北京市教委专项"学科与研究生教育项目"
中国音乐学院研究生学术创新能力培养

DANGDAI MINZU YINYUEXUE YANJIU WENJI

当代民族音乐学研究文集

研究文集

（全2册）上

樊祖荫 管建华 张天彤 主编

苏州大学出版社
Soochow University Press

序

　　本文集选编了《中国音乐》期刊从1983年至2014年以及《中国音乐》增刊（1995,1996）所发表的有关当代民族音乐学方面的译文，且在编校过程中根据出版要求对原文作了体例等方面的统一，但由于资料的局限，有些外籍作者的国籍因无法核实并未标注。回顾历史，这些译文对中国民族音乐学（英文"ethnomusicology"有不同的译名，也有翻译成音乐民族学或音乐人类学）的研究起到了很大的推动作用。仅就这些原文的作者来说，都是世界著名的民族音乐学家，如巴尔托克、岸边成雄、拓植原一、胡德、内特尔、小泉文夫、恩克蒂亚、山口修、田边尚雄、安·西格、斯洛宾、洛马克斯、赖斯等，文集中也有介绍音乐人类学家梅里亚姆以及采访音乐人类学家布莱金的文章，等等。

　　从内容上来看，更是广泛涉及民族音乐学学科的各个领域以及世界不同地域音乐与历史的民族音乐学研究。从时间跨度上来讲，这些原文的写作时间大都从20世纪60年代到2014年。今天，将这些译文文献汇集成册作为文集出版，对于中国民族音乐学研究仍然具有重要的学术参考价值。仅将1969年胡德教授为《哈佛音乐词典》所写的民族音乐学词条与1986年内特尔教授为《哈佛音乐词典》所写的民族音乐学词条相比较来看，后者开始出现全球性文化变迁的音乐研究，包括时任美国民族音乐学会的主席斯洛宾在20世纪90年代所写的《论各种文化音乐之相互作用》也是民族音乐学全球化研究的重点之作，这明显受人类学的文化变迁研究的影响。

　　从当今中国的民族音乐学研究领域来看，全球性音乐变迁的中国民族音乐学研究尚未展开，还有很大的开发空间。近几年，随着中国民族音乐学的跨境研究的推进，本文集文献的许多理论观念、思想、方法、视角仍有很高的参考和借鉴价值。而且，民族音乐学对当今中国的世界多元文化音乐教育也起着极大的推动作用，甚至已经开始拓宽和改变中国国民音乐教育的观念，从欧洲一元

的音乐观念转向包容世界多元文化的音乐观念。因此,了解和熟悉这些文献,对中国民族音乐学的学习者、研究者以及对世界多元文化音乐教育感兴趣的中国音乐教育工作者,都是一笔学术思想的财富。它将极大地转变我们原来以欧洲文化为中心的音乐价值观,并赋予我们一种新的眼光去看待世界各民族音乐的价值、历史和文化含义。

谨以此为序。

<div style="text-align: right;">编　者
2015 年 4 月</div>

目 录

关于民间音乐及其整理
　　——《匈牙利民歌》绪论…… ［匈］B.巴托克　金经言摘译　王昭仁校(1)
唐俗乐二十八调 ………………… ［日］岸边成雄　陈应时译　林　晔校(9)
音乐民族学 ……………………………… ［德］库克尔茨　金经言译(22)
音乐的传播和变异
　　——学习和记录亚洲传统音乐中一个值得注意的问题………………
　　……………………………………… ［日］拓植原一　黄炳琦译(27)
欧洲以外的19世纪音乐概貌 …………………………………………………
　　…………………… ［德］费勒尔、［德］赖因哈德、［德］伯泽　金经言译(31)
音乐的移植与体系的冲突 ………………… ［美］B.内特尔　孙国荣译(39)
城市民族音乐学 …………………………… ［美］林达·福迪哀　王北成译(47)
民族音乐现场调查提纲 …………………… ［美］勃·奈特　杨友鸿译(50)
非洲传统音乐的现状 ……………………… ［日］濑户宏　王北成译(56)
"拜利，孩子，拜利" ……………………… ［匈］鲍洛尼·彼得　许　强译(59)
世界的音乐 ………………………………… ［日］拓植原一　王北成译(62)
"嘎呀，呗哩，高" ………………………… ［匈］拜·伊·高堡　许　强译(68)
民族音乐学 ……………………………… ［美］M.胡德　刘　上译　百　归校(71)
音乐人种志学 …………………………… ［苏］伊·捷姆佐夫斯基　李春阳译(74)
民族音乐学概说 ………………………………… 巴·克拉德尔　程　鹰译(79)
黑非洲的音乐语言 ……………………… ［法］罗·康德　张东晓译(92)
参加东方音乐学会有感 ………………… ［日］岸边成雄　王北成译(97)
音乐社会学与民族音乐学 ……………………… 伊·苏皮契克　张　华译(100)
现代美国社会中的民间音乐 …………… ［美］丹尼尔·金曼　金　维译(105)
日本音乐的寻源与泰国西北少数民族民歌 … ［日］内田琉璃子　名　庸译(109)
原始音乐研究综述 ……………………… ［美］布鲁诺·奈特　赵仲明译(116)

音乐考古学与民族音乐学 ……………………… [日]拓植原一　王北成译（124）
中国音乐 ……………………………… [日]小泉文夫　鲍　芳、林　晔译（128）
从伽利略到爱因斯坦的音乐量的飞跃 ………… [美]M.胡德　韩　梅译（135）
旋律型 ……………………… [日]小泉文夫、[日]岸边成雄　罗传开译（142）
民族音乐的继承
　　——奥利阿达在爱尔兰的音乐实践 …… [日]竹下英二　王北成译（147）
从比较音乐学的角度看巴托克的民间音乐研究 …………………………………
　　………………………………………… [德]库克尔茨　金经言译（152）
中匈音乐学家有关匈牙利族源研究的新进展 ……………………………………
　　……………………… [美]霍尔瓦特·伊莎贝拉　巴特尔译（161）
爪哇音乐即兴演奏的概况 ………… [美]M.胡德　许　译译　双　仁校（165）
亚洲音乐 …………………………… [日]小泉文夫　杨和平、秦玉泉译（174）
阿拉伯音乐 ………………………… [日]小泉文夫　杨和平、秦玉泉译（177）
音乐作为生活的方式 ……………………… [美]E.巴尔金　张蠲珠译（180）
对东方的关心 ………………………………… [日]海圭泽敏　龚　林译（185）
音乐的第四个时代 ……………… [美]布·涅特尔　杨　红译　何芳鸣校（192）
西方音乐的价值与音乐民族学的特征 …………………………………………
　　……………………………… [美]B.内特尔　赵志扬译　管建华校（194）
音乐民族学研究的美学层面 ……………… [加纳]恩克蒂亚　管建华译（202）
20世纪世界音乐史的方方面面——疑问、问题和概念 ………………………
　　………………………………………… [美]B.内特尔　管建华译（215）
亚洲佛教音乐概说 ……………… [日]岸边成雄、[日]泽田笃子　徐元勇译（225）
音乐民族学研究中客观和体验的统一性 ………………………………………
　　………………… [加纳]恩克蒂亚　胡扬吉、李雨生译　管建华校（235）
20世纪的世界音乐：西方的影响研究 ……… [美]B.内特尔　管建华译（245）
民间音乐 …………………………………… [英]海伦·麦耶尔　杨　红译（253）
民族音乐研究及其演奏——如何演奏并再现口传音乐 …………………………
　　………………………………………… [法]吉勒贝尔·胡日　张东晓译（256）
音乐学家与音乐民族学家的对话 ……………… [美]M.胡德　管建华译（259）
民族音乐学与音乐法律 ………………………… [美]安·西格　蒲　实译（266）

民族音乐学调研基本原则在法国的体观 ……………………………………………
　　　　　　　　　　　　　　　　[法]马尔塞勒　杜　博、张东晓译(270)
民间音乐的传播与口语传播 …………… [美]鲍　曼　刘安义编译(275)
跨国音乐的政治学和美学 ……………… [美]维特·尔曼　陈铭道译(285)
民族音乐学概说 ………………………… [法]让·纳蒂艾　张晓东编译(294)
跨国音乐业的特性和文化帝国主义 ……………………………………………
　　　　　　　　　　　　　　　　[美]利比·加洛法罗　蒲　实编译(302)
琉球对中国音乐的吸收 ………………… [日]矢野辉雄　金　秋译(311)
欧洲民间音乐比较研究绪论 ……………………………………………………
　　　　　　　　　　　　　　[美]詹姆斯·波特　王　军编译　陈铭道校(317)
比较音乐的研究 ………………………… [美]B.内特尔　管建华译(327)
全球音乐文化的"示相" ………………… [美]J.M.斯洛宾　陈铭道编译(338)
社会和音乐的交结：文化分析的方法论 ………………………………………
　　　　　　　　　　　　　　　　[加纳]恩克蒂亚　赵志扬编译(349)
音乐变迁之认识过程 …………………… [英]约翰·布莱金　杨　红编译(358)
中国和朝鲜的传统音乐 …………………………………………………………
　　　　　　　　　　　　　　[德]沃尔夫刚·布尔德　尹耀勤、赵志扬编译(365)
民族音乐学的若干界定、方向和问题 …… [美]B.内特尔　朱卓建编译(372)

关于民间音乐及其整理
——《匈牙利民歌》绪论

[匈]B.巴托克① 金经言摘译 王昭仁校

编者按 本文内容涉及民间音乐或者农民音乐的概念,农民音乐资料的收集,对收集而来的较大量的资料做系统的分类,匈牙利民间音乐资料的概论。

就广义而言,我们把农民音乐理解为下述曲调的总和,即在任何民族的农民阶级中,在相当漫长的时间内和相当广大的范围里作为音乐感情的自发表现而不断存在着的或在某个时候曾经存在过的那些曲调的总和。

就民俗学的观点而言,可以把原料生产者中下述一部分人称作农民阶级,这些人在某种程度上或以符合其传统的形式,或以虽然来自较高级的(城市)文化,但已本能地按照其精神上的独有特性改造过了的表达形式来满足其生理和精神上的表达要求。"在某种程度上"这一不确定的措辞表明了"农民阶级"这一定义的相对性。同样,在探讨上述农民音乐的定义时,也必须放弃对"漫长的时间和广大的范围"这一用语规定哪怕是粗略的界限。这一定义本来就是相对的。农民音乐各按所包含的无数进程的序列(从最微小有限的直至最大限度的时间和空间的延伸)涉及一条曲调链,涉及各种曲调种类的无数进程(从几乎不被列为或根本不被列为农民音乐的曲调种类,直至表现为最狭义的农民音乐的曲调)。在探讨这一定义时,涉及曲调的渊源问题——出自名家之手也好,从另一阶级,譬如从统治阶级那里吸取而来也好——则被作为非本质的问题而略过。

可以认为,当代全部有名的、最新的欧洲农民音乐几乎都是在某种艺术音乐,尤其是在"民间性的"艺术音乐的影响之下产生的。

① 原文作者翻译为 B. 巴尔托克,在此为了保持与书中其他译文的一致性,改为 B. 巴托克。——编者注

我们把出自下述受过某种程度音乐教育的作家之手的音乐作品——通常是无伴奏的单一的乐曲——理解为民间性的艺术音乐,这些作家在其作品中,将家乡的农民音乐风格中的某些特点与较高雅的艺术音乐中的一些形式融为一体。①

民间性的艺术音乐发展成为农民音乐大概是在如下形式中完成的。我们不妨设想一下,在某一民族的农民阶级中存在着某种传统的、相当原始的音乐风格,农民阶级经常与具有较高文化素养的阶级——城市居民(他们讲相同的或不同的语言)——发生接触,也会与邻近民族的农民或具有较高文化的阶级建立联系。所以在农民身上体现有两种相对的倾向:一种倾向是喜欢无变化地保留古老的传统(这促成了原封不动地保留古老的习俗);另一种倾向是模仿的本能。农民本能地把具有较高文化的阶级的更为富裕的经济状况看作是一种难以达到的理想境界。他们所追求的目标,就是至少要模仿那个阶级的外表形式。如果农民的这种模仿本能发展到超过了喜欢保守的这一倾向,如果农民与被他们视为榜样的具有较高文化的阶级之间的接触频繁到了一定程度,那么,农民便会(也许是不自觉地)吸收那个较高阶级的某些文化产品。如果这些被吸收的因素不仅仅作为偶然的个别的现象出现,而它们已是真正在农民阶级中间扎下根了,那么,如果它们在漫长的时间和广大的范围内得以在农民阶级中继续存在的话,它们便会由于农民生活方式的相对闭塞而发生某种变化。② 如果(为了因袭音乐的概念而)仅从个别的因素,亦即仅从个别的曲调考察这些变化,那么,这些被吸收的曲调便会在不同的地区形成各种不同的变体。这与范围的扩展正相吻合。但是如果这些外来的曲调或外来的曲调片段受到同化,致使其(也许与农民阶级中迄今一直占统治地位的音乐风格的某些特点融于一体)与原来被吸收时的形式大相径庭,而且如果就某种情况而论,已统一地完成了对全部吸收物的改造,那么,就会产生一种新的统一的农民音乐风格。匈牙利农民音乐的新风格也是这样产生的。而且有可能不仅是较新的农民音乐风格,就连某一民族在当前被作为最古老的著名而统一的农民音乐风格至少也有一部分是由那些被吸收的因素所构成的。古老的匈牙利风格也是如此。但是,为了证实此点,目前还缺乏用于比较的大量必要的资料。

如果说作为个体的农民有能力创造全新的曲调,这必然会令人怀疑。我们没有这方面的论述;即使用以表达农民的音乐本能的形式也无法说明这方面的

① 如大部分匈牙利曲调,李斯特和勃拉姆斯分别将其应用于自己的匈牙利狂想曲和匈牙利舞曲。

② 我再明确地重复一下,只有在农民本能地运用这种外来曲调——为民间性的艺术歌曲——以后,它们才成为农民音乐。人为地输进农民阶级的音乐(如在学校里教唱的爱国歌曲和类似的歌曲)并不能像绝大多数自发吸收的曲调那样来为本能地表达农民的音乐感情服务。

情况。但是，农民，甚至是单个的农民，不仅有能力，而且也有强烈的喜好，对供他们使用的音乐素材进行改编。这些改编已经成为农民的群众性活动。可以从不同曲调的被称为具有独特风格的变体中看出，这种改编本能（变体本能）在农民身上产生的作用有多么强烈。农民的表演，完全与伟大的表演艺术家的表演相类似，具有许多即兴的特性，甚至是同一个农民所表演的乐曲，它的表面形式（不触及其本质）也不是毫无变化的。在绝大多数情况下，乐曲反复时都表现有较小的节奏变化，当然有时音高（或各个音程）也有变化。可以想象，诸如此类的某些非本质的变化中会有一部分随着岁月的迁流固定下来。后来，出自另一类人之手的具有相似性质的一些变化添加了进去，在这样一种链式的发展过程中，最后一环也许就完全不同于第一环的形态了。也就是说，音乐因素的根本改变并不产生于某一个别的农民，这是显而易见的。此外，由于个别人之间具有近似的精神气质，聚居在某一集中地理区域和讲同一种语言的农民，他们身上的改编本能以类似的方式，或者说以相同的趋向产生影响，这也是毋庸置疑的。因此，就有可能形成一种统一的音乐风格。

就狭义而言，我们把农民音乐理解为从属于一种或者多种统一风格的农民曲调的总和。所以，狭义的农民音乐是一种由本能发挥作用的自然力量所转化产生的结果——由不受任何渊博知识束缚的人们在其本能的冲动下产生的创造物；它如同动植物王国里的千姿百态的形态一样，也是一种自然现象。因此，就其个体——单个的曲调而言，它们便是艺术上最完美的范例。就其小部分而言，它们的完美性完全可以与具有宏伟结构的音乐杰作相匹敌。这些乐曲确实是人们所能以最短小的形式和最简朴的手法（简言之，即以尽可能完美的形式）非常得当地表达一种崭新乐思的范例。相反，在那些普遍受欢迎的统治阶级的民间性艺术歌曲中，尽管也有某些令人感兴趣的变化，但也包含了非常众多的音乐上司空见惯的东西，致使其价值远不如狭义的农民曲调。

如果在农民中间产生了或正在酝酿形成一种新的音乐风格，而且如果在与之有关的农民中间其保守本能已十分微弱，那么新风格就会逐渐取代迄今一直占有统治地位的原有风格或者原有的各种风格。例如，在匈牙利就是如此。如果保守本能仍然拥有若干力量，那么，两种形式的风格便会相互共存，像斯洛伐克的情况那样。

有时导致形成一种新风格的影响并非由于某种民间性的艺术音乐，而是由于其他具有较高文化的邻近民族的农民音乐。就是在这种情况下，我们要么与所吸收的范例毫无二致的曲调发生联系，例如，马拉马罗斯（即马拉穆列什，位于罗马尼亚境内——译注）具有罗马尼亚古老音乐风格的曲调，它与乌克兰人

的"杜米曲调"(dumy-melodien)是一致的;要么与一种面目全非的新的音乐风格发生联系,例如,罗马尼亚较新的音乐风格。毫无疑问,它是在匈牙利较古老的农民音乐的某些形式影响下所产生的。也会有如下情况:某个地区的农民同时受两个邻近民族的农民音乐影响。我们在当代斯洛伐克的农民音乐中便能看到这种例子。其中一小部分受到西方的(德国和捷克)影响,大部分则受到了东南方的(匈牙利新农民音乐)影响。

音乐民俗学的研究目的如下:

第一,尽可能丰富地收集农民曲调,并对之进行科学的系统整理。首先从互有频繁接触的、邻近地区的农民曲调宝库中去收集。

第二,对所获得的资料加以认真细致的比较,以确定其中每一种音乐风格的类别,并尽可能探明其渊源。①

从前尚未遭受肢解的匈牙利曾是最适于从事这类研究的地区之一。在匈牙利,曾经产生过各种新的风格,甚至在当代,几乎就在我们眼前,仍然产生着各种新风格;同时,依然保存着旧有的风格(在有些地区甚至是原封不动地保存着那些古老的风格)。本书的极大部分素材采集自匈牙利、斯洛伐克和罗马尼亚的农民音乐。本书只论述匈牙利农民音乐,以期确证它所包含的各种风格、它的历史关系以及它与邻近各民族农民音乐的关系。

匈牙利语言区远远超过了特里亚农和约②所确定的疆界,北面(沿捷克斯洛伐克的政治边界)大致由尼特腊、伊波吕萨克、卡萨、蒙卡斯和温克瓦尔等城市组成了独立的匈牙利语言区的边界;东西(沿罗马尼亚的政治边界)几乎一直越过索特马尔和瑙杰瓦拉德,在(罗马尼亚北部的)西本彪根地区,甚至有三十万人口的、重要的塞克勒人地区是语言上的独立单位,它以与索特马尔和瑙杰瓦拉德地区相反的方向,通过无数孤立的匈牙利语言区与匈牙利的主体部分联系在一起。有两个匈牙利语言区甚至处在原来的匈牙利国界以外的布科维纳和摩尔多瓦(两地均位于罗马尼亚境内——译注)。在布科维纳的匈牙利语言区包括五个村落(即布科维纳的坎科斯人);在摩尔多瓦,围绕巴考市的许多村落组成了匈牙利语言区。最后,在巴纳特、巴奇卡和斯拉沃尼亚也还有较多的匈牙利人村庄。除了摩尔多瓦地区外,我们也从上述地区收集了大量资料。

① 如上所说,就被称为最古老的音乐风格而言,要进行这一工作是不可能的,我们无法确定这种(往往要回溯许多个世纪的)发展过程,这同关于有机体生命形成产生的问题一样,很难得到满意的答案。

② 凡尔赛宫殿位于巴黎近郊,特里亚农和约系第一次世界大战后,协约国与匈牙利在此签订的和约——译注。

整个匈牙利语言区可分为四种音乐方言。Ⅰ.外多瑙地区(多瑙河以西、以南地区);Ⅱ.北部地区(多瑙河以北和蒂萨河上游地区);Ⅲ.蒂萨河地区或奥尔弗尔德大平原地区;Ⅳ.西本彪根地区的音乐方言区(此地也属于布科维纳)。下面将以相应的罗马字母代表不同的地区。应该加以注意的是,只有在所谓古老风格的曲调资料中才可感觉到这几种音乐方言之间的差别,也就是说,这种方言区的划分仅仅适用于这部分的曲调。

在西尼的专辑里收集了来自农民阶级的136首曲调。鉴于西尼是个没有受过专门训练的音乐家,所以他的记录还是相当不错的。鲍尔塔卢什的专集共有七册之多,是一部规模宏大的出版物,并有钢琴伴奏。其中除了收录西尼专集中的32首曲调外,共有411首此类农民曲调。虽然鲍尔塔卢什是个受过专业教育的音乐家,但在他记录的曲调中,错误远比西尼要多。基什的儿歌专集是三部出版物中最好的一种。当然,记录简单的儿歌曲调,本来就是一件容易得多的工作。从这些为数众多的、构成了农民音乐中一个特殊类目的儿歌曲调里可以整理出42首"其他的农民曲调"。

其他一些较老的集子所收集的可供使用的资料更少,因此我们可以略而不谈。

所以,我们在20世纪末印刷出版的三部最重要的匈牙利民间音乐的专辑中能找出589首农民曲调,其中没有变奏的是476首。

始于20世纪初的近代收集成果大约有7800首曲调(包括变奏)。

要想有条不紊地对如此大量的曲调进行研究,就有必要对其进行系统的整理。芬兰音乐民俗学家科恩(I. Krohn)的(多少加以修饰的)体系最适于对匈牙利、斯洛伐克和罗马尼亚的农民曲调做"辞典式的"整理。

加以修饰的体系的关键在于,把所有曲调引到一个共同的结束音上,以 g^1 为最佳。这样就出现了如下特有的分类形式:

(1)我们各按旋律句①的数目把乐曲分成二句的、三句的和四句的。同时,某些模进式的反复句(一首曲调经过这种反复似乎就成为五句的或六句的了)不能被算作独立的旋律句。这样,使得那些包含着重句的曲调仍然是四旋律句的。

(2)另一种是按照每一旋律句结束音的音高来加以分类:二旋律句的曲调以第一句的结束音为准;三旋律句的曲调主要以总停顿(它不是在第一句结尾,就是在第二句结尾)的结束音为准;四旋律句的曲调首先以第二句(总停顿)的结束音为准,然后以第一句的,最后以第三句的结束音为准。这样就产生了总

① 我们把配于某行歌词的那部分曲调称作旋律句。

组和从属组,它们的先后顺序由有关的由低至高的终止音的音高来决定。(举例说,以 f^1 作为总停顿的四旋律句曲调就处在以 g^1 作为主要停顿的四旋律句曲调之前。)为了简便起见,我们借助数字来标记各旋律句的结束音,也就是各种数字相当于各个音:

I = g　　　II = a　　　III = b　　　IV = c^1　　　V = d^1　　　VI = e^1　　　VII = f^1

1 = g^1　　2 = a^1　　3 = b^1　　4 = c^2　　5 = d^2　　6 = e^2　　7 = f^2

8 = g^2　　9 = a^2　　10 = b^2　　11 = c^3

如有升降符号则写在数字前面,如 $^b3 = {}^bb^1$。

总停顿的结束音标□,处在它前面的旋律句标 ⌐,处在它后面的旋律句标 ⌐。那么,举例说,$^b\overline{3}$ $\boxed{5}$ $\underline{4}$ 就标记了一首四旋律句的曲调,其第一句结束在 $^bb^1$,第二句结束在 d^2,第三句结束在 c^2。①

(3)根据旋律句的音节数组成另外一种从属组的分类,这些从属组按照从较小的音节数至较大的音节数这一顺序彼此紧挨排列。我们用逗号点开的阿拉伯数字来标记各句的音节数,用两个以"+"号连接的阿拉伯数字标记上述提到过的模进式重句。如果一段曲调中所有旋律句的音节数都相同,那我们只需用一个数字就能标记所有四句的音节数了。

(4)最后,我们以曲调的音域来加以分类。同样以数字做标记,并以连线连接分别表示曲调中最低音和最高音的两个数字。

使用这种分类法一定能把完全一致的曲调并行排列。这也适用于大部分曲调的变体。

今天,东欧各民族的农民音乐中通常存在着许多风格:或多或少被完善地保留下来的较古老的风格和(也许正在形成之中的)较新的风格。此外,还有许多被吸收但已乡土化了的因素,这些因素还没有导致形成一种统一的风格。

在某种风格的极盛时期会出现许许多多结构相同的曲调,它们都表现出一种或多种具有内在联系的模式。处在这些模式中的匈牙利地区农民音乐,其每一旋律句的结束音(或者至少是总停顿的)编号是相同的。大量非常类似的曲调,正是我们用以研究完全成熟的风格,亦即狭义的农民音乐的重要依据。②

① 最后一句自然而然地结束在 g^1,所以它不需要做专门的标记。

② 要在如此大量而又具有相同特点的曲调中区别一首曲调是另一首的变体或是独立的曲调,经常是极其困难的。人们会这样盲目地去做:要么把这类曲调理解为一种单独的变体群(这是一个极端),要么把全部在一些细微旋律线的变化方面都几乎难以区别的曲调看作是互相独立的(这是另一个极端)。此外,也还有一些主要由单独曲调的即兴表演形式构成的风格类型(如乌克兰人的杜米曲调,或者与此相同的马拉威罗斯地区罗马尼亚的古老"霍拉-龙加"曲调)。

就旋律句的结束音而言,匈牙利的曲调素材是极其丰富多彩的。就这一情况而言,我们就应对各种风格类型进行研究。在对这些素材进行较深入的分析过程中,作为其中特别常见的某些类型便会明显地表露出来。在深入研究的过程中,我们应尽可能确定其中突出的曲调类型的相对年代。我们是根据原始的比稍复杂一些的乐曲存在得更为久远这一假设来进行工作的。原始性和复杂性涉及:

(1) 曲调结构(曲调的构成)。

各种不同的发展阶段可能是:

① 短曲调。它由1至2拍的动机或由此形成循环式的双重动机组成(如大部分俄罗斯舞曲、罗马尼亚风笛舞曲和阿拉伯农民音乐)。

② 在某种独立形式中的三旋律句或四旋律句的曲调,但没有较固定的结构构造。

③ 在独立形式中的四旋律句的曲调,其结构一目了然(如AABA或ABBA,此处,每一个大写字母各代表一个旋律句;相同的字母代表相同内容的旋律句)。

自然也存在着一些过渡阶段或者按某种倾向修饰变化的阶段。

(2) 节奏的各发展阶段可能是这样的:

① 大部分是相同值的严守节拍(tempo giusto)节奏。原始音乐也许在与有节奏的身体运动(跳舞,劳动)相联系的情况下产生;在这一原始阶段恐怕难以形成复杂的节奏形态。

② 朗诵调-自由速度(parlando-rubato)节奏。当曲调逐渐脱离了身体的运动后,原始的紧凑节奏所具有的舞蹈风格的绷紧感也随之动摇了。此时,乐曲的节奏有可能与写在它下面的唱词节奏相适应,而表演者也可能延长唱词的各个音,以示强调。匈牙利、斯洛伐克和罗马尼亚古老的朗诵调-自由速度曲调就体现了节奏的这一发展阶段。

③ 经过自由速度表演而产生的严守节拍节奏。随着岁月的迁流,有些由于自由的表演方式而产生的节奏形态可能也已经固定在自由的表演之中了。此时,如果出于某种原因(例如用于舞曲),一首诸如此类的曲调又采用了严守节拍的表演方式,那么,它就保留有在自由的表演中产生的较复杂的节奏形态。这样,作为发展过程中第三阶段的严守节拍节奏就大大复杂于第一发展阶段那种原有的严守节拍节奏。

(3) 就各旋律句的结构(涉及词句的音节数)而言,我们可以假设,音节数较少的旋律句通常产生于较原始的发展阶段,而音节数较多的旋律句则产生于

比较复杂的发展阶段;因强调而分成对称的旋律句(如8个音节分成4+4)在原始阶段则分成了非对称的旋律句(如8个音节分成3+3+2)。就分节结构而言,由等节奏或者等韵(即等音节数)旋律句组成的曲调比非等节奏或者非等韵(即非等音节数)旋律句组成的曲调可能要更原始一些。

(4)音域较窄的曲调可被看作比音域较宽的曲调更原始一点。[①]

(5)曲调的音阶也能体现各种不同的发展阶段。不完整的音阶(如五声音阶)就比足数的七声音阶原始些,而七声音阶又要比半音音阶原始些。

(6)最后,某个时期的曲调(在风格的盛期)能否被分成许多种类,也可以表现各个发展阶段。原始状态可能只有单一的曲调种类。在稍后一点的发展阶段内,就显示出含有某些外来影响。通过这些影响,一些明显是不同种类的曲调形成了用于固定事件的曲调(如婚礼歌曲、丧葬歌曲等)。尤其在与宗教仪式有关的音乐表演中可以看到上述外来的影响。在东欧,这一变化无疑是皈依基督教而带来的必然后果。其次——要晚得多——出现了受各种外来音乐影响的舞曲,这也许与外来的(如城市的)舞曲的传播有关。在这一发展阶段中,原来用于任何场合的风格统一的曲调,只保留在某些独特的歌曲里,以及保留在不与任何事件发生联系的演唱中(可能也适用于一部分舞曲)。第二发展阶段在当代的罗马尼亚人中间表现得最为典型。那里除了有许多不与任何事件发生联系的原始风格曲调外,还有不少互相明显分离的诸如圣诞节歌曲、婚礼曲、丧葬曲和舞曲等种类。例如,比斯克拉及其周围地区的阿拉伯农民音乐就处在第一个发展阶段。他们那里的不与任何事件有关的歌曲、舞曲和一部分阿拉伯宗教歌曲都属于同一风格。可以把第三个发展阶段看作是个倒退。随着时代的推移,东欧某些民族的农民在城市文化的影响下,完全放弃了他们与某些节庆礼仪相联系的习俗。随着这些节庆礼仪的消亡,使用于这些场合的特殊曲调种类也就成为多余的了。例如,匈牙利农民音乐新风格只有一种种类,其曲调(在严守节拍之中)既可用于舞曲,也可用于不与任何事件有关的演唱。

按所示原理,可将匈牙利农民音乐的全部资料分成三大部分:

a. 古老风格的曲调;

b. 新风格的曲调;

c. 既不属于前者又不属于后者,而是形成了混合(非统一)风格的曲调。

(译自 B. 巴托克:*Das ung Vdkslied*,1924 年,柏林出版)

① (3)和(4)两点没有普遍意义,只有在某种前提下才能用它们去确定一首乐曲的相对年代,在这种情况下,必须首先考虑,在(1)和(2)两点中所提到的特性。

唐俗乐二十八调

[日]岸边成雄　陈应时译　林　晔校

作者简介　岸边成雄,日本音乐学家,1912年6月16日生于东京,1936年毕业于东京大学,1938年至1947年,因研究唐代音乐史而获得日本科学院奖金,1948年至1952年,因研究古日本宫廷音乐和亚洲音乐史而获得日本文部省的奖金,1961年获文学博士学位。1949年至1973年,他一直任教于东京大学,1952年起亦兼教于东京艺术大学。1952年至1958年,兼任东京国立文物研究院研究员。1957年至1958年,曾赴美国加利福尼亚大学、哈佛大学、夏威夷大学讲学。1961年再次获日本科学院奖金。1962年和1963年,他应邀作为华盛顿大学、斯坦福大学的访问教授而再次赴美国。他是东洋音乐研究会发起人之一,从1936年起任该会的负责人。1973年退休后,一直是东京大学的名誉教授。

岸边成雄主要研究亚洲音乐,尤其是中国唐代音乐和日本音乐。他曾到朝鲜、中国、印度、伊朗和菲律宾等地做过不少实地调查工作,所写论文和专著很多,主要论著有:《隋唐俗乐调的研究——龟兹琵琶七声五旦和俗乐二十八调》《琵琶的渊源》(英文本1936)、《唐代音乐文献解说》(1937)、《燕乐名义考》《四部乐考》(1938)、《南北朝隋唐时代的河西音乐——西凉乐与胡部新声》《敦煌壁画音乐资料和河西音乐的关系》(1939)、《唐代的梨园》(1940)、《十部伎的成立及其变迁》《唐代教坊的成立及其变迁》(1941)、《宋代教坊的变迁及其组织》《东亚音乐史要》(1943)、《唐代教坊的组织》《东亚音乐史考》(1944)、《西域七调及其起源》(1946)、《宋元戏曲和日本能乐》(1947)、《曹妙达》《东洋的乐器及其历史》(1948)、《笙之不明四管及其传入日本的经过》(英文本)、《唐代十部伎的性格》《西域乐的输入和胡乐人的移居》《音乐的西流》《正仓院乐器调查报告概要》(1951—1953)、《唐代乐工的登宫》(1954)、《五代前蜀始祖王建棺座石雕之二十四乐伎》(1956)、《空篌的渊源》(英文稿,1957)、《长安北里的性格与活动》(1959)、《唐代音乐史研究》(乐制篇,1960—1961)、《日本的传统音乐》(英文本,1966)、《西藏的佛教舞台艺术》(1967)、《唐代的乐器》(与林谦三合

著,1968)、《日本音乐》(1971)、《日本音乐指南》(1933)、《东洋的音乐》《中国的雅乐》《比较音乐学》(1980)、《古代丝绸之路的音乐》(1982),等等。

1983年9月,第三十一届亚洲、北美洲国际人文科学会议在日本召开,岸边成雄是本届会议第十二部(音乐、舞蹈、戏剧)负责人。会议结束后不久,他以七十一岁高龄来华访问,走访了北京、乌鲁木齐、吐鲁番、敦煌、西安、武汉、上海等地,历时四十四天,于10月底返回日本。

<div style="text-align: right;">编者</div>

一、唐代末期的二十八调

在日本雅乐的六调子、枝调子中,有些调名,如盘涉调、沙陀调、大食调、乞食调等,起源于印度。为了证明这一点,按自日本到中国,自中国到西域,再自西域到印度的顺序来探索,这是一种方法。但以中国为中心,由中国到西域,由中国到日本这种方法来观察,也许是比较符合实际的。现在就从中国开始来研究。

关于"唐俗乐二十八调",从史书记载来看,最早见于《新唐书·礼乐志》(实际上此书是引自唐末徐景安《乐书》):"凡所谓俗乐二十八调者",其后按宫、商、角、羽的四种分类,列记了二十八调:

七宫:正宫、高宫、中吕宫、道调宫、南吕宫、仙吕宫、黄钟宫。

七商:越调、大食调、高大食调、双调、小食调、歇指调、林钟商。

七角:大食角、高大食角、双角、小食角、歇指角、林钟角、越角。

七羽:中吕调、正平调、高平调、仙吕调、黄钟羽、般涉调、高般涉调。

与此相似的记载又见于唐末《乐府杂录》:

羽七调:中吕调、正平调、高平调、仙吕调、黄钟调、般涉调、高般涉调。

角七调:越角调、大石角调、高大石角调、双角调、小石角调、歇指角调、林钟角调。

宫七调:正宫调、高宫调、中吕宫、道调宫、南吕宫调、仙吕宫调、黄钟宫调。

商七调:越调、大石调、高大石调、双调、小食调、歇指调、林钟商调。

《乐府杂录》和前《新唐书·礼乐志》所不同的是:它不按正常的宫、商、角、羽的顺序,而为羽、角、宫、商的顺序,且角七调又不从大食角而从越角开始,在列记了二十八调调名之后,又有"商角同用,宫逐羽音"的简短说明。角七调的各调,因为确实给商七调的各调加了"角"字,所以称之"同用"。羽七调中,中吕、仙吕、黄钟三调和宫七调中的三调共通,即所谓"宫逐羽"(但实际上是"羽逐宫")。那么上述两种不同的记载,究竟以何者为正?为了弄明白这一点,就再寻找有关资料来看吧!

查看北宋沈括的《补笔谈》,此书是《梦溪笔谈》的续集,是精确记录唐宋音

乐的优秀著作,其中所记录的二十八调为:

七宫:正宫、高宫、中吕宫、道调宫、南吕宫、仙吕宫、黄钟宫。

七商:越调、大石调、高大石调、双调、小石调、歇指调、林钟商。

七角:林钟角、越角、大石角、高大石角、双角、小石角、歇指角。

七羽:中吕调、正平调、高平调(南吕调)、仙吕调、大吕调(黄钟调)、般涉调、高般涉调。

这里又可以发现一些新的异同之点,其中的"石"和"食"读音相同,可视作同一个字。这样,它们在上述三种资料中就很接近了。再比较三种资料来看,七角的第一个调名各有所不同。请看下表:

表1

《新唐书》	大食	高大食	双	小食	歇指	林钟	越
《乐府杂录》	越	大石	高大石	双	小石	歇指	林钟
《补笔谈》	林钟	越	大石	高大石	双	小石	歇指

上表中只有"食"和"石"的不同;调名的顺序,三种资料都是相同的。那么何者的领头调名弄错了呢?为了弄明白这点,又必须参照其他的有关资料。这也成了以后说明中有趣的推理的出发点。

二、南宋二十八调

再从晚些时代的南宋蔡元定《燕乐书》来看,其中对二十八调亦有重要的见解。现据其记载的二十八调列表如下:

表2

宫声七调名	商声七调名	羽声七调名	角声七调名
正宫	大食调	般涉调	大食调
高宫	高大食调	高般涉调	高大食调
中吕宫	双调	中吕调	双调
道宫	小食调	正平调	小食调
南吕宫	歇指调	南吕调	歇指调
仙吕宫	商调	仙吕调	商调
黄钟宫	越调	黄钟调	越调

下面再请看前述《补笔谈》所记载的二十八调。

表3

七宫调名	七商调名	七角调名	七羽调名
正宫	越调	林钟角	中吕调
高宫	大石调	越角	正平调
中吕宫	高大石调	大石角	高平调（南吕调）
道调宫	双调	高大石角	仙吕调
南吕宫	小石调	双角	大吕调（黄钟调）
仙吕宫	歇指调	小石角	般涉调
黄钟宫	林钟调	歇指角	高般涉调

先不谈《燕乐书》和《补笔谈》在文字上稍有不同。四声七调中的各个调名，在前三种资料中也有；其羽和角的顺序颠倒，这当另有别的原因。在这里我们也暂不涉及其理由，仅进一步来讨论宫、商、角、羽的顺序。

与前述的三种资料做比较，《燕乐书》中明显不同的是正宫、大食调、大食角、般涉调并列于第一行第一线。这样，第二行以下清楚地表明了它具有明显的规律性，即显示出宫声七调与羽声七调相似，例如中吕宫与中吕调，南吕宫与南吕调，仙吕宫与仙吕调，黄钟宫与黄钟调，它们都相似。商声七调和角声七调亦同样情形，例如双调与双角，小食调与小食角，歇指调与歇指角，商调与商角，越调与越角，它们也都相似。还有一种规律性，第二行四调各在第一行调上加一个"高"（仅高宫不作高正宫）。实际上，带"高"的调表示比原位的调高一律或二律（何谓一律，详后）。第一行和第四行横向的相异之点，下面再谈。

三、七声十二律八十四调

以上《新唐书》《乐府杂录》《补笔谈》《燕乐书》四种资料，都把俗乐二十八调分为宫、商、角、羽，分别列为七调。宫、商、角、羽等二十八调调名，可以说看来像符牒一样，但还必须要弄清它的内容和性质。

（一）宫、商、角、羽是中国自古以来七声音阶中的音名，现与西洋七声音阶做如下的比较：

表4

二律	二律	二律	一律	二律	二律	一律	
宫	商	角	变徵	徵	羽	变宫	宫
do	re	mi	#fa	sol	la	si	do
全音	全音	全音	半音	全音	全音	半音	

这一音阶和西洋音乐的 do、re、mi、fa、sol、la、si 基本上一致,仅有一音之差。表 4 是将一个八度分为十二律,各音间相隔二律(全音)或一律(半音)。中国的十二律和西洋音乐的十二律亦基本上一致。将一个八度分为十二律,中国、西洋也相同。对于这十二律的绝对音高,中国自古以来用十二个名称来表示,这相当于西洋音乐 c、d、e、f、g 等的音名符号,只是各音的振动数(频率)有所区别。现将中国和西洋的十二律自第一律至第十二律并列对照如下:

表 5

	1	2	3	4	5	6	7	8	9	10	11	12
中国	黄钟	大吕	太簇	夹钟	姑洗	仲吕	蕤宾	林钟	夷则	南吕	无射	应钟
西洋	c	#c	d	#d	e	f	#f	g	#g	a	#a	b

(二)二十八调的"调",是由表 5 中音阶和音律相结合而产生的。

中国的七声音阶,以其各音为第一音,则可有七种音阶。以宫开始,后为商—角—变徵—徵—羽—变宫者,称宫音阶;以商开始,后为角—变徵—徵—羽—变宫—宫者,称商音阶;依此类推,则有角音阶、变徵音阶、徵音阶等全部七种音阶。而在西洋音乐中却不用 do 音阶、re 音阶、mi 音阶等七种音阶,而只用大调音阶和小调音阶两种音阶。

音阶是各音间具有一定间隔的音列。其第一音置于十二律中的何律上,则其他各音的间隔和绝对音高也就相应产生,这就是所谓的"调"。中国的七种音阶各自的第一音,全部被用到十二律上,则七乘十二,产生八十四调。但这只是在理论上的所谓八十四调。西洋音乐大调音阶、小调音阶的第一音置于十二律上,则二乘十二为二十四调,它们全部应用。

(三)将中国的所谓调和西洋音乐比较明白之后,下面就再谈谈关于中国的八十四调。

中国的八十四调是由七个音名(以下称七声)和十二个律名相结合而命名的。由于使用了复杂的汉字,它们不像西洋音乐的大、小调音阶使用 A、B、C 等十二个音名,然后用 C 大调、a 小调等标记那样简略。现今要识别它们相当麻烦,但又非弄懂它们不可,尤其是像后面提到的某些在唐代出现的调名中,包含着由西域东传来的名称。所以要了解中国的乐调,避开这八十四调的调名是行不通的。

表 6

律	声						
	宫	商	角	变徵	徵	羽	变宫
黄钟	黄钟宫	黄钟商	黄钟角	黄钟变徵	黄钟徵	黄钟羽	黄钟变宫
大吕	大吕宫	大吕商	大吕角	大吕变徵	大吕徵	大吕羽	大吕变宫
太簇	太簇宫	太簇商	太簇角	太簇变徵	太簇徵	太簇羽	太簇变宫
夹钟	夹钟宫	夹钟商	夹钟角	夹钟变徵	夹钟徵	夹钟羽	夹钟变宫
姑洗	姑洗宫	姑洗商	姑洗角	姑洗变徵	姑洗徵	姑洗羽	姑洗变宫
仲吕	仲吕宫	仲吕商	仲吕角	仲吕变徵	仲吕徵	仲吕羽	仲吕变宫
蕤宾	蕤宾宫	蕤宾商	蕤宾角	蕤宾变徵	蕤宾徵	蕤宾羽	蕤宾变宫
林钟	林钟宫	林钟商	林钟角	林钟变徵	林钟徵	林钟羽	林钟变宫
夷则	夷则宫	夷则商	夷则角	夷则变徵	夷则徵	夷则羽	夷则变宫
南吕	南吕宫	南吕商	南吕角	南吕变徵	南吕徵	南吕羽	南吕变宫
无射	无射宫	无射商	无射角	无射变徵	无射徵	无射羽	无射变宫
应钟	应钟宫	应钟商	应钟角	应钟变徵	应钟徵	应钟羽	应钟变宫

请看表6中的八十四调,其调名是由七声和十二律相结合而命名的。七声中的宫轮到十二律的黄钟为调,就称之为"黄钟宫";商轮到黄钟为调,就称之为"黄钟商",余类推。

表 7

	律	声						
		宫	商	角	变徵	徵	羽	变宫
宫	黄钟	**黄钟宫**	无射商	夷则角	蕤宾变徵	仲吕徵	夹钟羽	大吕变宫
	大吕	大吕宫	应钟商	南吕角	林钟变徵	蕤宾徵	姑洗羽	太簇变宫
商	太簇	太簇宫	**黄钟商**	无射角	夷则变徵	林钟徵	仲吕羽	夹钟变宫
	夹钟	夹钟宫	大吕商	应钟角	南吕变徵	夷则徵	蕤宾羽	姑洗变宫
角	姑洗	姑洗宫	太簇商	**黄钟角**	无射变徵	南吕徵	林钟羽	仲吕变宫
	仲吕	仲吕宫	夹钟商	大吕角	应钟变徵	无射徵	夷则羽	蕤宾变宫
变徵	蕤宾	蕤宾宫	姑洗商	太簇角	**黄钟变徵**	应钟徵	南吕羽	林钟变宫
徵	林钟	林钟宫	仲吕商	夹钟角	大吕变徵	**黄钟徵**	无射羽	夷则变宫
	夷则	夷则宫	蕤宾商	姑洗角	太簇变徵	大吕徵	应钟羽	南吕变宫
羽	南吕	南吕宫	林钟商	仲吕角	夹钟变徵	太簇徵	**黄钟羽**	无射变宫
	无射	无射宫	夷则商	蕤宾角	姑洗变徵	夹钟徵	大吕羽	应钟变宫
变宫	应钟	应钟宫	南吕商	林钟角	仲吕变徵	姑洗徵	太簇羽	**黄钟变宫**

表6也可写成表7那样。请注意表7中黑体字标记的黄钟宫、黄钟商、黄钟角、黄钟变徵、黄钟徵、黄钟羽、黄钟变宫的位置,它们整齐地斜成一线。单看它们最初的七声,这七调的位置是一致的。在表6中,这七调都置于黄钟的一行内。也就是说,黄钟的七调,其宫音在表6、表7中的位置都一样。但表7中商向下错开二律,角再向下错开二律,就这样按宫、商、角、变徵、徵、羽、变宫的间隔逐个进行错开。

这两种八十四调的书写方式意味着什么呢?实际上是两种不同命名方法。在下面再做说明。

四、"为调型"和"之调型"

前已提及,表6的八十四调中,其调名的命名,如黄钟行内的宫栏,就称之为"黄钟宫",也就是"黄钟为宫"的意思。同样,"大吕为宫"者即"大吕宫",所有八十四调的调名,都是以"某律为某声"来读。这种称谓方式,我名其为"为调型"。下面就列一简单的表格,来替代表6所列的全部八十四调的读法。

表8

十二律	黄钟 c	大吕 #c	太簇 d	夹钟 #d	姑洗 e	仲吕 f	蕤宾 #f	林钟 g	夷则 #g	南吕 a	无射 #a	应钟 b
七声	宫 do		商 re		角 mi	变徵 #fa		徵 sol		羽 la		变宫 si

按表8所示,置宫于黄钟,就读黄钟宫调。同样,商为太簇,就读太簇商调。把十二律错前一格,使大吕处于宫的位置,则置宫于大吕,就读大吕宫调。把商置于夹钟,就读夹钟商调。以下都这样把十二律各顺次提前一律,并和宫、商、角等结合起来,就构成了八十四调的调名。

此外,尚有一种和"为调型"相对的"之调型"命名法。

宫置于黄钟律的十二律称"黄钟均"。在表8中,将各律错前一律,置宫于大吕律的十二律称"大吕均",这样就共有十二均。在黄钟均中如果用其商音阶(相当于西洋音乐re,暂称为"商音阶"),即为"黄钟之商调"。中国文献中有时把"黄钟均之商调"略写为"黄钟商调"。故在"为调型"中称之为"太簇商调",在"之调型"中就称作"黄钟商调"。如果把前八十四调表6作"为调型",则表7为"之调型"。实际上这两张八十四调表只是书写方法问题,若反之以表6为"之调型",则表7就成"为调型"。

以上是对七声十二律八十四调的说明,也许已够繁杂的了,但弄清楚后,就会感到没有什么了不起了,问题主要在于为什么有"为调型"和"之调型"的区别,这其中是有原因的。俗乐二十八调的命名方法,它的两种排列方法,以及俗乐二十八调究竟是"为调型"先开始,还是"之调型"先开始,要明确它们是始于

某朝的某年某月某日,关键就隐藏在上述八十四调的二表(表6、表7)中。

五、八十四调的俗名

前面所列的八十四调调名,用七声名和十二律名相结合而成,全部源于中国古代的雅乐。由于它们和前面的俗乐二十八调有所不同,也许有的读者会感到困惑。这里再说明雅、俗两种八十四调的区别。

南宋张炎(1248—1315)著的《词源》,是论述宋时在中国兴盛的"词"的名著,其中亦有八十四调调名的记录。用前面的表达方式,列成下表:

表9

律	声						
	宫	商	角	变徵	徵	羽	闰
黄钟	正黄钟宫	大石调	正黄钟角	正黄钟变徵	正黄钟正徵	般涉调	大石调
大吕	高宫	高大石调	高宫角	高宫变徵	高宫正徵	高般涉调	高大石调
太簇	中管 高宫	中管 高大石调	中管 高宫角	中管 高宫变徵	中管 高宫正徵	中管 般涉调	中管 高大石调
夹钟	中吕宫	双调	中吕角	中吕变徵	中吕正徵	中吕调	双角
姑洗	中管 中吕宫	中管 双调	中管 中吕角	中管 中吕变徵	中管 中吕正徵	中管 中吕调	中管 双角
仲吕	道宫	小石调	道宫角	道宫变徵	道宫正徵	正平调	小石角
蕤宾	中管 道宫	中管 小石调	中管 道宫角	中管 道宫变徵	中管 道宫正徵	中管 正平调	中管 小石角
林钟	南吕宫	歇指调	南吕角	南吕变徵	南吕正徵	高平调	歇指角
夷则	仙吕宫	商调	仙吕角	仙吕变徵	仙吕正徵	仙吕调	南角
南吕	中管 仙吕宫	中管 商调	中管 仙吕角	中管 仙吕变徵	中管 仙吕正徵	中管 仙吕调	中管 商角
无射	黄钟宫	越调	黄钟角	黄钟变徵	黄钟正徵	羽调	越角
应钟	中管 黄钟宫	中管 越调	中管 黄钟角	中管 黄钟变徵	中管 黄钟正徵	中管 羽调	中管 越角

这里的八十四调调名和前面的雅乐八十四调调名有着明显的异同之点,包含着和前引《燕乐书》二十八调相同的调名,尚可注意到它们的排列方法也很相似。八十四调和二十八调仅在数目上有差异,可以认为二十八调是从八十四调中抽出来的。

在《词源》的八十四调中,我们可以发现十二律行列中冠以"中管"的调名,它们的排列也是很有规律性的。带有中管的调名,在十二律中的太簇、姑洗、蕤宾、南吕、应钟五行内。这些调名,不过是在各紧靠上方的调名上冠以"中管"二字。再看角、变徵、徵三栏的各十二调,只是把宫栏十二个调名下的"宫"字各代之以角、变徵、正徵,以上合计成五十六调。在八十四调中除去这五十六调就剩下二十八调,亦即俗乐二十八调。完全的八十四调表,可以说是为了指明二十八调的位置。

六、二十八调出自八十四调

二十八调出自八十四调,其理论根据何在? 首先,为什么要在七声中去掉变徵、徵、变宫(《词源》写作"闰")呢? 中国雅乐古来称宫、商、角、徵、羽(do、re、mi、sol、la)为正声,称变徵($^\sharp$fa)、变宫(si)为变声,亦即五正二变。变声可以认为是辅助性的变化音。五正声中的任何一声都可作为音阶的第一音,但二变声不能。这是儒家的思考方法。

其次,徵在七声中与第一位的宫相对,被当作是音乐中居于第二位重要的音,相当于西洋音乐中 do 和 sol 的主属关系。如同西洋音乐中 do 与 sol 为近关系那样,中国的宫音阶和徵音阶也是一种近关系:如果有了宫音阶,有时就不一定要有徵音阶,因此在俗乐二十八调中,属于徵音阶的调,就有理由略去不用。

再次,要注意在十二律中,太簇、姑洗、蕤宾、南吕、应钟五律被除去了。其实这五律相当于宫为太簇时的五声。其结果剩下的七律,相当于宫为大吕时的七声。为什么仅采用这七律? 下面再说。总之,从八十四调中取出二十八调的方法,这是一种理论上的、规律性的事实。

又次,用比较雅乐八十四调"为调型"和"之调型"的表6、表7的方法来比较《补笔谈》的俗乐二十八调和《词源》的俗乐二十八调。正(黄钟)宫,大石调、大石角、般涉调,在《词源》中成为一行并列,而《补笔谈》却又斜成一线,其位置成为宫、商、角、羽的间隔,这与雅乐名八十四调的表6、表7相一致。

从以上可知,《词源》的二十八调为"之调型",而《补笔谈》的二十八调为"为调型",只是前者的宫七调、商七调、角七调、羽七调二十八调的名称与十二律之间的关系没有被明白地表示出来。但参看前面所列举南宋《燕乐书》、唐末《新唐书》《乐府杂录》二十八调各声七调的排列,便可知其为"之调型"还是"为调型",并且从年代的排列,亦可探明其变迁:

唐末:为调型(《新唐书》《乐府杂录》);

北宋:为调型(《补笔谈》);

南宋:之调型(《燕乐书》)。

七、天宝十三载的调名属"之调型"

现在要进入本题关键性的探讨,即俗乐二十八调何时又如何被命名的? 二十八调的理论何时又如何被确立的? 这也许可以说是进入解谜的佳境吧!

天宝十三载改诸乐名时,曲名改变的同时,其调名亦必然会改变。这种改变,有不完全写明时号的以下十四调。这与在此的讨论有关。

太簇宫　时号　沙陁调

太簇商　时号　大食调

太簇羽　时号　般涉调
太簇角
林钟宫　时号　道调
林钟商　时号　小食调
林钟羽　时号　平调
林钟角
黄钟宫
黄钟商　时号　越调（《隐居通议》—越调）
黄钟羽　时号　黄钟调
中吕商　时号　双调
南吕商　时号　水调
金风调

上述诸调的最后一调金风调，没有写明何律何声，这里仅从律名、声名明确的十三调来看，若要鉴定这十三调是"之调型"还是"为调型"，就应该参看前述两种俗名八十四调。很显然，它们和《词源》的"之调型"相一致。这就很容易列出这"之调型"的二十八调表。

横列行中的空白处，表明为"之调型"二十八调不需要。由于已经知道了二十八调在十二律中的位置，其必要的就写进去。但七声中宫、商、角、羽以外的三声（变徵、徵、变宫）在表中同样也不需要，故就省略，表10中左方所写的是俗律和雅律。

表10

俗律	雅律	声			
		宫	商	角	羽
黄钟	太簇	沙随调 正宫	大食调	太簇角 俗名无	般涉调
大吕	夹钟	高宫	高大食调	高大食调	高般涉调
太簇	姑洗				
夹钟	仲吕	中吕宫	双调	双角	中吕调
姑洗	蕤宾				
仲吕	林钟	道宫	小食调	林钟角 俗名无	平调
蕤宾	夷则				
林钟	南吕	南吕宫	水调 歇指调	歇指调	南吕调 高平调
夷则	无射	仙吕宫	林钟商	林钟角	仙吕调
南吕	应钟				

八、俗律和雅律的关系

表 10 中第一纵列中的俗律,是按俗名八十四调律的顺序从十二律的第一律黄钟开始,并以普通十二律的顺序排列的;与之相对的第二列,是从第三律太簇开始的十二律。这并不见之于中国文献记载,而仅是我根据天宝改调名的记载中俗调名所附的雅律而定的。例如中吕宫和中吕调,按俗律是在夹钟一栏中的,按雅律在仲吕宫一栏中,表明它们各为"中吕之宫调"和"中吕之羽调"。"南吕宫""南吕调""黄钟宫",各为雅律的南吕和黄钟。如果用俗律来考察它们的话,就弄不清楚了。

那么,为什么必须考虑俗律黄钟和雅律黄钟相差二律这个问题呢?这是因为雅乐(祭祀天地祖先的儒家礼乐)所用的音律比俗乐(宫廷艺术音乐)低二律(全音);反之,华丽的俗乐相对较高。这好比 20 世纪的西洋音乐的音律,亦比过去要稍高一些。这样去想,问题就容易明白了。

此外,再看表 10,其中尚有对十二律不可理解的位置。试看宫七调,迄今所见各资料都以沙陁调(正宫调)为第一调,置于俗律第一律黄钟,理应自上而下按宫、商、角、变徵、徵、羽、变宫来排列。但在表 10 中的七宫,是从正宫下(高)一律的高宫起,排列成宫、商、角……的位置,与前相比正好高一律(半音),其起点不从第一律开始,而从高一律(半音)的第二律开始。这种形式,看起来似乎有点怪。高宫在俗律中相当于第二律大吕,又相当于雅律第四律夹钟。那么既然俗律和雅律错开二律,为什么又有错开一律的呢?

我初读前引蔡元定《燕乐书》时,觉得有点不可思议,但后来发现其中有一条可用来解开上述这个谜。此书今已散逸,幸好正史《宋史》卷一四二(乐志十七)有简洁的介绍。在四条说明宋代音阶变化(这是中国音乐史上的一件大事)的文字中,其第三条说:

燕乐以夹钟收四声:曰宫、曰商、曰羽、曰闰。闰为角,其正角声、变声、徵声皆不收,而独夹钟为律本。

上面的记载如此简单,初读不容易明白其中的意思。但其中有"以夹钟为律本"。我立即想到这与天宝二十八调表中以雅律夹钟起点这一不可思议之处不正是有联系吗?前面已提及,此书著者蔡元定是南宋人,南宋用"之调型",天宝二十八调也是用"之调型"。如此,这个不可思议的问题,大概用此文就可以解决了。

但再进一步深究,蔡元定为什么要说以夹钟为律本?这其中有没有更深一层的意义呢?事实上这关系到宋代音阶(七声)的变化,具有重大意义。这与二十八调的成立,究竟有没有直接的关系,暂且不详述。仅指出其中的一点:南宋

称变宫为闰,音阶从徵开始,如果徵为宫,则羽为商、闰为角。前述《词源》八十四调中的"闰",《燕乐书》二十八调角声七调置于羽声七调之下,也就是这个缘故。

九、王光祈和林谦三的卓见

以上对天宝二十八调表的构造做了大体上的解读,但重大的问题,如沙陁调等几个复杂的名称,还没有说清楚,这只能放到后面去解释,到后面就非涉及和西域的关系不可了。在这之前,上述的《燕乐书》,其中难解的七点,早已由近代中国学者解释清楚。可以说我的解释是参考了这位学者的学说。不提这一点,那就是扯谎,同时这也是我想告诉关心比较音乐学(近年称民族音乐学)的读者们的话。

此人叫王光祈(1891—1936)。在北京大学修完法律后,1929 年入柏林大学师从比较音乐学学者霍恩博斯特尔等学习。柏林大学是比较音乐学的发祥地。1934 年,他以论文《论中国古典歌剧》获波恩大学博士学位,另著有《中国音乐史》(1934,上海中华书局)、《东西乐制之研究》(1926,上海中华书局)等。他以比较音乐学方法来研究中国音乐。

《中国音乐史》出版后的 1936 年,我正好在东京大学东洋史系毕业。在我写毕业论文《隋唐俗乐调的研究——龟兹琵琶七声五旦和俗乐二十八调》之际,参考了《中国音乐史》上册中第四章"调之进化",特别参考了他对《燕乐书》的解释。王光祈是亚洲人中最初的德意志比较音乐学的开拓者。我在东大学习时就关心比较音乐学,这是因为在我的研究中需要比较乐器学知识的缘故。1936 年以来,我一直想在日本成为比较音乐学的先行者。我的导师田边尚雄先生(1982 年一百岁)属于德意志比较音乐学前一时代的人。

还有一人必须提及,是已故的林谦三(本名长屋)氏。他在这方面的成绩,在本书前面已经提到。1936 年,他的名著《隋唐燕乐调研究》由商务印书馆出版(已故的郭沫若译)。这一研究,和我的毕业论文的研究对象几乎相同。当时我还不认识林谦三氏,因此也不知道他在这方面的研究。我毕业的那年即昭和十一年(1936),东洋音乐学会成立时,我才开始和他相识,才读到他的上述名著,发现和我的毕业论文中绝大多数相符。对此,我当时的惊讶是难以忘怀的。田边尚雄先生及已故的王光祈、林谦三氏,他们都是卓越的先觉者,回想四十五年前充满斗志的年青时代,在今天既有一种怀念感,也感到内心的羞惭。

十、俗乐二十八调和我

以上做了冗长而又烦琐的叙述,也许由于有一些推理的味道,大家都硬着头皮读下去了,不过,觉得无聊而中途终止阅读的读者也一定会有。总之,正如

以上所述,在这二十八调的理论中,有西域的因素,要了解古代丝绸之路的音乐,还有其他一些必须知道的重点,而且这与日本雅乐也有关系。

不仅如此,我对于唐代俗乐二十八调的成立,四十五年前曾写了毕业论文,后来东洋史的专门学术杂志《东洋学报》发表了这篇长达百页的论文。1939年,东洋史学界视它为优秀音乐论文来登载。至今,我仍感谢允许此文登载的先生。当时我很担心实际上能通读此文的人能有几个,因为对音乐专家来说,这是一本难以到手的东洋史专门杂志。

我曾经发表过唐代音乐研究方面的《唐代音乐史研究·乐制篇》,其中没有包含本文的内容。我计划在续集《乐理篇》中,将和其他论文都收进去一起再发表,但还未实现。现在将其极端压缩,使一般的读者都能理解,所以只能大致谈这些了。

(摘译自《古代丝绸之路的音乐》一书,1982年版第二章第五节)

音乐民族学

[德]库克尔茨① 金经言译

"音乐民族学"一词德语为"Musikethnologie",英语为"ethnomusicology",法语为"ethno-musicologie",意大利语为"etnologiamusicale",西班牙语为"etnomusicologia",所以德语偶然也写为"Ethnomusikologie",专指音乐学的一个分科,研究所有非欧洲渊源的音乐以及欧洲的民间音乐。这一名词在1940年前后才得以形成。此后,音乐民族学(特别在英语国家范围内)极力排斥旧有的名称"比较音乐学"(Vergleichende Musikwissenschaft,英语为"comparative musicology")。后者在目前也的确有了新的含义。

一、研究范围

(1)古代音乐。是以古代埃及、美索不达米亚和中美洲高度文化的音乐史为主,以墓葬、寺庙和住宅建筑中发现的乐器、壁画和雕塑品等文物以及石碑、图画的说明文字等为研究资料的音乐学研究。解释这些资料要求具有诸如考古学、艺术学、古埃及学、古亚述学和古美洲语言文化学等专门学科的研究方法。

(2)亚洲(包括印-巴次大陆、近东、东南亚和东亚)近代高度文化音乐。乐器、图画和碑文也是研究这些国家古老的,但目前已绝迹的音乐的最重要资料。文学创作和史籍中的音乐注解以及有关音乐理论的著作可作为研究较近音乐的补充资料。当代的实况音乐借助于电学和声学记音的各种方法得到了保留。研究者不仅可对音乐会录音,还可对录音室录音和对表演者所解释的实际处理方法发生兴趣。通过上述资料,人们借助对于本国音乐理论的研究可以认识所调查音乐种类的旋律、节奏和音色诸特性。据较早的一些论文的观点,上述资料能明示某国晚近音乐史的发展过程。在进行超越国界的比较中,人们利用这些资料可对界线做较明确的划定,或可用以说明并行的发展。

① 库克尔茨(Josef Kuckertz,1930—1996),德国音乐学家。1962年获博士学位,曾为科隆大学音乐民族学和比较音乐学教授,主要研究东西方音乐的关系。对印度和伊朗音乐尤有研究。

（3）必须把局限于某地的民间音乐与音乐的高度文化区别开来。民间音乐一方面包括为广大听众举办的有乐器（或独奏乐器）伴奏的独唱和合唱；另一方面包括适于任何未经训练的人的歌曲。这种民间的或者民间风的音乐大多数未能在音乐理论中得到反映，但常常与处在它周围的高级艺术保持一种松懈的联系。为此，调查研究（人们在进行该项工作时总是把目光集中在艺术音乐上）要集中在有音响的音乐实例上，集中在表演的时机上，集中在表演者对有关音乐及其背景的解释上，从而不仅要力求了解风格，而且要了解该音乐在个体和群体生活中的意义。民间音乐能在日常生活中进行，主要在为分娩、婚丧嫁娶举行的各种仪式时，在祭神的各种节庆以及出现特定的天象时表演，还在每年为播种、收获、放牧、收牧等举行的庆贺仪式时表演，以起到舒缓的作用。问题是，要在何种情况下表演何种音乐。

（4）高度文化区域内完全独立的民族——与其周围其他民族相对而存在的——音乐，它类似于非洲、美洲和澳洲大量民族分支中的一种音乐。这种民族在人类学文献中被称为"自然民族"或"无文字记载的文化"，他们至今未受西方国家的影响。因为这种音乐常常贯穿于该民族的全部生活，所以调查的目的不仅要了解音乐的风格及其在集体生活中的功能，而且要领会该民族有关自我意识的含义。而这种自我意识是在有神话内容或有故事内容的演唱中，在某些乐器与一些特定人物（诸神、酋长、头人）的联系中，甚至在超出一般情况而敬畏某种音乐的声响中表达出来的。

（5）须对民间歌曲、民间乐器，尤其是欧洲各国的歌曲遗产加以特殊考察。像 J. G. 赫尔德①和歌德等诗人对民歌都予以高度重视，从而推动了对民歌的收集和研究工作。自19世纪初以来出现了大量民歌集，主要由文学理论家和民族学家整理出版。从音乐角度出发对民歌的研究主要集中在曲调及其变体之上。目前，人们强烈地关心着民歌的功能、唱词所反映的心理现象和社会状况以及音乐的鼓舞作用，这也适于民间器乐。这种专门的调查研究还要求涉及乐器本身、演奏方式以及演奏者的能力诸项。

我们至此概述的几个部分要求音乐民族学的研究集中注意各种文化和各个地区。而从横截面来看，有其他研究专题：

（1）世界上各种不同文化的音体系（乐律）：一方面按照物理学观点对确实发声的音高或者试图达到的音级做音体系的比较；另一方面按音乐的实际情况对曲调结构和和弦的音素排列做音体系的比较。首先要讨论的是"基本音阶"，

① 赫尔德（J. G. Herder，1744—1803），德国文艺理论家，狂飙运动的理论指导者。

其次是"实用音阶"。

（2）音乐和神话。要提出的问题为：音乐是如何被引入神话的；神话故事、数字符号或者有关季节、昼夜的象征是如何在音乐中得到反映的；以及音乐现象，如象征性动物所发出的各种声音，是如何被神话化的。

（3）乐器的分类。至今仅就人类音乐宝库中现存的一部分乐器形成了一套适于全世界的分类法。既广为人知又浅显易懂的分类法，是由麦隆①于1880年提出，由萨克斯②和霍恩博斯特尔③于1914年最后形成的体系。在各种乐器的形状、名词术语和演奏技巧方面常常会说明各种音乐文化，甚至是相互远隔的音乐文化之间的联系。

二、历史

起源于"发现新大陆时代"，但于1900年前后奠定坚实基础的科学历史的发展是音乐民族学当前水平的前导。对于异国风情的猎奇和对于所理解为"坏"习俗的否定而产生的第一批报道（包括音乐和舞蹈）由航海者和传教士带回欧洲。自18世纪末叶以来，一些作者在较长时间留居异地或者详细地研究了当地原有的文字记载以后，产生了大量内容丰富的专题论著，如阿米欧特④的《论中国古今音乐》（1780）、乔恩士的《论印度音乐的调式》（1792）和吉舍维特的《原始资料所展示的阿拉伯音乐》（1842）。而艾利斯⑤的论文《论各民族的音阶》（1885），则开始对所积累的各种知识加以融会贯通。这一开端建立在对非欧洲乐器的测量和东方音乐理论家对音程的计算的基础之上，此后不久出现了为理解有音响的音乐本身的种种努力，只有在爱迪生于1877年发明了滚筒留声机以后，这些努力才成为可能。美国民族学家费夫克斯用这种留声机于1890年录下了第一批北美印第安人的歌曲，以后，民族学家把大量录有音乐的蜡筒带回欧洲。这些收集品分别于1899年和1900年促成了维也纳的皇家科学院音响资料馆和柏林洪堡大学心理学研究院音响资料馆的建立。

在柏林工作的研究者施图普夫⑥和霍恩博斯特尔不仅为研究记录方法，分析录取的音乐作品努力不懈，而且还为理解全部曲目中的每一件作品的音列、曲调结构、装饰音、节拍和节奏孜孜不倦。他们以比较的方法为指导，常常把一

① 麦隆（V. Ch. Mahillon, 1841—1924），比利时声学家、乐器制造家。
② 萨克斯（C. Sachs, 1881—1959），德国音乐学家、乐器学家。
③ 霍恩博斯特尔（E. M. Hornbostel, 1877—1935），奥地利音乐学家。
④ 阿米欧特（J. J. M. Amiot, 1718—1793），法国耶稣会士，1750年来华，在北京居住达四十二年之久。
⑤ 艾利斯（A. J. Ellis, 1814—1890），英国语言学家、声学家。常被称为比较音乐学的创始人。
⑥ 施图普夫（C. Stumpf, 1848—1936），德国心理学家、音乐学家。著有《音乐的始源》。

些相互远隔的国家的音乐现象排列起来。1905年霍恩博斯特尔以下述提法概述了整个目的:"我们要认识音艺术的发展史基础和音艺术普遍的美学基础。"从那时开始,人们认识到迄今尚未了解包括了文化的和心理学上的世界音乐的全貌。因为就连最简单的"建筑砖瓦"——如八度和音、五度和音、节拍单位,甚至各个音,按照各种文化也允许有各种不同的听的方式和处理方式。

1900年前后,奥地利的研究家们也在探索着音乐的始源。维也纳的比较音乐学创始人瓦尔舍克考察了人类普遍的音乐生活,即音乐生活如何处在人类自然活动的较低层次。瓦尔舍克的接班人拉赫认为"原始呼喊"——不是出于害怕,而是出于对音响感到喜悦——产生了音乐。而且,所有较高级的形式都源自这种原始呼喊。对于拉赫来说,根据达尔文和斯宾塞关于地球生物进化的思想形成了作为比较音乐学目标的"音乐生物学"。格拉夫①于1950年有条件地重新接受了1920年前后提出的这一观点。对格拉夫来说,对音响的研究和对人类生态状况和文化状况的回溯则重要得多。

20世纪初,比较音乐学在美国已奠定了基础,并于1933年以后由霍恩博斯特尔的一些流亡学生大大地推进。此后几年,美国学者在比较各种音乐文化的各种特性方面似乎毫无成果。自1940年起,他们又闯开了一条新路,并称之为音乐民族学,它似乎要比沿用至今的旧名称要合适些。1953年,若干学者联合结社,并于此后不久成立了"音乐民族学学会"。今天,它已发展成为整个这一学科的最大机构。与1933年以前的柏林学派相比,虽然重点转移了,但研究范围依然毫无变化,一如既往地包括除了考察者本人隶属的那种音乐文化以外的所有音乐。

1960年前后,美国的音乐民族学受到了来自人类学(民族学)的强烈推动。按照梅里亚姆②(1964)的观点,音乐民族学应集中在对"文化中的音乐研究"之上,一方面因为响着的音乐被归结为人的行为方式;另一方面因为由音乐来形成、强调和控制社会的、经济的、语言的和宗教的行为。如果梅里亚姆由此把音乐民族学的任务还原到描述每一种文化中的音乐功能的话,那么胡德(1971)则强调了相反的观点:实际的音乐演绎是理解异国音乐的前提,只有通过本身的实践而理解了基础以后,才有可能用言语来加以表达。只要为了达到完满的目的而使音乐民族学家有时间去完成他个人的任务:使一种文化的特性为另一种文化意识所理解,胡德的观点无疑是正确的。进行比较对寻找标准会有所帮

① 格拉夫(W. Graf,1903—1982),奥地利音乐学家,主要从事比较音乐学的研究。
② 梅里亚姆(A. P. Merriam,1923—1980),美国音乐民族学家。

助,对音乐文化"综合"理解得越深,进行比较就显得越重要。今天通过比较所获得的标准,也将有助于认识西方音乐和非西方音乐之间的交互作用。

[译自库克尔茨:*Musikethnologie*, *in Das grosse Lexikon der Musik*,载《音乐辞典》(1978—1982)]

音乐的传播和变异

——学习和记录亚洲传统音乐中一个值得注意的问题

[日]拓植原一　黄炳琦译

这个报告有这样几个前提：

① 音乐,广义地说,是人类生活的重要部分。
② 因此,有必要让下一代尽可能全面地把我们的音乐传统继承下去。
③ 在继承的过程中,音乐不可避免地会发生一定的变化。
④ 因此,尽可能准确地记录下过去和现在的音乐就成为十分重要和必不可少的事情了。

关于第一点,说人类没有音乐就无法生活是不算过分的。但是,我们对世界音乐的了解还非常有限。首先,我们对邻国的音乐就知道得不多。比如在日本,西方风格的音乐盛极一时,大部分年轻人对我们本民族的传统音乐也不大熟悉,对其他亚洲音乐文化就知道得更少了。接触一下亚洲的音乐就会感觉到：和过去相比,音乐的教育和学习方法已经有了很大的变化,原因在于生活方式的改变,新的传播媒介的出现和广泛使用,特别是在于现代教育制度本身。现在,传统音乐往往由一个大乐队在音乐厅的舞台上演奏,有人指挥,演奏者面前还放着谱架——这些就是变化带来的明显的后果。

由于轻率地采用西方音乐的那一套,以便"发展"本国的传统音乐和使它"现代化",东方音乐变了,失掉了它精细、灵巧的特色。不少音乐家和音乐学家（主要是西方国家的）对此表示遗憾。

这些变化也许是音乐家在一系列试验、探索中的谬误造成的,用不着加以哀叹。但是,如果这些变化无视传统文化传播者的心愿,而且也被大多数对这个社会的文化类型已经适应了的人认为不理想,那么,我们就必须对随随便便地把西方音乐的框框套用到传统亚洲音乐上去这种倾向保持警惕。

对西方音乐概念无心的滥用表现在：为追求声音洪亮有力而使用西方的发声方法,把某些轻柔乐器的音量加大,擅自更换制作某些乐器的材料以及在教

学和演出当中使用"效率高"的五线谱。此外，也包括改变演出方式、姿态、动作甚至脸部表情。

一、记谱方法

一个外国人看了NHK（日本广播协会）的电视教育节目可能会觉得很不寻常，因为它每天都播放钢琴、小提琴、长笛、吉他等西方乐器的音乐课程。一直到最近才开始加进少量传统日本乐器（三弦、筝、箫）的课程。但使人惊讶的是这些传统乐器也是用五线谱来教的。

这说明大部分日本人学过五线谱，懂得怎么使用。今天，能够毫不费事地用五线谱视唱、视奏或者记下一个曲调，对一个从事各种音乐活动的音乐家说来无疑是很有利的。然而，对一个其研究对象不是西方古典音乐及其派生物的人来说，运用五线谱就不是一种必不可少的技能。不仅如此，把五线谱机械地、轻率地搬用到非西方音乐上去，有时候甚至是危险的，虽然一开始你也许会感到很方便。

在日本（亚洲的其他地方也一样），演唱、演奏传统音乐的时候一般是不看谱的，一切都默记在演员的心中。视唱、视奏并不是音乐训练的一个内容。这并不意味着根本没有谱子，事实上，日本存在着好几种记谱方式。有些人（大部分是歌者、朗诵者）在演出传统音乐的时候，面前摆着乐谱（其实不如说是歌词、朗诵词），这是一个例外，可以说是出于礼仪才使用的，因为谱子被认为是祖先传下来的神圣的乐书。

不管谱子记得多么准确、详尽，音乐没有口传的帮助是没有办法从一张纸上复活的。口传将永远留在被传授者的记忆里。西方五线谱的记谱法，尽管以"精确"著称，但从根本上来说，不外乎是帮助记忆罢了。

在日本传统音乐中，每一种类型都有自己的记谱方法，相互不能代替。这给学习日本音乐的人，特别是那些不是通过自己演唱、演奏来进行学习的人，造成很大的困难。不同的日本音乐记谱方法（大部分是以某种乐器的把位为标准而标出其奏法的记谱方法），通常是用音名读唱的方法来视唱的，学生在学习的过程中默记下来。事实上，这种记谱不过是默记式学习方法的一种补充。

不同的记谱方法反映了它要记录的那种音乐的特色。日本音名读唱法对音高的标法不够明确，对节奏的说明前后也不一致。但是它恰恰告诉了你：在这个特定的乐曲里，乐器应该发出什么样的"声音"（而不是符号），它演奏的是什么样的旋律（而不是一连串的符号），以及伴随着旋律的轻重、亮暗和装饰音等细枝末节。这说明每一种类型的音乐都有自己独特的声音观念，它是无法轻易地化成一连串音符的。过去的日本音乐家之所以没有建立一种能包罗万象，

记录一切器乐或声乐的"有条理"的、"尽善尽美"的记谱方法,原因之一可能正在于此。

二、学习

现在我们来观察一下音乐教学中的问题:拿日本的传统教法和在西方影响下发展起来的现代教法相比,主要的差别之一是对乐谱的使用和口传心授。传统教法是老师面对面地教一个学生。老师一小段一小段地示范,学生仔细地看、听,然后模仿老师,直到学会为止。老师在教的时候通常并不解释表演的技巧,也不分析作品的结构。除了带歌词的歌谱外,事实上上课从来不用乐谱。学生通过在现场反复地听来尽可能准确地把音乐记在心里。

这种教法过去在亚洲是相当普遍的。但是,近年来,它已逐渐被一种"现代"的教法所代替。也就是说,对乐谱的使用大大增加,对作品的结构做细致的分析。据说,这样能使学生学得更快、更理智。同时,用于消化、吸收作品的时间和精力却大大减少了。结果,表演中许多动人的细节和作品的精巧、细腻之处被忽视了。乐谱的作用本来应该是指出演奏中应注意的一切细节,可是,具有讽刺意味的是,实际效果恰恰相反。

在学习音乐的时候使用乐谱的另一个不良后果是使学生的记忆力减弱。如果学生在听老师示范的时候有一张乐谱摆在他面前,那么,我们会发现他原来很强的记忆力就会明显地变弱。有了乐谱作靠山,学生心理上就会放松,造成注意力不集中。不仅如此,在学习的最初阶段就用乐谱这种可以看得见的形式来展示某种音乐概念,必然会阻碍学生通过听觉来得到对作品的基本的、十分重要的印象。

三、记录

把研究对象记录下来是进行学术研究最基本的必不可少的步骤。在民族音乐学中,通过文学、图像和乐谱把音乐记录下来,本身就是一种有价值的训练方法。近年来,这种记录把录像和拍摄电影也包括了进去,它们对帮助理解音乐起了很重要的作用。

但必须记住:任何记录手段从它的本性来说,都是把活生生的东西凝固在纸上、胶片上或者磁带上。把一个速度很快的、复杂的段落用曲线图式标出来加以仔细分析,也许是有用的。可是应该看到,即使是同一个段落,第二次演奏很少会和第一次完全一样。

此外,对传统音乐的传播者来说很有意义的、很重要的东西,外行不一定听得出,也不一定理解得了。某种艺术形式,比如多少带些仪式性质的音乐,只有在比一般录音时间要长得多的、连续不断的演奏之后才能显示出它的真正意

义。因此,把某一个这样的乐曲孤零零地记录下来,很难代表整个艺术形式,也反映不出它的重要性来。

由此可见,记录工作有它的局限性,要想做得尽善尽美是十分困难的。因此,我们不能轻易地把保存音乐和其他表演艺术的工作托付给文学、胶片和录音带来完成。

考虑到这些情况,我觉得让一个门外汉研究者匆匆忙忙地把一种他很不熟悉的音乐或舞蹈用某种形式记录下来是相当危险的。这样的记录不过是他本人当时听到、看到某些表演的过程,很难作为真正有价值的记录来对待。

这里,我们应该提醒自己:让研究者本人学会演唱或者演奏是重要的。通过自己表演他能体会到这种艺术形式追求的是什么。实践本身尽管是初步的,但也能为理解艺术家的思想和探索这门艺术的许多看不见的方面开辟新路。最后,实践能向你提供为解决研究中的问题所需要的更好的、更有用的资料。总之,实际表演的经验是认真学习任何表演艺术的一把钥匙。有了这把钥匙,才能做到对这门艺术的记录不变形、不走样。

(译者注:本文是作者1983年10月在平壤举行的"亚洲国家的传统音乐及其继承、发展"专题讨论会上所做的报告。)

欧洲以外的19世纪音乐概貌

[德]费勒尔、[德]赖因哈德、[德]伯泽 金经言译

编者按 这三篇短文译自《十九世纪亚洲、非洲、大洋洲的音乐文化》一书。标题为译者所加。第一篇为书的前言,第二、三篇分别为近东和东亚两部分的引言。作者分别为费勒尔、赖因哈德和伯泽。

费勒尔(K. G. Fellerer,1902—1984),德国音乐研究家,1925年获博士学位,1932年被评为教授,1939—1970年任科隆大学音乐系主任,1967—1968年任该校校长,曾是近十个国内外音乐团体的主席或成员。以研究天主教音乐、莫扎特和19世纪音乐史为主。赖因哈德(K. Reinhard,1914—1979),德国音乐民族学家,博士、教授,以研究土耳其音乐为主。伯泽(F. Bose,1906—1975),德国音乐学家,博士、教授。

(一)

一般而论,人们把19世纪的音乐史理解为西方国家的音乐现状和音乐发展史。其实,在此范围以外,具有独特意义的音乐文化也在发展。如果有人试图以欧洲的音乐观点去理解和评价这些音乐文化,那是不合适的。这些音乐文化都各有其独特的基础和发展,而人们是否了解它们的历史发展则无关紧要。人们必须根据各个民族特有的思维和感受来理解音乐和音乐活动。如果谈论欧洲以外的音乐,这并不意味着某种评价,而只是指出区域的划分。国际上对研究欧洲以外的音乐文化的称呼是"音乐民族学"(Musikethnologie),该名词表示了不同民族的音乐,而不是区分不同文化中的民间音乐和艺术音乐。

在欧洲以外的文化中,民间音乐与艺术音乐之间的差别(这种差别存在于欧洲文化中)究竟有多大程度可适用于不同文化的音乐现象整体,这是一个特殊问题。在生活中,作为祭祀音乐、劳动音乐等类似的音乐,各按创造和接受它们的人们所处的社会制度而各自具有特殊的地位和形态。遗产、传统、模式和即兴创作在目前的现实生活中各有其独特的含义,而且对每一个人都各有其独特的价值。有一些音乐活动形式和音乐创作形式在西方国家已经消亡,但它们却在欧洲以外的文化中被继承下来,并且得到了独特的发扬和光大。不同的文

化不仅各有其独特的音乐形态,而且还各有其独特的音乐现象和表达方式。它们依据着另外一种思想基础,与欧洲音乐所依据的、受到各种思想和社会制约的思想基础不同。如果欧洲以外的高级文化在几百年以前就像西方国家一样试图从理论上来理解自己的音乐并确定其发展阶段,那也只是在为数不多的民族中出现的特别现象。而且,他们在艺术上和历史上的意识并不与欧洲的相等。在为数不多的高级艺术中,文献只记载了其中的某些音乐体裁。口头流传的音乐形式以及或多或少与即兴创作相关的表现方式有着极为广泛的流传。在欧洲民间音乐中仍残存着这类表现方式。

从上述事实中形成了这样的情况,即不仅在各种不同的文化中,而且也在其发展的各个不同时期,都会出现一些既可理解又不可理解的,既是自觉又是不自觉的特定现象。凡在没有任何历史资料的地区,我们只能以推论和假设来判断各个时期的衔接问题。一些间接的证据或许有助于这一工作。我们可以据此来考虑某些19世纪的音乐文化问题。

在此会有形形色色的民族阶层和社会阶层出现:他们虽然生活在同一地区,却拥有不同的音乐生活形式,它们不是相互隔绝,就是相互渗透,或者融为一体。19世纪时,这些形式有着千姿百态的各自发展,它们不是因为与具有相同文化的或是不同文化的其他民族发生了联系所致,就是因为受到来自欧洲的传教、殖民或者贸易、交通和其他影响所致。

因而,在某一民族自身的音乐文化以外,就出现了一些外来的音乐文化,以致明显地出现了一系列互相渗透的现象。在任何时代的任何文化中,无论通过迁徙、战争,还是通过贸易或者交通联系,一个民族只要与其他民族发生接触,就都会发生这种互相渗透的情况。由于15至16世纪发现新大陆以及随之而来的传教活动和开发殖民地的活动,明显带有宗教和政治色彩的欧洲以外的音乐文化便与外来音乐相对立而存在了。在历史的和音乐的发展过程中,一直存在这种现象,而在19世纪时则尤为特殊。

如果地方音乐(如在北美和南美)随着该地区的民族一起遭到毁灭,或者被限定在某一保留地区的话,如果欧洲音乐随着新的统治阶层在这类地区广泛流传开来,并最终又在该地区形成自己的发展形式的话,那么,随之而来的音乐生活仍然与当地保留了民族风格的那些地区的音乐生活不同。当然,不通过外来干涉,而通过像日本那样有意识的吸收,也可以完成对本民族音乐生活的改造。在日本,自从19世纪政治开国以来,在日本本民族的祭祀音乐、民间音乐和艺术音乐以外,西方音乐的影响日益扩大。20世纪各项科技的发展加快了上述过程在所有文化中的进行速度,在由西方国家划定的对欧洲以外的音乐而言是陌

生的娱乐音乐范围内尤其如此。而在19世纪时,在每种文化中产生的各种思想倾向究竟在多大程度上影响了这一运动,则是该时期音乐史的一个重大论题。

当然,一个相反的问题,即外来的音乐文化对西方音乐所产生的影响也很重要。如果说,首先是创作18世纪以来进入西方音乐的外来音乐的话,那么19世纪时对外来音乐文化的研究则为西方国家的音乐生活和音乐研究开辟了新的途径。各种"世界博览会"也使西方国家懂得了去区分"世界音乐"。随着在19世纪与20世纪交替之时吸收了各种外来舞蹈,尤其是吸收了拉丁美洲的舞蹈,西方国家对音乐、节奏和音色有了一种新的评价,而这种评价不断扩大对西方音乐的整个发展的影响。

如果说,直至进入19世纪,在欧洲音乐中,人们主要还在探讨欧洲民族的民间音乐和艺术音乐的各种潮流的话,那么,从此以后,由于交通的便利和技术的发展,却开始着重争论"世界音乐"的各种不同音乐了。这种探讨致力于在所有文化中求得某种平衡,即能促进各种发展的相互接近和了解。

19世纪时,这种发展就已经有了基础。在20世纪时,随着政治概念和文化概念大规模地扩展,它在全世界发挥着作用。在节奏、音色和结构诸方面,西方国家的新音乐采用了各种与欧洲以外的音乐文化成分保持有密切联系的风格。如果这种外表的联系是一清二楚的,那么,不同的思想基础和社会基础仍然存在着某些矛盾。

欧洲以外的文化也是如此。在这些地方存在着有关原有居民及其原有音乐的问题,存在着研究阐释外来的有着不同渊源的音乐种类的问题。另一方面,我们必须考察那些具有自己音乐文化的不同民族的共处情况,他们在各自的发展中,可能互相隔绝而同时并存,或者表现出相互融合的倾向。在这方面,研究一下社会的和种族的阶层划分以及研究一下社会和种族集团的构成是至关重要的。

在殖民地的开发过程中,作为"统治阶层"的欧洲人的入侵造成了一种特殊现象。一方面,欧洲人的音乐文化与当地居民相隔绝,也与同欧洲人有联系的种族集团相隔绝;另一方面,力求融合的各种努力也是显而易见的。而这种努力使得所有种族集团的音乐天资都服务于西方音乐,并在文化的渗透和同化过程中抑制或者改变音乐的自身发展。例如,在拉丁美洲就是如此。此外,与故土文化的联系十分重要,即欧洲移民与本国和本国音乐发展的文化交往是否密切(像在美洲或者非洲南部的情况),或者与故土的联系是否在某一时刻曾被切断(像在巴纳特,西本彪根或者比萨拉比亚等地的一些外来部落中出现的情

况),而导致了某种历史的音乐遗产得以继续存在,并在此基础上形成了一种与当地民族的音乐相结合的发展。

在试图理解各种文化的音乐时,联系并决定世界音乐文化的各种方法取决于以下基本问题:

1. 19世纪时,在不同民族的各种音乐文化中出现过哪些活动和发展?

2. 就一般的外来音乐文化和西方的音乐而论,在19世纪的各种不同文化中,有哪些明显的文化渗透现象?

3. 19世纪时,西方国家从欧洲以外的民族的文化中得到了什么样的印象?同时,欧洲以外的音乐文化又对西方音乐产生了什么样的影响(异国情调)?

在这些既复杂又互为关联的问题中,我们必须抓住世界音乐及其相互间千丝万缕的联系。抓住了这两点就能使我们去认识遗产中、传统中和发展中的音乐生活,以及处在一般文化联系和生活联系中的音乐生活;理解具有独特风格的种类,理解音的材料(乐律和实用音阶)、音色的材料(乐器)、传统(教育、记谱和音乐理论)以及音乐观;还能使我们去考察各种音乐形式在社会内部的(祭祀的和宫廷的)各种约束下的演变或者乐器的演进(改造和淘汰)。各种音乐现状的共处或者融合,如同在各种不同的文化中有一些新的风格巩固了下来一样,是十分清楚的,而不管涉及的是各种自身的发展,还是各种受外来文化影响而引起的和受其支配的发展。在后一种情况里,接受外国音乐家的培训和建立外国的有关机构(学校、器乐和声乐的演出团体)以及外国音乐家的来访都起到了一定的作用。在不同的社会阶层内部都存在着这些不同的影响,这种情况在古希腊罗马的乐奴中就已经很清楚了。

19世纪时,欧洲的影响在欧洲以外文化的任何一个阶层内部都具有重大意义。传教活动传播了传教士所属国的教会音乐。殖民政府以延聘欧洲音乐家(独唱、独奏演员,乐队和管弦乐队)和创建欧洲式的音乐机构(学校、音乐会组织和歌剧院)而在殖民地建立了一些音乐中心。这对欧洲移民具有重要意义。在某些情况下,通过各种奖学金让欧洲以外的音乐家到欧洲去接受教育,从而激发他们对欧洲艺术的兴趣,同时也形成一种社会舆论,以加速欧洲音乐打入当地文化的进程。16世纪时,西方文化在拉丁美洲的兴起,为在19世纪时出现的各种现象打下了基础,而这种基础与以后被占领的殖民地的基础不同,也与不同的划分社会集团的基础不同。同样,19世纪的日本与印度都与西方音乐有了联系,但日本音乐的发展却与印度完全不同。

各种音乐文化在与各自总的文化形态的联系下,表现出各种不同的现状和发展,目前的各种现象都根植于19世纪的发展过程。

音乐史必须把握住各种形式的发展，在音乐中，在对音乐的理解中，在政治生活和经济生活中，尤其要突出与整个世界的各种联系和协调倾向。如果要把19世纪的音乐明确地从其他阶段的音乐中划分出来，往往是很困难的，因为它毕竟是目前各种音乐现象的基础。

本书收录的一组有关详细论述人和音乐问题的文章，似乎能够促进人们去理解现今世界上存在的各种音乐现象，并促使人们去接受和吸取它们。

（二）

这里，我们从关于"东方"或者"近东"的许多定义中明确地选择了能表示波斯、阿拉伯国家和土耳其这些地区的这种定义。该地区表明：由于该地区音乐风格的类似及其相互的依赖，可将其视为一个整体。尽管所谓近东的西面一直延至摩洛哥，但这并不能与伊斯兰教流传的区域一致起来，因为很难说苏丹的一些地区（其音乐是黑人的音乐）能归属上述区域。同样，音乐上属于印度次大陆的巴基斯坦或者更加独立一些的印度尼西亚也是如此。另一方面，在此似应有意识地把阿富汗和苏联南部的一些伊斯兰民族包括进去，但这至少要留给续集来完成了。

由此得出下述结论：我们主要对数百年来在奥斯曼人统治下的地区发生兴趣，当然有必要有一个范围；其次，一方面似应把音乐仍属于近东地区的摩洛哥排除在外，另一方面又似应顾及在某种条件下接受土耳其音乐文化的大部分巴尔干地区。虽然波斯也从未完全划入过奥斯曼帝国的版图，但把它纳入我们的考察范围还是很有意义的。因为自从土耳其人进驻波斯以后，他们一直掌握着许多要害部门，并给许多文化现象留下了印记。

19世纪初（下面的章节就要论述这一时期的音乐），奥斯曼帝国还包括从突尼斯到美索不达米亚，北面到波斯尼亚、塞尔维亚和罗马尼亚的广大地区。19世纪末，只有从阿拉伯半岛到马其顿、阿尔巴尼亚和波斯尼亚这一地区还处在帝国政府的统辖之下。只有到了第一次世界大战以后，即19世纪真正结束以后，土耳其帝国才缩还到它自己的中心国土上。

为了至少能够清楚地回忆起一些使我们有权按照所说的观点去划分近东的事实，对上述历史做此粗略的介绍是最有必要的。当然，在此由三篇关于19世纪土耳其、阿拉伯和波斯音乐的提纲性论文所表现的内容并不能构成一种完全统一的风格。虽然君士坦丁堡（至阿塔丘尔克时代，官方还一直把伊斯坦堡称作君士坦丁堡）曾是奥斯曼帝国的首都，也曾是文化的中心，因而也曾是最重要的音乐活动和音乐教育的中心，但是由于土耳其人在各方面施以宽容政策，君士坦丁堡还是使波斯人和阿拉伯人有可能在音乐方面继续进行大规模的独

立发展。如若我们考虑到在近东音乐中,声乐形式占有了何等重要的统治地位的话,那就会明白,三种不同的语言对上述现象所做出的最重要的贡献。

由于史学家和学者在其著述中偏好波斯的和阿拉伯的东西,所以很难正确地衡量出土耳其人在构成近东音乐的跨地区部分中所占据的比重。如果我们考虑到奥斯曼人从17世纪起就明显地开始衰败的话,那么19世纪的土耳其人所占据的比重肯定再也没有前几个世纪那样大了,这一点是一清二楚的。我们可以提出的有关典型例子是:为研究阿拉伯音乐,土耳其音乐家策凯长老(Z. Dede)的埃及之行和不断出现一些阿拉伯语的理论著作,如米夏尔·米萨卡(M. Misaga)的作品。

从另一方面看,该地区音乐在19世纪时也保留了许多共同之处:木卡姆技术(它们有着各种常常标志不同实质内容的名称)、即兴艺术、乐器(这三个民族对乐器的产生、发展和外形的统一都做出了自己的贡献)以及其他等,特别是在音乐上具有连接沟通作用的祭祀音乐一直保留至今(19世纪时当然也是有的)。笼统地说,伊斯兰教是仇视音乐的,它不允许音乐过多地参与该教举行的仪式,只许可几种声乐形式:主要是祈祷时的呼喊,还有古兰经的吟诵和某些赞美歌,这些原来是不同音乐文化的形式却主要因为有了统一的祭祀语言——阿拉伯语——而几乎完全相同了。它们以其最完美的形式代表着近东地区的既具有原始旋律又具有丰富装饰的唱颂风格。它们使所有类似的世俗体裁具有了合法的地位,并在与这些体裁所进行的数百年的交互联系中获得了一种极统一的超地区形态。虽然在19世纪时人们开始对各种音乐风格进行不同的追求,但它们至今仍然起到了具有决定意义的连接沟通的作用。

在音乐方面,近东国家曾经相互交流过哪些其他特点?曾在个别国家得到发展的是什么?曾在所有国家共同发展的又是什么?而历来又是什么原因使之分离的?在一篇短短的引言里是无法说明它们的。本书的前三节虽然是由不同的作者撰写的论文,但我们只要合起来读一下,就完全能明了上述问题了。恰恰是这些互不相同的着眼点才充实了作为独立文化成就的近东音乐这一整体印象。

最后,还必须考虑到一个重要的发展因素:西方的影响。这是在考察各种欧洲以外的文化,尤其是19世纪的各种欧洲以外的文化时所必须注意的因素。在近东各国,西方的影响始于各个极不相同的时期,并至少在初期,导致了相当不同的变革过程。在大多数阿拉伯国家,这种文化渗透只是在20世纪才得以完成。而在土耳其、埃及和波斯,这种文化渗透要早得多。它之所以在土耳其最早兴起,原因是奥斯曼人与欧洲保持有密切的联系。即使16世纪时法国音

乐家的客串演出还未能留下持久的影响,但毕竟还是产生了要以书面形式来固定音乐作品的最初尝试,形成了某些新的曲式和节奏,以及出现了一些为更好地认识西方音乐和试图掌握这种或者那种因素的其他现象。1794年成立了一支宫廷乐队,它除了演奏欧洲军乐以外,还越来越多地演奏西方艺术音乐,这就使得上述情况完全清楚了。在埃及也完成了相似的过程,埃及在1820—1950年间引进了外国军乐,1869年开罗歌剧院落成。一般认为,埃及从此开始发展一般的西方音乐了。大约在二十五年以后,在波斯又产生了这种相同的过程:1850年前后成立了一些军乐队,而直至1928年才较大规模地兴起了从事欧洲其他音乐的活动。

我们就这种对19世纪及其演变过程具有典型意义的事件做了这番比较,将再一次强调上述情况,即近东音乐除了具有从事这类音乐的几个民族的共同特点外,主要具有这些民族的不同特点。下面有关土耳其、阿拉伯和波斯音乐的论文将进一步阐明这一点。

(三)

从地理上看,中国、朝鲜、日本以及北面的苏联远东地区均属于东亚。但从文化上看,特别在音乐方面,我们还不得不把在地理上属于南亚地区的越南包括在内,因为在越南的整个历史过程中,它的居民、语言和文化都受到了中国的强烈影响。长期以来,该国的北部(北部湾和安南)曾一直是中国的省份。直到1885年成为法国殖民地以前,越南还是中国的藩属国。

本书只论述19世纪时日本和越南的发展情况。将在续册中论述(对整个东亚文化十分重要的)中国和(与越南一样作为中国藩属国并受中国影响的)朝鲜。在音乐方面,19世纪对于中国和朝鲜也没有像日本和越南那样重要。在这一历史时期内,日本和越南这两个东亚边远国家的许多音乐文化领域出现了大量的变化和革新。而同时期的中国,长期处在一种由清王朝所带来的腐朽和衰败的状态之中,中国的音乐和音乐生活已经僵固。中国的宫廷艺术音乐和寺庙艺术音乐曾经有过全盛时代。它们的残余以及歌曲音乐和室内音乐的一些优秀形式的残余只有在朝鲜还延续不断。在中国,仅仅保留了某些民间风格的娱乐音乐和戏曲形式,如京剧,它在18世纪末形成了一种新的繁荣。但京剧的剧本和音乐无论如何也比不上元、明两代(13至17世纪)的戏曲。与日本和越南不同,19世纪的中国和朝鲜音乐缺乏继续发展的决定性的动力。也许是中国卓有成效地抵制了来自西方,尤其是来自欧洲的外来影响。

19世纪时,在日本和越南的音乐中出现了许多并行的发展,它们与其他两个国家的发展不同,到处都出现了市民音乐的新形式和世俗音乐生活的新形

式,并因此决定了整个音乐文化。在越南,世俗的和民间的音乐成分找到了进入传统宫廷音乐的大门;而在日本,古老的宫廷音乐(雅乐)得到恢复,并获得新的生命力。日本受西方音乐的影响明显要比越南有力。这些影响甚至导致了一种与日本音乐生活并行的完全欧化的音乐生活。所以,它们促成了20世纪日本现代音乐文化的双重性。到了20世纪,中国才开始了各种可与之比较的发展和改革。

 从本质上说,日本音乐和越南音乐的共同点甚少。在这两个国家里,从中国传来的相同财富,经过掺入了本国的和本地的各种成分而被改造成完全不同的风格。当然,同样性质的事件影响着19世纪音乐发展中同样性质的倾向:日本更换政体,而越南改换王朝。日本主动向西方开放,而越南遭法国的占领和殖民开发,从而导致了社会的和私人的文化生活的彻底变化、改革和创新。在日本音乐中,市民阶层占据了统治地位,这与越南音乐受民间音乐影响的情况相符。这两点促成了音乐生活和音乐风格的变化。对各种民族特性的考虑也影响着音乐,在越南,本国语言排斥汉语就证实了这一点。按照欧洲的范例,对中、小学和高等院校的体制做了改革,这才产生了音乐文献,并使音乐学开始了与欧洲并行的同步发展,只是在民间音乐中没能引起共鸣。在19世纪时,在欧洲,收集和科学地整理民间诗歌、民间歌曲和民间音乐的工作已形成高潮,而在欧洲以外,这一领域尚未受到重视,至多只有个别的一些欧籍作家对此偶然做过论述。因此,关于东亚民间音乐的发展情况我们一无所知。然而,如果认为19世纪时在东亚根本不存在这种发展,认为在高尚的宫廷艺术音乐和娱乐音乐中如此明显地发挥着积极作用的种种倾向没有波及城市和乡村中的下层音乐,那显然是错误的。欧洲音乐史告诉我们,尽管民间音乐偏好因袭而始终要去适应传统的东西,但它总要变化的,总要产生新事物,扬弃旧成分的。可以想见,亚洲文明国家的民间音乐也别无他途,但我们没有这方面的论文和资料。

音乐的移植与体系的冲突

[美]B.内特尔　孙国荣译

有一种观点认为,近一百年来世界音乐史上最重要的事件是西方音乐和思想对世界其他各种音乐文化的渗透。这种观点认为西方音乐已被移植到世界各国社会中去,或各种非西方文化主动接受、采纳和更改了西方音乐,以便使其在本土落地生根。这种观点是否有其道理,本文根据现有的材料做逐一分析。

首先,本文提出几种假设。

(1)事实上,音乐世界是一个整体,这种情形如同语言一样,每种语言既属于一定的民族,又有某种内在的相通之处,即都基于一种特有的、灵活的语法之上。这种假设对于"西方"音乐也同样适用,因为既然我们承认彭达人(南非德兰士瓦北部一土著民族)的音乐、古代伊朗人的音乐和布拉克佛特族印第安人(居住于落基山脉之东)的音乐之间都存在着某种共通之处,那么,西方音乐就更具有这种共通的特性了。语言学家喜欢从各种互为联系的语言中指出其区别所在,而音乐学家则通过分析音乐的表现(如布拉克佛特族印第安人或克洛族印第安人——在北美——的音乐)来确定其音乐形态究竟是否属于同一音乐体系,从而对巴赫的音乐、勃拉姆斯的音乐和爵士乐等是否都同属于"西方"音乐也能有个清楚的概念了。为了使这种观点得到确认,我们应当以个别的、可分的音乐概念作为出发点。

(2)音乐包含一系列成分,如语言、音程、旋律、形式、演唱方式及风格、曲目、内容、创作素材、谱曲规律、即兴演出等。音乐还有一系列突出的不同特征,即各个民族都有其特有的音乐,它们有的联系紧密,有的则经过了不同程度的改变。欧洲音乐的和声自成一体,形成了一个中心;西非音乐则是许多不同音乐产生和发展的源头;美国的乡村音乐是一种大量采用歌词的音乐形式;而伊朗音乐却经常反复,往往有一连串的旋律,并互相对称。如果我们赞同洛马克斯(Alan Lomax,美国音乐学家)的观点,我们就能对世界任何地方的音乐形式做出科学的解答,并确信任何音乐体系都有其支配和影响音乐形式的价值。

(3)虽然各种音乐体系有其民族的属性,但事实上,各种音乐体系又是可

以进行比较的,这一观点在考察了各民族如何掌握音乐及其音乐现象之间的关系后就能得到证实。

(4) 如果一个民族想吸收另一个民族的音乐,即学习新的音乐,那么,这一学习过程本身就会产生与本民族文化范畴内的音乐体系的矛盾与冲突。

西方音乐是通过各种渠道流传到世界各地去的。西方的宗教音乐是通过传教士们在基督教礼仪中传播教堂圣歌而驰名世界的。这包括在美国对土著居民传播的教堂音乐,其中有些音乐的艺术价值是显而易见的。在殖民高潮时期,军乐是作为殖民统治的象征而输入他国的,或至少是一种使非西方军队西方化的手段。当时西方的音乐,包括音乐会、交响乐和歌剧音乐也已为第三世界许多城市的中产阶级所熟悉,轻音乐已在舞会、影院、广播和唱片中流行。这些音乐通过乐队、乐器、乐谱、作曲家及音乐机构等方面的努力,以各种形式和方法传播着西方音乐思想。这样,有一种观点认为:西方文化已通过它们的代表——欧洲人、美国人以及深受西方文化熏染的非欧洲人,完全地、毫无改变地把西方音乐传到了殖民地区域。然而,我们不禁要问:这种传授西方音乐的浪潮究竟达到了什么程度?难道任何非欧洲文化中的传统音乐都受到了西方音乐的巨大影响,从而改变了其本身的特性,变成了一种依附西方音乐体系的东西了吗?

对于第三世界的文化状况,尽管在许多文学著作中有过描述,但在伊朗和美国北部的印第安人中间,西方音乐却仍然是一种与人无关的东西。

在伊朗,传统音乐和西方音乐虽然很早就有过联系,但从未形成声势。19世纪中叶,西方音乐首次传入伊朗,当时法国人企图用军乐整饬军威,并有许多作曲家随军到伊朗。尔后,又传入各种西方音乐,但传教士的宗教音乐却从未在那里生根,倒是某些古典的和欧洲的音乐会,以及一些民间音乐得到了一定程度的反响。到了巴列维王朝时期,西方音乐才在伊朗得到"较广的流传",但这种"流传"也仅限于那些同西方有联系或在西方工作和留学过的,懂得西方语言的人士中间,而这些人则被大多数伊朗人蔑称为"洋人"或"外国佬",为数很少的有识之士也只对西方音乐恭维一句"国际音乐"。至于西方的古典音乐在伊朗就更少有人问津了。所以,可以说直到19世纪70年代西方音乐还没能在伊朗落地生根。在伊朗,西方音乐的表演者大都是外国人,而能演奏西方音乐的伊朗人也大都在国外学习过。在德黑兰的鲁达基剧场,参加西洋歌剧观摩的几乎全部是外国人或在外国学习和生活过的"洋人",这些人同样也是西方音乐唱片的崇拜者。

在美国北部布拉克佛特族印第安人中间,直到19世纪60年代末他们还能

很容易辨别哪些是"白人音乐",哪些是印第安人音乐。那里的"白人音乐"包括宗教音乐、基督教圣歌、儿童歌曲及美国西部乡村民歌。但布拉克佛特族人和伊朗人的不同之处也是明显的,伊朗人可以对一场西方的音乐会拍手叫好,如对某些西方的古典音乐或流行音乐,并在自己的传统音乐中吸收西方音乐成分;而布拉克佛特族人则从不赞赏或演奏"白人音乐",尽管他们听到过各种形式的企图融化他们土著音乐的西方音乐。在布拉克佛特族人中间,几乎很难找出一个既能演奏印第安人音乐又懂得"白人音乐"的人。而伊朗的一些音乐家则传统音乐和西方音乐均能演奏,以便迎合不同听众的口味。

从以上的情形可以看出,西方音乐尽管闯入了他国或部落,但并未使那里的民族传统音乐衰弱,相反,西方音乐始终被当作"舶来品"而占据着次要的地位。

但既然在考察西方音乐的移植,也就应当注意到西方音乐中个别成分被移植到非西方传统音乐中去的情形。现在还是以伊朗和美国蒙大拿为例来观察在西方音乐和传统音乐的冲突中它们的共同点和规律性。

首先,对于音乐的定义及基本功能、乐思的产生、音乐的基本结构和主题等概念有必要进行简单的论述。在西方社会里,广大中产阶级是如何理解音乐的呢?现代民族音乐学家又是怎样对属于不同文化范畴的音乐下定义的呢?概括地说,他们认为:音乐是人创造的,各种不同形式的音乐是供人消遣的,在社会活动中音乐能起积极的辅助作用;音乐靠乐队演奏,乐队人数越多,效果越好;声乐的唱词不必为听众听懂,甚至可以完全不为人理解,演奏家必须密切合作才能演出;音乐是作曲家或演奏家个人的作品,作品的形式必须十分完整,新作品必须不同于旧作品,各种无穷的声响甚至动物的声音都可能成为音乐,某种声音能否被音乐采纳取决于社会环境等。

这些观点究竟正确与否,暂不去细究,但它们却随同西方音乐一起流传到世界各地,严重地影响了各国非西方传统音乐的发展。如布拉克佛特族的印第安人过去把音乐看作超自然的东西,即神力对人的显示,然而,现在他们却把歌曲视为人的故意安排。这种概念上的基本变化表现在音乐的声响上,由于各种音乐形式的被固定而起的反应,尽管仍有许多印第安人的音乐未受到西方音乐的影响。

另一方面,西方音乐的概念并未取代布拉克佛特族人的音乐概念,那儿还是流行单音音乐,虽然音乐是各种歌曲的总称这一概念对西方人和布拉克佛特族人来说是都能接受的。

伊朗的市民对音乐的概念同欧洲人较为相近,他们也承认音乐是由人创造

的,但同西方人的出发点不同,他们不认为音乐有一种本身内在的特性,而认为音乐必须有一种专门的保护,以及某些同约定俗成的音乐成分一致的声响。当这些成分被运用到宗教气氛中去时,它们就失去了作为音乐本身的含义。伊朗的音乐(无论古典的或土著的)是建立在流行的形式基础上的,并以即兴创作演出为主,所以,其节目单上的大部分节目是由即兴作品和演奏别人的作品组成的。但后者又往往掺进了即兴的成分。这样,这种音乐的创作形式既同正常的作曲与演奏不同,又体现了西方人的作曲与演奏的概念,只是它们所采取的方法与西方人不同。伊朗的文化和西方文化是很不相同的,伊朗人一般把声乐当作音乐的准则,而器乐则以不同的方式建立在歌曲的基础上,并很少完整地被保留下来。伊朗音乐大都以独唱、独奏的形式出现。

这种情形在近十几年有了很大的改变,比如即兴演出的风气衰落了,许多作曲家创作的作品无论在数量上或质量上都很引人注目。此外,整体、协调等概念也流行起来,八度音的加倍也普遍被人运用了。音乐作为一种娱乐的概念已经在伊朗得到了确立。比如,在伊朗的音乐会就吸引了很多听众,器乐音乐也占据了相当的位置。在许多方面,音乐的概念已经同西方的概念一样了,这可以在许多方面得到证实。例如,在伊朗建立的西方风格的音乐学院,西方乐谱的引进,乐器和乐队的发展,等等。

要想在概念和表现方式之间辨别出音乐的主要成分是件很不易做到的事情,但是,简单观察一下西方音乐的表现方式的某些方面是否已经移植到了布拉克佛特族人和伊朗人的音乐生活中却是件可能的事情。现在,我们从西方乐器的运用、音乐会的情形以及乐谱等方面做一分析。在当今伊朗的古典音乐中,西方乐器已被广泛接受,到了20世纪60年代末,小提琴和钢琴已成为各种节目中用得最多的乐器,而大提琴和单簧管也已被采用。在城市民众音乐中,各种西洋乐器和伊朗的传统乐器互相掺和,西方音乐会思想已经在人们心目中牢固地确立。这种音乐会一般持续两个小时(包括间歇),其节目安排已不属于传统之列,并且有精巧的节目单。更重要的变化是在伊朗的传统音乐中,那些乐师往往习惯于即兴演奏,或依据节目主持人的意愿而长时间自由表演,但现在那些音乐家却懂得了特殊的、有限的时间概念。西方的谱子也被人接受了,这无论在概念上或对声响的理解方面,西方音乐会的特点在伊朗得到了极大的拓展,那些音乐家开始坐在椅子上,甚至变换各种演奏乐器的姿势。有时,他们把没有乐谱的乐谱架放在一些演奏者面前,为那些不识总谱的人装饰门面。这些变化都受到了20世纪伊朗音乐的权威人士阿里·纳吉·瓦兹里(Ali Naqi Vaziri)的倡导的影响,阿里认为只有进行这种改革才能使伊朗音乐得到保留。

布拉克佛特族人的音乐文化主要表现在声乐方面。在60年代,那种奇特的小鼓被传统的大鼓替代了,并采用像军乐团里使用的那种鼓槌。西方的乐谱还没有为布拉克佛特族人接受,但从某种意义上来说,音乐会的形式已经得到了确立。这是一种泛印第安节式的音乐会,在那儿乐师们不停地演奏各种音乐,听众们则以西方人的形式鼓掌喝彩,并在那些坐在椅子上的歌手的带领下进行伴唱。

以上我们谈了在伊朗和布拉克佛特族人的传统音乐中的表现方式。在那里,西方音乐是基于严格的概念和某种表现方式被移植到其他文化传统中去的,但西方音乐的特性却没有充分显示出来。

现在我们来看看声响的主要倾向以及音乐的主旋律。关于伊朗和布拉克佛特族人的传统音乐的变化情况我们已经有了一些了解,在那些变化中,和谐的情形出现了,大调式越来越占据了统治地位,简洁、富有韵律的作品受到了重视,从书中引用的大段的唱词被其他一些东西取代了,等等。那么,什么是那些民族得以保存的东西呢?当一个民族意识到他们的音乐将被另一种外来音乐替代时,就必然会同那种音乐发生冲突,以便使自己民族的音乐不致被全部吞噬。由于西方音乐在全世界的传播,许多地方的传统音乐受到了冲击,但是,那些传统的成分仍然顽强地挺立着。许多民族力图改变自己的音乐是为了使它更好地流传下去,他们并不愿意把西方的东西拿来变成自己的音乐。这表现在某些民族采取折中主义的态度,他们把传统风格和西方音乐融为一体,用以挽救那些濒临灭绝的传统文化。这样,许多以前被人称颂的土著成分以另一种风格被广泛运用了,在各种背景中,各种风格的尝试得到了人们的确认。当然,这种尝试也包括西方传统音乐成分的采用,尽管它们同那些土著音乐成分并不协调。于是,这种尝试就具有某种朝着以西方音乐为基础的世界音乐体系靠拢的含义。但是,由于许多民族采用的西方成分并不是西方音乐中实质性的东西,这样,那些土著传统必然会在吸收西方音乐的某些成分的同时,又对它们进行改造。

接下去我们把几个一般的规律做一提示。

(1) 经济方面,机械的反弹对于其他领域的影响是巨大的。在文化同化的气氛中,传统音乐处于守势状态,它只是在受到限制的形式下得以保存。这种受到限制的形式包括投入的人力物力的减少,以及演奏传统音乐的人数越来越少。在音乐学习方面,各种有效的学习方式被引入了,比如乐谱的广泛使用便是一个例子。此外,许多具有地方风格的音乐被唯一的民族的风格取代了。大量的形式和种类被一小部分标准化的形式或种类所替代。所有这些情况都表

明传统音乐在缩小,这可以从人员数量、作品情况、学习时间以及形式和种类等方面得到证实。

(2)如上所述,概念和表演方式的改变要比声响的变化来得容易,这至少在某些文化状况中是这样。声响是基本的东西,它是通过创造声音的概念和表演方式的变更而发生变化的。

(3)人们当今面临着两种不同的但又互相转移的概念,即通常被人称为西方化和现代化这两种概念,虽然这种提法也欠妥当。西方化是指对西方的基本文化价值的全盘接受,而现代化则意味着在吸收西方文化的同时要保留传统文化,并使它对西方文化有竞争能力。

尽管西方音乐的概念被移植到各种非西方文化之中,而音乐的声响也似乎没变,但它们还是在不同程度上被改造了。可以说,它们只显示出西方音乐声响的某些痕迹,或令人吃惊的某种实体。

在通常被人接受的西方音乐中体现着某种具有普遍意义的东西,即那些构成西方音乐传统基础的东西。

现在我们来谈谈另一个问题,即某种传统音乐发生变更时音乐的概念和音乐表现方式产生的变化。在伊朗和一些印第安人部落里,我们找见了那种使传统音乐得以现代化的情形,在那些地方,传统的音乐概念和表演形式只是部分地被西方化,而声响方面所受到的影响相对来说则更少。但是,也有一部分声响是完全西方化的,它们一般被直接当作西方音乐。如果我们从现代音乐演进的一般规律来看待这种变化的话,我们就能较快地找到许多音乐文化演进的路线。印度的古典传统概念(在夜间演奏清晨和黄昏的拉格套曲)的变化以及这种演奏从宫廷、庙宇扩展到电台和一般公众的变化,也许能为人们研究现代音乐的演进提供初步的例证,尽管在整个现代音乐体系中这种变化也是十分微小的。然而,在伊朗的历史中,这种演进过程却和印度的情形不同,但在人们思想上,即伊朗人有关音乐及音乐性等概念的认识过程中,却显示出两种文化在许多方面的共同点,虽然这种变化所产生的音色同受到西方音乐影响的东西相比仍然有很大的区别。也许,人们应当这样认为:最确切的结论应该承认各种概念、表现方式和声响都受到了一定程度的影响,人们应该依据不同情况做出不同程度的解释。现代化和西方化这些术语只有对于不同程度的西方音乐的移植有了确切的了解之后,才能成为有意义的概念。例如:a.现代化包含着对西方音乐概念和表现方法的吸收,而西方化也包含着接受西方音乐中声响的重要成分;b.现代化试图比西方化少移植些西方音乐,西方成分的多少决定了它占据的地位;c.在传统音乐中接受了西方音乐的基本成分是西方化的迹象,而吸

收那些在特殊的表现形式(如某些装饰乐句)中的特殊成分,或在传统形式中注入某些西方音乐的声响(如在和弦出现的地方),这些则是现代化的标志。所以,西方化和现代化这两种概念的界线应当在音乐现象的演进过程中去寻找。

(4) 音乐可以分为各个种类,即从内容和风格上区分的种类。从理论上说,音乐应当保留其这种或那种特性,以便在文化同化的过程中得以生存。如果某种音乐的歌曲得到了流传,那么这种音乐也能保存其生命力,虽然它们的风格受到很大的改变。此外,如果某种音乐的风格,它产生旋律和节奏的形式、发声方法等沿袭下来了,那么这种音乐也能得到保存,尽管有许多古代的歌曲都失传,或被其他歌曲取代。

西方音乐的移植包括其内容和形式对其他文化的全部迁移,而西方音乐的内容又首先被引入其他文化之中。比如颂歌、进行曲和欧洲的民众歌曲就是被非西方社会的人经常演出的节目。在体系冲突方面,最常见的情形是一些民族把欧洲现成的作品抛开,而吸收其某些风格等要素,把它们融会到自己的传统作品中去,从而产生一种既是传统的,又是现代的或有西方成分的作品。

在许多情况下,甚至在绝大多数例子中,传统音乐体系和西方音乐体系既各自独立又长期共存,并互相发生影响。这种观点对于两种体系的比较研究是十分有益的,虽然在非西方社会中的音乐活动并没进行这样的分类。当某些非西方音乐发生了变化或变成了现代化的音乐和西方化的音乐时,这表明它们的风格起了变化,而内容却仍然具有传统的特性。例如,伊朗音乐的调式的名称和基本特点没变,但它有关的含义却建立在同西方的音阶和尽可能和谐的准则有区别的、共存的基础之上;布拉克佛特族人的歌曲也没受到外来音乐的影响,在那里,西方音乐的旋律很难融合进去,虽然有些古老的歌曲已被那些多少受到西方音乐影响的土著人的新的旋律所替代。这样,我们可以说,西方音乐的移植只是在内容和风格上部分地被其他传统文化吸收了,这如同某个民族的语言部分地受到了另一些语言的影响,或吸收了某些外来语言音韵学的成分一样。

(5) 以上分析对于研究西方社会的音乐情形也同样适用,如美国乡村歌曲涌入城市的情形就是一例。大约在20世纪前四十年里,美国的乡村歌曲蓬勃兴起,这是由美国农村人口迁入城市,以及波兰、意大利等国的移民来到美国等因素而促成的。此外,在许多非西方社会中也是如此,这些民族的音乐改变了其功能,使音乐的整体的、与文化相一致的因素突出了。许多民族为了使音乐能得到生存,便在对音乐概念和表现方式的修改中使音乐现代化了,或至少城市化了。这些音乐一般在音乐会上表演,而不是像从前那样在乡村或家园,它们逐步形成了固定的风格,并在俱乐部或其他娱乐场所传授技术。所有这些努

力都是为了使某种音乐或声响得到保留。当经过努力,某种音乐还是不能保存时,人们就会继续在风格上进行更改,这种更改是从城市居民流行的东西、教会和音乐会等方面衍生而来的。这样,音乐的内容(包括各种歌曲)得到了流传,尽管它们做了更改。在这种情况下,概念和表现方式总是最先受到冲击,然后是风格的改变,但音乐的实质和内容却总能得到基本的保留。

(6)也许可以这样认为,西方文化对其他文化的影响程度也受到接受这种影响的文化规模的制约,同时又受到接受国本身经济、军事等状况以及他们对西方文化的态度的影响。此外,另一种因素也起着很大的作用,这就是接受国在传统文化中对音乐的评价以及把音乐放在何等位置等。比如,在美国印第安人部落里,其社会结构虽小,却把传统文化中的音乐放到了突出的位置,这样,他们的音乐很少受到西方音乐的影响。相反,在伊朗则把音乐放到了较次要的地位,所以他们的音乐受到外来音乐的影响也较多。在非洲文化中,音乐的地位是重要的,这使得他们的音乐连同那些黑奴一起带到了美洲。可以说,在论述西方音乐时,音乐体系的复杂性和持久性的程度之间的相互关系是很难找见的。

由于西方音乐被移植到许多非西方社会的文化中去,那儿的音乐情形变得十分复杂,甚至有些民族的音乐出现了双重音乐,即既有直接从西方移植来的音乐,又有受到西方音乐影响的传统音乐。这样,人们往往被分成几部分,一些人完全采纳西方音乐,另一些人喜欢西方风格或现代风格的音乐,还有一些人则喜欢真正传统风格的音乐。如果混合有可能的话,那么其结果就是唯一的体系,这如同那些非洲社会或非洲-美洲混合的社会里的情形一样。在伊朗、印度、日本和美国土著居民那里,我们认识了两种不同的音乐的存在,同时也能说明,西方音乐虽然被移植到世界各地,但它并没有使其他各种传统音乐消失。

城市民族音乐学

[美]林达·福迪哀 王北成译

"城市民族音乐学"这一名词有多种意义。从广义上来讲,是指对在城市中创作、演奏以及传播的所有音乐的研究,它以地点为中心,确定了研究的范围。

第一个经常使用的定义是想用音乐本身来区分,在这种情况下,音乐是指所谓的"城市"的音乐,它的研究对象是爵士乐、流行音乐等。

另一个定义是今天在美国最通用的,它强调"民族音乐"的民族,是指在城市(ethnic groups)所演奏的音乐,按照这个定义,它的研究对象是黑人灵歌及欧洲少数民族的教会音乐。

在这里,我不是根据地点和音乐本身以及谁演奏音乐来给"城市民族音乐学"下定义,而是根据下面论述的最终的研究目的来下定义,这就是,研究在城市中创造出来的和演奏的音乐,弄清城市环境与音乐的关系,我想根据这个给"城市民族音乐学"下定义。

对于"城市"(urban areas)这个用语确实有必要下一个明确的定义。但是,我在这里只论述最通用的定义。所谓城市是指在产业社会中,人口集中的中心地区。由于"城市民族音乐学"是弄清城市社会中音乐作用的研究,所以无论研究什么类型的音乐,都可以下定义为"城市民族音乐学"。这样,西洋古典音乐也可以是它的研究对象。

为什么最近人们对"城市"和"城市社会"感兴趣了呢?的确,人类在城市生活了几百年,而且音乐经常地在城市中产生。另外,人们最近为什么把"城市"和"城市以外"加以区别呢?理由之一可以认为是最近三十年世界上出现了城市化的现象。例如:在日本,战后城市的规模明显增大,现在人口的百分之七十住在城市,在这一点上,应该看到城市化的过程给日本人的生活带来了各种各样的影响。由于这种城市化的现象在世界各地都有,而且在世界各地人们都演奏和传播音乐,所以按照市民的民族音乐学观点,很难忽视城市的音乐活动。

我认为开始强调"城市",是由人类学和民族音乐学在历史上的发展造成的。人类学自古以来就以城市以外的、具有悠久传统的社会为研究对象。民族

音乐学继承了人类学的理论观点和研究方法。民族音乐学的研究对象是城市以外的,或者是还没有出现产业化的城市社会的音乐。人类学的学者们研究农村人口迁入城市以后,怎样适应城市的生活,也就是"移居的研究",但是,在非城市社会中,在理论上通用的假设并不一定在城市中起作用。于是有人考虑出了最适合城市环境的方法论,在美国出现了次要领域的城市人类学。特别是近二十年,城市人类学开始通用。同样,民族音乐学的学者们也开始研究从一九六〇年迁居到城市的人口,但是,在方法论上出现了若干问题,所以产生了城市民族音乐学这种次要的领域。

最近十五年,在美国的"城市民族音乐学"一部分研究主要是针对城市的所谓民间音乐(folk music)。民间音乐这一名称是对欧洲文化的古典音乐(classical music)而言的。在这项研究中,大多数情况是,从理论上考虑问题,不进行实际的研究,采用简单的方法。民族音乐研究民间音乐,一般认为由于重点大学多数都在城市,所以在附近进行野外调查既方便又便宜,不用旅行几千公里去听,结果也都差不多。

美国"城市民族音乐学"研究的另一个倾向是:从古到今都有对流行音乐的研究,这种流行音乐可以认为是城市环境中固有的音乐。这种类型的研究大部分是历史上的研究。但是,这种研究多数忽视城市环境本身,而主要研究历史上的发展。如果认为,对于我们研究的音乐来说,城市环境不是偶然出现的,而是与音乐有密切关系,那么有必要重新考虑以往对待非城市音乐的假设和研究方法。

用于非城市研究的假设认为:音乐是静止的东西,或者是完全不变化的东西。在变化非常缓慢的、具有旧观念的城市中,这种假设是妥当的观点。但是,城市环境中的重要因素在于急速的变化频繁地发生。这种变化在物质上是建筑物和人的变化,而且社会本身也发生变化。例如:在东京,战后的城市化、产业化不仅意味着人口的增加,还意味着生活方式的根本变化。从广义上来讲,在城市化中也有这种生活方式的变化,而且,这种变化给流行音乐、邦乐和日本的城市音乐也带来了影响。

一般来说,在日本所谓的传统音乐研究中,进行历史研究,在研究各种音乐形式的时候,似乎强调音乐不变化的一面,把音乐作为静止的东西来对待,这样做很容易分析和分类。但是,传播、演奏音乐的是人,尽管如此,也有人认为无论人们的生活怎样变化音乐也不受影响,由于听众的兴趣,他们的演奏不变化,这种看法是错误的。

在民俗研究领域中,日本人忽视艺能,不重视时代的潮流,而把它作为静止

的东西来看待。现在,在大城市有很多民俗艺能,但是研究的目标多数是面向寻找最古老的、最正统的艺能的形态,而不是面向对现在实际情况的观察和研究。

当然,重视艺能,保存过去本来的面貌是难能可贵的,但是,我认为发现和研究现在所有的、随着时代而变化的民俗艺能的形态比把大部分精力倾注于保存上更重要。

之所以这样认为,是因为这些艺能与演奏者、传播人的日常生活有密切关系,所以应认为在他们生活受城市化现象影响而发生变化时,这变化也是传统过程的一部分。

<div align="right">(译自日本《音乐艺术》)</div>

民族音乐现场调查提纲

[美]勃·奈特　杨友鸿译

（一）关于某文化的一般材料

① 什么是音乐？有没有一个能包括所有音乐的词语？音乐的目的是什么？

② 有哪些种类的音乐？歌唱是做何用的？

③ 怎样评价音乐？有好的和坏的音乐吗？是否可能分辨歌曲和演唱的质量？什么使歌成为好的？怎样成为一个好的歌手或演奏家？

④ 所有的人都了解歌曲吗？音乐主要由谁来演奏？

⑤ 人民的音乐是从哪儿来的？有人创造歌曲吗？它们是怎样创作的？

⑥ 如何识别个别作品？人们是否记得一首歌曲的作曲者？歌的词和曲之间是否有区别？人们是否知道词和曲分别从哪儿来的？不同人的唱法是否不同？

⑦ 有没有人能占有一首歌曲？什么人被允许学歌？是否有些歌只能让某些人唱？一个人能继承或购买歌曲吗？

⑧ 人们怎样学歌？他们练习吗？当人们在歌唱中有错误时怎么办？

⑨ 新老音乐有办法区别吗？哪一种更好？

⑩ 本社团与邻近部落或社团有联系吗？与西方流行音乐或古典音乐有联系吗？他们是怎样看待它们的？他们曾经从邻近部落学过歌唱吗？他们能说出这些音乐之间的差别吗？他们怎样辨别它们？当调查者唱歌或用录音带播放时，他们的反应如何？

⑪ 人们创作了歌曲是否能得到报酬？最好的歌手和演奏家的姓名是什么？创作最多歌曲的人是谁？（当然，可以由这些问题引出很多其他问题）。除了这些一般性的关于音乐文化的问题以外，还应考虑下列更具体的方面。

（二）对每种音乐或每个民族类型的音乐应取得的资料

① 本类型音乐的目的和作用是什么？它在什么时候可以演奏？

② 资料总数：有固定数目的歌曲吗？每组中的所有作品是否在各个场合中都可以演出？

③ 谁可以而谁不可以演出这类音乐?

④ 本民族文化是否有一种描述这种音乐的风格并与其他音乐相区别的方法?

⑤ 哪个或哪些人是这种音乐的最好演出者?

⑥ 在本民族文化中有什么其他方法可将这种音乐与其他种类音乐相互区别?

⑦ 上节中有关作为整体音乐文化的一些问题在此同样适用。

(三) 对每一调查对象应包括的资料

① 姓名、年龄、性别,以及有关其个性的一般观察及一些传记资料。

② 你知道哪些种类的音乐或歌曲?你最喜欢哪类?

③ 你能演奏哪些乐器?

④ 你创作音乐吗?你是怎样创作的?

⑤ 你从哪儿学歌的?你在社团以外学过任何歌曲吗?你"梦想"过唱歌吗?

⑥ 你是怎样记忆歌曲的?你用什么来帮助自己记忆?当你学歌时是否进行练习?学会以后你是否会改编歌曲?你能唱得与别人不一样吗?

上述第一部分中的问题,适用于文化的大的方面。在某些情况下也适用于个别的提供情报者,事实上,对上述问题的回答在很大程度上往往取决于个别提供情报者的回答。

(四) 对各个调查对象需要从别人处了解的问题

① 他是一个好的音乐家吗?什么使得他如此?

② 他是否做过一些与其他歌手或演奏者不同的事?

(五) 对每首歌曲需了解的问题

① 本民族(本地)名称和观察者的名称,及两者的不同。

② 录音时间与地点,录音机速度。

③ 音乐是专门为录音而演奏的吗?还是在平常演出时录制的?

④ 演奏者姓名、各部演奏者人数,或使用每种乐器的数目。

⑤ 有无任何特殊的发声技巧?

⑥ 这曲子是从哪儿学来的?

⑦ 如果知道,应提及同样作品的其他录音,不论是本人或其他调查者所录。

⑧ 假若是首歌,歌词是什么?歌词应用口语传达给调查者记录或用胶带录音,录音内容应包括翻译。调查对象能指出歌词口述和唱出来的之间有哪些不同吗?

⑨ 假如使用有固定音高的乐器（诸如木琴、排箫、带指孔的吹管乐器等），要请调查对象把每件乐器的全部音在录制时用音阶形式演奏出来。

⑩ 对调查对象来说这首歌有何意义？对听者呢？它是一首好歌吗？是否有人以不同方式演唱过它？被录制的演出效果好吗？

⑪ 伴随演出的是什么样的活动？假如是舞蹈，须有详细的资料，理想的是拍成有声电影。否则应提供对步子、手势、服装等内容记录描述。对于民族音乐学家及一般民族学家来说，对舞蹈记录法的知识是极有价值的。关于此方面的材料可见 Kwrath(1960)。

（六）乐器

（关于乐器的详细资料是非常必要的，不论它们是否由调查者做了录音）

① 有多少种乐器？本文化对它们有分类吗？在专门术语中有象征意义吗？

② 应该调查乐器名字的语言学意义。此处不能列出问题，但请读者参考对乐器的构造、词源学和文化背景的调查资料。

③ 各种乐器的名称，民族音乐学家对它们的描述。

④ 从乐器不同角度拍摄的照片，要把一个尺子放在乐器旁边，这样就能容易地确定乐器的大小。

⑤ 乐器的声音要进行录音。

⑥ 邻近的文化有与此近似的乐器吗？它们的名称是什么？被调查的人是在哪儿学会制作它的？

⑦ 本乐器是怎样做成的？如果调查者能看到制造乐器的全过程，他可能取得有价值的资料。否则，由一名调查对象做详细描述也可。是否涉及任何特别的仪式？为什么要做出这样的乐器？它属于谁？可用多长时间？

⑧ 谁可以演奏此乐器？为什么？谁可以听？

⑨ 如何演奏？它的演奏是否有几种不同的风格？怎样才能演奏得好？谁是本乐器最好的演奏家？

⑩ 它能与其他乐器一起演奏吗？和同类的乐器一起？和歌唱一起？

⑪ 谁为乐器作曲？能即兴演奏吗？有保留节目吗？它能演奏任何可以歌唱的曲子吗？能和其他乐器一起演奏任何作品吗？

寿克阿勒斯特的调查提纲
特征的第一级

① 你喜欢唱歌吗？为什么？

② 有人在唱歌时敲鼓，还会做什么其他类似的事吗？

③ 歌唱时用身体的哪部分？

特征的第二级

① 在什么时候什么地点打鼓？（发格格声等——不论被调查者列出的是什么）

② 鼓可以有哪些打法？（格格声的响法）

③ 当你听到鼓声时你的感觉如何？

④ 孩子们在什么年龄学会用鼓？

⑤ 现在打鼓的方法和过去一样吗？

⑥ 什么原因使你感到想唱歌？

⑦ 有没有什么时候你不能唱歌？（什么时候你不喜欢唱歌？）

⑧ 有多少不同种类的歌？

⑨ 这些种类听起来互不相同吗？

⑩ 当你听到这些不同的歌时,你感觉如何？

⑪ 是不是有些歌难学,而有些歌容易学？

⑫ 你学唱歌时是几岁？（能唱好时是几岁？）

⑬ 你学唱歌时人们说些什么？

⑭ 你是否知道一些已为大多数人所忘记的老歌？

⑮ 现在是否有些新歌在唱？对它们有何想法？

⑯ 歌曲现在是否在变化,为什么？

⑰ 你对美国(墨西哥)歌曲的看法如何,为什么？

⑱ 你能唱其中的一种吗？你希望会唱吗？

⑲ 还有其他人这么做的吗？有人不想去学吗？是谁？

⑳ 你认为没人学它的原因是什么？

㉑ 当我们唱歌时,能用不同方法发出不同声音吗？

㉒ 什么时候你用这些不同方法演唱？（如果已经描述了某种方法）

㉓ 如今人们用新的方法发出声音吗？（是什么样的声音？）

特征的第三级

① 除仪式歌唱之外还有其他种类的歌吗？（它们是什么？）提醒：摇篮曲、赌博歌、劳动歌等。

② 仪式歌和其他歌的唱法是否有不同？

③ 有没有可在仪式外歌唱的仪式歌？

④ 你能听到青年人在仪式歌中的那种卖弄形式吗？

⑤ 当你听到仪式歌和非仪式歌时,感觉一样吗？

⑥ 当你在仪式中和仪式外听到同一首歌时感受相同吗?

⑦ 有专门为劳动唱的歌吗? 有专门在骑马时唱的歌吗? 有专门为游戏唱的歌吗?

⑧ 有没有专门为逗人笑唱的歌?

⑨ 他们唱黄色歌吗? 你对这些有何看法?

⑩ 有没有祈求好运的歌?

⑪ 有没有使人们停止正在进行的工作,并使他们改善行为的歌? 有没有嘲弄人的歌?

⑫ 有没有让你感到快乐的歌?

⑬ 有没有让你感到愤怒的歌?

⑭ (原书漏印)

⑮ 你曾经听过这种类型的歌吗?(它是快乐的、悲哀的,或是愤怒的?)

⑯ 这里介绍一种对情绪和音乐的测验,找不带歌词并且要求演唱时面部表情和声音表现尽可能保持一样的两首歌:《快乐的农夫》和《可怜的达依德死了》。当然前者速度快而后者慢。要求调查对象指出哪个是快乐的,哪个是悲哀的歌,并要求他们说出原因。

⑰ 你知道任何关于爱情的歌吗?

⑱ 有没有特别动听的歌?

⑲ 怎样使歌唱听起来动听?

⑳ 有没有认为比较难听的歌? 为什么?

㉑ 你说一首歌动听,和你说一个姑娘或一张地毯或一个手镯漂亮的方式相同吗?

㉒ 你更喜欢哪种类型的歌唱?(用宽和窄的颤音和鼻音来阐明)

㉓ 你更喜欢哪种类型的曲调?(用单调的和多变的来阐明)

㉔ 有没有仅因为它的曲调而被你喜爱的歌?(你喜欢这种曲调的什么?)

㉕ 有没有仅因为它的歌词而被你喜欢的歌?(你喜欢这种歌词中的什么?)

㉖ 有没有只为孩子唱的歌?

㉗ 有没有只为男人唱的歌?

㉘ 有没有只为女人唱的歌?

㉙ 有没有只为老人唱的歌?

㉚ 对你来说会唱歌是好事吗?

㉛ 你教你的孩子唱歌吗?

㉜ 你怎样教他们？
㉝ 孩子学会唱歌时你给他们什么东西吗？
㉞ 假如他们不学唱歌，你惩罚他们吗？
㉟ 你的父母也这样对待你吗？
㊱ 孩子多大时学习唱歌？
㊲ 你为什么要孩子学唱歌？
㊳ 这里周围的孩子们唱歌吗？（他们唱什么歌）

（本文摘译自《民族音乐学的理论与方法》一书，可供民间音乐调查工作者参考）

非洲传统音乐的现状

[日] 濑户宏 王北成译

从去年十二月二十二日起，居住在加纳西北部、沃尔特河的罗比族的音乐演奏家卡克拉巴·罗比的音乐会在池袋的西武美术馆和六本木的剧院举行了四天。这期间，在作曲家一柳慧的筹备和组织下，罗比举行了独奏音乐会，和打击乐团"姆克瓦居"的成员高田绿举行了联合音乐会，并且和作曲家间宫芳生、文化人类学者西江雅举行了学术讨论会。笔者听了前两天的演奏，两天都出现了座无虚席的盛况，而且听说最后一天竟出现了进不去剧场的观众。

罗比演奏的主要乐器叫"科吉利"，是木琴的一种，有十四个按五声音阶调音的键盘，每个键盘的下面都装有一个葫芦共鸣箱，这个共鸣箱按音的高低大小不一，每个葫芦都有用蜘蛛网做的膜，敲打键盘就发出声音。他一边演唱，一边用带橡胶头的粗鼓槌演奏这种乐器，好像手握方式、鼓槌和太鼓的一样，演奏的神态强劲有力。

很多听过罗比演奏的人都会感到他的演奏在音乐形式和动作上与自由爵士乐相似。看到他那惊人的演奏技巧，特别是右手和左手独立地演奏各自的节奏，我强烈地感到罗比族与我们不同的音乐语言鲜明地体现在他的动作线路上。

一般来说，人们往往认为非洲音乐彼此大同小异。但是实际上，非洲大陆有几百种语言，在从北纬35度到隔着赤道南纬35度的各种气候风土中，生活着数千个部族，这些部族有各自不同的社会结构、生活习惯和文化。所以，在非洲存在着多种多样的音乐文化。

但是，在音乐方面，北非洲已经全盘伊斯兰化了。如果暂且不谈这一点的话，那么在某种程度上可以认为剩下的撒哈拉沙漠以南的地区是一个集团，在这里可以大致找出以下共同点。

一、节奏体系

使非洲音乐带有特点的是与舞蹈相结合的独特的节奏。此外，在这个大陆上，不仅打击乐的种类丰富，而且能经常看到称为交叉节奏、复合节奏的具有复

杂节奏体系的音乐文化。

所谓交叉节奏是在一个节奏周期内,同时奏出$\frac{2}{10}$的节奏和$\frac{3}{10}$的节奏,这种关系常常在一根节奏线中连续地出现。另一方面,复合节奏是具有不同长度的节奏周期的节奏,这种节奏平行地奏出。具有相同长度的节奏周期的节奏,开始点错开,平行地奏出,这种节奏如果由很多演奏家演奏,那么就常常出现音乐学者称之为"多声""连结"的节奏相互关系。

卡克拉巴·罗比一个人把这种复杂的节奏对位法展现给了我们,斯梯维·莱西在他的作品中吸收了这种节奏构造。

二、音色

在西洋音乐和东洋大部分地区的音乐中,乐手对音阶的认识很强,音乐素材没有固定的音高,忽视或否认程度的差别是次要的成分,可是在非洲,人们却常常喜爱用这种音。

例如:在罗德西亚见到的叫"姆比拉""桑札"的乐器,似乎安装了沙沙作响的音响,有意在共鸣箱内放入了像灰尘一样的东西。"科吉利"的蜘蛛网膜也具有相同的效果。此外,卡克拉罗·罗比发挥了鼓槌的作用,敲击键盘,发出梆子一样的声音。

三、社会联系

通常在非洲社会中,音乐具有与社会上的传统活动和仪式密切相连的作用。

罗比这次的演奏曲目也包含这种音乐。在罗比族中,有很多葬礼音乐的曲子,人们可根据所演奏的曲目了解被葬者是什么样的人,而且根据与音乐有关的传统活动和仪式的性质确定演奏者的性别、身份的情况也不少。

卡克拉巴·罗比生于一九三九年,实际上他出身于和罗比族有相同语言的比利佛亚族。他出身农家,父亲和兄弟擅长制作乐器,而他本人没有受过特殊训练。他年轻时向往城市,去了阿克拉,但是开始不顺利,后来由于一次偶然的机会,他在路上演奏木琴,挣起钱来,不久受到人们的欢迎,又到广播电台演奏,从一九五〇年末开始在加纳大学当讲师,以后,在世界各地进行演出活动。

西欧文化进入非洲,已经过了四百多年,近年来非洲流行音乐的发展令人瞠目而视。例如:被称为尼日利亚的英雄人物萨尼·阿梯已经在本国发行了四十多张唱片,其中有些唱片销售了二十多万张。最近在日本出版的他的新作中,有电吉他、乐鼓、拉美打击乐和有声鼓,甚至运用了最新式的数字型合成器,音色优雅,具有城市风格。

这种流行音乐不仅在尼日利亚,而且在非洲各国也很流行,这个背景尽管有对西欧文化的向往,加上生活水平的提高、宣传媒介的发展这些原因,但是最主要的还是城市化的倾向。城市是各种部族民众的中心,他们需要迎合超部族音乐爱好的娱乐音乐,以代替各部族所固有的与旧习惯密切相连的传统音乐。

在这种状况下,推进经济发展的各国政府,一方面建立了国立的演奏团体、音乐舞蹈学校,另一方面受过西洋音乐教育的作曲家们也在创作具有本国传统音乐特点的作品。可以说在这些国家中,古老的部族音乐正在被当作"传统"来认识。人们认为,卡克拉巴·罗比的音乐也处于相同状态,正在走向新型的传统音乐之路。

<div style="text-align:right">(译自日本《音乐艺术》)</div>

"拜利,孩子,拜利"

[匈]鲍洛尼·彼得　许　强译

编者按　目前,匈牙利《生活与文学》报正就我国裕固族和匈牙利族摇篮曲中的共同衬词"拜利"(beli)展开讨论。为了提供信息,特转载3月8日该报的这篇文章。作者鲍洛尼·彼得是汉学家,1961年毕业于北大中文系,对我国民歌深有研究。文中所提到的科勒希·卓玛·山道尔(1784—1842)是匈牙利杰出的语言学家和历史学家,毕业于德国哥根廷大学。曾根据裕固族的族称推测该民族先民与匈牙利人的先民有亲缘关系,决定不远万里来到我国裕固族地区寻"根",不幸死在从西藏前往甘肃的路上。他在藏族地区逗留期间,曾编著世界上第一本藏英词典。

《生活与文学》1985年2月1日这期上曾提到,贝拉·依斯特万由一张题为《巴洛克圣诞节》的唱片中的《睡吧,睡吧,世界的新蜜,我们的上帝》一曲,想到了早期的匈牙利大平原,因为那里的农民当时曾用"拜利、拜利、拜利"和"喊喊呀,宝贝呀"之语来哄孩子睡觉。三个星期之后,卢金·拉斯洛又提醒到,因为"拜利"一词是个抚爱用词,故应小写。

既然这么小小的一个词引起了人们如此大的注意,况且看来此词只存在于辞典之中,现在来介绍一下这个词就并非无益了。

1936年出版的巴托克的论文《为什么和怎样搜集民间音乐》在表示为那些即兴歌谣的失传而痛心的同时指出,"曾几何时,我国也有过摇篮曲,比如从一个专门用来摇晃孩子的词中便可得出上述结论。这个词保留在一首埃尔代伊地区的民谣开头几句中:'拜利,孩子,拜利,你不是父亲所生。'"

巴托克为此加了如下的评语:"据我所知,最早的资料可在《匈牙利民歌集》第三集(布达佩斯,1882年)第17页上找到,他用脚晃动着已会跑动的小儿:'拜利,孩子,拜利,莫努希·萨姆卡'。这一词儿是否就是摇篮曲中的专用词,除了上述民谣的歌词以外,别无其他已印成文字的资料。《匈牙利词源》只是(很遗憾)推测出了词意。能表明其词意的斯洛伐克文的资料只有手稿,在从未

印刷出版过的斯洛伐克民歌集中,所有佐约姆州的摇篮曲中几乎都出现了这样两句(均为开首两句):拜利,拜利,我白色的天使!而且这一词只有在摇篮曲中才能找到,且总是在这类内容的句子里,其作用和意思是明了的。至于这是从匈牙利语传入了斯洛伐克语,或是反之,当然我就无法确定了。"

据我所知,这一问题至今也没有人能加以澄清。

答案来自一个相当突然的地方——中国。

巴托克著作也出了中文版。中国音乐学院一位年轻专家杜亚雄,他曾为搜集民歌多次到过中国西北少数民族聚居的突厥语及蒙古语地区。他发现甘肃省裕固族摇篮曲中也有"拜利"这个词儿。中国的《音乐研究》杂志1984年第3期上刊登了他一篇论文,题目是《一个值得注意的现象》。他援引巴托克的文章说道:"古代匈牙利摇篮曲的专用词'beli'和裕固族催眠曲中的专用衬词'beli'发音几乎完全一样。"

这位中国研究者在这篇论文中以及其他文章中把中国各民族的摇篮曲发音相似的专用词集于一处。这些词有裕固族的"beli"和"belili"、蒙古族的"bo-li"、锡伯族的"baboli",哈萨克族的"bebesh"以及满族的"babuzho"。

至于这些词是否真的是语言上的亲缘,我想语言学家可以就此进行讨论。因为有很多语言将母亲叫作妈妈,而其间并没有丝毫的亲缘关系。

不过,"拜利"这个问题则另当别论。杜亚雄也并不仅仅是发现了这一个词,多年来在其多篇文章里都指出了裕固族与匈牙利民歌之间的近似之处。

正如斯洛伐克摇篮曲中的"拜利"不可能是通过斯拉夫语传到中亚去的一样,倒是从中亚传到这里来的说法更可信些。也许有一天会弄个水落石出,匈牙利民族在迁移过程中或在匈牙利的本土上是否融进了突厥族的东西,从而产生了"拜利",暂时先到此为止吧。(裕固族是古代突厥民族回鹘一支的后裔——编者)。

我本人已做了多次不成功的尝试,想唤起国内的民间文学和民间音乐研究者们对杜亚雄研究成果的注意。在由辛奈塔尔·米克洛什导演摄制的电视片《中国的风土人情》中,我们还让这位中国音乐研究者讲了话,阐述他的理论。然而,这一切努力对匈牙利专家们来说竟全然不起作用。

从那以来,我又收到了杜亚雄寄来的最新的几篇文章,其中提到了"拜利"。我便利用这个偶然出现的机会介绍了一下。

我忧心重重地再补充一点,那位因敢于到亚洲去寻亲而在其二百周年纪念日之际也只能得到匈牙利专家们认其为年轻迷误的摇头之誉的科勒希·卓玛·山道尔,正是把探望用"拜利"之词来哄孩子入睡的裕固人视为他一生的主

要目标。(而他当时根本还不知道裕固人的摇篮曲!)匈牙利的音乐研究者们是否能有一天会前往他所没能到达的那个地方去呢？这将是有意义的,也到了该去的时候了。

世界的音乐

[日]拓植原一　王北成译

一

在生活于地球的人类中,不存在完全没有音乐的民族。演奏音乐、欣赏音乐的行为是全人类共同的活动。但是,正像各民族具有自己独特的语言一样,每个民族的歌曲都具有自己的个性,不同民族演唱完全相同的歌曲是很少的。大多数情况是,即使在拥有结构、形式都基本相同的音乐的民族中,每个民族的音色和表现方法也有微妙的差别。音乐和语言一样也有方言。所以,音乐的世界本来就是多种多样的,不能简单地认为某一个音乐就是世界的通用语。

自从比较音乐学者注意到"音乐不是世界的通用语"这一问题以来,已经快半个世纪了。但是,在社会上认为"音乐是世界的通用语"的人还为数不少。这些人总是认为自己听惯了的音乐是标准的音乐,除此以外的音乐在音响上虽有明显不同,但也看成是表面上的差异而已,或者是不发达的音乐。他们认为音乐的基本原理与全人类是相通的,而且还简单地认为,人类的音乐中获得理想的发展、取得成就的是近代西欧的音乐,除此以外的文化和时代的音乐还处于发展阶段,或者已经退化了。

"音乐学"本来应该是"关于人类音乐的学问","音乐史"应该理解成"古今中外的所有音乐的历史",可是人们却始终专心研究西洋音乐,认为这是不足为奇的,这是上一个时代对音乐的一般看法。即使在音乐史的教科书中提到一点亚洲和非洲的音乐,也只是在和古埃及、古希腊音乐同一章里,作为古代音乐的遗产或落后的音乐稍微提及。总之,非欧美的音乐仅仅被认为是流向西洋音乐大河的一条支流,或不足一取的亚流,也就是说,出现了单一的音乐史,这就是西洋音乐史。在过去,大多数情况是,人们并没有注意在这种类型的专业书加上"西洋"这个形容词,确定严格的范围。

二

与单数形的"音乐"相对应的复数二形的音乐在音乐教育界出现以来,已经度过了漫长的岁月,但是要说这一必要性在我国音乐教育中真正得到了多少认

识和实践,就使人感到放心不下。把能够流利地说和读写两种或两种以上的语言的能力叫"双语能力",根据这一点,又创造出了"双重音乐才能"这个术语,通过复数的音乐形式,开发能够实践的音乐能力。以上这些是美国的民族音乐学者 M. 福特所提倡的。这个术语是他于 1959 年年末,在芝加哥召开的第四届民族音乐学会大会上首次使用的。福特在会上介绍了他本人在加州大学洛杉矶分校创立的新的音乐教学大纲,证明了学生是如何通过亚洲的音乐实践获得音乐才能的。当时在洛杉矶分校得以实践的非欧美的音乐有爪哇的加美兰,巴林的加美兰和印度尼西亚的打击乐,日本的雅乐和长呗,伊朗的古典音乐、南印度的古典音乐等。

有趣的是,福特举出了日本的宫廷乐师这一音乐才能的典型例子。宫廷内的雅乐演奏者不仅具有演奏雅乐、舞乐的能力,而且具有演奏洋乐的能力,在宫内,国宾共进西洋风味的晚餐时需要洋乐的伴奏。所以,明治以来,乐师作为专业演奏者必须精通日本音乐和洋乐两种音乐形式,在明治时代的日本,这种对乐师进行双重音乐才能的培养并不少,这是因为当时人们认为除了要培养以往的传统邦乐的素质,还要学习新传入的洋乐。去年,以百岁高龄去世的音乐学者田边尚雄喜欢三种音乐形式——除了日本音乐和洋乐以外,又增加了中国音乐。这是因为他的母亲非常仔细地研究了这些音乐,即具备三种音乐才能,还因为受到了从小就学习古典钢琴,在彩车上吹尺八,而且在爵士乐、吉他上具有专业水平的青年音乐爱好者影响。但是任何时候都有例外,问题是这三种音乐才能的训练在当今日本学校,包括从小学到大学都根本没有进行。

福特把宫廷乐队的双重音乐才能作为日本教育的先进事例而大书特书,这对我们来说是有点令人惭愧的。因为乐队中乐师的训练是例外中的例外,在当今整个日本基本上是,抛弃传统音乐,偏爱西洋音乐,用福特的话来说,这是二者交替的音乐性。不只是音乐,无论何时,日本人总是对专业性给予高度评价,而贬低多才多艺,万事皆通。在音乐性上,这种二者交替也符合日本人的性格,可以认为传统音乐中繁多的种类和流派的存在互不相干正是这一倾向的结果。雅乐家,地方歌唱家之间很少有音乐家之间的交流,甚至有这种情况:在传统音乐方面,相互没有关系,彼此孤立被认为是理所当然的,各自研究自己的专业领域才是艺术之道,根本不关心其他种类和流派,孤芳自赏才受到尊重。日本的洋乐家别说是双重音乐才能了,就连完全不了解日本的传统音乐也不感到羞愧。而且在音乐大学也是如此,学校根本不考虑让西洋音乐专业的学生把邦乐的技法作为必修课。

这个话题暂且不谈,在这里想谈的是,通过学习几门外语,能够进行相互的

比较研究,在自己的母语方面,也会加深对母语的特点、美学价值的理解。在音乐方面可以说是完全相同的,特别是对音乐,从理论上理解结构是很重要的,通过身体用感官来理解也同样重要。可以说没有音乐感受,谈论和研究音乐是不可能的。民族音乐学把比较和研究各民族的音乐文化作为主要课题,在这方面,精神复数的音乐文化,对音乐从理论上和感官上都有一定程度的理解是必不可少的。

　　为此,福特在洛杉矶制订民族音乐学计划时,建立了几个实践非欧美音乐的学习小组,这项研究后来受他和学生的影响,同事们吸收了几所美国大学的音乐教学大纲。美国的民族音乐学,非常重视掌握亚洲和美国的音乐舞蹈技巧,也是因为这一点,很多学校将美国黑人音乐也作为一项重要的内容加进了学习的范围。

<center>三</center>

　　所谓民族音乐学究竟是研究什么的学问呢?这是经常提出的问题。首先我想弄清这一名称。从字面排列来看,一般容易产生错误的理解,给它下定义为:"关于民族音乐的学问"。对此我敢断言这是一种误解,因为这门学问的名称是 ethnomusicology 的译文,最早这个词是为了把 ethnology "民族学"和"音乐学"完美地结合在一起而产生出来的词,所以这门新学科名称首次出现的时候,是用 ethno-musicology 这样的连字符表示的,所以把它简单地理解成 enthnomusicology 应该说是很大的误会。然而,不仅在日本,而且在美国,有时也会碰上头脑简单的学生:这个词如果换成日语,可以是"民族音乐"吗?

　　麻烦的问题是"民族音乐"这个用语。如果认为这是 ethnic-music 的译文,那么从字义上来看,恐怕就是"具有共通语言和文化的人类集团所固有的音乐",如果是这样,那么当然就有"日本民族音乐""德国民族音乐"以及"朝鲜民族音乐"。但是在我国,这种习惯用法主要是指亚洲、非洲等非欧美国家的传统音乐。欧美的民谣,即民间音乐包括在民族音乐中,但是,不把巴赫和贝多芬的音乐称为"民族音乐",因为 ethnic 这个词具有"异民族""异教徒"(基督教以外的教徒)的意思,是欧美国家在区分少数民族文化时所用的形容词,所以,不把"西洋古典音乐"称为"民族音乐"是理所当然的。在日语中,欧美人的风格和这个词一同被吸收和使用,但是,毫无疑问,对欧美人来说,日本的传统音乐也是民族音乐,关于这一点,日本人的用法各式各样,既有称邦乐为民族音乐的人,也有不称邦乐为民族音乐的人。在乐器方面,大部分日本人都毫不犹豫地把筝和三味线称为"日本民族乐器",汉语的用法可能也是混乱的,因为,在汉语中,把本国的音乐称为民族音乐。

总之,"民族音乐"其意义是含糊的、非理论的,所以还是尽可能不使用这个词为好。在前文,我曾贸然指出:民族音乐学"不是研究民族音乐的学问",那么如何给它下定义呢? 实际上这不是一件容易的事。因为每个民族音乐学者下定义的方法都有微妙的差异,毫无疑问,这反映了不同专业的研究对象和方法论。前年因飞机失事而突然逝世的美国民族音乐学者 A. 梅里亚姆对于这个问题一直很关心,他留下了几部论著。其中在以《"比较音乐学"和"民族音乐学"的定义——一个历史性的、理论性的展望》为题的论文中,梅里亚姆不仅论述了著名音乐学者的定义,也论述了他自己的定义,实际上列举了历史上四十多人的定义。当然,这还没有把历史上所有定义都收集进来,仅仅是一部分而已。有趣的是,这些不是四十多名学者下的定义,而是二十八名学者下的定义,也就是说,采用了同一人物下的复数的定义,由此可知,他们随着时代的潮流,改变了关于这种学问的看法。例如:美国在 1960 年给民族音乐学下的定义为"在文化中的音乐研究";但是到了 1973 年,却认为是"作为文化的音乐研究"。很显然,这里所指的音乐并不只限于非欧美的音乐,而是指全人类的音乐。

美国的民族音乐学者,善于写作的 B. 奈特尔每次论述时,也都发表了几个略有不同的定义,梅里亚姆在六个地方引用了他的定义,首先是 1956 年出版的奈特尔的处女作《未开化的文化音乐》中所见到的定义,这个定义断然地认为:"所谓民族音乐学是研究西洋文明这个框框以外的各民族音乐的学问"。1964 年出版的《民族音乐学的理论与方法》一书认为民族音乐学是"研究欧洲民俗音乐和非欧美音乐的专业领域",这或多或少地扩大了作为研究对象的音乐的种类。然而,在 1975 年,奈特尔又断定,"从口头流传的角度研究所有的音乐"才是民族音乐学,这样研究对象又进一步扩大了。奈特尔在最近的著作中,就定义问题,专门设立一章,进一步探讨了历来的各种学说:在这些著作中,他没有拘泥于定义的问题,而是试图论述民族音乐学者是如何进行工作的,弄清这门学问的性质。

有趣的是,奈特尔还没有亲自进一步提出新的定义,但是他挑选了四个许多现代的民族音乐学者所接受的信条,这也被理解成是他现在的定义。

(1) 民族音乐学者要努力研究和理解所有的音乐体系,如果方法正确,那么通过比较研究,能够洞察重要的问题,比较研究的目的在于理解,比较所有音乐的结构,研究对象的重点是一个社会所承认的固有的音乐。在不把个人的、特殊的、额外的因素提出来加以重视的问题上,与音乐史学不同,民族音乐学者最关心的问题是某一个文化的典型。

(2) 民族音乐学者认为音乐是文化的一部分,应该把音乐理解成人类社会

的产物。虽然很多不同的研究并不一定是从正面研究这个问题,但是,这仍然是民族音乐学本质上的要素。民族音乐学者不仅关心某一文化把音乐规定成什么,而且注意文化如何使音乐发生变化。所以,民族音乐学者还强调理解音乐上的变化的重要性,而且比起结果,更重视过程。

(3) 民族音乐学者认为,野外调查是研究工作中的本质活动,但是民族音乐学者也重视收集来自提供资料者的集中性的情报。这里所说的野外调查是指直接投身于音乐创作和演奏的第一线,思考音乐、创作音乐,直接接触和调查听众。

(4) 民族音乐学者认为应该从各民族、国家、阶级、情报来源、时代等方面研究全世界所有的音乐,民族音乐学者的研究即使不遵守这个信条,这也是由情报提供者的所在地或者时间上的限制和其他偶然性的原因造成的,而不是主观上所造成的。

粗略地说,以上四个信条是当今日本大部分民族音乐学者所采用的观点。虽然,研究对象不限于非欧美的音乐,而研究全世界的音乐,而且在研究方法上,也重视整个文化的比较研究,但是研究对象也包括一种文化内的音乐变化过程,若是如此,这难道不是名副其实的"音乐学"吗?为什么必须称它是民族音乐学呢?这个问题早在二十多年前就提出来并讨论过了。正像语言学把全世界的语言作为研究对象,人类学把地球上全人类的各种特性作为研究对象一样,在全世界范围内比较、研究古今中外的音乐的学问才应该称为音乐学。不幸的是,在世界上所说的"音乐"这个词一般特指西欧古典音乐,因此,"音乐学"这一名称主要也作为研究西洋音乐的学问来理解,所以每当特别要指明研究对象和方法论时,为了避免不必要的混乱,有必要用别的名称来称呼。由于这个关系,"比较音乐学""民族音乐学"这些词迄今为止仍然在不知不觉地使用着,那么除此之外难道没有更合适的名称吗?

在学问的名称中,能够代替没有任何修饰语的"音乐学"的用语是难以找到的。但是,把研究对象定位在古今中外的音乐可以使用的词有"世界音乐",这个词主要是在美国使用,它是谁、是何时创造出来的还不清楚。据笔者所知,这个词至少是在 1965 年,作为美国威斯里扬大学民族音乐学教学大纲的名称正式使用的。以后,这个词变成了具有不能令人满意的从属性的民族音乐和在定义上混乱的"非西方音乐",并且在各地使用。例如,1978 年,美国民族音乐学会第 23 届大会和大学教育学会联合在圣德路易斯举行了会议,会议的综合题目是"广大的美国和世界音乐"。所以在使用英语的国家内,这个名称似乎是没有问题的,但是很遗憾,把它直译成"世界音乐",在日语中是不习惯的。

那么,世界音乐这个词所具有的意义是什么呢?首先要把地球上所有的音乐文化作为研究对象,不把它限定于特定的区域和民族的音乐。例如:异民族的音乐的研究,民谣、民族音乐的研究,这些都不限定。始终如一地把"民俗音乐""艺术音乐"区分开来本来就是非常困难的,更何况回答什么是"未开化的音乐",什么是"高级文化的音乐",这些是难以断言的。这是建立在文化相对主义的基础之上的,它承认有根本不同的价值体系的音乐。此外,在世界音乐中,也不把研究对象限定在历史的传统音乐上。现代音乐也好,流行音乐也好,都不会因为"不是古老的传统"而被排除在外,而且也不把他限定为"口头流传的音乐"。用任何方法创造的音乐都包括在这里面。

进一步来说,"世界音乐"不把研究限定在狭义的音乐学内。这其中不仅包括演奏,也包括作曲。把音乐分门别类地分为作曲、演奏、音乐学、音乐教育等等,这种做法本身是由近代西洋文明而产生的,而且在这里不只限于狭义的音乐,还广泛采用了表演艺术,这是因为"音乐"的概念因文化的不同而各式各样,所以,理想的是以基础的音乐家的修养作为基点,培养既能进行音乐创造,又能进行学术研究的真正的"音乐家"。因此,普通综合大学比音乐学校或音乐单科大学更能够有效地进行教育和研究,因为这种学校经常进行跨学科的综合研究。

这种"世界音乐"的概念是先进的,具有美国风格,我不认为这种概念能够原封不动地被现在日本的大学音乐或音乐学的研究所采用并得以实践,但是在今天的普通音乐教育中,这个概念对人们是有启发的,可以得到广泛运用,我的看法不知对否。

(译自1985年春日本《音乐教育研究季刊》)

"唉呀,呗哩,高"[①]

[匈]拜·伊·高堡 许 强译

编者按 关于"呗哩"一词的讨论,目前正在匈牙利报刊上继续展开。本文是今年四月访华的匈牙利记者高堡采访杜亚雄先生后所写的专题报道,发表于5月24日匈牙利《生活与文学》报,现摘译如下。

鲍洛尼·彼得在《生活与文学》3月8日一期上提到了杜亚雄对裕固族民间音乐的研究成果。他首先指出,这位中国音乐学者(根据巴托克的论著)认为:"呗哩"是匈牙利民歌与古代中亚有着联系的证据。而比基·拉斯洛却在3月22日一期上引证匈牙利的人种学权威们的看法,发表了不同的意见,把"呗哩"一词儿说成是源于突厥(即裕固)是一种误解,因为这至多只能说是一种偶然的谐音罢了。

比基的这篇文章我是在飞机上读到的。因此,一到北京机场,便请求热情的东道主——中国记协的同事们改动一下已经排满的日程。第二天我便被告知已经找到了杜亚雄,他也正在期待着我的前往。

就连杜亚雄自己也没想到,他的论文竟会在匈牙利引起如此巨大的反响。他跑到隔壁房间去拿来了一台很大的录音机,就像拿着一件珍稀之宝般地向我们展示了那盘录有他最近一次去甘肃考察录制的音乐磁带。他说:"您是第一个能听到这些有数百年乃至上千年历史的民歌的欧洲人。"

曲目是以古老的哀歌开始的。这首充满痛苦的歌调确实耳熟,令人犹如到了自己家中一般。我深深地感激沙罗西·巴林特,他那在许多情况下只是让我偶尔耳闻过的作品,竟也越过国界,建立起栩栩如生的联系。"在漫漫无际的路上,我的阿爸把命亡,哎呀,哎呀,如今叫我怎么把他安葬。"哭诉着的裕固族妇人的唱词由杜亚雄译成了汉语,又由我的中文翻译许强从汉语译成了匈牙

[①] 本文的"呗哩"应和本书《拜利,孩子,拜利》一文中的"拜利"都是匈牙利文 beli 的音译。为了保持与出处的一致性,故未进行统一。——编者注

利语。

在这之后便响起了"呗哩"(beli)。我想使这一有特殊魅力瞬间能持续更长时间些,便让杜亚雄把磁带一次又一次地倒回去。"嘎呀,呗哩,高"(gaja, be-li, go)——"阿娜"即裕固族的母亲在哼着摇篮曲。

杜亚雄一边玩弄着手中的茶杯,一边诉说着他命运的里程。十一二岁时他的钢琴已弹得很好,当时他得到了柯达伊为孩子们写的小曲。匈牙利的五声音阶曲调对他的中国听觉来说并不显得陌生,在学校的头几个月里他便已经了解巴托克对匈牙利民间音乐源于亚洲一事的看法了。

后来,他很快学会了裕固语,有空之时他总爱听老人们的言谈说唱,收集民间故事和民歌。所以他不难注意到裕固族音乐与巴托克和柯达伊所记下的匈牙利音乐之间的活的亲缘性。

到70年代中期,杜亚雄开始了对手头资料的整理。不久前,他再次拜访了他的裕固族朋友们。这次,他的行囊中还有了录音机。"呗哩哩,嘎呀,呗哩,高"——"睡吧,我亲爱的宝贝",就是这次他从他以前的房东妇人那里录下的一首古老的摇篮曲。

当然,杜亚雄并未就此便结束他的介绍,他热情地阐述了他自己关于裕固族的起源与匈牙利民族的联系的理论。在介绍了上述情况后,很自然,作为论据,对他来说,"呗哩"这个摇篮曲中的词有着关键性的作用。

裕固人的祖先是"高车"人,据我们这位音乐教师朋友称,这是个口语,"kao"的意思是"高","cso"则是牧民牛车的木轮。也就是说,裕固人(显然匈奴人也同样)将一截截的粗树干锯成十厘米厚的板片,再在中间钻上眼,做成车轮。我想,这"kaocso"与"kocsi"(匈牙利语:车——译注)之间的偶然谐音是不会使专业语言学家们产生迷误的。

杜亚雄热情洋溢地叙述道,阿蒂拉王朝(即公元4世纪匈奴人在匈牙利建立的匈奴王国——译注)在公元453年崩溃后,裕固族之星开始升起,在他们自己的语言中,裕固是"团结"的意思,而当时汉语中称他们为"敕勒"。无疑,从事编辑工作的人都知道,他们是属于突厥族之列的,他们成了部落联盟的首领,并建立起了回鹘汗国。公元840年,来自北方吉尔吉斯的强大敌人,利用其内部争端,结束了回鹘王朝。逃亡的回鹘人分成了三支,一支向西迁移,另一支(后来转而信奉伊斯兰教)在今天的维吾尔地区定居下来。(科勒希·卓玛·山道尔想要寻找的就是他们吧?)第三支到了甘肃。在这儿定居的裕固人至今保持了他们当年的生活方式,没有为汉人和藏人所同化。从逝去的年代里保留下来的萨满教,充其量也只是在表面上与喇嘛教的一些成分有相混之处。

时间过得很快，我们已经和杜亚雄一起喝光了第三杯茶，他解释说，尽管他不是语言学家，但正是基于他的音乐研究成果，才敢于大胆认为：在定居的匈牙利各部族中，也有源于回鹘的家族，他们中残留下来的越来越少的成员数百年来一直注意保留的东西中，也包括了"呗哩"一词。他补充道，"生育、死亡、爱情和食品方面的词语最能长久保留下来。"

鲍洛尼·彼得在上面提到的他发表在《生活与文学》上的文章中鼓动我国的民俗和民族音乐研究人员前去甘肃和新疆。中国的这两个地区对我们来说是陌生的。但从匈牙利人种起源学的角度看，这里又是蕴藏着宝藏的省份。对此，我能补充的只有我所亲身经历而信服的，北京的文化机构（就像中国记协也是如此）将会给予我国的专家们以巨大的帮助。

民族音乐学

[美] M. 胡德　　刘　上译　　百　归校

由于比较的方法适用于各种科学门类，孔斯特（J. Kunst）便提出用"民族音乐学"（ethnomusicology）这一术语来代替"比较音乐学"。民族音乐学是对各种音乐进行研究的一种学科，它不仅限于对音乐本身的研究，也包括对音乐与其文化背景之间联系的研究。通常这一术语有以下两种含义：（1）对所有欧洲艺术音乐之外的音乐，以及对欧洲和其他地方的早期传统音乐遗产的研究。（2）对存在于某一个地方或区域的各种各样音乐进行研究。例如东京、洛杉矶或圣地亚哥的"民族音乐学"，就包含对该地区存在的各类欧洲艺术音乐、少数民族音乐、民间音乐、通俗音乐、商业性音乐，以及其他因文化交流而形成的新音乐品种的研究，也就是说，对某一特定地区为人们所运用的各种音乐进行研究。

18、19 世纪，由于欧洲学者对当时所谓的"异国音乐"发生兴趣，而促成了哈尔德（Halde, 1735）、阿妙特（Amiot, 1779）等对中国音乐的研究，以及安德利斯（Andies, 1787）、基斯韦特（Kiesewetter, 1842）等对阿拉伯音乐的研究。早在 1768 年，罗素（Rousseau）的《音乐辞典》中，就有中国、加拿大、印第安、瑞士和波斯音乐的实例。然而，直到 19 世纪末，才有少数作者开始认识到对非西方世界音乐文化的研究和以往致力于欧洲艺术音乐的研究是一样有价值的——它们都是具有同等严谨程度的学问。

在同一时期，两项技术上的发展，为民族音乐学学者提供了基本工具，那就是埃利斯（Ellis）的音分体系和留声机。在 1884—1985 年间，英国的数学家和语言学家埃利斯在希普金斯（Hipkins）的协助下，论证了许多种不同类型的律制和音阶，这些律制和音阶是建立在不同于西欧所认识的原理之上的。他指出这些律制和音阶被习惯性的耳朵作为正常的、符合逻辑的东西来接受。他的研究方法基于把一个八度音程平均分为 1200 份音分。第一张留声机唱片 1890 年在美国由菲龙克斯（J. W. Fewkes）制成，古尔曼（Gilman）在 1891 年记谱，以《祖尼旋律》为标题发表于《美国考古和人种学报》第一卷。1900 年，在泰国宫廷乐

队和南非音乐家访问柏林时,施通普夫和阿伯拉哈姆制作了第一张同类的德国唱片。目前,在大学、州立学院和收集世界音乐的中心,积累了数不清的资料,而且录音机已大量取代了留声机。

在德国,"比较音乐学"这个词与施通普夫和阿伯拉哈姆创立后又由霍恩波斯特尔(Hornbostel)领导的系统研究有着密切联系。德国学者的兴趣主要集中在音乐声学、心理学和生理学方面。他们致力于弄通律制、音阶和结构学的原理,产生了基于文化形态之上的一系列思辨理论。在美国,比较音乐学的研究以菲龙克斯和吉尔曼为先驱,为丹斯莫尔(Densmore)和其他一些人所继承。他们的研究受到美洲印第安人类学方面的影响。在霍恩波斯特尔的卓越倡导下所发展起来的理论,由他的学生之一赫佐格(Herzog)于1928年在美国进行公开介绍。无论德国学者还是美国学者都很强调交叉文化的比较。

在有关"比较"的这一学科被弄明白以前,早先所用的比较方法,导致了一些想象式理论的产生。这些理论只能提供很少一部分精确的资料。与经济状况、技术和相应的社会隔离相关的非音乐方面的标准是造成一般运用"原始音乐"和"外来音乐"这类术语的直接原因,直到1928年,梅特费索尔(Metfessel)论证了使用某种器械的必要性。这种器械可以摆脱记谱者耳朵的偏差,真实地记录音乐,并能表现出它微妙的音高、时值、起音、终止音等其他从唱片上用西方音乐记谱法记录下来的形式。日本、挪威、以色列和美国,也已就这方面着手进行各种研究。

1941年,西格(Seeger)提出:对别种文化的音乐进行实际研究,比光听这种音乐的意义要重大得多(《音乐和文化汇编》第35辑)。这也是柯尔比(Kirby)早几年在《南非土族的乐器》序言中提出的见解。根据西格和柯尔比的理论,一项对训练和探索美国各地和国外的音乐家及音乐有着重大影响的计划于1954年在洛杉矶加利福尼亚州立大学开始进行。这项计划包括对音乐家进行基本的非西方国家式音乐文化的训练,以便为表演独特的非洲的、东方的和其他形式的音乐打下牢固的基础。布科夫泽(Bukofzer)1956年在《非西方音乐研究的观察》一书中指出:实际研究证明,西方传统音乐学的研究方法,对于非西方音乐的研究是不适用的。这样,新的研究领域和实验方法就迅速地发展起来。对不同的文化着重于从各个角度来观察,其节奏、旋律、和声、音色等音乐基本要素的发展也不尽相同。在中东、非洲、南亚和东南亚以及远东,节奏和旋律都表现出丰富多彩而又美妙、复杂的形式。在东南亚,由铜制乐器组成的乐队,其"锣-钟"音乐已发展成一种在当时具有层次性管弦乐特点那样丰富的和声织体。在西方音乐中,和声的发展主要着重于音乐基本要素的不同运用。若以印

度音乐的节奏和旋律与典型的欧洲艺术音乐(或美国的爵士乐)中的节奏和旋律做比较,能给人以启发。但若以印度的泰米尔音乐与拉丁和希腊音乐做比较,则能给人以更多的启示。

目前的研究不仅仅证实了埃利斯对音阶的正确研究,而且还表明全世界各地的音乐实践、文化背景和文化价值等等各有它们自身的特点,其不同点表现在各地区音乐的原理和具体形式方面上。大量的非西方音乐文化已被系统化地进行研究,并且,通过比较这一方法,能"给音乐学提供一个真正世界性的广阔前景"。在这样的条件下,西方的艺术音乐也正在被种种新观点重新加以检验。

<div style="text-align:right">(译自美国《哈佛音乐辞典》)</div>

音乐人种志学

[苏]伊·捷姆佐夫斯基　　李春阳译

音乐人种志学是专供研究民间音乐使用的一种学科门类。众所周知,在不同的国家和不同的历史时期,音乐人种志学的名称不一:有"音乐民俗学""音乐民族学"(在德语和斯拉夫语国家)、"比较音乐学"(在西欧一系列国家)、"人种音乐学"(在英语国家,当今也在以法语为传统语言的国家使用)、"民族音乐学"(在苏联)。音乐人种志学最初是一门纯粹的记叙学科,记录口传传统上所特有的音乐资料,以进行理论的和史学的研究。20世纪,在第二次世界大战前处于优势地位的外国的欧洲学科中,普通人种志学划分为:本民族起源的研究;19世纪初欧洲国家民族解放运动高涨的社会环境兴起的研究;不同民族比较的研究,通常是指欧洲以外诸民族。20世纪中叶,由于欧洲国家统治的殖民地的扩展,发展成熟起来的音乐人种志学仿效了这种划分。在以法语为通用语的国家中,音乐人种志学有如下名称:比较音乐学、音乐民族学,从1950年起称作民族音乐学;在德意志联邦共和国出现了研究史前音乐的派别。

过去,许多资产阶级学者把民族音乐学看作只是研究欧洲以外的音乐文化的学科,现在根据人种的差别,对它的理解更加广泛。

许多专家,首先是在苏联,把"音乐人种志学""音乐民俗学""民族音乐学"作为具有同等意义的术语来运用,原因在于音乐人种志学如同所有科学一样,在其本身经历过不同特定的发展阶段,拥有了不同的研究方法和专门的特征。不过,在苏联通常偏重于使用"音乐民俗学"这一术语,与此同时,由"音乐民族学"转化而来的"民族音乐学"逐渐地成为惯用的术语。这一术语,是1950年由雅·孔斯特(荷兰)提出的,由于美国实际应用而广为传播。

音乐人种志学是普通音乐学的一个领域。然而,它却同时与普通人种志学、民俗学、社会学相关。音乐人种志学的研究对象,是描写日常生活的传统音乐文化(首先是民间口头创作的音乐)。在社会发展的不同阶段上,民间音乐有着多种多样的作用,重要的是,不同的部落和民族,在各自的整个历史时期内的民间音乐创作,包括现代社会生活中的民间音乐创作,描述出了民族的特征。

音乐人种志学研究同时产生的各种民间音乐,首先,作为一种"语言",也就是作为特殊的音乐表现手段和音乐语言结构的体系;其次,作为一种"语体",也就是作为特殊的演唱(奏)的"行为"。这说明:民间音乐只是在某一种乐谱记录中不变地传播的可能性是不存在的。

民间音乐作品的记录是音乐人种志学的最重要的方面,"为民间音乐史所用的基本的和最完善的材料——民间旋律,是后来补记的……"民间歌调的记录,是一种创造性的工作,不是机械的,因为,与此同时,记录显示出记录者怎样理解记录下来的歌调结构,怎样分析它……所以,理论上的观念和素养,不能不反映在记录上"(克·弗·克维特卡)。记录,是指对民间口头创作众多范例的记录,多半是在考察农民和市民中流传的作品形式中进行的。乐谱记录、口述记录、古谱音译(破译)、后来的录音记录,以及有关演唱(奏)者的资料和有关村镇的史料的记录,都应在有舞蹈、有歌唱、有游艺歌曲活动的现场来完成。此外,还要对乐器进行测量、描绘和拍照,并将舞蹈照片洗印出来。在记录典礼仪式的或娱乐的作品时,对有关的典礼仪式及其参加者的情况,也要加以详细地记叙。

记录之后,对资料进行系统的整理,将其存档加工,并依据某种传统的体系〔按照单项考察,按照居民点和地区、演唱者和演唱团体、体裁和题材、旋律类型、调式和节奏形式、演唱(奏)的方法和性质〕进行编目制卡。建立起具有分析性质的和认为可能在电子计算机上进行处理的分类目录卡,这就是分门别类处理的结果。

作为民间音乐的记录,系统整理与研究之间的相互联系的环节,如乐谱文选,地区性的、体裁的或题材的汇编集,情节详尽的公民证制的专题学术著作、注释,发行广泛的一系列手册,现代有声录音资料,均属于音乐人种志学刊载发行的范围。音乐人种志学的唱片通常附有注释、乐谱、摄影插图和相关地区的地图,音乐人种志学的影片也是很通俗的。

音乐人种志学的研究,根据音乐的风格和研究的目的而言,是多种多样的。包括音乐特征的分析(音乐体制、调式、节奏、形式及其他),运用邻近学科领域的研究方法(民俗学、人种志学、美学、社会学、心理学、诗学、语言学等),以及准确的科学方法(数学、统计学、音响学)和制图。

音乐人种志学是根据书面资料(早期的乐谱记录、间接的文献说明、旅游者的记叙、年鉴、编年史等),考古挖掘的资料和被保存下来的传统乐器、直接观察和考察的笔录,来研究自己的科目。被记录下来的口传传统音乐,在其生存的自然环境中是构成音乐人种志学的主要材料,现代录音对修复古代民间音乐提

供了可能性。

音乐人种志学的源流同姆·蒙田(16世纪)、日·卢梭和伊·盖尔杰尔(18世纪)等人的名字联系在一起。音乐人种志学作为一种科学,它起源于弗·日·费季斯等人的著作(19世纪)。最初出版的民间歌曲汇编,通常是没有直接的学术目的。这些歌曲是由人种志学者、地方志爱好者编纂出版的。后来,作曲家们对民间音乐发生了兴趣,竭力追求的不仅仅是为了了解本民族和其他民族的音乐,而且把民间音乐引用在自己的作品中。毋庸讳言,作曲家在音乐人种志学的形成过程中做出了卓越的贡献,他们不只是改编民歌,而且还潜心研究民歌。例如:勃·巴托克、兹·科达伊(匈牙利)、伊·克隆(芬兰)、日·季耶尔索(法国)、德·赫里斯托夫(保加利亚)、尔·沃安-乌伊利雅姆斯(大不列颠)。19—20世纪的大多数专家,首先对自己祖国的民间口头创作发生了兴趣,例如,姆·阿·巴拉基列夫、恩·阿·里姆斯基-科萨可夫、普·伊·柴科夫斯基、阿·克·里亚多夫等(俄罗斯)。奥·科利别尔格(波兰)、弗·库哈奇(南斯拉夫)、斯·沙尔普(大不列颠)、弗·斯托因(保加利亚)、尔·库巴(捷克)收集了大量的斯拉夫民间音乐创作,他的活动占有特殊的地位。

音乐人种志学作为一门科学的历史开端,通常被认为是发明录音器之时(1877),1890年,音乐学家用录音器录制了美洲印第安人的音乐,最初的欧洲音乐录音录制于1890年下半年(在匈牙利和俄罗斯)。1884—1885年,阿·吉·埃利斯查明许多民族所使用的音阶,是欧洲人完全不了解的。他曾提议按十二平均律的半音均分为100音分的方法,来测量这些陌生的音阶各音级之间的音程。规模宏大的录音资料档案馆,首先在维也纳和柏林创办,并以此为基础建立了音乐人种志学的学术教育机构。1929年起,在布加勒斯特设立了罗马尼亚民间口头创作档案馆。1944年起,在日内瓦设立了国际民间音乐档案馆(两处均由杰出的罗马尼亚民俗学家克·勃莱伊拉所创建)。在巴黎设立了巴黎民间艺术与风俗博物馆附属民族音乐学部。自1947年起,隶属于联合国教科文组织的国际民间音乐理事会(IFMC)开始履行职能,它在世界各国拥有常设民族委员会,编辑有专门杂志,并出版年鉴(创刊于1969年);在美国有民族音乐学协会,编辑出版杂志《民族音乐学》。在南斯拉夫于1954年成立了民俗学家协会联盟,此外还建立有英国民间舞蹈和民间歌曲协会档案室(伦敦),人类博物馆档案室(巴黎),美国国会图书馆民间歌曲档案室(华盛顿),印第安纳大学传统音乐档案室和加利福尼亚大学民族音乐学档案室,美国的其他大学档案室,国际比较音乐研究所档案室(西柏林)等。音乐人种志学在现代方法论日愈完善的过程中,民族中心论和研究方向出现集中在狭小的、以民族为内容的资

料上的倾向,由于依靠较广泛的历史比较的研究,这一倾向得到了克服。有系统的普查,是以有史以来发展成熟的,有艺术情趣特点的音乐所包括的范围为目标,也就是真实的演唱(奏)过程。音乐人种志学现代的研究方法是对音乐文化采用整体的和系统的处理,使我们有可能在错综复杂的纷繁音乐现象中,以及在同民间口头创作的其他成分的综合统一之中,来研究民间音乐。现代音乐人种志学把民间口头创作看作是艺术地交流思想的活动(克·奇斯托夫,苏联;德·什托克曼,民主德国;德·宾-何莫斯,美国;以及其他学者)。所以,对它的演唱(奏)者的活动环境的研究给予了充分的注意(如命名为埃·克鲁津的社团歌曲,联邦德国;命名为宾-阿莫斯的部族歌曲;命名为奥·西罗瓦特克的区域性歌曲,楚瓦什)。按照特·托多罗夫(保加利亚)的观点,也就是音乐人种志学把作为一种艺术的民间口头创作列为自己的研究对象,使音乐人种志学作为一门独立的学科才得以形成。

在十月革命之前的音乐人种志学发展中,对苏联各族人民做出了贡献的有:阿·恩·谢洛夫、弗·弗·奥多耶夫斯基、普·普·索卡尔斯基、尤·恩·米尔古诺夫、阿·尔·玛斯洛夫、叶·埃·里尼奥娃、斯·弗·柳德克耶维奇、弗·姆·科列莎、科米塔斯、德·伊·阿拉基什维里等。在音乐人种志学方面著名的苏联学者有弗·姆·别利亚耶夫、弗·斯·维诺格拉多夫、叶·雅·维托林、乌·加吉别可夫、叶·弗·基普努斯、勃·格·耶尔查科维奇、阿·弗·查塔耶维奇、克·弗·克维特卡、赫·斯·库什纳廖夫、弗·阿·乌斯片斯基、雅·克·丘尔连尼捷,以及个别门类的音乐文化专家。

在俄罗斯,对民间音乐创作的收集和研究,曾集中在音乐人种志学委员会和地理学协会的人种志学部。十月革命之后,创设有国家音乐科学院人种志学部(1921年,莫斯科。1931年撤销),彼得格勒录音资料档案馆(1927年。从1938年起,隶属于苏联科学院俄罗斯文学研究所),莫斯科音乐学院附属音乐研究室(1936),戏剧、音乐、电影研究所附属民间口头创作部(1969年,彼得格勒),苏联作曲家协会民间音乐委员会,俄罗斯社会主义联邦共和国作曲家协会音乐学与民间口头创作委员会,等等。

1920年初,勃·弗·阿萨菲耶夫认为,音乐音调作为音响交流思想的特殊的富有内容的手段,超出了对作为生动的创作过程的民间音乐的研究范围。他曾指出,研究民间口头创作,是研究"作为具体的社会手段,在其自身构成中始终不渝地易于变化的音乐"。音乐人种志学首先采用了这种有重大意义的成果。在这种思潮中,有过埃·弗·埃瓦尔特的著作(论白俄罗斯波列耶的歌曲,1934年。1979年第二版)。苏联的音乐人种志学,是以马克思列宁主义的方法

论为基础发展起来的。苏联音乐人种志学在地方风格和传统的艺术体系与现代民间音乐的研究中，以及研究民族起源这一复杂问题中，作为源泉具有重大意义。

现代音乐人种志学的发展，如同一切科学一样，带来了民间音乐艺术完整性的新的理论创造，带来了民间音乐文化组织系统性的新的理论创建。

<div style="text-align:right">（译自苏联《音乐百科全书》第六卷）</div>

民族音乐学概说

巴·克拉德尔　程　鹰译

一、名词和定义

"民族音乐学"(ethnomusicology)这个名词是由牙普·康斯特(J. Kunst)启用的。在他名为《音乐学:民族音乐学本质之研究及其有关问题、方法和代表特性》(1950)的一书中,他把"民族音乐学"放在此书的副标题里。后来的版本则定名为 ethnomusicology,将原先字中的连字符号除去。康斯特认为这个名词比"比较音乐学"要好,因为"我们这门科学,并不比其他的科学'比较'得更多。"

民族音乐学主要是探讨活生生的口传音乐(包括所用的乐器和舞蹈),超越城市式欧洲音乐艺术之范围。它研究的几个主题是:无文字民族的音乐(或是部落音乐),亚洲高度文化里像中国、日本、韩国、印尼、伊朗和阿拉伯语系等亚洲国家的口传音乐(属于宫廷、高僧或其他社会高阶层的部分),还有民俗音乐。奈特(1964)将它暂时定义为在受高度文化支配的地区所发现的口传音乐。换句话说,民俗音乐不仅仅可在欧洲和美国寻获,也同时存在于亚洲高度文化的音乐中,这三个范畴是民族音乐学者最主要关切的部分,但却不局限于这些。例如,文化的变迁、改观也是他们关心的一部分。因此,他们可能会着手于流行或商业音乐的研究,基于这些,世界上任何角落的都市传统可能也会成为关注点。

民族音乐学现在已被美国、加拿大和法国的大学认可为一门学科。而在德国、荷兰、英国和其他地方则是稍有保留的认可。实际上,民族音乐学的专家接受的是音乐学或人类学其中一项的训练,两者皆精仅是少数的例子。研究的进行是在大学的音乐系或人类学系里,有些则是在民族博物馆或国家科学院的研究部进行,后述的这类研究部,在东欧更为多见。

也许因为它是属于音乐学和人类学的一个分支,所以民族音乐学尚未具有经认可的单一定义。一位人类学的代表学者梅里亚姆(1964)先生,将它定义为对于文化中的音乐研究。如此一来,则有关人类行为的各种方面的资料,都尽可能地收集,再以之为证,说明为何音乐现在和过去的面貌会是如此。音乐本

身被收集、抄录和分析，但重点却是强调它在人类社会行为中扮演的角色。李斯特（List,1969），这位音乐学的代表学者，将民族音乐学定义为对传统音乐的研究，亦即那些用口传而无文字记载，经常处于变动状态的音乐。研究人员要做一些田野工作，收集音乐和一些脉络相属的相关资料，但却不必要因此认定音乐仅仅是人类行为而研究它。马歇尔·杜波瓦（1965）这位卓越的法国民族音乐学者，在一篇简明的陈述中，提出许多民族音乐学派的基本目标：尽管民族音乐学有极显著的音乐学专门化特色，但它还是最相近于民族学。它研究活生生的音乐，并面对与音乐相关的最广泛范围；它的首要标准是将自己专注于口述传统的各事象。它尝试把音乐的事件，复归在他们的社会文化网络中，把它们定位在人类族群的思考、行为和结构里，进而确立他们彼此间相互影响的关系，并将这些事件在文化水平和技术环境相同或相异的几个族群间互做比较。

二、至二次大战前之历史

西方文艺界显现出对世界或者是异国音乐的兴趣，可说是在18世纪。卢梭的《音乐辞典》是一项界标，里面有一些音乐的例子，被确认为属于中国、加拿大、印度、芬兰的民俗音乐。那时和稍晚一些旅人们的游志里，都会提到这些地方的歌曲，偶尔也会附上一些乐曲记谱，一般都是经过修饰，以配合西欧的规格。但是在这一时期，也已出现了一些具客观观察和分析的严谨作品。英国在印度的统治促成了《印度的音乐模式》（1784）这本书的产生。它是由加尔各答的一位英国高等法院法官威廉·琼斯先生所写的。这本著作在德国以 Ueber die Musik der inder（1802）为名出现，由达伯格翻译，他对原文做了一些补充并增添了例子。约瑟夫·艾弥欧（J. Amiot）在出使中国一段时间后，也写了一本《中国音乐古今志》（1779），内容包括一些古代中国音乐论述的译文，至今这仍是一本相当了不起的著作。拿破仑在1798年入侵埃及，结果造就了一部名为《埃及志》的巨著，共有二十五卷，对于民族音乐学特别重要的是由魏约道（Villoteau）所撰的音乐部分，他花了三年半的时间做田野观察，并且显著地脱离了西方式的偏见。他所撰的部分包括"古埃及音乐论""音乐艺术在埃及的现况""东方历史、技艺、文学、乐器之素描"。

19世纪前七十年间，西方的许多音乐著作中，有些报告是采用非西方音乐，但都是非常表面化的，甚至可说大部分都是极差的。唯一真正值得一提的是费第斯（F'etis）的《音乐史概说》（1869）。它不仅讨论了中、日、印的音乐，并且谈到了蒙古族、吉尔吉斯人、堪察加人及其他西伯利亚部族的音乐。最重要的是费第斯透视到整个音乐史即是人类的历史，所有的人类都应该纳入其中。

民族音乐学和科学研究音乐联结在一起，并且被称为"比较音乐学"，大约

开始于 19 世纪 80 年代。我们可以回溯到 1885 年，顾德·艾德勒（Adler）对学术性音乐研究的概说，将音乐的学问分为两个主要部分：历史性的和系统性的。在第二部分的三个基本分支（理论的、美学的、教学的）之后，又加上了可随意取舍的第四分支，标示为"音乐学"，也就是"比较音乐学"，"为了达成民族学的目标，它赋予自身的任务是比较各类声音的结果，尤其是不同部族和地域的民谣，然后依他们本质的不同而作划分"。翌年，卡尔·史丹普（C. Stumpf）出版了英属哥伦比亚库拉区印第安人音乐的学术研究著作，书中分析了他在 1885 年煞费苦心，以听音记谱法所记录的一个访德印第安团体的歌曲。这也是一部划时代的著作。

对此新学科的客观科学研究，有两项技术的发明是相当重要的，即留声机的发明（1877）和艾利斯（Ellis，物理学家和语言学家）创造了一套音高与音程的丈量法，且由其发展出一个系统。用"比例"变换的方式，以数据来描述两音高间的音程，使之简单明了，易于相互比较。他将平均律的半音均分成一百等分，称之为"分"（这个名词在他 1885 年的论文中创立）。由于留声机的发明，音乐演奏（唱）方能重复出现；"分"系统的创制，则使不同调性系统的比较，更有精密规则可循。

值得一提的是，那些使用最有效的科学设备，将自己深深投入于音乐分析，尤其是音程丈量的人，几乎都受过自然科学的训练。卡尔·史丹普虽是一位哲学家，却用自然科学精神的实验来寻求事实。洪波斯特则是受化学训练出身的。人类学家弗朗日·波斯（F. Boas）先前受的是物理学和地理学的训练。这个时代的观点在此学术领域里，留下显著的影响。

在 1890 年（不是一般所说的 1889 年），华特·虎克（W. Fewkes）首次录下了缅因州帕斯玛寇第印第安人的音乐，接着又录了新墨西哥苏尼族的音乐。这好像是在这学科里，最早使用爱迪生留声机的录音。班杰明·伊夫·纪尔曼将这些苏尼族歌谣转换成西方谱法，并于 1891 年在《美国考古学和人类学期刊》刊出，史丹普对这篇论文冗长的评论和部分译文，则在 1892 年出版，那时国际学术研究联络密切的情形，由此可见一斑。欧洲方面最早进行田野录音的是匈牙利的魏卡（自 1896 年开始）和俄国的林约娃（1897 年起，在城市的固定录音不包括在内）。这些录音筒和爱迪生留声机，经过一些改进，一直被使用到约 1950 年。录音机大约是在 20 世纪 50 年代早期，开始用于田野录音。

19 世纪末，20 世纪初录音档案的建立，是一必然的发展。最早的是在 1899 年建立的维也纳学院的唱片档案部，它积极活动起来是从 1901 年开始。巴黎的人类学协会留声机博物院设立于 1900 年，而同时，史丹普也在 1900 年开始

收集录音,导致了柏林大学心理学会在1905年建立了唱片档案部。1905—1933年,它的指导者洪波斯特广泛地与世界各地的收集家、学者联络并且协助他们,加上他自身在从事研究,使得柏林档案部位于一个领导的角色。

第一次世界大战前后,在人类学家对美洲印第安人广泛的研究里,也把田野的音乐录音作为文化考证的部分。比较早期的例子包括了弗朗日·波斯对印第安人的录音(至晚在1895年)、李宾史东·法朗对奎里特和奎那特印第安人的研究(1898)、法兰克·史培克对奎克和尤齐印第安人的研究(1905)和约瑟夫·狄克森对克罗的研究(1908—1909)。这些资料和其他一些资料,都长期存放在纽约的美国自然史博物馆。华特·虎克后来成为华盛顿的美国民族学处的处长,他1890年的田野录音在前面已经提过,这个部门同时也鼓励田野录音。这项活动的其他中心有芝加哥的自然史田野博物馆、哈佛大学的博物馆、费城的宾州博物馆和在柏克莱的加州大学。

莫斯科大学在1901年设立了一个音乐民族学委员会,其工作重点是制作一些唱片记录,并把它们尽量科学化地誊写下来,同时也研究苏俄的民谣和苏俄境内其他各民族的传统音乐。远征的队伍在苏俄、乌克兰、格鲁吉亚、蒙古、雅库特和其他部族里进行记录。同时,维也纳和柏林的档案部也为远征非、亚、美洲的队伍,提供录音的设备。民族音乐学家们的国际性接触,主要是由德国的定期刊物和国际音乐协会的比较音乐学部来支持,后者由洪波斯特当主席,他参加了在维也纳(1909)、伦敦(1911)和巴黎(1914)举行的会议。

1918年后,维也纳档案部的活动消寂了些,至于柏林方面反而更见滋长。在美国,哥伦比亚大学深受弗朗日·波斯影响,耶鲁大学则受爱德华·萨皮耳的影响。民族音乐学的研究大都是针对美国的印第安人和因纽特人。(例如丹斯摩尔、海伦·罗伯特、乔治·何久克等人所做的研究)。在渥太华的加拿大国家博物馆工作的马瑞斯·巴布受弗朗日的影响,在主要研究加拿大的印第安人之外,还研究加拿大法语区的民俗音乐。在波兰,发展了两个极广泛的波兰民俗音乐研究中心,在波兹南的由卡米尼斯基主持,华沙的则是普尼蔻华斯基,这两个地方在二次大战时,都被彻底地破坏了。

三、自1950年来的趋势

第二次世界大战后,民族音乐学从比较音乐学的残骸中重生,成为一门学科,但在它的重生里,其他新颖而有力的发展,可能也占了一个极重要的角色。由于西方工业化国家学者们的努力,使得世界的僻远角落,变得更易触及。同时,录音的设备,甚至影片的拍摄技术都有了十分快速的发展,花费也不再那样昂贵。这时候,有些音乐学家对于要研究整个西方音乐艺术史的负担,失去了

耐心,而改研究写好的曲调。但同时,有些人类学家却感受到一股驱策力,想尽可能完整地研究音乐在社会中的生命脉络,并把它视为一个过程,一种不断变迁而不是陈套呆板的东西。1955年设立的民族音乐学会,为这方面的讨论提供了一个机会,它所发行的《民族音乐学》期刊,也提供其他单位参考。一年一度的会议和成立于1949年的《国际民俗音乐会议期刊》,不但为优秀的民俗音乐专家,同时也为研究其他主题的民族音乐学家,提供了一个公开讨论的场所。一些柏林比较音乐学派的人士(现都移居美国),在西半球民族音乐学的发展上,占有极重要的地位,比较著名的有乔治·何久克、麦可尼斯罗·柯林斯基和稍晚的克劳兹·瓦次斯麦那。美国人查理·席格对美国民族音乐学有着难以估计的影响。

1. 资料收集和考证

民族音乐学家的田野采集过程,布瑞洛伍(1931)、巴托克(1936)、胡德(1971)和其他人都已叙述过,在此不提。其中间所包含的伦理学问题,则是刚开始面临的问题。

第二次世界大战后,民族音乐学在原始资料的收集上,有了极大的进展,而科技的发明则在此发展中扮演了一个很重要的角色。其中最重要的是手提录音机的发明,它在20世纪50年代早期的西方,成为极富商业效用的工具;随后,种类繁多的改良品陆续推出,其中有些是用电池驱动的。不久后,摄影机也可进行和录音设备同步的记录工作。速拍摄影机也被有效利用。到20世纪70年代录影机和多声道录音的使用,变得相当频繁。

如果仅就国度范围而言,系统化机械录音最重要的大概是在匈牙利、波兰、捷克斯洛伐克、保加利亚和日本等国家(匈牙利在1945年之前,已有广泛的录音筒和留声机收集,但战后的收集,更接近于提供完整的歌曲形式,包括许多被认为已消逝的挽歌)。波兰在20世纪50年代早期,就已施行全国性的系统收集,总数有超过六千五百项的民谣和器乐音乐录音带。斯洛伐克到1972年收集了十一万首歌谣和器乐曲,其中百分之八十都是1950年之后收集的,这中间有五万首以上是用录音记录的。保加利亚在1955—1969年,在民族音乐方面的记录,超过了十万首歌谣和器乐曲。在日本,日本广播公司和其他团体,运用优良的设备,进行了广泛的传统音乐(包括民谣)记录。

西方工业化国家的民族音乐学者,比较容易得到新颖的设备,但他们必须在相对有限的期间里,个别地在陌生的地域研究。对于那些地区的文化,他们也必须做相当程度的研究,不仅是因为对这些文化的不熟悉,而且也是因为音乐在这些文化中的地位是首要的。北美人经常研究北方或南方的美国印第安

人，或者非、亚的部落文化，更或者是亚洲或中东等高度文化区极其精致的音乐。英国的民族音乐学家倾向于研究非洲音乐。法国的学者（除了研究法国民谣音乐的专家外）在从前的法属非洲殖民地和巴西、尼泊尔、东南亚和太平洋诸岛等地研究。西德则在土耳其、希腊、卢旺达、苏丹研究，并研究印度的古典音乐。在阿拉斯加的因纽特人音乐，直到20世纪70年代中期，才被系统性地采集，同时在加拿大渥太华的人类博物馆，保存了许多具有民族特性的音乐。必须注意的一点是，在大部分的亚洲、非洲和美洲地区，传统音乐的全国性彻底收集，依旧相当缺乏。

音乐采集，通常伴随着对表演者和观众的照相、录影和访问（常常是录音的）。对舞蹈和仪式的研究，研究者相当广泛地使用影片为凭证。拉班式舞谱也逐渐被采用来记录舞蹈。相关的乐器也被收集，并用影片显示他们是如何构造的。这些发展结果产生了较大的客观性和精确度，以及更丰富的凭证。"文献"这一名词在此是用来指称使收集到的传统音乐变成像文件一样，成为可资利用的佐证。基本上，文献采集用的是印刷音乐采集物或唱片记录的方式，1950年后在这方面的进步也是相当惊人的。

传统音乐的大量唱片文献，对民族音乐学的研究和教学而言，是一件不可或缺的工具，尤其是对传达无法记录的表演特色更是有用，譬如声音的特质和音调的变化。这些唱片可显示各种不同风格的歌唱、旋律和乐器等，对比较简短的乐曲更为适用。但是，有一点必须记住，在这些唱片里几乎找不到长的音乐作品，并且这些唱片里的某些特殊传统和某些风格不同的样本，有时也许不是真正的典型。花费心力在某一地区或民族所录制而得的众多曲调，仍然需要科学性的研究和分析。

值得信赖的文献录音是那些由非商业性机构所发出的资料，譬如华盛顿的国会图书馆、日本广播公司、接受巴黎人类博物馆赞助的机构等，以及由比利时的中非皇家博物馆和在西柏林的民间艺术博物馆所发出的系列资料。胡·崔西的"非洲之音"系列也是我们必须论及的，它们是二百一十分钟的长时间唱片，记录了中非、东非、南非等地的音乐和歌曲。但许多优秀的文献录音也是由商业性机构发出的。到现在为止，并没有一本有关全世界民族音乐唱片的优秀参考书，但是唱片评论和专门期刊里的评论文章也提供了许多消息。

从有关保加利亚、德国、希腊、匈牙利、日本、波兰、挪威、捷克斯洛伐克、苏联各加盟共和国、南斯拉夫等地的民俗音乐论文来看，许多关于这些国家或民族的大部头民俗音乐选集都有出版。其中的乐谱记录主要是从录音中誊写过来，并注明录音时的表演者、日期和地点等；有变化的地方通常会指明，且有时

随书供应录音带(在希腊和波兰)。乐器方面,也有一长期计划的小部头系列开始在1967年出现(由艾斯海玛和史都克马那编纂)。同时有关匈牙利、波希米亚、摩拉维亚乐器的两册集子也出版了,分别依据同样的原则(科学性的比较为基础)编辑。

很显然,这阶段必须用比较真确的记录和规则,来完成这些选集的出版;基于这点,在中欧和东欧的专家们,都很渴望能晋升到国际性适用的分类和分析系统。

2. 记谱和听觉分析

把传统音乐记成可见的乐谱,长久以来一直都被视为是民族音乐学家的基本职务。现在很多民族音乐调查所得的素材有着优秀技术品质的录音和广泛的相关资料。但是,当这些音乐资料只是停留在声音记录,在录音筒、唱片或录音带上时,要将它们做比较或分析,是相当困难的事。对分析的准备、档案的目录、结构性的音乐分析和音乐特性的比较而言,可见的描述是不可或缺的。

但是,在誊写成一般使用的记谱法时,会有一些较严重的缺点。首先,它会是主观的,即使当一卷录音反复播放时,耳朵也无法感受到或记下表演里的每一细节,并且每个人的感觉敏锐度必然有所差别。其次,一般使用的西方记谱法,并非为口述传统的音乐而设计。第三,至今仍未设计出一套视觉记谱法(包括附有特殊记号以示明非一般音调的西方记谱法),能传递那些原创性的音质、特殊的声乐法或乐器风格等。

值得高兴的是,这些问题依靠学者们可自由运用的电子听觉仪器而得以解决。譬如像示波器、声纳器(sonagraph)和记谱仪(melograph)。查理斯·席格的C型记谱仪可分析并显示持续达三十分钟的音乐(并可提供图表的永久固定保存)。它是一种电子声音分析器,可以同时产生音调、振幅和音谱的影像图表记录。在洛杉矶的加州大学,这种C型记谱仪可用来研究声音的音调和声量范围、颤音及在特殊传统里的声乐装饰。在维也纳的唱片档案部,运用了声纳器和其他的仪器,完成了许多有价值的研究。类似于席格记谱仪的不同仪器,在布达佩斯、布拉第斯拉瓦(捷克)、德林(爱沙尼亚)和柏林等地被使用与研究改进,使用同样设备的先锋性工作也曾在(并且正在)挪威、瑞典和以色列进行。

虽然这些仪器是比较客观的,但在它们所供给的资料里也有某些缺点。同时,有些种类的素材是它们无法处理的。换句话说,它们提供的资料不能满足所需,而且,C型旋律器只能分析独唱的旋律。复音音乐、乐器合奏,甚至是两个人的合唱,都无法处理。

最根本的问题是要在人的主观性和电子仪器的客观性上,取得一个均衡的

协调,后者的敏感度较耳朵准确,并且能感受到更多耳朵无法记录的细节。无疑,好的记谱必须以人耳所感受到的为基础,再辅以客观仪器在某些方面的协助,如一些我们耳朵未被训练去熟悉了解的不固定音调等。

前面这些又导致了一个基本的问题:记谱员的目标是记下基本的东西,而省略一些非基本的素材。但,一个人如何去做区别?和这点相关的是"细节性记录"和"骨架性记录"的抉择问题(在巴托克的《塞尔维亚·克罗地亚之民谣》中,两者都使用,1951)。在面对一个欧洲民谣本体时,研究者可以很亲切地体会到它的传统,了解它的语言,并且有极广泛的资料可和传统相比较,即使在面对一个以变动为基础的口述传统时,他们也能理解出一个基准。这对于一个在异地文化下工作的外来者是件很困难的事,因为他要在有限的时间里,仅仅收集传统音乐的某些部分,并且还无法确定所有的表演是原来的模样,或者所收集的音乐的代表性程度有多少。更进一步的困难是,记谱者并没有参与录音时的田野采集工作,在此情况下,他只能记下他从录音中所听到的东西,而这也许不是表演者或演唱者想传达的讯息。当调查员无法从文化资料中决定"音乐价值的层次"时,他便尝试从它们出现的密度和稳定性(不从变异性)的基础上,寻找出不同风格成分中他们彼此间的相对重要性。这样一来,当我们要为一些比较不熟悉的素材做详细记谱时,它的可信度就较高。

奈特(1975)则指出,记谱工作在现在并不如以往重要。然而当我们考虑到上面所讨论正反两方的意见时(尤其是史都克曼那,1966),在分析和比较上,传统音乐的一些视觉表达仍是必要的。在使用了声纳器、记谱仪和其他仪器十多年之后,专门的民族音乐学者们都比较倾向采用传统记谱法,而不用图表记录。现行的制度并不完善,但仍能达到一些有效的结果。

3. 分类、系统化和分析

所有的民族音乐学家,不论他是否致力于文化中音乐的研究,到最后,都需要描述他所研究的音乐,尝试寻找出它的基本特性,在某些情况下,还要将它与其他可能相关的文化相比较。研究独唱音乐的要素有:旋律的音域、轮廓、音程和装饰法、拍子、节奏、速度、音阶调式和结音,以及唱腔等。多声部歌曲和器乐音乐则另外多了声部间的关系,以及他们织体和终止式的研究。乐器的研究(包括了制造的技术问题),不仅是它所能弹出的音(像旧式博物馆研究时所强调的),更重要的是,音乐本身用此乐器的传统演奏方式是什么。舞蹈音乐的分析也像上面所说的一样,但必须和舞蹈本身相关联,仪式部分中的音乐,也类似于这种情况。

欧洲、中欧和东欧的专家从 1964 年起在"国际民俗音乐评议会研究团体"

中开始研究"民俗音乐的分析和系统化",他们检视了已在不同国家档案部使用的各种民俗音乐分类法,期望能有一种国际性适用的分类方式出现。同时,他们也发展了一套复杂的分析方法,统合他们在使用电子资料分析方法中的经验(在布达佩斯、布拉格、布鲁诺、布拉迪斯拉发、柏林和斯堪的那维亚等地已使用此法研究民俗音乐)。在克服某些障碍后,他们最终的目标是要组成一个全欧洲民俗音乐的系统性比较。在它的比较性兴趣之外,这个团体也为一般性需要寻找了一个国际性的解决方法。在北美的加拿大人类博物馆,专家们用电脑分析来解决大量的民俗音乐收集物。虽然班杰明·修夫积极致力于发展传统音乐的电脑索引系统,但这在西半球还是一个比较例外的现象。

麦基斯罗·柯林斯基深信音乐的普遍性,这使得他在美国民族音乐学界占有特殊地位。他曾发展了一种调性结构的分类和一套分析旋律变化结构的方法,这些都适用于非欧洲的音乐。而另一方面,席格(1951)却警告说:"在处理音乐素材时,我们可预见几种对音乐研究的曲解,如过度分析而忽略了综合,重视事件而忽略了过程,重视成品而忽略了传统,重结构而轻功能,重静态分析而忽略了动态发展。"透过不同的著作和讨论,他使得美国民族学者们,对于静态音乐事件的分析更加小心,并且近来更致力于完成一种知识性的取向,了解音乐在文化中的角色,这是和柯林斯基绝然相反的一种取向。

从大约1970年开始,有一套所谓的"音乐记号语言学"的理论生气勃勃地发展着,他们的趋向是把音乐当作一套沟通的形式或系统。那蒂日(1974)所提到的有关此领域的定义里说到,这门学科是尝试将语言的模式用在音乐分析上,或者是把音乐研究视为一套记号系统,有两种类型的观察,一是从记谱系统(或记号图表),另一种是从音乐现象中体会其中传达或暗示的意义。结构语音学中的某些概念、原则和方法都被应用到这里,并且对音乐生成了文法的研究。也激起了民族音乐学家的兴趣,例如布列金(1971)、费尔德(1974)。音乐象征主义也和上面提到的有关,德国学者马瑞斯·席尼德和渥那·丹寇特还有别的研究,还关联到巫术崇拜和祭典中的仪式。

4. 社会功能

对音乐在文化或社会脉络中的关系的积极研究,其目标已指向无文字或部落社会、农村或比较局限的乡村地区。有关美国印第安部落的专题论文,描述了他们的音乐态度、音乐的功能,聚集了从传教士和其他报告而来的,有关部落历史和社会生活的资料,还包括了音乐的抄写、相当正规的音乐分析和一些与其他美国印第安人音乐风格的比较。马克利斯特还特别注意了他所调查的那瓦约印第安人的音乐中所表现的文化价值。在欧洲,也有一些很好的农村音乐

研究，如罗马尼亚（布瑞罗伍虽然是在战前）、白俄罗斯（莫理汉柯，1971）、西德（克鲁深，1941和1970）和一些特别的地区；德国东北部（史都克马那，1962）和斯洛文尼亚（库玛，1968）等。在这中间，布瑞罗伊对社会学的资料搜集细目有特别的兴趣，如资料的年龄团体区分、音乐和职业的关系等。史都克马那研究的是阿特马克区域，在一个世纪之前此地就已有显著的采集，她希望能进行综合断代的和历史性的分析。她的著作是莫理汉柯和库玛的范本。

对非洲地区来说，胡果·詹普（1971）在象牙海岸的丹所做的研究是有关乐器和音乐在一社群中的想法和社会生命，但它并不包括音乐。相反地，约翰·布列金研究崔林斯瓦尔（南非北方一省）北方的文达的著作，包含了许多原文和音乐，同时也对孩童和歌曲的关系有极详尽的介绍。在别的地方，弗列金也主张音乐和文化背景并重的记述，并把它们视为整个系统里相关联的部分，在他的立场里，除非这些部分是互相关联，否则民族音乐学将会仅仅停留在"有兴趣于音乐人类学和不同文化之音乐的人士之间的互相讨论而已"。

在罗马克斯的"CANTOMETRICS"计划里，我们可以发现一种强烈对比的研究方法，讨论音乐在社会中的问题。在这本研究歌曲演唱风格的刺激性著作里，收录的歌曲样本是从两百多种文化中分析而来的，这些分析都被转化为电脑符号，是由各文化民族志事件而集成的一个资料库，被拿来研究音乐特性和文化特性之间的关系（用电脑化的方法），尤其是用以确定是否某种音乐的形式和某特定时期的文化繁复性存在有规律的相对关系。事实上，在有些歌曲表演的特质里，的确显示了它与社会结构之特质及相互间的关系，后者是在所有文化中协调社会间的互动关系（罗马克斯，1968）。Cantome-trics project是现今世界各地所做的最广泛的传统音乐之系统性比较。但它存在着音乐范例有限和未经田野工作参与等局限，且有任意将文化资料与音乐材料并置的缺点，这意味着它的研究发展，尚有待更进一步的试验。

席格曾经强调学习其他民族的批判标准，和用他们的原则来接近他们的音乐的重要性。为了配合此原则，胡德在洛杉矶加州大学的民族音乐学所开办的前驱性课程，便强调学生在演奏不同型式的非西方式音乐的实际训练，包括了爪哇的印尼乐团，巴厘岛、中国、日本和加纳的乐器和合奏等。所有的老师都是从这些国家中延聘而来的艺术家。胡德自己则是演奏雷贝琴的好手，这些改变，打破了受西方式训练的音乐家和非西方音乐文化之间的藩篱，并且引导了对非西方音乐的更深一层研究。胡德指出，西方人必须克服的偏见之一是西方所谓的完全音高，因为完全音高在"面对微音变化的世界里，事实上是一个不完全的音高"。强调演奏的这种取向，被指责为对较优秀的音乐分析是不必要的，

但从另一角度来看,它的优点是提供了一个直接从当地艺术家(而不经由语言)学习一种全然迥异的音乐的机会。现在几乎每一个有民族音乐系的美国大学,都有提供一项非西方音乐的演奏课程,学生们对这项课程也都有很高的兴趣。

民族音乐学家一个比较新的兴趣范畴是文化变迁或改观的问题,有时是倾向于社会学的;有时则倾向历史的取向。有一个极重要的原则即是传统的,未曾记载的音乐,其性质经常处于变迁状态。这个原则意味着对于我们从封闭性地区收集而来的音乐,甚至是那些和仪式、巫术相关的音乐,我们不能以现在的面貌将它退回到数千年前,而设定它是丝毫未变,丝毫不受其他文化、地区的影响。苏联的民族音乐学家詹左夫斯基曾做过如下说明,"在历史的每个时期,较古老的音乐,多多少少都与已然改变的音乐并存在一起,在这两种形式基础上,一起创造了全新的音乐。在整体上,他们便形成了所谓的传统民俗音乐"。随着趋向变迁的弹性态度和将音乐视为一种过程的取向,研究的范围便扩展到所谓的"城市民族音乐学",其中包括了对农村和都市互动的研究,城市演奏会生涯的发展(例如在近东地区)以及对某些外来势力的冲击、适应和转化等。这一趋势伴随着社会学层面的扩增,部分地代表了对音乐史的一种回归。从另一方面而言,对于传统音乐的变异性或变数的研究,也许可视为是较严谨的音乐学研究(虽然田野工作的预备亦需要极大的技巧)。布瑞罗伊对变异性的研究,曾有极细密的拓展(1973)。

5. 历史的层面

对许多研究民俗音乐的学者而言,历史层面是非常基本的(尤其是对德国学者华特·威欧拉来说。事实上对大多数欧洲民俗音乐专家和民族音乐学家亦是如此)。早期的比较音乐学家,像史丹普和波斯特对音乐之创始和发展的问题,都很有兴趣。乐器的发展也和音乐的产生、变迁一样,一直吸引着库特。萨克斯在威欧拉的一本民族音乐学细目概要里(他反对此名称,而用"音乐民俗学和音乐民族学"来代替),经常用历史的观点讨论,在无文字民族之音乐的范畴下,哪些音乐是比较原始的,哪些则是比较进步的。但是,另一方面,在无文字民族的民族学和音乐史之外,他也注意到东方衰颓的高度文明的音乐,因为它们有一些文字资料,其中有些是可确定年代的,这些东方音乐也和古希腊、罗马的音乐有关。威欧拉也鼓励人们研究早期欧洲有文献的民俗音乐,这项工作自1967年起,就由国际民俗音乐协会的一个研究团体着手进行,他们致力于1800年之前欧洲民俗音乐之文献资料的调查和出版。

国际著名的匈牙利科学研究院的民俗音乐研究小组一直由柯达伊主持,直

到他逝世为止,他一向都很关心史实的问题。例如:他在"老式"的匈牙利民俗音乐的一些要素里,曾发现了平行式(尤其是在五度移动的结构里),而在有民族关系的马里和伏尔加地区的楚瓦什民族的音乐传统里,也可找到同样的结构。因此这些要素必然是在9世纪晚期,匈牙利人迁离他们伏尔加地区的家园之前就已是匈牙利传统的一部分。这些古代的关联已被一些匈牙利学者在马里、楚瓦什和其他伏尔加区民族间,透过录音和研究,做进一步的追踪。除此之外,匈牙利学者也对中世纪教会赞美诗和民俗音乐的关系做了许多研究。

大部分美国民族音乐学家虽然不完全忽略历史的因素,但却比较关注于现存音乐的研究,它多少成为科学研究的新主题,因为它的研究将发展出新的方法和工具。

6. 道德

道德性的考虑,对低开发度国家的音乐研究尤其相关,但也适用于所有的田野研究工作。来自西方工业化国家的民族音乐学者,现在正面临一种压力,要阐明为何田野工作要在国外进行,而不在他自己的家乡或文化中研究。对这项挑战至少有两点回答。第一,事实上,有一些西方的民族音乐学家,正在研究他们自己的文化。譬如在美国,一些学者对研究自己所属的民族或城乡社区都很有兴趣。第二,承认自己是文化中的一员,可以比外来者更深入了解自己的社会,而一个受过训练的外来研究者,在当地资料提供者的协助下,可以做记录和分析,并对外国音乐文化的了解有显著贡献。但是很幸运地,外来者对所研究地区负有义务这个观念已开始散播(如录音的复本必须保存在它的出处国家,并且当录音制作后且散布到各地时,对表演者的感谢必须公开,同时做某种形式的补偿)。可能的话,对于来自低开发度和其他非西方国家的年轻音乐家,在西方给予进一步的训练,使得他们这些本土的专家会运用从西方民族音乐学家处学习来的专业训练和工具,以及他们自己特有的透视力,来研究他们自己音乐的日子会更早来到。

7. 结论

席格曾对音乐学的任务提出一个具有三项分支的定义,其所述如下:一份报告的叙述,首先是有关音乐技术性过程的本质,其二是有关人类音乐和音乐理论领域之间的关系,其三则是有关整个音乐领域在整体文化范域中的作用。很显然,这三项任务都直指民族音乐学家所关切的大体系。

本文对民族音乐学的主要问题都已提出,但相关的解决方法却未完全指出。而受民族学训练和音乐学训练的专家们,彼此之间观点的隔阂也在此提出。前者似乎并不太重视如何去消除这一隔阂,倒是有些证据显示,整个训练

已趋向于音乐学。诱因之一是因为一些来自传统(无文字记录)音乐艺术高度发展的非西方国家的音乐家,反对用"民族音乐学"的字眼来形容他们对音乐的研究。他们认为"音乐学"的名称比较适当。音乐学其他的去向趋势,可能包括城市的民族音乐(从历史的角度来看),研究的重心则是集中在对音乐现象的分析。

(译自《音乐文献》)

黑非洲[1]的音乐语言

[法]罗·康德　张东晓译

"黑"非洲是众多种族和文化的聚集地。由于种族界限模糊,共同特征又多,我们便常把这些种族的文化视为一个整体。一般地,人们所说的"非洲音乐"是指位于塞内加尔河、乍得湖和塔纳湖,或指从塞内加尔的圣路易到吉布提这条线以南的各民族的传统音乐之总和。事实上,一些共同的特征能够把大量极不相同的种族群归到同一文化的整体之中。

游牧或半游牧部落大概是非洲大陆上的第一批居民,人们在世界的另一端——新几内亚,找到了一些他们的远方兄弟部落。如:赤道森林的俾格米人(主要居住在加蓬、刚果、扎伊尔、喀麦隆、中非帝国),卡拉哈里沙漠的"科-桑人"(即布须曼人和屯督人),以及西非的颇尔人等。

在这里,黑种民族及黑非洲人代表着真正的"黑人"文化。其种族之多,居世界各洲之首,大致可分为以下三群:

a. 赤道北部的苏丹群(包括塞内加尔、几内亚、象牙海洋、喀麦隆北部、尼日利亚、马里南部和乍得等国),其音乐受伊斯兰的影响。

b. 从尼日尔河口到肯尼亚塔纳河口以南操班图语的各民族(包括喀麦隆南部、加蓬、刚果、扎伊尔、坦桑尼亚、卢旺达、罗得西亚、莫桑比克,安哥拉等国),这些民族的音乐最完好地保留了外来音乐的影响。

c. 上尼罗河和维多利亚湖一带的尼罗河流域群(包括苏丹的赤道省、肯尼亚、乌干达等国)。

还有一些很古老的种族,如尼日尔、乍得、马里等国的柏柏尔人、沙漠绿洲中的图阿里格人、马达加斯加的阿比桑人和波利尼西亚人。尽管彼此互有影响,但他们的音乐传统还是有别于黑非的音乐传统。

这些种族群包括众多不同文化、不同语言的民族和部落,他们曾以各种方式接受了各种影响:阿拉伯的、欧洲的,甚至还有印度尼西亚的。然而,在这片

[1] 撒哈拉沙漠以南的非洲。

阔土上的所有民族的音乐都有着许多共同的特征。

（1）非洲音乐是"原始的"说法，并不意味着音乐根基的简单化，而是指其原始的纯一性。这种音乐以集体的文化表达着完全"原始的"情感，它深深植根于社会生活，在与自然的协调中成为一种生存和活动的方式。

（2）非洲音乐家不懂得什么理论体系，然而他们的传统却在伊斯兰教化和基督教化绝迹之后仍强有力地延续了下来。音乐又被视为一种整体现象，人们从不想对它进行剖析，而我们那种把节奏、音阶、旋律的反复回旋进行分解的方法，在他们看来是不可思议的。在非洲所有的民族中，音乐的发展变化似乎从来都是很有规律地进行着的，无所中断，无所创新，无所制约，渗透着整个有声世界的。

（3）非洲音乐在与口语的密切联系中，不仅扩大了口语的范围，而且取代了口语。"懂音乐"在非洲的确有一种含义，因为这里连乐器都会说话。其实，在大部分非洲语言中，特别是班图语中，音的相对高度和汉语一样具有一定的意义。人们不可能在变化一句口语的节奏和"旋律"线的同时，不改变其意义。因此，如果两个音节组成一个上行音调，它们就不能在下行的旋律中进行演唱，反之亦然。但音乐可以突出语言的音乐速度，使其所含的意义更加清晰。更为可观的是，在让乐器说话的同时，还能模仿讲话的节奏和音调……当然，一个挟鼓、一个姆凡特（喀麦隆芳格人制作并演奏的一种体鸣弦齐特拉琴）齐特拉琴、一个口弦或一把哈写撒小提琴的"语言"不是我们莫尔斯系统的编码。这是习惯用语，当传递消息的音乐家熟练地奏出这种语言的时候，接收人便能立即明白其意。但如果乐器的和弦和演奏手法没有考虑到语言的特点（如一个外国人来演奏乐器），这样奏出的音乐就不会被公社的人们听懂。这种乐器语言一直波及那些没有声调语言的民族，可见其功效是很大的，他们也使用一些编码，主要是用鼓进行远距离的消息传递。

（4）通常乐器说话，讲的都是公社的日常用语，专物专用。因此，在非洲，乐器的制造和使用是有一定之规的。每件乐器都反映出演奏者的个性和修养——一般都是琴师赋予乐器一种音色或一些特殊的音调。同时还反映出他所操的语言及同一型制的乐器和弦从一个语群到另一个语群的变化。音色的多样性和独特性与制作上的精美更为重要。为此人们使用最简单的材料，其音响自然、亲切。手巧的音乐家能从任何音响体中截取最好的部分进行加工制作。最使我们感到惊奇的，也是我们所潜心研究的问题，就是所有的非洲音乐都倾向于回避纯而清亮的音色。太脱离物质的声音，人们就尽力设法使其变得模糊，加上各种撮音，就像给一种淡而无味的食品加调料一样，如在柳特琴弦和

桑扎(也叫姆比拉,由排列在一块扁平音板上的、装在共鸣箱上的一些木条或金属条组成的一种有音调的体鸣乐器)琴颈上加些震动的金属片。安得烈·杰得在他所著的《乍得观光》一书中写道:"由于人们不喜欢纯净的声音,就把一些珠子镶嵌在'小钢琴'的金属爪勾脚上,使声音变得混乱模糊,轮廓不清(这里的'小钢琴'就是桑扎——著者),把铃铛固定在音乐家的手腕上,把芦笛装在共鸣箱和葫芦形共鸣体上,或者把干种子插在鼓四周的坠圈里。"凡此种种,这类相同的做法在美国黑人中间也可以找到,特别是普鲁士音乐的歌手们用弦板和琴码之间活动的小金属环与琴弦配合,改变了吉他的声音。非洲人的嗓子本身就很少纯亮,尤其是那些专业人员。即便在最不相同的种族中,人们也同样注意使用一些技巧来改变人声,如堵住耳朵、捏住鼻子、抖动舌头,以及俾格米人和布须曼人的约德尔、口衔共鸣器、芦笛等。

(5)非洲音乐常常是一种简单的多声部复调音乐,这是有意识的,但它从一开始就没有确定的规则。声部时而平行进行(如赤道森林和西部地区是三度的平行进行,东部地区是四度或五度的平行进行),时而模仿卡农进行或使用反复出现的固定音型的手法(为马达加斯加人和布须曼人所用)。

值得注意的是人声多声部音乐主要出现在森林地区。相反,倾向于调性和单音的音乐,主要出现在受伊斯兰影响最深的国家里。1786年,一位法国旅游者德哥朗波雷(Degrandpre)在安哥拉就曾听到一些在他看来带有地方传统的三声部歌曲。继他之后,安吉德(Angide)等许多人都进行了类似的观察,表明这种多声部音乐不大可能是由欧洲的传教士和侨民带进来的,特别是在一些远离海滨的地区,这类情况就更不可能发生。

从更高的意义上来说,我认为这种特殊的多声部的非洲音乐,或简单地说,这种特殊的多声部的"原始音乐",对我们有着广泛的益处。它启发我们对"粗俗"(pauvage)的多声部音乐应用的设想,并在不同的文化背景中,发展一种专业的单音音乐(单音文人音乐?),就先进的文化而言,后者研究的是音程的纯净、精练和准确。由此可见,多声部音乐表现的是一种模糊、丰富或讹用旋律概念的原始方法和一种多少是本能的被先进文化所积极采纳的民间用法(科西嘉岛、撒丁岛、卡拉布尔、阿尔巴尼亚和葡萄牙等地的农民所用的多声部音乐似乎就是这种"粗俗"的形式,而对原始的多声部音乐最具有说服力的证据是卡拉阿里沙漠中布须曼人所用的多声部音乐,其文化的发展为史前水平——著者)。

我们所谓"多声部音乐的降临"不过是指使用了相当多的民间习惯用法的西方专业音乐中有系统的改编曲和乐谱。我们音乐文化的独创性并不在于对多声部音乐的使用,而是在于对具有多声部音乐"思维"和人们称为"对位法多

声部技巧"的专业音乐的普遍使用。

确信非洲多声部音乐是纯本地音乐,假设"粗俗"的多声部音乐的出现早于西方专业性多声部音乐,这是通过三方面的观察而得到证实的。

(1)统计结果表明,"相异"(多声部音乐的原则)很可能就是"相似"。熵(entropie)的扩大是随着相似向相异,有序向"无序"的渐变而表现出来的。否则,就得凭借大量的内容和艺术表现来实现从相异到相似的转变。

(2)在公社范围内,音乐(歌曲)语言的扩大表现唤起了公社成员个人激情的发展变化和差异。

(3)人声与乐器音域之间的差别常常相似得(同度或八度)令人难以忍受。

非洲音乐中经常注意的多声部节奏也是以同样的方式来演奏的。所有的鼓都不一样。每个鼓都以其特有的"音调"奏出一种固定的语言。在非洲的观念中,随着鼓手肌肉的起伏而形成的牢固的节奏整体是鼓手个性的体现。不同节奏的组合要比对一种固定节奏的整个模仿"自然"得多。但非洲音乐并不像人们所认为的那样全部是即兴演奏的,最常见的就是有系统和约定俗成的无记谱音乐,即兴演奏只是用于现场表现个性或对乐曲进行必要的改编。

对非洲音乐的进一步研究会为我们积累许多很有趣的发现,这些发现将带来新的全球音乐。民族音乐学是一门比较新兴的学科,非洲的音乐工作者刚开始从事这方面的研究。对其他所谓"原始"音乐的探索,以及对非洲内陆和横跨印度洋的古代人迁移的研究所得到的初步资料,一定能丰富我们对音乐文化的认识。

对非洲各种音乐的分析结果表明,非洲音乐有许多不同的音阶。在某些地区,每个乐器家族,或同一家族的乐器彼此间都有联系……但从不混为一体。在观察同一动机的反复时,人们经常可以看到音阶并不是不变的。在最常用的音阶里,人们可以找到自然和声的序列(包括7、11、13等),"毕达哥拉斯"音阶(七声音阶,特别是具有小调特点的音阶)以及一些无半音的五声音阶(主要在俾格表人和非洲森林地区中使用)。(马里、塞内加尔、几内亚等国的)马林凯人的木琴常在八度范围内发出几乎相等的五个或七个音程[与斯连德罗音阶——平均五声音阶相似,这为木琴的传播受来自印度尼西亚的影响(约在6、7世纪)提供了佐证——著者]。但是,由于所使用的音阶不属于任何理论范畴,因此,要给予它们一种确定的形式是根本不可能的。扣拉(Kora)的一般和弦如下(从低音到高音排列):

左手:41235 ♭7 24613

右手:46135 ♭7 2456

种族主义以及由此而引起的反种族主义都试图封闭城市中少数民族集中地的黑人音乐——不论其是世俗的,还是宗教的。对这种音乐的发现使我们面临双重障碍:一方面是对具有特色的民间原始社会进行商业性的开发;另一方面是非洲学者和某些欧洲民族学家的感伤主义赋予黑人传统艺术以宗教色彩,同时,他们又谴责一切正常的发展变化。可见,要使非洲音乐免遭危害,就必须面对现实。

（1）非洲社会的变革和地方语言的退化,使许多城市青年对他们难以懂得的传统音乐漠不关心。

（2）西方轻音乐的传播,使非洲人大有收益,他们在这方面表现出很大的天赋。为此,一些非洲的商业性音乐遭到了破坏,如西非和赤道非洲常有拉丁美洲气息的"刚果音乐"、伊斯兰国家里的苏丹音乐舞蹈,以及加纳的"最精彩的节日"（high-life）等。如果,城市里的非洲人想要听听录制的传统音乐,就不得不去买由欧洲或美洲进口的唱片。

某些非洲作家,如尼日尔的艾尤巴（A. Euba）认为他们的音乐能够在其社会范围以外的地方生存下去,这意味着一种文化的重大发展变化。当代非洲戏剧可能就是这种文化发展变化的体现。因为只有一种更为有效的规则形式才能使这种音乐摆脱其日常的功能。当雷奥波尔德·桑高尔（Senghor）让人把他的法文诗配上非洲的曲调时,人人会觉得想法新颖,但并没有出现同化或移植的现象,因为方法的使用是知识的表现,而不是一种共同的习惯。

各城市的非洲人完全阉割祖先的习俗是不应该的。因为那时展现在他们面前的音乐传统可以说是一种古老的民间音乐,他们无法承担其所需要的变化。这种变化是与非洲社会的变革相联系的,它包含着某些特殊的条件,这便是:

——要保卫和丰富主要的非洲语言,特别是促进地方音乐融合的"声调"语言。

——要打破限制某些乐器的使用和压制创造想象力的禁条。

——要鼓励有系统的思考的基本原则方法,支持有利于非洲音乐统一的一般理论的构想,以及把极为分散的语源用大量的语族重新组织起来的构想。

如果音乐传统不随着社会的发展变化而变化,大量的音乐财富就会面临着随着旧有的生活方式的消失而消亡的危险。在文化的种族隔离的桎梏中,非洲人毕竟为欧洲人留下了他们最宝贵的财富。

（译自《民族音乐学》,1977 年）

参加东方音乐学会有感

[日]岸边成雄　王北成译

1987年5月7日，我应邀参加了在上海音乐学院召开的为期三天的东方音乐学会首届年会。该学会成立于1986年11月20日，是近年在中国所出现的全国性的音乐学学会中最新的一个。会名东方是东洋的意思，相当于我们的东洋音乐学会。在中国，"东洋"有时指日本，所以为了避免混淆，称为东方，西洋音乐通常称为西方音乐。

近年，在中国迅速兴起了以国内少数民族和汉族音乐为对象的民族音乐学的研究工作，二十年来，逐渐把研究范围扩大到亚洲、非洲等各民族。

在大会开始时，贺绿汀先生讲了话。他是我敬仰已久的作曲权威，这次是初次见面。我很早研究"十番乐"时，曾从他那里学到了不少不熟悉的东西，并了解到他是一位了不起的作曲家。

大会代表约有一百名，论文多达二十八篇。其中有三名日本人、一名英国人、一名法国人。作为国际会议，外国代表还是少了，而且其中一名日本人、一名英国人及一名法国人还是长期在上海音乐学院留学的年轻人。日本专程来参加大会的是峰雅彦氏（大阪，东洋音乐学会会员）和我。顺便提一下，在上海音乐学院留学的日本人是服山清一、飞田立史和大月一正，三人都是专门学习和研究中国古琴的青年。出乎意料的是，中国还有人在弹奏在日本几乎无人知晓的古琴，五百多名热衷于古琴的年轻人来到上海，欢聚一堂。在大会结束的那天晚上，应我的要求，举办了称为琴会的音乐会。包括学院的两名古琴老师在内的八名中国人，上文提到的那三位日本人、两名法国人、一名英国人总共十四位琴人轮流献技，尽情演奏，我和一位英国琴人的母亲倾耳静听，这真是一个使人远隔现实的美好夜晚。补充一点，日本琴乐的历史是很古老的，可以追溯到遥远的平安时代光源氏爱好琴的故事。据我调查，在江户时代的知识阶层中，估计共有一千名琴士，是他们开拓了日本的琴路。在昭和初期，虽然一度中断，但在近年又出现复兴，现有十多人弹琴。现代作曲家要挖掘的音乐传统还是很多的。

在大会中读到的二十八篇论文多数以中国的传统音乐为主要对象,这是不言而喻的,但是,与东方音乐有关的论文也有十一篇,这和该学会成立的宗旨是相吻合的。世界音律比较(应有勤、陈应时)和古代楚国钟律与巴比伦天文学(中国香港饶宗颐)等论文很好地运用了外国的资料。总之,中国渴望得到外国的资料和情报。由于不能向国外汇款,因此现在的情况是,少部分机关和个人正想方设法搞到资料。上文提到的陈应时是中国新涌现出来的学者之一,近年在《音乐艺术》(日本音乐刊物——译注)上,就调理论的问题,与东川清一氏展开了争论,也是一位读者所熟知的人。

中国派往亚洲、非洲,进行传统音乐调查研究的人还极少。应国际交流基金会的邀请,曾来日本进行冲绳音乐和福建音乐比较研究的福建师范大学学者王耀华由于去日本,未能参加这次大会。在中国,学界对古代以来和中国保持密切关系的日本寄予极大关心,特别是有不少人通过日本雅乐谱研究在奈良朝流传的唐代音乐。毫无疑问,中国音乐学界对已故林三谦氏的古谱解读的论文,反响很大,对我的唐代音乐研究也很感兴趣。另一方面,峰雅彦氏的关于日本雅乐琵琶古谱的论文引起了大会的关注。除日本以外,北京中国艺术研究院音乐研究所研究员鲁松龄和陈露茜两位女士分别发表了在阿尔及利亚和印度留学的成果。在新疆维吾尔自治区,学者以艺术研究所为中心,积极开展了对丝绸之路音乐史的研究,以克孜尔等大量古代佛教洞窟壁画为资料,大力开展对古代丝绸之路音乐的研究,广泛调查中世纪以后从伊斯兰国家吸收的现行的音乐"木卡姆",这一切都是要把研究伸向印度和西亚。他们搞来了以前欧洲的研究著作进行研究,并欢迎有关日本正仓院乐器的资料。这方面是我的本行,对于充满锐气的学者的大胆新说,我拭目以待,哪怕是一个人,我也希望他参加这次会议。

以上是东方音乐研究,相比之下,过半数的论文仅限于中国传统音乐的范围之内,内容涉及多方面,所以集中起来,只是两个课题:一个是近年引起激烈争论的音律、音阶和调式理论的问题,另一个是有关江南丝竹音乐的研究问题,这也许是由于几乎在这次大会举行的同时,正好在上海举办了第一届海内外江南丝竹音乐创作演奏比赛。把江南丝竹和唐代的"大曲"进行比较的新说(上海音乐学院,叶栋)引起了我的注意,叶栋在敦煌琵琶谱解读方面,提出了新的见解。近年在农村挖掘出了流传于道教各寺庙的鼓乐,认为它起源于唐代的"大曲",这种观点在西安很盛行。此外还有认为新疆的木卡姆也是唐代"大曲"的残存的观点,这使我感到吃惊。唐代"大曲"传到日本后,发展成了舞乐的"大曲",还有人通过邮寄来的日本舞乐谱,进行分析,对此我们也绝不能漫不经

心了。

大会结束后,我被邀请参加了座谈会,中心话题是民族音乐学和音乐史学的方法论。我就后一个问题举出具体例子,谈了史料评论的重要性,也谈了史观的问题。在前一个问题上,我谈了中国、日本和欧美在民族音乐学的名称和概念方面的区别和分清民族学和民俗学的必要性。

在新中国成立以来,原来"民间音乐"这一用语是指广义的民俗音乐,在延安时代的1941年,曾经有过"中国民间音乐研究会"。后来,随着全国少数民族音乐的调查,出现了民间音乐和民族音乐的区别,但是这个民族也包括汉族。1983年在北京成立的"中国民族音乐学会"主要以中国的民族音乐为对象,这里面引进了外国的民族音乐学,意义扩大的同时,产生了一种混乱。另一方面,在中国还发行了题为"民族民间音乐"的研究志,把民间音乐和民族音乐同时并列。此外,在1986年以中国艺术研究院音乐研究所为主成立了"中国传统音乐学会",这里面既有民族音乐也有民间音乐,以所谓的传统艺术音乐为对象。至今为止,中国几乎没有使用过传统音乐的名称,所以恐怕参照了流传于日本的传统音乐用语和"国际传统音乐评议会"(ICTM)一类组织的用语。而这次又增加了"东方音乐学会",是我们"东洋音乐学会"的姊妹学会。

最后,我概略地谈谈中国音乐学的研究机关。中国的音乐学也包括西方音乐。音乐专业的大学有北京的中央音乐学院和中国音乐学院,以及天津、上海、成都、西安、沈阳的音乐学院。还有南京、乌鲁木齐、哈尔滨、吉林、广西等地设有音乐专业的综合艺术学院,每个学院都发行学报。此外还有音乐专科学校和师范大学音乐系。年富力强的学者积极撰写论文,他们不满足于在本校学报上发表,还向其他学报和期刊以及中国艺术研究院音乐研究所的《中国音乐学》投稿,其竞争异常激烈,无比壮观,这样说恐怕不失礼吧。另一点要补充的是,在中国大城市几乎都有高水平的文艺志,其中也经常有出色的音乐论文,如:乌鲁木齐的《新疆艺术》,酒泉的《阳关》等。还有在日本订不到的杂志,为此我在拼命寻找。

总而言之,中国的民族音乐学的确是百花齐放。

(译自日本《音乐艺术》1987年第9期,有删节)

音乐社会学与民族音乐学

伊·苏皮契克　张　华译

　　几乎在一个世纪前,就开始了关于音乐与社会两者之间的关系的研究,音乐社会学还在发展,然而其中的许多问题仍没有答案。民族音乐学的研究也产生了许多社会问题,比如:不断的、大量的关于民族音乐的实际作用和明确的社会目的的发现,就提出了这样的社会问题。音乐社会学是靠音乐史学科得以培养发展的,社会问题就是出现在音乐史领域中的。确切地说,这些问题渐渐地与那些和音乐史本身有关的问题区别开来。在19世纪和20世纪,音乐史作为一个学术科目得到了发展,而这一发展与不断增加的关于和音乐有关的其他方面的研究,都有助于更明确地描述特殊的社会现象,这样音乐史全过程中的艺术音乐就得以研究,并着眼于它的来龙去脉,以及它与社会的一体化。另一方面,传记体研究的发展,有助于发现音乐活动的社会和历史的条件,有助于发现给予音乐家的机会和限制,以及他在各种不同时代、不同社会中的艺术作品。音乐史同时还提出了一个重要的问题,即公众与音乐之间的关系问题,这是又一个通过单一的音乐史研究不能得出充分说明的问题。

　　学界对于这些问题一直没有进行充分的调查研究,直至今日才能较容易地予以解释。它们大部分是由音乐学家、音乐史学家或者是美学家系统地提出的,而不是社会学家提出的,然而,就这些问题的性质而言,它们是社会问题,需要一个特有的社会解释。所以我们很容易理解那些提出这些问题,而又被这些问题所困扰的人,他们除了对这些问题进行少数的尝试性的回答和提出一些一般性的意见外,大部分问题没有答案。

　　音乐学范畴,或更确切地说是音乐史范畴,出现了另一个探索和研究的领域,而且事实已经证明这一领域富有成效,即提出了音乐社会史方面的第一要素。音乐社会史不包括音乐社会学这一事实并没有减少它的重要性。恰恰相反,它保存了全部的自身的价值,它是人类艺术史(或称艺术人类史)中的一个完整的部分,这一部分被许多人认为是基础。但是音乐社会史的任务,尽管非常重要,却总是在一定意义上比音乐社会学的任务更不受重视,更有限。像民

族音乐学一样,音乐社会史包括对一种混合物的理解。它的目的在于描绘出艺术音乐史与社会历史之关系,在于按照年月顺序建立可以连接他们的纽带。另一方面,音乐社会学则并不完全限于对这一混合物的理解。然而,假使音乐社会学相信这一理解的根本的重要性,它就超出了音乐社会史学的范围,其用意在于以另一种水平来理解这一混合物,也就是一种类型学。音乐史(不论是否是社会音乐史)、民族音乐学都在真实的基础上深入研究具体的音乐事实,并把这些事实独立地看待。而音乐社会学则相反,它从社会学的角度,以更深奥的水平来理解这些事实,认为无论什么,所有这些事实都有其共性。在这种意义上,音乐社会学在音乐事实方面的探索和阐明则更进一步。

实际上,不论是音乐社会史还是音乐史,如果没有大量的抽象观念的帮助,如果没有从单一的事实中选出他们所特有的重要的方面,都不能达到他们的目的。但是要想达到目的,唯一的办法是把这些特点联系起来,千万不要造成一个实质上的社会典型化,那属于音乐社会学的范畴。类似的做法也可应用于民族音乐学。然而,为了取得成功,音乐社会学确实需要把音乐社会史、音乐史以及民族音乐学作为辅助学科。没有它们是不行的。因此,我们能够断定,归纳法是音乐社会学中的基本技巧之一。这一方法保留了一种通用的价值。尤其是关于由音乐社会史建立起来的,作为艺术事实的音乐事实与作为社会事实的超音乐事实之间的关系的类型学。音乐社会史的目的就是在这些事实之间建立这样一种联系,把他们作为独立的来看,并按年月顺序。而音乐社会学的目的是在这些关系中建立具有代表性的东西,一个特定历史时期或特定社会中的核心的东西。

关于不同的社会或不同的民族团体中的音乐社会功能的研究;关于音乐功能的变化与区别的研究为社会学家和民族音乐学家提供了基本的有重要性的领域。音乐作品之间的关系——一方面是它们的音乐语言、创作技巧、表达方式与作品特点,以及它们的风格、形式和流派,另一方面是特定的社会和文化根源,特别是社会群体、阶级、总的社会结构——向音乐社会学和民族音乐学提供了他们最重要的问题之一。这些关系可从两方面来研究:一个是产生这些作品的社会和文化根源,一个是后来演出的那些作品。A. P. 梅里亚姆曾强调指出:"音乐的用途与功能指出了民族音乐学中的最重要的问题之一,在研究人类行为方面,我们不断地探索,不仅仅是说明音乐事实,更重要的是说明音乐的含义。我们不仅希望知道事物本身,更重要的是我们还希望知道它为人民做了些什么,怎么做的。"

音乐社会学正好有一个同样的目标,那就是寻找音乐在社会中的功能与用

途,以便了解音乐为什么而创作,音乐的演奏又为谁来服务。在这方面我们应该观察两个学科之间方法与目标的根本的相同点。梅里亚姆关于民族音乐学所做的阐述完全适用于音乐社会学:"当我们谈到音乐的作用时,通常是指音乐在人类社会中被使用的途径,是指音乐的习惯性的练习,不论是作为事物本身还是与其他活动相联系。音乐在某种环境中得以使用,并成为这些环境中的一部分,但是音乐也许有也许没有一个更深的功能……'作用'是指人类行为中使用音乐的环境,'功能'是指使用音乐的原因和音乐所为之服务的非常广泛的目的。"

事实上,民族音乐学在自己的研究领域里已经发展了关于人种音乐的作用与功能的研究,并达到了很深的程度。在艺术音乐的研究方面,音乐社会学必须做出贡献来帮助音乐史学,音乐社会史学直接或间接地帮助民族音乐学从这一角度来较好地理解并掌握他们的研究对象。从目前的研究情况来看,在这一领域里,民族音乐学和音乐社会学可以相互帮助,首先民族音乐学从实际出发,在民族音乐方面发现了众多的音乐功能。而音乐社会学根据社会学的观点,较深远地发现了艺术与民族音乐的多方面的用途和功能。

梅里亚姆简单描述了民族音乐中所表现出来的几种功能,比较突出的有激发、表达和分享情感的功能,艺术享受之功能,娱乐之功能,交流之功能,符号表达之功能,物质回答之功能,使社会风格和宗教仪式合法化之功能,促成文化的延续与稳固之功能,促成社会一体化之功能。按照梅里亚姆的话说:"这些列举的音乐功能可聚可张,但是一般来说这些功能概括了人类文化中音乐的作用。"

民族音乐和关于音乐的社会学方面的研究是密切相关的,M.胡德的思想证实了这一点。他在《民族音乐学家》一书的开篇中写道:"对舞蹈或戏剧音乐真正有效地研究是脱离不开它的社会文化渊源和它所具有的价值的。"为了比较说明他举了两个不同的例子:美国和印度尼西亚的巴厘岛。

"纵观整个社会,在美国人们视艺术为次要的,低于它的价值标准——拥有第一第二辆汽车要比直接的艺术赞助优先的多……尽管如此,还是应该指出在美国美元支持着艺术,而且比世界任何国家都多,它以这样或那样的形式,由私人基金会、高等学术团体和慈善家们提供。然而,美元的支持并不标志着消费者的价值观,而消费者的价值观决定一个社会对艺术的态度。"

那么,为了把事情看得更广泛,我们摘录一段C.西格的文章:

"在《哈佛音乐辞典》中M.胡德有一篇名为《民族音乐学》的文章,他明确地指出'民族音乐学是一条研究任何音乐的途径,不仅仅就其本身而言,还有与其文化渊源的关系'。他还说,通常地,民族音乐学有两个广泛的作用:(1)研究

欧洲艺术传统以外的所有音乐,包括在欧洲和其他地方遗留下来的那种传统的早期形式。(2)研究在一个地方或地区发现的各种不同的音乐,如东京或洛杉矶或圣地亚哥的'民族音乐学'可以研究关于那一地方的各种形式的欧洲艺术音乐、异国少数民族的音乐、民间音乐、流行和商业化的音乐、音乐的混合物等,换句话说,就是所有那些特定地区人们使用的音乐。首要的一点,音乐学和民族音乐学,若分开来研究则没有任何作用,但是音乐学和民族音乐学的探讨仍然有区别,前者是就事物本身,后者是就事物的文化渊源。"

众所周知,这些观点不能被所有的音乐学家或民族音乐学家们所接受。事实上,事情远比这复杂。

系统地阐述音乐学的两种主要概念是可能的。根据第一点,音乐学是严密的学术学科的组合,主要包括音乐史(和其他相应学科)、民族音乐学、音乐社会学。相反地,音乐学仅仅是民族音乐学的一部分。A.马查贝给音乐学下的定义是它是一门研究、阐述、分辨那些与音乐史有关的问题,它的美学,以及音乐本身的各种不同的表现形式的学科。然而J.哈兹奇却说,音乐学是一门历史性的学科,它的主题"并不是把音乐看成一个特定事实本身,而是人类在音乐范围内表达本身的情感"。F.莱萨里又说:"音乐学的最终分析仅仅反映了文明历史中的一小部分。"

原则上说,这样一种概念是可以被接受的。然而它却能导致音乐学面临两种危险:其一,把音乐学看作是一门历史性的学科,单独地给其下定义则有太大的局限性。其二,有点太含糊,尽管它的人文主义观点是正确的。尽管如此,仍需强调的是,正像C.帕利斯卡所说:"音乐学中还有许多非完全历史性的东西。有批评与分析,有词典学,有文献学、古文书学、语言学、考古学,还有社会学。所有这些音乐学家的活动都对音乐史做出了贡献,这是毫无疑问的,但是认为音乐学家仅仅是历史学家是错误的,因为音乐学家的重点并不在于编年史,而是被载入编年史的一件事物的某一方面。"

另外,音乐社会学的基本目标可分为两部分:第一,研究音乐与世界各种不同社会的关系,与这些社会中各种不同社会群体的关系;第二,研究音乐本身是怎样成为一种社会现象的,或更确切地说,研究音乐中的社会面。但是在研究音乐中的社会成分方面,音乐社会学还研究历史和文化成分。虽然不能把音乐社会学与音乐社会史混为一谈,但是,音乐社会学是音乐历史社会学,因为音乐社会学所涉及的社会和艺术事实同样还是历史事实,当然也是文化事实。音乐社会学中出现的这些借以研究的问题可按音乐中的社会条件来归类,而民族音乐学研究的那些问题则根据音乐中的文化条件来归类。这两个领域十分接近。

音乐社会学当中的社会条件作用的想法从本质的和方法论的角度来看好像是必不可少的,它有着这样一种含义,即音乐活动取决于音乐家的艺术个性,同时一个特定时期所特有的社会条件又影响其个性。

仍然值得指出的是,在研究音乐的社会功能和价值方面,音乐社会学通过音乐本身的艺术与人类的价值观,通过影响音乐创作的社会条件和环境,加强了其艺术效能,使之长久生存。音乐社会学愈清楚地指出音乐的社会功能和价值,人们就能愈清楚地证实至少艺术音乐的一部分——不管它的社会基础——总是并且继续能够超越其发源的地区和社会环境的局限,以及超越后期演奏的局限。很清楚这是由于它的最显著的艺术与人类价值。这样,音乐社会学用自己的方法提高了这些价值,而绝非销毁这些价值。

最后,各种音乐学学科只是研究音乐事实的不同方面,把它们从整体分离开来,甚至都不试着观察这些事实的整体。今天,民族音乐学家、音乐史学家都在某种程度上以不断提高的标准,愈来愈多地寻求理解他们研究的事实。但是他们大部分研究的是特殊关系和结构的连续性。音乐社会学必须用它的类型学的办法,查寻关于社会条件作用问题中的断续类型,并且必须寻找典型事实,以便正确地达到一个本质上的社会的典型化。

<div style="text-align:right">(译自《音乐世界》,1987年)</div>

现代美国社会中的民间音乐

[美]丹尼尔·金曼　金　维译

20世纪20年代的那些岁月美国民间音乐曾发生了不可逆转的嬗变。通过电台和唱片等媒介,城市里的流行音乐被引入"民间"。同时,乡村音乐,无论是白人的还是黑人的,也被某些城市的实业家们所"发现"。人们不仅通过电台播送这些音乐,还将它们灌制成唱片再返销回乡间,获得巨大的经济效益。黑人的"布鲁斯"音乐和白人的山地音乐,都是在20年代制成唱片的,对于这两种民间音乐,这种发展都具有深远的影响。请注意,非常有趣的是,载录我们民间音乐最重要的公开发行的唱片集成——《美国民间音乐民俗人种学》,却囊括了所有二三十年代的商业化唱片。

另外还有一件事实,由于受到随之而来的30年代的经济大萧条和40年代战争的刺激,工业化的程度大大提高,人口大量向城市迁徙,为乡村人口带来了日益增长的流动性,事实上,这就消除了这片国土上的任何地域隔离,并且给民俗惯例造成不可挽回的变容。与这些环境变化同步,人们对民间音乐的观念也在改变。作为一种人类精神带有模糊规定性的表现,作为一种对正义的呼唤,作为艺术,作为一种人工创造物被加以搜集和研究,或出于为某些特殊目的服务而被印刷成册,民间音乐清晰的"非民间"性文化觉醒,开始取代其民间的"非意识",成为完全同日常生活融为一体的形式,而不再是对它的抽象。同时,民歌对"做衣服""筑篱笆"的具体反映,也成了民俗学研究的对象,换言之,民间音乐的演唱,在我们的时代已经成为一种更自发的音乐行为。

在过去五十年间,美国人一直持续地对民间音乐进行研究,并认为它大致可以划分为三个独特的层次:

① 用于宣传的、被城市化和经改编的民间音乐。② 出于娱乐和经济效益目的、被流行化、超越了任何特定"民间群体"界限的民间音乐。③ 专业和业余学者已经搜集并进行精心研究的民间音乐,学者们努力地工作着,以保存这种人为创造的传统,他们认为这种传统正在飞快地消失。

因某种事业的需要而使用民间音乐,并不罕见。采用某首已被公众所熟悉

和接受的歌曲(或歌曲风格,就创作歌曲而言)加以改编,使其成为一种劝诫的工具,将民间音乐作为一种宗教的附属品来使用,一直持续到我们今天这个时代;然而,我们今天所关注的,却是民间音乐同各种社会和政治事业的结合。正如约翰·格林威和其他一些人士所记载的那样,各种示威抗议歌曲在殖民地时期已经开始创作和传唱,采取只把歌词刻写下来,只印一面的传统形式,再把歌词按已有的或著名的曲调演唱。宣传歌曲活生生的传统,一直贯穿整个19世纪,并直到20世纪,不仅有意识地采用某个地道的民间曲调或民间风格,而且实际上把一种完整的民间传统转而定向为社会和政治事业服务。这种做法开始于20世纪30年代,并且极富新意。正如K.威尔戈斯在描述这一时代所说的那样:

承认"歌词同社会、经济或政治事件有一种直接的相互关系",已经导致了一种"呼唤正义"与民歌之间的均衡。……出于政治目的而使用民歌,是早就有的古老的谋略和手段,而新意则全然在于如何使用"民间"这一魔幻般的概念。

这样,"民间"一词,很容易同"无产阶级的"相等同,或更加专门化地同美国产业工人中的工会会员相等同。至于那些在30、40年代中希望通过民间音乐来加以完成的行动,则意味着将一种最基本的民间歌曲传统,强加于城市工人身上。

此间有两个动机。首先,正如丹尼索夫精心载述的那样,俄罗斯布尔什维克树立起了在十月革命中和后来时期中对本土的民间曲调大加运用的榜样,这强烈地驱使着美国共产党人,那时,他们主要采取苏维埃的宣传歌曲,但并没有获得多少成功。其次,正当北方的劳工组织者深入南方发动煤矿和纺织工人的时候,他们发现,民间音乐的传统,在提供歌曲,团结工人进行艰苦卓绝的斗争中,很有效果。1929年,北卡罗来纳州加斯托尼亚纺织工人大罢工,一位小有名气的民谣歌手麦·韦金斯演唱了许多根据圣歌改编的歌曲,其中一首是:(大意)

艰苦地走在生命之路的崎岖小路上,
不论你在哪里,
假如你参加工会,工人伙伴们,
它将给你帮助。

在肯塔基州的哈兰县,也曾有过另外一个动人的场面。1931年,该地区的煤矿发生了激烈的劳资争端,身为助产士、医生、工会组织者的民谣歌手摩丽·杰克逊大婶,演唱了下面的歌曲。(她是一位伟大的英雄,在矿山上失去了她的兄弟、丈夫和儿子。)

我是一名工会会员,
要多勇敢有多勇敢。
我讨厌那些老板,
当然他们也不喜欢我。
(副歌)
快来入工会,快来入工会。

我生长在古老的肯塔基,
肯塔基养育了我,
当我加入工会,
他们叫我红色俄国佬。
(副歌同上)

正如阿尔基埃·格林指出的那样:

从某种意义上说,作坊和矿山营地变成了像安德鲁·杰克逊、卡尔·马克斯、亚伯拉罕·林肯这样的理想主义者的聚集地。作坊工人和矿工几乎没有人能够将传统和现代价值观念综合进永恒的文学中,但一些人则想方设法创作出了一些民间类型的歌曲,这些歌曲把古老的旋律同革命的歌词融合在一起。

当工会组织者们和支持者们回到北方时,他们不仅带回了大量的歌曲,同时也带回了很多歌手,其中包括摩丽·杰克逊本人。1931年,在纽约大表演场,摩丽·杰克逊面对两万一千名观众,演唱了下面这首歌。

我生长在古老的肯塔基,
摩丽·杰克逊是我的名字。
来到纽约这个地方,
我真是十分高兴。

我在为贫穷的肯塔基矿工请求声援,
也为他们的妻儿老小声援。
那里所有的矿工都上了黑名单,
我不得不救救他们。

这种南方乡村民间歌曲传统和歌手的输入,就是人们所熟知的美国城市民间歌曲运动的起点。从某种意义上说,这一起点是乡村式的南方向纽约格林威治文化村的移植。除了来自肯塔基煤矿地区的歌手以外,还有大批具有"布鲁

斯"传统的黑人歌手来到了这里,里德贝利是这个运动中的一个有趣人物。在渡过了剧烈动荡的青年时代之后,他被约翰和阿兰·鲁马克斯在路易斯安那州的一所监狱里发现;他们把他保释出来并带到纽约。他在纽约演唱自己众多的保留曲目中的各种歌曲,还添上根据新的生活经历编创的新歌,这些歌,非常对听众的胃口,例如《资产阶级的布鲁斯》:

我和妻子游遍了整个城镇,

我们到哪里,人们都拒绝我们。

在这座资产阶级的城镇里!

我得了资产阶级的布鲁斯(双关语,这里意指忧郁症),

要去四处传播新闻。

查利斯·西格尔曾非常敏锐地论述了迎合时势对歌手的压力和影响:

比如,将任何一位优秀的、权威的传统歌手置于麦克风前,或者面对各种各样的观众,现场的特殊要求立刻便造就出那些表现癖的典型品质。据我个人的观察,仅仅几个月的时间,摩丽·杰克逊就改变了自己,成为一个对观众反应极敏感的察言观色者;用凝视、逢合的微笑、扭捏作态,把表演戏剧化来稳定每一个观众。

从此以后几十年的时间里,民间音乐自然一直没有割断同宣传的联系,如"阿尔莫耐克"(Almanac)歌手、"人民歌曲公司""人民艺术家有限公司"等。他们的艺术活动几乎就是美国生活的编年史。这些音乐的传统,是基于对歌曲的力量和民间特性的假设,并且是由生活事件引发,这种传统总是得以持续和传唱。

什么是民间的?在我们今天着手回答这一问题时,曾有一位歌手半幽默地说,"既然在我们自己的社会,在我们称之为'原子时期南加利福尼亚都市文化'的时代中,尚未产生本身具有鲜明特征的民间音乐,我不得不十分遗憾地把自己划归于对任何民间歌曲均属外行的行列"。

20世纪30年代和40年代,学者们为识别"新型的民间传统""新的民间社团"做了许多努力。最初,它们被理解为"进步的""反法西斯的",而到1953年,用通常的话来说,它们又被理解为"工业社团"。这些定义的努力,基于某些趋向和非实际的情况,因而对弄清当代美国民间音乐的状况,帮助不大。民间歌曲和鼓动歌曲,都有较长的历史。而20世纪的新民间音乐,在许多方面同带有抗议性质的民间歌曲运动大致相同,一方面抗议示威歌曲是一种民间歌曲;另一方面,民间歌曲则是战斗的无产阶级的日常歌曲。

<div style="text-align:right">(节译自丹尼尔·金曼《美国音乐概论》第四章)</div>

日本音乐的寻源与泰国西北少数民族民歌

[日]内田琉璃子　名　庸译

我早就认为日本的音乐之源主要有两条：

其一是北方系统，日本民谣中唱的所谓"追分系统"（即自由节奏系统）的歌，即来自中国的西藏、蒙古一带。听到西藏牧民在马背上哼唱《金马鞍》这首歌时，会因为它酷似日本的"追分"而吃惊。在其发声方法、音乐风格以及四度结构的五声音阶方面都是那么相似，特别是集中力量拖长一个音的末尾并加以颤摇这种方式实在太相似了。据考察，这是北方游牧文化的源流（北方游牧文化——江上波夫以"骑马民族说"为基础的看法）。

其二是南方系统，即中国南部特别是以云南一带为中心的南方农耕文化之源。

植物学家中尾佐助在其名著《栽培植物和农耕的起源》中提出以云南为中心，从尼泊尔、不丹、中国南部到日本岛南半部的所谓"照叶树林文化"的文化圈。换言之，这个文化圈的提法，不仅是指照叶树林带，而且是指稻作文化圈，指水稻的重要栽培地——日本式大米的产地。

要了解日本的文化、日本音乐的本质和其源流，首先要研究稻作文化和稻作音乐。我作为这方面的学者，当然对中尾氏的假设深感兴趣，想从音乐方面加以探求：从照叶树林文化中求索我早就认为是日本音乐的第二个源流——南方农耕文化。但作为照叶树林文化中心的云南，由于政治方面的原因，不可能去实地考察，所以想在自古以来就把云南和东部西藏作为原乡，继而延伸到东南亚的少数民族中去调查。我特别选出了泰国西北部的少数民族，打算研究他们的音乐来探求日本音乐之源，理由在于以东部西藏和云南为原乡，继续南下，就是东南亚的少数民族。

一、照叶树林文化

植物学家中尾佐助先生在其名著《栽培植物和农耕的起源》中强调文化的出发点是耕。"文化"这个词在英语中叫"culture"，德语中叫"Kutur"，都是耕作的意思。人类开始农耕以来，为生产食物的农业所流的汗最多，人类历史中的

"农耕文化史"是最基本的基础。鉴此,中尾佐助先生设定世界中有如下的农耕文化圈,这不仅是栽培植物的生长圈,而且是这样一个假说——住在该处的人类以衣食住为中心的文化生活复合体的一种共同类型。分类如下:

Ⅰ. 根栽农耕文化——香蕉、芋。
Ⅱ. 照叶树林文化——葛、茶。
Ⅲ. 热带深草原农耕文化——杂谷、豆。
Ⅳ. 地中海农耕文化——麦、豌豆。
Ⅴ. 新大陆的农耕文化——土豆、大米。

1. 根栽农耕文化

东南亚热带雨林中,开发了香蕉、山芋、青芋、甘蔗,这些栽培植物是人类生命史上的一次革命。这四种作物构成的农业大系,使富有弹性的安定的食物生产成为可能。靠这个方法才可能建立依赖于农业生产的经济,才可能从采集经济发生飞跃。这个东南亚的农耕文化就叫作根栽农耕文化。

2. 照叶树林文化

东南亚热带雨林地带的北方,主要是从大陆的印支半岛的背脊山脉往北,有温带性的森林地带。这个温带林是以常绿性橡树为主的森林,是有着呈深绿色叶的密生林,这是东亚特有的森林,叫作照叶树林,是接连着热带雨林的东亚的大生态环境。

在东南亚热带雨林中产生的根栽农耕文化传播到北方,到达温带林的照叶树林带,适应环境的变化发生了农耕文化复合,形成了照叶树林农耕文化复合。这个文化比热带的根系更强壮,高度发展,能同农耕文化以外的文化复合,这就是照叶树林文化。可以认为日本的农耕文化、泰国少数民族的农耕文化都是照叶树林文化的一支。

3. 热带深草原农耕文化

热带深草原从非洲绵延到亚洲,东西延伸传播了杂谷、豆类、果菜类、油料作物和粮食。这就是热带深草原农耕文化。中心是非洲、印度。

4. 地中海农耕文化

地中海农耕文化是地中海附近地中海性气候的地方产生的农耕文化,以麦类、豆类的栽培为中心。

5. 新大陆农耕文化

新大陆农耕文化是南北美洲新大陆的农耕文化。形成其农耕文化的复合栽培植物群,实质上其全部起源于新大陆,是以土豆、玉米为主的栽培植物。

中尾佐助先生从"照叶树林文化"中探求日本文化的深层结构。从1952年

起,他在喜马拉雅山中腹部的以常绿橡类为主的照叶树林带进行了数次勘察。这个森林带居住的人最多,尼泊尔一带是中心。这种常绿植物(照叶树)生长在尼泊尔、不丹、中国的云南省、四川省,以及日本列岛的中南部。因此可以认为:这些地方有着共同的风土人情。以这种共同的风土人情为基础可以发现人类文化具有很多的共性。

人类文化生活的其他各方面,许多共性也体现在照叶树林带形成的文化之中。譬如:

(1) 食物——豆、饼、葛粉糕、熟酢、蒟蒻。
(2) 饮物——茶。
(3) 工艺——漆器。
(4) 习俗——养鱼鹰捕鱼、对歌台、各种农耕礼仪。
(5) 神话、传说——羽衣神话。
(6) 信仰——精灵信仰、祖灵信仰、谷灵神信仰、客人神信仰。

我于6年间共计13周(约4个月)生活在泰国北部少数民族中。那时常常发现他们在食物、信仰、思考方式中,同日本有着惊人的相似。

有相似于5月节的粽子的点心,有"葛樱"这种甜点心——稍加变化贴在照叶树上的点心;有日本叫作"呵科西"的米制点心,还有"熟酢"不仅味道相似,而且在立意构思上也很相似。

我特意了解了农耕礼仪。他们的播种礼仪给我以相似于日本"水口祭"的感觉。收获时,我看得出"啊,这是第一次收获礼仪,那是第二次收获礼仪。"

打听他们的传说和神话时,又感到那些创世的故事、羽衣传说同日本有类似点。

听了克伦族的拉卡比大娘唱的歌后,因歌的表情和音阶全和日本相似,以致我产生了是日本农村大娘在唱的错觉。

对歌会是音乐方面的重要项目。我有幸于1980年以旅游者身份访问了被看作是照叶树林中心的云南省,得以了解傣、怒、彝、壮、基诺、爱尼等族的文化。当听说壮族的对歌会是3月3日时,我想起了日本《记纪·万叶时代》的习俗。文献记载,泰国西北的拉祜族、苗族也有对歌会。

二、东南亚的风土人情

东南亚风土极富多样性。

缅甸北部有喜马拉雅山系在东南亚的最高峰——甘高山。高黎贡山从云南高原绵延到缅甸掸邦高原、老挝北部琅勃拉邦、越南莱州山岳地带,这一大片地区都是亚热带大陆性气候区,照叶树林发达。从马来西亚到印度尼西亚、菲

律宾的海岸地方和岛屿的风土,则与之形成鲜明对照:属于热带海洋性气候,热带雨林繁茂。

许多来自亚洲腹地的直状毛发的黄种人,早已开始移住到卷曲、波状毛发的各民族居住的东南亚。他们不断前进,现在仍在继续。

现在居住在东南亚的人们的种族和语言体系也极为多样。

在生态方面,东南亚居民的生活方式可以分为平地民和山地民两种。平地民面向开放的现代化文化,山地民保持封闭的传统文化。

平地民作为政治组织形成了民族国家。缅甸的缅甸族、柬埔寨的高棉族、老挝的老挝族、马来西亚的马来族、泰国的傣族、越南的越南族等,是平地民的代表。在经济方面,平地民进行水稻耕作和农用灌溉,有排水系统,经商并和海外各国做买卖,开始了工业化。文化方面,有文字,有对佛教或伊斯兰教的宗教信仰,有学校制度。

与此不同,山地民的政治组织主要是村落,多数情况下与所在国家的中央政府没有关系。缅甸的克伦族、克钦族、柬埔寨的斯蒂安族、拉德族、老挝的卡族、苗族、瑶族、泰国的克伦族、拉祜族、苗族、越南的伦族、拉德族等,是山地民的代表,其种类非常多。经济方面,他们刀耕火种,没有排水系统,迁徙性较高,在北部山地种罂粟。文化方面,没有文字,信仰万物有灵,几乎谈不上什么教育制度。

东南亚人的音乐生活,平地民和山地民之间区别很大。

平地民中音乐艺术发达,专业音乐家多。音阶有印度尼西亚的五声音阶、七声音阶,泰国、柬埔寨、老挝、越南的七声音阶等。而且不仅是音乐,艺术性戏剧发达,舞蹈也很发达。

山地民则保持了各自民族固有的传统民歌,具有朴素的特点。音乐与生活紧密结合,没有专业音乐家。音阶多是以四度结构为基础的五声音阶,歌曲以单音为多,有时出现多声歌曲。舞蹈则是在新年和丰收祝福时和着简单的乐器伴奏跳的朴素的舞。

如果说东南亚有共同的文化基础的话,那就是在根栽农耕文化和照叶树林文化基础上发展起来的以稻作为中心的农耕文化。他们的音乐,一般来说,具有农耕民性格的温和风格,节奏平直,重音不明显,发声方法多为鼻腔共鸣。音乐表情柔和、内在,与游牧民族音乐的动态美相比,具有内在的美。

东南亚少数民族现在也受现代化影响,其生活面貌不得不发生改变,正在被所在国同化。

三、泰国西北少数民族民歌

泰国文化可以说是东南亚文化的缩图。

在泰国中部渭南河、巴塞河冲积平原,傣族掌握着泰国的政治主导权,过着以水稻栽培为主的现代文化生活。而泰国北部一带,文化方面同泰国中部平原地区自然界限分明。以清迈为中心,历史上曾有过几个王朝的繁荣,有独特的文化和传统。

泰国北部地区的山脉南北走向。山地少数民族的住地主要以1000—1500米的北部高原地带为中心。山地少数民族靠刀耕火种为生,主食是大米。他们种族有别地形成村落,平均由20户组成。这些泰国人曾经住在从中国南部到西藏东部的照叶树林带,是很早以前沿印支半岛南下移到泰国的。现在,这些少数民族受到泰国的现代化生活影响,不得已地逐渐改变生活状态,有被泰国同化的倾向。

我考察并收录了下面一些少数民族的音乐:

Ⅰ.汉藏语系,藏缅语族:

克伦族、亚克哈族(The Akha)、傈僳族、拉祜族。

Ⅱ.汉藏语系,苗瑶语族:

苗族、瑶族。

Ⅲ.汉藏语系,孟-高棉语族:

孟族。

Ⅳ.汉藏语系,壮傣语族:

傣族、掸族。

在一年到头的娱乐活动中,少数民族的生活同音乐有着密切的联系,特别是保持着固有传统的山地少数民族这种倾向更为显著。

与其说他们单作为娱乐而唱歌,倒不如说更多情况是同生活中的活动、祭典结合进行的。特别在婚礼、葬礼、稻作礼上,歌是不可缺少的。

与此相对照的,住在山麓的平地少数民族,如:克伦族、拉瓦族、掸族等,音乐在他们中间,娱乐性更强,掸族的小合奏等则接近艺术音乐。

一般认为,在少数民族中,歌是传达诗的手段,即在歌中,歌词比旋律更重要。

除了像阿卡族这样旋律与歌词都基本固定的种族外,一般旋律都相当固定,时常即兴填词歌唱,"情歌"的梗概大都一样,比叙事歌歌词更为固定。但他们富有超群的即兴作歌的才能。因为是即兴作歌,所以这种歌大多数是一个人唱,或一个人一个人地交换着唱,即以单声歌唱为多。两个人一起唱时,要么歌词是固定的,要么两人唱前先商量歌词。再就是像傈僳族的"情歌"一样有人提词。在以少数民族的原乡云南为中心的中国南部,壮族、仫佬族、毛南族、侗族

等傣系各民族和瑶族有二部合唱,即有多声音乐,但泰国西北部多声音乐很少见,只发现瑶族中有。

在乐器伴奏下唱歌时,歌的旋律和乐器的旋律常有支声关系。

下面谈谈歌的种类。情歌非常多。相恋的情意是当然的,但同想结婚的意愿相连,因此有关结婚的歌也非常多。而因为穷而不得不断了结婚之念的歌也多,贫穷是他们切实的生活感受。

有类似于对歌会的找对象的习俗,也有"抛彩球"找对象的习俗。苗族的"正月歌"就是。歌在从恋爱到结婚的过程中有重要的作用。

结婚要挑晴天,婚礼的当天祝歌很多。有新郎、新娘和客人一起唱歌的习惯。

与此不同的是挽歌。民族音乐学者一般把挽歌当成贵重资料,因为这是那个民族心底的音乐,同时,因为人们在葬礼以外不愿唱挽歌(怕有厄运),以致采录困难。事实上,泰西北也常有在要表述哀思时用挽歌作为代替的歌来唱。

克伦族等的挽歌,按葬仪的过程连续唱七种。

我在村边的林中,把这个曲子全部录了音,但他们说:"公开了这个歌,死人的魂灵会回村里来,太可怕了。"所以忌避公布。克伦族人在葬仪的最后,老人们要唱三天三夜的挽歌。然后青年男女围着故去的人,边转边唱情歌。于是葬仪成了找对象的绝好场所,是少见的习俗。

劳动歌中与刀耕火种有关的歌很多,也像日本似的在劳动歌中唱情歌。此外还有唱片里未收录的机织歌、建筑歌、渔歌等。

一年的节庆日,要唱新年歌,还有与刀耕火种礼仪有关的歌,这种场合,既是咒词,也是歌。阿卡族的烧地礼仪特别充实。

瑶族有以鸡作供牲,祈求丰收的礼仪,其他的有上述中国系统的礼仪挂灯、安坟、和年、作嫁的礼仪,音乐常起重要作用。

作为宗教音乐,除这些礼仪音乐外,黄教僧治病的礼仪中(巫医的祈祷)音乐的作用很大。

叙事歌在少数民族中非常重要,妙趣横生。瑶族、掸族中,有类似于羽衣传说的所谓"七颗星"的歌,说的是"七颗星"从天飞舞降落而来。他们是美丽的姑娘,脱掉衣服在美丽的湖中沐浴。一个男子偷走一件衣服藏了起来。衣服被藏的姑娘不能回天上,同那个人结了婚并生了儿子。有一天,在当了母亲的姑娘不在家时,孩子哭得厉害,那人把藏着的衣服取出来哄孩子。孩子令人难以置信地停止了哭泣。有一次孩子对母亲说起此事,母亲知道了自己的衣服被藏着就向丈夫要衣服,披上后飞到了天上……这些叙事歌在探求民族起源上,在

了解他们的思想和生活上,与其歌词一起,都是重要的素材。

少数民族中,有许多美丽的摇篮曲,音乐性也十分出色。但孩子的歌,即儿歌少。

孩子也一起唱成年人的歌。因为成年人的歌本身质朴易唱。有趣的是苗族的歌的音程跳跃大、音域广,唱起来难,而儿歌与之比较音域窄而亲切。也许孩子的歌表现了苗族音乐初源的形态。我认为儿歌大多是在文化程度发达的阶段,民歌复杂化时创作的产物。

有人认为乐器和少数民族独特的东西都是从泰国、缅甸移入的。

有特色的是口弦在原始笙的音乐上的具体意义。口弦常用于求爱,多为一个一个的单音。

另外,他们也用乐器合奏为歌伴奏,他们常用手工制作的乐器。

平地少数民族中,唱泰歌、佛赞,另外在部分基督徒中则唱圣歌。

佛教和基督教的传入,给少数民族的传统音乐带来的嬗变,是东南亚文化及东南亚音乐由于异宗教的传入而造成嬗变的一个典型例子。由于泰国现代化而造成的嬗变表现在:泰国的流行歌曲,即欧美民歌、通俗歌曲,就像部分日本流行歌曲一样,全部以欧洲和声为基础,用吉他快速弹奏伴奏。这就是所谓"泰洋折中"。这是年轻的泰国人或少数民族中的年轻人,在蜂蛹而来的现代化潮流中,把它们作为有某种程度调和的现代感觉而形成的有魅力的东西。他们舍弃了传统的音乐,爱上这种"泰洋折中"的音乐。不用说平地少数民族,就是有了广播的山地少数民族的年轻人,都唱这种歌曲。少数民族音乐在传播机器的压迫下,正走在消亡的道路上。

当代民族音乐学研究文集

原始音乐研究综述

[美]布鲁诺·奈特　赵仲明译

虽然,科学的、学术性的原始音乐研究起源于近代,但很多欧洲音乐家与非欧洲国家的音乐发生关系却已有几百年了。早在文艺复兴时期,奥拉多·拉索(O. Lasso)就明显地对意大利那不勒斯黑人音乐产生了兴趣,并根据他们的音乐风格创作了大量的作品。与此同时,在墨西哥的西班牙传教士也与墨西哥印第安音乐有联系,并且,他们的作品也有可能受墨西哥印第安音乐的影响。尽管这种影响还不十分明显。因为实际上他们对墨西哥印第安音乐资料的掌握并不十分充足,特别是对墨西哥的高级文化并不了解。一直到了文艺复兴以后,西方音乐家才发现古希腊的音乐文化以及遗留下来的大量音乐美学文献,并意识到了在他们自己的文化圈以外的这些材料的价值是无比珍贵的。然而,一部分人对于这一切的认识来说,却又十分有限,而且,还没有用科学的研究方法与自己的认识有机地联系起来。

18世纪以来,一些经院式的学者们也同样没有注意到非欧洲国家的音乐文化对于音乐学院的学生是何等的重要。这一点,最早的分界或许是1768年卢梭编撰出版的《音乐辞典》,该书预示着比较音乐学中三个分支的发展,即作为东方音乐的中国旋律,作为原始文化的加拿大印第安歌曲,以及瑞士人的民歌。今天,当然这一切已不再是问题了,任何一位民族音乐学家仅只要借助民族民间音乐和西方音乐的对比,就可以了解到三个分支的大致情况,但不管怎么说,人们广泛地、彻底地对原始音乐进行系统的研究还毕竟是前不久才开始的。

早在卢梭时代,人们就已经严肃地对东方音乐进行过研究。比如艾米奥多(Pere Joseph Amiot)的《中国乐队》、威廉·琼丝的《印第安音乐》、基斯威特(G. Kiesewetter)的《阿拉伯音乐研究》等。与此同时,在浪漫主义运动的推动下,民间音乐也开始占有了非常重要的地位。事实上,19世纪初,作曲家们所谓的民族风格在很大程度上,是由于他们在民间音乐的影响下形成的,同时这种影响也导致了理想主义者们对民俗学的看法,以及音乐起源的种种理论。民间音乐第一次被依据一些发源于"人"的直观方法,提出了音乐起源的共同理论。我们

知道,这种观念在关于原始作品的探讨中,获得了比以往更多的真实性,更何况它和现在人类学的理论从根本上说,也并不相悖,以致今天还被众多的学者所接受。

如上所述,在风格和文化特征上,与西方音乐关系最小的,同时又是最后才引起音乐学家注意的是原始音乐,而在这一研究中的第一位学者又首推德国哲学家、心理学家卡尔·斯当夫(Carl Stumpt),当不列颠哥伦比亚贝拉·库拉(Bella Coola)印第安人于1882年对柏林进行访问演出时,精彩的土著歌舞引起了斯当夫强烈的兴趣,他曾和演唱者们在一起工作了很长时间,并用现代记谱法将这些歌曲记录了下来,同时,发表了专题论文。对于他来说,这种可贵的体验激发了他对原始音乐和东方旋律的进一步研究,最后他建立起了一座柏林档案室。与此同时,英国物理学家、声学家亚历山大·J.埃利斯(A. J. Ellis)也对原始音乐发生了浓厚的兴趣,他开始研究乐制,并着手对非欧洲国家的音阶进行测定,其测定方法即音分体系测定,亦即后来被比较音乐学家和应用音乐学家们采纳的音分体系。这种体系的音分正是平均律半音中的最小单位,一个八度便包含了1200音分,如果照这样的分析,10世纪时的艾-肯迪(Al-Kindi)阿拉伯音阶将被分成:最低的(最基础的)乐音,其音分值则为0,其他各音分别为:90、180、204、294、384、408、498、588、612、702、792、816、906、1020、1110、1200。这种音分分散在整个八度的音程组织中,对于反映原始音阶及其音分体系来说,它比按整数比率的振动比更简单、更易掌握。

现代民族音乐学的先驱斯当夫与埃利斯都是德国学派的重要学者。相对而言,在美国,比较音乐学也获得了类似的发展,在此我们称之为美国学派。事实上,在比较音乐学研究的初期,除这两个学派以外其他国家是少有积极性可言的,且难以概述。

德国流派大多由心理学家组成,它的领导人斯当夫,以及后来者艾瑞克·霍恩伯斯特(Erick Hornbost)都是柏林大学的心理学家,他们对于音乐的兴趣自然是受这个学科的影响。并且,他们认识到为了达到对人类思维中音乐领域的理解,人们不能把音乐限制在对音乐的欣赏当中,而应把音乐与其他学科一样对待。因此,他们对于音乐的研究基本上只是包括音程、乐音测定、乐制等,以及对上述几方面有兴趣的研究者。显而易见,德国学派忽略了与音程、乐音测定、乐制等同等重要的节奏、曲式以及歌唱技巧。这样,他们的音乐起源理论,在很大程度上只是从某种音高现象中形成。当然,其可靠程度也不言而喻。总之,德国学派强调的是音乐类型,而不是音乐文化。

后来在美国学派中占主要地位的,主要是人类学家和应用音乐学家们,他

们并不十分精通音乐分析的方法,或者说,也并不十分了解音乐学的基本理论。首先他们是原始文化的研究者,即分析与研究属于每一个部落的音乐文化的重要性。但无论如何,他们的研究毕竟是缓慢的,直到与欧洲比较音乐学产生了联系以后,他们的工作才谈得上是对民族音乐学的贡献。

是什么原因导致了德国学派和美国学派的分歧呢?也许除了他们最初的研究者所擅长的学科不同以外,还有着地理位置上的因素。德国远离原始人,他们是在档案馆、资料室里研究原始音乐,然而又没有可靠的第一手资料。美国学派却与原始文化类型的原始部落关系密切,他们很容易地就去到美洲印第安人地区,并亲耳聆听由印第安人演唱(奏)的音乐,应该说这是美国学派的幸运,但是,也正是这一原因,使美国学派对原始音乐文化产生偏见的同时,忽视了对音乐本身的科学分析。

大约是1890年,由于电唱机的出现,才导致了比较音乐学的彻底改变,同时,也为研究者们在实验室中研究民间音乐提供了可能性。然而,在此之前,斯当夫却不辞辛苦地从贝拉·库拉人那里记录民歌,所幸的是为他提供音乐的人心甘情愿,甚至是不厌其烦地一遍遍反复演唱着供他记录。由于电唱机的问世,这种烦琐的过程显然被废弃了,而相同的反复部分也成了十分简单的问题,并不需取决于必要的反复时间,况且反复中又含有各种细微的差别。

假如说斯当夫是比较音乐学的祖父的话,那么,说霍恩伯斯特是这一学科的父亲也并不为过。霍恩伯斯特是第一位研究各种类型的原始音乐以及东方音乐的人,他对美洲印第安、非洲、马来西亚、土耳其、日本等各种风格的原始音乐都有过研究,并发表过他的调查实例。与他合作的成员奥托·阿伯拉罕(O. Abraham)则是一位哲学家,他在音乐哲学的研究方面颇有造诣。霍恩伯斯特曾当过柏林心理学研究所档案室的主任多年,这个研究所在他的领导下,曾灌制过大量的唱片,以致后来这个档案室成了拥有非洲和马来西亚音乐资料最多的档案室。除此之外,音调测量仪也是在霍思伯斯特的率领下被安装在档案室中的,毫无疑问,他不仅是一位成就卓著的学者,而且,也是当今很多著名音乐学家的导师。

柏林研究群中另一些重要的人物是罗伯特·拉赫曼(R. Lachmann),他主要从事东方音乐和近东音乐的研究。艾利克·弗斯彻尔(E. Fischar)则以研究南美印第安音乐与中国音乐为主。马利乌斯·施奈德(M. Schrleider)曾详细地描述了原始的和欧洲的民间复调音乐,以及西班牙和阿拉伯民间音乐的关系。而赫佐则又是向美国引入德国比较音乐学的主要人物。

如果说柏林学派中最重要的学者是库尔特·萨克斯(C. Sacks)与霍恩伯斯

特的话,那么,库尔特·萨克斯则应看作是乐器方面的一位专家,他设计了一个世界乐器分类系统的宏伟规划。而这一切正是与他在艺术史方面深入的钻研分不开的,当然,更重要的还有他那伟大的悟性和深邃的洞察力。当他的同事们还在满足于研究个别部落或一地区的音乐时,或充其量也只不过是原始音乐、民间音乐以及东方"图图"(To.To)音乐时,萨克斯却已在研究世界性的音乐了(包括西方音乐在内),他的理论适用于所有的音乐。而且是根植于宇宙的普遍规律。事实上,如果他们大多数的理论还需要修正的话,这应当归咎于当时的研究太缺乏适用性的资料,于是,萨克斯成了当时所有的比较音乐学家中最善于"比较"的学者。

　　罗伯特·拉赫(R. Lacl)是最早的一位音乐史学家,同时,又是维也纳非欧洲国家音乐资料档案馆主任,他对于原始音乐研究的主要贡献是,对居住在俄国境内的非斯拉夫民族之民歌的大量收集(其收集数量在两千张唱片以上),这些录音是第一次世界大战时通过演唱者采集的,包括菲挪-尤格里克(Finno Ugric)、吐尔克-展达里克(Turk-Tataric)以及凯乌卡西安(Caucasian)部落的材料。严格地说,拉赫的研究方法并不同于柏林学派,他是从音乐史的角度来研究各种类型的音乐,其方法类似于人类学的文化进化论学派。拉赫坚信所有的音乐都经历了一段相同的进化时期,它们之所以有种种变化,是因为有的进化程度稍快些而已。

　　最后,我们还应该提到的另一位重要人物是贝拉·巴托克(Bartok),虽然他并没有研究过原始音乐,但他却是第一位运用柏林比较音乐学方法研究民间音乐的最伟大的作曲家,他把他那丰富的民间音乐知识奉献给了我们,特别是巴尔干人和斯拉夫人的民间音乐。这位不知疲倦的采集者、改编者,总是列举出各种音乐类型的实例,而其理论又是那样的朴素、通俗。很显然,巴托克为学者们开辟的是一条民族音乐学理论作曲的道路。

　　柏林和维也纳两个大型的档案馆也都做过大量的收集和编辑工作,德国学派创办了一系列刊物,其中最重要的是《比较音乐学杂志》《比较音乐学论文集》两种,很多德国民族音乐学家还出版了个人对于原始音乐和比较音乐学方面的著作,最早的一本是里查德·沃拉斯彻克(R. Wallaschek)的《音乐艺术的起源》,之后是斯当夫的《音乐的起源》。沃拉斯彻克提出了西方音乐与原始音乐的一些原则性问题,并给予我们了一些当地音乐的记录以及原始乐器的图片,同时附有关于音乐起源理论的评论性论述。斯当夫的著作则是关于原始音乐的大纲,与其说该书的写作是按体系分类,倒不如说是按地理学的方法分类。萨克斯和拉赫都各自出版了关于民族音乐学理论和方法的著作,并且,他们两

人靠对历史问题的强调,举出了若干音乐史的背景证据。拉赫研究了音乐和语言的关系,特别是声调语言的研究,是第一次在民族音乐学研究领域中进行尝试的最好例子。另一本值得注意的著作是罗伯特·拉赫曼(R. Lachmann)对于非欧洲国家音乐的研究。该书描述了这些音乐深远的历史背景和主要的研究方法。

19世纪末,美国学者对美洲印第安文化及其历史的觉醒,使他们承认印第安音乐文化正在逐渐消亡的现实,并且,这一结果也促进了广大的人类学学者开始对印第安文化进行积极的收集与研究。最早从事这一工作的学者之一是西奥多·贝克(T. Baker),他在莱比锡(Leipzig)研究过音乐学,并对北美印第安音乐有过总体的专题论述。然而,继贝克之后,学界对整个新大陆的研究中断了,取而代之的是对另一些单独部落的收集和研究,早期的收集者有詹姆斯·穆尼(J. Mooney)、艾丽斯·弗莱彻(A. Fletcher)、B. I. 吉尔曼(B. I. Gilmaxn)和华盛顿·马修斯(W. Matthews)。总的来说,除吉尔曼以外,这些收集者均未受过音乐方面的严格训练,他们的目的仅只是将印第安音乐保存下来,供以后较优秀的学者研究,这一点在他们以及他们的继承者身上都得到了证实。尽管如此,每一位民族音乐学家都意识到了这些来自濒于灭绝的部落的珍贵资料是非常有用的。特别是在若干年以后,人们再也不可能在它的发源地找到相同的实例时。

早期从事原始音乐研究的美国学者,这里应该被提到的是作曲家J. 菲尔莫尔(J. Fillmore),他不同于很多的同行,他直接接触过大量的印第安音乐,并把很多印第安民歌记录成谱,加以发表。与他合作的则是前面提到过的艾丽斯·弗莱彻(A. Fletcher),以及弗朗兹·博厄斯(F. Boas)。菲尔莫尔总是得心应手地将印第安人的音乐材料运用在他的作曲中,并为之配上和声作为流行音乐,他得出了印第安单声歌曲中潜藏着和声的结论:这种存在于土著人中的和声感受力正是使得歌曲本身产生的内在因素。菲尔莫尔靠这一方法为同样的歌曲配之以和声进行反复实验,而且,还把这种实验结果回赠给印第安人中为他提供素材的歌手,歌手们最后一致认为这一行为是菲尔莫尔向他们表示的一种他们应该获得的优先权,因为,土著人的和声鉴赏力几乎总是与菲尔莫尔一致。然而,菲尔莫尔或许并没有意识到,歌手们一直在利用对他下意识的暗示使他高兴,从而使他相信他那惊人的所谓发现。但是,菲尔莫尔的潜在和声理论,毕竟促进了美国作曲家们对印第安音乐素材的大量使用,甚至对于很多学者也有相当大的冲击。除此以外,艾丽斯·弗莱彻于1893年出版了《美国奥马哈印第安音乐研究》一书,他把奥马哈印第安人演唱的民歌也配上了四部和声,当然其

中有的是菲尔莫尔的手笔。

20世纪初,美国主要的人类学家弗朗兹·博厄斯(F. Boas)在他的同行以及学生中大量地鼓励研究原始音乐。虽然,他本人并没有正式地接受过音乐学方面的严格训练,但他对音乐的兴趣却始终很浓。他记录了北美印第安人各种各样的民歌,其中对著名的不列颠哥伦比亚瓜吉图和因纽特人聚居地的民歌记录已得以出版。博厄斯意识到了音乐形式是各种印第安宗教仪式中不可缺少的组成部分,并认为公布这些宗教仪式的同时,应该包括音乐在内。很显然,他的这一建议被众多的音乐学家或人类学家吸取了,因此,当他们在关于美洲印第安宗教仪式和神话的描述中,都或多或少地涉及民歌及其曲谱。在很大程度上,这种方法帮助了音乐学家和人类学家之间对于原始文化研究的联系。

在美国研究原始音乐的发展历史中,最值得一提的是弗朗西兹·登斯莫尔(F. Desmore)、海伦·罗伯茨(H. Roberts)、乔治·赫佐(G. Herzog)。这三位学者的研究方法是相当不同的,登斯莫尔其实并未受过音乐学和人类学方面的训练,但她负责收集的北美印第安人旋律却多达两千首以上,她的著作发表主要得力于美国民族学研究处的支持与辅佐,其中最有价值的是她的十二本曲录和资料性著作。另外,她对民歌的功能、起源、土著歌手、乐器以及与音乐相关的民俗的研究也颇有见地,不幸的是,她的分析却不太可靠,也许原因在于她太依赖欧洲音乐理论了吧!尽管如此,作为一位辛勤的采集者,她对于民族音乐学的贡献仍然是不可抹杀的。

海伦·罗伯茨曾撰写过杰出而众多的原始音乐研究著作,其内容亦十分丰富详细,比如她与载蒙德·詹尼斯(D. Jenness)合作的因纽特人调查,古代夏威夷音乐、加利福尼亚南部索索尼安(Sho Shonean)部落的调查,以及北美音乐调查等。另外在她的许多小册子中也涉及了北美印第安、新大陆黑人以及大洋洲音乐,虽然作为民族音乐学来说,她并没有对这些资料进行过比较,但对于印第安人以及新大陆黑人的音乐史学的建立,她却成绩卓著,正因这样,她一直被大家公认为民族音乐学领域中最有活力,最有影响的人物。

乔治·赫佐是最先把德国学派的研究方法引进美国的一位重要学者,他是霍恩伯斯特最早的学生,当时,他来到美国在博厄斯的指导下专门研究人类学,但不久他便于1928年在《美国民俗学杂志》中发表文章,介绍霍恩伯斯特的研究方法,他曾大量地实地考察过美洲印第安部落和非洲利比亚音乐及民俗,他是一位受过语言学和民俗学双重训练的民族音乐学家,因此他非常自如地理解音乐与文化、语言,以及口头文学等的关系,并强调美国西南部印第安纳伐鹤语(Navaho)和杰博语(Jabo)与非洲鼓、号的联系,以及西北海岸和萨里斯(Salish)

印第安音乐文化与语言音调的联系。他堪称美国民族音乐学研究的主要骨干，甚至作为一位领袖也是当之无愧的。

最近几年中，随着民族音乐学与其他学科之间越来越密切的联系，民族音乐学与音乐心理学齐头并进共同研究不同种族的原始音乐的现象与具体做法亦十分明显。我们从米尔顿·梅特费塞尔（M. Metfessel）对美洲黑人和白人的比例研究中则可见一斑。我亦曾运用了研究语言的方法来探讨原始音乐，而且也的确发现了一些分析音乐的有效方法和根据。另外，结合对人类学各种理论的运用，形成研究方法的也主要是赫佐与我本人，而与这种方法相对的正是德国所谓的进化论学派，如萨克斯（Sachs）、施奈德（Schneider）、吉特鲁德·库拉特（G. Kurath）等。

今天，民族音乐学已成为一个庞大的领域，并拥有全世界大多数国家众多的实践者，在他们当中有的曾受过严格的音乐学训练，但总的来说，这支队伍毕竟是汇集了形形色色的各科学者。国际性的民族音乐学组织早于1930年就已经成立，而且，当东方音乐调查协会成立以后，《比较音乐学杂志》也刊发了很多有价值的原始音乐暨东方音乐专题研究论文。继而又是美国比较音乐学协会成立，并由查尔斯·西格（C. Seeger）、海伦·罗伯茨以及乔治·赫佐等学者为主要领导人。这个协会的活动却十分短暂，二次大战以后，由于一些专家的努力，又才得以恢复，并于1955年正式成立了民族音乐学协会。

总的来说，民族音乐学的研究工作首先主要依靠大量的收集，因此，对于各地民族音乐学资料收集、归档的工作情况也值得一提。最早的一些民族音乐学资料档案馆是在柏林成立的，继此之后，又有维也纳档案馆、巴黎档案馆以及布鲁塞尔档案馆，直到现在他们都在不停地工作，不断地充实。在美国，民族音乐学界也正沿着这样一条道路迅速而蓬勃地发展着：无数的研究机构不断地纷纷建立起音乐资料室与档案馆，而且，彼此之间又经常交换着各自的资料。迄今为止，美国最大的、收集原始资料最丰富的档案馆应当首推印第安纳大学人类学系，而国会图书馆则主要拥有民间音乐资料。其次是西北大学、哥伦比亚大学、加利福尼亚大学、密支安大学以及华盛顿大学。另外，在很多大学的自然历史博物馆内也存有很多的原始乐器以及民族学资料，例如著名的印第安纳大学和密支安大学等。

就目前已经发表的原始音乐论著而言，我们似乎可以将其分为五类：

（1）对原始音乐类型的描述；

（2）对音乐、语言、舞蹈以及其他领域的关系的考查；

（3）从历史学的角度研究原始音乐；

(4) 对原始乐器的描述;

(5) 对各种原始音乐类型的比较。

综上,我们又可进一步地将这五种类型的论著按百分比进行统计(因具有音乐学价值的,但又不是专门研究原始音乐的论著为数不多,故不计入此统计):大约55%的研究属于第一类;3%属第二类;1%属第三类;35%属第四类;6%属于第五类。尽管这种统计法有一个明显的错误,特别是当代学科的交叉性研究,使这种统计的分类更不容易掌握。然而,如果统计的意义在于表明整个民族音乐学研究的基本步伐的话,那么,这种分类对于原始音乐类型和乐器的描述仍然是清楚的。不难设想,将来的研究,也许比较音乐学和音乐史学的未来会有更大的挑战。

<div style="text-align: right;">(译自布·奈特《原始文化中的音乐》)</div>

音乐考古学与民族音乐学

[日]拓植原一　王北成译

一、引言

"音乐考古学"这门学科是个新的专业领域。毫无疑问,音乐考古学是指运用考古学的方法,对人类古老的音乐文化进行复原和研究。

音乐不是我们现代人的专有艺术形式,一般认为太古的人类就已经有某些音乐活动了。那么史前时代的音乐是什么样的呢?

在过去的人类残留下来的古老建筑中经常可以发现与音乐有关的遗物,其中有代表性的是乐器,还有刻在黏土板和石头上的乐谱。声音本来是发出响声后立刻消失的,因此,对于过去的音乐,不能按照当时的人们所听到的完整地进行复原。严格地来说,在录音技术发明之前,除了先史、原史、古代的音乐外,就连一百多年前的音乐是如何发出声响的都不能复原。

但是,如果乐器本身是现存的,口传始终不间断,而且乐谱也存在,那么无论是李斯特的音乐,还是山田检校的音乐,甚至平安时代的雅乐,我们都能以相当的程度准确完整地进行复原。但是,如果没有口传,也完全不存在乐谱,那么复原实际的音响是绝对困难的。但是,现实情况是,通过考古学的发掘,出土了不少乐器或音具,这些乐器或音具一般被送到从事音乐文化研究的民族音乐学者那里,他们缺乏文字资料,或者被送到对作为物质文化的音具进行广泛的比较研究的器乐学者那里,由他们来研究用这些乐器能演奏什么样的音乐,怎样演奏音乐。音乐考古学与民族音乐学的这种关系和考古学与文化人类学的关系非常相似。

二、音乐考古学的创立

距现在不久,进入20世纪80年代以后,音乐考古学才作为音乐学中的一个专业领域开始被人承认。当时,在国际传统音乐学会中有对这项研究特别关心的研究者,1981年夏,他们呼吁成立"音乐考古学"研究会,该组织作为正式的研究小组在ICTM(国际传统音乐学会)的理事会上通过,1983年研究会成立。当时把"音乐考古学"的正式英语名称定为"musicarchaeology",研究小组的

名称也依此而定。

然而,音乐与考古学的跨学科的综合研究并不是现在开始的,在古代美索不达米亚、埃及、希腊、中国等世界先史古代音乐的研究方面,尽管是无意识的,但已经借用考古学的研究了。无论是近代历史的音乐文化,还是由于缺乏文字资料,不得不依靠考古学的出土文物和图像资料的文化都是如此。此外,从美索不达米亚的古代建筑和遗迹中出土无数的乐器断片和音具。学者从器乐学的角度,对此进行研究,为考古学做出了贡献,这种情况也不少。近年,在中国出土了大量的古代乐器,人们希望在这方面取得成果。

音乐考古学现在正有效地利用考古学迄今为止运用发掘的方法所取得的成果,试图弄清我们现代人的音乐传统与过去的人类音乐文化之间的关系,即通过分析考古学的出土文物对很久以前的祖先的音乐和音乐文化进行复原,查明在同一地理环境下的社会现存的音乐活动中是否还残留着古代音乐文化的特征和痕迹。

也就是说,音乐考古学并不仅仅是从古代遗迹中发掘古代的乐器,而是仔细地调查分析出土文物和出土状态,并借用边缘各种学科的成果与方法,探明我们今天的音乐文化传统有多少可以追溯到古老的先史。

三、日本的音乐考古学研究

在隋唐的乐器从中国传入之前,我国祖先所使用的乐器是笛、琴、鼓、铃。对日本先史的石笛,即所谓"天之磐笛"引起注意的是田边尚雄,他在以《关于天之磐笛》为题的文章中指出大正12年(1923)在佐渡发现了名叫原田寺福海的慈善家珍藏的"天磐笛",经过鉴定确定为埙的一种。埙是素烧的土笛,近年作为"弥生土笛",其复制品大量出现,广为人知。这种乐器的另一个种类奥卡利那笛是古代乐器之一,在东亚到处可见。

在同一篇文章中还提到在昭和11年(1936)馆山甲午得到了一个黑色的石笛,这种笛子比其他种类还古老,可以追溯到绳文时代。总之,我国对音乐考古学的关心至少在半个世纪以前就开始了。在过去四分之一世纪中,我国考古学的发掘极为兴盛,在此期间出土了很多古代乐器。关于琴,最早的出土文物是于1943年从静冈县的登吕遗迹发掘的。1951年黑译隆朝把这种用途不明的木片鉴定为弥生时代的琴,并且命名为"登吕式日本琴",在学会上发表。之后,在1978年至1979年的发掘中,从奈良县天理市的布留遗迹中出土了与此相似的琴。1973年,从千叶县木更津市的营生遗迹中出土了形状稍有不同的琴。一般认为这是古坟时代后期(6至7世纪)的文物。1977年,从滋贺县高岛郡的森浜遗迹的三个地方又发现了相同的琴。滋贺县的琵琶湖的湖岸有很多古代遗迹,

在守山市的赤野井遗迹中还出土了另一个大体相同的琴。此外,还是在守山市,从服部遗迹发掘了带共鸣箱的琴和四个琴柱,这是古坟时代中期的文物。

琴的出土文物其他地区还有不少,今后一定会被发掘。对琴的考古学方面的发掘进行概述的论文可以举出水野正好的《琴的出现与其发展》和佐田茂的《古代琴杂考》,两篇论文都刊登在1980年的《考古学杂志》上。此外柴田南雄的《音乐史与音乐论》和《乐器入门》也对日本的古代乐器和音乐做了概述。

昭和57年(1982年)10月至11月在奈良县的考古学研究所附属博物馆举办了古代音乐及音具展览,集中展示了迄今为止的考古学资料和研究成果,当时发行的学术著作《音乐考古学——古代之音响》对音乐考古学研究学者来说是很有价值的参考书。

四、民族音乐学者的学术协会

怎样才能尽快了解包括音乐考古学在内的世界传统音乐研究的动向,与专业领域的学者交换情报和思想呢?毫无疑问是参加专业学者组织的学会或协会。世界各国的音乐学者一大半是民族音乐学者,其中既包括民族舞蹈学家,也包括民俗学、民俗艺能、文化人类学的学者,当然也包括对音乐特别关心的人。现在,由较多的民族音乐学者所组成、已经注册登记的学术协会有国内的社团法人东洋音乐学会、日本音乐学会、民族艺术学会。此外,在日本民族学会、民俗艺能学会中,也有一些民族音乐学者成为注册登记会员。

当然,我国民族音乐学者大部分是以日本和亚洲为研究范畴。即使是亚洲,也大都是以中国、朝鲜半岛为研究中心,兼及东南亚、南亚,离东亚和日本越远研究学者越少。专门研究非洲、大洋洲、美洲大陆以及欧洲的民俗音乐的学者就更少了。那么如何掌握这些地区的音乐文化研究动向呢?毫无疑问是参加海外的学会,现在,去海外旅游已经比较容易了。在音乐领域,参加国际学会,积极发表学术成果,与海外的研究学者交换情报得到大力提倡。另外,现在日元升值,国内学术协会的年会费最低6000至7000日元(约合人民币180元),而海外学会的年会费相比之下要低得多(3000至4000日元),而且还有这样一个有利方面:登满最新情报的学会刊物和会员名册能够准确无误地送到身边。下面介绍两三家这方面的有关国际学会,如果这些学会能用英语相互表达意思,那么都可以充分利用。

最广泛集中世界民族音乐学者的国际学会是国际传统音乐学会(略称ICTM,创立于1947年,创立时的名称是International Folk Music Council,略称IFMC)。现在该学会注册登记的有65个国家的正式会员507名,学生会员74名,其他还有赞助会员、团体会员、订阅会刊的大学研究所图书馆468个,而且

设有该学会支部的国家有 12 个。每隔一年,该学会在世界大城市召开国际大会。1987 年,该学会在德意志民主共和国的东柏林举行了学术会议。1989 年的大会在奥地利的舒拉德明哥举行。对于 1991 年的大会,要求尽可能在亚洲举行的呼声很强烈。根据去年的会员名册,会员最多的国家是美国,会员数为 213 名,订阅会刊的图书馆有 168 个。日本的会员为 30 名,其中有 3 人是外国留学生,订阅会刊的图书馆有 11 个。

历史最悠久的学会是国际音乐学会(创立于 1927 年,简称 IMS),该学会在规模上最大,在 1986 年时,有 45 个国家的 1215 人注册登记成为会员。其中包括不少民族音乐学者,但大部分都是西洋音乐史或欧洲艺术音乐的研究学者。订阅会刊的图书馆现在约 200 个。该学会每隔 5 年在与欧美的音乐学有密切关系的城市召开会议。1987 年在意大利召开了第十四届大会。第十五届大会将于 1992 年在西班牙的马德里举行。

还有一个是美国的民族音乐学会(创立于 1955 年,简称 SEM),它虽然称不上国际学会,但是在会员的数量上和会员的民族背景的多样性方面,规模是很大的。该学会的会刊《民族音乐学》作为民族音乐学的研究期刊是保持着最高水平的期刊之一。此外另行出版发行的《SEM 通讯》登载了很多情报,对民族音乐学者来说十分有用。

<div style="text-align:right">(译自日本《音乐教育研究季刊》)</div>

中国音乐

[日]小泉文夫　鲍　芳、林　晔译

一、中国音乐与日本的关系

从世界范围来看,一般认为日本音乐属于中国的音乐文化圈。但日本人总习惯把注意力集中在中、日两国音乐的差异上,所以对日本音乐从属于中国音乐文化圈之说也许会感到意外。但是,用具体的方式理解音乐的各个侧面,即从乐器、音乐理论,与音乐相关的宗教及思想,还有与音乐关联的社会制度与社会组织等方面来看,可以说日本音乐文化的整体,是在中国文化的影响下成长起来的。当然,日本音乐也有其独特性,仅仅说是属于中国音乐文化圈,还不能充分说明日本音乐的特性。在这里,我想从日本的角度,举几个中国音乐中比较有特点的例子。

日本人通常使用的乐器,比较有代表性的,像三味线、筝、琵琶、鼓等,并不是日本的独创,而是从中国传入的。然而,这些乐器也未必都是起源于中国或是中国人最早发明使用的。中国人从近邻各国吸收了大量的音乐文化,并使之在中国成熟、发展。中国音乐文化本身,并不是一切始于中国,而是吸收外国的东西,使之中国化,并加以改良和发展。这些东西又经朝鲜半岛传入日本。像这样的例子很多。所以说,我们使用的乐器中,有不少东西是起源于印度、西亚或美索不达米亚的。但值得指出的是,这些乐器无不受到中国文化的影响,并得到改良和发展。

那么,日本人是不是直接使用从中国传入到日本的乐器呢?事实上也并非如此。有两种情况。

首先,日本是比较尊重原形的民族。如果没有特别的或不得已的理由,一般不改变乐器的原形,所以,中国乐器传入日本后,只要能够直接用来演奏日本乐曲,一般都保持乐器的原型。

例如筝。虽然在细小地方改进颇多,但从筝的外形及基本演奏方法上来看,在奈良、平安时代与雅乐一起传入到日本的中国古代的筝,在今天的日本仍旧被使用着。也就是说,现在使用的筝,基本上还保持着中国古代筝的原形,如

整个乐器的大小、所使用的丝弦、演奏者右手三个手指戴指甲,虽然指甲的形状有些变化,但筝的主要部分基本上没有改变。

但是,在筝的故乡中国,当人们觉得保持其原形没有多大意义时,就毫无顾忌地加以改进。例如十三弦的筝现在改为十六弦,丝弦也改为金属弦。并且因其体积过大,不便搬运,就大胆地改革减小到一半甚至四分之一大小。所以说,今天在日本使用的筝,倒是古代中国筝的真传。

尺八也是如此。在奈良、平安时代从中国传入日本的尺八原形,现在仍然保存在正仓院和法隆寺内。古代的尺八,与中世纪后再度使用并留传至今的普通尺八及都山派、琴古派等流派使用的尺八基本上没有多大差别。但在中国,所谓古代尺八,早已被人们遗忘、失传了。

现在,中国人观念中的尺八就是洞箫。这种乐器,吹口在竹节处,竹节正好封住切口,再在上面刻出一个口子,恰如英文字母中的"U"字。演奏时从这一小口往里吹气,气息成一定角度在箫内撞击,易于出声,从这一意义来看,可以说箫比尺八更加合理。但是,如果气息不形成一定的角度,就难以出声。而且箫的表现力不够丰富,很难吹奏各种音高变化的技巧,也缺乏力度。这种乐器也许更适合演奏像中国音乐那种在合理的音律基础下形成的旋律,但却很难合日本人的心意。

二、乐器的演变与民族性

另一方面,就是日本人和中国人对音色的爱好不同。所以,不得已只好对乐器进行一些改革。中国的乐器传到日本后,虽然基本上与原形相去不远,但多多少少还是做了一定的改进。最典型的例子就是三味线(三弦琴)。

三味线从中国传到冲绳时,琴面用的是蛇皮,余音短而迟钝。演奏时手里拿着像弹奏曼陀林那样的拨子,用震音的奏法演奏。现在冲绳的三味线,基本上还保持了这一特点,并仍在民间流传。像"卡嚓西"这种在余兴时演奏的舞曲,节奏相当强烈,这和讲究欣赏声音余韵的日本三味线已完全不同了。

三味线进入日本本土后,日本人用来给唱歌和说唱伴奏。这时,拨子已被琵琶用的拨子所取代。这样一来,余音得以延长。后来把蛇皮也改用成猫皮,乐器的形状也和冲绳、中国的三味线相去甚远。

把从外国传来的乐器进行改革,这也是日本人的一大特点。日本的乐器,从广义来看,可以说基本上是照搬了在中国音乐文化圈里形成的乐器,但从具体方面来说,虽然从中国受惠颇多,但在其使用方面却是日本自己的。

三、中国的音律理论

在中国,从很早开始,有关乐器的分类研究和音律理论水平就已相当发达。

把乐器根据所使用的材料分为金、石、丝、竹、匏、土、革、木八类。这种分类法称为"八音"。"金"指金属制成的乐器,如钟。"石"是指石磬那样用石头做的乐器。"丝"是指弦乐器,比如琴和瑟。"竹"是指用竹制成的,像箫那样的管乐器。"匏"就是葫芦,用葫芦做的乐器有笙,不过现在的笙都是用木材制作。"土"是指陶器,也就是用土烧制而成的乐器,当时很有代表性的是一种叫埙的乐器,是一种土笛,类似洋埙。"革"就是皮制的鼓。"木"是指木制乐器。看起来任何乐器都要用木材,但完全是用木材制成的乐器,当时最有代表性的是敔和柷。敔和柷是极少见的乐器,敔的形状如蹲着的老虎,背上带有锯齿状的刻纹,演奏时就在刻纹上摩擦。柷像个四角立方体的箱子,箱顶有孔,一根棒子从孔中插入,敲击箱底的木板。柷发出的"嘣嘣"声非常大,用来作为演奏开始的信号;而摩擦敔的背部,发出"嘎嘎"声音时,则表示演奏结束。

中国的音律理论,早在汉朝就已经随着三分损益法的出现形成了体系。当时已能根据三分损益法创造纯五度音阶。多次重复三分损益,也可创造出正好相当于古希腊的毕达哥拉斯那样的五声、七声音阶,而且还有了可以推算十二律的音律计算法。这种音阶和音律的理论,使日本受到很大影响。

例如,日本在宫、商、角、徵、羽五声音阶中,加上变徵、变宫二音,创造了"宫、商、角、变徵、徵、羽、变宫"这一七声音阶。而十二律音名,在室町时代前,一直是沿用中国的音名。此后,才出现日本的十二律音名。即越、断金、平调、胜绝、下无、双调、凫钟、黄钟、鸾钟、盘涉、神仙、上无。其实这不知是混淆了中国的俗乐二十八调的调式名称和俗乐的曲名,还是作为俗称使用的。反正最后成了日本的音名。

像这样的理论援用了中国的东西,但因中国人乐感和日本人的乐感不同,所以,把中国音律理论照搬到日本是非常困难的。实际上,日本人并不是完全掌握了中国的音律理论之后,再把它应用到日本的音阶上,而是学个一知半解便硬往日本的音阶上套。结果是理论与实际之间出现相当大的分歧。在声明和雅乐家之间,从中世纪起直至江户时代,一直争论不休,弄得混乱不堪。

首先必须明确,音乐理论和思想及宇宙观等哲学问题是密切相关的。音阶中不同的度数和各音级的高低,都包含着各种各样的哲学意义——方位的东南西北中、季节的春夏秋冬等。还有,中国甚至还根据某个乐曲的旋律在音阶的第几度结束来占卜吉凶。在日本的雅乐中,也有"时调"这一观念。在《龙鸣抄》和《教训抄》中就有春为双调,夏为黄钟,秋为平调,冬为盘涉的表现。另外,《枕草子》中也有"春为曙"(早曙二双调)和"冬为晚色"(盘涉)这样的现象。虽然这已是一种情绪的表达,没有多大意义,但这些可以说肯定是受到了中国

的影响。

四、社会体制与音乐

在古代中国,音乐受到特别的重视,是因为显示中央集权的社会体制,音乐是最理想的工具。中央集权的国家,需要几百甚至几千人的音乐家、歌手在仪式上演奏音乐。因为演奏者是奴隶,他们对音乐所知甚少,而且也几乎没有演奏高水平音乐的意识。于是组织者开始动脑筋,如何使众多的人员,能够演奏得更加有气魄,更加有力量。这样,就促成乐器和音乐理论的发展。

怎样使众多没有受过多少音乐训练的人在演奏时不出错?首先,必须准确地调准乐器的音调。由此,出现了明白易懂的调律,音律理论也随之发展。另外,因为乐器种类繁多,必须先把乐器进行分类,于是出现上文谈到的"八音"分类法。演奏结束后必须把乐器放回仓库,这时,如果不清楚乐器属于哪一类,就容易造成混乱。并且胡乱地使用这么多的乐器,效果反而不佳。所以,必须有效地先组合各种乐器,再进行演奏,这些都用得着乐器分类法。

在日本人的印象中,先进的音乐理论和乐器分类法,是进入近代后,出现近代科学技术之后的事。但是,从整个地区历史来看,音乐理论的发展,在古代社会的确是非常明显的。之后,到了中世纪,音乐理论发展不大,这时,人们只顾保持自己的社会地位和职权,不愿把技术传给他人。技术的传授只限于口授、密授这种纯个人性的方法,因此不可能出现理论和体系。整个趋向不利于音乐理论的发展,反而出现了玄妙的神秘主义的倾向。

日本的社会制度及音乐制度,都是模仿中国的。但是与先进的中国相比还远为落后的日本,不可能照搬应用中国的制度。这样,日本不是把仪式上用的音乐,而是把在宴会上使用的音乐(也叫宴飨乐,诙谐语也称燕乐)称为雅乐,并用在仪式上演奏。仁明天皇时期,即9世纪中叶,因为觉得中国和朝鲜的雅乐规模过大,不适合日本国情,便大大减少了雅乐的规模。日本虽然也像这样做了一些改革,使之尽量适合于日本的国情,但基本上还是以仿照中国的音乐制度建立了一个叫歌舞司的新机构为中心开展音乐活动。

近代以前,中国和日本的音乐文化交流相当频繁。日本音乐文化总体上是直接从中国传入的。此后,由于日本和中国的关系逐渐疏远,交流也越来越少。因而摆脱了受中国的直接影响,逐步形成了日本风格。有些地方,不过是还保留着中国乐器的外观,但实际上已完全日本化了。就像上文在乐器中谈到的那样,在中国已失传的乐器,日本都还保留着,但其实,不过是外形而已。

五、中国音乐的支柱

古代中国,是亚洲音乐文化的中心。中国大量吸收了朝鲜半岛、越南及东

南亚、印度,甚至中亚的音乐。唐朝时期,音乐分为十个种类(十部伎),相当丰富多彩。在古代强大的统治体制崩溃后,中国进入中世纪的宋、元、明时代。中国的宋、元、明代,能否称为中世纪,历史学家各有争议,但是从音乐文化的角度来看,世界各地域都出现了共同的中世纪现象。

古代社会有一个共同的特点,就是统治阶级为了用音乐来炫耀自己的统治,都让奴隶们来演奏庆典式的音乐。这一特点,从演奏规模宏大、内容抽象的音乐中表现得非常明显。此后的时代,开始要求音乐直接反映民族性、节奏感、趣味等方面,要求音乐中要有内容。这样,带有故事性,并能反映人们心情的戏剧和说唱音乐,引起人们的注意。欧洲的情形也是如此。日本在中世纪后,能乐、平家琵琶和声明等音乐形式,摆脱了抽象的庆典音乐式的雅乐,逐渐变得富有故事性和戏剧性。中国在宋、元、明时代,带有故事性的内容直接与音乐相结合。始于唐代的"诸宫调"发展为富于故事性的"传奇",另外"说教"的内容发展为"说唱"。音乐的变化逐渐从宗教性的内容向带有故事性的内容发展。

从宋、元时代开始,出现了杂剧音乐。在元代尤其发达。有人认为,日本能乐的发展与此有关。恰好在同一时期,在日本和中国,带有故事性的戏剧音乐比起庆典式的音乐更为发达,这的确很有意思。到了明代,戏剧与音乐紧密结合,发展很快。同时,各地的地方剧,也结合本地方言的声调、风俗习惯、传说等等各自发展起来。特别是到了明代以后,从清代到现代,由于昆曲的发展,以京剧为中心,各种各样的地方剧大显风采,发展迅速。

地方剧得以依靠的基础,并不是贵族统治阶级,也不是普通农民,而是各城市的工商业阶层。宋代以后尤为发达的商业资本催生了新兴的市民阶层。他们所需求的娱乐,是说唱音乐和戏剧。这样的要求,带来的必然结果,就是比起古代那种用宠大乐队组成的大型演奏,人们更希望能直接反映人们生活的、规模较小的演奏。而适合这种演奏的乐器,是像二胡那样音色柔美、适于表现旋律的擦弦乐器,或像笛子和适于表达丰富感情的三弦(三弦是日本三味线的原形)等乐器。用这些原是外来的乐器表现人间的丰富情感。

与戏剧音乐并行的说唱音乐发展很快,说唱音乐中,江南有用琵琶伴奏的弹词,河北有用大鼓伴奏的大鼓词。这些都非常盛行。无论是琵琶、大鼓,还是笛子、三弦、二胡,这些连我们日本人都非常熟知的乐器,的确是深深地体现了中国音乐的民族性。

戏剧音乐和说唱音乐最能体现中国民族音乐的特点,是极富蓬勃生命力的音乐。如果对此进行深入研究,对中国音乐的语言关系、对音的趣味及节奏的特征,就更容易理解了。

六、保留在台湾的明清音乐传统

在这里简单地谈一下明清时代中国与日本的关系。到江户时代后,中国音乐再次进入日本。虽然不是由于政府间的正式交流传入的,但明代的音乐在日本被称为明乐,并在一部分文人志士之间广为流传。明乐的流传仅限于知识界,一般人却觉得难以理解。到了清代,清乐也传入日本。明乐基本上是以声乐为主,但清乐是以明白易懂的乐器为主。而且因为这种音乐是随着戏剧等形式的发展产生的,让人觉得是一种通俗易懂、轻松愉快的音乐。这样,在日本出现把明清音乐归纳在一起,确立明清音乐的新领域。

这一影响,直到明治时代的中期。但是,由于明治时代中期发生了甲午战争,明清音乐成了敌国音乐,其影响便逐渐消失了。不过,明清音乐中所用的月琴在日本却影响很深。后来还有人根据月琴写出了叫《月琴节》或《康康节》的流行歌曲。总之,明清音乐使江户时代末期的日本人从中受到深刻的影响,这是事实。这些都充分体现了中国音乐强大的生命力和民族音乐的力量。今天的中国,这种音乐已经没有保留完好的了,研究的素材也只能从遗留在台湾的中国传统音乐中去寻找。

台湾把京剧称为评剧。基本上还保留过去原有的风格。但有一点不同的是:京剧以旦角为主,并且出现了像梅兰芳这样风靡一时的大师。然而评剧却废除了旦角。台湾的评剧中像腔调、板眼这样的京剧传统素材保留得相当多。腔调,就是"曲调"的意思,是一定的调式和旋律型、节奏型结合后定型下来的样式。在著名的剧目中使用的有名的旋律,在其他场合中也可以使用。板眼就是拍子。例如表现非常英勇的场面时,节奏型是锣鼓的板眼,显得非常气魄,在今天也很常用。这种和戏剧相结合的音乐传统,恐怕今后也仍会被保留下来并拥有忠实的爱好者。

不仅评剧如此,连地方剧台湾也和大陆关系很深。像广东省的客家人,把广东戏作为客家的民歌继承下来。这些民歌,与以北京为中心的北方音乐不同,是传统的南方音乐。

七、新体制下的中国音乐

第二次世界大战后,中国成为新生的社会主义国家。他们对待传统的态度,就像历史上有过的那样,只取其中有用的东西,而对其他的东西,从某种意义上说是排斥的。那么,在新的体制中,是如何从原有的音乐中选出有意义的东西呢?中国的做法,不是像讲究极客观、冷静地收集材料后再加以分析的近代西欧的自然科学或社会科学的方法那样,而是根据意识形态来做价值的判断,然后再加以研究。这种做法对我们日本来说既陌生同时也难以理解。

在音乐方面,新中国初期,既对现存的材料进行研究,也发掘埋没在地下的重要文化遗产。为了使这些文化遗产能得到更好的继承,有关人员付出了大量科学性的劳动。其成果出版后,虽然由于纸张的低劣印刷效果也不理想,但价格便宜、普及率很高。这一时期是最活跃的时期。相当多的有关中国音乐的研究文献也传入日本,我本人也受益匪浅。

但是,从"文化大革命"开始,人们对文化遗产进行了猛烈的批判。原来的研究也中断了。但另一方面,人们更注意扎根传统,创造适应新的社会制度的文化,并取得很大进步,逐渐消除曾经受苏联和东欧等国的影响,用自己的双手进行文化改革。

对这种富有创造性的一面,我们应该从中学到什么?这是我们今后研究的课题。资本主义世界的亚洲各国碰到的困境,例如近代西欧的合理主义和国际性的艺术价值观平均化等问题,这和固有的民族主义是一个矛盾。在像中国这样的社会制度下,这种价值观的矛盾基本上不存在,只是把传统的东西作为出发点,为新的独立的社会制度进行艺术服务。不过,我们从中应该学习些什么?应该如何活用?这并不是很简单的事。

(选自《民族音乐的世界》)

从伽利略到爱因斯坦的音乐量的飞跃

[美] M. 胡德　韩　梅译

编者按　本文是作者1989年3月在美国民族音乐学会南加州分会上做学术报告的发言提要。现经作者本人同意发表。

　　我今天所要论述的是,民族音乐学的过去、现状和未来。无疑我们可以从过去学到很多东西,但是历史的记载往往由于史学家们的偏见而染上种种色彩,因此,我们从过去的事件中所学的东西乃是写历史的人所偏爱的。

　　在20世纪初,这一发展阶段是以完全不同的欧洲与美国的研究方法为标志的。我认为这是民族音乐学的"比较阶段"。在孔斯特创造了民族音乐学(ethno-musicology)这一词语的前后一段时间里,人们在尚未完全理解之前,就将不同文化的音乐进行了比较。

　　让我们更靠近现在,进入所谓描述性阶段。下面的简要论述是很关键的,目的在于帮助民族音乐学的学生,更清楚地了解这一领域发展的几个重要阶段,让我们从1954年UCLA(加州大学洛杉矶分校)建立民族音乐学专业开始谈起。

　　那时,世界上还没有一所高等院校设立民族音乐学专业。萨克斯偶尔在哥伦比亚大学或其他地方做过讲座。赫尔索格和罗兹也曾开过这一课程,但都没有列入教学大纲。UCLA是世界上第一个开展民族音乐学系统教学的单位。

　　1955年春,在UCLA校园里举办了第十次介绍爪哇音乐的示范讲座。第二年在欢迎苏加诺总统首次访美的招待会上,这个小型印尼加美兰乐队作了演出。把唱奏作为民族音乐学教学的一个基础部分这样的设想正式问世了。1956年12月,在加州桑塔莫尼卡举行的全美音乐学会的年会上,又进行过一次表演。在此之前,听说,常春藤联盟中有不少人对此持怀疑态度,他们批评这种教学方法是让"学生们盘着腿坐在地上,敲打着盆盆罐罐,却美其名曰为音乐"。可是在桑塔莫尼卡的演出使这些批评家哑口无言。他们领会到演出对于研究任何音乐都是必不可少的重要基础。只有能够唱奏它,你才有权去谈论它。

同是 1956 年，美国的第一部民族音乐学方面的论著由哈佛大学出版社出版。每个人都希望美国在这一领域里的第一本论著是一本佳作。许多音乐学、人类学、民俗学、语言学、比较艺术史、比较文学，以及宗教、文化地理学等学科的学者都需要启迪。我们都希望这一新的综合学科能够树立一个优秀的范例。不幸的是，该书却冠以《论原始文化中的音乐》一名，其内容也令人大失所望。

1957 年 1 月，我到印度尼西亚，开始为期两年的田野工作。我由刚从中国大陆回来的雅加达市市长那里了解到，在北京已经有了关于 UCLA 民族音乐学专业的资料。我颇为吃惊，因为我曾几度试图通过书信和中国建立这方面的联系，但都石沉大海。不过这个消息可以证明，我们这个专业已受到国际上的注意。

1960 年，纳德森校长宣布成立 UCLA 民族音乐学研究所。1961 年，默菲校长提供了筹建经费，以保证该校这一新的教学和研究机构的发展。

早在 1960 年，UCLA 就为许多名牌大学培养了民族音乐学专业的硕士、博士生。他们为许多音乐学院或音乐系所聘用。

在 UCLA 建立民族音乐学研究所之前，人类学家包艾斯（F. Boas）的热情已经为美国人感兴趣于民族音乐学奠定了基础。尽管如此，20 世纪 50 年代初，在人类学系里民族音乐学家的工作即使有，也很少。我认为，在可预见的将来，这种局面不会有多大改变。许多人类学系所持的态度是更加突出了 UCLA 民族音乐学专业与其他一些学校的分歧，即民族音乐学研究的基本课题是音乐。

在初创的几年里，不仅人类学家对此抱有偏见，就在音乐系本身也有些人时有非议。例如：1964 年出版的一本书里称 UCLA 的这个专业为"应用民族音乐学"，基本点着重于非西方音乐的表演问题，但 UCLA 民族音乐学专业培养的大批优秀的学者，有力地驳斥了那些简单化的定论。

对 UCLA 民族音乐学专业的偏见持续了很多年。我们许多人并未认真对待这些，根本不值一驳。因此他们至今还在含沙射影地攻击该专业。

在 1988 年出版的国际传统音乐学会（ICTM）的《传统音乐年鉴》中，有一篇回顾历史的文章，暗示 UCLA 民族音乐学专业仅着重于"艺术音乐"。这种对 UCLA 民族音乐学新的提法同样是荒谬的，因为大批毕业生专攻美国土著、美非、阿拉斯加、墨西哥、美洲印第安、非洲、玻里尼亚以及类似的音乐。

在早期出版的一些刊物里，我曾下了一个总的定义："民族音乐学是从它自身的角度以及社会文化背景的角度去研究音乐"。我的原话含义很明确，"从音乐自身的角度"无疑指的是"作为文化的音乐"，"从社会文化背景去研究音乐"特指"音乐乃是文化的一部分"，但后两个定义最近又被人认为不同于第一个定

义。看来，似乎一直存在着两种作者，一种是一直在试图解释什么叫作民族音乐学；另一种是通过应用来说明什么是民族音乐学。

在读到冗长的关于民族音乐学的定义以及有关它的问题时，我们应该运用西格(C. Seeger)所经常采纳的六个经典方法之一的评论方法（即，描述、分析、比较、历史、评论、综合——译者），把它作为一个基础。对于那些断章取义的摘抄，片言支语的著作，必须批判地去读，其实这些东西是根本不值一读的。

为了帮助学习民族音乐学的人理解我所了解的 UCLA 这一专业的一个关键性基本前提，有必要对另一事件做一评论。

几年前，我目前执教的 UMBC 主办了全美民族音乐学会(SEM)中大西洋分会的一次会议。接下来的一周，在主要研讨会开始时按常规进行了讨论，学生们用了一个多小时评价了宣读的论文。最后，对一周来宣读的学术论文进行归纳时表明：这些文章一部分是由懂音乐的，也就是音乐家写的。另一部分是由不懂音乐的，也就是非音乐家写的，而 UCLA 民族音乐学专业的一个标志就是，它培养出来的学生乃是懂得其他学科的音乐家。

请允许我归纳一下早期"描述性阶段"所使用的研究方法。一些学者认为这些方法是有效的。他们把在一首歌里遇到的不同的音程排列起来，然后按二度、三度、四度、五度、六度、七度、八度对号入座。很少有更宽的音程。毫不令人奇怪的是，没人想到这些二度、三度实际音程的宽窄是与谱面不一致的，更进一步说，人们通常用滑音、箭头等标记，以求说明旋律动向实际上比谱面所示要低或高。

西方记谱法曾成功地记录了世界各地的声乐和器乐谱，有时加上一些变音记号以表示旋律的实际音高比谱面要高或低一些。而旋律的装饰，特别是那些微小的变化音，是无法在线谱上标明的。这些变化音要么被忽略，要么用连音、回音、颤音、滑音或由其他西方两项或多项的符号来表示。而且往往不对这些符号在不同时代有不同的含义这一点加以说明。常常有人使用菱形、方形或圆圈一类抽象的符号加上一些词语，试图以此表示实际的音乐装饰。从这些描述中使用的词来看，那些使用它的人还不理解西格的论点——语言和音乐有时相同，有时相似，有时却是不同的。

在节拍上，人们通常用已经习惯了的 $\frac{2}{4}$、$\frac{3}{4}$、$\frac{4}{4}$、$\frac{5}{4}$ 或 $\frac{5}{8}$、$\frac{8}{8}$ 等。那些不符合这些节奏节拍的音节就会被标上"弹性速度"，那些既不符合普通节拍又不能用"弹性速度"表示的乐句或乐段，索性就被标上"自由节奏板"。

通常，乐曲的速度靠节拍器来确定，如 ♩=120，不管它的基本节奏是否能用

每分钟多少拍来计算。因此看谱的人不知道到底是 ♩=60 还是 ♩=90，甚至是一种自由的节奏。

在力度上，如果使用力度记号，相对力度就成了问题。比如：怎么能把中国古琴上的 f 与巴厘加美兰锣的 f 相比。当然，这种困难只是对从未听过这两种乐器的任何一种人而言的。

以上这一观点在民族音乐学中构成了早期描述性阶段的基本课题。西格有关音乐语言综合征的告诫被忽视了。现在对我们来说已经很明确的东西，在早期研究者中却没有引起足够的重视，这就是说，在音乐的声音和书面的音乐记载之间有极大的区别。

民族音乐学研究的某些方面基本上与音乐语言综合作用无关，它们力图说明音乐的社会文化背景，而不是音乐本身，但即使在这一点上也存在沟通上的困难。比如：尽管不同传统的载体（即研究者和研究课题）使用了相同的描述性的词语，却反映了不同的内涵或外延。当涉及语言的翻译时问题就要复杂了。有时翻译（或叫作文化的翻译）会很不准确。因为人们往往忽视了这种特定传统的载体所推崇的特殊价值和与之共存的习俗，或者对此仅有一个模糊的认识。

在这个描述性阶段，UCLA 发展了 B、C 型记谱仪。根据那些因攻读硕士或博士学位而有权使用 C 型记谱仪的学生的实践经验，这种记谱仪，革新了音乐中对于音乐部分的描述。那些对于使用 C 型记谱仪毫无实际经验的人对此却十分挑剔，他们的意见是它给予的信息过多，以至于无法表现。一些批评者要求使用它并得到允许。

要想确定什么时候现在变成过去，或者过去变得与现在和将来有关是不易的。最近，民族音乐学家们忽然发明了一些词，并且在论文中普遍应用甚至滥用。我特别要提一下"holistic, etic, emic"，这三个词或后缀。各学科都试图建立一套自己的行话，我想上述三个及类似的词语将在未来一段时间内成为我们研究的一部分。

要想仔细考查一下民族音乐学与其他相邻学科的关系有多深是不可能的。这些学科包括结构语言学、发声学、生成语法、符号学、信息理论、认识学习、量子理论、控制论以及其他学科的理论。这些理论在该学科发展中被有效地应用，只要他们的应用不是生搬硬套，就有助于民族音乐学家开阔思路。

展望未来，我认为那将是一个量子时代。可以用最近的过去的一些音乐实例来说明。它们首先被 UCLA 的学生在一次重要的民族音乐学研讨会上提出。现在用一分钟听一下 25 个音乐片段，我们叫作"两秒钟的奇迹"（two-second

wonders),然后再谈我的见解。

我想你们已经辨认出其中一些曲子。当然任何人不可能全部知道,我来给你们讲一下它们的来历。20世纪60年代初,学生们被要求挑选出一首能够代表他们的研究领域的曲子,这首曲子必须能真正代表本专业的特点,并且要尽量简短,一开始这些范曲有的长30—45秒,大家都觉得太长了,于是就尽量压缩。一星期后最长的也只有两秒钟了。从那时起,我们称其为"两秒钟的奇迹"。这些简短的范曲使分析家的分析不能依照常规,如拍子、节奏、和声进行、曲式、音程、音阶、调式等。但熟悉此种音乐的人能够马上识别出来。这一事实证明:在一个音乐信号里,确实包含着信息。这一信念使我一直坚持认为,C型记谱仪包括了一些历时不衰的声纳显示。这些"两秒钟的奇迹"不仅代表最近过去的事,我相信,它对未来音乐有着极其重要的意义。

特定音乐传统的独特音响的重要性和包含或长或短变化着的音乐的体裁,为我们提供了一种新的识别音乐的方法,而我们才刚刚开始理解它。

1971年,为了研究需要,我创造了一个新词即对音乐的"意会"(the untalkables)。我在试图让人们注意那些用一些常规的实验仪器,甚至是记谱仪也无法衡量的东西,而正是这些东西形成了某些音乐的特征。音乐里无限多的变化是不能在实验室里来定量分析的,从我第一次提出"意会"一词之后,我就向我一开始直觉地感受到的东西迈近了一步。

只是偶然相关的三个研究方向使我认识到了"意会"对未来发展方向的意义。第一个是20世纪60年代初从C型记谱仪上开始并持续至今的UMBCS SEMPOD(西格记谱仪Polo"D"的缩写)。我管它叫"音响分析"。

在西非的一次实际经历使我认识了"两秒钟的奇迹"的重要性。我发现一个埃威乐队的鼓师在选择双钟的时候不是由它们之间的音程来决定的。看看他演奏,我渐渐领悟到那些非非洲的研究者对埃威双钟的音阶选择所产生的困惑,实际上是一种"意会"的实例,测量这种钟表明它的音程大小不一,可以从所谓三度直到七度。看着他在挑选了许多而终于为我们UCLA的埃威乐团选中了四件乐器时,我意识到他在听钟发出的特殊音色。造成钟的变幻莫测音色的种种外表部分是可以测定的,但这些量说明什么呢?他们取舍这些钟的音响标准是什么呢?只有一个还是有更多的"意会"?

有关最近这方面研究的一篇论文,我是在阿曼首都一次有关阿曼歌曲和双簧乐器的研讨会上读到的,另一篇是在开罗举行的一次会议上宣读的论文,论文的主题是研究有关巴尔的摩黑人歌唱家Ethel Ennis的音质问题。我对在七种不同文化背景下双簧乐器的比较研究论文是1971年发表的。裘利亚蒂博士

对此进一步的研究文章于 1988 年发表。所有这些研究文章都是有关音乐中"意会"问题的。

第二个研究方向开始于几年前，是在研究爪哇和巴厘变音系统时开始并一直持续到现在，其中包括我最近发现的少见的巴厘七声音阶的惊人的变音系统。这篇最新的研究论文尚未发表，但已经展示了调音系统概念的重要性，这个概念还特别解释了为什么没有所谓完美的八度的存在。但这个概念的一部分却被"意会"弄得含糊了。

第三个研究方向是在研究夏威夷音乐时产生的。我遇到了一些明显矛盾的情况，我第一次试图以假定存在"意会"来解决研究中所遇到的问题。我曾想为这些叫不出来的东西起名，尽管这个命名与任何定量衡量无关，命名部分根据其语义，根据语义的符号，部分来自夏威夷的神秘主义，部分根据传统载体所赋予的"感情"。我猜想这些所谓"意会"已变为"可以推论"的了，并被作为一个推理的基础，通过可论的事实来解决那些明显的矛盾。

我希望我已经引起了你们的好奇，这三个不大相同的研究方向究竟有什么共同之处？现在我再给你们讲一个故事来阐明我的假设。十几年前，在檀香山举行的一次物理学方面的集会上，有人提出一个有关中国锣的论文。锣是一件打击乐器，敲打后发出特别的音，在京剧中用来表示场次的变换。他的兴趣在于这种乐器的复杂结构或不谐和的泛音。在论文宣读之后的提问阶段，一个在场的心理学家问到是以打击时的音高为主，还是以尾音的音高为主？回答当然是以哪个音高为主并不重要，重要的是锣的音高与其他乐器不同。"量子阶段"要求人们对人类学家所谓的"文化特区"敏感。这个例子说明了对"文化特区"的理解力。

对音的详细测定，的确能够给予我们有关某一特点的调音的资料，但由传统载体确定的构成该调音的基础的审美观也许对音程结构的精确测量无甚关系。最近对七声的研究表明音程结构的细节之所以重要，只是由于它们有助于建立音调模式，而这种模式在西方的"协和-不协和"理论看来却似乎毫无意义。对特定的加美兰的调音的精确度不容置疑。在我用 Stroboconn 调加美兰乐队的多年实践中，我从未见到过一个乐队如此和谐，不同乐器音高完全相同，而误差最多也不超过两音分。

去年在巴厘，加美兰乐队被调到的精确程度使我吃惊，我问调音者他是否借助于 Stroboconn，他反问道："Stroboconn 是什么？"

三星期前，这种调音的准确性再次得到证实。我为乐队进口了两件乐器，尽管是在 12 000 千米之遥制造的，但它们与乐队其他乐器非常和谐。

不论在测量当中会产生什么样的在数学上无法解释的结果,有一点可以肯定:巴厘调音师和他服务的顾客所要的就是这样一种东西。我想,对这个谜的解答会使我们更接近于定量理论、相对概念以及西格的单元域理论。这些都是更充分地理解巴厘调音模式所需的方法。

音的分析不仅包括对定量测定一类实实在在的事实的重新解释。20 世纪 60 年代在 UCLA,在从事声音分析时,我们隔离了部分谱表中的 11 个参数,我们意识到它们需要某种衡量。在三个研究方向中,它在定量理论和相对理论中得来的推断是最含糊的,我猜也是最难的。由于存在"两秒钟的奇迹"这样令人难以置信的事实,在我看来,它又是最神秘莫测的。

旋　律　型

[日]小泉文夫、[日]岸边成雄　罗传开译

一、概说

旋律型的英语对应词有 melody-types, melodic patterns, melodic models。

旋律型是一种组成旋律的素材性要素，常见于整个东方音乐以及欧洲古代音乐、中世纪音乐。旋律型以选自上述各种音乐传统之中的有特征的旋律模式、固定音型、兼备节奏型的调式等作为后来编作的新旋律的基本构成要素，从而与尊重独创性的近代欧洲音乐的作曲情形形成明显对照。

古代希腊的诺莫斯（nomos），拜占庭素歌的埃可斯（echos），叙利亚圣咏的里斯可洛（risgolo），伊斯兰圈的马卡姆（magām），印度的拉加（rāga），爪哇的巴铁托（patet），俄罗斯的波贝夫卡，日本的手（te）或调（fushi）②等，虽然它们相互之间存在细小差别，但它们都跟旋律型的概念相等。此外，中世纪欧洲各歌手的新旋律（Weise 和 Ton），也可以认为是一种旋律型；中世纪法国叙事诗体裁（chanson de geste）和吟唱诗人的叙事歌（ballade）等，也常以旋律型作为基础。

以上这些旋律型可以分为如下几种情况。

（1）如诺莫斯、中世纪法国叙事体裁和叙事歌的旋律型那样，依据某种固定的音型作无限次反复来吟诵诗型相同的长篇叙事诗者。

（2）如马卡姆和拉加那样，跟某种概念或情感相结合的音阶、调式、节奏、动机性音型合成旋律型，并且由这种旋律型支配全曲或乐曲中的一部分。

（3）如日本三味线的手（te）那样。①跟某种概念或气氛相结合的固定的音型被用作其他乐曲的一部分；②或者用这种旋律型进行各式各样的组合；③或者将这种旋律型连续地结合起来构成一首乐曲。

二、欧洲的旋律型

近代欧洲音乐原则上要求新作品在一切要素方面都需具有独创性，从传统

① 本文中的"东方及其他地区的旋律型"部分由岸边成雄执笔，其他部分由小泉文夫撰稿。
② fushi 的日语汉字为"节"。

曲目挑选旋律则属于例外的方法。其实,这种意义上的作曲法几乎只是到了近代以后才确定下来。在这以前的教会多声部音乐,常以格里高利素歌的旋律作为定旋律;世俗音乐也像上述的中世纪歌谣那样,广泛采用依据旋律型的作曲法。这种倾向到文艺复兴时的尼德兰乐派也依然被继承下来,直到巴洛克后期器乐朝新方向发展的趋势出现以前,这种倾向依然如故。

 在欧洲的东方音乐研究家眼里,依据旋律型的作曲法成为异国的、难于理解的、普遍存在于东方音乐的显著特征。拉加和马卡姆常被译成"调式"(mode)。然而,在巴赫的时代,旋律的借用被视作理所当然,在装饰音中,虽然只是局部,但仍然能明显看到旋律型的遗痕。不仅如此,甚至在近代欧洲音乐中也能发现与这相似的手法。比如,标题音乐、交响诗、乐剧等所用的固定乐思和主导动机,是跟某种概念或气氛,以及常常包含和声法的旋律型结合起来作为该乐曲标题含义的表现手段来使用的。不同之处只在于这时的旋律型并非从传统音乐遗产中加以选用,而常由作曲家本人新创作而已,柏辽兹采用固定乐思的这类曲例有著名的《幻想交响曲》。其中的《魔女夜宴之梦》却采用了传统的旋律《末日经》(Diesirae)。这支素歌旋律还由圣-桑的《死之舞蹈》,以及其他许多作曲家的作品所引用。此外,如舒曼的歌曲《两个掷弹兵》、钢琴曲《维也纳的狂欢节趣事》以及柴科夫斯基的 1812 年序曲引用了《马赛曲》,德彪西的《黑姥姥舞曲》引用了特里斯坦和弦等。它们都是从传统曲目中选出有特征的旋律型(包括和声法)以表现认真或带讽刺性的标题内容,而这种做法屡见不鲜。

三、东方及其他地区的旋律型

 在亚洲和非洲,以旋律型紧紧约束旋律的倾向普遍存在。不过,这种样式的音乐拥有许多富有变化的旋律型。印度的拉加、伊斯兰圈的马卡姆、爪哇的巴铁托、日本的所谓调(fushi)等出色的东方音乐,几乎都显示出用旋律型进行约束的旋律法。在中国,旋律受到旋律型约束的旋律法使用得更为彻底,然而是以不同方式呈现出来的。拿戏曲音乐(以及与该系统相关的众多俗曲)来说,先是有许多乐曲(曲牌),再用语言的音韵(四声)与此搭配起来作词。这种做法源于唐宋时代出现的填词(依据旋律的上下起伏、四声的上下起伏作成的词,即歌词),是唐宋以来中国有代表性的作曲法。

四、产生的原因

 旋律的固定,确实成为旋律的单一性或单调贫乏的一个原因。但是,旋律型的由来,也可以从近代以前的宗教、思想、社会等音乐以外的要素中寻找出来。

（1）在近代以前的社会（主要是东方式的封建社会），个人的自由受到约束，艺术明显缺乏个性，而陈陈相因，坚守被赋予的事物之倾向顽强不变。

（2）在这样的社会，常常是宗教影响艺术而产生这样的思想：从宗教中寻求艺术的本质，强调其神圣严肃性而避忌人去干扰。这种风气印度最为突出，如拉加的名称，有许多是取自众神或神话式的虚构人物；中国的雅乐，也很显著。

（3）民俗音乐的旋律艺术化的乐曲众多。旋律型化之后它们并不局限在某一地，而常常是广泛传播。这是以地名命名的旋律型很多的原因所在。

（4）将音乐与宇宙论结合起来的思想根深蒂固（与第 2 点有关）。有的旋律型用早中晚的时间或日月星辰或山河的名称命名（印度、伊斯兰）。

（5）当然也有强烈要求表现音乐性的。有的旋律型名称采用主音的名称，有的附上表示旋律型音乐性格（主要为感情方面的性格）的名称（印度、伊斯兰）。

五、性格

东方旋律型的本质，总的来说，这是表现一定的情绪、气氛、观念的特定的旋律形态。拉加是"色"，马卡姆是"舞台"，巴铁托是"界限"的意思。在伊斯兰圈，旋律型的名称在埃及称为那库马（旋律），突尼斯叫作塔巴阿（性格），阿尔及利亚称为沙奴阿（作品）等。最典型的是印度的拉加。不过，伊斯兰圈也是将宇宙论与马卡姆的性格结合在一块儿。并且，虽没有印度那样明确，然而整个夜晚演奏的音乐曲目顺序，也仍然是按马卡姆的性格制定的。与此相对，爪哇的巴铁托则显著突出音乐的要素，对内容的性格也没有像印度那样加以强调。

旋律型既然是模式，也就不允许变形，发展到连其性格都遭到损毁的程度。在这一点上，跟西洋音乐的动机与主题有明显区别。还有，也不允许按照个人的构思接二连三创作新的旋律型。旋律型是神或祖先或土地赐给的，不能够擅自增加。但是在旋律型内都进行创作，是允许的。如添上装饰音，一定程度上让节奏自由变化等。即兴性的技艺表演便是这方面的典型。这时，作曲家就是演奏家，可以认为，从有限的旋律型中产生了无限的个性。乐曲的序奏一般都使用旋律型，并且常用自由节奏（不是机械般固定的节奏）来表演。这类序奏有：印度的阿拉巴那，爪哇的巴铁旦（patetan）和布卡（buka），波斯的达尔·阿马多（dar-amad），埃及和土耳其的塔库西姆，阿尔及利亚的伊斯迪克巴尔（istikhbar）等。

东方音乐中常见的与主题变奏相似者，多数应该视作旋律型的变奏。用伽倻琴、玄琴演奏的朝鲜的散调，便是典型的例子。

在其他地区和非古典的艺术音乐里,以上阐述的那种长大的旋律型并不多见。然而,几乎所有的旋律,或多或少都依据旋律型构成。可以认为,自然民族创作出来的最单纯的旋律,是由特定的音型的反复及其细小的变化构成的。

在宗教性质的音乐里,一个个不同的音型,有时被认为可分别表现精灵、恶魔、英雄、不同性别的个人、喜怒哀乐的感情等。但是,像上述亚洲各民族那样制定许多近乎乐曲规模的长大的旋律型,并赋予高层次的意义内容的情况,却是没有的。

六、日本的旋律型

旋律型的构成是日本音乐作品的重要因素之一,能与西洋音乐的主题或动机及其展开相颉颃。必须承认旋律型是理解日本传统音乐、分析其作品的最重要的单位或关键。旋律的素材性要素所指的旋律型,是在中世到近世逐渐形成的。不过,在雅乐的取音(netori)①和止手②的定型化过程中已能窥见其萌芽。与其认为这是受到旋律型现象(总的说来并不那么显著的中国音乐)的影响,不如将它看作是日本产生的乐曲统一原理的萌芽,而这种倾向在后世越来越显著。

与佛教一起传入的声明中所出现的这种倾向,首先使构成旋律的若干音型化素材(例如:sugu,yuri,atari,sori 等)加以定型化,表现与雅乐有很大的差异。关于这种差异,可以用雅乐以器乐为中心(而声明都属于声乐)来加以说明。例如,包括在雅乐中的催马乐③,也使用了 chuki,yuri 等定型化的音型。由声明明显表现出来的此种倾向,在起源于中世的平曲和能乐就有了更加明确的形态。在这些体裁里 yuri,atari,mawashi 等唱法特征上具有类型性的音型化素材,作为小单位的旋律型来使用。至于平曲的口说、强下(kowarisage)、三重、指声,以及谣曲的 kuri,sashi,kuse,则作为规定较大乐句的旋律性特征的名称出现。作为这些乐句的总称,使用了曲节、节章、章句等用语,将这些作为"大旋律型"而跟小单位的旋律型即"小旋律型"区别开来,也是可以的。如上所见,在平曲、能乐中出现了日本音乐旋律型的又一种类型。

另一方面,近世初期在庶民中兴起的小歌之类(如隆达、弄斋等的旋律,其旋律性特征也定型化,被称为隆达调、弄斋调等)中,作为规定比较大的乐句的名称"调"(fushi)这一用语也被普遍采用。

① netori 的日语汉字为"音取""祢取"等。日本雅乐中的取音也有多种含义。在管弦演奏时,则指为了显示曲调的引子旋律,如"平调取音"等。
② 止手(tomede)系指为乐曲结束而演奏的散板段落。
③ 催马乐(saibara)系雅乐曲种的名称,歌词取材于民歌中的有伴奏歌曲。

后来随着近世邦乐的兴旺发达,"调"的种类日益增加。"调"作为规定各种流派的旋律性特征的概念被经常使用,在各种流派的乐曲中,也用得很多。

此外,在三味线伴奏的声乐和筝曲中,作为歌唱的调子或伴奏手法的短小的旋律音型,一般常以"手"(te)的名称命名(例如大萨摩四十八手)。还有,从合之手(ainote)①逐渐形成的合方(aikata),有的就如"雪之合方""佃之合方""钻之合方""虫之合方"那样,各自与某种概念或情感相结合,从而确立了第三种旋律型。

如上所述,近世邦乐逐渐拥有丰富的传统的旋律型。在能乐、长呗的杂子、萨摩琵琶、筑前琵琶,几乎所有的旋律性素材都依据某种意义而选自传统的旋律型或依存于传统的旋律型。所以,记谱法就采用只记下这些旋律型名称的方式。再拿长呗来说,作曲——谱新曲的重点是放在如何从既有的丰富的保留曲目中挑选适合于歌词的旋律型这一点上。因此,作曲家对听众(欣赏者)提出如下的要求,即不仅要具备对传统音乐感觉方面的素养和判断力,而且还需要有广泛的有关知识,这也是合理的。

通观日本音乐的这些旋律型则可以认定,与印度的拉加和伊斯兰圈的马卡姆那一类完全不同。后两者使约制旋律法的音阶调式跟支配整个乐曲的概念和情感结合在一起。在名歌手的新旋律(Weise)、民歌中的劳动歌,以及自然民族歌曲中常见的定型化的音型配上各种歌词出现变体的这一类旋律型,在日本也有,如都都逸调(dodoichu)和二上新内调(niagari shinnai)等,但为数很少而且并不普遍。总之,大部分日本音乐的旋律型是属于将构成旋律的素材性要素定型化,并把它们视作传统的既成曲目保存起来,作新曲(fushichuke)时则加以利用。

七、关于旋律型的文献

主要论述东方音乐旋律型的文献有拉赫曼的《东方音乐》②(Die Musik des Orients,1929),C.萨克斯的《古代音乐的起源》(1943)。但是,将旋律型作为音乐学的基本概念而构想具有客观性的体系的论文,是柯林斯基(M. kolinski)的《旋律运动的结构——分析的新方法》(改定稿载于《民族音乐学研究》第2卷,1965)。此外,将旋律型的概念应用到日本音乐上去的最早尝试是町田嘉章(佳声)的《论日本民歌的调式及旋律型》(载于田边尚雄先生花甲之年纪念文集《东亚音乐论丛》,1943)。之后,在各种日本音乐体裁的研究中,都运用了旋律型的概念。

(译自日本《音乐大事典》)

① 合之手(ainote)指三味线音乐简短的器乐间奏段落。合方(aikata)在此处指具有一定规模而相对独立的三味线音乐的器乐间奏段落。

② 《东方音乐》的第三章《旋律形态》(Melodieggstalt)专论旋律型。

民族音乐的继承

——奥利阿达在爱尔兰的音乐实践

[日]竹下英二　王北成译

每当福岛县二本神社举行秋天祭祀时,七街都摆出太鼓台。开场时锣鼓齐鸣,互争高低,其情景无比壮观。伴奏者和游人都被卷入激昂的浪潮之中。这些演奏表现出始终爱护地方文化遗产的当地人的骄傲。

而把目光转向西洋,就会被爱尔兰的名艺人所吸引。在爱尔兰的城镇和农村,一到星期五和星期六晚上,无论男女老少都愉快地跳起快步舞和利尔舞,奏起费德尔(指小提琴)和爱尔兰式风笛。

无论是哪一种群体,都能发现这样一种倾向:重视人与人之间的联系,保持地区的生态平衡,通过音乐愉快地度过人生。

但是民族音乐的继承问题,无论内与外,都很难以乐观的态度来看待。在我国尽管最近有很多城填掀起了保存即将灭绝的祭日能乐的运动,并且做出了各种各样的努力,但是仍然处于不景气的状态。这里最主要的理由之一是受到了20世纪60年代出现的称为"年轻人的音乐"这种流行音乐的冲击,许多民族音乐的继承人被争夺走了。

这个问题在西方也是很严重的。有一种叫"特拉德"的流行音乐现在很受年轻人的欢迎,这是把传统音乐流行化。进行改编演奏,并保持了传统音乐的感觉与气氛。利用其手法进行创作演奏的音乐领域,爱尔兰的"克拉拿德(Clannad)"就是其代表,这个演奏团把民歌、古典音乐、爵士乐等的情趣融合到传统音乐之中,很受年轻人的欢迎。他们按照自己的兴趣,把班卓琴、布兹基、吉他、钢琴、电子乐器、小鼓吸收到本国的民族乐器中,同时具有融各国爵士乐、民歌、新音乐等音乐技法和形式为一体的倾向。像这样不是恰当地以民族固有的音乐个性和音乐条件为基础,不论乐器与形式,只要是好的就都交织在一起,那么其结果,民族固有的音乐性质就会模糊不清。而且他们的做法使传统音乐正在逐渐变成来历不明的东西。

民族的语言和文化一旦灭亡,那么其民族也会遭到同样的命运。因此,必须继承本国的民族音乐,只有这样才能突破艺术音乐与大众音乐、古典音乐与传统音乐之间在阶级上、性质上的差别,探索统一把握二者的哲学,建立真正的国民音乐形象,找到应该走的路,加以实现,这一点我们必须铭记。但是,毫无疑问,今天在世界范围内完成这一课题越来越困难。因此,本文想从奥利阿达在爱尔兰的音乐实践,探讨一下这一问题的途径。

一、关于奥利阿达(1931—1971)

奥利阿达的确是一位精力充沛、涉足于多领域的人物,其研究领域十分广泛。在民族音乐方面,他当过演奏员、合奏团和合唱团的主持人、教师、广播解说员,为普及爱尔兰语而尽力。特别是以作曲家的身份接触了传统音乐。此外,在20世纪50年代以前,他还把受城市人侮辱的爱尔兰民族音乐提高到国民的娱乐层次上,在全国唤醒了国民意识。通过在实践中找出传统音乐的继承方法,完成了一个人对一个国家的文化性质产生决定性的影响这一很少有人做到的工作。

奥利阿达生于爱尔兰南部,在利默里科一个叫布拉夫的城镇长大,在那里他学习钢琴与小提琴,同时也对(他们不称为小提琴)演奏的传统音乐感兴趣。从1948年到1952年,他就学于尤尼瓦西梯卡瑞基学校音乐系,以学习作曲为主度过了学生生活。大学毕业之后的四年里,他就任爱尔兰广播局的副音乐指导。1955年到1962年,他在东柏林担任了"爱尔兰国民戏剧运动的中心"阿拜依剧团的音乐指导,活跃于音乐界。

从1954年到第二年,他前往意大利和法国,接触了勋勃格乐派的音列技法,并以自己的感受为依据,创作了弦乐合奏曲《佛拉拉公海洛立斯》。这部由八首乐曲构成的组曲是采用十二音技法创作的。该曲源于一首弥撒曲,作者是乔斯康迪普,他酷爱音乐和美术,为赞美佛拉拉公海洛立斯,他在自己的名字音节的母音上分别配上固有的音名,即D、C、D、C、D、F、E、D。奥利阿达又把这首乐曲重新设定成D、F、E、D、C、D、C、D,并以此为素材创作了《佛拉拉公海洛立斯》。

另外,在歌曲方面,他的主要作品有:根据索福莱斯的一系列诗歌改编的《五首希腊讽刺诗》,根据亨德林的诗改编的《故乡》四首,以及根据舒马斯西尼的早期作品改编的《阿兰岛的恋人》。舒马斯西尼是目前全世界引人注目的诗人之一。

奥利阿达真正赢得作曲家的名声是在开始创作电影音乐以后。其中有乔治·毛里森的《我是爱尔兰》《自由》,路易丝·马卡斯的《旺盛的火焰》,根据辛

古戏剧拍摄的电影《西部侠克》等。爱尔兰从12世纪末开始被英国人视为"殖民地统治的良好实验室",一直受到侵略。这些电影借助新的感觉,展现出这个国家长期受压迫、遭侮辱的人民的火热情感,因此引起了广大国民的共鸣。

二、转向民族音乐

但是,1959年,在用传统素材为管弦乐演奏家创作《我是爱尔兰》时,奥利阿达感到了发展的极限,于是决定转向民族音乐。这是因为他逐渐认识到只凭对民族音乐的新知识的兴趣来研究音乐的内容是不够的,而演奏民族音乐的音乐家才是重要的。

1955年,奥利阿达组织了名叫"乔路德法兰"的团体,提出了对爱尔兰民族音乐中合奏的新观点。在他周围集中了全国首屈一指的爱尔兰式风笛演奏家。后来又出现了著名演奏团"首领"的核心人物帕蒂·莫罗尼,以及费德尔演奏员、赫依斯尔演奏员、长笛手、手风琴手、波敦罗鼓手等杰出人物。

他的这项关于民族音乐派别中的集团音乐创作的提案经过10年才被传统音乐界承认。这是因为被压迫的爱尔兰人始终为凯尔特民族而自豪,一贯尊重自己的历史,保持自己的习惯,这些使他们能够耐心、坚强地生活过来,所以他们保守意识很强,不愿意改变事物。此外,还有来自音乐形式方面的理由。爱尔兰的民族音乐是一种似乎与叙说接近的音乐,它不按照小节线,在自由的律动中充分地发挥即兴性,富于变化。由于是通过个人表现来真正体现精神的,因此人们对团体音乐创作并不给予肯定。

但是,他的这种以传统为基础,采用合奏形式的音乐实践打动了许多国民,特别是年轻人的内心,而且引起了人们对本国民族音乐的关心。他为人们认识民族音乐的美好价值做出了巨大贡献。

然而,对这一实践产生决定性影响的是他在学生时代与爵士乐的接触。他从爵士乐中学到了三点:在合奏作品的框架中,能够进行即兴独奏表现的方法;充满生机的跳动节奏在本国的舞曲中也存在;通过引进即兴的调性键盘和声,可以向广大听众展现传统音乐。

而且,他作为音乐家,为了活跃民族音乐,从爱尔兰音乐的三个方面,即爵士流行音乐、欧洲艺术、传统音乐中获得启发。具体地说他从第一方面发现了吸引大众的对策,从第二方面发现了开拓表现手段的力量,从第三方面发觉了对素材的洞察力以及和进行同一实践的音乐家合作的重要性。他在本国的民族音乐方面具有很深的造诣,而且对演奏本国民族音乐的音乐家的乐感和能力以及诚实的态度了如指掌,所以他强烈地意识到了与这些音乐家合作的重要性。

三、奥利阿达的思想背景和音乐观

那么,努力进行这种合奏的基点,即奥利阿达的音乐观和具体的工作是什

么呢？在研究这个问题之前，举出在爱尔兰两个凯尔特民族思考形式体现的特点。

第一点是正如在外来语语法和运用这些语言的文学主题中所能看到的那样，爱尔兰人很快接受了外国的影响，使其苏格兰化，而且在漫长、平静的历史中，坚持独立性，一直以自己的流派向前发展，为达到这一点，需要坚持保守意识。此外，奥利阿达强调了本国音乐在漫长历史中的不变性，指出："我们现在接触的欧洲音乐是在文艺复兴时期以荷兰、法国、德国、意大利等为母体形成的。这些音乐是在历史的过程中发展起来的较为短期的产物，而爱尔兰的音乐要早得多，如河流一样一直被继承下来。"

第二点是信仰轮回转世的凯尔特民族重视好像日落日出一样的循环性，所以他们认为每天的日常生活都按一定形式反复，而只是发生事件的时候才会变化。重视这种循环性的思想是凯尔特文化的根本。

他还指出："今天欧洲艺术的基础是文艺复兴时期希腊罗马式的基本概念。这种基本概念的发展（development）的典型可以在莎士比亚的戏剧、贝多芬的交响乐、威尔第的歌剧以及哈里乌德的电影这些流派之中相继看到。"

对此，他认为在爱尔兰，循环性的思想受到了重视。例如在凯尔兹的书中所描写的具有曲线形的线条和周期性形式的古老神话故事里就有这种内容。此外在乔伊斯的《尤里西斯》和《佛奈冈斯·维克》中也有这种倾向。

与以上相同，在音乐方面，注意充分展开具有装饰性的多样化，同时严格保持基本框架，进行反复，在这个意义上所说的循环性就是奥利阿达的观点。对于这样的本国民族音乐，他进行了仔细的分析和观察，得出它的基本性质即"变奏的原理"（Variation principle）这一结论，他还力图把这一原理运用于合奏，创造具有发展性的传统音乐的演奏形式。

在爱尔兰，声音的调子保持平直，为了进行富于情感的表现和戏剧性的表现，不用强弱法，而主要采用小节式的变奏，如音程变奏和节奏变奏这些装饰法。例如民谣《红毛莎丽》。西部的康奈马拉人倾向于采用演唱，而南部曼斯塔人也倾向于采用演唱。前者是小节式的变奏，后者包括小节式变奏和音程式变奏两种。此外采用即兴来进行节奏性的变奏，也是常见的。

只有掌握这种装饰法才能成为一名真正的歌手而被承认。含有这种技巧的传统流派的唱法被称为 seannos sing，是所有音乐活动的基础。

所以，在任何情况下，都应该立足于用独唱（独奏）来进行具有音乐个性的即兴发展这一传统。为了达到此目的，奥利阿达在合奏中也采用了每个演奏者都能进行自我表现的"变奏式交接形式"，而且提出了用这种形式把好几个曲子

总括在一起进行演奏的"组曲形式"。

此外,他还大胆地进行了选择,用羽管键琴来发扬19世纪前期已消失的金属制造乐器的具有男性音色的爱尔兰式竖琴的传统。同时,为了找到适合本国民族音乐的打击乐,他采用了古希腊宗教时代的乐器 bodhran 和 bones。

综上所述,在付出了多方面的努力之后,奥利阿达向当时精通传统音乐的人发出号召,建立了合奏团"乔路德法兰",在全国赢得了声誉。

四、奥利阿达的实践及其评价

存在于社会关系之中的民族音乐,不与其他音乐形式相混同,来历清楚,完整地保存下去,这是我们所希望的。但是要想抓住年轻人的内心,与传统音乐的流行音乐化相抗衡,保持其本质,仅有墨守传统的态度是不够的。如果不追求适合于传统变化发展的继承方法,那么存继本身将遇到危机。从这个意义上来看,爱尔兰的音乐是把富于抒情和装饰的单旋律即兴地发展。对于这种音乐,奥利阿达尽管过分强调键盘乐器,但是在立足于传统本质的基础上,提倡新形式的合奏并进行演奏这一点,应该给予高度评价。

这些实践进一步导致"潘克尔·巴尔""霍斯里普斯""普兰克斯蒂""包斯乐队""首领"等众多合奏团的出现。它们成为使爱尔兰民族音乐走向繁荣的重要原因。

此外,与巴托克的亲自接触传统音乐,把它上升到艺术音乐的做法不同,奥利阿达停留在传统音乐之中,对自己的艺术感受和理性进行了自我发展,这一点应该特书大书。

到1950年末期,他产生了爱尔兰人的民族意识,抛弃了以前一直沿用的英语名字 John Reidy,决定使用相当于爱尔兰名字的 Sean O Riada,并在1964年和亲人一起搬到了西部讲爱尔兰语的城市克莱,深入到那里的人们之中,满腔热情地努力进行传统音乐的实践。

1971年,奥利阿达由于长期工作过度疲劳,在伦敦医院逝世,年仅40岁。消息传来,举国上下一片悲痛。特别是克莱这个城市的孩子们和他们的亲人更是悲痛欲绝。以前在荒乱的克莱,人们萎靡不振,无精打采,很多少年反对社会,而在奥利阿达的努力和指导之下,孩子们和亲人在教会的礼拜上,能够出色地进行传统音乐的合唱与演奏。为了保护和扶植民族音乐,奥利阿达花费了很大精力来开发年轻人的兴趣,这是最大的贡献,也可以说这是他留给我们的具有启发意义的临终遗言。

今后,我国也应该在牢固建立这种民族固有的音乐个性和音乐条件的基础之上,开展能够吸引年轻人的丰富多彩的实践。

(译自日本《音乐艺术》1989年第1期)

从比较音乐学的角度看巴托克的民间音乐研究

[德]库克尔茨　金经言译

巴托克以其富有创造性的音乐作品在西方音乐界享有盛誉。他从24岁起就开始在匈牙利和其他国家收集并科学地整理民间音乐,并将其中的一部分印刷出版。这在学术界也众所周知,但广大公众对此却并不清楚。巴托克为了钢琴独奏曲或者声乐和钢琴作品而整理加工的民间歌曲和具有民间风格的器乐曲调都是他本人的收集品或其他研究者的收集品。在他的一些当之无愧的艺术作品中,出现有某些民间曲调,以强调主题;在有些作品中,他利用精湛的艺术手法,吸收了民间音乐的节奏或者模仿民间音乐的表演方式。民间音乐和艺术音乐之间的这种关系并非随随便便,或者捎带着就会出现的,而是巴托克刻意追求的,这一点在他1921年的自传中就有强调。① 巴托克对他居住的城市周围的那种具有民间风格,但老一套的、平庸浅薄的艺术歌曲很不满意。他便于"1905年开始寻找当时根本无人知晓的匈牙利农民音乐"。这项工作是他与科达伊合作进行的。这两位学者"从音乐的角度"开始了工作,先去了马札尔人语言区,然后去了斯洛伐克人和罗马尼亚人语言区。巴托克用这样一段话概述了其工作目的:

所以,研究这些农民音乐,对我来说,具有极其重大的意义。因为这使我有可能完全摆脱流传至今的、占统治地位的大小调体系的控制。而且,在这份曲调宝藏中,绝大部分和具有较高价值的那部分曲调,就保存在古老的教会调式中,确切地说,正保存在古希腊调式,甚至更原始的(也就是五声音阶)调式中。此外,它们还具有最丰富多彩的、最自由的节奏形式,在表演方式上既有自由速度的处理,又有严守节拍的速度(正规速度——译者注)进行。这一点证明那些古老的,在当今艺术音乐中已不再使用的音阶完全没有丧失其生命力。使用这

① 见巴托克:《道路与事业——论文与书信》,萨波奇(Szabolcsi)整理。

从比较音乐学的角度看巴托克的民间音乐研究

些音阶就有可能获得许多新颖的和声组合。运用这种自然音阶音列也就能摆脱僵化了的大小调音阶的束缚,而其最终的结果,也就是能完全自由地支配处理半音阶十二音体系的每一个个别的音。

根据巴托克的话,我们可以提出这样的问题,是否因为巴托克想逃避陈腐不堪的"当代",而因此抗议大小调?巴托克从来没有用十二音音列进行过创作①,可他为什么要那么重视自由支配每一个半音?答案也许就在于要正面指出人们想解释的古老的调式体系,这一点几乎与卢梭的"回到自然"的呼吁一样。至少有一点是确定无疑的,那就是巴托克主要收集古老的民歌,他为此采访那些交通闭塞的村庄。但是,我们有理由认为,身处匈牙利民族主义高涨时代的巴托克在寻找民族性在音乐方面的表现,并尽可能地展示其每一种特点。②

这样,巴托克这位富有创造性的音乐家对自己的这些要求就促使他去进行民间音乐的研究。他对其他研究者的努力与成果,甚至到了1921年,竟然还知之甚少,以致他用下述抱怨来结束其自传:

此外,当今世界上,没有任何地方有人对音乐学的这门分支怀有真正的兴趣,也许该学科也根本不具有少数狂热的崇拜者所赋予它的那种重要意义!

假如说,巴托克在此所指的"狂热的崇拜者"仅仅只是民俗学家维卡尔(Bela Vikar)、他的好友柯达伊和他自己的话,那么我们就不得不提出异议。事实上,在18世纪中叶,在西欧的一些国家已有人在进行民歌研究③。18世纪晚期,这种研究在德国已被列入古典作家的专业范围。而从19世纪早期至20世纪初,它主要属于民俗学和语言学范畴。与此同时,从19世纪末叶起,当时的"音乐学"也着手研究欧洲文化圈以外的音乐。④

当富克斯⑤第一次把留声机用于采录印第安人的歌唱后,这门年轻的学科从1890年起就有了突破性的飞跃。⑥ 最早的录音资料馆于1899年和1990年

① 巴托克于1927年在美国所做题为《匈牙利民间音乐和新的匈牙利音乐》的报告中提道:"确实我一度从事于一种'十二音音乐'的写作。不过,即使我在这一时期所写的作品也具有这个明确的特征:它绝对建立在调性的基础上的。"(见《巴托克论文书信选》,人民音乐出版社,1985年增订版,第32页)——译者注

② 见盖格尔(Geiger)的《18世纪初至1830年间瑞士对民歌的兴趣和对民歌研究》。

③ 巴托克在《民歌研究与民族主义》(1937)一文中写道:"综上所述,即使民间音乐受惠于民族主义不成,而今日的极端民族主义给他带来的害处却要胜过益处许多倍。""我们必须要求每一位研究者……具有人类所可能有的最大的客观性,当他工作时,只要是他在从事素材的比较,他就必须'尽一切力量'暂时平息自己的民族感情。"(见《巴托克论文书信选》,第112至113页)——译者注

④ 见阿德勒(Adler)的《音乐学的范围、方法和目的》,见《音乐学季刊》,第1期。

⑤ 富克斯(y.w.Fewkes,1850—1930),美国民族学家,1889年,即爱迪生发明留声机后两年,便将之用于实地录音。——译者注

⑥ 详见富克斯的文章,《美国民俗学杂志》,1890年第3期。

153

先后在维也纳和柏林建立。而更重要的是,巴托克与柏林录音资料馆馆长霍恩博斯特尔从1913年起就有了学术交往。①

巴托克当时远离这些学者和研究机构,这在多大程度上是故意的,我们不得而知。但是,恰恰在这样一种隔膜的情况下,巴托克居然还能跟得上总体的研究趋向,则令人惊异。在世纪之交,"经典的"大小调式的统治地位不仅被作曲家们以不合理,或者片面而加以拒绝,而且也受到比较音乐学的抨击。而来自其他国家的音乐产品(Tsnprodukte)在比较音乐学这一研究分支中则被视作具有完满价值的乐曲。这一事实已经抑制了西方音乐在全世界获取霸主地位的要求。霍恩博斯特尔在其1905年的那篇《比较音乐学的问题》的论文②中就有了这样的说明:

但是,我们从不应该忘记,当今最原始的文化也有悠久的发展历史。如果我们看一看,确切地说,听一听一首单声部的日本乐曲、印度乐曲或者阿拉伯乐曲有多么精制巧妙,那么我们会说,这是高度发达的艺术(它们也许来自同一渊源)。当然,它们无疑是在另一个天地中,在与我们的音乐完全不同的方向中发展而成的。

目前,我们逐渐认识到,音乐现象本身的比较研究和音响现象的文化背景是互为补充的。

巴托克的研究所涉及的面并不广泛,他主要局限在1918年以前的大匈牙利地区。他也只对自己收集的其他民间音乐感兴趣:1913年到了阿尔及利亚的比斯克拉城及其周围地区,1936年到了土耳其南部。科达伊的研究主要也只停留在匈牙利地区。当然,他力图用西伯利亚的民族,像切雷米森人、莫尔多维亚人③,作为例子来探明匈牙利民间音乐的"原始层",亦即芬兰乌尔戈族④民间音乐的基本核心。⑤ 由于这两位艺术家是从他们自己的创作事业出发来进行研究的,也就因此与比较音乐学的代表人物有了根本的区别。因为后者只是力图把握音乐事实,并在此基础上去探寻世界上不同音乐文化间的各种关系,亦即最终为了探寻世界音乐史。

就收集以鸣响的方式流传下来的音乐而言,各种研究流派之间的区别相当

① 见《巴托克文献集》,1968年第3集。
② 霍恩博斯特尔:《比较音乐学的问题》,见《国际音乐学会杂志》1905—1906年第7期。
③ 切雷米森人(Tscheremissen),即马里人,主要居住在伏尔加河中游地区,在乌拉山川西。学者对西伯利亚的界定有几种说法,但均不超过乌拉尔山。莫尔多维亚人主要居住在俄罗斯加盟共和国中部伏尔加地区。此处作者写为西伯利亚民族,疑似为笔误。
④ 该族包括芬兰人、匈牙利人和保加利亚人等。——译者注
⑤ 埃利斯:《论各民族的音阶》,1885年伦敦版。

微小。笼统来说,两种极端的采录方法均能被接受:一种是研究者在某地逗留较长的一段时间,在当地人的全部生活环境中来考察他们的音乐。另一种是只到某地进行短期采访,尽可能多地采录当地的音乐,并且不要其他各方面的材料。巴托克大多采用第二种方法,缺少时间可能是主要原因,有些例子和说明可解释这一点。

巴托克在1906年11月25日致一位匈牙利女士的信函中,第一次描述了他在匈牙利乡村收集民歌的印象。他逃离了城市,来到农民中间,感到十分高兴。丰富多彩的乡村生活对他来说是自然纯朴的。他无法想象还能有什么歌曲会比少男少女们跳圆圈舞时所唱的歌曲更美。当然,他对舞蹈和唱词确实不感兴趣,对这种社交活动及其重要意义的兴趣更小。对他而言,只有曲调是重要的①,所以,每一首歌他只记下一段歌词。从巴托克于1907年8月16日给小提琴家盖耶(Gdeyer Stefi)的信中(巴托克在信中描述了收集工作中的困难),我们可进一步得知,巴托克在西本彪根地区不仅遇到了他认为唯一具有收集价值的那些比较古老的原始歌曲,而且也常常听到较新近的歌曲,可能还有(用巴托克的话来说)"平庸浅薄的"艺术歌曲,还有宗教歌曲。② 后者他没有记录,因为他认为只有农民音乐才是真正的民歌。

在以后的采风中,大约从1907年秋天起,巴托克带上了一架留声机。这时,他不再挑选采录,而是把在他面前表演的所有歌曲都录在了蜡筒上。巴托克在1909年2月3日给他以后的妻子齐格勒(Marte Ziegler)的信中谈到了他在斯洛伐克南部尼特拉地区达拉兹村(Darisz,今天的Drazovce)的采集工作③:巴托克在一家农舍的屋里架起了留声机,村民们挤在留声机的喇叭筒周围。每一个人都想对着这个喇叭口唱歌。这样,他用两个下午收集了60首歌。一年半以前,他已经在这里把村民们唱的50首歌录到了蜡筒上。在巴托克看来,在这个仅有1000人的村子里,这种歌曲宝藏是"取之不尽的"。

因为在这种录音中,没有人在歌唱时会受到妨碍,因此能把全村的保留曲目都记录下来。这样,巴托克就能在事后安安静静地来比较这些歌曲,也就能为它们分出较古老的和较新近的不同层次来。巴托克也许就是通过这种比较和其他研究得出了他的认识,亦即我们在他出版的歌曲集序言里,尤其在他

① 巴托克在民歌研究早期确实只重视曲调。但后来,他的认识和做法都有改变。如他在《匈牙利民间音乐和新的匈牙利音乐》(1927)一文中提道:"……仅仅学习曲调是不够的。同样重要的是,对这些歌曲所生存的环境不可不加以认识。"——译者注
② 施奈德:《多声部音乐史》第1册《自然民族》。
③ 施通普夫:《音乐的始源》,1911年莱比锡版。

1924—1925年发表的专著《匈牙利民歌》的绪论中所读到的那些认识。

本文不想对巴托克的历次采风逐一进行回顾。可以从巴托克的书信中追述出更多的情况,当然并非全部情况。本文只要说明,这位作曲家只把民间音乐当作他的副业。尤其是1907年1月,他在布达佩斯匈牙利皇家音乐学院得到了钢琴教授的职位后,可供自己支配的时间更少了。在任职期间,他两次向上司提出申请,要求支持他的民间音乐研究工作:1908—1909年是申请助手;1917—1918年是要求减少钢琴课,以便腾出时间记录他那些已交放在布达佩斯国家博物馆里的录音。① 在他1917—1918年的一份申请里,我们可以知道他几次采集的一些数字:"至世界大战爆发,我已交给博物馆1170个蜡筒和据此记录下来的3300首曲调。此后,我又用784个蜡筒收集了大约2300首曲调。不过,由于非常的局势,这些曲调我至今尚未交出去。"这些令人钦佩的成果已弄得巴托克筋疲力尽。当然,战后的政治条件也几乎完全限制了他的采集工作。他在自传中强调了这一点。但是,巴托克继续进行了学术方面的整理和研究。从1919年起,他出版的歌曲集和有关民间音乐的论文就是这方面的明证。

用巴托克的论文来评价他学术方面的成就,用它们来与当代比较音乐学的各种要求加以比照,这比用他的收集工作来评价或比照更为合适。主要是因为学界对巴托克在学术方面的整理研究工作的方法,亦即歌曲的记录、整理和描述等方面有着不同的争论。巴托克的《匈牙利民歌——试论匈牙利农民曲调的体系化》(柏林,1925年德文版)一书是对其研究方法的最好阐释。作者在绪论中论述了他是用什么标准来完成该分类体系的。该分类的前提是把所有曲调记成相同的结束音。为此,巴托克根据科恩(Ilmari Krohn)的方法选择了g^1。这就是说,起决定作用的不是各音的变化,亦即不是曲调的调式,而更多的是各音在音域中的位置。然后,曲调按下述标准被分类:

① 按照曲调的旋律句数(歌曲有2至4句);
② 按照旋律句结束音的音高,亦即按照歌曲的"内终止";
③ 按照旋律句唱词的音节数;
④ 按照曲调的音域。②

也许必须这样来考察这几条标准的等级:按照旋律句数,亦即按照歌曲的形式作第一步划分;然后按照旋律句句末的音高,亦即按照一条从歌曲形式中

① 见《音乐民族学通讯》第1期至第11期。
② 巴托克的匈牙利民族分类法可参见《匈牙利民族——试论匈牙利农民曲调的体系化》(金经言译,1985年中国艺术研究院音乐研究所油印)。此处第一条标准中的旋律句也可译为乐句,指配于某行歌词的那部分曲调。——译者注

产生的标准作第二步划分；接着再按照音节数，亦即唱词形式作第三步划分；最后，再按照曲调的音域划分，亦就是音域窄的曲调排在音域宽的前面。这样，不但最后一条，而且前面几条标准也没有涉及曲调的实质，亦即没有涉及鸣响的旋律线，这样，调式也就随着选择了 g^1 作为必需的结束音而推动了它作为要素的作用。

所以，在对较大量的曲调进行分类时，这套体系是否具有指导意义，实在很成问题。在科达伊的著作中，例如在他的《论匈牙利民间音乐》一书中，就指出了另外的方法。巴托克的方法至少有这样的弊端：有些歌曲被作为"变体"而被归为一类，但它们的旋律线条相去甚远；而有些具有相同曲调的歌曲有时又被划入不同的类别之中，如果我们把这些歌曲当作两个整体来加以考察，那么我们就会认识到东南欧民歌研究家（当然其他某些音乐文化的研究家也一定如此）所面临的特有困难。我们似乎能这样来概述这些困难：

在某一人种（这里是匈牙利人）的歌曲遗产中，存在着大量具有某种特点的曲调类型。在实际表演中，它们虽然始终与整体的歌曲联系在一起，但它们又能一定程度地离开现有的旋律线，并组成新的旋律。其中的这些旋律型并未完全固定下来，而是作为某种程度的装饰和变换。这种变化甚至在前一段到后段的过程中也会出现。

必须附上一首歌曲的记谱作为上述论点的例证。该谱是巴托克根据1939年来布达佩斯电台演唱的民歌手的录音记写的。这些音响实例见科维尔（Henry Cowell）编的唱片《匈牙利民间音乐》（Folkways Record FM4000）。该乐谱用黑底白字印在了该唱片的副页上，可以看到，每一首曲子中，每一段分别用上下两行列出两种版本。上面一行包含着在音响形态（Klangbild）中出现的所有装饰，如用正常速度，有些用小音符记音的地方我们就听不出实际的等值音响。所以，这类歌曲只能用慢一半的速度仔细听才行。该段落的下面一行再现了其简化了的版本，这使我们想起了巴托克的专著《匈牙利民歌》中的谱例。我们可以设想一下，巴托克在发表时给这些乐曲加上了"宣叙式的"（Parlando）。因为用"真正的记谱法"，亦即尽可能精确地按照原样把鸣响着的过程记录在谱纸上，标写在每一个音节上的那些音符的时值大多与简化了的版本的时值不符。从这一角度出发，我们不得不考虑到，巴托克的《匈牙利民歌》，包括他早期印行的其他歌曲集所提供的只能是所演唱歌曲曲调的"大网眼式的"近似值。可以肯定的是，曲调的主要音是得到正确记录的，但是，在"音响版本"里，装饰音，特别是较古老的"宣叙式歌曲"的装饰音，大约要多得多，节拍节奏的形态也大约要灵活得多。就初步了解而言，掌握具有基本骨架的曲调也许就足够了，因为

从中能看出所组合成的曲调形态的音区、音域和时值。但是,如果要进行曲调形态学的研究,要进行不同国家音乐风格的比较研究(这些研究会涉及旋律、节奏和表演方式等方面),那必须要有比较精确的记谱。而这样的记谱,只有追回到"鸣响的原件"后才能获得。我们不能排除这样一点,即巴托克本人后来意识到了他早期的记谱是不够精确的。

也许是 30 年代录音技术的改善,也或许是对研究工作的未来进展有所预测,导致了比较精确的记谱。因为(根据可查阅的资料)巴托克几乎不阅读研究报告,与比较音乐学代表人物的交往似乎也极少,即使在纽约哥伦比亚大学任教期间也是如此。但是,巴托克在其一系列理论文章中记下了他在民间音乐研究方面的经验与考虑。最后,有必要提一下巴托克的那篇最重要的,名为《为什么和怎样采集民间音乐》(1936 年出版)的论文。① 其中有许多见解,至少他在从事研究的头几年里还没有认识到。本文在此所做的一些说明也许已经能够说明这些问题。我们来看一看,它们在今天还有多大的价值。

首先,巴托克强调,每一次表演只能提供一首歌曲曲调的一种"版本",另外一次表演也就可能是一种变体。现代民歌研究恰恰有理由要认真对待这些认识。这种认识来源于:一首"真正的"民歌不会有一个标准的版本,所有的变体都是平等地相互并列存在的。

巴托克进一步指出,民间音乐有机地融进了乡村生活之中。所以,一位音乐研究者必须有语言学的、历史学的、社会学的多方面的修养,由于涉及舞蹈,还必须具有编舞方面的修养。因为一个人不可能有这么多知识,所以,需要有工作分工。这些想法远远超出了巴托克的实际研究活动,当然,可供使用的时间和专攻某一地区等问题,在这里也起着一定的作用。另外,一个人在某地逗留的时间长些,他就可多获得有关的知识。一般而论,在非西方国家里,如果一位当地的学者和一位外来的学者合作进行工作,那么研究成果一定会大一些。在这种情况下,资料和方法就会以有益的方式互为补充与渗透。对有些特殊课题,也可派出一个研究小组,他们不仅去考察研究某一至今不为人所知的人群的文化,而且还要去调查研究他们的自然背景的各种特点。除了音乐本身以外,还要把"人和音乐范围"内的所有附加现象都纳入自己的考察之中,这将永远是这类研究工作的任务。

巴托克的另一个观点是,结合收集和整理不同的音乐,要求对之进行比较研究,并为此尽量收集有关资料,包括收集居住在遥远地区的民族的资料。这

① 柯达伊:《论匈牙利民间音乐》,1956 年布达佩斯德文版。

里又提到了一项比较音乐学从其成立起就认为必须进行的任务。如果我们在对音乐进行分析阐释时,仍然强烈地关心音响现象的功能以及当地人对音乐的理解的话,上述看法至今仍然具有重要意义。

巴托克就怎样收集这一问题建议道,只能在当地,亦即在乡村,从长期居住在那里的居民中采录音乐。采录时,应该有多一些的村民在场,以便使其中一人在另一人唱歌时做些提示。这些话是巴托克的经验之谈,也是对那些想尽快地在某一村子里多收集歌曲的采集者的忠告。但是,事实上并非在任何时候都像巴托克认为的那样,"只能在集体环境中才能观察到歌曲的真正功能"。

巴托克继续论述应该收集些什么。他认为"在任何一个地区,凡是若干年内未受外来强制性影响且在村民中间广泛流传的所有能被采录的曲调"都属于采集范围。所以,从收音机里,或者在学校里学到的歌曲则不必采录。其唱法到处一样的歌曲只需采录一次。至此,我们能够同意巴托克的看法,因为一首歌曲属于某一村子集体的财产这一点是至关重要的。但是一首歌曲是何时和怎样来到这里的呢?是50年前或者是80年前?也许是从外面传入的?为了搞清这些问题就需要对该村庄做历史的考察,或者需要拿它与邻近村庄的歌曲加以比较,如此等等。巴托克还说,要优先采集古老曲调,而且,这些古老曲调是"不与某种场合有联系的歌曲"①;但是90%的曲调是与民间习俗联系在一起的,除此也就是较新近的歌曲。这种笼统的说法看来太过分了。而对民间习俗以及从属于这种习俗的歌曲做具体的年代鉴定则是可取的做法。

本文以有关田野研究方法论的个别问题作为结束。在此我们还可以看到,巴托克直至逝世,始终以研究家的身份从事民间音乐研究。而这些工作仅仅是比较音乐学的一个部分,后者是从声学和心理学发展而来的,而且在其早期只研究非西方音乐。也许可以把巴托克看作是那些通过采集和记谱工作指出了民间音乐研究和比较音乐学所具有的类似特点的人物之一。但是,巴托克是一位为了其艺术创作事业而进行民间音乐研究,并直观地使用比较音乐学方法的艺术家。

译注:原文发表于1984年第39期《奥地利音乐杂志》,文内有些说法与其

① 巴托克对古老曲调与某些场合没有联系的观点在后来有改变。他在《为什么和怎样采集民间音乐》(1936年)一文中提道:"到底古代给我们传下来了什么呢?首先是这些曲调,就是我以前所认为与'节令没有什么关系'的,但逐渐已可看出它们还是与某些特别场合有关的,如女工们夜间纺织、卡拉卡(一种无酬换工形式——引者注)和其他一些我们不能认识的场合等。"巴托克的重要著作《匈牙利民歌》是按早先的观点对民歌进行分类的,所以,库克尔茨对此进行了评说。——译者注

他资料稍有出入。为此,译者将有关文字以译注形式附于文中,供读者参考。

本文作者库克尔茨(Kdduckertz)系德国著名音乐民族学家。他的另外三篇论文已有中译本:《民族音乐学》(金经言译,载《中国音乐》1983年第4期)、《19世纪的南印度艺术音乐》(金经言译,载《19世纪东方音乐文化》,文联出版公司,1985年版)、《民族音乐学导论》(俞人豪译,中央音乐学院油印)。

中匈音乐学家有关匈牙利族源研究的新进展

[美] 霍尔瓦特·伊莎贝拉 巴特尔译

在过去一百年的激烈争论中，历史学、人类学、语言学、考古学及音乐学中的各学科，都未能就有关匈牙利人的语言、人种及文化渊源取得一致的看法。正如一般所知道的那样，现在时兴的看法仅根据19世纪中主要由匈牙利语言学家做出的一些语言学假说，认为匈牙利人属于芬兰-乌戈尔民族①，匈牙利语最接近汉蒂、曼西语。芬兰-乌戈尔民族现居住在乌拉尔山东麓，分散在奥毕河两岸的村落中。故典型的论点认为匈牙利人的先民曾与汉蒂、曼西人的先民一起生活在欧亚大陆的某个地方，但这一"古代故乡"的准确地点，无论匈牙利语言学家或其他语言学家都未曾指出过。

根据一些未必确凿的资料估计，匈牙利人在公元200—400年从卡玛河、伏尔加河及彼特克拉河流域出发，向南迁徙到突厥草原并接受了突厥人的强烈影响。后来，他们在公元5世纪或6世纪成为布加尔汗国之一部，并于9世纪末占据了居住至今的喀尔巴阡盆地。

然而，上述理论显然与9世纪拜占庭史学家狄奥法内斯、拜占庭皇帝波费尔金尼图斯和其他一些历史学家的研究、记载和考据不符②，也与考古学家的研究成果不符。③ 这些记载和考古学发现告诉我们：9世纪匈牙利人的文化为突厥文化，同时代其他民族的人也认为他们是突厥人或匈奴人。更能说明问题的是，匈牙利人在人种成分方面也显示了强烈的中亚（图兰尼亚）种族特征，而与属于乌拉尔亚种的鄂毕乌戈尔人——汉蒂、曼西族不同。④

与上述诸学科的学者一起，匈牙利音乐学家也曾努力通过考查匈牙利民歌

① B. 安托尔：《匈牙利人民的历史》。
② 参看 L. 鸠拉：《占领国土时期匈牙利人的生活》《阿尔帕德的人民》，G. 莫拉维契克：《康士坦丁·波费尔金尼图斯帝国的统治》《斯蒂芬大帝逝世九百周年纪念》，T. 约瑟夫：《匈牙利人的族源与他们的古代故居和迁徙》。
③ R. 拉斯洛和 N. 依波娅：《从古国到喀尔巴阡盆地——有关占领国土时期匈牙利人最新发现》。
④ N.N. 柴波科斯洛夫：《有关芬兰-乌戈尔语族的起源问题》。

希望解决匈牙利史前史的问题。在这方面的先驱者是贝拉·巴托克(Bartok)和佐尔坦·科达伊(Kodaly)。巴托克在20世纪初走遍匈牙利和安那托利亚搜集民间音乐,并指出许多匈牙利民歌在结构上与流行在安那托利亚的土耳其民歌相似。这些民歌是羽调式的并为五度结构。巴托克认为这是最古老的匈牙利民间音乐特征,同时指出"古老的匈牙利音乐文化是古老的突厥音乐文化的一部分"①。

科达伊和维卡尔(Vikar)也研究了匈牙利民歌的古代特征,并在苏联楚瓦什族及马里族民歌中也发现了这些特征,无论如何,楚瓦什族是突厥民族,马里族属于芬兰-乌戈尔语族的芬兰语支,但匈牙利人属于乌戈尔语支。虽然此项研究没能揭示出什么是更为古老的芬兰-乌戈尔音乐的特征,但他们还是认为属于芬兰-乌戈尔语族的匈牙利人和马里人从邻近的突厥民族学来了这种音乐形态。②

匈牙利音乐学家们只研究匈牙利音乐和其他芬兰-乌戈尔民族民间音乐的亲缘关系,极大地忽视了巴托克开拓性的工作和他的看法。这使匈牙利音乐学家们在45年中停滞不前。

使得这方面研究工作有了突破性进展的不是匈牙利人,而是一位在中国音乐学院工作的中国音乐学家杜亚雄教授。他在20多年研究中国少数民族音乐的基础上到了匈牙利,并以巴托克遗留下来的问题作为出发点,对匈牙利民歌进行了更深层次的比较研究。经广泛的研究之后,他认为匈牙利古代民歌的特征——羽调式和五度结构同样可在土耳其安那托里亚民歌和中国北方诸少数民族,如维吾尔族、裕固族、鄂伦春族、达斡尔族、鄂温克族、蒙古族及汉族民歌中找到。③ 他还有机会研究了和匈牙利人在语言上最接近的鄂毕乌戈尔人(汉蒂族和曼西族)的民歌,并发现它们和匈牙利民歌不同。鄂毕乌戈尔人的民歌不具有羽调式和五度结构的特征。

在进一步研究中国史料之后,杜教授指出突厥人和蒙古人以及其他许多讲阿尔泰语系语言的民族都与匈奴人在祖源上有或多或少的联系。根据《史记》中记载的一首匈奴民歌,在甘肃玉门火烧沟出土的陶埙和中国北方各民族民歌的现状,他认为羽调式及五度结构可能是匈奴音乐的遗传因素。

所有这些都表明,特殊的音乐结构可追溯到一个古老的传统,而且这个音乐传统较之其他的文化事项(如语言)的变化要慢得多。杜教授认为我们可找

① 巴托克:《东欧民间音乐研究的几个问题》。
② 见科达伊:《论匈牙利民间音乐》。
③ 杜亚雄:《裕固族西部民歌与有关民歌之比较研究》。

到许多例证来证明这一观点,如美国黑人现操属于印欧语系的英语,但他们的音乐在他们被迫离开非洲三至四百年之后的今天,仍然显示出强烈的、相当明显的非洲特征。

据此,杜亚雄认为我们可以对匈牙利人公元6—7世纪前的历史做一些推测。这一决定性的阶段是在公元1—5世纪。匈牙利人可能是作为从贝加尔湖向西迁移浪潮中的一个突厥民族而到达了伏尔加河下游,这一迁移发生在公元1—3世纪,即匈奴帝国瓦解之后。①

杜亚雄教授于1989年和1990年去奥地利、匈牙利、德国和瑞士讲学并参加会议。他的每次演讲都引起了人们的兴趣并受到热烈欢迎。

1990年8月27日至9月2日在匈牙利德布累森市举行了第七届国际芬兰-乌戈尔大会。来自布达佩斯的乔治·索马斯-斯契福特(Gyorgy Szomjas Schiffert)教授和许多专家一起出席了会议。他是一位研究芬兰民间音乐的音乐学家。在此次大会上,斯契福特教授提出了另一项使人感到意外的音乐学研究成果。

他研究了约七千首芬兰民歌并在其中发现一些是羽调式并有五度结构的。有119首保留有五度结构的痕迹,但有显著的变化。虽然他没有解释,芬兰人是在何时又是如何获得这些歌曲的,但他认为这些数量很少(低于九分之一)的与匈牙利、中国民歌结构相同的歌曲,是从中亚音乐传统中传入芬兰音乐中的借用因素。他认为这种结构不构成芬兰民间音乐的古代层面。②

虽然两位音乐学家一直都是各自独立工作的,但他们所做的结论在方向性上却是一致的。让我们来概述一下这些结论及一些衍生的观点:

(1)匈牙利人和其他芬兰-乌戈尔民族,即芬兰人和鄂毕乌戈尔人不属于一个共同的古代音乐文化传统。

(2)匈牙利民间音乐中最古老的层面与突厥人的音乐传统相一致,特别是与今天住在中国北方的突厥语民族相一致。

(3)这一音乐遗产可追溯到匈奴的音乐传统。匈奴是一个突厥语民族,他们在公元前4—5世纪,甚至更早就已住在贝加尔湖沿岸。我们还应记住:音乐要比其他社会文化事项,诸如语言的保守性更强。

如果匈牙利人和其他芬兰-乌戈尔民族不属于同一个音乐文化传统,我们可以推测他们也不属于同一个古代的文化共同体。因此,这里便产生了一个问

① 杜亚雄:《中匈民歌的亲缘关系》。
② 乔治·索马斯-斯契福特:《芬兰民间音乐中的四度、五度结构》。

题:匈牙利人是从何地来的?他们在公元1—5世纪之间又和哪个民族属于同一文化?杜亚雄教授的研究提醒我们:匈牙利人可能在公元1世纪时和突厥人一块住在贝加尔湖周围。但,我们又如何解释匈牙利语被人们称为芬兰-乌戈尔语的这一语言现象呢?这个问题又迫使我们重新审查匈牙利语在芬兰-乌戈尔语族中的地位。

柯林戴尔认为匈牙利语与乌拉尔语特别是古代原始乌拉尔语相距甚远。① 另一方面,芬兰-乌戈尔语系和阿尔泰语系诸语言显示出的在语法特点方面的一致性,也是在进一步研究这些民族的历史时不可忽视的。② 这表明更进一步的成体系的观察应在芬兰-乌戈尔和阿尔泰两个语系的范围内进行,匈牙利语言学家应当考虑到历史语言学最新的进展。举例来说,目前这一领域的研究说明:① 原始印欧语并不是像人们曾认为的那样古老。② 印欧语系诸语言并不是由一个原始共同母语发展而来的,而是多源性、地域性交流的结果。③ 用音位学的方法对原始母语进行构思并推导出古代语言的发展过程,已被认为在逻辑上是不健全的。但匈牙利的芬兰-乌戈尔学家仍然运用着已被废弃了的方法,同时忽视了其他国家芬兰-乌戈尔学者的探讨。

如:今日芬兰的语言学家仅承认操芬兰-乌戈尔语的各民族之间有语言上的亲属关系,而不承认他们之间有文化上或人种上的亲缘关系。

因为中匈音乐学家们立论扎实,提供了新资料和新观点,亦可能得到进一步的研究成果,所以他们的工作更显得必要也更应重视。

今日学术界已普遍认为:没有一个民族的历史可在一门单独学科的研究基础上写成。民族音乐学也不要求单独地对匈牙利人的早期历史做出最后的答案和解释。同时,这一点也是不能对语言学家们要求的。我认为索玛斯-斯契福特教授和杜教授的工作堪称"引玉之砖"。他们的研究工作是一个很好的实事求是的例子,它根据资料得出结论,而不是迫使资料去适应某种"先前"的理论。他们的工作对匈牙利的芬兰-乌戈尔学家提出了挑战,使他们要重新审查自己在匈牙利历史、匈牙利语渊源方面的研究成果。他们的工作是中匈民族音乐学家携手并肩合作的开端,同时也是音乐学家与其他学科领域的专家在一起,继续努力解决匈牙利族源问题的开端。

① 波跃恩:《乌拉尔语系诸语言介绍》。
② D.法卡斯-福斯赫:《乌拉尔-阿尔泰语系》。

爪哇音乐即兴演奏的概况

[美]M.胡德　许　译译　双　仁校

音乐的共性大体上是容易识别的。试引证几个极易为人们想到的常例：

① 在所有的文化中都有音乐存在，所以我们说音乐是普遍存在的。

② 全世界所发现的不同类型的音乐，像人类的语言一样是多种多样的。

③ 音乐普遍地被认为是一种时间性音响现象，乃是不同于可以用书写方式来表现的空间视觉现象。

④ 音乐是一种人们交流的方式。

⑤ 在所有社会中都有声乐的活动。

⑥ 音乐引发起各种情感，它可能包含或不包含理智的反应。

⑦ 音乐为不同性别和年龄的人们使用。

⑧ 音乐是人们在仪式中所需要的基础部分。

⑨ 音乐把大脑的两个方面，即逻辑和情感联系在一起，由语言而统一起来，如像歌曲、赞歌，或有关各种风格的说唱。

⑩ 一个人的音乐水平能够把个人的特质传导出来。

⑪ 不受个人音乐水平的影响，音乐可以把人的精神提高到深奥、神圣的境界。

⑫ 音乐这种得天独厚的优点，与事物的简单或复杂状态并无关系。

⑬ 运用于音乐的吐字读音上的这种难易相容的特点，在乐器技法构成中并不是一种准则。

⑭ 自然物质的应用，无论它是属于植物的，还是动物的，都在一种文化范围内的乐器制造方面起着决定性的作用。

⑮ 在音乐中即兴演奏是一种普遍现象。

提出具有全球性的这15点尝试，是有趣又有益的。然而，观众的鉴赏能力排除了这种必要。当每个论点被提到时，可能已经有不少例子使人想起，所以这15点是可以发展和扩充的。

这些提到的通常事情，几乎没有什么例外。更多的特别条件在文化上是日

趋固定的,或是逐渐形成所谓"特殊性的文化"。顺便提几个例子,如:从音乐中认识到的知识;乐音音响的感知;有条件的反应;象征性,特殊音乐的联想等。与这些较为抽象的 15 个常例相反,上述的例子是从文化方面来决定的。例子越是特殊它的普遍性就越小。从广义上看,以上所举的第 4 点,可以说音乐是一种交流的方式。这是千真万确的。对于一种特殊音乐的介绍,就是特殊性的文化。如:爪哇人的、意大利人的,以及马杜拉人的音乐。

然而按照特殊性的文化来衡量音乐的产生,可能在考虑音乐的作用过程会步入歧途。如,在即兴的演奏中思维程序是普遍采用的。(第 15 点)与在音乐比较中不同的是,两种文化在即兴演奏中,可能有同样的思维程序。它们可能是相似的或不同的。换句话说,一些音乐创作的实践可能是超越了所谓"特殊性界限文化"。举两个实例就够了:爪哇和柬埔寨的音乐创作是很不一样的,但是控制即兴演奏的思维程序则非常相似。另一方面,控制爵士音乐的思维程序和控制爪哇人的即兴演奏思维程序,像他们所创作的音乐一样,是很不相同的。

在本文第一部分,爪哇音乐的即兴演奏例子,说明了具有普遍性的 15 点的总的原则。第二部分是相似的和不同的一种比较,此种情况在巽他岛、爪哇岛和巴厘岛的音乐中,是存在于经过选择的特殊音乐活动实践中的。在总结的第三部分中,我提出了一种理论,它是从这种普遍范围的另一个方面开始的,即在音乐的特殊性中,作为一般的原则而进行探索;以及在论据材料提出后,能更明确地对理论加以说明。

第一部分

出于几种原因,选出爪哇音乐的即兴演奏来说明这 15 点。首先,在经过三十多年的探索后,我最终完成了一本书。这本书对于致力于作曲和即兴演出都提出了一些原则。第二,这种研究对于所有东南亚广大地区都有意义。第三,这样一个明确的主题,对上面谈到的 15 点普遍原则提供了一种评论性的检验。第四,它提供了一种对"特殊性的文化比较"确切而良好的检验。第五,它为我理论总结提供了有力的根据。

虽然这 15 点中的一些论点看上去是一清二楚的,但还是让我们查看一下存在的错误方面吧!此外,我将用图解或乐曲的例子,使它们可以更为明确。第一点,音乐的普遍存在,作为事实是被普遍接受的。关于爪哇的情况,我愿以中爪哇的两个例子来说明由加美兰乐队和舞蹈剧所取得的社会影响及效益。其一,是舞蹈的风格。这是在日惹市的一所豪华公寓内演出《摩诃婆罗多》时所见的实况。那些精心设计并光彩耀眼的服饰,殿堂中的大理石地面,表演者舞姿的优美风度,体现了宫廷风格的特点。其二,描述了同一个舞蹈史诗在爪哇

南海岸附近的一个村庄上演时的情景。简朴的服饰质地较差。舞台地面水泥砌成。乡村舞蹈演员的基本舞姿明显地简单而缺少魅力。

格尔兹(H.Geertz)指出,爪哇岛中心场所的典雅多姿的台风,为最偏远的山村所竭力效仿,至少已有 1000 年。

第二点,全世界音乐之间的差异,总的比较是对人类各种语言的差异而制定的。总有一天,不但可以证明音乐风格是某种语言的反映,而且还能证明各种地方音乐风格也是各种方言的反映。第二部分对此将特别说明。

第三点提出,音乐是听觉而不是视觉现象。在爪哇传统的记载中,音乐的谱写和收集直到 19 世纪才首次出现。在《即兴演奏》中的书面研究直到 20 世纪 50 年代才出现。对于爪哇人来说,在作为一种时间性的音响现象的音乐和一种书写方法之间,并不存在麻烦。后者代表了一种不发声的空间视觉现象。爪哇音乐是不依靠乐谱来演奏的。作为保留一首乐曲的固定旋律和某些特色的一种方法,宫廷的记谱方式,自上一个世纪就使用着,这样乐曲就不会失传。在日惹市苏丹的宫廷中的乐谱里保存着 700 多首古典音乐。阿拉伯数字记谱法在当代音乐学院中,被用于加美兰研究的基础教育,但从不用于演出。

第四点,作为一种人们交流方式的音乐,是在不同的水平上发挥作用的。我不仅讲到了关于音乐与仪式,戏剧结构,戏剧人物的特定性格的联系,而且还谈及在演出人员中作为一种人们交流方式的音乐。下面是由一位爪哇主要职业音乐家讲到的关于在演奏人员中进行即兴演奏的程序。

演奏的性质不是由一个乐器决定的,而是由所有彼此相互配合的乐器决定的,时而领奏时而齐奏,又引奏一程,随之合奏,周而复始,反复多次。

第五点,声乐表演随处可见,它包括无伴奏独唱、齐唱,及全部加美兰乐队伴奏的合唱,还有在这些方式之间存在的许多其他形式的演唱。我已将第五点、第六点和第九点的例证连接了起来。第六点强调了音乐情感的普遍性。第九点指出在说唱方面大脑的逻辑和情感这两部分的衔接情况。可能对说明这三点最恰当的例子,要算中爪哇最著名的女声乐家姜北玛度洒瑞(Mardusari)的戏剧性的演唱风格和优美的歌喉了。她扮演的贵族丁果(Ojingo)这一角色,即红衣骑士,是这类剧本的典型代表。这位红衣骑士以舞蹈歌剧形式在英雄人物天玛·吾兰(Wulall)面前为他的生活申辩。这部称为《兰剑锤迦》的舞剧,在苏拉卡塔(即梭罗)城市里是家喻户晓的。此外,她的高超的艺术和其他提到的艺术家一样,全部都是即兴表演的。

第七点和第八点在所有的音乐即兴演奏的例证中是能够结合起来的。第七点,音乐可供不同性别和年龄的人所用。第八点,音乐是人类在仪式中所需

要的基础部分。这些观点能够通过上演以文学巨著《摩诃婆罗多》《罗摩衍那》,或《潘吉》为根据编成的皮影戏加以介绍和说明。皮影戏在人的一生中所经过的重大的事件里是必备的。《哇扬戏》(即皮影戏)的演出时间是固定的,从早晨 8 点到午夜 12 点的第一段时间是正式的,它特别适合于孩子们的教育。从午夜 12 点到早晨 3 点,第二段时间是由爪哇的贤人哲士安排的,这与中年人的生活习性是息息相关的。从早晨 3 点到早晨 6 点的第三段时间,是与老年人的学识与情感相互交融的。来自各行各业不同年龄的人,为了各自神圣的信仰,以一名普通观众的身份聚集到了一起。

第十点,根据一个人的音乐水平,音乐就能把个人的气质传播到遥远的人间。我愿从以上讲到的音乐家久克柔韦斯塔(Jokrovasita)那里引证另一段话来说明这一点:

每一位雷贝克琴教师都有他自己的方法,强烈的欲望,不同的演奏风格。这些与艺术家的灵感是一致的。所以,如果一位艺术家的灵感在走下坡路,他的雷贝克琴技就会非常乏味。这是肯定无疑的。另一方面,即使他上了岁数,只要有进取的愿望,那么他的雷贝克琴术也是会不断提高的。

一位教师,无论他是谁,都可从他的雷贝克琴的音响和变奏的音色中认识他。但是,他的雷贝克琴的基本音响及这种琴技的变化,在升华中,是与他的灵感一致的。

所提到的中爪哇三位著名的音乐家,主要是为证明这种观点。例如,通过他们对于像《五光十色》这样一首名曲的即兴演奏,就清楚地显示了每位艺术家的个人特点。这第一面锣的简单旋律,重复了三次,构成了斯兰宙(stendvo)这种音调的音高 2321)321[半个圆括号表示的是克农锣(kenong)的一击,整个圆括号表示的是克农锣(kenong gone)]。

依据这种简单的曲调,雷贝克琴演奏者久克柔韦斯塔在他的即兴演奏中,用含有特殊场合下的标准装饰音,对这首四拍子乐曲作品的每个音符进行了独特的演奏。由潘加潘瓜韦特(Pantjapangrawit)即兴演奏的同一首乐曲,明快悦耳而又富有激情。根德尔琴(gender)的演奏者哈迪伽瑞塔(Haditjarida),他以在艺术上的内涵性,又不时地弹奏出优美的旋律,以及卓越的演奏技巧而闻名遐迩。他们由于个人的特殊艺术风格而得到公认。

为了证明第十一点,即不受个人音乐水平的影响,音乐可以把人的精神提高到一种奥秘而又神圣的境界。我从一首 19 世纪的阿拉伯诗文《the tjentini》中,引用了一段文字。

音乐是与希望,即人的心灵的平和而宁静的趋势保持一致的。这就是我们

应该全心为之奋斗的目标。

然而,我们不应该仅使自己沉醉于乐曲的美好音响中。它的魅力应使我们的内心得到启迪。

为了与上帝融为一体,产生了一种强烈的渴望。这样,乐曲本身的作用便完全消失,没有留下痕迹。

这是人们应该坚持的方向。加美兰乐队的音响和歌声就是这种形式。

似乎人们应该把来自上帝的所有声响归还给他,这样上帝就以听觉的本领赋予了人类。

一位在康涅狄格州的美以美会大学执教的爪哇教师——苏玛萨姆教授,曾提到已故爪哇作曲家玛涛潘瓜韦特(Maltopangrawit)所写的一首诗,认为这代表了20世纪的一种观点:"除了在演奏加美兰的乐曲时能获得一种崇高的情感,即一种神圣的,比起先前所描写的欢乐更为深刻的感受以外,不存在任何疑问。"

第十二点,一种特定音乐表达方式的相对性或复杂性,是同音乐才能方面的杰出表现力无关的,这点在许多方面能从爪哇音乐中得到证实。在古典音乐作品中,那些多年来一直享有盛名的作品,是具有美丽旋律的东德槟(gendbing)乐曲。这种旋律并不比理论上的收束式调式更加重要。如乐曲《刚江·甘经》《五光十色》《犹旦先生》等。

第十三点,在音乐读字吐音法方面的这种难易相兼性,是与艺术技法的发展无关的。作为对乐器起决定作用的这种自然物质的可能性,可以在第十四点中通过介绍苏林(即箫)或竹笛来加以说明。它是一种有圆形的调音孔,一端吹气,末端送气的笛子。它完全没有与欧洲长笛相关的手指键,按孔也没有弹性,更没有手柄。然而,它表演的精湛会使大多数西方长笛手相形见绌。

第十五点,即兴演奏作品的连续性,需要做一些解释。在别处,我已经尽力证明在作曲的过程与即兴演奏的过程之间,不存在界限。在爪哇音乐中,东德亨乐曲(the gondhing)或者音乐作品有一种"固定的旋律",即通过一个适当的时间片断,在一组特定的加美兰乐队演奏的节目中,在一个已定的地点,这种即兴演奏所依存的曲调仍旧是固定不变的。为了使用"固定的"这个词,所有这些限定方法都是必要的,这是值得注意的问题。在另外的一些场合,在不同的加美兰乐队演奏的节目中,在其他的地点内,还存在着各种各样的音乐旋律。换句话说,它的"固定性"相对来说是不固定的。在即兴演奏中,摆脱掉声响乐器上不同风格中的各种陈规,从另一个角度来说,这种可变性也相对是固定的。

在爪哇即兴演奏作品的研究中,这连续演奏的中间部分是由盖瑞根琴(the

gerongan）表现的,它的音乐旋律是由男声合唱队演唱的。这种不同于东德亨乐曲的曲调本身(相对来说)是固定的。但男声合唱队的演员要求去使用个人美妙的装饰音,当然,这些装饰音是即兴演唱的。然而,应控制在一定特有的范围内。更有意义的是,这种盖瑞根琴的固定旋律是同这种即兴演奏的指导法规严格保持一致的情况下制作的。

第二部分

现在就回到第二点,世界上不同的音乐与人类的语言一样,是多种多样的。试比较一下音乐和语言两者的文化特点。西爪哇居住着巽他人,他们有自己的生活方式,如服饰、行为举止、音乐组合、音乐风格、舞蹈以及语言。这些方式与爪哇人和巴厘人截然不同。在文化习俗方面,同样也有差异。

这三个民族的音乐风格也十分不同。第一例是一种声乐风格的比较,它说明关于语言的音调发展情况。第二例——"特殊性的文化"是通过比较巽他岛、爪哇岛和巴厘岛的雷贝克琴的演奏风格,来加以理解的。它也表明语言的影响已涉及弓弦乐器。第三是关于比较打鼓的风格问题,以便证明在节奏表达和鼓技方面的区别。

首先,在比较来自巽他、爪哇和巴厘的演唱风格方面,存在着显著的区别。如在起唱、放松、音质(泛音的频谱)声门的控制及典型的装饰风格方面等。这三种风格是不同的,一位没有传统知识的人也能在演唱后,略加比较而立即识别出来。

第二,在比较来自巽他和爪哇的雷贝克琴的风格时,歌唱和雷贝克琴之间存在着一种细致的声音模仿。特别是在起奏装饰音和音质方面。用巴厘的雷贝克琴来进行比较,就可以清楚地把第三种形式与其他两种分开。当甘姆布加美兰乐队来表现巴厘的雷贝克琴时,麦克非讲道:"……在包括四支箫的正式合奏中,雷贝克琴的作用并不太突出,有时只是通过它突然的颤音,轻快的经过音及偶然出现的切分音的旋律段落,来微弱地进行分辨。"

巴厘的雷贝克琴在当代极少用在其他合奏中,所以除了本身的音质外,与演唱建立一种直接的关系就更难了。

第三,代表了第一种文化特点的打鼓风格,能够通过在舞蹈伴奏中介绍全部加美兰乐队的情况,才能最完整地加以说明。巽他的鼓手同时演奏四面鼓,并靠灵巧的脚技能在每面鼓上控制音高的全部变化。爪哇的鼓手通常仅演奏一面鼓作为舞蹈伴奏,日惹市的巴坦根舞和苏拉卡塔市的希伯伦舞,鼓手还能敲奏出多种轻快而动听的鼓声。巴厘的鼓是由两位鼓手演奏的,那种迅速的连奏,令人兴奋的多声部是他们的演奏风格。

前面指明了爪哇和巴厘两地的民族，在音乐演奏风格上截然不同。另一方面，这三个不同的社会群体又是密切相关的。虽然他们的语言彼此难懂，但有着共同的结构和一些相同的词汇。这三个民族的历史都受到共同的外来文化的影响，以及各种宗教的熏陶。他们的乐器由相似种类构成。他们从印度这个文化巨人那里，分享了相同的文学和艺术，也都具有相同的内部发展历史。巽他人与爪哇人没有严格的边界线，在这里中爪哇变成了西爪哇。位于巴厘海峡两边的巴厘岛和东爪哇海岸相距一海里。从 11 世纪起，在巴厘岛上就存在着来自爪哇岛很强的文化影响，并在巽他人和爪哇人之间一直就存在着不断的文化交往。

第三部分

作为对此介绍的总结，我想提醒人们对大约 25 年前提出的一个问题加以注意。什么是音乐的语言，我能谈及音乐语言的语族问题吗，这涉及关于基础的音乐语言问题及有关一种音乐语言的各种语支及下属语支问题。

在这些问题发表后的七年，查理·西格尔（Seeger）宣称，从 19 世纪 70 年代起，我们就支持音乐研究领域里第二个纪元的开始。第一个纪元是由埃里克英瑞资·万·霍恩博斯特尔（Hornbostel）支配。几乎 20 年之后，方法论和多种学科研究的进展，又一次给了我勇气，使我怀着与其他的希望研究的人员一道来寻找一些答案，提出这些问题。

流传在巽他、爪哇和巴厘民族中的音乐风格对比的例子，证明了这种音乐的评价是正确的，即它们在风格上是非常不同的。当这一事实表明了它们所共有的文化因素时，它就值得注意了，并很快直接可使这些问题得以澄清。回答这些问题将需要在语言学、人类学、比较文学、比较宗教学、文化地理学，及其他目前还没有认识到的学科方面的学者共同努力协作来完成。

试来论证一个理论：音乐的风格基本上受语言的影响。如果考虑到音乐风格上最细微的区别，此条术语能得以借用的话，这并非专指诗文的停顿及节奏的重音这方面的道理，而是从语言的音韵学是音乐的"音位学"的一个决定因素这个意义上而言的。

这种理论所牵连的含义远比简单地建立一种关系意义更加深刻，如在爪哇语的音韵学和爪哇音乐风格的音位学之间的相互联系。试把这种思考方式扩展到爪哇音乐"方言"的音位学中去，使其可与爪哇语言的各种方言的音韵学进行比较。

在中爪哇和东爪哇，有着不同的方言，这些地区与巽他岛和巴厘岛的音乐风格完全不同。就我所知，从未有过想要建立这样的判断标准，它将会帮我们研究一种特定语言，更不用说这种语言方言的音韵学以及对于特定音乐风格的

音位学所产生的种种影响。

在这三种音乐语言中,我们能分辨出不同的地方。当21世纪时,我们一定能在音响的实验室中展示并衡量这些不同。如果在这三种不同的音乐语言中,我们能以这种相对全面的比较标准来处理这个问题,那么我们就有许多方法来仔细考虑每种语言中的方言问题了。

音乐风格的研究是以实际观察为基础的。如调式、音阶体系、收束式、配器法、音域、旋律、和声、节奏、歌词、上下句,甚至可能还要考虑到价值、法令、仪式、宗教等。我相信在对以上理论的检验中,这些探讨将是非常有帮助的。我既不打算建议恢复对长久已不研究的音乐"响度单位、音素"的探讨,也不提对后缀方式,或其他在音乐和语言之间彼此相应对位之类的研究。为了验定这些理论,语言学家和音乐家必须在实验室音响测定程序中,避免使用职业术语和归纳出的行话。

几年以前,在一次就夏威夷钢制吉他和夏威夷语言之间的比较中,引起人们对于音乐难以言传问题的注意。在验定我的理论时,它们可能是被考虑的因素。但是,它们的存在并没有使我失去信心和勇气。

如果以上提到的语言学家和其他学者,将在音响实验室内以人种音乐学这种新的比较方法进行探索,如:借助于"联合马来西亚银行公司"帮助,我相信将解决音乐和语言中的比较音韵学方面的问题。当我们做到这点时,就能够从巽他、爪哇和巴厘的语言在音乐风格中的不同反映,阐明音韵学的区别。

再说一遍,如果我们能够在音乐风格上和在这三种密切相关的文化中的口头语言方面分辨出各种不同,我们就能比较,并探索这些区别。下一步就要对每种富于乐感的语言中的各种方言进行测定。当我们努力寻求普遍范围中共同的结论时,就能摆脱掉音韵学的特点。它们可以从那些联系甚少的语言中,如夏威夷语和萨摩亚语,来区分这三种密切相关的音乐。

最后,我简单地概括一下我的理论:语言的音韵学是音乐风格中一个带普遍性的决定因素。如外围的、精华的、本土的、主流的和先锋的等。

尽管存在内部的差异和复杂性,但是出于某种考虑,把西方音乐看作是一个整体的概念还是恰当的。尽管需要排除一些西方社会音乐的重要的,但不是核心的因素,我们仍然要坚持这种观点。在许多世界文化中,西方音乐概念根深蒂固并得到广泛的使用。而各种西方音乐之间的区别却被认为是无足轻重的。纵观自称为西方音乐的各种音乐,其中大部分都具有共同的特性、原则和观念。而这些特性、原则和观念在其音乐中占有重要的地位。欧洲人和美国人当初正是使用了这些特性、原则和观念,向非西方世界展示他们的文化。或许

其中最明显的例子大概要算功能和声体系。这个体系认为只有具有和声的音乐才是正统的音乐。那么，我们可以认为音乐通常是由群体通过专制的领导形式创造的，这个群体越大越好。此外，还有一种观点认为计划是很重要的。按照这种观点，创作应该是经过精心构思；进行严格细致的排练；要求每一次演奏都绝对的固定，一成不变，在音乐内容或者作品风格方面观念新颖；创作原则通过记谱体现出来。音乐被看作是充分独立于另外一个文化领域的文化单元，其聚合点和表演内容都不受宗教、仪式或社会的严格约束。这些特征体现在各种风格迥异、内容不同的独立的音乐中。这些音乐有助于进一步证明西方音乐是一个统一的系统，并且这些音乐也能和西方文化和各种特征相联系。我认为非西方社会成员在接收西方音乐和文化时，对这些关系很可能要比西方人看得清楚。

但是，假如真正存在"西方音乐"（其本质根本上是统一的），假如存在一个传播模式，那么，就有必要对传统音乐在与西方音乐的同化和适应的过程中所产生的不同反应进行解释。例如日本就是一个典型的例子：当今日本，西方音乐占主导地位，而它的古代的传统大部分是作为博物馆作品被保存下来，其目的只是维持现状，不再发展。在印度，西方音乐几乎没有什么渗透，而传统音乐是保留的。但是，在研究机构或学院中，这种传统音乐在很大程度上已经转为西方模式。在亚洲和撒哈拉非洲，音乐的主流由西方和本地的两种不同风格的音乐所构成。拉丁美洲是最难理解的地区。拉美有一系列自己的音乐，这些音乐本身也都源自欧洲，墨西哥流浪乐队和木琴、安第斯高原的"瓦以诺"（way-nos)，均属于非西方那一部分。与之相对的另一部分是最近才介绍进来的欧洲音乐，其中夹杂着非洲风格。在中东地区，西方音乐占主要地位，而中东的传统音乐很少改变，只吸收西方音乐的一些因素。

这种多样化的根本原因与其说由于个体音乐文化特征所造成，毋宁说由于不同文化和不同音乐的关系性质所造成的。这种变化是由一个社会经济发展和技术发展的程度所决定的，例如人口数量；欧洲文化的变异形式；南方的还是北方的；天主教的还是新教的；是经济剥削性质还是殖民性质的，或是宗教加军事独裁性质；等等。这种多样化同样也是由于音乐的复杂性所造成的，其风格、观念、乐器和技法的不同也会产生不同的音乐。我们必须不断强调的正是这些关系。只有这样，我们才能解释维奥拉的"第四个时代"，即世界音乐近代史上所发生的事情。

亚洲音乐

[日]小泉文夫　杨和平、秦玉泉译

把亚洲诸民族的音乐统称为"亚洲音乐"是很困难的。如同欧洲音乐一样，由于历史上各民族间长期的文化交流所形成的共同的音乐理论基础，便出现了许多不同国家和地区使用相同的乐器、乐谱及乐语等状况。尽管如此，作为欧洲诸民族的音乐文化本身，仍然保持着各自鲜明的民族音乐文化特点。由此可见，若从文化这一角度出发，按照地理位置的划分，将亚洲诸民族的音乐归结为一个概念——"亚洲音乐"，实际上是没有什么意义的。此外，所谓"东方音乐"之说，是欧洲人相对于"西方音乐"提出的另一概念。欧洲人认为，在文化上能与它们相匹敌的民族，只有亚洲各民族，故而笼统地将亚洲诸民族的音乐称为"东方音乐"。

事实上，以中国为中心的东亚；以印尼、越南为中心的东南亚；以印度为中心的南亚和以阿拉伯、土耳其为中心的西亚，经过历史上的长期交流与融合，分别具备了各自的音乐文化基础，进而逐步形成了东亚、东南亚、南亚和西亚四个音乐文化圈。若从其整体上具有的音乐特征与欧洲音乐相比较，则不难发现这四个音乐文化圈具有以下几个共同的特征：

① 以单旋律为主。
② 以声乐为音乐主体。
③ 旋律多具装饰性。
④ 在小节和非小节要素上均追求细腻技巧。
⑤ 调式结构与其说是有机性的、逻辑性的，不如说是并列性的、连锁性的。

除上例整体特征外，这四个音乐文化圈还各具自己的特点。

1. 东亚文化圈

历史上以中国为中心，特别是从南北朝到唐代，中国集亚洲诸民族音乐之大成，建立了自己庞大的音乐理论体系，在吸收、借鉴和改造外来乐器方面，亦与四邻民族频繁地进行交流。位于该地区的蒙古、越南、朝鲜等国，一方面有着自己的音乐文化，另一方面又受中国音乐文化的强烈影响。尤其是在中国佛

教、儒教等宗教文化的背景下,东亚各国间在音乐文化方面的诸多不同之处,也有了共同的基础。仅以日本为例,虽然它与中国有着民族性的差异,但在音乐理论及乐器等方面,却几乎无一不以中国的音乐文化为基础,而正是通过与中国长期的音乐文化交流和不断地融合吸收,日本才建立了自己独特的音乐文化,这在东亚各国中是最为突出的。另外,在近八十年间,在吸收西洋音乐文化方面,日本在东亚各国中亦推首位。

2. 东南亚音乐文化圈

由于历史上音乐文化的不断交流和民族的类似性,东南亚一带具有以下共同的特征。

① 旋律、打击乐器的全奏音乐发达。
② 旋律中缺少力度的强烈变化和对比。
③ 以造型为主体的舞蹈音乐占很大比重。
④ 演奏中广泛使用各种名称不同的旋律打击乐器,是该地区最突出的特点。

东南亚各国在音乐文化上亦非一概相同,以宗教而言,缅甸、泰国、柬埔寨、老挝、越南信奉佛教;马来西亚、印度尼西亚则信奉伊斯兰教。除此之外,越南毗邻于中国,深受中国音乐的影响;缅甸靠近印度,且一半属于南亚,受印度音乐影响较深;菲律宾作为殖民地,历史上则一直受西班牙、美国和基督教音乐的影响。由于这些原因,体现在东南亚各国音乐文化上的细微差别便可想而知了。

另据史料记载,古老的东南亚音乐文化最早源于柬埔寨的高棉人,后传播到老挝、泰国、缅甸、马来西亚等国,现以泰国音乐文化为中心。此外,这一古老的音乐文化经马来西亚南下,与伊斯兰音乐文化相融合,推动了印尼民族音乐的发展,并使其成为这一音乐文化的中心。

3. 南亚音乐文化圈

同东亚的中国相仿,印度在历史上一直是南亚音乐文化的中心,尼泊尔、锡金、巴基斯坦等国均受北印度音乐的影响。其中,除锡金将原有的"报恩"教音乐与佛教音乐相融合,创立了喇嘛教音乐外,其他亦深受印度音乐的支配。另外,斯里兰卡的泰米尔族音乐受南印度音乐的影响;僧伽罗族音乐受北印度的影响。作为和南亚毗邻的阿富汗等国,也一直受到印度音乐文化的影响。

4. 西亚音乐文化圈

西亚音乐大致可以说是以阿拉伯音乐为主体。但阿拉伯音乐最初是在伊朗音乐的强烈影响下形成的,近代还长期受到土耳其音乐的影响。因此,有人

认为,西亚音乐文化至少是建筑在伊朗、阿拉伯、土耳其三大音乐文化融合的基础上的;还有一种看法,即西亚广大地区中所使用的相同的音乐基础理论、乐器以及具有共同特点的音乐形式,同伊斯兰教文化的分布区域所反映出的音乐文化特征完全相吻合。从这个意义上来讲,中亚的伊斯兰诸民族(包括俄国的一部分)以及非洲北部的阿拉伯诸国,亦应属于西亚音乐文化圈。

然而,像阿富汗、伊朗、伊拉克、苏联的中亚地区、叙利亚、黎巴嫩、约旦、阿拉伯联合酋长国、苏丹、利比亚、突尼斯、阿尔及利亚、摩洛哥等国和地区,同其他阿拉伯国家一样,亦受欧洲音乐文化的强烈影响和支配,仅以色列因是犹太民族而例外。

<div style="text-align: right;">(译自《日本标准音乐辞典》)</div>

阿拉伯音乐

[日]小泉文夫　杨和平、秦玉泉译

在今天看来,阿拉伯音乐的称谓是不确切的。因为位于西亚和非洲北部并以阿拉伯民族为主体的国家共有13个,其中以阿拉伯命名的国家只有沙特阿拉伯,而后这个国家由于宗教戒律对音乐文化的限制和影响,致使其音乐文化基础非常薄弱。所以,无论从历史上说,还是从现状上看,采用阿拉伯民族音乐的称谓是较为确切的。

在亚洲,印度音乐和中国音乐被公认为是非常重要的音乐。两国音乐有着悠久的文化传统和完备的理论体系,对其他国家的文化也有着深远的影响。而西亚则由于特殊的地理位置,历史上与西方文化接触最多,故能为东西方文化的交流做出积极的贡献。如:现代西方所使用的许多乐器,就是从阿拉伯世界移植过去的。

阿拉伯音乐的特征类似亚洲音乐,其主要特征如下:

① 单旋律的独唱、独奏较多。
② 音乐理论中,各种音阶、旋法名目繁多。
③ 演奏(唱)技法细腻、多样,节奏复杂。
④ 旋律经常采用微小音程用以装饰,色彩丰富。
⑤ 音乐所表现的内容,在声乐曲、舞蹈乐曲和一部分纯器乐曲中,大都以表现思想感情为主。

阿拉伯音乐史状况:

阿拉伯民族的历史,近代通常划为两个时期。即伊斯兰教以前的历史和伊斯兰教以后的历史,其音乐文化史的划分亦大致如此。

伊斯兰教以前的这个时期,不仅在游牧民间已出现民歌,而且在阿拉伯半岛南部和北部建立的小王朝中,音乐、舞蹈也已盛行,还出现了职业音乐家。现在一般认为,在阿拉伯国家中,处于领先文化的有埃及文化、希腊文化、伊朗文化、犹太文化等。这些国家的音乐文化互相交流、融合,以及(伊朗北部的)库尔德人、叙利亚人同欧洲南部的哥尔特人的音乐文化的互相交流、融合,对伊斯

兰教以前的音乐影响甚大。

7世纪时,伊斯兰教处于昌盛时期,至少到公元661年正统的哈里发王朝,其音乐文化的发展几乎是停滞不前的。其主要原因是宗教戒律对音乐的限制和影响。直至公元661—750年,建都大马士革的伍麦叶王朝时期,音乐才开始兴盛起来。这个时期,豪华的王宫内外,音乐盛行,伊朗人和库尔德人的音乐家倍受贵族的青睐。尤其是这个时期吸收了希腊的音乐理论,从而使音乐有了长足的发展。

撒拉逊帝国建立以后,在其势力不断向东西扩展的同时,亦对所有的音乐文化加以吸收,致使其音乐文化的内容越来越丰富。此后,西班牙的伍麦叶王朝将其继续发扬光大,直到15世纪。现在,从西班牙南部格拉纳达的摩尔人王宫的遗址中就可以发现,当年撒拉逊人的文化已达到很高的水平。另外,在今天的西班牙民族音乐中,也能寻找到其踪迹。

公元750—1258年,移都于伊拉克巴格达的阿巴斯王朝,完全废弃了宗教戒律对文化的束缚。到了哈伦王统治的时期,出现了《阿拉伯·骑士》一类的传奇文化。在这些文化中,已包括了8世纪至9世纪世界音乐文化中最精辟的理论和富丽堂皇的内容。

13世纪末,巴格达被蒙古摧毁。15世纪末,西班牙基督教势力将伊斯兰教完全驱逐出伊比利亚半岛。至此,阿拉伯音乐急剧衰亡。

12世纪时,奥斯曼土耳其崛起,建立了横跨欧亚两洲的大帝国。将阿拉伯各国控制在其势力范围内。约从16世纪起,便建立了奥斯曼帝国引以为豪的文化。然则,其音乐几乎是以阿拉伯音乐为基础的,这就是近代的阿拉伯音乐。

对于近代的阿拉伯音乐来说,由于受土耳其文化的支配和影响,墨守成规,发展较为缓慢。土耳其人虽没有在音乐内容上做出贡献,但却在政治上保护了阿拉伯各民族的音乐。与前相比,音乐理论更加完备,更趋于合理化。1920年,奥斯曼帝国崩溃,阿拉伯各国虽相继沦为欧洲人的殖民地,然而,这些音乐理论仍被流传下来。

今天的阿拉伯各国,存在着各种不同的音乐流派,使用着不同的音阶、旋法以及节奏型,但由于大都以传统的阿拉伯音乐理论和相同的乐器为基础,故从伊拉克的巴格达到摩洛哥的卡萨布兰卡的广大地域间,到处可见到类同的音乐。

古典音乐和民俗音乐:

在古典音乐中,阿拉伯各国通用土耳其的琵琶、扬琴等弹拨乐器,以及海笛、单面鼓等乐器。在民俗音乐中,除使用雷巴伯琴、木管乐器等以外,还使用

了自己民族固有的乐器。音乐理论方面,则使用多种多样的音阶和旋法。

　　近年来,民族舞蹈的伴奏音乐在民俗音乐中占很大的比重。另外,受欧洲管弦音乐的影响,在阿拉伯作曲家的音乐创作中,有规模宏大的合奏曲,其中还使用了简单的和声和对位法。(这种音乐创作)尤以埃及的开罗和黎巴嫩的贝鲁特为中心。

<div style="text-align:right">(译自《日本标准音乐辞典》)</div>

音乐作为生活的方式

[美] E. 巴尔金 张霭珠译

为一件事物取名字乃是为了界定一项活动的性质,同时也使参与者确切了解活动的目的及内容。当你努力掌握一个字眼或名称去对别人谈论你的活动时,你和你的活动——通常从各种意义来看——已经被分类,并且是经由一些预设的想法、现成的素质来被理解,这是无法避免的。可是如何保留一些开放的领域,让你可以告诉别人你在做什么,和别人沟通,以使你和别人分享各种经验时,留下鲜明的轨迹,语言是个问题。

当我们找寻适当的字眼和名称来表达我们所做的事时,我们迫切想做得很精确,以便能保留我们所做努力的独特性,我们希望其精神和意义被视为是独创的,是个人的。同时,我们又想尽可能让其他人得以经由某种途径,察觉出我们的活动乃是人类所追求的许多活动实例之一,且他们追求这种活动的态度又是严肃的、刻意的、认知的、社会性的、表现性的。在此,我想谈谈一些并非所谓文化主流的活动。它们并非全球性、世界性的,而是地域性、本土性的。这些活动也不一定需要认可,虽然"寻求认可"无疑可说是人类共同的特征。这些活动也不一定保证带来名声和不朽,虽然名声和不朽可能暗蕴其中——就像我们之中许多人所面对的事项一般——这些活动的主要目的是让我们每个人知道,我们是在一种互信的气氛下被看待,被接受。在此我所说的可能也和庄子所说的吻合。

庄子曾说过一句话,大意是:勿为名声所限,勿为权术所蔽,也勿为有形的智慧所役,而是要竭尽所能去参悟无形的大道。

只要我们还在寻求和世人其他人发生关联,我们每个人都希望我们所做的事被视为无数的可能之一,这是从人类深处所散发出的冲动,既想和别人发生关联,为他们尽力,又表达了对我们自己而言最真实,为我们所深信的事物。

虽然以上所说的,似乎和音乐无关,实则不然。因为这些活动都是发自一个致力于社会音乐活动和行为的工作者的内心。音乐表现活动和行为,其本质及存在,乃是源自用某些特异的方式来创造、观察,并且存在于这世界——以特

定的术语、声音和参与者来完成。我们必须认识到我们的自我,而我们不容置疑的个人历史也能使我们认知他人。对于"我是谁"或"我可能是谁"的认知,可能是你的最大兴趣,因为那难以平息,却并非无可取代的存在,正好暗示了你对"自我"之追求,也使你的追求过程更易于理解。

 当我继续付出精力,我当然必须相信我的方式对我自己,以及我周围的人是好的、更好的、最好的,否则为什么我还要继续下去。在人们宣称自由追求自己的最佳兴趣时,亦有一种矛盾存在,但事实不得不如此。当别人这样做的时候,情况也然。想想看我们这一大群昏乱的人吧!每一个人都想被欢呼。我们宁愿找寻一些方式来创造,来存在于一个大家都能生机勃勃的世界,而不愿过早扼杀许多尚未表达出来的可能性,也不愿严苛地要所有人都遵循同一路径,更不愿把我自己或你自己所累积的历史包袱扔到彼此的背上。我们每个人都必须去发现自己的历史,并设法活得与我们过去的历史,与大家的历史都有所不同。这种殊异性的确值得我们从友善的,乃至敌意的环境中去培养,去发展,以作为我们认知自我,重塑自我,更新自我的最佳方式。虽然敌意经常是我们生活中最痛苦的一面,但其价值也在提醒我们其他现实层面,这些现实层面往往在我们对自己所做之事极度信服、热心时,为我们所忽略、忘却。这些现实层面也就是政治和意识形态的现实。

 当我找寻一些字眼告诉你,这些年来我一直从事的活动,我的思绪中便充满了过去和现在的目的、关怀和经验。最初的关怀并非去找寻另一种作曲方式,而是去居住在一个可以被创造,被完成的,且又有和他人分享的世界。为了达到这个目的,就必须尽可能去创造一个无竞争性、无阶级性,又无权威性的世界。在这个世界里所有参与者都被鼓励,被要求去发现他们自己,去"做"他们自己,同时共处一堂,互相学习。如果要以音乐来达到这个目的,就必须完成一种音乐,这种音乐的内容必须能反映参与者所共享的经验,彼此互动又互相支持;其所追求的乃是为了社会群体,而不是为了听众。在这种音乐中,一般承认的技巧倒不一定是种优点;传统音乐的能力既不被要求也不被禁止,特异性和所谓的不完整性是可行的,包容性而不是排他性在此实行。在这当中,音乐是经验过的生活,而且,在它被创造的同时,也是活生生的经验。

 如何进行我们的创作,或我们的演奏?很简单,是以你们大家所熟悉的一种方式:我们首先可以聚集在一个房间,在家,甚至在学校,在户外;我们通常并无特别的计划或形式,虽然参与者可能会建议某个创作假设、策略,或思想;某个素材可能在此刻被读出或谱成,声音也时常被组合;我们聆听,发出声音,运用我们的时间,塑造我们自己;我们使用的乐器或发声器从西方的传统音响(a-

coustic）、电子乐器,一直到民俗、土著、现存的,或自制的乐器,时间可从 20 分钟到 90 分钟。如果可能,我们可以把演奏的乐音,事后马上放来听。在我们聆听时,可能又从中得到不同的经验;有时我们为这个组合群体的录音感到惊讶;有时希望下次重来一遍;有时却领略到后来不曾有过的,以后也不会有的境界。

这种音乐和过去或现在的传统演奏会音乐的关系是模棱两可的。因为这种音乐既非单一个人为了某一特定乐团所作,虽然有时也在某些公开场合演奏,但又不一定是为了音乐厅的演奏而作。它和商品化音乐也无关,因为它的讯息并非是单一或复杂的重复再制作,也非以销售为目的;虽然不论任何背景的人都能参加,它既非热门也非流行音乐,它也不是我们一般所理解的民俗音乐或前卫音乐。进步的衡量标准不在于你能掌握多少演奏技巧,或是乐器演奏得有多好,而是个人和群体之间的相互关怀。既然每一个群体都是不同的组合,这种音乐的表现如此个性化,且音乐的形式和进行又取决于当时的情况,任何关于这种音乐听起来如何的概括描述都派不上用场。虽然每一次演奏都是无法复制的——连总谱、记谱方式也无法复制——目前的录音技术使演奏者和其他人可以聆听、寻回,以从事音乐创作和再创作。这种音乐在群体环境中的操作并不一定需要起码有一名听众才具存在的意义。这话也不是说参与者完全没兴趣让别人聆听他们,可是目的不同,就如阿塔里（Tacguos Attali）在他所著的一本名为《音乐政治经济学》的书中所说:"在生产过程结束前,产品是无法预见的。它是个起点,而不是既成产品;它的时间是活生生的时间,它不只是交换和使用,它也在生产它自己。这种音乐的产生解放了时间,所以时间是活生生的时间。"

更进一步,当参与者反映音乐的社会、经济、政治属性时,他们既是生产者,亦是消费者。传统的符码（code）不能被再创造,新的符码和讯息则崭新地被创出,尽可能少把它规格化。的确,任何规格化的企图都遭到质疑,技术专家并不被视为必要。因此,在这样的环境中,"权力主宰角色"的观念消失了——在最理想的诞生情况下,应该如此。演奏者设法把他们自己从机械式和拘束的反应中解放出来。贝勒茨（Beniamin Beretz）最近谈及这种态度时写道:"这是努力的方向,而非结果。是种呼吸,而非宣称;是种思考和努力以能获得意念、观察、觉醒的方式,而这些意念、观察和觉醒又无法以其他方式获取,且又显著地对比于以其他方式所获致的结果。"

我们的生存和别人的生存是相倚的。麻烦肇始于你企图说服我"甚至借以说服你自己"去相信你的挣扎就是我的挣扎;或甚至——特别是——当你尝试说服我们俩去相信我的就是你的;还有,当然,也就是他们的。

音乐作为生活的方式

　　在这样的环境中,创作和存在的理由,乃为个人愿望所决定,而不是取决于外在的需求,因为这个事实和理由,你我之中的每一个人都能够参与,能够制作,同样也能够实验性地解放音乐,共同创造音乐环境,音乐从中出现,是种表现,也是其自主性社会和政治结构的一种反映,这就是参与者的目的。

　　虽然我们总是不能改变其他人的做法,但我们可以改变我们的做法。当然,我们可以照我们所愿,形成我们内在和外在的世界。那些极度属于我的世界,这个世界在几年前极需被关怀、滋养、复苏,然而,当我开始审视,重估我自己的态度和活动时,我发现我已和其中大部分脱节,而我扮演的也非自己当初所期许的角色。在这样的审视下,传统的音乐制作、教学,以及欣赏的专业训练和仪式,已不能和我意气相投,再继续下去对精神和心理都将是种损害,因此我经历了一场深思熟虑的改变,同时也和我自己从前认为有助于自我认同的传统作曲家逐渐拉开距离。我并不孤独,因为在别处有很多同行也在经历他们自己的转型。在任何年纪,人都很难背离自己的过去,然而未经冒险和改变,我们就无法学习。如何找到一种方式,既能承认自己的过去,以及被教导的传统和信条,但是又不只是单单延续这些传统及信条? 我们背负的历史愈加沉重,这种重荷的压力愈应重新分配或推翻;这些历史的累积可视为自己的,但是却无须继续那些老旧的义务和反应。

　　因此,对于散布在这个国家的许多人而言,去实行、去创造另一种非竞争性、非机构性、非权力结构性、非装饰性及非商品化音乐文化的实例和机会,已成为一种生活方式。虽然这种生活方式大有可为,也广受参与,有时候,仍是相当寂寞的。说它寂寞,还带些嘲讽意味。因为它并非一种离群索居的生活方式;不论在开始、创造以及存在的时刻,这种生活方式都借由社会化的过程。但是有时候很难找到志同道合之人,并和他们一块儿工作。如同英国诗人William Wrods Worth 所言:"往往这个世界非我们能力所及;或早或晚,获得或付出,我们只是在浪费我们的力量……"

　　再继续下去——如同我们所做的——是种挣扎,就像逆潮流洄泳——违逆公众展示,以及大众市场的浪潮。然而我们认为我们的努力是值得的,努力的成果照亮了人类的某些情境,而这种成果是一般状况下所无法得到的;一种音乐以无可取代的方式存在。尤其是,我们认知到,实行这种音乐文化,是偏离现实中那些庇护且豢养我们的机构的目标:多数机构视"保留大幅过去(a wide spectrum of past),缩小现在的片段(narrower segments of the present),为对其成员的主要任务"。这些机构为了要养肥它自己,想尽各种方式去展现、推广、发行,并且去为其成员作品谋取利润。当它没有能力再这样做的时候,矛盾和分

183

裂便开始从机构的墙壁滋长出来,冲突便无法避免,尽管冲突并非必要。事情的真相是我们在生命中面对的课题:个人在社会契约和应承担义务的世界中,如何存在并做适当的表达;如何发现我们有意义的沟通,以及和谁沟通;如何共存。

对东方的关心

[日]海圭泽敏　龚　林译

一、异国情趣或东方情趣

近年来,无论在欧美还是在我国,常常出现有关欧洲音乐的异国情趣或者东方情趣的讨论。这种讨论,可以说是在探索其他诸艺术,特别是文艺和造型艺术的同类问题时被激发产生的。当然,也可以说它们两者之间有很多可以并列、共同研究的内容。在我国,从音乐方面的角度来论述这些问题的,我只记得1985年的两次尝试:一次是《音乐艺术》杂志第五期的特辑《音乐的异国情趣》,另一次是第一届"东京之夏"音乐节的主题"音乐·异国情趣·东方情趣——西洋音乐的成熟与变化"。

这两次尝试所提出的问题意识,可以说是和1970以来欧洲日益高涨起来的这一问题意识紧密相连。《音乐艺术》杂志特集上刊登的达尼艾罗·皮斯顿的论稿,就曾在《法国音乐的异国情趣》报告集中刊登过。

贝塔·W.谢德的《20世纪音乐的异国情趣》,是文献中的又一例子。在绪论中,他对这些问题从历史、美学等方面做了叙述。他以马利希奥·卡凯罗的《艾克索迪卡》为例,阐述了有关对欧洲以外音乐的接受问题,并在讨论了这些研究领域的问题之后,又尝试研究了其他有关问题。如利皮亚特·斯特劳斯的《萨罗梅》、加科摩·普契尼的《蝴蝶夫人》《图兰朵》。他的这些研究,把从马勒、拉威尔、斯特拉文斯基到德彪西、梅西安、乔治·凯奇的论点向前推进了一步。

其中很突出的一个新成果要算阿卡·修米德的"处于莫扎特和秀波尔时代之间的德国歌剧的异国情趣"。

在这些有关异国情趣或者东方情趣的研讨中,一个非常明显的特点便是研讨的焦点主要放在19世纪以后,这当然可以做这样的解释:因为"异国情趣"或者"东方情趣"这些用语的产生的确是在19世纪。比如皮斯顿在他的文稿的开头就指出:"说到人们使用异国情趣这个词的习惯,是在七月王朝结束的时候(即1845年),由于'异国情趣'这个用语的出现而被确定下来的。"作为"异国

情趣"被法文国语辞典采用的实例,阿部良雄的论稿中介绍了一本《利特米佛语辞典》,并将时间定为19世纪的后半期。

众所周知,"异国情趣"的词源确实出自英语的"外来事物"——"exotics"。但在18世纪时,这个形容词仅在被限定的意思内使用。比如在莫扎特诞生的1756年发行的《百科全书》第六卷里,这个词只适用于植物、果实等,只能和表示"异国的""外来的"的形容词"strange"以同样的意思使用。

贝塔·古拉帝思维次的《东洋与西洋之间的音乐——相互关系的文化史》把音乐史,特别是西洋音乐的历程作为东洋与西洋相关的文化史来看待,并将它展示在新形势下。所以,作为有关异国情趣,东洋情趣的文献,它是一部杰出的超越时空的著作。当然,尽管如此,还是有必要对有关异国情趣的词源做以下补充。这个词的拉丁语"exoticus"是表示"外来的、舶来的、珍奇的"的形容词,在1712年发行的恩格尔贝尔特·凯思布法的旅行记《异国富有魅力的各事物》中首先出现,在1727年的舒柏朗达辞典中首次被辞书收录。但是,德国文化圈讨论"exotic"问题是在19世纪以后。

实际上,1793年赖布兹希出版的有名的约翰·克利斯朵夫·阿迪尔恩克辞典中也收录了这个"exoticus"。

"异国情趣"作为19世纪以后产生的用语,有如下说明:"不能把异国情趣和单纯的外国影响混同起来。外国影响是来自外部,被强加接受的事物,也许只能对该国产生较微的反响;相反,出自内心期望的异域感觉,却是有一定形式,有时充满讽刺性表现特征,常常产生于民间事物之中。"

近代艺术家对待艺术的态度是追求作为人、作为艺术家内心必需的、异域的东西。正是这种态度产生了19世纪以后的异国情趣的潮流。皮斯顿认为:异国情趣发端于古典时期,19世纪达到盛时,不久便衰退了下去。我这篇文章的课题便是想简略介绍一下古典时期西方音乐对东方的兴趣。

二、对东方感兴趣的系谱——17、18世纪的若干例子

17世纪的欧洲音乐中,经常有意识地采用"异国素材"的,要算戏剧音乐领域,其中尤负盛名的是让·巴基斯特·留利(1632—1687)为莫里哀的喜剧《商人贵族》写的插曲。这部作品在莫里哀的舞台作品中也是出类拔萃的。第一幕到第二幕讲述了一步登天的朱尔达恩为了想得到贵族的称号,拼命跟老师学习被称之为贵族教养的哲学、剑术、舞蹈、音乐等。第四幕中他有了一次绝好的机会,土耳其王子访问法国时,爱上了他的女儿留希尔,并要娶她为妻,于是朱尔达恩被授予土耳其骑士马马莫西爵位。在第四场里,爱上留希尔的格莱奥恩特假扮王子出场时及第五场爵位授予仪式都是用敲锣打鼓的形式来形成"幕间

剧"的。

这个场面的开头是土耳其仪式的《进行曲》,是后来"异国风仪式"的音乐模本。在那首进行曲后面,土耳其人开始赞颂穆哈默德,大家一起合唱"安娜",大僧正像说话一样,唱着剧本上所写的那种不可思议的歌词,接着,大僧正和土耳其人在一起说着莫名其妙的话,唱着不可理解的类似"安娜"以及其他类似的同音反复的单纯声音。这些单调的声音,犹如唱片在原位上不断重复,运用得引人注目,这就是古拉代思维次所说的单调性。其实当时,不仅在法国,就是欧洲、土耳其或者东方音乐中也有着这样的性格。

莫里哀剧中的土耳其仪式和留利的音乐插曲,都不得不使人联想到当时法兰西王国与奥斯曼土耳其帝国的政治关系。1670年,两国关系面临着危机。1669年,土耳其使节索利曼·阿卡来到巴黎,并同法兰西的代表进行了各种讨价还价。然而,这一次的特别机会也使得土耳其风格流行起来。留利自己也曾写过土耳其风格的芭蕾舞曲,但只有通过这次同莫里哀的合作,将索利曼加以讽刺化以后,才使得土耳其风格被塑造出来。

这种土耳其风格和中国风格是东方情趣的典型表现形式。中国风格据说是通过英国、荷兰、葡萄牙及法国贸易公司的交易于17世纪末在欧洲盛行的。在音乐世界里,中国文物和人物的出现也是在17世纪末期,如同土耳其风格一样,在歌剧、舞台音乐中表现得非常显著。18世纪杰出的歌剧诗人皮艾特劳·麦塔斯塔乔在《中国人民》中(1735年,他还创作了《中国的节日》《中国的英雄》剧本)也有意识地将这种倾向加深。克利斯特夫·维利巴尔特·古尔克给《中国人民》谱曲也是众所周知的事情。

在18世纪戏剧音乐对异国感兴趣的诸现象中,菲利浦·拉莫(1683—1764)也应该成为详细介绍的对象。他的歌剧芭蕾《美丽的印度国家》(1735)是18世纪最具代表性的异国情趣性作品。

脚本作家路易·弗兹利艾(1672—1752)把《美丽的印度各国》分成序幕和"宽宏的土耳其人""伯鲁的印卡人们""花,别名伯鲁夏的节日""未开化的人们"四幕。题材超越了欧洲这个框架,放眼于异国、东方及美洲。有关他的理由,在脚本的序文中是有所记载的,作者为了取悦观众,必须要借助神灵和魔法,靠偶尔几个新奇内容是不能逗乐的。恋人们总是按惯例成为眷属,但国民的性格却是不一样的。歌剧脚本必须具有多样性,为了最大限度地发挥剧本效果,就必须拥有宏大的场面,和在遥远国家的风土中取材。这样也就迎合了观众的喜好。

这种思维方式的扩展,使得17、18世纪欧洲的异国情趣得以明确下来。在

法兰西古典音乐中,特别是拉莫的作品中,放眼东方(包括美洲的异国)被认为是一种获得多样性的方法,而且,表现珍奇事物还必须以宏大场面为必要条件。

三、莫扎特的作品

拉莫在《美丽的印度各国》第一幕中,赞颂了"宽宏的土耳其人"。

这种表现东方式的宽容的主题,后来在欧洲大受好评。其中最典型的例子要算莫扎特了。莫扎特在1780年年初移居维也纳后,应匈牙利皇帝约瑟夫二世的建议,写了德语歌剧《后宫的诱拐》(K.384)。作品讴歌了弗兹利艾的"宽宏的土耳其人"的行为。

接下来谈谈和出场人物及情节同时进行的莫扎特"土耳其风格"的音乐样式问题。《后宫》那令人头昏目眩的序曲,使用了短笛、三角铁、铙钹、大鼓等土耳其风格的乐器,在土耳其近卫兵合唱时及其他场合,"土耳其风格音乐"都起了重要的作用。

17世纪以后,土耳其军乐队逐渐为西欧所知,特别是作为1700年以后出现的现象,这种异国音调不仅成为西欧音乐家喜好与模仿的对象,而且出现了雇用土耳其音乐家的国家。莫扎特的《E大调小提琴协奏曲》(K.219)的最后乐章以及有名的《E大调钢琴奏鸣曲》的最后乐章,为"土耳其音乐"树起了里程碑。

跳过莫扎特的"土耳其音乐",我们再来谈谈《魔笛》(K.620)等"东方风格""东方情趣"。众所周知,德语歌剧和弗里梅伊森结社的秘仪有着密切关系,以此为出发点,舞台被设计成东方风格:"埃及风格的房间"(第一幕第九场)、"土耳其风格的桌子"(同)、"椰子繁茂的森林""金字塔",还有"巨神奥希里斯和伊希斯"(第二幕第一场)、"埃及风格的门"(同第二场)、"埃及的僧侣们"(同第三场)。从这些场面,我们可以知道情节的展开是在近东,特别是在埃及,而且人物的出场也如大家所说的那样,查拉斯特罗与左罗阿斯特有关联,他的奴隶毛诺斯塔特是摩尔人,也就是说是西北非的毛里塔尼亚黑人。

在这部以东方为舞台的《魔笛》中,还有一个引人注目的地方:第一幕第一场中王子塔明诺出场时,被大蛇追赶的他身上穿的是"华丽的日本猎衣"。这是真正的日本猎衣吗?它的原语记作"javonisch",雅恩本来就如此,阿柏鲁特也把它看作"japonische",甚至把这个穿着日本式猎衣的塔明诺当作日本的王子。相信这一说法的人很多。

这个传统也被贾克·谢伊艾保存了下来,他明确记载了"日本王子"塔明诺。但是真的是"日本王子"吗?做这方面论述的文献可以说很少。但也有例外,玛希摩希拉的《莫扎特的"魔笛"》一书,就提出了为什么塔明诺穿"华丽的

日本猎衣"这个问题,好几本书还认为那是"爪哇的",但不管怎么说,这些著作都认为猎衣是远东的。另外,书中还提出了为什么古埃及对"日本人"和"爪哇人"有疑问的这一问题。

不管怎么说,这里成为问题的是欧洲和远东的关系。在这样的一种情况下,莫扎特不只是把"东方的事物"简单地当作"异国事物"置于欧洲的事物中,而是把它作为普遍的事物在音乐和人类中立有一席之地。但是,即使这样,莫扎特一刻也未偏离过他自己作为欧洲人的立场。

四、卢梭的观点

与18世纪对东方兴趣完全相反的观点也有,举一个极端的例子。莫扎特12岁时写的歌唱剧《巴斯迪昂和巴斯迪安奴》,其主题和音乐风格都有着极其单纯朴素的性格,讴歌了田园式的生活。这部德语歌剧取材于让·雅克·卢梭的《村中占卜师》,莫扎特把这个具有卢梭特征的音乐剧于1768年在维也纳上演,同时也发表了他生前印刷刊行的最后一部著作《音乐辞典》。这部《音乐辞典》,即使在被称为辞典世纪的18世纪,也算得上一部无与伦比的音乐辞典。其中收录的共计13张附表的最后一张表里,收有"中国的旋律""加拿大原住民的歌""加拿大舞蹈""柏鲁谢的歌"等欧洲以外的所谓异国音乐谱例。顺便提一下,其中"中国的旋律"在19世纪曾被普契尼在他的《图兰朵》(1817)配乐中采用过。卢梭在辞典的中心项目——音乐中,对上述的乐谱都有说明解释。

正如读者能够判断各民族音乐的曲调一样,我也把上述的一些曲子记述出来。一首是摘自戴·阿尔德乐师著作中的一首中国歌,还有谢尔达恩骑士著作中的一首伯尔西亚歌曲,还有两首梅尔塞恩奴乐师著作中的美洲原住民的歌曲。对所有曲调而言,我们是懂得音乐和音的动态的共通点的,但这也许会使某些人对我们的规则所具有的优越的普遍性而赞叹不已,而另一些人或许对传播给我们那些歌曲的人的理解力和忠实性产生怀疑。

这些异国音乐也用起源于欧洲音乐的五线谱记录下来。看一下记下来的谱,中国、柏鲁谢,还有新大陆的美洲音乐,也都是依照欧洲音乐体系记谱和再现其声响的,这说明欧洲音乐和它的体系具有极大的普遍性。因为记谱这一记录手段在欧洲以外的世界也能通用。这也便意味着和其他诸民族的音乐相比,欧洲音乐具有一种优越性。

另一方面,我们再来看看卢梭提出的另一些看法,即在上述的情况下,欧洲人记录欧洲以外诸民族音乐时,是否遵循欧洲人的理解来进行呢?他们会不会强行把各民族固有的特征用欧洲风格来矫正呢?当时,表示疑问的除卢梭自己外,究竟还会有谁呢?

在卢梭这部《音乐辞典》中可以看到的观点，都可以在为其辞典制作打基础的《百科全书》音乐栏目中看到。

卢梭早在1749年就执笔写《百科全书》的音乐栏目，在文章中明确记载的那些"异国的""东方的"音乐信息来自戴·阿尔德乐师、谢尔塔恩骑士和梅尔塞恩乐师。这些信息，特别是东洋各国的音乐信息来自站在不同角度上走访东方的西洋人的见闻记、旅行报告。《百科全书》的附表和它的说明于1769年发行，多柳斯曾注释说，中国的旋律是用宫旋法来写的，因缺少半音且和欧洲的全音有所差异，其是不完整的，所以对欧洲人来说，听起来绝非悦耳之物。

这种对中国音乐的看法，在卢梭以后的时代也有人表示过。贾恩·邦贾曼、多·拉波尔在他的大作《古代、现代音乐论》(1780)中明确指出，对于中国音乐，如依据阿米尔乐师的中国音乐论，则要费相当的篇幅。但拉波尔在该章的开头又说："在我们眼中是异样的，没有旋律也没有和声，但是，对于深深打动当地住民的中国音乐该怎样理解呢？"

了解了这些18世纪法兰西人的想法之后，便会在前面引用的卢梭《音乐辞典》的话里看出他已经意识到：在对欧洲音乐和非欧洲音乐之间的区别态度上，有两种截然不同的方法。细论之，我们还可以认识到：卢梭承认对于非欧洲的音乐财产，欧洲人并非恣意地把自己的想法强加给它，也保留了它自身的特点，使它的价值切合它的民族特性，卢梭提出的这个观点是当时与他同时代的人所难以意识到的。

从18世纪到20世纪初的欧洲音乐长河中，对东方的兴趣，即异国情调大体上表现为从欧洲人的观点出发，将眼睛转向被当作外部世界的东方。正因为从这个观点出发，异国情趣的意向、表现形式、方法和方向也各不相同，从而也使得不同时代、不同的作曲家创造出了不同的异国情趣的音乐，使对东方的兴趣得以具体体现。或许可以把它定义为"自身期望的异乡感觉"。

但是，这对于卢梭却是完全相反的事情。他的观点是尊重各民族的音乐财产，通过研究得出结论，并重新认识自己的世界。大家都知道，他留意古希腊和这以前时代的音乐的表现形式，并把它作为对近代音乐表现形式评判的根据。卢梭在说下面的话时已经是用同20世纪人一样的观点、视点，看待东方的文化事物和世界文化。

全地球上，生存着很多我们只知道名称的各种民族，我想谈谈对我们人类的看法。比方说摩恩台斯球、比佛恩、迪德罗、都克曼、达兰伯尔、科恩迪阿克或与他们同类的人，为了让他们的国民受教育，到处旅行、观察和描写同他们有同样能力的土耳其、埃及、北非的巴尔巴利亚地区的摩洛哥帝国、几内亚、加佛拉

利亚人的国家（东南非）、阿非利加内陆和东海岸、马拉巴尔地区（印度西南端）、姆刚尔、刚其斯河的两岸、谢姆、柏古（缅甸）、阿旺（缅甸）、中国、鞑靼，还有日本及另一个半球上的墨西哥、秘鲁、马吉兰海峡地区，本土和移居的巴塔哥尼亚人、巴拉哇、巴西，最后还有卡拉伊布人、佛罗里达及所有未开化的地区。这个旅行是所有旅行中最重要的，再没有比它更值得注意的旅行了。假定这些参加了值得纪念的旅行归来的人，抽时间把他们所看到的事物、自然、道德和历史等写下来，我们便可以从他们的笔下用自己的眼光看一个新世界的出现，然后学会认识我们自己的世界。

这个建议同样可以适用于音乐世界，莱比·斯特罗斯把卢梭称为"人类学的创始人"，这用于音乐方面也合适，可以说卢梭是超前两个世纪的民族音乐学和音乐人类学的始祖。

<p style="text-align:right">（译自日本《音乐艺术》）</p>

音乐的第四个时代

[美]布·涅特尔 杨 红译 何芳鸣校

在过去一百年间,世界音乐史上最重要的现象是西方音乐与西方音乐思想对非西方音乐的强力影响。毫无疑问,这个现象的另一个重要方面就是世界文化对此做出的强烈反应,要求对自己的音乐传统加以保存或发展,或修饰,甚至加以扬弃。西方音乐的到来经常被认为是世界不同种类音乐的丧钟敲起的时候。实践表明,部分的由于西方音乐文化的有力影响而产生的后果是,20世纪的世界音乐从来也没有像现在这样丰富多彩。

瓦·维奥拉(W. Wiofa)在他的《音乐的四个时代》这本书中谈到了过去一百年间所发生的巨大变化。他的这本书为我们更好地理解整个音乐史提供了一个严密的理论构架,维奥拉只把第一个和第四个时代看作是一个统一的音乐世界。在第一个时代,他提出世界同质论,任何地方的音乐或多或少是以相同的方式起源的。所有文化的早期音乐史都大致相同。在第二个和第三个时代,世界文化各自形成了一种与自己的价值观念、社会结构、审美标准和技术相适应的音乐。但是,在第四个时代,即自从工业革命以后,世界音乐通过欧洲社会的技术、经济和政治结构等多种因素的广泛传播而再次聚合起来。同时,西方音乐不再仅仅被看作是一个声音系统,而被看作是一系列的概念以及相关的技术和行为。非西方文化作为一个整体,也需要透过音乐面对西方音乐文化。20世纪必须被看成音乐观念交流最广泛的一个时期。

在大部分地方,西方音乐的介绍可追溯到数百年前,但是它产生深远而强烈的影响是在20世纪。事实上,在世界各地都能看到弥撒曲、赞美诗、进行曲、摇滚乐、华尔兹和爵士、小提琴、钢琴、吉他、和弦、音乐文献、唱片、广播、管弦乐、乐队、合唱曲,甚至歌剧和清唱剧以及蒙特威尔第和勋伯格。世界各民族以不同的方式、不同的速度接收了这些音乐,其热情程度各异。你可能听到过这种音乐,不论是演技高超或低劣,但是这种音乐无所不在,且不同程度地被各民族所认同。西非的爵士演奏,大洋洲的帕莱斯特里那的弥撒曲,中国的舒伯特、日本的电子音乐都是音乐文化互相渗透影响的重要方面。但是,"加美兰"

(gamelan)技法的使用、非洲的打击乐以及欧洲和美国作曲家运用"拉格"(raga)原理进行创作都必须首先被视为西方音乐史上的一部分。然而,我们这里要谈的问题是,在西方音乐和非西方音乐互相渗透的情况下,非西方音乐传统面对西方音乐的渗透是如何做出反应的。如果维奥拉的第四个时代的确体现了这个世界的特点——这个世界是通过西方文化和西方音乐的影响而聚合起来的,那么,我们就不能把这个时代诠释成仅仅是西方音乐史的一个扩充,因为世界音乐面对西方音乐的冲击,用不同的方法做出了不同的反应。

对20世纪世界各文化的音乐逐一进行描述,显然需要一系列著作。本书只是提供一些带有规律性的东西并加以说明。我们必须首先对研究方法进行探讨,不仅考虑到现有的研究方法,也要考虑尝试新的研究方法。这篇文章主要包括三个方面:(1)非西方音乐对西方音乐的影响;(2)西方音乐学者,承认非西方音乐是一个独立的音乐存在,并应该引起重视;(3)接收由于非西方音乐和西方音乐的相互渗透而产生的音乐作品、音乐风格和音乐手段,并把它们作为研究对象。读者可能会惊奇地发现以下几个方面具有同等的重要性:音乐的互相影响和变化以及前人是如何对这些问题进行学术研究的。但是研究方法无疑有助于确定这些事实。而且世界上的音乐学家和民族音乐学家已经在各个方面相互影响。因此接下来我们首先要探讨非西方文化和西方音乐的最初交汇,然后再考查民族音乐学早期的历史,以便确定这种接触为什么没有立即成为研究的对象,最后讨论一下学者们最终是如何把兴趣转向文化中的音乐观念来交流。为了使这种研究成为可能,也有必要对这些新观念进行研究,同时也要研究面对西方音乐的到来,非西方社会是如何反应的,以及对这些反应是如何进行描述和分类的。

但是,首先我们必须弄清楚"西方音乐"这个概念的确切内涵,有必要对这个概念提出质疑。当然所有的非西方社会所接受的西方音乐,并非是同一种音乐。是否存在这样一些方法,能够把如此宽泛、复杂而且模糊的一个音乐文化单元加以界定? 有人认为:西方音乐是所有产生在西方社会中的音乐,或者所有被西方社会的成员所认同的音乐;甚至所有被非西方人认为是西方的音乐。我们可以这样下定义,但是这些概念太笼统,不易考查。此外,对音乐存在两种不同的理解,一种把音乐看作一个声音的系统;另外一种把音乐看作一种生活或文化,是一个由不同的观念、思想、制度和活动构成的综合体。这些因素与声音系统相互影响。显然,我们现在所探讨的不仅仅是一种西方音乐,而是具有不同风格的西方音乐群体——"早期的、古典的、近代的;艺术、民间、爵士、中心的"。

西方音乐的价值与音乐民族学的特征

[美]B.内特尔 赵志扬译 管建华校

近来,布卢姆(S.Blum,1975)和格尔利(K.Gourlay,1978)的文章,按照他们文化的和个人的方式,考查了音乐民族学家的工作。这些作者指出,音乐民族学家使他们的工作具有来自他们自己的文化背景的特定价值、目的、意义。正如布卢姆(1975)所说,考查"产生这种目的的欧洲和美洲的社会结构间过去和现在的关系以及把非西方社会置于首位的调查"。我乐意不拘形式地按照这些建议来看待音乐民族学家做的这些工作。布卢姆的建议似乎主要涉及了社会的各种事实,而且确实有意包括那些具有更为特殊的音乐的社会。概括音乐民族学家的态度和方法是困难的,实际上,在不太遥远的过去,就有一个思想和行动的主流,我们或多或少不同程度上都继承了它。更具体地讲由斯顿夫和霍恩博斯特尔发端的柏林学派和他们的学生,如赫佐格(Heyxog)、科林斯基(Kolinski)、博斯(Bose)、瓦赫斯曼(Wachsmann)和以种种方式与这一学派联系在一起的学者如拉赫(R.Lach)、孔斯特、施奈德、萨克斯、西格以及大量的与之联系甚少的民间音乐学者如贝拉·巴托克和塞西尔·夏普。如果我们把这些学者作为一个类型来看待他们的工作,我们大概能看出些迹象:为什么音乐民族学向一定方向发展而不向另外的方向发展。

有一点要看到的是,那些决定音乐民族学兴起的典型音乐民族学家的家庭背景、社会背景甚至教育背景。这个兴起的时期约在1880—1910年,最重要的地区是德国和奥地利。

早期的音乐民族学家通常不是出生在专业音乐家的家庭。多数例子中,他们的双亲是业余音乐活动者或音乐爱好者。一些学者是在早期就开始了音乐活动或音乐学术生涯,但大多数人是在一些方面进行音乐学习的。人们发现他们学习钢琴、音乐理论、作曲等。他们出生于那些演奏、热爱、尊崇西方古典音乐的家庭。

虽然用文献证明他们的音乐教育是容易的,但同样被强调的还有促使他们发展的普遍地来自社会科学和自然科学背景的证据。这些家庭几乎不是艺

方面的,而是更典型地专注于社会或某些科学种类研究的。霍恩博斯特尔的父亲是一位律师,拉赫曼的父亲是一个体育馆或大学预科学校的教师,拉赫的父亲是一个邮政服务管理人,斯顿夫的父亲是一个内科医生。这些学者都有城市中产阶层的背景。如有人试图概括出各类最早给音乐民族学确定方向的学者在具有一系列的有特别价值的文化中的背景方面的特点,那就是一种学科的意识,他们能够而且必须学会智慧地去解决困难的问题。在音乐中这些问题包括理论的原则和写赋格曲的能力;一种注重科学的意识,和这一意识对社会思想包括社会进化论的影响;一种历史的意识,它源于如利奥波德·冯·兰克这类学者的有影响的著作,很少含批评的观点,而相对地增添了研究"它实际是怎样"的愿望和用他们自己的术语描述过去的时代;西方文化是根本区别于其他文化的概念,她部分地起源于殖民主义时期形成起来的文化,可用高级和低级、变化和静止、污秽和纯朴之间的二分法来囊括这种关系,但另外也增长了民族的地位和纯度的意识。这同样存在于田园的浪漫幻想之中——夏日周期性地访问,对田园有着迥然不同于城市的迷恋。考虑我们所涉及的时期,设想他们崇尚贝多芬、勃拉姆斯和学习在他们那个时期可以被发掘的中世纪文艺复兴和巴洛克历史的音乐珍品似乎是合理的。这些,给了他们的家庭业余音乐的位置,音乐趣味可以不倾向他们那个时期的先锋派的方向。这一切似乎十分明显,但我们需要保存早期的音乐民族学家未产生之前我们自己的音乐文化,如农村的、劳动阶层家庭的或日常活动中的,或为虔诚的基督教的活动的,或一种艺术先锋派的,它们在一特定的社会文化区域中成长。这区域中大多数是德国人和中欧人,这一文化区域的文化价值在我看来似乎反映在他们的著作中和继续在某些成功者的著作中。

 我在此的目的是试图明确我们的音乐文化的一些价值。特别是表达1900年前后不久的音乐文化价值,以便知道它们是怎样影响音乐民族学的发展的。在音乐中,风格的纯粹观念和我有时称之为一种动态的音乐观是具有确切性的。到20世纪30年代的许多文献已开始有了把世界上各种音乐作为分离的单元,风格方面有区别、本质方面同类的种类的观点。在霍恩博斯特尔的著作中,可以看到汤普森河印第安人(Thompson River Indians)、突尼斯人、苏门答腊的库布(kubu)人、日本人的音乐各自作为一个单元。所有这些或多或少是用同一种方式处理,各自的发现是用一小部分做抽样调查,运用一种由斯顿夫和霍恩博斯特尔传播的音乐描述范例论述许多音乐的单一的方法,可以被解释为人种史的幼稚和材料的缺乏。另外,我由于相信那些文化是分离的,能被明显的特性化和所有的这些文化的产品一定要反映同样的原理,所以相信在与民主德

国不同的部分进行同样的操作的努力,或最近已通过努力而达到的统一以及正试图建立有特色的特征,这一过程与同样在一系列较小的欧洲国家发生的相当类似。每个部落有自己独特的音乐风格的看法大概与我的看法是一致的,然而与现实是不符的,如有差别的德国的、捷克的、匈牙利的、挪威的音乐。这同样避开了对混合及杂种形式的研究,而且相信这样的混合物可能引起不成功的和不受欢迎的音乐出现。这一观念联系着19世纪欧洲人思想状况的许多方面。

做难度大的音乐在西方学院派中是主要的价值取向,在许多别的文化中也是如此。在19世纪末和20世纪初德国和欧洲中心的典型训练中,被特别强调的似乎是智力训练的困难。诚然,瓦格纳的《名歌手》、勃拉姆斯、布鲁克纳时期重新发现了巴赫和随后的贝多芬。在我看来,这类音乐的困难似乎主要是由包括旋律发展和对位同时存在的线性结构形成的。而且,当我们看待探讨非西方音乐领域早期的一些领头人的观点时,我们感到当时对曲式和复调的难度的特别注意和后来一些时期只对表面注意的失望。但更重要的,在给予印度和中东(很少对中国和日本)特别注意时,我对一种完全不同于勃拉姆斯主题的发展、高度复杂的音乐研究产生了一种兴趣。当然,这些音乐还能追溯到一个很长时间跨度的音乐概念的运用。

我称为动态的一些方法,包括强调通过对同时发响的音的运用和在这样一种特殊的相互关系中同时运用独立的声部的作曲者的创造能力——和声、对位法、多声的建立。我过去常听到的表示嘲弄的典型是一首新作是"作者无须研究对位法"便可创作。大约在1900年前后,学院派音乐家的正式音乐还是几个能被同时听到的音。在西方文化中,存在着一些单声音乐,但很清楚它是非主流的。甚至像为民歌写多声部的塞西尔、夏普这样一类杰出的学者也希望展现复调音乐的霸权。音乐史学家认为复调音乐的发源在欧洲中世纪。西方音乐民族学家倾向于把音乐分成单声音乐和多声音乐两类。大概在M.施奈德(1934)的著作以前的早期音乐民族学中,多声音乐世界可以由许多完全不相容的现象组成是不成问题的。没有做出这样的区别或另外的连续统一体的民歌分类也是存在的。早期和最近的理论内容证实了西方学院派音乐中和声学的巨大重要性。

早期的音乐民族学家在论述多声音乐时(如果它真的存在的话),是很不同于我们的观点的。对我们来说,如果正式的音乐在明显的感觉中是多声音乐,多声音乐的概念就可用于显示非西方音乐是值得注意的一个方面,因为它存在多声音乐。"相当保守地说,人们在无意中一起演奏了,不知道他们是如何进行的;但在另一方面,这些异国情调的音乐大多数是值得精心研究的,因为它们是

如此的不同,没有复调音乐。"(见萨克斯,1943:《西方和"原始的"多声的一种无形的对比》)这样,我们能偶尔看到多声音乐作为一个类型存在于各种音乐中,如美洲印第安人的音乐中(罗伯特,1936)。系统化的多声实践概念——和一般的体系音乐的制造相比——我们不得不承认是高于后者的价值排列的。我不想讲更多,只建议音乐民族学在一种像20世纪60年代的新音乐的气氛中开始,有明确的观念,知道在做什么,有体系化的处理。这些观念在音乐民族学家的观察中可以起到一些作用。毫无疑问,早期的音乐民族学家在很多方面要展示的是系统化组织起来的非西方音乐。因为在心理上他们认同了音乐具有这种价值。与此相对的是,1950年以来作曲家在非西方音乐中的兴趣是完全不同的。他们中的一些人注重自己的感觉,如非系统化地、不确定地、神秘地和许多人有意识地尝试,但不加思考。这些再次影响了他们作曲方法的价值。

同样,在另一些方面,早期音乐民族学家分析音乐多采用西方音乐家训练出的方法和按19世纪西方音乐的思维特性。关于旋律和节奏,要完全地把二者分开是不可能的,在我看来,无疑19世纪西方学院派音乐的巨大代表性成就是在旋律方面。但动机的发展,主题的变形,复杂的和声结构,所有这些都有节奏的运用。但较强意识的节奏感的发展似乎被忽略。当然,对音乐家正式的训练应包括比节奏更多的东西。甚至在20世纪40年代理论课对节奏仍很少重视,内容很少超出几种标准节拍的范围。值得注意的是音阶、调式和旋律以及对和声过多地重视。因此,比较明显的1885年出版的 A. J. 埃利斯的世界各国音阶研究被明确地看作音乐民族学的起点。当比克(Bucher)的《劳动与节奏》这本类似萌芽的著作在1896年只引起了音乐界少数学者的注意之时,霍恩博斯特尔的处理再一次使音乐民族学的印象得到加强。以霍恩博斯特尔和亚伯拉罕(1906)对汤普森河印第安人音乐的研究为例,其中有四次专门把旋律和节奏放在等同的位置进行论述。又如,在乔治·赫佐格和那些紧紧追随他的学生的著作中,这个价值继续被提出。对这一问题,另外很多人在音乐民族学最初半个世纪的出版物中也有所论及。

西方音乐家对音阶和调音(或标准音)的感受性使早期音乐民族学家有可能为不同的文化现象的研究建立起比较框架。这样,那些专注于音高的运用方面的音乐研究逐渐占统治地位。西方音乐缺乏复杂的节奏使音乐民族学家难以对待节奏。或许,这并不全是坏事。让我们再次回到霍恩博斯特尔,我要提出他和奥托·亚伯拉罕的印度音乐研究(1904)。他们用在旋律方面的术语描述这些单个录下的曲子,与一些拉格(raga)概念的分段一起,在典型的霍恩博斯特尔风格中有一个对音阶的论述。节奏同样被论述,但几乎是完全放在印度

的音乐理论框架以内的,那是关于塔拉(tala)的理论,对于其他的文化,本土的理论是几乎无效的。霍恩博斯特尔和他的继承人在论述节奏时是相当深刻的,但不系统。举一个显而易见的例子,科林斯基(Kolinski)做了很多使旋律和数量分析有可能明显地满足于像相同格律和不同格律这种结构的分类,而很少涉及节奏和整体。比较起来,从20世纪50年代以来的这个时期,音乐民族学在诸方面都取得了很大进展。部分音乐民族学家(通常是较年轻的)不再运用一种简单的和学究式传统以描写节奏的方式来比较东方的和代表特殊文化的音乐。于是这可能避免了许多基于从旋律材料中滋生音乐起源的种族优越感。我认为,关于节奏的音乐民族学的文献在看一种文化的音乐时,更多的是依据它本身的文化背景。

由于在西方文化中缺乏复杂节奏的原因,可能使我们在我们的节奏记谱法难以确定的方面进行探索。对一个20世纪60年代以来的实践音乐家,记下旋律在一方面是便于倾听节奏记谱法中的音长、小节线等——告诉你怎样演奏这些音乐;另外,我们可以记下你应怎样感受。节拍的存在有时与实际的旋律材料的节奏是相反的。在此,暂且把这作为一个潜在的问题。用西方的记谱法描写非西方音乐时,我们常常把适合与不适合的方法都强加于非西方音乐的结构上。这样做的理由,是基于记谱法的地位和西方音乐的高贵这些西方音乐思想中的主要价值观。我倾向于非洲的撒哈拉(sub-sahran)音乐民族学发展的见解,或在印度,记谱领域在一个阶段没有成为一个中心任务。但对西方音乐家,实际的和真正的音乐是能用谱记录下来的。学会描写,是一个音乐民族学家长时间的一个中心任务,这种专门训练的主要目的就是要把世界上所有的音乐描述在纸上。

记谱的特殊历史是一个有趣的和巨大的题目。当然,我这里仅仅说的是西方惯用的记谱法。的确,记谱较大程度地反映了西方学院派音乐的价值,它形成了一个良好的音高系统和较好的节奏规范。在别的方面则是很贫乏的。当然,在我们过去的世界音乐体系研究中,主要集中在西方记谱法和它的读物上的那些音乐。

有时我们得知历史的音乐学采用的是一个历时的观点,而音乐民族学则仅描写某一特定的时期(西蒙,1978)。事实上,音乐民族学特别是在它早期的数十年和以后一段时间中也以极大的兴趣广泛地表现其历史观。就此我提出三点意见:对起源的兴趣,从早期的文化进化中探讨音乐,与那些以人类和文化历史的理解为目的的人类的发展联系起来。

起源的问题是清楚的。沃拉斯切克(1883)和斯顿夫(1911)论及的一些幸

存的早期部落音乐所给的标题包含了他们对待音乐起源的观点。在大量其他的文献中同样涉及了音乐的起源,不仅在总的音乐现象中,也表现在单独的现象中,如乐器(萨克斯,1929)、复调音乐(艾德勒,1909;施奈德,1934)和节奏(比克,1896)等。

进化的概念扮演了一个重要角色,毫无疑问,那些看上去不同的非西方音乐的文献像是一个个进化线路上的小站,虽不是简单地运用生物进化的理论来看待非西方音乐,但也常常被曲解。当今各种形式的观念无疑体现出过去的阶段最终出自进化论。不一般的是达尔文对音乐更正确的意见是个人的作品可以因变化和适应而幸存,而且,有时在难以理解的地方,人们也能发现这一点。这里提出一件轶事,一种小小的分类在威廉·塔珀特的书《流动的旋律》中(1890),在普遍的以及反映出社会的前后关系的音乐中,较早地解释了音乐主题的分类。在理解混乱多变的情形时,这的确是一个贡献。而且,塔珀特使它更为清楚的是,运用了达尔文的观点来展示一首曲调怎样在适应各类音乐和各种环境中得到生存。几乎一百年以后,人们高兴地发现,塔珀特在1890年第二版的序言中写道:"1868年完成了介绍社会文化进化论的答辩。在当时,达尔文进化论的理论仍然是被割裂的。今天,对此是无可非议了。"顺便说一下,塔珀特既不是一个生物学家也不是一个社会科学家,而是一个合唱指挥家。

但晚些时候,通过像拉赫(Lach)、萨克斯和施奈德等人的工作,音乐历史经由原始向高级的分阶段发展的解释成为早期比较音乐学的主流。持续到20世纪40年代,在文化进化的一段时期,人类学家不太看重事物如何发生的解释(见哈里斯,1968,曾广泛地解释这些论点)。我相信许多音乐民族学家仍坚持这种解释,因为他们来自一个对起源和历史有着强烈兴趣的音乐世界。在20世纪40年代后期,音乐民族学家受到了人类学家的正视(E.G.拉德克利夫·布朗或拉尔夫·林顿)。他们认为,事实上,历史都是非常美好的。但我们要知道构架与基础。他们中许多没有理解怎样才能把历史放在第二位。20世纪50年代,只有在音乐民族学开始之时,我称之为更特别的音乐学方法,才使这种历史的强调逐渐衰落。

早期音乐民族学历史倾向的第三个原因是与德国传布人类学的所谓文化区域学派有紧密联系。在这一学派的发展中,音乐研究起了相当重要的作用,这可以在奥尔布雷克特·施奈德(1976)最近写的书中见到。霍恩博斯特尔和萨克斯发现,他们使用文化区域的概念列置出了非洲的乐器史(霍恩博斯特尔,1933)和世界的乐器史(萨克斯,1929),被认为是对文化区域人类学的主要贡献。在20世纪40年代德国的扩散主义被抛弃后,虽然它继续被欣赏甚至在一

定领域内被引以为誉（梅里亚姆，1964），奇怪的是，恰恰在人类学离开它的时候，一些音乐民族学家还在坚持它。举例说，人们可以引证萨克斯后期的著作（1940，1962）、施奈德的复调史（1934），甚至 J. 孔斯特的关于巴尔干半岛和印度尼西亚关系的研究。我认为这一原因某种程度上与音乐民族学家对历史，对西方古典音乐世界的典型背景的遗产的强烈兴趣有联系。

终于，在19世纪和20世纪早期，西方音乐形成了一个坚实的教学体系；到20世纪中期，这种教学体系被称为"广泛实践"时期，它得以在一定限度内扩展。德彪西、勋伯格、安·艾夫斯（Anlves）或斯特拉文斯基的实验第一次以最露骨的形式使理论家们及教师们无法忍受（见里曼和海因里希·申克的理论著作）。随后，我相信非西方音乐能在用国际主义概念联系起来的一种"非我们的与我们的"二分法框架内被关注。非西方音乐不能使自己被认作是在西方音乐的价值结构以内。它与西方音乐的不同，则正是它的价值所在，不同的因素愈多，则愈有价值。相比之下，我觉得今天的音乐家将寻求争端的调停，不似80年以前。并非早期的音乐民族学大量地充满了西方学院派音乐价值观就不会等同地对待非西方音乐某些方面的价值，这种完全的西方古典系统的观点是支持对异国情调音乐进行研究的，相信那些小小的事例是足够证明的。由殖民主义文化的世界观和早期人类学的方法引起的比较研究是基于社会进化论、教会活动、博物馆样品的 ammassing，这些同样扮演了他们的角色而让我们注重西方音乐。

早期能用什么列出一个小的印第安部落的音阶和节奏的详细表例呢？能对那时的现代音乐家说什么呢？他不会希望效仿印第安人。只有在纯洁的民族主义的情况中，他们的歌才被认为是有影响的。我想这是因为他们有这么多的不同以至于它们被认为是具有潜在的兴趣所在。这些是按西方艺术音乐的价值观无法欣赏的音乐，没有和声。它们被认为是仅用于仪式和另外一些活动的音乐。一些人用源于西方音乐的研究方法分析它，但一些人却首先深深地感到了它与西方音乐的不同。由于它的功能的缘故，它不能被欣赏。但更多的是因为在比较观察中，它使我们弄清了这种非西方音乐的性质是作为一个整体，作为某些生来就不同于西方音乐，而在许多重要的方式中与其他的非西方音乐相似。比较研究可能受文化进化论的促动，但它也具有重要的感性含义。

同样，西方音乐家对西方艺术的杰出特征的探讨被忽略，而把音乐体系中的核心事物集中在伟大的男人和女人上面。学习西方音乐的学生注意巴赫和莫扎特，可以说，所有其他的音乐家也都在竭力效仿这些伟大人物，而且这一点被用来判断他们是否是成功的。非西方音乐避免集中在个人角色上，与坚实的

西方音乐体系非常不同以至于无法期待感受到二者有任何共同特点。

　　但对西方音乐艺术的酷爱同样驾驭了早期音乐民族学家对待异国音乐的态度。直到最近,我们中许多人才惊奇地感到对世界城市流行音乐的研究是音乐民族学家的功劳这一点的忽略。这与五十年前相联系的原因可能是这样的:非西方音乐是值得研究的,因为它与西方音乐是如此的不同。如果更宏观、系统地看,它不是西方音乐的次等音乐种类,至少它是另外一部分。那些呈示出真实的或凭想象以为与西方音乐有紧密联系的非西方音乐类别被忽视了。这些也包括现在常见的文化移入情况或通过变化与西方音响近似的音乐。早期的和后来的许多学者试图在非我们的与我们的范畴之间划出明确的界线,这样,几十年来,20世纪第三世界现存的一个巨大部分的音乐被忽略了。只是在最近,各种流行音乐和城市音乐现象才受到了注意。

　　总的来看,我一定夸大了我的观点,有许多其他的理由能提高对音乐民族学的发展道路的解释。但我确信,无论正确与否,音乐民族学是在西方古典音乐和1880年至20世纪30年代期间这种文化的许多从事者和热心之士的主导之下成长起来的。这就是我们必须寻求在我们的领域内最初发展这些特别方法和我们今天仍旧继承了这些方法和态度的一些根本性的东西的原因。

<div style="text-align:right">(译自《音乐世界》)</div>

音乐民族学研究的美学层面

[加纳]恩克蒂亚 管建华译

对音乐美学层面的研究需要音乐民族学的方法的认识姗姗来迟。音乐的美学原理、思想、价值以及行为在社会和文化脉络中的发展,不仅联系着各种社会和社会群体的音乐类型,而且联系着它的价值体系、真实概念、根本需求或通过音乐所追求的目的。因此,这些原理在音乐民族学中被广为接受,各种音乐必须按它自身的语意,在其社会和文化脉络中研究,这些原理正如运用到风格的研究一样,同样可以运用到音乐的美学层面上来。

相对主义的立场当然不会指美学原理在任何地方都是完全独有的,因为这种假设将否定基于人能获得一定的跨文化音乐体验的事实。对音乐的理解和感受能力以及情感的、精神的、智力的反应决不仅限于那些用语词表达他们音乐的美学层面的社会,或成为一种哲学探究学科的社会,它是广泛存在的。于是,当进行文化教养时,非音乐传统的成员对此传统获得一些接近是可能的。此外,正如20多年前胡德提出的这是音乐"存在"世界中特殊音乐部分的"世界美学的潜力",在当代世界跨文化音乐体验见解中这是最起码的要求。

必须强调的是,接近其他文化的音乐,不仅总是依靠个人的能力去建立"世界美学"的基本联系,而且有赖于此人的文化背景知识和态度——对他人、社会群体和他们的音乐文化的态度,这是由折中式的传统产生的态度,或者如胡德所描述的:在个人的"背景和种族群体承袭传统的背景"之间的"相同与不相同"的态度(1965)。这种问题在早期的传播者和学者的言论中是明显的,他们毫无批判地在世界传播着西方美学的过时货,这一问题大约在30年前由布科夫泽(Bukofzer)采取的相对主义立场所强调,他认为"不同风格时期和不同文化的音乐应该由他们自己建立的标准来判断"(1957)。作为研究的领域,音乐美学不仅必须在普遍的哲学术语中联系自身进行探究,而且也需要联系世界不同地区口传和书写传统文化,不同音乐体验的各种美学原理的经验研究。

一、音乐民族学研究的美学现状

在音乐民族学术语的美学体系研究中若干困难阻碍了它的进展,许多问题

是无法确定的,如,作为一个研究领域,美学的位置和范围;由于西方理论就像教义一样强大,它的研究如何从西方的设想中脱出;以及美学中跨文化研究的方法论等问题。

由于美学的历史和事实,它是对作曲家、评论家理论和概念发展中扮演关键角色的哲学家的响应,或相对立的理论。美学被一些音乐民族学家认为是一个应该避免作为一个纯思辨的理论,应谨慎地研究,或另外重新加以界说。于是,一些人似乎同意二十多年前帕利斯卡对整个音乐学领域告诫的声明,他断言:

一个好的音乐学家……能对美学理论做出很多贡献,他依靠哲学家指出的路穿过理论和对立理论的迷宫,将其作为音乐美学尊崇的基础……然而,音乐美学不是那种音乐的学术,那种学术是聚集在哲学问题上的音乐体验和音乐理论。美学不应是依据相似证据的文件,而应是对体验的哲学和心理学学科的检验。

就美学领域目标联系的范围而言,标准辞典的美学定义确实给帕利斯卡的见解提供了证据。如英文的伦多姆·豪斯辞典界定的美学是:

① 处理适用于文学艺术的各种概念,如美的、丑的、庄严的、喜剧的等哲学分支,建立关于艺术作品和判断原理基础的评判意义和效力的观察。② 关于美感的心理和情感的研究。

如上所述,音乐为进入哲学问题的探究提供"资料"。这些问题可能也会在相关的其他艺术中遇到。这种探究的结果,常常导致特定的定义,以便使音乐应该如何观察或接近,理论的解释和美学原理的陈述如何公式化。因此,当音乐学家进入美学的领域,他们可能就像历史学家和思想评论家,以理论连接音乐的发展,或者像学者"在优越的地位中为现代哲学的音乐译意",因为他们"个人熟悉创作、演奏的过程和超越时代和国土音乐的消费"(帕利斯卡,1956年)。

对于一些音乐民族学家来说,问题不是说"音乐美学不是音乐的学术",或者音乐美学缺乏"文件或其他证据",而因为它是以学术的方式来处理的,它是早已清楚地建立的既定的研究框架,正如梅里亚姆所指出的那样。

在此遇到的主要问题之一是,尽管大量的文献提供给美学,但它要精确地找到什么是美学是极其困难的……存在的问题是……通过美学去寻找它意义的理解(1963)。

梅里亚姆进一步指出,这一问题被一些事实复杂化了,它们是被思想的洪流、趋于晦涩的词语丛林包围的美学概念,而不是讲清楚美学的哲学中包含的基本思想(1964)。当然这些词语丛林不是不可接受的。梅里亚姆的美学讨论

是清楚的,但他不可能在他开始探索这些问题时就获得满意的解决。

赫恩登(Henndon)与 M. C. 利奥(McLeod)一样,对美学作为音乐民族学研究可能接受的一个领域采取了否定的观点。他们描述到"通常所称美学是难以下定义的领域"(1979),进而建议它更适宜在"价值判断和价值领域"的框架内论述。因为他们认为美学"不仅是术语美学错误导向,而且它代表了重心的偏离,因此可以证实它在世界音乐中是不可接受的。"

尽管这个探究的领域围绕着许多不确定的问题,但在音乐民族学的文献中美学和美学争论的资料是丰富的。因为审美行为比对美学一般的认识更为广阔。如马奎斯特(Maqest)指出,当联系到感知和价值根本的观察时,审美比西方的为艺术而艺术的概念更具普世性(1979、1980)。同样,斯克拉顿(Scruton)注意到,"对审美的关注就像对一件事的关注,因为它是人的经验粗略构成的整个范围"(1974)。因此,在音乐民族学的各种著作中,美学思想和原理的各种不同的运用和详尽阐述屡见不鲜。如西格(Seeger)早期关于内在和外在的联系,后来关于内在语义和外在语义的联系,概念和感觉,规范和现象,价值和意义,意识的创造者们和传统,交流和演出,幻觉和触觉,感知的听觉和视觉模式。他认为"音乐的言语知识和音乐的音乐知识"之间的区别都与哲学和美学相关联,并将这些纳入他的整体理论领域(1977,西格)。看起来似乎他的学科的任务是在同一范围内将他自己在许多问题方面的思想构成整体,包括美学、哲学、语言学,成为音乐民族学的理论定向。

同样,当胡德论述"风格规范的探索"时(1971、1982),在音乐风格和音乐美学中对问题的评价考查和资料集合中,他是以事实来涉及方法论的,甚至不给它任何标签。他坚持认为"音乐在其自身的术语中",这一原则早期由布科夫泽强调过(1957)。这不是因为他没意识到音乐传统的术语在一定方面的文化特定性,而是作为一个敏感的音乐家,他过于强调了音乐美学的层面,以致局限了他的视野,也局限了他对形式和功能描写或作为一种文化现象的音乐含义的音乐民族学的理解。他强调音乐听觉的感受,如"对不熟悉的声音的听觉解释和调音",双重乐感,风格分析和识别模式的相互关系。他注意对音乐的国际性理解就像他坚持内在的意义全都由他的美学定向而产生。他的这些文章和对表演的态度,都可以看到对于非西方音乐的艺术和美学的灵感。

涉及美学的问题在瓦克斯曼(Wacgsman)的言论中也常常被提及。例如,他建议调音体系应与音乐家提供的"价值范围"的陈述相联系,或当论述到文化移入时,他认为在音乐价值变化的术语中也可以观其变化(1961),美学方面吸引了他的注意,他论及"黑人音乐的特征"的文章也被帕利斯卡描述为在叙述美

学中音乐学家作业的一例,即"寻找音乐当代哲学含义的说明(帕利斯卡,1965)"。在他的文章《音乐体验的易变性》中论述了这些问题,包括联系音乐制作过程的美学问题的一些观察。

在非洲音乐近来的研究中,伯利纳(Berliner,1978)、彻尔诺夫(Chemoff,1979)和凯尔(Keil,1982)在功能和美学术语两方面对非洲音乐的说明中明显地表示出增长的兴趣。在我(恩克蒂亚)早期的研究中,常常发现自己同样不得不去特别地注意音乐事件的美学方面。一方面是由于普遍的艺术和美学概念,它们是从美学的观点来研究完成状态或为艺术而艺术的唯一音乐,另一方面是从功能的方面,这两方面是彼此独立的或者是不相容的。对此论点没有争论或反对。我设想对于音乐民族学家,美学只不过是作为一种分析工具——选择考察的方式,或者是偏重于由音乐创造者和音乐使用者操练或在他们操练背后的思想和概念——这些可以为形成对结构描述和结构元素的不同陈述的评价提供一种范围。在我的论文《非洲音乐:概念和过程的评价》(1959)、《非洲音乐的艺术价值》(1960),以及后来的研究中常运用这种方法。

二、走向体系的方法

前面所述音乐民族学的美学思考的一些例子提出了这样一个问题,即音乐民族学家运用美学作为一个探究的领域去把握,而不仅仅作为一种音乐观察方式,就像他们在音乐的文化层面和风格研究中运用体系的方式一样,这种时代是否还没有来临。一些学者提出,他们对这些问题已有所作为,如美学假设的基础和他们所研究的文化哲学。

例如,中国音乐的学生,当他们论述表演的基本原理和音乐特定流派的欣赏时或演出的实践时,总是凭借中国的哲学,正如马乔里·刘(Maliory Liu)所指出,"中国哲学思想和美学问题以互相引用的方式始终联系着"(1983)。因此,在她的论文《中国古典戏曲昆曲的美学原理和装饰风格》中,她从中国"和谐"美的概念,并作为一种原理的讨论着手,"论述其形成一种卓越装饰整体设计所必需的内在联系",按照这种观念与装饰的同义美,以便于装饰或在人的生活中注入美,它们具有同样的活力,并按创作者自己的方式和素养形成各种整体的自觉合成(1983)。在解释原理之后,她继续论述了作为艺术的设计原理,如直线性、螺旋性以及二者的交互作用,同样也涉及在以戏曲昆曲为特别参照的中国音乐的装饰特点中,在材料的描述中她运用了体系的方法。

在非欧语境的美学研究中运用体系方法的另外一例在 J. 拉西(Jihad Racy)的论文《当今开罗的音乐美学》中提及(1982)。他试图界定和解释埃及的阿拉伯音乐美学原理,通过不同音乐类型及其认识和欣赏基础,在埃及社会中形成

的不同体系的考察,运用现行的美学的各种资料描写。

在那些还没有归纳成清楚类别美学概念的非西方文化中,另有一些学者的研究已开始面对界定的一些基本问题,以便提供能够容纳他们的材料的理论框架。那些研究"其他文化"音乐和舞蹈的音乐民族学家应该严肃地参与美学范围重新界定的过程,因为这些美学范围过去相当狭窄地由哲学家、作曲家和批评家建立,他们的参考标准是围绕着由西方艺术滋养的西方艺术音乐和知识环境的术语。

在确信艺术表演和艺术产品的本土评价具有的美学效力后,艾德里安·凯普勒(Adrianne Kaeppler)建议,出于音乐民族学的目的,美学应考虑为"艺术思考的方式"——艺术按她的说法是"操作运动,声音或材料创造过程的文化形式"(1971)。尽管她的界定没有涵盖美学问题研究的整个范围,但她至少意识到需要脱离西方设想的美学研究,因为它不适于跨文化的研究。

考夫曼(Kauffman)早期提倡扩大对非西方音乐美学的探究,并伴随着相似的推论路线。正如芒罗(Munro,1965、1967)的观点:对东方艺术给予更开阔的认识和美学基本问题的阐明,同时加深对东方艺术特殊性的理解和鉴别。同凯普勒一样,芒罗看到了从确定的西方设想的美学脱离的必要,这种美学制定了它的界限或限定了它的范围。对于美学界定的争辩不仅有凯普勒的观点,另外也有其他的认识和理解。津巴布韦的肖恩纳(Shona)基于他对术语运用方面的观察。他认为,对于一些社会,辨别力涉及在音乐感觉中,包括接触。在联系音乐的含义中,肖恩纳运用的动词kunzwa,即"通过接触,看或听去领悟,去理解"。因此,他关注到美学仅仅用视觉的术语"音乐的美"是不适宜的。另外用可触性的术语也是不适宜的,实际上所有感觉都是相互影响的。

在其他非洲社会中,根据在审美兴趣客体反映中描写的术语运用,理论同样地有助于从审美鉴赏的概念达到"无意识的情感"的感知,包括构成其他审美经验的态度,成为像审美的情感和爱好联系的音乐美学理论。

例如在加纳的阿坎(Akan)中,用于审美描写的两个关键字是"美"、美的,和"甜的"、可口的、舒适的。关于"美"的运用不仅涉及对象,另外也涉及运动和舞蹈、行为的特点和引导。于是美的概念也联系道德,因为美是一些赞赏的事情和一些获取的事情。另外一些美的观念也建立在形状和阿坎工艺师的设计上,特别地联系到圆、方、三角的运用。

由于在习俗、道具、舞蹈、姿态的形式和一些有条理出现的形式中音乐表演具有视觉和运动的方面,当这些方面支配或形成了观察者的注意力的重点时,它可被描写为美的。表演没有视觉方面的强调,一般不被描写为美的,因为音

乐评价不在它的外观表面的结构术语,而更特别地在通过这些结构所形成的效果的术语或它所产生的情感强度。

"甜的"一词常用于涉及舒适的声音、歌曲、器乐或声乐与器乐混合以及整个表演。这些观察的注意力便是形成的效果。另外"甜的"也用于涉及令人愉快的陈述、故事、消息、接触、感觉或整体愉快的感觉,以及描写喜欢或沉溺的状态。当某人喜欢舞蹈时,"甜的"这个词就被用于描写他对舞蹈情感内在的体验。当他喜欢舞蹈(以欣赏或"鉴赏舞蹈的感觉")时,"美"这个字就被用于他对事件的审美联系。于是,从审美的角度来看,对于舞蹈的联系就有两种不同的方式。

由于音乐的有些东西是感受的,而不是可见的,它的审美性质便以能量方面的术语理解,如热和冷的描写与联系音乐的运用,力度方面以高和低,升高或降低的描写,当速度用以意味着性质的术语时,速度不是一种快慢速度,而是一种特性。这些方面确定着阿坎社会的音乐特点。速度、轻度、抑制程度在能量方面稳定的表演,被描写为 bokoo,即柔和的接触。

另外,感觉的深度有助理解的深入是被公认的,理解音乐的术语与理解活的语言是一样的。动词 te 是一表态动词,意即听。感觉,与 tie 主动动词相对,意即去听。当某人不能理解某种音乐时,同样也因为他不能认识或划定形式的结构单元或"弄清它的头和尾",他不能形成他的听的感觉。当音乐具体体现为言语代替时,音乐与言语并列运用,如术语"硬"和"柔和"用于与音乐相联系的感觉和表演的难度中。当联系到这种音乐所涉及的意义和境况时,它们需要解释,当风格的特性不同,有时被描写为男人的风格和举止或女人的风格和举止时,术语以轻浮的、严肃的、愉快的或内心的满足与音乐相联系运用。

阿坎音乐的美学原理(考虑在所有的歌唱、击鼓,其他器乐形式和舞蹈中)根据感觉视觉方式的限定扩大,而在可感性、运动及能量方面再进一步扩大,以上所有强度的事实(感觉强度的等级)是由"甜"字所表达的。视觉和触觉二者或动作的审美在表达方式和音乐事件的展示方面同样在这种音乐的构成和成分中具有不同的说明。有些音乐具有较大的美学"负载"或比其他音乐对听众形成的影响更大。因此,阿坎音乐的美学没有联系各种不同的音乐类型和音乐作品意义和解释等问题的考察,没有联系各种音乐类型和行使选择的审美行为和态度所强调的价值分类,就不能完全地理解。这些观察适用于其他非洲社会的音乐美学,也能在由口传传统的音乐环境的整体操作中发现。

另外,必须注意的是,审美兴趣的作用不仅在作为整体的部分和强度情况的说明中,而且也在其他成分单元和结构元素的选择细节中。因此,附加调查

进入审美描写的含义和相关问题,结构的不同层面的审美含义和音乐的每个事件都必须考察。特别是与以下有关的审美含义:

——调音体系和特殊的声音选择(声乐的和器乐的),或特殊的声音特色的强调——音高、音色、时值、振幅和无声。

——音乐中结构的运用。

——特定的声音表达方式(如常声、假声等)或特殊的乐音、节奏、装饰和特殊的结构设计形态以及特定的表演实践。

——展示的方式,包括习俗、面具、舞蹈运动、姿态、打击乐和演奏的细节。

——音乐言语的具体体现和运用。

——联系音乐以外的参照和想象,这些是审美欣赏客体反映基本构成的必要部分。

另一种特点应该是近似于审美体系中的心理承受,它关系到一些审美实效的性质,正如达尔豪斯指出:

每日的行为方式确定着音乐的美学,音乐审美不断地在进行……审美结论的形成是每个人自己的事情。(1982)

由于审美的实践性质,美学的术语就像文化一样,不仅具有技术的含义或由哲学家和其他的美学研究学者局限给它的指定。它像日常言谈一样,作为一种定性的术语接近迈尔(Meyer)"以主观特性预知的"(1967)同样含义的独立存在,或者作为一种广义化的原理组成与音乐相关的含义。虽然一些哲学家对术语美学任意运用,但音乐民族学家不能接受这种对民族语义学意义的忽视。因为,在以"艺术的状态"和将其作为调查基础时,音乐制造者和音乐使用者的观念和定向提供的重要资料来源也可能形成错误的界定。正如苏珊·朗格强调的,哲学家的概念化的任务一定开始在艺术家的工作室,"不在画廊、观众席或图书馆"。"事实上,谈到艺术,它不可能不采用艺术家一些范围的语言……那些看不起诗人语言的批评家是因为这些语言过于漂亮以致对它的考察成为表面性的,输入他们的观念不能裁定,不如去发现什么是他们所想和所知的。"(1953)

以上观察也肯定适用于音乐,音乐制造者和音乐使用者。可能由于这些原因,人们被那些表达所迷惑,如"我们没有近似西非鼓乐的'美学'"等。也许在决定性的解析中,所有音乐的"美学教育"是需要按照他们自己的审美术语联系各自的音乐类型建立起知识和意识的过程。如果音乐民族学家研究提供的不仅仅是音乐描写分析和文化背景的考虑,而且从音乐制造者和音乐使用者的角度考虑深入洞察美学原理,那他们对这一问题一定能有重大价值的贡献。

三、美学调查和美学理论

音乐民族学的术语和美学研究的体系方法不仅仅要求作为基础证据的个别音乐文化的美学原理研究(如审美描写和风格选择),而且要求解释审美态度的出处,审美目标和能产生解释总的理论或规范价值系统阐述的审美评价基础。在这些方面,音乐民族学家必须对美学现象解释的各种类型的原始资料给予特别的注意,它可以提高他对特定文化的研究和贡献给总体理论的考察。

从论及音乐美学的文献中,可以看出研究学者所联系的普遍理论的两种主要的调查路线,一种是"感觉的知觉过程和认识"的美学,一种是"为艺术而艺术"的美学。这两方面的调查导致不同理论的系统阐述,并以此作为各自"美学的态度"指导调查者。

在第一种研究中,重点是放在对人类情感和智力的音乐关系的研究上(1964,阿佩尔),或者人和音乐之间的联系,一方面特别涉及美的欣赏、态度、趣味、感情,另一方面涉及审美情感和反应的主体美学判断(斯克鲁顿,1974)。有些学者将重点放在感觉方面的理解,而另一些学者的兴趣则在于心理哲学强调的认知。这些调查的题目包括:

① 理解和解释描述作为音乐听觉印象的特殊形态和区别音乐与"非音乐"之间基础的能力。

② 音乐意义在人的反应和理解关系中的考虑(情感表达、精神或知识的术语)。

③ 音乐欣赏和解释的基本原则,用它感知所归结的术语评价。

④ 审美评价的社会文化的确定,包括象征主义、神秘主义和道德思想与音乐的关系。

⑤ 关于审美过程如感情的净化、移情作用,超越等关系的态度和状态。

⑥ 音乐中的优秀和伟大,包括音乐天才现象。

上述标题的讨论围绕着的文学美学是一个广阔的范围,引起这些问题进一步深入的有关学者,包括那些将美学作为音乐教育目标的学者,如在施瓦德龙(Schwadron)关于音乐美学的著作的前面7页(1967)。以下是其中两组排列中的一组:

——审美研究、审美范围、审美理论、审美问题、审美争论。

——审美价值、审美判断、审美批评、审美规范、审美标准、审美选择、审美缺陷。

——审美表达。

——审美经验、审美行为、审美兴趣、审美快乐、审美鉴别、审美刺激。

——审美过程、审美接触、审美相互作用。

——审美需要、审美目标、审美关联。

以上目录可以扩充到具有美学思想的任何概念、看法或思想,或任何音乐"从属于美的情感",或"从属于包括联系与词语美学理性相对的纯感情和感觉"。斯克鲁顿的著作《论艺术和想象》(1974)同样包含着两组以上的排列。以下是不被上述所包括的范围:

审美哲学、审美自律、审美主体、审美兴趣、审美冲动、审美意义、审美情感、审美特征、审美褒贬、审美运用、审美描写、审美活动、审美要求、审美伤害、审美异端邪说。

这些目录中特殊的兴趣是行为过程和语义学领域的关系,它覆盖了概念和概念化的价值和意义,在表达和情感方面,所有这些在不同文化的音乐美学中又可以有特定的细节,包括那些没有经过组织成为一种知识连贯体的细节。

其他的论题把美学范围归纳在"感觉的知觉过程和认识"内论述前后关系的哲学问题,这种论题由斯帕肖特(Sparshott,1980)列出三个:

① "音乐在人类生活中的位置,与人的性质和历史理解的联系",这一论题在作为生物和社会整体,联系文化和历史个体的考察中,考虑到音乐价值和音乐体验二者的前后联系的哲学反应。

② "音乐与其他文学艺术和其他有关实践的联系",这一论题考虑到能适于各种艺术和区分这些艺术特点的或特定的感觉的知觉过程和认识的审美概念和描写的考察。

③ "美学在现存体制中的位置或音乐中的位置及审美趣味主体的确立",如音乐美学和世界观,乌托邦和思想意识,及其他哲学方面的研究。

以审美解释所探讨的各种原理的观察在上述论题中是清楚的。如果说社会文化的确立属于音乐民族学、音乐社会学和音乐人类学的研究范畴,那么,感觉的知觉过程和认识属于心理学的研究范畴。现实、观念、思想体系属于哲学的研究范畴。虽然,在审美欣赏和审美判断的术语中每个原理都可以注视音乐体验,但对于人类活动和思想领域,它们所涉及的观察和它们所得出的结论可以是不同的。于是,当学者对心理学方面经验主义哲学的兴趣是对"一些精神活动如审美欣赏分类",他便着手"分析它以显示其异同,如实践和心理上的态度"(斯克鲁顿,1974)。只要考虑到在这些问题上其他各种原理发现所具有的意义,在联系音乐制作过程中,期待那些注视"感觉的知觉过程和认识"美学的音乐民族学家通过联系自身学科的问题来注视美学,将同样可能有鉴于总的理论体系。

四、作为"艺术作品理论"的美学

美学调查的第二条路线——"艺术作品理论"的美学——目的在于为作为艺术设计的音乐的理解、评价以及欣赏提供一种理性或理论的基础。由于它的重点是在理论和理性化,因此它极大地倾向于依靠抽象哲学的调查方式。它常常是唯心主义的和标准式的,而不是实用主义的和描写的,由于它所具有的先入为主的优越模式,如音乐的伟大概念和音乐作品的自律性,它的感知和主张、共同假设的批评和审美作为的方式是个人主义的。因此,西方所关注的不是基于术语观念的艺术,而是基于文学艺术观念的艺术。由于调查的目的是考查被看作是最高表达形式或艺术作品所导致的状态,在这些范畴中,应考虑到杰出人物的影响力。由于它的文化所及的背景是狭窄的定义,所以,音乐美学作为艺术作品理论的设想,不是在它的环境中去把握各种不同文化的音乐美学,或者把握多元论的美学,而是期待它们之中有一种文化能提供同样程度的"先验论的"经验。

有一种推论:有时美学原理的发展不考虑文学艺术传统自身内部的可变性。这种推论认为美学可以从详述它们的各种联系,从它们和它们的整体着手,假定它是"艺术作品的各种特性"的内在解释,通过作品自身单个形式原则的方式就可以把握,而不去重视传统的类型和系统(达尔豪斯,1982)。在评价这些原理时,达尔豪斯讲道:"在其他一些例证中,可能与此是相反的,这些原理在那种尽管是单纯但完整而简明的结构方面可能是不适用的。"面对民歌和其他传统杰出的简明性,"音乐作品的感受性分析"的论据是它价值标准面临的一条死路。"越复杂的总是意味着越高的价值?这种观念是不成熟的,以致不能正确对待现实"(达尔豪斯,1982)。

与艺术作品相关的理论是唯心论审美行为的理论。因为它是已界定的行为模式的音乐文化的美学,就像人们在印度观看印度的音乐会,或在美国观看美国的摇滚乐和在非洲观看非洲的音乐表演。西方的音乐美学,论述问题就像对审美经验的沉思,具有公平、疏远和一致的注意力等特点。因为"取得一种称为艺术地位的结构,不为它的效果的缘故而存在,而是为它自己内部的感受而存在……"(达尔豪斯,1982)。

出于同一原因,不仅音乐被假设为是传达人的能力,而且"较劣的效果"也是应该避免的。本质的差异是在音乐决定听众和听众反应性质影响之间获得的,因此,差异的重要性在从纯粹的一致性到美的体验之间,音乐情感内容的理解能力是作为一种客体实在,而不是作为一种主体实在而被强调的。然后,结合了为艺术而艺术的标准,它的确鼓励了一些人通过经历其他一些煞费苦心、

具有克制情感的、中立的音乐体验,正如他们全神贯注在他们关于形式"美"或作为客体实在设计的感觉和理解一样。

在此调查领域中的其他问题是,那些对原理公式化的解释一般不基于全盘的考虑,而基于调查者的局限,从他对音乐作品的思考、审美的描写到成为基底层支持的创作过程,或艺术作品含义和表达方式确定的审美目标。在这些目标中,美的理论是在抽象的术语中探讨,如含义的理论、情感的美学、模仿的美学、动机的美学或者作为声音运动的音乐或有活力的艺术音乐。这些美的理论被广泛流行和接受,因为这种理论认为听觉和视觉模式构成了美学鉴赏的形式,这种形式更具有结构和被描写,而不是通过其他感官(斯克鲁顿,1974)。于是,这种美学观点由一些学者们固守着成为一种限定,因为"对于新的美学原理,美不是一个起点,而宁可说争论的目的在于证明激发美感的解放,美只是证据的一部分"(达尔豪斯,1982)。

阿佩尔(Apel)同样坚决主张"音乐可能是审美地满足而并非存在的美"。这就是为什么他会认为音乐美学的任务——在最初的术语感觉中——是研究"人的感觉和智力与音乐的联系"(1964)。

尽管作为"艺术作品理论"的美学的方法是过去大量地构造在精神的唯心主义哲学的术语中,但现在经验主义的方法获得了优势,它不仅被经验主义哲学框架的哲学家采纳,而且也影响了心理学的方法和研究结果,和研究社会学信息理论和符号学等问题的学者(迈尔,1964、1967)。心理学的美学和社会学的美学二者是现在特殊并列的哲学美学领域,正如凯尔(Keil,1966)以迈尔的著作(1965)为特殊参照指出,那些研究的理论和概念化不总是适于其他的文化,因为这些研究是建立在西方音乐艺术上的。尽管这些尝试是失败的,但这些应该被音乐民族学家作为一个发展的挑战,① 美学理论不仅应论述艺术作品或大师名作,而且也要论述所有从最简单到最复杂的音乐和所有音乐表达的方式;② 在社会联系中音乐美学研究的框架"音乐艺术的自律"或"音乐经验的自律"不是一个美学问题,因为我们已经知道"为艺术而艺术"的美学和其他方法几乎难以调和,以致不能面对音乐形成的过程。

以上目标不仅通过以美学调查两种方式中单个音乐文化扩展的研究获得,而且他通过跨文化研究的发展或通过已经开始的比较音乐美学的论述获得(施瓦德伦,1976)。在这些方面,音乐民族学对总的美学理论能创造出最有意义的贡献。

五、跨文化的透视

跨文化透视或比较的透视的发展是重要的。因为西方音乐美学没有考虑

或认清一些与它相对的非西方音乐美学所组成的因遗传而构成的整体。当运用比较美学的透视观察时,西方美学把哲学和美学方面的中国著作和印度著作提供的那些资料纳入与西方相同的资料范畴。因此它提供的有价值的信息是一批人从西半球的角度观看东方音乐和整个音乐。不管怎样,西方美学注意到音乐民族学的中心:相对主义的立场和各种文化的美学原理必须从他的内部建立——即从文化的审美趣味领域分析,从审美描写和审美行为术语观察,它的审美态度、审美鉴别和审美判断的基础——不是从外部建立,是从其他文化审美的立场。

音乐民族学的材料常常提供两种类型的资料系列① 什么是一种文化特有的;② 在较深的分析层面,什么是人类普遍具有的。这就是为什么理论最初基于有限的资料或人的一种经验的范围按照人种志的经验、新的观察和信息继续地做重新的系统阐述或扩展。因此,胡德的总体系路线,脱离西方总的思想和原理,在西方美学中是一范例,因为西方这些思想和原理的特定范畴,以致没有跨文化的效力。同样的过程,当然可以用于印度的美学和中国的美学,通过音乐民族学家将其体系化时,实际上就是其他文化的美学。

西方美学被音乐民族学家看作比较美学的一部分,被瓦克斯曼(Wachsman)描述为"新的音乐学世界"(1974)的另外一个原因是:因为这个世界标志着一个发展的各种音乐文化的相互渗透。西方音乐的传播和它的美学价值跨越全球,以及以西方为标准的音乐形成的对美学的跨文化方法影响着其他各种美学传统。不管怎样,明确的目标和方法论,即对跨文化研究的系统阐述,才能使比较美学不至于犯同样的错误,这种错误是我们仍延续早期比较音乐学的形式,轻易假设西方美学是其他美学的中心,而不是许多传统中的一种。各种音乐文化都拥有自己的美学仅仅是近来才被音乐民族学家所承认。因为音乐民族学早期的文献,各种社会的音乐不用美的术语来讨论音乐,它"不是美学的而是功能的"描述。梅里亚姆对美学的方法(1964)也没完全脱离这种描述。

必须注意到其他的事实,西方音乐美学的资料词汇丰富,有时更容易接近比较方法论的运用,但它不超出同源语方式的研究。例如,梅里亚姆的巴桑耆伊(Basongye,地名)和蒙大拿州印第安人的美学"发现"方式,是把界定西方美学的六条标准中的任何一条运用到这些文化研究中去(梅里亚姆,1964)。虽然,人不能避免从知到无知,从个人背景到新的领域调查的过程,但决不应该用个人背景去限定调查,因为它常常导致反面的报告。如像"他们没有美的字或美的哲学"或"他们不能用美的术语构想他们的音乐"等,更为重要的是提供资料:什么是人所具有的;他们所做的哪些事与我们的预期不同;什么是他们运用

和强调的互不相容的概念;对于特定的音乐类型和音乐标志物,它的文化中内在可能的基础是什么。因此,人们不用西方美学一系列术语语义学的同源语去限定他们的调查时,他们才能调查这些美学领域。

六、结论

在结论里最后要强调,美学调查的两条路线——"作为艺术作品理论的美学"和"作为感觉和知觉过程和认识的美学"——不是彼此独立的。它们在主要方面是一致的,仅仅在理论的重点和目标方面不同。必须注意的是,"作为艺术作品理论的美学"在它的运用方面非常特定和有限,因为它论述的仅仅是一种音乐类型,而"作为感觉的知觉过程和认识的美学"在它的运用方面既是总体的也是特定的。因为它能论述音乐文化的总体,同时又能论述特定的个别音乐类型的紧张感状态或社会中不同阶层和群体的音乐。但两者都不能忽视音乐民族学的美学研究,特别是在公众范围的音乐和专业的音乐之间的文化辨别,这些音乐作为"经典的"或艺术音乐或其他种类的音乐,涉及在大众的和公共的范围。人们必须认识到单个文化在这一点上所形成的差别,因为表演的理论和解释必须从其内部引出,必须考虑到所有可能的证据——书写或口传——和语义学的领域及联系音乐行为的过程。

美学研究当然不能仅限于民族的语义学——探究概念和美学描写。如果它要论述理解和认识基本的识别模式,它既不能忽视对音乐自身的调查,也不能忽视表演和鉴赏的原理。不管怎样,在此领域起作用的是社会文化的各种事实,自然包括传统和习惯的力量,它必须与被调查的美学层面的不同标准相联系。

于是,音乐民族学家的美学研究是他调查的一种扩展,它进入音乐的不同方面和社会文化,这种扩展取得了走出文化中音乐的功能和作用的分析的一步,或者走出了在文化惯常评论的术语和它的表演、评价、鉴别经验水平的因果关系的联系。音乐民族学家开始知道多少由它的术语组成的音乐文化和它在文化中的运用,或它的结构的各种细节。在彻底地熟悉它的美学原理以前音乐民族学家不可能完全按他自己的术语论述(相对它的背景的术语)。重要的是,一些音乐民族学家自己开始强调这些原理来自"人种意义的层面"或音乐在不同人的不同生活中的意义是什么,当他们听到这些美学术语时,这些术语所表达含义是什么。这些知识的重要性在我们当代的音乐世界是需要不断强调的。

(译自《音乐世界》)

20世纪世界音乐史的方方面面

——疑问、问题和概念

[美] B. 内特尔 管建华译

整个世界音乐史或整个人类音乐史仍然很少被研究,音乐学的领域也没有充分的准备去论述它。而且,在音乐民族学的早先历史中,文化的和生物的进化论的诱惑对顺序的建立提供了一种动机并暗示了世界音乐历史是可预定的。如学者霍恩博斯特尔(Hornbostel,1905)和萨克斯(Sachs,1962)的著作代表的比较音乐学领域,虽然也认为不同文化具有独自的特性和个性,但其结果是放在对整个世界历史的观察上的。在以后的文献中,随着有关特定知识的拓展,人们意识到这一音乐历史世界观的判断是无效的。今天,随着人们对音乐世界兴趣的重新开始,以及随着我们对历史时期事实认识深化,世界被看成是一个文化的统一体。在20世纪前夕,特别是在20世纪,世界大多数文化的联系变得如此紧密以致使文化相互发生影响,这成为音乐民族学家研究的主要焦点,他们通过音乐来观察这些影响。而且,正如我们常听到的,世界已缩小为地球村,我们再次对调查人类音乐进程产生兴趣,特别是对它的最近历史的部分。

如全面评述近来思想的文献,超出了此文的范围。在此笔者也不去追溯那些智者的先见。不管怎样,假设存在世界音乐史的论题,我愿意以维奥拉(Wiora,1965)所描述的音乐历史的四个时期的最后一个时期作为我的起点,他称之为"全球工业化"时期,看来这是20世纪有争议的问题。

音乐民族学家对此常常装作一种漠不关心的态度,但他们经常为多种音乐的消失,音乐风格、民族音乐和乐器的消失而深深地忧虑。当然,没有这种忧虑是不可能的。我几乎不同意音乐多样化可以解除忧虑,如 A. 洛马克斯(A. Lomax,1968)预言的那样。的确,20世纪世界音乐史的主要特征是,许多民族的许多音乐的利用率极大地扩展了。但可能最有意义的是其他文化对西方音乐和音乐思想的介绍和引入反应的差异。这是极大的群体性反应,也是本文的主要论题。

我们有从这些反应结果产生的音乐产品的大量资料,但我们几乎没有共同的概念和理论方式,也没有技术比较的方式。出于这一目的,讨论一些概念,指出问题,提供更为开阔的前景,特别是在世界许多文化论述西方音乐的到来和西方音乐思想进入他们生活的各种方式中进行比较研究。

比较研究引起了一个类型学问题。我宁愿把20世纪的音乐世界看作一个巨大的各种音乐相互影响的网状组织,而不愿把它看作是单个各种音乐的群组。为完成这一目的,就必须在各种文化中建立一种各种音乐相关的类型学。另外,必须论述这些文化相关性的类别。换言之,如果我们将现代世界音乐作为各种音乐各个组成部分和各个体系相关影响的群组,那么自然要包括(用A.梅里亚姆提供的模式,1964)"声音、行为和概念"。我们首先必须注意各种文化和文化单元各自联系的相关性质,这就需要依靠组成一个文化单元的精确定义。文化,在有些方面是由人类学家自己定义的,而在这些方面他们也没有形成一致的意见,因此,就无法回答在试图论述这一主题时要面对的一些问题,如"确实是存在着像'西方的'文化或仅'西方的'音乐吗?"这也给我们留下了一个有待解决的问题。而我们如果论述文化的音乐组成部分,最好是在通过获得语言学类似的关系中获得一种音乐语言的比较体系。

文化类型学现仍有难度,也是不常用的。虽然如此,在文化变迁研究中的一些分类把它视为一种不可缺少的工具和方法(如斯图尔特 Stewart,1955)。如人们没有相关的分类类型,他们能抽象出这些特征吗?根据这一评断,有一些可能性可从近代世界的历史导出:两种相互影响的文化或相互对抗的文化的相关的复杂性和技术发展;政治优势者超于其他政治的程度;相对的人口范围;对抗的聚合点——在本文主题中指的几乎都是由欧洲人殖民的非西方文化区域;殖民地文化同化、隔离、娱乐、宗教改变的含义;文化可和谐共存的程度;规定的或禁止的,调和的机会。在讨论各种音乐的关系时,现存的音乐民族学的文献包含了两种主要的概念:相对的复杂性和适应的程度。这两种概念有一个共同点,二者包含了我们相互的关系和界定的困难。人们指出,西方音乐对所有文化的影响,被普遍接受的原因是它的假定的极大的复杂性,即伴随的技术的复杂性。这种假定部分受世界音乐的西方观念的影响,但也普遍体现在非西方文化较小程度的音乐类别的特定的西方音乐性质。分类的衍生,或者相关的军乐、教堂音乐、流行音乐等分类的极大衍生,甚至衍生到乡村的民间音乐。运用这些基本概念作为一种定量的概念,假定日本和印度音乐的极大复杂性和印第安人音乐的较大简明性,常常理所当然地被认为是预言家的音乐反应。我们几乎不能确定关于音乐复杂性的精确定量概念,而这些文献充满了直观的看法,

这些看法超出了精确定量的范围。如果我们在运用部分定量的方式时和它们的相互关系等同其复杂性，那么我们可能是在制造一些通常的假设。以此可以想象，所有纯粹口传的传统通常是比书写的传统简单，那种能用音乐理论清楚表达出的传统比缺少这种表达的传统更复杂，受过专门训练的音乐家的传统比其他传统更复杂。当然，我们会评价关于连续统一的音乐体系的综合复杂性，甚至从各种文化变迁的观察者中获得共识。

但是，如果我们相信音乐民族学的文献，相信比复杂性更重要的音乐史预言，这正好说明与复杂性有类似程度的重要性是各种音乐的适应性。而且，一些分类研究（如沃特曼，1952）试图说明非洲音乐与西方音乐比西方音乐与美洲印第安音乐更为适应，并产生了一些音乐结果。但除了这些结果我们如何评估这种适应？我们是否能限制这些无休止循环的争论？在建立各种音乐的相同和不同程度中，至少有两种方法是被确定的：a.定量比较，通过大量的音乐的各种成分或各种参数统计的评价；b.定性比较，在各种文化中从确定的中心特征和评价与他们类似的其他文化中心特征中鉴定于结论。这种中心的概念，难以运用，仍然值得进一步探索，它对于融合的作品研究和对现代化与西方化二者的区别有特定的评价。

定量方法的运用有很长一段兴旺的历史，在 A. 洛马克斯（1968）的著作中，他企图确定、分离，然后以 37 个参数作为对某种音乐相似性程度的测量。对这种方法的难度有过广泛的讨论，看起来扩大该体系的进一步的工作和推敲是应该进行的。作为一种方法，如果用于论文目的的表示，它将被认为相等的各种参数是重要的，也可加上其他总计参数的相互关系。对第二种方法（定性方法）的评价，人们希望取得如像数据库中所指示的，但是否任何一种文化中一定的成分就比其他成分更为中心？在言语表达的陈述中，重要程度是根据主要社会成员在多次变化中坚持的成分。进一步讲，一个社会会同意在他们自己音乐框架以外承认一定音乐成分的中心地位吗？例如，对于印度音乐，欧洲人会像印度人自己那样认识事情的中心吗？

以上最后问题的答案似乎是否定的。但这些问题可以通过在研究非西方音乐和西方音乐之间的关系时得以调整。在第一阶段中，我们涉及各种非西方音乐观念，如他们本民族音乐成分的相对中心，在习得的西方音乐中涉及的西方音乐的相对中心。我们必须接受所提供的资料普遍表明的或复杂的言辞。在第二阶段中，我们可能开始接受西方自身民间的评价和学习西方文化、接纳西方音乐的成分以及采纳西方文化某些方面作为自己文化部分的评价。在论述作为艺术作品集的各种音乐时，我们讨论了音乐的适应。但是，就他们的音

乐行为和音乐态度所涉及的范围来讲，我们也要涉及文化的适应。例如，具有宫廷音乐传统的两种文化就可能有一种特殊的联系。音乐家在各种文化中的社会角色可以是很不相同的，在此意义上，除音乐音响的类似性外，它们就有不能共同适应的音乐制度。各种文化从社会方面和音乐方面的角度强调等级排列，音乐整体的各个组成部分是在此种关系中的适应，这些等级只有用文化才能确定。我们很难以一种立场去推断结论，但如果我们去发现为什么一些事情必须发生在 20 世纪非西方音乐中，那么，就应该探索音乐文化中相关的类型。

本文在前后联系中最重要的是非西方社会的音乐行为表达的要求和动机，对于极为广泛的人口的音乐的分类和命名。寻找一种认识，是未来一个极其重要的任务。各种动机不是独有的，一种人可有多种动机，各种社会群体、阶层和个体动机都是不同的，但在任何一种例子中有一种或两种动机可以是占支配地位的。作为一种开端，我在此提出三种主要的动机类型。

第一种，连续统一体的目的要求传统文化保留其完整性和无变化的保存。但我们注意到所有的事实或者特定的部分事实，各种文化在 20 世纪中的变化是完全可以理解的。对于无改变的保存的要求，在各处都被提出。第二种，这种将一种社会纳入西方文化体系的简单化的结合是与第一种连续统一体的目的相对立的；第三种动机，在前两种极端之间，或许可称为现代化。这一术语以许多方式运用于人类学和历史的文献中，现代化在此界定的含义是对西方技术和其他西方文化产品的采纳和适应，但同时坚持自身文化价值的核心，不做大的改变，最终并非等同于西方文化。可能大多数非西方社会希望转入这一方面（斯图尔特, 1967; 辛格 Singer, 1972）。

根据这些广泛的文化趋向，音乐当然可以说是绝对在变化的。现代化文化也可以是将它的音乐体系简明地现代化，另外，试图无改变的保存，以寻找允许西方音乐进入而不削弱自身的结构和音响。我们假设，在音乐和文化其他方面之间这种平行性是一种规范，但我们也在一些例子中知道音乐可以扮演一种特别的，相反的角色。

音乐和其他艺术在文化中确实有存在一种特别的功能的可能性。这一题目曾得到广泛的讨论，也是在此暗含的一个问题：要说清楚这一问题需要许多例子。当人们在所有的各种活动中被一种主要方向驱使引导去完成一项主要目标时，如经济的生存、军事的胜利、新的文化体系的采纳，此时人们可应用音乐提供调整，认为音乐本身也是有一种相对的愿望，抗议反对一种强加于它的命运，梅里亚姆（Merriam, 1954）和其他学者从非洲和美国黑人文化中引证了许多主要集中在歌词方面的这种例子。对一些北美印第安人音乐的现代运用也

可表明,当他们要像白人一样生活,在许多方面受到尊重,音乐和舞蹈就特别强调了他们的印第安人身份。少数民族的文化对这种音乐和其他行为形式之间的结合点特别地敏感。因此,当20世纪我们希望他们在对抗西方文化中确立一个他们的主要目标时,当我们在此找到这些音乐风格和行为发展的解释时,我们也必须意识到他们以前的音乐,由于它是一种音乐形成的完全对立,对于平衡提供了一种对照的需要。此外,我们可发现,音乐生活的不同领域甚至个别领域可以包括在文化创造的不同方面。而且,当公众音乐的主体反映了变化、混合和社会正经历的适应时,分类体系便代表了传统的价值,从结构方面也反映了这种价值。

现转回到20世纪特定的音乐事件,去清理近似于接受过程的类型学(或可能称为技术的或反应的类型),这也是本文的一个目的。这是由于20世纪西方音乐的来临所一直强调的音乐问题。这些反应的大多数在文献中很好地被证明,它们的确是从作品、演奏或作曲中考察而来的。此外,它们代表了各种类型的交叉和结合,有时包含完全不同的音乐活动范围。看来,这些事情实际上已经形成。可以引证许多特定的例子,但这样将多叙述,而少理论,成为长篇资料的著述。因而在此仅列举主要的评论。

看来,一些基点需继续考虑,因为我们是讲文化的音乐,就必须尝试界定这一概念。由A.洛马克斯(1968)开创的一种方法,假设每种文化都有一种"特别喜爱的"民歌风格,超过任何其他风格。确立了这些音乐的中心,也展示了它最好的中心特色。我们再引用雷德菲尔德(Redfied)和辛格(1954)发展运用的术语,将音乐"伟大传统的"部分称为文化完美典范的音乐,尽管它可能被演奏和实际听到的只是一小部分精华。对于每种文化,不同的方法是可采用的,如我们假设每种文化具有不同的连续统一体最重要的是彼此理解,必须接受过程和反应这一概念不是各自独有的。它们交叠在社会中、剧目中、流派中,甚至在歌曲中。我们现在所谈的各种文化的混合,可在个人和民族的剧目中找到,也可在某一类型中,甚至个别音乐的人工制品中找到。

在列出一系列发生的反应之前,需要弄清一种明显的没有被发现的反应。由于这种认识的缺乏使我们在建构比较方法论中采取了一种重要概念。这种缺乏的反应是在完全把握西方音乐文化的同时,也完全维护了原有的传统。这可以有许多种解释,但它使我们产生了一种联想。作为这一种反应和以下所列出的其他几种对西方音乐反应的基础,这种重要概念的基础或许最适合称呼为音乐的能量。在此假设,每种文化对音乐的创造和灵活度确定最大限度的能量是可能的,运用"能量"这一术语,因它常用且熟悉。另外,如"容量"或"限度"

也是可运用的。值得强调的是,在任何例子中至关重要的是取得比较适当的理论构思,以及伴随在传统中已经出现的社会音乐文化附带条件需要的调整。

人类音乐能量的最大限度量是绝对存在的,无可置疑,每种文化都有它自己音乐的最大限度量。某些人可能愿意在经费、视觉艺术和言语艺术或者技术方面去扩大音乐活动方面的巨大能量,另一些人则保持最低限度量,无论如何在生活的其他许多方面保持自己的最低限度量。再则,一种文化要准备在它部分成员的音乐活动方面扩大其能量,就需要提供给他们训练、费用、设备、地位、顺从的观众。如果这一概念有任何一点效力,我们一定多少会知道它的能量,而且这一概念在各种音乐的比较研究中可能具有重要的功用。对于我的基本假设,一种文化的能量愿意花费在音乐上的是非常基本和根深蒂固的价值。而且,在较长时期中或多或少保持的永恒变化是缓慢的。我们必须由此设想,人们音乐生活的增加必须由丧失的方式或音乐能量得到保存的方式来平衡。因此,我们所想到的非西方人的反应是对西方音乐形成的根本选择。一种社会可以在两方面之间选择,一方面允许大多数音乐剧目被遗忘;另一方面,允许完整地保留它,但用精简的形式,要求学习和保持较小的能量。社会可以将人群分为两种,一种是保持传统,仅学习很少新引进的材料;一种是与此相反,他们减少了保持传统的若干个体数量。音乐的变迁也能在这种理论框架中解释:当新的材料被引进,它必然以某种方式取代以前存在的某些部分。这种最大限度量的概念和上述其他讨论限定的概念一道,或多或少确立了可计算的一定的音乐能量,而且这一概念有可能容纳各种变化——个别音乐作品的变化、音乐态度的变化、整个剧目风格的变化、参数替换的变化和作品的变化——它同时适用于多种情形,因此,对于它是比较基本的排列。

随着以上背景的陈述,我们回到起初的目的,列出非西方音乐的反应,就像展览非西方社会中音乐的人为产品一样。

1. 放弃

我们已知道传统哀悼的方式中大多数内容已经丧失,这种反应的类型就是音乐传统的放弃。如果肯定这种反应完全从未发生,那也难以肯定仍保持其形态存活的人的存在,并且他们的音乐体验也十足地由西方相应的东西所替代,原来确定的剧目部分地消失和完全接近放弃的状况随处可见。但如果我们不能界定现在实践于非西方国家中的"西方人的"所有音乐是西方爱好的,我们至少必须承认传统和西方特性的共存,在同一音乐作品或在两种相对风格的作品中共存,或在人的体验中共存。的确,在一些例子中人们可以感到那些幸存的音乐,与放弃的传统中其他形式相比是精选出来的,而且这种倾向在一些社

会中已完成。西方音乐的到来并没有扑灭非西方音乐风格的存在,它可能减弱它们,改变它们,以不同的方式重建它们,而它们也以某种形式甚至任何形式继续存在。

　　以上陈述已联系到以什么作为价值判断。有些判断来自萌发的愿望,不管它的发生是好或者不好,它必须由发生在他们中的人们来判断。即使圈外人仍可能发觉这种传统大体上或在遗迹中存在,但圈内人可能还是感到他们自己传统音乐的消失。这种例子可在一些澳大利亚的土著居民中见到。他们乐器的改变,传统宗教音乐的消失,从一种在世界上完全独有的音阶中的四分之三音改变成半音。但非西方音乐在各地继续存在,这是公认的看法。其他大多数反应的描述是以总的、比较的方面为主,也试图以西方角度的观察来着眼,但所有这些观点或对所有非西方文化必然不是全都适合的。

　　2. 枯竭

　　也许并没有发生传统音乐完全被放弃,但也一定由音乐能量的转换导致部分的放弃,或者实际上的枯竭。一些北美平原的印第安部落文化曾有过极其大量的宗教音乐,但今天已很少存在了,取而代之的是少量的社会性舞蹈音乐。完全典型的印第安部落的传统剧目现在看来也是极为少见了,歌曲的数量或歌曲的种类数量也比过去少多了,许多地方也出现乐器的丧失和由西方部分乐器取代,传统演技也丧失或被取代。吸收西方音乐的标准化和纯粹化所释放的能量被扩展。有一点需要考虑的是,如果我们将音乐再次分为声音、行为、概念,至少在原有音乐传统部分基础上,各种文化仍保持着一种独特的音响,这是明显的。由于赞同西方式的各种音乐会,支取薪酬的专业化音乐,录音机和收音机,坐在台上椅子的演出,演出之后的鼓掌等,那些传统音乐行为常常被放弃。而传统的音乐概念,它的源起、它的含义、它是如何界定的、它在生活中的主要作用、它具有何种力量,所有这些,在赞同西方音乐概念的世界文化中已近于放弃。

　　3. 保存

　　另一种对西方音乐的反应是在限定的环境中人为地或可能隔离式地保存传统,如移交博物馆等。作用于人们音乐生活的主流向着西方模式变化,而在某些例子中,西方音乐的形式完全是受本地传统的摆布。那些特别作为他们自己传统遗产的音乐在隔离而存在的小块地区中被保存,常常是在政府部门的保护和资助下。公众对这种音乐的认识仅仅是将它作为属于过去的存在,或稀有音乐观念的体验,为特殊目的、事务和社会阶层而保存。这种音乐组织的建立和在国家的巡回演出是为了展示自己音乐的过去。在一些国家,如朝鲜,杰出

的传统的音乐家正式地给予"国宝"的特殊地位,这种愿望是为了无改变地保存传统音乐,给予它一种稳定性,而实际上又不可能是过去的那种体验。在允许的经费上这样做,大多是为公众音乐的推销功用。有时这种人为的分离和保存作为临时的权宜之计,如在伊朗政府艺术部门的支持下,古典音乐作为一个时期音乐被保存。然后,在近十年后它又重新在每日的生活中扮演更重要的角色,于是开始经历更多的变化。这种人为地对音乐临时保存,跟随着新的形式成为音乐生活的主流的再引入。这种临时保存看起来也是20世纪西方音乐文化的一个特征。如此,在教育体制中,政府的支持和明确不变的形式和博物馆式的环境中,我们也保存了欧洲古代、中世纪、文艺复兴、巴洛克和一些民间音乐的种类。

我们得到的这一组现象很容易在一小部分传统剧目中找到,但这些未必能代表整个社会的音乐行为。

4. 多样化

这是由多样成分结合进入一种音乐结构或社会结构。如,伊朗和印度电影可能在一种音乐或一系列音乐中包括许多来自不同地区的不同风格,及它们自身显示出的对西方音乐的不同反应,我们可将这些称为在统一结构中的风格多样化。

5. 统一强化

与多样化相联系,但在某种意义上又和多样化相对立,这常常发生在多民族国家的创作功能中。从政治方面讲,它曾经是由一些独立的实体、种族、领地、王国组成的,或者由独立民族到殖民地少数民族的变化。合理的契约的建立和不要求用北美印第安人的风格去替代那些大量不同种族的剧目是一个范例,从音乐能量的术语来讲,不能用一种能量去替代不同的能量。另一种情形,如,经过特别训练的音乐家和舞蹈家剧团演出的非洲剧目,他们的目的是从许多以前独特传统中创造出全国范围内认可的音乐。

6. 再引入

这可能不是一种19和20世纪广泛发展的兴趣,它在旅居其他地方之后重新回到自身音乐风格的发源地。例如,非洲音乐通过奴隶带到了新世界的不同地方,通过与西班牙音乐和英国音乐的联系变化和发展,再回到非洲去影响现代非洲音乐。国外的印度音乐在一段时期也有同样的效果。

7. 夸张

这里所说的夸张的现象是指西方听众对非西方音乐音响中期待的异国情调。在一些非西方文化中,音乐有了变迁,于是,为了符合欧洲和西方本土的概

念,从欧洲的角度来看一种异国情调的音乐,它的传统应该是什么,重要的差异和强调的应是什么。鲁恩·卡茨(Ruth Katz,1970)曾运用"特殊风格"这一术语来指出一些夸张了特性的现代阿拉伯音乐,它们被西方人认为是特殊的阿拉伯音乐,在平原印第安人的现代歌曲中看起来也夸张了他们的特殊的印第安人的特征,这可能是由美洲白人首创的不同观念。

8. 讽刺

这种反应明显仅在少数音乐作品例子中,但也值得注意。它是西方和非西方成分幽默地并置,在西方的、西方化的和传统听众的思想中的幽默。源于这种概念的音乐出现在一些美洲印第安和非洲文化,以及一些印度的电影音乐中。

我们现在转向对西方音乐更为中心的反应,下面的9、10、11条分别是融合、西方化和现代化。作为一种术语,这些术语在原来的运用中很难形成一组概念,但在以上简要介绍的概念、音乐风格中论述它们,就要求中心特性的概念。

9. 融合

在音乐民族学文献中,这种反应过程得到最广泛的讨论。这一概念由不列颠百科全书简明界定为多种文化成分的"融合",梅里亚姆(1964)曾给予了一种更特殊的含义。这种概念常用来解释近两个世纪中新的音乐风格和剧目的发展。最明显的是,这种融合过程常用于解释新世界非洲多文化中广泛的风格范围,它也涉及在现代中东、印度和非洲音乐发展中提供的事实。混合的发展或杂交的风格是20世纪世界音乐的一个特征,当非西方和西方文化之间的相似性被确认时,这些杂交风格看起来便毫无困难地得到了发展。尽管结合的概念普遍地被音乐民族学家接受,但在近年来,它实际上没得到广泛的运用。

从音乐方面讲,当许多社会破裂时,对西方派生出来的政治、社会、经济体制的现代环境的适应和要求不完全改变传统音乐而进入西方文化体系这两者之间试图保持他们的传统,这种情景无可置疑可追溯到19世纪(参看格塞,1973),或者甚至更早的时期,也很容易在由各种类型资料提供的政府文件、报纸、声明中找到。同样,这种情景在音乐作品中也会详尽地看到。现代化与西方化的不同是由人类学家制定的,起码是从理论方面制定的。虽然这种区分总不是很清楚(参看鲁道夫 Rudolph,1967;辛格,1972;斯图尔德 Steward,1972),但这种区分对音乐学的工作是有价值的,在此仅仅稍带评论一下。

10. 西方化

一些社会缩减了西方音乐的某些成分,并以他们所认为的西方音乐的中心

成分改变他们的传统音乐,这就是西方化。这些中心特征是约定的,两方的文化都卷入了交流。在我看来,最常见的西方音乐中心特征包括功能和声、大型合奏唱的观念、强调书写作品的无改变的单纯的演奏,以及固定的节拍节奏。不管这些特征是否适应或不适应传统音乐,都被合并在一起。

11. 现代化

这种适应是对西方音乐非中心成分的采纳:音阶有轻微的调整,音乐会地点的改变,记谱法的引入,资助体制的改变。在西方化和现代化两种例子中,音乐活动被理解为音乐体系适应存在的策略。我提出西方化与现代化之间的区别,是以那些过剩的已知的事实和还需要检验的未收集资料为背景的一种通常的假设。很清楚,在一种特定的西方音乐类型的心理中,一些非西方音乐的变迁造成了现代化,用其他例子来讲,这是西方化,这种愿望是最初关于创造一种新的、适应的和现代化的说法。最后,简而言之,当在对抗状况中的两种音乐体系,其中一种适应了另一种音乐的中心特征,融合就产生了。当非西方音乐融合的中心是它非适应性的西方的特征,融合的结果就是西方化;当非西方音乐结合西方音乐的非中心特征,而且是可适应的西方特征,就是现代化。

本文的目的并不是完成提供新的资料,关于20世纪非西方音乐已经出现的发展,以及传统的丧失、"污染"、新的风格的出现,音乐民族学文献的论述是充分的,但这种理论的论述通常是指向单个的文化、特定的状况。我的目的是在努力倾向从西方音乐和音乐思想已经在世界各地公众方面的影响中找到一种对于变迁做体系的和比较的研究框架。

(选自 B. 内特尔《西方音乐对世界的影响》)

亚洲佛教音乐概说

[日]岸边成雄、[日]泽田笃子 徐元勇译

具有自原始佛教时代(公元前6世纪)至今漫长历史的佛教,在亚洲地区,虽然由于民族以及国家的不同而各异,然而,从印度广泛传播至各个地区的佛教仪式音乐,则主要是大乘佛教和小乘佛教,分别为北传和南传两个系统。另外,除仪式音乐外,也有很多受其形式影响的世俗音乐。本文主要着重介绍佛教中的仪式音乐。

印 度

在释迦牟尼原始佛教之前,约公元前10世纪左右,就有了婆罗门教。与佛教几乎在同时期诞生的还有耆那教;稍后兴起的有印度教,它们都各自经历了自己的盛衰,流传到今天。

佛教的兴盛期是从公元前3世纪[大乘佛教大成期,孔雀王朝阿育王时期(mauya),前317年—前180年],至9世纪左右。而且,在阿育王时期,大规模的法会、仪式等已经很完备。音乐也已经成为其重要的组成部分,这些情况从桑切(sanchi,初期佛教美术的宝库,在今印度的中部——译者注)、昂达拉(gandnara,印度西北部的美术宝库——译者注)等众多佛教遗迹的雕刻以及壁画的种种描绘中,都能得到考证。

在这些雕刻和壁画中,有许多的音乐舞蹈菩萨(相当于日本的艺术菩萨)。而且,其中还有婆罗门教的科学艺术之神萨拉斯瓦帝手持弓形竖琴的雕像。在今天上演的两大叙事诗《罗摩衍那》《摩诃婆罗多》中,使用的乐器和音乐,许多都是佛教兴盛时代的东西。另外,梵文戏曲《夏肯塔那》(sakuntala)是婆罗门教、印度教强大的库布塔王朝(320—550)时期的产物。而且与佛教音乐的关系也十分深厚。在这种情形下产生的印度音乐,与其佛教的关系,不仅在佛教兴盛时期里存在,而且,就是在今天的婆罗门教、印度教中也能找到其结合的成分。

西 藏

梵教和佛教结合产生的喇嘛教的音乐,可以说也是一种佛教音乐。虽然因

宗派不同而各有相异的礼仪,但是无论哪种宗教礼仪,音乐总是其重要的组成部分。绝大部分是朗诵标在一音线上的经文,以及由一个八度构成的五声旋律的齐唱赞歌。低音在这种赞歌中最富有特色。节奏包括常见的三拍子、五拍子、九拍子等。复杂地添加节奏的形式也较常用,主要以一种独特的纽姆语(相当于日本声明的古博士、横谱)来记录。朗诵前后演奏的乐器也包括又长又大的喇叭等独特的乐器。仪式除在宽大的寺院里举行外,各家的庭院中还设有祭坛,每人一边手转嘛呢轮(装经文的圆筒),一边念诵着六字真言(唵、嘛、呢、叭、咪、吽)。这种情况也是西藏特有的风俗习惯。

东南亚

除越南外,中南半岛各国和印度尼西亚的一部分地区(巴厘岛等)所传入的佛教都属于小乘佛教。公元之后的几个世纪中,也流入过大乘佛教,正如从爪哇的波罗布都尔(Borobudur,8 世纪)、柬埔寨的吴哥(12 世纪)等遗迹中所见到的那样,佛教文化是十分繁荣的。从遗迹壁画、雕刻中能够见到的乐器包括木琴、铜锣等,属于东南亚系统的乐器。不过壁画中的乐器大多还是属于印度系。描绘佛教说唱的雕刻,也是模仿当时印度的东西。《新唐书》卷222下《南蛮传》中有关骠国乐器、乐曲的论述与这些考古资料几乎是一致的。在这些雕刻中除匏、笙外,十多种乐器都属于印度系统。十二首乐曲的大部分都体现了佛教与这个国家民俗的紧密关系。

从11世纪左右至今,缅甸、泰国、柬埔寨,都一直信奉锡兰的分别上座部(小乘佛教)。其结果,佛教音乐又有了锡兰系,而且,被认为是一种受湿婆教、印度教音乐影响的音乐。佛典(巴厘语)的朗诵,分为在佛教国家中共同使用的一音线上的朗诵和在一个八度内的几个音符旋律的朗诵。乐器以铃、铜锣和古代中南半岛普遍使用的铜鼓等最引人注目。另外佛教与民间艺术的联系,不用说是很紧密的,如祭礼中所举行的歌舞剧。佛教音乐对缅甸、泰国、柬埔寨的宫廷音乐艺术,也有着巨大的贡献。《罗摩衍那》通过佛教,在东南亚广为传播。

越南虽然地理上属于东南亚,但是在历史上、文化上,却完全属于中国文化圈,传入的佛教也是中国的大乘佛教。其礼仪与中国相近。声乐分 ton 和 tan 两大类。ton 是在一音线上唱诵希拉毕克,tan 是依据五声音阶创作的旋律歌唱,前者是以木鱼敲拍子,后者是使用民间音乐(歌谣以及越南化了的中国乐剧)中运用的鼓(中国单皮鼓)以及板(中国板),一边注意细腻的拍子,一边烘托起热烈的气氛,不使用弦乐器。

中 亚

虽然佛教是经中亚才传至东亚的,但其道路的起始地却是在库降王朝时代

的阿富汗。这个地区在1世纪盛开了昂达拉美术之花。从其遗迹的雕刻中,就能窥知古代西亚和古代印度乐器融合的迹象。在中国的新疆维吾尔自治区的南道和北道(丝绸之路),分别能见到3至5世纪昂达拉系的佛教美术和5至8世纪的昂达拉、托卡拉系(Tokhara)的佛教美术。在陶俑以及壁画等上面能够发现许多印度乐器。其中,也有以龟兹(今库车)千佛洞壁画的本生佛像为首的,包括飞天、伎乐天等诸多演奏音乐佛像的雕刻。这些佛像不仅只是对印度佛像雕刻的模仿,且应该看作为反映了这个地区佛教伎乐的形式。这一点从龟兹出土的、由托卡拉语(属印欧语系,以此语种记载着许多有关佛教的文献,有关这种语言的文化、历史渊源,目前仍然不太清楚——译者注)和维吾尔语译成的佛典上,从中国隋唐朝史书记载的有关这个地区(所谓的西城)的音乐、舞蹈、乐器中都能得到确认。但是,古代丝绸之路,在被维吾尔、吐蕃(西藏)截断的9世纪以后,佛教的北传停止了下来。新疆成为维吾尔族居住的地方,随着10世纪以后的伊斯兰化,佛教在此地区就消亡了。

中　国

公元1世纪(前汉),大乘佛教经由西域传入中国。法显、玄奘、义净等具有代表性的中国僧人,西游求法,佛教以与儒教、道教并驾齐驱的势态广为传播。国家规模的佛教礼仪,在南北朝、隋唐间就得到了确立。佛生会、成道会、涅槃会、盂兰盆会、斋会、八关斋会(即八戒会)、讲经会等法会被制度化。行香、行道、读经、梵呗等做法掺杂着梵赞。和赞得到了确立。在无遮大会上,伴随着壮大的杂伎(百戏、曲艺、幻术等伎乐)。渗进国家宫廷的艺术音乐舞蹈(九部伎,十部伎等)的西域乐中,也有很多的佛教因素。但是,有关这个时期读经、梵呗(相当于日本的声明)的旋律等音乐实体资料却没有,只好从传入日本的声明中去推测。梵呗使用的乐器有钹、铙、鼓等,从汉译经典以及新疆吐鲁番(古代高昌)的中国系统佛画中,能够得到查证。但是,在敦煌壁画的变相图(佛教中说经、说唱等礼仪的佛像图——译者注)中所见到的佛前舞蹈的许多种管、弦打击乐器,不能看作是伴奏梵呗的乐器。也就是说,由于这种舞乐不能视为舞乐法会,所以,可以认为它是在法会中间或在梵呗之前,以及同时上演的舞乐。

隋唐以来,中国佛教主要分天台宗、华严宗两大宗派,也有净土宗和禅宗,特别是后者,在诸种佛教受到镇压时(华严宗自唐武宗,即公元841—846年开始逐渐衰落——译者注),在民众中深深地扎下了根。仪礼也随之具有从密教性的东西向显教发展的倾向。其结果是在今天中国仪礼中所看到的与保留了密教仪礼的日本天台宗、真言宗(日本密教宗的统称,因重视念诵真言而得名。真言,梵文为dharani,即咒语——译者注)的礼仪不同的情况。今天中国的佛教

音乐没有系统全面的资料,被认为稍久远一点的礼仪是台湾的佛教礼仪。但是,也由于为了使之大众化,并能与道教和儒教融合,其仪礼也完全被简化了。

佛教的四大名山之一五台山(山西省东北部)是佛教和喇嘛教的集中之地。青庙(佛教寺庙)与黄庙(喇嘛教寺庙)并存。这里的喇嘛教与佛教,使用着相同的曲调(佛教的音律比喇嘛教的调要低一个大二度)。曲调大多为明清两代的民间乐曲(散曲、乐剧等)。例如,青庙的《万年花》就是取材于山西北部的民间器乐八大套中的《万年花》。另外一方面,民间音乐受佛教乐曲影响的例子也很多。唐朝佛教的俗讲、变文就是其中一例。

朝 鲜

佛教由中国传入朝鲜是在三国时代(公元4—7世纪)。新罗朝把唐朝佛教视为国教,高丽朝处在禅宗全盛期。但是,李王朝则施行着儒教政策,佛教处于被禁的状态,不过,在以妇女为中心的私生活圈则与巫教一同被信仰着。今天的韩国,在信仰自由之下,佛教得到了复活,仪礼也很盛行。

佛教声乐分旋律性的梵呗和念佛两大类。各宗派的经典可分类为礼拜、祝愿、诵咒、斋供、疏、请神、施食、拜送、点化、移运、受戒、火葬、请般、放生、诗诵、简礼、歌曲、神秘等,被选入日常朝礼、晚礼中的有礼拜中的三尊礼拜、五分香礼;请神中有请龙王、请现王、请山神、中坛劝供。歌曲类包括回心曲、参禅曲等。正如歌曲的名称所示,用世俗性的旋律歌曲,融合在梵呗之中。平时在临时较大的法会上,虽然也有常住劝供斋(对死者的供奉)、阎王拜斋(同前)、生前预修斋(生前祈求在极乐世界再生)、水陆斋(为溺死者举行的法会)等,但是,最大规模的法会还是在灵山斋为寺院以及国家大事举行的法会。这种法会,四天要唱念142首经文。其主要的传统仪式有侍辇、摇匝(铙匝)、法鼓、灌浴、挂佛移运、伏请偈、千手钹锣、道场偈、和请、祝愿等。侍辇是从山门外至道场(屋外)的行道。摇匝是在道场周围的行道,僧俗成一行行进。灌浴在化衣财真言的唱念下,焚烧剪纸人偶,把其纸灰溶化于水盘的水中,表示人灵进入了神境。挂佛移运是在道场的正面,竖起绘制的彩色宽大的释迦三尊的画幕,作为祭坛的仪式。法鼓是僧人在挂佛前,一边舞蹈,一边敲打大鼓的仪式(这种形式传入民间,成为"僧舞")。千手钹锣是一边敲打大型钹锣,一边舞蹈的仪式。在其他的国家地区中未见其例。摇匝的时候,头戴红色花笠,身着蝴蝶装束的年轻僧人,则在佛前跳起蝴蝶舞,多舞蹈是这种仪礼的特点。

所有的仪式中,无论是梵呗,或是念佛,都以太平箫、喇叭、螺(法螺贝)、钹锣、木铎、小金(铜锣)、铃、大鼓等的合奏为伴奏,也有在声乐间插入合奏,也有按照声乐节拍进行演奏。

梵呗有霍索里(简单之意)和基索里(精巧之意)两种。基索里的花唱,有音量的大小,相当于日本声明中摇的使用技法,并也使用假声,节奏也有自由性。学习梵呗必须要学到基索里阶段,才能被人们所承认。在灵山斋的侍辇、举灵山(四十九日忌)中使用特赐加持等。与朝鲜其他音乐形式一样,以千手钹锣为首的仪礼音乐的拍子多为三拍子,也能见到其他节奏形式。

另外,请神的一种和请以接近民间的俗曲以及民谣的旋律,唱念经文的一部分。接近灵山斋的结尾也唱念,而且,走村串巷的巡游僧人也唱念,并加大鼓的伴奏。

日　本

一、概说

日本的佛教音乐,在佛教仪式上,也就是说,在法会、劝行以及其他的佛事中,是以僧侣所唱的声乐曲为主体的,特别是以声明为其中心。声明是奈良时期才由中国传入的。其后也产生了教化、和赞、表白、讲式、论义等日文声明。而且,还从这些日文声明中派生出了僧侣以外信徒所唱的和赞、拜庙歌、念佛等;法会后进行的说教,就是音乐化了的节谈说教,产生了近代说经节等世俗音乐。另外,在法要上弹奏的琵琶,虽然是盲僧操用的乐器,然而,由施主在佛事上弹奏的盲僧琵琶则产生了被艺能化了的说唱。中世纪兴起的平家琵琶也受其影响。另外,江户时代初期,在禅宗的一部兴起尺八吹奏的普化尺八,成为后来尺八音乐的基础。

另外一方面,在汉译经典上把"乐"以及"伎乐"作为供养的记述四处可见。法会时雅乐系统的乐器,或舞乐被编入或混合使用的事情自古就有。奈良时期,盛行佛教色彩较浓的伎乐以及林邑乐,不过今天只是在大阪四天王寺圣灵会能见到其遗痕。另外,寺院的雅乐与声明以及与其他歌谣相结合也产生了新的音乐。前者由于雅乐的伴奏,所以,有像天台宗"三十二相本曲"那样的外来系声明得到使用,以及由日文写成的声乐歌曲。后者有越天乐歌谣。这也影响了后世筝的兴起,另外,净土真宗等,在法会之间作为僧侣的登场乐、退场乐、声乐以及其他附加乐,雅乐也被使用着。

在佛事后作为余兴演奏的民间音乐,有自奈良时期由中国传入的散乐以及继承其流派的中世纪的延年,有用于悔过会上的咒师作法、被通俗化、艺术化了的咒师猿乐。咒师猿乐是后世能乐的基础。除此之外,与法会以及佛事没有直接关系,而又具有佛教性质的声乐曲也很多。收集了今样、杂艺、郢曲(日本古代音乐形式——译者注)的歌谣集《染尘秘抄》中,收载的法文歌就是其中之一。这部歌集受到各阶层的广泛爱好。另外,被认为始于镰仓时期僧明空的早歌

(宴曲),同时也盛行于镰仓武士、贵族、僧侣之间。其他的也有由原来僧侣所使用的东西,被世俗化了的声乐曲、民间艺能等。即中世纪在山中的修行僧以及巫女广为流传的祭文,被通俗化了的江户时代的歌祭文等的结合;从说教派生的说经节、祭文和说经的说经祭文;由融通念佛而来的歌念佛等都是其例。

明治以后各宗派吸收了西洋音乐,创作了赞佛歌等新的佛教音乐。这些音乐以及管风琴等西洋乐器,也渗进了法要等音乐演奏中。

二、音乐形式的分类

佛教传统仪礼的机能,有经文的读诵以及教义的讲说和对被称为佛、祖先的供养两个方面。前者主要有声乐,后者除声乐外,还有器乐、舞蹈,以及其他艺能。把其音乐分开来看,主要有以下几类。第一至第四类是声乐,第五、六类是器乐,第七类是以艺能为主体的大类。

第一类声明:a. 本声明(本为本来、原来之意,与"杂"相区别——译者注);b. 杂声明;c. 拜庙歌、和赞(在家举行的佛事);d. 节谈说教。

第二类郢曲:a. 越天乐歌谣;b. 早歌;c. 法文歌。

第三类通俗性的佛教歌谣:a. 祭文(歌祭文等);b. 说经(说经节等);c. 念佛(歌念佛等)。

第四类琵琶乐:盲僧琵琶。

第五类雅乐:a. 雅乐(包含舞乐);b. 伎乐;c. 林邑乐。

第六类尺八乐:普化尺八。

第七类散乐:a. 散乐;b. 咒师猿乐;c. 延年。

日本的佛教音乐正如以上所述,声乐系统的东西较多,特别是上述第一类声明,对后世的诸种声乐都有很大影响。这些声乐,虽然一般分有唱歌和说唱两类,但是,并不是所有曲子都是根据一种方式创作的。例如,在一般被称为说唱的讲式中,就有"二重""三重"属于歌曲的部分。相反在被称为歌曲的赞(梵语赞、汉语赞)中,同样存在有属于说唱的部分。因此,这里的分类,只能是按照各自主要因素的明显与否来区分。

歌曲风格有:本声明(狭义的声明、赞欢伽陀、训伽陀及其他)、和赞、拜庙歌、声歌、越天乐歌曲、早歌、法文歌、念佛(歌唱念佛、舞蹈念佛)。

说唱风格有:杂声明(祭文、神分、表白、教化、经释、讲式、论义)、祭文(歌唱祭文、说经祭文、沿街奏乐、歌唱布施之人的祭文)、说经(经节、歌说经、说经净琉璃)、盲僧琵琶。

三、法会的种类和具有代表性的法会

法会本来是供养佛、菩萨,给僧侣供养饭食、举行说法集会的意思。然而,

随着教团的发展,其内容就象征化了,被作为仪式固定了下来。法会的结构内容以其基本的形式为基础,依据法会的目的,组合声明、经文、作法,以及乐器等。

一般法会内容的大纲是共同的,由名为前作法、庄严作法部,严修作法部,后作法部等三部分构成。前作法部以及后作法部的内容几乎是相同的。严修作法部是法会的核心部分,而且是按照法会的目的贯彻内容的。第一类前作法、庄严作法部的内容也以此为准。因此,对于佛事是能够根据其目的,或庄严作法、严修作法等各部的内容来分类。

首先,在佛事的主要目的中,有对佛、法、僧的供养、忏悔、讲赞、劝学等。从这个角度来分类,具有代表性的佛事可分为如下多种。

① 供奉佛和祖师:佛生会(灌佛会)、各宗祖师诞辰会、涅槃会(常乐会)、圣灵会、报恩讲、神灵(以上佛事都是在佛和祖师的诞辰日或忌日举行)。

② 供奉象征佛主的器物:舍利会、曼陀罗。

③ 供奉佛以及诸位佛尊:念佛会、文殊会、地藏会、罗汉。

④ 供奉先祖、饿鬼:盂兰盆会、施饿鬼会、土砂加持会。

⑤ 对自我罪孽的忏悔:修正会、修二会、佛名会、布萨会、法华忏悔法、御忏法讲。

⑥ 讲说经典、赞美:大般若转读会,仁王会、理趣三昧。

⑦ 研究学问的僧侣:竖义(慈恩会,方广会,霜月会,传法大会)、劝学会、法华八讲。

⑧ 授法给僧侣:受戒会、传法灌顶会。

以上的佛事、法会是依据同一意义和同一目的分类的。这些目的的意义,是祈求国家以及万民繁荣、和平。当然,也兼有其他日常生活的愿望。

严修作法部的中心内容有经、讲式、论义、陀罗尼(真言)、念佛、称名、赞等。而且,密教系统的严修作法部的内容还有如下三种分类形式。

① 咒立(陀罗尼的朗诵):光明三昧、曼陀罗。

② 经立(经的读诵、讲说):理趣三昧、大般若转读会。

③ 讲式立(讲式的读诵):常乐会、佛生会、二十五三昧式。

但是,这种分类难以适用于超宗派,例如,以论义、念佛、称名、赞等为中心的佛事就难以分类。另外,严修作法部作为导师等级的人,根据其有无修法也有分类。没有修法的为显教(显立),有修法的则为密立。但是,这种分法,作为净土系、禅系等又难以分类。庄严作法部的严修部,根据有无修法决定及编配所使用的乐曲。这些乐曲也叫作"法要"之曲。有如下三种。①一个法要(显立

与密立两用):"呗"("三礼"付)。②两个法要(密立用):"呗""散华"("对杨"付)。③四个法要(显立用):"呗""散华""梵""锡杖"。

四、日本佛教乐器

在佛教仪式以及佛事中使用的乐器主要有响鸣乐器(如铃、笛等)、打击响鸣乐器、犍稚(钟)、呗器等。由于宗派的不同,因此,其种类、用途及名称也大多不一样。这里仅举一些具有代表性的,以及易于区别的,经常使用着的名称。

从佛教乐器的形状、发音构造上,可以分为:①柝类。②磬、板类。③钟类。④钲、铙类。⑤钹类。⑥锡杖类。⑦大鼓类。⑧螺类等。(参看后面日本佛教乐器一览表)。第①类至第⑥类是体鸣乐器,第⑦类是膜鸣乐器,第⑧类是唯一的气鸣乐器。另外,第①类是以棒状,或者块状之木互击发响的乐器。第②类是以板状之木以及金属所制的槌、撞钟槌敲打的乐器。第③类是把容器状的金属悬垂,或者用手托着,用撞钟槌、鼓槌、小棒敲打的乐器。第④类是把碟子形状以及圆盘形状的金属悬垂于木架上,或托在手上,或者用三根脚架支起而置,用撞钟槌以及球棒等敲打的乐器。其他如念佛是随着声明的节奏,有时也使用乐器(东大寺二月堂修二会)。另外,普化尺八以及盲僧琵琶等乐器,在宗派内部也是重要的法器。不过,这种情况一般不包括在佛教乐器中。

佛教乐器的职能主要有如下几种:①对佛祖以及诸位尊圣的供和恭请。②作为佛事、作法的信号。③调整诵经、声明的拍子和速度,作为诵经以及声明的伴奏。第①种的意义是恭请冥界中的诸位尊佛,一边使神佛高兴,一边恳请佛赐好运,以铃、磬伴奏。另外,"赞"类乐曲咏唱后,根据乐器的音响,作为供养,以钹和铙,或者四个法要的"赐杖",称赞锡杖,奏出实际的锡杖。除此之外,有时也只使用乐器作单独演奏。这种情况下,或以钹、法螺、大鼓作独奏,或作组合演奏。第②种的意义是一边做报告时辰,一边做聚集以及作法、法会的准备。为诵经以及声明发音做准备时,除主要使用磬、柝、槌砧、板类、钟类等乐器外,禅宗系统的大鼓类也比较频繁地使用着。第③类职能的乐器是最具有音乐性的乐器。木鱼是其具有代表性的乐器。除此之外,也使用柝、钲类、铜钹子、大鼓类等,另外,黄辟宗以多种乐器作伴奏唱诵声明(梵呗)。

日本佛教音乐乐器一览表

编号	种类	名称	别名
1	柝	柝	柝木、节柝、割笏、戒尺
		笏	
	槌砧	槌砧	槌砧、槌
2	磬	磬	
	板	云板	云板、斋板、板钟
		木板	木板、板木、接板、更板
		鱼板	鱼版、鱼梆、渔鼓、梆
	木鱼	木鱼[*1]	
3	铃	铃	金刚铃、板铃
		金铙	铃、铙、铃铙
	钟	梵钟	钓钟、大钟、殿钟、样钟
		小吊钟	唤钟、大钟、报钟
		唤钟[*2]	磬子
	磬（罄）	罄子	平罄、打罄
		大罄	
		小罄	铃
		引罄	手罄
		胡铜器	沙张、砂张、沙罗
		铃	生铃、金鋺
4	钲	双盘	
		钲钴	钲鼓
		伏钲	叩钲、木钲
		钲[*3]	钲钴
	铃铛	铃铛[*4]	金鼓、金口、禁口、打口
	铙	铜锣	铜锣
		铙	
5	钹	钹	钵、铜钹、铙钹
		铜钹子	铜柏子、妙钵、羯鼓
6	锡杖	锡杖	戒杖、起杖、缓杖、声杖

续表

编号	种类	名称	别名
7	大鼓	大鼓	法鼓、茶鼓、经大鼓
		香灯[*5]	
		鼓	
		太平鼓	
8	法螺	法螺	宝螺、贝、螺、螺贝

注:[*1]古时叫鱼板,木鱼是由鱼板演变而来的。[*2]有架的小型钟,用于临济宗系活。[*3]用于拜庙歌的俸禄时的小型伏钲。[*4]形似双面钲钴。[*5]似大鼓革面,用于黄檗宗。

(译自日本《音乐艺术》)

音乐民族学研究中客观和体验的统一性

[加纳]恩克蒂亚 胡扬吉、李雨生译 管建华校

作为一门科学学科的音乐民族学

音乐学作为一门音乐的科学和独立的学科,在一百年前(1885)由音乐学家G.艾德勒以其著名的论著确立了音乐学研究的范围、方法和目的。艾德勒在文章中向我们介绍了一种系统的知识和一种广泛应用于艺术领域的方法,他以丰富的历史发展事实全面论证了自己所阐述的科学观点,其后的音乐学家和音乐民族学家的许多学者都在不同程度上承袭了这位音乐学先驱的"科学"观点。20世纪40年代后期,金克尔第(Pinkeloly)亦阐述了音乐学作为一门科学的观点,同时将音乐民族学的前身比较音乐学视为音乐学的一门"分支学科"。几年后,杰普·孔斯特也就音乐民族学发展成为一门独立的学科做了类似的阐述(Kunst,1969),大约在同一时期,内特尔阐明了这样一种观点:音乐民族学即论述非西方音乐文化的科学(Netl,1956)。而布莱金则为音乐民族学下了最新的定义即"对人类不同文化背景下所产生的各种音乐过程和音乐产物进行科学研究的学科。"(Blacking,1974)

把音乐作为一门科学,这一概念对于学者们来说是易于接受的,但要使广大的音乐听众认识这一研究工作的价值,同时认识到音乐学和音乐民族学并非音乐史上的稀奇之物,而实质上就是有关民族的音乐这一点却需要一定的时间。在1962年伦敦皇家人类学院举办的有关历史和音乐的专题讨论会上,我曾遇到这样一个令人深思的问题,一位酷爱音乐的老太太在会议结束时把我拉到一旁对我说道:"据说现在已把音乐视为一门科学,是吗?"她稍停顿后接着说道:"真是遗憾之至!"这位老太太或许会认为,作为一门艺术,音乐的分析对象是千变万化的,倘若仅以纯粹科学的角度来研究音乐,则无疑会丧失或忽视音乐本质上的东西。

尽管这样,她仍给我留下了深刻的印象,因为她的异议代表了如下两层意思:第一,一旦用科学的考查方法对音乐进行系统的分析研究,始终将其植根于艺术范畴之中是重要的;第二,鉴于音乐不仅是一种表现方式或艺术形式,而且

是一种社会现象,故在处理其复杂关系和作用时,有必要开发使用各种各样的方法。在我研究生涯的初期,我便认识到,我们不仅需要对整个音乐体系做基本的描述,而且还应具备对该体系体验分析的洞察力以及对其社会意识和文化背景方面的理解力。我的这种认识产生于对非洲音乐进行实地考察的经验。

有时,令我困惑不解的是,为什么有些西方的作曲家竟然对亨利·考威尔这类作曲家报以赞赏的态度,这类作曲家虽然对非西方音乐有所研究,并出版了一些有关的音响资料,但是他们毕竟不是音乐学家或音乐民族学家。我想,这是否涉及专业的差异,或者涉及人们情感上的差异,毫无疑问,在大众心目中,音乐界从事表演专业的艺术家比从事学术研究的学者更引人注目,更令人喜爱。

不用多久,我就明白了导致这种结果的缘故,因为艺术家和学者在专业的最终目的、工作方法和效果等方面均存在差异,故两者的专业特征和专业知识也有着各自的侧重点。因此,查尔斯·西格尔(Chales Seeger)反复强调艺术家和学者对于"音乐知识"所持的不同见解。音乐艺术家专门限定于"音乐本身固有知识"的运用,而音乐学者却自己限定"音乐语言知识"的阐述。另外,音乐艺术家通常将音乐视为美学鉴赏和阐释的对象以及创作和表现的媒介,而音乐学者则往往将音乐作为观察、分析和学术阐释的对象。如金克尔第观察到的,作为一个音乐学家,尽管他并不以音乐创作为己任,但他却可以促进创造性机制和作用的产生,并对其进行细微深入的研究,亦即对微小的课题做理智的科学的分析。音乐家(包括作曲家、演奏家和演唱家)以其艺术家的特质在世界学科之林中享有自己的一席地位,而音乐学家则兼以学者、哲学家和科学家的多重身份去显示自己特殊的社会价值。

梅里亚姆(Merriam,1964)同样把音乐民族学视为一门科学,并做出如下结论:"音乐民族学所需要的创造性不能与艺术家的创造性相提并论,因为音乐民族学所寻求的是知识而不是情感的交流。"由于音乐民族学的研究领域不涉及艺术作品的具体创作问题,因此,对艺术家而言,其创造才能在音乐民族学研究领域中所处的地位就显得微乎其微了。音乐民族学所关心的是有关艺术家的问题,即艺术家如何进行艺术创作以及艺术的功能等问题。具体的音乐创作与对其进行的研究完全是截然不同的事,而音乐民族学恰恰同后者有关,其研究工作注重于音乐有关知识的积累和交流。由此可见,音乐民族学研究工作的立足点在于科学性而不是艺术性。就以上而言,那些具有音乐民族学家和作曲家双重身份的音乐家在音乐领域中可以同时扮演两种不同的角色,倘若他所从事的研究活动通过艺术创作的形式来吸收、表现、说明和介绍特殊的知识和体验

时,他即可以充当艺术家的角色,而一旦他把经验的研究和音乐体验融为一体,并对上述知识和体验进行阐述、分析和注释性的论证时,他即可以充当学者的角色。

客观和体验的有机结合

人们正在接受这样一种认识,即在音乐民族学研究领域中,有必要将音乐的客观存在和对音乐的科学认识有机地结合起来,事实上,学者们对音乐有关知识的专门研究并不意味着摒弃对音乐本身的研究。音乐民族学家将音乐置于各种社会关系中去进行考察认识,也并不意味着他们甘愿将自己置于音乐家的行列之外。除此,音乐民族学家在实地工作中还试图通过亲身的观察和演出活动来积累经验,以便将这些亲身的体验作为对音乐背景和素材进行客观分析、阐释的源泉和依据。

为取得客观和主观经验之间的统一,学者不仅需要在具体的音乐实践方面做好充分准备,而且必须拟定进行学术性研究的方向和方法,为要达到此目的,尤其需要系统思维的能力以及发现问题、认识问题和解决问题的能力。布科夫泽尔认为:"音乐民族学家必须具有将各种音乐知识融为一体并系统阐释其基本原理的能力,同时,能从体裁的原理出发,系统地阐明带规律性的普遍性的问题,能自觉地摒弃实用主义观点去挖掘和积累各种类型音乐的知识"。布科夫泽还认为音乐民族学家必须充分认识音乐研究的广度,他强调指出:"音乐学术研究的对象应该把握音乐的所有方面,而不局限于某一点,音乐研究是一种全面的研究,它应该同人类全部音乐现象联系起来。"

音乐民族学的学科范围

为达到上述目的,音乐民族学家不得不对自己所属学科的学科范围和研究领域不断给予新的界说,这种界说不仅要求对音乐民族学受地理、社会和文化等方面的制约和限制这一点予以相应的科学的说明,同时也要求确定有关音乐民族学学科范围的两句关键性的说明语,即"音乐的各个方面"和"全面的研究"。

在音乐民族学研究的早期阶段,该学科仅局限于对非西方音乐或对所谓的欧洲以外音乐的研究,这是因为当时的西方音乐,已自成一体,并已建立起一套独立的研究方法和分支科学体系。尽管如此,音乐民族学家们仍不遗余力地扩展着自己的研究领域,其中,包括对欧洲大陆的民间音乐和流行音乐的研究,而这些恰恰是致力于西方传统音乐艺术研究的音乐学家们所未曾问津过的领域。音乐民族学家对音乐的研究是全方位的,无论是口传的还是书面记录下来的,也无论是都市的还是乡村的,各种各样的音乐都会引起他们极大的注意。近段

时期,已有人在试探着用音乐民族学的研究方法去研究西方音乐的可能性。

学者们的研究工作不仅要顾及诸如音阶、调式、调音系统及其检测法、旋律和节奏分析、复调等优先考虑的因素,而且还要顾及音乐产生过程中全面系统的研究。所谓音乐产生的过程,可以分为两类:第一种为音乐或艺术性的过程,即音乐活动产生和形成的过程;第二种为社会文化过程,它包括在音乐产生之中,或是伴随着音乐的产生而形成。基于上述观点,通过实验手段和社会行为两个方面来研究音乐,可以同用正统的手段和方式研究音乐一样得到人们的极大关注,这是因为大家都意识到,音乐是文化和人类生活有机的组成部分,人们便着手对音乐与其他文化形态之间的特定关系进行研究。由于音乐民族学的研究对象不仅涉及非西方音乐、欧洲以外的音乐乃至整个人类社会的音乐,而且最后又被人类学家扩充到对世界所有音乐的研究。因此,基于这种认识,我们很容易理解音乐民族学家所提出的有关论点:即不仅把音乐作为一种听觉或心理物理现象,而且也作为一种社会文化现象。

梅里亚姆曾指出:由于学者现在感兴趣的问题是"音乐的本质和功能"以及"人们的听觉对声音的感受机理是什么""音乐与人的关系"等,这些便成为音乐民族学研究中值得重视的问题。由此,把音乐作为一种社会文化现象来研究的观点,使学者们开始注重对音乐表演艺术家及其他音乐活动参与者有关的音乐活动和事件的考察研究,尤其是对音乐家及其社会地位、教育和作用等更为关注。目前,音乐学者们不仅对怎样保持音乐传统的连续性,如何控制各种不同音乐传统的演变并保持其稳定,以及如何把握它们的历史进程等问题报以极大的兴趣,同时,还要致力于研究音乐风格的意义、价值及标准规范等各种问题。由此看来,音乐民族学家们正在致力于包括所有人类音乐在内的"全方位研究",它既包括对口头或书面音乐的研究,也包括对不同社会文化背景下音乐的产生过程的研究。音乐学家帕列斯克(Palisca)对各种形式的音乐学研究曾做出如下见解:"对音乐的全面研究有助于我们去认识整个人类社会"。

音乐民族学的研究目标

鉴于各派研究学者已将"对音乐进行无所不包的研究"作为共同的认识基础和指导思想,于是各派学者也就由此发展开去,各自确立了自己研究的宗旨并进行了相应的探究。由于不同的研究角度和出发点,势必导致各自分析方法和手段上的差异,同时,也势必导致对音乐民族学的学科范畴和研究方法的重新定义。

显而易见,音乐人类学家所关注的主要是从文化和人类行为的角度去认识研究音乐,并认为这具有决定意义。因此,他们提出了"文化领域中的音乐"或

者"作为文化的音乐"这种鲜明的概念。这种概念不仅给我们提供了以"行为"的角度研究音乐的有效途径,而且也给我们提供了一些对音乐进行"原始分析"的方法。另外,结构主义者将音乐视为一种语言,一种运用"符号学"的某些观点去研究的产物。而从事具体音乐艺术活动的音乐家则更为关注音乐实践的体验和研究,但他们同时提出一种分析的方法,这种方法既涉及音乐家如何将自己的音乐艺术活动看作一种艺术形式或表达方式,同时也涉及他们如何将自己所从事的音乐活动与其所处的社会和文化背景联系起来,以及什么样的音乐在其主观体验和客观美学价值这两方面都分别具有意义。

从不同角度从事研究工作的学者,尽管都坚持自己的观点,但又都试图使自己的研究工作尽可能地具有广泛性。对音乐及音乐的产生过程从文化的角度进行分析研究已成为上述某些学者所尤为关注的问题。由于同样的原因,结构主义者虽然对音乐形式和符号、句法方面的分析研究感兴趣,但同样在努力寻求如何在广泛的社会文化背景中找出有联系的方法。从事具体音乐实践活动的音乐家,曾担心音乐民族学的研究方向会使音乐家们偏离音乐本身,但他们现在却开始意识到从社会文化范畴去分析研究音乐的重要性,当然,他们把与社会文化结构相关的那部分研究内容仅仅视为音乐的一种背景资料,而没有将其作为可以对文化理论进行系统阐述和论证的资料,而后者恰恰是音乐人类学者所强调的方面。尽管如此,从事实践活动的音乐家们接受音乐的社会文化结构这一观点,不能不算是音乐民族学乃至整个音乐学研究的一大进展。马瑞斯·佛里德曼非常满意地对1950年以来有关这方面的基本发展概况做了如下综述:

20世纪前半叶,美国的一些大学的人类学专业开设了对无文字社会和较广泛的非欧洲社会音乐进行研究的有关课程,而当时这方面的研究内容却普遍为传统的音乐学家所忽视。今天,形势发生了根本的变化,不仅那些专门从事音乐艺术实践的音乐家和传统的音乐学家都转而承认音乐民族学的学科范畴,就是那些曾抱有狭隘观点的人类学家也广泛地从自己的学科偏见中解脱出来。在这种情况下,在传统"音乐学"前面加上"民族"这样的限定词标志着学术的进展和那种人类学的退隐(1979)。

当然,这种退隐仅指人类学的一部分,音乐人类学家仍继续论证现行的人类学理论和方法如何应用于"文化中音乐"的研究。

音乐的认知范畴

前述若干问题使我们清楚地看到,音乐民族学中现行的某些探讨,倾向于一元论的认识或片面地强调音乐的某一侧面。各人总是试图把自己所从事的

研究领域以点概全地视为音乐研究的全部领域。然而，诸如民俗学、人类学和语言学这样的同源性学科都有着各自不同的发展背景，致力于音乐学研究的学者之所以叫音乐学家，就在于他们对上述诸学科的相关性和差异性能进行综合性的审视和探究，而不是片面地强调学科的单一性。虽然上述同源性学科的研究方法和研究成果都具有一定的价值并完全可以不断地被我们所利用，但是，一旦我们所进行的考察研究仅仅以单一学科为出发点，那么，其学科的局限性势必会影响其整体研究目标，进而导致资料收集筛选方面的局限性。因此，提出问题和分析问题的方法是考察研究工作的要旨，而综合系统性或详尽细微的研究则又是杜绝科学探索工作单一化的有效方式，而且，这种有效的方式在音乐的主要认识范畴里占有首要的位置。所以，现行的研究从以下三个方面印证：a. 把音乐作为一种语言；b. 把音乐作为一种审美对象；c. 把音乐作为一种文化。对于上述三方面相关课题或问题研究的不同方法，不仅可运用于资料的组合和分析过程中，同时也可运用于有关评价和诠释的目的。

将音乐视为语言描述，已为越来越多的人所确认无疑，唯有那些将音乐和口头语语言误解为一对一的简单对应关系，并因此将两者做机械类比的人们对此表示怀疑。尽管如此，鉴于音响、结构和发展背景方面不同的抽象概念的产生，多数人仍将音乐描述为收集和组织音乐素材，并对这些素材进行整理加工、分析的一种结构形态。

在音响方面，其中的一个因素涉及声乐和器乐的各种音响素材，而这些音响素材又是为某种特定文化所利用的，这个利用过程包括适当的实验分析。音响方面的另一个因素涉及经合理组织的音阶和调式这样的概念，同时，也涉及调音体系及语言韵律与音乐特征之间的相互关系，除此，还涉及与某种特定音乐文化相关联的不同"识别模式"的所有音响特征。

在结构方面，应用于特定文化的结构种类以及结构的组成单元和这些结构中的某些要素是人们所关注并致力于研究的问题。首先，那些被分解为一些基本单元来进行研究的音响素材是彼此相关的，这些音响素材一旦产生于综合性的环境条件中，我们则须重新去了解研究那些运用于结构中的音响素材及那些具体的音响和形式所产生的功能，因为正是这些功能决定了音乐的含义。很显然，音乐过程和程序以及曲式和织体的问题都要在结构方面论述。

在音乐的发展背景方面，考查研究者所关注的则是表演艺术的能动作用及结构和形式有关决定因素这样一些社会发展形态方面的问题。除此，还有有关项目的安排程序，音乐和舞蹈结合的过程及音乐交流的形式（包括言语代用形式的音乐用途）等问题。

将音乐视为审美的对象,是我们对音乐进行系统性研究的第二个大的方面。由于音乐是美学范畴的一个客体,故它所涉及的便自然是美学的理解力和鉴赏力、美的阐述、审美的价值、审美基础以及将音乐作为审美对象的艺术机理等方面的问题。对于"音乐作为一种语言"的论断,本文已从音响、结构和发展背景三个方面予以论证,而诸如表达形式、阐述形式及价值形式等美学上的参数则贯穿于上述三个主要方面。同时,这些参数也运用于对独特音响资料或音响合成的美学含义、形式、结构以及前后诸因素的考察研究之中,并影响或导向审美决定的形成。

对音乐进行系统研究的第三个大的方面,是对"音乐作为一种文化"的科学论证。由于近年来人们对音乐民族学已予以极大的关注,故对此无须再做过多的详尽阐述,这方面所涉及的问题,归纳起来有如下四个部分:a. 音乐人种志,它包括对音乐活动的观察认识、表演艺术团体、音乐家的地位、作用和训练、音乐的作用以及对音乐生活基本的观察认识;b. 对于音乐的作用和功能,应该将其放到音乐与其他文化的相互联系中去观察认识,由此,我们把对音乐和宗教仪式、音乐和娱乐、音乐和政治等之间相互关系的分析视为一种"关联分析";c. 社会文化价值来自音乐和音乐产生的前后过程之中,它包括那些具有非本质意义和符号意义的问题;d. 音乐、文化和历史——包括对其演变和历史进程以及文化移入、文化传递、文化交融等问题的研究。

实地考察研究及区域特征

每一个音乐民族学家都清醒地意识到,要将音乐纳入语言、美学和文化范畴进行深入研究,不能单靠文献性资料,何况很多属于文化范畴的素材并非完全以文献体裁的形式得以保存下来。正因如此,音乐民族学家更侧重于田野的考察研究,并将其作为学科研究的基本原则。由于音乐必须是能客观感受到并须置于客观活动中去加以研究的东西,故即使是记入乐谱的音乐,也必须通过演唱(演奏)等环节加以再现和诠释,同时,也只有通过实地考察去了解认识演唱(演奏)的内在关系及它们与音乐本身的关系,了解认识音乐活动的参与者和音乐活动的效应。音乐民族学家的研究工作不仅凭借经验性的观察,而且也凭借在音乐文化活动中的亲身体验。因此,如果其研究工作超出了口头表达形式和自身对音乐的感觉的范围,那么,在研究者本人与他所从事的研究工作之间建立起内在联系就显得很重要了。为了尽可能地收集到客观的原始资料,音乐民族学家在进行考察研究时必须以局外人的身份进行有关工作,尽管如此,他们却不习惯于把实地考察局限于简单的"实际接触",而是力求用实践活动中复杂多变的内容来充实自己的考查研究工作,以使整个音乐体系趋于"内在化",

同时,使音乐产生和发展过程趋于"协调"。上述体验,即通过考查研究得来的音乐文化方面的体验,能够使人们对音乐作为语言、美学和文化的有关分析阐释融会贯通并上升到整体性认识的高度。

围绕音乐研究工作收集所需资料,不仅应注意理论学习研究方面的需求,而且,还应注意从音乐社群中摄取其有典型意义的素材。正因为如此,音乐民族学家特别重视发展民间采访技术,并从中获得所需资料,同时收集和分析音乐及相关艺术的语义学内涵。音乐民族学家感兴趣并期望深入了解的是,各地区各民族人民如何认识自身的音乐文化,因而,一般人都认为,作为有关的考查研究人员须不断充实和丰富自己的分析观察工作,而且,有时还须通过不同的文化形态来印证自己的分析观察工作。

由于强调实地考察研究,并将主要的兴趣集中在了解各种文化观念和音乐发展的观念方面,音乐民族学的研究便必然带有区域性特征。无论需要多长时间,甚至对属于某一文化区域某一个人及其单一音乐文化进行综合性研究,音乐民族学家总是不遗余力地坚持在他们所选择的地区收选研究课题,或者将注意力放在区域的一些共同性问题上,或者去搜寻那些了解不多的课题及带有普遍理论意义的问题。

上述问题,尚可从有关非洲音乐的文献资料中加以说明,那些文献资料大部分是关于非洲传统乐器、击鼓技巧和非洲音乐的节奏演变,有关姆比拉和木琴等打击乐器的音乐记谱和录音(因为这些音乐往往以口头的形式留传下来,而那些有文化素养的音乐家却希望通过书面形式去了解它们),音乐的社会文化背景,与音乐和社会发展相关的问题以及重新建立口传音乐史等方面的内容。

亚洲音乐学家的考察研究工作同样有着自己的区域特征,他们对哲学、音乐理论和历史文献的发掘和考证,旋律和节奏形式的系统研究,音的修饰以及即兴演奏等方面的问题特别感兴趣。而美洲和加勒比地区音乐学研究的重点则集中在音乐现象学、器官学、文化移入、文化传递、文化交融的有关问题,以及大众音乐和艺术音乐地方观念的产生和发展、体裁的演变和鉴别、民俗学和音乐的关系与同人口学的区域构成有关的历史、文化、语言等问题的广泛领域。

音乐民族学家要对有关音乐知识及其文化背景做出正确的阐释,则必须对实地考察工作予以强调和重视,因为它不仅仅是一项收集资料的工作,而且是一个学习的过程及深入了解音乐的美学价值和音乐文化的表达方式的有效途径。通过实地考察,可以接触到丰富多样的音乐和闻所未闻的原始形态音乐,进而对实地采集到的资料和所积累的经验进行分析认识。基于此,一些地区的

专家便总是凭借实地考察所得的经验,并通过与音乐创造者和音乐使用者之间的接触来传播有关的知识和自己的观点。在这方面,我们对布莱金的有关论述表示赞赏,布莱金指出:"我在文达(Venda)地区的实地考察使我得出这样的认识,即音乐不可能独立存在及一切音乐都是民间音乐的观点。这种观点清楚地表明,所谓独立的音乐是不可能得以传播的,同时也不可能脱离人与人之间的联系和交往。"布莱金声称,他关于文达地区音乐的实地考察使其音乐学术研究进入"一个有关音乐体验和深入理解音乐的崭新境界。"

同样,梅里亚姆(Merriam)也曾谈道:"值得重视的是,当我作为一个人类学家和音乐民族学家在非洲进行实地考察时,由于理论观点上的发展和指导作用,促进了我对非洲音乐的研究取得直接的成果。"

曾在尼日利亚进行过实地考察的学者查尔斯·凯尔(Charles Keil)也深有同感,他说:"尼日利亚的实地考察使我领悟到,对该国蒂弗(Tiv)部族的音乐体验具有美学和文化上的意义。"凯尔指出:"客观现实是不以人们主观意志为转移的,任何逃避它的企图都将事与愿违。"

结　语

尽管音乐被视为一种可以系统组合的现象,但它却是能动的,同时被包含在从美学角度和社会角度去观察认识或体验感受的有机过程中。基于这种认识,笔者通过本文详细阐述了如下观点:作为一门方法性学科,音乐民族学试图或者说本身就应该用文化研究的原理和方法将经验主义观察的客观性和理论上的系统性有机地结合在一起。

音乐民族学作为一门学科,其面临的最大问题并非分析方法的深入发展,而是综合性的全面研究。下面三个方面是音乐民族学所面临的真正挑战:a.确定分析和描述的实质内容,以进一步确立音乐的认知范畴;b.确定学科的外延,以保障对音乐外部联系的探究不至于太宽泛;c.发展综合分析方法,以便统一协调音乐的各个组成部分,并使音乐以一种有意义和前后连贯的方式发展。

通过前面各位学者专家对有关问题的全面探讨,我们可以清楚地看到,这些学者专家们都倾向于以概念的两分法去认识音乐文化。诸如具体音响和音乐行为、内在规律和外部联系以及社会和音乐等对应关系,看来均可归结到"音乐本身"与相关的各种不同抽象概念这一对基本的对应关系上。如果不从事物的本质上加以分析,我们便会忽略作为一个整体的音乐文化的综合性问题。人们在原有的"musicology"之前加上一个前缀"ethno-",自然表示"e-musicology"是由"musicology"派生而来,现在,尽管人们又将"ethno"和"musicology"之间的连字符去掉,以强调要对音乐材料进行综合性分析,对音乐作整体性研究之意,

但音乐民族学这个学科本身却仍被视为含有双重基因。此外，由于音乐学被视为一种非常狭窄的音乐分析，因此，如果仅仅是其前面附加一个前缀"ethno"，也未免显得太机械了，这样势必会导致我们对该学科目前的发展趋势和研究领域的忽视。

　　音乐和音乐发展过程是错综复杂的，音乐民族学家的任务不仅要将客观现实和主观体验有机地结合在一起，用以详尽阐述各种不同程度的抽象概念，同时，还要说明这些不同概念之间的相互关系。这两方面的任务都要求我们对现实素材进行筛选和整理，然后对其进行反复的组合加工，最后再将其分门别类地确定下来。当然，建立在上述基础上的分类工作不应当受到局限，而应当是我们所关注的各个方面。至于分类工作如何切实进行，则在很大程度上取决于考察研究者及其所要论及的问题。鉴于我们已审慎地将客观现实和主观体验有机地结合在一起，并且明智地借用了其他学科的各种探索经验和学术成果，因而，我们所确认的将音乐作为语言、审美对象和文化这种认知范畴在某种意义上无疑为音乐民族学对音乐及其产生发展的研究提供了一个广阔的领域。

<div style="text-align:right">（译自《音乐世界》，1985 年）</div>

20世纪的世界音乐:西方的影响研究

[美]B.内特尔 管建华译

开始于19世纪末的音乐民族学领域,通常被认为是以非西方和民间传统所共有的一种很大程度的稳定性为依据的。因此,它主要应该研究未受西方文化渗入和影响前单纯的社会形式。由于它们普遍是以口头传授形式,也由于在其方式中,音乐民族学被认为需要建立相对于西方艺术音乐研究发展的研究方法,音乐民族学便以音乐学学科的一个分支发展起来。在音乐民族学早期阶段,其特性是关注各种材料的共时研究,而变迁研究不是其重要的部分。在当时它的发展是以人类学为范例的,出于这种考虑,其愿望是保存"纯的"形式。当人类学开始考察文化,不是把文化作为静态体系的群组时,文化变迁作为一种普遍的事实得到了极大的关注,音乐民族学也开始——或许落后一些年——将它的一些注意力转向非西方传统和民间传统的变迁研究。同时,音乐民族学由作为音乐学科的分支致力于特定世界部分的概念也转变到赞成包容所有音乐研究的定义。在此我认为作为本文的基本定义是,音乐民族学包括两种主要研究:世界各种音乐的比较研究和文化中的音乐研究。

早期的研究强调静态的、粹纯的,完全避开了世界音乐很大一部分内容的研究。这些音乐出自几种文化的风格要素、概念、思想和音乐行为形式的混合。在20世纪音乐革新进程中,文化混合的讨论形成一种较普遍的趋势。流行音乐的许多形式首先在美国和欧洲盛行,然后走向世界其他地区,它们各自表现出世界文化领域中两种或两种以上的成分,如果它们不是全部,也是大多数。我们面临着西方因素和非西方社会因素的汇合,可以提出一种假设,20世纪世界音乐中最重要的事件,对所有文化而言,是西方音乐文化的到来。

音乐民族学家用了较长时间认识到以上事实的重要性,并发现这是一个引人注目的研究领域。尽管西方艺术音乐史学家当时没有理会西方对非西方影响的兴趣,但在非西方社会的"污染"的分类中,通常的看法把它归类为混合的音乐。在20世纪60年代到20世纪70年代这段时间里,文化变迁的研究成了人类学研究的主要焦点,西方文化对非西方音乐影响的增长成为首要的因素。

245

根据这些发展,音乐民族学的领域开始更多地注视音乐变迁、跨文化的影响、音乐和音乐行为文化方面的混合形式。今天,它已是音乐民族学领域密切的普遍存在的研究门类。虽然许多研究是特定的,但主要之点都采取以非西方体系作为出发点,并认识西方影响在它们中形成了何种变迁,实践者们对保持其体系的完整性及保护其存在做了些什么。这种发散的研究是本文的主要论题。

西方传教士的殖民者首先带着西方文化到了世界许多地方的跨文化影响这是事实。他们的赞美诗和军乐合奏本不是最奇妙的音响,但毋庸置疑它征服了那些耳朵。有些事情现在来看是有疑问的,如爪哇音乐发展中本土的、印度的、中东的文化合流,波斯对北印度的木格尔斯(mughals)音乐的影响,西非部分伊斯兰区域中古老非洲和北非因素的结合,北美印第安人史前迁移伴随的较小范围的风格变换等。但20世纪形成了与上述不同的方式:一种音乐带到了世界各地。于是,我们看到不同的文化和音乐体系对本质的同一刺激的反应似乎成了世界性的实验室,技术和音乐民族学记录证实了这些反应。

西方文化影响其他各种音乐的方式是多种多样的,但这些影响的突出和广阔的分布却没产生多大的特色。例如,最突出的可能是西方的和声(它是18、19世纪的翻版)在非西方各种音乐中的采用,带有和声伴奏的传统旋律的演奏和新作品常常是最基本的形式。相关特色的增加是重视音乐或调式模式,它出现在非西方音乐的曲目中,而且它与西方的大小调不矛盾。另外,西方影响中很强调固定拍子结构(但这些文化中是非固定拍子结构的音乐),一些文化出现了复杂拍子的简化,为了与西方简单的二拍子和三拍子相适应。许多西方乐器被引进,最突出的是小提琴、钢琴和吉他。而且,在那些即兴演奏音乐的社会中已占有了主要角色的书写作品增多了。这些影响不只是包含某种程度的风格的变化,而且也是西方主要音乐价值的引入——和声的观念,通过拍子节奏控制的观念,以及最主要的音乐创作的作曲观念。同样,在一些非西方社会中大型合奏成为重要形式,个别表演被合奏表演所替换形成了趋势。与和声有密切关系的特征是西方传统记谱体系的强调,而且常常是西方记谱法加上个别变化的运用,对非西方社会的许多成员来讲,艺术作品记谱法的自身存在是西方音乐文化的首要特征之一。

另外,西方影响在不直接包括音乐和风格的音乐文化方面也扮演了一种角色,例如:公共音乐会的引入是一重要的发展,它可能包括不曾与本土结合的各种风格和流派,和不相适宜的混杂社会背景的听众;接踵而来的是新闻报纸音乐评论的出现,出自西方政治和文化影响的国家演奏团体的建立,并结合了各族或地区的风格。此外,在西方派生的教育结构中教授传统音乐的音乐学院的

建立,西方制造乐器和销售乐器的商业和工业技术的运用,大众媒介交流的引进,如收音机、电视机、电影等。有关这方面还有其他许多例证,而以上这些是最突出的,它们改变了原有的文化细节,其影响超越了单个社会。变迁研究的早期历史是由三个薄弱阶段组成。最早,单纯的传统音乐的概念与美洲黑人音乐的某些适应的理解是相矛盾的。如麦特菲梭(Metfessel)、霍恩博斯特尔、G.普伦·杰克森(George Pallen Json)和赫斯科维兹(Herskovits)的著作对这些问题的解释。它涉及了这些音乐的分类,要么作为非洲的,要么作为西方的。在20世纪50年代后的结论出自融合各种因素过程中各种材料的综合,这些综合是由两种传统支配结合形成的发展。

第二个阶段最突出的是1935至20世纪50年代这段时期,涉及北美印第安人剧目的研究,虽不是西方风格的研究,但是关于西方文化影响的研究,包括G.赫佐格(Geoge Herzog)的鬼神舞研究、D.麦克阿勒斯特(Darid Mc Allester)等的皮澳特(Peyote)宗教研究,是源自北美洲西南部通过平原和跨越平原的一种跨种族的混合风格的传播;平原的歌唱和舞蹈风格,在迁移的印第安人中,有时用夸张的形式,分布于美国、加拿大,甚至美洲城市的印第安人群中。

第三个阶段,涉及流行音乐的研究及其跨文化基础的认识。在早期研究中是一些爵士乐的历史研究(爵士乐被认为是以非"流行"音乐存在的),这见于马克西斯特(Marxist)的分析和康特立克(Ontrick)的某些初步的概观著作中。这个阶段可能直接地体现了两个指向。一种是带有广阔范围研究的学者的西方流行音乐的研究,如C.哈曼(Charles Hamm)著作的详解,发表在《流行音乐》的年度期刊中。另一种是对非西方国家的现代流行音乐的兴趣。

在20世纪60年代,跨文化影响的一些研究在人类学思想的引导下得到加强。如由赫斯科维兹、瓦特曼(Waterman)、梅里亚姆发展的融合概念,与其他概念,如重新解释西方化和现代化结合在一起。同时,对普遍有效方法,对特定研究和特定文化研究广泛赞同的种族民族和高文化区别的原则,逐渐被抛弃了。由于音乐量在文化结构中极大地增长,使音乐民族学家对汇合和混合的风格的兴趣毋庸置疑地放到了首要位置。另外,也由于注意该领域公众的增长,使学者们寻求的研究超越了狭窄的古典传统和"单纯的"传统的主题,甚至研究那些存在传统的地区。

涉及音乐变迁性质理论的一批论著补充了基础文献和历史性质的这类研究,其主要集中在非西方和西方的相互关系上,如内特尔、瓦克斯曼(Wachsman)、博思(Bose)、维奥拉(Wiora)、布莱金的著作,总结了其他的有关论著,并提供了有关文献。这一系列文章中,历史和理论聚合的目的是为了对西方影响

的适应性的变化作用给予一种过程的类型学,内特尔在1978年的第一篇文章中确立了11种过程(这篇文章名为《20世纪世界音乐历史的方方面面》,已经译成中文,刊载在《中国音乐》1992年的第1期——译者注)。卡托米(Kartomi)在1981年做出了某些概念的更改,并提出了另外六个概念。雪洛阿(Shiloah)和科恩(cohen)继续提出一种出自西方影响和在以色列的"东方"犹太人音乐文化社会结构的材料分类。这些文献由内特尔概括,并做了进一步扩展。

<div align="center">非西方音乐对西方音乐的反应</div>

内特尔(1978)、卡托米(1981)、雪洛阿和科恩(1983)

(仅就以色列而言)

放弃=仪式的放弃,美学、种族的艺术

减少或枯竭(如平原印第安人仅存的一种形式、日本剧目的减少)

西方化(通过采用西方音乐的中心特征,同西方体系的部分相称)、文化移入(西方音乐文化的组合采用)、人口的假种族

(内特尔)多样化(在音乐会、录音和电影中的多样风格)

(卡托米)音乐多元的共存(布拉克佛特人的"白人"和"西方人")

(霄洛阿和科恩)转变、统一强化(平原印第安人或皮澳特风格的几种印第安传统分立特性的改变)

融合(非洲成分适应的融合)

现代化(通过适应西方的非中心特征、更新传统)、新的传统

夸张(非西方特征的强调,如平原印第安人、阿拉伯风格)

人为的保存(如朝鲜和日本的"国宝")、把各自发展成独立的部分(如日本等)、博物馆化保存

再引入(加勒比的黑人音乐影响非洲)、民族主义的复兴(如鬼神舞)、西方音乐实质的抵制(如印度)、传统的恢复

许多普遍的和理论的文献伴有大量专门化和特定文化的研究,对音乐史的各种同时存在的事件做到了较深入的理解,对这些问题的理解是阅读该领域文献报告的基础,许多问题受到重视,并重新着手研究。

从音乐民族学家的角度论述音乐变迁的文献的特点之一,是趋向于把音乐世界看作由一系列不同音乐组成的,各自限定在一定群组的,各自具有内在的风格逻辑和独特的剧目,同样具有一系列表演的来龙去脉和一系列音乐观念。跨文化的影响通常被解释为这些音乐之中的相互联系或相互之间的对抗,它们仿佛彼此被看作自己而存在,这就要规定出一种很强的理论模式研究,但实际上它与现实是不一致的。毕竟它们由大量各种文化个体组成并各自具有独特

音乐体验和音乐方言,特别是相对于传统因素和西方因素的部分。问题之一是作为可区分单元的各种音乐术语何种程度上是适宜的,这有点像语言学家处理方言一样。

相关的问题包括音乐社区的概念,共同享有一种音乐以及有关音乐剧目、风格的一系列联系和相关的群组。界定一种文化的音乐是困难的。例如,当我工作在具有伊朗古典音乐文化的德黑兰时,我常常需要问德黑兰有何种波斯音乐是可以被分析。该社会只有少数成员了解本土的古典传统,更多的成员了解西方音乐。它的其他类型的音乐,如主要的流行音乐源自西方,传统的古典音乐、民间音乐、种族音乐以及非伊朗的亚洲音乐风格似乎是用来划分他们自己的不同人群的群组,而且显示出许多重叠和交合的伦理、经济现象,以及不同年龄群组的音乐,在他们中重要的是"西方音乐"的概念,这一术语广泛用于文献中,但很少界定。人们可能要问,通过许多风格的变迁,通过西方音乐从中世纪的传入,是否这是一种仍然继续的单一术语的判断。明确地讲,20世纪的跨文化影响研究必须考虑到西方音乐的不同风格和社会阶层对非西方社会的有效影响,如从文艺复兴的音乐到斯托克豪森和凯奇,从维也纳华尔兹到摇滚舞,从森巴舞(Samba)到波加舞(Polca);等等。出于我们的目的,用功能和声、器乐合奏以及固定节拍作品作为界定西方音乐的类型也许是正确的,但非西方文化采用的西方音乐模式也许脱离了这种标准。

确实,大多数非西方社会与西方音乐首先接触的是教堂音乐和军乐队。日本在殖民时期,文艺复兴的作曲家就被介绍给民众,英国军乐队在18世纪就带到了印度,基督教的赞美诗从荷兰带到了南非,众人合唱的配合和管风琴16世纪就进入了墨西哥,这些表现了西方音乐传入的不同状况。而且,音乐世界的观念在分离中的对抗,使内部统一的音乐体系被复杂的现实打乱了。

与此相关值得注意的领域包括文化中音乐的分类。传统西方的分类——艺术、流行和民间的音乐——在一些社会中取得了优势,但各民族都有自身音乐世界的分类方式。当一种新的音乐文化被引进时,这一分类体系发生的问题是更新方法论的问题。圈外的分析家的"客观的"评价和社会的感觉之间的脱节是主要的问题。例如,有些音乐按中国音乐家的角度确定是中国音乐,看上去这些音乐是根据一种风格而较少有明确的作曲家、演奏家和组织;而由中国人写作的西方音响式的音乐又是中国的。另一种情况是,一些北美印第安种族,虽然他们演奏和欣赏自己的和白人的音乐,但在他们的曲目中明确地区分"印第安人的"和"白人的"。

与分类紧紧相关的是"流行"音乐的概念化。在学者们中似乎没有一致的

界定。世界上许多社会的一些音乐都被认为是可按此称呼的,它具有广阔的城市听众,西方主要音乐风格的某些因素依据大众媒介传播,并得到广泛的运用。实际上,"流行"的社会作用看来是不同的。例如:国家的和宗教的种族集团的确立是非洲各种流行音乐的主要作用,在1978年以前对各种分立种族集团成员的统一的支持看上去成了伊朗流行者音乐的主要目的,在其他文化中的具有传统音乐的美洲印第安人可联系使用民间或古典的类别,"流行音乐"的概念结合了种族集团的认定和西方风格的采用,它特别地适于印第安人,但他们并没有采取特殊严格的界定。此外,普遍的流行音乐的有效概念的创造,结合了各自文化传统的风格、西方的风格和西方的技术,这似乎是20世纪的重要发展之一。

在方法论的问题中,最持久的问题之一涉及相似性影响的推论,突出的是传统的音乐历史学家,他们文章的来龙去脉主要涉及人工制定的分析——录音的作品和活动的——以确立它们不同因素的来源。牙买加人的歌可以拆开,它的组成被分开,然后在各种可能的来源中比较相似性。如果它的节奏结构是相似于西非的,结论将是西非音乐作用了该作品的节奏,如果旋律沾到西班牙民间音乐的边,这种影响就将成为结论。许多理论的框架建自于这种方法,并被毫无批判地考虑接受,很清楚它基于一种假设,即在现实实践中音乐的因素是分离的,人的总体的无创造性,以及概念是能够测量音乐的相似和不同的程度的。的确,一些文章常常引用的范例可能是在结尾上获取的一致的感觉,或者,在印度音乐中西方小提琴乐器的运用,虽然它产生的音响与西方没有任何相似性,但要避开西方影响的结论是困难的,因为小提琴来自西方。至少,某些欧洲小提琴的音乐曾被印度人听到。但如果我们公正诚实地鉴别音乐风格以及至少在乐器风格印象方面的联系,这是少见的情形和事件的范例,何况音乐不是观念的。

例如,现代亚洲和非洲城市的主要世俗音乐文化的不同种类,显示出西方影响的结果。但没有西方的影响,文化的多样化作为亚洲和非洲城市的特征也已有很长时期。文化混合的特定类别形成的现代都市特征可以是西方的输入,都市生活方式和价值可以扩展到村镇和乡村地区,但这可能不是音乐生活的都市化。我们能够估量像德黑兰和马德拉斯(印度南部的城市)成为像巴黎或波士顿的都市程度吗? 都市化是具有许多内容参数的。在马德拉斯,南印度古典音乐的文化实质形成了西方观念的公众音乐会,在收音机和录音中被大大地发扬,而且这些现代传播的形式明确地被引进以便使廉莱蒂克(Carntic,南印度古典音乐——译者注)的音乐存活,并与已被引入的西方音乐相抗争。秩序井然

的音乐会文化建立了,它必然放弃拉格演奏的季节性和其他临时演奏的规则,其结果在西方概念的指向中音乐观发生了重大变化。世俗的与神圣的、严肃的与轻快的、古老的与实验的结合在一种结构中,而且在西方音乐指向中音乐的整体影响没有改变,西方影响的程度导致在现代康莱蒂克(Camadc)音乐会中与其他音乐参数平衡的改变。

 论述非西方音乐文化中的西方影响,给出一种文献的概括特征,略叙少数主要先驱者的努力是可能的,但在短小的篇幅中详述单个的研究和作者是困难的。下面的段落简略地概括了世界一些主要地区和城市的研究成果和少数作者所做的重要研究,在此对这种无可奈何、事与愿违的筛选表示歉意。这些论著从质和量上反映出西方传统音乐影响的特定地区特征。而且,论述非洲撒哈拉沙漠一带地区的较多,重点涉及流行音乐风格的创作和都市的影响。非洲基督教的迁移中,各种音乐合流的研究扮演了重要角色。梅里亚姆评价了这种西方与非洲影响结果变迁的相对意义。

 中东音乐研究的主要问题形成了录音和都市化其他方面的影响,少数民族变迁的作用,风格因素的夸张运用成为音乐存活的方法。再有,苏联影响普遍的一个时期,社会主义的影响在中亚各种音乐中产生的重要作用研究。伊朗的现代伊朗古典音乐体系的建立被几位学者认为部分地出自西方音乐的进入。

 西方音乐范围在传统体系中成功地共存和浸入没有提及的是南亚。西方影响看来最突出的是音乐观念范围以及音乐建制机构、活动和行为,此重点反映在有关马德拉斯和一些北印度音乐生活变迁的研究中。西方乐器的引入是重要的。大量论著关注到印度音乐对其他文化的扩散,被看作印度音乐历史的重要事件是管弦乐进入印度传统,成为印度学者们关心的问题。

 西半球给予了美洲大陆和加勒比海的各种非洲派生音乐中的非洲和欧洲关系的极大注意,以下是最早研究的情况。拉丁美洲流行音乐的研究占有该领域研究的一席之地,但主要的影响来自美洲本土文化的研究,针对有关种族群组对西方音乐到来的反应做出的涉及广泛音乐风格的研究,更多地放在强调音乐观念、音乐活动和音乐行为的研究上。

 简单叙述美洲的有关亚洲和非洲传统的命运的主要文献是需要的。它们被介绍到欧洲人、美洲人和移民人口音乐文化的一些群聚点。许多的美洲黑人对新世界非洲音乐的作用提供了根据,美洲的亚洲人音乐研究紧跟着欧洲民间音乐文化迁移的研究模式建立。近来对南美洲亚洲人音乐的研究已经开始出现。

 前面的段落已尝试很简略地提供和说明学生们面对的近来跨文化音乐发

展的一些方法论问题,并提及一些著述的例子。这些论著的数量表明,在音乐民族学整体研究中跨文化研究扮演着一种重要角色。它们有大量的资料和对发生的许多事件的分析,也有许多不同的解释方式。有一种特性是统一的,这一特性的解释是,人们痛惜传统的衰亡,并通过在其生长地区培育它们使之仍然存活,通过录音和居住地的保存,通过批评以及杂交的生长试图挽救它们,大量文献有这种意义。一些学者仍试图论述各种音乐以单纯的、无掺杂的方式存在,正如他们鼓励原来传统的保存,容忍"纯粹的"西方音乐如欧洲艺术音乐的进入,以及建立在许多流行类型中的混合风格的批评。

第二种解释类型把音乐变迁看作文化和社会进化的附带物,其他的解释方面涉及社会的动力,如试图论述他们文化中各种音乐的对抗。一种观点提出,为什么在西方音乐来临之际需要社会尝试去保存它们的传统音乐,为什么当文化的其他领域让位西方填补物时音乐却被特别地关注,为什么不同音乐范围的部分被不同程度影响。许多音乐民族学家的文献在特性研究方面超出了单个事实的描写,并形成寻找总体模式的目标。

音乐民族学家产生的最共同的模式形成了对音乐人工制品、风格、活动或概念的考察,并将它们与推测的原始资料相比较以便确定过程,如融合过程,或人工保存过程,以及因何导致了它的构成。除此以外,这些研究试图评估一些特定范例提出的总体目标。最普遍承认的总体动机除生态学的生存意义外,还有某种文化生存的意义,达到目标的过程一致被分为两种方法,即运用现代印度的人类学研究的概念和术语。"西方化"意指要求接受西方音乐的中心特征和西方的价值取向,并以传统音乐去适应它们,概括的范例是在西方大型管弦乐队中传统旋律和乐器的运用,西方记谱法和传统旋律的和声化的运用。"现代化"是标志试图保持传统音乐价值和风格的一种方式,用西方的技术保证它们的生存,如器乐的扩充和规范、其音列的声调和采用西方音乐体制(如音乐会)中的变化。由于理论的概括和实践二者是永远不能分开的,因此,理论只能被看作整体的部分,而不是终结。

综观近 20 年来音乐民族学的文献,在研究中显示出西方影响研究已扮演了一个重要角色,它产生了许多音乐变迁的研究,并大量进入音乐民族学,继续广泛地评论历史。我们已知世界上许多社会对西方音乐的刺激做出了不同的反应,并用西方音乐实现不同的目的。而且我们的研究也开始显示出多种模式,以便找到这些由特定音乐的、文化的、社会的、政治的和人口统计所产生的各民族之间相互之间的密切关系。

(1986 年)

民间音乐

[英]海伦·麦耶尔 杨 红译

民间音乐这个术语广泛地应用在欧洲、美洲、印度和某些其他亚洲文化中，是指乡村音乐、农民音乐或者由口头传承的音乐。在世界另外一些地区，例如非洲或太平洋岛屿，这个术语却很少使用。民间音乐的特点是和人们的工作、游戏、各种仪式和娱乐等日常生活活动直接联系在一起。从前，古代的民歌手运用民歌传送信息，或者记录一个家族或民族的历史。今天，广播和电视在很大程度上已经代替了传统民歌手的角色，每天向城镇，同时也向农村广播各种各样的音乐。这种情况混淆了由音乐学家建立起来的艺术（经过培养的）音乐（城市类型的）、民间音乐和流行音乐之间的界限。然而，在20世纪期间，民间音乐扮演了新的角色，例如，成了移民的民族本体的象征符号。这个功能在美国特别明显，那儿的很多少数民族（波兰裔美国人、爱尔兰裔美国人、亚洲裔美国人等）从他们祖国移植了大量的民歌，并且改编这些民歌以适应新的美国风格。

长期以来，学者们为民间音乐这个术语的准确定义困惑不解。在一段时间里，这个术语曾被不恰当地使用于东方的艺术音乐（印度、印度尼西亚、中国、日本、朝鲜等）以及其他非西方民族的本土的音乐（非洲、美洲的印第安音乐、太平洋岛屿、中亚、西伯利亚、澳大利亚）。1955年，最重要的研究民族音乐学的国际民间音乐协会认可了下述定义：

民间音乐是经过口传过程而发展起来的音乐传统的结果。形成传统的要素是：①把现在和过去联系在一起的这种连续性。②由个体或群体所产生不同创作冲动的差异。③由决定音乐形式或者音乐存在的那些形式的社会所做的选择。

这个术语能应用于那种从一开始就不受流行音乐和艺术音乐影响的社区的音乐，它同样可以应用于源于个人创作，随后又被吸收进入社会的现存口头传统音乐。

这个术语不包括被一个社会所接收的现成的创作的流行音乐，因为这种流

行音乐,是由赋予其民间特点的社会所进行的不断地流行和再度进行音乐创作(《国际民间音乐协会刊物》,1955年第7期)。

尽管这个定义十分清晰和详尽,但问题并没有解决,1981年,国际民间音乐协会改名为"国际传统音乐学会"。音乐学家长期研究的理想的民歌定义,被研究英国和东欧传统音乐的权威、已故的劳爱德先生否定:

无论民歌的定义是如何抽象,无论对于所有的人来说是多么厌倦,但是那些固执己见的学者们仍然提高嗓门、瞪大眼睛去进行辩论。利用他们的参考文件,作为一种难分难解的战斗武器,从来没有一种这样的概念,即他们的科学知识超过了绝大多数人,但仍属于生命中的一个部分,或者他们所研究的资料直接来自梦幻、荣誉、希望和绝望、哄笑以及那些惯于小题大做的人们夜间的梦呓,这些人往往杞人忧天地呐喊:"呃,你从来不会自己雇佣自己吧?"或者其他领域中的另外一些女人,她们中断了歌唱,抓住那些民俗研究学者的上衣领子狂喜地呼叫:"难道这不美吗?"(《英国民歌》,16—17)。

对于广大听众来说,这些定义从来没有问题。民间音乐这个术语使人想起传统的形式(如莫利斯舞)或者倡导民间音乐复苏的著名人士:伍迪·古斯里、彼得·西格尔、贝基·西格尔、乔·贝兹和朱丽叶特·科林斯(上述人物系美国人)以及伊万·麦克科尔、间列克塞·肯贝尔、彼特尔、贝列米、库帕尔家族和沃特逊(上述人物皆为英国人)。

传统民间音乐经常表达一个民族的特点,为此,很多作曲家(诸如舒伯特、李斯特、巴托克、伏恩、威廉姆斯、科普兰、格里格、迪利厄斯、艾奈斯库、格雷因格)从中汲取灵感而运用到他们的创作中去。相反的,有些民歌源于艺术创作。这两个领域是彼此相互依存的。这种城镇文化和乡村文化生机勃勃的交换,已经起到彼此加强提高的作用。民间音乐的民族特色部分地来自音乐与当地语言的密切关系。例如,匈牙利民歌的节奏特点为符点四分音符和八分音符(或者选择二者其中之一),在第一个音符上的重音,或许是匈牙利语言的反映,即缺乏冠词并且总是倾向于重读第一个音节。同一节奏型(短小重复的模式)通常在东欧是非常普遍的,反映了当地诗作的特点,即在每行实际音节数目的基础上而形成的(并非每行重音的数目,就像在西欧诗歌中那样)。

欧洲民间音乐一般是分节歌。也就是说,所写的每一段音乐都带有一个循环叠句的副歌,往往是四行,儿歌例外。整个欧洲都有极为简单的形式,巴尔干国家和俄罗斯的叙事歌经常重复一个单一的旋律,有时也有变化。民间音乐可能是单声部或者多声部。在南欧和东欧,富有声韵的多声部特别显著。从马尔干国家风笛的低音管技巧、南斯拉夫刺耳的和令人兴奋的平行二度音程(大二

度和小二度),到高加索国家美丽的合唱风格。民间乐器包括了那些最简单的种类(刮响器、大鼓、笛子、风笛)以及借鉴城市艺术音乐的那些复杂类型,就像小提琴(或提琴类乐器)和单簧管。某些乐器是从伊斯兰教地区和其他非西方文化中传到欧洲的,如风笛和斯瓦姆管(双簧管的前身)。

19世纪,一般认为民歌在很久以前由"民间"集体创作。现在我们认识到民歌就像艺术歌曲,有专门的创作者,虽然往往是不知名的。一旦创作了,民歌也就被群体所采用并生存下来,否则它们将被拒绝,从而被忘记。我们也认识到并非所有这些民歌都是古代的,民间音乐宝藏是不断变化的。变化可能是暂时的(创新的)或者通过接触到另外群体的人刺激所形成的(文化移入)。民歌的曲调和歌调可以在不同歌手、不同地区、不同时代之间有所变化。新民歌不断地创作出来,旧的民歌被遗弃,旧民歌可以用来变成新的歌曲,调式、音阶和节奏也可能在变化。今天的学者们,不是去挖掘古代音响档案,例如古代的文化,或者迫使那些当地的民歌手去提供仅仅是陈旧的"权威性"资料,而是集中于民歌手们如何看待他们自己、他的曲目以及这些曲目是如何变化的。这些动态方面,包括变化和集体再创作是民间音乐的主要本质。

(选自 B.内特尔《西方音乐对世界的影响》)

民族音乐研究及其演奏

——如何演奏并再现口传音乐

[法]吉勒贝尔·胡日　张东晓译

音乐是非物质的,只有当人们演奏并听到它时,它才是实际存在的。因此,音乐作为科学探讨——音乐研究的对象,首先就提出如何演奏再现它的问题。

需要区分三种情况。第一是西方文人音乐。这种音乐有文字记载,尽管有时对于古代及中世纪音乐的阅读、破译、注释极其烦琐,人们总还可以对照乐谱将其再现。第二是东方及远东各类文人音乐。这种音乐只有部分文字记载,读谱常常要参照口传音乐。第三是纯粹的口传音乐(为简明,我们不论及来自口传与文字记载的民间音乐和古代音乐)。所谓传统音乐学是上述三个领域中的第一个领域——即科学的欧洲及其延伸——也是音乐演奏问题最普遍而经常涉及的领域。相反,以无文字记载的音乐占据着中心地位的民族音乐学,从一开始就为这一问题不断而具体地寻找着答案。对民族音乐学来说,所有对音乐方面严谨一些的思考首先考虑的就是这一不可见事物的转化,即作为永恒的事物,随着其成为定向可见即有形的事物而不断地明了。当民族音乐学面对上面第二种情况中提到的部分形象音乐时——特别是西藏音乐,后面会谈到——对它来讲,问题就是把人们曾说的过分依赖于口传的表现形式,变成另一种更为客观,处理上更为科学的演奏形式。

附带讲一下,为了充分再现一种音乐,仅有图解,所谓标注还不够,还要通过对这一音乐所遵循的体系的描述和感性画面即视听图像来完成这一标准。在民族音乐学研究中,除了听和直接观察外,我们要强调指出的是其第一手资料,即音响的录制和声音与画面的同步录制完全一样——是一种再生产工艺,而非声音的再现——是第一重要的。而对古代音乐研究的最大问题,就是人们永远也不会真正知道它们是如何演奏的。

从一开始,民族音乐学就以其截然不同的目的,长期自然地使用着已形成的西方文人音乐所用的乐谱来演奏那些具有民族音乐学意义的乐曲。我们在

此不讨论西方乐谱的功与过。这是一个过时的话题,但它却标划出我们这个学科的全部历史。实际上,一切都要看人们所面对的音乐的类型,尤其是人们想要演奏的乐曲的类型及其演奏目的。无论演奏的乐曲如何,都是在尽可能完整地表现其真正的音响的演奏和旨在仅仅为了表现乐曲的某个方面而保持其音乐的某些成分的选择性的演奏之间的选择,其余的则假定已为读者所知或与规则一起告知读者。在第一种情况中,就目前的技术状况而言,音频电流波形分析图最全面地标示了被研究的对象,但可惜的是带上了令人讨厌的时间限制。在第二种情况中,各种图像形式都有可能出现,但显然在使用某些经过调整或约定俗成的读谱知识时,西方的音乐文字在很多情况下都能令人满意地把口传或外来的音乐再现到它的传统记谱中。另一方面,其他一些符号体系即使没有任何音乐文字意义也同样可以以不同程度的抽象形式表现一段假定乐曲的某些特征。最后再补充一下,所有的音乐标注都不可避免地带有改编者有意无意的事先假设的痕迹,或者与之异曲同工的改编器程序编排的痕迹,如此获得的音乐整体的再现也只是某种解释性的再现。

由研究人员组成的 165 收发台(ER165),其"场所"遍布世界各地,对这一问题的看法大不相同,它们认为音乐的再现问题不是千篇一律的,解决问题的方法必然也是各式各样的。本文的宗旨在于列举实例具体回答一种假定的情况,同时这些实例也可以被视为可用于其他类似情况的范例,换句话说,可用于音乐再现的一种普遍的方法,一种在民族音乐学研究中特别需要的研究方法。这些例子在于大大拓展了研究方法的同时,借助博海劳宇(Brailoiu)自 1931 年以来,一直使用的纲要式音乐标注原理,最终通过等量的空间结构再现了音乐的时间结构。由于使用的结果相当出人意料,在此要提请注意的是尽管纲要式标准具有很多优点,但它不过只是在法国、罗马尼亚、瑞典和瑞士等国被系统地使用过。除了新近的几个国家外,它尚不为大多数民族音乐学派所知,尤其是美国民族音乐学界。同时我们还观察到如果此纲要同于听力或文字标注,也完全同样适用于一些借助声音自动记录分析仪,即改编器进行的音乐标注。

这里提供的三个例子中的第一个例子力求通过对两段补充音型的演奏,表现一首意大利撒丁岛舞蹈器乐曲所遵循的交替原则。当时乐曲展开的时间相当长,整个乐段持续了 6 分钟。第二个例子是有关所罗门群岛的音乐。乐曲在极不相同的拍子上进行,实际上是一些很短的乐段(平均不到一分钟),但与排箫的乐器制作联系起来看,这些乐曲的纵横向(即和声与旋律)的构成原则便一目了然。第三个例子与中非俾格米人有关,也是一首二声部音乐。但人声部分的编配是为了强调其特殊的对位技巧,与俾格米人所用的 Jodel(约德尔调——

奥地利西部蒂罗尔人的歌唱方法。无歌词的练声，没有从胸腔到头部的过渡，音域变化频繁——译者）的人声技巧直接有关。

可惜由于版面的原因，不可能列举更多的例子。也不可能把我刚才提到的结合的音响来具体地再现这些乐曲。为使对这一问题特别感兴趣的读者能够参照有关音响材料，观察到绝大多数的情况，《国家科学研究中心通讯》已出版发行了一个小册子。除了这些作品外又增加了其他三个例子，并附带一张小型唱片，其中人们不仅可以看到贝宁的一首入会歌的完整改编曲（这里要解决的是拍子的整体表现问题），还会找到两张音频电流波形分析图与一首西藏佛教歌曲的记谱不谋而合，最后还会看到一篇有关音乐再现这一普遍问题的另一个全新方面的文章。

就民族音乐学而言，尽可能全面地介绍以更好地再现这一音乐实际上是不够的；同样，人种学家对不属于自身的一种文化进行研究，民族音乐学家寻求改变一种外来的音乐也是不够的。对于民族音乐学家来说，问题并不仅仅是要尽可能准确而客观地用"它事物"来描绘外来音乐的演奏图示，而且同时还要纳入这一外来音乐本身所构成的演奏图示。乍得加奈姆省的男声歌唱曲具体说明了这一方面的问题。

在以再现作为认识思考的中心议题的《文字与事实》一书中，米歇尔·福考勒(Michel Foucaulf)研究认为，再现不仅是人文科学研究的对象，也是人文科学自身的"领域"，"正因如此，它是这一知识构成的总基石"。这一见解在民族乐研究中再次得到证实，如我们刚刚看到的存在于音乐学与民族音乐学两个方面的演奏问题。

如果上面的见解是指音乐学方面，那是得益于信息论的发展，录音技术、音像分析技术都发生了深刻的变化而展示出崭新的前景，得益于使用少量的传统方法解决了一系列具体的问题，这是具有典型意义的成果。这些成果引起人们极大的注意，不仅在于它们从音乐中所教给我们的，还在于，除此之外，它们创建了这一学科领域的"基石"，更进一步地讲，在这一基石的基础上建立信息化的研究做出了贡献。

（译自《民族音乐学》）

音乐学家与音乐民族学家的对话

[美] M. 胡德　管建华译

〔作者简介〕　M. 胡德(1918—2005),美国音乐民族学家。二次世界大战在欧洲服役后,就读于洛杉矶加利福尼亚大学,1951 年获得音乐文学硕士和作曲文学硕士,在此之前曾师从 E. 托切(1945—1950)学习作曲。由于获得研究生奖学金,他去学习了音乐民族学,在阿姆斯特丹大学随 L. 孔斯特学习爪哇音乐。他的博士论文(1954)是爪哇调式体系的分析。1954 年他在洛杉矶加利福尼亚大学任教师,1956 年后任助教,1959 年任副教授,1962 年任正教授。1975 年他获得研究基金曾去印度,1976 年在马里兰大学被指派为协作教授,1977 年在耶鲁大学和教会大学任客座教授。

在加利福尼亚大学,他开始研究较早由 L. 皮特兰建立的民间音乐和音乐心理学的课程,他发展了一种有影响的课程,译注的创新主要在于通过演出教学,首次在美国进行爪哇加姆兰的演出教学。1958 年 H. 苏西洛是首次被指派的本土教师,在胡德的领导下,波斯音乐、日本音乐、墨西哥音乐、印度古典音乐、巴厘岛音乐、希腊音乐、非洲音乐演出的机会曾在一段时期使课程扩展成为可能,也增加了方法论和世界音乐概观的课程。1954 年在与 C. 西格首次会面后,C. 西格成为胡德的良友和同事。由西格负责的对不同旋律模式的记谱仪(一种音乐记谱法机械装置),1961 年在音乐民族学研究所由胡德组建。由于福特基金的支持,胡德首访印度尼西亚(1956—1958),此后广泛走访、讲学于世界各地,1965—1967 年任音乐民族学会主席。1961 年在哈佛大学,1962 年在加纳大学,1972 年在杜累克大学任客座教授。他是新格鲁夫音乐和音乐家辞典的编委成员以及有关音乐民族学的顾问。

胡德的第二本专著《音乐民族学家》(1971),包含着音乐民族学领域和方法的哲学中心,他主张民族学和音乐两方面研究的平衡,以及实地考察前必需的语言训练。学习任何音乐的实际演奏体验,正如学习实验室的记谱仪、计算机、语言学技术的许多创新一样会促进研究,同等重要的是任何音乐研究,文化的"所有者"的公理和情感理解方面。胡德的录音、电影和他的许多作品反映出

他对世界各种音乐的兴趣,例如他的作品 *wari*,为 11 位演奏者而写,融合了非洲、亚洲和西方的音乐成分。

(A 代表某某音乐学家,B 代表音乐民族学家 M.胡德)

对话 1

A:看到你似乎面熟,我们以前见过面吗?

B:可能,是在伯克利大学校园吧?

A:可能不是,你常去伯克利吗?

B:有时去,有时也去耶鲁,或印第安纳。

A:我从不去那里,你去年到过温哥华吗?

B:是的,我在那里。

A:你提交了论文?或主持了什么事吗?

B:后来接替了一些事。

A:那次会议的名称是什么?可能那次我见过你。

B:会议标题太长,我不能确切地记住了。

A:我是音乐学家,你呢?

B:音乐家。

A:但是……在这种会议上,你必定是某种"学家"。

B:有时我也写音乐。

A:哦,作曲家,音乐理论学会的。

B:我对理论有兴趣。

A:你搞什么音乐理论?

B:关于音乐的理论。

A:是先锋派音乐?巴赫?巴托克?

B:有时涉及。

A:你还没有告诉我你是哪个协会的。

B:音乐教师协会。

A:有人同时参加几种协会,你是音乐学家?

B:有时是。

A:我看你就像音乐学家。

B:我是教师。

A:是的,我们都是。你没参加师范音乐学会的活动吧?

B:有时。

A:那……我们还是挺接近的。我想下一步你可能该告诉我你是音乐民族

学家了吧。

B:音乐民族学家研究音乐吗?

A:是的……神秘的种族的音乐、民歌、亚洲人的戏剧。

B:种族音乐……? 巴托克音乐中的民歌材料?

A:不,不,那不是种族音乐,没有人这样去诅咒。任何研究巴托克音乐的人都是音乐学家。音乐民族学家是研究什么的?

B:你也没告诉我,什么是音乐民族学?

A:我不能肯定……我猜想它是种族的音乐学。

B:什么是"种族"?

A:你知道,这是指另外一种人。

B:是音乐理论家还是师范教师?

A:不,等一下,你误解了我的意思,我指的其他一部分人。

B:谁生活在我们世界外的其他部分?

A:对,是世界的其他部分的一些人。

B:法国人? 意大利人? 爱尔兰人? 俄罗斯人?

A:不,我想我指的他们是如像非洲部落……东京的本土音乐家……25年前 E. 卡特尔(Elliott Carter)感兴趣的那种音乐。

B:E. 卡特尔是作曲家?

A:是的。

B:他是一个音乐民族学家?

A:不,你误解了我的意思。

B:你仍没能让我知道什么是音乐民族学家,有些人曾经把 P. 格兰格尔(Percy Granger)称为音乐民族学家,你知道他们的意思吗?

A:P. 格兰格尔是作曲家。

B:是的。

A:那我不知道他们为什么将他称为音乐民族学家。

B:他对毛利人的音乐感兴趣。

A:毛利人?

B:新西兰的本土音乐。

A:但格兰格尔的音乐看上去完全教化了。

B:那么,毛利人的鼻笛也是一种教化。

A:你懂毛利人的音乐?

B:懂得很少,但我对 P. 格兰格尔的材料特别感兴趣。

A:我知道了,你是一个音乐学家。

B:有时是,但你没能使我明白你所说的音乐民族学是指什么,它和音乐学一样吗?

A:不!完全不同。

B:怎样不同?

A:课题是不同的,非常不同。

B:但我想它们的课题都是音乐。

A:是音乐……但是,像你所说……是毛利人的鼻笛。

B:还有匈牙利的民间音乐?

A:对,就是那种音乐,而不是勃拉姆斯或贝多芬……这些真正的音乐。

B:除卡特尔、巴托克、格里格之外,我开始懂你的意思了,音乐民族学的课题是音乐……,但不是你所说的真正的音乐,它必须是属于部落或民歌?

A:你这话似乎有些矛盾,可能这些作曲家是对某些异国情调感兴趣,对了!音乐民族学的课题是异国情调。

B:你的意思指外国的?对我们的耳朵是陌生的?不熟悉的?

A:你现在真正进入我的意思了,是的,它是陌生的、外国的、不熟悉的。

B:像中世纪的音乐一样?

A:不,你又回去了!那是不同的,中世纪音乐是我们音乐的部分,它听起来有些陌生,因为它是很长时间以前的音乐,但它是音乐学研究的。

B:你知道弗兰克·哈里森(Frank Harrison)吗?

A:是的,他个人经历方面不太知道,但在音乐学中都知道他对中世纪是最有研究的。

B:1963年他讲过所有音乐学事实上都是音乐民族学,你想知道他的意思是什么吗?

A:他说的吗?我不知道……少见的思想。

B:你知道他的著作吗?

A:是的,许多人都知道他的著作。

B:你读过一些吗?

A:嗯……我想……至少我知道它们。

B:它们是什么?

A:它们被认为是关于中世纪音乐最好的一些学术研究。

B:你认为哈里森教授是一位音乐民族学家吗?

A:肯定不是!他是一位音乐学家。

B:但你有没有读过他的著作?

A:我现在就去看他的书。下次再见!

对话2

B:你好!我们能一起散散步吗?

A:当然愿意,你在加州洛杉矶大学干什么?

B:在音乐图书馆闲逛。

A:上次我们见面是你瞒着我,我现在知道你是个音乐学家。

B:我还在听一些录音,实地的录音。

A:实地录音?

B:实地考察中的录音。

A:哦,在非洲丛林或类似的那种地方?

B:不、不,在一个非常现代的录音演播室。

A:哦,很好。

B:在东京。

A:哦。

B:东京交响乐团。

A:哦,我知道,这不就是音乐学研究吗?

B:新作品——基于gagaku音乐(gagaku:日本宫廷音乐,始于公元8世纪,保存至今很少变化——译注)。

A:我想这很特别,就像在温哥华的鸡尾酒会上你戴着红领带,穿着深蓝色衬衣。

B:都不是。

A:是灰色衬衣?无论怎样,自上次我们谈话后,我读了一些材料。我弄清了音乐民族学,它是人类学。

B:音乐民族学是人类学?

A:对!它是对人的研究,它是人类学,人类学的音乐民族学。

B:稍停,你说音乐民族学的课题是人的音乐……

A:是人的音乐。

B:这完全包含了我曾经说的在世界各种社会所具有的某种音乐。

A:对,它就是音乐民族学。

B:那么,音乐学也是人类学。

A:什么?

B:中世纪音乐也是人的音乐,那它是人类学的。

A：你是想把我搞糊涂？

B：不，我想使你理解，如果人类学包含这两种术语，"音乐学和音乐民族学"，为什么老是需要去杜撰那些说明。

A：是的，它们不是指同一事情，你自己被搞糊涂了，音乐学不是人类学！

B：我肯定要误解你的意思，你认为你说的人类学是人的研究，音乐民族学是人的音乐的研究，这些都是人类学的一个方面，是吗？

A：我想是。

B：但如果说音乐民族学是人的音乐研究，那么音乐学也是人的音乐的研究。

A：你是否应该把它归到另一种会议的讨论中去？

B：是的，但可能现在音乐民族学是属于人类学的。某些会议应该是关于人的音乐的，你能做此建议吗？

A：对于音乐学家并不是新的建议。

B：那么，你认为在人类学与音乐学之间有不同……

A：对！很大的不同，音乐学的课题是音乐！

B：我想你开始理解了，音乐学和音乐民族学一样——课题是音乐。

A：完全正确！课题都是音乐，但音乐学和音乐民族学不能是人类学……你必须是一个训练有素的音乐家，你必须能够"谈"音乐，我的意思指，你要演奏、视谱和可能创作，这才是一个音乐家。

B：如果我理解你的话是对的，那么，音乐家就必须学会实践音乐学和实践音乐民族学的音乐。

A：对！

B：但不是人类学。

A：这是对的。

B：如此，音乐学和音乐民族学不是人类学。

A：这是事实。

B：那音乐学和音乐民族学两者的音乐课题可以是外国的，你承认它们是有些相关的。

A：是的。

B：由于它们的术语是相关的，可以说它们的"学"也包含本国的？

A：我想是。

B：那么，音乐学和音乐民族学之间有什么不同？

A：嗯……有一点不同……历史！对，就是历史！有历史的音乐学。

B：你的意思是指历史的方法不被音乐民族学家所使用？

A：我的意思是,对了,多数的时候不用,不,有时不同……

B：德语的 Vergleichende Musikwi Senschaft 术语被随意地翻译成了"比较音乐学",J.孔斯特将它改为"音乐民族学",音乐学家运用比较方法吗？

A：当然运用比较方法。

B：那么,我想正如哈里森教授所提出的,事实上整个音乐学都是音乐民族学。

<div align="right">（译自《音乐世界》）</div>

当代民族音乐学研究文集

民族音乐学与音乐法律

[美]安·西格 蒲 实译

　　回顾比较音乐学界最初的思考者们的情况,并展望将愈加支配我们的艺术、学术和交流工作过程的全球电子通信网络,使我想到应该在我们的民族音乐学中加上一项娱乐法律。

　　法律是成文的权利和义务,但权利和义务并不都是法律。有些权利和义务属于习俗(人们的所作所为),另一些权利和义务可称为道德(人们所应该做的)。一些有关音乐的权利和义务,对于理解任何社会包括当今美国社会的音乐进程是十分恰当的;另一些权利和义务对我们的专业工作而言是重要的;还有一些权利和义务不仅属于产生它们的社会,而且几乎具有普遍的适用性。

　　1989年对国际传统音乐学会(International Council for Traditional Music,简称ICTM)发出的调查表的反应,充分表明我们作为专业人员对这一课题了解得是多么少。ICTM的版权委员会当时发信给会员们,征询其所在国和他们进行研究工作所在社区的音乐所属权情况。调查表包括正式的音乐版权规定和传统的音乐所有权概念方面的问题。尽管我们大多数人承认这个问题很重要,但只有很少数的受询人员做了回答,而且其中许多人对其所在社区的音乐所属权情况似乎知之甚少。

音乐版权的归属和管理已成为一种业务

　　音乐版权法是复杂的,不同国家有不同的法规,在此我仅谈谈一般情况。与一切法规一样,美国音乐版权法的成文反映了音乐业中的某种认识(而且是某些利益占优势的人们的认识),也是美国一系列独特的历史进程的直接产物。

　　版权顾名思义即复制权。无论是复制书面音乐还是表演音乐,都可以申请、注册和协商复制权。音乐有两个方面或许要分别受到版权保护。一方面是歌曲,它的旋律和歌词。因此,伍·古斯利(Woody Guthrie)可以使《这土地属于你》(This Land Is Your Land)这首歌获得版权保护。该曲的使用受出版公司支配,出版公司一般对该曲的营利性使用收取付款。受版权保护的音乐的第二个方面是表演本身。如果我灌录了《这土地属于你》这张唱片,录音公司可以获得

我演唱的版权,但须向出版公司(指出版歌篇的公司——译注)交纳版税。然而一个公司对一首歌曲拥有版权的时间,只能到该曲作者去世后的50年为止(按现行的版权期限)。此后,该曲即成为公共财富。我的第三代将可以尽情录制无数次《这土地属于你》,而不必给出版商付钱。

当今实施的音乐版权法基于若干文化方面的先决条件。其中四项条件对民族音乐学家面临的种种问题而言是至关重要的。第一,音乐版权法基于个人创造性这一概念——个人得到他们自己创造的产品的版权保护。第二,音乐版权法基于认为版权所有者在一定的期限内应得到补偿报酬的想法。在这期限之后,个人的构思可以为任何人所用而不必付版税。版权到期后,该音乐即可成为公共财富而不得收取版税。第三,音乐版权法在对"传统"歌曲的处理上不太明确。第四,音乐此项的版权保护以其标题为基础。

存在争议的音乐版权

美国的音乐版权法对出版商比对演艺人员有利。在美国,广播歌曲出版商的音乐,出版商即收到钱,而广播演艺人员的录音(不是他们创作的音乐)时,演艺人员则得不到钱。欧洲就不是这样,那里的演艺人员和出版公司都能得到钱。当然,这样可能减少新作品的播出。一些欧洲广播电台转向播出已故作家的旧作,因为这比向演艺人员和音乐版权所有者付税要便宜得多(自然,这种做法对欧洲古典音乐比对欧洲流行音乐更有利)。

美国的音乐版权法有些国际影响,特别是在对其认为是盗版印刷物征收的报复性关税方面。但是考虑到美国音乐版权法的一些缺欠,其他国家经常怀疑美国的动机。戴夫·梁(Dave Liang)在"国际音乐业"(Music Business International)中指出:"无人包庇触犯版权法的行为,但美国人攻击这种行为的方式是否合适呢?"他暗示,一些国家不急于效法美国模式进行版权改革,实际上是力图使他们本国的音乐业免受统领全球大部分地区的跨国巨人的控制。

事实上,音乐版权法远远不够公平,美国对演艺人员不如多数国家大度。然而,新的关贸总协定会谈(所谓"乌拉圭"回合的会谈)也许会使国际版权法有些改动,并且联合国教科文组织也一直在致力于制订管理文化财产的法规。

从六个角度看音乐所属权

我关注音乐方面的权利是从至少六个不同的角度——作为音乐工作者、作为音乐研究工作者、作为与一个部落社会合作制造商业文化产品的人、作为必须使公司在当今形成的娱乐业中保持收支平衡的一个影音公司的总监、作为国际传统音乐联合会版权委员会的会员和作为一名民族音乐学工作者。

我的每个角度都代表了一类人的看法,每个角度对音乐所属权意义的看法

都不同。这个领域的很多矛盾都可以从以下得到解释,即大多数人仅仅从他们投入最多的一个角度去看这个问题,而没有真正理解其他人所关心的问题。

(1) 作为音乐工作者,我认为我们需要承认,音乐家过去常常是吸取现有的乐思再加以变形,几乎每一次演出都是一次创造性的活动。在这方面我关注的是现有的和拟订的音乐法规的效果,它们可能会妨碍现场表演或限制乐思的交流。未来的音乐法规,显然可能妨碍现场创造性的音乐表演,尽管正是这种创造和表演的特性赋予音乐以极大的活力。

(2) 作为音乐研究工作者,我关注的是那种认为"有的人靠我们的音乐富起来"的想法对音乐研究的影响。这点对今日的民族音乐学工作者尤为重要。有时很难研究一个社团的音乐,因为该社团的个别人或群众对携带录音机的生人心存疑虑,他们的担心也许不无道理,因为一些传统音乐"改头换面"获取了高额利润,而传统拥有者自己却从未见分文。另外,并非所有号称研究工作者的人真正是从事学术研究的——"研究"包括多种多样的活动,其中有些似乎更像是音乐上的海盗行为。然而,一些研究生和我的许多同事似乎没有充分意识到他们公然直接地采录音乐可能引起的种种道德问题。结果他们在实地将得不到各种关于限制和允许使用那些录音的材料,而那些材料将使他们的录音在以后得到恰当的使用。

(3) 作为与苏雅(Suyá)印第安人合作录制音乐的人,我担心的是缺少这样的法律保护,以防其他目的的不适当地盗用苏雅人的传统音乐的行为。如果"披头士"乐队表演这些音乐就将受到严厉制裁。但"仅仅"是现在最好的苏雅音乐家表演这些音乐时就不能制裁。

(4) 作为一个小录音公司的总监,我关心上述所有的道德问题,但同时我也必须制出可以在一特定市场中与其他录音制品的价格竞争的录音制品。小录音公司常常破产或被较大的公司吃掉,没有多少犯财政错误的资本,这就是说,如果我为了从一个录音制品中获取足够的钱而卖掉足够的数量,以便偿付生产下一录音制品的钱,那么我分给演艺人员和歌曲作者的钱就不能大大超过其他公司给他们的钱。我没有时间和工作人员个别地研究每个录制品中每首歌的版权,而必须依靠听取演艺人员、编辑或出版公司的意见。这还意味着,不管实行什么法规,必须让我感到恰当易解,所提供的具体做法要便于我遵守。理想的法规将不会包庇音乐工作者,将保证人们能遵守,并会使民族音乐学的实际工作改观。我们需要的是对音乐所属权的诸问题和在不同文化间运用音乐的道德问题有个新认识——有些像生态意识,它促使个人改变自己的态度,并为人们改变日常行为提供了具体的方式。比如,只有不仅使人们完全相信再

循环是个好主意,而且为他们提供便于其废物再循环的办法时,才能达到良性循环。文化财产也需要造成同样的意识和便利条件。

(5)作为国际传统音乐联合会版权委员会会员,我希望美国和欧洲不要通过不加调整的国际惯例,将自己独特的由流行音乐引发的音乐所属权的种种概念,强加给世界其他国家。我认为我们需要考察现存制度的缺点,特别是考察社区和民间艺人营利使用自己艺术的权利。

(6)作为民族音乐学工作者,我担忧的是,音乐实践中的整个法律领域实际上在民族音乐学研究和民族音乐学的出版物中一直未受到重视。该领域很多吸引人的论题有待透彻地思考,而我们中却很少有人哪怕是着手去做。一种完全服从于全球经济对音乐的影响的民族音乐学的确是会有局限性的,但我们也不应该完全无视全球经济对音乐的影响。如果忽视了与音乐有关的权利和义务,我们的学科将变得贫弱,而我们在当代音乐对话中的贡献也将越来越少,这种对话日益由被我们忽视了的那些法律程序所构成。

(译自《民族音乐学学会会刊》)

民族音乐学调研基本原则在法国的体现

[法]马尔塞勒 杜 博、张东晓译

当人们面对民族音乐学调研的原则与方法时，首先应该考虑的是不能把音乐现象的研究与对任何一种文化行为的研究割裂开，因为音乐现象本身便是一种文化行为。如此，要研究民族音乐学就必须研究人种学。二者彼此不可分割。从事民族音乐学调研的人应当注意对人种的观察。一个民族音乐学者应该既是人种学家也是音乐学家，而且调研的好坏在于人种学家的素质，即指他对每次调研的组织、准备阶段、田野工作的步骤都了如指掌。并且他在档案整理、远距离接触、调查表的合理使用、调查者与调查对象的直接交往、记忆的储存、观察时机、各种证词的核实对照，以及其他研究方法的原则等方面的知识在大学就已修毕。除此之外，一个民族音乐学者还应具备属于音乐方面特有的素质。这对其今后的田野工作以及档案资料的科学性使用都将是必不可少的。音乐记忆、音乐史知识、音乐理论及规则、音乐方面某种技法的练习，尤其是音乐分析改编的实用性以及音乐分类法均属于这一特别的培养训练范畴，正是由于这些知识学习的专业化，使调查人员能就地直接解决民族音乐学中的问题，诸如音乐形态学、遗传学、音乐结构学等问题。只有以此双重的培养训练，民族音乐工作者才可能利用这一学科进行有价值的研究工作并把其用于个别研究与综合研究中，必须承认要获得这一双重的培养训练并不是轻而易举的事。几年前，在某些大学里开设了民族音乐学课程，确切地说是比较音乐学课程。我会讲到开创这一双重培养的动机和意义。新近，巴黎大学在人种学教学与社会人种学教学方面刚开设了由人种学研究所组织的民族音乐学补充教学课程。过去我一直暗示的特别的教材，如：学科的沿革、音乐行为在各人种生活中的地位及其在诸社会结构中的作用、器官学问题等都将在这一教学中得以探讨或研究。我同意与麦勒·马吉、安塔勒和勒贝尔·胡日先生一起承担这一教学任务。我们从1960—1961学年起教授这门新课。

面对大量不断涌现的临时性采集人员，虽然其中不乏出色的志愿者，我们仍需要提一下民族音乐学调研的基本问题。各类录音技术的拥有无疑是必不

可少的,但如果说这些技术可以帮助一个优秀采集者的工作,它们却造就不了民族音乐学家,再者唱片磁带也不是民族音乐调研中唯一的文献资料。此外,不要认为人种志学家不了解这些技术,往往在一些调研中,诸如:手工业、农业开发、工艺现象、礼仪、对社团或社会群体的研究观测等,他们正越来越频繁地使用这些技术,录音对他们来说是一种简便的记录方法,而在对各种语言、口传文学乃至对音乐行为现象的记录研究观测中,录音仍可能是,当然不是唯一的记录方法。一个好的人种志学家,在他的研究设备中应备有一个录音机、一个摄像机——这就如同有了游标卡尺、若干个笔记本,以及其他一些与图解设备有关的辅助设备。而民族音乐学家在田野工作中,也同样要备有这些物质材料,为了记下他所观察到的事物,视听设备对于他来讲就更应成为不可缺少的辅助设备。他必须清楚对这些设备的操作,甚至修理的手段,就像他必须具备图解技术一样。视听法的发展,各类设备目前的相对完善,为人们获取这些知识提供了便利,在拥有了专业化设备,并具备了某一方面的技术之后,今天对任何人来说,得到良好的录音效果比以往更加容易。如果再具有记谱的天赋,人们就可以把好的录音,甚至可能会使民族音乐学家感兴趣的唱片磁带收集起来作为今后研究工作的基础。但人们并不因此就获得了民族音乐学调研的文献资料。人们可能进行的资料收集是近乎报道性的,并且这种收集充其量是记者或是旅游者偶然获取的东西,再不就是求助于某些地区占统治地位的民间文化复兴势力。相反,配备有现代技术研究方法的民族音乐学的调研,汇集了对音乐行为和相关互补的音乐现象的观测研究。其构成与业余爱好者的收集截然不同,其目的、意图亦与之有别。因此,以收集报道为目的的资料收集与一个经过各种记录、观测研究训练的人所进行的民族音乐调研的资料收集是完全不同的,这和一堆私人收集的艺术珍品与用科学的方法推理分类出的系统的收藏截然不同一样。前者收集的目的在于个人乐趣与商业意图,即电台、广播唱片公司;后者则着眼于专业化的研究方法,其档案资料的收集是用于科学文化机构的研究。尽管这两种情况都令人敬佩,我仍想在此强调偶然的收集,如一次旅行、广播电台或唱片公司录制出版的资料集成与通过一系列的民族音乐的调研对远近地区进行有步骤的开发整理有着质的不同。

　　实例胜于理论,我将从法国人所采用的民族音乐调研的方法中选择一些我最知晓的实例来讲讲在法国本土上所进行的一些调研。但我想先讲述一下用同样的研究方法在较为偏远的地区所进行的民族音乐的调研:在这方面为了清楚起见,我仅以安德烈·夏埃弗内(Andre Schaeffnet)和吉勒贝尔·胡日(Gilbert Rouget)先生的非洲考察为例。

起初，由于各种生存方式的迅速瓦解，法国本土上有系统的民族音乐学的研究一直就是捉摸不定的。人们可能担心在乡村社团中再也看不到那种传统的音乐生活了，或者至少传统的音乐生活已经历经了许多深刻的变革。但若干年的直接实地观察，对这些实在是令人焦虑的问题有了几分安慰。

1939年以后，民间传统艺术博物馆组织了以考察的形式对法国本土进行勘探研究的工作。考察形式与在边远地区实施的调研本质上是一样的。同时调整了若干学科的问题，诸如：语言学、社会学、人类学、人种学、音乐学、工艺学。这些调研是由我所领导的民间传统艺术博物馆的民族音乐学部进行的，并在法国博物馆管理处与法国国家科研中心的帮助下实现的。目前我部拥有一万六百份有关这些调研的唱片、录音带。复制工作进行的同时，原始片都被完好无损地保留了下来，对原始资料的核实与可能的转录计划也在按部就班地进行着。博物馆新址也将采取更为严密的保护措施。

观察研究的范围不仅面向歌曲和器乐曲，同时也扩展到声乐（介乎于语言与音乐之间的各种抑扬顿挫的吟诵）、乐器（各类音响信号）、节奏（劳动或演奏时的节奏）等的基本形式，扩展到由简而繁的乐器的手工制作，简单地说其范围小到最细小的音乐行为，大到最宏大的有着音乐影响的礼仪阵容。正是这样，就在不久前发表的，属于民间音乐调研者田野工作以外的一些现象，诸如，牧羊人对羊群发出的口令，仿声口哨或猎人的唤鸟哨等引起了人们的极大注意。正是这样，对一个社会团体的音乐研究带动了对富有特色的传统曲目的思索，如："Johnnies"（来昂的葱头商）、"Pelletas"（纽芬兰的捕鳕渔民）、墓山的牧羊人等。同样，对一个公社的社会音乐的研究，如我们于1951年至1954年间在Batz岛上进行的研究都属于我们民族音乐调研的范畴。在这方面，我们取得了重大的成果。

不用说为我们提供资料的歌手部分甚至完全是乐盲，而且还从未离开过他们同属的村社。在使用的心理方面实际的研究方法中，不妨提一下就个人曲目的采集常用的两个原则，即：夜访农舍，在劳动结束后或农家看场时，与愿意提供情况的人进行交谈，如此可以有充分的时间探寻大量的传统曲目。相反，对礼仪的观察——比如村镇婚礼、季节庆典——只要用一些简便的方法就可以了，不需要什么更为复杂的研究手段。人们将同时使用若干设备，并根据礼仪持续的时间与各阶段所用的场地，把观测设备分配给不同的调研人员。

对乐器及其制作的研究，必须有专门的调研知识和技术，这一领域的研究是民族音乐调研的要点之一。我们曾多次研究了法国的乐器及其制作情况。比如仍在普罗旺斯使用的手工制作的乐器；三孔笛和长鼓就曾在1954年被作

为专题进行研究。此后,其他有关乐器制作的方法也被人们探索研究过。在此,我先举一例小提琴的制作过程,然后再讲讲轮擦提琴(Vielleà roue)的制作。小提琴的制作是由住在利穆赞和奥弗涅两地区边界处的一位制木鞋的工人在自己的作坊里用制作木鞋的工具制成的,轮擦提琴是由波旁内地区 Sioule 山谷的一个手工诗琴世家的后裔于1790年制作的,并从同年起这个家族成了专业制作长笛和轮擦提琴的名家。这两例选自1959年间我们在法国中部进行考察时所做的观测研究。考察是由民间传统艺术博物馆与国家科研中心联手进行的,收效显著。此外还汇集了大量珍藏的乐器。

同样,我们还要注意从事民族音乐工作的原则之一,即以调查为基础的研究是在一位熟悉观测研究课题的专家带领下进行的。这是一种极其卓有成效的研究方法,它从田野工作到实验室研究然后公布于众。我们回顾一下1957年对一种齐特拉琴乐器进行的一次调研情况。这一乐器的法国本地名是"浮日山的斯频耐琴"(epinette des vosges,古代一种长方形的小型羽管键琴——译者注)。在实地考察中,一开始乐器的制造与社会学领域、演奏技巧及这一低音弦乐器的音乐表达能力的研究都是脱离观测研究的。而这一乐器的类型及其分布面都是通过一面证实过去在实地调研中所获得的资料,一面去发掘直到那时还鲜为人知的典型的齐特拉琴的研究确定下来的。之后在实验室,所有实地采集到的资料都得到整理、核对、研究,加之对其他文献知识的消化,便可确立合理的主题研究(如:根据不同类型的乐器的构成来辨认、推断这些乐器的年代,研究由乐器产生的各类音乐系统对典型乐器进行全球性广泛的比较研究等)。

最后再提一下民族音乐调研资料建立的方法,特别是我们所采用的技术分析的方法,包括手工制作作坊及乐器一览表,或"技术图表",尤其是礼仪研究中的各类布局图、波形图和提供声音物理分析的光谱图,以及全部的音乐资料本身的图解分析。人们会在记录下来的工作中,找到使用这些建立调研资料方法的例子,尤其会注意到安塔勒先生所用过的各类音乐改编的技巧。

以法国民族音乐调研为基点进行的探索还远远不够,但今后令人放心的是,我们已拥有了为研究所需的大量的音乐例子。对音乐现象的观测研究,不论是在社会人种学领域还是在比较音乐学领域,对我们对他人都是极有意义的。

结论,本文提供的法国所采用的严格的民族音乐调研的方法与原则是不容忽视的,尤其是法国民间音乐本身的存在,其涉及的范围,从歌曲到各种礼仪庆典、宗教仪式,乃至村社最原始的音乐传统,各类音乐形式、古老的演奏风格、简陋的音乐残余现象的发掘,在此都受到重视。我们的调研始于1939年,战争期

间进展得极为缓慢，1945年以后才开始有系统地进行，此时正值科学技术大转变、大发展、大变革的时代，这为我们的民间音乐发掘出一个被埋没的领域，一个源于祖先的农民文化的领域，并且使我们得以把这一领域重新置于人类科学之中。

民间音乐的传播与口语传播

[美]鲍　曼　刘安义编译

民间音乐的口语传统既助长了它的创造力,也培育了它的稳定性。口语传统和民间音乐之间的相互关系是十分牢固的,口语传统之于民间音乐即使不是它最突出的特征,也是它异常明显的基调。口语传统对于理解无文字社会音乐的传播,提供了许多有益的途径,它与书写传统的辩证关系,证明其对于理解民间音乐之所以在高度文明社会未消失具有同样的意义。实际上,如果现代学者能越来越多地接受各种音乐流派固有的口语,那么我们对现代世界民间音乐的观念就可以得到发展而不致趋于停滞。

口语传统在音乐和人种学方面,对于研究民间音乐都有着必要的关系。口语传统的音乐成分包括形式与格调,民间的音乐分类与土生土长的音乐理论体系,还有符合或区别特定作品的不同和相同的概念。音乐的这些方面有助于记忆,并对民间音乐应如何演变及如何保持稳定做出精确决定。民间音乐的结构不断给口语传统提供可容许的演变与稳定的基础。在这一点上,人们是可以特别提出说:民间音乐的口语传统是音乐的精髓。

口语传统也是该社区意识的尺度,表示它的边缘以及使之成为一体的共同含义。民间音乐就是这些含义的贮存所和表达它们的声音。口语传统往往决定着这些含义经过不断筛选后为社会可以接受的限度。有些含义逐渐程式化或是退化得只留下一点点痕迹,另外一些则迅速成为传统或为传统所扬弃,另外一些便结成一体,通过许多代为口语传统提供了雄厚基础而形成一种文化核心。一个社区的社会结构的变革,不仅影响其民间音乐的曲目,而且还影响其传播方式。音乐的变化反映着文化的变化。同时,这两种变化给予民间音乐口语传统以勃勃生机。

传播的基调

民间音乐的口语传统有赖于记忆,而记忆手段则促进它的传播。歌手学习一首歌曲有赖于他或她以前熟悉的识别标记。这些标记也许很小——配合歌词主旨的几个音——也许大到整个篇章。标记的密度可以大到足以使歌手再

唱那首歌时便像第一次唱它那样准确；它们在音乐上的作用甚至可以促进新乐句的结合或即兴歌唱。每一组成部分和每一类型都可能有某种专用于帮助记忆的手段，其他的则几乎是普遍适用。有些帮助记忆的方法需要有更复杂的手段，而别的则仅仅需要简单的重复背诵就行了。作为整体来说，这些记忆标记变成为使口语传统成为可能的传播基调。

音乐本身便是口语传统最有效的记忆手段。曲调的节奏和乐句结构，可以增强歌词的节奏和句法结构，曲调与歌词同时结束。乐节形式与歌词段落总是一致的。如果歌词和进行具有特殊的宗教仪式作用，音乐则可以大大发挥其作用并使之程式化，从而提高全社会参与的可能。任何人想要记住从曲调中分离出来的他所喜爱的歌词，其困难之处也许就说明音乐帮助记忆效力的最好实例。音乐是这种赋予口语传统以勃勃生气的参数。节奏因其生物学的基础，便是这种参数的一个最清楚的例子，而它那匀称和模拟的潜力，甚至可供提高口语传统之用。

民间音乐的口语传播最大的结构便是作品——歌曲、舞蹈，其音乐的统一体是属于特定名称的文化。音乐作品往往含有其内在帮助记忆的手段，其整个结构则是适于传播的体裁。在用于传播的方式中，不少是得益于其表演的精确性或高度概括性。其作品在结构、作用和长度上，都大大不同于其他类型。其一首叙事歌以精彩的重复乐节再现了一个不连续的故事，一部大型的叙事史诗不断被程式化和即兴创作的结构，分割成无数小段情节并赋以新的形式。演唱则各自组成一套曲目。这两类叙事作品都另起名字以利于识别，而音乐也同样有利于合乎规格的统一体的分析。

音乐小的构成部分，可以扩展成一部结构完整的作品。这些不同传统的组成部分相应的中心，对于文化的稳定、演变、分类等因素，也都是有所贡献的。如果这些传播的组成部分比较大，其变化则比有着无数小单体那类作品进行要慢得多。类似诗节和诗行重复叠句形式的乐曲，有赖于记忆中原原本本由重复节奏和诗体形式组成的成分，经常还结合如同押韵之类诗的方法。音乐的诗节和诗行的结构，也促进了它们的传播。音乐结构往往还形成了歌词原文的格调。音乐与歌词的格调，两者越能相互补充，歌曲的结构就越便于记忆。

在有些类型的民间音乐中，乐曲和歌词的标记起的作用很小。这些标记一般称之为"程式"，不过人们也会遇到使用诸如"成规""主旨""乐节"之类的术语，大多数类型民间音乐都各有其程式，虽然它们有些主要是为形成整个结构服务的。在不同的规模中，在民间音乐小的结构中，"程式"规模要比较大一些。它们常常将一些小的结构结合成为较大篇章，从而使之成为更难忘记的作品。

在英裔美国人的叙事歌中,"手"的前面冠以"纯洁的"便成为程式,而名字上缀以修饰字眼也成了程式,例如:"亲爱的,威廉"。歌词和乐曲的程式往往是在诗行和乐节开始和结尾,从而作为构成综合形式的结构方法。程式可以完全独立于特定作品之外而仍是完整的。例如,它们可以一成不变地出现在不同作品或不同文化的民间音乐中。它们可以作为完整的曲调进行演变和传播,但却不能独立于大型作品之外演出,因为它们只能是大型作品中一个程式的组成部分。

在有些口语传统中,程式本身有相当程度的完整性,可能胜过整个歌曲。有一种理论承认在全部史诗歌曲演唱中,在范围广阔的演变与艺术创新的情势下,小小的程式却具有极其巨大的稳定性。这一"作品"确实是许多演唱中的合成体,谁也不能说这整个作品的传播是个稀疏离散的混合体。南斯拉夫(1929—2003)的史诗长歌有时长达几千行,便是程式登峰造极的例子,不过它们说明的只是作为记忆手段与创作的催化剂的程式所引起的双重作用。而最重要的是一些学者由程式结构的优势,测定出口语在民间音乐传统中所起的重大作用。

这作品当时是否被选定去进行分析的,它的歌词是否可以作为评审对象?美国中西部乡间歌唱的《磨坊》的录音是怎样的?本乡本土的以及爱挑剔别人的人,都建议这一题目宜于作为作品的歌词,但却不可将其从演唱与传统的结构中分离出来。因而分析一首歌曲不能只从歌词的形式与含义提供经院式的解释为出发点,而是要揭示其作为整个传统的一部分的关系。歌词只存在于演出与传统的结构之中。学习民歌的一项任务便是弄清歌词、演唱和传统的内在关系。

把一首乐曲认为是"权威的"或甚至是把它当作典范,是狭义地看待其歌词,也就是把它孤立于演唱与传统之外。将《磨坊》的一部美国中西部译本加以分析,便可以阐明其形式与结构,但如果不能更进一步看出它的歌词之外的东西,也就不能回答德国民歌为什么会存在于美国中西部的口语传统之中,也不能理解怎样的社会才能保持这样的传统,以及它是如何保持下来的。而且,也考虑不到外部力量影响,使这一传统发生了什么样的变化,逐渐扩大与德国及其他德国侨民社会的原型的差异。这些问题使人想到必须经常对照比较各个传播基调,以及任何一件作品变为无数改编本的演变过程。乐曲歌词和文化变革的创作及其过程的相互关系,形成民间音乐的口语传统的辩证本质。

演变过程

民间音乐传播的早期理论,往往强调其所谓同一性和稳定性。民间音乐家认为演唱每首歌曲都要像他或她所学的那样精确没有出入。演唱者的主要目

的是原样不动地再现,为了让作品说明其本身,而把自我表现缩到最低程度。当这种理论对演变加以考虑时,往往去计较收集来的许多歌曲或地区之间存在的无数差异。毛病出在不完整的记忆,差异的产生不是由于有心的创作,而是由于没有文化的音乐家形成的错误与变动。所以演变是产生于"记忆力所玩的把戏"的结果。

这种对民间音乐传播的看法描绘出一幅极其保守的过程。很多重叠句很可能是形成口语传统具有意义的动力,但有少数文化中的某种演变形式是完全不能接受的,在一些其他口语文化中,其特有的创造力是受到重视的,社会对音乐家的评价是根据他对一首歌曲的各个改编本的表演能力。社会对其所以能保存下来的原因是不太清楚的。听众对演唱的判断是根据他们所感到的新颖度,而不是根据演唱的精确度。

文化对于稳定和演奏两者的态度是极不相同的。在大多数文化中,稳定与演变是同时存在的,一个占优势时并不排斥另一个。对于变为稳定与演变的一些独特方面,其态度也有所不同。有些群体——如北美的阿曼门诺——将演变与外来的侵蚀等同起来,其他群体则把较稳定的也认为是同一的,就像波斯《拉迪夫》的主题与调式观念,即使是根据印成的乐谱学会的,在演奏时也允许相当大的改动和即兴创作。

各种口语传统的音乐成分,也以多种多样的方式有助于稳定与演变的进行。那些将稳定性浓缩为微小的程式结构的传统,在大型作品中可能容许其有程度相当大的即兴发挥和程度相当大的创造性。有些类型作品的传播,需要较强的记忆力,而在演唱时可能很少容许其发生演变。记忆的程度与密度可能延缓或加速演变,有些记忆方法甚至是以动力学的方式在起作用,如范西纳名为"扫描"的方法,它的记忆行为是"按照接近、次序进行"的。因而,在叙事类的民歌中,事件顺序必须沿着逻辑的时序展开。一项记忆错误或一句短语的删除,就会搞乱故事的情节,以致弄不懂它的意思,在叙事结构中发出一个错误的信号,结果就会把作品改变为完全不同的类型。

即使在单纯的音乐文化中,有些作品由于极小的变化,就会产生多种多样明显的变种。内特尔经过对大量口语传统的研究,说明音乐文化发生变化的范围及其可容忍的限度时,提出独特的作品在历史上可以通过的四种模式。第一种模式是稳定性占有统治地位:"乐曲刚一创作完成,完整或不够完整,可能不加修改便上演了。"第二种模式是:演奏是相当正规的,按照原来同样的性质加以改进,从而产生一种变体,这种变化是依循多多少少可预知的途径进行的。第三种模式是程度不同的量变:一个版本可能最后产生了许多变体,其中有些

很类似于原本,其他的是全然不同。第四种模式与第三种模式差别不大,在演变中,引用原作品的倾向,吸入新的材料,很快便成了与原本不同的新版本,甚至在吸入外来材料时,便已呈现出可预见的形式了。

在比较第三和第四模式时发现了另一个问题:相同或不同的社会观念,对民间音乐口语传统有什么影响?第三模式与第四模式的演变过程实际上是一样的。不过,第三模式是富有创造力的成果,是来自内部的改变,而第四模式则是来自外部的借用。那么,第三模式的变体比第四模式的变体表现出更多的类似,是否就因为第三模式是自我补足的。第四模式的变体的更多差异,是否因为它外来的因素而使人认为实际上是全新的作品。这类问题可能会扰乱围绕弄清口语传统的稳定与演变所发生的争论,因为他们显然已经表明,立即断言稳定反演变或演变反稳定是困难的。此外,它们还阐明了两者之间的相互关系外延的范围。稳定不存在于脱离演变的概念领域,只有通过理解一个社会本身对口语传统辩证的关系,才能看出民间音乐各个构成单元之间彼此相关和相异的情况。

引人注目的文化、音乐、心理领域的因素,导致口语传统发生演变使其过程富有生气。鉴于民间音乐传播理论强调重复,将演变归因于洞察力与记忆力的缺陷,这看起来似乎可能是一些因素结合起来而误导变化的趋向。心理因素不可避免地在音乐结构中有着一些衍生物,文化因素则会引导特有的心理状态倾向演变。任何口语传统演变过程的预兆都是不明的,至少这一分解所起的协调作用胜似孤立的方式。随预兆而来的是一批往往是使民间音乐经历的音乐演变带有特征性质。虽然有少数演变过程具有成为另外某种过程的倾向,但预兆有意不分等级层次。在有前提可辨认的情况下,两种演变过程之间的边缘,大多数经常是动摇不定和模糊不清的。

在口语传统方面,记忆正反两面的影响在演变过程中被称为重复和遗忘。在演变过程中重复靠的是惯用乐句,但当它在演变之光照耀下出现时,却要复杂得多。重复还包括此一乐句与另一更难忘的乐句换位,就像四行诗节 ABBC 变成 ABBA,或 ABCD 变成 ABCA。同型的重复用于大型的乐章,例如涉及叙事民歌中一些事件时,便给以同样的配方。学者们称这一形式的重复为"增值",导致发挥戏剧功能,提高叙事民歌的高潮。重复或者使惯用乐句定型和加固,从而作为一支特定的改编乐句的基础,或者使其广泛的增值,更适宜于惯用乐句取代其他结构,结合成为更复杂类型的需要;叙事民歌排除戏剧的冲击而成为史诗民歌,便是这种演变的例子。

重复和依赖惯用乐句的对立面是遗忘。德国学术界曾经提到民歌因产生

新的改编本而像《策尔辛根》那样变质和分解。在过去半个世纪里,《策尔辛根》自我破坏的性质使人不喜欢。特意使用"遗忘"这个词语是因为它的性质不那么确定,可以广泛适用于混合文化。记忆不完整,视文化对演变的态度,既可以引发创造力,又可以导致质变作用。人们不应该认为遗忘只是将一篇作品突出的枝节删除,结果使之缩减成为光秃秃没有生命的躯干。遗忘还是由于误听,或是没有听懂,或者甚至是演奏错误的结果。错误当然产生新的词句和乐句,有时只是曲解了原本的含义或形式,但往往不时形成一些新的改编本,并获得各自的生命。

稳定的民间音乐结构的口语传统,往往聚变成为几个改编本而不再是单个的原本了,创造稳定结构的过程叫作合成。合成可以用向别的作品借用之类的公开方式完成,或用吸收相似的曲调之类比较隐晦的方式进行。有一种被内特尔称为"老烟囱顶上效应"的最公开的合成方法,指的是类似于招贴传单上的民歌《漂亮的摩西亚》,撷取通俗的乡村曲调《老烟囱顶上》的下半阕那种方法,创作新的改编本。这一特殊的借用行为不知是否意识到撷取"漂亮的摩西亚"的那部分是社区的传统。就像招贴传单上为新作品借用人所周知的曲调,或是为别的改编本采用如像德裔美国移民本土圣歌那样的传统歌曲长长的一部分,都是长期以来的惯例。

合成可能是演变的渐进方式,或是发生戏剧性的突然加速,然后稳定地成为新的形式。美国土著音乐包括不同地区许多部落群体的音乐风格,其合成是两种速度都有。大平原的格调发展是缓慢渐进形成的,如北美印第安人战争狩猎的预祝胜利典礼的环境中,探索音乐创作的新催化剂,显然的意图是使形形色色的社区群体归于一致。迅速合成显著的实例是19世纪后期出现的神鬼舞曲。

音乐格调的合成常常使一些独特的歌曲或流派转化成为一些地区的口语传统,因而能以削减外来口语,或至少使之成为无意义的方式,将不同的音乐特征结合成为一体。在西班牙殖民拉丁美洲最初几个世纪,西班牙浪漫曲以其八音节诗和行诗格调传播遍及拉丁美洲,由于这一形式适应性强,于是依次完整地被引进拉丁美洲,并使之发生相当体裁和结构上的变化。60年代末至70年代初,产生于赫拉特城的《毛拉穆罕默德·雅》广泛流传于阿富汗甚至伊朗,且都录制成了唱片。萨卡塔曾对此体裁倾向的合成方式加以研究。它每一行后面一半惯用乐句的结构以及选句的重复,既有利于歌曲的普及,又有利于歌手"在即兴时加以缩短,给乐句以适合的韵脚时,不为不同的旋律或严格的诗韵所干扰。"

音乐和歌词演变,往往是以合并和借用两种方式开始。第一种方式往往保持了作品的传统上层结构。作品内部发生了取代成分,这一成分往往小于乐句或词句。有一种取代的形式是将平常套话替换鲜为人们熟悉的东西。亚伯拉罕和福斯认为这种取代有助于反映社会的世界观或本土观念。因而,外人描述中东民间作品风格时,往往忽略其特性,反而按照一般吉卜赛、犹太,或其他外人所想的那样,使用老一套成规旧例,而不考虑这样是否合适。

作为民间音乐演变动力的创造力,既有个人的根源,也有社会的根源。尤其是大多数有关民间音乐的理论性论述和个人看法,都强调社区对演变的支持。格里姆在他的《民间歌曲》一书中一再说到现在存在的多种形式。不过,民间传统中采用的许多演变,很可能都是来自个人创造,其中有些是出于偶然,其他一些则是有目的之作,并带有个人特有的痕迹。组合活动本身便是一个发挥个人作用的场所。即兴创作这一类型的作品,相对地需要较多的个人创造力,而不是使社会人士皱眉的那种即兴。组合对于民间音乐来说,具有众多不同的意图。它可能用于新作品的创作,用于印发招贴传单,必然会受到现存曲调与歌词传统的限制。即使它的内容都是新的,也可能用于完成独特变体。内特尔提出在独特的歌曲和改编乐曲的演变过程中,存在着个人与社区创造力之间有益的差异。组合的第一阶段主要有赖于个人的作用。其后,可能是社区的再创作——逐渐接受这不同于原作的个人改写的歌曲——决定其演变的形式。社区的再创作于是便成为民间音乐经过考验的、可靠的传播方式,而这一成规从此便成了巴里学说的理论。

社区再创作的功效,是音乐和文化的原动力的结果,不过,它那被广泛接受的问题,显然是它主要的问题。社区的再创作包括许多必须考虑的,对当前出现的各种不同演变过程的评价。它估量个人对社区的作用而彼此互不否定。它作为民间音乐口语传统历史上必然的创造性成果,而接受这一演变,并承认社区对演变趋向进行过核查。它为了民间音乐的组合和保持,而将其文化与音乐的主旨结合成为一体。社区的再创作也像它所包含的其他类型的演变一样,辩证地均衡这一口语传统的成果和作用,强调民间音乐的能动性。实际上,正是由于有这种解释在稳定的背景下的音乐变化范围广博的能力,一个人才会同意内特尔所宣称的"这一名为社区再创作的过程,便是把民间音乐从别种类型音乐中区别出来的一项行动。"

口语传统的方言问题

口语传统的方言问题包括产生的作品和作品的产生的过程两个方面。就民间音乐而言,其作品是分立的统一体——歌曲、一次演唱的录音、传播单位的

改编本——而过程则是传播的继续。这一过程在理论上有其起点与终点,因而缩减了所有作品的再创作。作品与作品产生过程不像创作与填入歌词那样简单,因为每种方言的组成成分,会扩展和体现出口语传统的其他方面。这些有些来自音乐本身,另外则来自它的文化渊源。阐释有关作品和作品产生过程中的方言问题,不论用什么方法,这些口语传统的组成成分,便在民间音乐演唱、传播、受欢迎程度中反映出它固有的能力。

民间音乐每一保留节目,都力求在许多具有同样特色的作品和各有不同特色的作品之间取得平衡。换句话说,人们可以看出兼备各种特色和独备一种特色的作品,一起限定了保留节目的音乐中心与边缘的关系。同样,这些特色也体现了保留曲目为集体和个人演唱的兼容性。形容这些特色有着各种各样的词语,但其中最通行的是"格调"和"内涵",以及"方言"和"口语"。如果结合这些概念能使人联想到保留曲目中的统一性和独特性,那么它也能给保留曲目的演唱或创作框出范围。演出过程是以一定的方言进行的,往往是一再表现其内容与体裁、口语与方言的关系。因而它们也经常关心和表达影响演变的文化压力。

民间音乐的演唱,既显示出传统的统一性也显示出独特性,有赖于演唱者与听众对文化遗产的期望,演唱都将带有个人特色的内容和统一的格调诸成分结合为一体。在某种文化背景下,继承文化传统的前景寄希望于统一体占统治地位,而其他文化背景则是更多容忍个人特征的存在。不论文化背景如何,民间音乐演出的内容和格调都直接与其有联系。个人选择必然在每次演唱中,继续重申方言限定着民间音乐的传统和保留曲目,同时也保证它们不断演变的状态。

对比相应的传统和传播基调,常常给民间音乐所谓方言的统一性和独特性提供另外的含义。作为所有各个演唱要点的传统,因演变过程而得以体现。而传播基调、作品的演唱本,则是这些演变过程中产品不同阶段的标记。而且,传统是获得历史推动力的,实质上,它具有一种历时性。传播由于可以表现传统暂存性中的一个特定时刻,所以它近似同步。对于个别表演者,个别演出总是同步的行为。他或她的民歌改编本是经过修正的版本,因而可以集中整个传统。然而,就社区而言,不论社区成员是否了解民间音乐保留曲目的全部沿革,它都是传统构成的。

稳定与演变都并存于传统和传播中,它既是社区又是个人创立的思维产物。人们认为在他或她的修正本中,显示出修正对稳定的关系,然而当"修正"本与其他改编本相比时,这种具有个人特色的稳定,确实反映出演变的影响。

历史编纂者对各种各样民间音乐理论中关于稳定与演变在传播中的相互作用，显示出极不相同的看法。一个最早的典型，塔珀特的《离开正途的曲调》，认为应当归功于个别曲调的异常完善。这种完善是如此之异乎寻常，其主旨很可能从一个地区传播到另一个地区，而不理睬自然环境和政治形势的阻碍。许多曲调能够以其异乎寻常"与历史同样长久"的稳定性，经受住时间的蹂躏。塔珀特含蓄地宣称稳定是传统的可变性与构成它的传播基调相对而言的，虽然他没有特别谈及可变性应用于歌曲时，其完善性却不大像模特儿世界的推销员那样坚韧不拔。

歌曲的完善性，在大多数曲调派别和曲调来历中，也是居于首要地位的。就曲调派别而言，稳定乃是出于共同具有格调的特性。不可避免地有些个别特性没有涉及，那便是没有阐明相异与演变之区别。而且，正是派别关系的稳定，提供培育派别谱系的土壤，使变种的分支得以生长。曲调来历也是首先按照歌曲共同具有的特性而做出决定，不过这些来历都是内在与外在两者力量的产物。换句话说，每部音乐作品所体现的稳定与演变，都是整个保留曲目的组成成分，它们轮流维持住或维持不住作品的生存。

正如稳定性存在于构成保留曲目的某种形式之中，也存在于传播的过程之中。传播不只是被结合到一起的那些音乐作品所决定，而且也被它们是如何结合到一起的原因所决定。格调是创作新作品或现存作品需要新的变体的首要因素。将格调引申到一个社区的保留曲目，人们会提出同样的解释，因为他们注意到其音乐作品，仍是采取类似格调爱好者从事创作的那种方式。

格调的传播在一定程度上有赖于以文化为基础的稳定，还有赖于民间音乐构成成分的稳定。有些民间音乐的形式含有独特的歌词或主旨作为其演变的轨迹。"过门"在许多美国通俗音乐中也起着同样的作用，特别是在演唱诸如爵士乐之类的即兴作品时。内特尔发现在许多用 AABA 形式的捷克民歌也是这种情况。小型的这类曲目的稳定，也容许有演变，从而稳定与演变便决定着传播的速度与趋向。

文化势态经常调和这两种过程的平衡。例如，民歌稀少可能促进社区努力保持和恢复创作中的稳定形式。这种努力可能剧烈地改变演变的动态，从而改变整个过程与成果之间的辩证关系。不过，保留曲目的密度和演变动态的改变，对于口语传统的活力却至关重要，因为正是这种改变，使稳定与演变存留于民间音乐传播之中。

口语传统与书写传统

在稳定口语传统演变的各种方法之中，没有比书写传统更为有效的。第

一,民间音乐的口语传统不再受某种文化方面的影响,或者它本身就是直接给民间音乐以影响的文化,或者它是别种表现方式的文化。第二,民间音乐的书写传统有赖于许多使口语传播成为可能的同样结构与功能、程式、重复结构、文化特征的艺术创新。必要的稳定使文化成为民间音乐口语传统的一个最重要的关节。

虽然有些学者坚持口语传播是民间音乐必须首先具备的条件,但另外许多人则只承认口语和文化在民间音乐传播中的相互作用。巴里一直把书写传统看作是他那两个"民歌传播媒介"的第二个,另外一个是歌手。在20世纪前几十年间英裔美国人的民歌印成传单夹在小册子或报纸中广为流传。民歌来源可能有时存在于口语传统中,有时存在于书写传统中,或者,存在于两者之中。

传单是欧裔美国人传统创作新民歌最好的方式。传单歌曲作者写出一段歌词,往往是社区近日关心的事件,然后与一支或几支适于作为新歌词的曲谱配合印成传单歌曲。

通俗戏剧和抗议活动中的歌曲以及宗教团体的圣歌在以书写形式发表之后,便可以转变为民间音乐。这一转变过程可以流行于城市中心。

将民间音乐的口语传统与书写传统相比较,它们之间的差异是在程度上的而不是在类型上的。口语传统更多依赖的是记忆,因而包括许多重复的形式和记忆惯用乐段。在口语传统中更重要的是使之适于传统规格。口语传统需要在演出中密度更大一些,口语传统由于主要是靠演唱来保持保留曲目的活力。与之形成对比的是,文字传播往往删去一些构造完整的成分。

南斯拉夫(1929—2003)印刷史诗的传统歌词时,不仅采取节略的形式,而且给主旋律也带来了相当大的精简,于是便逐渐破坏了口语演唱的程式。

实际上,在20世纪不可能发现民间音乐传统是纯粹口述的还是仅限于文字书写的。全世界各种以文字书写形式的传播,并不像有些学者所说的是民间音乐的丧钟。事实上,特别是在电子和其他传播媒介日益增大其对民间音乐的影响时,情况变得越来越需要扩展对口语和书写所束缚的区域的了解。所以,民间音乐研究的基本问题既不是口语问题,也不是书写问题,而是这两个方面传统同存共处的演变动态和方向问题。

跨国音乐的政治学和美学

[美] 维特·尔曼 陈铭道译

一、引 论

大部分讨论这个问题的论文最初都是提交给1992年西雅图民族音乐学年会的,杰妮特·托普·法尔吉恩的文章引发了对这个问题的关注。差不多与之同时,1992年10月,在加拿大渥太华卡尔勒顿大学召开的通俗音乐国际研讨会,乔瑟琳·吉尔波特也第一次宣读了她有关这个问题的论文。

尽管民族音乐学家们现在正逐步把注意力放到一种新的世界性现象上来,这种世界性现象被很不恰当地称之为"世界性节拍"或"世界性音乐",也许这个事实并不表明学科的研究目标有多大的转换,但是,毕竟涉及了民族音乐学学科本身的理论和方法论的前提问题。20世纪80年代初,"世界性节拍"这个提法的出现与在社会科学和人文科学中日益增长的思考相吻合,这些思考涉及我们日常的实际工作和习惯模式以及在人类学、民族音乐学、民俗学和比较文学等其他领域中的政治学阐释。在"文化接触论"的早期阶段,就"文化接触"这一术语的习惯范围来讲,其实质是拒绝考虑西方文化优势所引起的民族音乐的变化,民族音乐学家对此毫无异议,并不要求就此对学科已有的内涵加以反思。我们姑且不从美学角度思考这个用语的不可接受性,这种情况本身就是不正常的。对比之下,现在看来不仅大多数民族音乐学家准备承认殖民、征服和开发本身就是"不道德行为",这些行为能在其导致的"有趣的"音乐中展现出来(Netll,1985),而且很多民族音乐学家还对我们大多数人认为理所当然的理论设想和研究过程进行批判式的自我反省。这种态度的变化在日益增多的有关此类题目的大大小小的会议上、文章中和杂志上反映出来,其举足轻重的原因是无可争辩的事实——在那些迄今为止尚未被资本主义改造所触及的地区,伴随着种族、货物和思想观念的跨国移动空前地加速进行,音乐生产已全然改进并工业化,虽然这一切也许并不代表一个新舞台或新纪元,有如沃尔特·维奥拉三十年前所论证的那种情况(Walter Wiora,1965),但是,全球性文化的重要性和其范围则从音乐角度标志着我们这个世纪是一个空前多样化的时期

（Netll,1985）。旧的概念模式,诸如西方化、不同哲学和宗教的综合涵化,或都市化等,它们的启发性价值已引人注目地衰落了。

这样,简言之,摆在我们面前的问题是:面对这样一个令人迷惑的形形色色而又分散的现实及"彻底的音乐观念转换"（Netll,1985）,在一个由处于某种社会状态然而又跨国界跨文化的因素所构成的世界中,我们怎样认识音乐的地位? 在全球性文化问题上,如果不考虑日本索尼公司的营销策略或美国的国内政策甚至世界石油价格,我们几乎不可能再有意义地讨论某个西非村庄的音乐,怎么解释这个事实?

涉及这个题目的文章都紧扣这个问题,每篇文章都用自己的方式从特殊的地理文化背景角度讨论了诸如巴西、加勒比海地区和桑给巴尔的音乐;通过对音乐所做的"历史性阐释、历史的音乐性和音乐生活阐释"（Blum,1991）,以及对事件的异质性所做的描述（Neuman,1991）,文章的中心内容批判性地意识到和体验到民族音乐学的关系和特征。本文不拟对每篇文章加以评论,而只是想对这些文章所呈示出的大量的主题和相关问题做出某种反应,本文旨在讨论当代文化政治的同一性和多样性的辩证关系,以及不同国家、社区,特别是种族和性别差异的政治、美学关系和反抗西方霸权主义的本土性反弹关系。文末,笔者将简要勾勒有关世界音乐的不同的美学观点,以描绘出一幅全球性音乐文化的略图。

二、同一性与多样性的辩证关系

在有关这个题目的论文中,作者们坚持全球性文化政治辩证关系的必要性,拒绝任何类似"世界性关系"这种简单淡化了西方消费文化和文化霸权主义毒性的提法,也许从上述事实可归纳出大部分更新了的真知灼见。作者们都同意"世界性音乐"这个提法绝非是文化差别的渊薮,这些文化差别在明显的文化本体正被霸权主义秩序或巨大的市场强制力所弱化的情况仍旧呈现出来（Chamgers,1992）。这样,正如里比·加诺法洛在其批判文化帝国主义的文章中令人信服的论证一样,"出现世界性系统文化的后果既包含有挑战和机会也包含有破坏和失败"（Garofalo,1992）。换句话说,在加诺法洛的研究中,以及在圭尔巴特、帕西尼·赫尔南德斯、克鲁克和奥斯特里茨等人的文章中,其应质疑的东西是亚体系或一整套不同的亚体系（如第三世界、区域及本土性市场文化）的地位问题,这些亚体系实为"其余地区",被难以割舍地视作"边缘地带",并不可或缺地代表着某些向广泛的全球性资本主义体系挑战的形式。也就是说,这种多样化淆乱了同一性——除非设想某一文化是既存的具有内聚力的统一体,那么,外来因素对它的干扰从界定上讲才不是一个破坏过程（Moore,1989）。

同时，不顾当前对总结描述模式这一方法论的厌弃，种种勘测西方世界各种细微的民族音乐的尝试广为出现，其实，与其说在多元文化的多样性方面需要精心构思的态度，不如说需要其他另外的方法（Straw，1991）。尽管从现在起，音乐史需要从多个视角来写，此外，即使我们不得不接受本质先于存在论，在涉及差异的政治学讨论中常暗示这种本质先于存在论，这些政治学讨论把多个主体状态视为一体，多个主体状态本身要求彻底的多元论，但是关键问题却在于发现那个适用于全球性纷攘状态的恰当的名称；如果可能，该名称应披露差别特征的逻辑性。在当前这个变幻莫测的世界上，涉及音乐的观点应把音乐看作是系统、历史地产生出来的文化产品的范畴（Straw，1991），而不是与之相反，把音乐简单地当作差异的来源（Chamters，1992），从潜在的差异观念出发搞清音同义不同类的反复，把音乐变异的例子看作是重构社会关系的无可非议的证据。类似的全球性文化产物的系统化的观点也许会给反复陈述一种美学理论提供新的开端，这种美学理论将高于对各部落美学观念进行随意性的采样，就各部落种族的美学观念而言，每个亚文化、每个细数的民族音乐分枝，它自己便是自己的世界（Slotin，1992）。

弗里德瑞克·杰麦逊曾设想全球文化的系统性观点可能形成的概念，他认为差异导致的产物是资本主义逻辑自身所固有的东西（Jameson，1991）。在无穷无尽的变化和相互关联的亚系统中，一个系统的自我再生能力以深层的反社会的细胞化的逻辑条理性为基础，正如尼克拉斯·鲁曼所说的那样，资本主义社会通过社会差异或相互之间分离性的增加而形成的系统自身再生产，从导致整体崩溃的结构矛盾意义上看，若不存在某些外力或动因，并不导致其系统的内向爆炸破裂。在更大的范围上，差异简直就是增加一个社会的历史本源和属性。由此可见，一个能从本质上产生差异的系统仍是系统自身。按照各种解释，差异是在系统内划分出来的，而不是对立物。对此，系统的反常与其说是自身即将消亡的信号，不如说是内部新陈代谢的征兆。

这种全球性系统的观点，根本不是旨在围绕单一的纯粹的术语构建全球文化产品中心的理论运动，而更像是一个相关范畴，即在抑制政治文化领域中优势力量的同时，意识到当代全球性政治文化中分离和位移的作用。圣蒂亚哥·柯拉斯简明扼要地把这种全球系统的使命归纳为：在令人满意的同质化时期——后现代主义时期——和其内部产生的有时甚至是反逻辑的本质性异质形式之间保持一种张力。

而在总体系和变化的本土文化实况之间，恰好是民族学志的用武之地。不同的亚音乐系统之间的关系可以被简化抽象为"环状顺序"。通过这种事物变

化的环状顺序,各种音乐风格及其相互关系在本土环境中复制出来。这样一来,音乐民族志便日益需要考察在系统及各种环境的变动限度中乐手们在世界范围内所做的选择。与其在两歧的含义上——西方或其余地区霸权主义或对它的抵抗——来为这场理论运动定位,不如把这种全球性音乐产物的"环状顺序"视为具有无数自变回路的、极富变化的"疆域关系",这种关系允许乐手们连续不断界定自身在系统中的位置。这个术语至少可包容圭尔保特和帕西尼·赫尔南德斯所描述的加勒比海地区,特别是安第斯群岛的乐手们在多元化的然而却执着封闭的系统核心背景所演奏的音乐,当然,也可包容保尔·奥斯特里茨浓缩出的海地和多米尼加梅伦格舞被社会历史所证实的内在动机。

三、差异的政治学和美学思考

要从概念上说明某种本土性或全球性的辩证关系,显然不同于体验到这种关系;但是,如果一旦某位民族音乐学家被现代世界体系所格式化,那么,国家形态、金融资本流转率、媒介网络的宏观过程和该社会坐标系中个体的微观体验,都应是易于感知的。因为使我们这个历史阶段特性化的矛盾在于个体或集体的真实性——根植于某一时代和地区的真实的体验——现已不可摆脱地与其他时代和地区联系在一起。于是,要想在社会的指令模式中真实地阐释确凿的事实,这个愿望实际上等于丧失个体体验。但是,如果文化总体系统性的观点真具有何价值,要想避免欧洲中心论的单一性描述的危险必然面临两难境地,这种两难境地恰好是全球性美的产物的最深层动机。由此而产生的缺陷和存在之间的作用及新的美的形式在"世界性音乐"中为社会空间新类型变幻莫测的场景创造出新的可能性,此即全球性;同时也为个体体验的传奇化和虚幻化提供新的可能性,此即本土性。在初露端倪的全球性美学观念中,上述观念常转化使用另一对词——现代和传统,它们并不相互排斥,而是至关重要地嵌合在一起。笔者愿就前者(全球性观念)略陈己见。姑且不谈其种种外逸,这种正在产生的全球性音乐美学观念——仅就当前仍旧存在的限界而言——的核心范畴是整合。尽管"全球性音乐"并不代表任何特殊的全球性文化政治实体或诸如此类的东西,但它提供了一个全球泛文化的新视角——长期以来人们认知的可能的整体性,这种整体性亦被当代思想评论界所忽略;而因为早期的"有机整体"论现在已无可救药地不合时宜,所以这种整合其实是一种新型的综合。正如弗里德瑞克·杰麦逊所指出的那样,事实上,我们是在处理由毫不相关的差异的随机采样所产生的横向关系。在诸如电影艺术之类的后现代主义大众文化形式中,不少这类新的美学见解已找到了自己的位置。在某些通俗音乐形式(特别是交替性摇滚)中,有如维尔·斯特劳在他研究全球性时代的音乐工业

的论文中所论证的那样,整合并不代替聚合性回归,通过这种回归,音乐地域区分成为新的文化群落。相反,交替性摇滚中的异体杂交产生出特殊性演变(Strow,1991)。拟态行为的研究者基恩·保德瑞拉德认为目前差异的无序状态事实上包含着戏剧性和心理性的成分。就文化界面及其接触和测试的心理成分来讲,我们是在缺乏、无实物的情况下在杂耍般的艺术中尝试模拟和戏剧化。在从这种人为的戏剧性理论引申出的相互作用中,主体空泛无物。按此理论,横向交相作用的主体不再是某些新的交换形式的产物,而是社会性和差异性已被一扫而光的产物,如此而已。大概此类设想不见得纯属是无稽之谈,对"世界性音乐"概念中所称道的总体性的"眷恋"回击了西方世界有关统一和凝聚的思绪及过时的愿望,这一切在西方世界观中已永远不可企及,"世界性音乐"是一种学术策略,旨在克服保德瑞拉德所谓的"价值裂变"时期,在这个时期,价值不再依赖于自然世界的利用,或不再依赖于商品交换逻辑和符号结构网络。从极细微的角度看,价值从其纯正的连续物发展而来,从价值的癌状细胞分裂增殖而来,这里,根本没有任何参照点。

世界音乐节清楚地说明了这个问题。在某个层次上,这类音乐节(如"活下去"这样博爱的和"核死亡"主题音乐节)赞赏不同社会范围之间的差异和界面。里比·加诺法洛指出,世界音乐节有时借助现代技术使这种全球性交流成为可能。在较深的层次上,尽管这些音乐节所展示出的文化差异借助现代技术得以传播,但是因其维系于一种更本质化的相同,反而掩盖了差异。全球范围内,各社会日益增加的功能性的差异,不仅导致价值多元论,也会弱化彼此的界限。在一个社会中,其社会习惯、风俗的真实性、生活体验等,已被合理化的规范标准所取代,一个凌驾于无数社会功能和作用之上的统一的社会,只能被设想为全球性泛化体。同时,在新的全球性文化中,只有产品(由设计、生产和营销所提供的概念体验)才能成为人类的确确凿凿的文化统一体。由世界性多民族媒介网络所产生的产品概念保留着设想中的特征和其已逝的痕迹,它的普遍性来自一个唯一的事实——要形成(充当)产品依赖于可购买性。鉴此,统一的世界社会的观念首先是全球性商品生产的双向过程的产物,并具有特殊的本土成分和各生命领域的同一性以及功能方面的合理性。

但是,如果要认识任何特殊产品的价值,全球性商品文化依赖着文化多样性的同一化,某种商品的制造者则完全不能不看到确凿存在的多样性,而这种多样性恰好正是其原材料和新创意的主要来源。这样,全球文化意识便由某种煮豆燃豆萁(同类相煎)的行为所激活,或如阿尔琼·阿帕杜拉所论述的:"由相同与相异之间相互作用的政治性力量所激活,彼此相互融消,由此证实那对孪

生的哲学启蒙概念——无往不胜的普遍性和由之弹射出来的特殊性(Ariun Appadurai,1990)。"阿氏继续写道:"这种同类相煎最有意思的结果之一,便是某种商品拜物教。"跨地区生产过程及其动因掩饰在本土性社会风格和外观中,本土性自身亦成了一种拜物教,掩盖了生产的全球性弥散力,通过商品交换的均衡性原则,全球性然后又掩盖了由特殊导致的霸权主义。用斯图尔斯·霍尔的话说,"全球性乃是一种占优势的特殊性自身本土化和归化的方式,它伴随其他各种少数性而存在"(Hall,1991)。今后,我们应当给"世界性音乐"一词加上引号了。即使全球性娱乐工业产品意味着代替本土传统和真实,从这个意义上讲,世界性音乐仍将作为一种普遍的音乐景观出现,下面是其形形色色的根,然而却莫知其祖。

由此看来,前提在于本土性和有关它的各种演绎从音乐实践和观念两个层面重新考察后,明摆着十分僵化,而且所有涉及这个问题的作者看来都同意这种本土性的观点,当然已不再基于陈旧的同态理论,此观点给予从地理角度形成的本土性极大的关照,以保证音乐风格的历史性延续。这些有关第一世界边缘地带其他音乐实践(想来较真实地)出现和存在的论述,应被看作是对这种本土性观念所致的必然的理论表述的反应:这种亚文化研究范例 70 年代中期已出现于伯明翰大学当代文化研究中心。在该中心最有影响的著作中,作者们(如迪克·赫布代基)提出在亚文化风格的象征性反映中可发现主导秩序和次属亚种之间的冲突,例如列格(Reggae)音乐和朋克(Punk)音乐。通过拒绝围绕一整套占支配地位的价值观念而凝聚起来,并通过裂解支配着系统一致性的条理化的秩序而成为乱七八糟的大杂烩,这些亚文化风格否定了文化霸权主义(Hebdige,1979)。

就赫布代基的范例而言,以就其他一些与之差不多的混合模式而言(Hannerz,1987;Rorison,1991),问题在于他们为枝末微节去劳神费力,米安·莫理斯称之为某种莫衷一是的文风——彬彬有礼的"是的,但是"之类的争论,不考虑阶层、种族差别和个性压抑的一个净化了的不再弥散商业气息的世界,这个世界总可找到某种补偿。在这些研究中,民众——就其表面现象而言——最终总是获得胜利,消费总会成为动力,而平庸陈腐的论调则将成为一种乌托邦式的空想模式。

四、模仿与怀旧:世界性音乐的美学

也许由于这种文辞华丽的学说风行一时,以及由于从消费角度对产品做出的意义推定占尽优势,我们需要从阐释全球性文化产品的角度对美学理论的作用进行反思。因为文化研究的权威性的参数——"工业""消费""阶级""霸权

主义"和"抵制"等——面临着成为毫无意义的社会学术语的危险,而且,无论从音乐实践或消费的相对性质和相互转换来讲,由于通俗音乐至关重要的政治地位,早就应该对全球文化做更彻底的考察了,全球性文化这个概念,超越了后殖民主义的功能和动力,然而却姗姗来迟。在全球社会中,与其认为通俗音乐的美学研究从音乐社会学的辅助功能的角度说明了为什么音乐具有某种社会功能,不如认为这种研究在文化研究和民族学的社会背景研究的参数范围中为美学观念在音乐上的反映拓展了空间:音乐是美学观念所派生的一种事物,用阿兰·梅里亚姆红极一时的话来说,即音乐是刻意创造的一种美(Alan Rerrjam,1964)。笔者建议,通过尝试从侧面探讨美学观念来重新评价文化研究中的本质上反美学的立场,以促成各种相互区别的美学观点,然后,在批判后现代主义的美无所不在的过程中,促使我们重新回到文化研究中去。当一切都成为基体时,把音乐视为美所呈示的事物(换言之,美的内容),将使研究硕果累累,同时,将推出一种内容翔实的研究,犹如理查德·保曼和查尔斯·布里格斯所说:"在设定的相互作用中抽取陈述和展现美的理论运作。"这种提议自身即成两难推论。杰麦逊便是如此看待黑森堡(Heisenterg)的后现代主义原则的:杰麦逊认为不仅内容的企及标志着失去艺术作品自身,而且对已有内容的语法解析式的取样分析将不自觉地回到作品本身,但后现代主义设想不存在任何作品。

任其如此吧,笔者将在结语中为寻求这类美学理论简要地勾勒出一条康庄大道。笔者将为全球性美的产物理论设想一种阐释选择,如果可能,它将绕开很多理论上的两难推论,这种两难推论由结构与动力、纯与不纯等已为人们所接受的虚幻的互歧所产生出来。仿效杰麦逊对后现代主义艺术和文化所做的提纲挈领的研究,笔者将讨论模仿,模仿作为一种美学分类和"世界性音乐"的基本原则率先由西奥多·阿多诺所提出并系统地发展起来。笔者将把模仿以及它在后现代主义文化中的重要作用看作迅速丧失其参考价值的标志,从这个意义上引申出同广度的概念,如:"幻象文化"(Culture of the simulacrum)、"对象的明澈性"(Transperency of the object)、"消解美学"(Virilo,1980)等。

在"世界性音乐"中,这种模仿的美存在于各层面,笔者将详细地论述其中两个,一是时空重构及其对立体同一性认定的影响,其次是与之相关的怀旧的作用。时空重构当然是"非嵌合作用过程"之一,如安东尼·基登斯所说,具有现代性;不过,从美学角度来讲,一旦存在新的全球性文化,现代性当不会简单地在激进的形式中表达出来,而是用全新的方式编码。在上文提及的斯特劳的论文中,他关于交替摇滚和舞蹈音乐的讨论为这种时空重构提供了非常有用的例证(Straw,1991)。他论证了交替摇滚创造出不同的历史契机通过旧有风格的

膨胀来与外界的文化空间共存,现时契机由此转化为某种测绘密度。对比之下,在舞蹈音乐中,特殊的变体——存在于无数本土风格中的共时性——作为现时序列永远起着作用,而共存的本土风格则通过他们自身在通俗性中沉浮的轨迹自动显示出来。

如舞蹈音乐一样,在舞蹈音乐和"世界性音乐"之间的特殊变体的现时,相似性被强调。通过在分散位置之间建立情感联系,很多风格习惯性地与"世界性音乐"联系在一起而形成本土区域界线。不过,在更深的意义层面上,"世界性音乐"中的这种时空重构关系完全排除了时间和场合的概念。这种历时知觉消失的原因之一是由于风格转折和在附着于它的消费模式上的矫枉过正。这就如同有线电视用户换频道一样,(不喜欢某个频道的节目)"啪"地一下关死它(而换到另一频道)。杰麦逊认为诸如此类的东西形成了后现代主义的总体化特征。这种听觉习惯自动把不同的音乐传统录写为文化空间的完全不同的共时片段,而不再是如早期的有机整体观念所描述的一个统一体;在文化空间中,在我们历史性的个人体验中——不同世事的实体,前者(文化空间)持续性的敏锐感觉仍旧存在。然而,这种体验已被浓缩过了。在过去的全球音乐冲突论时期,如现代主义时期,分歧和分离作为存在而被感知,在这些时期,分歧和分离被华而不实地打扮成民俗效果,以刺激不恰当的激情。维克多尔·塞加伦的著作及理论思考是触及问题要点的例证,在初稿完成于1908年至1918年间的《异国情调验证》一书中,塞加伦把差异展现和感知能力提高到个体世界感知的美学原则的高度(Segalen,1918)。塞加伦认为这种明确的异国情调——意识到他(或她,或客体差异)的主体刺激物跟旅游观光看世界万花筒的感觉不是一回事——是面对客体时主体的生动好奇的反应,他(她)所感知玩味的主客体差异和距离。尽管塞加伦意识到这种美学原则最终并不比其他美学原则包含更多的内容,但他的论述仍坚实地扎根于现代关于感知客体的主体自我存在论述设想之中。

现在,在音乐全球化的当代论坛上,准确地说,正是塞加伦所说的主体性已经消失。实实在在的差异性的观点被导向荒诞,或更恰当地如杰麦逊所建议的说法,被一种特殊的"欣快"所取代。间隔和失序肯定依然存在,但在相悖的另一面,它们不再意味着隔绝,而是相关。在"世界性音乐"概念中,差异呈示变成一种新的本体。正如法国音乐学家丹尼尔·查尔斯所说,我们是在研究复合的单一。在不同的真理时期,那曾占据我们思想的纯复合已不再存在,在它们之间新的复合形式将继续存在。作为当代理论,我们已扬弃异质性而进入了横向性时期,差异自身即是标志。录写差异这个事实是其发生过的证据。证明存在

这样一种观点:构成主观本体是可能的(Jameson,1991)。

在这种理论变化中,历史感知被历史主义所取代,因此,在最激进的"世界性音乐"概念中,某些东西,比如杰麦逊就当代电影和文学所断言的怀旧,仍是美学的中心范畴。作为一种美学陈述,怀旧不只是通过复活及模仿早年的符号繁衍出过去。根据杰麦逊的看法,模仿是一种中性的拼合,在这种拼合中会失去某些旧的感觉,但完整的习惯的表现方式仍可利用。全球性的音乐模仿是尝试给全盘商业化的现代社会包上一件人们已长期习惯了的使用价值的外衣。

这种没有自身历史的过去,当然不同于在"世界性音乐"观念中统一过去和现在的尝试,这些颇为不少的尝试旨在把过去(即使是发明出来的形式)评估为新的历史感觉的一部分。例如,在托马斯·马普富莫所描述的契努伦加(Chinurenga)音乐中及杰妮特·托普·法尔吉恩所描述的塔阿拉普(Taarat)音乐中,要想再次创造出过去的音响和把过去与将来混合起来的愿望清清楚楚地由某种文化本体感所激发出来,并且通过创造初源本体的政治性效果,把这种愿望奉献给寻找能提供集体目的的活动。由此看来,各种音乐(如 Taarab)在"世界性音乐"这个术语的全方位意义上正在"现代化",即是说,各种音乐自身即为历史过程的动因和产品。相较之下,保尔·西蒙的"优美的土地",阿杰斯·沃伦乌尔德尔的"玫瑰书籍"都属"世界性音乐"的范畴,米尔顿·纳希门托的"特克赛"(Txai)则完全跨越了历史空间,他们组织几乎电影化的采风,进入凯尔特人城堡已消失的世界,进入卡亚波日益缩小的印第安人和红海豚保留地,这些活动几乎都与音乐有关,杰麦逊把这一切称为"特殊历史学"(Jameson,1991)。

<p style="text-align:right">(原载《音乐世界》)</p>

民族音乐学概说

[法]让·纳蒂艾 张晓东编译

民族音乐学主要研究各国文化社团与人种群体的音乐,从其出现至今已有百年历史。近一个世纪以来,民族音乐学对诸音乐体系的科学分析以及以社会文化为背景对人种的描述来看,它是一个集音乐学、人类学、人种学乃至语言学于一体的综合性学科。民族音乐学强调各种文化的特殊性,打破了西方音乐作品研究的一统天下;通过其自身所引发的一系列研究课题,面对传统音乐学,它起着非同一般的作用。就此意义而言,民族音乐学是对普通音乐学的发展。

一、学科的沿革

对于学科的发展,需要特别指出的第一篇有关民族音乐学的文章是1884年由英国人亚历山大·琼·埃利斯写的关于西方音乐文化以外的非和声音阶的分析。第一个非西方音乐资料档案馆是1902年由德国人卡尔·斯通普夫在柏林大学心理学研究所建立的。档案馆的创建,为日后研究人员的工作提供了使用声像与文字相结合的形象资料的便利。

19世纪末20世纪初,随着斯通普夫、阿布拉罕姆与霍恩博斯特尔三人研究的深入,出现了第一个民族音乐学派——柏林学派。三人以旋律的音高分析、调音方式以及乐器音阶的测量为依据,研究了由音乐所导致人的心理变化过程。研究的基本目的是比较,由此人们把这类研究名为"比较音乐学"。同时,霍恩博斯特尔又与萨克斯一起把当时全球已知的乐器进行了第一次大的分类,从而建立了民族音乐学的第一个分支——乐器历史学。他们借鉴人类学家格勒布内(Groebner)和施米德的研究成果来探究世界各地的乐器与音乐文化行为的传播。萨克斯在比较的基础上,提出了有关音乐演变的理论。柏林学派的弟子很多,特别突出的要算科林斯基。他主要的贡献在于创立了旨在揭示一般概念的旋律走向的比较分析法。他确信全世界可看到的旋律的量制(systemes scalaires)都源自五度圈。他还列举了348种旋律的结构,并且对这些结构在每一种文化中的状况进行了测定。

1. 美国的民族音乐学

民族音乐学发展到了美国便面目全非了。人们是把城市保留地中的印第

安人的音乐与大城市的音乐放在一起研究的。二战期间的美国民族音乐学是无案可查的,当时只有一些专题性的论著而已,但有关人种志的评论研究却日益增多。

美国的民族音乐学仍以比较为目的,但不及柏林学派那么普遍而明确。比如赫佐格在他的论文中,对皮马人和帕帕戈人的音乐文化风格进行了比较,主要依据的是它们的节奏型、速度、伴奏、旋律的音域、歌唱方式、表面结构的平均分布以及旋律的流量。罗贝特则对三组加利福尼亚印第安人的歌曲形式进行了分类,此后,她又根据文化场的不同提出对北美所有的印第安音乐进行分类,从而进一步深化了分类法。后来内特尔使这一研究方法更加明确、深入而具体。

同时,登斯莫尔(Densmore)发展了专题性论著。他和许多民族音乐学家一样,很早就担心西方文化的影响会导致其他文化中音乐的变异。因此,尽其所能地保护这些文化的原本音乐。在五十年的研究中,她记录、描述了十三个印第安部落的音乐,留下了十五卷巨著。她主要探求在一种音乐中,一个部落所特有的,能够代表其特点的东西。同时,她还记下了大量的人种志学方面的信息资料。尽管她的研究在我们今天看来有些平淡无奇,但她所提出的问题,她的工作作风却提前若干年预示了现代民族音乐学的发展。另一位民族音乐学家麦卡利斯特在他1954年写的《音乐劲旅》(Enemy Way Music)一书中,用一个专题集中研究了音乐行为中的人种学问题和音乐曲目的记谱与分析等问题。因此,可以说登斯莫尔和麦卡利斯特都无愧是现代民族音乐学的先驱。从此北美的民族音乐学研究进入了人类学与音乐学并驾齐驱的时代。

到了1968年,洛马克斯的研究最终标志着人类学与音乐学的联姻。他的研究综合了民族音乐学先前各派之说,分为:全球性的比较——把世界分为六大区,用233种特定文化代表56个文化场,从而对它们进行系统全面的比较;风格的描述——用民歌演唱格律分析法(cantometrique),通过具有13种变量参数的37种形式来描写歌曲的演唱风格;人种学的研究——把从各文化场的风格中得到的印象与每一大区特行的文化行为中相近的特点联系起来。洛马克斯的这些研究方法引发了许多问题,诸如:对每一地区选的范例是否合理?文化行为的度量是否一致?把音乐与种族特征联系起来的研究是否具有说服力?尽管如此,布瓦莱斯(Boiles)仍然肯定了这些方法在回答从人种学到音乐学,从音乐学到人种学方面的问题上所起的作用。

20世纪50年代,肯斯特(Kunst)和舍夫纳(Sehaeffner)把学科命名为"民族音乐学"(逐字拼写为"民族的音乐学")。至今,词汇的组成关系一直是争议的

话题。从大西洋两岸的研究看,音乐研究中的人类学领域越来越有其重要意义。

2. 欧洲的民族音乐学

欧洲的民族音乐学主要在中欧一带。民族音乐学家对这一文化区音乐的收集、整理的目的与美国民族音乐学家迥然不同。从五人团开始,他们的研究目的就在于保存各民族的音乐源流。由于他们采集整理的都是民间农民音乐,因此便享有了民俗学家的称谓。最主要的代表人有巴托克和柯达伊。有人担心身为作曲家的巴托克对民族音乐的研究是带有功利色彩的,目的是为了自己能得到创作灵感的音乐素材,实际上,巴托克在其创作中,汲取的只是民间音乐的风格及音阶形式,而从未照猫画虎地套用农民的音乐旋律与音乐题材,他要求采集者的研究,要从纯美学的向科学的过渡,特别强调民族音乐学研究的科学目的与科学意义。

巴托克与他的合作者们前后共记录整理了 3700 条匈牙利旋律,3500 条罗马尼亚旋律,3223 条斯洛伐克旋律,89 条土耳其旋律以及 200 条塞尔维亚、克罗地亚、乌克兰和保加利亚的旋律。巴托克的研究一直是以将全世界所有音乐归纳成若干形式、形态,恢复它们的原始风格,弄清它们的演变及其相互依存的关系为宗旨的历史比较方法。对作品的分析研究主要是分类式的,重在弄清这些音乐的动机及其变体。这一研究方法特别指出了各音乐之间的相互影响的脉络关系。

布勒伊洛尤是巴托克同时代最知名的罗马尼亚民族音乐学理论家之一。他的研究对法国民族音乐学的影响极大,他对民族音乐学的主要贡献有四点:a. 对具有音乐学与社会学意义的民间音乐的研究;b. 在不可能录下一个公社所有成员的演出曲目时,采用一些具体的标准来选择具有代表性的曲目进行录制;c. 无须探究一首歌曲的源流与传播,因为人们能研究的只是民间音乐口头传递的特点,即变化的趋向,因此应录下同一首曲子的不同版本,由此布勒伊洛尤提出建立一览表,对每一种版本只需填上第一版没有的新成分即可;d. 通过对不同变化版本的研究,弄清口传文化的功能作用。他的作品于 1973 年由鲁热在法国编集成册,1984 年被译成英文;同年,瑞士用英、法两种语言再版了他于 50 年代完成的《民间音乐录制丛书》。他的研究开始引起各国同行的注意。

3. 音乐的人类学

音乐人类学主要是指英语国家的民族音乐学研究,其宗旨是研究人种的构成。1964 年,梅里亚姆发表了《音乐人类学》一书之后,民族音乐研究的重点便转向了人类学。梅里亚姆认为只有把音乐现象置于其文化背景中才是可解的。

因此,有了他的警世名言:"民族音乐学是研究文化中的音乐"。书中确定了六个主要的研究方向:a.物质方面的音乐文化,即乐器对其使用者的象征意义与经济作用;b.歌词与音乐的关系;c.当地人特有的音乐形式;d.音乐家的作用、身份,公社是如何接纳他们的,他们是如何完成音乐的学习的;e.音乐的使用与功能;f.音乐是创造性的活动。这一音乐转向具体文化的研究最有代表性的专著是赞普于1971年写的《丹族音乐》,文章研究了在社会思想生活中的一个非洲社会的音乐。研究的基调完全是梅里亚姆式的。文中自始至终没有一个音乐符号。与其观点有过之无不及的布莱金更认为文化完全决定音乐,即对一种音乐文化的研究应从人种学的研究开始。这不能不使人想到马克思的经济基础决定上层建筑的理论。

民族音乐学对人类学的定向研究,大大拓宽了学科研究的领域,但这种研究注重的是社会文化对音乐表演形式的影响,而忽略了文化对音乐风格及其结构的影响。因此,人们不禁要问由此而出现的经验论式的研究是否能成功地证实;音乐通过对人类学的比较所能产生的现实意义?

随着音乐人类学研究的深入,又一个新课题出现在民族音乐学家的面前,即人种理论的研究。当人们还认为"原始部落"没有概念化的音乐时,一些民族音乐学家如赞普和费尔德就已经发现,为了说明音乐行为,原始部落使用的是包含在其文化、神话传说及宗教思想之中的可译性隐喻。这一发现打开了民族音乐学研究的新篇章,使民族音乐学研究提高到了应有的水平。

4.法国的民族音乐学

法国民族音乐学的研究起色不大。有关的书籍除了布勒伊洛尤的论著外,研究方面很少有新的突破。只有舍夫纳于1936年出版的《乐器的来源》一书。书中他提出了音乐来源的运动说,即音乐源于人体的运动,人体周围充满了音乐。从历史的角度看,这一假说也许还缺少考古方面的论证,但它却为民族音乐学中社会学领域的研究留下了广阔的空间。

法国民族音乐学在研究、分析方法的选择上还表现出极大的兼收并蓄与地理上的差异。如马乐塞勒-杜博与比高奈-安德拉合写的《法国民间音乐》一书,赞普的西非洲、所罗门群岛与瑞士音乐;阿龙(Arom)与德胡(Dehoux)写的中非音乐;洛尔塔-雅各布写的地中海欧洲、摩洛哥及埃塞俄比亚音乐;艾尔菲(Helffer)写的亚洲、西藏和尼泊尔音乐;市朗迪利写的乍得、利比亚音乐;达聂卢(Danielou)写的印度音乐,特别要提到的是鲁热于1980年发表的论著《音乐与着魔》。这是他经过多年潜心研究而完成的,它恢复了几乎匿迹的一种民族音乐学研究的传统,即对具体问题的综合性研究方法。

二、在人类文化中,民族音乐学研究的方法与目的

由于民族音乐学研究的方法与目的面广而多变,因此,至今人们都难以对其进行"盖棺定论"。

从研究方法上讲,民族音乐学研究有两种截然不同、两极分化的方法,一是把世界音乐作为一个整体进行普遍比较的研究。对此,内特尔曾幽默地把民族音乐学家比喻为贪食的人。这种根据人类学与语言学之不同,从研究者及其所属文化的观点出发进行的研究方法,便是语言学意义上的非位的、无区别性的研究方法(etique)。二是,在民族音乐学的译名中,民族的含义多于音乐的含义。因此,民族音乐学更重在研究一种音乐文化中的文化特性。在此人们并不欣赏那种专题化、定向化、规模庞大而又面面俱到的比较研究。研究的特点是"定位的、有区别性的"(émique)。这种方法是以当地人的思想观念、思想体系为依据来阐述自己的观点。当然,最好的分析研究应由当地人自己来实现。无疑,研究方法标准的确立,是由研究对象而定的,并不是万象归一的,也是依着我们文化的历史而定的。

于是,民族音乐学的研究处在了进退维谷的境地。从比较语言学看,它的译名是指研究音乐的一般概念,属于人类学范畴。布莱金写了一部名为《人之乐》(How Musical is Man)的书,正是例证。从文化学的角度看,它的译名更倾向于对每一种文化的研究而完全束缚住了研究者的个性。这一方法有悖于民族音乐学研究的宗旨。因为作为一门学科,民族音乐学的确立,完全是西方文化发展的结果。从科学史孕育形成的思想体系到我们看到的各类音乐行为,都是这一学科所关心的问题。

那么,民族音乐学的关键问题在哪里?

民族音乐学的研究尽管学派不同,主张各异,却永远是在同类问题上进行比较、归纳(可参阅内特尔的《民族音乐学研究》一书)。在排他性的"音乐是世界语言"的文化观念中,音乐文化的特殊性被扼杀。人们看到的是多数社会对音乐体裁的称谓不同,也更不可能有与"音乐"一词对等的同义词;即使"音乐"一词就其语义学方面的意思而言,也不一定与我们在音乐与非音乐(如话语、噪音等)之间所做的划界一致。这就使民族音乐学在划分说与唱的标准上有时显得举棋不定。同时,在一些音乐文化中,"歌词——音乐——舞蹈"的连续性之强又使人难以把舞蹈动作与音乐演奏分开。

音乐作品概念的界定也并不简单。一首曲子、一支歌的统一标准是什么?作品的标题如何定?首句诗与第一乐句如何写?由音阶、即兴创作的规模及其动机所限定的无题音乐作品、创作过程的实现要说明的又是什么?

把从世界各地采集到的资料进行比较、归纳之后,会发现各地音乐创作的过程与构成的差异极大。因此便有了欧洲音乐以外的所谓艺术音乐(如印度、巴厘、爪哇的音乐)与民间传统音乐(如因纽特人、俾格米人,以及美洲印第安人的音乐)之分。长期以来,由于民间音乐没有理论,因此,人们一直把它与欧洲的文人音乐对立起来,民族音乐学也因之被视为没有理论的音乐研究,致使亚洲、非洲及阿拉伯音乐得不到重视。尽管在布勒伊洛尤时代就已经有了一些模糊的体系,但人们对这些体系与实际创作技法之间的关系所知甚微。经过赞普和费尔德的努力,才使民族学理论的确立成为可能。其实,指出民族学理论与西方理论的差异并不难,但只有当这些理论与实际音乐作品有着决定性的影响时,人们才不会否认它们所应有的理论地位。

创作方面的问题更是"千姿百态"。从一成不变地被演奏、创作的曲子到不断变换其程式的各类乐曲都是如此。目前的研究导向是给即兴创作套上严格的"界圈"。同时,对口传音乐的概念问题也出现了争议。从严格的历史意义上讲,亚洲的某些音乐是有乐谱可寻的。而靠记忆学会并创作出来的爱斯基摩人的歌唱音乐确实是口传下来的。固努伊特人(Inuits)也的确懂得用音节字母记下的歌词——使用在20世纪初由传教士教授给他们的文字。于是,所谓的口传音乐也就不像人们所想的那么纯正了。

最初人类学的研究是对无历史、"静态"社会的研究。后来,民族史的出现彻底动摇改变了这一概念。民族音乐学作为共时学科,无疑也经历了同样的变化。当然,最初,由于受文化亲缘传播论的影响,民族音乐学的思辨多是在音乐源上。但随着科学一体化对"原始性"与"远古性"之间建立起来的层面的否定,这类思辨也随之销声匿迹。那么是不是说历史角度的研究,也就此从民族音乐学中消失了呢?对此人们无法断定。而新近对人脑功能的研究发现必然会使人们重新考虑与文字记载有关的音乐源这一陈旧的话题。但所不同的是,这一次人们开始从生物学的角度进行探讨。布莱金曾就此发表了文章。此外,历史方面的诸多问题也随着音乐研究倾向的变化而重新出现,诸如通过视听媒介而全球化的欧美文化;猎奇文化与欧美文化之间的关系;工业国家"禁猎区"的出现;城市土著人的出现,以及城市民族音乐学的发展等一系列问题,都改变了实际音乐研究的方向。研究的重点也从布勒伊洛尤所说的"传奇般的迁徙"转向了我们自身的生活环境。

另外,民族音乐学还特别注重对实用音乐的研究。学科中还借鉴了人种志学的研究方法,以便人们弄清音乐研究的方方面面。诸如,劳动歌曲、宗教音乐、戏剧音乐,广而言之还有节庆音乐等。对这些问题的研究,又使人回到了更

棘手的理论问题上,即作品的结构是否由内容组成?功能主义者充分肯定了这一点,但却没有对这一文化与音乐的关系问题做出明确的论证。而新近出现的文化学派对此给了一个万能通用的答复——音乐是用于加强社会凝聚力的。然而这一文化——音乐的定论同样忽略了诸音乐语言历史源的可能性。这一早在20世纪30年代就被赫佐格论证了的问题。再者,虽然功能主义者也战战兢兢地搞些民族美学的评论,但他们很难接受土生土长的本地人(土著人)也会注重其音乐作品的美学价值的说法。但他们忘记了,如果说情爱是人类行为的一般概念之一,而美感不属于情爱之一,岂不令人瞠目;如是说,音乐不源于情爱就更令人难以置信。

总之,这一极为微妙的有关美学价值问题的研究,已成为民族音乐学研究中尽人皆知的课题。同时,民族音乐学家还应注意研究一种文化中的所有的音乐形式和世界上所有的文化。正如内特尔所说:对民族音乐学家而言,所有的音乐都是平等的。

三、民族音乐学家的任务

1. 田野工作

我们这个时代很难接受过去那种"室内的民族音乐学"。民族音乐学家要离开室内走向田野;而田野工作的要求是很严格的。首先是一系列的准备工作,诸如:阅读有关民族的人种志学与音乐学方面的著作文献;听现有资料馆已收集整理的唱片磁带;与人类学家、语言学家或其他已经去过有关民族的居住区的民族音乐学家进行交谈,有时访问一些已"搬迁进城"的土生土长的本地人。技术方面的准备很简单;准备一些录音机和录像机……在调查研究开始之前,对民族音乐学家来说准备工作的道路是漫长的。

田野工作时间的长短因人而异,但至少要一两个月。工作成绩的大小,也因研究人员的感受、个性及研究目的的不同而异。传统的调查记录多是瞄准研究对象的文化历史的穿透性进行的,或者只是一份调查人员的田野工作观察报告而已。美国的民族音乐学家胡德在田野工作了若干年。开始,她先用整整一年的时间来使自己彻底地弄懂所在地的风俗习惯,同时使自己完全地入乡随俗。之后,才有了她的人种学问题的研究。后来,她根据语言学"双语性"的理论,把音乐文化视为一种语言,提出了引人注目的"双重音乐性"概念,从而深化了民族音乐学的研究。

2. 记谱与分析

田野调查结束后,研究人员又将开始漫长的分析整理工作。比如,整理田野日记,为录好的乐曲分类,复制磁带以便保留存放档案馆或寄回调查所在地

的社团等。

然后是资料的分析挖掘工作。那么,是否要对所有录下的曲子记谱?有人认为,在反复认真听了乐曲之后,划出特别的线条就可以从一首曲子、一个风格或全部调查资料中找出许多有价值的东西,其实,一切因研究目的而定。有一段时期,整理的目的就在于保留。当巴托克着手编写匈牙利音乐全集的时候。他所带来的不仅仅是一种科学研究的基础,同时也大大加快了匈牙利民间音乐整体性传播的步伐。而西格则经过挖掘整理,提出了规范性与记叙性两种音乐书写记谱方法。同时,他还发明了极为有效的自动记谱机。

民族音乐学的分析方法并不很多。大致有:科林斯基的全球性分析法,洛马克斯的民族演唱格律分析法(cantometrique),巴托克的分类法,赫佐格、内特尔和鲁热的整体描述音乐作品,撰写音乐文集、再造风格特点的研究方法,以及按照语言学(如:语言学、词技巧、生成语法等)模式的分析方法。今天的研究人员则越来越倾向于对音乐现象的社会文化环境的描述,对音乐演奏形式的描述。整个学科在其所关注的各类问题上仍显得"大局未定"。

3. 出版发行

民族音乐学家可以是档案保管员来管理收藏录音磁带。比如:法国巴黎人类博物馆的民族音乐学部、民间传统艺术博物馆,美国的布卢明顿传统音乐大档案馆,以及华盛顿国会图书馆都是由民族音乐学家来管理有关的收藏品的。民族音乐学家还可以是博物馆或大学里的乐器保管员。由萨克斯和舍夫纳阐述的乐器历史学(organologie),后来就成为民族音乐学研究的一个重要领域。主要的国际性刊物《民族音乐学》,是民族音乐学会的喉舌,其学术会议都在美洲大陆举办;《传统音乐年鉴》,每年一期,由国际传统音乐委员会创办,面向全世界;联合国教科文组织的国际音乐委员会的《音乐世界》,每期在柏林出版;还有由各地出版的专业性刊物,如《亚洲音乐》。

结束语

民族音乐学就好像是各类学科的一个巨大的十字路口。它要求民族音乐学家要具有多方面的知识和能力。身体上的:要吃苦耐劳、身体强壮、坚韧不拔,同时要触觉敏感,具有外交应变能力。科学上的:要有音乐方面的技能,同时具备语言学和人类学方面的知识。一个民族音乐学家是否能够集诸学科知识于一身并为其所研究的文化服务,都在于自己的努力。因此,如果一个民族音乐学家没有超越音乐狭窄范围的好奇心与敏感度,他就不可能认真地从事民族音乐的研究和学习。就此而言,可以说民族音乐学是人文科学中最难的学科之一。

跨国音乐业的特性和文化帝国主义

[美]利比·加洛法罗　蒲　实编译

本文作者通过对美国流行音乐跨国流通情况的分析,论述了音乐文化发展变化的复杂性。包括:a.技术进步与跨国流通;b.跨国音乐流通的双向性;c.跨国音乐流通中产生的新的民族性和各种本土音乐文化在此过程中的定位;d.跨国音乐流通过程的两面性及各国对此应采取的发展战略。

——译者

罗杰·沃利斯(Roger Wallis)和克里斯特尔·马姆(Krister Malm)在对小国音乐业的创造性研究中注意到,20世纪70年代到80年代音乐业的特点是世界各国几乎同时兴起"所谓的"民族波普音乐和摇滚乐。人们喜欢从以下两个相关的基点来解释这一现象。首先,人们认为所有的资本主义企业中都存在着显而易见的动力——各跨国录音公司都要发展新市场,这主要是由于当今全球市场经济狂热所引起的。其次,人们认为自己拥有使世界变小并促使自身更靠近全球文化的技术。

根据这些解释,跨国音乐流通经常被看作一种垂直地从强国到弱国的流通,或者是采取了一种从中心到周边的模式,即从占统治地位的文化流通到边际文化,并给人一种压制、取代或破坏其他国家本土文化的印象。一些研究者认为萨尔萨(Salsa)音乐的发展是工人阶级抵御摇滚乐入侵的结果。这种明确地将萨尔萨音乐划为民族主义的(好像它属于某一拉美国家"自己")而将摇滚乐划为帝国主义的(好像它只属于美国)观点,虽然有力地描述了拉美国家民族性产生的某一时刻的情况,但是过分笼统化的划分却否定了文化发展变化的复杂性。

阿君·阿帕杜莱(Arjun Appadurai)指出,"许多菲律宾人唱一些美国歌曲……比美国人唱得都好"(1990.3)。但他避免做出明确的结论,而是提出全球文化经济是一种"复杂、重叠和离散的秩序,这种秩序已经不能以现有的中心-周边模式去认识了"(1990.6)。阿帕杜莱所讲的"离散性流通"可以认为是分析全球文化的后帝国主义模式的开端。

跨国音乐业的特性和文化帝国主义

　　文化帝国主义这一概念,根据戴夫·莱恩(Dave Laing)所说,是左派分子关于国际政治统治的文化对应物这一思想的发展。莱恩说,"文化帝国主义产生于历史上西方国家压制第三世界的殖民主义作用和当今跨国传播过程和电子公司的作用"(1986)。

　　沃利斯和马姆假定,文化帝国主义存在于"一种通常是强力社会或一社会中有势力的群体的文化被以某种正式有组织的方式强加给另一社会或群体的时候"和"通过将被统治文化群体的金钱或资源转移到统治文化群体从而发展统治文化的时候"(1984)。对沃利斯和马姆来说,文化帝国主义这一概念包括文化和经济两个方面。那么就流行音乐而论,文化帝国主义这一命题是与国际化模式分不开的,国际化模式从最初使用以后一直反映了音乐业的运作特点。

　　美国录音业在发展国际关系方面从来是当仁不让,早在1878年其录音业诞生的几个月后就向全欧热情的听众展示了爱迪生滚筒唱机。但在其录音业形成的各个阶段,美国经常收到别国制作的音乐。1901年维克多留声机公司成立后不久,制作人弗雷德·盖斯伯格(Fred Gaisberg)一直在欧洲所有的音乐都市录制音乐。由于有教养的人对高雅文化的偏爱,因此欧洲艺术音乐被视为远远优于美国的流行音乐。国际歌剧明星在音乐娱乐阶梯上占有最高的位置。因而最重要的维克多"红标"系列唱片是用各种欧洲语言和许多东方语言演唱的歌曲和歌剧选段以及俄罗斯皇家歌剧院的录音。

　　美国流行音乐慢慢地从欧洲高雅文化的阴影中脱出并独立——首先是通过锡盘苍(Tin Pan Alley,一译"丁班苍")歌手们的努力,后来更有力的是靠着摇滚乐及众多由此化生的乐种。在此期间,美国在政治、经济方面也取得了国际上的统治地位。自此后,美国流行音乐始终享有国际听众,国际销售额一直为不断发展国内录音业提供了可观的额外利润。但是直到最近,国内市场仍是美国这一发展中行业的重点。作为进一步发展的条件,对世界市场的系统开发直到20世纪80年代才占有主要地位。

　　早在1977年,CBS和RCA公司就声称,他们50%以上的销售额来自其国际分部。当时瞄准国内市场的艺术家和主要在美国以外有市场的艺术家之间还存在着明确的界线。高得惊人的国际销售额,是由如同胡里奥·伊格雷西亚斯(Julio Iglesias)这样的国际艺术家带来的。这些在美国市场中几乎不起眼的艺术家们的音乐制品,在国际市场上的销售额超过了在国内市场的销售额。迪斯科音乐也常常跨越国界,但它在很多方面从一开始就是跨国性质的。它在国际上的成功,很大程度上取决于以美国为基地的录音公司无所不在的国际联系。这是美国公司在市场销售方面取得的一个胜利。到80年代,美国录音业

形成了以系统地出口原为国内市场制作的英美流行音乐为重点的较自觉的国际化战略。

80年代早期,标志着美国流行音乐特点的迪斯科,由于本身形式主义发展的必然性和硬摇滚歌迷们种族性的强烈反对而遭到冲击。而早期注入音乐业的具有潜力的朋克音乐,自60年代在流行乐坛中销声匿迹后,这时却开始复苏并形成一股包容了极其繁多的音乐因素的新浪潮。

在这期间,美国音乐业也经历了40年代后期以来的第一次大衰退。其音乐录音制品在本国的销售额减少了12%,从1978年的4.1亿美元跌到1982年的3.6亿美元。而在世界其他国家的销售情况很快也陷入同样境地。美国国际音乐业销售总额下跌约18%,从1980年的11.4亿美元降到1983年的9.3亿美元。这对于一个在五年前还拥有两倍以上销售额的行业来说是一个急剧的衰落。与此相应,美国新音乐录制品的数量也削减近半,从1978年的4170种减到1984年的2170种,音乐制作也更加受到限制,从而使新艺术家们难于进入这一行业。

此后美国音乐业经济的回升,主要归因于一批大红大紫歌曲的一路成功,而较少地归因于唱片销售额的普遍回升。1983年发行的迈克尔·杰克逊的密纹唱片《毛骨悚然》反映出音乐业复苏的两个量的突出:产品的集中和发展新市场。到1984年,美国音乐业终于以4.4亿美元的销售额回到了1978年的水平。这时,《毛骨悚然》已作为当时销售量最大的密纹唱片进入《吉尼斯纪录大全》。该片在世界范围内的销售额最终达到约四千万张。

美国音乐业显然进入了国际化的新阶段。《毛骨悚然》标志着热销唱片的时代。作为解决音乐业经济困难的手段,这些唱片中的歌曲是超级歌星们演唱的。有意思的是,很多新超级歌星如迈克尔·杰克逊(Michael Jackson)、莱昂内尔·里齐(Lionel Richie)、普林斯(Prince)、戴安娜·罗丝(Diana Ross)、蒂娜·特纳(Tina Turner)和惠特尼·休斯敦(Whitney Houston)等都是祖籍非洲的美国人。这一情况也许最早暗示出世界市场中更广泛的世界性或许会使国内流行音乐的面貌有所改观。多文化性的教育对迈克尔·杰克逊来说几乎没有丝毫浪费。虽然他最近录制的密纹唱片《危险》既无趣也没有《毛骨悚然》那么受欢迎,然而却是国际市场的一个样板,上榜时间逾一年之久。从表面对不同文化群体的态度看,题为"黑或白"的音乐录像片(录制了《危险》一片中的第一首乐曲),是以大量多文化"变体"手法结束的。这显然说明人类最低的共同标准不再是英美人的标准了。

自1985年起,美国音乐业又开始了大体稳步发展的势态。到90年代为

止,号称年销售额为 7.5 亿美元,而在世界市场中估计超过 20 亿元。即使有全球经济格局的重新组合,若没有跨国音乐业所有制模式的一些深刻的结构变化,也不可能产生这种复苏情况。

一小撮跨国录音公司长期占领着国际音乐业的权威中心地位,在过去十几年中的估算销售额一直相当稳定。五大公司(即 EMI, Polygram, CBS, RCA 和 WEA)控制着近三分之二的世界市场。其中每个公司又都归属于一个更大的跨国集团。目前,五大跨国唱片公司中只有 Time-Warner 公司的分公司 WEA 仍归美国所有。而且在 1991 年,Time-Warner 公司与东芝和 C. Iton 公司签订了一亿美元的合作协定。此外,日本的 Matsushita 公司也争取在国际音乐业市场中占有一股力量,以 6.6 亿美元买入了 MCA 公司(包括 Geffe 唱片公司和 Motown 公司)。因此,就美国被看作是出口波普音乐和摇滚乐的主要帝国主义罪犯这点而论,必须注意的是,美国现在已不再是主要的获利者了。那么关于文化帝国主义概念的经济基础由此而出现了问题。

新兴的跨国娱乐公司成功的关键是赖于遍布全球的大小传播网络。正是从这个意义上讲,技术进步对本项论题益为重要。

80 年代早期卫星转播技术的发展,使录制音乐的艺术家们立即能与国内观众见面,并使表演艺术得以在世界范围内即时播出。另一方面,盒式录音磁带技术在全球的渗透,以不同的形式为全世界所接受。在美国,新的转播技术于 1981 年初露头角,开辟了有史以来最有力量的音乐播出频道——音乐电视台(MTV)。它很快成为历史上发展最快的有线电视频道和使唱片与国内观众见面的最有效的途径。类似的音乐电视频道随即出现于加拿大和欧洲。

在国际音乐舞台上,卫星转播的妙处最突出地表现在重大事件中,即表现在各种具有社会意识的群众音乐会和群星荟萃的演出中。这类被称为"募捐摇滚乐"的活动始于 1985 年,如"我们是世界"等主题演唱会。除了这些活动明确的人道主义动机之外(或可能由于这一点),各跨国唱片公司在寻求新市场、组织新听众和吸引新消费者方面,大大受益于这些最难得的云集了具有社会良知的表演艺术家们的重大活动。

盒式录音磁带技术也始终是一把双刃剑。它的采用为跨国音乐业向遥远地区发展提供了有效的形式。盒式录音带是 80 年代中期国际上受喜爱的音乐载体。至 80 年代末,盒式录音带的销售量是其他音乐载体销售量的三倍。然而正是由于具有方便和可复录的特点,盒式录音带一直用于各地音乐的制作、复制、销售和创造新音乐风格的过程。该项技术因而往往分散了对音乐制作和消费的控制,使新的声音和音乐得以找到新的表现渠道。

那么为什么关于文化帝国主义的论点依然存在呢,在很大程度上是由于人们认为引进西方文化、技术和组织形式本身会产生破坏性影响,这种影响在缺少严格经济控制的条件下益发严重。以往在发展中国家文化系统的活动者和赞助者中一直存有一种想法,即认为大众传播本身是件"糟糕的事情"——是帝国主义的工具,其破坏性之一,是帝国主义在文化方面的必然影响。我知道,工业化也就是本土文化的商品化、商业化和技术传播过程,带来了一些复杂因素。这些因素会影响本土音乐的使用价值。商品化会把文化与日常生活分隔开来,明星制的形成和受限制的广播形式的使用,会深化这一过程并限制音乐制作的多样性。最初作为实况演出和用于社会礼仪的音乐,现在被包装起来作为娱乐品销往世界。简言之,大众传播对各种传统文化有一种变革性影响,然而这些变化是否总是否定音乐的社会效用却完全是另一回事。此外,很难强迫人们认为雷吉(Reggae)这一本身为美国节奏与布鲁斯、商业化和西方技术的综合产物是一种已被剥夺了政治力量而沦为纯粹商品的音乐。

抵御大众传播的另一面是人们被赋予了保护传统文化这一想来是较崇高的使命,这一工作旨在使那些面临迅速变化的世界而引起人们重视的传统文化存活下去。这项工作受到人们的欢迎,但我却不由得感到,"保护过程"和"规范化"交叉的结果也许会事与愿违。约翰·柯林斯(John Collins)和保罗·理查兹(Paul Richards)在评论西非早期的民族音乐学研究时认为:"在……民族音乐学研究的一个重要方面……是保护'传统'(因而是纯民族的)音乐,使之抵御外来影响的冲击……抵御'混合'杂交化"。从另一个层次上讲,这实际上是认为非洲音乐中的变化是异常的甚至是不正当的过程。

柯林斯和理查兹给人们提出了一个问题,即是否由于"建设'原始'和'传统'音乐的需要而产生了上述观点,以作为矫治工业化进步中不太尽如人意之处的办法"。从这些作者的论述中又引出了近来重现于政治日程中的特性、种族关系和本土性等问题。

斯图亚特·豪尔(Stuart Hall)在解释他称之为"重来的特性问题"时说:"民族-国家日益受到下列因素的围攻:来自上层的全球的相互依存性——我们的生态生活的相互依存性,作为一种全球力量的巨大的资本相互依存性和世界各个市场连接落后、发达和极发达国家的经济的复杂方式。……但同时也存在着下层的运动,以往统统以民族-国家的性质限定的各个民族、群体和部落,现在开始重新发现她们已经忘却的自身的各种特性。"

正是在这种全球与本土的辩证法中——在阿帕杜莱称之为"离散"的过程中,各种新的民族特性开始产生——这些特性不能理解为与一固定地域相联系

的自发的、稳定的、静止的表现,而应理解为运动的、发展的、将以往传统与世界体系的错位联系在一起的相关的认同过程。因此豪尔说:"在同一时刻,人们既感受到世界的一部分,又感受到自己村落的一部分。他们既具有聚居区的特性,又是世界公民"。

在考察文化功用问题时,重要的是考虑到民族特性这一概念,在这一概念用于美国流行音乐时更是如此。难道美国之外购买迈克尔·杰克逊的《毛骨悚然》唱片的 2500 万人可能都只是帝国主义力量的没有头脑的盲从者吗?杰克逊制造了一张与广大国际听众的文化感受力产生共鸣的唱片这一点能让人理解吗?仔细考察一下美国流行音乐的根源,为后一问题提供了很有分量的答案。美国是一个由移民组成的国家,其文化形式从历史上就源于其他许多地方。摇滚乐的根——它对现今几乎所有流行乐种的形式上的影响——显然表明了这种多文化性。在界定摇滚乐的种种特点中,当然有非洲的特性——作为结构原则对节奏的强调、曲折变化的音符、切分乐句、呼应风格等,这些都通过美国黑人音乐的体裁和演唱风格表现出来。此处也有一些人们熟悉的欧洲旋律及和声因素,还有种种来自其他方面的不同影响,如来自拉美人、法国克里奥尔人和夏威夷人的影响。因此,"很难认为,摇滚乐如同好莱坞电影或英国电视新闻那样完全是'西方的'"。

直到最近以来,在我们试图认识国际文化与信息流通的过程中,流行音乐一直未受到足够的重视。流行音乐的各种实际社会关系完全被忽视或被人们根据其他文化形式的情况来推论。事实上,流行音乐的社会关系的复杂性是很独特的。多数文化产品如电影或录像,一般是在一个国家制作生产出来作为成品在另一国家销售,这与流行音乐构成鲜明的对比。根据拉里·肖尔(Lany Shore)所说的,"绝大部分国际音乐流通不是以成品形式,而是采取本国生产的母带形式。除了这一显著特点外,对于认识国际音乐业尤其重要的一点是,许多国家的跨国音乐公司全力推销本土音乐。它们的大部分利润来自国际型艺术家(通常是英美音乐家)的唱片的销售额。但几乎在它们开展工作的所有国家中,尤其是在那些较大的市场中,跨国音乐公司都需要为了它们子公司商业上的成功而开发一些当地的名曲唱片"。

国际流行音乐的出口,刺激了产品东道国内部整个制作及推销基础结构的发展。多国录音公司各子公司的雇员们,很可能将成为产品东道国的居民。从设备的成本效益出发,这些多国录音公司一般都插手当地各种音乐的制作。制作设备的效益反过来又刺激了往往归属于当地人和他们主办的一些附属小行业如各种俱乐部和零售渠道的发展。

在一个较深的层次上,特别是在那些具有很强的自身音乐传统的国家中,存在着国际流行音乐与本土音乐的相互作用。全世界在50年代和60年代充斥着英美音乐,这影响了但并未阻碍当地音乐工作者们发展适合自身文化的音乐风格。各种不同的摇滚乐样式已表明极易出口,这也许正是由于它们是较简单的、易于本土化的形式。从这个意义上讲,它们可以起到某种能够马上服从当地内容的音乐模板的作用。作为一系列风格因素,它们也可以很容易地融入各种本土音乐中。

80年代初是全东欧地下朋克音乐业文化的发展时期。当时进口那种形式主义的音乐或介绍它们的影响是完全不合法的。因此各跨国唱片公司没有从推销朋克音乐的黑市行业中赢利。这些乐种非但没有遏止住本土之声,反而有利于削弱腐朽的权威制度。在谈到阿根廷的民族摇滚乐运动时,帕波罗·维拉(Pablo Vila)指出,美国的各种摇滚风格,在70年代末和80年代初的专制时期成为最有凝聚力、最持久的对立文化之声的基础。

每种摇滚乐风格通过与语言、具体内容、配器、表演风格的结合而与某一本土文化相联系。这种交叉文化的接触也许是由以往的帝国主义式的行为引发的,但至少就音乐来看,所造成的结果一般接近于"跨文化过程"———一种双向过程,一方面是国际波普、摇滚、节奏与布鲁斯的音乐因素与当地民族的音乐文化相结合;同时本土文化的影响也有助于各种新的跨国(民族)风格的发展。正如古德温(Goodwin)和戈尔(Gore)所描述的,"与第三世界音乐家利用西方摇滚乐和波普音乐或西方享用非西方民间音乐的情况一样,西方流行音乐的歌星们也挪用非西方的音乐"。我们在为"世界节拍"下一个恰当定义时的困难,证明了这一过程的复杂性。

那么我们如何定位世界系统中的各种本土文化呢,目前的研究倾向于将"实际上是某种地区、国家和全球的联合产物本土化,使其归属于某种文化外部关系和错位的边际部分"。作为一个纠正的办法,詹姆斯·克里福德提出了"流动文化"的概念,建议"不要把边际看成新的中心……而应对文化住所流动的具体运动关系进行比较分析"。如果把克里福德的流动文化概念限定在比喻意义上,文化的定位将要考虑到"通过电视、广播、旅游者、商品、军队和音乐(我想着重补充这一点)而传输的各种力量"。

文化定位的形成结构,使我们必须对文化帝国主义论题的另一基点即想象中的传统音乐文化的"纯粹性"提出质疑。保罗·西蒙(Paul Simon)在第一次听到南非的流行音乐时说:"我听这音乐像很早期的摇滚乐,即很像那种50年代城市黑人的摇滚乐。"这并不奇怪,因为南非同许多其他国家一样,在50年代

和60年代是处于美国音乐出口的强流之下的。西蒙的获奖唱片《佳境》赖于将南非的城市快速爵士乐与祖鲁人的合唱音乐融为一体。南非各种流行音乐风格本身强烈地受到50年代和60年代美国黑人的节奏与布鲁斯、灵歌、爵士乐和黑人福音音乐的影响。在西非出现的各种流行音乐体裁如尼日利亚的非洲节拍和加纳的非洲摇滚中,同样可以看到美国黑人音乐的影响痕迹。把这描述为散居的非洲人重返故土的确证——也许更为确切。

如果说这些新兴的非洲流行音乐对先前盛行的中心超越周边的概念提出了疑问,那么雷吉(Reggae)音乐的例子对中心-周边模式及其隐含的北-南流通模式就提出了更有力的挑战。借用了西方技术、美国黑人和非洲的文化,牙买加的主要出口触角伸向四面八方,影响着美国和东西欧各种新潮亚文化。并如摇滚乐一样,作为一种全球模板,产生出非洲和西班牙的雷吉音乐样式。更近些时候,类似的多边流通情况反映在西班牙和法国的加勒比海人的流行音乐中。

特别是考虑到过去十几年中与音乐相关的大众传播在全球的深入,文化纯粹主义者想象的文化隔绝化已不复可能了,甚至最与世隔绝的澳大利亚土著人的音乐,也不再可能回到种种分立的民间文化形式中。相反,以高度复杂的方式与周围的其他文化形式相互作用,有趣的是看到澳大利亚中部土著人传播协会已经着手利用先进技术作为保护传统的手段。夏威夷音乐家也同样利用现有技术以满足发展中的旅游贸易的需要。利用了这些技术的文化制品,由于是商品而不能被简单地弃除掉。必须把用数码技术制造的录音品、世界范围的广播和音乐录像看作为新的交流方式。它们创造了新的相互作用模式。这些新模式毫无疑问地不同于"现场"表演,但未必与"现场"表演不和。这样制造出来的音乐并不比别的音乐缺少"真实性"。相反,我们对音乐真实性的看法,如同对我们的版权法和文化理论的看法一样,已经落后于技术的进步。

那么所有上述情况为我们提供了什么结论呢,和任何主要目标是公司利润的企业一样,跨国音乐业肯定要卷入到全球经济的不平衡状态中去。但若认为其文化作用必定属于一种损耗,那么就会误解克里斯托弗·斯莫尔(Christopher Small)所谓的"音乐构成"的各种社会动力。"音乐构成"这一概念不仅涵盖作曲和表演,而且涵盖舞蹈甚至听赏——总之,涵盖除生产消费外的一切参与音乐的活动。这个概念可以很容易地扩大到包含挪用国际流行音乐和运用先进技术的活动。这里重要的是这样一种见解,即一特定文化集团的所有成员把自身的某些东西贡献于创新过程,从而也提高了这种文化的活力。

我并非否认存在文化压制的情况,而是认为正在产生的世界系统中的各种

文化结果,不仅包括破坏和失败,也包括挑战和机会。从这个意义上讲,各种本土文化,按乔斯林·吉尔保尔特(Tocelvne Guilbault)的观点,都面临着制定一种两头战略的形势:一头是保护本土文化的资源和特性,另一头是推广本土文化的资源和特性。面临着严重错位和脱离本土文化的形势,保护传统的工作常常导致斯图亚特·豪尔所谓的"文化复苏行动",这是与保护传统的机动相适应的。而另一方面,推广传统的工作却是一项远为困难的课题,它迫使一种文化采用统治文化的技术和结构形式,以便参与到全球经济和势力的运作过程中去。在这种努力中总是存在着削弱或消除某种本土文化形式的危险。另一方面,如路易斯·梅因切斯(Louise Meinties)指出的,"为了调解与从属群体的关系并与之结合,统治阶层必须不断地重构自身,以使自己的核心价值不会受到威胁"。而在重构自身的过程中,统治阶层必然地带上了它所压制的从属群体的某些特点,保罗·西蒙的《佳境》就是一个说明问题的例子,这是一张将难以置信地把不同文化的因素结合在一起的唱片。

 在赞美这些差异的同时必须懂得,在全球政治和文化、经济的重组过程中,国际资源本身是多文化性的。随着这些资源越来越适应范围更广的文化形式,人们绝不会允许全球文化的新的多样性遮蔽各民族不同层次的文化和民族特性,更不允许其遮蔽长久以来与性别和阶层相联系的文化上的不平衡状况。

<div align="right">(译自《音乐世界》)</div>

琉球对中国音乐的吸收

[日]矢野辉雄　金　秋译

三弦传来的时期

冲绳曾是历史上的琉球王国,在1372年的诏谕中接受中国的册封,最初的中国官船访问琉球是在32年之后的1404年。这之后直至琉球灭亡,册封使的来访有22次之多。琉球王府接受和享受中国音乐正是在这种官船来访和琉球进贡的背景下实现的。

册封之前,在洪武二十五年(1392)有36姓的闽人归化。据《大明会册》所载,这36姓称作"舟工36户",即有航海和造船技术的匠人集团。而在琉球正史《球阳》中有"始节音乐、制礼法、改变番俗"的记载。由此可以推测,琉球方面对这36户姓带来的音乐、礼法感到新奇、富有魅力。1392年琉球开始往中国的国子监送留学生,并在1413年送怀机到北京,使其视察中国的礼乐文物,意在将这种新的礼乐引进到琉球。

之后,琉球在1429年由尚巴志进行了冲绳的南山、首里、北山的统一,对外实行一元化的外交,而且在中国受到比其他国家更高的礼遇。在这期间访问冲绳的册封使使录,成为研究琉球音乐史的必不可少的资料。

1534年册封使陈侃,在其《使琉球录》中有册封仪式之后的盛宴上"金鼓笙箫乐、翕然齐鸣"的记载,一般认为这是中国式音乐早已被接受的佐证,再有1562年来访的第11回官船的册封使郭汝林的使录中有在琉球王的居住处出入皆乘肩舆,前面有吹鼓手先导开路,枪戈随后的记载。在此使录中应特别注意的是,提及用三弦这种乐器的演奏,即"乐用弦歌,音颇哀怨",而且还附有"人老不少年"这种意思的歌词。

琉球的三弦是中国福建附近的民间使用的一种民间乐器,后来传入琉球,但是传人时期不很明确,有几种说法。认为很早传入的说法是:1392年由闽人36姓带来的;还有一种说法认为是较晚传入的,大约在1500年前后。这两种说法的时间相距大约100年。三弦传入日本的时期,从日本各种文献来看,大约是在永禄年间,即1558—1570年。历来多有14世纪闽人传来之说,但是这个说

法似乎证据不足。因为首先在陈侃的使录之前从无关于三弦的记录,在日本也没有14世纪存在三弦的记录。由此来看,三弦传入冲绳应在15世纪后半叶至16世纪前半叶比较可靠,近14世纪后半叶至15世纪前半叶,中国的泉州是进入冲绳的门户,此地被认为是福建南音的发祥地,当时在中国,与琵琶、洞箫并重的就是三弦。

琉球这时恰值冲绳由中山统一起来,这时正是冲绳与日本、朝鲜、中国以及南方各地区的交易活动相当活跃的时期。琉球这种称呼就是指现今冲绳的地域范围,虽然是在明太祖之后,但这时的琉球终于作为一个历史、地理的现实存在而被具体地承认了。《李朝成宗实录》中记载着,唐人为了做买卖而来到琉球并且定居琉球。随着海外交易的繁盛,形形色色的人由中国来到琉球,作为民间音乐的三弦传入的契机,决不仅限于正式的册封使的渠道。证据就是三弦在进入琉球王府的同时,很快也在伎女们中间普及了。

作为国乐的音乐

1462年为了取得大藏经,派遣到朝鲜的使者们称"朝廷无正乐"。由此来看,那时三弦还没有作为宫廷乐器被接受。然而14世纪察度王时代(1350—1390),有记载除夕夜通宵达旦以及元旦和冬至、正月十五日都在王城内,把乐器摆列齐全,鼓乐齐鸣,行朝贺之礼。此种朝贺之礼是从闽人学来的,当时称这种音乐为座乐。

1562年来访的册封使郭汝霖在《使琉球录》中有在宴会席上行弦歌的记载,同时还记载琉球王出入有鼓乐手作先导。然而随着由36姓建成的久米村的贸易的衰退,17世纪初该村也有没落之势,以致王府必须采取加强支持久米村的政策来保护它。当时的宫廷音乐还不成熟,这可以从1606年来访的册封使夏子阳的《使琉球录》得到证明。书中写道:"乐器有金鼓、三弦等乐,但多不善作,尝借吾随从之人教之。"即对作为礼仪器乐的三弦乐方面进行指导。1609年萨摩藩入侵琉球,在王府采取了日本的同化政策,但17—18世纪仍出现了中国热,中国音乐及三弦的普及也是在这种状况下急速地发展起来的。1626年在江户和京都,乐舞童子们演奏的音乐也是这种中国音乐。

关于仪式乐,这之后的册封使的使录中也有记载。如1663年张学礼的《使琉球记》中记载着在册封之仪式中随行有"鼓乐引导",特别是1670年制定了正月奏乐之制,在首里场内的中庭里进行演奏。主持这种乐事的是螺赤头奉行,由吹鼓者来担当。1700年在琉球王出行时便演奏"路次乐",逢有大典则演奏庭乐。朝拜时演奏太鼓乐,其他场合则演奏一般乐。这几乎与中国完全相同。还有记载1731年为了培养唢呐手,曾经发放年俸。可见在宫廷的仪式音乐中,

琉球对中国音乐的吸收

唢呐是路次乐等仪式中不可缺少的乐器。

这种礼乐是在进贡使往返北京之时演奏的路次乐,此外还有每天朝、晚或为远行的船只送行时也演奏这种礼乐。这些都是模仿中国礼乐的做法。

路次乐的形式在江户的绘画中可以看到原型。可以看到绘有铜锣、两班、铜角、喇叭、唢呐、鼓等乐器。由此来推理,可以得出以下结论,当时琉球并存有两种形式的音乐,即宫廷仪礼音乐是中国音乐,而且日常生活中三弦也出现了。

1719 年徐葆光的《中山传信录》中记载,在王宫的仪式上有"金鼓仪式",即在仪礼进行中有乐器演奏,那时已确立了典型的礼仪仪式。这也表明首里王府在 19 世纪的王朝末期的仪式上也采用了乐器。

江户时期也有了器乐演奏。这是在参拜江户时演奏的音乐。当日本德川家的将军交替时,琉球派遣王子级的贺礼使;此外当中国册封完毕后,派遣谢恩使。上述这两种使节,为显示萨摩的统治力,特别演奏出异国风格的音乐。在进行江户道中的演奏和在将军家的御前演奏中,都特别演奏出中国风格的音乐。1764 年在拜参江户的行列中就有铜锣、两班、唢呐、铜角、鼓的合奏。

1651 年琉球王府中开始设置御乐典官,这是为 1653 年参谨江户而设置的官职。就是这年开始在江户城也进行中国音乐的演奏,这是琉球第四次参护江户。那时已有《太平乐》《万岁乐》《难来乐》等曲名传来。1682 年的名护王子在《壬戌琉球拜朝记》中曾有关于《太平乐》《万岁乐》《难无乐》《唐歌二曲》等的记载。1796 年在江户的演奏曲中有《万年春》《贺圣明》《乐清朝》《凤凰岭》《庆皇都》和演唱曲《福寿颂》《太平歌》《青山曲》《新罗》等。此外,1806 年在演奏中有《感恩泽》《庆盛世》和演唱曲《闹元宵》《思乡歌》《春佳景》等。这时在江户城的演奏和萨摩别馆的非正式演奏已经经常化了。在这种场合日本服装和琉球服装被禁止,皆由身着唐装的少年演奏中国音乐。

在制度上琉球王府也设置了唐乐奉行,或派遣青年人到中国留学,或使学习中国音乐的人进入仕途,总之王府采取了奖励政策,鼓励士族中的年轻人学习中国音乐。使节中专司音乐的人的地位是仅次于正使、副使、参议官之后的乐正。这说明能演奏中国音乐的人在琉球国的外交上的重要作用。

另外琉球的歌三弦在江户城正式演出,在江户尽量表现中国风格的音乐是当时琉球的外交政策。这种歌三弦正式或登台演出在 1682 年以后,这是琉球的歌三弦是日常的演奏乐器,所以迟迟未能登大雅之堂之故。

作为参谨江户时有中国音乐演奏的佐证,在《琉球人座乐并跃图》中就有唢呐、小铜锣、锣、二弦、三弦、四弦、琵琶、扬琴、胡琴、洞箫、提琴、扬琴、月琴、插板等乐器出现。作为当时的实物,1798 年参谨江户时在名古屋的德川家演奏的乐

器还留存着一件,现存在名古屋的德川美术馆。此外作为风俗艺能的"路次乐"也有一部分人流传下来。

三弦在冲绳的普及

1605年袋中上人的《琉球往来》中还没触及三弦。贵族、士族或寺院的少年们在出仕之后,与友人痛饮,演唱《飞龙歌》《同神歌》《大明之一曲》等日本谣曲及演奏歌舞、大鼓、笛等助兴。这时三弦还没有出现,由此可知作为日常的乐器的三弦还没十分普及。

这里应当注意的是现在所说的小三弦的普及。

徐葆光说:"三弦比中国三弦相距之寸余"。由此可知这时的三弦的主流已与现在的三弦形状接近。在乐器的制作方面。王府也下了气力,1612年设置了贝折奉行,掌管三弦打匠夫事。关于三弦在琉球的普及,据记载1610年尚庆王被带到江户时,曾令两个年轻人弹三弦,唱小歌,从歌与三弦结合在一起表演可知当时三弦已经普及。1682年来访的汪楫,在他的《使琉球杂录》中记载:"上大夫无事辄聚饮,好以姆战行清酒,酒和慢声而歌,三弦和之,其音哀怨、抑而不扬",由此可知三弦在歌中已是必不可少的伴奏。为歌伴奏是三弦在琉球普及的一大特色,大概这就是自弹自唱的琉球民歌的开始。

初期的三弦曲

当初原三弦演奏是怎样的形式,只有从仅存的三弦曲来推测,现在有流传下来的幸地贤忠湛水(1623—1683)的7支湛水流的三弦曲。从这7首曲子来看可知受中国音乐的影响的痕迹很多,快节拍成为器乐的主要要素。三弦传入琉球之后很快地扩展到京都、大阪一带,早期的地歌就是这种三弦音乐,代表的曲子有被称作琉球组的三弦曲。这个曲子是最古老的三弦曲。这是突出地体现琉球异国风格的作品,而与现在琉球的三弦音乐有很大的异趣,此外还有同时也被认为是古老的曲子名叫《摇上》,很长的前奏,占去了曲子的大部分,是一种变形的琉球三弦音乐。

日本的三弦曲与琉球的湛水流的三弦曲有许多相似之处,如快拍子多;还有被称作"由里"发出头音的揉弦技法,并且自弹自唱是其基本特点。由此来看日本的地歌与琉球的三弦是相通的。

这种演技随着时代的发展,逐渐带有各国的特征,古老的形式越来越淡,首先减少了技法,变成了慢拍子,变成显示个人沉思情绪的风格。我们把与从前一样的曲子与现在的演奏做一个比较,可以清楚地看到已变成具有琉球独特审美意识的音乐形式。

特别是三弦与被称作琉球歌的定形诗相结合,器乐的部分并没有发展起

来，琉球的三弦音乐中除定形歌之外还加入了许多子语言，子语言分有具体意义的和无意义的。我想这是在定形歌的旋律上，普遍加入间奏，而在琉球的三弦音乐中则加入语言，中期的歌三弦还与舞蹈密切相连，而且三弦的曲调很幽深，作为一种文学的表现形式与舞蹈一起发展起来，这样就可以看出琉球音乐的乐、歌、舞三位一体的特点。三弦在冲绳与歌结合在一起，器乐部分并不发达，与此相反三弦在与说唱结合一起时则器乐的部分发达起来，并且与说唱结合起来时还起着烘托情景的作用。由此可见对三弦的吸收，有很多的变形形式。

三弦在日本急速地普及起来，与日本的普及有很大差异的是三弦在琉球是作为贵族和士族的教养来学习的，在日本，三弦是以小剧场和妓院为中心而普及起来的，而在冲绳三弦是作为一种学艺与四书五经的教育一起进行的。在日本是以日本刀来装饰客厅的，而在冲绳则一般是以三弦来装饰客厅的。从这里就可以看出日本和冲绳接受三弦的不同方式。

三弦和演剧的结合

在琉球，三弦作为演剧的工具，在王储宴请封使时使用。玉城朝薫（1684—1734）这位天才人物在1719年模仿日本的能，创造称作"组踊"的音乐剧。这种音乐剧是歌、音乐与舞蹈的综合，以三弦为基调，在三弦音乐的基础上加入文学色彩。在欢迎册封使的宴会上，成为必不可少的节目。这样琉球就有了展示自己独特的艺能文化的形式。

在"组踊"尚未创造出之前，琉球是演出中国戏曲，演出的内容虽然不明，但有1700年王子尚纯招待魏士哲（高岭德明）鉴赏中国戏曲的记载。魏士哲在康熙二十四年到闽留学学习中国礼仪，学成后任通事往来琉球和中国福建之间。这种戏曲在江户也是在非正式场合演出，演出人是属于演奏唐乐的团体，有别于琉球的演出歌三弦和舞蹈的艺人。在江户的非正式场合演出中国戏曲的资料，如在1834年在萨摩别馆演出过"唐踊"这种戏曲，曲目有《风筝记》《和番》《朱买臣》等，还有关于这些曲目的绘卷。从脚本来看似乎还有部分的省略。

庆应三年琉球国庆之时（1867），中国戏曲仍继续上演，在国内喜庆的宴席上还有名叫三六九的戏曲学艺会上演曲目。三六九学艺会是因逢3、6、9日在明伦堂上演而被命名的。在这里除上演《福寿歌》《丰年诗》《太平歌》等音乐剧外，同时还用中国语上演《渭水访贤》《借衣靴》《朱买臣》《摇橹》《断机教子》等中国戏曲。现在琉球还有一种民俗艺能，称作"打花鼓"，这很可能就是被保存下来的演戏中的一个片段。

中国戏曲对琉球新的音乐剧——"组踊"的创造有很大的影响，作为欢迎中

国册封使而上演的戏曲可以说是琉球独自的戏曲,而在技法和演出的方式上有许多是借鉴了日本的能乐。"组踊"采用了古曲的歌三弦,这种形式不是看的戏曲而是听的戏曲,这与欣赏中国戏曲的"听剧"是有共同之处的。

此外关于"组踊"的内容,因为是为了给册封使一行欣赏,所以贯穿着中国儒教的仁义礼智信思想。其取材都是为主复仇及孝行的题材,此外还有几种是能的翻版,还有的近似日本的净琉璃和中国戏曲的翻版。这些将成为今后研究的课题。

乐 谱

与三弦的传入同样,乐谱也在较早时期传入琉球,已经在照喜名闻觉(1682—1753)的工工四的断片中,记录下《作田节》等5首曲子。《工工四》这个名称是明显地从中国借来的,也称作"工尺谱"。现在最古老的乐谱被称作屋嘉比朝崎的"工工四",它被认为源于"唐工、六、四"。据福建王耀华教授的研究,它是把中国的音程谱换成了指谱。指谱是把1、2、3弦的开放弦作合、四、工,而在手指上校出的位置的记谱法。

琴的传入

张学礼的《中山记略》中记载,苏州人陈翼、字友石,随册封使入琉球,琉球王召他教三个儿童习琴。一个期间向王子学会了《思贤操》《平沙落雁》《关雎》三支曲子,王胥学会了《秋鸿》《渔樵》《高山》三曲,法司之子学会了《流水》《洞天》《高山》三曲。然而到了50年后的1719年徐葆光来访时,却成为"国中无琴,但有琴谱"的状态。国王于是派遣那霸的官员毛光弼到陈州处学习七弦琴法。然而遗憾的是现在无论当时的琴谱还是七弦琴都没有实物保存下来。日本19世纪时汉学字模仿中国文人演奏琴,现在还保留着当时全国有名演奏者的名字。在琉球七弦琴没有流传下来,可能是由于三弦引进后占了主导地位的原因。

<div style="text-align:right">(选自日本《音乐艺术》)</div>

欧洲民间音乐比较研究绪论

[美]詹姆斯·波特　王　军编译　陈铭道校

本文宗旨也许不像标题那样自命不凡。"绪论"仅仅是希腊词的开场白,表示讨论的开始,而不是观点的阐述和系统化。这一开始是对比较研究,特别是欧洲民间音乐比较研究中问题的确定,为什么要选择欧洲,为什么要比较,为什么选择欧洲民间音乐,下面的论述,将试图澄清一些主要涉及的问题,并将有关所有这些问题争议的思路集中归纳起来。

有意义的是欧洲和美国的人类学家正转向于把整个欧洲视为一个文化复合体(的研究),分离出使地域习俗的多样性,在较大的统一体中展现出的各种因素(Rohan-Csermak,1967)。此外,近来有关"欧洲民族复合体"(换言之,超出欧洲地理概念)的洲际范围的理解,在"欧洲和西方民族学"这一术语中,已为一些学者诸如西古尔德·埃里克森意识到(Erixon,1938)。康拉德·阿伦斯伯格发表了几乎同样的看法,提出了"欧洲大陆文化区""泛欧洲区""欧裔美洲区"(Arensbery,1963)。赫尔斯科维茨曾提出了类似的观点,称之为"欧裔美洲文化流""欧裔美洲文化"和"欧裔美洲传统"(Herskovits,1949)。海外的欧洲人在很大程度上改变了其在欧洲的文化生活特征,但是,事实上本土也像他们的择居地一样发生着文化内涵的变迁(Rohan-Csermak)。总之,在意识到地理、历史、语言、政治、经济和宗教、跨洲的多种差异的同时,理论家们在使用这些词的时候,也往往在这些词的使用中包含了欧洲文化和社会的结构与组织是个基本的统一体这一层含义。

作为欧洲大陆本身文化来说,形形色色,堪称复杂,这是不可否认的。然而,从探讨较小范围单一文化外部特征到理解由地理位置接近、历史关系久远,或者共同文化意识所联系起来的大的文化组合的研究方面,欧洲作为研究个案的时机似乎已经成熟。因为,我们对欧洲规定范围的标准和价值的了解胜于别的地区的了解。而且欧洲人不断地扩张,他们的文化价值已经渗透到全球的每个角落,这就使不仅在欧洲大陆,而且在欧洲人定居或影响的地方,划出大片文化涵化和变迁的地区成为可能。

在一般水平上的欧洲音乐思维和实践的个性与模式,怎样借助明显的复杂性和差异性才能刻画出来,首先这里至少要面对两个相关的主要问题:方法论和历史上的阐释。因为这是被人类学家和民族学家一致视为扩展到其他地区的民族复合体范围内的研究工作,显然要涉及某种比较法。要想从整体上确定欧洲民间音乐的形态或结构,应当存在建立研究构架的多种途径。一则不限于描述文化区域的特殊性,一则是直观地比较具有代表性的旋律样式。

尽管欧洲各种民间音乐的比较研究从18世纪以来一直在进行,到20世纪才有像沃纳·丹克特和沃尔特·威拉这两位主要在图书馆进行研究的学者。他们拓宽了比较研究的基础,使之包括整个欧洲大陆。丹克特收集了相当数量的欧洲民间音乐作品,但是,他在《欧洲民俗幻灯片集》中没有对材料予以综合,是因为他恪守拉布诺和施姆特1937年的历史文化区别法。丹克特在书中用了不到20页篇幅来讨论基础概念和理论问题(Danckert,1939)。《阿本尼德兰民俗》一书是他后来概述欧洲民间音乐特点的尝试,虽然没有从前那样抱负不凡,实际上成功地向形成综合看法迈进了一步。但是,丹克特基本上还是处在他早期的理论和看法的框架之中,1970年第二版的《欧洲民俗幻灯片集》中没有对1939版做大的修改。

威拉主要从事探索欧洲民族音乐与艺术音乐的历史关系工作。他摒弃了对文化范围的讨论,然而仍在所谓的"历史的原则"指导下艰苦地工作,这一由文化范围内分离出的"渣滓",支配了德国和奥地利大多数民族学的研究(Herskovits,1965)。尽管他的《欧洲民间歌曲》(Wiora,1952)对于共有的旋律因素讨论是有益的开端,就算事出有因,但也如同丹克特的尝试一样,根本不是综合性的。当某人埋头于研究历史上的欧洲文化区域的特征时,其他人却提出了无任何装饰的旋律结构在层次上的相似性。这种比较存在的危险在威拉同时代的长者马里厄斯·施奈德的警告中含蓄地表达出来:"我们能够从一个简单旋律的成文看法中得到的概念是不够的,不充分的,除非……我们有实践经验,尤其需要熟悉……它们所产生的音调特性,才能正确地理解歌曲"。(Schneicler,1957)换言之,其音色、织体和演出实践均有其结构上的特点,这和施奈德所描述的非欧洲音乐一样,正是民间音乐的客观存在,在做任何跨文化研究以前,这些因素必须考虑。

当今沃尔伏·萨已经举起"欧洲民族音乐学"的旗帜,主张我们需要宇航员般地高瞻远瞩,从总体上洞察欧洲民间音乐文化的宏观结构(Suppan,1970)。从这一角度来看,细节将很自然地变得模糊,但同时欧洲也将被视为一个整体,一个综合现象。他断言把兼有历史的、系统的和民族的方法结合起来,对于这

一问题的研究是必要的,而且由国际民间音乐理事的资助,恩斯特·埃姆斯海默和斯托克曼(1966、1974)编辑的《欧洲民间乐器手册》将有助于达到这一目的,人们须对历史的特征和描写某一特定时期的特征同时考察,提高用以描述与这些特征有关的音乐现象的技巧。尽管起点总是单个的歌曲(或乐曲),但目的仍是欧洲的总体画面(Suppan,1970)。当然,所有这些都令人钦佩,但是仍旧存在欧洲文化比较的重要问题,如拉兹罗·威卡尔在雷根堡召开的1975年年度国际民间音乐理事会上指出的,什么使欧洲文化与众不同。正是在这一点上我们需要确定比较的真正含义及比较方法论的必要条件。

布鲁诺·内特尔最近对当前民族音乐学的发展做了一些评议,尤其关注概括和比较问题。在为霄根堡国际民间音乐理事会召开准备的论文底稿上,他阐明的观点是:民族音乐学家在冯·霍恩博斯特尔和布拉这些学者们所写的文章再版后又开始对比较问题感兴趣。在注意到比较的同时,有着巨大的障碍(如掌握足够资料的困难性成为可比性认识论问题),他发现又回到了这一观点:音乐是可以比较的。他们在某种研究水平上进行定量的比较,人们只有将其同已经知道的事物做确切的比较,才能吸收新的音乐文化信息。

有趣的是阿兰·梅里亚姆(1975)在同样的出版物里,对作为理论范畴的概括和比较进行了探讨。梅里亚姆发现一些年轻的民族音乐学家们的研究提纲是追求基本上的"微观人种论"观点,他看出与宏观人种论有关的真正的问题:"通过使用复杂的概念和方法,随着我们的研究的进一步深入,资料会变得逐渐复杂,学者们正被迫不加思索地收集越来越多的资料,如果不对相同的资料进行最精密的再检查。这些资料对论证所起的作用就会越来越小。"(Merriam,1975)

梅里亚姆的最后评述可被解释为是对这种(研究工作)目的的严肃质疑,它引发人们对音乐学本身目的的思考:"就民族音乐学广义而言,人类学总是声称自身是一门基于材料比较之上的概括性科学。仅仅因为材料愈趋复杂,所以对材料的比较也愈加困难,此外,部分情形清楚地表明人们不愿探索比较问题。人们不禁要问,如果在比较和概括方面做得越少,是否理解的也就越少。或者我们正成为理论上的描述分析法的障碍,而不是理论上的比较和概括"。(Merriam,1975)

显然,我们必须对民族音乐学比较研究的实用性和有效性做出判断,尽管有些人不会欣然认可,但民族音乐学在其发展始终,就像"民族音乐学"一词表现有兴趣范围所证明的一样,亦如梅里亚姆所暗示的,它是人类学不可避免的一个延伸部分(不同之处是研究的焦点和材料)。众所周知,人类学的思想在形

成民族音乐学家对音乐和文化的看法上,已经有着无可辩驳的影响。而且像梅里亚姆和内特尔这些学者不断地从事一个研究领域和另一个研究领域之间的比较不是没有意义的(Netll,1975b)。

本文不讨论人文科学和社会科学中比较和比较方法的详尽历史,但也许该略谈一二。19世纪在文化人类学和体质人类学中广泛盛行的比较方法和其他学科一般是源于比较解剖学的广泛流行(Ackerknecht,1954;Eggan,1965)。然而,由于其同单线演化的瓜葛而受到攻击(尤其在美国),伴随着进化论的垃圾一同被抛弃。但自19世纪50年代以来,拉德克利夫·布朗(1952)、克拉克洪(1953)、阿克尔内希特(1954)、刘易斯(1955)、赫尔斯科维茨(1956)、埃根(1956)和其他一些人,已经就该问题向各类刊物、文集贡献他们的文章,正如拉德克利夫·布朗所评述的,"比较在社会人类学家手中的运用类似其在普通语言学或比较动物学中的运用,其目的是通过对相同和不同的系统研究,达到对社会现象和本质的正确概括。通过这种抽象的概括,可以在偶然和量变中,识别更一般的、本质的和永远的社会生活特征(1958)"。

在欧洲大陆上,直到马克斯·威伯尝试为比较社会大事、社会体系以及次级社会体系制定规范以前,德国社会科学中,强烈的历史学倾向,限制了比较效用的发挥。为了利用历史资料的比较方法,威伯宣称应当对社会体系或用被概括的量变表示的发展序列进行比较。即使他们的主要兴趣在于各种特定习俗的功能,以及它们在社会体系中的地位和对融合的意义。德雷克海姆和他的同事们仍运用比较的方法来理解社会和宗教现象(Eggan,1965)。法国在应用比较方法上历史最长,最有连续性,而且欧文·阿克尔内希特曾在巴黎受教于莫斯学习社会人类学,他认为比较方法的问题的解决不是抛弃它,而是对其运用进行改进(Ackerknecht,1954)。

美国最近的比较研究已显示出拉德克利夫·布朗和其他一些人的影响。研究也体现在例如G.P.默多克的著述中,默多克的《人类交往地区档案》一书旨在提供世界文化的典型例子,这些例证按照标准分类体系组织起来,以便进行文化行为方面的比较及科学概括的验证。但是默多克和其他一些人,因其对文化活动机制的研究,不是立足于对与之密切关联的各种社会的理解进行分析,而受到抨击。此外,跨文化学家观察到的各社会的基本相似性是如此的笼统,以致在阐释上软弱无力(Hallpike,1971)。值得一提的是,尽管批评的矛头已经对准了这一理论上的基本概念,然而,罗伯特·雷德菲尔德临终时仍在从事他的文化比较研究工作(Paine,1966)。雷德菲尔德关心的是:"研究与比较作为结构和社会组织或者社会传统的各种文明,其可能性是小还是大。"(Egg-

an,1954）

尽管反对意见瞄准了比较和比较方法，例如在自然科学方法的基础上建立法则的尝试（Singer,1963），这方面的工作依然有所进展。我们没有必要在一个方面提到克罗伯，而从另一方面叙述莱维-斯特劳斯，因为两位学者所使用的是同一种比较方法。一般来说，比较方法仍然是人类文化学中一个有用的手段，虽然不同的人类学家就比较方法的本质而言，在概念上存在着很大的分歧，但广义而言，不是"方法"本身：它不过是一种建立相似和差异的技术，在应用中有不同程度的精确性和近似性（Eggan,1965；Acker knecht,1954）。

至少对比较问题和比较方法论的兴趣的重新提起，激发起人类学家之间的争论，这与民族音乐学家相对来说表现出的兴趣索然形成了对比。梅里亚姆（1964）指出：在民族音乐学的文献之中几乎找不到对比较问题的意识。布·内特尔在最近发表的关于这个问题的文章中，在《民族音乐学》里仅发现了43篇文章，虽然不是专门论述比较问题，但探讨了比较全部资料或部分资料的问题，或文化比较问题（1975）。在这43篇文章中，着重涉及理论的有13篇，19篇包含了同一文化区域内的比较，关于历史的文章有11篇，比较了不同时期或不同地区（例如非洲和非裔美洲）搜集到的事实材料，以达到洞悉历史的目的。

如果人们考虑一下像冯·霍恩博斯特尔、登斯莫尔、赫佐格、罗伯茨及其他学者的比较方向及该领域的主题材料使其本身比人类学的材料更易于某种量化和比较，这一事实是很奇怪的（Nettl,1975）。

尽管民族音乐学家们对比较方法论所涉及的系统化普遍感到惘然，但是，仍有一些例外。除了艾伦·洛马克斯的《声乐韵律研究》被分析和评价之外，内特尔及其他一些人还尝试着做单一的文化范围的比较，以识别标准化和异化的东西。结构主义在一般语言学和人类学中的影响促进了新的见解产生，即在音乐中有深层结构和表层结构，这些能以某种方式提供一致的音乐分析方法，既能解释音乐的声音，又能解释音乐行为。一些学者已经感到，我们只有把那些结构分离出来，才能做出可以接受的比较（Blacking,1971）。由此，比较中的透视角度在草率、热情与谨慎、怀疑之中变化（Merriam,Hood），梅里亚姆在十多年前就发现"方法应该谨慎，有如必须比较的事物……，民族音乐学的目的之一是产生出一些可资比较的材料，更广泛的则是总结最终能被应用于世界范围基础之上的音乐，这不过是一种设想"（Merriam,1964）。

梅里亚姆力主谨慎，似乎是基于这样一个可能的事实：民族音乐学家们还没有对音乐文化中的相似和差异的程度创造出使人信服的衡量方法，然而这一切已做出了界定。提供可以令人接受的材料，使比较有意义的困难与音乐描述

中的问题同出一辙,共同增加了任务的艰巨性。在一个极端,我们有曼托·胡德的观点,认为世界范围内的比较超前尚不成熟(Hood,1963、1971)。同时另一极端,我们有柯林斯基的调性结构分类的多少有点争议的比较方法(Kolinski,1956、1961、1965、1971)。柯林斯基断言,一些方法的摒弃"使可能广泛的比较调查研究……丧失对音乐领域的无限多样性进行深入探索的基本方法的训练"(Kolinski,1971)。

布鲁诺·内特尔似乎赞成这一观点,并极力主张:"民族音乐学必须注重比较方法论,注重诸如衡量相似和差异的那种技术,注重作为整个学科基础的认识论问题(Nettl,1975)。"

这种联系曾使人类学家和民俗学家专心致志了一段时间,但当人类学家正在解决比较的基础问题,民俗学家正在他们的领域里探索比较研究课题时,民族音乐学家却普遍地沉浸在单一的音乐文化特征之中,避开了明确的比较,认为这种比较尚不成熟或者包含着各种各样的简单化。这样在探索特殊事物的比较方法论问题及试图回答与正确地界定的文化复合体有关系的一些具体问题中,我们必须根据遇到的人类文化学和音乐的现实为比较辩护,如果给比较辩护是因为综合的缘故,用以分析的东西应是相似的个体;我们不能不进一步确定相似与不同的解释中包含什么,例如在两个男性歌手之间进行的音乐比赛或者嘲讽似的赛歌。这些形式见于地中海文化,欧洲中部也有,但是它们是相似的吗?除了两个男性之间的竞争或比赛这一普遍概念之外,还有哪些方面它们可能被说成是相似的呢?冗长的哀乐在西欧的周边可见到,在东欧的许多地方也有,对于这种从爱尔兰、穿过科西嘉和地中海到巴尔干山脉和匈牙利的,几乎总是由老妇们演唱的哀乐普遍类型的分布,我们该做何解释呢?

在从比较方法这一难题转到对欧洲的特殊问题的讨论中,出现了以下要讨论的问题,目前对于全球范围内的比较(尽管结构主义对如何达到这一目的,有着明确的、令人鼓舞的提示)难以趋同,甚至难以找到适宜连贯的比较整体,但已有充足的理由赞成把单一的音乐文化的比较扩大为地理的、长期的历史联系及共同的文化意识联为一体的更大的音乐风格地区。如果我们认为长期被民族音乐学所忽视的欧洲是这样一个地区,那么,我们无法回避历史问题,尤其是那些解释音乐风格变化的历史问题,这里就像对待比较方法论一样,仍然要采取谨慎的态度。因为这些所谓的"发展"和"进步"之类棘手的概念会成为研究的障碍,诚如沃伦·艾伦指出的(1939)。

音乐的发展问题似乎并没有脱离风格的一般问题:一些人类学家致力于历史的解释,而克罗伯也许就是其中最突出的一位(kroeber,1963)。他概括自己

的论述,认为文明并不是一看便能马上从历史的连续体中分辨出来的自然单位。再者阶段划分的界线很难确定,克罗伯的五阶段分法,从前国家、前基督时代,经中世纪及文艺复兴到现代的、世俗的带有民族形式的阶段,直至1900年左右的近代,在我们看来并不新鲜。但是这是一种审视的态度,意识到把这些阶段看成固定结构的易于产生的错误历史的解释并不是一个阶段划分问题,当然更不是编年表。西格弗里德·克拉考尔认为,当历史被体会为一系列连续不断的事件时,在这个连续体中的任何一个特定事件的日期都是一个"很有价值"的事实。连续性被等同为发展,历史学家们已经开始清楚地认识到编年史观的局限性以及思维方式受其影响的程度(Duckles,1972)。

埃文斯·普里查德的一些陈述补充了一个看法,即他认为人类学接近某种意义上的历史学,而非自然科学,这一说法在1950年震动了他的人类学同仁(Evans-Pritchard,1950)。此后不久,他发表了下面的观点:"人类学方面的训练包括实地调查对早期历史的研究调查特别有价值,其中这些历史阶段的制度及思维方式在许多方面类似于我们所研究的较为简单的民族。在该时期,历史学家试图从一些文献中弄清一个民族的心理,而人类学家不得不怀疑他从中得出的结论是否真实地代表这一民族的思想。"(Evans-Pritchard,1961)

例如,一位牛津大学的教师能深入了解到法王路易一世(788—840)时代的思想吗?(Evnas-Pritchard,1961)一个民族音乐学家会深入了解法王查尔斯三世(884—887)时代游吟诗人的音乐个性吗?范希安指出,口头传承如果借助于关于过去的其他知识来源批判地看待的话,可被作为可靠的历史证据。这种方法被维克托·特纳采用,他根据典型事件考察冰岛的传说,称之为"社会戏剧"。这些戏剧只不过是相互关联的一系列社会戏剧,从中可以挖掘出许多社会结构和经济的面貌,足以为"阶段发展"提供一个框架。传说不只是一些歌词,而是这一领域中为人类学家所欢迎的、本地人提供的、大量而丰富的材料(Turner,1971)。如果文化史及其发展的解释能够通过对这些社会戏剧的研究而得以掌握,其中当然含有音乐事件。音乐风格的兴衰,特别是那些民间流传的、大众化的风格,能够通过人类学的分析和解释得以说明,而不是历史和时代连续性的单一概念。

过去人们认为欧洲音乐在某种程度上就是历史音乐学的唯一领域,这样民族音乐学以其非西方倾向与之对立,很幸运的是这种观念现在被抛弃了(Merriam,1964)。重要的是方法,民族音乐学和历史音乐学越来越发现他们并不像在15或20年前那样对立。查尔斯·西格尔当时的判断是:"认为音乐学和民族音乐学是两个独立的学科,分别由两类截然不同的学者,为两个截然不同的甚至

互不相容的目的研究的习惯看法,不会再为西方学术所容忍"(Seeger,1961)。预期第12届国际音乐学协会大会的主题显示出所关心问题的趋向是:东西方音乐研究的跨学科的新视角。在最近由一个专题讨论会产生的文集中,表达了这样一个固执的观念:即在音乐研究的两种角度之间的二分法观点,对音乐学作为一门学科的发展是有害的(Brook,1972)。针对如何说明欧洲民间音乐的演化,在其自身以及与教堂音乐和古典音乐的关系这两个问题上,我们必须同那些坚持在对待历史和发展的问题上,社会科学须为音乐学服务的音乐学家们,采取相反的态度。吉伯尔特·切斯在抨击近期的这一观点时,提出了一种最初源于维科的人类历史主义的观点。切斯所倡导的是用社会——文化的观点去理解这种过程,描述世界上不同音乐文化的特征及其特有的稳定、变化和进步的过程。我们可以根据精神特质、社会文化——经济背景、美学及智力影响、形式和风格模式,建立起各种类型学,把每种类型学看作进行各种目的比较的理论模式(Chast,1972)。音乐史学家的这一多维方法,将可说明那些历史学家坚持脱离其产生的社会环境进行研究的风格特点。例如对于《音乐的历史与现状》杂志的前编辑弗里德里克·布卢姆及另一位同一论文集的撰稿者而言,音乐学术意味着恢复并说明各个时代的"伟大"音乐(Blume,1972)。对于格奥尔格·克纳普洛这位马克思主义评论家来说,音乐学应该产生社会效益:"我不担心被大部分东欧同事否定,我认为我们的目的是实用主义的,我们的目的是改善我们的音乐文化。"(Knepler,1972)在克内普洛的辩述中,必须补充的是他强烈要求通过实验心理学研究音乐的效果,以服务于人类的创造潜能,而不是建立特权(Knepler,1972)。

在最后论及打破音乐学分支之间的鸿沟时,弗兰克·哈里森说,我们所需要的是"一种与过去的和当代的人类现实行为有更多联系的音乐学"(Harrison,1972)。当然,"现实性"意味着根本性的困难,但专题论文集试图表明,无论是限于欧洲的艺术音乐,还是其他传统音乐,历史音乐学家更多地意识到成为音乐史学家的必要,他们的目标是说明人类音乐体验,而非仅仅研究音乐本身。尽管音乐学家们开始厌恶与他们所持的欧洲及其他传统中音乐发展的单线条理论相对立的综合概念,音乐史学家们,正如切斯苦心指出的,应该把综合看成是必要的(Chase,1972、1973)。此外,通过对文化史的研究,把目标放在综合上,我们可以注意到雅克·巴曾的主张:"……史学家们不能……以头脑中的事物这一听起来让人起敬的意义来理解文化;所谓兴趣高雅的人的文化很可能是生活中很薄的一部分——全是牛奶而无面包,且凭自身无法站立。"(Barzun,1957)

如果我们要达到对欧洲民间音乐的综合,这种综合不仅能描述,而且能解释历史的和某一特定历史时期的特征,能够说明相似与差异,说明民间音乐与教堂音乐和古典音乐之间的复杂关系,我们如何开始这一艰巨的工作呢,当然,我们不再满意曲调类型中的仅是概要性的呈示,因为它放弃了我们所追求的民族音乐复合体的深入描述,我们必须着眼于建立与主要风格区域的多维分类学相关的模式。我们不仅需要歌词和曲调,而且需要它的神韵(Dundes,1964);不仅需要结果,而且需要过程(Blacking,1973);不仅需要"民间思想的表现"(Wilgus,1973),而且应有这一思想产生的理由和内在结构。在研究音乐的创作活动中,我们需要解释,将如何面对与社团和个人理性及情感生活密切相关的环境做有意义的分析,我们需要有参与者的主位概念也需要客位概念,通过它我们就可以建立分类学和比较。

主要风格区域的各种分类学共同构成了建立欧洲民间音乐模式的基础。这种模式是什么样的,将取决于分类学的建立是围绕着统计概念及程序,还是依赖形式和结构的概念及程序。总的来说,在整个哲学史中,这些概念常在理性与经验的思想流派对立的范例中表现出来。一种传统,主要是欧洲大陆传统,倾向于机械的模式,其范围与他们要描述和说明的现象相当;另一种传统,主要指英美传统,则倾向于统计式的模式,范围不同(当然前者被莱维-斯特劳斯所继承)。尽管两种模式最初都有被使用的余地,然而有理论论及机械模式的弊端较少,较之统计模式而言机械模式则更优越一筹,然而在向机械模式迈进时,统计模式可能是有用的(Nutini,1970)。

在考虑某种结构时,这些结构就像一系列中国的盒子,小的套在大的中间,有助于建立分类学及最后模式,我们或许可建议使用由内容、表演者和事件组成的三维图式。建立数据及其相互依赖的关系显然不是一种新方法。作为研究全部过程中的分析或系统框架,它的基础在近来的人类学和民俗学的著作中很容易感受到。例如 A. B. 洛德在他对史诗演唱者的研究中指出了这些歌曲的社会背景、学习、再创造及创作与社会制度的建立是如何在整个过程中紧密相连的(Lord,1960)。在民间传统的社会心理学分析中,J. L. 费希尔(1963)提倡根据社会体制和表演者个性来研究故事传说。

我们所掌握的欧洲材料的主要手段是采取了文字和音乐曲谱的条目收集方式,但是对表演者的研究在东欧进行了一段时间,而北欧则刚开始,由欧洲的研究者所发展起来的对事件的深入描述也仅仅开了个头。正是对多种事物的论述,及把描述或者解释的观点作为比较的目的,才构成了这篇文章的话题。

虽然,作为分析的结构这一事物的概念迄今为社会科学和人文学科所熟

知,但是我们仍可以在欧洲民间音乐的范围内就音乐活动的特征做些思考。首先,那些活动有结构:正式的或者宗教仪式的,非正式的或者消遣的,围绕着例行的庆典或者节日而诞生,有时是临时性的,甚至是随意的。他们活动的范围从孤独的个人表演到群众性的复兴大聚会,或者由亲密家族之间的交流活动到正式的音乐会形式。在所有活动中,语言、地理环境、经济、政治、宗教信仰等方面的差别决定了音乐的地方特色和结构。音乐的神韵有时被认为是一种表面现象,音乐学家们意识到音乐的神韵与结构之间有着密切的联系,在使主位关系及事件、表演、概念形成类型学综合体中,注意这两方面的相互作用很有好处,纯粹的统计学分析,必须由对事件的诗意、感人和美感的系统解释来补充。巴曾又一次特别指出:"文化生活是复杂的情感的综合体(Barzun,1957),不可使之变为博士论文的卡片夹。因此,对事件的描述和解释,必须传达和说明诗的感觉,及对神韵的感受力。"

最后,就比较研究的语境而言,如何做到这一点呢?如果我们距事物的特殊性太近,我们会意识到各种差异;如果我们远离事物,则会对相似有更多的认识。因为这种事物难测,人们应该取中等距离的研究角度,它能跨越即时的和独特的事物同抽象的和具体的作品在空间和时间上的分离。在对相互关系的描述中可以含蓄地表达出这样一个概念,即心理认同对所有民族音乐学家都感觉到他们作为外在观察者需要培养的熟悉的心理距离的平衡作用。非欧洲人研究欧洲音乐,就如同欧洲人研究非欧洲音乐一样,某种程度上的移情心理是理解的先决条件,它不仅超出了单纯的分析,而且能充分地观察出结构和神韵的特征,进而进行抽象、概括和比较。欧洲民间模式的构成,要求相当的专业技术:包括语言、人类学知识的训练、通晓美学的价值及大陆内外的风格变化。建立模式涉及的问题似乎特别,但正是这些问题受到民族音乐学家、民俗学家、研究洲际范围欧洲文化学者们的普遍关注。

<div style="text-align:right">(参见《民族音乐学》1977年)</div>

比较音乐的研究

[美]B.内特尔 管建华译

一、论争的状况

1953年,我试图用少许范例为一班学生提供北美印第安人音乐的概观。虽然弄到的录音不够,但还是试着与我所有的录音比较,使我惊讶的是他们对不同风格的兴趣。他们听的大多是平原印第安人的一些歌,训练的目的是展示不同的风格,他们清楚地知道:哪些给他们的印象是重要的,哪些是只有通过比较才能说明的。

25年后,我为另一个班级的较有见地的和老练的学生们做同一件事,他们听过很多印第安人的音乐,他们的态度是各不相同的。他们对比较的目的提出了疑问,并想知道何种有效的结论是可以得出的,是否我们只是寻求不同或只是寻求相似。他们批评比较构成的参项,而且怀疑是否30例比较考察对于提供该音乐的介绍是一种权宜之计。他们猜疑比较,表明他们怀疑的依据就是说我在进行苹果和橘子的比较。

梅里亚姆在概括音乐民族学界定历史的文章中指出,作为比较领域的音乐民族学概念在逐渐转向另一种概念时,比较研究是受到批评和被避开的,并被放到次要的地位。比较由G.阿德勒发端(1885),他在音乐学分支的第一纲要中陈述了该分支的目的是比较,以便提供世界音乐的群组和分类。梅里亚姆继续引证胡德,在充分明确音乐体系描写成为可能之前,比较的结果往往是不成熟的。他另外也引用了迈耶(1960)和布莱金的话(1966),他们认为比较可能导致相似和不同的不适当的解释。在学科中,音乐民族学是否是比较的领域,比较的性质和作用始终是中心问题,在那些特定内容的论文中比较将会多次提出。在此只是针对总的比较问题。

在20世纪70年代,一方面看上去少数音乐民族学家比以前更深入地进入跨文化和文化内部比较的范围,他们曾试图发展比较的方法,但在某些方面很少修改早期所谓"比较音乐学家"学者的比较方法,然而它似乎也取得了方法论的认可。另一方面,在著述中,更多的是面对面的讨论,比较研究被批评和怀疑

看待的程度给我留下了很深的印象。

当然,比较的概念是有疑问的。仅在某一点上去评论两件事,正如在没有对它们的其他的相似方面做解释就脱离出同一根源或脱离它们所有的同一含义。在某些方面,人类的两种创造物不是真正可比的,但另一方面,我甚至坚持苹果和橘子的比较是有意义的。实际情况,苹果和橘子在圆形、水果类、大小的相像等相同点和颜色、味道、组织的不同是可比的。苹果本身也不只是一小点像橘子,或人们会不知道如何感觉它像橘子,事实上是没有将一些考虑联系起来,尽管是重要的特性。问题在于,是否我们能找到体系的、精致的、可靠的方式去判定比较,是否它值得如此这样去做。音乐民族学文献关于比较研究的方面很少讨论,许多运用比较的研究是暗含的而不是明确的,而其基于比较的研究结论具有很大的局限性。

知道比较研究在音乐民族学中有较长的历史是重要的,如在维奥拉(1975)的短小而精悍的论著中的描述。其历史包括细致地实行的辨别性的研究,并明确地带有标准、方法和目的的设置。在同一时期,人们能够找到确实不能提供证据的随意比较,出自不确定的理由,或许西藏音乐和葡萄牙音乐有联系,这些最多属于早期比较音乐学家的范围。尽管比较概念的出现基于早期该领域的发展,但音乐民族学家实际也没有经常成体系地去形成比较。阿德勒(1885)的经典文章清楚地认为最急需的是以人种志分类的世界音乐、描述样式,以便看到音乐包含的普遍性,并清楚地指出通过一系列的比较是最好的做法。这一陈述出自音乐学创建者之一的发源地,它被当作训令一样,"继续和以此比较",确定了早期音乐民族学的范围,贯穿着20世纪初期,即使它不是以此系统地控制着比较研究,也是被作为总的标志,这一时期的工作和更早期有关非西方音乐的论著是一鲜明的对照。如阿米莫特(Amiot,1779)、基斯威特尔(Kiesewetter,1842)和维洛蒂武(Villoteau,1809)的论著。在20世纪初,霍恩博斯特尔并没有从事如此多的比较,但其提供了一系列覆盖世界许多部分的研究,所有都基于单个的分析模式,并提出比较研究是这些描述的首要目的。他的生涯围绕着五大洲音乐的研究,但比较研究的运用始终如一。同样,第一代关于种族或"原始民族"音乐的著作如施通昔夫(1911)和沃拉斯奇克(Wallaschek,1893)的文章即使不总是很明确也是基于比较的。后来源自霍恩博斯特尔派的学者也保持着一种比较研究的兴趣,如赫佐格的论文对亚利桑那皮马乡(Pimao)和南部印第安村落昔布罗(Pueblo)音乐的比较(1936),沙因汉(Schinhan)的论文对伏罗克乡(Yurok)和帕帕苟乡(Papago)音乐的比较(1937)。H. 罗伯特的北美印第安文化区域音乐风格和器乐的比较(1936)。有一点需指出的是,C. 萨克斯的著

作较少进行比较。

早期音乐民族学家的比较研究伴随着同一时期人类学家的比较。大约在1900年,人类学家比较的目的主要显示在历史的重构方面,比较方法的概念很少界定但也被接受,更深入的在文献中延伸。刘易斯(Oscar Lewis,1956)在比较人类学研究历史的重要陈述中简明地指出"大多人类学的著作包含着比较"。当然,人们可以同样地坚持所有音乐民族学家的著作包含着比较。但在人类学中对比较方法和智力问题的关注联系了回顾该领域早期形成的比较(如 Tylor,1889)。1900年后不久,中欧人类学开始形成专门的比较研究,它的方法也特别反映到霍恩博斯特尔和萨克斯的某些著作中。很有意思,当人类学家和语言学家出于专门的历史目的进行比较时,音乐学家似乎出于同样的目的和分析理解。

早期音乐民族学的广泛比较和概括不可避免地是基于很少证据的范例,可能也使得后来的学者对从事比较方法望而生畏。随着一个特定时期的到来,受较多机会的刺激,扩大的和有效的实地研究使音乐民族学家逐渐较深地涉入一种文化,这能更广阔地揭示、逐渐深入各种非西方音乐内在价值,特别是亚洲文明的那些音乐,只有终生奉献给这种文化才能达到此目的。确实,这种研究显示出世界音乐在一定方面是不可比的。而且,人们也能够比较那些基本相像的音乐成分。在各种音乐中,人们必须承认那些不同的存在形成比较很大程度上在方法论的和概念方面是困难的问题。比较技术曾由霍恩博斯特尔和他的学派建立,在音阶中计算乐音和音程,提供节奏单元的类型学……仅此而已。但人们也开始意识到必须以各种音乐文化自身提供的理论体系的术语研究各种音乐,并开始以一种明确清楚的表达,成体系的且要有采访和分析,及在其音乐的文化价值结构之内的术语中研究音乐行为。在1940年后这一段时期,音乐民族学中对比较研究的关注显示出明显的下降,但30多年后,它再次开始崛起。

人类学的许多实例被当作音乐民族学的范例,它在研究和方法上先于音乐民族学10年或20年,看上去经历了相似的命运。在19世纪和20世纪初该学科的有关比较兴旺起来,特别是出于推演历史过程的目的,但在20世纪年代初它开始转入专门的人种志方面。在20世纪50年代,它再次复出强调比较研究,如在近来实地的一些总结(参看 Naroll 和 Cohen,1973;Keesing,1976)中重新强调比较研究,以及有关比较方法的专门文献的增加(如 Sarana,1975)。

二、比较研究的种类

对于比较的类型,人类学能提供各种广泛不同的分类。让我们看看当音乐

民族学家开始回避比较时人类学的文献著作。在 S. 刘易斯(1956)的参考文献和分析研究中,他概观了从 1950—1954 年之间比较性质的 248 篇论文(几乎全是美国和英国的),其中 28 篇论述了比较的理论和方法论。

刘易斯进一步把研究分类,发现六个主要目的:① 建立总的法规或规律;② 为一种现象的不同范围提供文献;③ 为一种特性的区分提供文献;④ 重构文化的历史;⑤ 检验出自西方和社会的考察;⑥ 检验出自非西方社会假设的考察。此外,34 篇研究涉及全球的或随意的比较;33 篇是洲与民族之间的比较;31 篇是在一洲之内的比较;31 篇是在一个民族内的比较;70 篇是在一个文化区域内的比较;34 篇是在一种群体或一种文化内的比较,一半以上涉及西半球。

在同一时期,音乐民族学历史中比较取得了何种进展?音乐民族学领域中杰出的《音乐民族学》刊物跟随着刘易斯的研究,形成了它或许是一种可靠的范例。综观《音乐民族学》2—17 册(1958—1973)包括总数大约为 270 篇文章,我们要从这些文章中分离出"比较的"研究是困难的(同样,这对刘易斯也是困难的)。看上去 43 篇文章明确地强调了剧目比较的问题或剧目部分的问题或文化部分的问题。有 13 篇主要是理论性的;19 篇涉及了一种文化区域的比较,11 篇是在某些历史观念中比较不同时期或不同区域的剧目(如非洲和美洲的非洲人),具有提供历史审视的目的。在该学科极大地受人类学和它比较方向的影响中,特别是在人类学自身的范围中,所有这些状况似乎是难以理解的。

维奥拉也试图通过音乐民族学历史分列比较的研究,把它们分为八个"指向"。① 霍恩博斯特尔和萨克斯历史地比较的柏林学派;② R. 拉赫和 W. 格拉夫偏向生物学方面的维也纳学派;③ 欧洲民间音乐的学术研究;④ 犹太人的和基督礼拜仪式的比较研究;⑤ 涉及紧密相邻地区的比较研究;⑥ 美国注重的音乐区域研究;⑦ 欧洲古典音乐和民间音乐的研究;⑧ 欧洲各国音乐艺术风格的比较研究。

尽管缺乏对方法论的注意,仍有一些明确分立的研究种类形成比较的运用,有的论著具有指导性的作用。科林斯基(Kolinski)的分析体系依据音乐的个别因素如音阶、旋法、节奏和速度提出曲目比较的理论框架。霍恩博斯特尔建立的一种描述音乐风格的方法也提出一种理论框架,并由他的学生们追随,特别是 G. 赫佐格(1936)。巴托克对东欧民歌的分析研究同样也提出一种比较的标准,据此,贝阿德(Bayard)和布朗森(Bronson)发展比较了英国的民间曲调,夏皮罗(Shapiro)做了分析。在 20 世纪初,多个论著在一种剧目中论述了民歌的分类(如 Koller,1902;Krohn,1902),并继续几十年(如 Hustvedt,1936;Bayard,1942;Herzog,1950;Elschekova,1966),这也是比较研究方法论指导中的一块基

石。在新世界不同部分中比较美洲、非洲人的剧目的各个部分和白人民间音乐部分的重要性,在音乐民族学历史中引起了特别的反响,如赫斯科维茨(Herskovits,1945)、R.沃特曼(1952)、梅里亚姆(1955)、杰克森(Jackson,1943)论著中所表明的。更多的范例包括大量风格的地理分布和乐器分类的文献(霍恩博斯特尔和萨克斯,1914),构成了长篇论著。

三、相对的立场

音乐民族学家看上去几乎没有涉入比较的认识论问题,在某种意义上也很少考察没有体系地制定的比较研究是否可能论及跨文化方面的音乐。而且,这一问题的重要性是确定该领域无所不在的讨论所提出的,采用或不采用比较的成分是一个主要标准。有的学者认为,音乐民族学包括调查者自己文化范围以外的音乐或音乐文化的研究,调查者身份与他们的课题的关系是一个重要因素。事实上这一因素的意义是在认识论方面。在几篇论著中,M.胡德坚持比较不是该领域的主要目标,现在或将来一段时间比较都不能恰当地实行。甚至,他讲到,美国(或欧洲)的音乐民族学家,"由于没有爪哇人的调查力和评价能力,甚至采用过西方的方法训练,也不能与爪哇人相对应"(1961)。这段陈述可能表明了胡德的两种意见,第一,不主张抑制比较研究,世界的学者和音乐家对把音乐民族学的目的根本地作为比较是有疑问的;第二,许多专注于他们自己音乐传统的非欧洲学者,其学术资格只是"圈内人"的能力,根据这一点,比较实际上是不可能的。

许多比较论著的批评思考到有关比较文化的困难:文化有不同的种类,文化理解的程度,文化与个人的联系;在足够的深度和广度上比较已知文化或音乐存在的问题;还有担心比较的无根据,以及主张比较的目的是获得价值判断,对那些被比较的音乐的有害性;也有人惧怕音乐体系的复杂性,其复杂性可能形成内在的不可比性,也有的怀疑定量技术在比较研究中的运用,认为专注于这种资料搜集的工作领域,可能采用带有感情色彩的材料形成比较的偏见,下面看看与此相反的意见。

各种音乐确实是可比的吗?在这一广阔的引述中J.布莱金认为,表面的相似性是不值得评论的,他认为,两种文化音阶中发现的同一音程,如果这些音程在两种体系中具有不同的含义,那它们可能完全没有利害关系,如果说音程也关系到含义的重要性,就只能这样看。布莱金又给出相对的论据:"统计分析可以显示出两种音乐文化是非常的不同,但这种分析……可能显示出它们根本上具有同样的含义,它们是被翻译成两种文化的'不同语言'。"(1966)前种论点似乎后退了,后种的提法看上去很有意思,但如果人们不做前种的比较,又何以

能够提出后种论据？布莱金反对的是那种没有根据就下结论的描述,看来他注意的正是形成更进一步的统计的比较。规则看来不是避开比较研究,而是需要更多更好的比较研究。

20世纪撒哈拉非洲和中东,西方传统和声成为其传统音乐现代化区域的一个主要组成部分。比较产生广泛的结论,非洲人较好地使用了和声,但这是更密切地符合欧洲人的音乐实践。如果人们能在两种文化中指定和声运用的广泛含义,那么大致上讲,含义是一样的:它是现代化的主要音乐符号。按西方的术语,事实上非洲比起中东更不同的是和声,它可以告诉我们有关两种体系相对的和谐共存。考虑到非洲部分音乐中外来和声体系的长期使用,它可以显示出在另一体系采用一种和声体系的结果,也可显示出成功的作用(在非洲)和相对的不成功(在中东)的基督传教士的努力等。

世界各处许多小的、孤立的文化具有一定分级的事实,他们歌曲的外形可以告诉我们最早期的音乐旋律模式(维奥拉,1956),但这不是说所有文化中的外在形式具有同一的含义,事实上他们不具有共同的歌唱风格,例如,在这些社会中音乐被不同地使用,可能暗示它们形成了分叉。出于这一原因我们不能推断,也不能继续实行旧式的分等级的和老式的外在模式。或者,用进化论者的观点,我们采用这种外在模式作为音乐的含义和社会变迁与发展的性质。当歌唱风格相应地变更,音乐的其他方面被选择时,外在模式保持着稳定。人们可以比较音乐结构,或音乐含义,或两者,但比较什么应是指定的,结论不应是混乱的。

M.胡德谴责早期学者们尚未有单个文化的理解就匆匆进入比较,虽然他不是始终反对比较研究,但他期待着一种在比较进行前几乎不可能达到的在自身术语中熟悉其音乐体系的程度。从表面上看,这种观点是容易接受的,但人们的看法也可能相离甚远。与此问题相对的评论者的异议是认识论的:音乐体系特性的最好研究是用它自身的术语呢,还是通过比较的棱镜更精确地观察呢。例如,在初级的世界音乐文化综观的课程教学中,如果简要地论述各音乐群组,一个一个地介绍,没有互相的参照,最后也没有用比较的方式去总结它们,教师是否会成功？或者,同时论述几个音乐群组,首先应考察音乐的材料、歌唱的风格,再是节奏,等等。这样是否会更成功？虽然可能前者的方法是更常见的,而音乐民族学的教师们不同意这种看法。但是,音乐民族学的先师L.孔斯特仿效了这种看法,他坚持音乐民族学不比其他领域有更多的比较,胡德指出了他的主要问题。

音乐可比性的问题——对于这一点,各种音乐的组成部分如曲调的多样

性——紧紧关系到实地调查者和提供资料者之间,以及西方学者和第三世界国家的那些学者之间政体和社会的相互关系。实际上,我不相信任何人认为比较是完全不可接受的。更进一步讲,人们是反对它过去形成的比较方式,或惧怕这种方式。而且,如果音乐民族学家是对自身文化以外的音乐进行研究,其定义看上去就是一种表面的辩解,很难严格地获得。任何人研究一种音乐体系,如果他的目的只是将它与其他体系比较,这就失去了深层的意义。

关于深层意义的问题,在形成比较中人们可能问是否要寻求其异同。在简单构成的比较中,音乐民族学家表明是中立的。但是,当考察结论形成后,人们很快意识到他们是依照相似性做出的——各种音乐、各种风格和作品——出于他们能产生某些有意义的东西,确定历史史层。例如,C.萨克斯的乐器发展史,建立了音乐这方面的领域。追溯中东音乐对南欧民间音乐的影响,确定西班牙、英格兰和匈牙利之间的曲调的相互关系——这些结论是被证明或没有被证明的,如果学者们在工作中没有找到有说服力的类似点,这足以导致他们至少在结论上的不明确。他们的发现无论有何种不同,看上去只起到很小的作用,因此,对比较的怀疑便有了根据:做比较的学者被打上了相似性的烙印,他们就是找出相似性。

于是,对于阿拉帕哈(Arapaho)印第安人音乐方面的曲解是由于白人音乐民族学家对其音乐的兴趣,而不是其音乐在阿拉帕哈文化或音乐世界中表达的某些重要方面所导致的。但他们希望从阿拉帕哈与夏安族印第安人、柯曼奇印第安人和肖晓恩(Shoshon)印第安人音乐的比较中得出结论。诚心诚意的比较者可能用这段话来作答:"你们的音乐是有价值的,我们对你们音乐的研究是根据其价值的术语,你们也应按你们自己的方式去研究。但最终,如果你们允许我们进行比较研究,我们可能告诉你们音乐的一些有意义的事,使你们产生兴趣,并告诉你们的音乐与其他民族音乐的关系,以及有关你们历史的事。即使你感到所有音乐民族学家最终只是希望做比较的工作,但你必须意识到他们考虑的这种比较音乐研究只是人类应从事的多种研究中的一种。"如果音乐民族学家决定主要进行比较,他们应该停止认为仿佛所有非西方音乐都只能由他们来判断好不好,等等。

比较研究的一个主要目的始终是一种历史的理解,我们比较各种音乐看看它们如何发展,是否有共同的根源,等等(维奥拉,1975)。我们的结论总是在推测,以及这种推测值还是不值。正如布莱金所讲,依据一个地方的历史知识去推测历史完全是浪费精力(1973)。在不明确的、缺乏坚实可靠资料的情形中,人们采取考察的任何方式,是否根据一种历史理解的巨大价值是很值得的成

就。如果这种问题只是第二位的或更次的,就像布莱金说它是"百科全书"的兴趣,人们最好放弃它,把他们的能量专用到其他方面的研究上去,因为这样大量的努力得到的只是最不确定的结果。

一种相关异议出自典型的亚洲复杂古典音乐体系的学生,他们接受音乐民族学家对种族和民间音乐、简单和次等的比较研究(Danielon,1973),但较高层的音乐必须根据其古典体系来研究,因为它们是复杂的,并近于独一无二的体系。西方学者应该像他们论述欧洲古典音乐一样来对待这些古典音乐体系,一直没有反对过欧洲古典音乐体系被认为主要是比较的研究。据此,比较研究亚洲古典音乐体系,会有一些异议。

这种异议以两种方式申述。当然,我们会采纳亚洲古典音乐的价值,而且,如果亚洲音乐家的非西方音乐的知识和被看作是使我们摆脱那种总是采用西方音乐的价值,并把它作为最高价值的偏见,那么我们通常不应该用一种感觉去代替那些古典音乐体系——印度、中国、日本、印度尼西亚、中东、欧洲音乐的那些古典音乐体系——它们组成了音乐的精华。但旧的界限仍然存在,并只移动了一点。如果任何音乐只有更多的比较才能发现其价值,那么它们都应进行比较。如果比较研究是理解各种族和民间音乐的主要组成部分,那么它也同样是较复杂的体系,其工作被公认为越来越困难。如前所述,各种音乐概念化的某些特征是平等的。仔细察看西方音乐以历史资料研究所进行的比较:欧洲各地区的比较、各历史时期的比较,作曲家、作品的比较,这一事实是很明确的。在历史音乐学中,正如在音乐民族学中,人们希望更好地使用比较的方法。

四、如何理解比较方法?

比较研究是普遍的学术研究。我们有比较解剖学、比较心理学、比较语言学、比较法学、比较宗教学。所有这些可在百科全书的词条或教材与书籍中找到。所有这些学科都分立成各自的体系,通常界定为属于不同人口、文化或社会,并以某种方式比较。

看上去学者们更多的是被相似性而不是差异所吸引,并试图写出它们的历史和有关作用,勾画出一种结论,如已有的某些试图描述集合的和使用比较的诸种概念(Warwick 和 Osherson,1973),甚至在某些大学有比较研究系,并提出在一种特定的重点学科运用。比较的观念是由特定的方法所定义的,超越了制定的学科课题的限制,被广泛地接受。米尔达尔(Myrdal)指出,比较必须先于在它自身术语的具体现象中考察,"在假定的相互关系的抽象理论框架中陈述,总体的实际存在和它们的结构先于详述和证据"(1973)。如果有一种普遍的"比较方法",并有效于许多领域,它或许不能不注意到梅里亚姆极为通常的告

诚,"比较研究必须是谨慎的,相像的事必须比较,比较必须是和某些特定的问题相关的,它必须研究标示的整体的部分"(1964)。

在各个学科中比较必须是特定的,许多学科都有独自的目的。比较心理学总的目的是简明确定在各种动物行为结构中的相似与不同,具有多种特定目标。比较法尽管关注于历史学和人类学,但它的主要目标是对不同法律体系的清楚表达和改进世界的法律保护,具有改进应用领域的特点。比较文学论述跨语言界限的文学内容的主题和动机,语言学家为某些特定方面仍保留着"比较方法"的名称,指重构较早的语言的方法或通过结构方面比较相似的字,重构语言的早期阶段,在不同语言和方言中确定其联系或含义。

如前所述,音乐民族学中不具有类似的比较方法。语言学家从事比较是为其他的目的,如作为认知体系的建立或语言和文化相互联系的问题的解决,其比较方法试图建立生发语言的相互联系的历史。音乐民族学比较的目的或许主要是,正如比较音乐学的最初目的,也是提出一种历史的理解。语言学家建立了一种明确的方法,它的成果普遍地被同行接受并广泛运用。虽然原始德语、原始印欧语、原始印第安欧根奎安语(Algonquian)这些语言结构简单,但其继续存在没有大的疑问(Anttila,1972)。这里没有相似的比较方法去论述音乐形式的重构,尽管有广阔分立的文化比较,或在限定区域中一种歌曲的不同比较曾提供了与那些比较语言学家类似的洞察,但它们的意义是不同的,并常常是被否定的。音乐民族学家很少尝试直接地去采用比较和历史语言学的方法,G.蔡斯建议"比较音乐学"的术语应该修改……使它在语言学中运用……(Brook等,1972),他对比较可能已落到充耳不闻的境地。音乐民族学中的比较更多地形成了一种综合的态度(如"比较方法提供洞察"),伴随多种技术的运用比较处理特定的问题。

而且,即便音乐民族学中没有比较方法曾被接受,但其研究中也已暗含少许的比较。它们是一部分学者以不同的目的在不同的文化中广泛运用的方法,尽管没人曾有足够的力量长期把比较作为该领域中心的方法论。霍思博斯特尔和巴托克的分析方法,科林斯基的理论框架,各种研究陈述风格的地理分布,所有看来都是在一点或另一点上,没有被正式认识到其充分作用。

如果近来的研究有某些论著被看作目前音乐民族学对比较方法的注重,它就是 A. 洛马克斯(1959、1961、1968、1975)的长期论著。在比较的理论框架中它提供了曾讨论过的一种描述音乐风格的体系,而且根据跨文化比较的理论阐明一种中心的问题,即音乐风格与文化类型的相互关系。

在我看来,它的主要价值是它描述歌唱风格的体系。洛马克斯和他的同事

制定出特定的比较框架,极大地出于确定文化决定音乐风格的目的,各种音乐的比较是在那些大的文化区域(如美国印第安人、撒哈拉非洲、太平洋诸岛、澳大利亚、欧洲和亚洲的"古代高文化")和那些文化群组中用某些重要方式的对照,如在社会的和政治组织基础中的对照、生存经济类型中的对照、儿童听觉的对照等。当然,在音乐民族学中,文化类型和音乐风格的观察是一种长久的方式,M. 施奈德(1957)主张狩猎者、采集者和农业者有不同的音乐风格。萨克斯(1938)曾试图区别父治和母治族系的音乐风格,洛马克斯和他们不同,他通过很多测量运用正式的比较技术。

与其说音乐民族学具有比较的方法,不如说它在极多样的方式中继续运用比较的概念。刘易斯对人类学在音乐民族学中发现了它们类似的几种研究的叙述,但人们很少看到这种发现是"再研究",范例是 R. 雷德菲尔德(1930)首次的墨西哥村庄传统的研究,然后是刘易斯自己(1951)的研究,20 世纪 50 年代和 60 年代期间人类学历史中几个类型研究例子的运用。在音乐民族学中,一种文化的过去与现在的比较通常基于广阔分叉的资料。例如,现代的实地研究正如反对早期旅行者式的描述,梅里亚姆在几次不同时间对同一村庄做了比较研究(1977)。在亚洲艺术音乐中,过去和现在的比较,或近来和过去的比较,许多学者在许多历史研究中的运用是暗含的,这些研究通常没有形成明确的比较,是没有确定体系的比较。如果他们做过比较,这些比较必定是限于音乐和音乐文化的少许特定的区域,因为现在的实地工作和过去的历史记录通常讲的完全是不同的问题。

本文几乎所有的事情都触及了各种音乐的比较,因为音乐风格有它们自身的统计分析。有一种趋向,范例是 D. 艾姆斯(1973)相当正式地对伊波族和豪撒族音乐的比较,按其音乐行为的术语提供了各文化方面的比较,但暂未涉及产生的音响比较。在洛马克斯的著作中,这种比较也是明显的。如他涉及的社会作用方面和音乐家的相互关系的参项。另一种近来的趋向是在一种剧目或单个音乐文化确定的标准和分支中运用明确的比较。有几位学者在波斯音乐一种以上样式的演唱和即兴演奏范围内研究,有的研究甚至超越了阿拉伯音乐、爵士乐、非洲音乐中单一音乐家一种以上的演唱范围,它们都可作为范例(内特尔和 Foltin,1972;Massoudien,1968;Wilkens,1967;Onens,1974;内特尔和 Riddle,1974)。

一些最近的著作预见到比较研究光明的未来。J. 布莱金对此常常是怀疑论者,不过得感谢他研究的方法和感觉,他认为比较的问题可以再次借用语言学的"深层结构"和"表层结构"相互联系的概念来解决。他认为,"我们需要整

体的音乐分析方法,它能用于所有的音乐,它将说明和解释音乐音响本身和音乐行为本身"(1971)。许多学者试图发展这种已形成的比较方法,布莱金暗示到,只有当一种满意的方法被建立时,比较才会取得可接受的一种地位,它是我们研究的基本技术(1972)。维奥拉(1975)不去将比较研究与音乐民族学等同,然而他也显示出许多成功设置的范例。波特(Porter,1977)最终考虑到比较研究的更新的兴趣,并在欧洲民间音乐的研究中寄予很大的希望。科林斯基(1971)讲,回避或无限期地延搁各种音乐的比较,在较深入地洞察音乐世界的多样性的学科探索中"将丧失学科的基本工具"。

(选自 B. 内特尔《民族音乐学的 29 个问题》,1985 年)

全球音乐文化的"示相"

[美] J. M. 斯洛宾 陈铭道编译

社区音乐系指大音乐文化圈中那些范围较小的音乐。这些社区音乐至今并未消失,这实在出乎早年的评论家们悲观的意料之外。其不同之处在于,现在它们更扩散激增,成了地区和故土化民族情感大量复活的一部分,尤其在本文所讨论的欧美文化范围中,更是如此。主要情况是:当前,从个人行为到大的政治行为,从难民们母亲的摇篮曲到《星条旗永不落》,音乐已成为个体、集团甚至民族主体的核心。在当前这个由经济不平等、连续不断的恐怖主义威胁或武装冲突,以及变幻不定的政治风向和同时并存的市场体系所造就的变幻莫测的世界上,笔者既不认为任何简单的研究体系可以引起对精神苦痛和音乐力量的重视,也无意阐释地区性音乐问题及解读的多样性,而是想指出某些一般性论题,它们最终会导致比较方法论。

首先在此引入三个术语,它们都与文化有关:超文化、次文化、跨文化。如果以前很容易把文化界定为抽象的与相邻族系有所区别的人类群体的生活经验和知识积累的总和。那么,现在看来已不再有一个限定的文化范围来统一人们行为的经验和知识了。即或有,它也不再是人们生活的全部内容了。在本文所讨论的地区中,即北美洲、欧洲及苏联等地,至少在音乐体验方面,人们是生活在上述三种文化的交融状态之中。

从直观的角度看,所谓"超"暗示相互关联的类项,"次"指内在统一,而"跨"则联想到横跨。当然,就活生生的体验而言,人们用不着把他们的音乐生活分成这样的三部分,但极常见的情况是当被要求明确说出或解释其爱好与活动时,事实上,人们肯定表达出各种联系、从属关系、内外交流以及潜在支持某种文化音乐生活观点的其他因素。从音像商店柜台的标签到列在各种社区性音乐活动分类广告上的名单以及学校必开课的课程表,实实在在的种类繁多的音乐存在,暗示出人们是了解他们音乐文化的多样性及其价值和级度的。在新英格兰一个小城里,当一位古巴裔美国人对笔者说"这是一个死气沉沉的城市,没有音乐"时,实际上是指主流文化的存在,他觉得自己不属于这种主流文化,

同时也是指责缺少他所渴求的音乐。主持格雷米奖的波兰裔美国人为波尔卡创设一个奖项,其实质是在评判较小的相互关联的音乐体系。希腊裔美国人宁肯从希腊邀请一个乐队,而不要自己的纽约"同胞",他们把辛辛苦苦挣来的钱花在跨国界的音乐文化上。在欧洲和北美这些资本主义高度发达并呈现资本主义重要特征的社会中,就数以千计的这种小范围的评判和决定而言,音乐家们和消费者们每天都在创造和保持一种极复杂极明晰的音乐体系。下文的要点是为思考和研究这种复杂性设想一些构架。作者无意提供严密的分类,而是强调横竖迭合相交的各层面和视角。为更新理性判断,笔者生造了一些新的术语并在新的意义上使用一些旧有的术语,因此,自相矛盾和似是而非亦将在所难免。

最重要的是笔者绝对无意提出某种模式或简练的术语界说。对笔者而言,术语不过是说教的产物,是或多或少介乎于假象和不伦不类之间的东西。本文中,笔者所提出的术语,充其量不过是詹姆斯·克利弗德所谓的"译读术语"之类词汇,每个都是一般常见用法,从策略和有条件的角度,用于比较研究之中。克利福德告诫我们:"所有用于全球性比较的译读术语,诸如,文化、艺术、社会、赤贫、现代性、民族性,等等,都会使我们与标的物产生距离并遁逸之"(Clifford, 1990)。与克利弗德一样,笔者有兴趣的不是界定,而是当把术语应用于事实时,人们头脑中的思维活动。

时至今日,应当认识到我们的很多思考方法都与当代学理趋势相互交融,然而却并不为民族音乐学所采纳,这方面最明显的例子是不列颠文化研究传统及其外延和友军——如美国的后殖民主义研究。多年来,笔者一直认为社会语言学为音乐表达的研究提供了某些深远的识见。要想弥补所有民族音乐学研究的缺陷,笔者当然力所不逮,因此,毋宁说笔者的方法不过是从大纲、形态和研究方向的构成上提供一些建议而已。这并不意味着起手开局便博大精深、鼎定全盘,但笔者深感此种方法将不仅映射出我们目前的悟性,也反映出资料自身的状况。谨希望,本文从某种对话精神的角度对将修正、精炼抑或甚至抛弃笔者建议的读者们在思维协作方面有所裨益。

本文从全景鸟瞰入手,亦即,讨论阿荣·阿帕杜拉依的"全球文化经济"(1990),接着,就前述三个文化术语舞弄一番,然后,就它们似可应用的有所选择的地区性音乐史实状况来验证这些术语,笔者曾在那些地区及附近做考察工作并确认其相关文献,这些文献中有些资料是笔者的学生们搜集的。因可资利用的材料不足,研究的涵盖面将甚为寥寥,所以要想使这些研究的切入角度真有用武之地,确实还应稍加时日,以待完成必需的综合性工作。本文并不是作

者第一次对比较研究的探索,与以前就特殊的社会音乐语境所做的研究相并行,笔者已提出了几篇理论探讨的文章,本文将引用其中一些内容(如,音乐中的编码交换,全球性音乐研究的多义化,"复活"运动问题等),这些论文中的某些思想甚而一些段落也将在本文中再度以不同的形式出现。

最后要指出的是同其他任何一位研讨"多文化"拼合(嵌合、混合、美国之类的融合)现象的人一样,笔者深知描述各种社区群落的音乐体验所存在的陷阱——我们既不生长于斯也无联系于斯。尽管笔者只能依靠灵活性并摆脱教条框框尽量不去填补亲身体验该社群的人们与其研究者之间的鸿沟,社群传统和社会力量使二者分割开来,我们个人丰富的生活亦可超脱地跟类似的社会网络和可行性模式连在一起,参差不齐难以划一,但仍可对其进行研究。路丝·里帕尔德已经指出:"我们至今未能发现一套既不同化也不分化的多样性理论,这种理论之一,至关重要地是关系研究。"(Lucy Lippard,1990)笔者于此的尝试是尽可能地使之关系化,以便揭示音乐的相互作用——在个人、社群、小集团、国家及实业界之间的文化"对位"。它既是没有"总谱"的集体行为,也是没有指挥的"作品",笔者不过是试图说明其"管弦乐法",其音色与色彩配置常常胜过主题与和声一筹,愿其作品之一能在20世纪末的这场文化即兴演出中被听到。

本文仅限于讨论欧美,也包括曾是戈尔巴乔夫"欧洲大家庭"一员的苏联;其原因部分在于民族音乐学较为注意亚洲、非洲和拉丁美洲,而欧美地区却不太具有吸引力。此外,相对于其他地区,就资本主义新的民主形式以及社会主义的体系而言,欧美高度发展的现状也在一定程度上使之成为群龙之首或至少是开风气之先。在完成对阿富汗和中亚地区的研究(1967—1972)以来,笔者近20年来一直在欧美地区做调查研究。笔者发现自己早年的著述中很多有关种族界限、城市音乐、社群音乐和主流文化关系的思考使得下一步的研究工作从东到西横跨整个大陆;这种情况常出现于人们的理性思维过程中。

全球概况

本章描述全景——今日世界音乐体系的总体语境,我们的欧美研究即或有时略呈异常也还是其中的一部分。暂不谈文化方法,笔者先从两个方面勾勒全球状况。开宗明义,这里首先介绍近来世界范围文化模式的描述词汇,那就是阿荣·阿帕杜拉依的"示相"体系(原文为-scape,是古英语表示可视物的后缀,因用于表示抽象概念的呈示,在此借佛教词汇"示相"以译之——译注),它揭示出音乐的暗指,笔者觉得该体系非常有用;然后再介绍另一维度,其中心亦在术语"可视性"上,这个术语旨在阐述从千差万别然而相互叠加的研究层面上所产生出来的东西。阿帕杜拉依设想可从五个方面观察全球性文化经济,把它看作

一整套景象,他把这一整套景象命名为:种族示相、媒体示相、技术示相、财经示相、观念示相(Appadurai,1990)。不过,示相这样一个便捷的后缀术语暗示某种静止视角,而阿帕杜拉依却认为自己上述几个方面和认同它们的人们是流动的、叠加的和选择的。因此,在某种情况下,该术语多少会出现偏差。他认为"其稳定的交织状况可随处通过人们的动机摄取下来",而且"当代全球性流动存在于五种示相间日益增长的分离之中"。群体变迁的世界性影响具有可视性,这些群体在痛苦的现实和示相变换所助长的幻想二者的基础上创造着各种"想象中的世界"。

 术语"示相"自身仍需实证。种族示相更着眼于描述旅行者、移民、难民、流亡者、打工仔以及其他迁徙集团和个人,而不是民族学家和经济学家所通常看作标准单位的传统稳定群体。这是因为这样一些集团和个人较以往更具能见度和影响,甚至,就在本国以内,由经济、政治和文化疏斥所导致的群体故土化,意味着当代每个人都具有活跃的种族示相。其他的几个示相同样是一种曲解。"技术示相以技术的临时性分布为特征",此外,金钱的高速运转导致不稳定的财经示相,因此,"存在于种族示相、技术示相和财经示相之间的全球性关系,其深层是分离的、不可预见的,每个示相受其自身束缚和刺激物的影响,彼此之间亦产生束缚作用并成为它变化的参数"。同时,存在着更深层次上意义攸关的媒体示相,"无论是由个人或国家利益所决定,它都趋于集中想象以及叙述式的现实碎片的解释,人们从中产生自己的生命符号"。最后,观念示相代表着不同的理念领域,它来自欧美民主启蒙思想,现在这些思想作为流动的概念遍及全世界,诸如,"自由、福祉、权利、主权、选举权以及那至高无上的字眼——民主"等。

 阿帕杜拉依所提出的可视性的突出特色是与众不同的。以全球性观点看待事物甚有帮助,它避开了单一的答案,不存在总体系的观念,也没有暗地的中间物控制着文化的流变。没有一个参数是至高无上的,种族群体、财经、观念、媒体或技术都不是决定性的参数,每个因素仅部分地相互依存。事物的高度运动性及特殊发散性,不仅来自经济、个人或集团的"概念性社群",其自身也是世界舞台的一种因素(该流行术语引自 Anderson 1983 的文章——原注)。尽管这种个人和文化的残留在阿帕杜拉依的构思中并没有得到清楚的说明,但仍是他方案中的主要组合成分——对同一性的抗拒和地域性的理解继续引起他的兴趣。

 这种用于观察音乐的世界示相的含义颇值得民族音乐学考虑,因其自身也是从过去的意识形态中解脱出来的,并游移于技术和媒介之间,被音乐之友忠

实的故土化情感所迷惑。即或它什么也不是,但把音乐作为一种至今还没有已知规则的扑朔迷离的"纸牌"游戏来考虑也不无裨益,音乐好像编织在文化织体中,而阿帕杜拉依则提供出显眼的经纬线条,这些线条由技术条件所演进,由媒介所传播,由高下不等的财经手段推向市场,呈示出个人和公众的自主权以及变化不定的群体控制状况。即使在美国和瑞典这种中产阶级亲缘社会中,被测试的人们也列举音乐作为他们生活中最令人欣慰的事物之一,在国土表象不太形象化或者国土表象化的民族国家中,音乐甚至都与文化有着较深层的关系。哪怕是非人格化的大工业体系也非常认真地对待音乐。把焦点调好对准音乐,我们便可听到那"示相"的演奏。

以百事可乐公司1989年3月决定赞助麦当娜全世界现场直播演唱会为例,这是商业活动的一部分,在此以前,安排了一个"软"广告:一个澳大利亚土著居民赶着牛车来到人烟稀少的沙漠地区一家小酒吧观看新电视节目。把音乐作为高度资本化运作的媒介,在此十分清楚。这显然是要创造出一个统一的媒介、技术、财经示相的尝试,把一整套表面上不可避免的可变性强加给全星球的居民。尽管如此,音乐的观念示相和种族示相却使其轴心力改变了方向,并没有集中到其效用控制的要素上来。有争论的电视节目是麦当娜的《像个祈祷者》一歌,一首嘲弄天主教的怪异俗气声色放纵的歌曲,其中后殖民主义的象喻表现出歌手几近神奇的驱策力——通过感官刺激来控制和增强其职业生涯。百事可乐公司的期望和麦当娜节目之间的偏差导致了灾难性的后果:基信基督教会新闻媒介的警犬组织威胁说要联合抵制百事可乐的产品,该节目在美国只播放了一次,百事可乐公司便中止了这次商业活动。百事可乐公司的发言人否认该事件涉及节目检查制度,称消费者把电视节目的信息和商业活动的信息弄混了,因此,暂停为好,何必再在这种混淆上火上加油呢?百事可乐公司损失惨重。这场世界运动创媒体全天插放时间买断费用的历史之最,然后,百事可乐公司还不得不信守与麦当娜签订的五百万美元的合同。"音乐家们"坚持不让百事可乐公司事先看片,毫不妥协,于是,招致了这场灾难。

这一戏剧性事件已经展示出百事可乐公司老板们头脑中示相和麦当娜个人观念示相之间的明显差别,然而,即使百事可乐公司为其广告选择最正统、最具主导性的观念示相,也不可能保证任何商业和认识上的成功。举例来说,他们诉求为商业目标的最地道的澳洲土著也会产生种种差异极大的媒介宣传(特别是电视音乐节目)的自我解读方式,从自悦和内涵角度获得丰富的音响及意象。示相的千变万化及不同的外观限定着音乐活动。坦桑尼亚因其地形限制,无法进行全国范围的电视转播;20世纪80年代,政府为一些城市安装了转播设

备,这样,集中起来的观众可以看到一些政府提供的节目。不考虑其视频技术状况的实质多少存在无政府主义,该国理应出现媒介、观念、技术和财经示象的大融合。而观众们却很快发现他们因此而可以制造或塞进一些自己选择的私货,政府大惑不解,烦恼之至却又毫无办法。在意象世界的冲突中,在低成本、伸缩性极大的操作技术的促成下,地区性的种族和观念示相获得了成功。

阿帕杜拉依的架构和上述两个例子中的问题是透过明显的文化力量的相互作用所展现的控制和规避。稍后,笔者将讨论这个重要问题,通常该问题被总结为一个关键词——权威话语;在此,笔者只想就全球音乐关系提出一个不同方案,以便为阿帕杜拉依提供一件不甚锐利的武器,也为思考和推测提供另一个来源。

当代乐手们不太在乎他们曲目中各个节目的渊源,把大量泛泛的东西本国化,以供日常演出之需。长时间策划数百万美元的广告战,其结果无非是丰富一下校园生活或给表演者一个好机会而已。任何音乐"滋补品",消费者们都照单全收。为把广泛的研究活动置于某些语境,笔者在术语"可视性"的基础上提出新的研究角度。从一种特殊的方便地位来看,当今世界音乐示相不过是由三种类型的音乐组成。这里的"音乐"一词,笔者是指其易于辨认的风格,以及在学术研究中所命名和描述的类别的实践综合体,音像商店用之形成其柜台标签,在艺术节中则用作邀请乐队的标准。本文中,"可视性"是指为观众所熟知的性质,笔者建议分其为三类:地区、地域和跨地域。

地区音乐,为小范围的观众所熟悉,而且也仅仅是他们才知道,这是民族音乐学家们传统地到处寻找的那种音乐综合类型。1967年,笔者第一次到阿富汗,认为自己的目标是确定、分辨以及描述这样的地区音乐,而一旦遇到具有多样可视性的音乐,常为之伤透脑筋。比如,笔者注意到国家广播音乐的存在常干扰这些地区性风格,降低了它们的品位。当时,好像有很多这样的地区音乐,有限的收集亦将会说明音乐世界的情况。就此而言,人类学的世界文化分类观念以及笔者本人有关从人口到种族群的社会分界观念——每个这样的种族群都有自己独特的音乐等,这些观点都支持着上述论点。以欧洲为例,人们可在波斯尼亚的山谷中、北俄罗斯的村庄中,或挪威的提琴手中发现这种音乐。尽管此类音乐日渐增多,但它们作为广大观众可资利用的贫乏的音乐来源的潜在附加物,正起着重要作用。

因笔者不合常规地使用"地域"一词,所以"地域性音乐"这一术语不太容易界定。不过,"地区"一词既限于村庄或山谷之类范围中,那么,从直感上讲,"地域"则是指相邻的多少要大一点儿的范围;但是,笔者头脑中的地域概念更

具伸缩性,其部分原因在于广播和录音材料的辐射范围并不固定。当然,就笔者理解而言,仍旧存在着传统的地域观念,比如,斯洛文尼亚或斯洛伐克等。稍微扩大一点儿视野,斯堪的纳维亚半岛在某种情况下亦形成一个地域——在对"波尔卡"音调和舞蹈的兴趣中统一起来,或者德语片也可看成一个地域——其相邻的四个国家观念不同,政治情况不同,而地区音乐从20世纪50年代到70年代被盎格鲁-美国摇滚化。考察欧洲歌曲比赛的内在可视性以及在世界其他地域的不可视性,我们甚至可以把整个欧洲看作一个地域。

地域性亦可在离群索居远离故土及其音乐的群体和集团的联系中发现。在美国,波兰的波尔卡音乐存在于都市地区广阔的带状聚居群落中,横贯五千多公里。在此类地域音乐中,保留着传统的地区性风格。比如,芝加哥相对于东海岸而言,前者开始支配后者,这一事实表明地区性可视性正向地域性可视性转移。在这种情况中,地域性的离群索居的音乐是孤立的,美国的波尔卡乐队不影响波兰的波尔卡。尽管如此,因为孤立的集团仍成为网络的一部分,所以,移民集团日益增多的迁徙意味着地区性音乐汇流为地域性风格。例如,夏威夷的波多黎各人的音乐,由于与本土距离遥远,几十年来,保留着地区性,但仍可划入地域性中。较快的地域化是一种普遍现象,如土耳其人到了柏林或斯德哥尔摩后,立即就与其本土建立起音乐联系。这样,笔者所谓的地域中的居民,可以或远或近地联合成为想象中的兴味和实践世界的成员,由面对面的或电讯系统的相互作用所联系起来,或快或慢地变换其风格。

跨地域性音乐有着极大的能量,能衍射出地域界限,甚至会成为全球性的。由于媒介可在任何时候把音乐推向前台,大量的观众皆可做出选择使音乐故土化,因此,这种音乐的分类正在迅速增加。可以举出很多过去的例证,如:歌剧或歌剧艺术歌曲、华尔兹、探戈、拿波里歌曲等,人们所需的一切是信息量大的传播媒介所提供的东西,如歌单或78转唱片。很多跨地域音乐不均衡地传播开来,比如,印度电影歌曲与英美摇滚相较,其传播便显得不均衡。此外,还有一些颇具说服力的例子,如吉他伴奏的抗议歌曲。在瑞典,笔者曾听到一首从挪威传来的萨阿米人(即北欧拉酱人)歌曲,该歌曲反对一个强制进行的水电工程,却用拉丁美洲风格写成。上述跨地域性的例子跟阿帕杜拉依的发现一样,说明音乐所传达出来的伴随示相具有相当独立的可变性。就抗议歌曲的情况而言,它被赋予商业性风格,这种跨地域推力的媒介、财经和技术的综合体其实十分贫乏。这里,实证主义的观念(民主、主权)示相和分离的种族示相,在跨洲的音乐实践中证实了自己的潜力。即使是《胜利属于我们》(*We Shall Overcome*,流行于很多国家的美国劳工抗议歌曲——译注)这样一个简单的标题,既无录

音带也无录像带来推销,也多少会展现出人们想象中的世界与残酷的现实生活之间的冲突。即或某种地域、传媒音乐尽占风流,当地人也能就各种大量的跨地域风格做出选择并微妙地调整自己的嗜好,而且同样微妙地避免左派歌曲的意识形态示相模式。依·卡塔尼(E. Catani)在1988年告诉笔者,当乌拉圭统治者稍稍放松了控制,允许本国的年轻人全方位地在跨地域性风格中择其所好时,他们既没有选择全球流行金曲,也没选政治歌曲,或许他们认为这些东西都是圈套,宁可把精力投入新潮音乐。观众成分驳杂,这意味着当可视性首当其冲地成为受众的过滤器时,认知能力将会极仔细地决定风格。音乐重要到足以唤起消费者良知的程度。其中,技术、媒介或财经的投入,不仅对某些演员来说是成功的,而且在并未事先决定的投入方式中,也是成功的。邀请乌拉圭的观众享受既不是蒙特维多(乌拉圭首都——译注)的也不是伦敦的想象中的世界,在相互关联的认知过程中,多半是英国歌手模糊而又不守本分的观念示相。下文,笔者将讨论这种选择的不可预见性,它很大程度上产生于美学和假想的政治种族观念模式。

　　分离可视性作为当代音乐示相的一种因素,与阿帕杜拉依所谓的全球潮原则中的敏锐的兴味取向相吻合。按此观点,世界音乐看来如同一种流体,一整套风格相互关联的曲目和艺术实践,能够压缩整个景观的广袤的或窄小的空间。它们已不再是单一实在的历史和种族源变的词条有限的目录,可视性的内在动力与示象同步变换。要想从音乐文化的流动中抽绎出真实的示相范围,确认一些共同过程应当是可能的。外在形态变化时下非常普遍,彼生此生,无定无止。正好像在四维空间的时间坐标系中,一种音乐可在瞬间变换其自身限度,呈示新相态。最引人注目的例子莫过于保加利亚国家广播电台女声合唱的境遇。数十年来,该合唱在欧美世界随处可见,直到80年代末,这种产业化后自耕农演唱风格仍躺在音像商店的货架上无声无息。突然之间,在全球文化力量幻化不定的演变中一直存在的一种偶然关系使得这种风格如此强烈地引人注目,以致在1990年被授予"格拉米奖",在商业音乐界殊荣备至,登峰造极。保加利亚妇女们转眼之间从地区走向跨地域。示相分离在此尤为突出。1990年,西方有关东欧的观念示相是把东欧看作全世界非常民主化和市场经济化的一隅,这个观念与该女声合唱作者的哲学思考——民族遗产的国家控制——全然对立,恰好在保加利亚人对之不屑一顾的时候,西方的摇滚和通俗音乐团体以及好莱坞利用了它;有时,媒体从业者并不知道观念示相是由什么东西决定的。就此而言,地区和跨地域消费之间的差别确实存在,该差别表明形形色色的研究应当对准同一种音乐。难以置信的事情是格拉米奖居然使保加利亚人

把广播中的古老的女声合唱,沾沾自喜地当作音乐可变性日益增加的象征。

在这种现象的另一头,我们可以发现在创作和增强的自我意识中变换的可视性。乔瑟琳·久保尔特(Jocelgne Guibault)详细地讨论了法属西印度群岛中哥特洛普岛"卓乌克"(Zouk)音乐的兴起——一种小范围的地区音乐所获得的成果。她叙述了乐队的核心人物卡萨夫如何精心弄出一种地区风格,以吸引对这个常被人忽略的小岛的更多的注意。卡萨夫获得了极大的成功。卓乌克音乐通过对媒介和技术精到地操纵所获得的跨地域的成功,显然由于它正中大量加勒比海和欧洲及非洲观众观念示相之下怀,或者是因它投其美学感知之所好,抑或是二者兼有。这种成功反过来在本岛产生了效果,卓乌克音乐成为哥特洛普岛一种新的文化感知基础。与之同时,哥特洛普岛另一种更富传统色彩的通俗音乐果卡(Gwoka)——近来《纽约时报》周日旅游栏刊发专稿予以介绍——可望成为下一个跨出国境线的音乐产品。久保尔特构架出自己的研究,向乐于在严格的意义上使用"发展"这一术语的经济学家挑战,她发现音乐在哥特洛普示相中可以是一种"发展"的形式。

在保加利亚和安替斯山的情况中,存在着大量的级度变换的例证。很多这样的例证都与笔者所称为可视性确认的途径相符。当较高级的性状使某地区或地域的人们反思自己的传统时,常发生这种情况:其时机是外部激发的。再以上文述及的阿富汗为例,国家广播无意中损害了地区性音乐。70年代早期,政治情况的变化使得政府突然开始广播地区性音乐(如,乌兹别克音乐、土库曼斯坦音乐、巴鲁支音乐和普赛音乐),因而忽略寻求综合通俗音乐风格的地域化。北部地区的听众为第一次在空中收听到他们自己的音乐所震惊,开始重新评价被他们遗忘多年的演奏者。此后,如果他们要听自己的音乐,就不得不适应邻近的苏联加盟共和国的音响。这一切都发生在同一语言/风格复合体中,然而却标示着不同的观念示相和地域音乐语汇。当盒式磁带风行起来以后,人们一下子有了机会录下他们自己镇里音乐家的音乐,并借此避开阿富汗和苏联两方面的广播系统,这一切却都是被二者(阿富汗和苏联的官方广播)所激活的。这样,牧民们在冬季的四个月中,便可欣赏他们所喜爱的乐手及其风格。这是选择利用技术、种族和观念示相综合体的一个极好的例证。这里的关键问题是刺激来自外部,却激发了意外的反映。卡布尔政权播放地区性音乐,希望人民更忠顺,而实际上却造成了更疏远,在那些拥有技术手段的听众中,阿富汗人可以在政府强行分配的一小时民族风格之外的广播中,扩展自己所喜好的东西。

苏联的情况在更大范围上提供出有意无意的可视性变换例证。以亚库特

人的口弦音乐为例,这种在简单乐器上奏出复杂旋律的西伯利亚风格,即使在苏联亦鲜为人知,但国有媒介对之进行了大量播放。据阿列克塞耶夫(Alekseev)1988年的调查,其他有U弦音乐传统的民族,受到亚库特技艺不凡的音乐影响,开始反思自己的地区风格形成的可能性。阿列克塞耶夫称之为"共鸣效应"。笔者看来,这是意味着在一个封闭系统中某种音乐示相的出现可能会在其他系统中引发共振和内在变化。这多半不是原广播节目的初衷,而是再一次表明文化思潮怎样产生于跟接收频道一样多的缝隙之间。

下文,笔者将谈谈自己对阿帕杜拉依试验性的全球音乐潮研究的看法,为进一步思考音乐抛砖引玉。音乐方面的例证有如一个个试金石,研究有时差强人意,有时则表现出局限性。阿帕杜拉依自己也承认其体系自身存在漏洞和选言关系。例如,他不可否认地对民族国家和全球模式持好恶态度,偏执于讨论故土化并拒绝中央权威,而不是精到地讨论国家和大众的相互作用。同样,就任何特定社会而言,他闭口不谈测定国家及商业力量的动能,而任何文化研究都必须阐释紧束在一起的国家实体的存在,以及说明多集团化和它们可能产生的问题。当然,迄今为止,在全球性文化浪潮中,幅员辽阔的苏联应当具有一定的研究价值,但到1990年,东方国家已经形成自己的"次全球性"文化传播网,如中国和印度(后者的范围较小)这两个国家的人口总数已近乎全球总人口的一半!尽管全球性的压力将粉碎任何地区性的抵制,不过,我们仍必须在着眼于跨国联系的同时,看到它们的内在网络。

注意研究途径的两面性已成为民族音乐学的中心问题。正如我们接受"语境中"或"文化中"的社会所决定的音乐这一观念一样,我们便多少建立起某种社会联系。我们已有的这种跨国研究应当集中到一两个示相上来,认识到要描述出多样性和复杂性相互作用的全图显然十分困难,并转换文化研究的范畴。

在此段开篇中,笔者力图阐明以下两点:

一是要注意全球性相对于地区性问题,更恰当地说,是地区性中的全球性,或反过来,全球性中的地区性。二是要明确从某种特定的角度考察事物,特殊的概念格式极为有用但也极为有限。"示相"和"可视性"两种策略都是设想的,多半还是解释性的,它们由切入点所决定,就该切入点而言,人们不过是加上一套不同的透镜而已。

笔者无意冷嘲热讽充斥当代理论研究的各种比喻;也许因笔者多年持两种不同的观点,所以,易于仔细端详一番然后再于其中形成自己的视野。当然并不是笔者一个人才注意到了要考虑当代的表现文化,人们应使自己的视点符合于资料的多面性的本质。考察美国多文化视觉艺术时,露丝·里帕尔德力主否

定单一观念,支持多视点并建立一种在理论和实践两方面都伸缩性较大的方法。就术语而言,她指出不存在描述当代跨文化交流的恰当的方法,这一事实反映出潜伏于交流之中的深层的社会和历史困惑。

(选自斯洛宾:《全球化音乐文化研究》)

社会和音乐的交结:文化分析的方法论

[加纳]恩克蒂亚 赵志扬编译

看来似乎有些奇怪,音乐民族学家们现在不得不随时被提醒其学科的中心课题是音乐,一般来说,这个学科的文化透视和其领域的多学科层面永远会以音乐调查和分析的有效方法而被普遍承认。当我们寻求音乐文化分析的适当方法论时,对音乐本身的态度产生了几分矛盾的看法。如,相对的重点应给予"社会的"和"音乐的"这样的范例,它们交结的术语应越来越多地在很大程度上取决于与学科的密切关系,而不是出自认识音乐中心共同目标的一致的方法论。似乎有一个从按照音乐经验来研究对音乐的认识到按照总的文化概貌来研究对音乐的认识这样一个焦点的转换,其实,这些应是互补的,而不是互相排斥的。我们将牢牢记住:

a. "没有孤立存在的音乐"(即:没有与风俗习惯无关和与在一定社会支持它的复杂组织机构无关的音乐);b. 音乐是文化的一部分或文化的一个机能部分,而且,它的意义是从文化这个角度去推论的;c. "音乐不具有自己的时期:它的时期即是它所存在的那些社会的时期";d. 脱离"音乐行为","音乐的音响"没有什么意义;e. "音乐所证实的是社会和文化中已经存在的东西,除了声音模式外并未新增添什么。"

当音乐民族学家寻求一种对音乐研究有意义的文化概念的应用时,这类缘由导致了至少四种不同方法的出现:a. 文化主题的方法;b. 因果关系的方法;c. 组织结构的方法;d. 文化基因的方法。

一、文化主题的方法

采取文化主题方法的研究,一般地出自把音乐看作与文化发源地有关的假定。它们最初的目标似乎是通过做对发源地的分析扩宽我们对人类的行为、社会和总体文化(而不是音乐经验)的理解,或寻求属于某类整体文化的音乐与该文化的其他诸方面的关系;或由同性质的学科研究对质疑的音乐参项的分析与估计。正如赫恩登(Herndon)和麦克劳德(Meleod)指出的那样。尽管梅里亚姆(Mcrriam)大约在十五年前就做出了指责:"有丰富的人类学、语言学、民俗学的

研究,但没有考虑音乐的参项。"因此,文化主题或同类学科主题对音乐的详尽阐述似乎是当前的倾向。因为我们似乎渴望向我们的同仁展示我们能对他们讲述关于他们的以音乐为基点的学科,或我们找到了证实他们的已知物的东西,或我们可以获得更接近这类事物的其他渠道。

　　那么,根据这种方法的线索,包括论证对音响揭示的文化现象或文化模式的分析的方法步骤,当前的一些研究目标是:音乐怎样反映或有助于我们理解社会的价值或有助于我们理解具有文化符号的结构、深层的和表层的结构、认知方式、哲学知识系统、种族的特性、社会结构、民族的精神等。其结果,我们中的一些人更多地联系了我们同事的思想,包括他们的技术词汇、样式和方法论,而不是联系我们同伴音乐家以及对音乐家和音乐公众理论和实践兴趣的问题。

　　甚至当我们研究表演这个音乐中的核心课题之时,现在也必须从"表演的人种志"或"纯粹人种志"的观点着手。类似地,当我们在研究过程中,在别的国度接近音乐创造者时,我们中的一些人现在也从人种科学或人种语义学的观点入手。据我们所知,某些社会学家认为音乐仅是"社会结构的一种符号表达"。因此,除了按照繁衍它的社会结构来理解它以外,没有别的适当的途径。

　　注意这些倾向,我不是对与"文化"作为一种分析的概念或激励多学科的研究方法持有异议。例如,除了通过"整体文化寻求音乐间的关系"探索他们的研究结果的宽泛内容外,音乐民族学家不再孤军作战必定是值得赞扬的。然而,这个学科的历史展现出依靠这样的探索,可能使我们降到次要地位或导向依靠举例证明的境况,或牢固地保持无助于我们更多地理解音乐本身的那些理论。因此,我关心的是包括由文化概念和对文化发源地的分析,以及差不多把音乐民族学作为一个辅助的学科所产生的效用。它们改变了整个从音乐经验理解音乐的基础,而且阐明了"围绕着音乐行为"的问题,或做出假定,或维护我引用过的那些在一种明确的方式中提出的观点。加之,这样的方法论似乎不适合论述社会状况的互补。而且因为它最初关于音乐的中心问题是通过对音乐的观察论述总的文化,或用特定的联系总体文化的主题提供对音乐的解释或提供在社会科学中的说明。

二、因果关系的方法

　　与文化主题法紧密相关的是因果关系法,它假定有一种一对一的对应和在音乐与社会文化之间有一种因果性的关系。当系统地应用这种关系时,这种假定导致发生若干困难。如同科林斯基(Kolinski)所观察的:"在今天的音乐民族学家涉及的在音乐结构与社会文化状态之间内部的相互关系中,一般地说,这些结构所产生、维持或变换的状况是一致的。这种相互关系似乎明显地因为结

构是音乐的一个基本方面,而且音乐又是文化的一个基本方面。然而,这决定性的问题是这种相互关系是否是一种精确的因果关系:一种特别的社会文化状况必定要相应地产生一类特别的音乐结构吗? 如果这是事实,人们一定会假定相对比的文化会产生互不相容的音乐类型因而去排除任何有意义的比较研究。但由于讲究实际,许多音乐民族学家持有这种看法。人们可以期待对这样一个基本的和重大的概念的阐述将以宽广范围建立的对比文化音乐结构的广泛比较研究而产生。然而,这论点令人吃惊地不仅提出了一种先验理论,甚至碰击了一些知名的相对的论据。

那么,科林斯基关于基本音响的结构用于不同文化种类中的见解使社会结构和音乐结构之间精确的相互关系的假定无效。而且,这种假定甚至很不容易被个别文化所证实。试图用七声音阶、五声音阶、复调的分布状况把社会结构与其他文化风格关联起来,在非洲迄今为止被证明是无效的。后来 A. M. 琼斯（A. M. Jones）对此特别地感兴趣,但却从未得到一个满意的并可能在一个洲的区域所验证的假定。

因此,在因果关系法的运用中注意科恩（Cohen）的防止误解人类学的说明是有教益的:"分析文化形式与社会结构间的关系是社会人类学的主要目的,其主要是按相互关系来阐述的,我们经常将文化和社会二者并置,并按因果关系来阐述它们,但二者过程可能产生附带现象,而且在它们之间没有任何必然的因果联系。"

三、组织结构的方法

第三种文化分析法是组织结构法,它着重于对音乐活动的整体论的分析或通过从不同的分析层面上探讨它们的音乐场合来进行。例如:a. 音响层面（包括对每种声音材料的精密测验）;b. 结构层面（包括结构分析或在它们的范例和句法关系及形式中的结构单位和元素的构成）;c. 环境范围的层面:对那儿的情况或社会和音乐的研究是通过对从紧接的前后关系和广阔的文化范围的一系列抽象化来进行的。参加者、有关的活动、有关的艺术、地点的详情等都是应被注意的方面。

靠观察演出的方式、表达的方式、价值和三个层面的相互关系,研究工作可以更进一步地深入进行。因此,作为描述的方法论,为论证从音乐活动中提取的这些元素的相互关系,它可以在非常详尽的和系统的方式中被运用。

这种方法存在的主要问题是由于它没有确定的技术以及倾向于把各个层面的描述作为含义的充分陈述,它不能有效把握释义和含义的问题。一种方法通过涉及总体文化各个层面的含义,并借助于各处所需的解释——社会结构、

信仰等。那么,它作为它自身的描述法和文化主题描述法的结合体而完结。

　　第二种方法在分级中观察音响、结构、环境范围三层面,环境范围是首要的。当它用组织结构法结合了主题法和因果法时,便导致了一些难点,音乐的意义(任务和功能有时在运用中被混淆)据说过多地依靠社会文化环境范围以至于它仅按照其发生时间和环境范围被陈述。音乐表演的表象、社会背景之类也被认为是无意义的。当这些体现在确定的音乐类型时,即使在那些社会生活与音乐紧密结合的社会,人们也不能对此制定一个严格、持久的法则,这一点正在逐步明确。因为涉及这样的结合要有许多的考虑。在一些社会的音乐中也必须注意,一首乐曲内既有原谱的意义也有传谱的意义。当乐曲部分中的主题、乐句、旋律程式或节奏模式涉及非音乐的课题(如人、神、地点、事件等),如在舞蹈片段或一些表演传谱的某些特定方面中的变化时,传谱的意义便在乐曲中出现。它同样可以是附加在正在进行的旋律或节奏线条上的任何间歇性出现的声音,产生作为有意的、愉悦、钦佩的表达或作为鼓舞的信号的声音。传谱的意义也可以通过文字来提示。

　　另一方面,这样的音乐"原谱"可以是作为听到的乐曲或者是作为结构成为传谱的参照而结合的,而且也可以在审美方面作为音响的活动被欣赏到。因而,仅有认识这样的音响的有关性质的人,方能解释或对它们表示的东西有所反应。那么,传谱意味着,在何处出现、扩展,美化和加强原谱的意义。它们起补充的作用或作为构成的元素。如果不是这样,从一个范围到另一个范围的音乐传递就不可能。因为原谱在表情术语中只为理解乐曲提供了基本的或最小的基础。传递的限制可以在一些情况中做到,但在纯粹的音乐活动或审美过程中却无法做到。

　　进一步讲,对音乐的理解不仅依在一定的情境场合中能被立即观察到的音乐行为,同时也要靠听觉能力、想象、联想以及背景经验等诸多因素,能对所有这些方面产生作用的是音乐的风格及其有关的元素。在一些社会中,一些为大教堂而作的音乐被允许在音乐厅内演奏。同时,同样的音乐也有可能在大的仪式如婚礼、葬礼上演奏。除了在确定的崇拜地方以外,还有可能在公众中,为某些社会宗教组织在空旷的地方做经常性的演奏,或由宫廷音乐家在国王的就职仪式和葬礼上、在国王出席的正式接见及盛大节日以及国王差遣使者的礼仪中演奏。

　　在相关方面,今日世界出现接受不同文化中的音乐的状况是有启发性的。音乐被假定在它社会文化结构以外的广播是完全无意义的——外观上是由于误入歧途的表演者——在电台、电视台的表演,在体育馆、剧场,在独立周年纪

念日,在其他当代各种场合——在它原来的国度及世界各地的音乐厅、剧场,观众先前听它是作为音乐而不是作为"社会结构的反映",尽管节目内容注释上说了它反映的东西。音乐和美学问题引起的这样的冲突以及学习包括取得的新的听觉习惯和认识原谱及传谱的经验是值得音乐民族学家注意的。

当代的情景能告知我们不只是大量这类问题,而且也带来令人困惑的音乐共性问题。只要我们不束缚自己,在音乐结构和社会结构之间刻板地作一对一对应的假定或刻板地认为音乐交流一点也没有超出社会结构,那么,它就能在它的社会和文化结构的术语中理解。而且,如果音乐只是一种组织结构,它就没有文本的意义或审美基础。

因此,音乐民族学家把作为概念工具的美学从西方哲学的束缚下解放出来的时刻已经到来。犹如马克特(Maquet)指出的,当从根本上认识观念与价值的关系时,美学比西方的为艺术而艺术的概念更具有广泛性。无论它的社会作用或功能是什么,音乐在社会环境中均得以发展和被分享。在这样的环境中,在当代靠变形手法的谱曲中,尊重和欣赏能产生"音乐艺术"。正像最初并不被看作"艺术作品"的东西通过变形后来却成为博物馆和艺术馆中的艺术品一样。这牵涉我们探讨对结构单位和元素的关系的分析与估价,是值得注意的。特别是在知觉作用的广度与结构单位间的关系、结构单位的标志物与表情系统的强度因素或元素的样品这样的问题中,多方面的特征和它们的作用过程均依赖于美学范畴和音乐心理学而定,处于急切需要其他文化观察的范围之中。

因此,音乐民族学家的任务不仅是为个别音乐传统而且要为具有普遍现象的音乐提供资料和见解,如果我们不束缚自己否定关于"除了它们的文化范围以外文化体系的元素是没有意义的"系统比较,我们在音乐中对这样的文化、美学、心理学的理解就能得以提高。传统不仅有失去意义的可能(假定元素具有内在的意义,这还是有质疑的),同样有保留的成分、变化或意义变迁的成分。正如从我们的历史研究音乐变迁和音乐中的文化移入中得知的情况。

四、文化基因法

第四种文化分析法是在音乐民族学中还很少拓展的"文化基因法"——一种联合了的文化主题、因果关系法以及演变法(Contextual)的若干方面,但没有这几种方法含有的音乐对社会性质的从属关系的方法。它按照文化分析不需要脱离音乐本身的方法进行。它可以通过吸引对除了那些关于结构的描述以外的音乐的其他范围的注意提高我们对它的理解。正如布莱金(Blacking)一直强调的,风格也能够联系赋予风格过程的文化基因所使用的术语被描述。因此,"文化基因法"作为与"文化主题法"相对的方法,包括识别影响风格形成的

文化界定的原理，包括识别在不同环境中音响组织结构的相互关系，乐曲或套曲组成全部剧目的使用。

音乐民族学分析中的文化基因概念与那些按照行为模式探讨文化的文科学生抽象使用的概念是类似的（但在应用中是不相等的）。因此，像克卢科恩（C. Kluckhohn）强调的，在文化分析中，首先和最重要的考虑不是人们做的实际的事务或显示出的成果，而是"做的方式"，在某些行为中进行的方式和不采用的方式。"做的方式"构成基本的文化基因，并可以通过"储存在记忆中的"和行为产品结果中的一定方式的做事模式来识别文化基因。

音乐民族学中的文化基因法同样地强调通过观察不同结构中的音乐制作，并从这些音乐综合情况中将其文化原理抽象化。它着重注意的是多方面的具有个别性质的音乐制作方式及所列社会的演出流派。被用于制作音乐的那些方面的资源范围，以及在音乐的构成中，在节奏模式的形成中，在具有文化特性的旋律创造中，在即兴创作、演奏中或在推敲指定的旋律中，这些制用方式的运用和文化选择的问题，从对音乐文化本身的分析，文化基因法试图测定音乐文化的表达方式和它们演变中的相关事物以及形成有创造力的表演者惯用的处理法的循环模式、同时奏响的各类声音程序及它们的调节原理等。

因为音乐——展示出的音乐创造的文化产品——储存起来可以作为恢复，再创作，表演或在特殊情形中使用的保留节目，它在社会中的用途显示出特殊的作用和功能。因而，各类音乐与剧目在鼓舞它们继续运用的社会中获得相当的价值。

在一个特定的社会中，作为不同的音乐种类和组成部分并不被同样的方法来评定。故而，需要决定社会的或美学的评价基础和尺度。这可以通过研究音乐作为一种文化活动所涉及的社会范围以及各类音乐在互相影响过程中的运用来实现。因为，迄今为止，社会范围同样作为一种文化基因在起作用从而影响对音乐的探讨。文化基因法同样试图通过组织结构法研究澄清决定和影响音乐的社会因素：

1. 在特定的音乐教养及实践和特定的风俗中或为音乐产生而安排的其他过程中的音乐生活。

2. 在不同情境下的音乐表演：在被期待的表演者的音乐表演与观众对音乐的反应或音乐效果的关系中，上演节目的筛选及另外的表演详情。

3. 音乐的实在化或它的表演，再创造，包括音乐术语对待强度、审美含义、符号，及社会意义的方式。或在乐曲结构内，或通过音乐和另外的表达形式的联系如文字题目、舞蹈、戏剧和其他视觉形式来处理的方式。

那么，文化基因法兼备了描述和解释两个方面的技巧。它不仅研究音乐的表达基础，而且可以研究在音乐活动或场合中社会与音乐之间相互关系的状况以及所有与音乐相关的事物，因为这种状况产生的是一种音乐文化。因此，在文化基因法与另外三种方法之间主要的不同点是，它的中心是集中在音乐文化上，而不是在它调查的基本单位的普通文化上。

五、音乐的文化概念

一种音乐文化可以简单地描述为文化传统的聚合体，它联系社会的和音乐的交结而成为音乐的事实，如社会过程中或特定教学制度中的传统的学习，由不同角色的社会成员如在不同制度结构中的音乐创造者、乐器创造者、观众对传统的培育、实践和再创造。因此，一种音乐文化的含义并不仅是一个社会或社会单位内的音乐项目中包含的音调。

因为一种音乐文化在一个特定的社会和自然环境中的培育过程中，不仅靠自身环境范围内产生的观念来定形，而且还靠音乐创造者对他们所接触的现实世界的广阔环境的反应。例如，一种音乐文化可能受到工业技术的影响，现实政治和社会倾向的影响，音乐创造者与他们所处社会的其他成员共有的表达方式的影响，社会结构的变化或亚文化群的出现的影响，时尚文化或思维方式及哲学思潮的影响。这是因为当音乐作为一个认识的统一体被创造和发展时，音乐创造者都是社会成员，而且会将他们的生活体验注入音乐之中，或通过他们的音乐对社会施以影响。在一些社会中大的社会团体的意识里和社会的非音乐传统如像神话、信仰、口头文学，个别的族系及风俗均认为正式的礼仪都应有音乐家参加，他们作为专职人员是与庙宇、圣殿、王宫及贵族宫廷有正式联系的人。因此，处在这样的社会环境中的音乐家是置身在对历史、传统最有见地的文化气氛之中，而这些历史、传统会在多方面的范围内产生作用。

因此，社会和音乐的交结有着宽广的含义。广大环境的影响被注入音乐领域或注入音乐创造的各个环节之中，成为一种音乐文化或它的表达方式的内在特质部分。这样的元素和特质也从邻接文化中或通过中介因素被采用。因此，一种音乐文化必须被看作是有生气的事物，而且在社会和音乐的关系中能成长或变化的事物，或将社会与音乐的交结看作是发展其自身的表达模式和行为模式的特有的方式。

六、音乐文化的个性

在某些地域内，虽然一种音乐文化可以与另外的文化领域"相互影响"或显示出部分的一致，但它不仅通过音乐也通过社会范围保持一种独特的个性。例如，一种音乐场合中适合的表现并不适合在别处表现。在某些社会中，人们可

以在观众中的上层人物及长者之前歌唱和摇摆扭动但不能以同样的方式跟他们讲话,人们能通过音乐表达的东西并不都能靠口头语言表达出来。由音乐产生和支配悲伤表情的形式常常与在非音乐情景中产生、支配悲伤表情的形式不同,在音乐场合中允许的特许权并不允许在别的地方予以助长。相对的,在另外的范围内对个体的和公共的价值意义的强调在音乐场合中却可以被改变。

类似地,可以在音乐场合中生效的人与人之间的关系及状况在另外的场合则被不同地表现出来。在某些范围内存在一定社会距离的个人在音乐环境中可以聚在一起,社会地位较低的个人在音乐活动中则可以担任特别重要的职责。在某些社会,一个鼓手在奏乐和谈鼓之时,被看作是处在圣人的地位,而在普通生活中则全然不是这样。

那么,在表演群体成员内的结构关系与他们在音乐活动范围以外的社会结构关系之间并不需要有一致性,因为不同社会阶层的人同样能达到创作及奏唱音乐的目的。除了像舞蹈、典礼仪式和戏剧那样的角色与角色之间的配合,音乐的角色分配在表演中需要按上演的音乐节目的关系和创造音乐的方式来设想。

结 论

在结尾中,允许我直接地指出:方法论要靠研究的目标和被研究的问题来支配,我这篇文章的意图并不是要限制探索我概述的这四种方法。此外,当被研究的问题提出时,应审慎地运用这四种研究方法。

四种方法中,文化主题法和因果关系法对于我们从听觉体验理解音乐帮助较少。因为理解总的文化是它们的基本目的。然而,在作为社会的或文化经历的音乐的研究中和在如像音乐和社会的变迁的特殊领域中,它们却是十分重要的。因此,它们可以被认为是在以另外两种方法为基础的分析完成以后,附加对由总的文化引出的相互关系方面的认识。它们的作用同样能用于探索人们的研究结果中的多学科含义。

作为一种整体论的方法,组织结构法在描述性研究中具有大的价值,但谈到表演方面时,它则是不适合的。类似地,文化基因法可以充分强调抽象性,而且能很好地予以充分解释。因此,组织结构法与文化基因法的联合使用被证明是更为适合把握音乐的意义。为此,作为音乐民族学的中心的音乐文化概念应被给予更大的奖注。

必须指明,音乐文化概念在音乐民族学中并不是一个新的概念。但令人吃惊的是它很少被运用:a.作为一种研究社会与音乐的交结的概念工具;b.作为音乐民族学中心的主要的领域而不是普通文化、文化人类学的领域。我们通过

把音乐民族学作为"文化中的音乐"或"作为文化的音乐"或"按照音乐自身和按照音乐的社会范围及文化范围的音乐研究",在制定世界音乐文化而不是世界音乐的方针中仔细地讨论它。然而,由于所有这些定义中的文化被作为普通文化,一种超机体文化或狭窄地按照宗教和艺术来解释,这导致了音乐民族学中二元对应状况的产生,例如音乐音响与音乐行为,作品音乐学与行为音乐学。赫恩登(Herndon)和麦克利奥(Mcleod)甚至在音乐学的音乐民族学家和关于行为的音乐民族学家之间做出区别。这同样导致了作为社会的音乐的两方面结合的困难。甚至在一些著作中开始提出一种特定社会范围的"音乐民族学"。例如,蒙他那洲印第安人的音乐民族学,马第格拉斯印第安人的音乐民族学,新奥尔良黑人社会的音乐民族学。这样作者不可避免地导致肢解音乐分析法,片面运用人种学的结果。

音乐文化的概念并不排斥来自文化概念的音乐。也不会使它仅成为一种象征性的普通文化的元素。因此,这将使我们能通过像西格(Seeger)提出的一种整体范畴的理论把社会的和音乐的因素结合起来。而且,文化分析方法论的发展将使我们超越用风格分析去面对广泛的音乐的意义的问题,并寻求对作为一种文化活动的特殊领域音乐的理解,思考音乐家期待的一种方法论。

<p style="text-align:right">(《音乐世界》,1993年)</p>

音乐变迁之认识过程

[英]约翰·布莱金　杨　红编译

不必做生机论者而否认音乐变迁之中存在着机械过程。完全可以用机械观点解释：宇宙的运行是物理与化学的过程，自然现象也遵循着因与果的法则，甚至这种机械论也有可能影响到音乐创作与欣赏的生物学基础，但是，机械论应用的范围仅解释文化变迁。音乐或社会演变的模式不能描述成机械论式，因为它们既不同于一台机器也不像一个由零件组成的东西那样机械地工作。

像文化变迁的所有领域一样，音乐变迁既不遵循规律也不遵循偶然性。音乐和文化变迁的发生也不是由文化交流、人口流动，或技术及生产方式手段的变化引起的。它们是由一些个人对音乐以及社会、文化实践的观念引起的，其依据就是这些个人的音乐和社会生活经验以及他们在不同的社会背景中对这些经验的看法。

即使我们对音乐的接受能力是与生俱有的，就像讲话的能力一样，人类活动的形成和交流的手段是由独立创造者、表演者和倾听者决定的，也是由他所选择的文化习俗决定的，或者说至少接受这些因素的影响。评论家与分析家常常把创造性活动解释成无意识，特别是当作曲家对自己的作品阐释不清时。尽管空想的、有意识的经历可提供新材料，无意识的思考也有助于发展潜在的意识，就像默练或根本不排练可以改进身体的表演，但作曲的实际过程完全是有意识的，不管你是有着舒伯特的敏捷还是忍受着像威廉·瓦尔通在创作第一部交响曲最后一个乐章时遇到障碍的折磨。

我们能够讨论思想、右半脑及自主的情感反应的"机械过程"或"机制"。但我们不能用同样的方式谈论使用音乐符号的不同方法。非语言交流的条理性与形式并不总是可以用文字清楚地表达的，也许曲作者与表演者声称他们的思想和动作是由内部或外部力量支配的，但是他们显然不是在描述无意识状态，他们也不必描述变化了的有意识状态。他们描述的是从语言到非语言（或从陈述到表演）转变的论述过程，而这个转变是音乐感受的实质，即使歌曲和歌剧中使用了语言。并不是人们在创造音乐时丢弃了表达情感的理智，而是他们

引出了另一类论据,这种论据是由非语言符号表达的,它们的语法与内容是最有效的,尽管可能不是全部的。

此外,保罗·埃科曼(Paul Ekman,1984)和他的同事在最近的著作中指出:将音乐描述成"激情的语言"是非常错误的,因为激情是非常短命的;充其量,它是"情绪的语言"。但是音乐的情绪是不能够也不应该与物理研究或文学中描述的特有的思想情感状态联系在一起。交叉文化,民族音乐学研究和欧洲传统音乐欣赏的研究清楚地表明,如果音乐中有与情绪同义的词的话,那就是特定的社会文化习俗,正如戴瑞克·库克的《音乐语言》(Cooke,1959)一书中所提出的一样。

恰当地理解音乐变迁的"机械的"模式,可能看上去像是从语言与文化中提取的范例:适应文化与学习语言语法的过程,从一种语言或方言到另一种系统的音素学与句法转变可以说是具有一种力量,这种力量可以压倒属于某个文化体系或语言群体的个人差异。毫无疑问,人们选择的自由受制于他们与他人分享和交流的愿望,但是他们不会使用某种自动的、半神秘的方式获得文化身份,他们的行为不是由他们在其中成长的文化氛围所决定的。文化是"漂流的资源",人们在社会作用的过程中使用和重新创造它们,甚至是小孩子驾驭着相似的、不同的语言,适应于不同社会背景的灵活性相当显著。唯一可以被准确地描述为"机械过程"的语言范畴是深层结构与变换过程,在像埃里克·里耐伯《语言的生物学基础》(Lennebery,1967)一类书中有过描述,它们既不变化,似乎也不因社团而异。

因此,音乐的变迁或任何文化特性或体系的改变都是以人类媒介创造的规律性为先决条件的。既然自然界在不停地进化、演变,变迁的意识及变化与非变化的概念就是文化现象。文化本身的演进可能是因为人类使空间、时间、变化与持续性的意识概念化了,他们能够制造超越时间、地点及群体的最直接需要的事物与法则,社会与文化演变的过程就是个体决定创造变迁的结果,因此它们与直接遵循物理与化学规则的自然变化不同。在某些情况下,人类的法则是故意造出用以与那些规则作对的。比如,某些舞蹈风格反作用于重力规则,宗教信仰和实践蔑视器官腐烂的事实。

不管怎样,在对自然与文化的驾驭中,有个自相矛盾的现象:尽管文化传统可以用来抵抗自然变化的过程,丰富那些认同它们的人的生活,但是它们的效力同样取决于它们对于所承受的社团规模的宽忍性的个体变化范围。因此,文化体系必须是灵活的和像它们超越的自然"机制"一样能够变化的。文化体系必要的灵活性与自然变化不可避免的"机械性"之间的差异就是人们一定要意

识到并且控制前者。反之,他们只能适应后者。

应该理解的是决定创造的个体性和对于社会与文化变革的容纳力是存在于所有人类社会之中的。所谓"部落"社会落后的观点是和把它们看作传统不变一样错误的。正如停滞是现代工业社会官僚与权力机构的特征,演变是工业发展简单的社会特点。而且,即使我们采用进化的观点,还不能说社会演变与文化进化总是进步的,或者说,所有的文化体系是同样适应与成功的。埃尔加(Elgar)不比伯德(Byrd)复杂,或比珀塞尔(Purcell)更好;社会可以制造出病态的东西,比如战争、监狱和不平等,像人们变疯一样的容易。

克劳德·莱雏·斯特劳斯(Claude Lévi-Strauss)提醒过我们:我们石器时代的祖先并不落后或迟钝;"原始人类……可能在某一领域具有将文明社会的成就甩到后面的发明天才"(Lévi-strauss,1963)。他也指出:曾经有过具有爱因斯坦那样能力的男男女女,他们的成绩"默默无闻是因为它们超前了"。然而,这些爱因斯坦们并不重要,除非他们能够使社会其他成员分享他们的思想。意识与情感的分享不仅是动物演变成人类(不是自动发生的)的过程的基础,也是发明、转化和文化体系变迁的依据。

因此,社会群体共有的意识是文化演进的关键,我们没有理由推测,由于某种需要或动机的绝对等级制度而使一套意识或一种类型的社会团体永远处于统治地位。既然合作与分享意识是人类社会的基本需要,社会有很多可行的解决文化体系问题的办法,比如,有的社会,人们宇宙观和自我意识的基础就是漠视自然的制约,因此我们就不能说自然环境把生态制约的因素强加给人,除非他们自己意识到这一点。不同的社会成员中有不同的动机与需求的等级,甚至被一个特定社会强调重视的保留剧目会随着社会环境的不同而发生改变。首先,在现代学术与临床病理学中被认为带有"普遍性"人类行为的许多模式实际上有其文化特性。弗洛伊德的理论大概是最明显的例子。

这一点影响到人类变迁的过程,在所有选择行为的过程中动机是关键因素,我们不能将这些选择说成是利己或利他的,或是特殊的需要,除非这些概念属于正在制造变迁的人们的世界观。比如利己,一定是学来的一种意识,它是在适应文化的过程中或是后来的经验中学到的,不能被看作是可以同样作用于所有社会所有人的不变的东西;它也不能得出论点:人类的本性就是利己或自私的,利他主义是一种文化约束,或者人天生是利他的,由于有了私有财产才变成自私的。两种论点从生物学角度可能是正确的,但在对变迁的分析中,它是人们决定自己行为的意识的结果,不应该作任何一种假定。利己或利他应该同样被看作是驱使人们进行变革的一种意识。

因此,尽管理论上讲在人类文化转变和文化传统的多样性上没有界限,但实践当中却有一个非常严格的限制。只有人类能够发明和改变传统,要花很长的时间在传统中接收教育才能成为人类。因此,那些想要改变传统的人在某种程度上思想意识是受他们想要改变的传统思想的形式与时尚制约的,研究艺术体系的挑战就可能是其中之一,因为在表演艺术中盛行思想的非语言交流和表演形式,它们的模棱两可与各种解释允许人们给意思表达留有更宽的余地,因此艺术领域比其他社会领域更容易发生思想上的激变。生物学家扬格对这个观点做了极好的阐述(J. Z. Young1971):有一种情况就是新的美学形式的创造,包括崇拜,是人类活动所有形式中最根本最有活力的,任何创造了新的艺术规则的人发现了人们在从前不能交流的事物之间互换的方法。这种能力就是整个人类历史的根本。

因为我确信,普遍意义上的艺术变异和特殊意义上的音乐变迁是不能像对其他种类的社会和文化变迁做同一解释的,我考虑的是确定一个可以被称作"音乐变迁"现象的概念。为了给某些变革过程的艺术动机立论,有必要对所有用单一结构来解释变迁的理论发起挑战,也就是常说的基础结构与上层建筑、基本动机,或需求的等级划分,换句话说,我反对那种观点,认为艺术体系与活动必须要反映一些其他事物,为它们在其他生活领域引发变革时寻求例证。因此,音乐的变迁应该被看作是由那些个体决定的创造所带来的文化变迁的一种形式,但是它不必模仿其他社会文化变迁的模式,也不会被看作是某种基本社会行为的单一来源或形式。

在讨论音乐变迁之前,我先总结一下普遍意义上变迁的立论,尽管文化传统的重要变革似乎是与生产手段和方式的变异相关的,但是因此就假定变革总是由技术发展决定是不成熟的。资本主义与工业化对社会和政治秩序以及人们的观念产生了深刻的影响,但这种特殊事例并不证明大规模经济决定论的观点是正确的。人类社会的整个论点就是人们总是在寻求独立于他们基本生存需求之外的生活所做的选择。

现代工业社会的许多领域被看作是存在于农业社会的过程的转化。如果它们的确发生的话,这些区别于外部形式变化过程中的变迁非常罕见。社会人类学家根据通常与它们相关的活动种类来区分这些过程。因此,经济活动通常被认为包括像生产、分配和交换之类的过程。但是没有理由认为,在某些社会环境中这些显然是经济的过程,而不是仅仅局限在经济生活里,不该应用于婚姻或宗教活动中,同样,与宗教有着广泛联系的社会过程可应用于经济活动。

因此,当我们分析同一社会中农村或城市社区的亲族关系或音乐活动时,

所谈及的可能不是一种行为的连续统一,而是两种不同的现象。在某种情况下,我们可能说的是财产关系或是宗教仪式的超然存在;而在另一种情况下,就是友谊或文化的定义。一种农业社会家族的关系可能像都市社会中的劳资关系一样不受人力支配和更具有经济性。同样,在乡村中人们极力回避的农村老乡在城市里就成了失散很久的远亲。这未必是因为人们在适应了都市生活方式之后,改变了他们对亲属的态度,而是他们或他们的亲属已经成为一个不同社会进程中的一部分。

转变这个概念对于研究变迁是有用的,部分是因为传统不像我们想象的变化那么大,另一部分是因为社会生活的重要变迁可能发生在许多行为领域。例如,在某些情形下,宗教思想和体制成为经济生活上层建筑的一部分,并且加强了所有最反动的潮流;另一些情形之下,它们可成为社会变革的先锋。文化的演进与更大规模社会的扩大同样是生产手段的变革与人们聚合的观念的产物。重要变迁这种观念,不同于社会作用过程中持续的调整,它暗示了不仅更有用于社会作用中象征与观念的变迁,而且要有使用它们方式上的变化。在对变迁的分析中,一个关键因素就是能够使人集中思想并且诱导目标与战略发生变化的意识的力量。一种思想意识来自情感与行为的有意性,并且由于其应用的灵活性,展示社会现象的力量,促使越来越多的人共享同一目标与战略的能力而得到传播。

关于音乐(或者在没有特定音乐概念的社会中与此类似的东西)的认识,就像变迁的意识,是一个社会文化体系中的一部分,它们是命题式的,并且用语言表达出来。即使是用绘画或雕塑表现,它们塑造的基本上还是语言的意念。另一方面,音乐思想总是非语言化的,常常更富表演性而不是命题式的。音乐观念以对音乐的认识为先决条件,其中,音乐(或其同义词)作为一种行为首先要得到社会的认可;对音乐不断变化的认识引发了作曲与表演的变革。我想将音乐观念与对音乐的认识严格区分,不仅是因为非语言与语言化的不同,还因为我认为音乐观念的出现与变迁不同于对音乐的认识。而且,如我在文章开始强调的,音乐观念和对音乐的认识只能在人们使用它们的范围内变化和起作用。

因此,音乐变迁必须要与其他的变迁区分开来,将激进的变迁与一种制度中的变迁和革新区别开来。音乐创作应看作是有疑问的,我们必须放弃将其降低到单纯的社会现象或将其看作是独立的文化分支系统的尝试。音乐变迁的严格的音乐性是不能同其他的社会文化变迁同等看待的,变迁的社会学与人类学理论不能随意被采纳与更改。"音乐"活动与"非音乐"活动不可避免地重叠在一起,但它们不是统统可以互换的。如果不是在原动的行为方面,我们至少

首先假定音乐创作包括了在有意识的社会行为方面的独特特点。

许多所谓关于音乐变迁的讨论实际上是关于音乐风格中的社会性变化与微小的变更。但是,如果音乐变迁的概念有价值的话,它必须指出音乐体系独有的重要变革,而不只是简单的社会、政治、经济或其他演变的结果。重大的政治变革,如俄国、古巴革命,非洲各国的独立,似乎都伴随着重要的音乐变迁。另一方面,如果对音乐及社会构成包括表演的看法是一个社会中音乐变迁过程的不可缺少的组成部分,那么音乐的新概念,或新的社会形式就会引起音乐结构上意义深远的变化。

例如,克劳斯·瓦克斯曼(K. Wachsmann)指出,19世纪60年代引进的军号和大约在1884年引进的一支欧洲乐队并没有如预期的那样在布干达"引起一场音乐革命";与乐队和出现在1907年的管提琴(tube-fiddle)同时引进的来自布松加的七弦竖琴都融入了音乐体系。人们能感受到西方音乐的影响,但不是直接通过声音,而是通过教会的观点,认为"音乐本身必须是超越世俗的,为的是适合不朽的事物",瓦克斯曼指出这种对音乐的态度影响了非洲的音乐家们,并且"以后继续影响着他们音乐的发展"(Wachsmann, 1958)。

在最近的一篇论述音乐体验的可变性的文章中,瓦克斯曼又一次提到了音乐观念与对音乐的认识之间的关系问题。他描述了对于同一首贝多芬四重奏(op, 131)的体验,在他生活的不同阶段也发生不同的变化,因为音乐外部的社会和心理因素影响了他的理解方式。我曾描述过不同方面的类似例子,乌干达的男人和女人用这些不同的方法理解精神财富的音乐(Blacking, 1985)。在两个例子中,听众的态度都没有影响到音乐思想的发展,就像在乌干达教会的音乐观。

分析音乐思想和对音乐的认识及态度之间的区别的目的在于给音乐观念的组成部分下定义,确定它们可以被特有种类的"音乐理解力",或认识的"艺术"形式建造到何种程度,以及这种理解力和形式对其他思想行为有多大的影响。

创造音乐的过程和他们的音乐产品是个人如何决定创造,何时、何地、怎样行动,以及在行为顺序中融进什么样的文化知识的结果。但是在音乐创造中,会出现不作为偶发事件考虑行为的无意识结果,因它们影响以后的行为。实际上,表演者与听众对于音乐气氛和对音乐的解释没有完全的控制权。尽管原则上任何形式的乐章有其一定的意义,在表达与被表达之间有无数的交替更迭,但在语言与创作音乐的乐章之间有重要的不同之处。一旦人们参与了一次音乐活动,他们一定会暂停个人的选择,直到他们走到行为顺序的终端,这种行为是由他们最初的决定调动的。在表演面前,不论他们赋予音乐或伴随的社会环

境以何种意义,只要它开始进行,音乐固有的意义,像音调的运动形式就会深深地影响着参与者。它的音强与思想活动能够引起神经搏动的反应,以及体细胞状态、情感和相应思维活动的特殊活动。曼弗雷德·克莱内斯甚至曾论述情绪的姿态在大脑中有着准确的反映,音乐针对不同的人能通过使用其"本质形式"引发类似的情感体验(Clvnes,1977)。

音乐变迁,我称之为来自音乐体系内部的意识的变化,在对社会及文化变迁的研究中应赋予特殊的地位,因为作为自然与人类文化之间媒介物的音乐作用以独一无二的方式将认识和表达因素结合起来。其他可与之相比较的活动只有舞蹈和宗教典礼。音乐是表达不断变化的生物的、社会的生活现实,以及人类社会生存基础的意识连续性最好的表演艺术。

自然法则要求生存下去的生物体要不停地适应变化的环境,表明几乎每一个人生来都是独一无二的;音乐遵循这些法则,每次表演都要有所再创造,每个人的内心都感受到它是新鲜的。人的自然状态就是,那些生物只能与人类结合变成人的东西,人类生物体适应环境的根本工具是文化,因为与生俱来唯一的生物体能够超越个人的知觉、共有情感和意识。文化体系依靠重复、复制和思想行为结果的传导,就像在广为流传的石器时代阿其里安文化题材的一致性中所看到的。文化容量延伸和技术发展的依据是人类终止或控制自然演变的能力。因此,音乐遵循文化的状态,通过身体的体验使人们与自然及他们立足的文化背景和平共处;这是一种适应宗教礼仪式的行为,通过其产物意义的特殊本质,将客观技术的创造性环境与主观的人类体验结合起来。

作为情感隐喻的表达和人类思维的深层结构,音乐能够帮助人们研究文化依据的共同生活状态,表达超越和社会事件的价值。既然情感因素是人类的最初动因,音乐创作和表演能够与促动因素、决定创造的形式复杂地联系起来。因此,音乐变迁能集中概括演变的环境和社会集团所关切的事物,这一切可能甚至发生在它们被语言和合作行为具体化并发表出来之前。爵士乐的发展就是这样一个过程的经典范例。在南非,黑人意识被作为严肃的政治活动焦点之前许多年,就已经通过音乐表达出来了。

在音乐创作的认识及社会结构中,在人们理解音乐的方式中,变迁也许昭示了可能胜过音乐演变重要性的社会深刻变革。音乐变迁之重要是因为它可能领先和预示社会中的其他变革。它能够表达对于事物新秩序的情感的各个阶段。它能够展示人们不仅是如何改变了他们的音乐,而且还有人们如何通过音乐思想这个媒介以意想不到的方式改变了他们自身。

(《民族音乐学》,1978年)

中国和朝鲜的传统音乐

[德]沃尔夫刚·布尔德　尹耀勤、赵志扬编译

朝鲜音乐文化是在几千年社会文化的发展过程中形成的。开始时,它并未在历史上占有显要的地位。从中国历史学家的研究中,朝鲜有年代可考的音乐文化可追溯到公元3世纪。《魏书》中有篇《东夷传》,书中这样描写聚居在南部的一支马韩人:"通常,人们在农历五月结束种植后,就要祭祀神灵。他们聚集在一起,歌舞、饮酒通宵达旦。跳舞时,三四十甚至更多的人围成一圈,仰头、低头,与此同时,手脚做出相应的动作。为了保持节奏,他们使用类似中国人舞蹈时敲钟所用的木槌击节。十月,农忙季节过后,再进行一次这种活动。对他们信仰的神灵,每个氏族和部落都要委派一人来组织祭祀。"

此书也对好几个部落类似的宗教仪式音乐、祭天舞蹈、庆丰收节日进行了描述。根据原始资料,那些在半岛上聚居,完全生活在强大邻国中国的政治和军事依附中的部族,对中国有进贡的义务,并受中国调遣。但他们乐于与中国进行贸易往来。因此,他们的文化、文明程度都非常高。直到这种影响随着汉朝(前200—200)的衰亡逐渐减弱,才出现了三国:北部是高句丽(121);公元4世纪在朝鲜半岛西南和东南部又分别形成了百济(316)和新罗(326)。三国起源于汉族联盟。在以后的几百年里,这三个国家也先后形成了与中国唐朝(618—906)相关联的联盟与对抗。日本也多次入侵朝鲜的领土。公元7世纪末,新罗终于统一了整个朝鲜半岛,建立了第一个统一的新罗国(668)。这归功于人们追求统一的愿望,这也是新罗根据中国模式建立起官僚制度后得到的外交、军事和内部稳定的胜利。在那时,新罗就成了朝鲜民族统一的标志,并在反抗外来侵略的战火中经受了考验,直至10世纪。

在朝鲜半岛上有了统一的新罗,也才有可能谈得上独立的朝鲜文化和音乐。

一、宗教和哲学的影响

最早有关儒教和佛教的信息是公元4世纪传入三国的。在《三国编年史》(1145)中有描述。高句丽国王在372年成立了儒教学院。两百年后,新罗受到

儒教思想的极大影响，仿中国模式建立了自己的国立大学。公元717年开始悬挂孔子及其弟子的画像，敬拜他们的仪式也定期举行。

这种祭拜仪式在中国形成于公元前100年左右，后被传统气氛浓厚的汉城大学采用，每年春秋各举办一次。整个过程更长，祭拜规模更大。在几个小时的祭拜活动中，还有两个乐队和礼仪舞蹈队，以民间流传的音乐为主。公元372年，中国僧人Sun do携带佛经和佛像到了高句丽。尔后建立了第一座佛寺。在中国人被允许进入佛教寺庙朝拜的同时，佛教也在高句丽传播开来。并逐渐成了高句丽的国教。

百济和新罗也受到了新宗教的影响，佛教和儒教的教义得到扩散。鼓吹这些教义的朝鲜政治家和军事家也开始了对国家政权的争夺。到高丽王朝（918—1392）时代，佛教得到保护。到李朝（1392—1910），儒教又取而代之。分别形成于印度和中国的三大宗教运动是在公元4世纪漫延到朝鲜半岛的。其中老子的哲学——道教仅为一位毫无影响的政治家完整地保存。老子思想的主要观点，如五千言《道德经》里所述：人是广垠宇宙的一部分，得道者将永恒不死。这些思想与萨满教的观点相似，不过老子的哲学观点更通俗易懂。

……大曰逝，逝曰远，远曰反，故，道大，天大，地大，人亦大。域中有四大，而人居其一焉。人法地，地法天，天法道，道法自然。

（《道德经》二十五章）

萨满教和普遍传播的图腾崇拜一样，均属于各地宗教风俗的最基本成分。人们崇拜三种神：天神（如太阳神）、地神（如山川河流）及祖先。相信万物有灵的原始萨满教祭礼的目的就是要恢复已被打破的天与人、自然与人之间精神上的平衡。在三国时（公元326—663年），相当于中国的南北朝时期。常出入统治者左右甚至被当作神灵崇拜的男觋女巫们的影响非常显著，巫师们与神灵的通神活动：如祈雨、驱病、祈求和平、遵邪、占卜等。似乎已演变成为一种与当时占统治地位的道教、儒教或佛教一样被政府认可的宗教实践活动。

如今在农村及某些城市仍有类似活动，人们以此来占卜或祭亡灵。整个萨满过程主要由十二部分组成，持续八个小时或更长的时间。村镇的萨满仪式还有更庞大的参与队伍。特别是在南方，在仪式上要安排很多的歌唱和音乐演奏。这种萨满音乐由双簧管乐器、弦乐器、横笛、伽倻琴、锣和两只鼓来演奏。在某些城市，参与的队伍会和着音乐和带有计时沙漏的鼓随领祷轮班吟唱。当只有乐器演奏的时候，众人的齐声唱诵便由独舞代之。

二、中国的音乐观念和音乐的社会功能

大型的、经典的音乐原则上都有相应的功能，这种观点由来已久。仅是孔

中国和朝鲜的传统音乐

子,就很青睐纯粹的古典音乐而反对当时很有挑逗性的通俗音乐。尽管在如下的一段引语中,似乎仅仅是对政治原则的讨论。

颜渊问为邦,子曰:行夏之时,乘殷之辂,服周之冕,乐则《韶》《舞》,放郑声,远佞人。郑声淫,佞人殆。

孔子对《韶》乐和古典音乐给予了高度的评价,视其为存在于内心深处与天地相和谐的精神的表达。《论语》中记载:"子在齐闻《韶》,三月不知肉味。曰:'不图为乐之至于斯也'"。

《吕氏春秋》"大乐篇"在阐述真正的、不令人发狂的音乐是建立在天地和谐的基础上时有如下认识:

天下太平,万物安宁。皆化其上,乐乃可成。成乐可具,必节嗜欲。嗜欲不辟,乐乃可务。务乐有术,必由平出。平出于公,公出于道。……道也者,视而不见,听之不闻,不可为状。有知不见之见、不闻之闻、无状之状者,则几于知之矣。道也者,至精也,不可为形,不可为名;强为之,谓之太一。故一也者制令,两也者从听。先圣择两法一,是以知万物之情……

在汉语里,音乐和快乐两个概念之间有着有趣的联系。两个字是一种写法,一种读 yuè(音乐);另一种读 lè(快乐)。为此,"大乐篇"强调了天地、阴阳的和谐,认为以此为基础的典范音乐是人类社会融洽和睦的展现,通过内在的安宁和谐来传达快乐。

诚然,音乐在中国不仅被看作是宇宙和谐的表现。同时更是渗透到社会生活中起着具体的作用。在朝廷中,音乐作为宫廷礼乐,配以歌舞伴宴,也为婚礼、葬礼伴奏。后来,又在祭祖和儒教礼仪中出现。在中国,音乐因其对社会生活的特殊作用而被列为除礼、刑、政外第四大社会根本系统。音乐在较大程度上被官僚化了,乐器的保护和编排、演奏、演唱等都由乐府管理。

音乐既在巫教、道教,或佛教的活动中奏唱,同时,在大众中还为各式各样的工商活动作伴奏。原则上划分的宫廷音乐和民间音乐形成了一种相互循环往复的关系。每当一个朝代灭亡,宫廷音乐家就要被打发走,流落到乡村或城市去自谋生路。当一个新的朝代建立,这些音乐家又带着新的音乐经验重返宫廷。这样就形成了民间音乐和宫廷音乐的循环。对民间音乐的吸收进一步丰富了宫廷音乐。

当然,在中国历史上,所有的作曲工作主要是对已存在的民间音乐形式进行再创作。宫廷音乐也是如此。一部有可比性素材和可比性标题的作品有几种不同的版本,这不仅与历史的变迁有关,同时也涉及中国音乐家的特殊地位。因为作为音乐家来说,向来是无可指责和有创造力的诠释者。他们能够使音乐

题材和构思适应社会对音乐形式的需要。这不仅涉及速度、音值的不完全固定,也涉及演奏者对含即兴性演奏的共识的形成。他们面临着对力度、装饰音和作曲本身各环节的衔接和补充等问题。

三、音乐概念:音色和象征

中国音乐的大部分作品是标题音乐。描绘自然现象的,如通过描绘月亮来象征爱情与和平,或描绘一次美妙的出游或一次历史事件。这种音乐"描写"有两种基本方式:通过有乐器伴奏的歌唱和通过乐器的特殊声音效果体现与之相关的象征意义。

传统的欧洲器乐是让想象中的音乐河流在主题动机的关系之中和设计精密和谐的多声部音乐的多层交织中得以展现。与之相反,中国音乐则是充分发挥其丰富的音色。因此,在作品展现时,音程和节奏的结构便退到了次要的位置,仅起着支架的作用。因为音色赋予作品鲜明的特点,这样,用不同乐器演奏各段或各套曲便很常见了。有时,一部作品甚至首先让人感到的是音色的展现,尔后才是旋律的流动。特别是那些以非常慢的速度来展开的套曲。此外,某些不采用华彩式的单声旋律而是高密度支声的交织的作品也是如此。早在公元前8世纪,中国音乐中的八音似乎已很规范。奏出这些音色的乐器不是按影响广泛的五类来划分,也不是根据没有半音的五声音阶宫、商、角、徵、羽来分类。而是分为与《易经》中八卦相吻合的八类。

其分类如下:

金:钟、镈等

石:石磬、玉磬、玉的竖笛和横笛等

土:埙、缶

革:鼗、雷鼓

丝:琴、瑟

木:柷、敔

匏:笙、竽

竹:箫、篪

这种按制造乐器所采用的材料来分类的方法到近代仍适用。

中国和朝鲜的传统音乐

卦形	卦名	卦德	卦象	家庭	方位	季节	阳/阴	八音
☰	乾	健	天	父	西北	秋冬	阳	石
☷	坤	顺	地	母	西南	夏秋	阴	土
☳	震	动	雷	长子	东	春	阳	竹
☴	巽	入	风	次子	北	冬	阴	革
☵	坎	陷	水	三子	东北	冬春	阳	匏
☲	离	丽	火	长女	东南	春夏	阴	木
☶	艮	止	山	次女	南	夏	阳	丝
☱	兑	悦	泽	三女	西	秋	阴	金

宇宙现象的表现形式、八卦与乐器的材料形成了一种如上图所示的关系。制造乐器的材料是其自身特性、宇宙力量和等级观念的多层次的融合体。

以后,这些特点的力量形成了乐器音响的象征意义。乐器也关系到器乐所表达的观点和内涵,于是,锣和鼓就出现在民间的节日或红白喜事的场合。自然界的音响:河流声、浪涛声、鸟叫、雉鸣以及人的轻言细语和语音语调都能表达。象征性有时也出自乐器自身,如笛子被看作是典型的女性化乐器;葫芦被认为是包括天地在内的微缩宇宙。在道教八仙的八种法器中,除扇、剑、葫芦、花篮、竹管(笛或双簧竹管乐器)外还有乐器响板。音色是中国音乐的灵魂,音色系统不仅包括传统的乐器色彩,也包括如手指在琴弦上滑动与用拨弦片拨动琴弦时发出的具有细微差别的音色。

四、中国和朝鲜的音乐

在数千年历史中发展、丰富起来的中国音乐被朝鲜音乐家做了一定程度的改动,他们将自己的音乐语言融于其中。这种融合过程在各类宫廷音乐、宴会音乐和儒教仪式音乐中最为明显。其他中国音乐种类如室内乐、战争音乐在朝鲜的存在也有资料证明。人们发现的最早对音乐家、舞蹈家和乐器的描绘是在约创作于公元357年的安岳(黄海道)三号墓的壁画。通过墓中的三组壁画可以对当时音乐的社会实践做出有趣的推断。从两组分别由三队音乐家构成的画面上可以看到:第一组是由鼓手、排箫演奏者和一位歌者组成的;第二组包括伽倻琴和长竖笛演奏者、一位玄琴演奏者及一位舞者。在墓室的后部,可见到由钟鼓手、箫、角的演奏者组成的军乐仪仗队。墓中壁画证明:中国的乐器早在公元4世纪已在朝鲜半岛北部为人熟悉。后来,在公元5世纪建造的墓穴中又发现了一些很长的有横柱的伽倻琴。据查证是在6世纪时一位高句丽王朝的大臣按照中国乐器的样式发明的。此传说还讲述道:十二弦的伽倻琴制作也是

以中国乐器样式为鼻祖的。

到公元9世纪初期,在朝鲜半岛上才有了独立的朝鲜音乐(乡乐)和中国音乐(唐乐)的区别。也就在当时,琵琶、筚篥、方响和拍板流传到了朝鲜半岛。本国现有的乐器估计有玄琴、伽倻琴、三种管子(大管、中管和小管)及拍板。虽如此,但朝鲜音乐和中国音乐之区别比以前更为错综复杂。因为"乡乐"不仅是指朝鲜人的音乐,同时还包括所有在中国唐朝前进入朝鲜的音乐,而"唐乐"则是指自唐朝以来进入朝鲜的所有中国音乐。

唐乐大规模地进入定都开城的高丽王朝宫廷可追溯到宋徽宗时期的乐器馈赠,这位皇帝想以此联合高丽王朝镇压北方叛乱的民族,可惜没有成功。

据历史记载,徽宗首先送去167件乐器,两年后,赠送的第二批乐器的数目更大。自然,在当时的文化形态中,乐器似乎不是普通的艺术工具,而是与其长于表达的乐曲有着密不可分的联系。于是,随着两批乐器共428件的馈赠,经过系统整理的中国传统儒家仪式音乐(雅乐)也流传到了朝鲜。

庞大的乐队进入了高丽宫廷,乐队分为两组。"堂上乐"在殿堂的台阶上;"堂下乐"则在宫殿的庭院中。宋徽宗的特使带去了文舞、武舞的服装、矛、盾、野鸡毛装饰的节杖和礼仪舞蹈的道具以及乐队设置的计划。

随着两批乐器的赠送,朝鲜继承了中国宫廷音乐雅乐的主要部分。雅乐有三种形式及用途:祭祀皇帝祖先的礼仪音乐;祛魔、拜自然界的神灵、祭天地时的礼仪音乐以及宫廷仪式和宴会音乐。这种状况持续了近三百年,直至正宗的中国传统音乐在李朝时代的世宗王时期(1418—1450在位)被大量地朝鲜化。世宗王创立了与中国的文字谱完全不同的独立的朝鲜文字谱,被看作是朝鲜有量记谱的发明者。这使在为宫廷音乐记谱时高音、音长的幅度有了更高的精确度。无疑,这是一个历史性的贡献。尽管到了20世纪,这里成了东西方争夺的目标,但传统的宫廷音乐却因此在这个艺术方面较为开放的国家得到了保存。

从世宗王时期的编年史中得知,在这位统治者执政时期,艺术,尤其是音乐得到了积极的发展。世宗王以及他的后代都提倡为各代统治者歌功颂德的舞蹈谱曲。世宗王自己也用朝鲜语写了长达125行的《翱翔天空龙之颂歌》,后来被谱成舞曲。一位皇帝登基并统治世界是颂歌的主题。这组舞曲有3345拍,被看作是除欧洲音乐以外最长的音乐作品。

在世宗王时期有五个国家机构专门从事音乐研究。其中一个类似现在的音乐学院,致力于音乐教育以及音乐考试的监督。另有一个是专门负责宴会的机构。

那时,给宫廷贵妇、小姐演奏的音乐和大臣们举行仪式使用的音乐是不同

的。在私人宴会上使用的音乐是先由18位乡乐和唐乐盲人音乐家演奏,后由青年舞蹈者和经过乐器演奏训练的女仆们接替的。史书记载在1443年,女仆们要完成如下乐器演奏课程:玄琴、乡琵琶、长鼓、伽倻琴、拉弦乐器、双簧管和笛子。所有姑娘将接受歌唱指导,并能自弹自唱。如因私人庆典,姑娘们被借走而耽误了学业,还会受到责罚。

世宗王还将过去高丽王朝时融合了朝鲜音乐特点的雅乐进行改造。在两种仪式上他要求用纯粹的儒教音乐:一是政府官员参加的官方会见;二是当皇帝和官员在祭神仪式上虔诚地献上祭品时。

世宗王还规定,在朝鲜由他们自己生产典型的中国乐器,如铜钟、磬、笙、排箫等。对中国传统音乐大量吸收的理论性著作如著名的论文《音乐科学的原则》(1493),在经历了16世纪末日本入侵的灾难后得以保存下来,同时,有关礼仪音乐的论文也得到了流传,这样使传统性很强的宫廷音乐得到了延续,于是,在发源地已失传的中国礼仪音乐在朝鲜却得以保存下来。

作为清政府的一个附属国,朝鲜脱离各种国际关系封闭了两百多年(1637—1876)。19世纪的勉强开放在以后的几十年导致了一场政治、经济和文化的革命,这场革命改变了朝鲜的音乐教育和社会音乐活动的状况。同时,也受到了西方音乐的影响。自20世纪初以来,朝鲜不仅有更丰富的民间音乐和传承下来的宫廷音乐,还有西方的古典、浪漫风格的音乐以及西方化的朝鲜音乐。在日本入侵时期(1910—1945),大量的传统音乐活动只能转入地下,为了保存民族的音乐传统,有识之士们表现出了极大的耐性。

现在,朝鲜的音乐传统已得到了挖掘和保护,作曲家们创作了大量的作品,使传统音乐文化焕发出更强的生命力。

民族音乐学的若干界定、方向和问题

[美] B. 内特尔　朱卓建编译

关于民族音乐学,目前已有许多种界定,但没有一种能使人感到完全满意,民族音乐学时常被看作是研究非西方音乐的学科。这种解释可能十分片面,因为实际上西方与非西方音乐之间的差异性,还没有非西方的各种音乐相互间的差异性大,民族音乐学曾被界定为对口传文化中的音乐的研究。但是我们又发现在许多有乐谱的音乐文化中,"口头传统"是一个主要的组成部分。例如,在有着完善记谱系统的西方艺术音乐的传播中,诸如音色和颤音等方面,还是包括了许多口耳相传的因素。而许多口传文化中的音乐,也离不开某种形式的记谱或其他帮助记忆的手段。例如,在印度古典音乐中,鼓手们使用一些象声词来提示敲击的方式和声音的变化,以帮助对音乐节奏型的记忆。印度的歌手们也采用了一种类似西方 solfege 的音节系统。伊朗的民间歌手虽然没有乐谱,但使用写下来的歌词作为帮助记忆的手段。以上这些都不可避免地在音乐实践中扮演某种角色。

民族音乐学有时还被界定为"非我"音乐的研究。但是我们许多自称民族音乐学家的学者,研究的对象是本地区本民族的土著文化。这些文化通常是属于欧洲文化构架之外的。此外还有人把民族音乐学界定为对现代音乐体系的研究。从某种实践意义上看,这种观点或许能被这个领域中的所有学者接受,除了少数专门从传统的历史研究的角度研究亚洲或世界其他地区音乐的人以外。许多人类学家认为,民族音乐学是对文化环境中的音乐的研究,是把音乐看作一种文化现象来研究。它所关心的是人们如何使用、表演、创作和认识音乐,以及对音乐的一般态度。持这种观点的学者所研究的重点与那些以研究音乐自身结构为主的东方传统音乐学领域的研究者们相比,恰恰是音乐文化这一统一体的另一个侧面。恐怕最理想的结论和认识要从这两者的结合和融合中获得,但这往往是很难达到的。

尽管民族音乐学这个词只有 25 年的历史,但有关这个领域的研究活动要开展得早得多。它的前身是比较音乐学和音乐民族学。从过去到现在,这个学

科的各个方面都在不断地发生变化,从这个意义上说,它是一个新的领域,但从另外某种意义上看它又是一个旧的领域,它的根可追溯到很久以前,那些由受过高等教育,感觉敏锐的传教士、旅行者、文职和军职的官员们所写的有关亚洲、非洲和拉丁美洲土著音乐的描写,当然这些描写看上去可能是简单的甚至是不可靠的。实际上,早在19世纪末,当以德国人、奥地利人为主,还有英国人、美国人把音乐学发展成为一门正式的学科时,现代民族音乐学家们所做的一些事就已经被包括在那时的学者们所研究的范围之中了。他们知道在世界上有各种各样的音乐,同时,他们逐渐地了解了生物学上和文化学上的进化论,他们开始寻找世界上各种音乐的共性,并试图了解被人类所发展的各种文化中的音乐现象。它们从各个不同的角度,探讨了有着巨大差异性的世界各地的音乐。在某种意义上,这些差异性来源于各种文化之间的差异性。例如,美国土著人没有文字记载的音乐理论,这样在这一方面就很难进行讨论,而印度的古典音乐则完全不同。

事实上对民族音乐学的不同界定和来自不同学科的人从事这个领域的工作,并不意味着我们仅有一个大体上说比较一致的认识。实际上对于民族音乐学家们来说,许多东西从总体上看或许是共同的。这里我将提及一些论题并简要地做一讨论。

(1)民族音乐学家们对他们的研究方向看起来主要有两种观点,一是研究人类在音乐表现与行为方面的基本共性;另一点是研究世界上无穷尽的各种各样的音乐现象的个性。一方面我们已经在进行寻找共性的研究,早期的学者们确实已在这方面做了许多研究。他们试图放眼于广阔的音乐文化区域。诸如:"原始音乐"、民间音乐和部族音乐,去界定它们各自的特性。他们试图说明存在于世界上的各种音阶体系和旋律一般走向方面的一些很有普遍意义的事情,以及世界上各地音乐所经历过的这样一条发展道路;从简单到复杂,从声乐到器乐,从单纯从属于宗教的单一功能音乐到具有多种用途与功能的音乐,从简单的有共性的结构到大量的变化丰富的结构现象,并归纳出诸如节奏规律的普遍存在和近似大二度旋律音程的特殊重要性等特点。当今,在一段时间的强调音乐个性特征的研究之后,找寻音乐的共性特点又重新变得重要起来。民族音乐学家们都知道,对于一些从属于不同文化的音乐现象,局外人看上去可能是相同的,但在这些文化内部成员看来则完全不同。例如,非洲和东印度人的节奏上的相似之处可能使得那些从它们的文化内涵中发现的许多总体结构上的差异性变得不鲜明了,但这又使人们开始感到,这里面有一种深层的结构,而这种结构正是识别划分各种音乐现象的标志。

同时,民族音乐学家们还在研究介绍千变万化的音乐音响和音乐行为的各种模式。他们是这样一些人,在面对一般的音乐情况时往往会说:"在这个或那个文化,这个或那个岛屿上,我们没有发现这样的现象,情况是不同的。"这样他们实际上已经扮演了一个以西方艺术音乐的经验为基点的普遍的发现者或目击者。所以说,在他们心中不管有无明确的概念,有两条是存在的:一是证实音乐的共性特征。事实上世界上各种不同文化中的音乐的确有一些东西是共有的;二是承认各种文化有着巨大的差异性。

(2)民族音乐学家们认为,田野工作是他们工作中十分必要的一环。理论上的参考资料,逻辑上的推论不是我们工作的重心。民族音乐学家从事田野工作是为了获得资料。这种田野工作也是经验的转移。研究者在他自身文化之外的一个地区进行田野工作,将在某种意义上使他对那些从没接触过的文化有一些理解,或者起码是给他一些对问题的看法,这些问题是他在研究其他文化中可能遇到的。目前民族音乐学家们的研究倾向已转向精密的微型田野研究,而不是泛泛的大面积的田野调查。这里的意思是研究者的注意力集中在小范围的和为数不多的几个采访对象或有当地教师一起参加的研究工作上,而不是像以往那样进行大范围的调查,它强调了对一个小群体的研究深度。

民族音乐学家们非常关心的不仅仅是深入实地,也同样关心怎样进行田野工作和它的方法与技术问题。

田野工作的技术不尽相同,经常因人而异。特别是涉及调查者自身的文化背景以及调查者本人与他们采访对象之间的关系。在近半个世纪中,田野工作方法已发生了许多变化。在初期阶段主要是以收集民歌、乐器和器乐曲等音乐的原始素材为主,其次才是注意到文化环境。例如,研究者要求被采访者唱一些歌,他们把这些歌录下来并提一些有关每首歌的来历、功能、传播方式和其他一些问题。此后,民族音乐学家们采用了更细微的研究方法,如实际学习某种乐器,使提出的问题更加深化;了解调查对象对音乐的认识;对用以划分一种文化中的不同音乐现象的分类方法的调查;等等。这就不可避免地迫使研究者在田野工作上花费更长的时间,当今多数的民族音乐学家都要花起码一年的时间来实施一项较大规模的田野研究计划,并在以后一次又一次地回到他所进行田野工作的地区,有时在一些国度中,如在日本、印度、伊朗或加纳等地有些人要进行五六年或更长时间的研究。

在这个田野工作方法的讨论中,有新的动态需要一提。一方面是田野工作者建立了这样一种观念,即首先把自己作为自己工作的文化环境中的一个学生。在较早时期的田野工作中,研究者往往把自己看作是一个收集者,一个权

威人物,他要说服一群采访对象配合他的工作,给他提供素材。后来,为了使田野工作变得有效,更使人满意,或许说从伦理上更容易接近另一文化,采访者则以一个学生的姿态把自己交到作为师傅的采访对象手上,他的师傅将本领教给他,一切就像自己文化中的学生一样。这种方式在许多方面无疑是极为有价值的。另一方面,可以从这种学习的过程中更多地了解到一种完整的音乐,找出该文化中的人们是怎样置身于自己的音乐之中的。通过这个过程,他们可获得一些当地人通过自己的生活过程所获得的有关他们的音乐文化的认识。但是这种方法也有不足之处,常常学不到一个处在特殊角度的局外人所能体会到的东西,例如,波斯古典音乐"拉帝夫"中的一些精妙复杂之处,是那些学习这些传统音乐的学生们作为即兴演奏的基础所必须记住的,而这些精妙之处伊朗艺人们往往体会不出来,或者甚至是不能有意识地体会出来,非得局外人把它指点出来。

目前,田野工作者们越来越注意对采访对象所必须承担的责任,如怎样分配商业性录音的利润,怎样处理一些往往因宗教等原因而被当地人认为是不宜录制的音乐以及如何尊重采访对象的人格等问题。不管怎样,民族音乐学研究最重要的特点是如何认识错综复杂的田野工作。理所当然,对一项民族音乐学研究的评价在某种程度上来讲必须根据其作为基础的田野工作质量来进行。

(3) 总体上讲,民族音乐学家们一致同意,音乐是可以用笔记录下来并且可以进行形态分析的。这种观点对我们来说是理所当然的。因为在我们生活的西方文化中,如果没有记谱,我们就听不全也记不下音乐。我们对视读的依赖性已十分强烈。西方音乐的记谱体系是完全不足以承担民族音乐学的任务。所以从民族音乐学研究的发端起,研究人员就采用了各种手段来记录非西方音乐。通常所用的是增加了一些特殊符号的西方音乐记谱系统。这些符号在西方音乐中也许没有用过或并不重要,由于这些记法使得非西方音乐有可能被记录下来。曼特尔·胡德的著作《民族音乐学家》讨论了三种特别有意思的记谱手段。其中之一被叫作"西格方案",这种方法采用复杂的装有逻辑电路的计算机来自动记录音乐,其输出内容是一种包含三个成分的图像显示。这三个成分分别是音高、音响和音色。类似的设备有好几种,但目前最有名的是美国加州大学洛杉矶分校的声谱仪。用这类设备所获得的研究成果发表的还不多。我感到,这可能有几个原因。首先,我们现在还处于学习如何运用这些设备的入门阶段。其次,这些设备对那些喜欢直接运用音乐的原始素材的学者们缺乏吸引力。同时,这些学者们不喜欢用机器来对原始材料做初级分析。

胡德所讨论的另一种方法叫"希普根斯"方案。根据我本人的理解,这种方法是基于各种各样非西方文化中的记谱系统创造的。其理论根据是世界上各

种有意义或无意义的音乐现象太多了,以至于没有一种记谱可以通用。因此我们要想抓住音乐中真正的本质东西,就必须从该文化中寻找它本身作为音乐表现方式的特殊记谱方法。这是一种很有价值的手段。

胡德所谈到的第三种方法是根据鲁道夫·冯·拉班的名字命名的"拉班方案"。拉班是世界上使用最广泛的舞谱的发明者。胡德提议使用一种极为详细的记谱法既可记录声音又可记录舞蹈的造型和舞姿变化以及演唱者之间的相互关系。这种记谱看来是十分理想的,但现阶段还无法实现。在乐谱中表示出声音与动作之间的关系,这是我们要为之努力的目标。

最后,一个对民族音乐学出版物的调查表明,早期的研究人员仅仅出于保存民族音乐的目的而记录民间音乐,认为他们的主要任务就是记谱,而不必去做什么分析工作。今天我们的路子已完全不同了。我们意识到,把全世界所有的音乐都记录下来没有什么实际意义。我们现在倾向于把记谱作为解决、分析问题的工具。我们所选择的记谱方法必须与我们所面临的问题有关,例如,对较长的即兴演奏的章节长度的比较,装饰音的类型以及音调系统的鉴别等。

记谱以后通常是进行分析工作。但在许多情况下,往往是分析在先而记谱在后。当研究人员记谱时,必须首先在脑子里抓住该音乐体系的某些本质特征,也就是说在某种程度上,记谱以前必须先用耳朵对音乐进行分析。当音乐主体部分被记录下来后,便可着手进一步的分析。具体的分析步骤已有许许多多,实际上是难以对其进行概括的。目前,有两种体系。一种是试图提供一个构架,以适用于全世界所有的音乐现象或者说所有能想象出来的音乐现象,使任何音乐都能使用这种构架进行描述和比较。另一种体系的方法是视具体文化而定,它产生于某一研究对象。如果可能的话,它应建立在产生该音乐文化的理论体系之上。

在上述两个体系之间,还有五花八门的方法。因此,民族音乐学的不幸之处就是缺乏分析手段的标准。过去有段时间曾流行过冯·杭波斯特和巴托克的分析方法,但随着时间的推移,我们越来越注重具体问题的具体分析方法。在这层含义上说,音乐分析的历史与音乐记谱的历史是并行演进的。我们发明的分析和记谱的方法,是服务于我们的音乐研究的。

近年来,有一种很重要的趋势,即民族音乐学家们在研究中发现语言学和法国结构主义人类学的一些研究成果很有借鉴价值。除此之外,认知心理学研究成果和其他社会科学的研究成果,也对民族音乐学研究产生了一定的影响。

(4)民族音乐学家们总是饶有兴趣地把音乐看成是一种文化现象,不管他们是否曾研究过人类学,在某种程度上,他们都把音乐与其文化环境联系起来。对这种联系所进行的研究工作,有的可能很具系统性,而有的也许是偶然地赶

时髦。但不管怎样,即使是音乐家出身的研究者也会发现,不了解一些有关某种音乐的文化和历史方面的背景知识,就无法真正理解这种音乐。当然,许多音乐学家也持这种观点。同时,这种观点反过来也是成立的,那就是,如果不考虑音乐在一个文化中的重要性,也就无从谈起真正理解这个文化。

对于音乐和与其共生的文化之间关系的研究,民族音乐学家们所采用的方法五花八门。有的试图把所有的文化都包罗进去,有的试图建立一种用于比较研究的构架;有的试图证明音乐类型与文化类型之间的交互作用,鉴别出音乐中的文化决定因素,从而可以证明出某种文化类型必然会产生某种特定的音乐风格。早期民族音乐学领域中的学者 C.萨克斯和当今的阿兰·鲁梅克斯都曾尝试这种方法,还有人试图揭示出人生的经历和行为,童年时代所受的训练,社会和经济的地位,两性之间的关系,个人活动的自由度以及社会限制都会对某种文化背景中产生出的音乐类型具有特别重要的决定作用。有人认为,一种文化中的音乐可以作为该文化的缩影来研究。也有人把音乐作为对一种文化的评注来研究。前者把音乐体系看成能详尽地反映一个民族所具有的整个文化和社会体系。而后者认为音乐体系是存在于文化之外的一种东西,它通过反映社会现实或是用表现出的与社会潮流相抗争的特点来作用于社会。

(5) 不管民族音乐学家们是否把自己看成历史学者,他们都对音乐的变化过程、保存过程、生长和消亡过程十分关注。在把文化作为一个整体的观念下,他们无论是对一首歌、一支曲,个人或群体的生活都感兴趣。要理解音乐,就要理解上述的过程,并且对历史有较广义的认识。因此,说民族音乐学家都对历史感兴趣,是十分恰当的说法。

民族音乐学家们对于一些独立的音乐作品的历史也有很大兴趣。假定,一首曲子在口头流传过程中产生了多种变体,我们在多数情况下都不知道它的原始状态。民族音乐学家便从各种不同角度对其进行研究。有时它可能含有上百种变体,就像研究匈牙利和其他东欧民歌的学生所遇到的情况,一首曲子,如《巴巴拉阿兰》《劳德·兰德尔》或《劳德·伯特曼》等民歌,有 120 种左右的变体。从对这些变体的比较研究中,我们可能看到一些有关某个曲调发展演变成不同版本、不同变体和不同形式的历史。

另一方面,民族音乐学家们也遵循了传统的历史学研究程序。多少世纪以来的亚洲文明,留下了大量的史料,它给了我们在通史和音乐史方面的参考资料。我们可能或多或少地按照研究西方音乐史时的做法,参考那些理论和传记文件,去利用这些史料。这方面日本、中国、印度尼西亚、印度和中东有许多文学、历史学、哲学方面的论文采用过这种方法。此外,近年来历史学家们开始在

研究中越来越多地利用口头文化,传统的音乐学研究者们也开始把口头文化作为一个方面,运用于传统音乐史的研究中。非洲和美洲土著文化中的音乐历史研究,也已部分地参考了当今还在流行的口头文化传统。

民族音乐学的另一个特点是,它试图按照事物发展的客观过程去评价这一事物,并且试图从一套特定的进化着的文化环境的角度去预见某些音乐形态的变化。民族音乐学家们已经被自然地牵涉到当今世界的一些历史现象中,如,西方化、现代化、城市化以及包含在文化这一总概念下的各种类型的文化接触。此外,在20世纪中音乐和人类其他生活领域的重要特点之一是许多文化交融到一起,它们相互影响,相互矛盾,最终这些矛盾通过征服或适应转化和融化在音乐中,征服已经发生,一些地区已经简单地丢弃了自己的传统音乐,并以西方音乐中能被他们接受的东西代之;同时,适应也已经发生且是20世纪中更具代表性的现象。世界上的音乐已经在那些诸如大众传播媒介、乐谱、大型的乐队、和声、音乐会演出和专业音乐家的概念等西方产物的影响下发生了变化。但是在西方音乐文化中相容(有时也不尽相容)要素的限定下,传统音乐保持了它的一些特性。

如果说民族音乐学这个领域有一套方法论的话,在我看来起码它应包括上述这五个特点,归纳起来就是:① 感兴趣于通过对世界上无尽变化的音乐现象的比较中找出共性。② 对田野工作的重视和强调。③ 使音乐能从视觉和文字上进行记录和分析。④ 主张音乐只有放在其文化环境中才能被理解。⑤ 对于研究事物发展过程的兴趣。在我看来,这几个方面的组合构成了民族音乐学这个学科的要素。

当前有些学者认为民族音乐学正处于一个转折的关头。一些出版物和新闻媒介已在讨论这个学科的前途和是否已在学术界取得了恰当的地位以及它可能发生的政治的、种族的和经济的影响。我们这些从事这个领域研究的人也仍在寻找着自己的位置,我们还存在着明确身份的问题,但实际上民族音乐学的研究对于音乐家、音乐教师和学者们来说,已放射出巨大的光彩。民族音乐学家们已经清楚地认识到,要想获得一个对音乐的整体认识,不将其放入存在着巨大差异的世界上的各种音乐和这些音乐赖以生存的千差万别的文化环境中去考虑是办不到的,民族音乐学家们已提醒作曲家们投身到可使他们得到灵感的世界上众多的音乐现象中去。民族音乐学家要使西方民族和世界上一切被奴役被压迫的民族,在现代的文化环境中,都建立起一种对自己民族音乐遗产的自豪感。让人们知道,他们的音乐是本民族特点的主要象征。在学者中,民族音乐学家使人们注意到了音乐学的一些中心议题,他们为人类学家和心理学家指出了人类生活中艺术所占的重要地位,民族音乐学对世界对艺术界和知

识界已提供了有价值的服务。

我们大家都认为田野工作是一项重要的基础工作。但教给一个人如何去进行这项工作是十分困难的。没有多少课程是关于民族音乐学田野工作的,也没有多少文章教给人们在田野工作中怎样做或在一些特定场合应如何开展工作。我们也不知道如何去看待近几十年出现的、许多学者把自己家门口作为"田野"的这种特殊现象。

尽管我们接受了一些记谱和分析方法中有用的东西,但我们发现自己还是被分置于一个统一体的两个方面。我们正在试图综合两种不同的观念,一是局外人的看法,二是与之相反的文化内部人所进行的研究。这些人可以立刻给你提供一些要花费几年才可能获得的资料。我们不管局外人的观点是否全对,还是在努力综合整理文化内部人对他们自己文化的理解。作为一个局外人,我们在观念上有些障碍,从某种意义上说,大多数局外人可能永远理解不了他们所研究的音乐中的许多基本东西。

我们还没有发现怎样才能更好地把音乐作为文化的一部分来研究。我们有了一些技术,也有了一些观点,但仅仅是刚刚开始接触到表面现象。我们不知道是否应将音乐看成是文化的不可分割的部分,还是存在于它的文化外部的但是可反映该文化的一些事物。比较和综合我们局外人的观察和作为我们工作对象的人们的音乐观,以理解他们的行为是十分困难的事。

最后,我们现在还没有成功,我们要承认这样的事实,当我们花了大量精力去研究作为一种文化或作为一种文化产物的音乐的发展过程,甚至一首歌一支曲的发展过程时,我们希望知道音乐是如何被创作、被传授、被学习、被改变和被保持下来的。但这时我们真正体会到,我们距离得到这些问题的答案还甚远,或许我们永远没有足够的资料去找到这些答案。我们恐怕永远也达不到像自然科学的学生们所期望的那种最终的结论。

所以,民族音乐学是一个有着巨大贡献,但还需要进一步发展的领域。因为它的研究是对音乐这一人类文明产物的理解。它是一个正在努力完善自己的学科。我们已经有了具体的问题、目标、方法和一些能够做出的结论。它是一个处于发展状态的学科。我相信我们能从这个千变万化的各种文化音乐和观念中得到一些认识。这样的认识将给我们以鼓舞,并最终化作我们对这一认识的情感。这种情感是对于我们听到的、录下的和学习的音乐的热爱,是一种对于引导着我们去理解这些音乐的那些工作的热爱和最终对于被所研究的创造着全部这些音乐的人民的热爱。

(本文参见胡德编:《各种文化的音乐》,1980年)

北京市教委专项"学科与研究生教育项目"
中国音乐学院研究生学术创新能力培养

DANGDAI MINZU YINYUEXUE YANJIU WENJI

当代民族音乐学研究文集

（全2册）下

樊祖荫 管建华 张天彤 主编

苏州大学出版社
Soochow University Press

序

 本文集选编了《中国音乐》期刊从1983年至2014年以及《中国音乐》增刊（1995，1996）所发表的有关当代民族音乐学方面的译文，且在编校过程中根据出版要求对原文作了体例等方面的统一，但由于资料的局限，有些外籍作者的国籍因无法核实并未标注。回顾历史，这些译文对中国民族音乐学（英文"ethnomusicology"有不同的译名，也有翻译成音乐民族学或音乐人类学）的研究起到了很大的推动作用。仅就这些原文的作者来说，都是世界著名的民族音乐学家，如巴尔托克、岸边成雄、拓植原一、胡德、内特尔、小泉文夫、恩克蒂亚、山口修、田边尚雄、安·西格、斯洛宾、洛马克斯、赖斯等，文集中也有介绍音乐人类学家梅里亚姆以及采访音乐人类学家布莱金的文章，等等。

 从内容上来看，更是广泛涉及民族音乐学学科的各个领域以及世界不同地域音乐与历史的民族音乐学研究。从时间跨度上来讲，这些原文的写作时间大都从20世纪60年代到2014年。今天，将这些译文文献汇集成册作为文集出版，对于中国民族音乐学研究仍然具有重要的学术参考价值。仅将1969年胡德教授为《哈佛音乐词典》所写的民族音乐学词条与1986年内特尔教授为《哈佛音乐词典》所写的民族音乐学词条相比较来看，后者开始出现全球性文化变迁的音乐研究，包括时任美国民族音乐学会的主席斯洛宾在20世纪90年代所写的《论各种文化音乐之相互作用》也是民族音乐学全球化研究的重点之作，这明显受人类学的文化变迁研究的影响。

 从当今中国的民族音乐学研究领域来看，全球性音乐变迁的中国民族音乐学研究尚未展开，还有很大的开发空间。近几年，随着中国民族音乐学的跨境研究的推进，本文集文献的许多理论观念、思想、方法、视角仍有很高的参考和借鉴价值。而且，民族音乐学对当今中国的世界多元文化音乐教育也起着极大的推动作用，甚至已经开始拓宽和改变中国国民音乐教育的观念，从欧洲一元

的音乐观念转向包容世界多元文化的音乐观念。因此，了解和熟悉这些文献，对中国民族音乐学的学习者、研究者以及对世界多元文化音乐教育感兴趣的中国音乐教育工作者，都是一笔学术思想的财富。它将极大地转变我们原来以欧洲文化为中心的音乐价值观，并赋予我们一种新的眼光去看待世界各民族音乐的价值、历史和文化含义。

谨以此为序。

编　者

2015年4月

目 录

各音乐文化的纯洁性 …………………………［美］陶 玛 关 新编译（1）
"富丽而珍奇"：音乐的根基与变迁的传统 …………………………………
………………………………………［新西兰］H. 李斯 管建华编译（4）
音乐民族学与世界音乐的教学 …………［美］B. 内特尔 管建华编译（10）
音乐的伦理与精神价值…………………………阿·丹尼诺 杨 红编译（15）
意义和音乐认知的理论：一种音乐民族学的方法 …………………………
……………………………［英］伊丽莎白·托尔伯特 赵志扬编译（19）
发展中国家的音乐规划——伊拉克音乐身份的维护 ………………………
……………………………………［阿拉伯］穆·巴西尔 关 新编译（29）
全球音乐的超文化和亚文化问题 ………［美］J. M. 斯洛宾 陈铭道编译（31）
通过"世界音乐"重新确立"本土性" ……［美］J. 吉尔鲍特 管建华编译（44）
音乐、大众兴趣以及音乐民族学的实践 ……［美］J. T. 提顿 吴鹏飞编译（52）
在何种条件下可以谈论音乐的共性 ……………………………常 静编译（58）
论音乐共性的问题 ……………………………［美］B. 内特尔 管建华编译（67）
从分类学的角度看"音乐性的"行为的共性……………………………………
………………………………………………夏尔·布莱斯 吴文光编译（72）
歌曲的共性 ………………………………［美］A. 洛马克斯 张东晓编译（82）
音乐民族学中的共性的观察 ……………［加纳］恩克蒂亚 赵志扬编译（94）
音乐民族学和 emic/etic 问题 ………F. 皮尔帮、S. 阿洛姆 刘 勇编译（106）
音乐与语言的起源 ………………………布雷安·G. 勒夫曼 项 阳编译（124）
音乐、大众兴趣以及音乐民族学的实践……［美］J. T. 提顿 吴鹏飞编译（139）
20 世纪后期的"美学"成果…………………［美］朱迪思·贝克 李方元编译（179）
美学展望 ………………………［加］弗朗西斯·斯帕肖特 李方元编译（186）
黑足印第安音乐文化和思想的历史与变迁 …………………………………
…………………………………………………［美］B. 内特尔 杨 红编译（192）
亚洲文化变迁的音乐民族学讨论 …………………………管建华编译（201）
采访著名音乐民族学家——J. 布莱金 …［英］K. 霍华德 管建华编译（204）

音乐民族学简介 …………………………………… [美]B.内特尔　管建华编译(219)
印度文化对藏族音乐的影响 …………………… [美]特尔·艾林森　韩　梅编译(222)
跨文化音乐问题 ………………………………… [美]马克·斯洛宾　陈铭道编译(225)
中国的"均"和日本的音阶 ……………………… [日]东川清一　陈海宇译(233)
亚洲音乐舆论的创造者 ………………………… [美]M.胡德　费邓洪编译(242)
亚洲传统音乐的表演者及其创造性 ……………………………………………………
　　　　　　　　　　　　　　　　[越南]Tran Van Khe　管建华编译(252)
熟能生巧:现行应用音乐民族学的启示 …………………………………………………
　　　　　　　　　　　　　　　　　[美]洛马克斯·豪斯　李方元编译(258)
共享世界音乐:关于跨文化音乐教育的几点思考 ………………………………………
　　　　　　　　　　　　　　　　[津巴布韦]穆巴亚巴　杜　勤编译(264)
阿拉伯音乐研究的现状和问题 ………………… 哈·吐马　杨　红编译(268)
欧洲的阿拉伯音乐状况 ………………………… [奥]约·苏尔兹　郭少华编译(272)
论各种文化的音乐之相互作用 ………… [美]马克·斯洛宾　陈铭道编译(275)
对加纳初级学校音乐教学策略的审视 …………………………………………………
　　　　　　　　　　　　　　　[加]阿科苏·欧比·阿多　赵志扬编译(296)
音乐人类学家 A.P.梅里亚姆——学者和领导者 ………………………………………
　　　　　　　　　　　　　　　　　　[美]B.内特尔　李方元编译(301)
中匈音乐学家关于匈牙利人起源的最新研究观点 ……………………………………
　　　　　　　　　　　　　　　　[匈]伊莎贝拉·霍瓦斯　许国红译(308)
文化人类学的基本观点对欧洲现代音乐教育文化发展的重要贡献 ……………
　　　　　　　　　　　　　　　　　主讲人匡　惠　曹　锋记录整理(312)
对歌转圈舞和歌　轮踊的比较研究
　　——以藏族的锅庄和奄美大岛的八月舞为例 ……………………………
　　　　　　　　　　　　　　　　　　　　　[日]山本宏子　薛罗军译(319)
音乐研究中音乐民族志的价值 …………………………………………………………
　　　　　　　　　　　[美]安东尼·西格尔　穆　谦、徐天祥、刘艳花译(325)
民族音乐学之现状陈述 ………………………… [美]蒂莫塞·赖斯　张澄宇译(334)
从江户时代到明治时代的日本雅乐——关于唐乐地位的讨论 ………………
　　　　　　　　　　　　　　　　　　　　　[日]塚原康子　周　耘译(344)
音乐的属性 ……………………………………… [美]提莫西·赖斯　张伯瑜译(349)
参考文献 ……………………………………………………………………………(363)

各音乐文化的纯洁性

[美] 陶 玛 关 新编译

许多人认为,音乐是一种世界语言,它能被所有人欣赏和理解。西方音乐常常被这样认定,可能是因为近五十年来西方音乐在世界的传播达到了很高的程度。例如,贝多芬的音乐被看作世界语言,总体上看,尽管音乐的欣赏和理解确实是一种人类普遍现象并存在于世界各地,但它很难说是一种世界语言。因为,世界有如此之多的各种文化和音乐,欣赏和理解其他音乐与欣赏理解自己的音乐是不同的,正如引进外国的烹调或学习外国语言要求付出同样的努力,而世界上存在多种饮食文化和多种语言。在非洲撒哈拉南部有七百多种语言,同时也就有七百多种音乐文化。实际上,可将音乐描述为一种非言语的交流方式并由该文化的成员们所实践,它是随宗教、语言和生活方式所勾画的一种文化。例如,阿拉伯文化在它的家族和邻里是由伊斯兰教、阿拉伯的语言及其行为方式所限定的。如此,我们能区分阿拉伯人、土耳其人、印度人、日本人、豪萨人等的音乐,它们各自都表现出一种独立的音乐文化。

一种音乐文化可以从历史的、经验的或音乐学的方面来界定。从历史方面来讲,首先是其音乐的发展,如日本有它的古代时期,并在持续的历史中发展,有它的学派和中心,散布在日本的土地并成长至今天。从经验方面来讲,音乐是被欣赏、表演、参与的,如尼日利亚豪萨人具有这种音乐文化,就被他们自己或邻里称为豪萨人等。从音乐学方面来讲,音乐有它的调音体系、节奏速度组织、旋律构成、各种乐器的组成形式和即兴形式(声乐与器乐),并具有表演的社会场景。东亚的各种音乐文化,如日本、中国、韩国所依据的调音体系不同于南亚和西亚的体系。中国的音阶音程特点与印度是不同的,印度的调音体系与阿拉伯和中国也是不同的,而这三者又不同于西方音乐的调音体系。这同样也表现在节奏、速度组织方面。印度和印度尼西亚音乐家划分节奏的方式与阿拉伯或西方音乐家是不同的,尽管西方音乐节奏通常由长短音值划分与组织,它根据比率数词的1、2、3等组成全音符、二分音符、四分音符、十六分音符、$\frac{3}{2}$拍、$\frac{3}{4}$

拍、$\frac{3}{8}$拍等,但我们听到的许多亚洲音乐的节奏划分有很高的比率,如5、7、11、13拍,其长短音的组合关系是3到5,或5到7。由于许多原因,用西方记谱法确切地记录印度或阿拉伯音乐是不可能的。

此外,界定一种音乐文化的决定性因素是它旋律构成的性质。例如,玛卡姆作为特有的阿拉伯音乐现象,具有一种指定的模式框架在阿拉伯艺术音乐中表现出一种独特的即兴演奏过程。再例如,日本或非洲加纳阿坎音乐的旋律构成与支配玛卡姆现象的原则是不相同的,它们与近三百年来的西方音乐的作曲风格类型又是不同的。

旋律构成、节奏速度组织、调音体系,与各种乐器和器乐一起合奏,其环境传递着一种音乐文化。此外,人类的发声在界定一种音乐文化中也表现为一种根本的要素。印度尼西亚的加美兰乐队、日本的古筝、欧洲的钢琴都代表着一种文化,在界定一种音乐文化时,音乐的表演场合以及歌唱和演奏的风格扮演了重要的角色,如印度的拉格不是在足球场上演出的,而常常是在家里,音乐家为朋友演奏表演。

当试图总结一种音乐文化的特性因素,从音乐学方面而不是历史、经验方面去总结时,某些音乐文化的特性因素常常要么是被优化,要么是被忽略。例如调音体系、节奏速度组织、旋律构成、各种乐器、作曲或即兴的形式以及各种社会场合,等等。非洲木琴音乐丰富的节奏速度组织支配着音乐作品的构成,印度的拉格、阿拉伯的玛卡姆、伊朗的达斯特加赫注重一种旋律构成,日本的歌舞伎的发声和综合性表演支配着其他所有因素,即发声和音色是优化的。从宏观来看,世界所有音乐文化都有各自突出的特点,要么旋律因素是优化的,要么发声因素或节奏因素等是优化的,从微观的分析来看,这种优化也出现在单个音乐文化中。

一种音乐文化的纯洁性依据于它主要特性因素的不可腐蚀性,同时也依据于该音乐文化的人们为保存他们身份的意愿。但是,音乐身份的变形损坏过程仍在世界中进行,它们经由富国和穷国之间的文化输出与输入。音乐身份的变形损坏是文化殖民主义直接或间接的结果。强国输出他们的文化是一种主动的文化殖民主义,将其文化在整体水平上和以不同方式强加于弱国,而弱国输入外来强国的文化是一种被动的文化殖民主义。在主动与被动文化殖民主义二者中,经济的和心理学的因素在实现文化变形过程中起到了重要作用,而被动殖民主义是彻底地自取灭亡。谁对破坏性变迁过程负有责任?保持民族音乐身份的责任是文化部还是音乐家们就能做到的吗?我认为这种责任在于政

府,他们必须掌握住自身文化的变迁,并保持其音乐文化身份,任何以这种目标建立的活动都被认为是一种文化策略的范围,这种策略只能是一个国家的立法和执法部门所制定的。

 一位印度哲学家曾告诫过:"打开你家的窗户和门,让世界所有文化都进来,就像风一样,进入你的房屋。但必须当心一件事:切莫让风刮掉你的文化,剩下一个没自己文化的你。"是否能像通过海军和陆军的力量保护你的国界那样就可以保住你的文化身份?国家必须控制各种通过门窗吹来的风,防止自己文化音乐被毁坏,因为,音乐在文化中是一巨大支柱。

 通过输入外来文化发展一种音乐文化的概念是错误的,发展一种音乐文化不必要使音乐身份毁灭。一种文化的调音体系、节奏速度组织、各种乐器、音乐形式,不是靠输入替代品就能获得解决音乐文化发展的问题,而是要靠该文化的发展,如音乐家,乐器制造业,小学、中学、大学各级的音乐教师,音乐批评家,作曲家,音乐学家,音乐表演创作者,必须发展他们的审美学科来使他们肯定自己的音乐文化,他们所有的活动必须要有政府正式的和物质的支持。如前所述:一种音乐文化的纯洁性是确保音乐身份的一个先决条件——生存的机会把握在政府手中。

当代民族音乐学研究文集

"富丽而珍奇":音乐的根基与变迁的传统

[新西兰] H. 李斯 管建华编译

导 言

主席先生、贵宾们、朋友们及同事们,我深感荣幸被邀在此会开幕式上发言。我想我与各位一样,此刻激动地开始了美好的一周,这将是具有生气活力和相互交流的一周,认识新朋友,联系老朋友,分享来自世界各地的传统表演,深广的见闻和富有挑战性的成果对于我们可能举足轻重,因为它将使最新的研究进入音乐和音乐教育。

一、主 题

我们会议主题名为"音乐联系的方方面面:传统与变迁"。这是一个很好的主题,它自然地引出了这次会议的副题:世界各传统音乐面临的威胁;教学本土音乐面临的挑战;等等。但如果我们落入一种固定的思维圈那将是一种悲哀,传统的性质与变迁是相对的,两个术语确立了相对的两极,它们展现出旧与新之间必然的张力。

幸运的是,通过会议主题第一部分,我们要保护传统,并推出重视音乐联系的方方面面,这将标志着在我们前进的道路上,改变那种"旧"的传统与"新"的变迁之间的简单对立,我们被邀参与此主题便获得一种机会,设计出音乐联系的各方面,它根本地联系着传统与变迁,用 B. 内特尔的话讲;形成一种"变迁的继续"(1983),对一种不断变迁过程的认可,我的标题便体现着这种过程的方式。在此短时间的发言中,我只能谈些要点,我希望这些要点是有用的。

在莎士比亚的《暴风雨》中的开始部分,王子腓南迪意识到,随着他父亲在海上的身亡,新一代必须继续向前走,时间对于他来讲,是过去和现在所要化成的瑰宝,"富丽而珍奇"(rich and strange),这是出自他听到的古海仙女的诗乐。这种意象出现在爱丽儿鼓舞人心的诗乐中,以下是爱丽儿所唱的诗乐:

> 五寻的水深处躺着你的父亲,
>
> 他的骨骼已化成珊瑚;
>
> 他眼睛是耀眼的明珠;

> 他消失的全身没有一处不曾
> 受到海水神奇的变幻，
> 化成瑰宝，富丽而珍奇。
> 海的女神时时摇起他的丧钟，
> 叮！咚！
> 听，我现在听到了叮咚的丧钟。

对于会议主题要做的，我们必须注意在生长和伴随的变迁中，在吸收与发展中寻求创造传统的方式。用爱丽儿的话讲："化成瑰宝，富丽而珍奇"。当传统被理解为千秋万代服饰的活力时，它确实是富丽的，我们作为其中的个体也将贡献出自己的思路，当我们的思路形成传统，于是"我们便转变了"。当传统造出永恒的美丽，它确实也是珍奇的，它吸引我们进入一种体验，这种体验不断地对我们人类的表达力、创造力、理解能力进行挑战。正如斐迪南当时惊奇地说："这种音乐深深地吸引着我"。如果音乐完全是一种行业，那它确实将有助于发现、创造、分享那种"吸引我们"的音乐。

在这种探索中，它极其有助于我们的起步，仔细地思考，并将我们会议主题的两个词结合在一起，它们不是作为分立的两极，而是作为连接的支柱：传统与变迁。

二、传　统

两年前在韩国的国际音教会会议的主题是"共享世界音乐"，音乐一词使用的是复数（Musics），而不是单数，并用了大写的 M，显示了多样化和相互接近的意义，这种相互接近就是幸运地在会议上使用的"共享"（sharing）一词。此次会议毫无疑问地指导我们脱离空泛的传统概念，转向更为务实和特定意义的，从一地到另一地，从某一社会到另一社会的各自独立的、公认的传统。

有一种重要的观点提醒我们，各种传统在范围和意义方面有着极大的不同。在争议的天平的另一末端，传统实际上是遭否定的，它被看作一种约束，是守旧的习惯，这种否定就像马勒大声疾呼"传统是残渣""传统是惰性"，从而以坚强的斗志去破除 19 世纪末维也纳社会的实践。然而，今天各种传统并没引起任何危害，它只是继续着它们的戏剧效果或者旅游者的需求，就像英国人在典礼时举的各色旗子；或者像巴厘岛由本地政府给访问者们创造的一种音乐教育项目的例子，这种创造的东西常常失去了加美兰乐队精致性的本来面目。

所有进程中最重要的是传统，它对于拥有它的人们来讲，其意义实际上是他们的上帝，它具体体现他们的社会身份，希伯来人传统的民间历史只能在他们的歌曲中知道。在巴比伦人的统治时期，阻塞于内心的自卑心情寄于他们柳

条做的竖琴。一种显著的和象征性的东西以确认他们的过去,被认为无用的东西被放弃,因此,实际上他们自己的今天和未来是不存在的。

文化中具有一种象征性的东西,而音乐传统实际上已成为一种生活方式、一种意义,常常是特定的意义。社会靠什么了解自身并给予认识、表达和评价,在联系它最根本的事情中,包括它的起源、语言和它的邻邦甚至它所占有的领土。黑足印第安音乐教师曾说:"我们的歌是我们所有事情中最重要的"(参见B.内特尔,1992),甚至在西方,也有深刻的证据。所以,清楚地本能地认识和通过对传统知识的掌握,可以完全独立于通常西方所依赖的科学方法。在A.赫斯克利的小说《点对点》中,明确揭示出存在着两种类型的知识,一种是来自圈外的理性描述,另一种由其他三个层面的知识组成,表现在传统文化圈中人们的信仰中。

不管怎样,所有音乐传统从本质上都有一定的意义和属性,根据世界是可观察、可体验、可整理的观点,各种传统都提供了它的信息,提供了获得一种完整理解的方式,就像领会我上面提及的"三个层面"。当今,不断变化的世界表现出两个层面:全球的信息化以及各音乐传统继续处于潜伏中,它只具有表面直觉和确立了部分的知识和理解的意义。"我们丧失了哪些方面的知识信息"这是在挽歌《摇滚》中T.S.埃里奥特喊出的。在基本的水平上,音乐创造者们是那些被特别地作用于保存和展现其生命的可认识的传统三个层面的知识,通过继续地探索,达到自身社会的巩固。

三、变 迁

变迁发生了。让我们看看其他的方面。一瞬间,出现了很大程度的"可变性"的词。

大家熟知的瓦格纳的《纽伦堡名歌手》中有一些很好的思考。团结的市民们最后赢得了演唱他们社区艺术歌曲的权利。但在此过程中,他们也被某些技能冲昏了头脑,改变了他们在三个层面的知识中的主人地位,并被置于传统之外,获得了传统之外两方面的知识。在对自己音乐发声中传统的神圣性变得毫无认识能力时,他们得以人性的灵感去歌唱,重获的灵感使他们进入一种冗长复杂的系列规则的控制权。变迁的具体因素表现在瓦尔特,他蔑视传统而去演唱新歌,但他不为控制权的任何规则所束缚。社区中出现的反作用对它尊崇的传统是一种明显的毁坏,但鞋匠H.萨克斯接受了挑战,放宽和拓展传统以便传统接受新歌手,并只带着少量的变动。这种形式实际上是民众公认和他们自己拥有的。在管弦乐配器音乐分析的评价部分看到的瓦格纳呈现的音阶与琶音、和声与曲式的音乐"面包与黄油"的方式,作为用于《纽伦堡名歌手》的严格的

音乐方式,在用于瓦尔特的音乐时,它作为一种解放的力量,而最终使瓦格纳获得了一种稳固的织体和风格。在歌剧本身,由瓦尔特引发的取舍权,被社区所接受,并事实上和歌唱师傅一起参与帮助了重新创造控制权和神圣性。

当然,瓦格纳的模式是极其19世纪的、极其黑格尔式的。富丽的传统实践面对珍奇的新时代,实际上,一种扩展的综合发生在富丽与珍奇之间,包含着一种不明显的生长和发展的传统,它倾向于一种统一完美的类型。

瓦格纳的模式现仍有其吸引力,但遗憾的是它不再适用。在开始,我们必须接受它,它是一种公认的真理,但今天或许是陈腐的。变迁是正常的,它是正常的需要,而在我的题目"变迁的传统"中自相矛盾的用语对于思想的倾听完全是可以接受的。至今十五或二十年里,后现代主义者们放弃了自得的,大量基于西方观念的进步的内在逻辑的世界观,知识的观念被确证为"客观的真实",它替代了一种措辞巧妙的世界秩序的信念。社会理论家和哲学家们是以代用品来替代它,他们称之为一种"创造无深度"的非逻辑的煽动,或者用 J. 乔伊斯的话讲:"如繁花似锦,散布迷惑"。此种状况是难以驯服和被控制的,而它又是被简单确证和接受的。

后现代主义者们把现代主义看作欧洲启蒙运动开始的一部分,以人类进步的名义,探求民主知识和建立一种安定与和谐的人类社会。在生活中,现代主义认可现实的差异和反常规,其社会难以控制分裂并显出不协调。尽管如此,他们认为这仅仅是一个时间和吸收的问题,因为最终都是一种类型,飞驰的时间和碎片都将被一种越过理性的架构所牵引,它基于精神上的权威,上流的艺术、科学、文化和社会。现代主义包括相信直接的进化、绝对的真理、理想社会秩序的理性规划以及知识和产品的标准化。

相比之下,后现代主义赞赏多样和差异,并把它作为重新界说文化术语的解放力量。分裂、不确定和对所有普遍性或权威话语强烈地不信任是后现代主义者思想的代表,最明显的例子如新的"实用主义"哲学,数学所重视的不确定性,脱离在种族、政治、人类学中的传统偏见,对其他各种社会以及流亡少数民族至今仍被剥夺的声音的重新看待。性、艺术和文化的各类界线已变得模糊不清,新的和有力的关注集中在历史的断裂与差异性上,这种历史仍作用于当今日常生活各类的变迁,对于未来,规划转向寻根,并不断伴随着挑战。

现将话题转向这种新的"变迁的传统"及其结果。后现代主义者的话语(discourse)对"西方"文化观念的评价,在现在或未来具有质疑效度的作用。在考察一些文化所受"西方化"的冲击中,内特尔(1983)综合观察的在 Ishi、澳大利亚土著人以及近似欧洲的墨西哥人等一些很不相同的事例中的某些可能性,

对于权威概念,涉及西方观念的采用,表示忧虑。在此讨论的结尾中他讲:"以一种西方文化体系的概念,可能导致一种广泛的极度的单一化。"

我个人倾向认为,单一的西方文化体系概念确实是逐渐成为一种"极度的单一化"。它开始出现时仅是一种商标,像所有商标一样,鼓动着迷惑。"脱离西方"在20世纪60年代和70年代略有所闻,但今天已被西方人和非西方人以更强硬的态度拒绝把欧洲启蒙的观念强加于整个世界的企图。当今存在的是一种对差异的尊重,一种关心共享,而不是一种附庸或被统治。对变迁的正确的认识是生存的条件。当然,我们仍有很长的路要走,特别是因为资本主义政治仍是强大的,但未来看上去是有希望的,正如我们领域中音乐民族学和音乐教育引人注目的发展,以及音乐民族学与音乐教育两个领域的开始结合。这种结合已显示在此次会议中,人们来到此,绝不再是判决、劝服和批评,而是聚会、共享和相互学习。

四、结　语

在此次会议的一周中,毫无疑问,我们将展现和发展富丽与珍奇相互联系的各种方式,以及理解各特定传统三个层面知识的发散,甚至在我们雄心勃勃地去把握当代继续变迁的世界时,这些传统仍能继续提供资产和结构组织。依我所见,我们要找的根本联系的基础是很简明的,那就是一种出自对音乐的热爱。这种热爱将作为联系的最高形式而保持。我们将并且需要,用我们的思想、专业背景以及各种知识背景来接近音乐,最终以我们的钟情回报音乐,并在一种意愿精神中放弃术语的隔阂,这些是必须的。一种传统只有在他们人民珍爱它和帮助它生长以及在它们自己生长和变迁相互作用的精神中才能成功地回应变迁。

最后,让我引用门德尔松的一段话提醒大家:"人们常常抱怨音乐的意义是很不明确的,就每个人所懂的文字而论,当他们听音乐时,他们在想什么,是很不清楚的。对于我来讲,这种听想确实是会有颠倒的……我所喜爱的音乐作品用我的思想表达不是完全无限制的,一旦我要把这种思想表达译成文字,往往只是相对的接近。"(1946)

正如门德尔松所说,深厚的音乐创造,最理想的效果大多不是出自它传统的起源,也不是出自地方历史的永恒的变动,而是出自隐藏于人们原动力的态度,如听者、作者和表演者等的态度。特别是,门德尔松不仅提及了作品,而且还涉及了"对于我所喜爱的音乐的思想表达",所有音乐都需要有这样一种表达约定。从功能方面来讲,音乐要求有一种独特的、文化圈内的、参与者共享和热爱的知识类别,它可能并不是一种理解模式,更多的是一种情感模式。它包含

着一种体验的敏感性,其目标大多不是获得知识。这种情感模式仿佛有一种所有权,而吸收它仿佛是一种愉快的礼物。情感模式较少倾向于个人和逻辑,而更多的是形成共鸣与振动,它与各方面的联系不是以大量的分类和样式,而是与神秘难解的感知有紧密关系,是神话学的追溯。梦境般的联想,甚至戏谑般地不相同地并列。

在信任一种对音乐热爱的意愿精神时,唯有一句箴言需要记住,这句箴言来自 M. 福斯特的著作《印度的一种经历》,"唯有联系才能贯通"。

我们会议的主题是,音乐联系的方方面面:传统与变迁。我希望我们将找到一种特定的对于音乐热爱的精神,以及传统与变迁与音乐相联系的方式,它使我们保持作为音乐教育工作者去找到的体现扩展这种精神的最好方式,以及创造对于各方面的真实联系。

(译注:该文系作者在 1994 年第 21 届国际音教会世界大会开幕式上的主题发言,大会议题为"音乐联系的方方面面:传统与变迁"。)

音乐民族学与世界音乐的教学

[美]B.内特尔　管建华编译

诗人朗菲娄(Longfellow)曾说:"音乐是人类共同的语言"(参见 Outre-Mer,1833)。尽管这不是确切的有目的界说,但这一说法成了数十年来音乐民族学论争的焦点。

我深感荣幸被邀在此发言,理事会约定我就引进世界各种文化的音乐进入世界音乐的教育这一专题做讲解。首先,我们必须阐明一种音乐的世界性质的概念,以便确定对音乐整体的审美和评判的态度。在此我举出三种可能的态度。第一种态度,把音乐作为人类共同的单一交流体系,即所有的能基于单一的语言同等地参与。第二种态度,把音乐作为一种文化的产业如农业或运输业,那么,每种文化都有他自己的农业或运输业,而某些文化具有比其他文化更为有效的农业或运输业,而为什么某些文化就不该发展出更有用的音乐? 而只有有效的音乐才应当传播到世界各地。第三种态度,坚持各民族有他自己的音乐体系,并反映和表达他所在社会的基本价值和文化结构。对于这种判断目的,正如贝克尔指出的:"西方艺术音乐是最高级的吗?"(1986)各种音乐是不可攀比的,在卓越方面我们不能说一种音乐比其他音乐要好,这样正如说一种语言比其他语言要好。音乐民族学家明显地选择第三种态度,我想与会者们都倾向于此种态度。

本人作为音乐民族学的一名普通教师,不能说自己在音乐教育领域的专业知识有多高,在儿童的教习和音乐的系统教学法方面尤其如此。但我相信,一种社会传承它的音乐,对于理解音乐是一件极为重要的事情,它提供给我们各学科一种重要的联系点。音乐教育行业是测验它对世界音乐根本态度的方式,给我以很深的印象。我相信这对音乐民族学家是有益的。在此次会议上,我准备谈三个方面的问题。第一方面,对音乐民族学家们的某些看法给予总体上的信任是一个重要的条件,这些条件关系着共享世界音乐的概念。第二方面,世界音乐的暂时黏合在提升我们自觉意识方面的作用。第三方面,谈谈相当于教师们、音乐家们和音乐公众提出的共享概念与一些实践的问题。

从相对角度来看,音乐民族学是世界各种音乐之中文化的比较研究,而不是简单的民族音乐或种族音乐的研究。我们大量的研究关注种族社会和部落音乐,以及地理学方面限定的区域专业音乐家的优雅音乐。在过去,它避开了今日作为艺术音乐国际性范例的植根于欧洲的音乐研究,因为这种音乐是按欧洲方式界定的,而音乐民族学家试图观察整个音乐世界(也包括西方艺术音乐),但并没制定出国际的价值判断标准,这是极其困难的。我们许多人以西方艺术音乐的理论框架产生的标准修辞学来评价音乐的"好"与"坏"。人们谈论着作品、作曲家、演奏家、表演者、艺术家,不断地评估某一作品如何高于另一作品。而音乐民族学家的信条从根本上相信各种音乐都是好的。我们不应该用是否喜欢它们的术语来比较它们,而是看它们带来什么样的社会信息,这种态度可作为音乐教育工作者教授人类音乐的基础。

音乐民族学家们普遍反对朗菲娄的原则,主要证明音乐世界是由各种分立的音乐群组组成的。20世纪音乐史必然出现的内容丰富局面,也包括各种音乐的相互对立。近年来,我们的兴趣已转向一种音乐共性,试图发现某些真实存在于各种音乐之中的事物。我们曾反复强调音乐现象源自文化的混合、相互对立以及各种音乐中个体参与的结果。对各音乐群组进行世界性的观察已带给我们双重乐感的问题,以及调查表演的作用和创作研究的问题。

完全可以说,所有音乐民族学家都相信音乐最好的理解是作为文化的一部分。这种理解又反过来帮助我们理解世界的各种文化和它们的多样性。对于音乐民族学家最根本的问题是,为何不同的社会有不同的音乐风格。无须争议,我们相信文化的某些特征决定了某些特点,如欧洲人重视复杂的合奏如交响乐,非洲俾格米人喜爱很高程度混合合奏中的歌唱、复杂的等级制度与南印度的相互关系,等等。

音乐民族学家们也认为,他们应学会理解一种文化中的各种音乐艺术,如民间大众音乐,并依据该文化提供的分类。把音乐看作不是一种共同语言时,所有音乐对每一个人来说就不是很快就可以被理解的,这对于学习一种音乐,理解它,按其思想框架去演奏它的文化圈外人是完全可能的。不管怎样,音乐民族学家们努力地工作使公众相信,美国人或欧洲人学习演奏加美兰音乐可以学得他们的结构,而不是必然就有文化的理解。伴随着努力、学习、实践,文化圈外人才能深入一种音乐,而他们对此音乐的理解绝不可能像文化圈内人理解的那样,这种情况是很明显的类似语言学习的情况。

谁具有权力支配音乐的表演、教学和传播,这对音乐民族学家们是一个极为关注的问题。一个意大利人、加拿大人、英国人有权力去学习或教授亚洲人、

非洲人、本土美洲人的音乐吗,音乐是归属于它原有的社会吗,或者它是自由流动的人类财富吗?这些问题也应是音乐教育工作者们关注的课题。

音乐民族学家们曾经认为他们是传统音乐原来形式的保存者。他们避开联系融合的音乐形式,如见于世界各地的许多流行音乐。这种态度源自西方关注的纯洁性,也出自他们对文化进化的兴趣。而今天,音乐民族学家更主要倾向于把音乐文化看作不断变迁的,并研究其过程,强调跨文化的交流是当今音乐的主要特色之一。

跨文化音乐交流是一个专门的问题。什么是我们所说的世界音乐,在会议开始时,为提高我们对五彩缤纷的音乐世界的认识,删去冗长的措辞,希望能播放20个15秒的录音片段。不敢说这是一种好办法,但它能显示出原生的和融合的音乐,这些都是我所喜爱的。

① 萨丁尼亚(地中海中的一个岛屿,属意大利)合唱歌曲。

② 印度尼西亚的加美兰音乐。

③ 雅乐,属日本皇家宫廷乐队的音乐。

④ 日本的 Vivaldi,由东京新筝乐队演奏。

⑤ Kalpana Svaram,印度南部马德拉斯的某声乐炫技。

⑥ 伟大的 Bobby Mc Farrin 的声乐炫技。

⑦ 保加利亚的民间合唱。

⑧ 伽耶琴散调,韩国的音乐。

⑨ 著名的南非祖鲁族合唱。

⑩ Santour 的 Chaharmezrab,接近意大利古典音乐演奏者的技巧。

⑪ 一首肖邦的练习曲。

⑫ 根据美洲印第安人传统歌曲改编的摇滚音乐作品,由 J. 皮佩尔创作(作者系美洲本土音乐家)。

⑬ 出自秘鲁高地的 Charangos,由乡村音乐转入城市。

⑭ 匈牙利弦乐队演奏的一种现代都市民间音乐。

⑮ 尼日利亚较早的传统音乐再次和现代都市的一种合流。

⑯ Kiowa 印第安的摩根歌曲,一种结合美洲不同印第安人音乐的风格。

⑰ 巴厘岛的 Ketjak,出自罗摩衍那的僧侣合唱,在唱与说之间。

⑱ 澳大利亚的笛第吉丽多音乐,笛第吉丽多为一种澳大利亚代表性的本土乐器。

⑲ 中国的扬琴作品《绣荷包》(扬琴是一种源于中亚的乐器)。

⑳ "印第安人的歌"。

在世界的各种教学体系中,教授世界音乐就需要有变化。这里反映一些我从同事那里听到的现实问题:

(1) 我仅仅能完全学会我们自己的音乐,如何学会其他种类的音乐,如韩国的音乐、印度的音乐、西非的音乐、秘鲁的音乐、美洲土著人的音乐。当然,"学会"不是完全意义的,但我们能从一年,或两个、三个半学期世界音乐课程中学到一些东西。音乐民族学研究是一个宝库,每次做一种音乐介绍,而且对这一音乐的主要文化区域以适当的理解,或由世界不同社会的教师们进行短期传授学习,使学员获得最低限度的训练是并不难的。

(2) 如果在有限的时间内,我们尽可能地介绍非洲、中东、澳大利亚土著和日本的音乐,我们是否只能提供给我们学生一种一知半解肤浅的东西,这种一知半解的工作是否不如不去做?我的回答是否定的。教师的观念不是去教会这些文化的音乐,而是让学生们知道世界的音乐,教一些东西给学生是让学生知道世界音乐的存在,并且值得注意和尊重。很显然,知道一点比不知道要好。首要的是,我们的学生需要获得一种我们以外的世界是"什么"的意识。

(3) 我和我的学生们演奏加美兰、美洲印第安和北非的音乐,但他们完全不喜欢这些音乐。这引发一个问题:对音乐大体上可简单地说喜欢或不喜欢,这是现代西方的评价方式。对于我们,重要的是以哪种方式传递音乐的哪些概念是能够被理解的,有些事看上去是作为社会的部分被理解的。我相信礼教习俗文字是高度社会语境化的。

(4) 是否学生们首先应该是学习他们自己的音乐,然后才转向其他音乐?

诚然,人们总是先习得自己的文化,然后学其他文化。通过比较看什么是已知的。学生们一开始需要弄清楚:首先习得的是我们的"正统"的音乐(不管"我们"是谁),但很显然,它不是世界"规定"的正统音乐,世界音乐的多样性能传授大量普遍音乐的特性,如形式、音色、乐器、织体等普遍性,还有音乐创作、即兴表演、传递的过程等。更进一步说,一种社会传授他们自己音乐的方式——口传和书写的传递方式,教师与学生之间的相互关系,各种原则标准,这些可以告诉我们对于这些音乐而言,什么是重要的。我们必须学习和采用 P. 开普贝尔《来自世界的课程》(1991)中优秀的观点。

(5) 一位意大利的政治家问我的一位美国同行:"为什么在喷气的时代还要骆驼式的音乐?"一位美国人问我:"为什么不全集中在西方音乐?它对每一个人也都是适用的。"集中在何种音乐上不是我要探讨的。但音乐民族学家们通常希望能公正无私地观察和分析,因为在他们的心中能感到为了人类的缘故,必须促进和保存音乐多样性的发展。我们不必坚持从前的孤岛和雨林以保

护自己的音乐不受外来的影响,但我们应该在一些地方和一些人群中保存这些音乐。

(6)最后,我们为什么要放弃比我们优越的西方音乐?它的复杂性和极大的多样性是音乐技艺的顶峰,为什么不教最好的音乐,就像我们在医学和工程学中教给每个人最好的东西一样。因为,艺术不是技术,它与文化核心紧密相关。一个社会联系它情感生活的音乐方式,几乎很少涉及音乐的专业性质。

印第安人讲:"白人(西方)的音乐是很难的,人们必须学会读谱,理解其理论以便于演奏它,与印第安人音乐相比,它们是难以置信的不同。但对于白人来讲,音乐不如对我们那样重要。""我们的歌是我们生活中最重要的事情。"

作为音乐领域的教育工作者,我们必须从事一种对我们某些人来说是新的使命:让学生对音乐作世界范围的理解,各种现象将帮助他们领会各种音乐,并提供一种进入理解世界其他各种文化的途径,也有助于各社会成员,更好地理解他们自己的音乐。这种学习动机不是去解决国家和种族之间政治和社会的问题,或降格随从于提供一种娱乐,无知的人把它们纳入西方的规范。更确切地讲,我们必须进行世界音乐的教学。因为这些音乐存在,学习它们将无限地拓宽我们对音乐和文化二者的理解。所有这些看上去是一个很高的层次,说这种层次不可达到或不值得付出很大的努力,甚至成为旧的权威传统的牺牲品,这些都将忽视"音乐教师"或"音乐工作者"的使命。

最后,让我们以约翰·布莱金(1973)的著作《人的音乐潜能何在?》的结尾作为结束语吧:

我们共有一个世界……我们需要理解为什么杰苏尔多要创作抒情短歌,或巴赫要创作耶稣受难曲,以及印度西塔尔琴的旋律或非洲的歌曲,贝尔格的《沃采克》(歌剧),布里顿的安魂曲,巴厘岛人的加美兰或广东人的粤剧,或莫扎特、贝多芬、马勒的交响乐,所有这些,都是人类生存的极度需要。

(译注:该文系作者在1992年第20届国际音教会世界大会开幕式上的主题发言。)

音乐的伦理与精神价值

阿·丹尼诺　杨　红编译

　　我们生活在一个极度专门化的时代。各学科倾向于独立于其他学科而存在，其结果是，我们的思想、努力和兴趣的各个方面很容易变得互无联系而且也不协调。艺术像科学一样，变成了抽象的研究，它们试图达到一种纯洁的境界，脱离常规、脱离心理及人性的范畴。

　　音乐是否能够对我们的生活施以道德和精神上的影响呢？它是否使我们的情感更加高尚呢？它给我们的存在增加光彩了吗？这些功利主义的想法使我们吃惊和好笑，它们似乎反映的是另一个时代的思想，使人想起魔术师的偏见和所谓医治创伤者的艺术。实用艺术、科学的工艺用途，这些似乎被划入低劣的范畴。然而就像纯科学一样，纯艺术的尺度是无益的，不属于道德范围的。如今，我们甚至还可以说它是非审美的。

　　人们说，牛棚里的音乐使得母牛放松，挤奶更加容易；工厂里的音乐有着类似的效果，以使人类获得更佳的工作效果。实际上，仅在工厂里有吗？我们总是被音乐包围着，按照我们的新学术标准，这些是好的、冷漠的、坏的和特别坏的音乐。我们听到的音乐噪声太多，以至于几乎意识不到它的存在，如电视、收音机、唱片、电影、广告、戏剧、声音和光，它们使我们一刻也不停地沐浴在声波之中，不可避免地影响我们的健康。也许，正是因为这种不停歇的过度充斥，我们关于音乐艺术的概念才转向了抽象、断续和出人意料的形式。音乐被滥用，以至于我们仅仅把它当作令人愉悦的声音，或是时髦的消遣。

　　不久之前，对于世俗音乐，在部分地区还持怀疑态度，在各种娱乐当中，健康的道德不予认同，认为它们有着邪恶的味道。今天，在世界的某些地区，情况依然如此，特别是伊斯兰国家。音乐变成了神秘的、有偏向的事情，某人在朋友当中演奏，似乎有点吸食鸦片的味道。音乐的道德谴责力量可以是剧烈的。在印度，我目睹了由于"清真寺前的音乐"这一问题而引发的流血冲突。今天，在某些国家，圣地附近的列队行进或送葬并且演唱赞美曲或演奏进行曲仍被视为一种污辱，是对圣地的一种暴行。在我们看来，这也许是荒谬的，但是我们并没

有摆脱这种现状。在美国,星期天在清教徒家中演奏钢琴是要冒一定风险的。根据印度教法律,如果婆罗门演奏乐器,他就应该被逐出他的特权阶层,并被剥夺公民权。但是,对于教堂里的爵士乐甚至反对礼拜赞歌和超升灵魂的世俗音乐这类问题,我们又如何解释呢?

基本上,音乐的道德价值总是以或多或少有些神秘的形态表现出来的。希腊人解决这个问题的办法是,把某些调式的音乐看作是具有道德力量,是升华灵魂和情感的,另一些调式则是引起淫荡、懦弱和懒惰的。印度教徒一直沿袭这类原则至今,在基督教的圣餐仪式中,人们仍然奉行某些作曲与转调的技巧,以避免出现"三全音"。

在当代音乐中,魔鬼的报复是令人吃惊的。当代音乐希望把自己从约定俗成的道德及审美标准中解放出来,但在这个过程中,它失去一部分对心灵的影响力,逐渐与外界隔绝,只为一小部分人所理解。因此,它不再起重要的社会作用,甚至当它与宗教联系在一起的时候,也只是世俗的、花哨的艺术。

然而,从最远古的史前时期至今,音乐与宗教和典礼有着密切的联系,在灵魂超升及与神的接触中被看作是强有力的工具。要理解这种作用,我们必须定义音乐,这个词汇在今天含义太广泛,它概括了各种表达手段:黑人灵歌,某些爵士乐,伊朗托钵僧音乐,印度的巴亚纳和凯尔塔纳,非洲大部分的音乐,所有这些使用了音符的语言,其心理作用是不可否认的,并且创造了一种明显适合于获得神秘状态的气氛。这样的语言完全脱离了帕莱斯特里那的弥撒,比如18世纪以来杰出的教堂音乐。不幸的是,试图重新创造基督教礼拜赞美曲风格的努力是建立在对"听觉—心灵"现象认识上的不足,这种现象使得调性体系具有积极的、生理的影响,这种影响与习惯意识没有联系。要理解和利用这种生理上的可能性,有人可能认为是音乐形式的神秘作用,而我们必须把分析调性关系和音乐构成的方法建立在完全不同的基础之上。我们的分析力和生理反应,并不是停留在同一基础上。换句话说,我们不必听出那些作用于我们器官的不同音乐之间的差异,也不必注意对我们有害或有利的事情的味道上的不同。这就是为什么只有通过观察生理反应和"听觉—心灵"现象,我们才能理解某些音乐的作用与价值,而不是以惯常的音乐原理和近似改编的分析为基础。我们很清楚,改编的爵士乐是没有生命力的,失去了强悍的力量。但是人们似乎并没有做出足够的努力来研究这些差异的本质,尽管这些差异从音乐效果的角度看非常重要。这些差异形成了真正即兴创作的爵士乐和黑人灵歌以及普通舞蹈音乐和虔诚的赞美曲的特点。

如果从更加学术和更加复杂的音乐形式的角度看,这种情况就更加突出

音乐的伦理与精神价值

了，比如印度古典音乐。尽管所有方面都被严格细致地调整，我们也不可能改编它们，除了用图解式的方法外。更深一步的研究使得我们知道了原因，但是这种研究使我们关注听觉的生理现象和声音形式与生命节奏之间的关系。在声音体系的生理与心理作用中，有两点是基本的，它们是：与生命节奏有关的韵律程式的活力与耐力；我们思想上分类体系有关的特定数值价值所决定的声音关系的绝对准确与持久性。考虑到后者，控制论以及最近在电脑上所做的研究为我们提供了有价值的信息。试图具备直接有效心理作用的音乐要有强有力的准确的、固定韵律的调式框架，在这其中允许有些变化，但框架不能受到影响。

如果我们希望了解某些音乐形式的神秘价值，应该意识到这样一个事实：所有的音乐乐汇体系是含糊不清的，所有以作曲音乐为基础的表演同样是含糊的。另一方面，根据某些规则即兴创作的音乐可以是极其准确清晰的。如果我们改编音乐，固定住它的形式却丢了实质，即兴创作的音乐，是那种从内而外的音乐，即使形式简单，效果要比虽然复杂但内容模糊的音乐强大得多。我们这里讲到的准确性，不是和弦的问题，而是我们的耳朵不容易分析的其精确度达到百分之一秒的间隔。这与耳力能够辨别的近似值没有关系，这种能力常常被用来确认音乐审美存在异常形式，而这种异常与声音的生理作用完全无关。

如果我们理解或使音乐恢复其在西方文明中所起过的作用的话，我们应该重新在全新的基础上研究声音现象，这个基础考虑到了"听觉—心灵"体系的功能和某些声音关系的生理作用，这对用于其他音乐文明中的调性媒介的研究具有很大的帮助，也是我们应首先考虑的。因此，我们能够再次发现能正确引导我们研究几千年经验的要素。

音乐语言本身是最抽象的语言，它可以用几乎完全是数学式的术语表达出来。因此，正如希腊人、阿拉伯人或印度人所认识的，音乐可以成为一种手段，用以理解我们的思想、感情以及数字、材料和思想之间的联系。故音乐艺术被看作是创造作为超感觉与超自然对话媒体的神秘形式最有效的手段，并不令人吃惊。事实上，某些音乐形式的神奇价值，用以引发入定状态，使人摆脱有意识的精神躁动，从而创造一种使得神秘经验成为可能的方法，所有这一切证明了许多文明中音乐被赋予原始的重要性。

对于丢失的语言的重新发现，已经超出了关于生命结构有意识延续的神秘声音语言美学价值的争论范畴。这个发现使我们能够重新更自由地与现实社会以外的东西交流，这也可以被看作是我们音乐实验真正的和最终的目标。在实现这一目标的过程中，我们会重新找到音乐的希望之乡，那是所有音乐家梦

17

寐以求的,只要我们努力,它离我们非常的近。

今天,有了现代技巧与比我们更加含蓄的亚洲人古代经验的结合,我们能再次发现作为道德作用与精神完善工具的音乐艺术的基础,它使我们能表达语言所表达不出的东西。在某些人看来,这似平凡诗人或唯灵论者的梦想。相反,我不能肯定,我们是否意识到人类最深刻、最现实的问题以及科学的问题,通过这些问题,我们能够一睹连接宇宙秩序、事物,思想和生命稳定的纽带。音乐的伦理和精神价值不是任意的属性,而是它的基础。如果这种价值有时不被我们关注的话,那是因为我们的音乐艺术脱离了它的基础,违背了它的作用,阻碍了它在科学与艺术上为首先觉醒的亚洲伟大文明所做的一切。

(译自《音乐世界》,1981年)

意义和音乐认知的理论：一种音乐民族学的方法

[英]伊丽莎白·托尔伯特　赵志扬编译

1. 音乐民族学和音乐心理学：互补或分歧的研究方法

音乐民族学和音乐心理学领域的交叉点最大程度上是基于有关音乐本质的问题。简化论的论点是这个问题的中心所在，即人们能靠说明知觉和认识过程的音乐体验进行归类来断定音乐的意义吗？大多数的音乐民族学家对此的看法是：凭观察研究，特别是按照论证音乐意义和文化与历史背景演化的紧密关系的音乐民族学著作，是难以接近音乐意义的本质的。而且，因为正在进行的非西方音乐的观察研究很少，因此，在具有跨文化观的音乐中探知认识过程的本质也是困难的。那么有完全对立或互相渗透的学科吗？

在这篇文章中，我从音乐民族学的观点论述理论与音乐认知的关系。与其他的有关这个论题的文章相比，我还提出一种凭观察的情况的研究，确切地说，我陈述在多种学科中既包含凭观察而进行的研究也包含理论的研究的一些理论问题。我的下列问题希望对进一步的研究途径提出一些建议：在意义的组成中及能被应用于音乐意义的部分中含有的认知过程的理论分析是什么？意义及它的延伸部分，音乐意义的理论怎样才能综合音乐民族学、神经生物学、心理学和由低到高的认知水平这些因素？我列出和结合最近关于音乐认知、哲学、语言学和人类学的著作提出些关于音乐意义问题的新观点来回答上述问题。

在音乐中，意义是怎样产生的呢？研究者们在音乐认知中大量地吸收西方音乐理论的原则，把意义作为一种从声音元素组织间的结构关系中浮现出的属性来进行探索。在这种观点看来，意义产生于声音的结构之中，仅仅按照音乐体系自身而存在，且并不涉及其自身以外的任何事物；声音的结构虽然受所在文化的声音环境的影响，但与它们的社会文化背景并无错综复杂的联系。音乐吸引我们主要是声音模式的流动与消失的心理反应。

另一方面,音乐民族学家回答这个问题则不仅会注视音乐的声音组织内部的相关性,而且注视其与大的文化体系的相关性。尤其强调其符号释义中所体现的社会生活的作用,认为在音乐结构中没有固有的意义,更确切地说,是不受其产生的社会背景的浸染,同时,意义又产生和说明社会价值。因此,当音乐民族学家对音乐意义产生兴趣时,他们的兴趣在于对音乐资料的高等级的处理及音乐资料与文化资料的联系是怎样的。那么,结合相关的背景演化进行推理的音乐认知方法是怎样的?用音乐心理学的数据来体现从最低的到最高的感知水平的跨越有可能吗?这不是一种极端的简化论和包含着实证论残余的陈旧概念吗?

我持这样的一种看法,即这些观点中任何一个也无法单独地对音乐意义进行解释,音乐意义的构成中存在着几个互相作用的层次。蕴涵在音乐结构中的意义不是完全不定的,意义也不仅仅单设于对结构形式的心理学反应中。那么,本文的任务之一便是要验证这些作为互相强化的范例的意义形成的不同过程,并做出由于它们的并列而产生的对意义的新的解释。

我建议音乐民族学家需要以音乐心理学去建立感觉和选择观察基线,并澄清认识过程以及能结合在一起的文化资料和作为音乐意义解释根据的资料;同样,音乐心理学需要音乐民族学不仅提供我们自己的文化以外的文化资料,而且要引导音乐心理学在音乐意义的探索中有恰如其分的特性、方式、任务。

2. 合并范例的问题:简化论

简化论的论点是科学与人文学科结合问题的中心,并构成研究音乐意义的音乐民族学和心理学方法之间的相应关系的基础。

为了把基于不同认识系统的学科结合在一起,做一些不言而喻的假定说明是有必要的。例如,较多的音乐人文学者抵制简化论,因而拒绝对音乐意义问题不相关的观察研究。音乐理论家拉赫(Joy Rahn)在他的评议中坚持这样的立场:"心理学不能支配音乐解释,它仅能对解释的范围做出建议。"(1983)他同样赞同靠神经生物学不可能区分优劣的概念(Ranh,1983)。

另一方面,较多的探讨音乐认知的学者忽略简化论的哲学问题及其含义,或认为它是对这类问题过分的思辨。从事音乐认知研究的学者们是在研究意识还是大脑、本性,还是教养、天赋,还是学得通过一种身体的摇摆可以推测文化背景演化的影响,实验的结果经常可能用任意的方式解释。两种学科的研究者们都倾向于相信本学科的认识论可以单独奏效。我这里将论述由不言而喻的假定而涉及的简化论的研究范例之间相应的一些问题,它们的结论可视为一种音乐意义的理论。

有可能发现一种先前文化的音乐处理标准吗？如果这样的标准存在,它与文化基础的主要因素是怎样互相作用的呢？从天赋(固有)中分离出习得的是相当困难的。音乐认知的研究表明了等级的和格式塔心理学的原则是在使我们的感觉和音乐认知(低层次和高层次的处理)在有机化中起作用。布雷格曼(Bregman)的关于听觉移动的著作说明了他称之为"自然的"和"图解的"结构。低层次的"自然的"过程分割了知觉的根据,而以图解为基础的视点所注意的是没有被分割的根据(布雷格曼 Bregman,1990)。自然的组织按推理是天赋的,而高层次的图解组织被认为是学得的和大概受到文化支配的。

然而,自然的和图解的组织互相影响并且不易分开。我们加深对大脑可塑性的理解是对在学得的和天赋的之间划分界线,表示怀疑的更进一步的原因是因为现在有早已得到判断的进化时期的证据,即人类和动物都需要完成知觉体验与大脑的联系,联系的方式要靠提取体验的类别。如果我们严肃地看待这个证据,那么我们必须对意义最初仅在自然(或教养)环境方面分界的假定提出质疑。

在论述高层次的音乐认知问题时,合并变异的问题再一次明显地显露出来。例如:动物可以运用听觉行为形式的本领来识别通常被认为具有美感的音乐;鸽子能凭风格对西方艺术音乐乐曲进行分类(波特 Porter 和 Neuringer,1984)。歌鸟、大鼠、猴子能运用音高关系的技巧或识别旋律的八度转换,即使不同于人类把绝对音高能力作为爱好的技巧(赫尔斯 Hulse 和佩奇 Page,1988)。同时还有歌鸟具有对持续的时间关系——节奏的感觉能力(Ibid)。当讨论动物对形象(图画)的能力时,丹图(Danto)指出在审美鉴赏的这一点上,我们的能力不同于动物,"绘图的基本能力完全是天生的,一种进化中的副产品"和生存的需要(Danto,1991)。然而,动物的听觉能力恰好容易被解释为美感识别力和能听出音乐意义的能力的证据,尤其是当意义被认为是由于对声音模式的反应引起之时。动物对表示时间关系的信息模式的感觉与人类近似。在我想来,音乐意义对我们和动物的不同之处,其界线是含糊的。

大概音乐民族学家对许多关于感知和心理学与音乐体验的联系程度的争论不会有更多兴趣。像拉赫(Rahn)申辩的:在较低层次上,多半对人类听觉感知限制规定的研究仅仅是关于限制,并因此而使其与音乐意义问题的关系受到局限。同样地,高层次的图解结构的研究常常在他们基于西方音乐理论原则的接受和音乐认知不依靠文化背景的概念中难于处理。而对于一个音乐民族学家来说,这种论点大概是最成问题的。即使我们能把习得的和天赋的分开,我们仍然有排除大量的文化影响的问题,例如,伴随发展的时间关系结构的迈耶

(Meyer)的广为人知的预期作品理论在西方艺术音乐中被突出。但对印度尼西亚的加美兰音乐的心理学反应的解释则可以被忽略,因其依靠的循环的时间概念是协调的而不是解决不协和的进行的概念。

还需要产生一种探索连接低层次到高层次的认知过程的意义理论。一种既能由高到低也能由低到高的方式,且在一种相应的适当层次上又具有对文化背景的感受性。

我现在将把出自三种不同的观点的三种理论的范例结合起来。在认知过程中,它们都与意识和形体的作用有关。我还将陈述它们是怎样有可能形成一种音乐意义的理论。我顺着一条具体的连贯的思路把它们概念化。从一种意识的生物学基础的观点到高层次的认知过程的理论化来解释在具体的社会结构中单独的个体体验的作用。第一种方式是:哲学家丘奇兰德(Patricia Churchland)试图用神经生物学与哲学结合的方法来解释意识和身体的问题。这种理论构架论述简化论的论点和陈述感知的作用。第二种方式是:语言学家拉科夫(George lakoff)吸收最近的心理学、语言学、人类学著作中的研究方法,以描述思维的想象力方面的特性作为个体体验本质的具体化体现。第三种方式是:人类学家肖雷(Bradd Shore)尝试把心理学和对文化的认识结合在一起的,并强调意义构成中的认知作用和身体体验的方式。

3. 整体的意识理论

帕特丽夏·丘奇兰德在她的重要著作《神经哲学》(1986)中试图把神经生物学和哲学结合在一起来探究一种整体的意识理论。她提出精神状态可按大脑状态缩减,并引用神经生物学的证据来排除意识和大脑间的差别。

丘奇兰德驳斥两种反对简化论的主要理由:

(1)精神的存在状态与肉体分离;

(2)虽然精神依赖肉体状态而存在,但仅是大脑状态关系的显示。

反对精神实体与肉体分离的理由可以从对大脑损伤的患者的临床研究证据中获得,除了论证具体的大脑各部分与其特殊功能的联系外。奥利弗·萨克斯(Oliver Sacks,1985)在一段出自一个失语症病房里对里根总统的一次谈话的反应,描绘了右脑临时受到损伤而引起丧失对谈话或音乐中的情感因素的理解的人并没有被削弱对文字的精确理解的情况。反之,左脑受损的人消除了对文字意义的理解但留下了完整无缺的感情知觉。那些仅能理解情感成分的人歇斯底里地嘲笑总统的演讲是在装腔作势,其情感是虚假的。同时,大脑相反部位受损的病人则说"他是没有说服力的,他的演讲太差劲。他用词不当,他的大脑有问题或他隐瞒了某些事情"(Sacks,1985)。

意义和音乐认知的理论：一种音乐民族学的方法

第二个反对意识到大脑的简化论的理由与第一个相关：精神状态虽然依靠大脑状态，但仅是它现实的显现。有说服力的损伤数据证实了大脑特殊部位中的高级功能的定域，它仅说明未受损伤的大脑对于具备认知能力的必要性而并不论证在神经功能和认知之间的明晰关系。然而，有一个神经生物学的根据强化了学习和记忆的生物学基础。实验证据显示在脑内的海马状突起部中神经连接关系的作用是刺激源向性地使知识互相关联。先前的学识改变了神经间的连接关系的作用。反之，当连接关系被后来的体验结果强化，学识被更改。在学识的逐次更改中，也显示出药物也能改变神经连接关系的作用（Lnrouche，1985；McNaughton 和莫里斯 Morris，1987）。

进一步看意义和象征意义的问题，如果意识和大脑是真正地一致，那么，为实验表示的神经基层是什么呢？丘奇兰德（1986）论述的 Linas Pellinoisz 的"张肌网状系统理论"提出了最多的基本实例的描述（从感觉器官向神经中枢传递冲动的数据描述）。按他们的观点，描述是由在多维的"阶段空间"中知觉的信息到大脑上的定位来完成的。这种观点是与对知觉信息得来的形态描述一致的。推测起来，不同的阶段空间需要与互相产生的作用协调。例如：正在进行的眼睛的配合，视觉和运动神经感到的阶段空间在互相协调，这种协调是由张肌来完成的。

一类能精确地把一种传感媒体的作用改变成另外的传感媒体作用的机能，不考虑协调系统间的度量及范围的不同（丘奇兰德，1986）。

这种推论的派生说是丘奇兰德的提议：有一种"在表明神经层次的阶段空间与表明知觉层次的特性阶段空间之间的连接关系"（Ibid）。

张肌网状系统理论所引起的注意，不仅因为它强调知觉信息的定位和状态空间的协调，而且因为它运用知觉神经运动控制作为它的实例研究。丘奇兰德解释：它大概是出自一种作为知觉神经运动控制反应的认知发展的进化论的观点，并且，神经运动控制的知识将最终阐明高层次的认知。这是一个最重要的观点，因为它留下了开辟把神经运动控制作为高层次的阶段空间转换基础和把这种理论与涉及具体的思维的生命机能的理论连接起来的可能性。

4. 较高层次的意义过程

我现在论述意识理论的第二种方法，也就要进行较高层次的意义的过程。在表明意义是建立在身体体验的基础上的几个学科中含有一门正在发展的学问。这显示出与先前的剖面不同在于采取的由上而下而不是由下而上的方法。我建议由拉科夫（Lakoff）提供的综合法，然后回到按显示意识大脑的生物神经学的形成理论的定位及张肌网状系统理论和在高层次上对应形成的意义构成

的理论。

拉科夫(Geogge Lakoff,1987)利用心理学、语言学、人类学的著作分门别类地研究了其过程和它们与意识理论的联系。他从具体的和想象的两方面描绘了思维的特性。在把问题纳入一种精神过程的规则系统、均衡的描绘之同时,否定了意识和身体分离的观点。对基础分类起作用的某些预想结构的建议由于它们对于身体体验的关系存在内在的意义而被接受。而且,高层次的分类是像隐喻或转喻一样富于想象地从那些基本分类中衍生出来的。是其自身最终提出身体体验的根据。拉科夫这样描绘了分类的特性:

实质上,关于人的体验和想象的问题——感觉,运动神经活动和文化是一个方面;隐喻、转喻和精神上的意向是另一个方面。(Lakoff,1987)

拉科夫提出两类基础的预想结构:基本层次的种类和动觉映象图解。动觉映象图解是"在空间里预想地构成我们的机能体验"(Lakoff,1987)的肉体体验描述。例如:我们理解中心性的概念及其边缘基于我们个体的身体体验。

"在我们的体验中,由于某些总的模式——我们垂直的定位,我们的身体作为容器的特性和作为各部分组成的整体等——我们的体验的暗示是动觉地构成的。"(Ibid)

基础层次的种类同样基于身体体验,它们是:

功能地和认识论地。主要就下列的因素而论:格式塔知觉,想象构成,运动神经的活动,知识结构,认知过程的难易,语言表达的难易(Ibid)。

它们是在分类等级的中间,犹如"鸟"或"狗"而不是超常层次的"动物",或次要的"知更鸟"。这些种类,孩子们都很容易学会和记住的,由最短的词构成,而且是最常见的。

基础层次的概念是直接想象的,因为它们反映出我们的预想运动神经体验的构成和形成我们丰富的精神想象的容量(Lakoff,1987)。

典型的概念是拉科夫对意义见解的中心。建立在罗舍(Rosch)著作的基础上,他注解种类的组成不是靠必要的和充分的环境;更确切地说,对构成条件按其与典型的关系进行了分类。典型的影响的扩大,是由于我们知觉系统的格式塔特性和我们的身体体验而不是抽象逻辑证明的特性。

我想提出一个在神经生物学的意识理论和拉科夫概括的理论间相结合的目标。丘奇兰德建议典型可以作为认知的质量阶段空间来描述。发展这种方法是为了连接神经的功能和拉科夫设想并用来作为他的意义理论结构中最下层的基石——预想的构成类型,丘奇兰德强调。

探究这种可能性,我们可以按照一些适合有机体组织层次的神经限定的阶

段空间理解认知的质量空间的肉体基层,而且可以依次不断深入地洞察涉及认知特性的质量空间。至少,冲击没有目的的认知理论将诱发其与神经描述和计算的几何学理论相呼应。(Lakoff,1987)

在我的头脑中,甚至有一种更强烈的主张:把拉科夫描述的思维的具体特性与神经层次联系起来。像以前陈述的,出自一种展开的知觉、传递感觉的运动神经控制是大脑的最基础的功能之一。因为高等动物的大脑进化,更高级形式的认知过程显示出更复杂的神经组织与其有了相称的发展。或许思维是实在的肉体体验,即:基础的运动神经结合的原则被保留在构成认知过程的高层大脑区域的结构和功能中。因此,思维可以被具体化到一种比拉科夫的想象还更大的程度。很明显,具体化不仅是在我们的概念和格式塔知觉特性的构成中,而且明显地同样可以是在与感觉运动神经控制相联系的神经活动的模式中。

5. 心理学和文化意义的过程

我提议在具体化思维的层次上进行一种在神经生物学和认知方式之间的连接。在这一点上,我有兴趣研究具体的思维和能建立较高层次的意义构成之间是怎样进行连接的。

肖雷(Shore,1991)结合一些最近的心理学和人类学的研究尝试系统地阐述一种包含心理学和文化演化的意义理论。他的结论是:意义分为两次构成,一次是心理学的,一次是文化的。并且,包括反馈和两个过程的结合。像拉科夫,在早期发展中,他引证心理学中的典型形态和象征结构中身体体验的作用,指出意义结构的心理学基础。他提出在早期发展状态中象征是被非任意性地领悟的,而且象征的一些非任意的特性被保留在高层次的象征构成中。加上象征结构的非任意特性是沃纳(Werner)和凯普兰(Kaplan)的"知觉运动神经的体验被用作一种在信息传递载体和抽象事物之间的介体"(引自 Shore,1991)。而且,这是较高的认知功能可能保留的知觉运动神经控制的残余观念启发的。肖雷同样引用了典型理论和建立心理学主要传统的联结及意义构成的具体化方面的根据。

肖雷提出了包含心理学和文化意义的三种意义构成的层次:特有基因。凭经验的、传统的,特有基因是在基本过程的基础上分别从心理学方面被激发的,即:由身体体验形成。当"认知的显著标准或有代表性的联想成为习俗化的"(Shore,1991)时候,凭经验的层次就处于特有基因符号成为社会的这样的层次。传统的层次是文化地特定的且表面上看来有任意性,但最终可追溯到特有基因的激发。同样的认知过程或许含有所有的这几个层次,但心理上主要的特

有基因层次影响意义的始终。

6. 音乐结构和体验中的传统

在我的著作中论及音乐民族学中的审美理论领域时,我发现作为一种意义理论的方法,丘奇兰德、拉科夫和肖雷的方法是十分精彩的。同时我提出了在多方面的研究范例之间进行挂钩的可能。而且,我想强调在意义理论的所有层次上意识和身体的结合概念的重要性。现在我将举出一个简短的例子,从这里可以寻找音乐中的结构和体验的传统。因为这篇论文的目的不是提出一种详细的音乐民族学的情况研究,故我将不陈述背景演化的例子而仅仅提出探索的途径。

音乐中的结构和体验的传统这个概念并不是新的,朗格尔(Suzann Langer)在1951年便提出了这种形态,它不是内容和情感的,而是音乐的符号意义的对象。这些在贝克(Beck)1981年,杜瓦尔(Devale)和迪比阿(Dibia)1991年对加美兰音乐的讨论中,费尔德(Feld,1988)概括地评述的几种联系形态的传统和着重于意义构成中的社会结构的作用在Kaluli田野资料相结合的美学理论中都可见到。形式中的具体化概念同样也不是新的,可见的例子有:迈耶(1956)的基于格式塔原理的音乐意义的理论。然而,我相信从神经生物学、心理学和人类学的实例研究中获得的更多的、更详尽的资料有助于我们得到比先前更为清晰的认识。

我们理解和创造音乐结构时在基本层次、类别、动觉想象框架和典型效果方面至少部分地以预想为基础是可能的。克莱尔(Clare)提出动觉的想象框架强调音乐概念作为音乐术语的特征,她顺着西方的、印度尼西亚的和非洲音乐的脉络做了些初步研究。例如,在西方音乐中内和外的概念明确地是"合调"和"走调"的音乐术语。中心和边缘的概念显示宇宙论的概念和非洲及印度尼西亚音乐的音乐概念(克莱尔,1991)。

我提出的原型符号意义,包括音乐符号,间接地被拉科夫通过预想结构加以论断。音乐意义至少部分地是与感觉和认知有着传统的联系。丘奇兰德1986年就引证了一种与张肌网状系统理论、具体化意义理论、按知觉运动神经控制的较高认知发展关系部分一致的观念。对此争论起决定性作用的是审美情感与这些最初的结构,一种因为在知觉和体验"现实"的过程之间感到和谐而获得有征服力的结构和体验的传统的联系。音乐体验不仅是有意义的,而且因为它依赖于预想的结构,故而,也是富于感情的。

一种预想结构的情感征服力范例在这里或许是有趣的。奥里弗·萨克斯描绘了一对迟钝但有特殊才能的孪生儿的实例,他们似乎对质数(素数)带有一

种深奥的审美感情,玩着一种游戏——互相背诵逐渐增大的质数,并由此而获得一种难以理解的快乐。这对孪生儿不计算质数,只是简单地"看"它们和互相充满意味地说它们。萨克斯观察他们的游戏的审美本质并尤其注意"对于质数的愉悦和意义的奇异的感觉"(萨克斯,1985)。在我看来,这明显与拉科夫和另外涉及具体化、内在意义的著作中提出的意义和形态的传统有关。

在我先前的著作中,我提出预想结构不仅有固有的意义,而且因为它们的作为真实体验的情感效力在仪式背景中使其成为意义的中心。而音乐意义在这种关注中是尤为突出的。芬兰的卡累利阿的仪式挽歌表演是我最初的实例研究。唱挽歌用的是一种因袭的哭唱的表演方式,仅由妇女唱,且不时有传统的变调,主要用于出嫁和丧葬之时。挽歌不仅是人的悲痛的体验,而且有和另一个世界接触的意义。它从形式和功能上展示了不可思议的宗教力量;表演技巧促进了迷幻状的加深和与另一个世界的交流。与此同时,在一种复杂化的声音结构中,借助于宇宙论原理的译释,挽歌把另一个世界的旅行象征化了。

我被这种挽歌迷住了,因为它是一种能使人感受到跨文化的、特有的音乐类型的稀有例子。哭具体化作它因袭的哭的表演方式的依据,因此,它是对当地先前文化的音乐意义层次进行研究的理想实例。另外,挽歌是音乐中的一种不寻常的象征主义的例子,因为从最低到最高层次的结合中,它们几乎与意义构成的每一种层次相交。

甚至在最低层次上,也有躯体是怎样存在于意识中的证据。假定在挽歌悲哀的声音中,每一个短小的节奏型、音型的变化都显示出一定感情的强度,依次表明唱挽歌者到另一世界旅行的精神力量及其迷幻状态的存在(托尔伯特 Tobert,1990)。

沃恩(Vaughn,1990)在分析这种挽歌的材料时提出:高度地模仿这种挽歌的细微结构可以与这种迷幻状态表示的心理系统的驱使关联起来。在一种较高层次上,作为一种可能与拉科夫结合的基点,挽歌中悲痛的具体化,以表演表示悲痛是一种好的格式塔"情感",即:甚至适合作为一种典型,而且是在隐形过程中导致音乐中的情感(或意义)象征主义的原始材料。用肖雷(Shore,1991)的术语,挽歌是由"特有基因"发展而来的,即心理学原有的;对于"凭经验的",这一认知层次突出的是习俗;对于完全地"传统的",那是在悲痛及其转换的氛围中进行的文化行为。而且,这种挽歌已由肖雷提议作为意义结构的双重过程的优秀实例,这种哭的个体体验被概括为挽歌风格的文化基础仪式中的一种普通过程,在这个过程中:

全部体验常常包括痛苦和支离破碎;被给予大的声望,了解宗教知识和想

象的方位格……相应地,全部过程都通过隐喻语言。艺术和神话通向那个世界。(Shore,1991)

最重要的,在这种挽歌中是从最低到最高的抽象化层次给予挽歌意义的特有基因过程的象征作为情感的形态标志。那么,高层次的意义是从心理学的效力和哭所处的具体化的首位衍生出来的。

<div style="text-align:right">(参阅《音乐世界》)</div>

发展中国家的音乐规划
——伊拉克音乐身份的维护

[阿拉伯]穆·巴西尔　关　新编译

对于自身传统音乐不断增长的认识和关心,着重作用于实现阿拉伯人的身份意义具有新的活力目标。任何民族的精神传统:它的文化、文学和艺术是组成该民族的主要因素。在一个民族的凝聚力中,传统的延续是一种基本的成分。假如离开他们有形的国土,传统便成为许多人民族身份的特征。这个问题在阿拉伯的当代史中,对许多人来说越来越清楚。特别是在其他文化强力占领的过程中,许多人经历了丧失民族身份的危险。作为文化占领的一种反应,许多阿拉伯人更为依恋和更为紧密地联系传统艺术,如文学、神话、歌曲、音乐,甚至服饰,以便强调自己的民族身份。我们不必认为这是一种对外国占领者们的艺术和文化的不友善行为,而仅仅是在强调我们自己的文化身份。

当今,阿拉伯可以从非阿拉伯文化的成就中获益,但我们仍须维护自己的身份。人们可能说这是否矛盾?我认为这并不矛盾。人们必然结合"输入"科学和技术的方式以重视我们民族传统知识的遗产,我们"进口"科学的意义是因为我们没有这些科学,但我们有自己的传统,我们不需要"进口"外国文化来替代我们的文化。我们需要重新发现我们音乐文化的特性和因素,并且发展它们。如果我们自己都不了解和不重视它们,那绝不可能发展我们自己的传统音乐。对许多阿拉伯人来讲,这肯定需要重新认识。一些知识分子反对那种一定要继续伴随一种称之为"国际性"的文化,或许人们更应该强调所有文化之间的相互关系,而不是把一种"继续的伴随"理解为依靠"进口"文化。

我们主管音乐方面规划的人们面对几种可能的交替:一种是从17世纪到今天的欧洲音乐、爵士乐,及其他国家的乐舞和民间音乐;另一种是重新发现和发展我们自己的古典音乐和民间音乐。确实,这些问题的决定主要依靠那些主管规划人的音乐知识背景。有些人学习过或了解一些西方音乐的知识,他们津津乐道于近三百年的欧洲音乐。我们社会生长于大城市的年轻人,更倾向于代表西方文明的西方音乐,并认为它是最好的。但我们也有许多农民,他们生活

在大城市外,并在我们社会的日常生活中发挥着积极的作用,特别是他们的民间舞蹈和音乐。我们也有生活于城市中的传统艺术音乐的行家,他们的音乐风格是以木卡姆为基础的曲目。

在音乐活动的组织规划中,我们期待并相信应考虑所有的听众阶层,但却不能认为这一切都同等重要而无轻重之分。有些人强烈地认为我们规划的主要目标是发展我们自己的音乐学校和音乐学院。毫无疑问,这是重要的,但我们音乐学院的现状只是承认和发展"完美的"音乐!我们不能将规划仅仅局限于这种音乐教育,尽管培育欧洲音乐和达到社会受教育阶层的期望是有重要意义的,但我们不能忽视它不能反映普遍公众趣味的事实。欧洲音乐不能从总体上代表我们的民族音乐。

我们不能夸口说我们理解莫扎特、贝多芬、爵士乐、波普乐等就认为我们是"文明的",虽然欧洲人对此会感到高兴,但他们同样也可以问:"什么是你们的音乐?"同样,他们也要理解我们的音乐。

总之,音乐规划目标的确定不是简单的艺术操作,而是一个必须调整我们国家发展状态的政治—文化—艺术的问题。不管如何,规划必须与我们总体文化的再生联合起来,这意味着它必须重视民间乐舞和民间音乐以及传统艺术音乐,因为,这些成分是作为我们阿拉伯人的身份。

事实上,音乐规划的调整是民族和民主的需要,因为它与人的音乐是联系在一起的。

毫无疑问,我们对自己传统的忽视导致其被所谓"文明的"音乐所替代,这代表了那些只具备国际性音乐背景的人们的看法。他们不知道木卡姆、abuziyya、swelhi 的观念或传统音乐的其他许多形式。事实上,这些人看不起所有这些代表我们民族身份特征的音乐形式。如何面对这种状况呢?我们不能忽视在我国的外国殖民势力以及后殖民主义的文化问题,他们鼓励和传播他们的文化,我们许多知识分子接受这些外来品而蔑视我们自己的东西。这是在历史上衰微的世纪中我们知识分子的态度,传统音乐被认作是"旧的时尚",或"原始的"。而今天亟须把传统音乐作为一种进步的文化,再次发现其人文价值。

近年来,伊拉克对于传统音乐的发展展现一种新的态度,放开心理上的自卑情结。这种态度显示出一种传统和民间音乐是人民的音乐的意识。由此,那些文化的势利者,赞美接受非阿拉伯的成果来替代我们自己的传统音乐,表现出一种自暴自弃的态度,这有碍于利用和认真对待发展本土的和民族的艺术。传统音乐表达的不仅是我们的文化和人性,而且也是民族的身份和进步的证明:通过人民反映当今的现实,这是在我们规划中选择的必然基础。

<div style="text-align:right">(译自《音乐世界》)</div>

全球音乐的超文化和亚文化问题

[美] J.M. 斯洛宾　陈铭道编译

超 文 化

笔者的超文化概念涉及"权威话语"这个术语,该术语偶尔出现在一些有关文章中。雷蒙德·威廉姆斯(Raymond Williams,1977)扩充了政治家格拉姆西(Gramsi)使用这个术语的内涵。近来,作者跟其他许多人一样,从该术语中获得了深层的活力。笔者从威廉姆斯对这个术语的评介中,归纳出下列四点主要内容:

(1) 各社会(民族国家所辖各地区)都有一种覆盖性的支配性的(即或不是凌驾于一切之上的)文化主流,该主流作为意识形态赋予政府、生产、亚文化和个体感知以主观特性,这里,姑妄名之曰:"权威话语"。

(2) 权威话语不具统一性,不存在一个"董事会"来每天监控它,并随时予以调整;权威话语可雅可俗,有形亦无形,可知亦不可知,官方化并且产业化,中央与地方皆在,既历时又瞬时。

(3) 权威话语并非统一体,腔调亦非一成不变;它复杂多变,常自相矛盾,甚而自成悖论。

(4) 权威话语是一种"对位法",这种文化"赋格"有可选择的对立声部,影响并形成其"主题"。第三点和第四点意味着权威话语之不谐和或谐和,无人知道其"总谱"。

赞赏上述结构之余,笔者发现若使之运作势必产生两个难以回答的问题:观察时,怎么知道它是权威话语?一旦发现,怎样把它应用于某特定文化成分,比如音乐?简言之,这就存在着各种危险。轻易作答第一个问题,会使人们设想几乎任何事物都是权威话语的例证:没有参照物,与人们所做的猜想相比较。回避第二个问题,急于应用之,会导致对未考察过的优势因素的关系或设想中的乐手和消费者的意识形态做出轻率的归纳。

笔者亦无法提出便捷的答案,不过提供一些直觉——一个普通人的预感而已。似乎一旦社会力量迫使美国音像商给通俗音乐产品贴上警告性的标签,那

么,在有关音乐力量和其适应性的工作中,必然存在着一种支配意识。也许会有这样的情况——美国音像生产的95%被少数公司所控制,那么,该集团和其余5%之间的关系,必然是不平等的。要是哈特佛德或纽约的拉丁美洲裔听众抱怨广播电台不播送他们想听的音乐,人们或许应认为即使在同一亚文化中商业需要仍对消费者拥有支配权。简言之,笔者是设想一种常识性、理论化程度较高的方法,以便在试图了解权威话语就某特定群体的日常音乐生活而言是否或怎样具体化方面更为有效。

这并不是说该设想无懈可击。常识性的观察依然渗融着意识形态,与他人毫无二致。意识形态反映出权威话语,这种研究本身就代表着权威话语自我评判。如果把观察者分离出去,此种研究便令人担忧,不能把权威话语看作一幅示意图,而应当成每天的实践活动,于是,就可以清楚地说明从事这些活动的本地人。探究其反面,权威话语与文化似乎有着细致的差别。正是要确切了解权威话语的活动范围使得它本身作为研究工具难以运用,原因在于其目的:各社会中力量分配并不均衡,而且就直觉和思考而言,这种分配由个人在日常生活的基础上公式化并加以选择。

笔者于此引入"超文化"一词。与亚文化和跨文化不同,即使超文化一词似乎与逻辑思维有缘,笔者也很少滥用该词。常用的术语,如"控制集中模式","支配阶层",甚而"主流文化"等,似乎难于驾驭,而且过于特殊,过于笼统。如果权威话语是一个对立综合体,那么,单一的支配结构便不可能解释它的作用。超文化这种真正模糊的术语,从笔者的目的来看,更为有用。该术语暗示一种伞状覆盖结构,存在于任何系统中,意识或实践,概念或表现,所有这一切,如:常见性、可受性、统计侧重性、商业成功性、法定性、规定性,甚可视性等,全属超文化的范畴。

就音乐而言,超文化这一概念至少应包括三个基本内容:

1. 生产工业化

包括技术、媒介、财经诉求等类似范畴,通过广告行为得以完成,并由此证明超文化对男女老幼的施为方式。音乐工业生产的出现确实是资本主义的一个胜利,通过天才人物的努力,它现在已上升到产品的地位,疏导着教会、宫廷、民族国家、家庭等各方各面的权益。这种对音乐之不受束缚的灵魂的控制,如节目制作人和传播公司所做的一切,在选择和切入市场的微妙伎俩方面获得经验,在美国极辉煌地扩展开来。我们接受基督教社会音乐或极正统的犹太通俗音乐观念的方式表明权威话语原则是如何成功地在各社会中扩散开来。相互之间的次文化表达整合,通过各种系统(如"拉美人"市场化有线电视网络),比

公共学校和警察更有效地使受体接受亚文化。因电视专栏作家诋毁波多黎各人(美国对所有西班牙血统拉丁美洲人的统称——译注)而抵制电视节目,或不愿购买《迈阿密特警》的西班牙语版,其原因皆在政治,这都说明亚文化多么关切外来控制。虽然如此,音乐却很少充当缄默的"社会活动家",成为抗议权威话语的焦点。如果胡利奥·伊格勒西亚(红遍全球的西班牙歌手——译注)没有给人们表达出特殊的音乐之根,那就可以简单地否定他,但不管怎样,他却触及了人们这方面的感知。无论喜欢与否,人们最终得承认他的成功:销售数字和官方的认可(如格莱美奖)都证明了他的成功,这标志着超文化创造出的成就,然后还就这个著名的假民风(格莱美发奖仪式)庆祝一番。每个芬兰裔美国人或塞尔维亚裔美国人都知道自己亚文化所产生出来并获得商业性成功的艺术殿堂的登堂入室之士。对市场上的芸芸众生来讲,政府犹如操纵一切的"教父"。例如,1990年国会拨款250万美元,把乐队领队劳伦斯·维尔克的儿童之家改建为纪念馆。此举给置身文化萧条地区的德裔美国文化创造出一个新的朝圣点,渲染维尔克的演奏技巧,增加旅游收入,为获得超文化的成功却抛弃他们的表现艺术遗产。另一个合作无间的开发之例是国家录音及科学学会(简称NARAS,格莱美奖的创始单位——译注)对学校的入侵,作为"学校中的格莱美"计划的一部分,其目的显然是为NARAS成员公司的商业产品培养听众。这种政府和工业生产的相互作用,使得我们必须得探讨超文化的第二个领域。

2. 国家及其组构规则和立场

政府有很多深达市民音乐生活之中的触须。当一个人在读小学时,灌输就开始了,不过,我们至今没有对音乐书籍的内容严肃认真地加以研究,以便跨时空地感知政府所采用的长期战略:法定下一段时间,以使人们从小适应某种音乐文化。然而,我们可以猜测到,沉浸在民族主义和怀乡歌曲中,肯定会给人烙下深深的印记。我们知道,美国的儿童电视节目为使他们将来成为消费者播下了一些思想的种子,因此,学校中的音乐活动牢牢地依赖于大商业化材料以形成孩子们的市民意识。在美国,即使是民族经典之作——如斯蒂芬·福斯特的歌曲——也是商业化的产品,教室与市场的差距特别小。看看高中乐队的刊物,便可发现乐队精神的变形,如在数以千计的地区游行和产品推销活动中表彰称誉这些乐队,中学橄榄球乐队在电视上露脸,等等。简直就不可能像论述格莱美计划那样说清楚国家的影响。

这种活动在两种方式上影响了亚文化:消除与定型。消除是指不演唱数以百计的社区性民间旋律,它们在欧美教室中消失了。正如没有自己的语言一样,没有自己熟悉的音乐,会传给孩子们一个明白无误的信号。定型则随处可

见,通常以官办文化多元主义的面目出现。美国学校的音乐书籍有一种包容来自各个"祖国"的(各种不同)歌曲的倾向,每首歌都标签式地描述某种亚文化。学校之外,政府通过各种规则到处控制着音乐,对于本文,这个题目过大,不赘述。笔者仅在此指出某些亚文化的暗示。在原东欧集团(原东欧共产主义国家)中,政府的官方制度和系统与补充官方文化的尝试彼此交替,比如,爵士乐在苏联的兴衰(Starr,1980)或摇滚乐在保加利亚的境遇(Ryback,1990),便可为证。在西欧国家中,关闭海盗电台的努力,让位给仿效美国模式,向有线广播公司开放天空,然而,官方控制仍旧存在于各种级别的规则之中。在某些草率拼凑起来的系统中,如在南斯拉夫(1929—2003),人们仍能发现独立的地区性录音厂家不得不求助于官方以生产自己的录音制品,后者就此分得一部分利润;或者地区政府向没有官方价值的商业音乐课重税,以培养更能接受的风格(Radmila Petrovic,1984)。在美国,国会由于无法确定应站在放音设备制造商一边,还是音像产品制造商一边,二者中究竟应袒护谁,反对谁,以致其规范数码音带的努力多年未能奏功。以上诸例,几近闲聊,不过,却说明了政府和工业生产之间复杂的相互作用。美国政府多半比欧洲政府更经常地服从商业需要。

权威话语处处存在缝隙,比公与私的边际交融更为常见,对立着的价值观亦就此显现。在美国,社区黄色节目控制和自由发言权的理论辩论随时尚而变化,时而引人注目,时而退居其次,大约在20世纪90年代,又成为最重要的中心。从市镇委员会到最高法院,各级政府皆不同意,各党派也不认可,国会、法院、各行政机构亦不赞成。涉及强化有关执照、版权、版税等问题中词句含混的立场时,他们确实就各种诉求进行研究。无视国家与商业之间内在的超文化联盟的张力,粉饰其分歧的势头仍十分强劲。1989年,当地方政府开始起诉涉嫌淫秽的春宫美术品及录制品(甚至海报、广告、录音带)时,音乐工业用追求利润来为之开脱,而不是用权利。警告性的标签贴在录制品上,歌词和插图内容的监控亦日益加强。新闻发言人告诉记者,这不是自我检查制度,而是音像生意:"音像公司有权决定推出哪种产品,这是在什么界限上进行限制的问题,而不是检查制度,检查制度是别人告诉你的。"(Browne,1990)。

具有讽刺意味的是正好在这种分离作用上东欧国家日益放松其对亚文化抵抗的控制并了解到互补的价值。自我检查制度的伟大时代,几十年来被描述得如此之好,而今让位于美国的现实。这种控制方式的相互转化不过证明了欧美社会较大的相对独立性。同样,未被注意到的事实是两边都宁可忽视对方已汲取的教训。旧东欧出现的相互转化,不过是开始意识到个人创造性平衡超文化控制的令人不安的复杂性,录音公司的发言人多半没有读到论述南斯拉夫

(1929—2003)情况的文章。

3. 不太明显或许更隐蔽的权威话语限定了日常生活,限制了表现性

音乐活动的每个领域都有巨大的共同承担的本体。定型化和职业化对专业音乐家会产生一种内在的压力。例如,我的一位朋友申请保险,保险代理商劝告他在职业栏填"教师"而不填"音乐家",幸好这位朋友看来不像是"少数民族",否则,贴上"少数民族"这个标签在社会生活中会有更大的麻烦。

活动的语境及其评价受到很大的局限,对于需要加以解释或至少要对公众做某些说明的社区音乐,因其出现的场合大多是在官方认可的事件中粉饰"多样化",就更是如此。最后但并非最不重要的一点:如果确实不同于人们已习以为常的国家音乐流通"货币"中的某个"硬币",那么,亚文化则提供出一套标准风格、曲目和表演实践,任何人都能把它们辨认出来。

如同其他亚权威话语系统一样,通过各种时而叠加、时而冲突的途径,音乐扩散在各种亚文化和个体之中。在典型的国家控制系统中,如1990年以前的东欧国家或苏联,官方跟非官方文化有如两条并行的轨道,但其音乐类别却常常相互窜越。在西欧,国家和商业利益也呈两极互锁系统状态;在美国,则主要是多源共饰文化提供多样性和外溢性。正如谷物公司供应高度产业化的"纯天然"食品,尽管其间存在各种中间选择环节,多种变化的甚而有敌意的包装,诸如"索尔"(又译灵歌)、"乡村""重金属"或"拉普"(Rap,一种摇滚乐队伴奏的念诵歌曲)之类,亦透过商业行为展示出多样性。当在各种体育比赛中唱起国歌时,当每年年底,一大堆标准的基督教歌曲(指年终充斥全美国的圣诞歌曲——译注)在每个公共场合飘荡几个星期时,当商业性的"铃儿响叮当"——这些"叮当"声出自主流音乐曲库——沁入亚文化孩子们的意识时,最模式化的国民一致性便产生了。

一般来说,反常的事例有助于澄清问题。对于语境,笔者要提及一个较特殊的例子,一种南斯拉夫(1929—2003)官方称为"新创作民间歌曲"(下文称"新创民歌"——原注)的音乐。最近,里耶尔卡·维迪克(Lierka Vidic)正在写作的博士论文研究了这种音乐。新创民歌基于民歌风格,出现于第二次世界大战后南斯拉夫(1929—2003)的都市化浪潮中。从商品销售观点看,这种"通俗"音乐具有极大的力量,在20世纪70年代和80年代中,声名卓著。这种音乐产生的组织架构较为复杂,由官方超文化综合成分,如广播电台、电视台和官方出版社等组成。1990年以来,南斯拉夫(1929—2003)的社会政治经济结构发生了变化,然而仍有一些厂商对新创民歌持同样的灵活态度,一如既往地站在新创民歌一边;录音公司和非官方的出版社表面上仍受官方控制,但维迪克认为,

所有这类机构都是政府出资的事实,在认识他们的实际工作或他们所采用的音乐政策(如果确实有的话)方面,具有一定的帮助。尽管录音公司被认为是有"特殊文化重要性"的机构,它们却似乎不接受政府的资助。于是,一方面它们受命于政府,生产免税的古典和乡村音乐,另一方面它们却存活在自己创造和管理的商业市场的根基上。其结果是,权威话语对新创民歌无控制可言,"对音乐生产的主要担心,看来是缺乏控制。"与之同时,音乐自身"从一开始就既模糊了又强调了地区、国家和外国因素之间的界限",而且面临着适应地区凌驾于南斯拉夫国家主体之上的众多主张的挑战。"如果录音公司转而求助于各地区疆界以内种族纯正的听众,新创民歌便可能会为各分裂联邦国家的政权效命。"

阿帕杜拉依的"示相"理论(见《世界音乐的"示相"研究》,《中国音乐》,1995年第2期)似乎在三种途径上有了用武之地:首先,因技术、媒介和财经示相间的界说缺乏精确的界定,权威话语成分会有大量歧义。其次,重构想象世界的观念示相会在文化资源使用的定位和理解上迟疑不决。最后,在保持文化潮的生机方面,种族示相(都市化,或许还应包括民工迁徙)之发散性起着重要作用。在联邦国家和生产之间,看来只给神侃似的超文化合作关系留下了很少的余地:在一个社会中,它们从未努力合作以导致这种关系,现在则更忙于就合理而微妙的平衡关系而争吵不休。

因为笔者的主要目的不是权威话语的内在作用研究,而是探讨超文化和亚文化以及跨文化延伸的相互作用,所以上文不过是有关超文化的一些主要特征。尽管如此,应区别开的另一个重要问题是个体音乐生产或消费与较大的社会单位的关系。用当代理论来读解,就是塞尔提亚(Certeaa)和其他学者所谓的"集体控制模式与个体重认之矛盾。"笔者在下文将要进一步论证,这样就会在集体与个体之间——亚文化及其自身次属类别所应当定位的地方——留下了不足之处,一道裂痕。为弥合这些明显的概念上的缺陷,笔者转而论述亚文化、亲和集团以及小范围的人类组合网络,这些网络饱含理论困惑和社会性争论。

亚 文 化

一旦考察社区音乐,我们应以什么为单位呢?或者,即使不必极为客观地进行这一切,我们究竟应该注意什么音乐呢?从个体的最强有力的作用角度入手,当我们描述某特定"集团"时,存在着很多其他的细小单位,如家庭、邻里、志愿服务者协会、节目组织委员会、教堂管理委员会,以及其他许多我们习惯于混在一起的事物。当前的种族研究已开始抓住这些问题。例如,苏珊·基耶芙和阿玛多·帕迪拉(Susan Keefe & Amado Padilla,1987)在研究美国的墨西哥人

(Chicano)时,用人类学家和心理学家的联合工作组来进行工作,其原因在于他们觉得考察个体或集团时,其中一个单项不能提供足够的观察点,此外,也觉得社会学家的概览理论不能是戛戛独造的东西。于是,这就导致他们津津乐道于讨论使用量化和质化两种方法是多么必要;要想理解某亚文化生活,关注家庭生活最小级度上的内集团差异并强调小范围网络的定型性是多么至关重要。玛丽·瓦特尔丝(Mary Waters, 1990)解释巨细无遗的1980年美国人口统计报告是如何混乱,该报告使她在划分标定社区的社会状况时转向致力于量化工作,并由此展示了她的"种族选择"研究。在跨文化音乐研究中,罗杰·瓦里斯和克里斯特·毛姆(Roger Wallis & Krister Malm, 1984)就录音工业所做的里程碑式的研究,也从叙述统计报告之外的生活着手,强调关键个体群对测定变革和趋势的重要性。所有这些信号和建议激发笔者去思考音乐行为应怎样地被加以研究。就笔者所知,1922年,乔治·西麦尔(George Simmel)在《集团联合之网》一书中,为具有指导意义的方法论打下了部分基础。也许,当时他是就热衷于调查城市环境含义这一社会学趋势做出某种反应,印证个人及其联合关系的积极作用和正面作用:"从他们所选择的集团的组合中,人们获得个性人格的极大值——某特定集团提供社会化的机会,而其他集团则提供竞争机会。"或者,更有力时说法是"因为同一个人能在其所属的各种集团中占有不同级别的位置,所以,个性化的机会增至无穷大。"所有这一切,"为从早期社会环境狭隘的限制中挣脱发展出来的个性游离做出补偿";而这种定位,总是被归结为紧密结合的初级集团(如家庭、职业工作或亚文化背景等)的任务。穷究这种思路,西麦尔枯燥地叙述道:"这样,人们可以说社会由个人组成,而个人则从联合中产生出来。"因为对个人来说,"他社会化地定型于集团感觉,这种集团感觉在个人自我中凭借其联合关系与他人相关联。"当然我们对此理论不能囫囵吞枣,但笔者仍发现西麦尔理论的视角非常有用,它告诉我们,对个人和社会二者来说,个人选择和集团行为的相互作用是何等的复杂和意味深长。

　　在音乐研究方面,人们容易模糊个人行为与整个传统之间的界限,以及组合与组织之间的界限,而且就此得出我们的方法所能发现的资料。我们把音乐家视为文化表演明星,把乐队看作秉承风格的小集团,并匆忙地把这种"微型世界"当作整体的集团,然而,环顾其他表现形式,问题便不期而至,正如里帕尔德在她那多少令人羡慕的《混合的幸福》(Mixed Blessings)一书中所描述的情况那样。纵观全书,里帕尔德从思考创造单一艺术客体的个别艺术家转移到更概括地叙述这些艺术家们应当属于或代表的集团,如"二度创作艺术在此证明了文化的自观照和它观照",然后,她评价了年轻的艺术家或知名度较小的艺术家的

选择问题(着重号为笔者所加,两个着重号之间的关系并不连贯明确——原注)。各较大的社会集团是接受还是拒绝音乐家个人所认可的方式呢?亚文化对之又有何影响呢?这确实是对研究最深刻的挑战。

关于民族音乐学,我们应当仔细考察詹姆斯·波特尔编纂的早期研究欧美音乐的文集。其中,一篇文章集中研究一个单一的提琴曲调,另一篇基于历史学原则研究卡荣(Kajun)音乐,第三篇采用民族学的方法考察个别匈牙利裔美国歌手,第四篇文章的焦点集中在亚文化背景歌曲创作观念上,而第五篇则从范畴研究转换到在移民潮的基础上推测其观念意识。作为一个系列,这本文集令人吃惊地在胚芽般的研究领域中卖弄各种可能的方法论,人们不可能期望这么短小的论文可以覆盖如此之大的领域。此外,文集的总体格式还呈现出一种几令人晕眩的研究(无论是水平还是方法)的混合状态,任读者从中去费力找某些总体有利的关键,得以纵览整个情况。

只需稍为仔细地逐篇阅读波特尔文集中的文章,就会发现笔者所指的问题。再如,克里斯蒂娜那篇信息量确实很大的论文,讨论拉脱维亚的科克里(Kokle)琴,展示了两位关键人物的重要作用,一位改革科克里琴以供美国人演奏,另一位则编写教材以供集体教学使用。这些"演义"被对该社区的三种音乐家的描述掩盖起来:普通音乐家、天才的和最优秀的音乐家,所有这三种人在新型制的科克里琴推广方面相互影响。她的第三个"故事"是移民潮,第四个是与祖国的关系,第五个主题有关科克里琴观念意识形态的超文化与亚文化的相互作用,最后,则添进了第六个内容——家庭关系。克里斯蒂娜还简要地建议应有第七个论题:美国音乐状况的地域性差别。这一类周到详尽的研究中最令人难以忍受的部分是具有一定说服力的拼凑。文章所采取的策略是把科克里琴演奏的用途这个问题置于最引人注目的位置上,视之为拉脱维亚年轻人中普遍存在的"回归传统"运动的一个时髦相态,但同时却放弃很多其他的思考,而这些思考却都是人们所应该进行的。这就意味着许多同样的问题在其背景条件中依然不可企及,与之同时,"本体"这个最精彩的题目亦将付之阙如。由于我们没有研究亚文化生活动量的总体理论,而是只有一套实际经验基础上的可能性做法,因此,这种亚文化内在表现生活复杂性的构想有价值的地方仅仅是它提供了某些参数,并且,在一个统一的架构中很难设定变化参数的实证。什么条件下,克里斯蒂娜所谓的"美国化"的吸引力会强于对"振兴"的兴趣呢?而且,为什么又只对特殊的一代人才如此呢?在什么情况下,总体考虑比家庭定向或个人选择更重要呢?克里斯蒂娜尝试用调查一个城市中15个不同年龄的学生这一量化方法来解答后一个问题,这无异于社会学家就梦来取样,跟民族

音乐学研究中那些平庸的泛泛之论无分轩轾。尽管推测是必须的、常见的,"排练、音乐会、一年一度的科克里琴和民歌节是学习演奏这种乐器的强烈动机",而文中却没有辅助性的说明材料。笔者不是在此指责他人之谬,就是笔者自己在研究同样问题时也常把异类的零星材料铆接在一起;笔者不过是要说明问题不在于民族志的不完整性,而是在于缺少亚文化表现艺术研究的统一模式。

　　然而,即或有人搞出这样一个模式,笔者也将极为怀疑其释解能力。再放宽眼界,我们可以把拉脱维亚作为一个例子。拉脱维亚裔美国孩子科克里琴演奏者可能参加摇滚乐队或军乐队,其成年人也可能会是男声四重唱组的成员,但这不是超文化——亚文化关系问题或跨文化干扰问题,而不过是如西麦尔(Simmel)所观察到的:"集团组构的现代类型使孤立的个人成为他所选择的某集团的某成员变得可能,由此引起很多后果。"笔者无法在此深入探讨这些后果,也绝不认为西麦尔本人就"孤立个体""集团联合"以及其他较大社会单位的相互作用问题做了多少工作,他不过是勾勒出了问题的主要轮廓而已。笔者亦不认为近来有关闲暇活动的益处和意义的文献(如 Kelly,1983)已经深入联合集团的亚文化或音乐参与者的美学和先验价值观念之中。不过,现在我们确实已经有了前后一致的综合模式,其出现的基础是划定单一种族的小范围的城市;这种综合模式显示出研究水平的高低,如,路丝·菲尼根(Ruth Finnegan)有关米尔顿·基尼斯城英国裔社区的篇幅长大的报告——一个真正的实实在在的研究。在社区音乐集团和社会网络及家庭音乐活动模式跟制度化支撑系统(如学校和教堂)之间的强烈一致使菲尼根感到吃惊,借助于音乐定向这一观点,她试图解读这个社会片段。菲尼根被导向于一些术语,没有其他的词汇能如此完整,如"世界""集团""社区"等,皆有限定质;她发觉基尼斯自在的文化空间恰好缺乏这种限定质:"鉴此,在某种程度上,音乐世界相互交叉,其界限变化不定,因参与者而有所不同。"这些术语尚能差强人意,它们不是解读,而是描述:"看来,对于为什么特定的人们发觉自己置身于某一既有音乐定向,并没有一个简单的答案……音乐定向是自择自愿的……对自由选择的感知还必须添上模式、束缚和机会……这些东西有助于吸引个体趋于或背离特殊定向……其荦荦大者是:性别、年龄、生活位置的影响,亦即,跟其他社会集团和家庭背景的联系。"简言之,各欧美社会允许在自愿原则上的选择,但是,在受限制的某一具体栅格中,却无选择可言——确实,还没人考虑过这个问题。几乎基尼斯人的音乐性联合都是多党宽泛民主的政治派别,全都拥护宪法,选举则是家庭定向、性别、年龄和跟其他各社会集团关系等因素的联合作用。当然,音乐能比政治活动提供更丰富的多样性的愉悦,然而,个人选择对特定事物的总体关系也应

是可比较的。

笔者做出这种多半是夸张的类推,其原因在于菲尼根承认多向性和伸缩性在文化方面相当有限:"既有的途径已经摆在那儿,至少可以沿着走下去,它们是存在着的文化形式的某部分,而不是某些必须在每时每刻重新评估的东西。"事实上,在社会系统的各个级度上都存在着大量的控制。某些途径几乎全在国家官僚机构的掌握之中,尤其是古典音乐,它通过可辨认的级别扎根于"进步"的承诺之中,由专门的教师和考级者所捍卫。其他如教堂音乐,具有把音乐和宗教紧密联系起来的决定性的意识观念,于是,它受到盘根错节的制度化的支持。这种意识观念所鼓动的支持系统与开发商们的商业动机交织成一个网。基尼斯非常丰富的音乐生活足以证实亚文化那无形的控制之手。如果站在超文化的立场上,我们或许应当为菲尼根有关音乐力量显示出社会因素的描述欣然欢呼:"由此而意识到音乐和音乐家们在社会生活中创造出某一空间和组构典仪事件的重要作用。"我们或许也应当为音乐通过提供超然先在和序秩规范来序化人们的生活而舞蹈欢庆:"音乐性产出立即成为芸芸众生单一定式化生活的某种外在超越的符号,同时也成为习惯行为的连续不断的轨迹,进出穿插于很多地区性参与者的生活中。"

菲尼根丝毫也未谈及大量的共同选择中的逆反例外情况。最终,基尼斯的音乐似乎在两个层次上产生作用:一种自我实现的社会定型模式以及规范化的自我满足实践——证实但同时却抹杀界限的社会认可的情感。这种探索解释了研究中的水平变换问题,对于这种非对生然而确实两分的状况,我们究竟应注意个人还是社会?个人、家庭、性别、年龄、超文化派定以及其他种种因素盘旋于音乐空间,而我们却只能部分地深入音乐团体所规定的那一瞬。显而易见,种种束缚因音乐家而无形无影,他们努力创造出一种共享的幻影,包涵确立自尊——甚至野心——和同时存在的自我消失。

当我们细究表演自身以作为社会线索时,这些悖论钝化了我们研究的视线,它们多种多样:以大量外在细节展现出来的演奏者的体质分类、领导地位、音响美学观念的意识形态暗示,等等。自20世纪70年代民俗学和民族音乐学研究转移到表演上以来,研究者们开发出大量的诸如此类的东西。不过,演出已不再是同类问题的不同角度。它使社会生活公众化,然而却很少弥合个人和社会之间的裂痕,因为,圈外人寻找标准模式,而圈内人却可能强调"音乐性"的极难表达的观点:"音乐之实际的而非归纳的竞争性质是地区性音乐活动的主旨,人们音乐行为之所致远比人们之所是更为重要。"这就把我们带进美学范畴,确实很少有欧美社区音乐研究揭示表演如何"美学"化,而是去探究演出的

组织和语境领域:走向社会、集团、个人的连续性之歧途。在阿维里尔(AVell)的美国男声合唱组研究中,这种情况可见一斑。文中,演唱者之明白无误的谐和观,涉及自娱,它作为美学复杂性之一部分则包括其他因素,如歌词的支配性主题。该美学观念应当和乐队的社会状况联系起来,作为通盘研究的一个组成部分,它们应是一个整体。其典型性似乎在于这种研究毫无惊人之处(确实,甚至太一般化),对非洲音乐更是如此,非洲音乐对于欧美社会语境来说是外来的,在欧美语境中,日常生活的美学问题很晚才被认识到。毫无疑问,如何研究对应它物而存在的我们自己将会对这种不平衡状态有少许帮助。

在回到"总体研究"这一问题之前,笔者意欲探讨某种单一的参数,以便揭示和梳理在试图确定某社区音乐的位置时所出现的方法论乱麻。笔者将用阶级这个词来说明这个问题。文化背景研究倾向于用阶级作为基点,但当处理具体事例时,阶级一词极不清晰。菲尼根断然肯定,就基尼斯的研究来说,无论对参与者自己的感觉,还是对任何总体研究,阶级概念根本不具有任何特殊意义。在试图为亚文化标定阶级时,早期的文化研究问题使得情况更为复杂。1981年,盖瑞·克拉克(Gary Clark)已经指出了这种方法的本质:趋于提炼出所有亚文化集团成员并冻结时尚和风格的含义。更近一些时候有关英国的系统的陈述,阐释了当代阶级的复杂性,保尔·基尔罗依(Paul Gilroy)那尖刻的评论实在是一个良好的开端:"当代阶级是一个有条件的而且必然不确定的概念。"基尔罗依的考虑出自对英国种族问题中的阶级区分研究。"种族已不再被简约为生产过程中出现的经济上的对立,而是必须通过斗争的持续性来理解,这些斗争应明白无误地产生于种族原因。"要区分社区音乐和阶级之间的关系,应使用基尔罗依的另一句话:"阶级不过是潜在地延续着。"用我们的话来说,这就意味着人们应当能确定在亚文化背景中的音乐和阶级的明确的对应关系。如在波尔乔(Bourdieu)的图解中那样,音乐嗜好被优雅地与各种精细划分的阶级结构连接起来;或者如彭纳斯(Penas)那样,非常清楚地解释得克萨斯墨西哥人的音乐欣赏习惯,揭示不同的乐队、体裁和风格组合可以阶级化。这些东西可作为例子来证明通过音乐表达出阶级结构的潜在性已然被认识到。但是,经常出现的情况是——尤其是在流行音乐研究中——圈外人就特殊音乐风格、体裁和演奏的阶级关系实质匆忙做出结论,却不考虑理查德·米多顿(Richard Middleton)已指出的事实:"特殊的文化形式和实际情况不能机械地典型化地附会于特殊的阶级。"更细致地调查社区音乐当数查尔斯·克尔(Charles Keil)对"工人阶级"波尔卡的研究。他觉得波尔卡横跨美国的很多亚文化区,从中东部的欧裔美国人到西南部的本地美国人,并由此界定出一种无产阶级习惯。尽管如此,

从很多中部和西部城市社区都有波尔卡的经验性观察到它与阶级有关的结论仍有一定距离。从美国的中部到中西部，有很多欧裔社区，人们把波尔卡视为自己古老祖国的遗产，他们都是普通市民而不是富人，就连菲尼根也认为用阶级这个术语来作为其特征似乎无可厚非。问题在于把某音乐界定为"工人阶级"的，而其参与者自己却不这样看。一方面，基尼斯不参加演出的音乐迷们把国家和西方看作一个大层次，这就不是阶级特性；另一方面，这是一种大部分音乐都涉及的金钱操作，几乎不是工人阶级平等主义的指征。如果波尔卡和乡村音乐作为推定中的工人阶级们所喜爱的风格而成立，不考虑他们极为不同的出身跟超文化及其共饰结构的结合状况以及跟地区性集团文化遗产的关系，我们就只能一厢情愿地排斥很多条件因素来确定音乐的"无产阶级性"。

一个类似的因素是内在序秩存在于被克尔作为工人阶级胡乱堆在一起的群落中。尽管他图方便把白种美国人的各种音乐和其他种族的表现形式牵到一起，以便形成一个大的分类，一位圈内人、墨西哥裔作家格罗里娅·安查杜阿（Gloria Anzaldua）也能看出它的差异："我对我们（墨西哥人）的音乐产生出一种日益矛盾的情感。"她用毋庸置疑的叙述证明彭纳斯有关阶级内在感知的研究："五六十年代，对受教育较少的墨西哥裔美国人来说，听自己民族的音乐确实有一种羞愧的感觉，"不过，这并不是指无产阶级兄弟般的情怀。情怀自身也复杂化了社区音乐中的阶级定位。根据里瑞（Leary）的研究，"布鲁斯调性"成了以前和现在的威斯康星州波希米亚人管乐队木管和铜管乐器演奏的典型音调。我们完全可以就此推论，出于种族渊源，难道黑人"布鲁斯调性"——至少是与乡村音乐和波尔卡音乐一样普遍的社区音乐——在美国的亚文化中不是阶级定向的一个组成部分吗？这已是共识，普遍接受的看法是布鲁斯代表着痛苦的时代和创伤，就人类状况而言，完全应当设定布鲁斯适合于"工人阶级"。如果威斯康星州波希米亚裔（白种人）管乐队成员不知道为什么他们会喜欢布鲁斯调性这一乐旨乐（yùe）趣，在什么基础上，以什么为理由，我们可以对这种特殊的音乐特征指定（抑或不指定）一种阶级感情呢？复述一遍：相较于社会结构，美学问题使得论述不同的关系变得相当困难。

对于繁星般的集团和风格，或许我们可以就宗教和阶级的交叉做点文章。以乔治·代贝多（George Dybedal）为例，他是挪威裔美国人，曾当过磨坊工、锅炉工、电焊工和伐木工，无疑是一个工人阶级。代贝多作为一个业余爱好者，在各个高速公路休息处和教堂演唱斯堪的纳维亚歌曲和乡村圣歌。他在乡村洪基·通克（一种低级酒吧音乐——译注）和圣歌曲调的基础上演唱由吉他伴奏的挪威赞美诗，其歌唱旋律则模仿教堂合唱。里瑞认为"这种合成形式证明了

在某个地区种族的神圣事物和美国世俗传统之间的文化回归的重要相互作用。"笔者姑且添一句——这的确是与阶级有关的一整套曲目、选择和策略问题,但却无人在文献中注意到这些东西。

就特定的风格或影响去证实其阶级本体,困难之处还在于社区音乐的沿袭处于不断变化之中,这势必与其他参数发生关联,如一代一代的人们,各不相同。里瑞讨论了芬兰裔美国音乐家阿尔特·莫依拉能(Art Moilanen)在其地区"拒绝吸收常见的现代形式"。"他很少或根本不演奏50年代以后的乡村音乐,也不演奏任何50年代中期以降的波尔卡,在80年代,莫依拉能的音乐是保守的,极端落伍的,是一种明确的回归",对于跟他同龄的听众,莫依拉能的音乐"魔术般地唤来了旧日金色时光的回忆"。克尔认为50年代鱼龙混杂的芝加哥波尔卡音乐代表着突破了小资产阶级化唱片波尔卡风格的工人阶级音乐家。也许如此吧,不过,美国中部地区芝加哥的波尔卡红遍东海岸并改变了东北部地区波尔卡的风格,这是因为居民们听到它时便更新了自己已有的阶级定位呢?还是因为随之跳舞显得有趣?抑或是因为它能吸引年轻的波尔卡迷?简言之,阶级观念对一代代的人们、历史和其他诸多因素具有偶然性,阶级定位的显要原则是它受在新模式中存在着的各要素联合支配并附加新的内涵,关键问题在于不要通过寻找这些原则并发现它来制造循环论述。除非觉得阶级观念肯定潜藏于文化表达之中,否则,要把阶级观念从其他参数中分离出来,将不仅困难重重,而且问题颇多。

(选自斯洛宾:《全球音乐文化研究》)

通过"世界音乐"重新确立"本土性"

[美] J. 吉尔鲍特　管建华编译

一、为何当务之急之一是确立"本土性"？

20世纪80年代初以来，社会科学中大量文献试图解释包括政治和经济的世界秩序的重构与变化。在此理论框架中，许多理论家唤起了对文化全球化的注意，也相应包括对变迁过程中文化工业和新的技术的注意。对于主要从事本土区域研究的音乐民族学家来讲，其兴趣在于当代各种社会中"本土音乐"地位的变化，为何当今要重新确立"本土性"，以致对谁变得如此至关重要？本文将在当今的流行音乐文化的政治中，以"世界音乐"的现象为约定，来作为评估这一问题的重点。

20世纪90年代，确立本土性的问题，不仅对于小国和工业化发展中国家，而且对于传统处于主流的文化也成为如此紧迫的问题，这绝不是偶然的。80年代全球化进程引起的世界范围的忧虑，对于不同民族，根据各自的势力和能力以及所处地位有着不同原因。对许多主要文化来讲，根本上倾向消除世界秩序结合起来的围绕销散产品和销售中心产生的担忧，此担忧是他们遍及世界金融的和工业系统的传统独有专利遭受着威胁（罗宾斯，1989）。这种担忧和音乐工业相关，各主要传统的知识分子们对确立本土性所给予的重要性，联系着工业势力结构导致已形成的各市场分裂变化所引起的关注，其关注结果便是重新确定自身与其他各种文化之间的关系。分散经营录音制品和销售，以及由此更为多样化的全球市场的结果之一便是各种流行音乐，如摇滚乐形成的主流，也不再只看到单一的摇滚和毫无种族特征或种族影响的摇滚。这些各具种族特征的主要音乐形式几乎已成为"全球文化"称呼的同义语，其被看作特定历史处于特殊地位的符号和标志，并伴随各产品生产网和销售的各种音乐的出现，引起了挑战。在主要文化具有本土性的传统方面，那些流行的先入为主的文化，在自身和"他者"的主要文化中被解释为危机的现象。

确立本土性的问题，对于小国和工业化发展中国家来讲，相互影响的关系和各种审视至少出自两方面深切的关照。其一，对于某些国家，此问题出自一

种面对世界范围文化中丧失文化身份相关的反应。其二,对于另一些国家来讲,确立本土性已理解为一种重新确定和提升本土身份的机会。在分散经营的产品和销售的前后关系中,本土性问题被认作一种文化的和政治的需要。这一问题也可出自经济利益导致促进竞争和以此获得世界市场优势的机会,当前这种机会更可能是由于新技术和多线销售出现的更多的通道。在上述两种例子中,试图确立本土性意义的相互矛盾,引起人们对全球性与本土性之重要性的疑问。正如在小国和工业化发展中国家中,它主要被理解为各主要文化与全球文化出现。等同的趋向,包括音乐等同的趋向。因此,根据许多市场的分裂所观察到的,它们在许多活动领域具有共同的特性标准。当今,在跨国市场的战斗中,全球文化正在争夺那些仅属其本土文化占据的地带。

二、本土性的战斗

对全球与本土关系两种对照的审视,产生了两种行为方式。一种倾向是保护,一种倾向是推动和认同本土文化资本化。丧失本土身份的忧虑使许多政治家和社会活动家转向在发展中促进本土、传统文化的公共策略。例如,日益增加的各种保护主义者的措施,反对由卫星转载各种媒体的外国节目的渗透。对这种公共策略兴趣的增长已经很明显出现在沃利斯(Wallis)和马姆(Malm)对十二个小国家的典范研究(1984)。在 1990 年代,这些关注在小国和工业化发展中国家研究中,以及各组织的重要会议主题中已占据着中心位置,例如:1993 年 5 月加勒比海研究协会第十八届年会的主题"加勒比海的公共策略:为变迁的世界做准备",以及最近发表的专题论文集,如由 M.P.鲍曼主编的《各种文化对话中的音乐:传统音乐和文化的策略》(1991)。

以上这些努力引起了极大的关注,也促进着对本土文化的保护。另一些措施和行动试图在国际市场中以更积极地支持和发展的方式的参与。在许多小国、工业化发展中国家(包括加勒比海地区)政府各种项目和私人赞助倡办的短训班,或在发展中以长期讲习训练他们民众,或在本族本国传统职业和公共组织文化以外的许多部门,包括音乐工业部门,以实用的技巧处理其文化的全球化。在此背景中,新的职业已经出现,如与国际版权律师相关的管理者和涉及国际市场的商号提供者(或销售者)。

解释这些变迁的一种方式认为,那些被认同的,如像"小国的本土性"已被简单地同化为主流传统的工具,因此,文化成为灰色调的主题。另外一些可能的解释,如:均同化和多样化不是作为音乐全球化的相互排斥的特征,而是作为后资本主义构成整体所需的组成要素。依随大量生产的新的传统代码和新的民族裂变,以及普通商界的矛盾体验,便是后现代时期的重要代码(埃里曼)。

在以上审视中,由于商品美学范围内出现的差异,通过小国本土性技术的占有和主要传统资源的占有,必然成为必要的策略(或必要的条件)。正如埃里曼贴切地评论:"均同化与多样化是被称作贝涅顿综合征兆(the bennetton syndrome)相关的两种征兆;越来越多的人从全球均同化中获得标准相同的外套,另外,越来越多的商品竞争赞同差异。"

以上例子说明,考察世界音乐是特定状况的显示。术语"世界音乐"(world music)具有由各种音乐类型组合成的不确定的意义,将它们聚集在一起是以便理解它多方面意义的需要。甚至,其理解不能达成一致:它依据于国家的、销售者的、音响出售商的和音乐记者的,还有社会的、政治的或者在特定国土中一些少数民族人口统计的地位。"世界音乐"的分类在内容方面也不一样,它包括各种各样的音乐风格。在本文中,我所涉及的仅仅是被看作世界音乐的一个子集合,特指出现在80年代中的各种流行音乐。这些流行音乐是在世界范围的群体销售,而且联系着少数民族群组和小国或工业化发展中国家,混合了本土音乐的特点,并具有当今跨国音乐相关工业中主流风格的那些特征,进入了各工业化国家的市场,其实质如 zouk, rai 和 soukous 这些音乐。在此理论框架中,世界音乐联系着一个特定的时期——它出现在80年代——具有特定的条件。按此事实,近十年来政治的和经济背景的突出特点,包括苏联的解体、许多民族群组的复苏、各社会主义国家的改组和新的联盟的组成、不断增长的多文化问题和种族间的问题、全球媒体系统的加强、世界经济秩序带有更为流动的国际化体系的重构——所有标志着两极化的终结。此外,世界音乐的界定也更多联系到特定的民族对于他们种族融合关系的界定,他们族群在世界经济秩序中的经济地位,他们的文化(在价值体系意义上)和他们世袭居住的地理空间,以及这些族群在此地理空间形成的传统生活方式,而较少联系性别、辈分或阶层等术语。

对于世界节拍(world beat)音乐的记者和电台节目主持人,上述意义仍存在着,并同样存在于他们的许多听众中。尽管当今学术界认为"全球资本主义全新的现实在本土身份的某些意识和不同体验之间,以及在住所和旅行之间已经广泛地做出毫无意义的模型特征"(埃里曼)。在此,我愿评论几句,不论我们是否发现我们自身是处于流动的模式或固定的模式,小国和工业化发展中国家的人们都参与着"具有电视和迪斯尼乐园式的新的全球文化",以及享有这种我们所有居住的空间,他们也选择着这种特定的跨国文化的圈内或圈外,或者仅仅在圈内的某一部分。正如我们将进一步讨论的,在后现代时期,我们不仅仅面临一种跨国文化,而是多种。这些跨国文化依据于某些活动或历史时期和历史

语境分割的区域,"通常更多的是某些地区性文化,而不是个别文化"(哈纳兹,1990)。

我所涉及的世界音乐,是要说明小国和工业化发展中国家建制内外的同等地位的杰出人物,以及边界地区有关的跨国录音工业文化,都被深深地标记着主流文化的印迹。一方面,世界音乐得到各种技术的推进和主流传统的资源,它占有最新的技术,并了解其产品、交易、销售和在全球市场与主流音乐相关的音乐个性特色的行情。由此,它运用一种混合语,即使不能被听懂,至少也是被听众承认的。同时,世界音乐,如像 zouk,rai 和 soukous 将其特定文化的音乐特点并置起来,而无任何意图要去混合那些主流音乐传统的要素,其结果是小国产品的本土性仍是清晰可辨认的。形成这些策略的结果——一种真正可考虑的"策略"一词,相对于音乐家们所形成的对各音乐要素的有意识的选择,正如对 zouk 实地考察所证明的——这意味着各主要传统更大地接近对音乐市场的控制,对比许多评论家都曾揭示过。事实上,这是对各工业化国家市场的新的接近,表明正在对传统方面的联系视为一种中心或边缘,由此设立集聚的一个点,虽然不只是一个集合点,但这些世界音乐发展了商品的价值,并得到了公众的承认。

国际市场上涌现的世界音乐不能被说成是附庸的盲目的接受或者是由权威媒体所制作的一些不同样式。相比之下,大多数小国和工业化发展中国家的音乐家们,在使他们的音乐获得"大的"通道中经历着很大的困难。例如,1987年前的法国媒体就忽视了先头 zouk 群组的卡撒(kassav),甚至还是卡撒 1986年在巴黎某处面对三十万听众演出之后,对此媒体覆盖反映的不足,可能被解释为以前受殖民主义建制影响的广播电台风气和相互关系强行控制的结果。对于卡撒(卡撒是法国的,也是安的列斯人带来的),毫无疑问,他们的成员们确信"这是对与法国人分离的安的列斯人身份合法性的拒绝"。不管何种原因,是政治的还是经济的,权威媒体的态度改变着现实的力量。在较高知名度的聚合点中,小国和工业化发展中国家的音乐家们受到了某些关注。例如,1987 年后,卡撒在巴黎一场场客满掀起高潮的音乐会,迫使法国媒体总体上承认卡撒的巨大成功以及随后的 zouk 产品。

卡撒成功的事实,就像其他一些少数民族的成功,逐渐使国内同胞和国外同胞产生了信心。同样的方式,卡撒在巴黎继续演出得到了离开西印度群岛安的列斯人的非洲移民和其他少数民族的支持。卡撒的成功首先获得了地位的平等,正如在法国"小的民族"对抗地位较高的"大的民族"的力量,卡撒地位的稳固给少数民族创造了相对独立自主的空间,尽管法国媒体的态度不同。这个

空间被注视着,用卡撒创建者 P. K. 德西米(Pirre Edouard Décimus)的话讲,"这些事表明外来文化影响到法国本土的事情是可能发生的",他还讲:安的列斯小国音乐的提升,在此环环紧扣的世界政治和经济权力的机器中,对于其他"小民族"维护自身是一种新的方式。

从上述例子引发出我的两个主要看法。一个看法主要是基于双边市场的原则,音乐工业绝不可用中心/边缘的理论术语来说明。各种世界音乐是它们如何联系多侧面市场的一种观念的表示。第二个看法,从其他的角度来看,各种世界音乐家在国内和国外也显示出他的世界意义的作用,传统地把这些理解为总体化"系统",是因为这种系统受制于主流文化。超出他们传统音乐因素并列之外,他们也采用了主流传统的音乐语言,以及演出商业化的节目单进入工业化国家的广播网。同时,他们还建立了与其他音乐文化和音乐市场的各种联系,并强调自己的一些突出的音乐个性,或者通过他们的建议组成新的联盟,这种联盟的组成是因为在世界政治和经济秩序中少数民族群组所处的相同地位。这些新的广播网和市场空间的承认,不否定音乐演出的整体的共同限制,在市场化的方面和通过新的联系形成的首演地点是普遍存在的。它也显示出主流传统的中心作用通过这些多侧面的交流和新的各种市场已被削弱。从小国和工业化发展中国家来看,在新的实践中确立本土性之重要更多地涉及选择明确的目的,这种目的是政治意识、文化规范或经济需求,而不是家族的遗产或共有的特定地理位置。

在一些主流传统中,市场的分裂以及与其他各种文化关系的改变所引起的忧虑,导致他们采取旧有的各种策略,以便加强他们的控制和力量,克服出现的社会政治的、文化和经济的等不稳定因素。创造世界音乐的标签其本身是很生动的。对于音乐民族学家,这一术语的使用确实已不是新东西。新的是,它在 1980 年代中首先由英国十一个独立的录音公司所采用的方式,它是在促进非英美流行音乐艺术家运动中采用的多国式标签。音响商店使用这种标签,这是"公众易于接受的部分,他们在此能够找到这些世界音乐家们的录音带"。事实上,正如 S. 霍普金斯在评论中对坚实的迪斯科"世界音乐:来自全球都市的歌"的争议:"这是少见的一种更为混乱、武断,或者普遍被厌恶的市场化的术语(世界音乐),所有的争辩都反对它,最强烈的反对是:如果在世界音乐的框架中,对于来自巴西、法国、冰岛或者说那些不以英语作为第一语言的世界各地的音乐被当作一种录音,该术语就是毫无意义的废话和空架子。"(1991)

在此,我所要表明的是,事实上世界音乐一词为何如此有效。一方面,它开放地包容了广阔范围的各种新音乐。照此,统治一种市场就更容易成功,它使

主要音乐工业保持着非指定和非限制性产生的程度。实际上这种标签充当了一种弥补的方式，以及使各种流行音乐的用途发展到"外界"。正如它是英美工业的传统的通道，当有益于扩展主流文化的经济市场时，世界音乐的标签，像埃里曼称之为"对于新的投机事业是一个令人着迷的处方，也是对全球化的经济现实具有诱惑力的商业前景"，这可被看作是一种把庸俗化差异放置在所有那些红标题下的各种非英美音乐的做法。这种做法必然反映出后殖民或新殖民的传统，它继续根据一种双边市场的概念，用"自在"和"他在"构想的术语，中心/边缘，超文化/次文化，超群的文化/民族的文化。

在大众媒体方面，工业化国家的无线电广播节目延续着殖民主义时期僵化的类型顺理成章地进入了后现代时期，这是有代表性的。1992年法国和荷兰的无线电广播仍然趋于将非英美流行音乐家与主流文化的知名歌星相隔离。如像zouk，rai，或zouk等音乐，主要无线广播电台在当地能接收到大量的播放，甚至边缘无线电广播台（在法国）和非法无线电广播台（在荷兰）使它们限制在对少数民族居住地的特殊节目中。而同样的方式，使用世界音乐标签也表明，扫除主流英美流行音乐与非英美各种音乐之间的隔离，看来在主流音乐工业的边缘中蕴含着这种新的力量。

工业化国家广播媒体的政策和实践与小国和工业化发展中国家无线广播电台最近的发展形成了明显的对比。在两种状况中的供求上，反映出不同的兴趣和目标。在加勒比海的一些小的讲方言的国家，例如，zouk的国际性成功在当地无线广播节目中，在安的列斯音乐的少数民族居住地中起到了一种重要作用。特别是在法国的安的列斯人，当地不再限制这种特别节目。从1989年起，安的列斯音乐开始在流行歌曲方面与其他各种国际音乐相竞争，例如在歌德洛普（法属西印度群岛之二）的"加勒比海国际无线电广播台"，它被称为"甜美的饮料"，在当地作为新节目的出现。这种公共节目认识到zouk的国际性价值，同时，也使安的列斯人自由地表达其他音乐的趣味。正如歌德洛普的政治学家E.纳巴乔斯的解释：zouk的国际性成功显示出它有助于安的列斯人放弃他们的自卑感，而且在市场竞争中得到慰藉。

在主流传统"著名流行音乐家"个人方面的状况，如S.费尔德所评论的：他们处于世界最强大的流行音乐和经济地位中，而且自由地利用他们所喜爱的人类音乐的多样性，并有录音公司强有力的支持。这些利用的因素不只出自主流传统的音乐家本身，正如费尔德所言：产品流动和所有权性质的差异是由市场价值因素造成的（1988）。当J.布朗超出复杂的非洲复合节奏，并把它们融入浓厚的早期爵士味/充满情感音乐的轨迹，我们则不能说一位有影响的美国黑人

明星转向了非洲音乐的地盘。近十年来,当 F. A. 库蒂意识到 J. 布朗弹拨吉他技术的本质,创造出他的非洲节拍的核心装饰品,我们也不能说一位有影响的非洲明星转入美国黑人的地盘。在此交易中,经济的供求是小的,而流通则是使其充满新的活力的基本动因。当 T. 黑兹转向 J. 布朗和 F. A. 库蒂以及运用弹拨、爵士味、非洲节奏作为基本规则,便出现另外一些特征。

以上例子清楚地说明,在力量和控制方面是"由于录音公司的性质和国际流行音乐明星的名气具有的销售大量音响带的力量,世界音乐便处于蒸蒸日上的位置。"而且世界音乐吸引了英美音乐家,是由于它新的音乐素材、产品、观念,并不断继续发展着。

三、世界音乐与创造/空间的确定

对于小国和工业化发展中国家,世界音乐以各种方式对重新确立本土性起到一定作用。一种作用是,通过如何在国际市场关系中重新安排本土音乐传统和新的创造过程的那些国家,它产生了有意义的重点。正如它重视本土方面的世界政治经济的活动,世界音乐导致了对"我在"的确定,本土性的差异更多的问题是它的地位。事实上,其最重要之处是它通过世界音乐相互联系的特点,向自我封闭单位思考"我在"的传统方式挑战。

在另一方面,世界音乐对本土文化起到了某种程度的储藏作用,它关联着世界运动的一部分,不仅提高了各国自我认识的愿望,而且也参与到全球各种经济和势力的活动。与此相关的,如 zouk 便提供了这种标准的一种例子。在法国录音工业中,卡撒的安的列斯音乐家的培养——从录音室的高技术,到销售技巧,得知如何吸引资助和创造明星偶像——出乎意料地使他们在这种市场中获胜。卡撒(甚至像 zouk 的群组和歌星)确实在法国音乐工业中形成了一种重要力量,它证实了法国当局在国际市场的竞争力。在法国体制内,数年来社会方面、文化方面和经济方面的种族隔离之后,在 1990 年欧洲背景的竞争上选择一位安的列斯女性音乐家(Joelle Ursull)代表法国,安的列斯音乐家们毫不惊讶地感到了一种胜利的意义。

世界音乐对重新确立本土性所起的作用,正如前面所述的,它面对着双重的困境。一方面,在主流体制中为了坚持一种突出的本土身份,如像 zouk,rai,soukous,被迫很大程度地使用主流体系的语言(如技术语言)。在此过程中,他们必须采用某些能够确认他们自己体系的某些特征。另一方面,正如路易斯·梅因特切(1990)指出,为控制和收编下属各群组,主流阶层被迫不断地重构自身,以使它的核心价值免受威胁。在重构自身中,它需要采用下属各群体的某些被抑隐的特色。

在音乐工业中,对下属各群组音乐的控制和收编,主流文化创造了一种标签。这在自身有利于确定其势力,并界定"他者",而且在单一分类中构造它的不同的意义以及确立不同意义的同等地位。在此意义上,世界音乐更多地被处理成一种附加的日用品去销售和支配,而不是作为音乐工业中文化身份的重新确立或主要文化的地位变迁的力量。同时,尽管许多世界音乐看上去已确认流行音乐主要语言的中心价值。但它们似是而非地吸引了知名流行音乐家的注意,并促使他们去探索新的美学。世界音乐似乎在能动的社会力量的使用中,已远远超前于其他领域。在确立本土身份中,变迁力量与它依据的本土势力和国际势力交织在一起,是多样的和矛盾的。虽然世界音乐可能引起音乐工业势力中的一种难以捉摸的改变,但它仍然存在着超越政治和经济系统的平行转换,还要看它在促进世界文化的差异的接受方面是否获得成功。

(参见《音乐世界》1993年第2期)

音乐、大众兴趣以及音乐民族学的实践

[美]J.T.提顿 吴鹏飞编译

在《音乐民族学》35卷第1期上,我提出了若干具体的课题并进行征文,用以该杂志的未来各期。其中第一个问题是音乐和大众兴趣。以我之见,这些文章的主题是实践;而这次会上所讨论的内容正是基于实践的理论。大众领域的、应用的、能动的以及实践的音乐民族学是本期作者们用以描述音乐民族学家在大众方面是如何做的。他们的共同之处在于所从事的工作,其直接目的并非研究知识阶层中丰富的知识,而是档案馆和大学之外的实践活动。这项工作涉及并授权于音乐制作者和音乐文化参与协作研究,该研究呈现、描述并影响整个世界音乐的文化潮流。当然,归根结底,大众音乐民族学的最终结果不仅仅是实践上的而且也是理论上的。

音乐民族学家并非是独一无二工作在音乐与大众兴趣领域中的人。例如,该领域还包括音乐治疗学家、交响乐团经理、摇滚乐评论家,以及一切直接在音乐与公众之间起中介作用的人们。然而在此,音乐民族学家有其特定的含义,特别在当今许多社区里,多元文化特性已成为大众传播媒介中被肯定的行为的情况下更是如此。音乐中多元文化的意义是能识别所有人们音乐语言的整体。那些投身于该领域的音乐民族学家可以影响公共政策。

在美国,实现音乐多元文化的运动是由国家艺术基金民间艺术规划所领导的,因此,我们以丹尼尔·西西的一篇文章开始本问题的讨论。丹尼尔·西西是民间艺术规划会的现任会长,具有UCLA大学音乐民族学的博士学位。在过去的十五年中,民间艺术规划会一直处于大众音乐民族学的最前沿。作为资助机构,他们促进高质量的大众拓展规划,诸如庆祝活动、校园艺术家、基础培训、专题讨论会以及广播电视节目等,其目的在于弘扬根植于大众之中的传统音乐和其他艺术。由此我回想起1981年一次民间艺术委员会会议,会上我们想要确定是否资助一项特别的计划。一个来自学术界的新任委员皱起眉头大声说:"如果我们资助了这项计划,我们就要进行参与。"对此,民间艺术规划会会长贝丝·罗麦克斯·哈维思回答说:"说得对,我们就是管闲事的。"她认为有多种力

量常常影响音乐文化,其中一些在民间艺术规划指导下的力量所起的作用是良好的,而另外一些则不那么好。民间艺术规划是一个作用机构;所以它要参与且有自己的理由,这些理由中的许多都在这期文章中提出了。

问题并不在于讨论是否应当参与,无论喜欢与否,音乐民族学家的确在参与着。卡迪纳尔·纽曼的崇高理想是使大学成为知识自行积累的地方,这种理想仅仅为学术界所认知而令其他人迷惑。大学与其他机构绝没有什么不同,他们都关心维护自身权力和专业的神圣以及文化卫道士和仲裁人的地位。大学在参与,各种民间艺术机构在参与,博物馆在参与,从事音乐民族学抢救工作的研究档案馆也在参与。正如西西所说的那样,问题并不在于参与,而在于这种参与的目的和效果是否"有价值"。他关于有价值目的的概念是面向实践的,他说:"目的在于通过音乐知识的应用使人们看到更美好的生活机遇,然后立即着手制定文化战略以实现这些目标。"

西西关于先驱者约翰·罗麦克斯、本杰明·博特金等人生平的回顾告诉我们,美国与其他地方一样也曾有过实用民间音乐和音乐民族学的历史,但这段历史在官方的音乐民族学史料中被忽略了。在他所列举的被忽略的原因中我想加上一条,就是一种盛行的信仰,即我们所做的或应当做的都应是科学。就我们所受的教育,它涉及对科学顶礼膜拜的历史,从而历史本身也似乎只是科学进步的伴随物,而与科学没有一点关系。另外,应用性工作似乎必然过分受制于意识形态,从而对其所关心的就一定要用科学所应有的方式。但是话又说回来,科学对任何事物都感兴趣,除非我们将漠不关心等同于天真或不负责任。例如,考察一下将量子物理学(或者不妨将友谊)看成是取得知识的典型范例会产生什么可怕的后果,就会明白上面我们所说的话。再有,正如西西所指出的,美国应用音乐民族学的历史包括了许多学术界人士,他们可能并未意识到自己直接参与了公众兴趣的工作,但他们却已经在这时或那时"偏离了(他们的)准则而为其所研究的信息提供者或某个团体的利益服务了"。

西西描述了应用音乐民族学的四个战略目标:发展新的表演体系;将音乐模式反馈给创造它们的民间;使民众有资格成为音乐活动的积极分子;发展广阔的对多种音乐结构的解释。贝丝·罗麦克斯·哈斯思的文章详细描述了一项民间艺术规划所资助的活动促使阿拉巴马伯明翰地区非洲-美洲无伴奏格律四重唱音乐复兴的情形。该格律音乐会提供了一个新的表演体系,与其相伴的历史性小册子成了官方的硬通货,它还为诸如学校等场所提供了合法的演出。它将格律统一的音乐模式反馈给演唱者及其家庭,还重新组织了一些本已不再进行演出的演唱组。同时,该音乐会和小册子"(授权于)所研究的团体,允许其

拓展合理的荣耀"。哈维思指出：在能动的音乐民族学中，常常必须在先前行动的结果可以得知之前采取下一步行动，同时她提醒到，我们在日常生活中就是遵循着这个原则，自负地"提炼出（似乎）合逻辑和可能行之有效的东西，而其依据是并行观察以及自己对历史的回顾"。这里，"并行观察"和"历史"两个词告诉我们大众：音乐民族学总是一种协作性工作，而绝不是靠图书馆中与世隔绝的音乐民族学家在那里空想音乐世界。哈维思的例证揭示了一个单独事件的影响，这个事件在其发生的时候并未预示出太多的前景。把过去二十五年来成千上万个类似事件集合起来，就会开始感受到大众音乐民族学的影响了。

安托尼·西格的文章进入大众音乐民族学的另一个领域：音乐法律。他所关心的是版权问题，正如他所指出的那样，这个问题是一个棘手的问题，许多音乐民族学家都希望避开它。毕竟，如果音乐是一种无价的天赋，难道它不该自由吗？美国版权法表明，音乐属于财产的范畴；正如西格所指出的那样，马迪·古特列的《这块土地属于你》仍旧是古特列集团的财产。而如果关于知识和艺术财产的法律与理想发生冲突时，情况就被复杂化了，此时音乐民族学家在一整套国家法律的约束下与其他国家的人们一起工作，而这些人们可能在与其他人的交易中所依据的是地方法规而并非国家法律。让我们举一个实际的例子，在本杂志中，我们就要求文章作者使我们摆脱出版有版权的内容的文章而引起的烦扰。这属于出版者的例行程序，但实际上对于作者而言，这意味着：别将我们卷进你的烦恼之中。

像亨利·金斯伯利在1991年本杂志的一篇文章中所做的那样，西格提醒我们，在这个领域中小心地对待翻译论文是有好处的，因为该领域具有最为明显的实际后果：法律、版权只不过是法律影响音乐民族学家的许多因素中的一个。由于法律常常涉及权利与义务，所以依据法律考察音乐和大众兴趣不仅需要研究我们所做工作的道德规范，还要研究其法律根据。是谁、是什么赋予音乐民族学家这样的权力，使他们在其著作中得以研究、揭示并代表他们自己和其他人？是什么人给了民间艺术规划这样的权力，使其能决定资助某些团体而不是另外一些？这些问题的答案在于对公众负有责任的机构的权力关系和政治经济方面的合法化（这些机构包括大学、唱片公司、博物馆和艺术机构等），而不在于那些抽象的领域，在这些领域中知识仅仅为其自身的价值而作为假想来研究。西格了解这些是因为音乐法律教会他这样，而他由此又认识到，他具有各种各样但并非全部始终如一的兴趣，它们来自他从不同的优势地位参与音乐。

尽管我将要说明所有这些文章的作者都时常受雇于大学，但与他们不同，

玛莎·艾伦·戴维斯的文章从学术圈内而非学术圈外的角度进行了论述。她告诉我们，专业研究人员不仅有可能而且也需要参与音乐民族学的研究。在其涉及广泛的文章中，她要求音乐民族学家考虑对大众工作的鼓励，不要把学术机构和研究档案馆以外的劳动看成大学工作中可有可无的替代品，而应把它看作其自身的有价值的工作。她指出，音乐民族学领域可以把民间音乐看成是大众工作角色模式，但她也承认，由于音乐民族学家并不仅仅是民间音乐工作者（其研究课题是世界音乐），所以音乐民族学作为一种专业不应盲目或不加选择地追求这种模式。她提供了其大众工作的两个例子，一个来自多米尼加共和国，另一个来自加纳利群岛。她的工作包括了西西提出的所有四个战略目标。也许最生动的例证是在加纳利群岛，工作开展时她均不在场，而是由她所授权的当地人卡门·尼维斯、路易斯·加西亚和爱西德拉·奥提兹·曼多扎来进行的。

戴维的文章以美国的实用主义作为大众音乐民族学的基础，把所有这些文章与最近的哲学、社会学和文化研究进展联系在一起。在80年代，来源于各学科间的巨大呼声和舆论出现了一种反理论的运动，而该呼声和舆论最终为人们所知的就是理论。在此我并不是指那些单纯反对理论并错误地希望能利用鲍尔·德·曼不光彩的名声而推断理论的人们。相反，我的意思是指一种将实践提高到理论之上的状态，一种除非理论来源于实践否则它毫无价值的信仰，一种传统意义上的哲学已经死亡（正如理查德·罗地戏剧性地且有影响地指出的那样）的感觉（1979）。罗地认为，企图寻求真理（它是知识的基础）的哲学工程已走向灭亡。罗地只不过是许多思想家（如麦克尔·弗考特、爱德华·赛德、黑登·怀特、罗纳德·巴蒂斯、苏姗·斯图尔特、斯坦利·费什——这个名单还可以继续列下去）中的一个，这些思想家反对一些人的"根本主义"，那些人认为真理是永恒的，它总是"在那里"或者"在这里"存在着并有待去"发现"。罗地认为（大多数理论家也这样认为），真理是变化的，与具体情况有关的和由人的（若非由社会和文化）力量所构造的。罗地所说的实用主义（用小写 p 表示）强调实践而贬低理论的作用。理论寻找真理注定要失败；实践将会产生真理。在我看来：不少对于科学的和哲学的根本主义影响深远的攻击正在由女权人类学理论家所领导［例如参见科得（Code，1991）和哈丁（Harding，1986 和 1991）］，但是很显然它贯穿于其他许多人的（似是而非的理论性的）工作中，而该工作涉及有关种族、阶级、性别和性方面的问题。

皮瑞·波笛奥对于实践的强调是本杂志读者所熟知的。在最近的文章中，他提出，从学术的观点出发，实践，事实上是不可思议的。"学究的观点是每当

其应用于实践就会破坏其目的,这些实践是实际观察的产物,从而非常难于想象,甚至可以说从科学的角度出发,实际上是不可想象的"(1992)。波笛奥心中的学究观点当然是来自于纽曼关于大学的思想,认为在大学里的学者必然拥有时间和自由,"为了考虑某种行为而离开该世界和该世界中的那个行动"(出处同上)。这并非本专刊作者的观点。正像鲍·格雷福斯所指出的那样,"音乐民族学的课题恰恰存在于学术领域之中,其内在的政治、法律程序和通信手段都承自于学术传统,从而必定有一部分大学的神秘性是根植于其与一般世界的分离"(1992)。我本人倾向于看到一种反射性实践理论的建立,它预见到将民族音乐学置于学术界内外的结果。用哈伯马斯的话来说,这种理论是"研究其自身兴趣的构成性历史复合物,对这种兴趣来说,该理论仍然贯穿并超越其洞察力的作用",而不是"研究行为的历史性相互连接,其中该理论(作为行为取向的)可进行介入"(1974)。

 当我想到音乐对实践理论建立的贡献时,就会得到这样的提示,即我从音乐的角度观察自身在这个世界上的存在,将其看成非常不同于我的非音乐存在方式。尽管我们不可能都是高度熟练的演员,但我敢肯定我们在歌唱、舞蹈、作曲或演奏乐器的时候都曾体验过作为音乐存在的操作或实践的一面:一方面是音响、时间、我的身体和意识之间的关系,另一方面是一组音乐演奏者之间的结合。一定类型的这些实践、音乐的关系对于民族音乐学家来说是作为人类一般关系的一种构想(例,参见罗麦克斯,1968)。

 当然,音乐民族学和民间音乐也有批评者。一些作者(例如,哈克,1985;米得莱顿,1990;夏波得,1991;凯尔,1978;惠斯南特,1983)重新拣起攻击文化人类学的殖民主义的指控,并从学术和公众的角度、以这样或那样的方式将矛头指向民间音乐和音乐民族学。关于文化研究的批评,其目标虽然主要是英国民间音乐学家赛西尔·夏普及其知识的继承者,但也指向了美国民间音乐和音乐民族学的历史。这些批评包括高人一等的、虚伪的恩赐、浪漫民族主义及隐藏在要求文化平等、文化保存和多元文化主义之下的关于种族和人种上的隔离和纯洁的备忘录。

 音乐民族学的维护者们常常感到这些指责是不公平的,它们攻击的是老一代的学者和活动家,而当今的实践已经充分认识到并尽了最大努力去防止殖民主义倾向,其方式被认为恰恰是殖民化的反面:即为了少数民族音乐文化(在美国,是指西方古典传统之外的那些文化)的正面行动计划。没有人能保证尽善尽美,行动就意味着冒险,且人有时会犯错误,然而请考虑其反面,不采取行动,将会是什么后果。例如,尽管查尔斯·凯尔强烈地反对"民间"这个词,但他却

代表布法罗、纽约公园和学校的年轻人为音乐民族学做了重要的工作。另外，音乐民族学家证实了大量成功的干预和有效的大众工程，所有这些使得世界变得更加美丽。文化研究最新的成果表明关于音乐文化之间产生均化作用的担心是不明智的；各种音乐文化，甚至那些被认为面临危险的音乐文化也在参与的过程中都是依据适当的比例的；并认为既不应将"流行"音乐看作是令百姓恐怖的声音，也不应将其看成是不可救药的堕落和控制物品，而应将其看成是一块冲突的场地。在这块场地上，领导权总要受到大众游击运动和颠覆活动的抵抗，无论有无音乐民族家的参与都是一样（米得莱顿，1990；利普西兹，1990）。

　　我本人的观点是欢迎这种对话并认为它非常有助于我们对音乐、文化和我们自身的了解，但是作为其中的一员，我打算以认识和实践的方式为田野工作和音乐民族学做辩护。尽管该辩护超出了本引言的范围，但我仍希望能获准在此简要地叙述其主要观点。从事文化研究的人趋向于诋毁田野工作（在此不准备过细地评价它）为监督政治。然而我认为，那些诋毁田野工作的人将自己与一种有价值的认识途径分隔开来，这种方式是那些应用田野工作的学科（音乐民族学、文化人类学、民间音乐）所必要的。作为一种认识和实践的方式，田野工作至多也不过是基于人们之间友好的模式，而不是基于涉及对立、监督、物理目标观察或抽象思维的模型。毕竟，田野工作是音乐民族学中的主要组成部分，即在野外工作的另一个代名词；而尽管历史上而不在实践中它是该术语中隐含的生物学比喻，但我在那儿却构造出一种园艺的、培养的比喻，且更倾向于该比喻而不是文化研究中使用过分的、充满火药味的比喻。从实践的观点来看，我认为培养的行为最好将我们带到西西所称之为（其余作者也会同意）行为世界中有价值的目的和战略。带着对米尔顿的歉意，这些目的和战略并不服务于那些同样站在那里等待、进而形成理论的人们。

<p style="text-align:center;">（参见《民族音乐学》1992 年第 2 期）</p>

在何种条件下可以谈论音乐的共性

常　静编译

1970年,音乐民族学学会在西雅图举行大会,音乐之共性问题一度成为会议讨论的热点。而今,受伊万·万多尔(IvanVandor)之邀,参与有关讨论,依旧感到棘手,且缺乏足够有力的论据。我们是否可以同意乔治·李斯特(George List)(1971)的观点,同样认为关于共性的任何思考都是无意义的呢?首先需要指出的是,这将使得这一涉及音乐学及语言学、人类学等领域的问题旧话重提。我们知道,任何一门人文科学都是在其普遍性的基础上通过类似"何为人文"这种不明晰的设问方式而使其特殊性凸现出来的。于是,对于共性的探讨便不难理解。同样,音乐学研究也向我们提出"何为音乐"的问题,尽管很少用如此明确的提问方式表述。对于人文现象的探讨、研究必然不断引起共性与相对性这样循环往复的思考。

我们并非反对就音乐之共性问题进行思考,只是对其思考方法仍有所迟疑。我们同样关心如何找到音乐之共性的问题,即如何用一种更为直截了当的方式将其提出。

(1)如果说音乐民族学以音乐之共性作为自己的研究对象,我认为有如下三个理由:首先,正如内特尔(Nettl)最近(1973)指出的那样,这一学科具有广泛的领域可以进行本质的比较;其次,迄今为止,我们所见到的任何一种文明中都不无音乐的存在;第三,它将人们引向"作为普遍现象中的音乐为何物?"的思考……这就构成了音乐之共性的第一个特点。然而,问题一旦被提出,就又会引发出新的问题。因为当我们处于同为音乐的不同层面时,如贝多芬的《第九交响曲》、约翰·凯奇的《广播音乐》、俾格米人的圆号复调音乐、阿根廷马切普人的"塔依尔"(tayil)或爱斯基摩人的"卡塔雅普"(katajjap),我们都会根据其或明确或不太明确的意思将其称之为"音乐"。下面我们就分析一下这五个例子:

①《第九交响曲》与我们同属一种文化范畴,其音乐特性不会引起任何人的异议。

②《广播音乐》在此被作为当今音乐革命之后革新运动的典范。由于诸多原因,人们把其视为"边缘音乐现象"。正如吕韦所言,"如果在平行论中一种起主导作用的诗歌理论排斥某种现代'诗歌'的话,并不使我感到不快。同样,一种适于分析莫扎特、德彪西、杰苏阿尔多、勋伯格和日本的雅乐以及格里高利圣咏的普通的音乐理论却视约翰·凯奇的'广播音乐'为非音乐,并加以排斥,在我看来,亦不觉奇怪。我们应该承认,由于某些不属于我们今天讨论范围的历史原因,我们今天生活在这样一个时代,即:无论什么人(不会有任何危险)都可以给无论什么东西冠以音乐、诗歌或绘画之名"。由此,我们便可认为,在同一文化中……此处指现代西方文明……"音乐"之概念并非一致。

③法国音乐民族学家西玛·阿龙(Simha Atom)的研究资料表明,俾格米人用狩猎圆号演奏的复调音乐则属于另一种文化范畴。在该种文化中,人们有音乐一词的概念,而且可以将音乐同非音乐的音响产物明白无误地区分开,如猎人在森林中追逐猎物时的喊叫声。据此,我们便可毫不犹豫地认为圆号作品属于音乐范畴。至于猎人的喊叫声,我们同样也可以"从音乐的角度"来欣赏。阿龙就曾将其收入了他出版的"俾格米人的音乐"的录音带中。

④卡罗尔·罗贝尔松对马普切人的"塔依尔"进行了研究。他指出,马普切人是阿根廷的一个民族,他们不知"音乐"一词为何物,但却完全理解西方人能从中听到什么。他们的"塔依尔"是当地土著居民的一种叫法,是有别于歌曲①的另一种类。"塔依尔"在一种特定的社会条件下演奏,表现了该文化中用以维系父系社会的个体的生命力。西方音乐学家认为,与歌曲相比,由各种声音有机组合起来的"塔依尔"同样在"音乐"一栏中有其一席之位。"简而言之,它是可以用西方记谱法记录的音乐形式。如果用传统的结构法对其进行分析,它将被看作是马切普人演唱的另一种结构形式不同的歌曲"。但是,考虑到当地土著居民自己的分类方法,即将歌曲与"塔依尔"区别为无区性的、有区性的②分类法,罗贝尔松又指出,"存在于自己文化载体的'塔依尔'作为一种跨文

①etic 和 emic 是美国语言学家派克(KennethleePike,1912—2000)倡导的一对概念。音乐学在 20 世纪 60 年代将其从语言学引进。etic 是从 phonetic(语音的)、graphetic(字素的)这类词中概括出来的术语。emic 是从 phonemic(音位的)、morphemic(形位的)、graphemic(字位的)等一类词中概括出来的术语。译名根据《语言与语言学词典》(R. R. K. 哈特曼等著,黄长著等译,上海辞书出版社,1981 年 10 月第 1 版)。etic(非位的,无区性)与 emic(位的,有区性的),都是记述人类行为的方法。etic 是设定一定的基础,对所有的文化进行比较的方法;因此,从某一种文化来说,etic 是外部的分析者所取的立场。emic 是依据某一种文化固有的模式和概念的方法;它有可能从音乐中剖析出对该文化有意义的项目和相关的特征。etic 以具有客观性和可能适用于多种样式为特征。[根据《民族音乐学》(音乐词典词条汇辑)第 61 页,人民音乐出版社,1988 年北京第 1 版]——译注

②同上

化的分类方法,取消了'音乐'一词……,人们使用'塔依尔'一词,并非是对专业术语的抵触,而是难以设想'音乐'一词能代表一个由旋律和节奏有组织起来的声响"。

⑤ 根据研究者们的描述,爱斯基摩人的"卡塔雅普"是一种喉咙"游戏"或喘气"歌"。因努伊特人同样没有"音乐"这一术语;可是,长鼓舞蹈的(伴奏)歌曲明确地被称作"歌曲",而"卡塔雅普"却被称作"游戏";至于这两种类型的声音则被称作"喧闹声"。尽管如此,还是同"塔依尔"一样,"卡塔雅普"也表现出很多我们所说的音乐的特点,而且某些"卡塔雅普"可以归为歌曲的旋律(尤其是摇篮曲的旋律)。如果把这些也置于音乐民族学家所关注的问题之外,显然是不合适的。

从以上分析,我们可得出如下结论:

① 任何一种关于共性的思考都经历了何为音乐这样一种提问过程,正如哈武德所说(后面我们还会提到),我们完全可以认为,它存在于各种社会。只是由于个体和文化的不同,人们在表述方式上有所差异。但上述例子告诉我们,不能因为音乐一词不存在,就认为当地的土著居民没有能力为其定义。马普切人的情况有力地说明音乐不仅仅是由概念为其定义,同时还包括人们对它的态度,正如埃尔顿(M. Herndon)(1974)指出的那样:"既然不是所有的社会都能对自己的音乐研究深入到可以总结出一套理论来,那么,同样,不管任何社会的成员也都可以区别何为音乐,何为'非音乐'。换言之,无论用具体的词语表达与否,衡量该社会中音乐性质的各种标准都是存在的。"

② 音乐之共性问题不是也不可能是一个普遍性的问题,至少这是因为在"西方文明"中,它与一种称为"音乐学"的研究领域连在一起。音乐学将"音响"现象视为"音乐",既不受场所的限制,又独立于土著居民在自身的文化气氛范围内为其所下的定义。用普遍性和相对性这样的术语与我们力图表明的概念是相符的。我们承认音乐普遍性的存在,就同时证明了音乐之概念无论是在我们自己的文明中,还是在其他文明中都是由"文化定义的"。

世上不止有一种音乐存在,而是多种音乐乃至"多种音乐的"现象共存。从一个词的名词形式到其形容词形式的转变,在我看来是值得注意的,这样我们便可摆脱把全体性视为唯一性的错误观点,从而在整个声响现象中找出被视为音乐的"那一部分",甚至在我们的文化中,音乐的现象也并非仅局限于音乐本身。比如,弗莱斯(1974)就曾论述了节奏在劳动、舞蹈以及绘画中的重要性。他还说,讲话中由于音调的不同而产生旋律,进而又有关于"语言中的音乐因素"的研究。

在何种条件下可以谈论音乐的共性

因此,我认为,音乐学也可以涉及不属于"音乐"本身的音乐现象,或在其所属文化中不被看作是音乐的音响作品。而今天,我们只在被"我们的"文化视为音乐的范围内寻找音乐共性,这是否将自己封闭在"民族中心论"中了呢?

③ 实际上的差别更为细微:当一种科学的各个方面如同我们所研究的社会的各个方面均由文化所限定,而当我们将属于当地土著居民的概念纳入我们的分析中时,我们又不可能避开描述,因此,就有必要应该从位的有区性和非位的无区性的角度接触各种音乐现象,不能只从位的有区性的角度进行,不然就有可能像认识人类学那样过于偏狭。

在"塔依尔"和"卡塔雅普"中,音乐学看到了自身的能力:它可以对这一类音响特征进行描述,从而使我们能够了解它们的文化特征。

如果我们想找到"一种"或"多种"音乐乃至"音乐的"现象中的共性,那么,我们就应该把注意力放在音乐事实上。只要一种音响在某一时期某一地方被当作音乐,我们就要加以研究。因为有的音响现象并不被当地人看作是音乐;而还有的音响现象就如同音乐学所涉及的领域那样,并不包含在西方的音乐概念中。

④ 最后,不要幻想随便在哪个文化群体认为是音乐的音响现象中都能找到音乐之共性。瓦施曼的设想也许可以帮助我们进一步思考。他认为,有可能存在这样一音乐现象叫作 Awx,它与另一音乐现象 Bxy 共有一个 X 参数,而 Bxy 又与另一音乐现象 Cyz 共有一个 Y 参数,这三者都被认为同属"音乐"范畴,然而 Awx 与 Cyz 却毫无共同之处。在我看来,这个假设有其合理性。此处的 A 是指一种纯粹节奏型的模进;B 是指一种由发声器中产生的波的振动并通过整个频谱。我们选择这两种极端的情况为例,是因为在 99% 的情况下,它们与节奏和旋律这两个特点最相吻合。因此,如果我们认为音乐(M)具有旋律(m)和节奏(r)的特点,那么 Ar 和 Bm 就都属于 M,因为它们各自都有 M 的特点(m,r)。如果我们试图寻找 A 和 B 的共同点,便会发现:声音的存在,模进随着时间的开始与结束而展开。这是麦克·阿莱斯特在 1971 年曾列举的一个共性特点,但这两个特点并非仅是音乐的特征:与其他相配合,至今在人类语言和口头诗歌中同样共用。A 的节奏同样可以是一架缝纫机的节奏;而 B 之波亦可能由一台残损的旧收音机发出。

我们还可以走得更远一些,德国作曲家施内卜尔毫不犹豫地大谈视觉音乐,而雷博维茨过去也曾认为巴赫的"赋格的艺术"主要是一种"读的音乐"。尽管我们有很多理由认为这些例子都有其局限性,但这并不能阻止听众以其固有的文化模式把它们理解为音乐,进而这种观点也被其他人所接受。我们是否

可以由此认为音乐总是而且最低限度地是一种"有机组织起来的人类的声音"(布莱金,1973)？也许不是这样,因为"能够"归入各种音乐概念的,不仅仅是音响材料,而是组成"音乐现象"的各个因素,其中包括音乐家、乐队指挥、音乐厅、乐器、乐谱等。如果说施内卜尔是在乐谱形式上看音乐的话,那是因为乐谱形式从整个音乐现象中借用了"音乐书写"的特点。正如莫里诺所指出的:"任何一个属于音乐现象的因素都可以分解,可以被视为音乐作品。"(1975)"有机组织起来的人类的声音？"有人会提出这种疑问。如果与布莱金玩一种文字游戏的话,我们便可提出:"在哪种情况下,音乐才算是人类的？"早在1941年,乔治·埃尔左就曾非常严肃地提出"动物有音乐吗？"这样的问题;而艾斯纳吉(Xenakis)则认为,雨声以及嗒嗒的机枪声与小提琴的级进滑音同样都是音乐。我们还知道20世纪的某些作曲家(如鲁索洛、瓦莱滋、舍费尔)的最基本的贡献之一,就是把"噪声中的音响现象放入音乐领域"。事实上,是"人"决定着何为音乐,何为非音乐,即使该声音原本非源于人类。我们的这种疑问主要考虑到两种因素,因为声音不仅仅是由发出声音的人有机组织起来的,同时也包括接受它的人。我们发现:一种声音现象不一定非属"音乐"领域不可,因为在其内在的以及物质的特点中,有具体的音乐特点;事实上,只要是一个文化群体能够接受,说它是音乐,那么它就是音乐。

因此,音乐既是声音(主要是),同时也是人们所给予它的概念,如果说有共性,那么,这种共性不应只在音乐材料本身中去寻找,而是应在其施动者——作曲家、演奏者、听众——与之的"关系"中去寻找。

(2) 同时,我们还应考虑音乐的内在结构以及与之相关的各种因素。因为我们的目的曾经是——从某种意义上说,现在仍旧是——想把音乐的共性放在音响材料中进行探讨。但实际上,这一尝试却碰到很多困难,比如:

① 要想说明某一特点是共性的,就要举例证实它的确是处处可见,而且没有反例。即使做到这一点,它也只能被认为是"假设"的共性。从某种意义上说,任何一个被视为共性的特点,都是假设的,因为我们不可能对世界上各种不同的音乐文化都了解得非常透彻。

因此,对于音乐之共性的研究就要求我们无论从广度上(各种文化)还是从深度上(对于一种文化)都要具备广博的音乐知识。然而,这又导致了另一种不合常理的结果:由于各地方言中,对共性与相对性的称谓不同,我们积累的资料越多,就越少有可能找到普遍的特点。正如雷奥纳·迈耶所云,"由于数量的不同及其相互作用的复杂性,描述音乐学所收集的资料只能提供很少的可观察到的规律"。

② 继特别观察之后,对于内在共性的定义,又提出了另一个普及性问题。

因为结论的有效性与否取决于个人的知识结构,人可以对所获得的观察结果重新进行梳理、编集。比如,麦克·阿莱斯特说过(1971):"几乎到处都有某种调式情感,可以说是音乐中的一种中心调式"。但他接着又补充道:"音乐几乎到处有其意向,""即使是在偶然性音乐中,也有一种寻找非意向的意向。"通过连续语义学的逐渐转移,我们可以看到如此普遍的特征,以至对其意义产生疑义。

③ 即使布莱金不再试图在行为及结构中研究共性问题,他也还是指出:"音乐中似乎存在着某些共性的结构原则。比如倒影曲式、主题变奏、反复以及二段体的运用"(1973)。"结构原则"这一术语可以让我们想到结构的形成"过程",尤其是反复和变形。此外,对一个倒影结构的定义严格地取决于人们从对声音的观察到元语言描绘的"标准"。那么,人们是否能在这种疏漏和失真的基础上,建立起一种二段体或倒影结构?1922 年,音乐学家韦克尔就曾在巴赫的 bE 调赋格中发现了对称的两个部分。因此,共性特征完全取决于人们在每一个分析中以及各种分析的比较所选择的对象。于是要寻找内在共性,问题的关键是用何种象征符号来表示,由此,便涉及符号学问题:音乐学的描述取决于人们对于音乐所做的诠释。

因为要确定何为共性特点,就必须将其放入各种音乐文化中加以验证,所以,研究者必须相信其同行的成果。而如果我们看到诸如科兰斯基、内特尔、梅里亚姆、麦克·雷奥这些音乐民族学家的论著或 1964 年在英国召开的有关改编的研讨会的纪要(英国,1964),我们就会发现,每一位研究者根据他所参照的理论、所受的教育、所提出的问题而选择的诠释类型是多么的不同。音乐分析能否有一天统一一致,可以为共性研究提供足够的资料呢?

④ 最后,我们还须指出,在研究中同时采用非位的、无区性和位的、有区性的观点的必要性,前面我们列举了许多在音乐学家看来都属同一领域的音响现象,然而,根据不同地方的演奏者,其含义也不完全一样。奈特尔指出:"概念,比如调性,即曲式的特殊格律与类型,应该慎重使用,以便人们更容易认识音乐风格,而非使问题变得复杂难懂。在这些音乐风格中,人们可以找到一些相近的,但并非是'遗传学上'的相似的现象。"(1964)雷奥纳·迈耶也持同种观点。他认为:"两种不同文化可以让人感觉到使用了同一种音阶结构,但这种结构可以由每种文化成员做出不同的诠释。反之,两种文化的音乐可以使用完全不同的材料,而控制材料组织结构的暗含的技巧对两者来说却可以是同一种。"(1971)舍费尔在其"论音乐之对象"中提出"一种建立在音响标准和认识标准上的普及的音乐学"的设想,尽管这一设想在"音乐研究小组"中没有得到进一步发展,但它还是被一些音乐民族学家所接受,并运用于其教学中。特别是在

法国的万森学院,人们非常有趣地发现,梅西安的作品与一部西藏作品在音响材料上竟有相似之处。但同时也应该看到类似的比较——可以达到共性,为什么不?——这保留了非常必要的非位的、无区性的符号。

跨文化的比较能否有意义?布莱金曾指出:"我不想给人留下这样的印象,即我认为没有不同音乐体系比较的基础;不可能建立一种音乐行为的共性的理论,亦不能希望跨文化的联系交往。其实,如果我们审视一下我们的经验,就会认为情况并非如此,我们自己的经验证明跨文化的交往是有可能的。我相信,在深层结构里,音乐中还是包含有人类心理共同因素的,尽管在表层结构中看不出来"(1973)。由此便跨出了决定性的一步。既然相似的非位的、无区性现象可以表现为不同位的、有区性特点,而且不同非位的、无区性现象可以产生同种位的、有区性现象,所以,共性就不应仅在内在结构中进行研究,而是应深入到更深层次。这意味着什么呢?

① 布莱金使用的"深层结构"这一概念值得我们驻足讨论一下。这一概念通过语言学的"明示"将整个音乐现象一分为二:"对于作为声音组合的音符的描述并不一定反映出音乐家是否运用了认识过程,但是对于暗含的认识体系的透彻描述却应该说明各种音符组合。音乐描述问题与语言学分析并没有什么特别的不同:一种特殊的语法应该解释清楚存在于语言中的所有的再生句子。"(1971)

如果列出布莱金所说明的有关深层结构的所有种类,显然已超出本文所要讨论的范围,但却可以勾勒清楚概念的轮廓。如果说,在此我们对认同乔姆斯基的类比理论表现出某些迟疑的话,那首先是因为布莱金的分析并非是形式化的,因此人们不能根据"深层材料"将表层结构的解释或曰"诠释"与一种生成语法的原则进行比较;其次,由上下文决定的语法与加入背景材料的音乐分析之间的类比是建立在语言学"感觉……背景语法"之基础上的;最后,还因为较难认同声音外形可以通过暗含的认识体系完全描绘出来。正如布莱金所说:"如果我们能知道莫扎特在创作时脑子里想的是什么,那么对其作品就会只有一种解释了。"(1973)

布莱金试图说明为什么一部作品只能有一种分析。相反,我们认为,音乐作品的象征意义是复杂的。布莱金淡化了这种复杂性:并将其限制在已知的创作的、社会的或认识的条件下。

在此,我们对布莱金的主张只是做概述性的评论。对于我们今天的议题来说,最重要的是要了解他非常强调"过程"的重要性。他指出:"文达人的音乐传统中还有许多方面在继续变化着,但只有完全深入他们的社会中将该文化赖以存在的社会基础和人们的认识过程进行无意识的比较才能发现文达音乐的深

层结构,这是积极意义上的结构,可以更好地说明'过程',这是文达人音乐创作的源泉。"(1971)

似乎布莱金(的思路)只局限于创作过程。尽管前面提到的跨文化联系的设想可以让人认为某些心理上的深层结构可能是共性的,即在生产与接受方面是一致的。"如果我们不了解人类'行为'的特点(如果是音乐所特有的),我们就无法回答在什么范围内,是人类音乐的这个问题"(1973)。进一步说,就是音乐共性不应该在内在结构中而应在与音响现象相连的各种行为表现中进行研究。

② 布莱金在此又重提过去(1960)雷奥纳·迈耶解释得非常清楚的一种观点,即:"当人们考虑共性问题时,已知材料是否与不同文化相一致,或是否有科学原则建立在特别具体事件上,这些都不是人们提问的基础。在诸多不同的以及存有分歧的具体细节背后,是否存在'功能原则',这才是提问的基础。"(1971)

迈耶认为在与音乐相关的心理过程中,更具体地说,在其内涵和值项中可以找到上述的两个原则:"问题是要知道组合过程在不同的文化中是否是一样的,相近的音乐结构和过程是否可以在不同的文化中产生相近的或类似的内涵。适当的有代表性的选择表明这些过程是跨文化的。"(1971)对我们来说,只有当答案的过程而非答案本身有可能被视为共性时,迈耶的观点才是可以接受的。

现在,我们从生产策略谈到接受策略。正是从这个角度出发,心理学家D.哈武德在其最新一份研究中(1976)提出了一些关于音乐共性的设想,他说:"必须弄清一种跨文化的音乐共性是否可以存在于音乐本身(无论是在其结构还是作用中)或音乐的制造方法中,对于'创作音乐',我不仅只注意人们如何进行实际演奏,同时还注意到人们听赏、理解以及学习音乐的方法。"正如人们所看到的,"创作"本身并没真正受到重视,除非它完全包含在"成就"这一概念中。但是,在此使我们感兴趣的是基本的发展过程:"音乐行为中,理解音乐和演奏音乐的'过程'比起音乐知识或音乐活动的'内容'更具共性。"哈武德还列举了一系列他认为是共性的感知行为:对于音高的感觉、八度的普及、旋律的捕捉等。紧接着,他进一步阐述这些感知的共性是如何与共性类型(包括音乐在内)融为一体的:

a. 根据演奏者及听众的期望;b. 根据适于该文化所估价的标准;c. 根据适于具体演奏的背景;d. 根据与认知世界的办法的比较。(1976)

③ 根据以上分析,我们可以得出如下结论:

a. 人们是在被莫里诺称之为"策略共性"的范畴内提出"深层结构"或"信息过程"的名称的,而不是在我们所讨论的内在的已知材料的范围内。

b. 我们不会忘记此处所讲的"策略(strategies)"均是指与音乐现象"联系

在一起"的策略,而非其本身。

c. 根据人们所说的生产策略,在音乐符号学术语中又称之为生产项①,(纳蒂埃,1975)或感知策略,又称感知项②,至少存在着两大类别的"策略共性"。只有当生产项的共性和感知项的共性之对比表现得更系统时,人们才可以观察到其中的一致之处。但是,我们没有理由认为作曲家的感知行为与外行听众的感知行为是类似的。

d. 因此共性问题可以放在音乐符号学的领域内加以研究。我们知道,音乐符号学可以"中项"③或在物质分析中将音乐现象分辨出来,从而使内在风格特点或生产项的分析突显出来,换言之,将生产项所提供的背景材料纳入"作品描述";感知项的分析则可表明音乐现象是如何由感知策略组织起来的。

哈武德在其论述中特别强调了个人在感知行为中的"背景"作用。我建议在符号学范例中引进"库存"这一概念,当然与生产项和感知项的内容不同,"库存"是指作曲家或演奏家(在传统的口传音乐中)赖以创作一部作品的支点,即对于曲目、理论、作曲技巧等的了解……通过金字塔形的图表,我们在中项分析中介绍了一部作品中不同的风格层次(纳蒂埃,1975),而这一图表同样适用于生产项分析。同样,每个听众从各自的音乐文化、感觉、听力的敏感性等角度去认识,这一个人"库存"的某些特点便可以重新与他人相联系。

这些"库存"的内容不可能是共性的;相反,其存在的形式是共性的。"库存"的概念可以使我们更好地理解前面所讲的"过程"一词的含义。过程即是由库存到内在音乐的过渡桥梁。

由此,我们可以看到符号学范例有助于共性的研究,以同一风格的作品分析为中心,无论是对于生产项,还是对于感知项,它都可以将库存、策略规则以及内在的背景材料区分开来。某些特殊的策略规则显然是针对某一特定环境。但通过列举各种规则表,人们就可以进行归类,进而确定哪些是共性的。似乎没有人故意要把音乐学研究领向寻找共性研究中,如果有谁试图这样做,他最终一定要失败。因为无论是相对性还是共性,都不可能彼此独立地被研究,只有在文化整体中描述音乐行为和音乐现象,人们才能够明白为什么音乐是人类的一种特殊行为,为什么人类生活中,在"言语功能"之外,还同时存在着一种基本的"音乐功能"。

(译自《民族音乐学》1984年)

① 见《中国音乐学》1994.1.P137 常静译《作为符号学现象的音乐作品》一文,第一个问题。
② 同上
③ 同上

论音乐共性的问题

[美] B. 内特尔 管建华编译

在一定意义上,音乐民族学研究的历史是在确信各种文化拥有自己的音乐,它区别于其他所有文化,源于自己的历史、价值结构与社会相关的类型,以及研究音乐的共性两者之间的一种张力(tension)。音乐民族学试图界定音乐,是为认识音乐的多样化与其统一性,甚至,在该领域早期,学者们也明显地意识到这种张力。如A.J.埃利斯的著作中集中展示西欧不能包容的音阶体系,霍恩博斯特尔假设的一种种族文化旋律的下行音阶趋向。这种张力也体现在学术历史的其他方面。早期把对非西方音乐文化的兴趣作为西方研习者研究单一音乐"起源"的一种特征,而这种研究现仍大量存在,它也出自早期心理学、社会学、音乐学以及语言学的研究,试图创造一致的理论平等观察所有音乐文化。这种理论的和分析的体系能够取得论述所有想象的音乐现象的多样性,许多论文喜欢在特定的文化中用音乐人类学的理论来论述。但这种从一种文化假设的理论延伸到其他的文化,所有这些学术现象表明,许多音乐民族学家用大量时间研究和关注世界音乐的多样性,但仍在使用假设理论特征作为共性的那些术语,来阐释他们音乐的终极目标。相对的观点,由许多学者们提出,特别是出自一些非西方文化的学者们,他们拒绝承认比较的可能性,或甚至在丰富意义中的跨文化交流音乐信息的可能性。但现在这些观点已进入一种衰落期。二十年前,正如研究者的自觉意识带来的人类音乐多样化一样,其思想成为音乐民族学的主要贡献的特征,它现在成为该领域研究音乐共性的特征。

但是,我们所说的是什么样的共性?各种发表的著述谈论着这一问题,明确地描述是多种多样的,各不相同的。在此试图提出一种共性的类型学,以便使工作接近于建筑一种该课题系统研究的框架。在此,共性应包括适当的音乐的界定。为了便于识别音乐,一种发声(或者,按凯奇的说法,甚至是一种非发声的)必然包含一定的特征。正如它们是什么,我们没有听到便不能说。假定当听到它们时,我们能够识别,但这种假定可能是错的。首先,第一点,只有最宽大为怀的听众才能接受如像包含有由电子机器制造的声音和由乐器故意发

出噪音的音乐。但在当代西方文化中,这种发声确实出现并作为"音乐"!当这些声音出现在音乐厅,贴上作曲家的标签,它们被作为音乐。在不同情况下,假设是不可能的。因此,它至少取决于一定范围社会的语境(context)来确定一种声音是否是音乐或者不是。

让我们转向在试图提出一种音乐共性界定遭遇的第二个困难点。在许多文化中是没有"音乐"概念的,更需指出,实事上世界不同文化以许多不同方式进行声音世界的分类。那些在欧洲和北美对我们来说是歌唱的,在伊斯兰文化中可以被认为是"吟诵"或"朗读";对于我们来说像鸟语的东西,在非洲某一文化中可以是"音乐";对于我们来说是音乐作品的东西,在其他地区则被看作是非音乐的操习模式;等等。因此,至少在两种音乐观之间存在着潜在的矛盾。世界范围内我们接受的音乐界定,是因为我们通过聆听能认同它,正如我们能认同世界范围的文化特征,如像衣、食、住、婚、祈祷、教诲,不管对它们的称谓或它们的分类有何疑问,我们能看到它们;另一方面,也要考虑到各自文化感受这些活动有其自身的观点。当上述这些过程被说到和做到时,我心中毫不怀疑世界存在着与这些过程联系的音乐这样一种现象,所有文化都有音乐。音乐能被外文化的人们所认识(虽不必然是理解),是因有音乐的特征。无论是怎么制作出的音乐,它都可在一种共性意义中被认识。

第二点,与共性种类相关的是类型,它包含着个性或特色,并具体出现在各种音乐的发声中。当然,我们再次回到相对界定的问题。一首歌或一个乐句是一种发声吗?大的剧目作品如歌剧或交响乐是具有举世无双的发声特色资格吗?那是否可以说音乐的特色功能会在各文化单元中出现,如何界定其特色?是否具体地存在一种包罗万象的特色?我们是否在没有听到完整的音乐的发声时,仅从短小片段的音响就能认识该音乐?我们是否知道听到的音乐它应该告诉我们什么?我们是否能回答,它的特定的观念,持续的音高,节奏组织的意义,重音结构的感觉,然后才能面对其音乐特色的问题。这些特色,不也表现在信息传达所包含的如语言形式中吗?这种问题也不是只属音乐学。有时,当听人言谈,我们能知道何种语言被使用或者知道它是一种真实的语言,尽管可能是一种俚语,但我们不一定听懂或具体确认这种语言。我们知道,所有语言都具有一定特征:元音和辅音,音高的使用、连音、句子单元,但在语言世界,各种发声必然是这些特征吗?确实,如在各种音乐发声中寻求共性的出现,就必须圆满回答这些普遍性,它也可特定地用于如何界定音乐。

第三点,音乐共性类型可包括各种音乐的"音乐"术语特征,并可在一定意义上与"语言"类比,它所组成的全部曲目受具有这种语言和文化特征的人群所

把握,它的音乐风格与语言是相类似的,由作曲者吸取一种共同的词汇创作出新的作品,形成音乐延续的能力。这是"一种"音乐,而世界的音乐像语言一样,可包含五十、五百、五千种音乐,并有其分类的标准,而这种分类比用于那些语言之间的区分更难达到。但不管怎样分类,这种特征也是各种音乐所具有的,尽管它们各自音乐发声的各种分类并不那么明显地表露出来。没有任何人,任何论著,任何成果能包容所有音乐的典型样式。所以,我们很难对此给出具体的答案,但或许在此思考层面上,我们能适当地找到我们所寻求的共性。

在音乐结构中可以有一些共性。如所有文化都唱歌,而所有声乐音乐中,主次声部的总音域中,主要旋建音程会显露出某些共性,但这种音域音程的计算是模糊的,因为音程还包括 $\frac{4}{5}$ 音、$\frac{3}{4}$ 音,而且确实形成了世界各种音乐旋律的进行。据我所知,在音乐发展中,还没有哪一种文化能独霸半音、$\frac{1}{4}$ 音,或三度音、四度音。

进一步来看,各种文化尽管其音乐在起始时是不相一致的,但在音乐终止时其音响是倾向于下行的。在音乐发声中,常形成一些内部重复的运用,包含变奏组成的部分,并且,有一种根据显著的长音和强调的重音节奏构成。在此含义上的共性,存在于各种文化。但也存在其他的含义:它们不必然是表现为以音乐自身的存在为秩序,因为它们不能简单地将音乐作为音乐内界定的部分。换句话说,可以想象一种音乐开始存在时仅仅以三度音程,或只具有各种相等长度的音,更确切地讲,人类不仅决定创造什么音乐,而且在于以特定的方式创造音乐,这种特定方式在世界不同音乐中是极其多样化的。

在音乐的概念化和音乐行为中是否存在相似的共性?其实,它们很难孤立地被说明。确实,它们首先必然是有关音乐的超自然的东西;所有已知的文化都是以音乐伴随着宗教活动。D.麦克阿勒斯特表述了同样的看法,他讲,在世界各地"音乐都转换着体验"。

音乐作为艺术,是突出创造性的组成部分,在仪式,创作者或表演者,或出版的作品中被认同。人们不是简单地"唱歌",人们唱着某些事。音乐也是一种工艺品式的组成,尽管他们构成一种工艺品方式的观念有着极大的不同。不同文化的视觉艺术或文学艺术假定是相似的,但在一些文化中,不一定相似,例如舞蹈。人们可以简单地"跳舞",或者跳一种特定种类的舞蹈,但不必然就是含有观念的舞蹈。

当然,音乐联系着舞蹈——我们还没发现无音乐伴随的舞蹈。同样,也没有完全无字无诗的歌唱。因此,体现在各种文化中的音乐类型只是有少许的共

性。而且,这种共性在各种音乐的发声(utterance)中并不存在。

在我们对已知世界各种音乐的关注中,某些出现的音乐特征是一种压倒许多文化的强势文化的特征,而且它们确实在世界各地分布,并有多种不同。我们是否能把这些特征也作为一种类型的共性?或者,更重要的,在世界大多数文化中它们是否显示出一种特殊的意义?我们如何解释它们的存在?

第一种解释将这些音乐特征归因于共性的作用,这种共性在一定意义上涉及了人类乐感的深层结构。除此之外只不过是由于某些原因,一些文化固执地或以难以预测的变化离此远去(或背道而驰),这种背离的类型被认作是一种脱离常轨或失常。第二种解释,人类各文化或直接地或间接地互相关联,因此出现程度上的共同发展,但也有少数文化仍保持着自身传统不受影响。第三种解释涉及人类生理的和身体的需求。第四种解释便回到进化论的方法,假定在各种音乐历史现象中有一种给定的顺序,并假设一些少数文化的进展仅达到一定的高度,而在此同时少数文化却达到了一种更高的程度。在我看来,第二种解释稍为合理,但我们永远不可能找到这种证据,这也肯定包括我们自己对共性类型的特定的尝试性的认同。这种共性在音乐图表中也可能是一种例外。这种例外的"共性"如:四声音阶与五声音阶由不相等的音程组成,如大二度或小三度;多个八度的歌唱;歌曲与作品的诗节的结构;打击乐的运用(包括被 C. 萨克斯所称的人类音乐"最古老"层的乐器那些特殊发声的工具);专家们出于宗教、审美、社会原因的一些见解;识别音乐的好坏,使它表现得更为充分或有更好的质量,换句话说,这是音乐专业的观念。

现在我们较多转向特殊性方面的问题。继续上述思路,进一步我们会发现非共性也是很普遍的。它与共性相比是较局限的分布。在上述四点共性的最后一点中的共性,是凭想象所称的"共性"。因此,我们从音乐自身界定的组成转向音乐发声的基本特征,转向音乐的文化特征,然后转向世界音乐总体类型方面的特征。很清楚,我们的论述围绕着同一中心,其真正的中心在音乐的本体。尽管各种文化看上去都能界定音乐(或有着类似的音乐概念)且毫无什么困难,但许多方面证明,它不是跨文化的界定。考虑到如下事实:大量世界音乐对于西方文化学者来讲是未知的或不全知的,虽然令人轻松地推测所接纳的共性可能性和试图界定某些共性,这些共性可能性是空而无效的。不管我们是否成功地界定共性,大量的问题仍没有得到解答,如:是什么导致了要解释这些现象的存在?由上述提到的某些理由,较准确的音乐"共性"的特征,是显露在围绕着同一中心的中心点,它可能更多地不知如何联系人的性质和人的遗传(或发生)的形式。实际上,较少的共性特征,其类型很少遍及世界甚至一种文化之

内,较多的共性包含在该文化本身,由该民族互相教学的文化。我们研究的共性现仍处于一种非常天真单纯的状态。十多年前,音乐民族学家开始的工作便带着这种毫无怀疑共性假设;他们的注意力集中在说明人类音乐无限多样性的任务上,忠实于多样化的描述和解释,形成了音乐民族学研究的纯正。我敢冒昧地说,这种假设的共性被许多学者当作进入该领域的情感动机因素。仅在最近数年,多样化受到威胁才帮助人们揭开了这种假设共性的盖子。另外,也受之于人类行为发生学作用的信息复苏的刺激,掀起了重新评价共性的兴趣。共性的研究或许将在某时某刻成为音乐民族学家的中心任务?

(参见《音乐世界》1977年第1期)

当代民族音乐学研究文集

从分类学的角度看"音乐性的"行为的共性

夏尔·布莱斯 吴文光编译

导 论

大约在28000年以前,迄今所知最早的人猿所制乐器被放进法国的一个山洞里。此后的18000年中,人类在他们各自的生态进程中,根据自己的技术,以可能得到的有机材料为基础,制造了多种多样的乐器。在此期间,他们还发展了和他们各自的语言以及对世界的看法一样各不相同的音乐表现系统。无论何地,只要接触成为可能,这些独立的文化就会在不同程度上就他们的音乐传统的一些方面进行互相交流,但这种交流也足以制造出一种普遍的幻觉,这种幻觉激发了人们去发现梦寐以求的音乐的共性的要求:随着世界通信和留声、录音技术的进步,我们似乎具备了进行这种追求的可能。但通过100年来的比较研究,一个不可回避的事实是:世界上并没有绝对的音乐共性。某些在音乐的刺激下的共性神经反映是可能存在的,但这种可能性在很大程度上还只是一种假设,而且尚未在世界上所有的文化中得到验证。迄今为止,仅有的共性看来只有一点,即:各种人们都具有某种"音乐性的"行为。

14年前,一种对关于音乐的行为的系统哲学需要把我领入了寻求音乐的共性的"骑士团",在此期间,我不久就意识到我的观点和查尔斯·西格颇为相同,而且在相当几年中我们曾不断地讨论它们。西格的全部观点已被包括在他的《美学符号专论》一文中,读者可以看到在我们各自系统之间的平行关系。我们在观点上的不同之处在于归类方法方面,除了不少共同点外,我增加了四个行为种类而西格并未这样做,因为他是在解释交往的普遍性,而我却推出了一个包括某些"音乐性的"行为的特殊规律的模式。

一、音乐和"音乐性的"(music and musical)

对共性的讨论要求使用广义词汇,狭义词留在对非一般性情况做说明时用。对本文所提出的模式来说,始终恪守广义词和狭义词的区分是十分重要的,诸如什么是音乐(music)和什么是"音乐性的"(musical)之间的区别。

1. 什么是音乐(music)?

这是一个争论未决的问题。以唯我主义开始并继之以民族中心论的一系

列问题妨碍了进行尽可能地规范化讨论。任何个体或由个体组成的群体把音乐作为一种存在来感知都根据一系列的特殊条件。从交叉文化比较的角度来说，被某一群体接受的任何一个或数个特殊条件可能会被另一群体所拒绝。在某一个群体之间，音乐可能是一个具有普遍性的词汇，但当它被放到群体之中时，它就变成了一种特殊，它的普遍性就消失了。但是，如果我们能够讨论为多种或多种以上的文化所共有的一些具有"音乐性的"东西（译注："musical"一词在此译作"音乐性的"稍合原意），我们也许可以说"音乐性的"是一个具有普遍意义的词汇，而音乐一词则不具备。我提议：我们也许可以讨论为各种文化群体的精神意识所能接受的带"音乐性的"东西的共性。

2. 什么是"音乐性的"（musical）？

某些人类活动方式是具有音乐性的。某些人类活动的产物也是具有音乐性的。我们对"音乐性的"界定必须以此为前提。

所谓"音乐性的"是指某种具有特殊性的行为。通常我们把这种特殊性归结为听觉现象。不过，对世界上某些音乐体系的检验说明，这些特殊性中也有视觉和触觉的成分。如果说这是具有"音乐性的"，那么这也就是说，作为组成部分的这些特殊性在时间和空间中构成了一些有组织的东西，而这些东西被感官作为某种独特的时值或包涵时值的质量感觉到了。"音乐性的"之中所具有的这种时值特点也许是仅有的可以称作绝对的观念上共性的东西了。其他的具有共性的概念，虽然它们也可能被广义词汇所指代，但它们包含有更细微的特殊性组织，因此，它们是具有可被分类的性质的共性。

从文化交叉的角度来检验这些组织的细微结构使对这些具有"音乐性的"行为进行分类成为可能，在对最具一般性的到最具特殊性的分类过程中，决定类目的标准是不同的。在最具普遍性的类目中，什么是"音乐性的"是根据已在实践中确立的每个行为类别的特色来组织它们的特殊性的；而对行为类别中的亚组织的署名则根据与之相对应的感官特殊性来定。最少普遍性的类目是那些被认作是具备了"音乐性的"组织的限定形式单位。一种形式自身之所以具有共性是因为它包含着特殊类型的由有特色的特殊性组合起来的概念或观念。

从前述可以看出，什么是"音乐性的"并非是根据音乐对象的具体特点来划分界定的，诸如某个群体所感知的音乐存在之类。我们有意在此把这种具体性略去。众所周知的是，在拉维·香卡乐队演奏的拉格——马尔库安斯和包斯三重奏艺术团演奏的布朗姆斯C大调三重奏作品87号之间只有很少一点儿可以被称为共性。这两个演出组之间的共同之处只是他们都具有"音乐性的"行为。

二、四种"音乐性的"努力：固定型、编排型、即兴型、随机型

通过对世界上不同文化的广泛研究，具有"音乐性的"行为种类，可以用四

个广义词来描述,它们是:固定型(determinate)、编排型(programmatic)、即兴型(immediate)和随机型(probabilistic)。作为"音乐性的"共性的一种,固定型是指某些固定不变的东西;也就是说,从这些东西的可观察状态来讲,它们已是不可改动的了,因为它们是某些其他已完成的或已达到目的的"音乐性的"行为的产物。编排型行为是基于某种已确立的固定形式上的;它不是形式自身,它是形式的一种实现,因此它是可发挥的。即兴型"音乐性的"特点是具有直接创造"音乐性的"组织的特别准则和规范;这些准则有的可能在理论性的经典中有所阐述,有的则可能存在于传统之中,音乐家们按规矩互相进行交流。无论在哪种情况下,即兴型行为总是遵循某种已确立的音乐性法则,而且对被认为是"音乐性的"、可被接受的变化性陈述进行发挥。随机型行为也产生被作为是可接受的"音乐性的"现象。但是,任何演奏者或听众不可能对此在一生中得到两次同样的体验。随机型和即兴型不同,如把两者进行比较,前者更具任意性和机缘性,即其中没有正规的法则可展示"音乐性的"组织的进行。

以上介绍的四个词汇是相当具有普遍性的。虽然我们不能说它们共同存在于世界上的任何一种文化中,但作为"音乐性的"行为的共性的组成部分,在世界上的各种文化中都可以或多或少地找到它们各自所代表的"音乐性的"行为。这些词汇的普遍性将会在下面的章节中用实例进一步的论述和澄清。在每个类别中,它们的各种表现形式是根据有可能区别这些表现形式的感官属性分目的。

三、和音乐特别有关的感官:听觉和视觉

虽然我们已知听觉存在于"音乐性的"行为的各个方面,但由于在这方面的研究很贫乏,所以我们将不在这里对此进行讨论。几乎是基于同样的原因,触觉、味觉和嗅觉也不列入本文的讨论范围。西格把舞蹈列属于触觉系统,这从他的角度来说是正确的。但是当舞蹈者互相配合时,他们也部分地获得视觉经验,而对观众来说,舞蹈是全部视觉性的。在对"音乐性的"行为的研究中,当我们把范围限制在听觉上,它是最重要的;我们将坚持把视觉的"音乐性的"行为包括进来,它常常因为分类上的偏见而被忽略,特别是在西欧文化中或在从欧洲地域产生出来的文化中尤为明显。

(1)能够通过刺激听觉神经系统感知的,具有促成某种时空感觉的现象属于"音乐性的"组织的听觉类目。这一类目中的具有特殊性的组成部分包括所有的基本频率和它们的泛音,以及和振动听觉信号有关的发送性刺激物。简明地来说,这个类目的特殊性组成部分有各种音高、音色、元音、辅音和振动。在此必须强调指出的是,每种听觉振动,包括鼓声,都有一种基本频率,每种基本

频率都可通过实验设备进行测定;因此,不具备音高的声源是不存在的。听觉信号的两个细分目是:声乐的听觉信号和器乐的听觉信号。

(2)"音乐性的"组织的视觉类目包括三个范畴:图像、运动和光的运动。这些类目基本上很少被认为是"音乐性的"。但世界上的任何文化都至少包涵这三类中的一类,而且这一类中的各种形式的特殊性组成部分都引发某种时空感觉。对于并不认为以上提到的三类是具有"音乐性的"人来说,问题在于受到以下三方面偏见的影响:

　　a. 任何非听觉的东西都是非"音乐性的";

　　b. 视觉行为是附属性的而不是一种"音乐性的"行为;

　　c. 认为视觉现象本身是一种独立的行为形式。这三种价值判断在他们各自的文化前因后果中是可以的,但不应该应用它们把视觉性从关于"音乐性的"组织的共性讨论中排除出去。

在我们对"音乐性的"组织的各种各样的特殊视觉性形式的分类中,我们将提及诸如能引起观众时值型感觉的,作用于视觉神经系统的各种刺激物;在某些类别中,视觉性的东西还会在听觉神经记忆中引发某种认知性的听觉性反应。因此,这些类别中的特殊性的组成部分包括任何形状、物体、光照度、色彩光谱的结合。

四、固定型的"音乐性的"组织

在固定型的"音乐性的"组织中,所有例证都是在其他三种类目中列出的"音乐性的"行为的产物。固定型中的各种形式是通过一些技术种类创造、保存和永久化了的东西。虽然这些技术种类产生出的有些时空类型并非作为音乐来接收,但它们包含的主要特殊性的组成部分是属于"音乐性的"性质的。无疑有些读者对某些例证会感到难于接受,但也可能有些读者会觉得对这些同样的例证有重新或进一步调查的必要。

(1)固定型的"音乐性的"组织的各种听觉形式中最容易被感知的是录音过程中的产物。留声机和录音机使以固定的形式保存先前的演出成为可能;这虽非演出本身,但它却可以被用来在时空中再现那次"音乐性的"行为的组织。与此相类的百音盒、唱片和自奏钢琴也属于固定型。录音也同样被用来再现"音乐性的"暗示,诸如号角声或其他单一性的信号。最后,像音乐钟、汽笛、电喇叭以及蜂音器之类编排有特殊音程和固定时间的信号装置也可被认为是具有"音乐性的"。

虽然某些属于固定型的视觉形式被认为是"音乐性的"活动的附带产物,但它们通常很少受到重视,或者根本没有给予重视。在这些形式中有代表性的是

"音乐性的"组织的图像表现;在雕刻形式中,文字记忆提示和纽姆记谱可以引发"音乐性的"现象的感知。用字母、音节、指法、五线谱或简谱等描述性或指令性的记谱系统亦可达到同样的审美效果。并非所有阅读"音乐性的"记谱的人都能获得认知"音乐性的"组织的经验,但是有些人在此过程中的确分享到这种经验,这对学音乐的人来说都是可能的。

(2)固定型中的各种运动和光动类别是否属于"音乐性的"是最难确定的,它们之所以被提及,客观地说是因为它们使某种暂时空间型感知兴奋起来。光动类中包括各种记录形式,诸如电影、录像以及录像盘等。它们可能是对以前的某次演出的记录,也可能是电影棚中创造出来的动画产品。这个类型中的一个独特例子是马歇尔·麦克露兰的直接带有声轨的电影胶片。另外(作为运动性刺激物)简单的动画木偶和自动"舞蹈"喷泉等视觉审美物也应给予考虑。

五、编排型的"音乐性的"组织

世界上大量"音乐性的"行为属于编排型的"音乐性的"组织这一类。此类中的所有现象都和某种已确立的由任何一种带有被认为是在某种角度体现了"音乐性的"特殊性的组合形成的规则相符合。这个类目是属于可解释性的,因为这种"音乐性的"展现是由一种或多种人去执行的。通常认为,一种编排型形式的再次表演,相对来说,是基本相同的;而且每次表演均无即兴演出。所有编排型活动都是存在于乐谱或传承表演传统中的某种固定型组织的活的再现。

(1)和通常一样,听觉形式是这个类目的主要成分。亚分类在这里是声乐或器乐或声器乐的结合。在每个亚分类中,还有一些具有特殊性质的细类目,这些细类目涉及它们各自的功能和"音乐性的"仪式场合。这些细目虽仍用广义词代表,但它们所具的共性比它们所属的亚分类来得少,而且当它们存在于各种特别的文化中时,它们反映世界性看法的各个方面。

(2)劳麦克斯(1976)讨论的关于声乐作为独唱或合唱或独唱、合唱相结合的大量参数可认为是某种演出实践的共性。从大量作者们的观点和看法来看,笔者认为(布莱斯,1977),语音也是具有"音乐性的"。因此,在目前的讨论中,我们将列举任何一种在某方面具有"音乐性的"组织的重要性:共性(各种时空值型)的声乐种类。

声乐信号是由最少量的音高和节奏值组成的;它们声音短促而且和特殊的行动和事件有关,发声者常把它们的语音意思转变到几乎难于理解的地步。军队喊口令和街上摊贩的叫喊声就是很好的事例,日本能乐以及歌舞伎鼓手也使用各种人声信号。

吟诵人声的发生是各种各样的,它们可分为数种并带有各自不同的功能

性。为巫术——宗教目的的咒语发音时带有音调和韵律，巫师、术士和巫医不断重复用吟诵或短小的分节歌召唤魔力直至达到需要的效果。很多独唱和合唱的诗作诵唱在一个统一连续体内的跨度可以从带有音乐性的语言直到很正式的各种歌唱种类，而且经文或其他神圣作品也属于此类。

（3）无论是独奏还是合奏，器乐的"音乐性的"实践是根据这些实践的交流性功能来分类的，诸如单一信号、代码信息或演奏会。单一信号交换一个短小而有特殊意思的信息，这个信息可以是导向性的或指示性的（作为某种标志信号）。导向性的单一信号为众所周知的用以通知听者去从事某些特定活动的角声、号声以及哨声等。指示性的单一信号通过用诸如钟、锣、鼓之类的乐器演奏某些事先决定了的声型来指出某种情况，有如火灾、死亡或某个外国人的到来等。用以表示某物某人的"音乐性的"特指也属于单一信号，其中各种主题歌和主导动机是典型的例子。所有这些信号都是某种事先存在的决定了的原型的演奏版本；我们不能把它们与作为即兴型的形式的某些"音乐性的"组织——语言替代物——混淆起来。

代码信息可以在世界上的某些文化中找到。由一种或多种乐器演奏旋律，而这些旋律赋予的语义对象是通过"音乐性的"特殊性部分的自身特别组合来指示的，它们并不在任何可注意到的方面模仿口语。代码信息存在于维拉·克鲁斯的特必华和欧特米的仪式音乐中，在这些音乐中，由吉他伴奏的小提琴旋律传达语义内容。维拉·克鲁斯的波波路卡在笛子上演奏"吟诵史诗"，而在同一地区的胡阿斯泰克斯则用笛子来导演他们的《小老虎舞》。在马提尼克岛上，塔米尔人的后裔在他们的本·蒂埃·库利仪式上使用鼓奏代码信息。在伏顿（Vodoun）教中，鼓奏既可作为单一信号也可作为代码信息。随着音乐民族学家们在"音乐性的"行为的符号学方面兴趣日益增长，我们可以预期有更多的例证会被报道。

代码信息的另外一种形式是作为诗歌吟唱和戏剧演出伴奏的背景音乐。使用这种"音乐性的"组织的文化运用大量"音乐性的"程式或举例去制造希望达到的基调。这也是认为在商业广告作曲中的某些常例是出于自觉或不自觉地运用代码信息的原因和理由。

演奏会当然是最普遍的"音乐性的"行为之一。无论是独奏音乐会还是乐队音乐会，器乐性演奏会是由某种确定的"音乐性的"曲目表演构成的，这些曲目可能是记谱作品，也可能是基于传统的习得。作为一种共性，演奏会主要是纯听觉美感的表现和经验。

（4）编排型行为的"视觉性的"种类既常见也不常见，这是根据各人的看法

而定的。运动类的东西比较容易被认为具有"音乐性的"品格。把光动现象和"音乐性的"观念联系起来则需要在"信仰"上有所飞跃。

① 从编排型"音乐性的"组织的纯形式中很少发现有光动现象,光动现象通常作为加强某些戏剧演出的效果出现,或像火把在塔希提火舞中的作用一样,作为某种编导的工具。然而也有些文化表示相信色彩从宇宙论角度上和听觉现象有关联,并说在进行音乐实践时这些观念是被结合进去的。

对光觉审美兴趣的增长曾刺激过某些对共感的研究,但是在关于共性问题的讨论中,我们遇到的有兴趣的题目是关于一个光动表演的"音乐性的"风格问题。斯克里亚宾曾为光和色的"音乐性的"用途着迷,而且他的作品普罗米修斯(作品 60 号,1910)在纽约演出时用的是瑞明顿发明的叫作"发光键盘"的乐器。对纯光动形式的进一步实验导致了威尔利德的不和听觉现象联系的"豪华键盘"(clavilux)。近来,光的放映已成为某些摇滚音乐会的一个方面,并进而成为某些电声性质的混合媒介作品的一个组成部分。

② 从编排型"音乐性的"意图方面来看,运动性行为经常和听觉性伴奏连带发生,而且它是混合性组织的一种类型;某些纯舞蹈形式是存在的,但不常见。要把各种运动方式归入"音乐性的"共性范围之内,就要把姿态和动作组织成具有时空值的各种类型。虽然舞蹈和哑剧的表演作为行为的共同方面存在于世界上的各种文化之中,但是它们在运动方面的各种特殊性组成部分通常是有文化局限的和非共性的。

我在关于舞蹈和哑剧不同于群体劳动、杂技和体育的分析(布莱斯,1978)中提出了在具体时间中组织动作类型的四种时间式样,即:叙述性时间、编排性时间、节奏性时间以及运动性时间。无须涉及我对这些词的界定就可以判定:由于体育自身目的性的原因,在编排性时间、节奏性时间,以及运动性时间诸方面的结合上,体育有别于上述提到的其他运动类型。体育强调达到最有效的动作组织甚于动作在各种时值性节奏型中的表现,因此它不是"音乐性的"。舞蹈和哑剧表演则无疑具有"音乐性的"目的。而且,从广义上来说,有些群体劳动和杂技种类也似乎很具有"音乐性的"属性。如果以上论断是正确的,那么杂技、群体劳动和舞蹈、哑剧一样,可以作为编排型组织的共性亚组织。

(5) 编排型组织的各种混合形式。运动类、光动类、声乐类以及器乐类行为的各种结合为编排型组织的大量的各种混合形式奠定了基础。有些广义词从共性的意义上可适用于它们。诸如:礼拜仪式的、典礼的、乐队的以及戏剧的等。同样,某些有关形式上的亚组织的词,诸如:自由形式、变奏形式、常用基本形式和固定形式等也在考虑之内。我们对待这些广义词须比通常更谨慎,尽管

它们中的一部分已在《人·魔术》和《音乐性的场合》讨论过了(布莱斯,1978)。在共性意义上把这些词统一起来的一个抽象的基本概念就是每个词代表一种根据某种程序和规矩在时空中组织起来的事件的观念。

六、即兴型的"音乐性的"组织

这个使人神往的类目的特点是由生成性的行为构成的,也就是:即兴。先前所述的固定性的编排在这里并不存在,因为这种"音乐性的"行为是在演出过程中随时创造出来的。而且,它也不是随机性的,因为具有把即兴囿于具有某种文化可接受性的生成原则之中的组织规范。对即兴行为的解释性模式是基于对其控制性过程的描述上的。无论分析者主观上以自我为中心或以民族为中心。根据分析者目下所能克服自身弱点的程度以及根据音乐家目下所能示范和描述的即兴现象,构筑某些至少在一点上可以确认这种"音乐性的"行为的基本模式已成为可能,这就是:音乐表达的生成是经过各种认知过程的。这些关于生成的模式试图用四个基本控制性要素——传感、目的、错误检测、效应——去解释"音乐性的"系统的法则,而且虽然这些音乐系统的法则可能各不相同,但是生成过程则是某种"音乐性的"行为的一种共性,用控制论的术语来说,它就是即兴。

(1)听觉性的即兴。声乐是在能说话的人类之中具有共性的主要习得行为之一。音素、停顿、放松、音色、微观的片段现象和变形音高以反韵调的结合形成了各个文化领域的口头表达。某些语言学家和音乐民族学家认为语言和歌唱的区别在于:在说话中,音素(形成元音的各种泛音)是主要的,而产生它们的基本频率则是辅助性的;相反,在歌唱中基本音高是主要的,而各种音素却是辅助性的;但是,这两种都是"音乐性的"。

即使不是全部,世界上普遍存在有把语言的各种特殊性组成部分根据"音乐性的"时间来进行组织的倾向,这就是创造诗歌。作为"音乐性的"行为的一种即兴形式,诗歌式语言在新大陆的土著文化中被发现,其中,某种从简单到复杂的对联式的吟诵是在日常对话中常见的。在世界大多数其他人民的各种口语风格中,同类的声乐生成原则也屡见不鲜。作为一种"音乐性的"问答体裁,某些文化中的对歌就是从这些相当规范的生成规则中产生出来的,而且另外一些文化中的颂歌也是由此产生。再次需要指出的是,除了这种即兴对话的行为意图外,我们认为其中并无其他属于共性的东西。

(2)电报式样是即兴"音乐性的"组织中的器乐形式之一。通过某种单一音高的起码系列以及长短时值的各种特别组合,世界各文化间用电报进行远距离通讯交流。在听觉可察觉的范围内,哨声装置生成与此相似的代码信息。另

外一种"音乐性的"语言替代物是用鼓或其他乐器远距离传送话音的声调语言,各种哨语的模拟形式也有同样的功效。在这些用改变声调的器乐语言来表达语义对象的文化中,所谓的共性就是根据口语的生成原则来组织声音,其中包括用比喻性的转换法则来作为在替代性语言中可能由于音素缺陷所引起的模糊性的补偿。

（3）根据对受到限制的音高系列和时值产生影响和作用的生成法则来组织声音的能力是一种得到很多文化赞赏的"音乐性的"技术。这就是器乐中的艺术即兴。这种即兴表现的专门技能需要经过艰苦的训练以及长期的实践。众所周知的例子有中东和中亚在木卡姆和拉格上的即兴,以及在我们西方独特音体系上发展起来的在主题的旋律和和声上应用生成法则的爵士即兴;奉行限定性法则听觉审美是上述各例的共性。

（4）关于即兴表现的各种视觉种类的研究尚不多见。听觉电信的光觉对应物是日光反射信号和闪光信号。可以和光展节目相提并论的是迪斯科俱乐部里对光的运用,在那里通过迷人的光束效应来作为迪斯科音乐的伴奏。在运动性项目中,旗语和信号语言、电信相对应。但笔者还尚未意识到它们在生成"音乐性的"组织的即兴风格时的作用。从另一方面讲,根据基本规则,舞蹈是相当经常地被即时生成的,而且,应该说在这种情况下的舞蹈属于即兴的共性类目。

七、随机型的"音乐性的"组织

我们不能说随机型的"音乐性的"组织在世界上大多数的文化中是一种普遍性现象。但是它的存在价值以及作为"音乐性的"组织的共性类目的可能性引起了人们的关注。近一些年来,西欧作曲家中对创作具有随机和偶然风格的音乐一直具有相当的兴趣,而且从创作意图来讲,他们觉得这些作品是"音乐性的"。如果一个人对关于什么是"音乐性的"这个问题采取非常随便的态度,我们也许可以把乱吵乱闹的难以置信的嘈杂也划入随机型类目。另一种可能性是农民在他们的田里驱赶大量蝗虫时所制造的震耳欲聋的声音。随机型音乐组织的本质特点和即兴型类目不同,它的基本原则从限定性上来讲是那么自由,那么地充满着各种转换,以至于只有数学中的概率论才能预测一个作品可进行的演出次数;而且,在同一作品的各种可能性中,无人能做准确的重复性演出,尽管囿于作曲家所规定的基本条件,各次演出都存在某些相像之处。

结束语

至此,读者可能分享了我穿越这座迷宫的感觉和印象。希望引导我们通过这座"音乐性的"行为意图的迷宫的目的讨论路线——允许根据组织的内在原

则来理解"音乐性的"共性——已被充分接受。

在任何情况下,我们一刻也不能忽视对迄今为止可被确定的各种文化的音乐和"音乐性的"系统中的特殊性组成部分的具体细致分析。但是,我们应当记住的是:这些分析性细节产生的是关于某个单一系统或相关其他系统的基础结构的最佳信息,而且它们只是远远地与共性的基础结构以及人类的关于"音乐性的"活动的审美相关。如果认为本文提出的分类法是唯一可行的,或它是那样的优雅、完美,以至无须修正或改善,那是不适当的。但是,相信有人会从本文关于"音乐性的"行为的共性的观点中提出问题并弥补我在处理此问题时的粗略和疏忽。

(参见《音乐世界》1984年第2期)

歌曲的共性

[美] A. 洛马克斯　张东晓编译

本文要论及的有关歌曲的共性,是根据对人类文化大区的 400 个社团中的 4000 首歌曲进行比较分析之后而得出的结论。因此,歌曲是本文研究的中心议题,乐队只是附带而论。

歌曲是音乐创作的源泉和雏形,是一种行为方式;进而言之,是一种社会行为,其最终结果是文化性的。歌曲也是一种声的表现形式,如哭、笑、呻吟皆为喉部与肺部劳作的结果,都与语言紧密相关。因此,歌曲首先拥有的就是一种传递的功能。歌曲又以其特有的传递作用而成为一种声的特别的表现形式。歌调格律(cantométrique)则囊括了歌曲的所有形式,并全方位地研究其文化层面,旨在揭示歌曲的诸属性是根据什么进行变化,又与其他文化行为有什么不同之处。歌调格律包括一整套文字记载的音阶(unjeu de gammes descziptives),研究人员可以就音乐表演的一个方面,照此写出自己的观察报告。比如演奏的音量:很弱—弱—适中—强—很强。

我们的记录表明,在听完专业录制的一些代表着全部人类音阶音色(gamme humaine desonorité)的磁带范例之后,听者中对一些不常见的录音中人声音域的共识达到了 88%。这与各非专业评判组听完专业录制的带子后,对 37 种歌调格律音阶(gamme cantométrique)做出的一般性共识差不多。他们先重新移动、标注音阶,然后根据这些音阶,再按照惯例来分析判断音的自身属性,使其与专业录制磁带中所说明的世界上各种音阶相吻合。每当情况有变化时,我们也进行这类新的"标注"。这就像一位演讲者,在噪音很强的环境中,不顾失礼地提高嗓音以便让人听到一样;这类调节在人类行为交往中经常可见。

歌调格律音阶是在 1961 年"被发现的"。那时,Victor Grauer 和我用了整整一个夏天,对所能采集到的世界上各类歌曲风格的谱例,进行了一系列文字方面的处理分析研究。我们并没有急于求成,而是完全顺其自然地研究那些能体现出歌曲演唱主要风格的各种特征。我们选择了下面四种视听标准:

a. 一般我们都能接受的。

b. 容易辨认和说明特点的。

　　c. 其重要性总是从一个可能的风格组到另一个风格组有规律地变化的。

　　d. 有着一定悠久的音乐历史传统的,如黑非洲人、波利尼西亚人、美洲印第安人的音乐等。

　　由于这些音乐传统之间对比鲜明,我们便保留了一些使用起来简单方便的测定方法。我们的目的既不是要做全面的文字描写,也不是要找到最终的测定标准,而是要勾画出世界各国表演风格中全部传统的轮廓,以便进行针对性的比较研究,并把它们与一些已有的文化模式联系起来。我们还选择了一些音阶来测定歌曲表演体系中各阶段的发展变化,这就好比动物学家对生物的基本构造——循环系统、消化系统、运动系统感兴趣一样。因此,歌调格律也不单是注意旋律、节奏及和声,它同样注重各种人声音质(qualités Vocales)装饰、配合的程度,合唱队与乐队的音乐、节奏的安排,表演的社会组织模式,以及作品处理的方式。

　　这些特点组成了歌曲表演的全部体系,而它们的或有或无便产生了音乐种类之间的差异。比如,布鲁斯演唱者与歌剧演唱者以及蒂罗尔山歌演唱者的表演风格就不同。每一个人都用不同的方式"体现自己的素材",以求得到"观众的赏识"。歌调格律学,与歌曲是"什么"相比,它更注重歌曲是"如何产生的";因此,可以肯定地说,后者代表着近乎文化核的最为恒定的成分。是 Ray Birdwhistell 第一个指出,在传递中,如交谈,基本的构成部分不是被传递的信息(即文字的重新组合),而是传递自身的过程。在交谈中,这一过程包括由交谈者各自使用的方言特点,以及他们在年龄、性别、社会身份、来源及文化归属方面相互交流的固定的传递信号。Birdwhistell 认为这一体系的"支撑框架"(cadre dáppui)约占交谈过程的90%。对有着重复形式结构的音乐,人们更多提出的问题是:音乐的风格是"如何产生的",而不是旋律的发展是"什么",等。因为,在这种不断重复的结构中,人们才有可能顺理成章地寻找那些演奏者与观众所拥有的共同普遍的文化倾向。这些文化倾向决定了受观众青睐程度的一种表演风格;同时也为表演者提供了其组织活动的范围。由此可见,歌曲中和协的模式,体现并强调了个人传统习俗中每日限定性行为的最重要的模式,而艺术与社会生活也因此被紧紧地连在了一起。

　　这种把音乐作为社会公共行为的论述方法,必然会触犯那些把音乐置于一切之上的人们。这些人把音乐视为个人情感的表达,认为音乐是属于自我的表现与欣赏。事实上,绝大部分的音乐行为都属于普遍共有的传统,都是这类传统的重复与联想。因为,当一个人单独构思酝酿曲调、节奏时,其作品就会充满

着作者所属文化的风格,从而与听众形成一种对照、共鸣。在那些小社团里,由于与其他社团交往甚少,因此,音乐的表现仅限于歌唱者与其群体的沟通。今天,从一定的范围到只有一、两个人组成的小集体,音乐正以它所具有的一种社会实体的声音(如流行歌曲、古典巴洛克音乐)补偿着现代生活给人们带来的不断增长的孤独与寂寞。

 由此可见,音乐即使是独自演奏,它生来也是"大众的"。其重复性的特征成为比语言还要有效的群体间相互传递的一种方式。如果说演说家和演员能够以不同的方式使其声音的表现风格化、多样化,那么歌唱家就更是如此。事实上,歌曲以其所用的更为随意而明确的音符、小节、音色、乐句、音域、速度、歌词等,都是其他声音表现形式所无法比拟的。歌曲的这些固有的特征形式,使它能够超越日常人群中的哼唱而感染一大批听众,并常常把一些群体带入一种单纯的声音享受之中。

 在许多普通的社会里,因歌曲的类型、演唱的时间、场合以及演唱者的不同而变化的大众歌曲,只能有一种主要的风格。就像在南 Italia 文化中,伴随劳动而产生的悲歌、颂歌、小夜曲及各类民歌和摇篮曲之间的风格就很相像。其实,我们对世界音乐的研究已经证明取代音乐功能的通常是音乐的基本风格。换句话说,这些基本风格又代表着各自的文化传统。因此,对每一种音乐文化,只需分析其少数具有代表性的歌曲,就可以勾画出大众表演的基本风格及其主要变化形式。我们还发现,如果我们拥有由有关文化的专家保管收藏,并包括了日常音乐中一般性表演的各种范例,那么,只需对五首歌曲进行分析比较研究,就可以看到其歌调格律的基本轮廓。实际上,在一种已知的文化中,基本模式出现之频繁,常使研究它们的人感到苦恼而又很难对几十首歌曲进行分析比较。针对如此大的工作量,我们给每一种文化确定了可在两小时内分析完毕的十首歌曲。偶尔有一些经历了某些突变而被同化了的世界性文化,需扩充一些谱例外;多数情况下,每一种文化选十首歌曲应该是能够说明其基本风格的。其实,在整个文化或属文化内部,可以说歌曲是一种标准化了的行为方式。所以,歌曲的主要功能之一就在于它是文化同一体(identité culturelle)的象征。而歌调格律就是研究这些被标准化的行为模式。它描述歌曲,但更注重歌唱行为。因此,和科学一样,歌调格律并不在于它的"包罗万象",而在于它对那些实际存在的规律性事物的验证。

 一、歌曲风格因素

 歌调格律的分析证实了人类在声音的表现方面是怎样从一个传统演变到另一个传统的。比如在大部分文化中,人们都可以听到刺耳之声和大段的句

子。只是因纽特人比其他民族更多地使用前者,东南亚人则多偏爱后者而已。澳大利亚的土著人更是两者兼而有之,他们使用冗长刺耳的乐句之多,使之成为其表演的一个特色。我们把这些不变的方面放在一起,建立一个比较分析表(见表1),把它们记录和体现出来。这两种完全对立的音乐传统说明了歌曲体系的构架及其未来发展的诸多可能性。这里只列出大小36条,其中大部分代表的是东亚与非洲,这两个截然各异的地方歌曲风格。

表1的右边是非洲采集式经济的歌曲风格框架——即两个或两个以上的声部、集体的、反复、规则的节奏和朴实单一的旋律,以及明亮的音色。表1的左边是东亚城市的歌曲风格——即独唱、独奏、个人的、变化、不规则的小节和复杂的旋律,以及多样化的装饰。

可见,以采集业为生的非洲风格是统一化的整体,没有什么信息含量;而东亚的特点则是排他性的、个体化的,充满了信息。两者全方位的对照,其风格之迥然,可以说,体现了我们人类等级的起点与制高点——即自制平等的乐队与被统治之下的等级分明的帝国。进而言之,这两种实实在在的情况,决定了人类风格音阶的(gamme stylistique humaine)两极分化。

当然,在这一描述性体系中,还有其他的风格特征。如果把已说明的这些特征放在一起,我们就会看到某些线条框架的构成,看上去其自身就是那些更为简单的潜在结构的变体。事实说明,这一体系有其合理的表现形式。

在上述歌曲诸因素的分析方法中,计算机对37种音阶进行了比较,为的是找出那些在世界歌曲范例的分类中,有着相同作用的音阶。比如,假设同一文化组,在两个音阶上,收到了相同的音符,那么这两个音阶就完全有可能为同组音阶。在全部分析之后,我们找到了功能相同的九组音阶。它们的歌曲风格因素安排得都有条不紊。更令人满意的是,我们注意到每一个音阶组或每一种因素都代表着一个音乐表演的明确、独特而重要的方面。所有这一切形成了一个能够解释世界上各种音乐风格的完整而统一的学说体系。我相信,这也必将为那些关心音乐的人们,无论是作曲家、音乐学家,还是传授音乐的教师、专家们打开新的眼界;并帮助他懂得,所有这些因素都是歌唱性的传递。当人们追求整个表演的效果时,应把这一切都考虑在内。

表1

各条名称	音阶概况	
Ⅰ．组织编制	歌调格律体系的构架	
（1）人声组的社会编制	独唱……一个声部	两个声部+
（2）乐队与人声的节奏关系	独唱独奏……一个声部	两个声部+
（3）乐队的社会编制	独奏……一个声部	两个声部+
（4）人声音乐的编制	独唱……一个声部	两个声部+
Ⅱ．配合情况（黏附程度）		
（5）人声组的调性合成	个人的	集体的
（6）人声组的节奏配合	个人的	集体的
（7）乐队音乐的编排	独奏……一个声部	两个声部+
（8）乐队组的节奏配合	个人的	集体的
（9）作品的反复	少量的	大量的
Ⅲ．节奏因素		
（10）人声的整体节奏	不规则	规则
（11）人声组的节奏关系	一个声部	两个声部+
（12）乐队的整体节奏	不规则	规则
（13）乐队组的节奏关系	一个声部	两个声部+
Ⅳ．旋律因素		
（14）旋律型	曲折……起伏	下行
（15）旋律特征	复杂	简单
（16）乐句长短	长	短
（17）乐句数量	多	一/二句
（18）终音的位置	低	高
（19）旋律音阶	小	大
（20）音程的宽窄	窄	宽
（21）复调（对位）特征	无……简单	复杂
（22）装饰音	多	少
Ⅴ．动力因素		
（23）速度	慢	快
（24）音量	强	弱
（25）人声散板	多	无
（26）乐队散板	多	无
Ⅵ．装饰		
（27）滑音	多	少
（28）花音（méisme）	多	少
（29）震音	多	少
（30）声门音	多	少
Ⅶ．音质		
（31）规则的音高	高	低
（32）音域	窄	宽
（33）鼻音	多	少
（34）摩擦噪音	多	少
（35）重音	强	弱
（36）发音	准确	随意
东亚城市的独唱独奏表演	非洲采集式经济的群体表演	

计算机对下列歌唱风格的共有因素,也进行了分析研究。

第一,重新集中划分发音及信息量的三种数据,即发音的准确性、音程的大小以及作品重复的次数。

第二,五个装饰特征组的测定。包括声门装饰、震音、滑音、花音和装饰的次数。

第三,汇集所有录制下来的乐队编排的特点。包括乐队的音乐编排、乐队内部的各节奏关系、乐队的社会编制、节奏合成的情况以及人声与乐队之间的节奏关系。

第四,人声配合的四个方面。包括节奏的配合、人声组的节奏关系、人声组的社会编制以及合唱队的调性配合。

第五,合唱的编排。包括人声组的音乐编排及独唱与合唱的比例关系。

第六,噪音状况。包括鼻音、擦音的大小及其音域。

第七,能量度。包括音量、音调夸张(emphase)(重音)和音高。

第八,节奏组。包括整体人声节奏、整体乐队节奏、速度以及旋律变化的次数。

第九,旋律组。包括对旋律形式特征、乐句数量,以及旋律形式对称的测定。

第十一—十三,都是一些特别的音阶。诸如乐句长短、旋律音域、终音及对应的音阶。

上述最后的十一—十三项与音乐构成的其他方面没有密切的联系。和旋律形式一样,它们并不是我们研究的全部所在。而其余各项井然有序,对于说明诸音乐风格以及这些风格与社会的关系是很重要的。由于上述各项因素是经过对每一种音乐风格的大量歌曲范例进行分析比较之后而总结出来的,因此,可以说它们涉及歌曲的共性问题;并且,就整体而言,它们与歌曲传递的结构(方式)有着更密切的联系。它们的确揭示了音乐结构成分之间的重要关系。可见,歌曲的共性就是下面由歌调格律揭示的歌曲的:

(1) 划分

(2) 装饰

(3) 乐队编排

(4) 人声配合

(5) 人声编排

(6) 噪音

(7) 音量

（8）节奏

（9）旋律

（10）乐句长短

（11）旋律音域

（12）终音位置

（13）对位特征

这里所表现出来的潜在的范畴就是更为普遍的人际关系体系，即社会关系体系。

二、歌唱风格与社会结构

人们用了几年时间，才发现了音乐成分与主要的社会结构成分之间的关系是如何确立起来的。大量描写各种社会基本成分的音阶都源于人种志编集的资料。这些资料是有关社团规模与形式、生存方式与生产能力、组织结构与人口分布、性别角色的分配，以及儿童教育等方面的测定数据。我们用计算机研究了音乐与社会之间相互关系的全部资料，从中选择了统计概率最高的数据。这些数据只描述了音乐与社会关系的一些普遍的发展趋势。表2对此进行了说明，并概括了歌曲与文化风格之间"最佳"、关键性的连带关系。

表2的左边是在歌唱性传递中，有着相似功能的音乐风格特征因素组。表2的右边简要说明了各种歌曲表演范围的主要社会意义。两边关系的对比研究结果表现出明显的模式上的一致。每种音乐因素都有相似之处，"自然"结合的特征都有共同的称谓，几乎都同于社会性特征。每一特征都与那一时期的社会结构同步。实际上，音乐行为与社会行为，这两种因素是紧密相连的，它们共同体现了一个潜在的基本行为体系。

表 2

歌曲风格因素	主要相关的社会关系
Ⅰ．划分(鲜明—模糊) 　　a. 辅音发音：准确—随意 　　b. 音程：窄—宽 　　c. 作品：变化—反复	生产规模 　　a. 政治集中：强—弱　生产规模亦然 　　b. 等级划分：强—弱　生产规模亦然 　　c. 生产规模的大—小……不确定……
Ⅱ．装饰(强—弱) 　　a. 声门颤动：强—弱 　　b. 大量震音：强—弱 　　c. 大量滑音：强—弱 　　d. 花音：强—弱 　　e. 重要的装饰：强—弱	 　　a. 狩猎—捕鱼、大动物：强—弱 　　b. 男人在生产中的主导地位：强—弱 　　狩猎—捕鱼：强—弱 　　c. 生产规模的大—小 　　d. 大动物的影响：强—弱 　　e. 手工劳动：强—弱 　　等级划分：强—弱 　　政治机构：强—弱
Ⅲ．乐队的编排(强—弱) 　　a. 乐队的音乐编排：繁—简 　　b. 乐队的节奏关系：繁—简 　　c. 乐队的组织形式：整体化—齐奏 　　d. 乐队的节奏配合：强—弱 　　e. 乐队与人声的关系：繁—简	 　　a. 生产规模：强—弱 　　政治机构的集中：强—弱 　　b. 政治机构的集中：强—弱 　　社团内部的团结：强—弱
Ⅳ．人声部的配合(强—弱) 　　a. 人声部节奏的统一：强—弱 　　b. 人声部的音响合成：强—弱 　　c. 人声部的节奏关系：繁—简 　　d. 人声部的组织形式：整体化—齐唱	 　　a. 社团内部的团结：强—弱 　　b. 妇女在生产中的主导地位：强—弱 　　c. 妇女在生产中的主导地位：强—弱 　　d. 参照下面 　　社团内部的团结：强—弱 　　妇女在生产中的主导地位：强—弱
Ⅴ．合唱的编排(强—弱) 　　a. 人声音乐的编排：繁—简 　　b. 人声部的独唱组：合唱—独唱	 　　a. 妇女在衣食经济中的主导地位： 　　强—弱(互补) 　　b. 强—弱(互补) 　　对妇女的严重性惩罚
Ⅵ．噪音程度(强—弱) 　　a. 极鼻音的：强—弱 　　b. 极刺耳的：强—弱 　　c. 窄小的人声音域：强—弱	 　　a. 对妇女的严重性惩罚：强—弱 　　b. 执行情况：男—女 　　c. 对妇女的严重性惩罚：强—弱 　　政治机构的集中：强—弱
Ⅶ．音量大小(能量大小 niveau d'énergie) (强—弱) 　　a. 强—弱(极弱) 　　b. 音调夸张：强烈的—模糊的(极强) 　　b′. 适度的人声(中强＋适度的夸张) 　　c. 音域：强—弱	 　　a. 政治机构的集中：强—弱 　　b. 政治机构的集中：强—弱 　　b′. 社会的复杂性：强—弱 　　c. 卡路里的摄取与吸收：多—少
Ⅷ．节奏＋速度 不规则＋规则 　　a. 人声节奏：不规则—规则 　　b. 乐队节奏：不规则—规则	 　　a. 儿童的教育：放任—严格，农业的强 　　度：弱—强 　　b. 不确定的

续表

歌曲风格因素	主要相关的社会关系
b′. 一拍子:强—弱 c. 速度:慢—快 d. 旋律变化 IX. 旋律 a. 长而繁—短而简 a^1. 冗长单调:强—弱 a^2. 旋律段落:鲜明—模糊 a^3. 全部合成的旋律:强—弱	b′. 复杂性:弱—强 c. 社团:大—小 d. 冶金工业:强—弱 a. 各类社团:大—小 a^1. 采集与森林采伐:强—弱 a^2. 狩猎、捕鱼及犁耕农业:强—弱 a^3. 灌溉农业

注意:这些关系大部分都有一个很重要的含义,包括三四个方面。换句话说,表两边相互对照的成分之间有着肯定或否定、积极或消极的连带关系。如表2的第一项就应这样理解:

歌唱风格中的强烈变化很可能与生产力高的生存体系相反。

同样,变化模糊的歌唱风格则完全与低下的生存体系的生产能力成反比。

再者,辅音发音清楚,在集权统治的地方极为常见。而政治机构分散软弱的地方,辅音的发音就模糊不清。

表2中,两边对比组各项之间都有联系。人们可以在《民歌风格与文化》(FolkSong Style and Culture,美洲利学进步协会,华盛顿,1968年版)一书中,得到有关各项音乐数据的全部资料。社会结构方面的大部分数据资料则选自《G. P. Murdock 人种地图册》(Pittsburgh,大学学报,1969)。

在《民歌风格与文化》一书中,部分论及社会资料分类方面,传统方式的具体问题将在我们要出版的《歌调格律》(Cantometrics)一书中进一步阐述。

不要忘记上述社会与音乐之间的关系完全是共时性的,由于它们频繁出现,因此,不可能没有反复。我们可以把歌曲与社会生活看成是两类大体上同向并进的事物。虽然我们还没有时间解释规则以外的特殊现象,但这些现象很可能会对上述两类事物的主要发展趋势做出新的解释,并有助于完善每一种学说理论。

而且,由于我们对音乐以及全人类的了解都不够深入,因此,努力去发现人们在其所属社会环境与歌曲中表现出来的不同行为,就显得很有必要。人的这种社会化与歌曲化的两种行为表现是互补的。它们同属传导式的符号行为(comportement symbolque appris),是互相交替变化的。在美洲,人们以各种不同的方式,对每一种社会背景、每一首歌曲都冠以一种严格的符号,诸如:慢速度、低落、音高的律动、强音、下行音等,这样一些社会与音乐的"同义语"群所包容的组合、应答之多是任何一种体系都无法料想的。所有这些互为替代的符号行

为就像同义词游戏一样,是人类特有的文化财富之一。尽管它们在人文科学中所占的比重不多,但它们却给人的行为和思想一种极大的灵活性,并为人类创造了生活的乐趣。即使有一些艺术作品,如合唱《阿里路亚》(*Alleluia*)是由大部分的反复组成的,但经过我们对4000首歌曲的分析研究,基本上可以肯定地说,复杂的城市社会环境中的歌曲很少有反复。在《阿里路亚》合唱中,其复杂性表现在乐队的庞大,及其明确的分工;人声合唱的宗教情感则表现得朴实、欢快。这些例子表明重视人类符号体系在歌调格律社会化教育中所起的作用是很有远见的。冗长的歌曲与分工明确的乐器编制,两者都处于复杂的城市环境中,是同一个音乐特性组。在一定的情况下,它们都可以说明一个城市的历史背景。

要记住所有歌调格律固有的结构框架,就需要学习了解很多东西,如生产制度、男女的劳动分工、政治机构的权力、牢固的社团关系、妇女的地位、性别要求(code sexuel)、饮食、教育方式、社团规模、气候等,诸如此类的通过歌曲特有的表现方式而符号化了的基本的社会特征。这样,人们就可以根据从对其音乐的真正了解,来大体上预言一个社会的发展概貌。同样,一个社会的歌唱风格,亦不可能为了取悦于组成这一群体的人们,而超越其自身基本结构所限定的范围。由于歌曲是音乐的第一源泉,因此,完全可以说上述这些想法适合于所有的音乐。回想一下社会—音乐之间的各种主要的连带关系,就不难懂得这一说法的丰富内涵。本文研究所列举的是五种水平相当的生产规模,即:

(1)采掘(extraction)、采集、狩猎、捕鱼
(2)无家畜的新生农业
(3)家畜的饲养与抚育采伐
(4)田野犁耕集约农业
(5)大面积灌溉

这一划分是社会经济复杂化的一个极大标志。人口、教育体制的稳步发展、统治机构权力的风云变幻(从无国家到极端组织化的国家),以及社会等级的划分,全部都跨越了这五个不同的生产阶段。这与我们所研究的各个传递体系中的情况相同。在歌曲中,我们注意到重复不变的作品的比例在逐步减少,而新作品则随着生产规模的发展逐渐增多。发音清晰、准确与发音模糊的辅音的比例和大、小音程的比例也都是以同样的方式进行变化。只不过,发音清晰的音节的比例是随着统治机构集权的强弱程度而不同;大、小音程的变化则更依赖于社会等级的划分。换言之,发音的强弱,或者说在文化方面有着细微差别的歌唱风格的难易,都与其所需资料的多少、详略有关。

在所有单一的经济体制中,妇女在粮食生产与手工工业方面常与男人们起着相同,或者更为重要的作用。但是,寒冷的气候、粮食生产中可能遭受的种种危险,大头家畜、沉重的生产工具(如犁)以及大面积的耕田,这一切都减少了妇女对粮食生产等基本事务的参与。妇女的任务就是照看孩子,以使她们在这些生活环境中免受危险。因此,在工业化前的农牧经济体制中,为了男人的利益,女人对生产的贡献及其作用普遍大大地丧失。这一切,无疑也影响了歌唱的风格。

男人们一统生产天下的地方,就有妇女受压制的标记,如:装饰音、花音、鼻音,以及乏味而嘈杂的音质——这最后两个特征更特别反映了对妇女婚前性行为的限制。而男、女歌曲区别的首要一点,就是男人的表演具有侵略性。在我们的世界歌曲范例中,男人的歌唱比女人更多地带有威慑力和刺耳之声。而以狩猎、捕鱼业为生的歌手的特点,则表现出特有的声门音与喉音这类粗犷的装饰。震音(或颤音)则体现出在粮食生产中,一个繁忙的、"超负荷的"男人。相反,哪里的妇女有着与男人们同等或稍微重要一些的作用、享有与男人们互补的社会地位,哪里的音程就趋向宽厚、声音平缓而清脆,各类装饰音与整个作品的配合就水乳交融。合唱方面,同声部与不同声部的歌唱形成了一个特征整体。它表现了妇女承担着绝大部分农业劳动的最低下的采集经济的生产规模与犁耕、灌溉前的各农业体系。而这一中间生产规模所特有的组织机构,便是以氏族形式组成的独立的小村镇。在这里,密切的人际关系,劳动中相互不断的合作,带来了音乐表演的和谐统一。

人声部的阵容、配合与一体化的程度表示着每日人际关系的变化统一。相反,乐队则象征着社会形式上的组织机构。乐队的阵容及乐器的数量、乐队编排的复杂程度及其演奏上的配合,所有这些变化都与统治机构的权力与权势的变化不谋而合。国家机构的管理与统治一度都是男人们的事,包括与暗藏的敌对团伙的交往。就像武器、乐器一般都是由男人们制作的一样。我们的研究表明,大部分文化中的大部分乐队也都是由男人们组成的。男人们在乐队中的优势与其在政治监察体系中的优势,看来是并驾齐驱的。在埃及帝国、古代罗马、哈布斯堡帝国、英格兰帝国,在 azféques 人、incas 人、俄罗斯 tsars 人与美洲城市中,人们都发现了此类庞大而多变的乐队。而与之相对的非洲采集经济中的乐队,人们所能看到的只是妇女们用手拍出各种不同变化的节奏,为男人们伴舞。

今天是超级大国的时代。伴随着各类交响乐团、hard rock 乐队,以及震耳欲聋的电子乐器的出现,这个时代以其拥有包容了各个时代之音的最为庞大、

多样化的乐队而自豪。可见,音乐的表达与国家政权的大小、强弱有关。哪里政府机构权力狭小、供给匮乏,哪里的音乐就表现得软弱无力,尽管这种关联不像前面所论及的那么明显。同样,歌曲旋律的复杂程度及其音域也是随着演唱它的公社的大小或者组成的不同,以及公社粮食生产的类型而变化。当劳动的主要动作重复出现时(如森林的采伐),歌曲旋律的反复就较为频繁。总而言之,与大量歌曲有关的特征,如格律的规则、句子的对称都与对儿童的教育方式有关。在不姑息错误的、严肃的教育体制中,比如非洲,那些规则的节奏型和对称的形式就是教规。而在那些强调自主的纵容式教育体制中,如美洲印第安人,人人常见到的则是占有绝对优势的不规则节奏和不规则的句子。由此可见,成人对儿童的教育方式决定着因之起变化的两种体制的性质——即教育体制与节奏体系。另外,集约农业和家畜的集中饲养,要求人们具有适应单调重复劳动的能力,而原始狩猎与耕作的劳动,则要求人们具有独立的性格与对狩猎地中各类意想不到的事物的应变能力。

以上是我们对歌曲演唱与社会基本结构之间,全部关系的最重要的设想。通过对各文化之间语言及行为特点的粗略研究,我们从中发现了一些极其相像的表现形式。因此,我毫不怀疑,在研究音乐基础的同时,我们发现了决定着各种文化传递体系的潜在因素。其实,在这一点上,柏拉图早就在我们之前有所论述,只是结论大不相同。他把共有的潜在因素置于绝对理念的苍穹,而我们则是在充满着日常社会交流的、热闹非凡的街巷中找到这些共性。

(选自 A.洛马克斯《歌唱风格测定》)

音乐民族学中的共性的观察

[加纳]恩克蒂亚　赵志扬编译

一般认为,任何一种文化现象,如宗教、艺术、语言或在无论何种已知文化中已发现的某种社会习俗或某些独具特色的文化都能作为共性的文化现象来研究。这类共性具有把那些文化现象互相区别开来的特征,同时也具有把它们在各个不同的社会阶段得到了发展的特性与其恒定的特性区别开来的特征。因此,共性的文化的研究可以从各个特定的社会和各类文化网络的前后中同时代的以及历史进程中的观点着手研究。还可以通过它的恒定的方面或可以再生的因素和特征以及按照在不同的社会文化环境中它的可变性来研究文化的渗透。那么,运用某种文化共性的方法论,就必须既是批评的、比较的,又是分析的、分类的。因此,它必须论及类似的和不同的文化,各个单独的社会形态和文化中的特殊表现形式,也要论及这类表现方法和它们的基本原理的总合。

由于文化共性的观念可适用于文化领域任何一个方面的普遍问题的研究,并被认可是遵循了人类文化的内在关系。所以,它对于跨文化的音乐研究是十分有用的,作为表达方式,在每种已了解的文化中都有音乐这种方式。而作为音乐的特征,一些是为特有的文化所具有的,另一些则是各种文化均具有的。因此,研究个别的音乐传统,可以按照其特有的艺术形式和社会文化习惯、标准来进行,也可以宏观地既从它们与别的文化传统共有的方面又从它们自身独有的文化传统方面去进行。

一般来说,任何表现形式如像作为"语言"的音乐,作为一种美学趣味的目的的音乐,或作为文化的音乐都同样能通过其发展过程中产生的特征以及本身的变异性和非变异性的性质和类型检验其文化渗透的情况。而且这些情况还告诉了我们音乐发展中的这些综合及分化的过程。

由于共性这一术语被用作表示人类各种族具有的行为体验和方式。因此,共性的观念不需要总是用综合的术语来解释。因为任何性质不同的社会群体或文化都是总体的或公共的,同样构成某种普遍性。因此,能从一种限定的共性观察着手,在一个明确规定的地理文化区域中去论述那里的音乐。例如,在

非洲的传统音乐中或东南亚地区音乐中具有普遍特征的例子;或如像勒达尔(Lerdahl)和杰肯多弗(Jackendoff)所尝试的对调性音乐中的普遍特征这样的研究目标。这将有助于超过仅有的对音乐文化的共存的认识或完善这类文化的音乐世界观的发展。

一、艺术的世界观

从把西方音乐移植到另外的国土和后来在贸易市场及其他的情形中,非西方音乐接受像"音乐会"这样全球范围的音乐文化交流过程开始以来,在音乐家和爱好者、听众中就有了形成一种音乐世界观的过程。因此,音乐作为一种文化共性概念不仅被断言,并由体验的根据而不是经验主义的研究所证实。

例如,不同于本民族文化的音乐引起的审美感受的事实,或这样的音乐可以通过不断地进行,渐渐成为听者的音乐背景的一部分的事实不仅给了一些作曲家和演奏家而且还给了一些音乐民族学家深刻的印象。音乐包容的共性增强了感受能力的共性(麦克勒斯特 Mcallester,1971)或假定"为世界现存音乐中那些特别的乐曲的一种共性审美"(胡德,1963)是基于对"他文化"音乐的实际体验和对"单独乐曲的艺术价值"的认识(胡德,1963)。

音乐的共性同样可从不同的来源选择和结合可变的和不变的因素的创造过程的观察中去认识,形成一致的音乐的原因是什么,它在何处被发现,并被认为是在运用共同来源和技术的基本形式。这就是为什么 H. 考埃尔(Henry Coell)主张:

音乐是一门独特的世界性的艺术,因为它的基本要素也是各地的基本要素。为了在世界不同地方确立不同的音乐要素,它们被简单地赋予发展、不同结合和相互关系的不同地位。(1961)

由于上述原因,他认为使自己尽可能多地感受世界音乐传统的多样性是生活在 20 世纪音乐世界这个环境中的作曲家的职责。这样,便于他能运用这些技巧和发展那些不同于其他文化的素材或在他自己的文化中尚未得到很好发展的素材。

在不同的音乐传统中用这种方式观察音乐世界的音乐家们提出,他们宁可做出选择而不愿作为障碍。打破传统界限的音乐家们的互相影响,使得一定社会文化、经济、政治状况下,促使音乐互相影响的因素在不同的音乐文化之间产生较高程度的互补效果,从而鼓励扩大音乐视野的认识。这一观点日益被接受导致了一种看法上的改变,即:从对异国情调的好奇心到严肃地研究和渴望理解和鉴赏另外的音乐传统。几十年前,无一人想到西方音乐家会去非洲学习非洲击鼓、木琴或从音乐名家那里学习姆比拉(mbira)的技巧,或是到印度学习演

奏塔不拉鼓和西塔尔琴。也无人想到西方的铜管乐器教师会去澳大利亚去研究笛加里都(didjeridu,长管吹奏乐器)。而且他不得不用他学会的扩展了的技术工具去教他的西方学生。这就是 T. D. 利尤(Tonde Leew)宣称坚持他的音乐世界观之所在：

由于在广阔富于多样化精神和音乐资源之间富有成效的相互作用的可能性的增大，可以确切地说：一种现存的地方传统仅仅是作为整个人类体验的世界性的传统的一部分。(1974)

在他看来，从另外的传统吸收或结合素材的音乐传统能力是兼备人类音乐的共同结合物的另一证据。在全球各个地方，两种以上文化交流过程长久以来形成了一种音乐特征，因此音乐变迁也应该从创造的角度来观察。

在坚持他的音乐世界观的过程中 T. D. 利尤做的另外的观察是音乐的普遍性很大程度上是由于人能体验无论在何处遇到的艺术(这种固有能力)引起的。就这一点他指出：

我们似乎会赞同 C. 荣格(Carl Jung)所有的人和种族都是靠共同的潜意识连接在一起的这种说法。从世纪开始以来的有创造性的艺术家都感到这是真理。这样，他们发现非洲的假面具不仅是异国情调的东西——"外来的"——而且，由此他们更深入地认识到他们自己的文化中也拥有这样的文化现象，这不是意味着对一种不同文化综合物或一种共同模型的相当直观的发现吗？(1974)

通过上述类似的观察可以认为，音乐艺术世界观应是综合的、定性的而不是分析的、定量的。它由一般到特殊，运用批评的而不是经验主义的方法。虽然，在音乐中多样化是必然的，而它被容纳在创造性的和概念化的术语中。

① 一种原型根源的假定；
② 作为具有世界性的个别文化艺术是有其特殊表达方式的音乐概念；
③ 互补的概念和替换的表达方式；
④ 审美体验的普遍性。

因此，对有创造性的音乐家来说，音乐的普遍性是能运用或使用特定社会和文化界限以外的音乐素材和创作法，或使用他们原始环境以外起刺激作用的明确的审美反应。音乐的普遍的类型和范围作为文化交流过程的结果而扩大。因为无论在何处，普通的或基本的音乐经常不是想作为艺术地享受的音乐或不同的、引起争论的音乐，而是能并入人的整体音乐体验的音乐。

二、相对主义的世界观

当查阅音乐民族学家先前涉及的对个别音乐文化的描述及文献之时，因为

用经验主义的方法研究音乐的共性,措辞及定义的方法以及人类和音乐文化的前后关系上的差异似乎妨碍了一致的行动,这导致方法论问题处于困惑之中,从而呈现出一些不同的音乐世界观。因为世界上音乐"语言"的不同使一些学者不知所措,从他们坚持音乐不适宜于作跨文化的概括以来,他们真诚地相信音乐的共性研究是没有价值的,此外,经验主义的共性是分离的,而且远远脱离了音乐体验本身。虽然它们可以有助于我们认识音乐是什么样的学问,靠它们特有的知识也能有助于更好地理解特殊的乐曲,但它们却忽略了交流方式中情感细微差别的一般原则。

相应地,另外的学者关于个别音乐文化的独特和对乐曲持有过多的依靠经验主义的普遍概念研究的比较研究的看法仍然是不成熟的,而且必须等到世界个别的音乐文化在一定的程度上被详细分析以后。正如西格(Seeger)指出的:

没有什么能代替取得第一手资料的学者对一种音乐风格的精确描述。探测单独音乐和描述音乐风格的比较研究只有建立在这样的基础上才可能展望一种音乐的世界观。

考虑到对比较音乐学时代先驱"信普救说者"研究结果产生的怀疑的共识。在20世纪50年代,他们的下一代同仁促使学者们从一般到特殊的研究,改变了全球音乐研究的方向。而且,在这个过程中,对强调关于领域间的比较方法来说,比较是一种利用在许多学科中探究的方法而不是为证实某个学科的单独分支在它自身建立的一个基础。(孔斯特 Kunst,1955)对那些逐渐掌握这个观点的人来说,音乐民族学是系统的和描述性的,在观察上是共时的、特殊的而不是一般的或在一个历史的或进化的观念中的比较。甚至在比较音乐学的年代,相信能从特殊研究推断普通研究的学者对音乐民族学家的田野工作中记录的个别社会的音乐风格方面的研究给予了相当的注意。以霍恩博斯特尔(Hornbostel)关于"非洲黑人音乐"的简短文章为例,完全没有等待从整个撒哈拉非洲取得一个大的音乐样品。他探索和提供的不是不变的法典,而是基于有效的证据和发展了的分析方法。因为普通研究是靠它们的极好地定形了的特殊性质,犹如后来非洲音乐研究所展示的,当来自体验的最初的观察被去粗取精,或略或扩,研究工作就有了发展。

正如所期待的那样,从一般到特殊的重点转变在音乐民族学中促使了一种研究东方资料的倾向,也促使了一种相对主义的倾向,避开在社会文化结构以外的音乐要素基础上无意义的体系的跨文化比较,这种立场只有使音乐民族学限于马林罗斯基安(Malinowskian)的困境,但也鼓励大量去寻求个别文化的独一无二的证据。这种认知人类学的原则还大大鼓舞了寻找其他文化的特有风

格和发现转换它们到某类"人种"理论途径的少数但有实凭实据的学者。

每种音乐必须按它自身和其社会文化脉络去认识的观点,发展到抵制人种中心论和方法论的不平衡,成为一种不仅靠音乐民族学家,而且靠视野不只停留在历史线条概念的史学家们注重的信条。因此,Z. 利萨(Zofia Lissa)断言:

只要国家、人民或少数民族群体生活在他们自己的环境,他们创造的作品及其文化态度的差异就是自然的……与许多时代的音乐相联系,接受所有陆地上的一切音乐文化,为争取在更好地建立我们的音乐思维模式中来一个基本的变化而呼吁:我们必须尝试转换为一种多元论的想象,在头脑中抱着所有音乐语言必须被一视同仁的态度。(1977)

然而,这并不令人吃惊,由于对个别社会和文化的音乐研究的极大关注,增加了围绕着音乐民族学这个名称在词源学上的混乱。在一些圈子,这个学科被逐渐狭窄地看作"人种音乐的研究",而不是作为一个通过详细的个别音乐文化的研究,以最大限度地涉及音乐的总体理论的一个领域。那么,在与音乐家的艺术世界观的对照中它是极为完整的,与持相对主义学者的世界观对照,它是多元的和有种族界限的。

比较的世界观

幸亏放弃了比较研究法,因为它过分的历史学观无论在哪儿都没有导致这个学科的开创者们抛弃"信普救说者"的观察法。世界音乐体验的多样化的兴趣正如审美体验和创造力的源泉在音乐艺术世界中的不断增长,这是学者们不能忽略的现象,使用像"世界音乐"这类术语,例如,布科夫泽(Bukofzer)在1953年他的关于"非西方音乐研究的观察"论文里所倡导的,拥护音乐学中的世界性观察。而且这样描述的短语像 H. 考埃尔(Henry Cowell)的使用。"世界人民的音乐",或胡德的"世界的音乐文化"以及伊丽莎白·梅(Elizabeth May)的"多文化的音乐"的说法是为了一种新类型的"多元论设想"的需要不断受到注意。至今,当我们对那些迄今尚未考察过或尚未充足地研究过的音乐传统进行研究之时,这些概念使我们不仅能享受"全球音乐"的走马观花的魅力,而且还可以在较大的地理文化区域内考察它们交叉重叠的结果。这些活动的结果分属四个方面。

第一,它促进了共同享有实地体验和分析的洞察力,因为每位贡献者都经常假定自己提供的资料的某些方面是能应用在别处的。音乐的世界性观察是作为学者认识到的音乐美学层面和音乐与社会和文化之间紧密关系的结果,并一直在发展。

第二,总的理论和分析观念的系统阐述的广泛应用曾被赋予了一种新的推

音乐民族学中的共性的观察

动力,因为那些继续倡导世界整体音乐观的人的希望是,普遍概念的观察将从他们对不同音乐传统的应用中浮现出来。在类似的运用中,这种分析种类似乎有普遍的内容。像用音质、音高、旋律、节奏、乐句的术语论述音乐的周期性现象或普遍性,是因为它们在特殊和一般的水准上都能被认识。

类似的乐器分类的原理以此为据,它们的精细总是采取在设计和构造上兼具特殊和一般的原理,而且有特性、特征、音色、技法上的分布。这四点使人能辨认乐器的类别以及同类乐器的细类。

讨论调式、即兴演奏、音乐感及音乐表演这类概念经常涉及他们的普遍性和特殊性的方面,如像胡德相似性的分析概念经常谈到进一步稳固的范围,提供分级的特殊因素的基础。对文化内的特质和跨文化的特质在方式上进行比较,最终能导致对部分音乐普遍概念的鉴定。如像胡德 G-S 方面的概念允许人们去论述从一般到特殊。或反之,论述文化内部与跨文化之间……(胡德,1971)。

梅里亚姆(Mcrriam)的大部分工作也同样论述特殊性和一般性。除了特有的描述研究外,他试图提供理论框架和考察音乐的方法论"作为人类行为的一个普遍方面"(1964)。那些紧随他的导向或运用类似人类学方式的人,在有关音乐与社会、音乐与人,或音乐与文化方面,甚至他们研究不同音乐传统时,以采用同种一般作用的陈述而告终。许多在音乐中的文化移入的研究同样是纯粹的,仅以许多作为文化移入熟悉的过程的进一步说明,如:融合(不同变化形式的合并)、重新解释、适应、采纳和抵制而告终。

第三,把重点放在任意的比较和有时用一类教学性质的比较是值得考虑的——一个作者在他论述的音乐文化和他自己所处的音乐文化,或一些便于帮助读者识别理解他正谈到的特殊问题所涉及的另外的文化之间做出的比较。音乐民族学的文献充满了这类任意的比较,部分是因为多数学者——西方的和非西方的——倾向于他们自己对西方或东方的西方倾向读者交谈时与其处在共同文化背景的基点上进行,而且还部分地因为人们认识某种事物时,凭借它是什么和它不是什么的原则。内特尔(Nettl)似乎相信这一重要性,并且事实上将它作为音乐民族学在这个领域内的比较方法之一提了出来,"除了与已知事物做完全的比较外,人们或许无法吸收某种新音乐文化的知识。"(1975:71)

第四,超出一种体系比较的需要已被认识到,但还只有少数个别人,因为这要求研究者在跨文化的基础上为鉴定类似和不同而建立能被始终如一地运用的参项。这种方式的运用有三种:

① 类型学方法——由于特殊性或标志的存在或缺乏而划分出的类型和附

属类型或变化类型和不变类型,论述如非洲这样一个确定的地理文化区域的材料或阐明两不相容模式的互补的艺术概念的内涵。

② 标准和种类部属方法——包含建立在标准化公式基础上的深入细致的跨文化比较[如:科林斯基(Kolinski)的研究中,或一套鉴定的参项和估价标准或评价(如 Lomax,1968),或胡德固守的标准(1971)]。

③ 证实法——在另一种文化中来检验一种文化的跨文化适应性的过程中,证实法的观念和理论得到了发展。

这其中任何一种选择都取决于比较的目的,比较意味着有一千种结果,但比较本身并不因此而结束。比较自身不能得出一种假说或一种理论,虽然它能促进发现的过程或促进系统地阐述这样一种假说,或促进通过更多比较而验证理论。犹如另外的学科已证实的,系统的比较常常被用于建立和解释不同点与相似点,论证历史关系,显示出分布在一个地理区域的特征是否有因果关系联结或可归属于共同的原因,或相互的影响(Cohen,1968)。这就是为什么比较音乐学的开拓者们建立他们自己的目标为,"重新发现曾经肯定存在的欧洲和非欧音乐之间的桥梁,并且至少按照比较音乐学的观点在理论上重新修复它们"(Schneider,1957)。

因此,音乐民族学家决定的比较目标,是要以他们所处时代的智慧和社会文化思潮来做出回答,而且通过比较技术来阐明问题是什么。除了布利、夫泽坚持的给音乐学以世界性观察以外,比较目标应是音乐民族学的主要目标之一。系统的比较能深入地用于亲缘关系问题的研究,举例来说,同类物的亲缘基础(已知的音乐文化间的历史关系)和群落(因为邻近的因素及其相互的影响而具有共同的自然环境的音乐文化)在音乐文化中既有不同变化形式的合并和结合过程的成果,也有其分化变异的结果。即使在与没有直接亲缘关系的地方之间,同样能进行音乐文化的类似与个别程度的研究,因为这能增强比较的音乐的世界观。

跨文化的比较研究

按照先前所述,可以查看科林斯基的成果。为引导他早期的研究目标,他利用了霍恩博斯特尔的比较方法。在这当中,他详细说明或解释的是赫斯考维兹(Herskovits)用人种史的材料论证对文化移入的假设的检验。音程数、旋律轮廓、共同的终止式等等似乎为古老的和新的世界音乐文化之间做出统计学上的比较给出一些具体的根据,这有利于确立它们亲缘关系的程度。除此之外,对此似乎没有另外特别的假设,而科林斯基却非常成功地运用了这种方法。

① 论证他的前辈的一些概念时,霍恩博斯特尔关于非西方音乐某些类型的

一般特性的那些著名概念需要被改进。

② 证明他对欧洲民间音乐的结论是正确的,是比西方学者作为原始音乐描述的一些音乐更为原始的音乐,而且没有确切的原因使欧洲民间音乐作为一个特殊的惯用的种类而区别于他者。

③ 用他的方法论说明诸如旋律运动的一般方向的比较问题时,科林斯基后来的研究涉及建立绝对的共性,以达到解释他自己的方法和关于音乐心理听觉基础的中心是值得注意的。

在洛马克斯(1968)为确立世界上莫多克(Murdock)的人种史图表集的音乐等量关系和为检验、论证在歌唱风格与文化之间存在一定的相互关系的工作计划中,也可以做出类似的对在比较方法的选择和研究目标之间的关系的观察。音乐人类学家经常维护这种相互关系的存在,但很少论证在具体的期限中的这种情况。

这里有趣的不是这类相互关系的确切性,或这类相互关系是怎样被建立,或这种例子的特性和量化是否是适当的。但一定的假设被提出和被检验却是事实。洛马克斯(Lomax)把系统的与民族学的研究层面加以区分同样是有意义的。因为除民族学问题以外,他们合作的兴趣不仅在个别文化的歌唱风格的等同特点,而且还有在音乐文化之间或在它们亲缘关系的适当之处确立统计学的地位。

音乐的共性

因为音乐民族学家与个别音乐文化研究有关系,自然地,跨文化比较比普遍性的分类研究受到了更大的关注。主要因为后者仅可能作为一个重现的条目。然而,毫无疑问,普遍性的研究能增强我们对音乐的一般性理解。因为它是在人们能观察到的音乐资料的总体范围的水准上和在超出了导引他们选择和运用特有文化因素的作用的水准上,便于为理论和实践以及文化交流中的音乐历程的问题考虑它们的分类分析的结论。

哈钦森(Hutchinson,1978)提出至少六类共性应予以研究:

① 音乐概念中的再生。

② 绝对的共性(即:无限制的、无条件的共性)。

③ 共性的推论(这被作为假定,因为哈钦森注释:"举例说,通过时间及文化交叉,调音、音调及律制系统,音乐的发展是无数的,但这并不意味着这类特性的音乐计算是无数的。推论的一种共同性质的关系即是在对音乐素材的反应和发展中的共同意向,而在素材本身的选择上不是共同的。")。

④ 统计学上的共性。即指"探究这样一些问题的答案,如:在多少音乐传

统中没有拍子、调音体系、旋律变音等"。

⑤ 统计学上的内涵。"统计地描述共同的潜在性,是一种内在的可能性"。诸如"被确认的音乐和仪式的共同联系"。

⑥ 共性概率分类——"通过统计学的系统说明,寻求音乐的共同类目"。

因为哈钦森的共性分类法是基于再生和相似的类型,而不是基于结构上的类型和音乐体系的实用的类目。可以适当地从后者着手,然后与哈钦森的分类法和分类分析联合。换句话说,可以这样着手:

① 声源与结构成分的类型学,包括结构的单位和要素以及调音体系。

② 在最广泛的术语意义中的结构过程和音乐实践的类型学。

③ 表演概念和表演组织类型学。

④ 审美概念、审美原理等类型学。

⑤ 纵向的共性类型学——研究音乐运用的前后关系和一系列媒介关系。音乐与礼仪、音乐与娱乐、音乐与政治等。

⑥ 机能的普遍类型学。特别在音乐与人类遗传基因的关系间——音乐与生物学、心理学之间等,以及在音乐创造和审美过程中的密切接触。

当音乐民族学家完成了在这个基础上齐头并进的工作,并把他们的田野工作材料在五线谱上分类时,这个阶段将是着手通过音乐学理论和作曲原理以及有关涉及人的研究的同类学科的合作。因为音乐的共性问题似乎具有总体的意义。举例来说,一种音乐世界观的可能性显示出在音乐的特殊地域里发现的普通习俗,是令一些作曲家和音乐理论家感兴趣的。其中一些对偶然参考非西方音乐材料的西方音乐材料发生较大的影响。对此,他们认为他们的理论能被运用或用作论证共相性观念的可能,以及他们提出的一些理论的材料。

这样,虽然 M. 耶斯汤(Maury Yeston)警告"应极其谨慎地估价一种理论的通用性",但他不怀疑他自己的一些包括对节奏的概括是普遍性的和能运用的。如像对"非洲撒哈拉的鼓乐队和巴厘岛人、乐唯人的管弦乐队"(1974)。

类似地,在埃里克森(Erikoson)的著作《论音乐中的声音构成》中,在吟唱音乐的讨论中包括了非西方的例子(1975),引证:"例如像藏族喇嘛教徒唱经,用有所变化的低沉音色单调地咏唱经文。"在新几内亚高地的犹太人的竖琴和中国南部的丽江(Li Chiang)地区(1975)以及澳大利亚的笛加里都(1975),他指出:

人们的目光一越出西方音乐,就能见到大量为产生伴音管而特别设计的乐器。有用一根伴音管的双管长笛、双管双簧管、双管单簧管;弓弦乐器通常有一或二根伴音弦。如印度的坦普拉琴或坦布拉琴(一种只发出持续音的拨弦乐

器)。

在埃里克森的旋律音色法的详细评论中"靠音色产生的旋律的细微差别"是"一种普遍的惯例"。他还引用了中国古琴音乐"观察音与音之间极其细微的音色控制的可能性"和"无论在何处(尤其是在印度和非洲)我们发现的丰富的鼓乐中能感到的鼓点"来阐明他的观点。在引用了 R. 布朗(Robert Brown)的印度南部的击鼓术研究的例子以后,他概括性地指出:

从击鼓技巧和鼓点中,可以学到更多的旋律音色法……可以说我们几乎还未开始音色组合的关系,或许这样限制音色的组合对我们来说不是一个有效的方向,但那些认为那种方向具有可能性的音乐家们可以发现印度音乐能给他们比这样一类大概相似的音乐更多的启示。(1975)

音乐民族学家能有效地与同事们合作的另外的区域是机能共性的区域。它将使人回想起 T. D. 利尤把音乐的共性归因于在音乐创作者与使用者的心理构成中包括一种可能的原始模型根源的大量因素。类似的科林斯基的观察"无限的音乐类型的结构种类从文化方面体现了一种精神生理学共性多样化的推导"(1967)。这个时期瓦赫斯曼(Wachsmann)同样建议在精神(头脑、心理、灵魂)和音响之间的关系中去发现音乐中的共性问题的答案。呈现为:①声音的物理性质之间的混合关系。②对听觉刺激的心理反应。③由先前体验编排的头脑程序进行的声音听觉的选择。④对外界瞬间的被动感知的反应。(1971)

那么,作为 D. 哈伍德(Dane Harwood)测验音乐中(1976)展现共性的实验室,因为帮助音乐民族学家区分音乐中的共性的心理学及其同类学科的贡献,将其归因是人的天生的接受力或在人的生态和文化环境中共同的外部因素,而且属于一种艺术音乐的内在逻辑的那些因素。因为对人的天生逻辑感的断言中有一些可能是真实的。所以可以同样用于解释我们在音乐中发现的一些形式和结构的共性现象。

结 论

从上述跨文化主题和音乐体系与传统普遍性的系统研究证明。比较方法对音乐民族学家提出极大的挑战。因为在审美和创造的观点或需要这类跨文化资料学者们的普遍概念中开辟一个广阔的材料范围,是我们学科的当前重任。当前的倾向认为,音乐作为一种文化共性的研究至少可以按三种观察来探讨:

① 按照材料和具有运用性的过程或利用它们外部的原始环境来考察的音乐共性创造的观察。

② 按照音乐体系的普通特性和它们的分布以及它们在跨文化交叉中的文

化变异来考察的经验主义的观察。

③ 寻求共性的外部基础的比较机能主义的观察。

三种方法均导致一种音乐观的发展,这种音乐观不仅包容多样性的表达方式,而且按照其产生过程、亲姻关系或按明显对应的以及因果因素的类型表明的关系来综合它们。音乐世界观可以防止由于只注重本民族本国度的音乐,或自己感受过的实地音乐而产生的种族中心主义、地方主义,或一宗一派的专制主义。如像赫恩登(Herndon)和 M. C. 利奥(M. C. Leod)指出的:"一种意向认为,最好不靠别人的材料来进行推断。"(1979)联系先前坐靠背椅音乐学家概念所持的很低评价的局限,它成了一种陈旧、无用的观念。犹如西格(Seeger)的正确评论:

谁将整理个别地域研究成果的材料?正是霍恩博斯特尔将朝着这样伟大而崇高的目标进发。两种技术(田野工作和比较研究)的结合将为我们展示出整个人类的音乐。

西格同时还警告我们,当跨文化的观点广泛传播之时,还有另外的被抵制的地方主义的危险。虽然,他写这些时,考虑到他的同事,但他必须说的是那些受自己所在社会领域局限,并有着类似音乐观的音乐民族学家应等同地运用跨文化的观点。他评论道:

仅单独地谈论某人感受掌握的某种音乐而不涉及其他事物是十分无益的。由于音乐活动的特殊性质——不可避免的需要是按一般的和抽象的概念去论述一切特殊的音乐——或以一种音乐具有的特殊性冒充为世界范围内的共性,并作为近乎机械的复制品。这样,不仅曲解自己所属的音乐文化,而且也会曲解一切其他的音乐文化。(1977)

因为对共性的研究包含严格的比较和远远超出一个人可能获得的第一手资料来检验,很少人有这个时间或这种爱好去扎扎实实地从事它。因此,除了列举最近的一些跨文化研究的情况和着眼于共性研究这个学科的描述以外,目前没有超出偶然列出最明显类型例子的关于音乐共性研究的系统资料。(见内特尔 Nettl,1983)。论述共性必然是试验性的、启发式的研究或作为在现有状况下的安排设计,而且这样的状况可以持续相当长的时间,因为弄清其周围相关的情况是必要的。

因为这项工作的广博性是围绕着共性研究追求的对象,要求的不仅是方法论的一致,而且要求可行的战略方针。当语言学家决定按照世界上积累的关于语言的描述资料研究语言的共性之时,要进行许多特别的会谈、专题讨论会和延续许多年的协作调查以及在取得内容充实的资料的支持和具有汇编好的分

析观察资料。这里有一个类似的任务,不仅是针对单独的学者,而且针对学会和针对音乐民族学为音乐共性研究的追求对象提供的战略计划。如同科林斯基评论的:"世界人民计划证实他们能区分特性的已知音乐类型的比较分析,而且最终为探索其共性是"音乐学研究最期望的目标之一"(1967)。如果音乐民族学是作为涉及"世界音乐总体的庞大系统研究"的学科来发展一种真实的共性观察,并"把音乐研究作为人类行为的一个共性方面的研究"的话,就必须继续朝着这个目标去努力。

(参见《音乐世界》1984年2期)

音乐民族学和 emic/etic 问题

F. 皮尔帮、S. 阿洛姆　刘　勇编译

我们可以沿用吉恩·马里诺(Jean Molino)在1951年的说法对人类学(包括音乐民族学)在20世纪发展中的两个基本阶段进行总结:人类科学已经历了两次重大的转折,一是从注重孤立要素的原子论模式转向包含系统概念的结构模式;二是从结构模式转向策略模式。

后一种转折从两个方面改善了结构模式:首先,它建立起了一套描写文化习俗和文化产品(尽管二者本质上并不相同)的一致性的理论;其次,它把注意力对准详尽阐述的过程和对文化事实的洞察力。约在40年前提出的对 emic 和 etic(emic 曾被译为"主位",etic 曾被译为"客位"。——译注)的区分,在策略模式的发展中充当了关键角色。

迄今为止,这一区分的应用已证实了它本身的操作效力和启发价值。多数学科已不同程度地受到它的影响,公正地说,音乐民族学也在其中。

本文的第一部分将检验有关的基本理论问题以及 emic/etic 的区分对传统音乐研究的价值;第二部分将讨论这一区分在音乐民族学领域中的应用方法,这种应用怎样使有关理论问题变得更加清晰,以及为什么我们认为派克(Pike)的理论结构对于在这一学科中建立方法论的一致性是如此重要。

一、理论问题

当超越严格的语言学框架(即语词产品本身)的运行成为必要时,当需要在非语词的语境(context)中,在各种文化资料复杂缠结的情况下识别形成对比的单元并描写它们发生作用的状况时,emic/etic 的区分获得了发展。

这意味着从一开始就要处理既复杂又各异的材料:从音乐体系到网球规则。从一个家庭的早餐到一系列的仪式风俗,从物质文化到象征性的过程。问题是,一个人能够依赖某种单一的理论和一致的方法论对某种材料加以抽象并仍能把握其构成部分和组织方式吗?

emic/etic 的表达方法是由凯内斯·派克(KennethL. Pike)首创的,他还提出了一些有关的理论问题。这一区分贯穿于他1947年的语音学著作。在他

1954年的著作中,这一区分又接受了系统理论的形式。而后在1981和1982年的著作里被结合在"法位学"(tagmemics)的概念之中。

在最近的一种著作中,海德兰德(Headland)、派克、海利斯(Harris)对这一理论的发展、许多分枝,以及在广泛的应用中出现的各种冲突进行了反思。但是,这一著作仅仅覆盖了海利斯于1964、1969年在和派克讨论的过程中阐述的种种缺点,而没有把50年代以来派克的理论在各学科的发展经历包括在内。

1. 派克的理论

正如派克在许多场合所讲的那样,emic/etic之区分的提出,是为了从语词的和非语词的两个领域来定义一些形成对比的单元并描写它们的分布、排列和发生作用的情况。作为一个语言学家,派克清楚地意识到音位学对于处理语词资料[不仅包括对比鲜明的声音(音素),也包括其形态的和句法的组成部分]的重要性。如果像他所主张的那样:人类的某一种行为和活动都是有组织、有秩序、有目的的,那么这种行为和活动能够被分解并被解释吗?音位学的模式能对此有所帮助吗?

派克认为,就总体而言,语言和人类行为是两种平行的客观实在的连续统一体(physical continuum,以下简称"统一体"——译注),它们可以从两种途径被认知:第一种是形态的分析,这种分析可以测量这一统一体,但无法将其分解为基本的组成部分;第二种途径被称为文化分析,它可以将统一体分解为行为单元。但严格地讲,不应将派克的术语中的统一体和etic相混淆。

他认为统一体只是原始材料,它可以被进行物质分析或文化分析。但这并不意味着emic和etic可以分别被归纳为文化分析和形态分析。这是因为这两个层面是内在的互补,或至少在文化分析刚开始进行时是这样。因此,etic/emic之区分并不是简单的两分法,不能和机械的二元对立相混淆。

在历史分析的框架中,etic的观点首先在初级阶段找到了自己的位置。在这一阶段中,学生分割了原始材料但仍不能确定呈现出的要素是否形成对比,更不用说它们之间的相互关系。只有在下一个阶段中,两类单元(etic和emic)才能被区别。etic单元从形态上是不同的但具有相同的功能,而emic单元一定在分析的特定水平上具有不同的功能。在紧接的更高一层的水平上,两个emic单元可以变成etic,即形态不同而功能相同。

据派克的解释,在首要的情况下和最一般的意义上,emic这一术语起源于对一个统一体的文化分析。在这一途径中,这一术语还意指一种程序,在这一程序中单元被发现、被识别、被证实。这一术语还指emic单元(即在特定系统中呈现出功能性的单元)自身而言。而etic这一术语在文化分析中是指描述的

初级阶段应遵循的程序和那些在系统中呈非功能性的单元而言。

以上原则对处理语词的和非语词的资料是有效的。但从前者到后者的过渡提出了这样的问题:用什么样的尺度识别单元?怎样确定它们的功能性?怎样确定构成这些单元的材料的性质?

在音位学中,传统的做法是将单元在不同意义的基础上或依据意义之外的尺度区别开来。派克为"个人行为(或对特定事件的参与)的特殊形式的意义"之概念找到了一个对应者。这就是他认为应在主体对行为的反应的关系中对结构进行分析的原因。出于对"目的"的考虑,这种狭窄的定义必须被拓宽。将其定义为"一个反应的引出",并用"焦点"的概念加以补充。

对派克而言,主体存在于他的行为方式的全过程,而行为方式是确定和阐明行为单元的唯一可能的基础。他说:"对反应的研究越来越重要,因为只有在'反应本身的引出'这个框架中才可以确定统一体中的一些点,而这些点的位置就是 emic 的终止处。"至于单元本身,它们可以包括语词的、非语词的甚至是复合的。而且,原始材料不可以被仅仅归结为行为资料,它还要包括思想(派克认为这也是行为)。另外,emic 单元可依据三种补充的方式(显示方式、特征方式、分布方式)同时构筑。最后,单元的最终属性不能只在其直接的语境中被确认。相反,这种确认需要一个分等级的语境序列。单元在其中只是一个组成部分。这意味着它的属性将随有关的语境而变化。

2. 海利斯所做的发展

派克之后的学者发展 emic/etic 这对术语的方式证明了它们的启发效力。不过,正如海德兰德在1990年评述的那样,使用这对术语的学者们已经在宽泛地追求不同的目标。同时,围绕这一理论的基础原则已发生了广泛的辩论;并大致导出了一个双向选择。

在回顾 emic/etic 这一区分的应用时,海德兰德注意到它从70年代起变成了民族科学的基本工具,并在最近的30年里在词典学中充当了同样的角色。当前,文化唯物主义者是它的主要使用者。实际上,派克的理论恰好是在文化人类学领域中经历了最重大的发展。

马文·海利斯与这一发展过程密切相关。他承认他对 emic/etic 这一区分的理解已随时间发生了变化。起初,他把它看成是建立在"精神的"和"行为的"这一差别之上的,并且看来可以在 emic 与 etic、精神的与行为的、土著人与观察者之间建立一种关系。他这样说:"emic 被视为专指参与者大脑中发生的事项;而 etic 则专指行为中的具体行为(即身体的动作及其对环境的影响),正如一个旁观者所觉察到的一样。"

当这些早期的定义被认可后,这种两分法变得不如从前锐利,但并未全部消失。emic 的途径是一种文化科学所特有的,这种科学是建立在从土著参与者的意图、目标、价值观中引出的有意义的区分之上的;etic 的途径是另一种文化科学所特有的,这种科学拥有资料语言,而这种资料语言是以旁观者对参与者的身体及其局部的动作和这些动作对环境的影响的鉴别为基础的。

关于这些术语的争论已初步转向原始资料的性质,土著的(或参与的)主体在分析中的地位以及 emic/etic 之间关系的性质。在海利斯看来,学生只应关心行为因素并只能用观察的工具。观察者、他的工具,以及从对参与者的观察中获得的行为资料。三者共同构成了 etic 的途径。处理精神因素则不同,在这一领域中,调查应依靠"逻辑—经验"系统,这一系统的现象区分或"事情"可能建立在一些重要的、有意义的、真实的、精确的对比和区别之外,也可能建立在一些被行动者本身认为是合适的其他式样之中。

当海利斯的地位可与派克相匹敌时,以下要点突显出来:尽管这两个层面(精神的、行为的——译注)的界限已逐渐模糊,但海利斯用以区别它们的尺度的性质是不同的。精神的和行为的被认为是对立的,因而需要用不同种类的工具去解释这两个被描述为相互隔绝的领域。

另外,海利斯对精神的和行为的区分引起了涉及派克的理论的两个直接的变化:emic 和 etic 已不再从理论的或实践的层面上处于辩证法的必需品的关系之中。因此,在不同的学者那里,土著主体的身份和旁观者的立场以及他所研究的客体都完全不同。对派克来说,emic 和 etic 的互补是不可避免的。这对于分析阶段的定义和对单元的鉴别、定义来说都是真实的。在海利斯的著作中,emic 和 etic 则变成互不相干的两个部分。

派克把精神的和行为的两个方面看成是互相联结的,而海利斯认为一个唯物主义的文化人类学家不能够解释精神的方面。像以上所注意到的那样,对海利斯来说,主体是精神领域的某个部分,而这个领域不是人类学家应首先关心的。但派克,正像学生们看到的那样,却把主体的行为方式作为发现 emic 单元的过程的一部分。他还建议把主体提供的(直接或间接地)其他文化要素作为证实对 emic 单元的识别的程序之一来使用。

这两种立场形成了两极,为了明确地使用 emic/etic 这一区分而进行的研究就在这两极之间摇摆了 40 多年。尽管海德兰德、派克和海利斯都朝着互相理解做出了努力,但要无视这两种观念之间的重要差异却是不可能的。

显然,派克的某些就具体问题而言的说法和海利斯的某些观点已经导致了许多文化学生对 emic 和土著人的述说发生混淆,或仅应用于方言范畴。并且,

派克结构中的 emic 的意义可能已经导致了一些分析者把土著范畴看作是人类学研究所偏爱的客体乃至其关键的分析工具。当然,这种情况从来不是海利斯想使派克在 emic/etic 之间建立起的紧密联系变模糊的初衷和结果;此外,这种情况又反过来导致了被派克归结为土著人的观点的变化。

随这些情势而来的问题是,如果土著人说的所有的东西都是 emic,那就没有给音素分析留有余地,因为所有的东西都已经是音素。另一结果是在以外部尺度(即绝对的、普遍的尺度,这一尺度具有有限的能力对文化关联做出判断)为基础对 etic 单元做出的初步识别、形成对比的单元的发现、这些单元的等级秩序,以及它们在特定文化中的功能这些问题之间的总的混乱。这一观点正是奎因(Quine)对派克和海利斯就音素问题进行的辩论所提出的反对意见。在我们看来,如果这种反对意见能够证明把 etic 归结为译述者的陈述是无意义的,并能重建 emic 和 etic 之间辩证关系的必要性,它就会具有更加宽泛的意义。

令人不解的是,与海利斯的概念所引导我们去期待的事情相反,行为分析在这些发展中遭受了许多障碍。至于 emic/etic 这一区分,已经变成了一长串概念性两分法中的一种,而这些两分法在不同程度上是多余的和注重操作效力的。

正如海德兰德的导言所简明评论的那样,文化人类学并不是唯一依靠派克的论点去回顾他们对主体事项的探讨和对基本问题的态度的唯一学科。所以很不幸,某些著作没有能够彻底无视派克理论在词汇学、民族科学和民俗学研究这些领域中的发展。不管这种忽略的动机是什么,应该注意的是,这些学科中的多数主要面对语言材料(例如口语、术语、名称等)而不是行为。尽管这类著作都参考了派克的理论,但派克并不是唯一的理论来源。派克把自己的著作视为语词的和非语词的连接,有时也单独面对非语词的材料。语义学和文学的民间传说完全属于语言领域。在这个领域中,为形成对比的单元下定义的问题已经是多年来被不同学派讨论和重新估价的主题。

派克不应对"把文化参与者或土著发言人置于材料的中心或这些领域的分析的中心"负责任,或至少不应由他完全负责任。民族科学的目的是在生态学、动物学、自然史、疾病及其医治这些领域中解释土著人的讲话和范畴。对生成学派的语言学家来说,土著人的判断显然也是需要的。总之,关于如何识别单元并揭示其不同之处的主要问题仍在争论之中。

在这个简短的回顾结束之前,我们还应提到,emic/etic 这一区分已经或明或暗地被海利斯的专业领域(指人类学,特指社会或文化人类学)中的许多人"雇用"。这些讨论有时直接涉及派克的论点,其他时候则着重于给人类学中的

单元下定义的中心问题。

3. 与音乐民族学有何关联

音乐民族学的主体事项是乐器、功能、表演以及声音的其他方面(风格、形态,类型、变化、借用等)。因此,音乐民族学家必须在语词的和非语词的元素的纠结中处理非语词的事实和资料。他们观察和分析各种类型的行为。从乐器的制造和定音到音乐家的表演,包括作为音乐之背景的仪式和事件。他们处理诸如命名法和神话传说等文化因素,最后,他们聆听、收集并分析听觉材料。

音乐民族学家以各种间接的方式接近他的资料。这当然意味着,他必须在文化中与参与者相互作用,就像语言学家和人类学家那样。对有些学生来说,这种居中斡旋只是技术问题,并不值得特别注意。对另外的人来说,这是搜集资料。有时是做出理论假设的重要因素,而这些理论假设是分析的基础。在这种情况下,与参与者的相互作用可能会在分析过程中导向对与文化内范畴相一致的状况的考虑。

通过围绕 emic/etic 这一区分进行的辩论,可以清楚地看到,音乐民族学与不止一个方面有关联。但是,如果一部分音乐民族学家的资料主要由声音构成,那么这些资料在一般的语义观念中就是无意义的(这与语言学家的资料不同)。在那些语词的和非语词的要素结合在一起的曲目中,这两种材料的相对自主,以及其间许多外形上和功能上的平行就变得明显起来。

一个音乐系统可以从多个文化特征的角度被探讨,例如曲目的类型、乐器的性质和音乐产品等。虽然这些领域可能不是互不相干的,但还要做进一步的调查以继续揭示它们是如何相互作用的和各自是怎样从一个总体系统概念中引出并反映这个概念的。

正像任何一种文化特征一样,音乐周围的社会环境是一个包括许多组成部分的合成体。音乐民族学家必须把它们都考虑进去吗?如果是这样,他应当怎样去解释它们呢?

最后,当我们把文化材料本身先暂时搁置一旁而转向对 emic/etic 这一区分的理论观察时,我们发现并不难入手,作为对这场智力争辩的贡献,音乐民族学已展示了它的方案并为一些程序提供了正当的理由。以下事实是确凿的:与这一方面有关的音乐民族学著作很少提及 emic/etic 之区分。海德兰德参阅了人文和社会科学文献中关于这一区分的使用的图表和估价,列举了其引文来源的领域,其中没有音乐民族学。准确地说,在音乐民族学著作中,对派克和海利斯的 emic/etic 理论的参考既非全无,也非多见。

二、音乐民族学中的 emic 和 etic

用于指导音乐民族学研究的理论假设和一般的实践性的提议在专家文献

中并不缺乏。尽管有一笔经常被提起的欠语言学的债,但对 emic/etic 这一区分本身并没有人说什么。在最近的一个对古巴音乐的研究中,罗宾斯(Robbins)明确地将自己与派克的术语学所取得的不同意识疏远。沙维特(Sharvit)把连接两种概念的辩证关系考虑进去,但只不过将 emic 等同于土著人的观点而 etic 等同于学生的描述及结果。

那些集中使用 emic/etic 这一区分及其元理论的音乐民族学著作都建立在派克的一些由语言学概念支持的观点之上。这些学者一直在努力寻求一条途径去完成独立的音乐民族学的描述,这种途径承认对语言学的债务,并适当地改造以适用于它的描写对象。

1. emic 的寻求

在试图于音符和语素之间建立等同关系而在声音和音乐间建立区别关系的过程中。音乐学以其较宽泛的形式集中于两个虽不同但相关的问题:那些使一个严格的音乐连续统一体区别开来的文化因素和最小单元的性质。音乐民族学已经遇到了这样的问题:对一个特定社会来说,什么是和音乐相关的? 怎样理解一个音乐体系的基础? 换句话说。需要什么样的观念工具? 应遵循何种程序? 用什么方法可以发现基本单元?

奈茨(Nattiez)回顾了各种各样处理这些问题并给出答案的企图。语言学的模式在许多音乐民族学家的著作中显然是存在的,不过他们清楚地意识到要使这种模式适应自己的需要。所以内待尔(Nettl)和罗泽特(Rouget)找到了各自的在一定范围内有效的关于"分布"和"重复"的尺度。在理论的层面上,争论已进入识别的尺度。虽然语言学家可以依赖"意义",但很明显,即使对他们来说,这也不是唯一的可能性。一方面,意义在识别音位、词法、句法中的功能单元的过程中的确具有作用;但另一方面,可能会在形式强制的基础上实施相同的操作。

就音乐而言,内特尔和麦克留德(Mcleod)都承认音乐民族学可以不求助于意义。并且,内特尔还认为,文化的参与者对于决定"什么应被认为是具有区别性的"也没有多大帮助。如果如此,那么什么样的理论方法才能提供一个"区别性"的途径呢?

这个问题的答案已分两个阶段到来:首先,布莱特(W. Bright)于 1963 年引入了"等义的文化判断"的概念,作为"意义"的平行物;然后,奈茨通过建立识别尺度将"等义的"和"文化判断"拆开。在他的程式中,这一尺度通过形态分析和参考文的判断为单元鉴别提供了捷径。

音乐民族学发展中的这一阶段触及了派克所关心的问题(关于 emic/etic

之间不可避免的联系和不同单元的识别程序)的实质。对于单元的鉴别和程序的证实来说,这是发展严格的方法论的起点。

2. 单元的寻求

虽然识别尺度是描述一个音乐习语的关键,但这种描述还需要其他几种概念工具。其中必有一种可以回答这样的问题:对不同单元的描述应从听觉材料的哪个方面入手?另外一些工具被用于识别和描述单元的程序。这是些形态的程序,它们被用于听觉材料复合体的每一个层面。第三个方面包含证实的程序,它又可分为两种式样:形态分析的传导和文化判断的参考。所有这些方法论的途径都包含一个概念,它内在地联系着识别尺度(虽然在音乐民族学著作中极少被明确地提到)和派克理论的基本要素之一,这就是等级制度的概念。

那么,一个具有区别意义的描述应从音乐材料的什么方面开始呢?第一步总是一个初步的转述,是派克所谓的统一体的文化途径的第一阶段。在这个统一体中,学生们会在那些他们以前不知道的存在物的水平或层面上寻找规律性。这样的事情确实经常出现:一些在一开始看起来杂乱无章的现象,在分析的过程中却显示出以某种简单的方式构成的有序性。反之,一些看上去很简单的材料却隐藏着复杂的秩序形式。无论何种情况,问题是要发现普遍存在于研究材料之中的区别尺度。困难是,这种区别性经常从人们预料不到的地方溜走。

让我们引用两个切题的例子。有两个研究音阶的学者(一个在新几内亚,另一个在非洲),在经过初步转述之后发现:在前一例中,音高本身是无意义的(只有音程是相关联的,Chenoweth,1966);而后一例中,只有音级的秩序是有意义的(不是音程的大小,Atom,1985)。在这个说明从 etic 到 emic 的进程的初级阶段中,发现的程序是根本的。这一点在车诺威思(Chenoweth)关于嘎德萨普(Gadsup)的音阶系统的著作中有清楚的例子:"检查被描述的材料可以发现,在歌曲中充当最低音程的小三度空白从未被填充过。不过,在某些特殊曲例中,有 $\frac{1}{4}$ 音和半音音程在这个小三度内,尽管它们在音阶中是最低的。迫近观察可以注意到,在任何情况下,这些小三度中的音总是伴随着一个在上方与之构成小三度音程的音。结论很清楚:嘎德萨普音阶以一个小三度开始,而在向上转调的过程中,出现了上述曲例中的那些填充音。""明确地说,这种显示出填充的导入小三度的特殊曲例是由两个或更多音阶的叠置构成的。一个附加的显现由此而生:音阶音,通常作为一个音乐体系的结构等级制度中最小的有意义的要素,像绝对音高一样不重要,这些音高之间的音程才是重要的。音高是相对

的,而它们之间的音程是永恒的。""仍有必要认定$\frac{1}{4}$音到底是音阶音还是音的波动。鉴于$\frac{1}{4}$音经常出现在材料中并且很明显是可以和邻近的音相区别的($\frac{1}{4}$音由此经常被怀疑为这些邻近的音的波动);又鉴于$\frac{1}{4}$音是在小组齐唱中出现并无任何参与者例外,所以结论是:$\frac{1}{4}$音是区别于半音音程的,它形成了$\frac{1}{4}$音音素音程的边界。"

对于诸如复调音乐等合成音乐来说,其转述要有一个必要条件,即分别获得每一个单独声部(声乐的或器乐的)的可能性。这一要求已导致了播放技术的发展,而这种技术使音乐民族学家能够分析音乐产品,然后将单独的转述叠加,以获得一个音阶。

上面引用的实例需要一些评论。任何一种完全的合成音乐都包括许多组成部分,每一个部分因自身的规律而各有特色。主要的关系建立在这些组成部分之间。初步转述的阶段是不可避免的。它可能把原生材料看成是一个整体/并且打碎成部分。把音乐分割成它的组成部分,不管是作为转述的目的或结果,它已经预示了等级概念的出现,而这一概念将成为发现程序的主要动力。

3. 分析的阶段和工具

车诺威思和阿洛姆已经提出了一套明确的理论和方法论的原则。当把语言和音乐的区别考虑进去时,这些原则接近音位学。他们提出了独特的发现程序并说明其操作方法。奈茨也曾对一些原则加以说明,这些原则是他和派克的研究所依赖的基础。

在奈茨看来,车诺威思的程序包括三个阶段:第一步是用耳朵进行 etic 的转述(并不排除用录音设备),然后制表显示每个歌曲中的音程分布,最后用一张总表概括每个歌曲中的资料(数据)。

在这些表格基础上可进行详细的分析。第一个目标是确定各种音程的分布是否是可以预言的,然后就可以通过展示各种音程之间的关系和它们的产生环境,获得一个对音程的特征的看法。最后,在相似的尺度、统计的频率以及前后语境的基础上对 emic 音程系统进行证实。

奈茨对因纽特(Inuit)歌唱游戏的研究和阿洛姆对中部非洲音乐的研究已经表明,派克的提议(也是车诺威思的著作的基础)的要点是试图解释任何一种音乐事件、环境或产品。这个过程的难题是,在编制发现程序时把各种文化材料的涵盖面、复杂性和不可避免的纠结考虑进去。

要解决这个难题尚有两个困难：

1. 分解不同的层面

要有系统地对这些层面中的每一个进行分析，以决定它们的构成单元和规则；但一定不要忽视它们之间的相互关系和内部的等级组织。

2. 发展操作工具以解释如下问题

① 与每个层面相关的不同材料类型。

② 构成每类材料的不同组成部分。

③ 层面之间与层面内部组成部分之间的关系。

每个层面都要有自己的切割、识别、分类、分级等操作方法。

下面让我们转入对一种方法论原则的总结，这种原则可用以指导对特别复杂的音乐——中部非洲的复调音乐和复节奏音乐的研究。以下是阿洛姆的有关论述：

为了对大量的口传音乐系统进行分析并确定其类型，需要从语言学中借用5种概念。它们是：不同的单元或音素、分割、范型的种类或范型、交换、等义的分类。分割和交换是两种处理材料的方法，其他三种是通过这两种获得的。

只有那些与语言学和分割过程（见下文）有关的概念才可以真正被认为是可以在语言学和音乐中通用的，注意到这一点很重要。其他在语言学中适用于不同功能的概念，在音乐学的分析中则具有相反的意义。也就是说，它们是在相似或等义的原则下进行的。

音素是一种语言的声音系统中最小的可形成对比的单位，它可以造成语义的差别。每种语言都有一定数量的音素，它们按线性序列结合起来以形成语义单元。这些音素具有不同的功能，因为它们可以使人能够在言语中一个给定的点上辨认出某个符号与其他符号的不同。声音的终极要素叫作区别特征，它可以使人能够在同一语言中对比两个发音的意义（例如英语中的 pat 和 bat）。

语言中的音素在音乐中的等义物是最低限度的旋律信号。这个信号的确定是因为它的音高与其他同类信号形成对比，这些信号共同构成一个梯状系统或音阶。

分割包括将一个发音划分成具体的单元（或将属于一个特定组合的单元有序化），每个单元是一个词素，即一个最小的意义单位。每一个词素可被划分成它的组成部分或音素。所以分割显然是与识别分立单元的操作不可分离的。

在音乐中，可以通过将一个声音序列划分为分立单元来获得一个切片，这些分立单元是有关出现在不同环境中的相同要素和相同环境中的不同要素。

范型的或分布的种类是指所有要素的类别，这些要素可以在一个特定的框

架中:互相代替,即它们具有相同的分布性质。

一个范型是一组处于替代能力的实际关系中的要素:所有在同一个语境中可以互相替代的单元都属于同一个范型。按定义来说:一个范型中的成员必须具有一些共同特征,并具有一个或更多的不同点。

在音乐的分析中,范型种类的概念适用于在一个音乐序列中特定的点上出现的某些条件。

交换是一种试验,通过这种实验可以表明,要素之间的互相代替会导致内容层面的差异。这是语言学家使用的一种操作方法,它用以显示:一种语言中的两种形式可以凭借它们在同一结构中显示出的功能而属于同一个范型。

不尽相同的音乐材料从一个特定的文化角度被认为是等义物,这一事实意味着它们可以互相替换。这就是说,一个特定范型中的成员可以互相往来。交换应在这种情况下被理解:一方面作为一种操作方法,它包括特定范型中成员的互相替换;另一方面作为使这种操作得以实施的原则。

两个或两个以上的单元形成一个等义分类,或者,当它们在一个特定框架中分布相同时,是分布的等义物。"等义的"是一种关系,它存在于任何两种可以在同一或相等的环境中找到的要素之间。

音乐中的目标是给关于特定的同义关系的种类下定义。这种操作要求采用一种特殊的观点,这种观点要由某些尺度来确定。这些尺度将使人能够在一个整体(这个整体被实践者认为是相等物,即一个等义的文化判断的客体)中识别声音,并把它们安放到一个单一的种类中。

如果我们举出任何一个范型,可以看到它的成员既相似又不同:它们都有至少一个共同的组成部分和一个不同的部分,后者使人能够区别这些成员。这个不同的特征在范型中所占的位置是"替换点"。从以上的定义可以看出,一个替换点也是一个分布种类。

三、定义单元的尺度

现在我们必须回答以下问题:定义单元的尺度是声音原料里面固有的吗,即它们仅仅取自结构形态的分割吗?或音乐材料本身以外的资料也必须要考虑在内吗?有些音乐家取前一种立场而有些取后者,亦有人尝试同时使用两种程序。

形态分析的程序是对任何一种音乐系统或曲目进行描写的基础。下面是车诺威思在她研究嘎德萨普音阶体系的著作中和奈茨在对因纽特歌唱游戏研究中所用的程序。车诺威思这样陈述确定 emic 单元的规则:

① 在同一个环境中显示出差异的两个类似的单元是独立的 emic 单元。

② 两个可以在任何情况互相替换的、相似的、不受语境限制的 etic 单元是一个单独的 emic 单元的两个变体。

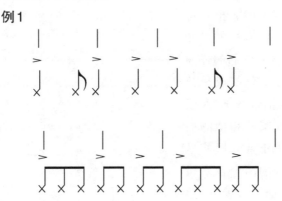

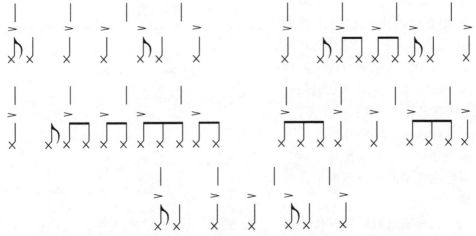

③ 两个在某些情况下可以互相替换,在其他情况下虽不能替换但决不形成对立的、相似的、依赖于语境的 etic 单元是一个单独的 emic 单元的两个变体。

④ 两个在某些情况下可以互相替换,但在其他情况下不能替换的、相似的、依赖于语境的 etic 单元,是两个 emic 单元(尽管有变异)。

⑤ 补充分布中的两个 emic 单元,其中的一个出现在与另一个不同的环境中,这是一个单独的 emic 单元的两个变体。

正如布莱特(Bright)在 1963 年就已经指出的那样,一个等义的文化判断对于证实在大量实例中进行形态分析的结果是有用的。我们甚至可以说它是一个不可或缺的向导。在每一个实例中,音乐学家有责任去证明他在音乐材料中发现的一致性可以和文化资料相吻合(这些文化资料包括译述者的陈述、乐器

的名称和部件、曲目名称等)。这种证明需要他去确定已被忽视的形态组织的尺度。布莱特这样说:"在一个什么样的可能的范围中,一个音乐作品的任何变化都可以被该文化的成员接受?在更加特殊的情况下,对最小的成对要素或某些相似的技术的试验能否用于音乐民族学领域去从译述者的两个音乐段落(虽然形态特征上有差异,但在文化上是一致的)中去获取信息?"如果我们发现两个不同的事项(单个的音符或一个较长的序列)被作为等义物或作为在特定语境中同样正确的现象而接受,那么我们可以认为它们是一个单独音乐"音素"(或词素,或其他什么)的变体,并因而为世界上每一个音乐文化确定一个某特定类型的这种基本单元的清单。

现在让我们提供一些分析程序的例证来证实分析并使其定位。这些例证依赖于一个等义的文化判断(以及它的必然结果和对区别尺度的研究)或其他并非严格的音乐材料。

众所周知,一支传统曲目几乎从没有两次演奏是完全相同的。无论何时,如果一个演奏者被要求重复刚刚完成的演奏,其音响结果可能与刚才大相径庭。

例3

例 1 是一个两种节奏的实例。

于是,学生和演奏者发生了以下交流:"这不是你刚才演奏过的东西?"学生说。而演奏者却说:"这就是刚才演奏过的。"如果一个人承认某土著音乐家所演奏的音乐是取自古老的传统并且是某种极其稳定的系统的一部分,那么他们的陈述肯定也是与前人一致的。于是问题就在于发现已被我们忽略的"区别性"。

我们可以在同一个国家中找到并记录其他几种节奏(见例 2),尽管它们在音响上不尽相同,我们仍要认为它们是例 1 的等义物:

以上这些节奏形式是阿加小黑人部落(Aka pygmies)使用的,它可用一个皮鼓或两个金属叶片演奏。阿加人通过他们对"同一"的文化判断,认为这些节奏(以及许多其他的)是相同的,问题是找出他们据以判断的尺度。为做到这一点,让我们把这些被传统的实践者认为是相同的节奏形式放到一个单独的范型之中,用竖线表示律动(或节拍),并把所有最低程度的时值置于一个编了号的序列中。(见例 3)

从以下分析中,我们可以找到一些永久性特征:

① 这种节奏型总是被容纳在 12 个最小时值单位(被安排成 4 个以 3 个时值单位为一组的律动)的周期中。

② 它的节奏组织是建立在 3 个一组或 2 个一组的不对称并置的基础上的:3+2+2+3+2。

③ 这种组织是通过固定的重音位置显示出来的,这些重音是在第 1、4、6、8、11 点上。

现在我们已开始知道为什么阿加人把这些实例都视为等义物。这种对"同一"的判断所依赖的是数量的安排的方式,即重音。只要重音保持稳定,时值的分割方式是不重要的。

其他地方也已经证明,非音乐文化资料的许多方面可被谨慎地引入分析。但是,在没有废除形态分析的不同阶段中 emic 和 etic 之间关系的辩证性质的时候,在没有消除肯定会出现在听觉材料和其周围的文化材料之间的密切的相互作用的时候,emic 的概念不可单独被归结为这些文化资料的使用。

* * *

我们现在应在形态分析和文化判断的辩证关系问题上稍微深入一点了。缪瑞(Murray)认为 emic 这一术语可以在两种情况下应用:译述者提供范畴并(或)同意我们的分析。我们相信,在这种判断和对音乐周围的文化资料的参考之间,应该有一个明确的区分。这不仅因为两者之间有根本的不同,更主要的

是这两种范畴之间的区分丰富了派克的理论体系。

根据这一区分,我们可以说,一方面,缪瑞想从文化成员那里获得的可接受的判断是 emic 的一部分(学生们称为"向外");另一方面,内部的文化资料通向一个全新的领域,即被研究群落的认识领域。不论我们喜欢与否,这个领域独立存在于任何研究活动之中。

四、转述和模式

得益于派克理论的帮助,音乐民族学已经在解决过去多年遇到的问题中迈进了一大步。它还对转述的问题采取了新的姿态,并且通过拓宽派克本人的视点,提出了一条建设音乐民族学模式的途径。

我们已知的东西使我们能够以一种新的见解来检查转述。我们已经提到过一种转述,即 etic 的转述。emic 阶段自然会包括 emic 转述的产物。但由于两种原因,有些事情被延误了。

实际上从 emic 资料中建立模式是可能的。而且,一旦学生发现了这一体系的构成元素,他就可以用重建的方法去解释它而不是用发现的方法。这时模式的问题出现了,转述也在此获得最后的发展。

让我们再次提到前面那个例子,它曾使我们知道节奏型的不同实现是怎样被认为是同一的(通过求助于一个等义的文化判断),以及这个判断的基础是什么(通过形态分析的手段)。阿洛姆这样说:

在这个由各种变体组成的并且所有重音位置都严格一致的范型中有一个实现,这个实现的内部要素没有被分裂,它是这个节奏型的最纯粹的物化。如果不破坏它的区别性,它本身的任何东西都不会被移走。所以,它是其他实现的来源并为它们充当模特。

例4

这一特殊的例子把我们置于一个奇特的位置:如果我们只保留这个节奏型的重音,我们即可有效地消灭重音和非重音的对立,因为它们现在已具有相等的强度,本例就是如此。这种似是而非的情况是这一节奏型的关键要素呈不规则排列的结果。即使没有变体,这种节奏型本身已足以显示其区别性。

应该注意到这种特殊的节奏型并非阿加人所独有。不但中部非洲的许多其他人群也在使用。而且在整个非洲、撒哈拉北部大陆的西部和中部以及马达

加斯加也有发现。

在实际的中部非洲的音乐中,模式发生作用的情况随它们所蕴于其中的地方音乐种类而发生变化。所谓地方音乐种类是指曲目而言,即一个连贯传承下来的具有公认的音乐特征的作品组合,它的功能与持有它的种族、社团所特有的社会和(或)宗教形式密切相关。

在这种情况下,模式取下面三种形式之一:它可能是明显的(或物化的)、偶尔发生的(或被遮暗的),或含蓄的(或潜伏的)。

当模式被实现并在无变化的情况下被重复时,它就是明白的或物化的。在这种情况下,它的作用就像一个固定音型。

偶尔发生的(或被遮暗的)模式与上述不同,因为它是非连续地被实现。它可以在一次表演中时隐时现(部分地或全部地)。

最后,含蓄的或潜伏的模式是永不显露的。它是存在的,却觉察不到。

那么,模式的作用是什么呢?阿洛姆认为,这个想法是经过从客体到模式的推导后,必须沿相反的程序,从模式开始来重建这一客体,以显示对模式的推断是正确的。所以,模式成为分析过程和证实该过程正确与否的关键点,它既是分析过程的终点又是重建过程的起点。重建的结果将说明分析的正确与否是可以被证实的。在音乐民族学领域中,模式化还有另外一个优点:当一个音乐种类中的所有曲目都被模式化后,当那些从模式中得出的制约每一首曲目的实现物的原则已被确定之后,对每一首曲目的细部描写就成为多余。有关特定种类中所有曲目共有的组织原则的知识已足以填平模式和它在每一实例中可能和实现之间的鸿沟。

纵观上述,音乐民族学家将在模式化阶段发现分析的必然结果——转述。除了 etic 和 emic 的转述以及与其密切相关者外,模式化的转述现已可行。

五、从 emic 的层面到创作过程的研究

以派克的理论为基础,音乐民族学已经能够逼近音乐的创建问题。如果没有对系统的描写,这个问题就仍是禁区。在对嘎德萨普音阶系统的基本原则的分析进展到制约这一音程序列的句法规则后,车诺威知道这些人如何创造新的音乐材料,她于 1966 年说:"用嘎德萨普人的话说,'新材料'这一名词意味着某乐句的一半以上与前乐句不同。A、B 两乐句之间的对比是轻微的,并且通常包括旋法的变化和轮廓的改变。这里缺少对比鲜明的材料,这一点使嘎德萨普的歌曲具有紧密统一的特点。"

大约 15 年过后,奈茨又转向这一问题并使其具有更宽泛的理论和方法论的意义。在对魁北克的因纽特人的研究中,他注意到:对因纽特歌唱游戏的风

格的描写并没有描写出两个妇女在游戏时积极的即兴作曲过程。他认识到,在这一点上,他的讨论已超出了仅仅对资料的描写而成为对作曲过程的思索。他指出,后者应建立在译述者所属的文化中的两种内存之上,一种是基础的尺度,另一种是由这些尺度赋予特点的形态结构。他于 1983 年这样说:"这些结构的功能犹如一个形态框架,它能产生可在不同人群中找到的永久动机,或产生从那些最初的联合体中导出的新动机。""在这种游戏本身当中,每一对游戏者使用以前表演过的卡塔亚卡(Katajjak)的某些方面,把它和从内存中抽出的新因素结合起来。每一个新曲目从此前的一个曲目中取用一部分或整个信息轮廓,抑或它的全部词素,或二者兼而有之。"

奈茨在他的著作中对方法论问题这样认为:在没有理解音乐体系本身的情况下,不可能对作曲程序发表任何看法,而这些知识要通过较前的描述性分析来获得。但是,他注意到有其他途径,即参加到这种歌唱游戏的传承活动中去。这样,即可从中对其进行研究,而研究结果会进一步证实从形态分析中获得的信息。

在他自己的方法中,奈茨在 etic/emic 和认识层面之间做了与上述相同的区分。他谨慎地指出:从符号学的观点来看,在文化产品、相关的土著人的发言和"作曲程序"之间必须做一区分。在具体操作中,他说明了一个在他 1975 年的著作中即已出现的主题,即证实一个特定文化的 emic 资料特性的条件。

从理论的和方法论的观点看,还有一点重要之处,这就是:为了发展和说明这一主题,奈茨发现他自己被迫用马里诺的论点来补充派克的理论。马里诺将描述置于一个统一体之上,这个统一体一方面与生产、制造的程序和条件并列,另一方面与接受、感觉乃至专用、认可的程序和条件并列。虽然这个统一体的三个因素都有自己的特性,但其中无一个可以独立于其他二者之外。马里诺认为,除非设想这样一个统一体,否则就不能获得对象征性材料的理解。

海梅斯(Hymes)在同派克和海利斯讨论 emic/etic 之区分的问题时,显露出对相似方面的注意:"它不是参加者所看见的东西或他们叙述的东西,它仅仅是这样一件事实:有一些人类历史的重要方面,它们不是由描写语言学的概括(一种质量的代数学)可以达到的那种内部关系构成的。"

将其与奈茨的说法做一个比较:"所以 emic 判断是可变物的极端复杂的组合结果,我们不必去辨别它的全部。"

派克理论中的一个主要的哲学要素(也存在于马里诺的理论中)又被海梅斯在他与派克和海利斯的讨论中重新提出:"emic 途径的作用是一个结构分析内部的问题。一个恰如其分的 emic 途径是启发性的(非本体论的)、相对论性

的,它力图去发现(不是强加)关联和关系。"然后,他又表达了另外一种思想:"正如已知的和正在进行中的那样,许多语言学家、社会语言学家和演说分析家在具有基本(普遍)性质的模式上继续做下去,使自己在民族中心的偏见面前显得脆弱。"

我们相信,在派克的理论的指导下,与 emic/etic 之区分相关联的辩证性质和这些性质所开拓的观察事物的方法能够帮助音乐民族学避免这种危险。

<p style="text-align:right">(译自《音乐世界》)</p>

音乐与语言的起源

布雷安·G.勒夫曼　项　阳编译

本文提出的证据是为了支持一种假说,即语言与音乐源于一种共同的"原始能力",由自然中的音乐性发展而成。因为音乐起源的主题以及音乐和语言的相互关系一直是有争论的,如果我们对这个主题进行综合性的审视,或许会对读者有所助益。

权威们采纳了三种主要观点:① 语言和音乐沿着分离的道路发展,实际上是两种完全不同的能力。② 由语言而产生音乐,至少从年代上看音乐要比语言晚得多。③ 由音乐而产生语言,或称二者共同起源于一种"原始能力"。

更多语言发生学著作的观点是含蓄而不明晰的。这或许是因为这些学者——通常是语言学家、人类学家、心理学家、哲学家——对音乐知之甚少,所以他们经常立论,语言在音的抑扬中携带有语义学的意思,多没有论述其发展的关系。事实上大多数研究者没有考虑到音乐在语言发展中所可能扮演的角色。他们将语言视为(1)在原始时代身体的运动的基本姿势(Hewes,1983),或者通过嘴和元音系统的控制有如乐器一般(Foster,1983;Pulleyblank,1983);(2)早期人类发展中帮助驾驭环境的一种基本的表现系统所产生的结果(Bickerton,1990);(3)在同种族和工具制作技术之时需要信息交流,即在社会凝聚和发展中产生(Livingstone,1983);(4)原始的模仿,原始人类模仿他们所处的自然环境中的音响(Plato,1937),或许是保证狩猎的极大成功(Fischer,1983);(5)基本的情感和感情,随着最初本能的表现所发出的音响以表示种群的区别,警告性的呼喊,请求帮助的喊叫等(Von Raffler-Engel,1983)。有如下面将要论证的,这些观点对于语言和音乐的关系至关重要;然而,少数学者认为这两者之间有着明确的联系。一位人类学家(Livingstone,1973)提出,人类"在他们具备讲话和歌唱能力并事实上作为言语和由此而发的语言之前,长时间的歌唱阶段是其先决条件",但是他后来否定了这种观点(1983);有两位语言学家,在详细地比较了言语的音调和音乐的情感模式之后,主张这两种能力是同源的(Fonagy and Magdics,1963)。在本文中,我们将对生态学和儿童心理学领域中值得

注意的文学部分,来论证发音清晰的音调在信息交流和语言获得中的重要性,通过这些考察来支持他在论文中的观点。

第二种观点,由语言而引申出音乐,这由社会学家赫尔伯特·斯宾塞(Herbert Spencer,1857)首先提出。他认为,歌唱的特征是将情感言语简单化和体系化。因此,音高、音程、音量、音色,声音的多种方式——情感的所有可变因素——通过情感在歌唱中的力量变得夸张和变形。大概斯宾塞是受了达尔文观点的影响,即音乐起源于灵长目动物求偶时爱的呼唤;达尔文他自己并不同意斯宾塞的解释,坚持更狭隘的观点,即"音乐的音调和节奏的最初获得是由于人类祖先男女之间为取悦对方而产生的"(1871,1981),音乐然后变成与情欲相联系的形式而固定下来。达尔文认为音乐先于语言,尽管他没有明确指出这两种能力之间的内在联系。

19世纪和20世纪的音乐学家接受了多种不同的观点,并且看起来更多地接受了其中的一种或两种:音乐和语言是分离的两种能力,或者音乐是由语言发展而成。例如,理查德·瓦拉斯切克(Richard Wallaschek)认为音乐产生于人类一种最初明显的舞蹈性的原始节奏的刺激,是一种"过盛精力"的结果(1891:375-376)。在他看来,音乐与语言在初始阶段是互不相干的,但产生于同一时期(同上:383)。厄尔恩斯特·纽曼(Ernst Newman)也主张音乐在原始时期是独立于言语之外,并坚持人类拥有音乐的才能从时间上看要早于语言:"人类在有定型的某种音响去表达某种意义之前当然会在长时间内用纯粹模糊的音响去表达他们的情感。"(1905,1969)在研究了1930年以前音乐起源的多种理论之后,音乐学家塞格弗雷德·纳德尔(Siegfried Nadel)也拒绝接受达尔文和斯宾塞的观点。卡尔·布彻(Karl Buclner)认为音乐起源于劳动时协调一致的节奏,卡尔·施图姆夫(Karl Stumpf)认为音乐起源于一种更有效的用于长距离的"传声信号语言",这两种观点曾引起争论现已被束之高阁。纳德尔(Nadel)认为,音乐是一种无序的、超自然的语言现象,通过一种被他称为"转移"——情感体验延续到艺术的表现的过程成为语言的附加物,音乐因而是一种上帝和鬼神的语言,一种祈求驱邪的语言。纳德尔强调在部落文化中宗教和仪式歌曲的普遍性(1930)。在当代学者中间,C. M.鲍拉重复瓦拉斯切克的观点,认为音乐最初表明在舞蹈中,歌唱适合其标准而发展。连续音响的程式化构成前旋律性的存在(1962)。尽管音乐是后语言的,它的动力是原始的节奏和仅仅作为第二位的声音(瓦拉斯切克,1891,1893)。康特·萨克斯(Curt Sachs)最早提出音乐或许来源于语言,或许由情感而生,他称之为问语基因和感情基因的结果(1943),但是他后来似乎改变了这种观点(1965)。他的看法是令人啼笑皆非的超脱,他认

为所有关于音乐起源的理论是错误的或者是未被证明的,他更愿意专注于容易理解的原始音乐的研究(1948)。这也是约翰·布莱金(John Blacking)的看法,他认为音乐是生物学上人类冲动的一种特殊形式,从语言中分离出来,与社会发展的条件是分不开的(1973)。布鲁诺·内特尔(Bruno Netcl)假定在一个时期内人类有一种含有语言和音乐的作为信息交流的手段,这种手段有着元音和音高,并在发展中分为两支(1956,1983)。

卢梭(Jean-Jacqes Rousseau)也认为音乐由语言发展而来(Sachs,1943;Nadel,1930);然而他的观点接近于内特尔,音乐与语言有一个共同的起源,他认为原始的音乐来自自然中的一种能力。在卢梭看来,最初的语言表达爱、恨、怜悯、愤怒等情绪,因此语言在变得简单和有序之前,是充满活力的、歌唱性的、易被情欲所支配的(1761,1966)。原始语言是唱的,非说的,它的音调(音高)、音量,以及节奏形成一种发音清晰的、爱模仿的、风格固定的样式(同上)。最终语言更有序、较少感情色彩,是用思想代替感觉。音调的抑扬成分减少,谐和而清晰的成分增强:"语言变得越来越准确和清晰,但却越来越啰唆、枯燥和无情。"(同上)

不管音乐或语言围绕着"音乐"语言的定义有多少问题,如果音乐的定义正如卢梭和其他学者所展示的那样,是"发音清晰的音调",并且对"音调"的理解是明确的、持续的音高,那么无疑,动物有音乐,而且被一时情感的迸发所驱使是人类和动物共有的音乐性。如果将音乐定义为"有组织的音响",(布莱金,1973),那么既非动物的音响也非人类情感本能的音响也具有音乐性。关于音乐定义的本质问题一直是争执不休的,许多人反对任何过分限制性的定义。比如简·杰克斯·奈茨(Jean-Jacques Nattiez)声称"音乐的个体是什么?是一种文化组织本身所约定的所有现象"(1971),当然,在20世纪音乐史中,无规则的噪音、环境噪音,以及自然中的音响进入音乐之中,证明了这种观点。个体生态学研究者认为弓背鲸的"歌唱"与人类的"歌唱"有更多的相似之处,一些民族音乐学家也同意这种观点。当然,随着20世纪后期看法的改变,一本《非洲歌唱史》的著作中介绍,他们在肯尼亚的一个水洞里采录了超过24小时自然与动物的音响,欣赏者都认为这是"音乐"(Krause,1989)。1941年乔治·赫尔佐格(George Herzog)为音乐的定义提出一种"音响的模式"(他的观点是不能令人满意的),指出"看起来没有一种准则将动物的声音表现从人类的音乐中分离出去"(1941)。

问题是如果将音乐视为任何有音高的、持续的有声音响,那么音乐的定义就变得失之笼统,由音乐产生言语的假说近似一个循环:言语,可被认为是有音

高的发声形式;因此与音乐同族。布莱金将音乐视为"人类的有组织的音响"的定义显然也是不适当的,它将包括日常的言语,而其中更多的并不认为具有音乐性。从另一方面说来,依据西欧流行的美学功能的观点,其音乐的定义不承认音乐与语言分享社会和信息传播功能。这些相互矛盾的观点并非立刻就能融解。

我将尝试将这些定义的圈套搞清楚,并集中在音乐和语言在其自然形态和功能形态上是平行进行(本质上相似)这一观念上。我的假说是,在漫长的演进过程中,生物体为了生存而产生的一种原始的冲动,这种冲动中听觉和发声是必不可少的。人类最初的语言,之所以成为一种音乐/语言的形式,为的是帮助他们能更好地适应环境,并增加生存的机会。这种原始的语言与其说是言语,不如说更近似我们所理解的音乐。随着双重发音的出现——一种语言学上的概念,我们将在下面讨论——它进入一种分离的演进过程,但却是相关的,直到今天依然是这样。我将从几种不同的学科中举出音乐/语言类似和相关的证据,试图论证这两种才能的共同起源,并解释它们之间共同特征的若干方面。理论上讲,精通广泛的领域将有助于对这个问题解释的正确性。生物学、个体生态学、物理学和社会人类学、音乐民族学、儿童和认识心理学、神经病学、语言学,以及音乐本身都是应被研究的领域。由于我仅有的正规训练是在音乐领域,我必须请求读者们谅解。

表面上看,语言与音乐之间的类似点比起不同点更明显。都创造性地和有技巧地使用声音在以下几个方面:(1)音高,或高或低;(2)单一音响的持续和综合发声的速度;(3)力度强弱法,包括柔和、大声、重音;(4)音色或音质的区别,发音的方法。许多西方人看到在音乐和语言之间就如何利用音高元素有本质上的不同——声音和谐、持续性的音高是音乐的特色,而语言的标志则是辅音/元音音响的"随意性"。这种观点导致一种误解,即仅有音乐带有音高变化的意义,而语言的意义仅仅固定在其音素和词素中;这是人为的两种才能分离的结果。萨克斯说语言中的音高起伏并不改变其意义,"但却有修辞上的功用"(1965),纳德尔认为语言的不确定的起伏是自然的,但却是无意义的,而音乐中音高的固定是"非自然的",但却有意义(1930:532)。乔治·李斯特指出,一种更准确的观察语言和音乐相互关系的方法,是通过将它们一齐置于无限的、可变音高的连续系统中:在言语的一些形式中(咏唱赞美诗、半说半唱的吟唱),音的抑扬或称旋律的特有形式比起另外一些音的抑扬被否定的形式(朗诵、单调地唱)更具重要性(1963)。所以澳大利亚西部的 Nyangumata 人将持续的音高视为最高级的后缀;新西兰的毛利人唱一种庆典 baka,近似于半说半唱,其音高

起伏是规范的,并有语义学的特征;亚利桑那的 Hopi 人有一种说教式的单调的圣咏形式,其音高是次要的信息,辅助性的音调是基本的标点手段。音调语言也包括汉语,其音高直接有词汇的含义,李斯特也安排了一种假定的三维来说明他的音高曲线图。晁允仁(Yuen Pen Chao)指出,中国言语的实际音高运动是"音调和语调的总和",后者将增强或减轻对前者在结合动力上的依赖(1956)。在汉语中,富于表情的音调与语音的独立性甚至与方言有关。音乐和言语之间依据谐波谱所显示的深层次上的近似,我们将在下面讨论。

对音高的探讨是音乐与语言相互关系的基本问题。如果我的假说不误,那么音高在人类语言的初始阶段所扮演的重要角色有如今天的音乐。无疑,音乐和语言之间在节奏、力度、发音方法方面有着不同,但更多是将这些视为程度的不同,而非种类的不同,这里将不涉及分类学的问题。

卢梭首先提出一种理论,即人类最初的语言是以基本音高为基础(1761,1966)。这语言是唱的,非说的,并且它是风格固定的。的确如此,它模仿感情上客观存在的音高重音以谋求信息的交流。在人类史前阶段,信息的交流并非是符号的,而是本能的,是以直接的信息表达为中介。这种观点认为,每一对双亲对自己孩子的哭喊的反应是本能的,后来则称为"音节分明的风格",或称由遗传而成的"音响意义上的同态现象",这在当今的语言起源理论中占有重要位置。玛丽·L.福斯特(Mary L. Foster)认为,原始人类语言的意义是由谐和的音响,用一种"形象化的感觉—相关的感觉"去模仿他们所涉及的客体(1983)。例如,"P""突出的、触目的",在埃及语中的意思是"丸"或"小球"(py-t),在古印欧语中的意思则是"打肿脸充胖子"(pey)。E. G. 普利布兰克(E. G. Pulleyblank)有一种近似的理论,他的例子是用一个软腭音"K"联系(1983)。这些理论的弱点是,它们没有直接地涉及音乐或语言利用音波的因素。利用喉音的层面 X 线照相术和分光摄谱仪,伊万·福纳吉(Ivan Fonagy)主张用一种心理的、语音学的、物理的同态现象的统一理论以表示一种精神过程的先概念的、先理性的模式(1981,1983)。如此说来,例如喉的状况(松弛或收缩),音的抑扬、速度,以及音量是精神状态的直接表现,并依赖某种"不可思议的先决条件":

 a. 局部的行为或许常用于表现整体的行为;其姿势以及身体的运动可以从喉部反映出来。

 b. 在声学领域中音高明显的运动是代表人体的运动。

 c. 听的人可以辨明说话人的情绪;所以,压住呼吸的噪音可以被看作是一种面对或背对听话人反感的抑制。

 d. 说出来的声音可以与无生命的或有生命的物体同等看待;因此,通过一

种不合常规的极端方式将句子的重音打乱,重音的改变可以代表对听者或者是第三人的一种粗暴行为。

福纳吉继续论证某种情感有明显音高和丰富的思想内容可以被识别,甚至是"无意义的话"的句子也是如此。

福纳吉令人信服地论证了人类的原始语言是风格固定的,韵律学和有形的部分是直接表示内心世界,可以说音乐主要表现情感,而语言表达理性的思想。在福纳吉看来,人类的最初语言——由音乐和语言共同源出而后得以发展——无疑是由"音乐"以及音乐或韵律学的元素直接传达其意义。我们理解作为言语是后来为了表达更复杂的概念而产生的双重发音的发展,其音高变化的作用不大。双重发音,或称为两重的型式,涉及一种语言的声音区分进入单独的音响颗粒——音素——它们本身没有实在的意义,但是能组合成新的可知其意的新单位——词素。双重发音的发展终止了语言和音乐的同态性,并成为符号时用以指示准确的点。它当然也是音乐和语言开始分离各行其道时的点。甚至在它们分离之后,音乐和语言通过它们共同的频率部分继续有联系。

在音响感觉中,频率的成分是最重要的因素。频率所携带的不仅是音响(音高)高低的信息,而且同时将音质、音色和元音以它光谱的瞬间泛音样式译成密码信息(共振峰)。在最近厄尔恩斯特·特哈德(Ernst Terhardt)的一篇文章中指出,基本的听觉光谱音高(振幅、相位,以及部分音调的频率)都携带着音乐的和原原本本的音波信息(1991),人类的耳朵是一种有效的傅立叶波谱分析器,能通过"描画"音响的轮廓来提取信息,以同样的方式,眼睛描画物体的视觉轮廓。这说明对音高短暂记忆的持久需要从参量是时刻相异的声学信号中获取信息,语言和音乐均如此(同上)。特哈德指出,一种听觉信号的光谱音高时间样式包括所有听到的相关信息,并从信息资料中提取一种几乎与原信号没有区别的新的合成信号。

菲利普·列伯曼(Philip Lieberman)也论证了快速的光谱音高跟踪对于语言理解的重要性(1983)。他指出人的耳朵通过对共振峰的跟踪,在每秒15—20单位的范围内有译解音素的能力。一个共振峰是富于变化的部分音调的组合在居于支配地位的频率频带中,通过耳朵将有区别的元音音响译解出来。共振峰频率的标准化也是常用于鉴别意指音素谐和一致的等级:例如"b"和"p"的区别仅仅是发音开始时的不同(1975)。

如此多的信息包容在语言的光谱频率中,至少部分地与流行的关于言语的语义学容量不是音高的侍从的观点相矛盾。通过光谱分析去听一个元音或辅音并非当然地表示把音响译成密码所携带的意思与它的音高有联系;然而,它

表明在人类发展的一段时间内这或许是可能的情况——否则为什么会发展成这么一个有效的译码/解码系统？事实上音高并无偶然性，就如旋律在一段时间内表现在音乐中最大的差别程度一样（Sloboda，1985），这也就是说，有如光谱频率在空间中，其音素的精华，成为语言对比部分的单位。沿着发展的轨迹，当人类的祖先继续发展，持续的音高已经不能够担当起为交流信息充分的媒介物的责任。对这件事情来说，它是太落后，太不胜任了，如同旋律的变化仅仅具有一定的思想/情感描述的能力一样。当人类发展他们的能力去使用声音系统，他们发现他们能创造出有特色的共振峰以帮助他们自己作为独立的声音部分。最终有进一步的发展。通过这些音响符号的运用，一种无限定意义的变化被创造出来。而且尽管语言现在开始与音乐趋异，但它们都分享着同样的未加工的材料：广博的音高频带结合于光谱空间（音色、音质或音素）以及"纯粹的"音高音调在一段时间内运动（音调或旋律）；在前期由于生理产生的困难以及光谱的失真，启发后期的演变发展。

　　微生物的听觉/发声能力将再不会有发展，因而也就没有存在的价值是显而易见的；然而，它们的演变功能并不是立刻就能搞清楚的。琼·劳德尔（Juan Roederer）在"寻求音乐的存在价值"这篇文章中谈到，音乐的发展有如一种"在嘈杂的音响中训练声学感觉的装置，有如人类生来就有的获取语言的能力一样"，或如一种从言语中获取音乐的能力（1984）；然而，这是一种倒退的观点，即音乐产生于语言之后，并且附属于它。劳德尔说"语言中包含的音乐性诸如元音、嗓音的音调、变音转调、声音识别、许多东方语言的节奏频率信号，以及非洲语言中语言音调的起落等"（同上），事实上：人类最初信息交流并非后来才有的语言。劳德尔的观点之三，音乐是在社会群体中为了创造内聚力而被选择的。近似的关于语言的观点还有约翰·布莱金（1970）和弗兰克·利文斯通（1983）。

　　一种对动物信息交流的研究将折射出人类祖先在听觉/发声"原始能力"普遍性的光，它的演化存在着价值。在动物的多种可利用的信息交流的形式中（触觉的、嗅觉的、视觉的和听觉的），音响是在视觉所不及的情况下，为了集中注意力，在相对短的时间内确认种群及其位置有效地传达信息而做出的选择。音响对于交配和生殖，社会的相互影响和帮助，对食肉动物的逃避等也是一种重要的刺激。更多的动物在履行其中的一项或多项功能的时候发展喊叫的一些形式。对于西方人的耳朵来说，这些喊叫既是音乐的，又是噪音的，或是介于二者之间的。因此，一种斑马的吟诵"语言"与人类无字的谈话十分相像，一种弓背鲸的"歌唱"非常具有旋律性，一种长尾黑冠猴的尖叫尖锐而不谐和。所有动物的发声有共通性。然而，信息存在于音高变化之中，动物的听觉系统，甚至

比人类辨别同样音响的光谱识别系统还要好(Jolly,1985;Bright,1984)。

个体生态学家辨认各种不同的动物信息形式通常是面对所有的种类,包括人类的祖先灵长目动物。尽管在多数情况下这些信号是听觉、视觉、嗅觉、触觉展示的结合,在本文中我主要涉及第一种。从种群演化的观点来看,辨别喊叫或许是最基本的,缺乏识别同伴和自己种群的能力将注定有灭顶之灾,除非能再生一次(哈立迪,1983:48)。鸟类歌唱中许多不变的成分对种群识别是重要的,而其可变的因素可表明一种地方的语支,或其存在价值为的是其双亲能够确认、照料和抚养(同上:50,54—55)。海豚和弓背鲸的呼啸声,母牛哞哞的叫声,斑马特有的悲号,猫的咕噜咕噜叫,海豹的叫,日本猕猴、幻猴的咕咕叫等都是种群辨别的信号。窄频率带的滑音音高中含有最低限度的噪音(相对我的音乐家的耳朵),是旋律性的音响,似乎有时表现满意,有时表现为发声者的平静,没有兴奋或激励的感觉。

种群识别的歌唱,即是动物去讲自己的"姓名",是一种从千百只其他动物中认识自己家族的能力。由此可以想象这或许是人类语言发展的先兆,有声化的最初功能是去喊一个人或一件物体的名字(利文斯通,1973)。种群的特殊信号也与领地的宣言信号相联系,这些是多种动物中的普遍现象,包括鸟类和一些灵长目动物。对鸟大量的研究表明,这些鸟鸣声是互相模仿的和"开放性"的,鸟能够重组各种啼叫的音型并创作出新的"歌唱"(布莱特,1984)。用现有的材料去组合新的语言信息的能力称作"开放性",或制作能力,这是从人类语言的一种必要性考虑的。利文斯通指出原始人类在早更新世和中更新世发展了一种开放性的领地歌曲的技能,为的是保卫家园的范围,而这一点使他们事先适应了语言和象征性的信号(1973)。后来他创立了异系交配以及不同种群间信息交流的需要而成为信号语言发展原因的学说(1983)。皮特·马勒(Peter Marier)注意到高级灵长目动物——恒河猴、黑猩猩、狒狒和大猩猩——产生两种完全不同的音响信息,一种用于群内,一种用于群外(1965)。音调纯正的,有较高音高的,更音乐化的音响服务于超距离的信息交流,以保持种群距离,并从周围的嘈杂中表明种群的特征。当动物是在视野所及的范围内,则用宽谱的、低频率的、较少结构性的发声。这种音响系统是嘈杂的,但却包容着十分复杂微妙的、连续多变的音响信号和意义。这种二元的音响系统的存在,更简明、清晰,更具音乐化的发声,可成为种群间的基本的信息交流,这是利文斯通假说中的观点。宽频带音响表明音素的发展过程。

动物信息交流的另一种重要形式是配偶间的歌唱,达尔文将其作为人类音乐的祖先。研究表明鸟类为获得配偶,其发声能力的发展是一种重要的手段:

精巧而美妙的歌唱首先是为了吸引雌性(布莱特,1984)。这是出于一种事实的考虑,即雄性的声音大,技巧高,并有较大的生活范围(哈立迪,1983)。灵长目动物中长臂猿和 indri 的求偶也都是为了同样的目的,包括一夫一妻制的强化,领地占有,家庭安全的增进(布莱特,1984)。"二重唱"同步性的程度表明在它们的领地确立仅此一对,并由此挫败置换的企图。

攻击信号在动物之间也是共有的,在他们看来,攻击力的降低意味着有可能被取代。战斗是一种反抗—生存的手段,其结果是一方死伤,或者双方都陷入麻烦。恐吓可使攻击得以避免——在更多的情况下,好斗的一方退却并向另一方投降。因此,诸如雄性赤鹿在繁殖季节用咆哮抑制攻击,蟾蜍低音高叫声的应用是为了减少战斗。(哈立迪,1983)。

在灵长目动物中,绢毛猴大声叫的功能之一是为了保持两种群间的距离,以避免战斗(布莱特,1984)。恒河猴的咆哮,吼猴的噪叫,大猩猩的咕噜声,黑猩猩的狂吠都有同样的功能。或许所有动物的发声有更多的普遍性,更具遗传性的是食肉动物警告性的喊叫。短时间的、高音频的音响很难确定其位置,一种选择的紧迫感导致从几个种群中渐集于一点(哈立迪,1983)。是否这种动物的喊叫是出于对家庭或种群的利他主义的促动,或者出于在逃脱时创造一种嘈杂的混乱气氛也未可知。显然安全的解决办法是沉静并躲藏(对人类来说);尽管某些动物做出的反应是这种方式,事实上惊恐的叫声是如此的流行,这表明想必是发展平衡的一种前生存意识。有特色的警告性喊叫的例子包括 a Sifaka troop 的咆哮,狐猿认准一只鹰时的尖叫,绢毛猴的叫声,以及大猩猩、黑猩猩、狒狒、恒河猴和灵猴刺耳的狂吠。长尾黑冠猴有一种特殊而精巧的警告呼喊系统,为的是在森林地带防备鹰、豹、蛇等食肉动物,以及人类的袭击。在后一种情况下,周围的环境噪音很容易将惊恐的叫声淹没,使猴子很难定位(布莱特,1984)。尽管长尾黑冠猴的喊叫与人类有字的信息很相似,语言学家认为没有形成词汇,但这是从整体的发声关系上来讲的(比克尔顿,1990)。

以社会的内聚性为目的的种群间的信息交流是动物发声的又一重要功能。玛勒指出,灵长目动物发声的主要部分构成巧妙而多变的信号,其意义的改变在光谱频率中瞬间的传送样式和力度的内容变化不大。他列举了大猩猩、黑猩猩、狒狒和灵猴的咕噜声,"显然有一种保持相互接触的意义"(1965)。这些音响如此密切地逐渐融合,如果不借助光谱仪去展示部分音调能量的浓缩,单凭人类的耳朵就不能区别(见布莱特 1984 年关于长尾黑冠猴咕噜声的 spectograph)。其他关于社会凝聚性信息的例子包括绢毛猴"大声的"喊叫某地一位掉队的成员,在许多种群中哇啦哇啦的声响和幼子的哭叫,是为了引起双亲一

方的注意并照料它们,互为坐标的音响行为还有候鸟在迁徙中头鸟的叫声。

下面是在音乐/语言演变的研究中对单调的动物信息交流所揭示的几种重要因素的测试。

(1)许多动物的信息交流具有音乐性——持续的音高变化——的样式,尽管对它们是否有一种语言的形式存在许多争论,但许多人类文化学家对它们有一种歌唱或音乐的形式表示赞同。它们特别适合于生产和接受这种音响,包括对音色、音素不同波谱的辨别力。从环境的观点来看,音调(持续的音高)信号能够限制能量在一条狭窄的频率频带中,因此允许动物用很大的力量去传播并扩展传送的范围(韦利和理查德,1978)。音调信号也允许为译解信息而有频率和振幅的变化;宽谱信号仅仅允许后者。某些动物的发声,已进化到有意识的预期行为,如白眉猴"嘀嘀的叫",则是为了争夺族群生存空间。

(2)在歌唱/喊叫的学习中,模仿扮演了重要角色。在玛勒关于苍头燕雀和白头翁的论说(布莱特,1984),库尔关于日本猕猴的论说(同上),彻尼和塞法斯关于长尾黑冠幼猴的论说(同上),表明以双亲为榜样学习和模仿的重要性。J. L. 费彻尔提出语言发展的一种强动力是原始人类通过模仿被猎动物的叫声去获取猎物(1983)。从认识一种群特殊的喊叫(所有灵长目动物只有的一种能力)为了自己或自己的家庭去模仿它并不困难,特别是考虑到对双亲的模仿是灵长目动物个体发生学的重要组成部分。

(3)没有证据表明动物的信息交流是符号性的。相反,它表明是同态的,其音响信号结构用一种直接的、风格固定的方式携带信息。玛勒注意到几种种群间的相似性,这包括用狂吠表示惊恐的信号,尖声喊叫的音响有如一种悲痛的信号,"几乎有普遍的意义"(1965),咆哮的音响有如对抗行为中的攻击形式,柔和的咕噜声则用于密切接触的行为中。鸟类和灵长目动物的简单的、持续音高发声的、与种群识别相联系的兴奋的爱歌,也可视为一种有音响意义的同态现象的类型,前者作为一种生殖冲动的表现,后者则是一种自我的本能表现。

(4)尽管某些发声法的节奏是含蓄的,但黑猩猩和大猩猩拍打胸腔的做法值得注意,它们的气囊是充满气的可以用作一面鼓。其结果是一种非常有组织的、有韵律的、音高独立的音程信号。狒狒的"咕噜声"也是自然中的基本节奏形式,其他动物也可像合唱一样加入进来。

动物与人类在个体发生学方面有如此多的相似性导致一种假说,即人类祖先的发展经历了在某种形式下的幼年阶段。尽管这存有很大的争议,但显而易见,人类个体发生学的发展揭示出"在发展成形时期某些早期结构上的进程表"

(斯特劳斯,1976)。如果说人类的语言是由一种天生的生物学的音乐性的倾向发展而成,那么,这种事实在人类幼年时期显而易见,特别是在他们习得语言的过程中。例如,玛勒提出在麻雀的 subsong 之间的某些相似性,"一系列的声学变化出现在雄麻雀歌唱能力发展之前",表现为幼儿言语发展的牙牙学语阶段(1970)。这种潜歌唱的和牙牙学语的学习阶段通过其发声器官和听觉的反馈,使麻雀和幼子变得熟悉起来。如果将一只吵声耳朵的麻雀从正常的环境中隔离起来,就会导致不规则歌唱的发展,聋儿获取正常的语音系统的失败反映出这样一个事实,即他们缺乏特殊的听觉的反馈能力,以及模仿双亲言语的能力。(1966)。

尽管婴儿语言获取的研究是一个非常复杂的领域,但在几乎所有的研究中一个事实是清楚的,即婴儿在能讲话之前有很长一段时间是在"唱"。这种歌唱具有富于变化的特色有如"鸽子的咕咕叫声"(莱恩博格,1966),"有能共鸣的核"(奥勒,1980),或者对成熟言语的元音模仿(列伯曼,1980)。这些发声主要是有下行轮廓的持续音高信号,其频率在 313—599Hz 之间(福克斯,1990)。W. 克森特论证了婴儿在 18 周时表现出对有音高的音调具有一种"天生的敏捷"(1979)。

心理学家将婴儿言语产生能力的发展过程分为几个不同的阶段。拉彻尔·史达克(Rachel Stark)列举了六个阶段:反身发声阶段(0—6 周),咕咕的叫和笑(6—16 周),元音游戏(16—30 周),重复性的牙牙学语(6—10 个月),非重复性的牙牙学语(10—14 个月),以及单字的产生(1980)。D. K. 奥勒排除了反身无意识的发声阶段,并将其分为五个阶段:发成声音阶段(0—1 个月)拟似共鸣的核居支配地位;the goo 阶段(2—3 个月);展开阶段(4—6 个月),以完全共振核的运用的哇哇叫声为特征;合乎宗规的阶段(7—10 个月),牙牙学语的开始;富于变化的牙牙学语阶段(11—12 个月),此阶段语言音节分明的特征开始出现(1980)。这些阶段代表婴儿言语产生能力的测定,以及沿多维的路线逐渐提炼的发展过程。史达克提出婴儿有两种分离的音响制作系统:"一种与表现肉体的痛苦相连,多元音元素居支配地位,有节奏感和重音变化,并有明显的音高;另一种则与营养的处理相关,辅音的元素居支配地位。"(1980)语言的发展通过这两种系统的结合再结合,随着婴儿发声阶段日益增长的音节控制而相互作用。奥勒强调共振核对于产生元音对比能力发展的重要性,振鸣声和咆哮声对于音高的控制,叫嚷声对于振幅的控制,牙牙学语对于元音在一段时间内开合的标准化,所以音节分明的时限是"正确的"。

与符合语音实验的目的一样,这些早期阶段在儿童语言的发展中有整体

的、旋律的、吟诵的式样,近似动物信息交流的早期。霍华德·加登(Howard Gardner)指出,不应将婴儿牙牙学语的阶段与具有音乐性的单调的歌唱的概念相隔离,这两种情况"表现出不能分离的联系"(1981);然而,这似乎是一种夸张。像动物的音响,婴儿的发声,是直接用一种本能的、直觉的、非符号的方式去表达内心世界。因此,对婴儿发声的实际语调式样的研究——比如对立的分节的音素的学习——或许更能揭示出语言获取的过程。露丝·韦尔(Ruth Weir)认为一个儿童第一次"说话"像有音高的咕咕叫,或其句子只是音调的抑扬式样,这些是在学习有独立性的有音节的音素之前(1966)。有些基本的表达和感情的样式最终发展成为再现的音调。史达克指出"变化的韵律学特色表现在强度、音高、节奏形式以及短句的构成"——的确如此,事实上,除了音色之外的所有音乐元素——都包括在孩子最初的哭叫声中(1980)。

　　资料的提供直接对某些词汇遗传学家的上述观点予以支持,人类语言由一种原始的、整体的、音乐形式的发声演化而成,其形式和意义是同样的(有音节的固定风格)。就这种观点说来,语言个体发生学反映出种系发育:一个婴儿最初发声的"意义"是直接地含有音响的——音乐性的内容——音调样式,以同样的方式,原始人类信号的内容与包含这些内容的表现形式密不可分。在哈洛德·克拉麦克(Harold Clumeck)最近的研究中对这种观点提供进一步的支持,据他的观察,在音调语言中,像中国或泰国,正确音调的产生是在语音的分解因素产生之前,音高在声调形式中的应用是为了表现,情感目的始于音调和语音的分解因素产生之前(1980)。W. Von. 拉夫勒·伊戈尔断定,这个过程实际上始于母亲对其腹中的孩子充满情感的交谈,以及有节奏地轻拍有规律的调子(1983)。

　　用以支持这种观点的更进一步的证据是狭窄的频带持续频率发声事实上是由未加工过的宽波谱言语信号发展的结果。例如,比起更复杂的、恒定不变的、后来言语多音节的以元音神经的高级控制为前提的元音开合的音响,对于一个婴儿来讲,更容易产生持续的音高音响(完全的共振核)。列伯曼证明从光谱图上看,一个16周的婴儿最初的元音音响共振峰变化很小,并且紧密聚集在一起;稍后,则成熟的言语元音分离的特征出现(1980)。尽管随着二元形式和有关词素的出现这些音响呈现出具有符号意义的独立性的音高,值得回想的是,我们完全依靠耳朵的能力去译解他们合成的频率音响。的确如此,频率能量集于三种主要的共振峰中,使每个元音清楚地反映在我们的耳中(列伯曼,1975)。

　　还有一种主张即音乐的霸权主义,这通过音调语言来支持,诸如汉语和泰

国语,其音高带有一种词汇的功能,非洲鼓的语言中所有语义学的意思是由音高和节奏来传递的,古希腊的音调语音有一种富于表情的、富于节奏感的、增强记忆的功能(Winn,1981);然而,没有一种语言学上的证据表明非音调的语言比音调语言晚出,或由音调语言派生而成。

大脑的结构是怎样的呢?它是否对语言产生于一种音乐形式的能力的理论提供支持呢?一种假说是大脑左边(言语控制分析的一边)的发展与右边(综合的整体性的一边,受音乐的支配)的形式相同;然而,资料是不明确的。大脑由两部分组成的结构,其自身主要的筋膜形迹显示音乐和言语沿着两条分离的道路发展。神经病学的研究表明,它们之间有着相互联系的功能,想必也有密切的发展联系。在对这个领域广泛研究之后,安妮·盖茨和约翰·布朗肖推断音乐的节奏、拍子的连续样式由脑的左半球控制。而音高和旋律轮廓由右半球控制(1977)。在一种正常的音乐状况下,大脑的两边都被卷入这个过程之中,并且按照它们自己的特殊方式相互作用。约翰·斯洛保德引用盖茨和其他新近的研究成果,提出在大脑的领域中有局部和不完全的重叠对音乐和语言负责,但最根本的是"音乐由神经中枢的特殊结构控制"(1985)。其他人主张大脑的左、右半脑的功能有一种近乎完全的独立性(Jaynes,1976),或者认为右半脑在对语言的产生、接收、理解中的作用比以前所认定的要重要得多(阿姆斯特朗和盖茨,1983)。近来的研究表明,比起更多分析性的语言,如英语的使用者,那种综合的、整体性的语言,像 Hopi 人对右半脑有更多的依赖,而从全世界的角度则表现出更大的差异。阿姆斯特朗和盖茨进一步提出因工业技术高度发展而引起的更简单的社会更多地依赖右半脑,以此对右半脑功能的假说提供一些支持,即右半脑对音乐的感受和生产的发展先于左半脑。

从民族音乐学的观点说来,期望能从部落文化的民间音乐中找到一种能够支持音乐——词汇——创始的理论。但是更有力的证据——发现有音乐却没有言语的现象——却不存在,仍然不过是大量的神话学的、社会学的,以及音乐的证据参与音乐霸权的争论。所有的人类神话对于音乐有这么一个主题的大量变体,即音乐是超自然的语言,是人类的祖先、文化英雄,或是上帝赐予的一份礼物,为的是改善自己和社会。例如,在古希腊神话中,Amphion 通过演奏他的七弦竖琴建造底比斯墙;他从音乐的创造者、他的父亲宙斯那里获取了力量(纳德尔,1930)。哈德尔引用古代的传说,人类最初的语言是歌唱(1722,1966),大峡谷的 Havasupai 人也认为,神仙使人类歌唱而不是相互讲话(内特尔,1986)。澳大利亚的土著居民相信音乐来自梦境、想象力、图腾,或者死魂灵(麦克莱恩,1986;埃利斯,1980;穆勒,1980),新圭亚那的 Kaluli 人相信在他们

鼓声的跳动中他们听到了他们死去的孩子的声音(菲尔德,1983)。在美洲印第安人的神话中,音乐是由文化的英雄给予部落的,用于在遇到麻烦的时候。而亚利桑那的 Pima 人发现在他们的梦境里可以听到宇宙中听不到的音乐(内特尔,1986)。对于古埃及人来说,音乐是 Thor 的礼物,智慧而有魔法的上帝,给印度人以拉迦(印度的一些传统曲调,具备特有的音程、韵律和装饰音等),他们最早的音乐遗存是由他们的英雄人物唱的有奇异魔力的歌(纳德尔,1930)。

布莱金(1973,1977)和其他学者(哈里森,1977;洛克斯,1977)重申,音乐只有在它的社会的和机能的范围内才能被理解。对这些条件的考察使人深信音乐具有惊人的力量去影响非音乐的活动(麦克阿莱斯特,1971),这种扩展的力量远超过其简单的音响本身。所以,在美洲印第安人的齐帕威部族和 Navajo 部族中,音乐用以治病(哈佛尔,1985;麦克阿莱斯特,1984);在南澳大利亚的土著住民中音乐被用来祈雨,用于爱的魔术,为死魂灵超度,或者作为一种社会控制的意义,去宣传惩罚罪犯(埃利斯,1980);在 Wabanaki 人和加拿大的 Inuit 人中,音乐用来保证狩猎的成功(史密斯,1985;比宁顿和铭越,1985);在印第安的塞米族人中,音乐保证五谷丰收(哈佛尔,1985);在几乎每一种文化中,音乐是庆典和葬礼上的附属物。

在这些关键性的社会关系中音乐的重要性既不证明音乐的产生从年代学上就比言语早,也不说明音乐优于言语,它仅表明社会确信音乐能参与和转化感受,能与精神世界交流,并使其处于合适的体系中。

音乐的优势超过言语表明不仅由于音乐在仪式中的无所不在,而且在许多部落的歌唱中事实上歌词是处于第二位的。这种近乎无意义的音节普遍存在于部落文化的歌唱中:从北美印第安苏族的牧场舞蹈歌曲(麦克阿莱斯特 1984)到美国西南部印第安的阿帕切人的 peyote(内特尔,1980);从澳大利亚北部 Groote 地方的 Wanindiyaugwa 人的土著歌曲(缪勒,1964)到美拉尼西亚的 Vanuatu 歌(Mclean,1986);从俾格米人的无声哼唱(库克,1980)到北美奥吉韦印第安人的歌(哈佛尔,1985);从南澳大利亚土著住民将歌词故意含糊地演唱(埃利斯,1980)到泰国中部的歌(李斯特,1961),歌词都是故意地、一贯地放在歌唱的从属位置。这并非是否认歌词的重要性,除非硬说歌词作为音乐霸权的组成部分,否则在某种仪式中歌词不得不作为音乐的附庸。C. M. 鲍拉坚持发展中的早期歌唱是由无意义的音乐性的音响伴随舞蹈——有意义的言语音响与音乐音调的结合并不太晚(1962)。甚至在像东利比里亚的 Jabo、Navajo、汉语、泰国语等以音调为基础的语言中,字的音高有词汇的意义,研究表明言语旋律的旋律线在某种情况下能承接它自己的音乐的生命,甚至当它与语言的音调

相矛盾的时候(赫尔佐格,1934;李斯特,1961)。在西方歌唱传统中,音乐和歌词周期性地分居主导地位。詹姆斯·韦恩就这个论题有一篇优秀的论文(1981)。阿尔诺德·勋伯格表达一种历史的和20世纪的观点,他主张不要使自己陷入既像欣赏者又像作曲者,努力去理解歌诗中的歌词的麻烦中——完全的理解仅仅来自音乐(1975)。在许多歌剧著作中,一组歌曲,甚至是流行的作品中,音乐经常是富于装饰性的,而歌词常常是模糊的。

在以上的讨论中,我试图举出一些证据,以支持这种观点,即一种音乐形式的能力是人类生来具有的,这种能力成为后来语言发展的源泉。这种音乐能力是生物体的声音感受/生产能力的直接发展,以及作为一种重要的生存的辅助设备去帮助生物体在它的内部和种群间以及环境中导航的选择。音乐能力的功能性,正如我们所见,主要是通讯联络,在不同的社会形势下,起增强生存能力的作用。音乐能力是生来具有的、本能的、非符号的,并且是仅限于语义学范围内。当生活的复杂性需要这种范围扩展时,双重发音的发展允许用符号表示,并成为我们所理解的语言。语言在发展中是分为两支的,音乐和言语的能力沿着分离的道路发展:语言趋向于越来越多的词汇特征,并有句法的变化,音乐集中在旋律和节奏的提炼与结合上。

F.E.斯巴肖主张任何对音乐起源的调查对于讨论真正自然的音乐实际上是一种伪装(托词)(1980)。这种研究表明音乐的发生有如一种先语言的、增强生存信息交流的本能形式,它的意义是携有一种非词汇的、整体基础上的单位时间内不同音高的变化并受光谱频率支配。资料还表明音乐作为一种同态的媒介物是一种更多"最初的激情"的表现能力,卢梭将其界定为是爱、恨、怜悯、愤怒的统一体(1966),在演化的过程中,音乐常被用于情感和思想的交流,包括恐吓和忧虑,定位和个性,财产和所有权,挑战和反击,需要和祈祷,失落和悲伤,以及社会组织的状况。对审美学家说来,资料指出了几个新的研究领域,将有助于"音乐的意义"这个古老命题的讨论。

随着语言学家在言语的产生/感受中对共振峰重要性的理解,音高和语调样式的发展意义没有被充分地认识或研究。资料在这种研究中表明语调在语言中扮演了一个更重要的结构和语义学的角色。仅仅在近期学术界才试图为语调的研究提供一种理论的基础(Crystal,1969),因此还有大量的工作要做。

(译自《音乐世界》)

音乐、大众兴趣以及音乐民族学的实践

[美]J.T.提顿　吴鹏飞编译

根据一种僵化了的观点,比较音乐学只是音乐民族学的一个过时了的名称。但是在其他学科中比较研究却相当活跃,像在最近几年和几十年的大量出版物中所看到的那样,它们没有转变为民族学。语言、文学、宗教、法律、经济、教育、比较社会学、政治学和其他学科的比较研究正沿着前景广阔的道路前进。为什么在音乐学中比较研究反而要由音乐民族学取代呢?

虽然实际上把非欧洲音乐研究连同一切关于部族和村落的研究都冠以比较音乐学的名称是不妥的,可是除了提出有关这门音乐学和民族学共有的分支学科应该有一个正确的名称这个问题之外,还存在一个实际问题:抛开它的不正确的使用不谈,比较音乐研究这一概念包含着什么? 在音乐学中到底什么是与其他学科的比较研究相当的,什么能与它们相当。

在第一章中我想说明"比较音乐研究"这一名称的内涵,并在其余三章指出其成果与任务。我觉得特别重要的是获得关于它的多种多样主题的一个概貌,并与误解进行斗争,因为这种误解使人觉得它只研究音乐对象的内部,如音体系,而不涉及生活、文化、社会的关系。不去探讨它做出了什么样的积极贡献,从中产生了什么样的成果这个问题,而只根据它迄今的缺陷去判断它,这是不会有什么结果的。在本文有限的篇幅中,我不可能一下子涉及许多题目,例如将比较教育学应用于音乐的问题,但这里没谈的一些问题在注解提到的文章中已经包含了。

在回顾比较音乐研究在20世纪20年代到1933年的柏林第一次繁荣时,我把这段文字作为对我当时的老师霍恩波斯特尔、拉赤曼、萨克斯和休纳曼的纪念。我特别感谢我在音乐学和民族学方面的同行布雷德尼希、格拉夫、霍尔布格、库克尔茨、拉耶茨基和罗里希的友好鼓励和帮助。

一、迄今的发展和进一步的发展

1. "比较"概念和对它的误解

对比较性音乐研究的大多数指责是出奇的轻率。它们认为,是它导致了这

个名称的失妥,因为它没有进行比其他任何学科更多的比较。谁要想说明帕列斯特里那的特点,谁就要将他与他同时代的人进行比较。有哪种校勘不是不断地在原稿和复制品之间进行比较的呢？但这并不是"比较学科"想要说明的。在这里人们所指的这个多义词不是用其基本的意义,而是在它具有的国际视野和特殊方法的这一特指的意义上使用的。1905年霍恩波斯特尔已经指出了这个特殊的概念和与比较音乐研究相应的蓝本。它"应该是指某种观察方法的采用,如果人们称一门学科为比较解剖学的话""语言学首先是专门研究单一的语言,直至比较语言学拉紧那根连线为止。"

一切音乐研究包含着比较,但比较音乐研究把比较上升为它的基本任务。这使它与一些研究活动是共同的,而另一方面与它们则是不同的：比较解释学、比较风格评论,例如它把同一首诗的各种谱曲或原作与伪作相互对比,而比较音乐学则把那些相似性和对比性用于教育。

第二个基本特点是对整个主题范围进行有计划的研究。如果来自阿尔卑斯山和南海的两首旋律偶然使人注意到它们相似,或有人无目的地将它们进行类比,那么这还不是科学研究。真正的科学研究是持续不断地寻求把握来源的共同性：一首叙事曲的一切记载,各部族关系的一切证据,例如马扎尔人与它以前的邻居乌戈尔芬兰人之间的关系。

第三个特点是形成和探求可靠的方法。没有方法则只能按照类比把陌生的东西视为熟悉的东西,或不顾西方的特点和它与其他文化的区别而提出命题,而不去了解比目光一瞥所了解到的更多的东西。在方法的比较中人们不断注意到的不仅是区别,而且也是共同性。当需要了解事物的实际情况,例如有关格利戈里圣咏的起源时,人们就进行多边的比较,不仅与犹太教寺院和东正教教堂的旋律,而且也与欧洲民歌中的原始旋律法进行比较。

第四点是进行与状况相适应的主题选择。与状况相适应即根据资料的情况、研究的现状、主题的重要性、研究者的爱好和能力,把比较扩展到一切可能的范围,而不管对它是否已做了充分的研究,这是不合理的。但是因为有关非洲、大洋洲的大部分地区的资料还不充分,就完全放弃比较研究,这同样也是不合理的。很少有人为了继续进行莫扎特的研究,而必须静候东欧教堂歌曲出版的进展；同样也很少为了对汇聚于以色列的犹太教歌曲进行比较工作,而去静候一份较齐全的南海歌曲集。

谁对比较音乐研究这个概念只想到进行世界范围的思辨,他便看不到它的绝大部分工作的主题是十分局限的。例如,人们以比较音乐研究的观点去观察一批古老尼德兰的手稿和研究相邻的两个印第安部族的状况。人们研究一首

德国民歌的、一首亚美尼亚教堂歌曲的、一首爪哇乐队作品的变体。这些小论文是更进一步深入研究的砖石,是对方法加以验证的样本。但是在分散研究中,在许多关于伏尔加、西本彪根的德国人或美洲的欧洲血统人的研究中,地理的距离虽然十分遥远,但在种族上这些居民群体中的移民是源于同一祖国,并且相互具有血缘关系。

国际性的和跨洲的研究常常会遇到比在小地区范围内进行的研究更大的困难;可是资料的情况并非都是不利的,除了思辨外尚有可信的成果。为了避免任何冒险而把这种研究推到遥远的将来,这是目光短浅的,按照现今对将来的认识水平人们还不知道将来是否仍存在自由的科学。

人们责难比较音乐研究只限于形式因素,如多声性和音体系,而不重视音乐的内涵和它与其他事物的联系。但这并不是它的本质,而且迄今为止比较工作已经深入研究浪漫主义时代古老民歌的诗歌色彩所表现的特征和一件乐器,如挥旋镖所表现出的不断变化的社会功能。旋律和它的歌词并置在一起并不是如人们所说的提供了一个令人满意的"框架",而是像一面总谱那样使人对具体音乐有所了解。在特征变化排列中旋律特点要比人们不加联系逐个看谱面的符号更为明显。这种戏剧性的责难能符合哪些把音乐从其社会联系中割裂开来,并夺去它的社会内涵的作者的情况呢?按照霍恩波斯特尔的看法,"演奏音乐的时机""演奏音乐的人""音乐家的社会地位"也属于比较音乐学的主题,萨克斯详细地从与生活和信仰的联系角度描述了音乐、舞蹈和乐器。

把音乐从历史中解脱出来,并主要从自然科学去揭示它,这同样也不是比较研究的本质。这种责难至多符合其旧学派之一。紧随拉赫之后的维也纳学派虽然研究心理基础,并使用现代的技术器具,但它并没有要以进化的观点去曲解音乐的历史性,而是要强调历史研究的必要性。比较本身有其吸引力,但作为研究这不是一种孤立的方法,它要求做出充分的评价,并导致这样的问题,怎样去说明已知的一致性和区别。在有充分的材料来源的情况下它导致要确认有关的形式或类型在哪里传播,例如"标题音乐"在地球上的何处出现。在某些情况下不能证实什么东西的否定性结果可能与经常存在的肯定性结果同样重要。这样的研究输入统计学的一览表和传播的图表中。

从比较过渡到进行起源学的解释,这是较危险的。这需要附加的方法,以便发现一种一致性是以什么为基础的:共同的起源、影响还是其他。马克斯与弗里茨相像,这并不能证明他们就是姐妹或表兄弟;存在着无血缘关系的相似性。同样在旋律中所确认的相似性也不足以证明其起源学的关系。必须再加上其他的标准,例如它们有共同的歌词来自历史上确有关系的两个地区等。但

如果相似性并不能从起源学方面进行解释，那就不需要毫无意义地对它进行论证了，它可能有其他的原因，例如由于相应的条件而形成素质上的相似性或结构上相似的结果。布莱罗尤证明极其不同的民族的儿童歌曲在节奏和调式方面的共同性，这对人类学和音乐原理的研究是十分重要的。

比较研究本身并不包含关于起源学文化关系的命题，而且也并不以此为前提。把它与思辨性理论，如进化论和文化圈论等同起来是完全没有理由的。它们也曾渗入音乐学中，并与比较研究结合起来，这导致那些没有分析能力的评论家以教条去指责这种研究。于是人们认为，大家所谓的"比较音乐学"纯粹是以发展史为依据的，它适合于把所选择出来的要素概括成一幅从原始到充满艺术性的不断镶嵌发展的图景。另一些作家则认为，它是以过时的偏见为基础的，即在原始文化中寻找人类学的常数，随着放弃这种观念，它便失去了基础。由于这些评论家没有把一种科学方法与某些研究者突然想出来的理论区分开来，于是人们不仅抨击了音乐研究的一个分支，而且也抨击了他们对比较音乐研究更少了解的比较科学的大整体。

2. 与音乐民族学的区别

根据霍恩波斯特尔和他的同事阿布拉汉的看法，比较音乐学在1904年还处于一个准备工作的阶段。这首先是指从非欧洲文化的地区收集了范围广泛的材料，并以专著的形式加以处理。作为编辑者霍恩波斯特尔没有明确区分比较这个词和其他的词，当时和直到如今比较音乐研究的基础性概念都给它带来了不利。比较音乐学这个词被不加区别地使用，这促成了后来把它与音乐民族学等同起来，并导致了谬误，这涉及同一研究分支的旧的不幸的名称与新的好的名称之间的区别。但事实上正像在语言、文学和宗教学科中那样，民族学性的和比较性的学科是两个不同的研究分支，它们只是平行地结合在一起。

（1）音乐民族学在它的绝大多数出版物中和根据它最常使用的定义，是探讨非欧洲音乐的，也包括东方高级文化的音乐；大多数情况下人们也把欧洲的口传民间传统计算在内，虽然无法让人将它与有文字记载其来源的教堂歌曲以及欧洲民间的和富有艺术性的音乐区分开来，它的一部分将与音乐史联系起来加以研究。把东方的高级文化包括进来也是有问题的，这主要是由于民族学以前在相当大的程度上只限于研究自然民族，东方的诗歌、艺术或哲学不被视为属于它主管之列；因此在科学理论上更为合理的是，把东方音乐作为有关的研究分支建立一种音乐的东方研究，它作为共同的研究分支不仅属于音乐学，也属于东方学。

与民族学研究不同，比较性研究不仅与欧洲，也与非欧洲，不仅与高级文

化,也与无文字民族有关。正像在比较语言学和比较文学中可以将最古老的印欧传统的格律或莎士比亚时代的西班牙和英国戏剧进行比较那样,这里也可以将例如19世纪的民族风格、在不同国家的浪漫主义文学中对音乐家进行的描写或不同印欧语言的音乐术语加以比较。

(2)民族学是因其研究对象得名(Ethno,Volk),而比较研究则因其方法得名。我曾把它作为一种方法来说明其特征,它在许多,甚至音乐学的几乎一切领域都可应用,萨克斯以及巴尔塔都同意我的论点。因为这种"方法"又包括了许多个别的方法,例如各种变体的并置,所以用操作法(Verfahren)这个词更为适宜。这种操作法可以用于一切存在有利前提的地方,也可以用于体系的和历史的音乐学中。在任何情况下它都不能只作为民族学的方法来看待,也不仅在民族学中可以找到它的应用。在民族学内它有时被视为一个分支,而其他人则只把比较民族学称为完全意义上的民族学,并把它与描写性的民族志区别开来。

(3)有些作家曾把音乐民族学解释为对无文字民族的研究,事实上它是因口头传统在其中具有大得多的意义而与西方音乐相区别的。而比较音乐研究按其主题是使用文字的或口传的来源或这两者。这两种来源的结合基本上是对东方、地中海和西方的礼拜歌曲进行比较研究的。

(4)按照第四种定义音乐民族学的特征在于它不是把音乐作为它自身的,而是在文化社会关系中的人的现象来看待的,它要研究音乐在诸如东京和洛杉矶的居民中是如何使用的。这个定义没有把音乐民族学充分地与社会学、社会史和文化史区别开来。欧洲城市和宫廷的音乐生活史、传记文学、图片音乐史详细地探讨了这样一些主题。它的观点和成果在比较研究中被充分利用了。音乐对节日和风俗的贡献,在信仰和世界观中的地位,音乐家的社会作用,这类问题均属于比较研究的重要任务。另一方面它又必须适合研究音乐的内部结构,就像相邻的比较学科必须研究词汇、语法和文学形式那样。由于这一点它与不探寻文中应有之意,而只探寻上下文关系的音乐民族学相区别。

(5)音乐民族学不仅属于音乐学,而且也属于民族学,甚至有些作家基本上把它算为后者。它的不少代表人物是把民族学作为主科来接受教育的,而且在田野研究、博物馆和大学中主要是与其他民族学家合作;与此相应,他们不太熟悉历史的和体系的音乐学。而比较音乐研究明显地属于音乐学,尽管它也需要跨学科的合作,来自相邻学科,诸比较民族学的研究者也能对它做出贡献。

3. 用途与必要性

如果有人把欧洲类似的旋律放在一起,那么法国或匈牙利的风格因素便会

在同类型的变化中呈现出各自的特点。比较研究在这里就不仅对普遍性的认识有用,而且对特殊性的认识也有用。超出一个大陆的相类似的东西也适合于进行比较。这对于把特殊性和共性,从"个性"的区分形式和"普遍性"的区分形式给区别开来是必不可少的。节奏、旋律线、诗节的某些简单结构存在于今天工业文化的娱乐和广告音乐之中也存在于大众的或民间音乐的样式中,而自勋伯格以来的高度人工化的作品风格对于研究中世纪和东方的专家来说,在其音乐比较中已证明是独一无二的。如果人们在比较中不是片面地注意一致性,那么个性的东西便到处都会显露出来,而且比永远只是孤立地看待单个事物本身要明显得多。

　　一些史学家和民族学家喜欢持这样的观点,每个人应该集中于个别的研究,直到几个世纪以后,时机成熟时再对许多人已做了充分研究的领域进行相互比较。就这种观点不仅是反对思辨这一点而论,这是与迄今所经历的科学历史的经验和应该得到进一步发展的理性思维相矛盾的。难道人们应该抱怨:埃利斯与其他人的工作相比,他只对许多民族的音阶进行了比较,而没有对其中的一个民族进行田野研究吗?难道只有当人们对莫扎特和海顿两人中的一个人像对另一个人那样了解,两人之间的比较才有意义,难道对比不是更有助于认识个性吗?这同样也适用于民族和文化。比较不仅是以充分的个别研究为前提,而且反过来个别的分析也是以清晰的比较为条件的。此外这样的比较常常激发对个别的研究。这样,对匈牙利、彻雷米斯和其他欧亚民族类似的旋法的发现,便会导致对它们做个别的研究。此外比较研究具有启发的价值,由于它把问题展示出来,并提出了假设,例如萨克斯或丹克尔特的一些思想后来仍然是富有价值的,如果人们不是把它们作为完成了的结论来接受,而是作为具有启发性的思想来使用的话。敢于推测和提问是任何科学的一种进步标志。

　　比较是相联系的研究。它有助于克服专门领域的隔绝状态,例如格利戈里圣咏这一领域的研究。它主要抵制了将纯欧洲音乐史与基本上是研究非欧洲的民族音乐学割裂开来的局面,它有助于音乐学所必需的一体化。

　　体系音乐学涉及基本的现象,诸如调性或感情的表达,而比较音乐学则研究它们的有效领域:它们在世界上的什么地方传播,发生了什么样的变化。它探讨这样的问题:人们在感觉心理学中认为是十分简单的结构,实际上在世界范围内传播到什么程度,例如协和或脉动性节奏实际上在世界的多大范围流行,又如像微分音的排列秩序这种特殊的现象罕见到什么程度。它的任务是从另一方面澄清教条主义的偏见,音乐理论中的什么只适用于西方,什么是超越了西方的。这将丰富音乐的类别的概念,或者是改变它们,就像反过来比较研

究是以它们为根据的那样,但不是作为僵化了的教条,而是作为问题和思维手段的有弹性的框架。在乐器学中萨克斯和霍恩波斯特尔的分类法已证实是具有根本意义的,虽然人们正确地对它进行了修改和补充。同样这也适用于音阶、节拍和多声性的分类。在某些国际术语,如音乐、即兴、乐队,几乎不可避免地被其他文化借用的过程中,人们必须把专门用于西方的狭义和带有普遍性的广义区别开来。然而还有许多欧洲音乐的概念让人很难用于其他文化。

比较研究对于体系音乐学的意义已经在其建立的时代及以后多次地表现出来。对于音乐史的情况也同样适用。比较的方法有助于显示跨民族的联系和民族的特性。就像在18世纪的歌剧或游吟诗人和他的同时代人的旋律法中的情况那样,假若某处古老的旋律、类型和程式是以口头和书面的方式流传的,那么对这两种材料进行有计划的比较便可以澄清已流逝了的节奏或音响的本来面貌。从前的器乐集体即兴演奏可以从近代的传统,包括茨冈乐队中得到更好的理解。比较研究澄清了某些种类的来源。但首先它可以超越10个世纪的西方记谱和其他材料,如乐器和图像而发展音乐史。抛开认为今天的自然民族完全构成了一幅精确的人类史前图像这种荒诞的假想不谈,我们需要可靠的方法。这种方法便是更多地进行"逆向领域的"比较,这些领域由于与其周围环境隔绝,并且远离它的起源地区,所以比其他地区更好地保存了原有的传统,而且它们彼此相隔遥远,根本不可能相互影响。犹太人群体就是这样的例子,他们在也门和其他偏远的地区孤立地生活;再一个例子就是像罗特林和西本彪根这样的德国民歌分界区和岛屿。另一种方法则建筑在史实的基础上,例如匈牙利马扎尔人在公元900年的迁徙。这个日期对于确定那些从其家乡带来的旋律因素和类型十分重要。虽然"文化圈论"作为一个体系是站不住脚的,但在文化史、民族学和比较民族学的新流派中,由空间和社会传播去推论历史的进程的这种方法仍被有批判地加以继续使用。对它的充分利用将使音乐学有可能远远超出迄今所取得的成果而对非欧洲文化史、史前史、早期历史和通史做出贡献。

它应该把这些贡献归功于它在科学界的地位和影响以及其他同时代的学科。鉴于世界的现状没有一门科学是只为假定的未来而积累知识,而无视现代的需求的。它不可能只让非科学界的思想家去回答当代的核心问题,诸如哪些音乐充斥和危害着东方、非洲和大洋洲的文化,正像有人曾敌意地说:欧洲的或整个西方的或全球工业社会文化的这种音乐又能特殊到何种程度呢?它的任务之一就是去澄清,是否还应该把整个娱乐音乐和流行音乐通过大众媒介在全世界的传播理解为欧洲化。

4. 流派和中心

对音乐民族学的回顾并不是对比较音乐学的所有学派的回顾,而只是两个中心和它们的分支。只有它们把这种音乐民族学视为比较音乐学。一些作家把这两个学派概括为进化论的和文化形态学的。可是诸如霍恩波斯特尔和萨克斯这些重要的学者并不是纯粹的进化论者,他们的思想和发现并不是从运用教条的过程中升华出来的。萨克斯不相信直线的进化,所以他强烈地反对傲慢地低估异国文化,并把舞蹈的产生发展几乎全部放到史前史之中。比较音乐学无条件地"只在今天的自然民族的音乐中观察古代状况的忠实留存",而今天的音乐民族学才把它"作为上千年的产品来认识",这种责难是不公正的。霍恩波斯特尔在他1905年的研究纲要中说:"我们不要忘记,即使对今天最原始的文化也要回顾其漫长的发展。"

令人惋惜的是,下面对比较音乐研究的历史和史前史的概括只能是短暂的,但愿它能引起另外的深入叙述,它应比我能更多地充分利用相邻学科的有关论文。

能视为比较研究先驱的思想和评论可追溯到古希腊时代。希罗多德发现,在希腊人、埃及人和腓尼基人中出现的同一首歌曲却有不同的名称。不同国家的习俗与音乐形态的关系是不断出现的主题。自古以来有关音乐中的普遍人性的问题是与此相联系的。近代在游记和不同的民族志著作中、在通史和作家(特别是卢梭和海德尔)中存在着比较性的表述。例如在后者的著作中有一句启发埃利斯的话:"不同民族有不同的音阶。"拉昆特(意大利和法国音乐和歌剧的相似性,1702)和维比勒(意大利和法国音乐之比较,1704—1706)详细地比较了音乐的民族风格。

在19世纪产生了大量关于非欧洲音乐与欧洲音乐的比较的文章,一些旅行家和民族学家获得了跨地区的发现。例如纳赫加提尔1879年发现妇女的震音唱法从大西洋到波斯,从地中海几乎到赤道的广泛分布。另一些作家充分评价了这样的报道,例如后来成名的哲学家西摩尔(关于音乐心理学和民族学的研究)就是这样。一些音乐史学家,特别是菲提斯和安布罗斯写了关于自然民族和东方音乐的章节。1863年克里桑德在重要的《音乐学年鉴》的导言中要求"为了证明音乐的起源而对各民族的旋律进行比较,1868年塔坡尔随意地探寻相似的事物,把它们描绘为'游移的旋律'"。同时 A.F. 冯·提姆斯探讨了毕达戈拉斯、柏拉图的音乐观与希伯来、埃及和其他传统的关系。民族经济学家布歇尔在1896年用取自世界各地的例证去证明他关于劳动与节奏的论点。

埃利斯,特别是以其《论诸民族的音阶》(1885)把这种研究从前一阶段引

向具有实证科学意义的比较音乐研究。施图姆夫的早期论文也包含了用于比较研究的有关概念、方法和经验的附加内容。此外在这门学科的开始时还有弗莱舍尔,他以其论文《比较音乐学的一章》作为由他参与建立的国际音乐学会的论文集的导言。他的这种尝试的不足之处表明,他认为还缺少一种可靠的方法这一想法是多么正确。"比较语言学提供了人们如何才能找到它的指南和榜样"。

自此以后比较音乐学产生了多个流派和中心,有一部分是以现代科学来装备的,例如录音和测音仪器、研究所和分类学。在下面三章中将按其主题列举其中的一些论文。

(1)重要的学者群,他们从世纪之交到1933年的瓦解为止一直在柏林从事研究工作,他们想以对非欧洲音乐的研究为建立体系的和历史的音乐学做出贡献。他们大量的民族志性质的论文包含着对比较研究的概念构成和方法的论述,其中一些论文特别强调了比较的方法,另一些则是大胆的概述。施图姆夫是多方面的音乐研究家,如以心理学家和哲学家而著称,他整理收集来的录音,被他的助手霍恩波斯特尔据以扩建为音响档案馆。它是欧洲录音档案中最丰富和整理得最好的。霍恩波斯特尔把世界范围的文化联系这一思想与快速增长的录音档案和专题研究结合起来。他是一位重要的音响和音乐心理学家,他的思维方式打上了自然科学的印记。而研究艺术和音乐史出身的萨克斯则倾向于广泛的精神史研究。他擅长的领域是乐器学,他的专业活动圈是国立乐器博物馆。与霍恩波斯特尔不同(他曾与霍共同拟定了乐器的基本分类法),他写了大量的著作,其中包括乐器和舞蹈的世界史。拉赫曼是东方音乐的最优秀的专家,他具有关于比较研究的基础和方法的新思想,但由于他流亡国外和早逝,其中只有第一部分得以发表。休涅曼的研究重点是在历史和教育方面,他在其重要的大学任课资格论文中探讨了在俄国的德国殖民者歌曲。在霍恩波斯特尔众多的学生和同事中,施奈德、柯林斯基、赫尔佐克、希克曼及笔者也特别致力于比较研究。莱因哈德曾描述过柏林音响档案馆的重建工作。

(2)在维也纳的类似发展中 W. 格拉夫值得重视。在这里依次发挥作用的有瓦拉舍克,他也以作为音乐美学家而著称,研究领域极广、成果丰富的 R. 拉赫不仅由于他十分强调自然进化而倍受人们的重视,他和格拉夫都对具有高度客观性的方法、精确的音响研究以及在研究生理与文化的关系等方面做出了贡献。他对歌唱发声的研究由其接班人佛德迈尔继续进行。W. 海尼茨以心理、生理和语言学考察为基础所走的特殊道路与拉赫的旧维也纳学派相似,他称之为比较音乐学的"一个特有的汉堡学派"。

（3）在欧洲民歌和民间音乐的研究中发展出另一个流派。按照尤其是在芬兰发展起来的记叙性研究的样式，并与民族学的其他分支相联系，人们尽可能收集和整理每一首歌曲和类型的版本，并研究其起源和形态变异。由此形成用于旋律比较的方法：同一属性的标准；防止对某些模糊的相似性的错误解释，谱面相似性的对照，关于变形结构类型的一览表。这一学派过去和现在都主要受到与歌词研究密切合作的推动，J. 迈耶尔建于弗赖堡的德国民歌档案馆就是如此。特别是由于西曼和笔者的工作，它的研究视野一直延伸到全欧洲，并追溯早期的历史。在德国弗里德兰德尔、梅尔斯曼和奎马尔茨开创了这一发展途径，并由麦克尔，后来主要由 W. 苏潘继承，他还把这一方法应用于爵士乐研究。霍尔布格则主要把它用于研究民间乐器和舞蹈。对民间乐器的研究由埃姆舍默和施托史曼领导的小组进行。其他民间音乐研究中心也致力于国际性比较研究，特别是在匈牙利柯达伊、巴托克和他们的继承者萨波奇、瓦格亚斯、拉杰斯基、萨罗斯、维加尔等把目光投向了欧洲与亚洲的联系。在芬兰以维桑纳的成果尤为突出。布莱罗尤从罗马尼亚民歌出发，对儿童歌曲的基本调式、类型、节奏和共同特征进行了超越欧洲的考察。他与 S. 班德-波依共同领导了日内瓦的国际民间音乐档案馆，后者是新希腊民歌的优秀专家。丹斯克特对欧洲民歌的总体描述和对世界范围联系的研究尝试，尽管依赖于文化圈论，但在许多方面仍然是富有价值的。

（4）犹太和基督教的礼拜歌曲提供了进行比较研究的丰富领域。书面的和口头的传统的丰富来源相得益彰。首先依德森进行了散布于东方和西方犹太教旋律的收集和比较工作。回迁以色列造成了继续进行这项工作的有利形势。杰尔森-基维、E. 维尔纳、H. 阿维纳里等以卓越的成就继续了这一工作。从柏林流亡到此的拉赫曼 1935 年在耶路撒冷建立了第一个音响档案馆并研究了与阿拉伯音乐的关系，而维尔纳则在其重要著作《神圣之桥》和其他论文中探讨了与其督教教堂歌曲的关系。有关东、西方教堂歌曲的大量文字包括了许多比较研究的论文。与非历史性的、自然科学性的比较相反，E. 维列茨早已寻求一种广泛的比较方法。以比较为基础对东方和原始音乐的研究最适宜开阔历史学家的眼界，特别是在他探讨东欧和东方音乐的时候，这可以使他摆脱仅研究文献可能带来的偏见。由费勒尔编辑，包含了胡斯曼、施特隆克论文的集子和施太布赖因的关于拉丁文合唱歌曲的一些论文反映了当前的现状。

（5）对非欧洲的一个专门领域，如埃及（Hickmann）、印度（A. Bake）、印度尼西亚（L. Kunst）、中国（L. Picken）、北亚（E. Emscheimer）的研究常常使人转向相邻的或有血缘关系的音乐。另一些研究者则把特殊领域和包罗万象的任务

联系起来,例如达尼艾卢就是印度音乐的专家和柏林比较音乐研究所和资料馆的负责人。在出版了关于新音乐的著作之后,P. 柯拉尔投身于民族学和比较研究,他出任了维基蒙特国际民族音乐学学院的院长(1954—1960),后来是该院的院士。

(6) 在美国洛马克斯是一位卓越的民歌采集者和专家,他尝试对民歌风格及其与某些文化的联系进行一种混合文化的概括性研究,他采用一种现代的方法并仓促地借用了民族学的理论。在 Ch. 西格富有思想和认识的文献以及 A. 梅里亚姆重要的音乐人类学中也包括了比较的观点。在美国人的居民构成中产生出特殊的课题,人们把来自欧洲的居民群相互进行比较,并把他们与母国以及在新环境中发生的变化加以比较。第二个课题是与非洲的关系(赫尔佐克、沃特曼、科林斯基等)。第三个课题是涉及南北美洲印第安部族的相互关系与北亚的关系,以及对古代美洲高级文化的音乐的认识的关系。在美国的民族音乐学中特别强调文化脉络和"文化移入"的问题。

(7) 在偶然转向比较研究的音乐历史学家和体系音乐学家中至少应提到一些人,首先是 H. 里曼和他的著作《民族调性研究:在苏格兰、爱尔兰、威尔士、斯堪的纳维亚和西班牙民歌中和格利戈里亚圣咏中的五声音阶和四音列旋律法》。阿德勒在 1908 年出版了详细论述古希腊和非欧洲的"支声复调"的论文。R. 冯·费克尔发表了富有思想的《原始的音响形式》,以反驳被普遍误解的所谓单声性的优先权。H. 安格勒斯使用他所熟悉的西班牙民族传统以解决音乐史问题,诸如中世纪的节奏。H. 贝赛勒对中世纪和近代的舞蹈音乐、西方的演奏图像和远东的乐器进行比较。

(8) 比较文学的中心领域是欧洲文学的相互关系。尽管各种语言的文学与各种音乐的民族风格之间是存在差别的,但有关它们的研究可以被视为属于比较音乐研究的同一课题范围。因此某些为了比较法国、意大利和其他西欧、东欧音乐(也包括 19 世纪以来的民族乐派)而进行的研究也应属于这一范围。我将在最后一章再谈它们。

二、对古乐本身的考察

如果有人在教堂旁边仔细地察看其一个又一个部位,而没有因陷于细部失去"教堂"的表象,那么由部分构成的整体意识就超过了对部分的意识,而不是与它们的总和相等。这同样也是对塔楼、宫殿大门、祭坛进行观察,以便获得建筑在生活和信仰中位置的丰富印象的先决条件。谁要想在音乐民族学中为了了解上下文的关系而排斥对音乐和它的要素的分析,那么这种简单化的处理方式并不比那种陷于形式分析的做法更为正确。对部分的认识是建立有关整体

的观念的前提,同样分析"本文"也是把上下文作为音乐的上下文关系来理解的前提。

"音乐"在这里指的是这个词的广义,它也包括音乐家、乐器和其他。强调音色和表演方式比"抽象的音阶"更为重要,这种解释是与事实矛盾的。什么更重要这个问题本身就是不断变化的。在不同风格与作品中,例如在巴赫的《十二平均律钢琴曲》和拉威尔的《包列罗舞曲》中这些因素就具有不同的意义。

1. 记谱与即兴演奏

自古以来书面语言就在一切高级文化中广为通行,而书写的音乐在西方则是自中世纪以来才变为中心的。在东方和古代,乐谱不仅在数量上,而且在功能上都并不十分重要。它们大部分是用于保存祈祷和典礼歌曲,而不是用于音乐创作、成名,不是作为人们据此演唱演奏的样本;另一方面它被古典理论家视为鄙俗的东西。非西方的乐谱不表现多声性,对一首旋律它往往只提供一个没有装饰音的轮廓或核心音。它们没有乐谱"文本"的完整意义,大多数只是记忆的依据。

比较记谱学根据普遍性和特殊性去研究记谱的方式。这里涉及使用者的问题;一种以玄奥的方式书写的(在东方,中世纪晚期和今天)音阶超出了懂得乐谱的文人圈而传到了被人看不起的"乐盲"手中。另一些问题是不同大小的信息内涵;记谱种类在空间和社会的传播,例如纽姆谱和指法谱;作曲家的"规定"与研究者的"追记"和记谱之间的区别;作为根据的音体系(在欧洲自18世纪以来并不单纯是平均律);作为从记忆和口头提示中解放出来的文字记录;口头流传和后来"消失了的合理性"共同所起的作用。

根据通行的观点,哪里记谱不起主导作用,哪里即兴演奏便起主导作用。另一些作家则愿意把这一概念留给西方音乐的一个新阶段,因为它是以假定作曲与表演的分离为前提的。如果人们采用一般的语义"无准备"(例如即兴演说),那到即兴演奏则不仅是与书面上固定下来的作品,而且也与不用文字事先规定的乐曲—实践和规则相反。还有口传旋律的再生产,除了创造性地改变演唱之外,也不能归于这一概念,同样三四度平行演唱的情况也是如此,只要它是遵从一种固定的习惯。人们事先练习好的合奏也只是表面上的即兴表演。

那些给一种类型(例如一种拉格)首次赋予个性的演奏才属于真正的即兴演奏,例如对一首以往固定下来的作品进行自发的装饰,没有事先准备地表演一首现成的主题,在爵士乐中没有事先准备地、自由地改编演奏一首叠唱旋律。在比较中决定性的是要考虑其相互关系:在脑子里有什么是已经练习过和通行的东西。很少有人问他是否在即兴演奏,更多的是问他是即兴到什么程度。

2. 稳定性和变形结构

有人曾经说过,与固定记谱的僵化相反,无记谱的音乐在不停地变化,在此变化中创作活动比按部就班的再生产更为活跃。在东方的大部分高级文化中,一个一个音地再现出来被认为是没有价值的,甚至在民歌中随意的改动被视为"天赋之权"这样的判断是把一种无文字的变化类型与一种书面文化的类型相对立;它们在两个方面被套用了。

非书面的旋律并非一直都是不稳定,而是稳定与变化并存。仪式歌曲在相当大程度上是稳定的,特别是在信仰很强的地方。准确地举行礼拜,这对于集体的幸福是重要的。再现的忠实程度在这里是要受到检查的,就像在音乐会上要受到评论家的检查一样。另外,集体表演要比单人表演更为稳定。通过不断重复而铭刻在记忆中的东西要更为稳定。确切的形象和一个形象的结构重点是相当固定的。

有效的变唱要比稍有改变以及忘记和唱错更为少见;对古典作品的有效加工也比变形要少见,这种变形的制造者是取得了一种天赋之权。可是这种可能是最低限度的变化是可以逐渐积累的,一直到原来的东西变成另一种东西,就像流言的传播那样。当一首歌曲的传播地点由于其大量的流传而可以辨认出来时,或者当一首歌曲的歌词和旋律早几个世纪以前便在书面上流传下来,并继续存在于口传中,一直到被记录在民歌集时,这样的变化过程是明显的。弗赖堡的德国民歌集就包含了这方面的例子。

变形结构的分类和历史属于比较研究的范畴。以前我这方面的论文只能包括欧洲民歌的有限材料;器乐和非欧洲领域提供了许多补充看法。必须研究变形通常是朝哪些方向进行的,哪些是不可能的。有些途径居支配地位这使人想起了语言变化中的规律性。于是近代从教会调式向和声大调的变迁中某些调式常常存在相近的变化调式,例如按照开始的公式,d-多利亚调式的中心是向以 f 或 g 为基音的大调转移。通过确认哪些变唱的倾向是不存在的,便可以反驳对某些遗传关系的假设,它们曾经依赖于错误的比较,人们曾把某些表面上有关的旋律的相似音列任意地叠置在一起。虽然它们在结构上是不一样的。

3. 介乎乐曲和类型之间的典型性

音乐作品不是必须在书面上固定下来的;东方的乐队作品、民歌和其他非书面产品也属于个人音乐作品的普遍概念范畴,如果它们在特征、形式和构成要素方面具有足够的特点和确定性的话。通常一位个人发明者创造了它们,有时是这个人获得了著作权。

在非书面文化中"典型"仍具有较大的意义,它们在细节上较少规定,并赋

予实践以较多的空间,而另一方面又没有像类型那样笼统。这些典型的著名者就是印度的拉格,阿拉伯、波斯和土耳其的木卡姆和印度尼西亚的帕台特。每种都是以将音级按其重要性划分的调式、程式的转换和情绪特征为标志的。然而在其他方面又存在区别;如拉格是由取自主音和第二级音构成的固定音伴奏的。

介乎于个人乐曲和类别之间的典型在自然民族中,在民歌、祈祷歌曲、戏剧和器乐中也占统治地位。它们是不同意义上的典型;它们彼此之间,并且与那些东方的典型相比都是不同的。一些是由进行的形象所决定的,另一些则是作为具有变化序列的程式的总和。

在民歌中某些典型仅与一个地区有关,而另一些则分布于欧洲的大部分地区。在各民族中它们在特性上是常有变化的。这样一些旋律典型可以通过行数、旋律曲线和以字母表示的曲式来表明其特征(例如弓形的四行旋律,在第二行上方五度进行,第一行与最后一行相同:a、b^5、b、a)。如果人们把同一典型的旋律相互比较,那么就不会假定它们只是一首个性化乐曲的变奏了。典型的相似性并不意味个性上的相似。

4. 节奏

按照广为流行的说法,欧洲音乐的节奏与非洲和印度的音乐相比是简单的。赫尔斯科维茨断言:"我们的节奏是简单的,在欧美音乐中拍子是规则的,句子是短的。"凯特尔认为:"非洲音乐对节奏的要求比欧洲音乐高得无法比拟。"可是研究非洲节奏的优秀女专家罗斯·布兰德考虑了约斯堪和奥克冈时代的音乐后认为,"把西方文艺复兴时代的复节奏加以强调也可以产生类似的东西。"这样一句话把非历史的一般判断引向历史的划分,把无研究的比较引向比较研究。为了使这种比较研究在节奏领域内也得到进一步的发展,可以把与印度-日耳曼语系比较语言学相联系而形成的比较诗韵学用于史前和早期历史的研究上。

人们从咏叹调和宣叙调中所看到的等值脉动和非脉动性的运动方式之间的区别,在大多数文化中也并存着。脉动性节奏,例如走路和跳舞,朝着不同的方向得到加强:在强有力的进行曲中,在庆典歌曲中,刺激性的反复直至成为下意识的运动。但它被从格利戈里亚圣咏中排挤出来了。在中世纪这种节奏被变得平淡化了。正像与东方教堂、犹太教堂和古老民间传统旋律相比所能显示出来的那样。

在大量的论文中人们把各种拍子内的自由与拍子的自由,以及从 $\frac{2}{4}$ 和 $\frac{3}{4}$

拍,直到$\frac{6}{8}$和$\frac{12}{8}$拍的各种拍子相比较。只要指出巴托克称之为保加利亚的非对称节拍就行了。它们曾经或者现在仍在地中海地区和近东一直到印度流行。布莱罗尤把"Aksak"(跛子的意思,用来表示非对称节拍——译者注)这个词作为总的概念来使用,其实它原来在土耳其的理论和实践中含义很窄。包德-波维指出,这种节奏在古希腊理论和新希腊传统中都出现过。受巴托克的启发,阿培尔阐明,在14—17世纪的西方节拍排列中可能已使用了它:例如以 3 + 3 + 2 = 8 代替 4 + 4 = 8。

5. 音阶

1885年埃利斯这个满足于将自然法则作为一种幻想来加以揭示的实证主义者,以戏剧性的、给人以深刻印象的对比语言阐述了他的最终研究成果:"音阶不是一种,不是自然的……而是多种多样的,非常人工化的,非常随意的。"由此打开了一扇窗户,透过它可以看到数量出乎意料的、有趣的音阶和体系。但是聚光灯只是从一个方面照射到其中那部分被解释为非常人工化和随意的音阶上。它们在异国音乐中似乎是占优势的,人们似乎只应研究它们。

然而许多新东西被发现,产生了某些新理论。可是霍恩波斯特尔的"五度吹奏说"和其他富有希望的想法却遭到了如此众多的反对,以至在讨论过程中埃利斯这句具有吸引力的话虽未被抛弃,却不得不受到限制。当人们说明乐器的定音由于环境的影响而改变,当地的音乐家,例如印尼的音乐家逐渐按新的律制来为乐器定音时,在博物馆中对乐器进行如此精确的测定便失去其价值了。再者定音不是与音体系一样的,我们钢琴的平均律也不是与那种按其关系 cis 与 des 含义不同的音体系一样的。音分的计量并不表明音乐家打算要什么样的音程和认为它是正确的。它确认的只是声学基础,而不是里曼的"音观念"意义上的音乐意向。人们把差的竖笛和跑了调的钢琴听成是对的,对那些根据目测把按孔钻成等距离的乐器,人们寻求在自然民族那里通过吹奏技术产生与其意图相接近的音程。如果人们对显得很复杂的音程和音阶进行精确的测定,那将会表明它们的大部分是与简单结构偏离的或发音不准确的,它们在非欧洲地区比精确的定音更经常地出现。此外不干净的发音常常是谋求产生一种情绪作用。例如爵士乐中含混的声音,以及民间音乐中类似的情况。

这样的考虑不应用于奇特的结构,如泰国的或所罗门岛的七平均律的观察变得模糊不清;可是它们的吸引力并不能掩盖这种判断:非常人工化的体系与较少人工化的体系相比更为罕见。被误认为是严格五平均律的印尼斯连德罗音阶(8度划分为 5 乘 240,等于 1200 音分)在大多数情况下是一些音程大于其

余的一些音程。小于半音的音程虽然在多数文化中,特别是在专家的精湛表演中使用,可是除了哈巴和布索尼以来的实验之外,没有在任何地方作为只由微分音组成的实用音阶使用。

另一方面又存在出人意料之多的调式,它们在整体和骨架上是由协和音程与功能决定的。一些是由八度内比五个音级更少的音级构成的。像在大多数音体系中那样,在大多数不是以有规律的理论体系和乐器定音为基础的调式中,协和具有本质的意义。假如在不是由里曼意义上的和声功能所规定的音乐中根本不存在音级的功能,那么这同样是与感受心理学的基本观点和比较研究的发现相矛盾的。静止和运动倾向的分级和重心的相应划分是一切音乐所共有的。在大多数情况下存在一个静止音和一个常常出现的、运动的主音。

6. 旋律法

霍恩波斯特尔说:"我们宁肯问,哪种音阶是以一首旋律为根据的,也不问哪种旋律线是以一种音阶为依据的。"而在过去的时代则通行这样的话:"音阶不是旋律必须遵从的标准,而是经验的法则,它是我们在丰富的旋律表现形式中作为固定的东西来体验的。"然而它不必是一种僵化的法则,它也可能是一种暂时的、存在于旋律之中的习惯。任何一种音级形态和任何一种节奏都属于旋律的概念范畴。没有这两种因素,由音构成的线条只是一种抽象的观念。那种认为自然民族的嗓音只受"旋律的驱动",而不考虑音级的相互关系的观点,是把旋律线的各种因素加以绝对化了。可是实际上除了线条的上下移动之外,节奏和调性倾向都属于这种驱动,例如静止音、再现等。

对旋律法进行比较考察的论述见于施奈德、萨克斯、科林斯基以及萨波奇的文章中。在进一步发展中除了旋律法的种类和它们的分布之外,种类的交叉所造成的变异也必须加以考虑,例如下行的旋律线变成弓形,带有拖腔的歌曲变成音节性的歌曲。另一任务是在基本形式和风格类型之间加以区分。一种基本形式是以小音程和在狭窄音域内的声音运动,"窄音域旋律法"分为各种风格类型,例如像维达人那样原始部族的旋律,还有像"梨俱吠陀"(rigveda)那样的古老祈祷歌曲,另一种例子是上行的、飘忽不定的、下行的类型和它们的混合体,例如弓形和正弦曲线形,它们是在几何图形的旋律线中占优势的一种基本形式。为了辨认诸如主要是下行的旋律线这种风格类型的基本形式,还需要附加上一些特征,例如具有动机转移这样的阶梯式下行。

人们可以谈论非欧洲的三和弦式的旋律法吗?比激烈的争论更多的是研究分布很广的、在三个音之间的固定摆动是通过什么与分割的三个音相区别的,如何根据费克尔的意见把它们解释为"原始的音响形式"。同样在丰富的装

饰音领域内也需要区分基本概念和风格概念。装饰法并非"东方旋律所特有的因素",由此可以推导出世界其余地区的一切旋律法。在东方它们的各种类型也是不同的,而且也不同于欧洲牧人、歌诗班领唱者和歌剧演唱者的装饰音。

7. 多声性

单声和多声之间没有像相邻的两个国家那样的界线,而是有一个宽阔的过渡地带。例如如果一件乐器略有偏差地为歌唱伴奏的话,那么它既不是纯粹的单声,也不是得到充分表现的多声,而是一种中间的东西,有细致差别的单声。虽然有些作家只想把独立线条的共同作用称作多声,可是这仅限于复调,或者更确切地说多线条或和弦连接已经不允许单音的存在。同样把对纯粹单声的最小偏差也称为多声也是不正确的。在单声部歌曲中无意出现的两声还并没有构成多声。

一种大略的,即使是经过修正和扩充的非西方多声音乐的分布图属于比较研究的成果:亚洲、大洋洲、欧洲、非洲、印度尼西亚、高加索的部分地区,近东只有很少,而印第安根本没有。另外确认某些基本的或人工化的多声风格类型也属于这方面的成果。它使人看到在音乐上发展出人的合作的基本形式。伴奏就是这样一种基本形式。为某个人伴奏,这在音乐中就像在生活中一样,是一种相互合作的最初方式,因此只想到近代西方作品中的特殊安排,并只把这一概念用于它们是不合适的。可能性之一是伴唱,去唱"第二声部",而且是在与第一声部平行的另一音级上同时进行的;平行的演唱出现在三度(即使在非洲)、五度、四度,很少是二度的(大洋洲、巴尔干,以及以前的米兰)。在平行演唱中各个成员在音乐上可能具有同等的地位,而在另一种流传更广的合作方式中一个人从属于另一个人;在这里歌者承担了与平行演唱分工不同的功能;它们更多表现为对比,这在心理学上叫作"图形和基调"。击掌与演唱、反差强烈的音响与音列、平均的与丰富的节奏、固定低音中一个持续的或延长的音与运动的旋律形成对比。除了这些最简单的形式之外,在不成文的习俗中还形成了更复杂的东西,如鼓的节奏对位、在突出位置上的器乐多声部演奏或者模仿叠句的音型固定反复。在非洲俾格米人中有时合唱队以一个固定低音和一个相当活跃的中间声部去伴唱常出现大跳的约德尔女歌手。由人的相互合作转换为"声音"之间的合作,并且可以在一件乐器(如钢琴、管风琴)上实现,这属于西方多声音乐的特点。与东方的弦乐器演奏相比尤其有特点的是在一把提琴或琉特上演奏复调。

可是在不成文的习俗中也有多声是从一件乐器中形成的,除了袋笛和手摇里拉琴之外,还有东亚的笙和带有2—3根管的古老乐器,其中一种三管单簧管

(launeddas)在撒地尼亚保留至今。但最值得注意的是多声的独唱歌曲,它是由蒙古人发展起来的。有些独唱者能使两个或三个声音或"嗓音"同时发出。

8. 过程的造型

每一位音乐听者都会把一首四句的歌曲理解为一个形象,可是并非很多人能理解大的建筑造型,例如一首赋格的结构。与此相应,在大多数民族中只有长度为一行或一段的短小篇幅才具有鲜明的形式。但是在无书面记载的音乐中较大的和完整的过程就根本不能有造型吗?人们在各种文化中离极点——完全没有较大形式和接近于由音构成的、经过充分塑造的时间建筑到底有多远呢?当非欧洲音乐的大多数记谱和录音不是再现全过程,而仅仅是其开头或短小的片段时,问题就变得更加困难了。

在纯粹的讽刺歌曲中(如在儿童歌曲、自然民族、古代的史诗中),人们若干次重复的一句只是一个音乐形象。在分节歌中,两行或更多行是通过简单的形式要素进行概括:通过延伸的旋律线、持续的进行、类似的乐句。最古老的例子,seikilos-skolion(公元前 1 世纪)分为 4 个小节,并主要是在一个八度的音域内下行。在欧、亚和美洲的民间传统中存在的古老风格的无数歌曲都是这样或与此相似的。另一方面这种结构至今仍是舞曲、歌曲和艺术音乐的基本形式,可是自中世纪以来弓形的或曲线的旋律已占支配地位。

然而人们不可能从音乐到处和始终都是建筑学的时间艺术这一点出发,而应该在不同的程度上对整个过程的音乐造型进行比较研究,并且特别注意如下的因素:① 与歌词和祭礼仪式的协同程度(例如分节歌在咏唱性叙述中作为一种固定音型);② 一系列倾向于变奏形式或变化分节歌样式的自由反复的各种变奏之间的关系;③ 表演者轮唱和对唱的交替(如第一独唱者与伴唱声部,合唱、第二独唱与伴唱声部和合唱);④ 前奏、间奏与续奏;⑤ 紧张度、速度,有时甚至是音高的上升,特别是在令人迷狂的舞曲中;⑥ 拼合而成的回旋曲式,如在印度;或程式化的组曲,如在阿拉伯和远东的国家。

9. 情绪、象征与模仿

歌唱的起源归于心灵的激动,波克尔是热衷于这种观点的人之一。而霍恩波斯特尔比较冷静地认为:"不是情绪导致人去歌唱,而是歌唱把人带入情绪之中。"这些论点在不同的主题中是有变化的。在地球上的什么地方可以证明,没有感情的歌曲能打动人的心灵呢?不仅在西方自感伤主义潮流以来音乐除了与音响之外,还与情感相联系;而且自古以来在故事中感情的爆发都是受到颂扬,例如在芬兰史诗《卡勒瓦拉》(第 41 首歌曲)中所有歌手和听众都大哭起来。曼特尔·胡德故意逆着汉斯立克说,"除少数例外,我们可以说,全世界的

音乐都是直接导向情绪的"。

如果人们对美学的基本问题进行比较观察，并且不忽略其文化的话，那么对于它们，即对"内容"、精神（ethos）、象征就会有新的阐释。主要是在东方，人们以生动的幻想对音乐进行富有象征性的理解；调式、拉格、乐器被与宗教观念、星座、国家机构的设置联系在一起。钟、号和其他乐器被用于传递信息和交际；它们超越表面所提供的信号而被视为国家、宗教和生命的象征。在鼓语中（非洲、新几内亚）可以传递内容丰富的信息，除了音的时值外，音高也在其中起作用。

于是使音响具有意义的可能性朝着不同的方向发展。图解性和标题性音乐的基本形式也早已广泛流行。伴有模仿动物和动物叫声的假面舞的宗教仪式，其中心意思是与古老狩猎民族的生活和意念世界中动物的基本意义相一致的。"模仿自然的声音构成了最古老狩猎民族音乐的重要组成部分"。在狩猎中声音的模仿是多种多样的。

在特尔菲，音乐描述了586年阿波罗神与龙在奥洛斯搏斗的情景。拉赫曼提供了贝都因人所保存的与这一故事相似的组曲。由独奏乐器演奏的这个故事也证实了图亚罗格人的狩猎场面。另外中国和其他东方民族的合奏音乐大多数也表现了"非音乐的内容"，例如一场战斗的过程或一幅富有诗意的，有关自然风光的图画。像在西方那样也存在各种关于从"性格曲"直至"标题音乐"的描写和复制品。

10. 演唱方式

霍恩波斯特尔以如下的话表述了大量印第安人和因纽特人歌曲的特征：独特的音色和激昂的、感人的、有力的表演方式……在每个基本时间单位上可以听到的呼吸、进一步加强了的重音和庄严地进行的运动……某些北亚民族也有同样的演唱方式（古老亚洲人和通古斯人）。从而便有了这样一条道路，它超出了以往关于美和歌唱的特征描述。现在人们没有任何贬义地描写这种罕见的嗓音和风格，并探寻它们在不同民族中的分布和种类。嗓音生理学使用了音响分析的新方法，如使用了声谱比较。

这是与运动的方式和身体的姿态相联系的，如在不同民族和状况中人们是如何演唱的。有些人在唱歌时十分安静，全神贯注，嘴几乎不张，音域很小；另一些人则大声地、表情放荡地发出金属般的声音；还有些人以全身肌肉痉挛般的紧张，憋着嗓子去唱。此外还有特殊的方式，如"妇女的震音"和不断以手压住喉咙发出的颤音。在中国和日本特殊的风格变为高音的假声。与声乐教师努力使头声与胸声毫无间断地相互过渡相反，人们在约德尔唱法中使它们之间

的来回跳跃成为一种原则。除了在阿尔卑斯山地区之外,在美拉尼西亚以及非洲的俾格米和布什曼人中也有震音演唱。那种认为这是来自对管乐器的模仿的解释已被证明是不正确的,把中世纪音乐中那些被认为是不可唱的东西解释为器乐也是类似的错误。然而,确实曾一度广为流行用嗓音去模仿诸如鼓、口簧、钟的做法。由游戏或祭礼类的东西转换为其他的东西是通过嗓子的伪装而造成变形的。而自然天赋的提高和升华则与此相反,它不仅在书面文化的歌唱艺术中,而且在游牧民族中,如蒙古人,造就了对嗓音掌握自如和技艺精湛的最高成果。

11. 乐器

比较音乐研究特别是在乐器学方面取得了长足的进步,因此其他分支都向它看齐。自从霍恩波斯特尔和萨克斯建立乐器分类体系以来,它得到继续发展,可以通过包容面更宽的概念去理解陌生的类别,并将它加入其中,而不是以含混的类比将它与我们熟悉的东西相联系。1919 年萨克斯已经发表了世界各地乐器的名称和种类的清单;人们在许多论文中按专业和地域继续探讨它,并同时注意演奏方式、功能和传播。对萨克斯的乐器世界史需要建设性的批评,这将使其现有的容量得到发展。大量的出版物提出的领域不同的问题,比较论述了历史的和史前的各方面。

多音乐器与其他响器的关系属于比较乐器学的一般课题。① 针对噪音具而言的响器这个词的前提是,人们不把音响作为乐音,但也归属于它的广义的概念来理解。这条线从祭礼响器,如发出尖声的响器和挥旋镖,一直延伸到高级文化中作为祈祷具而保存下来的东西,如埃及的串铃,另一方面也延伸到斋月前夜的噪音和儿童游戏。② 人们在狩猎仪式上拨动弓箭的弦,这种弓还不是"乐弓"。制造专门规定为音乐而用的乐器才属于独立的音乐,这个过程是由许多阶段构成的。③ 不同音高的多个乐器的依次排列导致由单音响器如钟和锣,向多音乐器如编钟、编磬、木琴、弓形竖琴、排箫等变化。另外的途径是有多个按孔的管和通过改变按音位置而缩短弦长。在固定音高的乐器上,这个音与其他许多音形成对比。另一个现象是从多音乐器导致产生多声乐器,一直到多声部的管风琴,多个乐器合并为一种包罗一切的多声奥尔加农。

另一个带普遍性的问题是人们用哪种自然的或人工的材料制造乐器,并且从这种材料中可以听到些什么,例如从一种骨笛中可听到一种生物的叫声;在古代中国这一方面是十分重要的,以致人们据此来划分乐器:分为木、石、竹等。还有一个问题是操作方式:手在弦乐器和管乐器演奏中的不同功能,演奏鼓时是用手还是用鼓槌,直接还是间接地弹拨琉特的弦,是固定位置、人们坐在它前

面演奏的乐器(如加美兰),还是人们可以拿着它行走甚至跳舞的乐器,如古代大量图像所表现的那样。最后的问题是,人们以何种方式培育特殊的器乐风格,并使之适用于特殊的乐器,如笛子、筝、鼓。演奏形态的不同是"支声"合奏中出现偏离的一个原因。在西方近代才出现的独立器乐风格是与此不同的。

12. 作为职业的音乐家

石器时代的巫师是第一位职业的音乐家这种说法正确吗?或者他们只是"偶然的音乐家"呢?他们两者都不是,而只是像后来的巫医和沙门僧一样,有一种包含音乐因素的综合性职务。自从高级文化出现之后才有职业音乐家的地位。后来综合的职务和职业失去了音乐的意义,尽管其中的一些职业至今仍存在;就祈祷歌曲属于巫师职能这一点而论,他是古老的小学教师和牧师。如果音乐的因素推移到活动的中心的话,像演唱旋律性强的独唱歌曲的那些神职人员那样,那么他们是接近于职业音乐家的。

一个部族的成员其能力从来就不是一样的,在一切社会成员中创造音乐的才能是作为高层次的东西而被承认的。一些人承担了通常的角色,他们作为领唱者的唯一的歌手而起作用。才能和角色的不同造成了各种体裁,例如轮唱圣歌的形式。一位独唱者在其中即兴演唱或唱一首分节歌的冗长的诗文,而部族的其他成员则分担演唱固定音、固定音型和叠唱的任务。

尽管有相反的倾向,自从19世纪以来,职业分化到处都得到了加强。因此音乐活动的其他类型便失去了基础。这既适用于带有音乐性的职业,也适用于业余爱好者;像室内乐和德国独唱歌曲这些体裁已经由家庭音乐进一步向音乐会音乐转化。这同样也适用于作为副业的音乐,在土耳其和其他地方在大众媒介的时代农民乐师进了城,并成为纯职业音乐家。

主要从事器乐演奏的人被视为音乐家。自从古典时代以来,长时间那些从事音乐理论工作的学者力求获得音乐学家的名称,而对那些实践家则大多数是根据其使用的乐器来称呼他们,即使欧洲以外地区的情况也是如此。自从20个世纪以来历史的一个基本特点就是音乐实践的各个要素独立成特有的职业。首席小提琴家或古钢琴家成了手执指挥棒的指挥,并且从贝多芬时代以来随着对版权的保障,便从有创造力的歌唱家和演奏家或乐队指挥中产生出职业"作曲家"。技术性的音乐职业培训也随之出现,如音响师。这个过程对地球其他地区的影响并不仅仅是"欧洲化"的问题。

在这一时代的进程中造就了音乐家的各种职业类型。国际上十分流行巡回音乐家和作为他们的后继者的旅行大师,此外还有盲人歌手和音乐家以及与此形成对比的奇特现象的阉人歌手。有些职业类型是与音乐家在社会等级中

的不同地位相适应的。

13. 名词与概念

国际性的理论与术语通行于全世界。它造成了一种带有基本概念性的广泛的专业用语，如"节奏法"和"旋律法"。英语在世界上的支配地位有利于这一进程，就像以前希腊语和拉丁语的支配地位和后来在新教中使用希腊和拉丁语的词汇那样，如 agogik（速度处理法）和 atonalitaet（无调性）。

比较词汇和概念研究的一个主题是这种专门语言的起源和历史，不同民族在其中都有一份，意大利人特别在速度、力度和表演方面有自己的贡献。它表明尽管东方古代高级文化具有非常重要的意义，但音乐的基本词汇全部都起源于印欧语系。鉴于在最古老的传统中存在类似的东西，如梵文和早期的希腊语，它们中的某些词汇可能在古希腊以前就已经出现或已出现萌芽，如"ton"（乐音）和"协和"（harmonie）。

同时历史术语告诉我们注意观察早期词汇与概念的特殊价值；巴赫时代、中世纪和古典时代的语汇适用于理解这些时代，并且不是新造的术语所能取代的。但是相应的东西也适用于印度和中国文化的概念和标准语汇，包括乐师们的专业用语和流行用语。因此历史的用语需要扩展，同时比较词汇和概念的学科水平也要有相应的发展，例如将不同文化关于调式、乐队、民歌的术语加以对比。

对音乐语汇研究的大量新成就包括了跨洲的探讨。例如具有普遍意义的是拟声性语汇在古代中国如此之多，这是在印欧语言中所没有的。用于音响类型的词汇在那里特别多，例如在一本百科全书中有六个词用于表述石头的音响，六个用于表述玉的音响等。在一切自然民族中似乎都没有表现狭义音乐的总的概念，而那种包括歌唱、器乐和舞蹈的总的概念却分布很广。在东方存在作为音名的音节这种与西方唱名相似的东西（对于后者在中世纪以前的起源还没有完全弄清楚）。乐器、歌词的体裁的名称常常变成其他语言，音乐专业语言的国际性术语的意义在那里也发生了变化，例如 harmonie（协和）也改变了它原来的含义。

14. 知识的形式

音乐理论的历史被限于西方，似乎其他高级文化不存在值得注意的理论。支持这种观点的论据已经越来越没有说服力，更何况音乐理论史所详细探讨的许多东西也并不是完全意义上的理论，例如奥尔加农规则之类。而且阿拉伯的著作继承了古典理论，并且对西方中世经产生了影响，这使人有很大的兴趣对希腊的遗产在这里和那里是如何继续发展的问题进行比较。

比较研究告诉人们如何得出一般性的结论。认为音乐理论几乎永远是实际音乐的一种历史风格的教条是不符合实际的。它走的是自己的路,它把理论的可能性系统化为思想建筑,它只是部分地被实践所注意和使用,例如在印度它的影响和有效范围只是部分地与实践范围相一致。

人们提出了这样的问题,例如在印度人中是否存在美学。果园栽培意义上的美学也并不是古典的美育论和神父的音乐观。而另一方面可以在印度人那里归纳出关于歌唱和音响本质的观点,在非洲人那里可以归纳出关于美和漂亮的嗓音的表述。适宜的问题不是其他文化是否具有理论和美学,而是它们具有何种关于音乐知识的形式。在那种根本没有付诸语言表达的思想与那种具有学术性文献的、并经过充分发展的学科之间,显然存在着各种知识形式。在手工演奏乐器范围内和教授演奏的过程中形成的意识属于它们,在毕达哥拉斯的希腊音乐理论开始之前的古代书面材料也属于它们。

三、在文化脉络中的音乐

作为独立的艺术(例如音乐厅中的弦乐四重奏)和只作为其中所包含的一个因素(例如在祭神中赞美诗的音乐)是等级和种类系列中的两极。要说明整个文化的特点,自律性和他律性的对立是太过粗略了。实际是不同于这种简单的对立的:西方的艺术作品是审美性的、独立的,非欧洲的音乐则深入生活中。摆脱一切联系的作品充其量只在理论上是可以想象的;在自然民族中一切音乐都深入植根于生活,这是修辞上的夸张。社会接触联系应该放在演出绝对音乐的音乐会。以精湛的演出把一切人的注意力吸引到自己的身上,或任何自娱性的演奏都不是西方特有的。相反现代的舞蹈和广告音乐的"功能性","生活中的音乐""风俗音乐""政治义务"的潮流都是阻碍审美独立的倾向。劳动方面的音乐活动虽然没有因为扩音器的泛滥而消失,但也受到了限制。

1. 用于舞蹈的音乐

在古希腊语、古印度语和其他语言中,同一个概念包括了舞蹈和音乐以及押韵的诗歌,这显然是与霍恩波斯特尔所阐述的一种基本属性相符合的:"嗓音器官的运动在一切自然人中是不可能与整体运动分割开来的,不存在没有表情的语言,没有舞蹈的歌唱,在人类中也不存在没有歌唱的哑舞,而且原来也不是由其他人唱歌来为舞蹈伴唱的。"在自然民族和高级文化的早期历史中器乐大多数也是与舞蹈相联系的。可是在历史的进程中这三个因素都独立了:没有歌唱的诗、绝对的器乐和自玛利·威格曼以来的绝对舞蹈。无音乐的舞蹈和以前的无词的歌曲及无舞步的舞蹈接着无声的歌曲而出现,也就是作为家庭的和音乐会的音乐出现。但是以前也有一些东西已从那些统一体中分化出来了,如

"默舞",像平兹高的古代"残余"那样,"无声,无词,只由钟轻轻地伴奏"。此外比与旋律性音乐联系更具根本性的是与其他音响的联系,如打击乐、击掌、摇奏乐、叫喊等。

舞蹈音乐提供的不仅是节拍,而且还有激情。霍尔伯格将马其顿学生舞蹈的两个阶段进行了对比:首先是极其"克制和拘谨的",然后当一个年轻的、具有必不可少的粗野和生气的茨冈人跳起来时,就发生了变化,仿佛是在上空飘浮着一般。舞蹈音乐是运动风格的表现和模式,它们是在诸如所代表的尊严、宫廷的时尚、最时髦的状态下形成的。这是关于古代音乐中美育论的实际原理。

关于舞蹈是怎样影响到音乐作品风格的问题 H. 贝赛勒专门进行了探讨。可是舞蹈对于音乐的意义并不完全在于它要求一种按数来组织的循环过程。它并不需要与循环相联系;对于造型性舞蹈尤其是这样。而且在循环性节奏中,音响和身体的运动可能相互偏离,直至形成对比。

如果音乐家为舞蹈奏乐,那么功能是不同的;以往占支配地位的人与人之间的联系已很少出现。轮舞的返回意味着所唱的舞蹈歌曲像集体舞那样返回。而过去的器乐演奏家常常是一人身兼多职地表演,并且同时也跳舞。这时他们不仅演奏小提琴和里拉琴,而且也出色地演奏大鼓(在土耳其和其他地方)。

2. 在运动的陶醉和迷狂中

汉斯立克在音乐美学中对他周围的音乐会听众和自然民族因音乐而引起的陶醉进行了比较:"沉思是听音乐时唯一艺术家般的、真正的形式;与此相反,野性的粗鲁情绪和音乐爱好者的沉醉之情属同一性质。那些爱好者们半醒地靠在安乐椅上,让自己听由乐音的摆布,并摇头晃脑……从什么也不想一直到使其他人完全着迷,其原则是相同的:即对音乐基本内容的享受……众所周知音乐对野蛮人产生最强烈的效果。"

狂热的情绪和醉意并不是自然民族从音响中获得的唯一的东西。他们有时也没有情绪地歌唱和演奏,他们在音乐和舞蹈中也清晰地表现个人的和集体的自我。可是实际上自然民族中的陶醉是音乐活动的主要作用范围,与古希腊、东方和西方的情况相似。当然与其说他们的运动陶醉是与坐在安乐椅上的音乐会听众的那种内心着迷、外表上摇头晃脑相似,不如说是与中世纪的舞蹈病、古老农民舞中的那种粗犷和摇滚乐相似。

有些看法可能是相当具有普遍性的:舞蹈节奏的多次反复,沙哑的、有生气的嗓音,音量和速度的增强使人在运动中陶醉,从而使清醒的意识受到抑制,不由自主地行动起来,不断上升的激情最后可以导致恍惚和迷狂。但是引起基本刺激的音乐风格与其他醉人手段的联系,特别是在陶醉中产生的观念是各不相

同的。由于信仰的关系,人们在陶醉中产生一种感觉,给心理过程注入思想和偶像。

受鬼神支配的或处在彼岸世界漫游的迷狂中的沙门僧向他的同人们传播福祉和知识。舞蹈、歌唱,尤其是沙门鼓的演奏特别有助于他造成这种状态。沙门教特别是在北亚、中亚和北极地区流行。可是到处都存在类似的因素,一直到俄狄甫斯的神话和天才人物出神地创作的浪漫主义观念。

3. 歌唱与声乐

在欧洲以外地区"词和曲"的关系是一个十分难以回答的问题。语言上的困难是极大的。记谱和谱例集大部分只提供了音乐方面,而对于语言方面以及两者之间的关系绝对没有像对欧洲艺术和民间歌曲那样多的出版物、论文和研究成果。

在这方面比较研究首先需要做的是说明概念。自然民族的歌曲是声乐吗?歌曲是一个比声乐更宽同时又更窄的概念:摇篮曲不是声乐,有乐队伴奏的清唱剧不仅是歌曲。"歌词与旋律""词与曲"的公式并不像"歌曲的语言与音乐方面"的含义那么广。不具有稳定的歌词的即兴填词和非词汇性的、有意义和无意义的音节也属于语言方面。欢呼声和约德尔是无词或少词的歌曲。另一方面无旋律性的多声咏唱也属于音乐方面,它在阿尔卑斯山地区、在自然民族中、在大型的多声体裁中是十分常见的。仅就歌曲的语言和音乐方面可以相互变换这一点而论,它们并不是"不可分割地联系在一起的"。"流动的旋律"被吸收到其他诗歌和语言之中。在世俗化的宗教歌曲和滑稽模仿曲中人们也把具有不同歌词的多声部乐句联系起来。在近代,同一诗歌被多次谱曲。在所有这些情况下这种特点上的区别诱使人进行比较观察。但是把音乐方面完全略去,以说歌词代替演唱,民歌手一般是不会这样做的。歌唱在许多文化中是不可缺少的,因为一些内容不能以率直的言词说出来,或者因为它被视为是与风俗习惯相抵触的。"唱一首爱情歌曲要比以语言陈述爱情更容易"。

音的安排和语调大多数是相互独立的,可是在那些通过不同的音高使词汇获得不同意义的语言中,例如汉语、暹罗语和班图语中,情况则不是这样,另一方面大师们也模仿音调的起伏,例如莫扎特、瓦格纳、沃尔夫,首先是亚纳切克。

当增加节奏起主导作用,并且附加音节不必放置在等长的节拍中时,词和曲在节奏上的一致是容易实现的。人们把广义的、旧的宣叙调类型与自1600年以来狭义的宣叙调对立起来;古老的宣叙调在东方和欧洲的祭礼歌曲和民歌中是流传很广。

一首歌曲的整个进行在分节的形式中词的造型要比音乐丰富得多,因为音

乐方面只有一首短小的旋律进行多次的反复；但是音乐方面也有较高级的结构，一些词和音节常常要重复多次，例如在阿利露亚的合唱赋格，在反复的咏叹调（Dacapo）和自然民族中常出现的那样。从迄今的发现出发，分节歌、它的形式（如韵律结构）和它的发展在国际上的传播过程可以得到澄清。行数不定的分节歌形式不仅有格利戈利的Credo I，而且还有哈里维因（Halewijn）叙事曲的最古老形式，它们在旋律上是接近的。

4. 咏唱的叙事和叙事中的咏唱

在民歌类型中史诗和叙事诗作为比较研究的一个领域十分突出。在方法上许多是学习自比较叙事诗研究的。在内容上咏唱和讲颂叙事之间也存在密切的联系。某些讲颂叙事也包括了作为主要组成部分的歌曲。一种历史体裁的传统从古老的童话、寓言一直延伸到虚构的中、短篇小说。

可以想见，以往许多从中进入文学史诗的音乐史诗歌曲表演是按照克罗地亚英雄歌曲的模式上演的，这种歌曲也延伸进当代。可是为了获得基本的认识，史诗研究和它的音乐分支就必须把不同国家的口头传统进行比较，并且将它们与书面所包括的词、旋律和记录加以对比。

狭义的史诗性歌曲大多数是以带有变化的旋律和可长可短的乐句表演的；歌唱性乐句通常不是有个性的旋律，而是旋律的程式。其中一些是国际上流行的。老式的英雄史诗歌手部分是以纯声乐演唱这些歌曲的，或者是由他们自己用一个弦乐器伴奏，如巴尔干的只有一根弦的古斯拉（Gusla）或贝都因人的、同样只有一根弦的拉巴卜。仅有的一根弦，就像一句旋律，特别是狭窄的音域那样，是故意与常常是很丰富的表现内容形成对比的。

除了叙事曲之外，近代歌曲（也称作历史歌曲，以及传奇和自16世纪以来的报纸歌曲和行会歌曲）也是分节歌结构。旧的叙事曲在许多国家以口头和书面形式大量地流传，应该把它与18世纪以来的新叙事曲放在一起来看，而不应作为民歌的一类而列入其他的类型。中世纪时它在多大程度上属于民歌，这是有争议的。这给音乐史学家、语言学家和民歌研究者提出了一个国际合作的、大有可为的任务。在对咏唱分节歌的各种类型进行比较的过程中，显然也产生了这种类型的历史问题。怎样可以分节地，然而又是令人激动地演出一个故事呢？人们在古代和自舒伯特以来是怎样解决这个问题的？

童话中的歌曲是不能作为附属物或一段插曲来理解的，它对于叙事的过程常常是有重要意义的。歌曲常用来表现超现实性。例如，如果死者的声音是用骨笛来宣示谋杀的秘密的话，那么它作为口头语言是来自世界的另一层面的。

5. 咏唱性的戏剧

在咏唱性的戏剧中由乐器伴奏的歌曲完成了该剧的全部或长的，或重要的

段落。相反"戏剧中的咏唱"则可能是戏剧中的插曲性唱段。此外这些概念又是歌剧、音乐剧和音乐戏剧的用语,而它们是有其特定的历史含义的。

虽然关于欧洲歌剧的书面材料已经十分丰富了,但迄今却很少进行明确的比较研究;然而一些总括性的描述和某些专门的论文中已包含了比较的观点。正是歌剧提供了许多可以进行比较研究的出发点,在比较文学和戏剧学中可以发现大量的启示和典范。其中的一个出发点就是有关民族倾向的历史探讨,例如在第一章提到的意大利和法国之间的"类似性"和相反的"对比性",然后是1750年丑角和反丑角之争和20世纪70年代围绕格鲁克和普契尼的争论。另一个出发点是代表不同流派和歌剧类型的作曲家之间的风格比较,如瓦格纳和威尔第。第三类主题涉及同一材料或脚本的作品,如尼古拉的《温德索尔的风流女人》和威尔第的《法斯塔夫》。与其他体裁的比较也是与此相联系的,例如博马舍和莫扎特的《费加罗》。

超越歌剧的界线探讨不同咏唱性戏剧体裁的关系问题从早期古希腊的悲剧,一直延伸到20世纪的新形式和东方的不同类型。这方面也缺乏比较研究,虽然一些关于东方文化的戏剧出版物已包含音乐在那里和在欧洲歌剧中的不同地位的提示。比较研究可以在下述不同课题中进行探讨:

a. 古代东方戏剧的音乐是以与歌剧中的音乐不同的方式来完成的,它不是给一个脚本或戏剧的谱曲,诗人也不是瓦格纳那样的诗人作曲家。另一方面接受音乐作品或其他戏剧或体裁的方式与欧洲通行的方式是不同的。b. 东方戏剧不是刻画人物个性的,而且音乐也是有固定样式的。在日本的能乐中旋律是由九种程式构成的,它们在通过朗诵而分隔开来的每一首咏叹性歌曲中反复出现,而宣叙调则限于以狭窄的旋律围绕一个中心音演唱。尽管如此音乐仍具有描写情状的意义和象征的内容;与此相应的是一会儿使用这个,一会儿使用那个音调和节奏型,并向熟悉此道的听者提示所指的内容。虽然这甚至会使人想到系列歌剧一类,但就整体而言在这里起支配作用的是另外的类型,音乐与词和舞台也是另一种关系。c. 歌者与演员的职能分配给两个人物承担,或者像古老的中国戏剧那样,只由两个主角演唱,其余的人则只是说。那么要问,这对于音乐来说意味着什么呢? d. 东方戏剧和古希腊的竞技表演(不同于歌剧)所具有的不同根源产生了怎样的影响? 东方的神秘剧,如西藏寺院中的藏戏,与基督教中世纪的宗教剧的关系如何?

6. 祭礼中的音乐

在人类的宗教中,音乐具有不同的乃至相反的地位。某些教派完全使它远离祭礼,或者只是清教徒般地容许其贫乏的形式,而另一些则让它发展成为高

级的艺术和奢华的节庆。伊斯兰教没有形成与基督教礼拜仪式和教堂音乐相对应的东西。在教堂内加尔文和茨温里的宗教改革是与路德相对立的,在犹太教中教堂歌曲是与某些赞美诗显然以庞大的阵容演出的、丰富的寺院音乐相对立的。

古代祭礼歌曲的基础是流传广泛的、旋律音域狭窄的宣叙调。经文的朗诵非常简单,其声音常常像说唱或嘟囔,但它是保持在一定的音级上的。在古印度《梨俱吠陀》中它是三度音域内的三个音级,它们与 Acutus、Gravis 和 Circumflexus 这三个重音是一致的。

此外某些宗教还培育出旋律丰富的宣叙调,例如古印度的《萨摩吠陀》,在不同的祭礼歌曲中加进了两种不同风格:带有循环节奏的、像安布罗兹颂赞那样有歌唱性的歌曲和多有非循环性节奏的、带有装饰音的独唱歌曲。这两种风格经常有意地相互联系在一起,例如在西藏宣叙调和节奏性歌曲相互交替。与其他宗教比较将有助于按风格和体裁去区分以前西方教堂圣咏的节奏问题。

显得过于注重身体的循环节奏,以及多声音乐和器乐是清教主义教派所严禁的。在犹太教寺院、早期基督教的祭神和希腊的东正教教堂中是没有器乐的。可是在西方的近代它正是在教堂并与之相联系而发展成极高成就的艺术——管风琴。但与多声欧加农相反,大多数的祭礼乐器在音乐上是极其简单的,像钟那样,它在欧、亚、非的较大形式中主要具有宗教礼仪的意义。

像宗教性的朗诵一样,宗教性的舞蹈以往在大多数祭礼中也得到了培育:在自然民族、古代和东方。在西方舞蹈的世俗化和从宗教中分化出来开始得很早,可是就教堂舞蹈而言仍存在某些中世纪的证据,它已脱离了形体动作而在教会音乐的节奏中继续存在,特别是在圣诞节演唱的教区歌曲中。

上面我已指出过对犹太教和基督教歌曲的起源史进行比较研究的成就。比较澄清了这些旋律以往的性质,并且有助于弄清它们在口传中保存得好或不好。为了揭示犹太和基督教祭礼歌曲之间,以及各种东方和西方教堂歌曲(拜占庭、古斯拉夫、安布罗兹、古阿拉伯、古罗马、格利戈里等)的相互关系,补充其他的标准是主要的方法。此外还有与教会广泛分布的国家的民歌的相互关系。

7. 法律和政治的关系

高度发展的著作权是当代区别于其他时代的特点,它防止对作为精神财富的民歌进行哪怕是微小的改动和把古典作品做商业性的歪曲。另外一种著作权却早已存在了,即自近代早期以来反对翻印的特权。精神财富在大多数自然民族中具有重要意义。它承认一首歌曲的作者有权要求个人独有;唯有他有权给共同体表演他所创作的东西。但他也可以出卖它,然后只有新的占有者才有

权去唱它。比较地考虑作为私有财产的音乐作品的价值可以有助于以广阔的视野去研究它的法律和经济的地位,而不是毫无批评地复述关于"音乐作为商品"的思想。

在自然民族和高级文化中某些音乐是归一位统治者或沙门僧所有的。此外到处都存在群体的特权,例如某些乐器是禁止妇女、下等人和非内行音乐家演奏的,相反在我们今天的民主制度下它已不再是社会批评家们所说的特权集团。它是优先权,而不是特权。

在大众音乐的标准化中存在着类似的区别。国家容许每种风格,并且不能规定任何的标准,这在我们今天已视为公理,而在过去和现代的许多国家却倾向于相反的极端,把一种奉为经典,而严禁另一种。根据政治制度,各种标准是具有权威性的。按照宇宙秩序的模式来建立国家和改编音乐,这特别在过去的中国是一种主导思想;乐府监督检查标准和礼仪的遵守情况。在教皇的统治下国家和祭礼的制度相互交错。政治的美育和对优秀国民的教育是柏拉图政治的目的。民族性和现实主义是社会主义国家的原则。纳粹把种族的教条上升为法律。

政治势力像宗教势力一样以不同的努力来利用音乐。一些人在中性的文化教育和财政要求中看到了它的任务。另一些人像以前的罗马皇帝那样致力于通过向人民提供相当多的音乐和戏剧来表示对他们的恩宠。或者以音乐作为他们的装饰品,以此扩大自己的光环和提高威望。一个威严的乐队在驻地和旅行中给诸侯增加了音响的光彩。这不仅适用于从中世纪直到古希腊的西方。正是在自然民族中,而不仅在王国中,威严很大程度上取决于人们显示出多少财富和挥霍的程度。

不具有特定政治特征的音乐被用于政治目的。但另一方面也形成了由于赋予政治内容而规定了其性质的特定的风格和体裁:颂歌、礼拜大合唱、军队进行曲、抗议歌曲等。这可以启发人从这方面进行政治体制的比较。

在今天民主政体的外交礼仪中,如在我们的联邦共和国,音乐的作用减弱了,而它在宗教王国,如在古埃及和拜占庭的祭礼仪式中却是一种重要的因素。以拜占庭为例,在卡罗林王朝的亚琛,管风琴是帝国的主要象征。小号、鼓、定音鼓和其他乐器不仅在欧洲,而且在东方和非洲具有音响至尊标志的价值。"尊严"的基本特点,如尊严的"运动形式"、国王的仪仗和所放射的光辉在法国、布恳德、西班牙和维也纳的宫廷音乐的风格中是有所变化的。

而人们却把自从1789年法国革命以来的欧洲和世界其他地方的革命中音乐的作用视为适用于解释许多现象的榜样。像宗教的王权一样,在这里共同的

特点也或多或少地变成带有创造性的、政治性的斗争和作为路德改革先导的、由旧的礼拜仪式因素向带有世俗性群众合唱的新礼仪转化,歌剧的崛起带有政治性的标题音乐和其他类型的音乐。比较研究证明了在革命音乐中许多东西是共同的,以及在诸如歌曲领域里什么是不同的。在更大的联系中关于单首旋律,如《马赛曲》,或者如不是在纳粹时代才流行的小调这类风格要素的比较研究获得了更大的成就。

8. 用于其他行为和风俗的音乐

其他与政治和祭礼行为不同的行为也可能与此相似。例如古代狩猎仪式就是近乎祭礼的,在此仪式中人为接近自身的动物如熊的死亡做准备,并使自己在狩猎后精神得到解脱。以往属于这种礼仪的歌曲和乐器(如弓、"魔鼓")是高级文化的祭礼音乐的先导。许多旧的和新的仪式曾在礼拜和准宗教范围内流行。所以在农村除了教堂的礼拜之外还继续存在非基督教起源的冗长的礼仪歌曲,如婚礼中带歌唱的舞蹈,在它原来的内容被排除之前,这些歌舞也有类似教堂婚礼的功能。反过来当天主教失去了基础时,一些礼仪和风俗得到发展,如带有圣诞树和圣诞歌曲的家庭圣诞节。

风俗音乐在内容丰富的生活中繁荣起来,并参与了生活的发展。它增添了节日的光彩,提高了社交的质量,增加了以往家宴的特点。它们参与到风俗之中,人们通过它丰富了生活进程的有关时刻(如降生、婚礼和死亡)和年节(冬至、夏至、立春和收获的结束)的思想内容。它把生活划分为具有不同特点的、静止的和固定的时间。可以研究在什么地方出现特殊的体裁和风格,如圣诞节音乐,它们在什么程度上是与划分为若干段落的生活的特定时间相联系的,例如印度拉格与时辰的关系。比较时代的历史提出了这样的问题,随着不发达国家的发展,在生活质量方面什么东西消失了,就像在欧洲的近代安逸方面的进步带来了城市和农村居民自身生活质量的损失。

民族和时代的不同,音乐的功能也不同,它应该活跃生活,创造气氛,用于献祭和避邪。在巫术行为中它的主要内容是基于它有助于增强心灵的力量和力量感。易洛魁部落用于表示权力的词 orenda 和 mana 意思为给予力量的歌曲。

实际上在自然民族中除了巫术行为之外曾存在和仍存在宗教的特点和许多世俗的歌曲。事实上已完成了一些从巫术性祈求向宗教祈祷的功能性转变。例如求雨歌曲。乐器的巫术内容作为戏剧的题材一直存在至今;至少在舞台上笛子、提琴和圆号继续作为魔力而存在。

随着技术的进步,音乐体裁,特别是专门与劳动相联系体裁的前提缩减了,

虽然今天按照"以音乐使一切变得更美好"这句话大量地被作为背景使用。黑人美洲的劳动歌曲可以与以前布歇尔列举的其他民族的劳动歌曲相比较。在以前最古老的民族中根本不存在这种劳动,人们在大多数情况下也不曾使用音乐去为劳动提供节拍,因此关于节奏起源于共同劳动的观点已经站不住脚了。可是迄今仍缺少全面的了解:带有劳动节奏的专门音乐在什么地方流行,什么地方即使在劳动结束时仍在唱(如呼喊、副歌或整首歌曲),什么地方另一个人用鼓这类乐器为劳动助兴并刺激它。

在自然民族中和自从最古老的高级文化存在以来用音乐、唱歌和舞蹈去治疗身体和心灵的病痛是非常流行的。在当代,"音乐治疗"获得了新的进展。新旧实践的某些比较在实际上也可能是有益的。

许多地方因为死亡而禁止音乐,一些民族根本不知道哀乐。可是另一方面正是为了悲伤和安葬形成和流行特殊的音乐体裁,例如对死人的悲叹、对死者的颂歌、哀乐和进行曲。自古以来产生在地中海及它的东方和西方广为流行的风俗,即对死者的哀歌不是由他的亲属,而是去雇专职的妇女——"唱哀歌的妇女"来唱。最近特别是匈牙利的研究者,如拉耶茨基、瓦乐扎斯、多布扎伊对哀歌的旋律法进行了研究,属于这一体裁的旋律型存在于许多国家,但大多数可以认为具有多种起源。

特别是大型的节日为音乐的充分发展提供了许多可能性,这些节日在农民和宫廷中经常持续多日,并安排了游行、节日宴会、舞蹈和竞技等。它们并不像人们所说的是真正的艺术作品,而是生活文化的高潮,它与劳动文化有联系,但不是同一种东西。除了欧洲上层社会节日音乐的专著和历史概述之外,还提出了通过比较澄清其特点和来源的任务。这些题目是:各种狂欢节的音乐;它在从阿尔卑斯山到蒙古的牧民中所起的作用;婚礼音乐的贫乏和丰富的形式(用于持续多日的庆祝活动的各个阶段的歌曲,如与新娘的告别、献花环的歌曲、婚礼舞曲等);最后是由节日音乐到音乐节日的发展道路,它的各种类型呈示出地区的差别,同时也呈示出国际的共性。

9. 在信仰和世界观中的音乐

与哲学和文学世界观相关的课题是诸如在德国和法国浪漫主义文献中音乐的地位或现今关于古希腊和中国"美育论"的承传关系问题。此外可以探讨神话和童话中,在民族信仰和不同地区以及在诸如马克思主义和其他社会主义体系的意识形态中的音乐观问题。关于音乐在宇宙中的地位和作为神力表现的古老思想在持续至今的环链中变得越来越重要,并成为音乐艺术作品的内容,如在贝多芬、瓦格纳和亨德米特的作品中。探讨诸如俄狄甫斯在普通和比

较神话学中的音乐主题和形象对于特别是歌剧的思想史是带有根本性的。尤其是除神话之外通常把信仰和思维的其他领域纳入其中的音乐文献也加入进来了。自从对浪漫主义神话学进行批评以来,更强调了这种研究的困难。

某些动机相同或相似地出现在十分不同的环境中,这不可能是以承传关系为基础的。俗话说"哪里有人唱歌,你就在哪里落户;凶恶的人是没有歌曲的。"相反的观念也流传很广,因此在伊斯兰教的严格清教主义教派中把在人前唱歌或者甚至把音乐家视为罪恶和耻辱。

音乐和乐器的起源的神话构成了与新近时代思辨的一种明显的对立,人们不断地提及它们,就像中世纪不断地提及朱巴尔和毕达哥拉斯的故事一样。比较神话研究对神奇力量和音乐的作用的信仰收集了许多广为流传的题材的版本。这种信仰常常是与对神话歌手、牧师或沙门僧的赞扬相联系的,对此比较研究除查明含糊的相似性之外,还查明了明显的一致性。

从诸如海德尔、黑格尔和艾森多尔夫的哲学和诗歌中产生的这种观念是可信的:音响中表现出一种事物的内核或"一切事物中的歌"。按照古代的观念,乐器有一种声音,一种灵魂。如果一种乐器是由生物的一个部分,如牛角号或(像西藏和美洲那样)是由人骨制成的,那么从该乐器中便可以听到一种生物的灵魂。相应的效果也适用于按照生物的样式构成的乐器,如带牛首的竖琴、人形的哗啷棒。于是从骨笛或由骨头和头发制成的竖琴或一个张有人皮的鼓可听到一个死者的声音,这便成为许多神话的题材。

人们认为,在令人恐怖的或美得闻所未闻的声音中可以听到超人的声音。一些神,如阿波罗和克里西纳演奏乐器就是这种广为流传的观念。与基督教的安琪儿的形象相应的有希腊的缪斯、印度尼西亚的天国美女、中国的天堂奏乐者的形象;可是根本就不可能由此认为它们彼此是存在承传的亲缘关系。如黑西奥德说的那样,缪斯不停地在唱歌,就像在安布罗斯的安琪儿那样。

古老的世界和谐的观念贯穿于从古希腊,经过中世纪和以后的若干世纪(例如莎士比亚、开普勒、维尔克迈斯勒、歌德、浪漫主义),一直到现代的西方传统。经常提到的世俗的和人的音乐和乐器在结构上的相似是关于世界、国家与肉体灵魂和谐秩序这种古老的观念在后古典主义时代的一种新说法。这些观念常与这样的信仰相联系,微观世界必须遵从宏观世界的样式,或者反过来,维护世界秩序和国家取决于正确地施行仪式和演奏音乐。像一切比较那样,这里也必须以共性来突出区别。因此中国也许是唯一的"把某种仪式音乐视为一种稳定宇宙和国家的有效工具"的国家。

四、民族的和文化的音乐

1. 人群和风格共同体

像民族学这个词那样,在最后这一章的标题中民族这个词也指的是其他的大的人群。另外居民阶层和民族家庭也属于此列。这样的群体不仅可以按单个因素,如曲调,进行比较,也可以按音乐的总体进行比较。音乐文化的主要因素作为首要方面而属于此列,即体裁类型、乐器种类、词汇等。例如以前印第安人只有很少的乐器,弗杰安人根本没有,因纽特人只有框形皮鼓。根据文化财富的占有来看俾格米人与那些有乐队、歌剧院和广播的工业社会民族是天壤之别。生活中文化的高度并不是与文化财产的环境共生的。广播节目的数量可以是无限的,而具有造型生命力的音乐的份额却是贫乏的。

第二点,群体之间可以比较它们的文化因素在结构上的关系如何。例如在远东的五声音阶、多声性和乐队文化组合在一起,在近东则是小乐队、装饰音、带有许多小音程的音阶、单纯的或略有差别的单声部。文化因素相互适应和互为条件作为结构主义的文化概念越来越流行。从弗罗贝纽斯和施宾格勒以来的传统,它作为一种定型了的思想诱使人们不仅认为这两人意义上的高级文化,而且认为广义上的那些文化是一种结构上的统一体,而不去探讨其中内聚力和统一性的多寡。结构主义这个概念对理解诸如今天德国、日本或印度的音乐生活的结构,其贡献是很小的。

第三点涉及共质的问题。显然实际上并不存在很多共同的特点,如妇女嗓音的高音位置。许多关于匈牙利、东方、资产阶级和无产阶级音乐的一般观念是虚构的或概括性的。人们把对诸如贝尔堪托(belcanto,一种发声宽阔圆润的歌唱方法)和歌剧的印象统统概括进意大利音乐之中。

并不是每个民族都具有一种完全鲜明的民族风格。比较观察表明,群体只是在极不相同的程序上发展了自己的音乐风格,这种风格不是在整个群体中,而只是在一个有限的共同体内具有鲜明的特征。古典的柔板乐曲和高度繁荣的复调音乐虽然是德国的风格,但不属于它的共质。

历史的事实在两种不同的形式之间展开:或者一个群体给一切人和每个人打上了它自己的印记,或者根本就没有他自己的特色。与此相应,历史的变迁在两个极端之间进行:或者完全靠自己的力量发展,或者是无发展地保留或丧失特点——完全接受外来的影响。可以追溯到19世纪末,后来已被滥用的术语"文化移入"(Akkulturation)是指研究文化的影响、适应、混合、融合,它同时也成为音乐民族学研究的中心。但并不是一切产生自一个文化领域,如技术发明和科学发现都可以视为文化特点。一种文化并不限于它自身的表现。

文化区别于其变化过程的形式和内容。没有其他文化像西方那样呈现历史的动态,但它又是完全非历史的。可以探讨其历史活力的程度和性质,探讨风俗习惯的意义和风格变迁的样式,研究埃及、美索不达米亚、中国等古代音乐的复活情况,研究对过去音乐的认识和反思。这是一种跨出欧洲的比较音乐史的思想。

2. 居民的层次

音乐为居民层次的划分提供了一种一目了然的观照模式:总谱上的声部相叠。像单声部和多声部的各种样式那样,在不同类型的社会中阶层也多少是独立和各式各样的。他们或者是封闭于社会发展之外的,像印度的种姓制度;或者是相当开放的,像当今民主社会的阶级。他们或者争斗,或者多少不太和谐地相处,就像过场滑稽戏那样,一个人走在前面,另一个人跟在后面,在这些方面可以对阶层的划分进行相互比较。

在稳定的社会中音乐生活是按等级来划分的。像以前在欧洲那样,在亚洲、非洲和古代的美洲,规定了对乐器使用的特权;例如在埃塞俄比亚锅形鼓的数量和配置是这样规定的:金的和银的是给统治者的,黄铜的是给高级官员的,木制的是给低级官员的。古美索不达米亚、中国和罗马帝国从被征服的民族中接受音乐家和完整的乐队。宫廷在这种混合中把剥削和对艺术的赞助,听觉享受和自己奏乐区分开来。像伟大的弗里德利希那样,一些帝王、苏丹和哈里发在音乐上也颇有造诣。但尤其是在自己风格的培育上宫廷之间是有差别的。贵族的尊严、高贵和时髦以其不同的特点,如日本的雅乐(即雅致、高贵的音乐)和法国的古典生活方式,在形体动作和音乐活动上也打上了深深的印记。古代埃及或中国的音乐家和舞蹈家的图像确证了这样的风格因素。

而只有某些中、下等阶层具有自己的风格特征,例如在古代的德国城市。18世纪市民阶层地位的上升以其鲜明的民族特点对歌剧和艺术歌曲产生了影响。在农民中一些风格建立在保存和发展古代农民和牧民文化的音乐特点上,例如阿尔卑斯山、斯堪的纳维亚、蒙古、西藏的牧民音乐具有一些共性。

如果人们从很广的范围去理解这些概念,那么专家、爱好者和外行的区别只是极其笼统的。此外在教育和趣味阶层之间也存在主要的区别,包括鉴赏木卡姆或拉格艺术的人、掌握自古典主义以来艺术音乐的有教养的人和今天那些研究"上千年音乐的历史学家以及自勋伯格以来高度人工化流派的信徒"。

在旧约中埃斯拉和尼希米亚的居民名册中,寺院歌手居于首位,而民间歌手则与骆驼和驴子直接相邻。这种如此不同的对职业音乐家的分等,在许多民族中是十分典型的。它从奴隶、乞丐音乐家一直延伸到上层的宫廷音乐家和著

名的演奏家以及祭司或学者。萨尔门把他将欧洲中世纪和非洲和亚洲一些民族中流动的与宫廷的音乐家的对比称之为对比较社会史的一种贡献。

在这些阶层的多种多样关系中主要研究和讨论民间音乐与艺术音乐之间的关系。比较研究驳斥了这种带普遍性的观点：主要只有不断"向上"或"向下"的方向，或者到处都是相互的给予与索取占主要地位。究竟在多大程度上实现这种或那种可能性，这取决于当时的有关因素：取决于民间音乐风格的或大或小的吸引力，取决于作曲家在多大程度上面向普通人的或民族民间音乐（如维也纳古典乐派和世界范围的民族主义）或反过来取决于为了人工化和故弄玄虚而贬低平凡的现象。

3. 妇女和儿童

妇女的不同地位是文化音乐生活的重要区别。首先形成对比的是古代高级文化，如埃及作为主持祭礼和咏唱祭礼歌曲的女祭司的崇高地位和在保罗之后用歌唱的方式扩展的戒律："Mulier taceat in ecclesia"。但在中国妇女被禁止参加祭礼音乐；另一方面也被禁止参加演出戏曲，这种情况也适用于日本的"能乐"。在许多自然民族中她们甚至从来不许看和听一些具有宗教仪式意义的乐器。这种男性联盟传统的某些东西似乎继续存在于反对妇女参加乐队的规定中。

比男性歌曲更富有旋律性和像舞蹈一样运动范围更小的歌曲被视为异性歌曲的特点。可是在这里通过比较可以将性别特点与一般特点区别开来。一种著名的歌唱风格是妇女的尖声震音，一种时而欢呼，时而哀叹的呼喊，它已被希罗多德提及，特别是在地中海、近东和非洲广为流行。具有妇女特点的体裁是摇篮曲、催眠曲和哀歌，但在一些民族中妇女也在所有其他以前只属于男性的体裁中出现，例如在苏丹，妇女是诗人歌手和历史传说的中介者。

一个大的课题范畴涉及年龄群。比较研究特别对儿童歌曲的一般特点感兴趣。布莱罗尤曾提出一个重要的假说。在儿童歌曲中虽然有各种节奏，但其中一种他直接称为"孩子的节奏"却频繁出现；尽管许多语言差别很大，但它在全球广为流行，覆盖整个欧洲和其他大陆的大部分。除了这种节奏之外，儿童歌曲的其他因素也分布很广，即两三小节的短句多次反复，有很少音级的狭窄音域、五声音阶和次五声音阶，以及一些音程模式，如：ga｜ge 和 ag｜af。人们可以谈论儿童歌曲的一种主要音乐风格。

从这个假设出发比较研究可以澄清如下几点：哪些主要节奏和哪些主要音乐风格是限于哪些民族和哪些年龄的儿童的？它们在哪些民族中没有和在哪些成人中也有？儿童在多大程度上去变唱大人的旋律？一切民族的小孩在音

乐上都有类似的发展,这是符合实际的吗?这些问题对体系音乐学的意义是明显的。它们对音乐中的泛人性问题,即波埃提乌斯意义上的"音乐的本质"是重要的。

4. 欧洲的民族共同体

像比较文学那样,欧洲"民族风格"的比较研究出现了一个丰富的课题领域。这个术语在这里是在通行的广义上使用的,因此民族不仅表现为按照政治意愿组成的共同体,而且也表现为起源和文化共性上的民族。在许多概述中已呈示出它的多样性,虽然它们也包括了比较的观点,但没有将它们贯穿始终。运用这种方法的是这样一些出版物,它们通过将旋律类型的特点变化并置在一起而使民族风格的区别变得显而易见。由瑞典、芬兰和捷克人按照他们的民族风格加以改唱的教堂歌曲的变体也是这种情况。G. 贝京曾颇有同感地强调了意大利、法国和德国音乐中富有特点的运动形式;人们应该借助于录音继续走这条路,而不是坚持狄尔太的三种世界观体系。同样如果人们抛开谢灵虚构历史的体系不管的话,那么他也继续发展了音响风格的对比。

像欧洲民歌中的共同形式那样,艺术音乐的体裁和时代风格也因民族风格的不同而在特点上发生了变化,例如在歌剧和巴赫、拉莫和斯卡拉蒂的钢琴音乐中。一个时代范围内的比较大多数是与探讨各民族在协调中的遗传关系和不同的"角色"相联系的。

在进行多边比较之前,双边比较具有可以详细探讨其主题的优点;但是这会造成视野片面性的危险。如果人们只把德国音乐与法国的或俄国的音乐进行对比,或者在没有不同参照物的情况下与意大利音乐相比较,那么在德国音乐的整个面貌中某些因素就会被忽略,另一些就会感光不足,例如对乐器—嗓音,宣叙调—咏叹调,多声—单声。但是更多的文章以更丰富的视点去探讨德国和意大利音乐的关系。另一些文章则把德国的与荷兰的、英国的与欧洲大陆的音乐加以对照。

如果人们把种族和地区再纳入进来,那么欧洲民族风格的地图将会变得更加五光十色。例如把在东欧的德国侨民这些少数民族加进来。在某些比较音乐研究的论文中是把它们与其所在环境和它们的来源地区进行比较的。

但比较研究已经表明了民族风格多样性的广泛联系。于是欧洲民歌的类型和旋律的分布范围不是与国家相一致的,而是延伸到更广的地区,有些甚至达到全球。原因之一是流浪音乐家进行了遥远的旅行。除了宗教、拉丁语和音乐理论这些统一的因素之外,在骑士阶层和其他社会阶层中的跨民族的共性是欧洲中世纪相互联系的原因。确认以前几个世纪具有国际性的旋律和旋律型

是比较音乐史的任务。

西方音乐艺术的历史重要事件的活动舞台在新时代,特别是在19世纪扩展到整个欧洲。波兰、俄国和斯堪的纳维亚等民族主义潮流根本不能理解成反对源于法国、荷兰、意大利和奥地利的放之四海而皆准的风格的分离主义。首先它们在一些基本特点上是彼此同源的。对东欧和南欧各个民族音乐文化进行的比较研究使人辨认出历史进程中的某些相似的东西。这一原则同样也可以适用于其他欧洲国家。首先是在基本的民间音乐和它们的创作方法的应用上存在某些共同的风格因素。

对东欧和北欧音乐的进一步研究中表现出很多的地区联系。呈现出与西欧和南欧相符的东西。所以比较研究有三个主题范畴:各个民族、国家和地区的特点;更大范围的地理、语言和政治区域(像罗马语族)那些民族的共性;整个欧洲民族大家庭的联系。

5. 超越一个大陆的国际比较

如果这里不是称作"国际性的",而是称为"跨大陆的",那么这可能意味着把大陆作为整体相互比较。可是在亚洲存在极其不同的文化和民族,所以人们不能冒险去谈关于东方和西方关系的、包罗万象的公式,不能陷于一种幻想性想象的游戏。如果人们谈到东方,那么这只是指近东引人注目的现象,如果涉及与希腊-罗马古典文化的对比,那么这些现象只是埃及和古代美索不达米亚的文化。它们基本上不能理解为地域性的,而只能理解为人类第一种高级文化。在东方存在音乐文化,但不是"东方的音乐文化"。

在下面对一个大题目进行的短小论述中它涉及的不是地球的所有部分,而是在许多部分生活或起作用的人群和文化,例如散居在外的犹太族群。在也门、摩洛哥、加里喜亚(在波兰)的犹太寺院歌曲都属于这一范畴。另外吉卜赛音乐也属于此类,他们从其故乡印度带来了具有自己特点的胚芽,后来进行了某些国际性的交流。然后是语族和民族在更多大陆的传播,例如印欧语言和民族,自然从它们分离之后除了语言的共性之外,还有某些音乐上很重要的东西在这里或那里可能继续存在,例如史诗歌手的韵律和样式,此外某些文化联系延伸到许多大陆的部分地区,如古代希腊的文化。最后对距离更远,但在某些方面相似的部族和文化(如非洲和亚洲的俾格米人)的比较也属于这个课题范围。关于在新时代全球的欧洲化问题在最后一节再谈。

"东方和西方""亚洲和欧洲"这只是针对专门问题而言、在一定范围内的题目,如那些探讨希腊古代音乐的根源和基督教教堂歌曲的问题,探讨阿拉伯对西班牙和土耳其对巴尔干影响的问题。新的作家超过了老的研究者(如萨克

斯、法默尔），纠正了某些偏见，指明了一些要素，并且进行了比较观察，但迄今逐一进行的比较研究仍然很少。现在强调的是这种泛地中海的文化联系，而不是对"东方音乐"片面的一瞥，除阿拉伯之外，人们也把其他民族，如波斯和柏柏尔人纳入观察范畴。

那些欧亚之间的比较研究在很广的范围进行，并已取得了丰富的成果，其中心是马扎尔人在公元900年带到匈牙利的遗产。从这些基本工作出发首先对与马扎尔人有亲缘关系的楚瓦什人进行了深入的研究。第二条途径是在远东进行比较，在西伯利亚、蒙古和中国。第三是与古老欧洲的旋律型进行的比较。根据书面记载其中一些流传为轮舞曲和中世纪的宗教歌曲。因此古老匈牙利民歌与西方和东方旋律特征的共同之处也证实了欧亚两洲的联系。

在欧洲和非洲之间也存在史前的联系。其中突出的是H.鲍曼所称的"欧非草原狩猎文化"，南非布什曼人属于这种文化。比较指明了这种文化联系的共同音乐传统，当然这项工作还需要检验和继续进行。

为了了解北非与黑非洲音乐的历史与现状，需要与在历史进程中产生过影响的一切欧洲和东方音乐种类进行多种族的比较研究。除了来自古埃及和其他地中海文化，来自阿拉伯文化圈和后来来自进行殖民和传教的欧洲的强烈影响和移民之外，那些来自印度、印度尼西亚和波利尼西亚的影响也是重要的。在木琴及其平均律的比较研究中人们曾经阐释过与印尼的关系，但其中的一些比较和对它们起源的解释是相互矛盾的。

鉴于非洲-美洲音乐所赢得的世界性影响，与黑奴的来源国进行比较也显得很重要。当然除欧洲和印第安的部分之外，常常证实非洲的那部分要比感觉到的更困难。在美洲的各个地区它是明显不同的。

印第安人的祖先起源于北亚，他们是冰川时代末期经过当时还是陆桥的白令海峡移居而来的。加拿大研究者巴尔伯写道："印第安歌曲与西伯利亚和中国歌曲进行比较的这种想法，作为一种揭示这些形式的原形的方法，对于我来说只是近来才产生的，即1920年以来。"人们应该在方法上对这种研究加以充实，而不是怀有成见地去否定这种联系。印第安人占支配地位的风格因素同样也存在于北亚古老的风格圈，例如音域宽阔的歌唱性分节歌旋律和下行的动机模进。

美洲与欧洲的关系是按另一种方式进行研究的。移民和他们的后代，例如在美国的盎格鲁-克尔特人、主要在加拿大的法国人和在拉美的西班牙和葡萄牙人已把他们的主要传统加以改造了。其中主要的是音乐生活结构的改变、各种欧洲传统的保持与共生、印第安和非洲因素对构成美洲特点的重要意义。另

一组题目涉及后来来自不同欧洲国家,如俄国和立陶宛的移民群体。其中还有一些在其来源国受压迫而来到加拿大的宗教派别。

6. 一般工业文化中的比较当代史

最近一些年出版了许多关于自19世纪以来在地球一切地区的音乐生活中产生的巨大变化的书籍,它们涉及比较性的问题。但是缺少以这一时代事件为主题进行国际性比较的研究。它们可以以其他科学为榜样,如社会学就对不同国家激进的学生运动进行过相互比较。这种研究应该有助于克服与一般工业文化的新特点不相应的观点,并得出对这个与以往任何一个时代根本不同的新时代的一种正确概念。

鉴于经济、政治和广播所具有的全球性,只坚持西方的观念显然是陈腐的。那种认为东方和西方是不能相互了解的、两个一成不变的集团的主张同样也是陈腐的。但也有一些非欧洲音乐的爱好者的看法是以一种过时了的思想方法为基础的:欧洲帝国主义引起了非欧洲音乐的分化。人们曾经这样说:欧洲文化对其他国家的本土文化加以排斥,并以自己的价值取而代之。此外人们根据一个强人或强国的观念模式去想象一种文化,这只能是固执于明显是现代的文化样式的构想。在民族学中广泛流行的这种思想最早是适合于早期相当封闭的民族文化的,但不能移用于复杂的现代社会,并且不能充分地理解今天的变化。

人类音乐生活及其存在的方式所发生的根本变化不能片面地西方化,而应以许多过程的共同作用来解释。比较研究提出了其他的课题,具体如下。

(1)为了获得有关欧洲音乐传播全球的一幅千差万别的图像,必须通过国家之间的比较来澄清:哪些地方是传教士、殖民化或倾销市场这些西方势力把音乐带到这个国家的;而哪些地方是本地的势力出于自身的意志按西方的模式去建立交响乐队和音乐学院的。如果一个日本人确实被舒伯特迷住,一个亚马孙印第安人被莫扎特迷住了,那么他并不是向西方帝国主义屈服。

(2)口头流传和与艺术音乐不同的民间音乐自身风格衰落已经是西方历史的一个过程。一个主要原因是自己习俗的衰落和原来有关环境的崩溃。现在类似的过程在地球的其他地区以不同的特点进行着。迄今为止音乐仍在其中起重要作用的宗教、社会结构和习俗的衰落是其主要原因。这涉及它们迄今的文化环境消失的问题。

(3)如果说技术曾经是西方文化的自我实现的话,那么今天一切民族是出于客观的需要,努力去达到符合一般标准的技术和工业化状态。他们在什么程度和意义上运用了诸如广播和唱片这些技术手段,以便满足日益增长的人民群

众的音乐需求，这是可以进行比较的。对他们自己的传统，就像对欧洲的民间传统一样工业化可能是起破坏作用的，但同样它也给音乐提供了积极的可能性。谁能建设性地掌握这种可能性，这是个问题。为了战胜无序地、跳跃式地过渡到工业文化所带来的巨大困难，与其动感情地抗议西方化，还不如进行客观的研究。

（4）为了把音乐民族学中广泛流行的有关欧美音乐"帝国主义"的观点引向正轨并获得今天所发生变化的各种原因的概貌，还必须另外对那些自非殖民化以来的，或以前以自身力量来管理的国家由政治引起的音乐生活的变化进行比较。要探讨它们在什么程度上保存或排斥了自己的遗产。包括宫廷礼仪音乐在内，它们是怎样通过官方的调节来统一民族的差别，并在什么程度上把它们的军队进行曲、国歌和革命歌曲与西方的音乐区别开来的。

（5）像在西欧和东欧一样，在其他洲也在进行努力维持正在受衰落威胁的传统或者引向一种"第二生存"。在类似的形势下形成了民俗学类似的样式和其他的派别。常常欧美人对复活异国音乐的努力比它们自然的继承人还要热心。

（6）与西方音乐传遍全球相反，其他洲的风格和风格因素只是流入欧洲的艺术和娱乐音乐中。迄今最有成果的是带有非洲-美洲成分的音乐类型，首先是爵士乐。它在我们中取得了类似于西方艺术音乐在某些外国的统治地位，无论是这里或那里音乐帝国主义这个概念都是不符合实际的。它们在世界范围的传播是与青年的世界性行为相一致的；但在共性中也呈示出特点的差别："它们是产生自不同的社会和政治结构，同时也产生自各种民族传统。"

（7）比较研究以认识共性和差别为目标。当代的一个基本特点在于世界范围的共性在增加。这对于在图书馆和音响档案馆中收集一切文化的音乐遗产也是适用的，它们一起形成了一个博物馆；这也适用于形成一套超越欧洲的保留节目，东方的作品以及各民族实际演奏的音乐都包括在内。这也适用于人民群众的，以及努力保存音乐原有面貌的秘传圈子的共同风格。它也适用于不会坚持拒绝新的世界视野的音乐学。为此它需要比较研究。

<div style="text-align: right;">（根据 J. T. 提顿 1975 年在达姆施塔特出版的同名著作翻译）</div>

20世纪后期的"美学"成果

[美]朱迪思·贝克　李方元编译

"美学"这个术语(出自一个关于感觉的希腊词汇),18世纪由一位不甚重要的哲学家亚历山大·鲍姆加尔顿(1714—1762)所创用。此前,哲学家们已经涉及"美"和"审美的哲学"的定义(迪克,1971),但是尚不存在一种独自关注我们称之为"美学"的独特学科。当哲学家们非常多地成为这一领域中不胜枚举的研究者时,从18世纪以来,音乐学家和作曲家们也积极关注于音乐审美的定义。①

美学这一术语为欧洲思想启蒙所创造的事实,使得我们对待这一概念唯恐采取跨文化的尺度。梅里亚姆,作为其中一例,即已强烈地反对把审美的概念应用到整个文化之中(梅里亚姆,1964)。美学的术语和观念是仅应用某些地区的西方艺术经验的西方创造,这一主张的公正似乎是不可争辩的。不仅音乐民族学家——在其他文化中具有众多种方式欣赏音乐的高水平经验,而且西方音乐史家也承认该术语的文化无限性。

"从总体上看,音乐美学体现——这种解释同它本身有点相悖——有教养的资产阶级的音乐爱好者的情致,一种在18世纪出现的然而在20世纪因瓦解而受到威胁的情致"。(达尔豪斯,1982)

达尔豪斯继续立论:给出围绕作品创作时代的审美评价体系的观点;对于那类作品的众多的当代听众,这一观点仍被认为是重要的。这种观点受到欢迎,然它似乎仍总是拒绝考虑美学术语及该术语文化边界的内涵对任何其他文化的运用。

为摆脱这种困境,民族音乐学家将其注意力转向探究本土的美学理论或那些能够被构建作为最接近的地方化的美学理论的东西。②

作为学者,我们被卷入了重新审视我们的分析工具、我们的基本假定和我们自己思想进程所精心安排的一个连续不断的过程中。回归美的本土理论价值无限,但它不能使我们超出对自我修正和我们的方法所精心安排的不断发展

① 参看比尔兹利,1966;汉斯利克,1974;斯特拉思克,1950;达尔豪斯,1982。
② 参看菲尔德,1982;曾普,1979;斯通,1982;切洛夫,1979;黑夫尔,1981。

的过程。该过程的进展不因为音乐中存在的有意义的、相关的或审美的社会信条及通过我们自己的文化假定,我们自己的语言和那些信念表达者的思想、语言媒介而渗入我们对这些信条的理解的自明事实。最终,我们返回到基于我们自身和自己的方式中来理解和传达我们对音乐如何评价和如何尊重的判断。

如果我们采纳三种可选择的态度之一种的话,或许有可能把"审美"这一术语作为一种跨文化的现象。第一,我们可以使该术语扩展以归入价值和意义有关的概念,并同时建立起一个框架,在此框架中对美学进行跨文化比较。第二,我们可以使该术语扩展以归入价值和意义有关的概念(如上所述),而抵挡使用跨文化比较的诱惑,尤其集中于细部(吉尔兹,1973)的特别描述。第三,我们可以朝着发现什么是普遍的,什么是倾听的,或者表现音乐事件的接受者感受到的满足或欢欣的心理学上的反映去做。被应用于任何学术努力的这三种态度,总是相互对立。它们的支持者使学术争论和专业会议充满生气。首先,一种结构方法;第二,更多书面的、修辞的方法;第三,普遍性的心理学的方法。如果我们姑且承认这三种方法的有效性、相互间依赖并纠结在一起,我很希望在此探究一种方式以改造第一种方法中的美学术语,并使人联想到第三种中的一般性方法的另一种方式。在这篇文章中所概述的方法论最初的发展同第二种方法有关,基于所包含的语言的详尽知识和长期实地调查的丰富的描述性文章。①这类论据其后能够在跨文化的比较研究中被考察。

"美学"通常被理解为对音乐作品或音乐表演进行想象的内在特性思考。"审美态度"一般意指想象中的倾听者安坐着全神贯注于音乐事件之中。

"审美经验是一种对对象的充分描述的直接性中,陷入对对象内在意义和价值无偏见的领悟的凝神静听的经验中"(埃利斯奥·维瓦斯,1966)。这些范例的任何一种都不具有跨文化的调查和评价的效度,甚或就西方社会中的宗教和流行音乐美学而论也不具有效力。

这里所概述的范例开始于另一种着眼点,即倾听者与音乐事件的联系。意义和价值不一定"在"音乐中,也不一定"在"倾听者;而宁可说,意义的生成由倾听者同正被领悟的那些东西有关。

从而知觉行为本身成为审美态度扩展意图的一种基点。听音乐时集中注意力的状况被发现遍及世界范围,但必定只被认为音乐知觉的一种方式。与其说表演者,不如说倾听者是决定性的。

① 这里提到的意义的四种来源借用自 A. L. 贝克尔的著作。参看贝克尔1979,P. 212《爪哇幽灵戏剧中的文本建构、认识论和美学》和贝克尔1982《翻译之外:美学与语言描写》。

20世纪后期的"美学"成果

接受音乐事件的另一种同等重要的方式是注意力集中的状态。例如,我们听电影音乐,有关体育运动的音乐,酒吧、饭店中的音乐的方式,以及我们倾听大量的宗教礼仪音乐的方式。尽管我们的注意力主要在别处,或我们的注意力散漫,但我们仍在倾听音乐并专注另一活动。音乐知觉的这第二种方式有时被称为"背景音乐"。我觉得这个术语至少在两种方式上歪曲了这种情境。第一,"背景音乐"词语的焦点是音乐作为一种知觉对象,而不是接受者。第二,考虑"美学的态度"易犯的错误之一是与独特的音乐风格有关的知觉方式的概念。任何类别的音乐,在任何情况下对一位独特的倾听者来说可能是"背景"或可能"丧失焦点"。倾听各种音乐都不用我们做出必要的努力或有意识地对它们寻求。对于音乐,"背景"似乎冲淡了反映总体环境的人类意识活动的重要性。总体环境的一部分是音乐的。

知觉音乐事件的第三种方式是积极的参与状态,在这种状态中,表演者与听众的界线被有意识地弄得模糊不清,接受者的思想和意识被更多地包含其中,即身体的行为成为表演的一部分。含有听众舞蹈的音乐事件,或唱,或击掌比集中或不集中注意力的方式更可能唤起不同的审美反映和评价。包括脉搏的速率和呼吸系统,我们的身体同音乐的联系比起其他知觉方式具有更内在的关系。在我们的反映中这种显著的不同必然冲击我们对音乐事件的评价和理解。

这一点揭示出在这些音乐知觉的不同方式中,意义的不同来源开始起作用。当在家中静心聆听由柏林爱乐交响乐团录制的帕赫尔贝尔D大调卡农时唤起的审美不同于该作品作为《普通人》的电影配乐所唤起的审美。杜克·埃林顿的乐队20世纪20年代在"棉花俱乐部"为舞蹈队演奏《靛蓝色的心情》所唤起的审美不同于该作品1943年演奏于卡耐基大厅音乐会上的审美。需要用一些方式来描述那些在不同的情境下对不同的音乐审美反映的不同情形。一种方式是说他们唤起了意义的不同来源。一次音乐事件如何能够唤起意义的多种来源?这个问题似乎是乌托邦,然而描述一些更为明显的意义的来源则是可能的。

先在的文本。这里被称为先在文本的东西是音乐意义的资源之一。"文本",在这里是印在纸上的东西,或者用更新近的意思:被印在记忆中的东西。当人们去听一场音乐会,或参与一次宗教仪式,或迪斯科舞厅时,情感和审美经验的一种重要源泉是人们同那类音乐、作曲家、表演者、演出地点先在的联系。如果人们在"棉花俱乐部"多次听过杜克·埃林顿,于是整个先在的表演将含有卡耐基大厅中表演的部分意义。如果人们以前从未听过杜克·埃林斯,但有出

席卡耐基大厅音乐会的丰富经历;那么,在那里整个先在的表演将含有埃林顿表演的部分意义。

目前由社会科学家所从事的文本类推:某种程度上是社会理论非图像表示法的最大范围,最大胆的和至少得到充分的发展。……从文本到文本类推,及从作为演说的文字到作为演说的行为的转换的关键,正如保罗·里科尤尔曾指出的那样,是"铭文"的概念:意义的固定……超出被写在纸面上的东西或铭刻在石头上的东西,文本的概念扩展的巨大效力是,它恰好培养对这种现象的注意力:如何刻画行为,它的媒介物是什么,它们如何操作,以及关于从流动的事件中怎样固定意义——已发生的历史,来自思考的想法,来自行为的文化——含有作为社会学的阐释的意思。(吉尔兹,1980)。

"先在的文本"作为音乐意义的一种来源总是与一位独特的倾听者有关。一个人根据记忆,或多或少给表演带来的一些东西在某种程度上成为我们对特定表演的接收条件。虽然"历史"这个术语大致等同于这里使用的"先在的文本",但这个较新的术语比存在引起更多的争论,并更不易滑到预定的联想上去。既然人类的记忆引发意义并影响到整个情境,那么在这三种音乐知觉方式中,先在的文本作为意义的资源是重要的。

结构。音乐意义的另一种来源是音乐的结构关系,各部分与整体的关系源于对形式和构思的满足。在西方学术界,已有的整个训练几乎全部集中在艺术和语言这一方面。具有简单构思的技术,简明的民族音乐的信念,比起19世纪中有关语言所持有的相似信念,对颠覆更具抵制力。"美好的形式规则",尽管在跨文化上如此地不同,以致对一些听众是难于理解的,然而仍被整个社会的音乐家们颇为坚定地保持。既承认好的形式,也承认精巧的、深思熟虑的违背某种规范,成为广及世界的审美愉悦的深厚资源。音乐意义的这种来源在三种音乐知觉方式中或许没有被同等地评价。如果领悟者是在早期的音乐演奏会上,帕赫尔贝尔卡农每次重复的精巧变奏或许是意味深长的,而为《普通人》的观看者或多或少所错过。在卡耐基大厅演出《靛蓝色的心情》比在"棉花俱乐部"中表演或能更好地唤起对乐曲的形式特征的密切注意。

意向性。音乐意义的第三种来源存在于表演和听众的意向与期待中。哪一种情境是被创造的?什么是被传达的?表演者打算传达的是作曲家的意向吗?(帕赫尔贝尔的卡农,一种音乐表演)表演者正在创造一首已被录成符号的作品,而这首作品是朝多种解释敞开的吗?(同上)表演者是拙劣的模仿吗?(在时钟机构奥兰治听贝多芬《第九交响曲》)音乐家打算为舞蹈创作音乐,他们希望听众安坐静听吗?(埃林顿)听众中的某些人愿意听而不愿被他们的友

20世纪后期的"美学"成果

人的谈话和叫喊打扰。(几乎任何俱乐部所用的音乐都被表演)音乐家们和听众的每一个人都专心于创造一个舞蹈晚会,或一次深切动人的宗教仪式吗?意向性——音乐意义属于私人领域——虽然大致与被称作"语境"的东西部分重叠,但在某一重要方面与语境不同,意义的焦点不在情境方面,而存在于倾听者一方,因而在同样的事件中通过不同的个体而经历无限的变化和因个体而呈现多方面的精彩。事件的定义不在于像"音乐会"或"舞会"这样一种抽象的概念,而在于同个体意向的任何方面相契合的部分一致。

指称性。音乐,尽管勉强地指称作语言,可以有某种意义,但是音乐可以指称它自身之外的某种东西。指称可能多少有些含糊,像所涉及的音乐,或一种情感的确立。① 指称可以是更精确的,例如用法国号模仿欧洲猎号连续吹奏15次。生理学的结果支持了高度活力的情感与强烈的节奏律动的关联。几乎所有记写成乐谱的音乐被认为多少反映了乐谱的基调和意义。

另一方面,音乐完全无须指称。倾听者可以从所听的音乐事件中获得强烈的满足和意义,并且没有它的指称含义。意义可以被聚焦到某个什么地方。然而,当有人被问及,"这段音乐意味着什么"时,被引出来的就是指称性。

意义的这四种来源:先在的文本,结构的联系,意向性和指称性似乎涵盖大多数传统上与音乐意义相关的事。能够被释义的每一种意义都与一种特别的训练相联系,或关系到一种训练,即音乐史学(先在的文本),音乐理论(结构),音乐社会学(意向性)和音乐符号学(指称性)。然而,这样做违背关于音乐意义和审美经验的一个基本假定,即我们正论及的一种经验,一种个人的理解;在这种理解中,人们的个性将音响之流变为富有意义的和丰富的事件。作为寻求使音乐被珍视的那些学术训练;音乐史、音乐理论、社会学和符号学,一般来说,在他们的研究中心不提及单个的听众。

尽管上面提到的意义的几种来源或许是充分的(虽然没有详尽无遗的论述),但人们需要增加更多的内容。

媒介。媒介不是音乐意义的直接部分,而是它的基础、背景、中景和前景。对于音乐事件的媒介习以为常,通常发生在像我们第一次听钢琴对它没有什么记忆的这样一种早期年龄。我们中许多人记得我们的第一把电吉他但或许对合成器习以为常了。如果你从未听过加美兰或佳佳库的演出,要使自己习惯于音响本身的努力可以列入意义的其他来源。改变期待的一种十分确定的风格的媒介(比如由交响乐队演奏的民歌)或为人熟知的乐曲(贝多芬的第九交响

① 20世纪关于音乐与情感两部有影响的著作是迈尔,1956;库克,1959。

曲），即刻便改变了意义、媒介的一种来源，其他方面如先在的文本和意向性的情形也完全一样。

如果一位学者使用过上面提及的这种方法，即按先在的文本、结构、意向性、指称性和媒介，并已研究过世界各地大量的音乐现象，他本不必提出关于那些演奏的乐曲或者表演"好""美""愉悦"或"满意"这些接近一致的东西。一种文化内部的听众和与不同风格相联系的听众，或者来自不同文化的听众总是用歧义的方式评价这五种指南。任何结论总会引起曲解这项结果的学者的怀疑。作为研究音乐的意义，突出文化种类，强调兴盛时期，是这种框架的预期的结果。

探究意义和价值的一般性概念是一种堂吉诃德式的追求吗？如果我们正在试图发现一般性概念，而它的范本来自我们自己高度重视的音乐风格，或者甚至来自曾同西欧音乐的一种特殊类别发展密切相关的传统的美学概念的话，那么它当然是。上面略述的模式将不会提供意义和价值的一般性概念。

即便如此，似乎有一种特别的心态，一种屈服于音乐表演和自视它为同一的状态，这种音乐表演在被称作某种一般性音乐经验的文献中常被充分地描述。从我们自己个人的经验出发，对远离我们时空的那些经验的描述，我们知道在音乐事件中放弃自我中心的强烈感觉是令人振奋和自由自在的，尽管这只是暂时的。消除一个人个人自身而进入声音和音色的结构中，自鸣得意，一种同我们自己以外的世界一致的感觉随它而来。正如我们描述的一种声音和谐的状态胜过和超越自我意识的批判性的理解力。西方学术界在推理的才能（使用一种启蒙术语）或不动感情的分析上名列前茅的高度价值客观上已导致对一种相应的入迷状态的忽视。[①] 二者彼此排斥。我们通常指导我们自己的，继续用语词评论的，那些被称为"新闻短片"的（贝克尔，1971），我们来明言的评论和重述的内心对话停止了。用语词表达的，甚至无法传达的多样性都停止了。倾听者视音乐为某种同一，或借其他语境的用语，理解者视所理解的音乐为同一，来预防批判性的评价。公正的看法需要内部的或外部的语言，使得同其他

[①] 在这篇早为人引用的文章中，迈尔（1959）采用与这里被提到的主张相反的立场，并消解自我等同于幻想和使价值等同于句法（结构）意义。鉴于他的角度是一种今天仍被许多音乐学家所保留的角度，及这个看法在这篇文章中受到含蓄的非难，这里引用他的主张似乎是恰当的。"那是因为音乐事件间联系的取舍可能性和回顾理解的评价，正如已实际出现的音乐事件导致按句法规则的回答比在自我消解中回答更有价值的自我意识和个性化（individualization），在激情中或在白日梦幻中正失去它的一致性……我不争论关于愉悦的其他方式是无价值的，但宁可说更少有价值……音乐应该按句法规则被评价。"（迈尔，1961）

我不否认句法/结构意义的重要性，但仅愿它被认作意义的一部分，而不是全部。进一步说，尽管我赞成迈尔集中注意力于句法/结构意义导致自我意识和个性化，但我不以为这必须是审美经验的目的。

的躬行者比较,同其他的行为比较,或从各种行为抽象的水平上比较。那时,当我们被最大限度地同化时。这样一种评论不仅是不可能,而且它似乎同样是不切题的。

入迷的另一个近义词是恍惚,尽管极少为社会所接受。我们与其倾向于把恍惚认作一种双标度的、或在或不在的精神状态,不如说是一种无限渐变的连续性。专注于古典音乐会的听众适度的恍惚,只是在程度上不同于在圣灵降临节宗教仪式上一些参与者的深度恍惚。在这两种情境中,自我意识(自觉本能)的支配、个体和个性的支配,消融到音乐的音程和节奏之中。"同一"替代了时刻存在的自我与自我之外的世界间二元性的清楚感觉。① 恍惚或入迷的状态,不是随音乐的刺激而定,不是一种独特的音乐现象。任何独特类型的音、音色、音阶或节奏不是一种必需相互关联的事物。作为恍惚,来自社会的刺激,而不在音乐之中已被罗瑞(1980)有说服力地证明了。似乎"入迷"和"恍惚"这些词语所包含精神的/心灵的/物理状态的一种广泛多样性看来好像仅仅是由于我们理解的状态的相同。罗瑞已经开始对恍惚状态的不同类型进行更深入更广泛的描述。恰好我们也将有关于恍惚状态进行不同程度的研究。

我认为,这里展现了音乐审美的一般性途径。本文最前面的部分提到的音乐现象的各种意义是语言的从属,并且同样很好地运用于语言现象。依赖语言必将引起从文化到文化,从社会到社会,从风格到风格的广泛多样性和变化。在不同的社会,不同的语言中调整价值和意义;那就是先在的文本、结构、意向性、指称性和媒介。一切都很容易被"语言化"。而对语言更有抵御力的,对分析和理性解释更有抵御力的入迷/恍惚状态不是这样。

回到本文最初提到的问题,这个问题成为"音乐学家和音乐民族学家用音乐意义的跨文化研究思想方法能够论及美学吗"? 和"用'恍惚美学'的术语有任何用处吗"? 回答在于,在这些方法中学者是否选择或不选择使用"审美"这一术语。任何语词都能够逐渐获得新的意义,就像希腊词"审美"(关于感觉)的沿革所表明的。"审美",这一派生词,像它在 18 世纪,或许具有新的意义范畴。或者像相关的概念"鉴赏才能"逐渐被认为反映过了时的生理学概念的一种精巧的前现代派主义那样,"美学"或许被"有教养的资产阶级音乐爱好者的态度"紧紧束缚,以至于在世界范围的研究中得不到广泛的认可。

① 罗格特,1980,使用了术语入迷而没有涉及恍惚,但涉及与外部世界隔绝、无联系和不变化所表示的冥想或等持(梵语:完全的自我集中——译者)。对多数美国人来说,由于恍惚这个术语已否定了内涵,我更喜欢明确地表达情感的术语"入迷"。恍惚/入迷的冥想二者间的重要区别此处不加细究。

美学展望

[加]弗朗西斯·斯帕肖特 李方元编译

关于该学科的未来尚未做出全球性的抉择。事实上,完全未做抉择。个人、利益集团和政治组织采取特定的态度并从事特定的纲领,以回应地区性的各种压力和倾向。在描述和预示一种学科的一般状况中,人们由此在确认那些似乎可能会继续在全球范围内产生影响的压力——作为技术的、经济的,或一般文化的原因——上受到限制。尽管做出这种确认的努力不可能取得成功,但可以提供一些暂时的兴趣,甚至可以用于告诫或鼓励人们注意它们。

美学这一术语从未有过一种确切的含义。甚至最初当被杜撰为感觉的认识的科学时,它被理解为研究的真正对象是文学和艺术批评的原则。一旦这种等同被确立,美学就不可能从时代所要求的艺术创造的哲学中区分出来。但严格地说,我们可以坚持美学考察被孤立的、以美学对象为条件的艺术判断的原理基础,既从它们使用的背景中,又从它们生产的背景中来抽象。

很清楚,在前面的段落中美学被认为符合对独特的对象的一种独特的态度。就此而论,对于一种较狭窄范围内的文化它可能是独特的,而这种状况或许已不复存在,致使美学将会成为一种过时的研究。即便不是如此,美学也明显受到来自各个不同方面的考验。

按狭隘理解的美学,受到来自教育变化的威胁。一种思想观念中的技术倾向,一种对步骤和过程的兴趣,削弱了艺术态度的基础。在此态度中,鉴赏家的判断脱离了对艺术作品的任何独特理解。美学很可能被音乐学、艺术史或诗学所取代。

作为受关注的艺术对象,美学受到来自艺术潮流的威胁。在这种潮流中,像在概念艺术或体系的艺术中那样,对象成为第二性的。如果作品被作品的概念或创作的手段所取代,如果作品与读者间的对立被情境的产生所取代,在此情境中,读者被概括为固有的部分,那么美学或被缩减成一个与此关联的模糊狭窄的专门学科,或被迫扩展成为一种界限不能被清楚预见的新的思想方式。

美学受到来自对各种句法结构兴趣的转移,一种逐渐增长的重要性和通晓

逻辑布局所促成的发展的威胁。其中这种转变最引人注目的表现形式是在法国发展起来的结构主义人类学。在结构主义人类学中,文化生活的各个方面被看作编排好的交往体系,在这种情况下,艺术同其他文化的表现形式的区别仅仅是相关的不重要的特征。

美学受到19世纪末用弗洛伊德学说和马克思主义的形式侵入欧洲文化的思考习惯的威胁。凡是似乎在按这种形式发生的事情,并不是真正在发生,而事情秘而不宣的真实性是,由权威们、分析家们,或党派代言人们和接受了他们所传知识的人们圈内的事。

美学受到解释学的威胁。在解释学中,使信念相同的人能够同他们神圣的著作相符的态度被应用于整个文化现象。在这种观点中,艺术作品不再是为任何人享有的公共对象,而是一伙人或一派人同他们的原型或本质相联系的个人的性质。

对美学来说,一种完全不同的威胁来自社团机构。在这些机构中,美学的观点似乎是被最明显地具体化。展览馆是单纯置放艺术品的地点,以便认可它们的美学地位和促进恰当的承认及反映这种地位的沉思和评价。但近几十年来,展览馆已用于展出展品。对于19世纪贸易会的后继者,展出的目的是对展览馆本身的赞美和展览组织者的庆典会。个人的作品全部丧失其重要性,并仅仅成为在阐释独创性的大量展品中的一种要素而已。由此,有些感受的艺术家不再创作艺术品,其作品只是被展示,被展览馆用作炫耀。

展览馆以另一种方式体现了对美学的威胁。展览馆的自我赞美包含着把各种作品提高到审美对象的地位并涉及艺术的地位。重要的东西不是对象的性质,而是处于展览馆中的事实。这种思维方式伸展到(在某种范围内事实上已经伸展到)它所强调的论点:一个被认可的舞蹈公司在一段广告舞蹈过程中无论如何做,仍然是被当作舞蹈;而舞蹈艺术在任何别的方式中却不可能被证明。这最后一句包含着对按传统理解的美学的威胁。

对美学来说,很可能最后的威胁来自展览馆氛围的一种内在化,由此每一件艺术品在艺术本身的概念内被看重。在此思维方式中,描述审美态度的特征,或注意于美学性质的分离的任何企图招致误解。因为,概念本身的确定在理论工作者手中经历着不断的变化。然而这种最时髦的思想方式并不真正地清楚,因为,可以证明的是,与根据审美性质来看待对象不同,在艺术概念内考虑的东西在分析中什么也证明不了。

我们所列举的对美学的威胁,某种意义上是凭空的。它们代表的是正统观念和理论精英的观点,并没有广泛强制的力量,它们无论如何得不到所有见识

广博的人们的赞同,也不反映艺术实践中的任何一般性变化。它们吸引人们是因为他们相对新颖,而且有某种新闻价值。最容易同对象和实践相联系的这些观点因同一理由而被广泛地讨论。事实上,不仅理论为被讨论而存在,而且实践也为讨论而存在,并不回答涉及谈论更多的生活和作品中的人们的态度的任何普遍转移。在最狭隘的意义上由美学想象的方式产生和享有的作品的原始推力——现深深地植根于西方文化——仍是未有论及,而美学像它长久以来所做的那样在按传统的想象继续做下去。在可预见的将来,这种情形为何应该改变似乎没有理由。新的态度和兴趣似乎不可能包含这些一直持续的兴趣,因此它们不可能被更替。陷入社会中所运作的艺术及其理论的兴趣越深,由能被提供并广为引人注目的理论范围的狭窄和对最严肃的艺术家们一直关切的事的枝节问题留下的印象就越深。

对美学来说,一种似乎是更严重的威胁来自这样的主张:它原来的表达方式体现一个已过时的阶级的一种近似的特征——即资产阶级思想意识的一部分,涉及对交流方式创造性应用中所固有的潜在革命力量的抵销。美学的态度的确一定要坚持与艺术约定的更有生命力的形式一边,但它不仅仅通过惯性来坚持。

很明显,在这种主张中有大量的真实性。因为一种鉴赏的心态明显无助于行动。同样明显的是,从现状中得益的人们将为偏爱不求根本变化的态度所吸引。但它毫不遵循和行动主义不相同的评价——卡尔·马克思访问伦敦音乐厅的确没有削弱他的革命意志;任何人都不曾严肃地试图证实有鉴赏力的态度同反动的观点或同一个过时的阶级的成员间紧密地关联。

自称为合理的可能是适宜于某种而不是其他社会经济的唯美主义态度或"为艺术而艺术"的态度。但就此而言,美学并不必须包括对任何这样的态度的义务。真实的是美学所关注的态度要求是从容不迫的。但在所需求的意义上从容不迫不是无所事事。它甚至不是生活中大量的空余时间。它只是自由支配的精力能够被用于对各种现象所联系的方方面面的创作和评价。几乎整个生活所有的这种精力对美学具有普遍的适用性。事实上,对美学因此被专用于不受一般法规约束的和未同化的少数民族的特殊情况的异议似乎仅仅是作为意识形态目的而利用整个空余精力的愿望的一种伪装和属于革命言语的愚蠢边饰。当然,一些美学理论,像特奥多·W.阿多尔诺的美学理论,总是把美学的关怀限定到对一个消闲阶级可能的某些事中。但那是些特殊的理论,整体上看决不代表美学内部的一种必然倾向。

到目前为止,我们的陈述限于本身文化和历史范围。在此范围中,美学被

命名并有意识地发展。现在到考察一种全球性看法的时候了。在此要说的第一件事是,来自印度和中国—日本文化的文本在西方一直被研究且为其缺乏一致性而为难。世界包含有彼此相互不理解的大量障碍和有可能相互不用翻译也不用提供便利而内在表达得很清楚的学说不在此例。正相反,人们对每种文化中出现过的类似的争论和阐述都是有印象的。

然而,在当前的世界经济形态和组织形态中,它们本身或许存在四方面的思考。

第一,或许先进的技术与进步和成功相联系的学说施加了一种不可抗拒的世界范围的吸引力。可是,技术及那些观念却产生于西方文化内部。没有西方文化的精神定向、实践和态度,这些价值和技术在多长时间内能被成功地培育是完全不清楚的。如果那样的情况存在,世界各地的人们或许会有一种无选择地采纳和适应那种生活方式的强烈倾向,包括"西方的"艺术、哲学和大量的伴随行为。略去新殖民主义外部的压力,这种变化或许由一种可能的功能联系的信念,或由已理解的象征性的适应,或简单地由一种尚未联结的思想观念的联合所促发。无论如何,其结果可能是作为"西方的"艺术形式的思想类型侵染整个其他的地区。

第二,如果现存的文化形式能完整保留,并遵循它们自身的发展轨迹,它可以证实的一个例子即是,承认艺术实践世界范围的多样性和与此相联系的看法和理论代表共同主题的一组变奏。如果它是个实例,那么基于任何一种完成表述得清楚的理论和来自任何一个得到充分发展的有鉴赏力的看法的立场,通过它们自身十分容易接受的一套合适的变化得出任何别的理论应该是可能的。在对异国的生活和思想方式安排必需的灌输和同化时所产生的不同程度的困难情况的把握应该是可能的。那就是说,在世界经济和通信系统成为一体化范围内,及在没有任何相应的文化形式间的同化情况下,美学原则或所继承的美学原则的任务,在这些原则本身划定的范围中,将在于阐明统一和变化的原则。

第三,没有我们刚才假定的那种原则,或者没有感兴趣的原则,其结果或许是理论,态度和实践没有共同的主旨。一种世界范围内的有关主旨的差异被看作是各种变化的反映。在决定这是否是实情中,我们必须记住前面段落中涉及"完全表达得清楚"和"充分发展"的理论和态度。因为许多文化现象被这样的事实所刻画,即参与者从来都是在他们行为基础上反省,因而他们从未考虑是否有可能被考虑和被拒绝的选择。认为我的态度的某方面缺乏任何概念框架的事实并不使其他人可能使用的框架的任何方面或全部受到怀疑。这里我们不得不考虑的可能性,是涉及实践异质性的可操作的框架的最终不一致性。这

种不一致性或许被主观促成,而不是被发现。一种民族和文化的民族自决原则在世界范围的采用或许立足于有原则的优先取舍权,以便对进行调查或迁就总倾向于削弱一种纯粹的多种族文化主义的思索。那时美学概念或许在道义上或政治领域内被理智地宣布为失效,艺术概念或许被认作为奉行仅是地区含义的一种规定。

多种族文化主义的极端形式是自我毁灭,因为多种族文化主义的概念本身体现为可以被多样变化的统一概念和取决于来自被称为平等的文化复合的客观立场的概念。那种客观立场是国际主义的,对于外来文化,内部评价被推定是不可能或不合理的,事实上,要求一个通信系统能经得起客观的评价。客观系统本身必定建立在一个文化实体基础之上。因此以下体系可能有比前面段落中设想的更多的思想类型。同他们思想相联系的诸多评价体系被认为不能违背并且不可能彼此一体化。除了在系统知识中了解发展和增进一般能力的诸多系统的实践范围之外,这种体系不得不简单地从内部了解,并且已了解的体系无助于对其他体系的了解。但这样的体系不是必然需要民族文化。当然,世界充满小的社会,以复杂的方式交叠,每一个社会有它自己一套受欢迎的对象和实践。一些小社会将是国际性的规模(某种艺术形式将由某种社会水准或某种职业圈、某个地区所承认),另一些将是地区性的。在这样一个圈中的社会成员将是多种多样的:作为社会生活结构的部分,作为官方教育的部分,作为社会自我形象的基准点和总起来说各种价值进入社会生活的其他方式。在这种情况下,美学或许成为或被经济和社会的评价替代,或比"判断"更少受文化上玷污的术语被使用。但某些术语总会不得不使用,如果像"判断""审美"和"艺术"这些词汇被免用,人们仍会不得不说另外一些术语。

在人类世界目前状况中,描述第四种考虑自身可以由试图避免我们刚才得到的结论的暗示。实际上,我们说过,一旦美学问题出现,他们不可能再避免。即使拒绝考虑它们,我们也必须知道我们正拒绝做的是什么。想一想某种优先取舍权,很明显自己的目标难于实现。那么现在第四种考虑是人们可以直截了当地避免这样做或停止这样做,而不是拒绝。在任何时候,世界的未来都是不确定的,目前几乎即是惊人地如此。我们生活在一个四周充满爆炸性变化的强烈的冲突趋势之中。另一种趋势,同样的强烈但不明显,可能产生的变化还难于预见,惯性的力量或反作用可以压倒其他一切。预言家所依据的目前的迹象不会被信赖。人们应该承认,人们可以改变方向或简单无拘束的兴趣,而不是预言美学的将来。

记住提到的四种考虑。为合时势的观念的阐述和为昨天的阐述和对引起

的问题的解答的一般结果除外,我以为作为美学在目前的议事日程上有三件事。首先,人们寻找一个更一般的价值论和人类行为学,美学和批评的较高层面的理论的发展依照评价和行为能相互联系的各类体系。其次,人们寻找一种更开明的人类学,从已成为时髦的武断的归纳中解放出来,它将明确表达关于它们自身的相互间偏爱的现实体系。再次,人们希望这些重要的表达将伴随一种有关自律的文化合法性的清晰认识和由参与艺术世界的非专家的适当的自我限制的认识,不考虑在这个或那个文化工业部门中盛行的那些被认作普遍性的"艺术史"的狭隘推断。然而,乐观主义将是不合适的,因为前两点要求更多精力的投入,后一点要求比使我们期盼的经验更有原则的理性。

 我重申由我最初关于全球性的态度的疑虑来做结束。审视该领域最新成就的人们很可能发现大量精彩的成果。这些成果本身有强烈的特点,但远没有被广泛注意到。这一类著作奉献给公众,从而使其特色不断得到认同,但在人类对话中仍没有失去平静的声音。无论这些著作属于哪一类,不去考虑其全面的状况仍可能系统地考虑它们,因为它们的力量在于它们的独特性。因此,我们必须自己记住,在思考的东西多数相同的情况下整体思考是在浪费他们的时间。如果我们试图综合整个观点,那么我们又在冒失去其各自有特色的危险;如果我们集中主要的观点,那么我们一定会丧失那些最丰富的东西。因此,为了推行一种观点,必须同原先的教育灌输的偏见和已有著作的偏见进行较量。

<div style="text-align: right;">(译自《音乐世界》)</div>

黑足印第安音乐文化和思想的历史与变迁

[美] B. 内特尔 杨 红 编译

在过去的十五年中,音乐民族学文献作为音乐世界理解的一个重要因素与变迁有着不可分割的联系。传统历史学在此类文献中起了作用,但是人们的兴趣大多还在于对各类文化与文化的各个阶段的变迁进行研究,特别是由音乐的音响、行为、意念所反映出的西方社会与其他社会之间的冲突。圈外人士的客观见解与文化圈内人士感性认识的对比在最近的音乐种族史的分析发展中起到了主要作用,但也仅仅是在对某一特定时期的研究中。在对于变迁的研究中,主客位的对照不是主要的课题,这篇文章试图对理解音乐民族学的正反面有所裨益,力图总结我们对音乐史和黑足印第安文化变迁的本质的了解。在一些公认证据的基础上,将此与黑足文化本身对音乐史及音乐变迁模式的感性认识做比较。这项工作的基础实质上是1965年至1985年在蒙大拿黑足印第安人居留地所做的野外调查,G. B. 格伦内尔、W. 麦克林托科、J. W. 舒尔兹和 C. 怀斯勒在1895年至1910年间所做的大量人种史理论工作,还有同一时期以及以后几十年间相当数量的音乐录音和相关文件。以下分四个部分分析:起源、原始资料、历史及变迁。

一、起 源

令人失望但同时又非常重要的发现是已出版的黑足神话传说中没有关于音乐起源的任何说明。与世界起源有关的神话是一系列的故事,事件的顺序尚不十分清晰。怀斯勒和杜瓦尔(Wissler, Duvall, 1909)列举了一些老人(Napi)建立黑足世界的故事和在许多黑足传说及近代居留地生活的故事中扮演主角的文化英雄。在神话里,老人(Napi)创造了自然物体如风景、自然过程如死亡以及穿衣、争斗的人类习俗。在一些故事中,他也是被嘲弄的对象,在另一些故事中,他是粗俗的魔术师,但他主要还是黑足世界的创造者。但是,在他创造自然现象时,黑足和其他人类已经存在了。这儿表达了一个关于整个世界以及独立于整个世界之外的黑足世界的双重概念,这种概念在音乐思想中起着作用,但对于世界的创造并没有给予多少注意,很多的神话是关于黑足文化方面的独特

起源,特别是礼仪、宗教仪式和活动。

 像许多情况下一样,音乐在这儿可以被看作是文化的缩影。黑足与音乐、歌曲和典礼歌曲的个别领域有着联系,但是已出版的神话没有把音乐起源作为单一概念做相关的详细叙述。在出版的格林内尔起源神话中与之最接近的事情就是,据说老人(Napi)告诉人们:"听我说,如果你被战胜,你可以去睡觉获得力量。有些东西会来到你的梦中帮助你。不管这些动物要你做什么,你必须服从……不管对你的祈祷做如何的答复,你要听着"(Grinnell,1962)。老人(Napi)描述睡眠及梦与通向超自然想象有关的概念,大概在想象中起重要作用的歌曲被自动包括在内了。现在假定我们至少已经有了一个关于音乐起源神话的暗示,我们可以看到它力图说明歌曲是用来在黑足人遇到麻烦时帮助他们的。如在西方关于音乐起源的理论中所述,黑足神话(非常稀少)告诉我们,音乐是用来满足某种特殊需要的。与西方音乐起源理论形成对照,黑足故事讲述了超自然的来源,就像西方与之相关的说法一样,音乐在已具有文化的其他方面的人类中出现,只是为了满足一种需要。

 黑足神话对于宗教体系的个别组成部分有更多的陈述,但这只不过是一种接近于整体描述起源的东西。关于特定的歌曲、仪式或舞蹈的进一步解释被我的黑足顾问欣然接受。据说,人们梦到歌曲或者从别的部落学到,然后编排补充。但是更概括地讲,像唱歌式打鼓此类有着渊源活动的意图更加难以确定。一位老者笑了,反对说:"我们的歌曲非常古老,要追溯到老人(Napi)时代。"但这是否就是音乐起源的说明或者人们试图解释印第安人与白人歌曲的巨大差距,我们还不清楚。与一些年纪较大的黑足人讨论这一话题的尝试又得到一个有趣的结果,就是从他们谈话中得到的线索少于他们忽略不提的部分。歌唱不是来自使用语言或其他的人类活动,它产生于一种不为人知的形式。它也不是来自其他的印第安部落,尽管发现它们在风格上有相似之处。关于黑足人是从一种超自然的力量那儿接收音乐(全部或个别歌曲)的想法被认为是合理的,尽管那种风格的音乐已为其他部落所知,甚至包括一些相同内容的歌曲。总体上讲,文化领域如音乐,个别的像歌曲之类人造形式有着普遍的来源,犹如黑足的特别起源,与此相类似,一首歌曲可以普遍以一般形式存在,但是每一个梦到它的人又在重新创造它。

二、原始资料

 关于北美印第安人创作音乐的过程的方法已有许多论述。一种结论认为:歌以某种方式存在于宇宙中,人类费尽心力地将其收集整理(Nettl,1983)。有一首著名的爱斯基摩歌曲表明:所有歌曲已事先做好了,作曲家从现存的歌曲

中将材料重新加以组合（Merriam，1964）。一些阿拉佩霍·皮约特（Arapaho Peyote）歌曲被认为来自一些现存歌曲的某些乐句，这个过程可通过分析得到。皮马（Pima）关于"梦到的歌曲要整理"的见解与此相似（Nettl，1983）。另一种结论认为：歌曲来自非人类的力量且已发展完善。在论述北美印第安音乐文学中发现了另一些有趣的见解，如弗拉特德（Fiathead）在描述中想象用逐渐由远而近的声音来象征源于原始主题歌曲的渐进式发展（Merriam，1967）。在黑足文化中，音乐的中心来源是想象或幻觉。在节食、自我折磨和祈望护佑神灵之后而梦到歌曲这样一种观点被广为描述，并且被认为是大平原以及其他印第安部落音乐生活的主要特征。而对于黑足人，有无数对幻象描述的著作出版（例如：Wissler，1912）。要理解他们音乐变迁的思想，就必须认识他们在传统上创造了这些想象中形成的完整歌曲，这一点非常重要。在起源神话中，有暗示音乐是想象的一部分，形式完整，无须人类对其进一步发展。神话中的人类和近代黑足人似乎接受了完整的歌曲，风格上基本近似于现在的歌曲。没有迹象显示过去歌曲的种类，或早期的形式与现在的形式有所不同。

如果这是对音乐与歌曲的一种普遍认识的话，那么音乐的独特来源有所变化，但令人感兴趣的是又互相联系。除了幻象以外，人们认为还有两种古老的方法和一种现代方法创造歌曲。据说，有些"总是与部落紧密相连"的歌曲是老人（Napi）创造的。黑足人一成为人类或社会团体，老人（Napi）就给了他们歌。歌曲也能从其他人那儿流入部落，与来自老人（Napi）的歌没有太大的差异。任何一种情况下，人们的看法都是存在于某个地方的歌曲传入部落并被人学唱。事实上，如人类学的文献中提到的，黑足文化是来自不同社会团体因素的大联合，如平原部落、东部部落、肖肖内恩部落和萨利什部落（Ewers，1958），黑足人意识到这个联合体中很大一部分被借用了。文化是"习得的"而不是生来就有的这种观念对他们来说似乎是合理的。歌曲是通过学习流入部落而不是生来造好的这种观念可能是对所发生（过程不同、时间不同）的事件的认识以及对微观事件中的宏观原理的认识。

近来，人类创造歌曲这种看法已经流传开来，但是这个过程仍秘不能解。创作方式的转变——从超自然老师到人类活动——被黑足人看作是他们音乐史的主要分界线。歌曲是什么，为了显示其独立，它究竟与现存歌曲有多大程度上的区别，对今天的歌手来说，也是无法搞清楚的。

所有这一切要求我们把歌曲的概念理解为：一方面是声学整体，另一方面是一种创造行为。关于宗教礼仪起源的神话故事总是讲到唱歌，好像歌是新的，在神话中很难发现一首歌已经被别人唱过这种说法。很少有与每个创造性

行为、每次幻觉、创造新的歌曲这种概念相冲突的东西,哪怕这些歌曲与部落已知的完全相同。一方面,有礼仪的标准,诸如戴面具的典礼和伴唱歌曲;但与其形式对照,也有暗示说每次幻觉有其独特的形象和歌曲。要调和这些观点很难,但它们有助于解释作为重要而且独特经验的学习歌曲的概念。

世界上的神话故事常常包括一些学唱歌的事件,但很少有教与学过程的详细描述。黑足神话中对学习歌唱(人类与超自然关系的极重要事件)的简洁论述可能反映了各文化群中民间故事叙述上的一种风格倾向。但我们也应考虑到一种可能性,神话描述学习歌唱的方法取自人类如何学习歌曲、取其精华并使之概念化的思想。在黑足神话中我们注意到:①人们很快并突然地习得歌曲,没有提到人类中音乐才能的差异;②习得歌曲有时是在危险的、令人敬畏的事件中;③神话故事讲述了习得某些特定的歌曲,而不是普遍意义上的歌曲或音乐,总有暗示习得特别的歌非常重要,歌唱的方法却是不相关的;④学与教歌曲象征着权力或重要知识的移交;⑤神话中包含了一些事件,其中多种多样的歌曲材料在各种典礼中被有选择地糅合在一起。

所有这一切也发生在真实生活中,或至少在音乐文化的真实生活概念中。人们认为歌曲一听就很快被学会了,学习歌曲的本领应该是人皆有之;如果一个人不善于学习歌曲,缺乏普通理解力,不具备音乐才能是丢脸的事。那些从其他人类和超自然力量学习歌唱的场合局限在诸如移交祭祀物之类的典礼上。尽管实践本身是轻松的,但理论却受到严格的约束。理论认为在必要时唱合适的歌曲。歌曲是超自然力量及强有力的意念与物体的象征,两者存在于古老的祭祀物及主要象征近代社会印第安人特性的作用之中。

三、历　史

黑足人有音乐史吗?但与已知的欧洲及亚洲艺术史相比,对黑足音乐史我们知之甚少。讨论部落社会的音乐史从内容上讲与标准的音乐编年史是截然不同的两回事。的确,20世纪50年代之前的音乐民族学研究中一个基本推论使得西方艺术音乐与部落音乐出现了极大的差异,其理论根据就是:口述传统相对于记载,稳定性不断地变化,保留剧目的同一性和具有音乐才能的人相对来说更多种多样。据信,两种文化具有不同类型的历史,更不必说对于历史及历史研究中各种原始资料的看法了。

在历史音乐学中,主要考虑的因素就是音乐风格的变化。尽管进行了许多其他类似的研究,但中心议题涉及音乐史的分段,那就是音乐创作方法中稳定性与变化的关系。识别限定支配创作与作品特征的模式与规则是历史学家的主要工作。由于某种原因,不太强调某段个别音乐的历史,大量进行的是对音

乐社会背景的研究，目的是提供对风格变化的认识。对部落音乐史的发现也包括对风格的考虑，但是原始资料往往不足，而其他领域则有更丰富的资料为依据。当然，音乐民族学家同样对社会所持的历史观、历史中包括的稳定与变化的概念的观点感兴趣。

尽管我们现在的主要任务应该是发现黑足人自己关于音乐历史进程的观点，但是努力了解有可能被外界观察家认识到的有关历史的东西似乎是很有用的。不幸的是，除了过去的80年以外，哪怕是能描述的这一点点也来自推测。

对全部曲目结构的研究发现了一些风格简单的歌曲，这种风格在北美大陆随处可见（Herzog,1935）。赌博歌曲是此类项目中最大的部分，它们可能是黑足人全部作品中现存最古老的部分，尽管从风格上讲，我们没有理由断定今天的赌博歌曲就是古代的那些。年代学的另一端，那些为现代—传统社会舞蹈如"青草舞""猫头鹰舞"伴奏歌曲的风格可能包含着最接近现在的部分。这种风格拥有"泛印第安狂欢典礼"文化印第安人的共同财产，这种风格在大约1950年之后被确认，但黑足人独特的歌曲，包括"太阳舞"和同龄社团的歌曲大致上风格相同。留存下来的祭祀典礼歌曲展示的风格，在某些方面充当另两者之间的媒介物，因此，我们得到在不同时期出现在黑足文化中的三种风格。

文化史也可以有所帮助。如果黑足人确实是从五大湖地区迁至西部大平原的（Ewers,1958），那么他们某个时期的音乐风格就可能与留在那一地区的印第安人的音乐风格相似。一部分人类学家认为，黑足人到达西部大平原之后，在各个方面受到了居住在大陆分水岭（落基山脉分水岭）西坡人的影响，比如像居住在大盆地讲萨利施（Salish）语的弗拉德（Flathead）和尤托—阿兹台克肖内人。位于大平原文化区域边缘的黑足人的位置可能对他们的音乐史产生影响。在风格上，他们与其他的平原部落[如同一语系中中部平原的切耶内（Cheyenne）和艾拉佩霍（Arapaho）人]之间的差异不大。不过，在祭祀典礼中表演的大型歌舞，使用了不同于大平原标准的"不完全重复"形式；将黑足人置于音乐乐汇之中，这已超出了典型的大平原文化的范围。不使用"鬼魂舞"和"皮尤特舞"的动作以及它们的歌唱风格，创造了19世纪后期不同于大部分平原部落所经历的另一种音乐史。

由于某种原因，我们对20世纪音乐史了解得更准确一些，大致的趋势比较清楚，至少可以以录音为依据进行记录。有关于新的或重新阐释的舞蹈及典礼的介绍，开头是来自19世纪90年代中期阿斯辛民博内人的"青草舞"，然后是"四十九舞"和"猫头鹰"或"兔舞"，以及20世纪40年代北美印第安人民族庆典和50年代"泛印第安狂欢典礼"文化的介绍，音乐文化的起始部分以录音为

依据,还有60年代各种风格的印第安音乐。散失的一些典礼方面材料,由社交舞和部落内部的歌舞替代。产生了形式标准更高表达方式的变化,更加注重表演实践,特别是打鼓,以及妇女的逐渐参与。一些据信是几十年前就已产生的个别歌曲仍被演唱,这告诉我们,至少一部分特定歌曲有着长久的生命力。尽管有的歌曲是不变的统一体的概念,但歌曲似乎在发生变化,他们出现或消失在保留节目中,有时动作神速。

　　黑足人近代历史的大部分可被解释为是对他们日益无法融合的白人文化的一种反应——包括音乐文化。论及非西方社会团体对西方音乐及音乐生活反映的文学将相当数量的不连续过程定义为分解的抽象作品。其中一部分可能在20世纪的黑足文化中起作用。例如:既不排斥西方音乐,也不抛弃传统音乐。与采纳其风格象征着回归原始的"鬼魂舞"的其他平原部落形成对照,黑足音乐文化不负有本土复活再生的职责。总的说来,现代黑足人的印第安音乐作品,在声音上不包括由白人音乐转化而来的成分,但在音乐与音乐行为的概念化中,西方音乐却起了作用——例如,认为是人而不是超自然力量创作了歌曲,以及强调合唱表演。

　　起初用于不同目的(社交舞、同龄社团和"太阳舞")的歌曲现在已并入同一种风格。夸张了与西方音乐形成对比的黑足音乐成分演唱风格的发展,展示了对西方音乐的又一反作用。也偶然出现西方与印第安音乐并列的有趣现象如在被称作"印第安金花鼠"的一组商业用途录音节目中。在卡托米(Kartomi)提及的一系列过程中,西方与印第安音乐共存显然是现代黑足生活的特征。同样,两种音乐的独立部分,各有特定的社会内涵和作用,极少混淆。也有一些人为保存的因素,据说是了解古传统的非正式成立的老人组;选举一个在祭祀中充当首领的人物;在非正式场合,为特别组织起来的观众表演的社交舞和赌博游戏。

　　有人认为,这些对西方音乐文化的反应可被分成两个对立的部分。一是"西方化",采纳了西方文化的主要特征,整个音乐体系变成了西方文化体系的一个分支。另一个是"现代化",为了传统体系的存活而接收了西方文化的某些方面,但并不是西方文化的中坚部分。黑足文化特征可以说是"现代化"多于"西方化"。传统音乐的声音保存了下来,同时各种技巧——夸张、人为保留、合并、与西方音乐的并存、对西方表演实践及有关音乐起源与功能观念的接纳——被用来使其存活下去并与众不同。

　　现在,黑足人认为发生过什么呢？一方面是关于时期划分及对各时期内稳定性的认识。与顾问们(通常只是在此类题目上有些微帮助)的谈话及神话故

事表明,黑足人对历史的观念最初只是将起源与之后的安定时期分开,而之后又是由于白人的到来而引起混乱的时期。我试图询问一些老人关于他们的音乐历史,发现他们只是乐于解释事情如何变成人们现在已知的样子。起源神话把事件安排在类似现代白人以前的世界中,历史从原始状态走到现代,之中没有其他事件介入。这个世界被看作是一系列的产物:歌曲、典礼、音乐传统曲目,还有山和小溪,所有这些被创造,然后保持不变。它们似乎不受增加部分的影响,除非被全部替代。我曾经问过一个人关于他父亲向他描述的幻象,了解到他一旦学会一首歌,就不再改动它,也不改动他早先学到的歌曲。当新的梦幻出现时,这位父亲学到的典礼变不变呢?到底有没有护佑神灵告诉巫师忘掉以前学的东西,去学习新的内容呢?对所有此类问题的回答是否定的。可以想象,摒弃"鬼魂舞"和"皮尤特"舞,使黑足信仰发生本质变化的宗教部分源于黑足人认为量变大于质变的倾向。当然,黑足人这种历史观(如果是这样的话)受到了来自黑足人意识形态其他领域的东西、对于自然的观察和源自西方文化思想的软化。

 第二个认识就是:音乐是那些可以与之交流的人们已知的东西。来自外部的音乐影响力在黑足音乐史中得到确认。黑足人在某种程度上认为,他们的历史中也有变迁。因为一些特殊舞蹈中的风格和保留节目采自其他部落。西方音乐在其出现时似乎扮演了外族文化音乐输入的角色,它被作为整体接收,没有变化,不与现存事物混杂,保持其自身的文化内涵。我们似乎更有理由认为,在黑足人的观念中,不同的音乐节目通常具有不同的音乐风格。黑足人能毫不费力地通过歌曲的风格、鼓点、旋律判断它们的功能,他们用一些术语来区分不同特点。这种对不同风格的认识及对外来东西的鉴别至少使我对于黑足音乐思想的分期有个初步认识。

 在这种主要由具有独特风格的保留节目构成历史的观念形成中,黑足人的观点多少与西方学者的观念吻合。这些包含有风格的上层建筑(即在不破坏这些单元体特性的情况下,可以做一定程度改变的特征)的单元体就是歌曲,相当于交响乐、奏鸣曲、歌剧这些西方音乐形式。但是,这些形式也发生改变,并且,西方音乐史至少对这种现象给予一些关注。表演实践发生变化时,不同的表演者有他们自己的改编乐曲或保留节目,这在西方音乐史的概念化中起到了作用,而黑足人的观点似有不同。我的质疑对于不同的人演唱一首歌所使用的不同方法不产生太多的问题。例如:把歌曲交给我的演唱顾问的人,用不同方法演唱同一首歌。此类关于改编歌曲可能是从英美民歌(Anglo-Americam)及乡村音乐中听来的讨论在黑足语汇中不普遍。这一切可能与这种观念有关,也就是歌曲是以一种完全肯定的形式赋予人类的,也不试图去改变。但是在这种看法

下，我发现很难解释曲调关系、曲调家族和适用于典礼组歌的类似歌曲。

西方音乐史中包括了一些突出的个人。当黑足人被要求描述其音乐史的特征时，不论及出色的音乐家，但他们提到歌曲的创始人与传播者，在20世纪60年代，他们划分与歌唱有关的人的类别时，一定程度上依据的是他们对不同演唱曲目（古老的、现代的、西方的或"白人"的）的兴趣。当然，这类划分也与社会上其他对人群的划分有关系，比如：血统、经济地位以及文化身份。

在某些方面，西方学院音乐家以里程碑的方式划分音乐史——如"帕巴马塞里弥撒"、贝多芬后期的弦乐四重奏、瓦格纳的歌剧《特里斯坦》和斯特拉文斯基《春之祭》。在黑足人的音乐思想中，没有什么杰作之类的概念，但有些模模糊糊类似的东西。黑足人似乎很少因为声音或结构的缘故对歌曲加以特别注意。不过，在人种学的文献里，也有极少数歌曲被挑选出来，或者被为我提供资料的人标以"部落喜爱的歌"。这样的歌曲可能像我们现在认识到的并没有在历史中起特殊作用，但有趣的是，我们看到其中一部分的起源距今较近，没有据说是特别古老的。那类据说可能是"老人"（Napi）在早期创造的歌曲不在这个被"喜爱"的行列，也不包括祭祀典礼的歌曲。这些歌更多是社交或"太阳舞"曲，都具有"公用的"性质。这种名望（宣布的或暗指的）似乎与它们被很多人使用有关系，而不是能够预测的超自然力。

四、变　迁

在现代美国的都市社会里，无处不在的"变迁"是音乐概念中一个重要的组成部分。对音乐来说，变迁是很重要的。缺乏变化，对健康的音乐体系是难以接收的。作曲家和教育工作者的大会、爵士和摇滚音乐家们的非正式聚会都集中注意又有什么新的东西。变迁的概念包括风格、技术与乐器、演奏发声方法的变化。在文化里，音乐社会背景的变迁不重要，作曲的速度、音乐内容的革新也算不上"变迁"这个概念的根本。确实，一个客观的圈外人士可能断言非西方音乐发生了巨大、深刻的变化。但这与社会将变迁视为音乐文化中一个基本组成部分不是一码事。因此，20世纪80年代早期的马德拉斯市（印度东南部），在我看来音乐方面发生了很大的变迁，出现了新乐器，音乐的社会背景也改变了，有时加入新的拉格，表演频率也发生变化，当然，节目内容扩大了，加入了新歌和重新发掘的老歌。但是音乐家们普遍不愿意承认正在发生变迁。或者这不是人们渴望的（布莱金，1977；内特尔，1983）。

甚至几乎不可能推测出黑足人对可能流行于19世纪或更早些时候变迁的态度。但我们可以从行为与神话中得到某些启示。例如，不使用"皮尤特"和"鬼魂舞"宗教及音乐风格暗示了对"变迁"的抵抗，认为历史起源之后就保持

在原处这种概念,暗示了对变迁的不认同。大约在1900年出版的人种学没有详细论述黑足文化在早些时期变迁的方式,只是叹惜文化丧失。

威特默(1982)决心将麦克林托克在1910年前的发现(大意是年轻人对古老的部落传统完全不感兴趣)与他自己在1968年的发现做个比较。威特默拜访阿尔伯答的布路德印第安部落时,那些在麦克林托克时代曾年轻过的老人们对典礼之类的事有所了解,并且乐于将它们保存下来。20世纪80年代,蒙大拿人也有类似的想法。老年人被认为是古代典礼材料的保存者,许多年轻人至少在某种程度上是有兴趣的。

多年来,我至少和十几个黑足人就音乐变迁——与历史对照——的题目做过讨论,询问他们对于20世纪变迁的态度,他们特别挑出某些争论点,声称变迁是有的,但主要谈及音乐社会背景的变迁、印第安人与居留地白人音乐相比较的数量、对像合唱一类西方表演方法的适应,还有源自西方的诸如放大、录音之类的技术。他们说到了古老典礼节目的衰落以及依然保留印第安音乐的人。他们注意的焦点是生存与恢复的方面。大多数情况下,影响似乎是中间的,现在发生的变化是必然的,不好也不坏。

一位五十多岁的人似乎持肯定态度,反映出对发生在19世纪中叶文化与变迁的看法,指出确实发生了巨变,他说:"我们不停地造新歌,也不放弃老歌。"

这些人没有谈及个别歌曲的命运以及形式与节奏的变化。人们意识到,变迁这个概念对黑足人来讲实际上是新鲜的,那不是他们的祖先考虑的事情,它之所以变成一个争论焦点,只是因为其他种类的文化演变成为他们生活中的重要问题。我得到的印象就是,变迁这个概念被看作是数量上的——单元、歌曲、典礼甚至风格的增减——而不是渐进的过程,是可描述其特征的、间歇的而且不同于稳定不动的模式。20世纪,音乐变迁这个概念出现,伴随而来的是人们对改变生活方式的要求,以及文化要生存就要变化这样一种观念。音乐变迁这样一个问题——是否应该或能够变化或存留下去,如何和在哪些方面——在20世纪的进程中肯定成为爱思考的黑足人的话题,即使少有证据表明这个问题曾被讨论过。

重新构想一幅黑足人音乐史的图画,以获得他们关于变迁、原始资料和起源的概念,就像一位德高望重的动物学家用一根脊椎骨去重新塑造一个不太可信的恐龙,试图将历史与人们对于他们的过去和音乐变迁看法吻合,会使我们失去目标。但即使是能找到少量的资料,也有助于阐释出现在19世纪的记述、神话以及最近探讨的共同主题。这一切使我们更加了解文化的稳定性和统一性,以及黑足人解释音乐史及变迁问题的依据,那就是左右他们对文化与自然认识的理性架构。

亚洲文化变迁的音乐民族学讨论

管建华编译

1975年11月在哈特福特举行了新英格兰地区亚洲研究协会的年度会议,题为"亚洲文化变迁的音乐民族学"的专题讨论会。

会议提交的论文是音乐民族学多学科研究变迁问题的一种尝试,参加会议的有音乐学、人类学、南亚语言和文学的代表,还包括一些音乐表演的代表。讨论的文化地区是土耳其、伊朗、印度、印度尼西亚和日本,没有包括亚洲所有的地区,人们希望中国将成为变迁研究的一个引人注目的特例。会议的许多论文都涉及了什么是文化变迁的音乐民族学?它的含义是什么?它能达到什么目的?

首先,文化变迁的音乐民族学必然包含一定的音乐与文化之间关系的假设。基于这种假设,有三种解释。

第一种,文化变迁的音乐民族学重点在音乐体系自身的变迁。

正如一种分析,它不只是实际变迁的描述,而是试图解释作为音乐必然反映的社会文化条件结果的这些变迁。按照这种解释,音乐被看作文化体系的一个部分或一个方面,或者说组成部分更为精确。由此,音乐变迁的形成保持着它和文化体系的其他组成部分的"适应"。大多数音乐民族学的研究假定了这种音乐与文化之间关系的理解。

第二种,文化变迁的音乐民族学把音乐体系看作文化整体中的小宇宙。按照这种解释,音乐是文化的一种模式,而不是文化体系的一个组成部分。因此,音乐变迁的研究是作为解释文化变迁的说明和整个文化体系变迁的说明。这种阐述常见于洛马克斯(Lomox)的著作,以及近来明确地出现在哈姆(Hamm,1975)、内特尔(Nettl,1975)和布莱金(Blacking,1973)的著作中。

在我看来,文化变迁的音乐民族学的第三种方式刚开始进行。它以相当微妙的方式不同于第二种解释,音乐不是被看作文化的模式,音乐是在文化上构成的一种注解,或者更明确地讲,是该文化成员的文化解释。因而,音乐中的变迁,用格尔茨(Geertz,1972)的话讲,音乐变迁是在一种文化体系内人们自己传

讲的变迁的故事。更进一步讲,由于音乐是非语言性的。它能提供在文化体系相互关系中变迁方面的一种注解,它可包括和超出有限的言语解释类型的作用。例如,如果变迁的音乐体系先于文化变迁,它可在各种关系上提供一种预见的注解,或反过来讲,如果变迁的音乐体系在文化变迁之后,它就提供了过去各种关系的一种例证,也可能在前或在后的事实是完全不相关的。如果听众们详尽说明他们自己的一种历史态度,那么一种特定的音乐注解就可形成。

在印度,艺术音乐常常被解释为非常古老的存在,它能提供相当有意义的音信——通过音乐自身的媒介,演奏者的社会历史,表演的结构排列。音乐作为一种组成部分和作为文化模式的解释是并存的,音乐作为注解的方式是初现的。

西方化

会议的文章不同程度地涉及各地区范围的问题,如西方的音乐风格和历史对于这些地区各传统音乐的影响。这样特定文化做出的反应是很不相同的,看上去也反映了作为整体文化体系的反应。土耳其和伊朗被描述为活跃地存在着他们各种音乐的西方化,就特定的音乐成分而言,如和声化,音乐乐器小提琴、钢琴的运用,音乐的传播如记谱法,演奏者的双重乐感,这些是真实的。在印度、印度尼西亚、日本,西方音乐与传统艺术形式很大程度地保持了分立。在日本分立的音乐体系被完全分立的音乐家和可能分立的听众有力地支持着。在印度西方影响最重要的象征是在电影中的流行音乐,它一般被描述为一种西方和印度音乐观念的杂交。

音乐的社会组织

在亚洲各种音乐中最引人注目的变迁可能是社会改组中形成的各种方式。希金斯(Higgins)的文章对印度音乐的资助和其对音乐方面的影响产生的变迁做了分析;希金斯和哈奇(Hatch)的文章对南印度和爪哇音乐由于宫廷赞助的更换形成的影响做了阐述;西弗尔(Silver)描述了北印度宫廷的换位如何改变了对职业音乐家的策略,并认为资助中的变迁现仍发生在整个亚洲(同样也在西方),这些变迁形成了各种音乐事件的社会和文化意义的重新解释。比曼(Bceman)和赛内尔(Signen)指出,对各种民间音乐资助的产生也是一种新的现象,而且这种方式也存在于亚洲的艺术音乐中。

资助形式的转变与演出结构中的变化是平行的,从宫廷到音乐厅,其结果导致了听众与演奏者之间社会关系空间的重组。对于演出,大量的媒介物是一种新奇的结构,国家控制的无线电播音是重要的,此外,在制定什么是可接受的和当代音乐中,什么是不可接受的,是各个国家再度出现的又一个课题。国家

作为资助人的角色在土耳其、伊朗和印度是特别重要的。看来,大量媒介物的组织和音乐家组织之间关系的研究是非常必要的。

希金斯和西尔弗讨论了关于印度音乐家的重要事件,作为一种经济保证获得大学级别的待遇是南印度音乐家在那里音乐生活迫切需要进行的适应,这是多种适应方式的一种。在北印度音乐家招募的传统模式仍保持着,因此,这种什么是杰出的音乐家的文化界定仍被扩展着。

在许多社会中,音乐家们的地位经历了相当深刻的变更。音乐家们在过去几乎总是遭受了不同社会的创伤,如比曼所讲的伊朗的例子,音乐家现在获得了一种尊重,也使不同社会背景的音乐家人员得到了一种补充。

在一些论文中再次出现的论题是城市作为音乐活动中心的重要性。什么称为音乐文化的城市化,这是明显联系文化变迁的一种现象。赛内尔认为,这是一种西方式的活动场所,也证明了城市生活更微妙地影响了音乐体系。印度马德拉市公共汽车站按一定时间运行,音乐会就必须定时,因为听众需要依靠这种交通工具回家但这可能影响到印度音乐上的即兴演奏方面。

<div style="text-align:right">(译自《音乐世界》)</div>

当代民族音乐学研究文集

采访著名音乐民族学家——J. 布莱金

[英] K. 霍华德　管建华编译

作者 K. 霍华德，1986 年获社会人类学及音乐民族学博士学位，此后在萨里大学担任心理学家的工作，并在皇后大学和达旦漠大学任研究员，1991 年在伦敦大学任朝鲜研究的讲师职位，写过有关朝鲜音乐和文化的两部著作和许多论文。本采访是作者以 1989 年 9 月 28 日—30 日在英国贝尔法斯特的皇后大学与 J. 布莱金的会晤面谈的内容为基础编写而成的，J. 布莱金（1928—1990）于 1990 年元月不幸去世。

在音乐才能的问题中，我留意到理论和实践之间的矛盾……"我的"社会认为只有少数人的音乐才称得上是音乐的，而且仿佛这种少数人的音乐行为是所有人要有的基础能力，没有这种听辨音响模式的能力，任何传统就不可能存在（J. 布莱金《人的音乐能力何在》，1973 年美国华盛顿大学出版，1976 年伦敦再版，1979 年日文版，1980 年法文版，1981 年希腊语版，1986 年意大利语版）。

对于南非文达人（Venda）的音乐和其他许多非洲人的音乐，通常的音乐交流和特殊的内在体验产生于多重表演，并联系着其他体验和观念。音乐通过人们对音乐的重音与意念运动和他们身体的神经紧张感与神经运动的冲动之间建立的共鸣方式互相深深地被打动，这绝不是音乐自身具有的力量。如果音乐不能联系自我和他人以及内在感觉，音乐就不具有社会活动的影响（J. 布莱金《所有音乐的常识性观察》，1987 年）。

J. 布莱金早期的生活

1928 年 10 月 22 日，我（John Blacking）生于萨里的归德福特（Guildford, surrey），父亲是位教会的建筑师。大约 3 岁时，我的家移居到威尔特君的索尔斯堡市。我最初的教育是在索尔斯堡市大教堂唱诗班学校（1934—1942），该校使我及早地进入了音乐的世界。首次演出是在 1938 年，我用父亲的古钢琴在学校音乐会上演奏了 G. 法纳比（Giles Farnaby）的古钢琴作品。我渐渐深深地涉入了英国教会的传统音乐，特别是教会合唱音乐，它使我保持了终身生活的热情。

我师从索尔斯堡市大教堂的管风琴师 R. 穆尔（Reginald Moore）初学钢琴，当他服役时我转到了瑟博恩学校（Sherboone school，1942—1947），并利用业余时间继续学习和声、复调、作曲、钢琴和管风琴。我常常演奏管风琴为学校礼拜堂服务。当我离开瑟博恩学校时才开始申请大学唱诗班和管风琴的奖学金，由于准备太晚一个也没有获得。后来我去学了古代语言，不久后改学历史。

我曾有迷恋于音乐生涯的思想，但这有点有碍于英国的业余爱好音乐的传统——"将音乐作为一种爱好，而不作为一种职业"等。如果当时我能获得管风琴或唱诗班的奖学金——我曾被露易斯·霍尔西（Louis Halsey）剑桥大学皇家学院的工作所烦扰——我可能仍在继续英国教会的传统。此后，在索尔斯堡市等待服役时，我在学校任教了一段时间，作为一个凡俗的教区牧师，在教会中我参加演出六个月，并按他们的需要我唱遍了由低音到次高音的声部。

问：您在剑桥皇家学院获得了考古学和人类学学位，您又与音乐专业联系上了，您是怎样涉入音乐民族学的？

我学位的第一阶段对人类学和考古学同等重视，第二阶段则专注于社会人类学的范围，结果使我学习了很有价值的考古学、体质人类学和物质文化等许多东西。的确，在1951年暑假，我首次实地考察的便是考古学，是在北非古地区之一的塞利奈以加，由 C. 麦克博尼（Charles MCBurney）博士指导。

在剑桥我的指导教师 M. 福蒂斯（Meyer Fortes）意识到，自他的私人朋友 S. 奈德尔（Siegfried Nadel）以来没有人类学家曾经予音乐任何注意。奈德尔以一位音乐学家始，而以一位社会人类学家终，我则走了不同的路。福蒂斯知道我爱好人类学，而且建议我应该将它与我音乐的兴趣结合起来，这种结合正好产生出有意义的事件，证明我的存在有了独特的价值。福蒂斯给了我一小笔经费，1952年暑假在巴黎人类学博物馆随 A. 斯凯易弗勒（Ahdre Schaeffner）学习。斯凯易弗勒思路极为敏感、宽阔，为此，我后来的著作《人的音乐能力何在》（1973）是献给他的。

当来到巴黎时，我是实习生，相当于试用者，这使我来到了音乐民族学系，在斯凯易弗勒的指导下度过了令人留恋的3个月。我听说过 G. 盖特（Gibert Rouget），但他已离任。我见到了 S. 罗可（Simon Roche）和 J. 罗可（Jean Roche）。我学习的许多器官学的知识，使我欣赏斯凯易弗勒的分类方法，接触了宏大的博物馆材料，并制作了许多录音。在 M. 施奈德（Marius Schneider）和 C. 布拉露易（Constantin Brailoiu）拜访斯凯易弗勒时，我见到了他们。

1953年从剑桥毕业后，我被指派为马来亚半岛土著居民区的政府助理顾问。上将坦普尔同意用我，因我是退役军人。P. 威廉姆斯洪特支持我，因为他

基本上是一个人类学家。不幸,威廉姆斯洪特去世,骤然使年轻的我担负了很重的责任。我和坦普尔在对待土著居民方面意见不合,坦普尔要他们全部移出丛林,以防止他们协助乱党造反。我反对这样做,这样做会害了他们,他们不习惯欧洲人的制度习惯,这事确实发生了,我自己离去了。但不久,坦普尔改变了他的政策,把他的丛林堡垒也移进了丛林。如果当时我稍微控制自我,更谨慎些,也许我会继续留在那里工作。在工作期满后我在新加坡圣安德路的中学任教。在离开远东前,我制作了许多节目,为鼩鼱(一种似鼠的小动物)的驯养写了附带的音乐,并着手于关于马来亚土著音乐的论文(1954)。

我服英国军役是在马来亚半岛的陆战队(1947—1949)。在开始服役时,我仍参加了英格兰教堂的牧师任命仪式。在马来亚半岛我见识了伊斯兰教、印度教和佛教,人们采取的许多方式比起我所知的英格兰基督教有着更为平和的行为,这使我开始怀疑:虽我的信仰没有毁灭,但我绝不能再认为过去坚持的讲道坛的布道只有一种方式可通向天堂。在马来亚半岛要复员时,我决定留在那里学习语言,并找到了一种民事性的工作。英国在马来亚吉兰丹邦的顾问建议我取得大学学位,因此,我来到剑桥皇家学院首先学习汉语,以便在马来亚可使用马来西亚语和汉语两种语言,但我的教授告诉我,这课程实际上不能帮助我讲汉语,于是,我开始了人类学和考古学的学习。

很有意义的是,在来剑桥之前我在伦敦东端的甘宁城做了一点社会性工作,我希望自己作为一个应用社会人类学家去工作。然而,社会的工作反而使我感到心有余而力不足,并看到这种工作要弥补和改革社会是不易的,尽管人们需要改变社会。实际上,我尝试了一系列社会改革的职业。当我天真地试图去改变世界时,我的手指渐渐地受到损伤。同时,我的政治观点由保守派转向了社会学家。最终,这些成为我较重要的背景,它使我重视了教育工作。

1954年我第二次离开马来亚半岛,来到巴黎向 S. 盖布尔(Suzanne Guebel)学习钢琴,她有很多优秀的学生,也鼓励我走到前列,并获得音乐会钢琴家的职位。盖布尔详细指点了我的演奏技术,使我得到了很多。我在马来亚半岛期间,曾游经远东开音乐会,在东南亚曾为 M. 克莱尔伴奏过。从巴黎回到索尔斯堡市我兴奋于演出,直到危机来临:我的钱用光了。我需要回到巴黎举办我的个人音乐会,但我父亲已半休不能支助我。那时,国际图书馆负责非洲音乐的 H. 特蕾西提供了一个音乐学家的工作位置给我。这部分归于福蒂斯的作用,是他与特蕾西商量指派的。我来到了南非的罗德普特,由纽菲尔德基金资助,我的工作是记录、分析和评价特蕾西制作的磁带录音,另外也做些其他工作。

此时,我度过了前半生。在记录与分析工作中我感到不安,因我仍认为我

真正的工作是演奏钢琴和演出。在图书馆白天的工作只是为了保持养活自己，并用部分时间为戏剧写附加音乐。在此协助他们录音，我学会了录音和整理实地文件的技术。有一次，我开始意识到这样继续下去，在刚熟悉少量语言词汇时就到另一个区域，短时间的考察是无效的。我认为按人类学方式的长期接触是需要学习语言、研究录音背景、社会结构和文化结构的。论比特莫(Butemo)笛子乐曲(1955)的论文是我改变研究方式的标志，我意识到分析需要有该地区的实地考察，不可能用像著名作曲家构造的作品那样的分析。

我被批准进行一个实地考察。第一个点不是选择在文达(Venda)，它是我选择的第四。我前三个选择是东南亚沿海，但纽菲尔德基金原则规定我必须去联合国的区域工作。当时看文达不是一个较好的选择。在国际图书馆的赞助下我做了一年的实地考察，然后离去，继续接受伦敦皇家人类学研究院给我的洪泥曼奖学金。我完成了22个月细致全面的实地考察。

我仍没有完全打消成为音乐会钢琴家的愿望，失去钢琴是如此遗憾。当我租到一个平房作为基地时，的确将钢琴搬了进去。在我做实地考察时仍继续演练，由此我建立起作为音乐家的身份，并取得文达听众对我的音乐的兴趣。事实上，我能演奏钢琴只能取得证明我知道欧洲音乐。当我被邀去评判文达的音乐比赛，我假定自己能做建设性的贡献，因迄今为止没有欧洲人加入评判。公正地评判必须具有许多他们音乐的知识，他们音乐的含义不总是都能听出来的。在1959年元月我离开实地时，已迷恋上非洲音乐了。

此后我的生活变得较为顺利。我遇到了在维瓦特斯兰(Witwatersrand)大学社会人类学系任职并担任非洲官员的 M. 马维克和其他学者。我获得了初级讲师的位置，在读博士学位不久，我投入了讲课，在一年内得到了全职讲师。我仍花大量时间在学校的合唱指挥、作曲并安排制作通常音乐会的一些民间音乐和演出。但我心里或多或少已萌发出我专业音乐的一面应该是在音乐民族学方面。我的爱好较多，但音乐民族学是根本的兴趣。我组织学生到史瓦济兰王国、贝专纳兰(非洲南部，原为英国保护国)、莱索托(非洲)实地考察旅行，但这与我的博士论文没多大关系。在1965年我才完成了博士论文（论文题目为《文达音乐的文化基础：文达儿歌具有的特殊能力》）。

当我在维瓦斯特兰大学任教时，我开始和梅里亚姆通信，我觉得我的博士论文的工作与他的音乐人类学很相似。在1964年，当梅里亚姆的《音乐人类学》出版时，我发现他与我有许多不同。我很欣赏这本著作，也很赞成梅里亚姆在书中实践方面的论述。但我感到他不是很注重音乐方面，特别是音乐作为一种符号(布莱金1966年提出)。1965年任教授时，我的所有音乐观念已经转变。

问:您曾讲在20世纪50年代没人知道如何去做音乐民族学的实地考察,您的意思是指什么?

那时,相当明确的采集观念已经建立。如,M.卡皮勒斯(Maud Karpeles)、P.格雷辛格(Percy Grainger)、B.巴托克(Bela Bartok)、C.布拉露易(Constanin Brailoiu)等做了很有意义的工作。实际上,我不能仿照他们。他们的工作像旧式的人类学,搜集有关习俗、族系的资料和采访材料的提供者。作为一个人类学家,我要做的是逐步地深入一个社会,用很长一段时间参与其音乐活动。要学会其语言、研究族系、政治结构、礼仪的和经济的生活。也要比任何人类学家更深地去研究音乐。在20世纪50年代前,B.巴托克、J.孔斯特等人只是涉及了单个音乐传统。在我的前辈中没人以专职人类学家所具有的方法去接近那些音乐研究。确实,梅里亚姆也做过实地考察,但是短时间的。我相信我是完成扩展了的"音乐人类学"研究的第一人。

来到文达,我做了一种初步的音乐概观。我出色地围绕和录制了不同类型的音乐,并列出了音乐类型、歌的分类、音乐的概念化等。我发展了一种方法是委托学校学生写有关他们音乐传统的文章,并予以奖励。一些文章极其出色,一些文章却相当谬误,我发现不同孩子的概念化是有意思的。他们那么了解他们音乐的体系,我怀疑许多文章是有他们的祖父帮忙的,但文章是孩子们完成的。

我决定以传统人类学的方式将我的努力集中在一个区域,并在一些有价值的细节中进行。大约两个月之后,我决定的最好的方式是进入文达社会做一个文达孩子,我和孩子们在一起学会孩子们的歌,并得到孩子们的指正。这样,也逐渐使我适应了文达成年人的音乐。文达人发现我的方法是出奇的,一个十足的成年人和孩子们玩谜语游戏的观念在他们看来是滑稽的。他们知道我是一个有能力的音乐家,但不明白为什么我要花那么多时间去唱儿童的歌和演奏儿童的音乐。系统的学习使我学会了孩子们的音乐。

另外,有两个因素影响了我的研究方向。第一个因素是有意识的,我对乐感的问题有兴趣。我已直接地被有明显能力的文达演奏者所震惊。这些成员的能力看上去在我自己社会中的普通人之上。另外令我感到吃惊的是,青少年也是那么好的演奏者。我想找出这些文化要素产生于什么范围,是否文达社会本身就有助于早期音乐能力的发展。我建立了许多有关"文达儿歌"(1967)考察的资料。第二个因素是意外的:我患了肝炎。这是首次也是唯一的旧病。我极度地疲劳,而流动性也受到了限制。我的音乐研究幸运地得到了V.拉卢斯夏(Victor Ralushai)的帮助。他是一位年轻的在校学生,后来成为一位社会人类

学教授和文达大学的副校长。而且,激发孩子们的歌唱也点燃了他的兴趣。因此,我建议所有从事实地考察的音乐民族学家的目标之一就是应该培训本地人把我们的工作继续下去。

问:您学会演奏文达乐器的重要意义何在?

非常地重要,如上所述,学会文达孩子们的歌和参加文达鼓乐合奏的实践是重要的。但我绝没有想到要成为一个文达的专业演奏家,这不是我的任务,既无此想法也无此时间。我是想通过演奏揭示演奏及有关的问题。例如,我参与簧片笛(reed flute)合奏声部和学会舞步,跟着演奏和舞步相对容易,但在事后要记住它是极其困难的。我用8毫米摄像机录制了舞蹈以作为我参与的补充。我学会了特别的姆比拉(mbira,通指非洲一种有不同类型的薄板键的乐器——译者注)旋律的指法。但我绝不是要成为一个精通乐器的演奏家,我始终作为一个初学者,寻求弄懂姆比拉的演奏手法、击鼓的手法、舞蹈需要的稳定速度等问题,我的任务是阐明和理解其音乐过程和产品,而不是成为一个演奏家。

问:当您作为人类学家在维瓦特斯兰大学任教时,您对音乐民族学和欧洲声乐的兴趣有什么变化?

欧洲艺术音乐仍是我的主要爱好,音乐民族学的爱好完全是后来参与实践所引起的。在1959—1961年间,我必须组织一个完整系列的人类学讲题的讲座,因维瓦特斯兰大学的教学人员不足,有一大批学生。我也必须组成完全针对非洲管辖的新实地讲座。后来,J.莱温也加入进来。我学会法语,懂一点葡萄牙语,并担任给非洲的法国、比利时、葡萄牙殖民权要做讲座的任务。

1965年我被提升为教授,我开始用更多的时间专心于音乐民族学,放弃了大学合唱队,实际也放弃了公共的演出。代之的是,我专心于音乐民族学的发展,特别开设了非洲研究的课程至今,也初设了亚洲研究的课程,指任了两位中国讲师,一位印度和一位非洲讲师,这正是反种族隔离法时期。我认为关于中国人的社会只能是中国人才能讲好。在我离此四年之后,亚洲的课程被取消了。我培养了两位音乐民族学博士生,D.汉森(Deirdre Hansen)和J.约翰斯顿(Tom Johnston),我的其他研究生都是人类学的学生。

我继续和非洲音乐家一起工作,并主持了对白人听众极为成功的演出。由于白人经理不愿意采用他们,种族隔离法禁止混合听众观看这种演出,我创造了一种特殊的状态,演出成为"讲座",用三言两语介绍,主要是示范演出。"讲座"免费,以便我们要求听众在离开时做点捐献。作为一个音乐民族学家,在这些日子里我投入了许多精力。

问:1965 年您在麦克里里大学执教一学期①,在您的生涯中是很有意义的吗?

在麦克里里大学执教的那一学期,对我来讲是不平常的体验。丰富的乌干达音乐必须听到了才能相信它是那么多样化,有些音乐现已无法恢复。如,我摄制的卡巴卡(kabak,一种歌舞——译者注)的 8 毫米电影,乌干达最后的布干达王国国庆的游行,那是最后的场面,卡巴卡 1966 年消失了,再也没恢复。

我发展了一种成功的教学方法用于混合组成的学生,大多数学生是教师,一位是部长,一位是扶教国际分社的日本学生,两位欧洲教师是 K. 高尔蕾和 P. 库克,大多数学生是非洲黑人。我们有足够的培训经费,我开设了非洲音乐、录制技术和方法论的讲座。实地考察也是重要的,生活在或具有特定乌干达区域背景的学生将预定采访四或五种不同的成员。我们用周末去实地录音和拜访音乐家。回到康柏拉(Kampala),我们便讨论我们录制的音乐。

我制作了 8 毫米的电影,我教他们哪些材料应录制,有时哪些材料绝不要录。我用新的技术实验,如:由于乌干达竖琴音乐用极快的速度演奏,变化指法和手指位置拍摄慢动作,分析便容易了。

问:从现在来看《文达孩子的歌》一书哪些方面对于您是重要的?

《文达孩子的歌》(1967)被低估了。原因之一是只有很少人看过,它出版在南非可能也是一个错误:虽然印刷漂亮,但销售量差。在《文达孩子的歌》中我用大量细节强调非洲音乐中言语声调与旋律的关系,我的结论证明它与大多数南非社会有关,有人仍对言语声调确定旋律有争论。我的说明是清楚的,我在仔细设制出社会结构与音乐结构的关系,这种关系近来被其他学者所强调。

人们仍谈论着一种音乐听觉的发展——孩子们用两个音,然后用三个音、四个音等,但文达人表明的孩子们是否唱四个音、五个音或更多音,首先依据于什么是最流行的歌和最适合的结构,第二依据于某种风格方面。在孩子们的声音泛音系列确定普遍的音乐能力后,孩子们唱歌不是摸索的结果,是一种文化现象,这些歌明显地与成年人的音乐和音乐模式相关。有鉴于此,我对那种音乐能力测试的运用有所质疑。文达的证据是雄辩有力的,这不是因为我碰巧记下了它。文达孩子们的歌对那些在音乐心理学方面有兴趣的人来讲,也是大有文章可做。

在 1971 年来到美国时,我的工作几乎完全不被人知。在 20 世纪 70 年代中

① 东非社会研究所 1950 年建立在麦克里里大学中,布莱金 1965 年在此任非洲研究课程的客座教授。

人们才开始注意到我以前写的东西,这是由于我在会议上口头地传播了信息。除了人们可能对此领域的个人兴趣或见过本人外,他们没读过我的书或文章。同时的,在《所有音乐的一种常识性观察》(1987)中我对言语和歌曲之间关系的关注与G.李思特(George List)是相似的。但李思特的观念与早期作者如R.斯特劳斯(Richard Strauss)的观念是相似的。同样,我和K.瓦克斯曼(Klaus Wachsmann)在1977年讨论的某些有关文化影响的观念和音乐体验的社会,正如我过分强调文化方面,在一个时期成为他思想中的重要部分,我没引用瓦克斯曼的《一种常识性观察》中的重要论文——《论音乐体验的易变性》,部分原因在于论文不比较早的P.格林格(Percy Grainger)所讲的有什么新义。

问:……您担任皇后大学的人类学教授是在艺术系讲授人类学,而不在社会科学系。不久,您将音乐民族学作为人类学的内容讲授,而不是音乐内容讲授。您教的学生是研究生而不是本科生,而您的大多数音乐民族学的学生是经过了音乐学训练,而不是人类学的训练。

我答应被邀为美国西密西根大学的人类学教授职位后,离开南非打算直接去美国,但我的护照办了一年才下来。这段时间我回到了索尔斯堡市——我的老家,父亲已经过世。我有时间整理许多文达音乐和仪式的资料,也被指派为贝尔法斯特皇后大学的人类学教授。1970年7月我来到皇后大学,并约定允许我到1971年期间离此去西密西根大学任教授。在皇后大学我建立了系里的课程——我认为这是一件不平凡的事,一直做到我去美国。

我于1971年10月从美返回,当我被委派时,人类学部门已被艺术系所替代。这里有三个讲师,艺术系很明确地要争到一个社会人类学的教授。社会学的教授强烈地争论人类学应该是联系社会科学系中社会学的附属学科,他们要社会学合并社会人类学的目的是很清楚的。我觉得这不合适,社会人类学是一种有意义的不同学科,它涉及文化和不同的概念,而不是人类体验的相似性。艺术系给了我有力的支持,使我在几年内建立了12个人的编制。有关许多课题的研究,在贝尔法斯特我创立的讲座中讨论过,如《人和同伴》(1974)。

最初我完全集中在社会人类学方面,我说服学校购置录制设备。因我认为人类学总是应该有图解的。在此我没打算扩展音乐民族学的课程。在皇后大学的第一年中,有两个学生来此,两个学生都有音乐的学术背景并要作博士论文。一个是E.西梭尔,他是南非祖鲁族人,生在巴西纳塔耳,之前在芝加哥工作。另一个是M.布兰特,是洛杉矶加利福尼亚大学M.胡德的学生和硕士生。此时他正进行研究委内瑞拉非洲人的音乐,他们两人之所以来找我,因为我与非洲音乐有关。西梭尔研究芝加哥的黑人福音音乐(《芝加哥黑人宗教中福音

音乐的作用》,1976),布兰特继续他先前的研究(《巴罗文托(Barlovento)委内瑞拉非洲人的三种鼓乐合奏的音乐民族学研究》)。他们的论文由我负责。皇后大学音乐系很清楚地确定,他们不准备发展音乐民族学。他们赞美我以前的成果。当我为音乐课题申请更多导师时,音乐系也未表示反对。后来,J.柏利(John Baily)来到皇后大学,我们首次向英国经济和社会研究委员会申请,并获准去研究阿富汗。

大约1974年,我们意识到许多人要做比音乐民族学实地考察更特别的实地工作。如果你愿意也可以说与音乐人类学相关。在1975年,我们设立了艺术硕士和社会人类学的文凭(音乐民族学),这些包括舞蹈的人类学研究。我专注于硕士生的研究,许多研究很像他们在牛津大学社会人类学做的那样。我没打算发展本科生作为副科学习人类学的应用,但有一个学生要求选修。在1975年我们毕业了第一批有人类学学位的学生。

我仍做社会人类学方面的讲座,未做音乐民族学的讲座。实际上,我很少阐述音乐民族学,除了我被邀作为大学的客座讲师外,如在美国的伯克莱、匹兹堡、西雅图,西澳大利亚,爱丁堡,东盎格鲁和英国都市大学。在皇后大学我原来的计划是个人带博士生。我绝不认为音乐民族学是一个分支学科,因为我认为它正好可以与认知人类学相称。20世纪80年代,在皇后大学我开始发起了音乐民族学的特殊要求,艺术系愉快地同意了。我提出设置特殊讲师职位,以便某些人退休后其接替人不是社会人类学家,而继续保持是音乐民族学家,我细心拟定的计划不幸在当时政府的大学重建中遇到了困难。

问:公平地讲,博士生在皇后大学取得的成果等于培训他们得到生活的饭碗,是这样吗?

从某种意义上讲,每个博士学位都是一个饭碗。这对于学者们来说其重要性是研究能力的成熟和具有一些初步指导的能力。博士点的最重要任务是能使新的民族志资料系统化地发表。在这种训练过程中,如果学生的声誉在他或她自己的环境或国家中增强起来,这是非常好的、值得欢迎的。一个突出的例子是,M.恩泽威(Meki Nzewi),他来此的目的不是仅仅为满足西方学术权威性的评论去写作一种主题,他要去注重黑人听众产生的某些反响,这对他自己国家的人们是有价值的。

在皇后大学我们幸运地接受了同欧洲和美洲一样多的非洲和亚洲国家的学生。一些学生搜集了大量丰富的资料,而且并没有用任何确定的观念去整理或组织这些资料,这使得这些资料成为对其他学者和他们自己国家的人们是有价值的。我想,使他们能够按照资料自身规律去组织是我们的主要任务,我们

要很简明地组织完成,并要求学生不用许多学院正统限定的要求去组织。但我们发现要脱离这些正统是很困难的。我们曾以为那些很有组织的书写作品会对音乐民族学的学科做出有意义的贡献,这种认识在音乐民族学发展阶段中是不能小题大做的,它是不实际的理论。相反,我们应关注那些常常快要消失的民族志资料的发表,它们对于我们音乐世界历史的研究有极大的价值,有据于人类的不同音乐感所涉及的问题是我们最大的兴趣。

问:研究非洲音乐的非洲学生和英国学生在训练中有什么不同吗?

我所有的学生如果先前没有培训过,他们必须通过音乐民族学和人类学讲座的标准课程。他们要能做实地考察和写作他们的论文,在这一范围每人都有着同样的过程。

不是所有其他国家来的学生都要去研究他们自己的音乐。K.查卡达(Kenichi Tsukada)是一位日本学者,在梅里亚姆过世后来到我们这里。他要研究的是非洲音乐,他最后提交的一篇论文是《论赞比亚鲁维尔(Lurale)木坎达(Mukanda)的最初仪式》。而他的同乡日本人F.福吉塔(Fumiko Fujita)研究的是日本儿童教育中的音乐感与日本音乐的适宜性。另外,我们也很幸运,有不同的人研究同一音乐传统。特别的范例是我们有三个学生研究朝鲜音乐:K.霍华德(本文作者Keith Howard)、L.皮克和H.K.乌姆。你可以说他们有一个是圈外人,另两个是圈内人,他们从不同的角度来研究该领域。

音乐民族学的许多"入门门阶"并非是真正的入门之阶,至少不是音乐民族学家所熟悉的音乐感觉的入门之阶。例如,J.厄卓归(Joshua Uzoigue)便是一个例子。厄卓归是受西方音乐传统教育的黑人学者,他受训于伦敦基尔德霍的音乐学院,是一位有才能的写作严肃音乐的作曲家(他的博士论文是东南非黑人厄卡姆音乐的作曲技法,1981)。在他后来的专业中兴趣转向传统黑人音乐,他要回去研究厄卡姆鼓乐合奏的作曲技法。本身该音乐是黑人的——音乐家们的语言是他们自己的伊波族语——而音乐风格基本是外来的,厄卓归在研究这种音乐中要面对如此多的问题,他成了一个十足的圈外人。同样:我们有爱尔兰人研究爱尔兰音乐,南斯拉夫人研究南斯拉夫音乐,由于他们阶层或地区的不同,他们可能遇到的是音乐民族学"入门之阶"严格禁用的概念。

问:您是具有声誉的钢琴家,您对非西方音乐的研究工作如何影响到您对西方艺术音乐的研究?

它使我完全改变了。我的非洲音乐经历是很重要的。我起步于文达音乐,成熟于赞比亚音乐,特别是乌干达音乐。我学到的非洲音乐,许多西方音乐家既不会花一天时间去听非洲音乐,也不会试图去演奏它。体验其他音乐体系对

自我偏见和感觉的震动不是根本性的。对我来讲,理解内在——结构、运动和内在情感——与音乐声音产品之间的紧密关系是根本性的。我想有洞察力的西方音乐家通过他们自己的感觉和结论也能得出正确答案。对非洲音乐的剖析使我知道了这种关系,在恩森格的凯利姆巴(Nsenga Kalimbu),音乐的身体运动在构成旋律模式中扮演了重要作用,我从鼓乐演奏中也学到了很多东西,特别是通过参与鼓乐合奏,我学会了放松,并证明在演奏钢琴时非常有用。许多人仍完全错误地认为非洲鼓乐是乱击和噪音;完全相反,它是非常微妙和有旋律的,它的气质是优雅甚至是古典的。当然,那些公众的演奏是嘈杂的。对演奏家来讲,鼓乐保持着一种内心深处的体验。

在撒哈拉我学会了非洲音乐,其音乐表演构成一种生命根本状态之一的科学实验:所有事态是一种精神的现象,在演奏过程中,允许你的身体跟从一种音乐动作的过程。你体验到一种同伴和其他人的感觉与自然界的共存,这是一种神秘的状态。所有这些观念可以关联到演奏肖邦和肖邦精神的体验。我肯定许多西方作曲家在非洲或亚洲音乐中没有涉及这种理解。我是个笨人,通过训练我需要找到非洲音乐的钥匙去打开启蒙之门,我感谢非洲音乐给予我的体验,使我对西方音乐的演奏更加愉快。

问:您今天仍提起文达,在那里的实地考察已是30年前的事,您现在如何评价它?

首先,今天没有人仍去写巴赫、舒伯特或为舒曼争辩。第二,人类学和音乐民族学的实地考察是基于历史的,正如1956—1958年间在文达对音乐创造过程的研究,我的材料永远保留着音乐历史的部分,而社会人类学对于这种研究是最有帮助和适宜的。感到骄傲并值得一提的是,M.福蒂斯(布莱金的老师)是B.马林罗斯基(Bronislan Malinouski)聪慧的外孙。我有幸受马林罗斯基重视做深入细致的民族志考察,并困难地描绘一种社会经历。马林罗斯基尽他最大的努力去写特多布兰德(Trobriand)岛的居民,但没有人去评论他的行为。同样,我也并不遗憾。

一种很重要的因素,也是遗憾的原因,我愿意或仍希望去文达做进一步的实地考察,但南非政府宣布我是不受欢迎的,所以不会有这种可能。

在多年搜集中写下的资料存在一个重要问题,即在考察期间,学者的年龄和成熟度。解决这个问题的方法是时间,时间是一种明显的提高方式。1956—1958年录制的许多事,开始形成足够的认识是在后来的几年中,我知道了在物质和精神生活之间的联系以及音乐的方式能作为这两者的桥梁。我知道了孩子们纯洁存在的许多内因,那时我以为懂了,但许多较深的含义没有抓住,因为

我过去还不成熟。近来,我对生命更有不同的看法。因此,一个学者必须在写作中仔细地做档案,包括当他们记下同一材料时,怎么做的。学者的责任必须是永远清晰地陈述。

最终,我有许多实地笔记和录音还没有充分地分析,这种情况对几乎任何从事几年细致实地考察的人都存在。

问:在20世纪70年代和20世纪80年代,您拓宽了自己的视野,您做了些什么,在其他领域您有什么有价值的贡献?

我在20世纪60年代期间所做的"拓宽"领域有一适当的逻辑范围。在现在的一些论著中,我仍继续过去的许多争论,但它们只是寥寥数语。其中我对音乐创造的生物学观察的兴趣一直保持到今天,我曾广泛地受训于生物人类学和社会人类学。另外,我曾想象我的博士妻子会更使我保持这一兴趣,并联系那些一定程度由生物学确定的人类行为特征(1959、1973、1977等)。在另一个范围中,我关注着教育中世界各种音乐的作用——特别是各种非洲音乐——这使我更多地涉入音乐教育领域。我提出的相关问题改变了英国和美国的音乐教育状况(1982、1985),我经常使用"文化多样化"和"伦理音乐"的提法(1985)。

大约在1974年,由于被邀到贝尔法斯特去举办讲座的原因,我开始接触舞蹈领域的学者。我努力尽快地去申请基金帮助社会人类学系的发展,特别是能用于音乐民族学研究的基金,这可能是非常重要的举措。我申请到古尔本坎(Gulbenklan)基金,基金此时的负责人是舞蹈学者P.布林森(Peter Brinson),他曾经发展过舞蹈的学术研究。在这过程中,他告诉我古尔本坎基金没有包括贝尔法斯特市,他邀请我参加新组成的英国国家学术奖委员会的舞蹈理事会,该委员会也由他负责。后来古尔本坎基金慷慨地帮助了我们。

1976年,我参加了舞蹈理事会,之后委员会又建立了许多理事会和学会,如:运动、娱乐、艺术和人文科学研究以及读博士学位的研究、学院研究科目和表演艺术。我这种工作的转移形成了很大的刺激,我把基金作为极好的训练后盾推荐给许多人。P.布林森让我管理所有的事。我定的基调是重视高等教育的古尔本坎艺术研究班和调查英国的综合工艺中心和表演中心。很快我比在皇后大学各委员会更多涉及政策的公共教育部门。1982年,我参加了英国国家委员会的音乐顾问委员会,最近我又进入了国家艺术委员会多文化社会艺术教育的项目。

我能相当清楚地显示出我的研究进程。在我思想中决定性的转折是20世纪70年代初,我阅读到科姆斯基(Chornskg)的著作,另外也是E.伦里柏格

(Eric Lenneberg)不平凡的著作《语言的生物学基础》(1967)。它使我对在文达孩子的歌中遇到的问题有了好的意见和好的认识;伦里柏格促使我去产生出一个论题,论音乐的生物学基础,但这一目的没有完成。虽然和人们谈到这些事,但我尝试的"体质人类学"(1977)并不是很成功。

我对舞蹈的兴趣出自人种系统发育中的音乐生物学基础的研究,以及对直立人和智慧尼安德塔人(旧石器时代广布于欧洲的猿人)的前现代人类文化和早期非言语的仔细思考(1976、1988)。维科(Vico)原有的观念——人类的舞蹈产生在直立以前——给予的印象使我对动物种属仪式舞蹈有更多的见识。我已涉入尝试分析音乐的构成,联系音乐模式涉入他们的产品如木琴、姆比拉(Mbira)琴或其他,以上两方面正好在我的"文达孩子认知发展中的音乐和舞蹈"中(1988)同时表现出来。

对音乐教育的兴趣也来自同样的关注,它是一种应用音乐民族学。如果人类存在天生的音乐能力,如果在某些社会中这些天生能力在早期幼年中养育,依我看在现代工业社会中我们必须在教育上更多地安置艺术体验和音乐实践。作为我研究的一个成果,我完全确信许多非洲和亚洲社会相关的神话是一种科学的事实:文化起源可在音乐、舞蹈表演中找到。有关的文章发表在1974、1976和1977年,我这三篇文章仍是不充分的。

我希望为音乐、舞蹈、表演和文化之间相互关系研究的一个大的项目提供基金,但我接近的各个机构绝没有考虑到这种联系。很幸运,我担任了一个主要由利弗赫尔姆基金资助的跨文化交流研究项目的名誉主任。我的研究助理是A.格劳,他的博士论文《北澳大利亚蒂威(Tiwi)的舞蹈》由我指导。这个项目被放到了伦敦大学的歌德斯密学院,我还曾希望建立一个研究世界各种音乐的研究所,但基金在需要时没有即时拿到。有一点提醒我去找到在1973年最初关于足球暴力研究的发起者,在当时这课题是不引人注意的。十年后,政府开始意识到该课题的用处,如果他们不想等到暴力成为一个大的问题,这种研究是有效的。由此,不久我们便得到了音乐创造生物学观察的基金。H.加德纳(Howard Gardner)对项目起点的影响是该方向取得的一大进步。

问:20世纪80年代,在促进音乐民族学中您曾假定过一个较高的设想,您如何看待音乐民族学的进一步发展?

我应邀担任剑桥音乐民族学研究的主编(剑桥大学出版社),第一个系列已同意计划出十五卷著作。现在考虑第二个系列。我们愿意去做的是拓宽范围,普遍推进音乐民族学许多发现和音乐学家兴趣之间的更紧密联系。不幸的是,音乐学过去被分解成许多分立的隔离间。我不同意G.阿德勒(Guido Adler)规

划音乐学的那种方式,当时他和克利桑德(Chry Sander)、斯比塔(Spitta)组成了比较音乐学(1884)。在我看来,阿德勒完全以他的声音技术(Tonekunst)概念来处理遍布世界的各种音乐概念的不同,他发展的这个学科强调作曲和演奏的文化和历史基础,并把它作为对待音乐学一样来对待音乐民族学。

音乐民族学着重于音乐的符号性质以及它所包括的不同符号体系,这使我们避开那种相当僵化的音乐音响声学的解释,尽管这种解释现在继续支配着音乐心理学和许多音乐分析的工作。我相信我们不久将去掉音乐民族学的"民族"(ethno)一词,然后我们会有一个更统一的音乐学,这种音乐学将真实地由音乐民族学的成果来养育和丰富。我并不吃惊现在音乐民族学被更多的大学音乐系所需要,我认为最终世界许多地区将会知道我们这20年所广泛实践的信息。剑桥大学出版社支持音乐民族学范围的扩大,将带来对古代欧洲和古代中国音乐的重点研究,并将注意欧洲和拉丁美洲两方的认识与分析的问题,这就是我的希望。

使我震惊的是我被提名为美国音乐民族学学会的主席,我想我是第一个担任此职的非定居的非美国人,我实行了我的职责。最有趣的成果是我对学术观念的改变——会议式风格的改变和代以通俗口语介绍的方式——我的主要贡献是把学会推进黑人中。

1981年,我建立了音乐民族学的欧洲研究班,由于人们不付学费,研究班经费并不富裕。我会见了许多东欧的访问学者,地点有的在贝尔法斯特市,有的在会议上,有的是欧洲共同体负责提供的学术交换。我感到该时期各方合作更紧密,也已成熟地形成绝对明确的观念:音乐民族学是一个严肃的学科,不是在非西方音乐的某个地方或任何地方闲逛。可以肯定我们周围不是一群仅有伪称的音乐民族学家,我们已能够促进东方和西方人民的会合。实际上,研究班的创建作为一种同行的联合,肯定该学科的是在大学、博物馆和其他研究所的正当代表和发言人,而且已经超过这些方面。音乐民族学开始于欧洲,而美国音乐民族学家的共同对话已参与30年或更多年了。欧洲人是该领域的先驱,在第二次世界大战中和战后我们失去了一些动力。但随着欧洲共同体的出现已带来研究的合作和出版,以及各大学中该学科的发展,以后才是最重要的。

另外,我担任了许多第三世界和东欧国家的顾问职位。我帮助了牙买加、赞比亚和南斯拉夫建立音乐民族学的课程基础,以及博物馆和档案管理。1983年我受联合国教科文组织委派到几内亚做文化发展的报告。

问:今天您已经到应该退休的时候了,您退休后有什么要去做?

这是一个棘手的问题,你几乎是说在去世之前我希望做些什么。在做其他

任何事情之前,我有五个项目需要完成。剑桥大学出版社的两卷《文达音乐》,延迟很久的一卷《音乐民族学的实地考察和方法》现已完成一半,是由英国社会人类学家协会约稿的。另一卷是在美国伯克利的关于布拉克讲座引发的音乐思想。我没有放弃写关于音乐生物学基础的事,但这需要考虑大量新的研究成果,并有赖于基金的提供。

有五年或六年,我期望专心于什么是现今教学时代的音乐演奏和作曲。许多年来我曾用非洲主题去作曲,我知道这是一种旧的、陈腐的、19世纪的观念。在非洲有许多音乐打动着我,有许多非洲音乐技术还不曾尝试过或由西方古典传统同化。20世纪50年代我有了实验的想法。现在,我愿意回到这些想法并进一步去发展,我愿意看到撒哈拉非洲古典传统的发展,也许我能提供动力。确实,我发现大多非洲音乐公众领域的发展有一点令人沮丧,其发展产生于都市化和社会变迁。虽然他们的音乐是优秀的,但他们没有抓住更多传统非洲音乐的精神。毕竟,在印度、日本、中国等国我们有如此多经典可作为公众或民间的传统。这种非洲音乐和用声学乐器方式发展的音乐基本属于流行舞台,在此时,我们可称为"古典"的非洲音乐几乎没有位置。这里也产生了好的作曲家,如 F. 索旺德(Fda Sowande)和 A. 尤贝(Akin Fuba),但我愿看到更大的发展,所有这些将依赖于非洲音乐教育的发展,希望一种巧妙的融合将建立在现代技术和本土音乐创造力二者之间。

(译自《民族音乐学》)

音乐民族学简介

[美] B. 内特尔 管建华编译

音乐民族学是音乐学的一个分支,主要涉及世界各种音乐和口传传统音乐的比较研究,并把音乐作为文化的一个方面。依据其他已经分布的界定有:音乐民族学是非西方音乐和民间音乐的研究;当代文化的音乐研究;音乐的人类学研究;文化圈外人的音乐研究。虽然没有一致的精确定义,但多数音乐民族学家研究非西方音乐或民间音乐,对文化中的音乐作用产生兴趣,并从事实来研究和运用人类学发展的概念。作为他们的课题主要是原来口传传统存活的音乐,其大部分限于近期或现期搜集的材料。作为这些文化以外的音乐学生,他们通常应命继承一种比较的研究。尽管存在着界定的差别,但音乐民族学的领域提出了一种合理的整体透视。

1. 历史

虽然欧洲非西方音乐的学术研究可以追溯到文艺复兴和后来约19世纪初,但音乐民族学的发端出现在19世纪80年代,早期著名的论著,A. J. 埃利斯的《论各国音乐的音阶》(1885)是最早广泛的比较研究;T. 巴克尔(Theodore Baker)的论美洲印第安人音乐的论著(1882);C. 施通普夫首次详述一种种族文化——英国的哥伦比亚贝拉库拉族(Beila Coola)的音乐;最重要的发展是留声机。在1900年后的数十年,音乐民族学早期历史可以看到首批学者的论著支配着这一领域。这些学者的带头人是E. M. V. 霍恩博斯特尔,他建立了"柏森学派"的乐器研究,并培养了下一代的许多杰出的学者,这些学者担负起了建立被公认的音乐民族学的领域,音乐民族学建立的早期名称是"比较音乐学",主要进行亚洲、非洲和新大陆广泛不同音乐的最初研究。B. 巴托克(Bela Bartok)的研究方法,成为欧洲民间音乐研究中的范例。F. 丹斯莫尔(Frances Densmore)创建了重要的北美印第安人音乐的研究,这在20世纪初数十年中也是杰出的。在大约1990年,施通普夫和霍恩博斯特尔在柏林集成了最早的非西方音乐实地录音的大量成果,并建立了一种较大音响档案组成的录音搜集的典范。

20世纪20年代后期和20世纪30年代,首次试制的机器记录的音乐(麦特菲梭尔,Metfessl 1928),由 G. 赫佐格(George llerzog)和 G. 西格(Charles Seeger)出版,M. 施尼艾德(Mar us Schneider)综合了人类学和音乐学的方法,首期出版物完全专注于此领域。C. 萨克斯的重要著作对历史音乐学有较大影响。另一个重要行动的时期是开始于1950年后,包括西方学者对非西方音乐表演研究的实地考察的发展,第三世界学者进入该领域,许多美国和欧洲学院的音乐民族学课程正式化。学术方面两个组织建立:音乐民族学委员会(1955)和国际民间音乐委员会(1948年建立,现为国际传统音乐委员会),出版了一系列关于音乐民族学理论、方法和研究的综合性著作。在20世纪70年代后,人类学、语言学和符号学方法论的不断影响形成了音乐民族学的特色。

2. 方法

早期数十年中,音乐民族学由保存正在消亡的非西方文化音乐的愿望所支配,并试图把异国情调的音乐看作最终走向西方艺术音乐的历史阶梯来描写,在比较研究基础上取得一种可能的音乐世界观的描述与分析体系的建立。保存的愿望引起了对实地考察和重视录音的注意,更综合性的材料搜集是出自后来作为文化部分的音乐人类学研究的兴趣,但这些技术发展构成了实地工作者成为文化研究中的参与者。

保存的愿望也导致了录音作为较重要技术的发展和活动。从听录音到写下音乐成为所有的实地工作者所共有的活动之一;由于西方记谱法是作为过去对西方音乐的一种规范体系发展的。那么,什么要求是适应所有音乐描写的体系呢。在1900年年初曾创造了一些特别的符号,尽管如此,由于西方记谱法更满足于旋律现象的表现,而不是节奏或音乐声音方面,如声乐的装饰、声乐的音色、晦涩的声音、鼻音、紧张态和弹性速度。普遍称为记录旋法的机械和电子设备的发展是必要的,但它几乎不可能将记录的音乐与文化背景脱离开来。许多这种设备已较完善,但通过人耳记录依然是最普遍的方法。

历史的兴趣引起了对音乐起源的推测,也试图在个别种族中尚存最早的音乐剧目中去认定。在人类学动态的影响下也使音乐民族学通过地理分布去寻求史前文化的研究:霍恩博斯特尔和萨克斯所影响下的20世纪20年代到30年代的德国文化圈学派,20世纪40年代到50年代的美国人类学派的主要概念是文化区域。这一概念由 G. 赫佐格、B. 内特尔和 A. P. 梅里亚姆所运用。在1950年后,在西方文化影响和文化移入状况下的近代和现在的音乐变迁研究,逐渐成为主要的历史焦点。

非西方音乐的分析从音乐民族学发端就是重要的,运用西方艺术音乐的分

析技术被认为是不够的,它需要提供能包括各种音乐体系的法规和源自它们自身文化的各种音乐体系的术语,描写这些技术。最初这样做的是霍恩博斯特尔在基于同一术语基础上对各种音乐描写来阐述的(1910—1935),这一方法由赫佐格继续和进一步发展,M.科林斯基(Mieczyslaw Kolinski)分类方面的著作用单一因素的术语设计了所有音乐的音阶、旋律框架、速度和节拍(20世纪50年代—70年代)。A.洛马克斯(Alan Lmesx)的主导节奏专注在表演习惯和歌唱风格(自1960年起)。对特定文化分析的重视可以追溯到1950年后不久的重心转变,从种族音乐和民间音乐转向亚洲古典音乐。这些音乐文化具有条理的理论体系、音乐家们使用的教学法和术语学,但研究的实际情况也可能是这些音乐没有明确清晰的理论。

在文化中研究音乐的兴趣在很早的著作中可以找到,但这种研究极大的发展是在20世纪50年代后,大量遍及在人类学家R.A.瓦特曼(Richard A. Waterman)、A.P.梅里亚姆(ALan P. Merriam)、T.布莱金(Tohn Blaeking)、A.P.麦克阿勒斯特(David P. Mc Ailester)的著作中。在大多数研究类型中突出的是音乐文化的综合描写;音乐作为一种文化价值符号的研究;文化变迁以及文化变迁对音乐和音乐变迁影响的研究。

20世纪70年代中,音乐民族学家以大量丰富的经验继续研究一些新增添的问题:在探求一种音乐文化行政区性质的问题中涉及文化的"圈内人"和"圈外人"的作用;非西方音乐、民间音乐和各种本土音乐应具有的总体音乐教育;第三世界音乐民族学的发展;音乐民族学作为一门独立学科的问题,或者作为音乐学属领域的问题,或者由人类学所属领域替代的问题。大多数音乐民族学家继续一种人类各种文化音乐多样化重要性的考虑,以及音乐作为一种统一的人类现象的理解。

(参见美国《哈佛音乐词典》,1986年版)

印度文化对藏族音乐的影响

[美]特尔·艾林森　韩　梅编译

在考察印度文化对藏族音乐的影响这一问题时,我们首先要放弃某种偏见,即何为"印度的"。藏族音乐虽不包括印度古典音乐中的西塔尔和萨朗吉琴,但却包括印度宫廷、寺庙仪式音乐传统中的铜管、木管、钹以及鼓等。藏族音乐不以即兴演奏塔不拉双鼓式的复杂节奏为特色,而以钹为领奏,这一点与布哈塔乐队以及今天的喀萨卡拉(kathakali)剧的乐队一样,藏族音乐未曾经历穆斯林宫廷与文化带给印度音乐的变化,它保留了几乎已经在印度本土销声匿迹了的佛教音乐理论与实践的组成部分。印度与藏族两种文化在一千年前虽有过非常密切的联系,但后来它们逐渐向着不同的方向发展。因此,只有追根寻源,才能揭示有关这两种音乐的许多情况。

例如,我们可以分析一下那些用人骨制成的独具特色的藏族乐器——头盖骨制成的鼓、大腿骨制成的刚磬。人们一直用最生动丰富的词汇把它们描述成藏族萨满教和原始野蛮状态的产物,同时也是传说的所谓"食人俗"的产物,这些乐器本身就是这种习俗的主要证据。作为藏族文化中落后、愚昧的迷信以及残忍的真实证据,它们具有政治意义。如果它们的确属于藏族乐器,以上说法或许还说得过去,但事实上,这些乐器并非藏族乐器,而来自印度。

在公元后的第一个一千年里,一个称为咖帕呖卡斯(kapalikas)的宗教运动在印度盛行,它把人骨饰品和其他人造制品作为一种宗教震慑的手段——即在某种意义上,利用死亡的震撼,迫使人们用更严肃的态度对待生活和精神上的挑战。而支持这个运动的佛教徒似乎在这些手段的运用上更赋有创造性,他们用焚烧骨头的白色灰烬以及焚烧肉体的黑色灰烬组成精神宇宙的释图,同时还发明了两种乐器。一种是头盖骨制作的鼓,梵文称为 kapala—damaru;另一种是骨笛,称作 majja—vamsa。逐字翻译成藏文就是 thod 和 rkanggling。

一千年前,当印度的佛教徒把他们的思想及这些乐器带入西藏时,引起西藏批评界一片哗然,藏族人的反应是令人震惊的反对。

"这是用人腿骨做成的笛子,这不是'宗教',而是从印度传入西藏的邪恶

势力!"

后来,当藏族人接受了当时流行于印度的暴露和肢解尸体的风俗之后,把人体的一些部位运用在从音乐到医学的不同领域中便逐渐成为更容易接受的现实了。具有讽刺意味的是,由于印度殡葬已经产生了变化,今天的印度人与英国、中国及美国的批评家一样,心安理得地谴责用人骨制作乐器是"藏族野蛮"的象征,而不愿接受它们是巅峰时期的印度古代文明及其复杂的思想体系的产物。

当我们探讨印度对藏族其他乐种所产生的影响时,会出现同样的问题。例如,谁会注意到印度文化对如哈莫(lha mo)这样的藏族古典音乐剧所产生的影响呢,但只要稍微看一下古印度戏剧作品以及幸存的印度佛教戏剧剧本,听一下像库提亚塔姆(xutiyattam)这样的印度传统戏剧形式,便不难发现其中有许多相似之处。再如:藏族叙事歌师负责把贯穿男女主角、反派人物以及丑角的唱做的故事主线串在一起,这与印度的苏特拉哈拉(sutradhara)剧一样。歌师演唱时,不用旋律乐器,而是随着钹、鼓的伴奏起舞,所以,要找出它们之间相同与不同之处,必须从遗留的古老的印度佛教戏剧剧本入手,这些剧本并不在印度,而是在西藏存留了下来。

来自藏族的有关古印度的资料往往比来自印度的资料更加准确和翔实,这早已是研究印度文明的史学家们所接受的一条原则,而我们则刚刚开始认识到它在音乐研究领域里的重要性。如果我们承认这一点,我们就能够考察一种已经消失了的被称为斯瓦拉思瓦思提(Svarasvasti)的印度佛教唱颂形式。印度学者荻德拉高明(Candragomin)曾在他的著作中对此进行了描述,而如今他的著作只保存在西藏。我们会认识到,今天藏族、朝鲜族以及日本,都保留着斯瓦拉思瓦思提。这种独特的旋律,是由许多微妙的颤音、不断变化的转调构成,我们会发现印度佛教中的某些思想在藏传佛教的仪式中反映出来,我们还能够历时地观察这些音乐是如何发展成为藏族或宁静,或狂热的美学体系的,这一体系扩展了印度的具有感官诱惑力的音乐概念,使其更具有包容性。或许我们还可以进入曼陀罗(mandala)坛场的世界——它们是伟大的精神艺术宇宙的产物,而不久前人们还误认为它们源于西藏,而不是印度。我们会发现对于古代印度人以及现代藏族佛教徒来说,曼陀罗既是音乐又是舞蹈,既是可视艺术又是宗教概念,我们将学会理解其音乐的复杂与美妙。如果我们这样做了,我们将发掘一个印度音乐的新世界,比我们以前认识到的要丰富得多。

著名的藏族音乐学家拉克拉·特松(Rakra Tethong)曾经指出:"我们的音乐几乎是个混合体。"在藏族音乐中,我们会发现印度音乐的成分,如僧人乐队

中的印度穆斯林木管、咖帕(gar pa)宫廷传统中的木管-定音鼓乐队、半古典式的娱乐歌唱传统-囊玛的七声音阶。乐器中如串铃、寺院传统的人骨乐器,甚至于整个佛教传统的基本灵感与所表达的具体内容都体现出这一点。然而,拉克拉·特松所说的"几乎"这个词非常重要,因为藏族音乐与其他的民间音乐一样,既是本民族文化的产物,又推动了本民族文化的发展。所以,文化与音乐都是多维的现象,它们都是本民族与更广泛的民族之间融合的结果。论证印度音乐对藏族音乐所产生的影响这一问题,必然使人们对这两种文化的音乐产生新的理解,这也就是为什么藏族音乐的问题要等到对印度音乐的新认识出现后才能找到答案。

最近,我与一位研究印度戏剧的学者讨论了一种藏族仪式舞蹈。实际上,所有藏族歌舞中歌唱部分的歌词一直使用的是可辨认的梵文,其旋律风格在茨德拉高明的著作中有所描述。印度佛教经文中还规定了仪式与舞蹈的全部过程和结构形式。舞蹈者要虔诚地反复表演木德拉(mudra)舞,这种舞在一千年前印度佛教经文中就有所描述,且其中舞蹈动作的称谓也与印度经文中的相同。尽管如此,我的同事发现,木德拉舞的表演与过去或现代印度的传统所表现的"印度"差距甚远,相反,他认为与朝鲜和日本的仪式舞蹈倒可能有联系。问题在于,以我们对印度音乐史以及对它跨文化影响特性的了解和掌握,我们发现自己处在了那些早期西方探险者的位置上,他们刚刚开始感觉到朝鲜和日本的佛像与一种泛亚洲的传统有关,而这种传统来源于已消失了的印度原始史料,而不仅仅是源于本地的偶像。这些佛像之所以互为相像,是因为他们以及他们的创造者都来自"东方"。无论对任何人来说,要想解决这个问题,就必须承认自己无知,放弃偏见,拓展对历史的研究。

就我们对藏族音乐的了解而言,我们的处境就像是早期欧洲的绘图者,他们不是去接受自己的知识尚存在一个巨大的空白,而是去改变亚洲河流的方向,用此去填充本为藏族所在之地。我们业已出版的有关藏族音乐研究的主要著作,还谈不上帮助我们去抓住一首简单作品的拍子,更不要说去理解那难以应付的节奏、旋律、复杂的结构以及其他细微的东西,而这些才是引导我们用泛亚洲的观点去扩展和修正有关音乐本质的基本概念的东西。我们要从亚洲这个生命力最强、文献最翔实的音乐传统中提取材料,消除存在于我们研究中的那些猜测与主观臆断。当我们用西藏的史料开启研究藏族传统音乐新的窗口,并且透过它管窥到了印度的传统时,我们便能够更好地界定和阐释这两者之间的关系。

跨文化音乐问题

[美] 马克·斯洛宾 陈铭道 编译

近来的研究层面已深涉多民族国家联合体中"社会"之各部分生机勃勃的、充斥其间的,甚至激烈的相互作用,即是说广袤而又扩充的研究角度已触及跨多个领域的音乐的影响。因此,笔者采纳具有相容性的术语"跨文化",界定并描述这个老词儿比接受它更为不易。事实上,尽管笔者由这个过去生造的术语而生发开去,但至今都觉得该词是突然在各种著述如鱼得水的,当然,其用法个个不同。本文将讨论修正这个术语,显示其大致轮廓,抑或至少可揭示一点问题。

在此,笔者宣明跨文化的三种类型。第一类,工业跨文化(industrial interculture),这是商品化音乐体系的受造之物,通俗音乐评论家们通常派定为反面角色,有如一条大章鱼,其触须令人吃惊地伸及全世界,支配各地。在颇具测度意义的方式上,瓦理斯(Wallis)和毛姆(Maim)有关国际唱片工业的一流的研究勾画出一幅多少有点混乱的国际卡特尔组织的图景:毫不犹豫地运用其权威力量干涉本土音乐。瓦理斯和毛姆谨慎地选择一些小国家作为资料搜集地,极大地增加街区内大孩子们的重要性。本土所存留的创造性问题被置于引人注目的地位。在这些地方,跨文化已成为某种大范围的超文化,整个社会都充当亚文化的角色。令人特别感兴趣的是这样一个事实:在该研究层次上,就这些国家而言,其音乐的嬗变状况没有多大的不同,"在不同的国家,如瑞典、坦桑尼亚、突尼斯、特立尼达等,对其从1990年前后到20世纪70年代的发展所做的研究显示出了他们音乐文化变化模式中的有趣的相似性"(Wallis & Maim,1984),这些变化在几十年间呈摇摆间隔状;瑞典人最早感觉到了它们。

在试图解释存在于迥然不同的民族国家中的这种相似性时,瓦理斯和毛姆引入了三组示相:观念示相(价值体系和欧洲教育体系所传播的知识)、技术示相(经济和生产体系的嬗变),以及最近以来的媒介示相(新的大众媒体),因涉及的人口范围而扩大了它们的影响(关于示相,请参阅 J. M. 斯洛宾的另一篇文章《全球音乐文化的"示相"》,译文载《中国音乐》,1995年第2期)。这恰好与

当前的两种理论趋势相适应。第一种认为18世纪欧洲的启蒙运动的"经典话语"是传播全球性文化的关键，其基础是有关教育、自由民主的简要原则；这种观点并非由本尼迪克特·安德逊（BenediCt Andeson）所发明，然而却是他所推广的（1983）。第二种则强调技术示相受制于垄断资本主义。尽管如此，瓦理斯和毛姆仍旧研究了不少本土音乐热心人的重要作用。这些爱好者充当媒体与大众间的平衡力。他们的研究结束在暧昧不明的诠释上，如，什么将占优势，"巨人还是小矮人"？但也揭示出种族示相具有极大的重要性，而且说明在这些国家中，可能不止存于一种观念示相。

事实上，工业跨文化与另外两个因素——消费者及其国体——同时起作用，而当第三者介入进来，权力、炒作、国策、大众反映等，便造就出一种非常复杂的牌局。对就消费者的研究而言，我们应需有一些比现有的研究更涉及受容性的东西，然而却实在太少了。就目前所了解的一小部分情况来看，不考虑生产的同质性问题，其受容性亦十分突出。从斯洛文尼亚（Barber-Kersovan 1989）、意大利（Fabbri 1989）和德语国家（Larkey 1989）到前东欧集团（Ryback 1990），有关英-美摇滚乐在欧洲大陆地区的本土驯化研究，即或不太均衡并稍显紊乱，也确实让人大开眼界。论文概略揭示出地区性的摇滚崇拜何等的本土化——变形以适应各个社会的音乐之"轨道"及"交通状况"，包括极大地改变摇滚成分以掺和拒不让步的久已确立的地区风格，把摇滚铸造得具有某亚文化、某政治群体和某代人的属性，避开政府干涉、介入与控制所产生的良性或恶性效果。正如爱德华·拉尔基（Edward Larkey）说明的那样，"以前有关种族和文化的同一性的设想应需作为新的文化传统加以反思，语言、音乐的变革已然出现，以对文化的国际化所带来的挑战做出反应"（1989）。这个过程的某些阶段不止在一个社会中重复出现，犹如早年只听英-美管乐队，尝试建立其当地复本一样。类似的情况在70年代发生于德语国家，晚近，出现于苏联：直到80年代后期，墙上和公共场合的涂鸦才开始赞赏苏联本国的摇滚乐队，它引起人们注意并与以前到处墙上都有的赞赏甲壳虫之类西方乐队的词语竞争。在跨文化扩充过程中，政府并非是一个虚设的玩家，拉尔基指出了在德国、奥地利和瑞士等国政府及生产的导向所呈现的复杂交织状况。即使是在自由民主的西方国家，如瑞典政府的一个委员会于1976年也居然会昭示出下面这样的话来："重要的是政府一如既往地关怀技术进步并能采取行动指引其发展之成效以纳入与政府的文化政策目标相一致的轨道。"（Wallis & Malm, 1984）

可见，工业跨文化不比其他任何权威力量更能强行影响内部分歧和差别显著的反击力量，迫使其和解妥协，公平竞争，放出新手段，赖以存活。例如，"民

族-通俗/全球节拍/世界音乐"之类的划分,可能出现于80年代末,在跨文化的经济和意识形态中,具有改变所有厂家及其生产活动的潜力,不过也并不尽然。即使缺乏实际证据,这种情况看来也像是出自基层,而不是从上层往下压,尽管工业组织通常善于操作潮流。根据毛姆提供的资料,在1986年,某录音集团公司的主管人员认定"世界音乐"是一个可阐释的能发芽的分类。西蒙·伏利斯(Simon Frith)指出,全球性风格群的观念事实上已经重构了工业"作品"的途径。代替通过生产系统以建立各种群体,制造商们能轻而易举地确认、塑造和提拔一个可供利用的世界范围的天才。这便恰似工业大章鱼穿上了新的外衣,而世界的音乐感受和本土音乐家们的作用将会被深刻地改变。法属瓜德罗普群岛一个乐队的核心人物卡萨夫发明出该地区的风格新颖的音乐,通过对制作技术和媒介精到地操纵,获得跨地域的成功,这种富于进取心的自我包装和推销,则是适应了某种全球营销策略,并不是以意义不大的地区能量为特色而被大公司们买断,然后束之高阁,放弃掉。

 统一模式的另一个局限性在于那些自己的音乐正在商品化的族群的相互活力。以英国的南亚人来说,班尼尔基发现"南亚音乐(bhangra)重又激活自己的销路,简直跟主流音乐经济无关,也许,这反映出悠然于主流社会之外的社区的游离性,并增加其音乐家的归属性质"(Banerji & Baumann,1990)。该文还包括这样的统计数字:"大约25%的盒式录音带海盗版是在家里制作的,这威胁着'合法'公司的存在。"(Banerji & Banmann,1990)一旦闯入亚文化音乐生产领域,班尼尔基和鲍曼描述的情况,对工业跨文化所面临的复杂性,极有教育意义。他们的论文强调某种进取的可行性——就一种可推销给主流文化的地域风格寻找并存价值时,其利益相互对抗的自我定位以及促成的技巧。

 论及此种内集团类型的活动。导致跨文化的第二类型:杂居跨文化(diasporic interculture,逐字意译应为:散居世界各地,与它族杂处而居于少数地位的民族之间的文化),它产生于跨国界建立的亚文化关联中,昭明此类跨文化的一个方式是把它设想为一套覆盖于北美及欧洲政治地图之上的清晰可见的、具有可塑性的透明膜,我们应当使用不同的色彩彰显各亚文化的有所区别的网络,连接其人口集中点:南斯拉夫人、希腊人、犹太人、印第安人、中国人、吉卜赛人……结果那浓密的色彩堆积处便会描述出这个区域的巨大的杂居跨文化模式。虽然个例研究正在积少成多,但我们也只能粗略地勾勒出这些和那些分散的人们是如何保持接触并相互影响的。

 应当强调一点:他们与"故土"不存在某种简单化的关系。观察笔者前面所沿引过的概略的杂居情况(Gold,1984),它提供出了一个极好的反衬;在那些地

方"祖国"一词备受青睐。高尔德指出,一方面"祖国"对这些人们相当重要,另一方面他们却"并不过多在意其含义"(Gold,1984)。同时,高尔德马上说明祖国这一观念受制于圈内人,而不是圈外人,"它并非仅仅是附属于移民的标签,它的意象极倚重于其属性"(Gold,1984)。我们没有任何系统的方式可以揭示意象——安德逊(Anderson)称为"幻社区"——如何被跨时间地创造出来或激活出来,然而却面临更大的挑战去说明杂居跨文化情况:可能会不只存在一个"祖国"。保尔·基尔诺依(Paul Gilroy,1987)令人信服地说明,对大不列颠的"黑人"而言,人们必须考虑非洲、加勒比群岛以及美国黑人的影响,当考察上述四角关系的其余三个地区时,情况同样如此。

类似的杂居跨文化网络差别非常大并且有着某种复杂的舛互结构,当他们逐项建立起对应于故土的人们和风格联系时,也会魔术般地召唤起国外的网络。让我们仍以上文引用过的英国的南亚音乐(bhangra)为例:这种音乐由锡克族的、印度教的、穆斯林的、贾因族的以及基督教的旁遮普人表演并为他们所欣赏。(Banerji,1990)因为旁遮普人"支配着在英国的南亚人的文化意念,这种南亚人社区包含有孟加拉国的西尔希提人。瓜加拉提人、孟加拉人和以前移居到东非的南亚裔人",因此,该音乐实际上扩散出许多国外的南印度版本(bhangra 是锡克人音乐,印度国外的非锡克教徒及非锡克人居然也会认同它——译注)。它的流行也意味着其网络已扩展到"美国、东非和澳洲"(Banerji,1990)。80年代中期旁遮普文化如雨后春笋般地兴起,其部分原因在于当地对其文化自身的热衷,"就其主要历史脉络而言,亦在于它根植于一个以极广阔的文化多样化和强劲的横向营养为特征的地区"(Banerji,1990)。我们可以用考察旁遮普人的视角来尝试理解犹太人的音乐家,他们运用其与生俱来的多才多艺的能力,从移民营即刻进入录音棚和好莱坞,并获至最佳效果,笔者觉得这将不无裨益。

另一个研究杂居网络的有利的视点是具体的个人。安德尔斯·哈米尔伦德(Anders Hammerlund)1990年在给笔者的信中述及一位住在瑞典的土耳其音乐家费克锐特(Fikret),其状况可资考察。费克锐特致力于土耳其音乐与西方音乐的个人融通,导致一种非常复杂混乱的情况,瑞典人把他视作土耳其民间音乐的代表,乐于支持他,做一种美好而自由的超文化应当是少数民族做的事。然而,费克锐特主要是在瑞典学会土耳其音乐的,他出生的家庭认为音乐是不可接受的职业选择。同时,在瑞典的土耳其人尽管不太欣赏费克锐特的音乐,但却把他那些受政府支持的录音产品看成民族的骄傲。最后,费克锐特的作品返回故土,在土耳其反而"为音乐作为社会活动的独立领域铺平道路"。类似费

克锐特的例子恰好说明,当想象中的"故土"不得不被理解为本地的人们、各种风格,甚至家庭时,即使是一个音乐家,他跟他原生地的关系也可能会非常的复杂。与之同时,其"客居国"(或他的新"故土")亦给他提供一新的社区(Anderson,1983),或因开辟一个被原故土所否定的创作空间,而提供给他一新的情感架构。此外,他跟他那些移民同胞的关系也会出现问题,因为身处国外,他们的"故土"理想以及严格的土耳其人的观念似乎跟他大相径庭。

在杂居跨文化的音乐表演界,没有什么东西是简单化的,前西柏林国际比较音乐学文献中心所编的一本文集很好地说明了这一点,该文集之成就在于调查了150多个乐队,它们都被广泛地走访过并录了音。尽管几乎所有的乐队都呈示出杂居的跨文化网络,但是其组织、活动和风格选择之方式和历史的范畴却极为广泛。当代研究者感兴趣的参数之一,或许应是这些乐队在社区范围活动的外延,以及试图延伸到的更广阔的其他耳曼人群及日耳曼人的范围。另外的补充因素是乐队成员是否都是纯移民或有部分日耳曼血统。就瑞典人的情况来看,杂居跨文化的音乐表演界里的混合状况可能是音响/文化的易传播的本质所造成的结果,也可能简简单单地就是因缺少新来的乐师而把欧洲(或如在美国把白人)拉入乐队以凑够人数的结果。

从杂居跨文化的语境来看,音乐状况系根据那些在国外的人们如何看待"故土家园"而变化。在美国,老的移民族群,比如日耳曼人和爱尔兰人,有很长的历史,记载下了其音乐与政治相关联的方式。就日耳曼裔而言,美国曾两次去到他们的故土打仗这一事实,导致其民族音乐表演的某种扭曲和改变。然而,倒回19世纪那些"美好的昔日",日耳曼裔社区恐怕更为关心"故土家园"的危机。比如与丹麦人的战争(1864年,普鲁士、奥地利对丹麦的战争——译注),这场战争在美国主流社会并未引起多大议论便过去了(对丹麦裔美国人亦然如此)。而就爱尔兰裔来说,"故土家园"跟英格兰霸权主义的令人痛苦的关系,150年来,一直是其关心的重点,由此孵化出了大量的歌曲并开创无数音乐家的职业生涯。对晚近的移民族群来说,情况亦相仿。立陶宛裔(和其他巴尔干裔)美国人半个多世纪以来都把"故土家园"定性为被"奴役的国家",并把自己视为俄罗斯殖民主义的受害者。这就使其与怀有同样想法的乌克兰人结为某种联盟,一起参加同样的音乐活动。巴尔干诸国国体的缓慢变化在立陶宛裔社区(指美国的立陶宛人聚居区——译注)引起了余震,感受到文化表达的自我展现;一个独立的祖国即将出现,我们跟她的关系应当如何呢?1990年时,这都还是个幻想,1991年则成了事实。在1981年,立陶宛还没有土生土长的摇滚乐队,而在1991年,立陶宛摇滚乐队到美国访问演出时引起极大的轰动。同时,

曾是立陶宛的童子军却在美国长大的"美国人"访问维尔纽斯(立陶宛首都)时发现,他们反而可以在那儿向新结识的朋友们教授本民族的传统,而童子军在立陶宛曾被禁长达 50 年之久(Julija Gelazis,1991)。

特别明显的是:与工业跨文化有所不同,许多杂居跨文化的音乐都与此类口头传承(真正的、方式古老的、面对面接触的)以及交流的临时分离模式缠绕在一起。要是底特律的阿拉伯裔美国人或德国的南斯拉夫人吸收他们的音乐的活力,作为文化营养,其含义便有微妙的差异,有如用新鲜的材料做菜,而不是吃罐头食品。就此而言,作为移民或"种族"直接面对就在面前的故土的音乐家,和摩挲来自时空中某点(如美国某地某时)的盒式音带,不是一回事;同样,拨通 800(美国免费热线)电话跟某地的不知姓名的交易者谈话与跟商店里的售货员直接打交道,其感觉也不相同。以威斯康星州韦克菲尔德城的麦克·欧尔里奇为例,这个苏必利尔湖畔的城市简直就是塞尔维亚文化中心。詹姆斯·勒瑞(James Leary)详细地描述了麦克的经历和影响:"1937 年,麦克从密歇根州北部搭便车到芝加哥,在芝加哥的南区第一次听到坦布拉音乐(tambura,流行于南斯拉夫塞尔维亚人中的一种长颈弹拨乐器)。1946 年,密尔沃基的彼得·马可维奇旅游到葛比克草原,教会了麦克演奏坦布拉琴,并告诉他在哪儿可以定购到坦布拉琴。麦克坚持不懈,邮购唱片和录音带,参加一年一度的坦布拉乐队聚会,最终在该领域做出诸多发展。于是,麦克便教会乐队许多来自南斯拉夫的新的流行曲调,在北部的斯拉夫乐师中形成数量可观的曲目。"(James Leary 1986)

这里,商品化的邮购网络并不太重要,重要的是有同样想法的音乐家的直接交往。搭便车跑几百千米仅仅为了建立某种联系,这是一种强烈的献身精神,一年一度的民族音乐朝圣的聚会强化了这种精神。

活体传播并不一定局限在族群内;拉丁美洲难民教挪威的驯鹿牧羊人唱示威游行歌曲,也涉及跨文化网络的民族音乐传播。笔者怀疑涌入日本的南非人唱《我们毫不动摇》是从唱片中学来的。事实上,示威游行歌曲的传播,究其根本,乃在美国劳工工会/左翼/民权的土壤,以及它在拉丁美洲的发展;这就意味着跨文化的第三种类型———一种全球政治的、高度音乐化的网络——至今尚未得到全面综合的研究。由此,便多少存在某种后农业的"民间"音乐运动,其激发来自美国的"民间复活"运动,它成长起来并支配着跨欧洲的青年人音乐的某些部分。各地来的乐队就彼此的唱片相互学习,但更深刻的则是在各种音乐节上的直接切磋,这些音乐节迅速成为跨国的演员-观众同趣团体。该现状看来需昭明某横跨体系的第三种类型,笔者暂名之曰亲和跨文化(affinity intercul-

ture）。哪怕观众们并非该文化遗产或商品化、离散网络的一部分，各种音乐也似乎召唤他们跨越民族国家（原文为 nation-state——译注）的界限，各种古老的——面对面、嘴对耳——习以为常的传播方式可视为特殊情况。在现代社会中，对于普通市民，亲和集团力量强大，顽强固执，于是，当代全球性文化可让任何人在任何地方为某种选择的音乐所吸引，现在，在左邻右舍就能听到很多这样的音乐。自 60 年代以来，欧美世界年轻人的可变性加速了个人对各种音乐的相当随意的结合。在音乐厅外抑或在其他某地组合一个研修会，任何"民间"艺术节都有活生生的传统舛互交叉的感觉。空前的瑞典法伦民间艺术节现已为孩子们设立长达一周的营帐，年轻的斯堪的纳维亚人可以在那里尽可能多地吸收来访的乐队的音乐风格和感受，笔者参加的那年，艺术节就简略地叫作"种族-90"（Ethno-90），我们所偏爱的一个文化前缀（ethno）变成了艺术节招牌！1991 年青少年音乐夏令营如飞般长进的浮夸则是向被法伦艺术节和少年音乐家协会瑞典分会所吸引的 15 到 25 岁的年轻人详细说明其四个目标：

——通过音乐使来自不同的国家和文化背景的年轻人相互接触和了解。

——给非伴随年轻一代文化的音乐输送活力。

——激活充满细微差异的世界各民族的音乐文化。

——在年轻人中强化文化遗产和主体性。

现在这当然可以被看作是超文化运动，这种浮夸也当然是自由民主、文化多元主义、跨文化亲善的各时期的反响。虽然如此，法伦民间艺术节不是国家机构，而且尽管少年音乐家协会的国际网络接受一些资助，但是，它们绝非是按大音响公司命令行事的跨文化官僚机构。最重要的是：夏令营用一种审慎的反文化的方式允诺直接展示和交流各种音乐；在表面上，牟利动机和文化霸权毫不显山露水，此外，姑且忽略其涉及最终获利者的迷惑人的用词，建立亲和团似乎是其直接目标。

一个乐队接一个乐队地听音乐或甚至相互在彼此的乐队中演奏，如在柏林、斯德哥尔摩和马萨诸塞州那样，已导致乐队采纳各种音乐表演方式，无论在本地还是在国外，这些乐队在同样的音乐会和艺术节上演出，即使大如美国这样的国家，也有相当数量的发达的场合与剧院，各种杂居的民族音乐之代表人物们在那儿相遇。常见的情况是超文化伸出援助之手，创造此类的语境。比如，华盛顿特区一年一度的美国民间艺术节。当然，录音商店也为音乐思想提供食粮，在任何特定的地方，工业跨文化和杂居跨文化两者都有活体和离散两种文本。某一特定城市，艺术节或商店都能创造出没有边境的音乐世界，如同横贯，或悬挂在国境上空，这就更进一步地扩展了笔者有关跨文化的界定。某

种非常特殊的跨文化亲和的趋向甚至成为一种国家传统:"最激烈的非美运动人士应当是印第安人而结果却是德国人。"19世纪末以来,在卡尔·梅依(Karl May)虚构的美洲印第安土著英雄小说的影响下,他们资助上百个西部传说俱乐部。类似的亲和集团甚至会创造出新的跨文化模式来:"在发现他们自己是崇拜的主体后,一些德国人家里的印第安仆人以致激动得研究其印第安文化来。"(Kealiinohomoku,1986)最后,正如其他文化一样,跨文化亦需要从一种个人的角度来理解:它不仅围绕着我们并在我们之间,而且还在我们内部。(Ethnomusicology,1992)。

(编译自马克·斯洛宾《全球化音乐文化研究》)

中国的"均"和日本的音阶

[日]东川清一　陈海宇译

　　两年前,我在从事教学研究工作的东京学艺大学退休时,曾以《关于中国音乐理论用语"均"的研究》为题做了研究。今天我也将和"均"这个概念密切相关的问题同大家谈谈。如果作为一名音乐学者做自我介绍的话,首先应该告诉各位的是,我从年轻时便对西洋音乐史特别是对17、18世纪的巴洛克音乐有着浓厚的兴趣,特别是以当时德国音乐的杰出代表——巴赫进行学习研究。我想在座各位也知道,1950年借纪念巴赫逝世两百周年之际,人们计划出版巴赫的新全集以取代当时已很有名的全集,并开始着手于新全集出版所必要的基础研究工作。正因为如此,在1950年年末,令人吃惊的划时代的研究不断涌现。在这些基础上,校订过的新版巴赫全集也不断再版,而我自己也追随着这个潮流,对巴赫进行了一丝不苟的刻苦钻研。我成了人们所说的巴赫研究专家。60年代的后半期,作为获得封波儿特奖学金的留学生,在德国留学期间,我也以《巴赫时代的音乐理论》为题进行研究。

　　这样的经历,对我来说其中有非常宝贵的体验。在那期间我一直对西洋音乐以外的音乐,包括日本的音乐,毫无兴趣,甚至连自己也未意识到这种状况。这正反映了当时日本音乐界的实际情况。对此我深感惭愧。即便是现在,日本的状况也仍然是研究西洋音乐的学者将非欧洲的音乐放置一边,而研究非欧洲音乐的学者们则自称是"民族音乐学者",而且将自己组成一个特别团体的倾向依然存在。在我看来,这种倾向对音乐学来说是很大的不幸。我认为作为一个音乐学者,还是应该跨出自己的专题范围,广泛吸取古今和东西方音乐的研究成果,开阔自己的视野。只有这样才能在自己的领域中,找到自己的研究课题。

　　那么,我为什么想到向西洋音乐一边倒是不行的呢?这里面有错综复杂的理由。现在回想起来,一件偶然的事情对改变我的想法起了很大作用。这件事其实没有一点出奇的地方,但对于现在的我来说成了难忘的回忆。今天在这里做一点介绍。

那是距离现在28年前的1967年,有一位热心研究日本音乐的先生迎来了花甲之年,为此而出版纪念文集。我和那位先生曾在同一大学共过事,无论如何也应在纪念文集中写上一篇。当时我是这样想的,因为这是一本日本音乐研究专家的纪念文集,如果登载一篇关于西洋音乐的论文,那是没有什么意义的。虽然这样想,但是却没有一点动力和勇气写一篇关于日本音乐的论文,我曾于某时就手头有的问题,也就是当时日本音乐学者们时常提起的"去Fa Si"的用语开始调查。但是越调查就越感到其深奥莫测,并发现了许多调查开始时没有预想到的深刻问题。就这样,我完全进入了"去Fa Si"的专题研究,进而开始构想,并形成了一种新的不仅对日本音乐而且对西洋音乐的研究也起作用的音阶理论。这就是我的论文《去Fa Si杂考》。

现在看来这是一篇有着这样那样不足的论文,但对我个人来说这却是一篇难忘的论文,在那以后,我已出版的有关音乐理论的论文集《音乐理论的思考》也收录了此文,现在我并不想在这里介绍这篇论文,只是为了让各位更好地理解我的思考方式,便引出了以上的回忆。今天的演讲我想从这篇论文题目中所提到的"去Fa Si"展开。"去Fa Si"也可写成"去四七"。在我国目前通用的有名的音乐辞典中有"去Fa Si音阶"这样的条目,其释文如下:

明治时代(1887—1912)使用的语言,指由Do Re Mi Sol La构成的五声音阶,当时日本唱名使用的是ヒフミヨイトナ。其中除去了四度和七度也就是略去ヨ和ナ之后所产生的音阶的俗称。

单单看这个条目的说明,"去ヨナ"和"去Fa Si"是可以等同起来考虑的,但是只要稍做调查,便可发现这是一个并非如此简单就可以解决的问题,为了便于让在座各位一起来思考这个问题,这里为大家准备了谱例,请看图1。这里有三个音阶,首先请看(a),这个音阶确实可以读成"Do Re Mi Sol La"唱名。如果可称之为"去ヨナ"的话,也就是"去Fa Si"的意思。这样讲也似乎可以,但是谱例(c)又怎么样呢? 唱名是"Do Re Fa Sol La",很多人认为它并非是"去Fa Si"。不知在座的各位怎样考虑的? 我认为无论是谱例(a)也好或是(c)也好,都有三种音阶的唱法,请大家和我一起来确认这些音阶的唱法。例如,谱例(a)不仅可以读成Do Re Mi Sol La,也可以读作Fa Sol La Do Re,或者是Sol La Si Re Mi。从理论上来讲,这三种唱名用哪一种都是自由的。例如,这里为了和谱例(c)做比较,有必要选择三种唱名的哪一种,必须明确的是利用由七声组成的西洋音阶 Do Re Mi……所必要的不可缺少的步骤,那么就让我们来看一下这三种唱名法的选择。参照唱名法的原则来看,由二全音构成大三度的两个音,可以读作Do-Mi, Fa-La 或 Sol-Si。我认为其中Do-Mi的读法比较适合日本音乐,使总

结出了"二全音 Do-Mi"的规则。根据这个唱名方式,谱例(a)可以命名成"Do Re Mi Sol La",谱例(c)可以命名成"Sol La Do Re Mi"。这样一来,这两个音阶都成为"去 Fa Si"了,但我从未听说过谱例(c)被称为"去ヨナ"。

再请看谱例(b),这又怎么样呢?虽然同样是五声音阶,但这里像 d-ba 形成的减五度(向上转位变为增四度)音程。这两音便成了 Si Fa,转位后成 Fa - Si。这里按上述命名法原则,这个音阶在这种情况下只能读作"去 Fa Si",但是意外的是,这个音阶也被视作"去ヨナ"。这到底是为什么呢?为了区别谱例(a)和(b),前者被称为"去 Fa Si 大调音阶",后者被称为"去ヨナ小调音阶"的也不少。根据以上事实,我马上做出了自己的解答。关于构成调式音阶的音,如称主音(Tonic)为第一音级,其次的上主音(Super-tonic)为第二音级一样,给他们编排了号码。我称这种编号为"音级名"。顺便提一下,在英语里这是 Scale degree,在德语里是 Stufen-bezeichnug。因此,这种音级名和唱名是完全不同的东西。但意外的是在日本被混同使用的情况很多。其实,在我看来,刚才所引的音乐辞典的执笔者也是混同了唱名和音级名的用法,可以随便将一二三四五六七音级名与 Do Re Mi Fa Sol La Si 唱名置换使用。特别是对于音级名来说,日本的前辈们把(a)和(b)作为日本民谣的基础音阶,并与西洋音乐的大小调音阶做比较。这样来看,谱例(a)中仅仅是大调音阶中省略了第四和第七音级,谱例(b)不也是小调音阶的第四和第七音级的省略形式吗?两者有着惊人的一致性,无疑可以称之为"去 Fa Si"。但有"去 Fa Si"的谱例(c)却又没被称为"去ヨナ"。很显然,这可以说是从音级名这一层意义上来理解的有力证据。现在,我举出了唱名和音级名混同的例子来作为今天讲座的开始,而这种混同已经日常化了。请看图 2,这是中国对雅乐特别有研究的著名雅乐家芝佑泰(1898—1982)的著作《雅乐通解》(1967 年国主音乐大学校刊)所载的图。芝氏在这里指出了中国和日本雅乐七个声名不同的使用方法。

那么两者有什么不同呢?我想从刚才的说明中也可以了解到,中国使用的是严格的声名法,而与此不同的是日本雅乐中则是以宫为第一音级,商为第二音级,这显然以音级名的用法来命名的。而且从我国雅乐的历史角度来看,这七个声名从中国传入以后,作为音级名被一直沿用,即便是现在,我国普遍使用的七个声名仍是音级名的用法。因此,请在座各位读我国的文献时须注意这一点。

以上是在命名唱名时的注意事项。我们一面注意到以上的一些事项,一面把图 1 中三个谱例的唱名再来命名一下。在这里,我又注意到了以前根本没有预想到的难题,从而又提出了疑问。简单地说,这个疑问便是谱例(a)和(c)共

有同样的唱名,而与此相对的只有谱例(b)含有其他的唱名。这样的情况如何来考虑才好呢?而且在我以前,关于这些问题谁都未提出过。这里所说的是图1谱例(a)被称为"去Fa Si大调音阶"。谱例(b)被称为"去Fa Si小调音阶"。这是由于这两个音阶的关系,采用了西洋近代音乐中的"大调",也就是在后面我要叙述的按我的理论所说的"大调式"或"Do调式"和"小调"(正确地应是"小调式"或"La调式")相比所致,从而被普遍混同使用。但是很明显,这种一般的解释是不妥当的。无论是"大调音阶"或"小调音阶",相互间都由同样的唱名所构成。这并不是谱例(a)和(b),倒不如应该说是谱例(a)和(b)之间的关系更为相似。这究竟应如何考虑为好呢?其结果是我以这个问题作为契机,研究产生了以是否共有同样的唱名来分类音阶的方法。而且,作为日本传统音乐的童谣和民谣,也可根据这样的方法,按照图3那样来分类整理。

请看图3,与此有着决定性重要关系的是,在对每一首童谣和民谣所用何种唱名调查的同时,又将共有同样唱名的曲子归于同一组,这样便成为图3那样分成四组。换言之,也就是仅仅从唱名的命名着眼,形成这样的分类。我把这样的组合称之为"类"。这是我在古希腊Genos音乐理论中所受的启发。是否共有同样的唱名,也可以检讨音阶中所包含的音程内容是否相同。这就如同古代希腊人根据音程内容不同,把音阶分为自然(diatonic)、变化(chromatic)和等音(enharmonic)三大类一样。

日本的童谣和民谣像图3那样分成四大类,同属一类音乐的音阶可以根据终止音以及主音的唱名来确认区分其音阶数目的调式。请看图3,共同拥有Do Re Mi Sol La五个唱名的音阶组,我把其称之为"阳类"。"阳类"又根据主音的唱名可分成Do调式、Re调式、Mi调式、Sol调式、La调式五类。根据以上理论,我们再来看图1的谱例,如果把其最低音作为主音来考虑,谱例(a)和谱例(c)同属于阳类,而只是调式不同,也就是说谱例(a)是阳类Do调式,而谱例(c)是阳类Sol调式。那么,谱例(b)又怎么样呢?因含有其他的唱名,而另属"阴类"。而且以其最低音作为主音来看的话,是属于阴类La调式。

现在回想起来,当初我用"类"这样的方法来分类,这对我以后的研究有着极其重要的意义。由此而想到的也想在这里讲一下。我最初正式发表以上所讲的"类"的分类方式是在前面所提到的论文《去Fa Si杂考》中,但是关于其出版年代,不得不提一下,这篇文章本身其实很早就完成了,其中部分内容已于1970年12月在音乐界作了口头发表,而且全被收入纪念论文集,直到1978年才出版。对我来说使我无法忘怀的是文章发表的第二年,一篇与我的论文思考方式完全相同的德语论文的发表。这便是登载在1975年德国音乐学会机关杂

志《音乐研究》上的库尔特·莱茵哈特的论文《音乐与实践的系统论》。至今我还记得,当我读完这篇论文后,对库尔特和我出于完全同样的思考方式而大为惊喜,直至20年后的今天,我都认为能使我鼓起勇气,多年执教传授理论,库尔特给了我极大的帮助。可以说这位柏林自由大学的音乐学教授,比较音乐学者库尔特是我终生难忘的恩人。

让我继续我们的话题,我想运用我在调查日本传统音乐时所用的方法来观察一下西洋音乐史上的音乐会是什么样呢?请看图5,这里至少有两个要点:第一是和图3日本音乐四种分类方式不同,而西洋音乐一般是以"自然音阶"作为基本音阶归为一类,也就是归总为"自然音阶类"。但是在古希腊与自然音阶(diatonic)相提并论的还有其他两类音阶,这就是"变化音阶"(hromatic)和"等音音阶"(enharmonic)。只是它们在欧洲中世纪以来渐渐被淘汰。这里重要的是第二点,在图3中,调查对象是童谣和民谣,因此可以不管其什么"均"和"调",因为牵涉有关绝对音高的问题,故在这里暂不作议论。

请看图5,最上面是Do Re Mi Fa Sol La Si七个唱名齐全的音阶,这一般记为自然音阶。在其下面是以这七个音各自作主音,被记为七个调式音阶,它们和图3的情况完全相同。问题便从这里开始,即这七个调式音阶如何被配置在特定的绝对音高位置上。对此,如果我和中国音乐理论没接触的话,那么不能想象我会用什么形式来对待处理。在这里,与此相关联的至少有两点。我想就以我和中国音乐理论的接触来阐述吧。其一是,根据这张图,一般"G大调"是以"G调Do调式"来称呼的。我过去一直认为至少在理论上认为各调式是根据其主音的音名和唱名来判断的。像"G大调"应称作"G调Do调式"。此后,又知道这方法在中国很早就被使用了。这对我来说使用这样的称呼更增加了勇气和信心。

还有,与此相关联的是,当我初次接触中国的音乐理论用语"均"。那时,我真有点踏破铁鞋终于发现真理的感觉,但是严格地来说,我认为这个"均"和我在古希腊音乐理论中所见tonos是完全同样的思考方式。由此,我也确信,中国的"均"和古希腊的tonos是同义语。

那么"均"是什么呢?为了便于了解我的理解方式,可根据图4来陈述。最上面的还是七声音阶被作为均的绝对音高的均音阶记录的。在中国,宫是作为均的基准音来使用的,这个均音阶便成了"林钟均"。因此,以这一音阶作为基础,下面的七个调式音阶也都是林钟均。但是,因为这七个调式中各个主音的律名和声名不同,便又成为不同的调和调式。像这样林钟均最上面的调式音阶应该称作"林钟均林钟调宫调式"。在图4中各调式作什么均,什么调,什么调

式只要看左侧栏便可以知道了。

不用说这个"林钟均林钟调宫调式"是我自成一派的说法。不知中国的各位学者,对这一说法是怎么看的。在日本,由于名称太长,笑话的人为数不少。可是我认为这里不需要的要素一个也没有包括在内。这完全可以作为正式的名称来考虑,但是并不一定要使用这样冗长不省略的名称。只要不使前后关系产生误解,无论怎么缩短,都是可以的。在这里重要的是在均、调、调式三者中只要了解其中两个,余下一个也只要稍微想一下,便可以推测出来了。例如"林钟均林钟调宫调式",如果说是"林钟均宫调式",马上便可以推出"林钟调"。因为林钟均的宫调式主音只能是林钟。同样理由,如果是"林钟调宫调式",也可以推定出"林钟均"。在中国,例如,"林钟商"有时是"林钟均之商调式"(林钟均之南吕调商调式),有时也可以作为"林钟商的商调式"(仲吕均林钟调商调式)。是哪一种意思,便要从前后文关联意思来决定。这也并不是不可思议的。但是对我来说,正如前面所阐述的那样,必须根据其前后关系的情况来进行省略(其他是不允许的)。在中国是否也是这样来考虑的?从古代文献来看,是否允许我这样的思考方式,请各位一定赐教。

这里的图5,只是把图4的内容换写成西洋音乐的记谱法,因此,对图5来说,并没有必要在这里作特别说明,而只想对"均"的命名法,稍微陈述一下。在中国为了命名"均",把宫作为基准音来使用是很普通的。但应该以哪一个音作为基准音,不同的音乐也有所不同。就我国来看,如果音乐家们对此一直很重视的话,前面所提到的"阳类"以 Sol 为基准音,"阴类"是以 Mi 作基准音的。但是,如果以西洋音乐的情况来看,毫无疑问 Do 应该作为基准音来使用。从欧洲人"Keyofc"的说法来看 Do 放在 C 位置上,即为 C 均是很普遍的。但是在这里必须注意的是,西洋音乐的五线谱记谱时,作为"调号"的#和♭也可以任意使用。对此,根据不同的音乐,基准音的变更不是件麻烦事,如果将作为调号的升降号数差别表示出来,那么均之间的近亲关系也就能明显地显示出来,而这种方法的有效性也就一目了然。在这种情况下,关于#和♭的个数问题,我曾说过希望在我国将"#均"称为"一个升号均",2♭均称为"两个降号均",然而根据这种方法,在不用#和♭的均中,就称为"还原均"。

以上所介绍的是我边学习中国音乐理论边构想的音阶理论的一部分,我认为这对于音乐史上种种理论用语的分析研究,有着重要意义。

中国的"均"和日本的音阶

图 1

(a) do re mi sol la / fa sol la do re / sol la do re mi

(b) la si do mi fa

(c) sol la do re mi / do re fa sol la / re mi sol la si

图 2

古代中国五调声名对照表

律度	1	2	3	4	5	6	7	8	9	10	11	12	(1)
宫调阶名	宫		商		角		变徵	徵		羽		变宫	宫
商调阶名	商		角		变徵	徵		羽		变宫	宫		商
角调阶名	角		变徵	徵		羽		变宫	宫		商		角
徵调阶名	徵		羽		变宫	宫		商		角		变徵	徵
羽调阶名	羽		变宫	宫		商		角		变徵	徵		羽

日本雅乐吕律基本四调阶名对照表

律度	1	2	3	4	5	6	7	8	9	10	11	12	(1)
吕七声	宫		商		吕角		变徵	徵		羽		变宫	宫
律七声	宫		商	清商		律角		徵		羽	清羽		宫
吕兼律半吕半律七声	宫		商		吕角			徵		羽		变宫	宫
吕兼律半吕半律七声	宫		商		吕角	律角		徵		羽	清羽		宫

图 3

	基本音阶	惯用名
（阳类）	← … do re mi sol la do re mi sol la do … →	
do 调式	do re mi sol la do ＝［图1］(a)	去四七大音阶
re 调式	re mi sol la do re	
mi 调式	mi sol la do re mi	
sol 调式	sol la do re mi sol ＝［图1］(c)	律音阶
la 调式	la do re mi sol la	民谣音阶
（阴类）	← … mi fa la si do mi fa la si do mi … →	
mi 调式	mi fa la si do mi	都节音阶
fa 调式	fa la si do mi fa	
la 调式	la si do mi fa la ＝［图1］(b)	云淡四七小音阶
si 调式	si do mi fa la si	
do 调式	do mi fa la si do	

续图

(混合类)		基 本 音 阶											
		←…	mi	fa	la	si	re	mi	fa	la	si	re	mi …→
mi 调式			mi	fa	la	si	re	mi					
fa 调式				fa	la	si	re	mi	fa				
la 调式					la	si	re	mi	fa	la			
si 调式						si	re	mi	fa	la	si		
re 调式							re	mi	fa	la	si	do	
(琉球类)		基 本 音 阶											琉球音阶
		←…	do	mi	fa	sol	si	do	mi	fa	sol	si	do …→
do 调式			do	mi	fa	sol	si	do					
mi 模式				mi	fa	sol	si	do					
fa 模式					fa	sol	si	do	mi	fa			
sol 模式						sol	si	do	mi	fa	sol		
si 模式							si	do	mi	fa	sol	si	

图4

| 均 | 调 | 调式 | 基 本 音 阶 | | | | | | | | | | | | | 调号 |
| | | | 宫 | 商 | 角 | 变徵 | 徵 | 羽 | 变宫 | 宫 | 商 | 角 | 变徵 | 徵 | 羽 | 变宫 | |
|---|---|---|---|---|---|---|---|---|---|---|---|---|---|---|---|---|
| 林 | 仲 | 均 | 林 | 南 | 应 | 大 | 太 | 姑 | 蕤 | 林 | 南 | 应 | 大 | 太 | 姑 | 蕤 | # |
| 林 | 林 | 仲宫 | 林 | 南 | 应 | 大 | 太 | 姑 | 蕤 | 林 | | | | | | | # |
| 林 | 南 | 吕商 | | 南 | 应 | 大 | 太 | 姑 | 蕤 | 林 | 南 | | | | | | # |
| 林 | 应 | 仲角 | | | 应 | 大 | 太 | 姑 | 蕤 | 林 | 南 | 应 | | | | | # |
| 林 | 大 | 吕变徵 | | | | 大 | 太 | 姑 | 蕤 | 林 | 南 | 应 | 大 | | | | # |
| 林 | 太 | 簇徵 | | | | | 太 | 姑 | 蕤 | 林 | 南 | 应 | 大 | 太 | | | # |
| 林 | 姑 | 洗羽 | | | | | | 姑 | 蕤 | 林 | 南 | 应 | 大 | 太 | 姑 | | # |
| 林 | 蕤 | 宾变宫 | | | | | | | 蕤 | 林 | 南 | 应 | 大 | 太 | 姑 | 蕤 | # |
| 黄 | 仲 | 均 | 黄 | 太 | 姑 | 蕤 | 林 | 南 | 应 | 黄 | 太 | 姑 | 蕤 | 林 | 南 | 应 | ♮ |
| 黄 | 黄 | 仲宫 | 黄 | 太 | 姑 | 蕤 | 林 | 南 | 应 | 黄 | | | | | | | ♮ |
| 黄 | 太 | 簇南 | | 太 | 姑 | 蕤 | 林 | 南 | 应 | 黄 | 太 | | | | | | ♮ |
| 黄 | 姑 | 洗角 | | | 姑 | 蕤 | 林 | 南 | 应 | 黄 | 太 | 姑 | | | | | ♮ |
| 黄 | 蕤 | 宾变徵 | | | | 蕤 | 林 | 南 | 应 | 黄 | 太 | 姑 | 蕤 | | | | ♮ |
| 黄 | 林 | 仲徵 | | | | | 林 | 南 | 应 | 黄 | 太 | 姑 | 蕤 | 林 | | | ♮ |
| 黄 | 南 | 吕羽 | | | | | | 南 | 应 | 黄 | 太 | 姑 | 蕤 | 林 | 南 | | ♮ |
| 黄 | 应 | 仲变宫 | | | | | | | 应 | 黄 | 太 | 姑 | 蕤 | 林 | 南 | 应 | ♮ |
| 钟 | 吕 | 均 | 仲 | 林 | 南 | 应 | 黄 | 太 | 姑 | 仲 | 林 | 南 | 应 | 黄 | 太 | 姑 | ♭ |
| 仲 | 仲 | 吕宫 | 仲 | 林 | 南 | 应 | 黄 | 太 | 姑 | 仲 | | | | | | | ♭ |
| 仲 | 林 | 仲商 | | 林 | 南 | 应 | 黄 | 太 | 姑 | 仲 | 林 | | | | | | ♭ |
| 仲 | 商 | 吕角 | | | 南 | 应 | 黄 | 太 | 姑 | 仲 | 林 | 南 | 应 | 黄 | 太 | | ♭ |
| 仲 | 应 | 仲变徵 | | | | 应 | 黄 | 太 | 姑 | 仲 | 林 | 南 | 应 | 黄 | 太 | | ♭ |
| 仲 | 黄 | 仲徵 | | | | | 黄 | 太 | 姑 | 仲 | 林 | 南 | 应 | 黄 | 太 | | ♭ |
| 仲 | 太 | 簇羽 | | | | | | 太 | 姑 | 仲 | 林 | 南 | 应 | 黄 | 太 | | ♭ |
| 仲 | 姑 | 洗变宫 | | | | | | | 姑 | 仲 | 林 | 南 | 应 | 黄 | 太 | 姑 | ♭ |

图 5

(自然类)			基 本 音 阶													
均	调	调式	←…	do	re	mi	fa	sol	la	si	re	mi	fa	sol	la	si …→
#(g)均			←…	g	a	b	c	d	e	#f	g	a	b	c	d	e #f g …→
#	g	do		g	a	b	c	d	e	#f	g=g大调					
#	a	re			a	b	c	d	e	#f	g	a				
#	b	mi				b	c	d	e	#f	g	a	b			
#	c	fa					c	d	e	#f	g	a	b	c		
#	d	sol						d	e	#f	g	a	b	c	d	
#	e	la							e	#f	g	a	b	c	d	e=e小调
#	#f	si								#f	g	a	b	c	d	#f
♮(c)均			←…	c	d	e	f	g	a	b	c	d	e	f	g	a b c …→
♮	c	do		c	d	e	f	g	a	b	c=c大调					
♮	d	re			d	e	f	g	a	b	c	d				
♮	e	mi				e	f	g	a	b	c	d	e			
♮	f	fa					f	g	a	b	c	d	e	f		
♮	g	sol						g	a	b	c	d	e	f	g	
♮	a	la							a	b	c	d	e	f	g	a=a小调
♮	b	si								b	c	d	e	f	g	a b
♭(f)均			←…	f	g	a	b	c	d	e	f	g	a	b	c	d e …→
♭	c	do		f	g	a	b	c	d	e	f=f大调					
♭	d	re			g	a	b	c	d	e	f	g				
♭	e	mi				a	b	c	d	e	f	g	a			
♭	f	fa					b	c	d	e	f	g	a	b		
♭	g	sol						c	d	e	f	g	a	b	c	
♭	a	la							d	e	f	g	a	b	c	d=d小调
♭	b	si								e	f	g	a	b	c	d e

（本文系作者应邀在中国音乐学院所做的学术报告）

当代民族音乐学研究文集

亚洲音乐舆论的创造者

[美] M.胡德　费邓洪编译

在研究中国、东南亚或太平洋的音乐传统时,"空白"一词几乎是找不到的。人们遇到的不是真正的空白,而是我们了解的断层面所造成的空白。从音乐研究来说,这种情况在非西方世界的所有音乐文化中到处可见。年轻人要找一个有实质内容的长篇论文的题目,只需转动一下地球仪,用指头随便把它定在一点上即可。然而一时热情冲动要投身这一领域之前,博士研究生需要一些准备,当考虑某一亚洲音乐或非洲音乐研究的前景时,了解到研究的问题还有待澄清,他的勇往直前的气概就会有所收敛。

在探索的领域里,研究途径和学有所成的学者一样多,这里包含着许多不同的对象,及对所获知识有可能的、性质极不相同的应用。可是仍缺乏公认的理论,更别提研究理论的理论了。因此我们能列出一些优秀的学术研讨的例子,却不能说出培养学者的普遍药方;能列出大量的实地采录的音响集,却不能指出这些文献的任何一致性;能列出实验室令人侧目的一系列器乐演奏的书目,却不能同意甚至理解所讲的问题。那么,音乐的意义何在?能举出音乐学与人类学之间叫人忧虑的休战,却不能给予任何保证,保证其中之一,或两者的结合能提供研究西方音乐的恰当途径。

对亚洲、非洲或世界其他地方音乐文化的了解,依我看,必须要把查尔斯·西格经常提到的"舆论"考虑进去。音乐的创造者,我想,能代表社会的三个不同以及相互依存的方面:a. 音乐舆论,b. 文化舆论,c. 社会舆论。音乐舆论包括了演奏家(或作曲家)与教师、理论家、批评家、用户、听众、赞助人及其他与音乐创作过程有关的人之间的相互作用。音乐舆论受到文化舆论的影响并影响文化舆论。这种舆论是由舞蹈演员、木偶操作员、说书人——使用本土语言的本族人、作家、宗教信徒——一切与音乐创作本身以外的文化创作过程有关的群体舆论所构成。而音乐与文化舆论又都受社会舆论的影响,在某种程度上说,也有反作用。社会舆论则是由特别利益集团、机构组成的。例如社会的经济阶层,有组织的教会、军方、地方及国家政府、政坛精英等。这些音乐、文化、

社会实体,或多或少受制于一些联盟的势力,例如东南亚条约组织、北大西洋公约组织、华沙条约组织、国际共产主义、伊斯兰教、佛教、基督教等。

音乐、文化、社会舆论这三者经常互相影响。并共同代表了我所说的音乐创造者。终有一天,如果,或者说只要非西方世界的音乐运动是以舆论的创造者阵营的智力运作为基础的话,那么,我们现有的知识结构里存在的空白就缩小成为缺陷,老问题的性质也会得到认识。我们也顺便指出,在当代西方世界音乐里,在研究各种流派的作品,如先锋派、爵士乐、摇滚乐、民间音乐、乡村音乐、山村民谣、摇滚山歌及其他民谣——即在研究当代西方音乐的任何有生命力的一类时,对音乐的舆论的创造者的认识,在我的观点看来,具有同等重要的地位。

要进入舆论创造者的世界,该采取什么途径呢?是音乐学?还是人类学?或是两者的某种结合?还是其他的什么途径呢?

有时,人类学家把音乐学看作计算音符的科学。一些音乐学家则认为人类学是追踪什么人种,在怎样的房子里交媾的科学。更精确地,但不是更有启发性地说,我们应指出前者是音乐的科学,后者是人类的科学。或者我们也可把时间花在这个定义上,尽量去寻求对这两门学科更公正的定义。但是让我们采用更直接的方法。我们选地球仪上两个不同的点,来辨明这门或这些学科。这些学科对于理解音乐舆论、文化舆论、社会舆论(对传统负有责任的舆论创造者的总和)的相互联系是很必要的。让我们先研究一下大多数美国人都接触过的个例——从英国输入的披头士音乐在美国的发展过程。

几乎从一开始,这种舶来货及随之而来的竞相仿效就具有某种特征。其中有音乐特征也有非音乐特征。这些特征迅速凝聚了一批起初只限于某个年龄阶层的观众。其魅力似乎在于独树一帜的乐器组合、鼓点、动感程度、节奏、抒情歌词、发式及奇装异服、演奏(唱)者的身体摆动、边看边跳的观众、灯光效果以及挑战性的毫不掩饰的态度。这些特征很快就受到了美国青少年的青睐。处于人生这一特别的年龄阶段,这些青少年很自然与长辈唱反调。标新立异的发式、衣着,放任的身体摆动,给了青少年以一种有别于长辈的鲜明个性。坦率的歌词、特别的灯光及夸张的歇斯底里的态度更是扩张了这一个性。那简单的,与爵士乐的多样化乐器组合颇不相同的演奏手法,那被青少年形容为令人心跳或性高潮般的鼓点、高度的动感、单一的节奏——它们所构成的音乐外壳,就是青少年别具一格的声音世界。这些孩子们就是要表达其与长辈口味习惯截然不同的叛逆精神。

队伍庞大的青少年听众很快就被无处不在的厂家所利用,而这些厂家的成

功令披头士音乐在相对短的时期内也开始影响其他的社会阶层。没过多久,跳披头士舞就变成了正经事了。青少年们放任的扭摆有时会变得笨拙得像抽筋一样。当已婚妇女和老人试图模仿青年人时,这些动作就显得很猥亵。这个音乐创作的风格侵入电视收音机里的广告节目,改变了商业性舞池伴奏乐队的风格,使妇女的裙裾大大高于膝盖,男女衣着潮流都有所改变,而且在其他的许多方面为无数企业提供了生财之道。

作为青少年身份的独特领域而开始的这种反叛长辈的象征性抗争,在商业利用过程中逐步丧失了个性。因此,孩子们要寻找其他的方法来肯定自己的形象,这一形象包罗了失去与现实接触的披头士的各种行为,如吸毒、性爱集会、公开裸体、彩灯表演、印度西塔琴、蓄胡子、特意污秽身体、集体的性杂交、稀奇古怪的刘海等。

回想起来,谁也不会料到,扩声吉他——过去由聪明人发明并弹奏的吉他——会给社会带来这样一个噩梦。

到现在,我们仅仅是很表面地涉及披头士音乐的一些使用者和利用者。如果我们要了解造成社会不同阶层对此种音乐的态度的条件和动机的话,那么显然,我们需要多方的帮助,包括心理学家、社会学家、精神病学家、生理学家,医学界、脑部研究所、商业营销专家及其他领域的专家、学者的帮助。这门研究的主题,我们还未谈及的是音乐,但要在社会文化的环境中研究它,其方法却是多样的。这项研究的目标,足以提供多方面的无价的信息,如美国青少年的心理、家庭管教不当,教育制度的不足,从上一代人来看,强烈希望得到社会的认可,及在广大中老年阶层中普遍存在的想要青春永驻的强烈冲动。披头士音乐也被输出到非洲、亚洲。我们的其中一个目的,就要在此基础上,研究这种音乐对美国、非洲、亚洲青少年以及年龄较长的人的不同影响。研究成果的运用,对在国外树立各种形象的国务院的各部门,对那些需与受商业音乐制作影响的外国政坛人物保持敏感关系的政治科学家,对从事反对国内青少年犯罪的社会学家,对美国总统及其关注着各大城市不断上升的犯罪率的顾问,都是具有重大意义的。

这些途径、目标、运用,大多是和文化舆论、社会舆论有直接联系的,其中的任何一种都以对其主题——披头士音乐——的认识为基础。以上所讲的简史及其对社会的影响只是反映在其表面上的粗略概况。据我所知,系统的音乐研究还未进行,对非音乐的热门问题的回答一定有赖于对纯音乐问题的回答。只有一项对音乐舆论进行完全彻底的研究才能回答一些基本问题。如:造成披头士音乐巨大吸引力的音乐因素是什么?或者说在何种程度上,这种吸引力就不

是音乐性的呢?

前些时候,加州大学洛杉矶分校人类音乐学研究所,以比较为目的,把全部有记载的披头士音乐的节目用于一项研究中,该项研究的主题是"不同的社会及其中的团体,是怎样看待节拍因素与音乐的关系的?"这是一个有趣的可以和青少年对"鼓点"的描绘相比较的内容。已有研究表明,音乐的基本律动比男性心跳的平均速度要慢,与女性相比就更慢了。有一次对一曲音乐的速度测量表明,它是逐渐地缓慢下来的——这是不可轻易地与性高潮的冲动相比较的。然而青少年把鼓点与心跳及性高潮联系起来,可能是由别的一些音乐因素造成的,如乐队强有力的敲击、较低的音区、特异的音质,甚至那较弱较慢时的诱人深眠的单一节奏。此外研究下面的这些有关内容,可能是比较恰当的。它们是和声节奏、旋法、曲调音域、音乐原型和与它们相联系的音乐要素、乐器音质(包括音的发生、延续、消逝,和演奏时将音与音衔接起来的技术水平)等等。

我们应该了解一些早期成功的表演者的学习音乐简史,以便将问题确定到任何程度范围,有限的音乐能力可能对其形式的简单性有影响,或者是否对音乐水平要求不高是出于偶然。这般情况的来源也许有助于形成对披头士音乐做出过贡献的其他类型的音乐。并且通过比较,我们也可以了解到,为什么披头士音乐在人与人的沟通中如此成功,和对相同或不同的观众,披头士的倡导者成功或不成功的程度。

如果我们能全面地理解青少年是怎样看待演出者的话,那么我们对青少年态度的评价就会更加全面。演出者是被观众视为贵族呢,还是英雄?抑或被当作神秘的神灵来膜拜呢?要回答这个问题,我们应把青少年心目中披头士音乐家的地位与交响乐团、室内乐队的演奏家在音乐会听众心目中的地位做比较。偏爱传统音乐会的社会阶层,是把双簧管演奏家或大提琴手视作与之平等,还是有尊卑之分呢?听音乐会的人真有可能要去仿效演奏家的发式,模仿其说话、走路的方式,索取签名,把人家衣眼上的纽扣扯下来当作宝贝珍藏的吗?社会是怎样给这两类音乐家以奖励的?会不会给披头士乐队的钱多一点而弦乐四重奏乐队的钱少一点呢?对于喜爱他们的各自不同的社会阶层,你是如何评价这两类音乐家的价值的呢?对于音乐工作者阶层的其他成员呢?对社会整体呢?在此衡量价值的过程中,我们要考虑到直接受这两种音乐影响的人占社会人口的百分比。观众是只对其中一种感兴趣呢,还是两者兼有?

如果把音乐舆论喻为车轮的话,那么我们仅仅是讨论了轮辐。那么轮轴——演奏家和作曲家的舆论呢?要理解音乐舆论这个轮轴,就必须要讨论一下两种表达方式——语言与音乐。要理解语言中的口头语,最精确的方法莫过

于学会怎样把它说出来。同理,进入音乐表达方式的通道就是通过直接学习演奏音乐的方法获得——披头士音乐就是一个例子。从事研究的学者需要做到这一步吗?当然,如果他真的要深入研究的话。可是一位作家必须杀人才能描写谋杀吗?想想那些如同出一辙的刺激性感的平装书的数量,我们肯定希望答案是"不"。但是我们对暴力及心理动机知道得太多,或者过多,只要有公式般的情节再加些想象,哪个拙劣的作者都可以动笔写书。与之相比,我们对"音乐行为"及其包含的心态所知甚少,更别说试图把音乐行为与由音乐舆论所确定的音乐价值联系起来这样一个更加困难的问题了。而且,我认为,看着实实在在地投入音乐的表达中——演奏披头士音乐——会比单纯地听音乐或看有关它的描述更好地洞察这些问题。

概括地说,从其与富有舆论的创造者的关系着眼,我想强调一下这个事实:a. 披士头音乐代表的是我们现有知识结构的空白;b. 我们对它缺乏了解。到底什么具有音乐意义?如果不否认这个流行的表达方式是音乐传统的一部分,对研究此种音乐吸引人之处的音乐因素的问题的实质,我们就只能臆想了。有一段时间,这种形式的音乐曾和摇滚音乐融合,有可能像其他新奇的时尚一样,它会不断地改变和被修饰,有朝一日就销声匿迹了。然而我们不能因为有这样一个绝迹的可能性的存在,就可以为目前的无知辩护。这种音乐现象对社会的许多不同方面都有影响,如传媒、经济的多层划分、道德及审美标准、人们的行为举止、在国外树立的形象、价值的衡量等。在如今充满社会分歧的年代,我们是不能以"如果忽视它,终有一天它会消失"这样的论点,或把与这股潮流有关的问题搁置一边而不予以重视。激发创作的精神,富有舆论的创造者,是不可能消失的。而且需要提醒一下自己的是,无论是这种还是那种舆论,都包括我们所有人——父母、老师、学生或消费者,通过披头士音乐的研究,我们就可开始研究导致这种气氛的有生命力的因素,而且能为舆论的创造者下一次的出击更充分地做好准备。但要做到这一点,作为研究音乐和人类的科学家,我们须大大扩展我们的知识面以求把目前知识结构中的空白缩小为学术领域上残存的空白点。

我刚才故意在转动地球仪时,点停在美国,是为了举一个大家都有不同接触的例子。让我们再次转动地球仪,使之停在刚才的对面吧。如果在我们自己熟悉的文化中,对音乐的研究已显示出其复杂性,那么,对特定的亚洲音乐的研究肯定更是如此。音乐舆论、文化舆论、社会舆论的形式和风格将有所不同,而每种舆论的有关重要性都会不同程度地随传统的不同而异。但总的来说,在某些特定的条件下,它们代表了亚洲音乐舆论的创造者。让我们来研究一下一个

与甲壳虫音乐相差甚远的例子吧——有一千多年历史的古老传统,我指的是爪哇和巴厘(印尼爪哇东面的一岛——译注)木偶戏里的音乐。在看以下简介时,研究的恰当途径要求切记,要不断联系各种相互联系的舆论创造者。

尽管历史上对木偶戏起源于印度尼西亚这种说法颇有争议,但学者们大多同意它至少有一千年的历史。除了当地文化英雄潘杰的故事外,以印度《摩诃婆罗多》和《罗摩衍那》(二者均为印度古代梵文叙事诗——译注)为基础的诗歌文学在10世纪末11世纪初在东爪哇发展,并随后流传到爪哇和巴厘。在这发展过程中的早期阶段,很有可能,宗教文学、木偶戏的形式及乐器、调音系统、音阶、音符、演奏实践等,就与西爪哇的巽他人,中部、东部爪哇的爪哇人及巴厘人有紧密联系。这三个社会的任何一方都把印度的印度教融入了万灵论和祖先崇拜的宗教信仰中。但是经过多个世纪的跨度,由于文化和社会背景总处于不断变化中,也由于外部因素,木偶戏的风格在不同的社会中有了不同的发展。

今天,从比较的角度可以看出,音乐的形式、乐队的形式、木偶戏的形式、演出者演唱的方式、语言的形式、热衷听众的特点、演出的环境——这些传统在巽他人、爪哇人及巴厘人之间都有显著的差异。而情感是一样的,戏剧载体道具等的作用及对其的使用都有所相似。社会学家认为,在三个社会的任何一个中,木偶戏具有同样的社会意义。但是有这么一个事实——在每个社会中,衡量形式的标准是不同的,木偶戏是以印度文学为基础的,每个社会为树立其独特的文化现象,都已对印度文学进行了长期的完善工作,艺术的组合形式代表了文化遗产的精华。在这个前提下,对音乐形式标准的理解需要对衡量所有传统形式的标准有所认识,由于这个整体的每一部分会涉及并影响其他部分,所以可使我们了解整个传统的内在性质。

解决该问题的方法所包含的社会意义,远远超过了社会学家在宗教仪式的纯功能和作用方面的兴趣。它包括了与人们的行为、人的价值、社会的相互作用、道德准则、品味标准有关的确切的内容。而且,从历史的角度看,甚至社会进化也包括在内。这些,当然对社会学家是具有深远意义的。但除非他不仅打算研究语言表达方式,而且还研究音乐表达方式和舞蹈表达方式(传统的舞蹈形式是建立在木偶活动的基础上的),除非他还精通非艺术的交流方式,否则他就不能超越对功能和使用的停于表面的定义。单单在这个基础上,正如我们已经阐明的,就有微小的明显差异存在于三个颇不相同的社会之间。

让我们用比较的方法,简要地研究一下部分在木偶戏的风格中反映出来的差异吧。可能是起源于东爪哇的最古老的木偶剧形式,在巴厘一直保持着一定的地位。乐队包括两个或四个调成五音制的斯兰琢的十键梅它洛风(用手或通

过键盘机械地控制槌子击打一串分级的金属棒而发音的有明确音高的打击乐器——译注),称作根德尔琴瓦扬(瓦扬——一种用木偶影戏表演神话故事的印尼的尤其是爪哇的戏剧演出——译注)。尽管雅普·钦斯特在人类学的立场上已承认,七音制培洛代表了爪哇古老的调音制,但最近的发现表明,五音制的斯兰琢比七音制培洛的出现早8个世纪。十键梅它洛风本身就是一种古老的根德尔琴。而根德尔琴发展到现在,已有14—15个键,而且是大型爪哇加美兰乐队(规模不一的乐队,起源于东南亚岛屿,主要由固定音高和不固定音高的打击乐器、长笛类乐器和弓弦乐器组成——译注)中主要的即兴乐器之一。值得一提的是,巴厘的根德尔琴瓦扬中是没有即兴表演的。

爪哇和巴厘的皮偶是靠一条中杆牵着的,两只胳膊在肘及肩部相连,有些滑稽的角色还带有下颚。巴厘的平皮偶比爪哇的皮偶更为形象,原因是——据一些学者说——伊斯兰教流入后禁止制造偶像,故较为抽象的木偶就在爪哇出现了。在对东爪哇建于伊斯兰教传入之前的寺庙的维修过程中所发现的木偶像支持了这一说法,它们与现在巴厘的木偶十分相像。值得一提的是,在木偶操作者灵巧的手中,所有的木偶都像真人一样。特别是从帷幕的阴暗处看,油灯发出的闪烁不定的光线,使呼吸及其他一些细节的动作几乎像真的一样。木偶操作者还精于操纵几个木偶、不同的武器,在极受欢迎的战斗剧中,还可能要操纵战马和战车。

作为巴厘印度教宗教文学的主要传播者,皮影戏在宗教节日的庆典和通渡仪式中占有重要地位。对于三个社会来说,木偶戏都是一种娱乐方式。它充满了幽默、机智、悲剧、礼仪、伦理、历史——人类的所有方面及有关神的方面。而且,正如我们所看到的,尽管巽他人及爪哇人在3个多世纪前改信伊斯兰教,然而文学中更深刻的社会意义,仍然是基于10—16世纪东爪哇帝国时期的社会文化现象。外来的伊斯兰教在巴厘从未站稳过脚跟,而巴厘的印度教则成了生活的一种方式,宗教热情的精义都是通过音乐、舞蹈、诗歌、木偶戏、雕刻及装饰品来表现的。在这个社会中,观众和表演者,雕刻艺人和观赏者,法师和普通百姓,作曲家和演奏家,寺庙里的贡品和圣龛,都拥有一个共同的面目。这一面目的每一面,都让我们对人们的行为、交流的方式、政治情绪、个人及公众的责任、忠信、偏见、歧视的表示方式有所认识。

尽管皮影戏有表达宗教信仰这样一个有机功能——或许就是由于这个原因——在一些场合中,巴厘人对皮影戏的态度似乎很随便。实际上,这样一个认识是很容易引起误解的。要在西方社会中找一个类似的例子也比较难。可能在某种程度上,还有点像美国与意大利、西班牙的一些不同之处。与通过教

堂的装饰物来表示信仰宗教的更注重实际的天主教国家如意大利、西班牙相比,美国的天主教徒在教堂做礼拜的态度显得相对严肃些。两种态度都不能表示对宗教更强或稍逊的虔诚,但由于是在各自不同的文化背景中发展的,因此形式指导标准有所不同。有时候,在巴厘的宗教节目中,几种不同类型的加美兰乐队演奏、舞蹈、法师念咒、妇女歌唱表演同时进行,这样就很少人注意到正在进行的皮影戏。然而,看舞蹈或其他节目时,教徒们会发现庆典中也包括了皮影戏。然而在另外一些场合中,宗教节目的整晚都会表演瓦扬古力特,你不会找到比巴厘看该演出更入迷的剧场观众。

在爪哇中部、东部,同样,皮影戏、瓦扬古力特,是在礼节上表演的节目,并被认为是驱疫治病的灵丹妙药,是减轻痛苦及灾难的妙方。爪哇人对皮影戏的认真态度与巴厘人较为随便的态度的比较,有些类似刚才美国天主教徒和意大利天主教徒之间的比较。爪哇礼节的约束及表示赞许时含蓄的态度使人们只是轻微地表露感情,例如,当小丑开下流的玩笑时,场下是没有喧哗的笑声的,但观众的微笑和礼貌的吃吃笑声却清楚地反映了他们深藏的感情,尽管他们评价形式的标准与巴厘人有明显的差异。爪哇社会中具备的高饱和性,可以通过中部爪哇电台经常播放的瓦扬古力特中得到证明。听众对皮影戏的戏剧要素相当熟悉,因为通过故事陈述、木偶操作者的演唱及背景音乐,所有的舞台动作都变得具体了——犹如电视的文字形象。

在爪哇,演出地点的选择,在某些场合中对观众的安置,通常也比巴厘的要正式。在一些城市及大的乡镇里,瓦扬古力特的表演通常是在潘多普(表演的亭台)举行,这个地方是通往王公府或富有商人家宅的正厅的入口。就是在这儿,主人在婚礼或其他一些宗仪式等正式场合中用以招待男宾。女宾则安顿在正厅中。帷幕在普林吉顿(连接演出场地和正厅的通道)中架起,木偶操作者及加美兰乐队在潘多普上正对着帷幕,这样木偶的影子就只能在厅里看得见。有些学者认为,从前瓦扬古力特是一种男性的宗教社会仪式,只有成年男女及正处青春期的男子才能真的观看到木偶及木偶操作者扮演法师时的表演,妇女儿童就只能在帷幕的另一侧看影子。尽管现在在许多地方,不论哪种性别、哪个年龄阶层的人,都可以任意坐在帷幕的任何一侧,但在一些地区,古老的传统依然保持着。在巴厘,由于没有这种禁令,所以所有的观众,除了一些希望有朝一日成为木偶操作者的人,都坐在帷幕的阴面。实际上,在巴厘,木偶戏台只是单面的架设,在木偶操作者那一边是没有地方留给观众的。

爪哇的瓦扬古力特也可以在公共建筑里演出,或在因宗教仪式而在私人家舍旁临时搭的竹台上演出。在小村庄里,条件可能更简陋。不过,只要木偶戏

一上演,就会出现节日的形式。

在爪哇,演出的形式是很正统的,音乐的伴奏由大型的加美兰斯兰琢担任。而在巴厘,只是用根德尔琴瓦扬的二重奏或四重奏来担任。爪哇的演出在晚上七点半开始,还有由管弦乐队演奏的长达半小时或45分钟的序曲,木偶戏在八点稍过就开始。演出分为三段,第一段约午夜时结束,第二段约凌晨三时结束,第三段一直到早晨六点。这是一个相当长的没有中间休息的演出。与之相比,在巴厘,由根德尔琴瓦扬演奏的序曲的开场时间是很不同的,整台演出不到五个小时。

爪哇人对瓦扬古力特的特殊对待及较高的评价还表现在他们对皮影戏不断地进行哲学和社会学上的解释。有人把瓦扬晚会的三个阶段比作生命的不同阶段——少年、成年、老年。由于舞台人物刻画了多种性格,所在诗文及象征主义中,对各种各个章节的神秘的解释,本身就构成了庞大的文学部分。

不管怎样,爪哇人,像巴厘人一样,把瓦扬古力特所叙述的故事当作是他们祖先的事迹。有些主要人物和故事情节主线来自印度,但这无关紧要。有些主角和故事情节则属爪哇,有关木偶器具的术语是爪哇的,音乐乐器演唱的风格,木偶操作者及语言的风格,也全都源自爪哇。台词的诗歌形式在爪哇已有很长的历史了,宗教信仰、迷信、及源自古东爪哇帝国国土的,复杂地交织在一起的行为指导思想,相互糅合,而这一丰富的混合物也是爪哇的。是的,那的确是真的各式传统的组合。这些形式的文化标准都的确是代表了爪哇人祖先的故事。

在西爪哇,巽他人的马哈巴特那塔是一种叫作瓦扬哥雷克的木偶戏,它不像爪哇风格化的木偶那样,牛皮的雕刻及上色都极为精细,也不像形象更真实的巴厘皮偶。巽他的都是圆圆的木像,尽管它们也是在一个舞台的范围内表演,但帷幕却省去了。因此,这当然不是皮影戏。

巽他观众对演出的反应及其演出气氛介于巴厘及爪哇两者之间,比前者严肃比后者随便。我于1957—1958年住在中爪哇的时候,听说在王宫南面广场上的大型公共建筑里,将有一台巽他的瓦扬哥雷克的演出晚会。当我得知在爪哇文化的腹地上,对巽他瓦扬哥雷克的支持竟然如此强烈时,我真的很吃惊。那天晚上,演出过半时,我走回房间,然后和几个爪哇朋友边喝咖啡边继续观看演出。我对整晚观众公开的不断的情绪变化感到奇怪。我对我的同伴说,我从未听过爪哇听众笑得如此尽情,或对巽他演出中的女歌手的特别角色如此公开地表示他们的热情。其中一个爪哇朋友啜饮着咖啡,边摘眼镜,边冷冷地看着我说:"这些不是爪哇观众,他们是生活在琢雕的巽他人。"

巽他的瓦扬哥雷克是比爪哇及巴里的瓦扬古力特更年轻的一种形式,其木

偶的连结同样很好,不仅圆木偶的胳膊是相连的,而且头能左右转动,身子能上下移动甚至部分转动。这些木偶身着传统服装,通常都戴着在舞蹈中不可缺少的围巾。瓦扬哥雷克的一大特色是当木偶在表演传统舞蹈时,动作都很逼真,经过一段激烈的舞蹈,其真实性会达到高度可信的程度,因为由于使了劲,木偶的胸脯就会一起一伏,而后呼吸畅顺,逐渐平静下来。

为瓦扬哥雷克伴奏的巽他加美兰乐队,与爪哇人用于瓦扬古力特伴奏的相比,显得相对小些。它被安置在木偶操作者后面,观众只能看到正在演出的木偶,操作者和乐师则安置在阴影处。女歌手是演出中很受欢迎、很突出的主角。瓦扬哥雷克的功能和作用与爪哇的瓦扬古力特的大致相同,逐渐地,特别是在大城镇里,瓦扬哥雷克通常是娱乐性的。巽他人对文学、音乐及象征主义的解释并不亚于爪哇人。

对三种相连又不相同的传统的简单的比较是为了能够理解爪哇、巴厘木偶戏中的音乐。很显然,单是对功能和作用的研究,只能表面地反映木偶戏的社会意义。三个社会中,调音系统、某些演出形式、关系密切的乐器、操作者和乐师的地位关系、基本的诗歌形式、与戏剧结构相应的生动的音乐形式都有相同之处。但这个总特征对音乐风格的反映只比其对与社会意义有关的功能与作用的描述稍多一点。处于这些抽象的音乐演出的原则范围内的每个社会里,表演家和作曲家都是由音乐风格的特别形式(代表音乐、文化及社会舆论相互关系的特别形式)指导的。就是在相互联系的范畴内,在富有舆论的创造者的范畴内,三个社会间显著的不同之处才变得明显。

音乐研究者怎样才能进入富有舆论的创造者的世界呢?通过语言方式,他可以采用两种交流方式:其他领域发表的学术文章,与富有舆论的创造者面对面的讨论。历史学家、人类学家、语言学家、艺术史学家、逻辑学家、考古学家、社会地理学家、农业学家、心理学家及其他专家发表的学术论点,能向这些讨论提供必要的基础。另外,作为音乐演奏者,他应努力掌握一定水平的演奏技巧。只有音乐表达方式才能使人们达到富有舆论的创造者称为的音乐交流的非文字程度。这两种表达方式——语言和音乐,与有代表性的记载及电影一起,才能为图书馆及案桌提供基本的材料。

<div style="text-align:right">(编译自《民族音乐学》)</div>

亚洲传统音乐的表演者及其创造性

[越南] Tran Van Khe 管建华编译

在西方国家,音乐表演者是作为传递创造性音乐家音信不可缺少的中间人,而这种创造性音乐家被听众或公众称之为作曲家。公众接受这种音乐时是安静的,没有任何参与的。

在亚洲,表演者大多也同时是一个创作者。创作发生在演奏或演唱的同时,人们称之为即兴演奏。也可以说,在亚洲通常的演奏唱者都是一个即兴表演者。他们演奏唱由祖先创造的音乐,并加上了自己的一些东西。这些演奏者不是像西方表演者传递作曲家的音信,而是表达自己;他们不时与听众讲话,听众也报以唱彩之声、摆头、感叹等反应,甚至有人参与音乐演出,正如我们在越南的 dao 歌和传统戏院中所看到的,听众敲着附和的鼓声、立体类型的节奏模式有意识地参与,这些听众是有很好乐感的内行,他们加强着音乐的短句和表达他们的满意或不满。因此,在公众的协助中,音乐表演或多或少地成为一种创造性或再创造性的集体活动。

今天,社会及经济的变迁,削弱或完全废止了这种公众的参与。表演者的创造只局限于部分强度、长度、厚度,而在一些表演者中,连这种有限的创造也已不复存在。

在亚洲,音乐表演的创造性各地均不相同,也由于它们在时间与空间上是不同的。本文略为考察一下亚洲音乐家以前的演奏唱方式,以及今天的情况,并试图寻找亚洲音乐表演中创造性因素减少的缘由。

一、以前的情况

早期,演奏者几乎都是一个音乐的创作者,并且会创造乐器。通典大全中引证的神秘君王伏羲(前2852—前2737年)是古琴的创造者(中国古琴是没有桥码的五根丝弦琴),今为七弦琴。伏羲乐曰《扶来》(意扶助未来),亦曰立本(意建立根本)。此外它也涉及舜(前2255—前2206年),舜曾想象并创造了芦管笛子(箫),还创作了大韶乐(极其静穆)。大韶乐非常美妙,以致1600年后孔子听完大韶乐后说:三月不知肉味。孔子(前551—前479年)还是一位好的古

琴、瑟(25弦琴)演奏家,琴曲《玉兰》(Yu Lan,猗兰,传说孔子周游列国,自卫国返鲁,见兰花在谷中独茂,自伤生不逢时而作)就是为孔子而作。稍后一些时,朝鲜Kaya时期国王Kasil创造了朝鲜12弦琴(Kayageum),与筝类似,他也是一位自娱的演奏家和像宫廷音乐家那样的作曲家。在国王Kasil的要求下,音乐家Ruk为此乐器创作了一些作品。

在公元8世纪阿拉伯传统中,Zyriab制成了一种鲁特琴,此琴比他主人的琴声要亮,他以狮肠弦代替了羊肠弦,并擅长即席演奏。由于回教君王Harun el Rashid也对他产生了兴趣,但他为了不冒犯他的主人而离开了巴格达,接着他在Kairawan建立了歌唱及音乐学院,最后他成为马格里布(Maghreb,西北非摩洛哥、阿尔及利亚、突尼斯三国的总称)安达卢西亚学院的大师。

在14世纪的印度,统治者Kushru对乐器改革很有兴趣,有印度音乐家献给他新的声乐风格的拉格作品。

在15世纪越南,依据传说,Dinh Lē有一天遇到了两位神仙,其中一位教他木管ngō dong乐,另一位教他一种为天仙设置的乐器,该乐器是以设有底座的长颈鲁特琴制作的,有3根丝弦,每当Dinh Lē即席演奏音乐时,甚至鸟和鱼都来听他的音乐。村民们被这种乐器美妙的声音所吸引,尽管他们不懂什么,但他们的心里充满欢乐和恬静,有疾病者也被治好了。Tanh Hoa省一区域的首领有一个非常漂亮的女儿叫Hoa(花),她在10岁时成了聋哑人。Dinh Lē被召去,带着他的鲁特琴。当天,当第一个曲调演奏完时,女孩正在吃晚饭,她突然放下饭碗,用两根筷子敲着节奏并喊道:"啊,多么美妙的音乐"。首领激动地看到他无可救药的女儿被治好,于是,他允许她女儿与音乐家Dinh Lē相配,在婚礼的那天,Dinh Lē作了一首歌,并自奏自唱。

在上述所有例子中,演奏者都会演奏各自的乐器,同时,他们也都是音乐的创造者。Eta Harich—Schneider在她日本音乐史的著作中讲述了平安时期(794—897)许多君王音乐家的名字,他们既是演奏者,也是创作者。如:Minamoto no Makoto(810—869),帝王Saga Tenno的第七个儿子,是一位富有的骑士、优秀的笛子演奏家和琵琶、古筝的演奏者,并留下了作品"Yoyuraku";Oto no Kiyogami是一位中国笛的演奏家,他参与了皇家宫廷音乐部音乐家的演奏,并为雅乐写过几部作品,此外,他与著名舞蹈家Owari no Hamanu shi合作,改进了一些宫廷舞蹈(bugagu)的音乐。Wanibe no Otamaro(798—865)跟随他的老师Kiyogami的足迹,继续教授笛的演奏并为雅乐创作了一些作品。

以上的叙述仅限于一些国王或王室音乐家的名字,因为亚洲古代王国的宫廷文学家们对于人民音乐是缺乏记述的。在民间音乐领域中,有一些音乐家既

是乐器制造者,同时也是其音乐的演奏者和创造者,这种情况今天在亚洲和非洲有时也会遇到。

在许多情况下,除宫廷音乐所组成的大的音乐合奏的音乐家们迫于演奏所指定的音乐作品外,独奏独唱者、职业和业余音乐家常常即兴表演,或至少有着再创作的寻求,他们是诠释者,演奏唱和创造是紧密相连的。

二、当今的情况

今天,在亚洲一些重要的国家中,演奏唱部分的创造性活动继续减少。在东亚和东南亚,一些传统音乐流派风格已经完全消失。

在东亚,除越南外,中国、日本、朝鲜、蒙古的传统独奏唱流派不再即兴表演。

在中国,以前演奏家们大的作品之前有一个即兴表演的序曲,即"引子"。今天,这种引子已很少出现,如果某些演奏家用引子,他们也只是按他们师傅所教忠实地去再生产。古代的即兴表演现已成了改编曲或现代的记谱作品,以前即兴演奏唱的旋律,也变成了一种固定的旋律,演奏唱者只是对其进行简单的再生产。

在中国京剧角色的声乐部分,允许依据"腔"来即兴演唱,京胡也可伴随即兴演奏,观众更多的是听戏而不是看戏,在演出过程中一些精彩的部分,他们会用他们欣喜的表达,叫喊着"好"去鼓励表演者。这种鼓励的方式,正如即兴表演一样,在今天也大都消失。

在朝鲜,古琴的散调音乐、伽耶琴的散调音乐,或者笛的散调音乐都是即兴演奏,而今天,年轻的音乐家学习演奏强调音乐都是作为一种固定的作品,各流派的散调音乐各不相同,但它的旋律再也不依据演奏者的精神创造了,人们听到的某些有限的旋律变奏通常是习自于某些大师。

在日本,17世纪由 Yat suha sih kengyō 创作的作品 *Rokudan*(六个部分),就是在一个单一主题上由即兴演奏家变奏的旋律。今天,传统筝的演奏者以一种忠实的方式演奏,所有部分都是同一方式。演奏的即兴表演和自由度已经减至最简单的表达。某些大师创作了新的作品,但他们的创作使用固定记谱。

蒙古的12弦琴 jatag 现今再不作为独奏乐器,根据 Vargagas 先生和 Hamayon 女士近10年时间中的蒙古传统音乐录音,jatag 成为操固定旋律的伴奏乐器,并用于齐奏或几个声部的合奏,已没有音乐家知道任何有关这种乐器即兴演奏的情况。

在越南,独奏唱音乐家或组成小型室内乐合奏的音乐家在演奏唱传统音乐前仍有即兴表演,如南部的"rao"和中部与北部的"dao",但这种即兴表演的序

曲或引子变得越来越短。有的"rao"的即兴演奏师傅只是做微小简单的变奏再生产,甚至有的旋律的即兴成了一种重复或事先预定。在越南中部和北部,"dao"的序曲不再即兴演奏。

在器乐合奏的音乐中,人们可以看到同样的情况:在演奏中很少或没有新的创造或者创造的因素已无大的意义。在过去,日本在演奏一段雅乐(gagaku:日本宫廷音乐)作品之前,甚至在音乐家们调试他们乐器时,常做试奏或即兴演奏,一个接一个,作品"程式"中的旋律随着自由节奏便展现出来,这被称之为"notori",按 Eta Harich-Schneider 的说法,很类似印度音乐的"ālāp"。notori 的这种方式是真正的即兴演奏,不是一种按固定次序进入的刻板的旋律,所有作品的演奏都有统一的调(cho)或有意作简单的删节。

在韩国,演奏巫教音乐(Sinawi)的音乐家,依次进行即兴表演,并集中在 kemyonjo 调式的三个音上:e、a、c。每个演奏者做即兴表演构成的合奏。而今天,进入的次序被固定了,音乐家认可的即兴演奏的作用是极其微小的。

在中国和越南,同样的现象可以观察到。在越南传统中旋律或节奏的变奏是存在的,北部传统戏曲(hat cheo)的鼓的演奏者学习"四四"节奏公式为基本模式,并期待用"加花"或"加叶"来演奏它。

在东南亚国家,独奏者的即兴表演有部分留存,如在泰国有时听到的三弦,或在柬埔寨歌手自己用三弦琴的伴奏,老挝的口弦,缅甸的竖琴的演奏,马来西亚或印度尼西亚的二弦演奏,但这些已不多见了。

在一些国家有重要地位的合奏乐,如泰国、老挝、缅甸、柬埔寨的吹管乐,由双簧管乐器组成,还有两排 17 个锣置于用藤枝做成的圆圈上,2 个由两层皮蒙上的圆柱体鼓,2 个手鼓(用手敲击)和小铙钹。爪哇的加美兰,特别是它的旋律性打击乐器,由铜制成。这些乐器规定了旋律的细微方面,并演奏对位旋律,一些有特色有标志的发音,用一些活跃的乐器来表明速度。爪哇的加美兰特别是巴厘的锣继续创造新的作品,而在其他国家,演奏者们仅仅重复原来传统的曲目。

当然,要搜集即兴演奏、单个的即兴演奏和乐队合奏中的即兴变奏是很难的。在合奏中每个演奏者必须考虑其他人的演奏和配合,我们已意识到,当今音乐演奏唱中创造性的部分是极其微弱的。

在一些程式化音乐的国家,如印度、巴基斯坦、斯里兰卡、伊朗、伊拉克、阿拉伯酋长国,演奏唱中的即兴表演仍然是必不可少的。在印度,独奏家、歌唱家或器乐演奏家们在称为 ālāp 的部分中继续着即兴表演,甚至当他演奏 gāt 部分(这个词多数印度音乐家把它列为"作曲")时,通常重复旋律两三次,然后创造

这一旋律的变奏,创造的精神是需要保持高度敏感的。

过去,伊朗大师的大量即兴创造以及在即兴表演过程中,常常创造出一些新的 gūshen-s(这个词指一定数目的旋律片段,每次出现在一种称作 radif 的后面),以便构成一种 avāz 或 dastgah(调式)。

三、为何演唱奏中的创造性日趋衰减

在表演中为了获得创造,音乐家必须精力充沛,保持灵感,并将依据他的心理状态、环境以及表演运动和与其他听众的交流。

20世纪,一定社会的经济和文化变迁,如各种传播渠道的倍增,生活步伐和节奏的加速,音乐厅和听众席的西方模式的采纳,是音乐表演中创造性的衰减的原因。

半导体收音机系列数目的剧增,传统家庭、私人音乐会数目的减少,民众发展了待在家中听录音或磁带或电台节目的习惯,活的音乐表演的创造性以及听众积极参与的创造性转向由被动的听"录音"音乐的方式所替代。

现代生活速度越来越快,我们每个人被时间所控制,每天人人都是匆匆忙忙,听众已无耐心去听长大完整音乐作品的演奏。因此,如何才能找回传统音乐作品即兴演奏的精神? 在电台即兴演奏段落的长度不断地减少。

各地方音乐会所具有的特点和听众的行为方式已改变了很多。在过去,音乐家们由听众围绕着,听众常常参与表演。表演是在那些欣赏你的创造性和意念的朋友中的对话,他们用赞叹和点头来鼓励你的表演,有的甚至是哭泣或惊叹。这种人文的联系,共鸣的流动的倾向,在表演者与爱好演创的听众之间形成理解和交流,而今天,听众多数与表演者的关系是很陌生的。他们绝不会放开坦露他们的热情,他们在静穆中聆听音乐。在大厅中,麦克风放大了相对微小的声响,灯光照亮了高高的舞台,就像道师的布道坛,构成了表演者与听众之间的隔离,使他们之间的交流联系更为困难,真情实感的语调要去适应演说的腔调,他必须更加倍努力去达到和连接与过去时期不同的冷漠的、远距离的、心情浮躁或更性急的公众。

所有这些作用限制了音乐表演中的创造性,特别是像人们常见的,音乐家们紧紧依附于他们的"总谱",以西方记谱法的抄本,这种"进步"的符号被认作是已经取代了口传传统的时代。集体的即兴表演在合奏中已不可能,管弦乐队指挥代替了群组自主的演奏,按照固定拍子的固定方式,正如西方的方式那样去做。

很是遗憾,以前亚洲的演奏唱者同时也是创作者。器乐创作者与音乐创作者在欣赏即兴表演中,听众品味着非预定演奏的魅力,感觉到在艺术演创中体

现的欢愉。今天,我们的生活方式发生了变迁,人的行为也发生了变迁,演出的创造性被规范为音乐作品系列,忠实于它固定的曲式。它们由受过驯化的听众认可,并确定下来。在过去,亚洲音乐的演奏唱是一种创造或再创造活动,而今天,一些国家已倾向转变成一种依样画葫芦的简单的读谱了。

当然,传统音乐应使他自身适应现代社会,但现在一个器乐演奏家要制造他自己的乐器或者延长表演一定的时间的限制是困难的。传统音乐家适应现代社会并不是意味着去模仿欧美人的方式,以一种"清楚确定的演奏"和放弃演奏唱中任何创造精神而感到满足。当今表演中表演者和听众有一种兴趣是相似的,继续复兴传统的资源,适合社会和生活方式的渐进,但不使亚洲音乐落入西方化的谬误。

亚洲传统音乐家们将在继续动态创造的道路与活生生的和不断更新音乐的真实表演之间选择,矫正静态式和固定式导致的阅读方式,或许,亚洲音乐传统的未来将遵循这种选择。

(编译自《民族音乐学》)

熟能生巧：现行应用音乐民族学的启示

[美]洛马克斯·豪斯　李方元编译

"熟能生巧"是一句古老的格言。至于达及完美,该格言只是在存在普遍一致的情形下才具有意义。然而,跨文化或跨阶层的运用会很快表明事情的完美或不完美,其性质是十分不确定的。站在我的国家艺术基金的民间艺术纲领的角度观察,我们发现仅仅只一年我们自己便陷入约150种完全不同的文化投射之中。毫不夸张地说,我能够证实:由这些努力的任何一种来达到特别完满的程度都是相当棘手的。

我的同事丹尼尔·谢赫(别处的论点涉及"应用的音乐民族学的哲学和策略"的诸看法)建议应用的音乐民族学应该依照目的、策略、技术和评价来探讨。我正设想人们准备在应用的音乐民族学中去把握他们为什么会想做以及决定如何做。我打算在人们的决定是否有效这一事实之后来讨论他们可能的结论。

当我了解到因政府的款项耗尽而某种正式的评价随之而起时,我首先面对的便是这类问题。这一点似乎符合情理,但由"民间艺术纲领"提供资金的活动如此之多样化,我发现我完全难以想象它们是如何实施的。最后,我便求助于宾夕法尼亚大学的约翰·斯威德教授,以及民间艺术专门评论小组的成员。斯威德教授具有非凡、成熟和敏锐的思想并享有如古老的民间笑话所提到的"解答难以确切表达的,难以解开的和不可思议的难题"的声誉。

几周后,我问他进行得如何,他告诉我一次十分有益的经历。像我一样,华盛顿一大批官僚也在焦虑如何做这类评价性的事,以致整个机构中主要评论人都会集于每周一次的能共同面对那些感受和问题的午餐会。约翰教授终于设法与他们见了面,并向聚在一起的专家打听他们是否已经确立了何种简单而大家意见一致的评价准则,而这种准则在一切情况下实施都是可靠的。

在应有的思考后,得到的回答是肯定的。他们的确已确定了一个不变的并完全可信赖的原则。他们告诉约翰,无论什么情况,在必须采取的下一个行动之前,任何行动的结果都能够被确定。

我不得不承认,在这样一种干脆利落、压倒一切的准则下,尽管我并不知道

如何将它表达得清楚明了,但我整个生活经历已让我得出几乎同样的结论。而实际上在某些方面它是有所出入的。如果没有人能够告知任何结果以致及时相应地矫正下一个行动,那么每一个人便会用几乎同样的方式工作——用基于类似的观察和个人的阅历来试行那些似乎是符合逻辑的和可能的工作。斯威德的才能当然证实了在民间艺术准则中采用的不固定的和不严密的方法,但是却并未提供更多的帮助来确定如何确切估价产生结果的行为。我也未调查其他的方法。那些大多数方法其结果不是陷入这种调查表中就是陷入那种调查表中。(我真从未发现一种在民俗学或音乐民族学中,在得出有关计划、操作、方案的信息方面有一点用处的调查表)

例如,开一场"简单"的音乐会。对此人们总会认为对这样一个事件一种直接的检测标准是听众出席的数量。假使他们去了,而后又但愿自己不曾去出席呢?假使众多的听众来了,而这场音乐会让人生厌致使每位听众在幕间休息时便打道回府了呢?假使几乎根本无人出席,而演出者却表演了一台精彩纷呈的晚会,并且他们认为这是所有演出中最重要的一次呢?我们着眼于完满者的哪一方?订票的人?提供资金的机构?艺术表演者?还是听众?

当一场音乐会几乎无人问津时,我可以告诉你一个值得留意的时刻,五年后人们还会一直谈论它是一场怎样的音乐会,以及再晚些年后许多意义深远的发展却导源于那次显然是"灾难"性的事件。

对于一位富于想象力和充满活力的人——一位有主见的研究者和唱片目录分类人道格拉斯·西诺夫,那的确是一场"简单"的音乐会。为了发现和清理非洲-美洲无伴奏声乐四重唱乐章的复杂历史,尤其是已经录制在每分钟78转唱片上的那些部分,他强加给自己这份苦差,并耗费了他多年时光。这是一个出自喜爱而做的可靠的努力:实质上并不计报酬,未经请求也不求出版。

早在几年前,他就把自己的一个精彩想法提了出来:将20世纪20年代、30年代和40年代四重唱全盛期出现在亚拉巴马州伯明翰城旧有的非洲-美洲卡佩拉四重唱来一次大荟萃——举办一次音乐会。他得知民间艺术的资助在于基金(其官腔是"他得到准许")。他追踪到现已散落在加利福尼亚和布鲁克林恩的过去时代的歌手,并撰写、编辑和出版了一个提要纲目,包括较古老的四重唱和歌手身世的历史图片及歌曲等一般历史的最佳材料。他租借了一个曾举办许多次重要音乐会的人厅,罗列出广播和报纸的宣传材料,还在附近一个汽车旅馆预定了几乎一半的床位,以提供50多位歌手及家人的住宿。要知道,这些歌手大多早已离开歌坛,无事可做了。一般的看法是,卡佩拉四重唱的演唱在南方已经消逝或正在消逝。

一个绝好的机会,我来到华盛顿。那是一个可容纳约3000人的洞穴状大厅,大厅前端是一个大舞台,台上麦克风林立——大致其中有20个悬系在一条摇摇欲坠的电线上。当表演一开始,我便被涌出的一股阴郁的情绪所笼罩,当时我能看到的最多只有50来人,虽事后听说大厅里散布着200余人。至少其中有5人来自国家民间艺术基金。在那里有多少人看,做了些什么,说了些什么都难于知晓。不过当时第一个跨上舞台的是四重唱,表演者身着打比赛时的细条子套装和满是皱纹的衬衫,兴奋异常,匆匆而过。他们胡乱地抓住四个麦克风便演唱起来,显著而坦诚地沉醉于自己表演的强烈与兴奋之中。几位老年绅士从舞台两侧探看,向他们高呼,等歌唱一间歇便跑出来高举两臂将他们紧紧拥抱。

随之听众迸发出欢呼,他们鼓掌、顿足,试图为我们为数不多的听众弥补热情。四重唱一个接一个连续不断,像年轻的米歇尔·杰克逊,跳上舞台,摘下台上的话筒走下来穿行于侧廊,仿佛成千的听众在激励着他们。当我最终离开大厅时,一直坐在我身旁的一位演员妻子转身对我说(她的脸因狂喜而红光满面):"啊,这不就是最美好的事吗?我们打算什么时候再来一次。"

我真难以回答她。从单一的技术观点看,这场音乐会几乎不能说有错。声响在大厅中令人震撼——当极度兴奋的歌手一次次抓住麦克风随后又将其错放位置时。到深夜,话筒线结简直遍布整个舞台;第一组演员之后,我们便再未听到一种和谐协调的音响。不是到精疲力竭没有哪个四重唱组会离开舞台。此种情况足足延续达数小时之久,直至半夜。然而最惨淡的场面——是当地听众不会糊里糊涂到场,他们不会折磨自己。就此一位民俗学家的黑人朋友同我私下讨论过。整个观念有什么不合时宜?从事此事是一件错事?施行中有何错处?会冒出什么可怕的文化失态?

当我在华盛顿时,没有不好的感觉。以往一些稀奇古怪的事就有过绝对非同凡响的成功。我忘不了音乐会后翌晨的那次早餐。当时我神情沮丧,而餐桌旁坐了约20来个歌手,他们坐了数小时之久,用粗燕麦粉和香肠填充着肚皮,在讲述他们歌唱成就早期的辉煌后便欢笑而散——那便是他们曾在乡村小教堂中演唱的经历:如何装扮自己,如何擦亮他们的皮鞋和破旧得格格作响的旧车,以便看起来富丽和职业化,他们所唱的曲目,他们为压倒前一个重唱组所采用的策略,他们整个表演生涯所引起的冲击波以及演出对他们所意味着的那一切。

我刚到华盛顿,便适时停止了拨款。在平定几下呼吸后,我希望没有人会注意到未获成功的那些差劲的措施以及未产生曾经期望的结果的计划。唉,要

熟能生巧：现行应用音乐民族学的启示

真是我期望那样就好了。在文化方面,与其他人没什么不同,我想过许多许多来证实我所促成的这一切的美妙和重要。但如若真是那样,我猜想我不会希望太多的人甚至会注意到所发生的这一切。

然而回到伯明翰,道格拉斯·西诺夫那详尽的、学者型的并内容实际的小册子方案开始被传播。亚拉巴马州民间艺术协调人确信:一些有远见的高级中学的音乐教学大纲采纳了上述副本。他也相信地方学校的音乐教师知道几个具有深远历史意义的非洲-美洲卡佩拉重唱组仍一直活跃在伯明翰地区。这些重唱组起初出现在一些学校集会的节目中,以及他们散发于各地的小册子方案本中。道格拉斯·西诺夫和其他人开始同伯明翰的黑人唱片制作者建立起一种更加紧密的联系,他们中一些人开始将过去的录音节目与新近选自伯明翰古典四重唱歌手布伦达·麦卡卢姆的一些唱片(出版于音乐会后两年)放在一起播放。(用此方法,民间艺术也在帮助该方案的资金积累)为人谈论的"纳什威利集市四重唱"(曾几度联合后因伯明翰事件而中止)又再度联合并开始重新经常在一起出现。

不出一年,民间艺术基金听到了来自佛罗里达民间生活署的回音,在佛罗里达,杰克松威利的一些人(出自一家的5个盲童)也爱好卡佩拉四重唱音乐会。音乐民族学家多丽丝·戴恩参与协助这一工作。她热心并专业地安排了一场听众少得可怜然而却动听和令人兴奋的音乐会。随后在孟菲斯,民俗学家戴威·埃文斯的学生开始谈论那里的一场四重唱音乐会,并且最终也由民族学家基普·洛内尔和其他的参与者将其实现。

我开始询问我南方的朋友有关他们地区卡佩拉歌手的状况,他们告知卡佩拉正处于酝酿发展之中——多数重唱组一年一度都回乡,青年男子去更偏僻的教堂里演唱,女性重唱组开始出现,并在一些地区逐渐成为十足的时髦,同时还有一些老资格的"传授者"也在活动(传授者是非正式的年长歌手,他们在年轻人的重唱组中加入最后的优雅点缀)。像这些简短的新闻材料让我们感到这种传统正沿着人们期望的方向发展;如果人们热爱它,在不同的地区,紧贴着它的根,就不会使它在炽热的阳光里枯竭。去年,道格拉斯·西诺夫在费斯克大学礼堂里安排了一场十分成功的音乐会,这为"集市四重唱"增光(它由此成为当地一个突破性事件)。目前我正同拉迪史密斯·布莱克·曼巴诺协商安排一场斯特林·第比利斯四重唱与卡佩拉结合的音乐会,因为实际情况是这两个重唱组都相互喜爱对方的声音。

坦率地说,这是一个远未结束的故事。但我的确这样想,到目前为止,已有了一些我们所见的发生于非洲-美洲卡佩拉四重唱组的教训,这种想法或许会

使未来的一些活动具体化。我不打算去考虑为什么地区社群——黑人与白人——不支持那种常规的音乐会。在伯明翰，作为成功的非洲-美洲组织，某种特殊未被了解的准则被遵守似乎是可能的，但我不能确信。我认为公开地说，对最初几次试验，特别是在守旧的黑人社区的试验的预言是可能的。它或许完全得不到广泛的支持。我怀着希望能为你准确勾勒的是成为音乐会的长远丰硕成果的一些事实：

① 被庆贺的传统有了真正的历史深度和真正的文化意味和意义——它本质上是可喜的。这一点是重要的。

② 以十分彻底和学者型的关怀来深入对传统的研究，导致在亚拉巴马·伯明翰一个四重唱发展的主要中心作为音乐会的地点成为逻辑上的必然选择。（当然别的中心也可能被选择，但这是那些重要的中心之一）

③ 其次，作为深入细致研究的结果，名副其实的歌手已得到邀请。这样，各重唱组的歌手全部参与了伯明翰风格的发展。不是每个人都一直充满生气或是能够参与，但全部歌手目前都知道正在做一件重要的事。这有助于歌手间的一种使人愉悦宽松的气氛的出现。他们将经历一次再联合——谁还会去计较别的事情呢？

④ 在一种花费不多、有着丰富内容并使人感兴趣和可验证的形式里，实际的研究回到它所研究的社区中得到了阐明。这本手册以及伯明翰四重唱发展的惊人历程都给人留有深刻印象。可靠并煞费苦心的学术成就的有效性使社区能够被研究，并任其合理、自尊地发展。这也能为超越社会等级及阶层的界线而搭建起一座桥梁。但它必须做得有效，并且需要巨大的努力。

⑤ 再次便是音乐会。那些充满生气的歌手们聚在一起，放开他们的歌喉，抒发他们的激情，展示他们的技艺，显得振奋与幽默。这一切都充盈回荡在那空旷的大厅之上。听过这样的歌唱，永远不会有人相信这是一种正在逝去的艺术。尽管世界上已有了技术与电子小玩意儿这一切，但我仍赞成书籍、读物、音乐唱片、磁带、录音、录像。我相信，最初酝酿着的音乐行为只是发生在音乐家和听众聚合交流之时。

这篇文章的开头我便在官僚政治的上下文中提到评估问题，并在典型自怜的官僚政治方式中报怨已创立的评估方法毫无价值。但是评估是一个真正的问题，他超乎现实世界而存在，而不只是按政府的要求。评估并不仅仅出现在报纸上。或许我们从未填写一张评估表格，但无情的事实就在这里，我们还得不间断地继续评估我们自己的工作和别人的工作。

当我在这里说"我们"，我的意思是每一个人——艺术家、听众和以任何形

式接触过这一特别事件的每一个人。每个人都在评估,有声的或无声的。在此评估的基础上,紧接着的事件将发生或结束,将发展或消隐,我们都需要去尝试成为更好的评估者,更有说服力的评论家,有更广阔的评论范围、更准确的评价,并且更富判断力。我们的评估重要,每一个人的评估都重要。

改进我们评估的一种方法应该是试图记住文化事项所反映的许多利益,这些利益可能并通常都在变化:一个人的成功可能便是另一个人的沉沦甚或是灾难。我们应该试图去注意这些变化并对此做独自的思考。像刚才我试图描述的伯明翰四重唱音乐会那样,我们便能在分析文化事项有意义的组成要素上去工作。如若是那样,可回想一下,我作为重要的变项而抽出的有:传统本身的性质、事项的定位、学者研究的努力、出版的音带以及艺术家自身的经历。

然而,我认为,为保障我们整个分析,最重要的看法是长时期的分析。伯明翰音乐会是一系列事项中一种高度清晰可见的行为,一些出现在前而一些在后,它的整个光彩都聚焦于非洲-美洲卡佩拉四重唱音乐的主要传统。我们深深忧虑的是,由于缺乏参与,以至于使得我们不能考虑导致音乐会出现的事情,并且忽视在未来将会发生的那一切。我本该更信赖这种音乐。

我们中的一些人发现了一种特别令人激动的音乐,或者我们中的一些人简单地认为这个世界是一个更为有趣的地方,因为它包含了这类和许多其他类型的音乐,需要记住的是如果一个传统生机勃勃并富于创造力,那么它就会产生比一场音乐会、一次录音计划或一项研究成果更为多样的东西。我们应该试图去坚持一个长远的看法;我们应该试图在此前已经发生的和此后可能发生的前后境况中来观察那些事件;我们应该由对过去的理解和对未来的理解来提炼我们的阶段性评估。那么,作为音乐民族学家,我相信未来的成就是我们特别的职责,尽管我们的实践永不可能完美。

(编译自《民族音乐学》)

共享世界音乐:关于跨文化音乐教育的几点思考

[津巴布韦]穆巴亚巴　杜　勤编译

我愿以这样的信念为始来表达我的思考:只有在感性与理性的交叉中方存在真正的艺术要素,以下分四点来谈:

① 音乐实践多样性概况;② 交往与理解中的跨文化关系;③ 作为文化基础的音乐艺术;④ 作为世界透镜的音乐美学。

1. 音乐的多样性

考察今日世界的音乐实践,我们不能不被它如此的多样性而震惊。

看看东方,你会发现印度人在古乐器伴奏下身姿舞动的优雅与和谐,人们被带入通向自由之路。在中国,你眼前出现的锣具有 2000 年历史并成为现代中国管弦乐队黄钟的一个基音。而朝鲜,4 月里的音乐庆典几乎一个接着一个。

再看阿拉伯世界,那里有源自安大露西亚的 Pouha。阿拉伯世界与西欧通过地中海联结起来,这种环境使该地区的音乐在声音上别具特色,而宗教成为另一影响因素,不仅影响了阿拉伯世界的音乐,也影响了现代史中东西方的文明、文化。

西方世界的音乐,只要人们记得莫扎特 200 周年诞辰庆典、巴赫 300 周年诞辰庆典就足够了。仅这些就会唤起我们对古典音乐繁盛期的回想。那时的音乐为今日全世界都在讲授的规则、形式、音乐理论奠定了基础。

在北美,我们可以看到新大陆通过技术文化重创与光大欧洲遗产而做的努力。打破传统,成为美国音乐进军林肯中心大道(标志现代世界中最重要音乐城市之一的音乐)的特征。与此同时,拉丁美洲人的这种努力对美国社会非洲裔人口的音乐生活产生一种影响。不难想象新奥尔良巨型广场的爵士乐或伦巴舞传到非洲大陆时的惊人成功。实际上,正是来自非洲的黑人给美国音乐现实以最深刻的影响。文化寻根给音乐注入一种活力。如今,非洲已从过去复

活,通过与西方世界乃至非洲自身南部世界的新近交流,正精心创造着新的音乐形式。

2. 交往与理解中的跨文化关系

通过上文的概观,可以看到每一种文化,每一个时代如何生产着自己的音乐。这种音乐可被倾听,甚至达到不属于同一文化、同一历史期的人也能参与的程度。但怎样使某一群体的音乐在跨文化的基础上被富有成效地、准确地分享,则是越来越需要更认真探讨的问题。

从深层上看,不同历史背景内社会各阶层生活的渗透,使音乐出现了代表某种特别感受性的类型、种类。这些感受可能是童年家庭音乐背景影响的发展,也可能是某特定区域的声音环境在音乐创作者思想反映中的体现。生长在不同环境的作曲者,即使在同一教育制度中受教,仍因那个环境中发出声音之魂的差异而不同。

这种音乐感受性不仅规定了音乐创作的方式,亦限定了对音乐的欣赏。依据音乐作品内部结构,对其欣赏需要一种音乐思想意识及对音乐语言的把握。也就是说,对作品内在的某种文化精神、生活环境的特色有种共鸣。这样,真正的作品欣赏不仅仅是理性上的理解,更是对其精神背景的认知、从属。因此,感性的音乐欣赏暗示了与作品进行有意义交流所产生的理解水平,预定了对作品充分理解而产生的共享水平。

与音乐作品接触是种沟通及传播的活动,而真正的领悟则源于理解与共享的交融。1988年5月,在圣彼得堡举行的第三届国际音乐节,便提供了这种真正理解的典范。但常常音乐上这种充分的跨文化关系达不到接触与领悟的结合。实际上,接触一种音乐可能会对音乐作品要求的个人能力或文化领悟产生干扰。从音乐创作水平上看,作曲者也许发现可将别国传统中新的声音材料纳于自己的作品中,但这种纳入却不能生搬。它存在语言、可接受性、和谐性等问题。例如,希望将中非的传统乐器 madimba 纳入欧洲传统的管弦乐队就会产生冲突:管弦乐队已发展成调音系统,但 madimba 却不是这种调音体系的,如果对 madimba 进行调音来解决这一问题就会改变此乐器的音色,因此也就改变了此乐器的本性。

这类文化融合与音乐理解性间的问题在我们的时代可推知为全新的秩序问题。音乐创作中电子学的介入、录音工业的发展、视频现象的出现,以及盒式音乐的流行,已形成海姆所说的"音乐新纪元"。在确定文化认同与承认新技术影响这两种需要之间有必要寻求某种和谐关系。音乐教育将不得不思考这一基本的新秩序问题,通过开发一种理解音乐及教育的新方法来适应。

3. 作为文化艺术现象的音乐

音乐首先并主要是一种艺术，它是由节奏、音符、冥想、动作所组合成的表达体。但音乐也可以被看作是一种语言，一种原始言语的容器与支柱。因此，作为艺术与语言的音乐，处在理性与感性之间，处在文化与自然之间，达至精微的调节水平。这样，艺术也就成为人生活中的一个基本要素。艺术的时间是瞬间的，它发生了，那一刻是独特的，没有什么与之相像。我们从经历中亦知道这一点，其证明就是音乐会上在场的感受强度与听录音中的音乐有着完全不同的体验。

但与谁对话呢？在某种意义上，艺术的对话是与自身进行，是将我们吸入其中的一场对话，它既是直流，又提供交流，就像一个人在赤道森林水域划船，船、桨、浪的运动构成了节奏。初看，这种音乐单调、不完整，但实际上却精妙、复杂，因为它是一种合唱，认同每个演唱者的作用是演出质量的基本保证。同样，音乐艺术提供着世界大合唱，其合唱着作为和谐整体的音乐与舞蹈。也就是说，每一个要素与声音一起发展，同时又保持着自己的特性，以便不减少交响乐团的丰富性。

艺术的可靠性如同艺术的对话一样，根植于其自身更新的可能性，更新与肯定是很多旨在维持与保护音乐及传统艺术这类活动的目的。艺术可靠性的循环过程始于构成要素自身的特性，继而存在于一种文化的表达能量中及艺术吸收与采纳的能力中。即依据自身的生命力不断地更新自己，可靠性也就存在于更新的过程中。

音乐作为艺术与语言，在个人生活和社会生活中都显现出其重要性。作为对话工具，在艺术交流与表现中提供了表达与沟通的强有力手段，既随时更新自己，又时刻保持自己的本色。在参与、更新的全球、持续对话中，邀约着共享。

今天，充分理解一种音乐需要一种广阔的宇宙观。世界不再有界限。对任何音乐作品、艺术作品的真正理解都成为对今日世界生活参与的一种形式。从这一刻开始，一种新的当代音乐美学——我们对音乐的思想、信念，应当也用于我们对宇宙的理解，及对全世界音乐的拥有与共享。

4. 作为世界透镜的音乐美学

当代音乐美学将确保我们从人类的全球视野来理解音乐。因为它的主要目的就是将音乐作品作为思想与感情世界的分别结果，亦即作为历史与文化见证的人类脑力的混合来吸收。这里要指出的是，音乐美学可以将我们常说的"普遍"音乐看作是一种共同特性，一种交叉点，或者更好一些，看作是世界各种音乐在人性上的汇集点。当然，这些"普遍"性可以在自然、生理听觉要素方面

给予观察、确认。但这是在更宽的意义上，即它们已从自己的声量背景、引起我们关注的文化背景中接受与吸收了各种影响。

达到新的音乐美学的第一步就是介绍所有重要音乐传统的教学，就像著名杂志《世界音乐》所做的那样。该杂志在选定的主题上介绍不同地理文化区域的专题研究。同样，很多大学的民族音乐系都讲授一国或一地区的传统音乐，介绍它的乐器、声乐风格，及社会文化背景。

引人注目的是上述做法更强调并置而不是融合。人们可以逐一学习不同音乐文化传统，并以此尽可能广泛地知道各种音乐的方方面面。但这样却不能使人明白这些观察、描述如何变成一种理论系统，并依此使对比、多样性变得突出、鲜明。

新的音乐美学也将避免单纯的共性归纳。沃特·维奥拉在其名著《音乐的四个时代》中写道："我们听到的西方音乐并不全是从史前传至今日的欧洲音乐……也不仅仅是一个人、一个家庭的精神表达，也不单纯是流行音乐变成高雅艺术的发展，它已为一般历史如书写音乐作品发展史，解决了客观的、重要的任务。西方音乐理论已成为五大洲所有音乐教学的基础。这些创作的选择构成了世界音乐文学知识。"

总之，跨文化音乐教育已成为指向艺术新观念体系的通路，通过音乐，通过学校的课程教学，甚至通过更一般的经常性教育，确保文化间的积极沟通与理解。我的想法是，关于世界音乐的创作、传播体制及其研究应成为我们的关注点。这要求音乐首先作为艺术，其次作为语言，成为文化问题间对话的基础。这种方式所揭示的沟通、理解，会成为当代新的、世界取向的、音乐美学的共同财富。

<center>（编译自国际音乐教育学会 1992 年《共享世界音乐》论文集）</center>

阿拉伯音乐研究的现状和问题

哈·吐马　杨　红编译

如果我们查阅最近国际音乐会议的大纲，或者参考当前大学音乐研究方案，可能得到有关阿拉伯音乐遗产问题研究的全面了解。不过有关阿拉伯音乐的出版物一直在发行，也在提供这方面可信的观点。

1977年，举行了三个重要的音乐会议：在美国加州伯克利举行的第12届国际音乐学协会，与会的音乐学家、音乐家、音乐学生多达七百多人，他们来自世界各地，畅谈关于东西方音乐传统研究的新观点；第二个大会是在美国檀香山举行的第24届国际民间音乐学会，会上，三十多个国家的代表发言，论述在教育和社会化、变革与文化迁移中的民间音乐和舞蹈，以及民间音乐与其他音乐形式之间的关系；最后一个就是在摩洛哥的拉巴特举行的第5届阿拉伯音乐院校大会，阿拉伯联盟的成员国派代表参加了此次会议，讨论了阿拉伯民间音乐。拉巴特会议着重讨论了阿拉伯音乐，而国际民间音乐会议议程上，只有一篇论文直接论及伊拉克音乐。另一方面，国际音乐学协会没有一届会议是直接讨论阿拉伯音乐的。自相矛盾的是，有关"伊斯兰"影响的会议，讨论的是阿拉伯的影响，而非"伊斯兰"音乐的影响。这种伊斯兰/阿拉伯的替换提出了在阿拉伯音乐遗产的研究领域中的问题。有意或无意地混淆阿拉伯与伊斯兰明显是个错误，因为提到"伊斯兰"，应该包括土耳其、伊朗、阿富汗、巴基斯坦、北印度、印度尼西亚、菲律宾群岛、阿尔巴尼亚等，而不仅仅是阿拉伯世界。诚然，伊斯兰教本身是阿拉伯人的，它在塑造阿拉伯文化中起着决定性的作用，就如它对伊朗、土耳其和其他文化的影响一样。但是，我们也应该将阿拉伯、伊朗、土耳其等文化区分开来，尽管伊斯兰教在这些国家中很普遍。毕竟，不能因为由穆斯林演奏的伊斯兰音乐就说成是伊斯兰教的，如同非裔黑人音乐家演奏的音乐被认为是黑人音乐一样。因此，阿拉伯音乐需要有个界定：阿拉伯音乐是由那些称它为阿拉伯音乐的阿拉伯人和他们的邻居（也就是阿拉伯人以及和阿拉伯人居住在一起的土耳其人、伊朗人、宗教信徒和少数民族）倾听、演奏和喜爱的音乐。阿拉伯人不仅仅是指居住在阿拉伯半岛（沙特阿拉伯）的人，而是指所有

住在阿拉伯国家、讲阿拉伯语、有着阿拉伯文化的人,而阿拉伯文化是以阿拉伯语言、伊斯兰教和传统为依据的。因此,阿拉伯世界的伊斯兰音乐属于阿拉伯音乐文化,而不是反过来的。事实上,从结构上讲只有两种(纯)音乐形式,在阿拉伯音乐中,我们称为"伊斯兰的",背诵古兰经、祈祷与阿拉伯音乐中任何其他的世俗音乐都有着根本的不同。另一方面,我们又确实在伊斯兰宗教音乐中划分出几种音乐形式,它们的结构与世俗音乐没有什么不同。神圣的穆罕默德音乐与其他的世俗音乐形式只在功能和宗教场合方面不一样:如赞美穆罕默德等。除了给阿拉伯音乐下一个经验的定义,我们还可提出下列五个特点来给这种音乐下个准确的定义:

① 典型的音程结构是,大全音(∓204 分),小全音(∓180 分),平均二度音程(±150 分),小二度(±100 分),增二度(±300 分)。

② 程式丰富的韵律节奏结构(wazn)。

③ 作曲,即兴创作形式,器乐和声乐为其结构组成部分。

④ 乐器有:ūd. qanun, darabukka, nay 等。

⑤ 音乐演出的场合,例如:民间音乐、圣乐以及娱乐音乐。

在澄清了同义使用"阿拉伯"和"伊斯兰"两个术语的错误及从经验及音乐研究角度准确界定了阿拉伯音乐之后,我们再来通观有关这种音乐的问题以及研究现状。有一种理所当然的看法就是:"阿拉伯音乐"这个概念本身就是个问题,因为搞清楚谁是阿拉伯人比搞清什么是阿拉伯(文化)的要容易。但是,最近的一些论及上述阿拉伯音乐特点的出版物表明了对于研究现状及问题的一种见解。我们把研究者分成两类:阿拉伯人与非阿拉伯人,首要的是在过去的十年中用欧洲语言出版著作的阿拉伯音乐学家。当地的阿拉伯语出版物,音乐研究水准通常较差,主要涉及演唱乐谱、历史或仅仅是音乐家的故事。但也有一些例外,在论述中我们会指出来。

最近,在由阿拉伯音乐学家用欧洲语言所做的研究中,有萨利得·卡西姆·哈桑和穆罕默德·克马克姆的未出版的论文,哈桑专门演奏伊拉克民间乐器,穗罕默德·克马克姆研究突尼斯民间音乐。两篇论文都是交给巴黎大学。另一篇未出版的论文由在美国伊利诺伊学习的吉哈德·莱西所著,他专门研究世纪初的留声机工业以及它们给传统音乐带来的影响。在提交给柏林弗拉厄大学的一篇论文中,论及马卡姆(maqām)现象学的作者研究了阿拉伯塔科塞姆(Taqsim)中马卡姆的结构以及即兴创作技巧。在哥伦比亚大学,萨尔瓦·沙旺正在研究关于开罗自 1932 年至今的音乐,而塔兰克·法拉德正在捷克的布拉提斯拉夫大学撰写伊拉克音乐流派的论文。所有这些论述阿拉伯音乐的"国产

品"都是通过西方式思维构想出的,也是由西方研究方法引导的。它们反映了最初的贡献,涵盖了这个主题极小的一部分。另一方面,当地用阿拉伯语出版的作者,大部分是音乐家本人、音乐爱好者或只是一些文人;他们的学术水平不高。但是也有一些例外,如萨比·安瓦尔·拉什德出色的著作,论述了伊拉克中世纪的乐器及伊拉克音乐考古学;侯赛因·阿里·马夫兹(伊拉克)撰写的音乐术语与乐器词典;尤斯福·沙琪编写的阿尔-金迪论文集以及沙琪的阿拉伯音阶研究论文;这些出版物均以阿拉伯文写成。然而,国内的音乐研究水平需要提高并且受到大学里引进系统音乐研究指导方法的制约,任何一个阿拉伯国家都没有开设音乐研究课程,而这个课程可以教授给学生和未来的学者研究方法论。

与此同时,在西方大学中学习音乐学的阿拉伯人在研究本地区的音乐,希望能解决从事此类研究的非阿拉伯人和音乐学家面临着难以解决的一些问题。起初,学者们有无数个可供研究的课题,这些课题以前从未被涉及。他们的第一个问题就是研究什么,选择什么,多数情况下,学者本身就是开路先锋。有志研究阿拉伯音乐的学者或学生面临的另一个现实就是要把拥有同种文化的阿拉伯民族分成具有不同政治体制与倾向的许多个国家。各地有教养的阿拉伯人讲的是古典阿拉伯语,但是学者必须懂得一些地方方言,这就意味着如果学者或学生要研究某个地区的音乐,他就必须学会古典与会话的阿拉伯语,以便能够与当地的音乐家直接交流,因此,那些少数至今对研究阿拉伯音乐还没有失去兴趣的学者、学生选择了外国人易进出的地区或国家,并且有用欧洲语言撰写的论其地区音乐的文章。

在着手处理诸如选择地区和音乐类别这些问题的勇敢的学生,一定要思考在哪个大学,他可以得到在阿拉伯音乐方面具有权威性的、可指导其研究的教授的指导。尽管在几所西方大学有许多研究印度、伊朗、印度尼西亚、日本、越南或土耳其音乐的权威学者,但不幸的是,没有一所大学里设有由主要研究阿拉伯音乐或被公认为阿拉伯音乐专家的学者主持的音乐研究项目。在这个领域里没有学者,也就意味着没有研究。这个课题的基本出版物,从事这个领域音乐研究的非阿拉伯学生面临着严肃的问题,因此,阿拉伯音乐很少在国际会议上被提出讨论研究也就可以理解了。但是,有一本欧洲人写的研究阿拉伯音乐的基本读物,就是让—克劳德·查布里埃写的一部未出版的论著,已交给巴黎大学,在书中,他论述了琉特器乐及其复兴,从社会及音乐学的角度探讨了巴格达乌德(ūd)音乐从1971年至1975年的演变。提到上述论文的主题,我们发现它们都直接涉及音乐本身,所有的学者都是从他们亲自采风的第一手录音资

料分析、研究音乐的。在研究中,我们没有想到那些专门研究阿拉伯音乐中调性体系的历史领域和音乐术语中使用的空想学者撰写的书。事实上,上述已完成的论著,只包含了值得研究的无数个题目的一小部分,韵律节奏结构、圣乐形式、城市娱乐音乐和阿拉伯人生活中音乐所起的作用,皆是有待研究的课题。

(译自《民族音乐学》)

欧洲的阿拉伯音乐状况

[奥]约·苏尔兹　郭少华编译

音乐的体验

在奥地利,中学高年级课程里的最后一章是非欧洲音乐,内容如下:
——西方音乐和外国音乐的相互关系。
——地理位置、生活习惯和语言对音乐的影响。
——外国的声乐与器乐的音乐实践。
——音乐实践的宗教、社会结构、工作基础。
——非欧洲音乐的器乐、声乐技巧、乐器的象征性含义。

这里虽然没有直接提及阿拉伯音乐,但是奥地利的普通中学教师仍然有责任讲授基本的阿拉伯音乐。因为非欧洲音乐一词包含印度、中国和阿拉伯音乐。如果要正确地解释上述课程的教学目的,可归结为下述方面:

① 建立对外国人民、文化的理解、开放和容纳。
② 扩展我们自己的文化遗产和对音乐的理解。
③ 把音乐作为世界上不同民族之间相互理解的有效媒介。

唯一的问题是,一个中欧教师如何才能建立一种对阿拉伯音乐的理解,和一个学生如何才能去深化这种理解,如果他很少有机会去聆听——例如伊拉克音乐,或者置身于东方生活之中,或者亲历外国的日常生活。所有这些无疑对发展正确的理解都是必要的。在课堂上,让学生感到学习欧洲音乐是一件有趣的事已经很困难,如果换成外国音乐,那问题就更严重了。

任何想要(或有责任)教授音乐给别人的人——一个音乐家或一个教师,都会希望所教的音乐和注释能被学生较多地接受。虽然很难达到使所有学生百分之百的接受,但显然,一个演奏者或一个教师是否能被幸运地接受则取决于下述几个因素:

① 学生较早地学习接受某一文化范围的音乐。
② 先前具有范围较广的音乐体验。
③ 所教的内容具有较高的普及性和通晓性。

④ 演奏者或教师具有较强的能力。

第二、三项的意思是,那些聆听并深深体验过某一特定的旋律、一组和声、一段音乐结构和某些乐器音色的人,在新的环境下,欣赏类似的音乐时,他们会带着一定程度的熟悉心态去接受这些音乐表现。在一个人欣赏自己国家的艺术和民间音乐时,通常存在这种情况。听众往往局限于他们自己熟悉的欣赏习惯,尽管这一音乐感情表达的可能性范围很广,但他只接受其中一点。即使是他在欣赏自己国家的音乐但此前他并不知晓这一音乐时也是这样。他把这首没有听过的乐曲当作另一首他熟悉的乐曲去欣赏,由此我们可以称它为"类比欣赏"。

体验外国音乐

在教授外国音乐方面情况有很大的不同。对我们来说,在欧洲中部教授阿拉伯音乐最大的问题是:缺少理解和体验阿拉伯音乐的基本条件。根据哈比·哈桑·托玛所著的《阿拉伯音乐》,阿拉伯文化是建立在三个基础之上:①阿拉伯语言。②伊斯兰教。③传统的风俗与习惯。

然而,对欧洲人来说,从哪个方面去理解和体验阿拉伯音乐是可能的呢?

从教育的角度来看,总的来说也许有三种可能:

① 对儿童(直到10或11岁)采取开放所有种类音乐的灵活做法。

② 对成年人,在美学接受方面采取直接的入门教育。

③ 通过深入细致的研究阿拉伯的音乐和文化,理性地吸取阿拉伯艺术。

对欧洲音乐的一些研究已经表明,音乐评估参照体系具有较广的范围和较多的灵活性。

一个儿童在11岁时,通常已经内在化地接受了一种文化的基本样式和含义。这时音乐社会化的过程在他身上已或多或少地完成。因此,似乎合理有效的音乐教育应在10或11岁以下时进行,并且不要只集中于一种类型的音乐上(即欧洲音乐或民间音乐),而要使孩子们对其他音乐也产生兴趣,例如阿拉伯音乐。通过反复欣赏这种音乐,为理解一种不同的新的音乐做好准备。

现在的问题是,11岁以后的儿童,在接受来自不同文化领域的音乐方面,是否还具有新的可塑性。新的心理学研究已经发现,童年时期获得的基本音乐观念,或多或少地要被后来获得的外国音乐所修正。在欧洲,这一点也适用于对阿拉伯音乐的感知,反过来也是这样。下面的测试可以证明上述观点的正确性。在这个自愿欣赏测试中,10岁以下的儿童远比年龄大的儿童更加喜爱阿拉伯音乐。

测试只是一个实验性研究,测试进行于1989年6月,在恩斯布鲁克的一个小学和一所中学里,研究者对200名儿童做了测试。因此,这个测试不具有代表整个欧洲的全面的、精确的说明性。不过,它可以被看作是一种与阿拉伯音

乐有关的音乐发展指导。因为它坚持了受发展了的心理学影响的科学调查。从这个测试中可以看出，年龄越小的孩子对"异类音乐"的开放性和接受性就越高。对音乐的态度转变发生在 10 或 11 岁的时候，即在这个时候，有关文化的（他自己的）基本含义在很大程度上已被内在化了。

我们让 9 至 17 岁的孩子听了 2 遍摩洛哥、伊拉克、土耳其的一首乐曲。孩子们没有被告知乐曲的名称和来自哪一个国家。只是让他们要用心欣赏，感觉它的效果，然后在测试上标明：

这种音乐在美学上是否与欧洲音乐相一致，即他们是否能够接受并理解这种音乐；换言之，他们以何种态度看待这种音乐；在这三首乐曲中，他们更喜欢哪一首；在其他场合，他们是否想再次欣赏这些音乐；这些音乐来自哪一文化领域。如所说的那样，较年幼的孩子对阿拉伯音乐更具开放性和接受性。

如果考虑到年长的孩子接受音乐教育的时间要长得多这一情况，这个测试结果就更加令人惊讶。因而，他们应当接受更多的各种各样的音乐教育（包括阿拉伯音乐）。原因也许是出自这样一个事实，即在中学的课程里，很少重视非欧洲音乐，教师在非欧洲音乐方面也没有获得足够的培训。显然，因为这种事实，大多数中学生甚至没有把这些音乐划分为阿拉伯音乐。

不论如何，大多数孩子想常欣赏这些音乐的事实，表达了他们想接触这种未知音乐的好奇心和愿望，甚至想更加仔细地去了解它。

测试结果似乎特别表明，欧洲的年轻人并没有在自我封闭，而是对来自世界其他地方的音乐越来越开放。

请让我说一下两个次要情况：受过长时间欧洲古典音乐或民间音乐器乐训练的孩子，表现出了很低的阿拉伯音乐接受性；一些土耳其儿童则听不出他们自己的音乐。这说明他们已失去了与他们自己文化的联系。

关于对不同音乐——摩洛哥、伊拉克、土耳其音乐的喜爱，可以说孩子们对摩洛哥和土耳其音乐的喜爱不差上下。这是令人惊奇的。如果考虑到土耳其音乐，特别是它的乐器对中欧音乐有更深刻的影响，人们因而可以猜想，土耳其音乐更会受到喜爱。

孩子们聆听了 Maqam Al-Iraqi 中的一首乐曲，喜爱程度并不高。这也许是由于乐曲高深的艺术要求和沉思冥想的风格所致。在伊拉克，这首乐曲被认为是 Maqam 作品里最古老最完美的音乐。

这首乐曲可以与戈里果合唱以及巴赫的赋格技巧曲集中沉思的音乐段落相媲美，它们都是相类似的作品。换言之，都是欧洲的年轻人不太能接受和理解的音乐。

论各种文化的音乐之相互作用

[美]马克·斯洛宾 陈铭道编译

各种文化展现的唯一方式全然在于彼此的相互作用。正是这种如实的陈述或至少是目前思想的表述,趋于否定把对主流社会必不可少的传统观念、理想和技能传授给学生,避免理论观念的简单化,并证实了当前的情况。对这种立场,笔者于此不著一字。这意味着在回到有关亚文化实践的贴切的研究现实之前,有必要广泛地考察其相互作用。

当然,关于相互作用,有几种观点。如果从冲突和战略的角度看待事物,我们可以确认文化表达中的政治因素,并注意到超文化与亚文化和跨文化二者之间的冲突(斯洛宾有关超文化、亚文化、跨文化的论述,请分别参见《中国音乐》,1995 增刊,以及 1996 第 2 期)。这不难做到。各种证据充分表明,国家和工业组织二者皆力图左右人们的音乐生产。在控制或压制势力方面,有多种方式可资利用。政府可通过基金会采用大棒加胡萝卜方式,设立管理机构以监督控制电(视)台。制定严格的法律,由司法系统强化法规——在美国,是通过三级相互重叠、相互竞争的政府机构(地区、州、联邦)来做这一切的。笔者写作此文始于 1990 年年初,当时,美国此类控制的周期性的关注,转移到州政府介入"艺术"的宣传和协调事物上来,从议员到地区行政长官,均对超文化的各分支(基金会、出版商、娱乐业)具有强烈的扩散影响。

政府介入时,它否认有任何超文化干预的目的,摆出正当、统一和历史的总原则面孔。尽管如此,亚文化亦不买账,对超文化的进攻予以反击,产生相互作用,宁可努力用对立统一的方式彼此消除敌意,而不默默忍受。1990 年,地方法官判"拉普-2 演唱组"现场涉黄案,即是一个与此有关的事例。黑人评论家力图使该案归入亚文化内容和亚文化权利的范畴:法官和警察视为威胁的性夸张是黑人街谈巷语的合乎逻辑的延伸,而乐队自己则竭力刺激白人法官严办同样说脏话的白人演员。非洲裔美国人(即黑人)表现文化的辩护士申斥道:表面中立的社会规范的普遍标准,以及为最高法院所认可的展露春宫作品的地方标准,具有选择性和种族优越感,使超文化与亚文化相互对立。双方的激愤表明,

人们享受"娱乐"时,是多么地严肃。

传统的控制状况是相互作用的极端形式。其相互关系范围的对立一端,存在着超文化就相互转换之覆盖处施加影响的能力。这一切以各种微妙方式出现:如电影工业自己制定的评级系统(如 PG-13 级、R 级、X 级——译注)以及现在音像业的定级系统等。亚文化的声音全然无闻,其原因就在于表面的市场自然法则:因为广告款项的流向,种族之声的播放短暂微弱,在主要频道中降格为细枝末节,而不是反过来成为主流。

在控制和相互覆盖之间则存在着所有社会实体相互作用的巨大空间,因之而成为跨文化。相互作用能令人吃惊地转换,就民族音乐如何应付其乐迷来说,美国有一种自诩为印第安人的克利诺霍莫库人(Kealiinohomoku),他们通过诸如童子军这种习俗化的方式,几代人致力于模仿印第安土著的生活。"一些印第安人认可这种对其文化的浪漫化的鉴赏,而一些人则厌恶它。其他还有一些人则对由此而产生的似是而非颇感不快"(Frisbie,1986)。正如一位印第安人所评论的:"人们能想象一群非欧洲基督教家庭的孩子,每两个星期便假装一次他们是正统天主教徒,领圣餐,在胸前画十字,或互祝圣母万福吗?"

尽管讨论土生土长的民族被外来人搞得困窘不安有点儿不切题,但仍需牢记,在大多数情况下,超文化和亚文化是历史地在结构上彼此嵌镶在一起的,"这一点很清楚:'种族集团'和'民族'是在同一树干上"(Chapman et al.,1989)。不过,研究相互作用意味着人们可以从两方面看问题,各种学派的民族志学者各有其偏见:"我们应当感觉到……一种族集团的研究隐含着或需要民族研究。不过,事实上,人类学家很乐意研究种族集团,却相当不乐意研究民族,好像后者被界定得超出了他们的视野和能力。"(同上书)从超文化和亚文化的角度考察全部的意识形态与活生生的音乐体验,在本文甚至更长的论文中,都显得题目太大。下面,从乌克兰开始,笔者将尽力讨论几个比较详细的例子,以找到某种可能性的范围之感觉。

在 1987 年的一部叫作《明天是假日》的纪录片中(Bukovsky,1987),相互作用被描绘得十分鲜明;这是一部紧张的、凄凉的、反抗的影片,它详细地表现了一个巨大而又成功的家禽养殖场的惨状,中心内容是 2500 个工人家庭的女工和母亲们痛心疾首的穷困:热水、洗衣机、娱乐场地、文化活动以及照看孩子的时间,这一切都很少甚至根本就没有。在这部 18 分钟长的史诗中,音乐常常不期而至,并展现一位来访的音乐教师训练合唱队演唱一首干巴巴的俄罗斯超文化歌曲,告诫她们重复其副歌:"向前!向前!向前!"作为对比,影片的编导摄入了妇女们自己的习俗:组成歌手姊妹会,唱乌克兰民歌。而解说员则说到,尽

管这非正式的演唱组使她们摆脱哭泣和诅咒,但却一直是当局监控的目标。该片最后一组镜头是阴沉的"五一"劳动节游行,超文化的胜利之歌歌声大作,纵然妇女们明显地讥嘲蔑视这假日的庆祝活动。

从音乐角度讲,《明天是假日》并列出通常称为所谓苏维埃国家中的"官方"和"非官方"文化,意味着超文化所提供的一切与普通老百姓和有才能的艺术家所创造出的东西相互对立甚而是颠倒的。这里,民歌一旦是农业亚文化的特产,在超文化与亚文化的冲突中,就成为养鸡场受压迫的妇女们抵制超文化的主要支撑物。看到这种相互作用,作为更大范围的一部分,使笔者在1990年作为斯密斯索尼亚基金会代表团的成员,参加由基辅苏维埃文化部主办的第二届国际民间艺术节时,对同样是在乌克兰所看到的另一幕大倒胃口。

两个地方性超文化,联盟官僚机构和乌克兰地方组委会,卷了进来。他们的目的在于引起外国代表团的注意以及展示全苏联的各个民族,从俄罗斯共和国的少数民族(西伯利亚人、高加索人等)到其他加盟共和国和乌克兰自己各地区来的样板乐队等。实现这一切的手段是:①一次在基辅主要大街上的游行;②在一个足球场的编队行进;③再次游行,这次带着精心制作的游行车,车上弄了些俗套的东西。斯密斯索尼亚基金会代表团抗议这种支离破碎的民俗展示方式,坚持对民间艺术节的美国式的观点,毫不让步。莫斯科来的官员力图避免意气之争,把责任推给乌克兰的组委会,表现出超文化的某种退让,这种退让已日益成为苏联的常规。当时,该艺术节的运作实际上却有其他超文化的阴影,其中之一,便是跨文化的暗示:联合国教科文组织的一个分支机构监督着它,一位法国人是这个机构的头头,他曾在开幕式上致欢迎词。

经过大致如此,等等。笔者于此谈谈其内容,尽管它简直微乎其微。除两支队伍外,每个游行队伍都穿着标准的统一的民族服装,并表演各具特色的项目,以展示不同地区或种族亚文化之区别,拒绝随大流的是美国队和拉脱维亚队。美国队包括新奥尔良的黑人殡仪乐队、得克萨斯州的墨西哥混血种乐队、兰草乐队、夏威夷的仪式歌舞队,以及踢踏舞队等,他们有意衣着杂乱、随便;而拉脱维亚人要显示对超文化的疏远,也穿便装,其表演显得业余、粗糙,但至少展现出三代人之间的差别。两支国家代表队无视礼节,可作为对表现整齐这一规则的抵制,理解到相互作用的基本模式如何实实在在地确立起来。然而,每个队却都服从自己各自的原则:美国队服从其非正式的文化多元主义;拉脱维亚队则服从于展现民族独立自主的一致性,内容之一就是与何为"民俗"的苏维埃主流观念分袂而行(半年后,拉脱维亚宣布独立)。当时的拉脱维亚队的队员们可能代表着这种新的拉脱维亚超文化的一种亚文化版本。从古巴队的海盗

277

打扮到西伯利亚人的萨满鼓,唯有苦心孤诣的研究才能探究出各代表队服装的对应含义。其有可能显现的东西,应当提供一种细致微妙的美学观念,其潜在含义一直存在于各种超文化与各种亚文化之间的相互切磋摩擦之中。

　　表面争斗的后面是该艺术节提供的民间音乐/舞蹈所真正揭示的问题。在1990年5月的一个星期中,就基辅的语境而言,这个国际艺术节不过是称为"基辅日"的街头庆祝活动而已,它包括了来访的外国团队以及当地的"官方"团队和附近村庄的乡下歌手。于是同样的音乐风格以两种公式展现:大的舞台上规范化的扩充乐队们热闹非凡,非正式的演唱在街上到处扯圈子。就在舞台的高音喇叭的范围之外,便可看到一群群的基辅人跟村民们一起唱歌。乌克兰民歌的两种版本代表着运作中的超文化,与之同时,在从舞台中溜出来自发到路边演唱的歌手中,却存在着一种亚文化的感染情绪。在这个乌克兰的事例中,涉及民俗的附加思想是民俗可以同时作为官方的或非官方的而存在,在一个艺术节的语境范围内,双方使用同一文化武器的不同样式,观念示相之战有可能就发生在同一个城市的同一条街上。(有关"示相"理论,请参阅《中国音乐》,1995年第2期43—47页)

　　上述有关乌克兰的例子,显示出超文化与亚文化相互作用的复杂性,亦揭示出仪式活动,诸如节日庆祝游行等,作为文化对照比较点的重要性。另一个美国的例子则可说明比较研究的用处,该例出自乔·安妮·希内德尔(Jo Anne Schneider)有关美国费城的波兰人及波多黎各人游行的描述。基辅和费城都给当地的亚文化提供了机会,由政府出面主办,让亚文化展示自己;并都把音乐作为种族自豪感的标准化象征物,在队伍中褒扬展示。超文化强调所有的种族一律平等,在一定意义上毫无差别,基辅和费城两地的集会都表现出这点。就苏联的一幕而言,正是那毫不宽容的忠实的统一戏装使人感动;而美国,却是普遍存在的矫饰之词——电视节目主持人所说——"今天大家都是波兰人"使人突然充满一种强烈的情绪。希内德尔评论道:"费城的观点——种族犹如自我永不变更的基础,蹂躏了阶级、时代和个人体验的差异"(Schneider,1990),基辅亦如是。

　　对这两个城市前前后后的观察,揭示出相似和差别。商品的介入呈现出了它们的主要区别。在基辅,没有纪念T恤衫、纪念章和不干胶粘贴物等东西卖。而在费城,岂止是商业化定向,商业行为简直就构建了全部活动:"游行持续了近两个小时,电视转播添加了标板音乐(五秒钟的电视广告称为标版广告,其音乐即为标板音乐——译注)……'就像游行围绕着某一个民族进行,占去了1个小时。现在,我们意识到正在上电视,这就使得我们要更有组织性'。"(同上,第

论各种文化的音乐之相互作用

35页)不过,产业性的接管事实上也有微妙的差别,在电视、城市和种族组织之间存在一种三角关系。在超文化的羽翼之间,一如既往地有串通和竞争,而亚文化领导者们的内在的权威观念却使之成为三角游戏:"勾结和矛盾随处可见,特别是在演讲和符号标志中。"(同上,第52页)这里,基辅和费城表面上的相似再度出现。一群群艺术节的参加者们诚恳地和做客的村民同声歌唱,显示出与苏维埃艺术节的官方意识形态的矛盾,正如在费城的游行中,波兰人和波多黎各人临时拼凑的团结所显示的裂痕。莫斯科(应读解为"俄罗斯")与基辅(应读解为"民族的乌克兰人")之间,在苏维埃庆祝活动中隐含的冲突,揭示出一种张力,这不仅是控制问题——在超文化的各个层次上已彼此争执多年,而且还有种族问题,正如费城的黑人市长没有出席波兰人的游行,这显示出美国各亚文化之间的强烈不和。上述种种,姑且撇开虚假宣传这一重要问题不谈,虚假宣传的一部分基础,乃在于一个移民社会和帝国同盟之间的差异;而各种民族音乐与主流文化公开的相互作用,则使人联想到其值得注意的部分一致性。

美国的游行活动仅仅暗示着界限、维系、自尊、社会民众至上等紧紧缠绕在一起的多种因素的复杂性,这些因素似乎提供各种亚文化音乐活动,吸引着主流文化的观众。郑苏女士在纽约唐人街的研究工作提供了有用的例证。纽约的中国民族乐队在两个场所演出:在市区的唐人街为中国观众演出,以及在纽约上半城的标准音乐厅为其他公众演出。唐人街的演出节目说明书解释道:该活动"旨在帮助华裔美国人感知自己的文化遗产,并更好地了解它";然而,同一个乐队在上半城音乐厅的演出,其目的却在于"向美国公众介绍中国民族音乐,并分享它的财富"(Su Zheng,1990)。其背景——美国人的那种让别人按照彼等自己的信仰去思想、生活、崇拜,不以一己之偏见匆忙对他人、他物做判断,出自漠不关心或避免冲突,对于自己不喜欢或不赞成的行为、信仰能够容忍,以及多元主义和民众至上等观念,使我们考虑到卷入这类活动的每一个人的想法。类似的观点亦出现在其他西方式的自由民主国家中。在英国,一个南亚音乐家的特殊阶层的状况,被这类观点彻底地定了型:"在印度的种姓制度中,哈里发宫廷的世袭音乐家地位较低。而在英国他们却生活在高度评价音乐的社会中……就英国的语境来看,这些音乐家是一个上升的社团,但其成员会意识到,在收入和社会福利保险方面,音乐家这一职业与其他可从事的职业相较,仍不可同日而语,他们觉得自己仍只是音乐活动的附属品"(Baily,1990)。不过这也让哈里发音乐家们拥有自己的那一份文化并消受之,并为同贝利(Baily)谈话的古拉姆(Ghulam)提供了合适的位置。古拉姆其人有着特殊的历史和外貌,在英国生活的情况下,他能够把正统伊斯兰教有关音乐的非难同西方社会对艺术价

值和个人选择的强调协调一致起来。权威话语发端于个人家里,作为每个公民内心生活的一部分,意识形态的浸彻使我们必须考察超文化与个人的关系。笔者只能浮光掠影地谈谈这个巨大的题目,不过,仍愿指出其力量。

让我们以日常生活为例。也许,在欧裔美国社会中,大多数人都有私人收藏的音像制品,以彰显西方世界男女老少颇为自夸的个人主义。类似的收藏选择,在社会经济的函数图线上,可能产生预料中的曲线,皮尔·鲍迪埃已经向我们揭示了这点(Pierre Bourdieu,1984)。然而,通过个人的喜好、种族亚文化定位,或者由其他原因(比如年龄代)所产生的变化,鲍迪埃的标准化的分类也有少许伸缩性。另一方面,消费者个人的选择,并非虚构的产业"偷换"权威话语领域,而是实实在在的购买,他们能从"罐装的"通俗文化产品中提取其意义,约翰·费斯克相当热切地阐述了这种现象(John Fiske,1989)。一些作者论述形成时期较短的亚文化,搜寻音乐性活动的"互不相容"的"对抗性的"本质。不过,鲍迪埃比他们更接近个人音乐活动、购买习惯和欣赏选择的真实的个性心理本质。虽然爱伦·柯斯科芙(Ellen Koskoff)曾试图系统化全然附加的网络,这些网络帮助人们建立自己的曲目库,但她也不得不简化为搞出一个清晰易辨的图表。

这是因为,在对各种音乐的自我选择中,人们通常受回忆和愿望的混合驱使。超文化培养出"罐装"歌曲的方式一如它制造罐装咖啡,没有事例可以说明消费者将怎样对待这些产品。我们一旦设想普通市民会发现某首歌的其他用途,就会想到他或她会对空咖啡罐所做的事。这种把歌曲看作自由飘浮的商品的观点,有时被吹捧为新的,抑或甚至是后现代的,而它却跟工业生产一样陈旧,笔者认为它跟产生于19世纪早期的广为流传的石印歌篇一样古老。即便仅仅就常见的模仿的实际情况,我们也能了解,在很早以前,人们就努力从包装好了的音乐中寻找内容含义了。

笔者意欲举一段历史为例,指出这种超文化物品中个性化倾向的连续性。1920年,美国的一个华沙犹太人,亨克里·鲁宾利奇非常拙劣地模仿了舒伯特的经典作品《小夜曲》的歌词,在他离家到波兰从军的前夜,送给他的女朋友作为临别赠言。他描述道:那个晚上充满抒情的浪漫气氛,特别适合歌曲本身的情调;鲁宾利奇有所选择地使用舒伯特的原作,把自己的歌词塞进舒伯特的旋律,成功地捕捉到当时的心境。他的家庭相当奇特,既属于中产阶级,又出自声名狼藉的波兰和依地语犹太人的背景圈(依地语是一种犹太语,用希伯来文拼写,词汇80%出自高地德语,杂有波兰语和俄语词汇——译注)。这个故事的超文化成分,包括了发表并把舒伯特的歌曲占为己有,对波兰文化的偏爱超过了

依地语文化,以及对城市娱乐范围的定向等。

让我们把鲁宾利奇版的"小夜曲"跟另一个东欧犹太人版本比较一下,它出自莉莎·威德曼之手。莉莎大约于世纪之交生长在罗马尼亚与俄罗斯边境的布克维纳人的一个小镇,其文化范围属于奥地利-匈牙利人圈,但如实地讲,应是跨俄罗斯的。在其仿冒本中,莉莎修改了舒伯特这首歌的旋律结构,使之变得像她所熟悉、喜爱的依地语民歌,舒伯特全歌的整个曲式也变成了四句式基础上的反复。与鲁宾利奇不同,莉莎没有受到多少音乐教育,即便带着强烈的依地语口音,她仍保留了原歌的德语歌词。莉莎可能是在她仅受过的一年的正规学校教育中学会了这首歌,也可能是跟她姑妈学的,她姑妈留住在维也纳。超文化在此表现为官方文化的习俗化及口头传承的混合形式,但仍是非常浅显的短暂的类型,亦即一种移植少量的权威话语到其盘根错节的亚文化主干的个人选择。

鲁宾利奇和莉莎,相隔千里,尽管存在乡土和生活方式的基本差异,仍然属于中欧超文化。跨越这些差异,执着于一首歌。证明了音乐权威话语的力量。他们也同属一个种族和宗教亚文化,然而,这两个富于创造性的歌手,把高度充斥、变化的情感寄托在公认的权威的歌曲上,使之成为地点、时间、背景、环境,甚而资质各不相同的产物。莉莎喜欢唱乌克兰歌以及她在美国期间(她曾两次移民)学会的欧文镇柏林歌曲,这表明她愿意从多个超文化中学习东西。

我们怎样读解这些变化了的反应?看作"偷换""对抗""互不相容",抑或仅仅是创造癖?舒伯特的《小夜曲》像那种超文化的照片之一,巴尔塞斯在其论述中讨论了这个问题,他把有用的文化材料(他称之为"暗室")与捕获想象的显著的细节(他称之为"亮斑")区别开来,这些细节因观察者着眼点不同而变化(Barthes,1981)。就鲁宾利奇来说,一首小夜曲的概念及其有吸引力的曲调左右了他对舒伯特这首歌的看法;而就莉莎来说,那不过是一段旋律,她要用自己的方式来阐释它。在权威话语的驱使和个人的想象世界之间,其空间远远大于显像的工作室,它是权威话语的武断性和个人想象的偶然性遇和之处。其产出的东西实难预料。从好的一方面,我们可由此读解出不太稳定的惯例;舒伯特/犹太人这个例子也仅只能是最一般的特征事物。而坏的一面,我们不过揶揄一下目的论,并且找些例子证明自己的理论。

音乐表现为一种日常活动、生产化的商品、抵抗的旗帜、个人的天地、深层的符号结构、各阶层人们情感的基础,以及与超文化之间的裂缝。巴尔塞斯提出了一个原因:"音乐什么都没说,也没什么可说……音乐代表这个世界的最彻底最绝对的否定形式,特别是在社会性的世界,小资产阶级的社会风尚需要各

种艺术形式。"(Barthes,1984:19)音乐人类学从另一角度反驳道:不是音乐没什么可说,而是音乐使每个人可说他想说的东西;这不是因为音乐否定世界,而是因为音乐使各种想象中的世界具体化,人们使音乐成为表现的核心形式。

笔者评介了自己所能驾驭的相互作用模式的一些例子,可见,在高度清晰化的媒介所支配的社会中,有很多相互作用的类型。谨此,列举几个附带的思考,以建议所需的多个视角。

尽管亚文化间的相互作用很少成为学者研究的目标,然而,就某个地区而言,它可能是考虑集团之间合作或竞争社会关注与经济利益的一种控制力。在各亚文化间存在一定的对话方式,形成音乐的对话,它们彼此平行并受超文化—亚文化之相互作用的影响。

亚文化内部的相互作用,指各因素间所产生的内部的——常常是两败俱伤的游戏,这是音乐人类学最后一块未被开发的领域,将揭示一整套涉及人们组织某社会生活和美学生活之方式的关键性问题。在笔者居住的新英格兰镇,20世纪80年代,粘贴的小标语由"我为自己是意大利人而感到骄傲"变成"为西西里人自豪",这便泄漏了真相。犹太人社会中,在原籍、移民时间的基础上形成了很多派别,如果不研究各派别的非常复杂的内部政治关系,就不可能理解其音乐活动;美国的瑞士人和法兰西人情况也是如此;然而,只有很少的研究涉及这个问题,比如希内德尔关于游行的研究,以及一篇可圈可点的专论——研究三个大陆上的加拿大孟诺派教徒(Mennonite)歌唱的多教派复杂性。日益增加的有关美国泛种族运动中音乐的研究,通过证实尽量努力克服崩溃破裂,说明了种族崩溃破裂的控制力,无论是内部原因还是超文化的需要,如果并非不可能,这两个原因对分裂而言都很严重。让我们再回到郑苏有关纽约唐人街的例子,中国民族乐队选址唐人街,跟其乐团成员成分复杂(如原籍、辈分、阶级、性别等)有关系:让人置身于种族邻里所代表的亚文化之"家",明确并强调了言约义务。对上半城的观众,唐人街是一种标牌商品,强化了内部及外部的自我界定之间的相互关系,就此类感知而言,确实是固化了种族集团。

对于具体的个人,就民族音乐的自选性做出抉择,可能是创造自我本体的一种形式,而对某些人来说,却可能是痛苦。正如半白人、半雅基(Yaqui)人的印第安克利诺霍莫库人的事例中引述过的那个年轻姑娘,她决定通过在西海岸一个大都市的印第安人中心表现出积极性来发现自我,而在那里,她的助手大部分都是印第安人苏族藉(Sioux)。"很多苏族人都不接受她。因她传承于一个'错误'的部落,是个半白人,他们便指责她。她的痛苦在狂怒期与深深的沮丧期的交替更迭中表现出来"(1986:121)。

仍是在亚文化内部,本土—跨文化交叉可能对杂居的种族集团非常重要,比如,当纽约的希腊人音乐家听说他们的同行竞争对手回国演奏时,情况便是如此。在约翰·科根那部雄辩的影片《皮瑞克勒斯在美国》中,老道的伊皮洛特(希腊地名——译注)黑管乐手奚落年轻的乐手们丧失了本土的主体性,迁就现代化风格,模糊了原有的界限。这是唯一一部描写美国国内各民族音乐的作品,在美国和在欧洲两地展示其音乐和乐手,说明了本土性适应跨文化的方式。

各跨文化之间的相互作用存在于所有的可能的乐手中,就亚文化转轨的音乐家来说,他们运作于杂居和国际这两个层面上,从超级独唱歌星胡里奥·依格拉西奥斯到逐步上升的本地乐队(如狼群乐队和迈阿密音响机乐队),西班牙裔美国人市场非常值得注意。傍靠主流网络的泛西班牙有线电视网的开通,等于开设了由广告联系起来的平行频道系统,跨文化参合可能是其标准。1988年推出的双语影片《拉班巴》,就好莱坞来说是破天荒,这便是超文化—亚文化交叉的一个例证。后来,该片出口,成为跨文化的产品,揭示出财经示相、媒介示相和技术示相的复合体用于追求和搜刮种族示相市场是多么复杂和有力。在这个过程中,某些观念示相飞驰而过。虽然这个被称为"拉班巴"的特殊产品的古怪之处,乃在于其情节用一种可被视为超文化侵略的方式,去描绘极度定型了的墨西哥人和墨西哥裔美国人,但是,即便如此,该片仍可囫囵归入"确实"支持双语主张的范畴。为该片配乐的狼群乐队看来也从跟好莱坞的合作中壮大起来,通过后来发行成套专辑强化其均衡感。林达·蓉斯特,一个改行的歌星,强调她父亲的音乐遗传,在1988年卓有成效地占领观众和市场,建立起墨西哥跨文化联系,同时也模糊了超文化和亚文化的界限。

就笔者的思考而言,论及建立起了相互关系的某种民族音乐,最蛊惑人心的例子之一,就是现代乡村音乐。这种音乐几无统一性可言,其复杂性在笔者所提出的三个层面上呈现出来,并有意识地优游于产品观念及其自认与之有距离的消费者之间。乡村音乐的一部分幻象,是其"纯民间"的外表,它被如此这般精心培育甚至模仿出来,并以两种方式运作。在亚文化层面上,它仍有本地和地区性的观众,对他们来讲,几代乡村音乐的流传,提供"家乡"的外观和音响复归。近七十年来,这种虚饰的乡土味在全美国范围内如同楔子般地插入广袤的农村和城市的市场,在有关中西部、西南部,以及凯迴人(从加拿大阿卡迪亚地区移居美国路易斯安那州人的后裔——译注)和美国印第安人音乐的文献中,如实地记录了这一切(Leary,1984;McHale,1981)。这些因素使乡村音乐在两方面看似超文化:其一,作为权威话语系统的覆盖物,它原生地的根基在美国的中心地带;其二,纵令较之于通俗音乐,它的控制力系在较低的层面上,却仍

是美国人认同主流的一部分。这种音乐构造令笔者印象深刻的东西,是它毫不费力便突显出并存的吸引力,在变色蜥蜴般的流行风尚中,为各种观众发现新的公式。

笔者举出一个浓缩的例子,这是为乡村有线电视网制作的音乐录像带,兰迪·特拉维斯的一首歌《英雄和朋友》,笔者于 1990 年看了这个节目。特拉维斯是一个乡村歌手演唱组的成员,该演唱组叫作"新传统主义者"(这显然不是聪明的,傻瓜之类的矛盾修饰),有点儿回归亚文化的架势,这也由他朴素的打扮以及无矫饰的摄影手法所表现出来:在旧式录音棚里,他衣着简朴,坐在凳子上,用带地区方言的口音演唱。这首歌自述式的性质也强调此种姿态,特拉维斯述说着他看西部片时很像个孩子,把明星们改变成自己的英雄。罗依·罗杰斯的肖像不时闪进来直接评述英雄们的坚定性和现实性(罗依·罗杰斯,Roy Rogers,20 世纪 20—30 年代红遍美国的乡村歌手,演唱生涯仅 6 年,发行了 1400 多万张唱片——译注)。在电视片的结尾,罗杰斯本人出现,先是隔着录音棚的玻璃墙向特拉维斯招手,然后,在一张照片中,两个明星并排坐在一起,片子结束了。《英雄和朋友》把特拉维斯放到超文化明星的亚文化消费者位置上,同时又把他抬到他所选择的英雄(罗依·罗杰斯)的高度。或多或少是乡村音乐的观念使得这个节目具有可信性,天衣无缝,激动人心。"乡村"和"西部"潜在的差异在此被略去了,而它们毕竟不是一回事,并不总是连在一起;此外,它们也为特拉维斯自我包装的逼真自然作衬底。不过,作为好莱坞的产品,罗依·罗杰斯几乎不能算作是纯粹的亚文化偶像,而且,有关英雄和朋友的寓意完全是美国式的。

正如后来的情况那样,同一栏目下一个节目,增强了笔者对这些策略的相互作用和结论的兴趣,"乡村"概念在亚文化和超文化之间转换。节目中,另一个特拉维斯式的歌手,姓特里特,演唱了第二首自述式的歌曲,涉及歌手的美学和意识形态定向。这首歌告诉我们,特里特如何听着有关前辈的传说长大,然后,转向他感觉到的南方观众对新的摇滚音响的回应,这种音响把人们赶回家里去。该节目采用 MTV 的快节奏剪接,以少女为中心进行像喻,强调了歌曲的浮夸性。把自己放置在一种亚文化音乐谱系中,特里特触及主流文化的视觉/音乐美学观念,他宣称这是他家乡的观众所想要的。这种亚文化内与亚文化外的双重位置,可以读解为特拉维斯之双重吸引力的另一种版本。1991 年在亚拉巴马州举行的格拉米奖发奖仪式上,此类两种音乐文化空间边缘的擦边球,得到充分展示。上台领奖的演唱组穿着撕裂的牛仔裤、T 恤衫。领奖人用有意加重的南方口音发言,首先感谢他在阿拉巴马、阿肯色、肯塔基等州的亲

友,他们"出银子"(原话是在这种场合不应使用的俚语——译注)支持乐队在当地俱乐部演出。到此为止,坦诚的民间姿态和"乡村音乐"与这一奖类都是吻合的。接下去,他结束其发言说,因为"甲壳虫乐队"曾是他们音乐的起点,所以,他能站在约翰·勒侬领过奖的同一奖台上,是多么荣幸。早些时候,在约翰·勒侬(John Lennon)死后,曾颁发过他的终生成就奖。这里包含的讽刺在于把勒侬作为当代超文化的圣雄来召唤,而勒侬恰恰是在其很多作品中大胆地攻击权威话语。各种层面上的超文化与并存的对立的亚文化之间的相互作用,充满这一类的附注,把特里希·钱普曼作为有社会意识的歌手来介绍,更强化了附注的含义:钱普曼能恰到好处地演唱勒侬的《想象》一歌,然而,这首歌的歌词却标榜一个非宗教的、非资本主义的世界的可能性!在这个辉煌灿烂的商品音乐颁奖晚会上,一个获奖者接一个获奖者,一遍接一遍地演唱这首歌,获奖者们都把上帝放在其成功所应当感谢的第一位!

亚文化的表达方式和手段

既已界定出各亚文化自我表达的空间,下一步则应考察他们如何运作。本文讨论其方法——音乐性的步骤和材料。笔者将借鉴社会语言学,首先研究其编码,然后,研究其策略。基本设想是悄然潜入民族学,由之把握人们如何利用现有的资源,为当前需要而赋以新形式,重新评价它,始于它而逐渐构筑起一种文化,并采取某些策略以适应变化。笔者发现,在自己有关欧洲裔美国人音乐的一些研究中,这是一种有用的视角,可由此总结出下手的方法,继而寻找其隐含的东西、限度及延伸的范围;这一切将多少开阔我们的视野。

笔者很吃惊:民族音乐学居然至今跟社会语言学还没有更多的关系,而后者明摆着是其姊妹学科。尽管早在1974年德尔·希米斯就认为"音乐术语将为探索语言风格提供大量的资料"(Dell Hymes,1974),却很少有民族音乐学家,会因注意到社会语言学的术语、概念和方法能增进有关文化中之音乐的讨论,而改变其初衷。就亚文化来说,笔者发现有关其编码和编码转换的研究特别有用,因为那些小的亚文化集团总是从超文化的风格中产生出自己的风格和交互作用来。言及笔者此举的目的,拉波夫那已提出的编码转换的界定"从一套互生的编码转变为另一套编码"(Labov,1972),即足以说明问题了。除这种明晰的表述之外,还有如实记载的感觉:"编码转换是对话的策略,用于建立、跨越或消除集团界限,以便创立、唤起,或者改变人际关系。"(Gall,1988)当代思想认为一个集团的语言实践是该集团活动结构的一部分,并常与超文化相龃龉,对于把观察焦点置于亚文化活动,这一点特别重要。总之,研究应是多维的;而不应是局限在一种文化接触范围中:由于各种相互作用、各种个人风格和

各种社团实践,"这里所构想的方法即成为历史的、民族的和多层面的"(Heller,1988)。

正如赫勒尔(HeUer)在人类学领域有关编码转换的不无裨益的著述中所揭示的一样:在近三十年之久的这一研究领域,尽管仍有许多问题甚为模糊、尚未探究,但各种著述仍充分说明了现有的方法论发展的完备程度,其研究成果在多大程度上阐明了超文化和亚文化之间的相互作用。因此,值得尝试设想其编码转换观点在音乐上的相似之处。然而,如果就此着手,却有一个棘手的问题:音乐上的"编码"应当是什么?虽然"风格"明摆着是个靠不住的概念,但是在直觉上,至少作为"一套连续的编码",它是清楚的。就现在的目的性来看,风格能充作过时的日常音乐的分类类别,充作曲目和演出方式的特殊混合物,当去买一套曲集、去听一场音乐会,抑或某个舞蹈乐队提出一套选择曲目以供"出堂会",人们就已然接受这一点了。未来的更复杂的音乐编码感知,可能会涉及更精确的术语,斟酌一番"语言""方言""层次"和"籍贯"等所有被社会语言学视作"编码"的东西。地区性的音乐解读肯定支配着一切,对下文将要述及的康涅狄格州乐队来说,"现代"这一术语作为风格分类仅只产生"波尔卡"对立面的感觉。在欧洲裔美国人中,无论是音乐消费者还是生产者,人们对精确调谐过的风格区别极为敏感。笔者通过与大量的"圈内人"(从本科生到职业乐师)交谈,获悉了这点。笔者于此饶有兴味的是:要想找到一个亚文化乐手,他不知道超文化的风格,不知道其他那些同样的小集团风格,理所当然地也不知道他自己那个民族乐队的各种表达方式,那将会是多么难。各种资源,甚至浴缸里唱歌的人都会加以利用的资源,足够用了:通俗的、爱国的、当令的、广告的,以及其他很多音乐材料都在他们的舌尖上。真正成为问题的问题是:乐手们确实故意从某风格转换到另一风格吗?当一个爵士乐手在其演奏中引进一段贝多芬时,当一个拉丁歌崽在他的西班牙语歌词中混进几句英语时,当一个极端正统的犹太人歌曲作者把希伯来语歌词塞进摇滚曲调时,我们几乎不可能设想他们是无意而为之。尽管笔者愿意在下面为数不多的例证中尝试一下,但要准确地说明为什么、在什么地方、乐手和作曲家怎样转换编码,其不易定论有如让喇叭音箱决定其播放的音乐。

此外,对音乐相当关键的是音乐的编码比语言多。音乐确实能组合音调模式和身体姿势以添加更多的意义层面,然而,哪怕是一个具有高度表达能力的讲演者,他所能利用的东西都比音乐少得多。乐队演唱一首歌,不仅只是把歌词和曲调凑拢,而且还在形成层次的系统中同时展现几个表演者不同的音色、节奏和配器,把各种风格叠加在一起,然后在下个部分任意变换可资利用的材

料,产生万花筒般的新的编码组合。研究成为一种"过程":漂白音乐的绳结,观察在编织下一个交织点之间那些绳线是从哪儿来的。另一个比喻则应是解构"星期天自己动手"所做的东西,剖析人家制作的机巧玩意儿,计算他所用的材料并思考他是怎么把它们组装起来的。我们希望这种"过程"会证明人家的动机,但是,不问他,我们则不可能完全肯定能实现这一期望,即他记住了自己当时的动机,并愿意告诉我们他自己的秘密。

笔者首先讨论一个明晰的例子——迅速的、完全的编码转换。大约在20世纪40年代后期,天才的二重唱组巴尔通兄弟开创出一种美国滑稽剧。首先,完美无瑕地朗诵古老的美国诗歌——亨利·朗非罗(1807-82)所写的"保罗·列维尔的午夜之旅",伴奏音乐是用小号和鼓演奏的《共和国战歌》(又名《约翰·布朗的遗体》)。这首歌,在一种爱国主义的编码上再叠加爱国主义的编码层面(保罗·列维尔,1735—1818,美国爱国志士——译注)。巴尔通兄弟的对白用词,都是标准的美国英语,不过略为夸张一点儿。接着,这首国家主义的幻想曲被短暂的停顿所中断,编码戏剧性地转换到乐队上,乐队突然演奏起东欧犹太舞曲为巴尔通兄弟伴奏。他们用极重的依地语语调滑稽地模仿"午夜之旅",在依地语中夹杂很多英语词汇。此类欧美混杂的东西过后,稍事休息,又回到纯美国味儿的朗非罗诗歌。这两个表演内容连续交替进行,直到他们把朗非罗的诗全部背完:在独唱的严格序化的进行中,音乐性超文化和亚文化轮番出现。这种"整块"的编码转换,特别是每个部分中编码完整的排列,相当少见:精确地并列出不协调在此起着支配作用,而不仅仅是令人惊讶而已。

巴尔通兄弟们脑袋里想了些什么?在长期熟悉美国犹太人表现文化的基础上,笔者意欲作某种精到的研究;先不谈这种研究,现在所讨论的问题的关键,是编码转换作为音乐资源的巨大的战略价值,及其可能暗示的强烈的情绪。无论演员的目的是什么,他们控制不了观众的反应,这一点并不简单,民族学还提供不出完整的答案,类似的材料会导致很多的研究方向,而且随时在变。社团就某一点所产生的无穷的意义,引起各种新的文化预想并提供暗示。让我们把巴尔通兄弟所采用爱国主义题材与1917年的另一首美国犹太人歌曲比较一下。在《山姆大叔》中,编码转换同样富于戏剧性。在小调的序曲中,用带着强烈欧洲口音的依地语歌词解释说,既然已在美国找到一个幸福的家园,犹太人应该为自己的新祖国献出鲜血和生命。一小段休止把这种风格与歌曲的结尾分开来,结尾由①《星条旗永不落》的开始几小节和②乔治·科翰的爱国歌曲《你是伟大古老的旗帜》的结束乐句组成。一旦《山姆大叔》和《午夜之旅》差异较大,如果不是远离目标的话,那么就他们使用爱国主义题材的方式而言,他们

共享普通的编码和策略。

让我们采用应有的民族学的方法,通过考察编码转换的动机,看看田野工作所能提供的东西。1986 年,笔者调查一个在犹太传统文化中成功的现代宗教歌曲作者(笔者在此叫他戴维德),由之而产生了非常清楚的技巧性的自我研究。我们开始谈话的题目是界定"新的"通俗宗教音乐,这在美国犹太人中是主要倾向:

戴维德:这是新音乐的另一个和声区别——降低导音(在吉他上示范弹奏)。

笔者:它来自摇滚乐,是吧?

戴维德:是的,啊,不,不是,它不是。它来自犹太音乐,来自以色列音乐。也许对我来说,它是以色列音乐唯一最流行的旋律走向。任何以色列歌曲都有降七度导音。

笔者:甲壳虫和其他人也……

戴维德:摇滚也有……很多的音乐都有受降低导音的影响。这个根本就不是(演奏主和弦—属和弦—主和弦的进行),对我来说,这太一般了。而这个是斯帝芬·福斯特的音乐……现在我的新音乐多了一点犹太特征。因为我吸收得多一些,我开始考虑我所放弃的东西(演奏他称为"被迫迁徙时期"的一首歌,证明其组成成分)。这是抒情风格的——但有一个美妙整齐的通俗歌曲结尾。而且有"三级和弦"——爵士乐的感觉。我对这个旋律相当满意。

就戴维德的情况来说,策略是显而易见的。他试图写一首自己满意而能抓住广大观众的歌。出于两个原因,他迎合当前的趋势:他是自己这个时代的孩子,而且他的大部分年轻观众也是。他不仅知道转换编码,还能向采访者确认它们,并且,通过这样做来明确某些动机。其音乐的民族自豪感无须多问,他十分肯定降七度的和弦是以色列的,而不是摇滚的,尽管他原本可以承认这点。从戴维德的风格来看,标准编码包括"以色列""地中海""爵士""通俗""摇滚""过时的斯蒂芬·福利斯特",以及其他一些东西。但是,它们不过是旋律、和声、节奏的编码而已;而使用希伯来语歌词,强调正确的重音是他全部歌曲的最根本的设想,这一点毫无商量的余地!出于社会—宗教的原因,要使歌曲及其作者行得通,设定其正统性是绝对必要的!

就特定的音乐家来说,欧美社会有很多这种身份明确的音乐家,戴维德这一事例揭示出解决音乐编码意义和反映这一繁杂问题的可能性,以及转移到理解其音乐的策略价值的可能性。亚文化的音乐家们一只眼睛盯着同一集团内部的观众,另一只眼睛盱视着超文化,物色可利用的编码、成功的策略,而同时

则用内心的第三只眼睛寻找自我的美学满足感。因为在这三方面,观众们都没有放松,我们也就用不着奇怪为什么沿着主干道会有那么多的便道了。事实上,乐手们自己的创作也促成亚文化生活的内部变化和"圈外"的再评价。他们调整个人、内部和外部的设想中的音乐世界,使之进一步变化。像戴维德这样的年轻作曲家或表演者可以说一首歌是他的"被迫迁徙时期",这显示出强烈的历史感,并意味着任何有关他创作立场的描述都只能是暂时的。

　　对传世久远的作品来说,可能其创作过程也较长。从个人的微观世界回到整个亚文化的宏观世界,广阔的视野显示:规模较大的亚文化倾向于就自己的音乐做文章,这是一种相当稳定的方式,基本的策略可能就是感觉和直觉,编码变换是其中之一。笔者认为这些东西就是对资源的一整套关系——对一大堆可用材料加以选择驾驭的态度。有些东西涉及对超文化的反应,而其他的东西却集中反映在有关曲目、风格、范围、歌词和语境上。笔者在此的办法是浓缩一批表示"动作、状态、行为"的词汇以表明已经实现的"行为"。笔者关心的是在术语使用上尽量做到非常准确,但并不迂腐地避免使用过于笼统、武断的词汇,比如"受化""同化"等。

　　第一个视角涉及亚文化利用超文化音乐材料的方式。这包括几种途径和各种各样的项目,例如,存在于亚文化自我定义和自我界限核心的相互作用。在有关这个题目的著述和讲演中,学者们倾向于非常宽松地使用很多词汇,从最一般化的"类并"到相当专一的术语,如目前最时髦的"控驭"。最好的办法是认同艺术史学家麦克·巴克山度(Michael Baxandall)对极为含混的说法"被……影响"的谴责(这一术语在民族音乐学圈子中无人不晓),"对此,我必须花费几页的篇幅,把它踢得远远的,免得挡道"(1985)。论及艺术家某甲影响艺术家某乙时,因思考某乙的成分多于思考作用者某甲,他发现了"尽意"这一概念。转换到音乐上来,某甲等于是超文化,某乙则是亚文化,我们理应同意巴克山度其后的看法:"于是语汇便更丰富更具多样性:抽取、凭借、利用、占用、适应、误解、参考、拾取、较量、齿合、反应、采用、区别于、同化于、同化、并列、复制、引导,解述、吸收、使……变化、振兴、连续、重塑、模仿、效法、歪曲、使……滑稽可笑、摘取、混淆、从事、抵制、简化、重组、精制、发展、承认、掌握、败坏、使……永恒、变形、提高、反应转移、处理等,还可考虑其他的词汇"(同上书)。所有这些词汇都浓缩了"对环境的反应,某乙就一系列的历史资源及就他个人的技艺做出有目的的选择",却不会超出文化的即兴变化类型。

　　这种方法可以处理音乐—文化过程的术语,可以使用尽可能多的词汇,每个词汇都可以表达一种相当特殊的方式,然后,还可以讨论它们叠加的情况,而

不仅仅是笼统地说："受……影响"而已。假如我们提炼出一个术语"驯化"，笔者在以前的文章中用过这个词（参见《跨文化音乐问题》，《中国音乐》，1996年第2期，63页），就音乐而言，该词使我们从超文化进入亚文化。"驯化"字面意义为使某物习于家事，隐含给某种野生、无控的东西套上缰绳，使之受教化，为己所用。玩味字义，《牛津英语辞典》给出两条解释："归属家庭并使之尽其责；驯服并控制之。"很多借用的词汇似乎都有争议，不过，至少它们可以被视为音乐性移植的组成成分。当欧洲和美国的犹太人逐渐利用超文化的材料描述他们的音乐实践时，《牛津英语辞典》的上述两个解释非常贴切。东欧犹太教派领袖们接受一些非犹太的音乐材料，他们感觉到其中被禁锢封闭的神圣的"火花"须释放出来。于是，法国军队经过时的拿破仑进行曲，或是肮脏小镇广场上手风琴的平庸曲调，欧洲19世纪哈西德教派（18世纪兴起于波兰的犹太教派——译注）迷恋的歌曲，都可摇身一变而用于犹太庆典；而在美国，流行歌曲，甚至广告音乐——不纯净的符号，危险的异教徒世俗世界的东西，都可以改编其曲调应用于哈西德教徒的灵魂的"家园"。

让我们立即着手研究其他不同的事例——一张美国"中东"夜总会风格音乐的唱片，该唱片以流行歌曲《昨天》的"东方定位"为特色。《昨天》这首歌可以说是音乐史上录制最多的曲目，它会被"驯化"以尽娱乐之职，丝毫不必奇怪。这张唱片由原来的"故乡"风格定位猛地转换其编码，展现出乐队对听众口味的完完全全的"控驭"，跨接内种族和主流领域。乐队使《昨天》隶属于相当强烈的非通俗化风格，这一事实隐含着驯化——该歌肯定被有效地套住了。调查可以帮助说明表演者的目的，却很难说明听众的感受：他们怎么听出编码转换，觉得应接续公认的流行歌词？作品的不匹配和过分的滑稽模仿使人们发笑，肯定有些人会笑起来，当笔者把它录音放给一些人听时，事实的确如此。是驯化过程在起作用？借用？折中？受化？同化？美国化？虽然音乐内容的多化合价性质意味着一个术语绝不可能涵盖音乐可能存在的意义，联想和风格的微妙差别，但是某些词汇看来更适合描述上述例子。提炼一个较大的词汇库，而不是就各种各样的情况设定一堆术语，想来至少会推动研究者在广阔的范围上考虑亚文化转移所展示的动机和感觉。

让我们回到《保罗·列维尔的午夜之旅》一歌的依地语化身。这首歌中超文化与亚文化的分离，比内种族音响转移到《昨天》，听起来更叫人吃惊：它的源本与摹本是完全分开的，并在各单元之间有短短的停顿，严格地变换表演。巴尔通兄弟对源本的歪曲，比中东乐队对《昨天》的改动还要强烈，《午夜之旅》的美国歌词不仅是爱国主义的，简直是近乎神圣的，他们的举动相当于践踏国旗。

也许,他们的这种劣迹会是"占用""没收"之类术语的用武之地。此类好斗的驯化无疑暗示"家园"实际是对抗的场地,映射出《共和国战歌》和朗费罗诗歌片段所暗含的超文化的杀机。

如果继续讨论爱国主义这个主题,瑞·亨利的《二百周年的波尔卡》会有助于揭示这种特殊的编码。小号和鼓用进行曲拍子热热闹闹地开场,暗示着国家主义。编码变换则是使用同样乐器演奏波兰裔美国波尔卡风格的旋律,其中,他们也突出同样的 $\frac{2}{4}$ 拍子应对波尔卡和进行曲二者的共同性。然后,亨利加入进来,演唱下面的歌词:

在这最伟大的国家
这个我热爱和崇拜的国家
回顾历史
它是如此悠远

热闹的开场曲又奏起来,肯定那爱国主义的情调,然后波尔卡也再来一遍,亨利接着唱道:

二百年前
她就在这新英格兰诞生
保罗·列维尔的召唤
回响于全世界
无论和平与战争
她受尽颠簸
却至今保卫着
自由和一切

结尾是:

为了这自由和美好的生活
我们大家都享有
从我的心底里
我要谢谢她

小号,鼓"幸福的"合奏以及稳定的 $\frac{2}{4}$ 节奏特性化了爱国主义和波尔卡的音响。使亨利能同时表述亚文化和超文化内容;其结果几乎成为编码"融合"。他用英语演唱,这强化了气氛,一旦用波兰语—英语交替演唱以导入编码转换则会使波尔卡离逸出去而成"异类"!亨利的寓意从亚文化的小舞台到国家意识形态的大擂台,推动听众去为音乐界定出一个文化空间,抑或至少发现某个术

语。这肯定达到某种"暂时调节""内""外"和睦的温情柔意,暗示着爱国主义作为表现家园的统一已被驯化。甚至在朗费罗关于美国革命第一战场的其他诗歌中,"回响于全世界"这行结尾的诗句亦实属开火的炮弹,与巴尔通兄弟的攻讦大相径庭,保罗·列维尔仍稳稳地置身在一种崇高的地位上。

从社会语言学的角度,通过间接的途径,两个种族版的保罗·列维尔的比较使我们回到编码转换这一问题。在争论频繁的、实验基础上的研究中,比民族音乐学更具典型性的那些学科中,莎娜·坡普拉克(Shana Poplack)讨论了"两个社团编码转换的对比模式"——纽约的波多黎各人社团和加拿大安大略省渥太华的法国人社团,对比是多方面的。其中,有波多黎各人关于编码转换的看法:作为"他们双重身份的象征,流畅而又颇有技巧的转换是双语极为流利的人们的领域",然而,法语加拿大人认为,"强调、弛减,或多少注意编码转换,这相当重要"。坡普拉克女士并没有冒险告诉我们为什么情况会是这样,而是谨慎地提醒道:"显著的对比……并不充分预示任何有关双语行为的简单的决定性的看法"(Poplack,1988)。她就每个集团提出1700个例证,并能相当精确地界定其编码,确定诸如合乎文法之类的问题,在她的研究论文中只提出了三个新术语,这些术语一个也不能现成捡过来用于音乐;不过,笔者至少觉得没有哪篇民族音乐学论文能提出如此精到准确的资料。然而,她越是深入,则越是小心翼翼,不敢轻易做出结论。

当然,这种谨慎本身就使人感到宽慰。这样,疑问之处愈加昭然,麻烦也愈加明显。例如,坡普拉克用一些章节急切要说明编码转换中的借词,确认不可能有任何先决行为方式。"必须从不完整的获取和失语中把'刹那间'产生的借用区别出来,所有这些情况都应当从涉及两种语言成分的错语中区别出来,这种错语可适度地被看作'干扰'"(同上书,239页)。这种谨慎自然导致阐述的高潮:"所呈现的一致情况,从一个双语社区到另一个双语社区,会有不同的层面。"如此精到的感觉,处处严密,使她极为敏感地评价所有高度情景化的语言运用的本质,并使她对术语所持的怀疑态度不无裨益。要在音乐研究中达到这样的高度,我们还差得远:我们大部分民族志式的研究还只是一厢情愿的观察,或只是泛泛的历史概览。一个田野工作计划要涵盖某个小社区音乐编码转换的1700个例子,这简直不可想象!笔者的预感是:要是我们真搞这么一个研究,多半就在当地便"光荣"了;从错语中分离出模化用法,从编码转换中借用并且把其发现扩展到各社区以资比较,当然会相当复杂,不过,的确也相当值得,我们会从其中了解到民族音乐是如何运作的。

让我们回到就掌握的材料而言我们能尝试做些什么这个话题。到目前为

止,笔者一直沉浸在编码转换和简单的语言学替换中,而各种亚文化音乐这一庞然大物却齿合在复杂的层面中,编码层层堆积。以克里马兹所尽力描述的乌克兰裔加拿大人的西方乡村音乐为例(Klymasz,1972),这是有关北美洲亚文化音乐风格最早的敏锐的论文。任意抽取一个录音材料:某一乐队能把《放开我》这种标准化的美国乡村歌曲译为乌克兰语,用绝不符合标准的音色来唱,至少也添点匈牙利扬琴之类的欧洲乐器,改变节奏重音等,于是,一个混血品种诞生了。于是,研究者使用"重塑""再语境化"之类的行为动作词汇,以便特征化这种变换以及编码的万花筒模式,通过修改超文化音乐材料——产品流水线的消费化类别,亚文化可以创造这一切。

尽管如此,大量的亚文化音乐的能量都投入加工"自己的音乐"这一过程,这里,笔者称其为"再评价"。此外,新的视角也引起种族集团改变了原有的认识重新序化,如什么是"正统",什么代表"我们"对圈外人最有效,什么对新一代听众最好卖,什么现在是"我们的"以前是"人家的"。此类变换通常伴随着超文化中意义重大的社会变革或亚文化生活中的特殊历史时刻。当代美国犹太人的音乐趣味足以为证。20世纪60年代前后,犹太人不再被视作"少数民族集团",并从官方机构、法庭及大学管理机构的角度,被开始算作是美国主流社会的无记号的(指肤色、毛发等种族外观特征——译者注)成员。作为战后郊区化和富裕化的一部分,这一潮流跟自慰感的总体提高融汇在一起。20世纪60年代以降,其内种族的音乐生产的内部多样化(即或是嬉戏)急剧增长。笔者在此用一首依地语民歌《妈妈到市场去了》的50年代后期和80年代中期的两种演出版本为例。第一个由西奥多·拜科表演,他是好莱坞的演员兼民歌手,材料取自他的依地语民歌集萃唱片,在那个时候,差不多每个犹太家庭都有这套民歌集萃。音乐的"格式"和歌曲的演唱定向于当时的主流民间音响:稳定的速度、清楚的旋律和器乐线条用吉他烘托,准确的遣词造句看来微微有点儿避开欧洲背景。第二个由纽约的"克勒日梅尔"乐队表演(直到70年代后期才出现这样的依地语乐队名称),后者在每个表演参数上提供强烈的对比。伴奏乐队是个杂烩:从大号到班卓琴,而且常用哑音。速度从开始的平稳的叙事风格,通过器乐的插入,逐渐加速,尔后愈加兴奋,变成喧闹活泼的舞蹈速度。歌手的依地语带着浓浓的欧洲味。街上的甚或有舞癖的听众似乎都未痴望过这种速度,这根本不是拜科版本所召唤的那种郊区起居室温馨的情调。

正如笔者不愿意对某种亚文化做心理分析,笔者很难不相信年轻的美国犹太人这种放纵的音乐跟现实联在一起,对犹太人来说,种族界限现在与其说是外界引起的不如说是自内而发的。如果没人在窗户上偷看,那就不必要在意自

己的日常生活。我们应当痛批家丑,或再斟酌一番亲戚们的行为方式给人的难堪,也许,应把他们看作有趣的怪人,甚而是各种角色模式?

　　近来轰动于非哈西德派美国犹太人中的哈西德歌曲,展示出比《妈妈到市场去了》更富戏剧性的种族内部的音乐变换。几十年来,极端正统的哈西德教派是美国主流犹太人嘲弄讥讽的对象。这些专利般的外国化、坚持讲依地语的偏颇的犹太人可能代表着疾速郊区化、富裕化的少数民族集团,此类观念在40年代或60年代根本不会有市场。然而,到80年代,哈西德教派却被视作纯正的、最完美的犹太人,尽管他们的成员在犹太人种族集团中只占很小的比例,但他们对犹太文化的影响却迅速地与日俱增。哈西德腔调找到了自己的途径,进入大量的礼拜集会活动中,并且卖得很火,这就使得非哈西德教派的作曲家去模仿其风格以便赶上流行风潮。哈西德教派成员并未改变他们的装束、语言和生活习惯,但却占领了新的文化空间;这甚至使得《纽约时报》也在其声誉卓著的黄金版面《起居》这一栏目中切出一块空间,发表有关哈西德教派住宅的专稿。

　　这就是笔者思想中的一种准确的"再评价"观念。外观的变换使我们停下来并重新考虑(甚至深刻感受)有关自己亚文化元素的有效性的看法。既然这类运作中的民族性就此成为一种符号,而且就其在超文化中地位来说并不是社会性的严重问题,为什么不用各种文化形式展现呢?毕竟有各种表现的回报:宗教活动的参与者觉得每个礼拜的活动相当让人心旷神怡,当他们演唱动人的、富于节奏感的哈西德腔调,拍手以和的时候,当然比坐在后排听任正统的宗教角色——拉比和唱诗班主领者——操持一切要愉悦得多。对年轻人来说,这种参与的吸引力特别强烈。奇怪的是,这实际上是对早年颇有吸引力的以色列音乐做出某些牺牲。作为情感焦点,一种反向强调的对以色列的依赖可能是其音乐影响减退的背景。哈西德社区及其仿效者的杂居网络使这幅图景复杂起来,并使美国的音乐家把以色列情结流行化,而在以色列背景上的纽约哈西德歌曲节却卖出了好几座大楼!

　　这种对单一的亚文化中内部生活的"窃掠",揭示出在大的多种族集团的民族国家中,即使一个小范围社区的音乐生活也会非常复杂强烈;同时也展示出各种编码的周期性生命,它们摇摆闪烁进进出出于社区的感觉;在移民时期(1880年左右直到20世纪20年代),一度曾在依地语犹太人舞台上毫无怜悯心地滑稽模仿哈西德风格,而后,典型风格化的哈西德编码却在美国犹太人表现文化最活跃的中心时来运转!应该说明:这种特殊编码复合体渗透进入超文化,音乐的交流是双向的。为了创作《虚掷光阴》一剧,其主创人员转而求助于

哈西德教派的庆祝活动，把它作为舞蹈的来源，并把古老的、无伴奏的沉思曲调作为灵感，因为百老汇需要给这个节目添点儿种族意味——只消听听剧中《我若是个有钱人》，特维的那段依地语哼唱"约—巴—多—巴"，就明白了。《虚掷光阴》的作者是犹太人，百老汇这个里程碑作品的构想是从一次内部讨论中生发出来的，他们曾谈论怎样把亚文化编码和寓意成功地编织进超文化的空间。总之，笔者认为，超文化和亚文化之间的这种互惠关系，在我们确定权威话语的热情中，至今未得到重视。

<p style="text-align:right">（参见《民族音乐学》，1992年）</p>

当代民族音乐学研究文集

对加纳初级学校音乐教学策略的审视

[加] 阿科苏·欧比·阿多　赵志扬编译

研 究

这种研究源自 Amoaku 提出的在非洲音乐教育中传统方式和奥尔夫教具之间存在一些类似的方法(Amoaku,1982)。Amoaku(1982)陈述了所有的当代音乐教育的方式,指出奥尔夫教具与非洲的传统形式有着密切的关系。因此,提出:奥尔夫教具的适用性,既考虑到了西方文化也考虑到了非洲文化,可为非洲音乐教育所用。虽然也没有把两种音乐教育间的类似之处明确地结合起来,但 Amoaku 论证了在南非现在的政治倾向及社会宗教基础上,奥尔夫教具的适应性。

Amoaku 相信像奥尔夫教具和柯达伊教学法这样的现代方式和加纳的传统方式可以结合在一起。如果他的论证是正确的,便可作为改善加纳的音乐教学的良好建议。其二,如果他是正确的,那么,音乐教学的策略研究将展示出促进奥尔夫教具进入现行教学过程的意义。

奥尔夫教具的使用与柯达伊教学法之间有近似之处,而 Mark 观察到加纳音乐教育的传统方法与它们同样存在相似之处,因而,这三种方法结合在一起完全是有可能的(Mark,1986)。三种方法共同的基本元素包括:

　a. 身体运动;
　b. 按孩子的不同发展阶段考虑其应能创造什么样的音乐;
　c. 在对孩子们的音乐教育的内容、形式等的选择上,注重学习者所处的社会文化传统;
　d. 把人声作为一种乐器对其运用技能加以训练、发展;
　e. 集体性的活动和整体效果(如合奏、合唱等);
　f. 即兴创作节奏和旋律;
　g. 注重音乐语汇的发展;
　h. 考虑每个孩子通过音乐训练能够和应该受到的益处。

从 1988 年 9 月以来,加纳的教育体制在实行变更中,采取了措施把音乐作为了文化学习大纲的组成部分。在这个大纲中,设计者设计了对音乐、戏剧、宗教和社会体系的学习,以培养加纳的孩子们对文化的认识和欣赏能力。然而,需要注意的是,"虽然在第一、第二个周期制定的必修课程中,教育部是把音乐作为一门重要学科,且从加纳独立以来,在这样的制度下制订了几份辅助大纲内容和实施教学大纲的课程提纲,但大多数学校还是不能给予孩子们有意义的音乐教育"(Akrofi,1988)。这个原因可以从这些学校运用的各种音乐教学的策略中找到,这些学校中的多数缺乏启迪学生单独的音乐读写能力的潜力。

研究目的

a. 描述和鉴定现行的音乐教学策略及它们在加纳学校的文化学习大纲中的运用程度;

b. 为改进加纳初级学校中的音乐训练方法提供建议:利用加纳本土的音乐教育形式及奥尔夫教具和柯达伊教学法。

计划这样的研究,中心问题是:

(1) 加纳的音乐教师在他们的教学中运用什么样的教学策略?

(2) 行政区的位置、学校管区的位置,教师的产生、大专学历的资格及教学经验在多大程度上关系着加纳初级学校中音乐教师对音乐教学策略的运用?

(3) 什么样的限度下,以改进教育方法论的观点对多种音乐教育策略进行配合运用的一种框架结构可以得到发展?能发展到什么样的范围?

方　式

这项包括了对加纳五个地区的初级学校中受聘的 56 位音乐教师的研究。所用的研究手段是计划了一种填写调查表格的形式以提供出加纳初级学校中音乐教学策略的运用情况和探索在教学中注重下列变项反映出的不同之处:教学范围、性别、所在行政区、教学经历、大专学历资格。研究人员给予了应答者回答关于在文化学习大纲中包括的音乐和另外的学科的广度问题的机会。每位回答者以个人陈述的形式完成收到的调查表格,然后研究人员以便笺的形式致谢这项研究的参与者,接着再进行资料分析的工作。

一种示范性的研究是为了事先测试这种研究手段而进行的,这种示范性研究不仅测试了研究手段的范围,也测试了资料分析的过程。

研究人员运用描述性的典型统计量来分析通过调查而获得的数据。为所有的变项报道了出现率的分布函数、平均数、标准偏差。被记录的出现率和有效的百分比一样,在一些项目的报道中有漏缺的情况。一个项目的平均数比三个项目的平均数还大,所表明的明确的高比数意味着一个特殊的变相的使用之

广泛且意味着将其提供给加纳的初级学校课堂的可行性。一项较低的平均比数则意味着某个特别变项未能得以充分运用。

调查表的反应限度均等地分布在由 x^2（卡方，统训术语）（符合的优点）的测试来决定的反应类目中，最初发放 0.1。一种卡方（联系的测试）同样进行了对教师运用的特别策略和下列变项中的每一项之间的关系的测试。这些变项是：性别、教学范围、行政区域、大专学历资格及教学经历年限。

结果和讨论

克罗贝奇（Cronhach）为测定这种研究手段的内部一致性的整个比率所做的最初估计是 0.90。数据分析的结果显示出歌唱活动是抽样成员们最经常运用的综合活动形式之一。

在加纳社会中，教育倾向所预示出的发展动态是从为了考试的教学转向为发展作为社会成员的个体素质的教学。因而其教学类别所需要的是促进集体参与的活动和学生在教学活动中的主动性这样的教学策略。

研究人员指出：学习音乐的基本概念，应通过奥尔夫教具、加纳传统的音乐教育方法、柯达伊教学法来获得特定的音乐技能的发展。这三种方式是按功课而定来要求包括各种程度的学生参与的教学。因而，研究结果确定的策略运用范围是：结合可以用于发展必修课程框架的三种音乐教学法所体现的策略。

研究结果还显示：对特定技能的发展的注重，靠运动神经传递感觉的技能和听觉的技能通常要通过歌唱、辨别音高、语言表达来发展。运用歌唱活动、模仿、有乐队伴奏的演唱、音乐语汇、视唱、运动与舞蹈活动中的教学策略明显有助于语言的发展。而歌唱和识别音高的技能则是经常通过歌唱活动、孩子们和教师的乐器演奏、测定声音、扩展音乐语汇这些教学策略来发展的。这些技能也同样在教师进行节奏教学的尝试中得以发展，且也是奥尔夫教学法、加纳传统的音乐教学法和柯达伊教学法中出现的技能。由于 Munsen（1986）观察到，奥尔夫教学法是直接的，并有较高的学生参与因素。研究人员也观察到在加纳的传统方法和柯达伊教学中也是同样的情况。研究结果证实了歌唱活动、教师和学生的乐器演奏、语汇练习、视唱、运动与舞蹈是用于节奏学习的主要教学策略。因为设计的研究手段是为识别加纳传统音乐教学法、奥尔夫教具和柯达伊教学法的教学策略而采用的，故而其研究手段也是选自这些特定的方法。这样的教学策略是基于高程度的学习：对集体性活动的参与，且按照研究学习的情况，它们是明确地关系到保持和恢复的问题（Doyle 和 Carter，1987）。研究人员相信，这三种方法的联合将有助于在孩子们的整个学龄期使其与艺术创造保留一种持续的关系。

歌唱的所有因素,在三种方式的研究中均极为重要,在这类调查中显示出鼓舞人心的结果。教师的安排往往是偏向于加纳儿童的歌曲、加纳传统民歌和非加纳的传统民歌的运用上。孩子们对歌唱的运用,符合奥尔夫教学法、加纳传统民歌运用、柯达伊教学法的原则、加纳传统音乐表现方法的要求。Hargreaves等(1986)观察到:孩子们接受熟悉的音乐材料的能力比接受不熟悉的要强,而最熟悉的音乐材料是民歌。

综上所述,可以获得三个主要的结论。一是最常用的教学策略包括歌唱活动、语汇(包括音乐的)的运用、视唱、演讲与诗朗诵、运动与舞蹈。第二,教学策略在教师中得到普遍运用。地区位置、行政区属、性别、教学经历或大专学历资格并不支配教学策略的使用意义。研究者结论道:柯达伊教学法、奥尔夫教具、加纳传统音乐教育方法这三种方法所体现出的教学策略,对于一个相当大的范围来说,它们是互补的。从它们被发现以来,将其联合运用便是行得通的。

<h3 style="text-align:center">推　断</h3>

由于文化学习课程大纲是不完整的,因而,审视结果建立了音乐是必修课程的基本部分之一这一观念。于是,研究人员对在文化学习教学大纲内的音乐学习提出了一种主干式的方法。研究人员还捉到了这样一些方面。如像欢迎仪式、生活方式、所处环境、家庭和节日都应该折射出加纳社会内的文化更新。因此,音乐和文化的功能结合必须考虑到其相互关系及文化推动力与必修课程发展的互相支撑。

其次,从西方文化在殖民化年代成为加纳社会的相同部分以来,加纳社会的音乐学习不可避免地受到西方文化的同化。因此,研究人员提出了一种培养双重音乐才能的必修课程。即这样的教学大纲必须促进两种文化的结合亦使其能保留、发展各自的独特性。对加纳的歌曲包括的各组成部分的审视结果对这项建议的可行性起了支持作用。

因此,以音乐为基础并使其与社会体系、戏剧、宗教紧密结合起来将产生一种新的文化学习教学大纲。涉及的社会体系、戏剧、宗教这些领域将对音乐学习起到补充作用。然而,对于音乐教师来说,中心的问题必须是通过音乐及其相关领域发展音乐技能和增强对概念的理解。初级学校的音乐必修课程既应包括音乐技能的发展也应包括增进对有关音乐的概念的理解方面的内容。

音乐教学大纲必须按教学的观念发展。教学模式的概念是以这个学科的内容结构和为教育设计的体制为基础的。它处于有关研究和运用的论述中结合三种教学方式而设计的教学体制中。学习方式和教具使用的有序安排对教育体制的设计有决定作用。研究者从奥尔夫教具、柯达伊教学法及加纳传统音

乐教育方式中获得了这些教学活动方式及教学用具。必修课程的框架是：a. 构干方式；b. 双重音乐才能；c. 教学观念模式的继续发展。

<p style="text-align:right;">（编译自国际音乐教育学会《共享世界音乐》论文集）</p>

音乐人类学家 A.P. 梅里亚姆

——学者和领导者

[美]B. 内特尔　李方元编译

一度,阿兰·梅里亚姆几乎成为音乐民族学会的化身。我想,还没有一个人与我们团体的品格和发展如此紧密地相一致。他与世长辞的震荡几乎难以消失。然而,我的任务不是哀悼这一不幸。当然,作为一位朋友,出于对他的尊敬我愿意谈论阿兰;作为一位同事,我或许比别人更注意阅读他的著作;作为一个人,在理智和实践中,我再三地将他看作是领导者。然而我眼前是一个悲剧性英雄的神秘形象。因为,正当他所致力的工作已逐步实现时,他却天数已尽。我不能提及这其中的一切,但这次会议实际上已是他生命中的一个特殊事件,他较别人花更多精力促成其诞生的团体已成立 25 周年。大学内,他在该领域的声望很大程度上是他的业绩。一些时间,他总是使用著名人类学教授的头衔,某种程度上教授可以这样做,阿兰过的是英雄般的生活。他为一种使命生活,着手做困难的工作。有时条件极为不利,也如此。当我三月底听到这一噩耗时,我逐渐明白有时生活就在仿效神话。

阿兰·梅里亚姆个人阅历的轮廓或许已为人所知,但对于其中最年轻的人,让我简单说几句。他 1923 年出生于蒙大达拿州的密苏里,是蒙大拿大学一位英语教授之子,第二次世界大战期间在意大利服役,后来进入蒙大拿州立大学主修音乐理论和作曲,演奏和改编爵士乐,1947 年毕业。为完成一篇题为关于爵士乐器理论的音乐硕士论文,他去西北大学深造。他继续攻读人类学,主要师从梅尔威利·赫斯科维茨和理查德·魏特曼。1951 年以一篇关于赫斯科维茨非洲巴亚恩人祭礼音乐的记录的学位论文获得博士学位。

由于他与巴巴拉·梅里亚姆一道在蒙大拿州的北美印第安人中做过四年的田野工作,他开始了在比属刚果和卢旺达-马隆迪的大规模田野计划。刚好是在取得他的哲学博士学位后,1959 年他返回刚果,再次与巴巴拉·梅里亚姆合作。但由于政治原因,他被迫于革命斗争期间匆忙离开,因此,他就任白宫刚

果事务顾问一职。1973年里,他曾短暂地返回他曾工作过,现在归属扎伊尔的贝桑基村落。跟着,他又继续回到他的印第安人的工作中来。

阿兰·梅里亚姆的执教生涯1953年始于西北大学人类学系。1954年转到密尔沃基的威斯康星大学,两年后返回到西北大学接替他的老师魏特曼的职位,并于1962年以正教授的身份继续执教于印第安纳大学。阿兰作为人类学的首席教师在西北大学执教了三年。

我与阿兰·梅里亚姆的初次相会是在1952年的最末一天,他朝我走过来,自我介绍是一位音乐民族学学者。这是我首次听到这个词的明确使用。我难以确知的是,也是在这一天,我会见了为《音乐民族学通讯》打下基础的查尔斯·西格、威尔纳德·罗兹和戴维·麦卡勒斯特。阿兰做了该通讯的5年编辑。该通讯于1956年促使了音乐民族学学会(SEM)的建立。他是这本杂志的首任编辑,和该学会1961—1963年度的会长,在最后25年的大部分时间里他都在理事会和委员会中任职。阿兰也参与其他的学术团体。他是"非洲研究协会"的筹建者之一,并在许多方面为"中部非洲人类学学会"工作,他还是该学会1960—1966年度的会长。

如果我特别清晰地记起与阿兰相会的那一天,那部分是因为在短暂的谈话中,他的那些为我们所知的特征已给我留下的印象:有着直率的态度、语言和对艰苦工作的热情,并且具有天职感和不懈的动力。如果这一定是个悼念的机会,那么也一定是对他的许多成就的赞扬、深深的钦佩和谢忱的机会。在力图对那些成就的评价中,我发现自己站在人类学者或音乐民族学者的角度试图从几页记录中去理解一部完整的文化。那些成就当然是依次做过主持人、编辑和组织领导者的这位学者的行为与思想和智慧多样性结合的结晶。阿兰的巨大影响就留在他写下的文字里,并将为人们所牢记。于是我转而面对的,不带阅读目录表的意图——他个人简历列举的论著就超过300篇,包括几本著作、许多文章和评论,少数几篇偏僻出版物的投稿和几盘磁带——而是希望能够构造一幅思想和使命的图景。

如果我感到初识的使命感,那就是一种具有许多相互联系部分的使命。其中或许最重要的是使音乐民族学有一个一致的领域和训练的愿望,这一学科的成员迈向一个一致的方向,并容易、无困难地、经常地交流。这是阿兰参与SEM的基本点,他的许多重要著作也有这个目标。

当然,其中首要的是力求给音乐民族学下定义,探讨该领域的完整性终将有赖于对它的基本问题的解答。在一个自身研究兴旺的领域里,我们是同仁,维护一个像音乐民族学这样的事业,而不总是对音乐民族学是什么求其一致。

阿兰充当这一探索的先锋,坚持这就是我们的基本事务。在连篇累牍的文章中,在成百次的演讲中,当然也在他的核心著作《音乐人类学》中,他探究了什么是音乐民族学的概念,它应该是什么。当然,他的定义证明本质上是人类学的。在我的头脑中,这是最合理的定义之一,使音乐与文化相互联系。作为人类学家想象的文化,正如泰勒所指出:"包括知识、信仰、艺术、道德、法律、习惯……的复杂统一体。"增进音乐与文化在精致的人类学框架中的一体化被看成是他为这种联系而改造的术语——作为文化的一个方面;文化中的音乐;作为文化的音乐。这是阿兰在我与他的几乎每一次谈话中提到的一个观点,一个不断使人明白的观点。依我看,常常觉得这一看法比他实际更独特,然而阿兰也对其他看法深感兴趣,竭力主张同事们在 SEM 会议上和在对他班上访问时辩论这一问题,撰写关于定义的历史。甚而更进一步,他想使我们涉及这些概念,并相信同一种训练的成员首先必须真正知道那些训练是什么,这就是他想要大家齐心协力都参与进来的一种结果。

我相信,合作、学院、团结的重要性也是阿兰著述的一个根基。他是一名训练有素的文献学家,在文献学意义上,汇集题目和发展目录,甚而在超过该词的意义上,广泛地浏览,确信在谈论它以前,他就知道论及这一课题的全部著作。我们中许多人收到过他的来信,询问我们是否知道该课题的著作或者某位作者的著作,寻求翻译上的帮助,为我们发表的看法进行阐述。他的著作是牢固建立在文献知识基础上的范本。在他整个著作中,他特别仔细地建立一种前后关系,显示出无论在什么地方他自己都保持一致。而更进一步,由于享有广泛的文献学知识,他达到一种信念,即建立一种训练的方式是确信其中每个人都有接近相同文献的机会,都有某种共同的基本理解。在《音乐民族学通讯》中,第一个目标是尽可能综合地列举现存的论著,在一个高度多样化领域中,文献支配的重要性继续深入杂志中,今天也还是它的基本部分。此外,阿兰出版了多种文献,最为重要的是他早期与罗伯特·本福特共同编撰的《爵士乐文献》。一本由道格拉斯·威尔利写的 1936 年非洲音乐研究的最新文献。他杰出的唱片分类目录《非洲音乐密纹唱片》,在综合索引上是一个真正范本。当然,这些文献和论文集是与弗兰大多·吉利斯共同撰写的。阿兰对每个人所写的东西的兴趣,部分是作为书评家对 100 多本书所做的评论。音乐民族学的杰出著作中,他几乎没有未曾评论过的。他广泛地撰写关于非洲音乐、目前非洲的历史和详尽的人类学论著。

如果这一领域的基本概念和写作的精确知识是基于作为音乐民族学家的阿兰的思想,那么,他许多别的论著就可以被解释为试图对该问题的回答:划分

时间和精力的限制,一个人如何能够最有效、最多产地成为一名音乐民族学家?他看来,一条捷径是对整个音乐文化的理解。我认为,这一目标他未曾在写作中阐明。但尽管他接受了学生论文中提到的别的、不全面的途径,我们的交谈表明单一社会的音乐文化的综合知识和这些知识的有效组织是他的主要目标之一。他早期关于爵士乐社会的著作是划分共享——音乐文化的社会人口的一种愿望,并找出保留下的那些东西。他关于巴森基人的著作是对一座村落最大限度的综合研究,整本书都是关于该村落的音乐和与该文化相伴的其他事项。《关于北美印第安人的音乐民族学》一书,在我看来是一个民族总体音乐生活的最好描述的大部头著作。在所有著作中,为描述音乐的使用和功能,音乐的分布,乐器和该文化对自己过去传统的看法,他希望找到一种文化在最有意义的方式中想象的它的音乐技能。他愿意论述他的音乐模式的各个方面:概念、行为、声响;音乐事实与音乐思想;作为一种稳定体系的音乐和音乐的变化;作为艺术和作为科学的音乐,作为技能和作为符号的音乐。他集中研究两个地区和两类主要社会——巴森基人和北美印第安人。许多稍微典型的音乐民族学家感到,对于一个学者,一处就足够多了,但对于他,那重要的智力收益会从更多的比较观中增长。有一个时期,他希望去巴布亚新几内亚工作,但发现由于医疗原因,他不能长期离开城市的环境。我对他说,好吧,你为何不试试从城市社会中找事干,那也是一种方式。他回答,不,环境太复杂。他喜欢亲自去设法了解整个文化体系的观念,虽然那或许很困难。然而,原则上记住阿兰构想的音乐民族学不是作为非欧音乐或种族音乐的研究,而是文化中的音乐的研究是重要的。在他最后几年中,他更鼓励西方社会的音乐民族学研究。

阿兰是一位智慧领域的探索者。他的部分著作可以说具有不落俗套和不同寻常的冲击。一些冲击预示着常规的出现。与林顿·弗里曼合写的《人类学的统计分类》的文章中,他探讨了音乐的相似和区别及它们的测量问题,这是一个几乎没有人直接谈论而又几乎没有人不间接谈论的十分重要的问题。在《北美印第安人的音乐及其由来》一文里,他富于想象力地深究到种族历史的问题,在《人种学的经验——巴拉人的制鼓》中,对音乐生活的主要活动,他给了一个缜密、细微的叙述,但是不同寻常的描述。《在巴森基村落的音乐变迁》中,他深入研究了两次调查的14年间社会音乐生活变迁的整个方面,并探讨了在这个微缩景观中历史解释的方法。在新近的《巴森基音乐家与制度化社会的偏离》中,他调查了职业、角色和个性的关系。当然此类文章还有不少。

然而,如果说阿兰是一位革新者,他总是挂念所提到的工作。因此,人们经常发现他筛选由别人提出的方式、方法,检验它们的用处。在《北美印第安人的

音乐民族学》中,我们看到他用出自霍恩博斯特、科林斯基、赫尔索格和丹斯莫尔的方式记录和分析歌曲。在巴斯科姆和赫斯科维茨有关非洲音乐的《非洲文化的保存和变迁》文章里,他筛选出原先大量使用在北美印第安人研究中的音乐区域的概念。《比属刚果文化丛概念的应用》一文中他注意文化区域概念的细致划分。一篇特别有意义的文章《文化适应问题的音乐使用研究》促进了由赫斯科维茨和魏特曼合作发展的概念。

整个这类论著中,由于把自己限于对社会小群体的研究,于是出现了一个想在许多方面尝试的形象。纠正一种广泛持有的印象似乎是必要的。阿兰首先把自己看成是论及音乐的人类学家,有人据此认为他的兴趣没有超过文化脉络、概念和行为这三重音乐模式。但是,他也参与作为文化部分的音乐的研究。在这方面,他勤奋和广泛地采录。他发表的北美印第安人和中非音乐的记录至今仍很有用处。他既记录又分析,并在西北大学和后来的印第安纳大学对录音档案的发展做出极大的贡献。作为一位学者,并且也作为一位有实践经验的音乐家,阿兰很懂音乐本身的结构和音响。

当然,他首先是人类学家,他长时间地为介于音乐的与人类学的方法交融的音乐民族学所吸引。我应该提起1962年在布鲁格登的最后一次SEM会议上,阿兰将该会议安排为这两者对照介绍的全体会议。有时,他感到我们注定要受到这两种观点的折磨。它们不可能协调一致。一次,出于对这种争论的厌倦,他对我说:"终究,我猜我只是一位人类学家,但是也高兴听到这种回答,我感到我是位音乐学家。"我们当然有过大量交谈。所以,如果可以适当地说阿兰·梅里亚姆音乐民族学方面的著作使他别的著作逊色,那涉及文化人类学的方方面面也就更具重要性。他的《非洲音乐》一书,提供了一部综合的巴森基人种史,并为有关音乐和艺术的典籍所遵从。许多其他文章也对文化人类学和人种学有所贡献:关于北美印第安人的赌博,关于巴森基人的死和宗教哲学,关于中非人的谚语;与巴巴拉·梅里亚姆和罗伯特·阿莫斯特朗合作的有巴森基人的雕刻艺术及巴森基酒椰纤维编织物经济,巴森基人的性行为,扎伊尔人村落的宗教和艺术的变迁,人类学与舞蹈。

在他学术生涯之外,阿兰对公众事物也有影响。他供职于政府部门,写下《刚果冲突的背景》一书,该书将人类学的洞察力应用于国际政治问题。从各方面表露出关于中非文化变迁与发展关系的见解。

我几乎不能在几分钟内对阿兰的所有著作做出公平的评判。但在我看来,这些著作中,成就最经久不衰的仍旧是《音乐人类学》,一本在那时马上便被准确地摘编为概要,并叙述以他自己的个人经历为依托的信念与方法的书。这本

书如同他的其他著作一样,将继续为人们所阅读。

他是属于该领域中如此勤奋耕耘的哪类人?不言自明,伟大成就者都是复杂的人。阿兰是有才华的人,有多方面兴趣。但实际上,在我的体会和在阅读他的著作里,那种复杂性受到方向的调节。在他的生活和著作中,他对待问题,是直接面对和把握,将其分解为部分,逐一加以解决。有时,这导致一种奇妙的或使人喜欢的倾向,例如:在《音乐人类学》中,音乐模式的三个部分;音乐的十种基本功能;构成西方美学概念的六种要素;音乐过程中的三类行为;音乐能够成为符号的四条途径。他信赖明晰的范畴、精确的分类。他的直接态度,导致思想和表达真正罕见的清晰,你总是知道他的意思是什么。虽然并不回避技术术语,但他著述的行话令人耳目一新。概念有其称谓,关系得到清晰的陈述,观点平和地得出,但没有过分约束。精确的表达是重要的,在这点上。我必须提到他演讲的风范,虽然某人非正式评论已被原谅,可他总是充分做准备,并把讲稿写出来。

阿兰·梅里亚姆是一位评论家,学生们将证实他的高水平和要求。他难于容忍愚蠢。有时,他为他认为某些同事们和组织的虚假倾向感到沮丧。他的批评具有建设性,并且不放任自流。平时,我相信他总是一位乐观主义者,在两次严重的心脏病发作和一次心脏手术后,他给一位朋友的信中写道:"生活从没看起来这样好。"我相信他的成就基于他确信一个人努力工作能够达到目标,一个人有许多要做的事,其行为的正确方式不是焦虑,而是相安于工作。他非常满意 SEM 的发展和兴旺之路,在最后的舞会上,回答了一个问题。关于发起人那时面对似乎难以完成的任务的态度时,他解释到,对他来说,可能的失败永远不会在他身上出现。

阿兰就是这样一位有特点的领导者,阿兰是接受领导角色并有责任心的人。有时他感到对他所参与的一切负有责任。他鞭策自己颇冷酷无情是很明显的,或许超出医疗考虑的界线之外。我们中许多人不断收到关于这一问题如何发生,和那一计划为何没有被贯彻的询问,人们是否应该对这一或那一问题采取行动。没有什么细节能逃过他的注意。

如果阿兰有提醒人们的责任心的脾性。那部分是因为某种传教的态度。他做了许多事,而且做得正确。对于他,一个极迫切需要得到的东西是音乐民族学学会的被接受,为维护它,他不仅教学和写作,而且常常不计报酬,在美国和在其他地方的大学里进行广泛演讲。我的澳大利亚朋友常提到他 1976 年范围广泛的访问。他一直忙到去世的日子,这就是一种传教的努力。

听起来他好像是一位只工作而不干其他事的人。然而,阿兰非常关心人,

关心他的家庭、同事、学生、老师和提供资料的人。在他颇严格的表面之下,他实际上是非常易动感情的,他将自己看成是由他老师开始的环链中的一段。他通过真诚易动感情的悼文为他的老师增光。在他的心里和文字里,哀悼已过世的他的北美印第安人中的朋友。他保持广泛的通信,除写作外,以专业消息为借口,当然,因为他想与他的朋友交流。他喜欢交谈、辩论。人们总是与他争论,也喜欢这种争论,他训斥计划委员会没给个人交流足够的时间。在会议结束后,他会写信给他的同事,说一些像"他为什么不来""或你为何不在"的话。他关心他不认识的人,尽他所能地热心于这个国度中少数民族的公正待遇,他们依赖工业国家的第三世界的恰当待遇,以及学生和青年学者的培养和发展。他更明白他和我们中许多人所做的有关世界音乐家的遭遇和对音乐消费者的研究,有一种把他们看成是老师的谦卑。他在讲演中总是告以感谢。在这一切中,智力的完整是一种压倒的价值,他不允许那些被留出余地的假定需要或特别申辩所遮掩的事。而与人打交道很仁爱,在思想问题上他依然是严格的。

他的一生多数是学术成就,然而他喜欢许多事情。他热爱爵士乐,他喜欢西方或非西方艺术的许多风格,他喜欢试图去理解人们。他是渴望运动的热心人,有时抱怨 SEM 星期六下午的会议,因为他得错过足球比赛。他喜欢徒步旅行和背包旅行。

对我自己,作为一位土生土长的公民,阿兰似乎总是一个典型的美国人,是来自西部电影中的人物,带着十足的白帽,他讲的话,让世界去评论,一个具有荣誉感的人,依然容易为愚蠢、胡作非为和背信弃义所激怒。在世界许多他住过的地方,他感觉最好还是在他出生的蒙大拿家中。年复一年,他为所热爱的泳川国家公园,一个他逐渐熟悉的地方所吸引。六月的傍晚,他在它的小道上一小时一小时地漫步。

从事音乐民族学工作的我们,失去了我们的一位伟大领导者,一个人们在压力和争论时所指望的人。从他那里你能够期望到完整和直接的回答,有力的握手,清晰和富于逻辑性的思想的细致表达。他带着尊严并始终如一地高举这面旗帜。当我听到阿兰 3 月 14 日去世时,我感到我有一种犹如 1963 年约翰·肯尼迪逝世时的感觉,我想我的这种感觉源于诸多同样的原因。

(译自《音乐民族学》1982 年,第 1 期)

当代民族音乐学研究文集

中匈音乐学家关于匈牙利人起源的最新研究观点

[匈]伊莎贝拉·霍瓦斯　许国红译

在历史学、人类学、语言学、考古学及音乐学各学科中,关于匈牙利人语言、种族和文化的起源,在过去百年中学者们进行了激烈争论,但始终没有达成共识。众所周知,当前流行的观点——这一观点仅基于由匈牙利语言学家在19世纪所确立的假设——认为匈牙利人是芬兰-乌戈尔语系的民族,与其语言亲缘关系最近的是汉迪人和曼西人。这些民族目前居住在乌拉尔山东脉,向东深入延伸到鄂毕河两岸。若再做进一步的假设,则匈牙利人的祖先与汉迪人和曼西人的祖先居住在欧亚大陆的某处。但对这一古代家园的确切位置,匈牙利语言学家或任何芬兰-乌戈尔语言学家都没有取得一致意见。

在某个不确定的年代,但通常估计大约是公元200年至400年,据信匈牙利人是在卡马河、伏尔加河、伯绍拉河流域往南迁徙至土耳其大草原,并受到土耳其的重大影响。后来大约在5世纪或6世纪,他们成为保加利亚帝国的一部分,而在9世纪末,他们占领了喀尔巴阡盆地,并在那里生活至今。

考古学家和历史学家的观点与上述理论有明显差异,他们的研究和著作认为9世纪的匈牙利人在文化上是土耳其文化,而且被他们的同时代人认为是土耳其人或匈奴人。更有甚者,认为他们的人种结构显示出很强的中亚因素,不同于鄂毕河乌戈尔人(汉迪人和曼西人),即乌拉尔亚种人。

除了这些学科以外,为了查明匈牙利史前发生的事情,匈牙利音乐学家也通过考察匈牙利民歌努力地进行了研究。巴托克和柯达伊是这个领域的开拓者。20世纪早期,巴托克在整个匈牙利和安那托利亚收集民间音乐,他注意到许多匈牙利民歌在结构上与安那托利亚的土耳其民歌相似。这些民歌有五声音阶和下行五度结构(即在下方五度反复前乐句的形式——译者注),巴托克称之为匈牙利民间音乐最古老的特征,并推断出匈牙利人必定与中亚的土耳其人共有一种古老的音乐文化。

柯达伊和维卡尔也研究这一古老的民歌特点,并发现它存在于楚瓦什族和切列米为斯族的民间音乐之中。然而,楚瓦什语属突厥语族,切列米斯语则属于芬兰-乌戈尔语系的芬兰语族(匈牙利语被认为来自乌戈尔语族)。尽管他们的研究未能揭示更多古老的芬兰-乌戈尔语系音乐特征,但他们推断讲芬兰-乌戈尔语的匈牙利人和切列米斯人从他们相邻的操突厥语的人民那里引进了这种音乐风格。

这就是匈牙利音乐学已经坚持有45年的观点。匈牙利的音乐学家仅仅只研究匈牙利民间音乐和其他芬兰-乌戈语民族民间音乐之间的联系,而基本上忽略了巴托克的结论和开创性的工作。

人们没有料想到,这个领域开创性的工作不是匈牙利人做的,而中国音乐学家、中国音乐学院的杜亚雄教授做的。他研究中国少数民族的民间音乐达20多年,这导致他赴匈牙利考察,对匈牙利民间音乐做进一步的比较研究。他继续了巴托克未竟的工作。他经过深入研究之后,得出结论:匈牙利民歌的古老层面——即被匈牙利人和安那托利亚突厥人所共有的五声音阶和下行五度结构(即在下方五度反复前乐句的形式——译者注)也于生活在中国西部和北部的少数民族,如维吾尔族、裕固族、达斡尔族、鄂温克族、蒙古族以及汉族中被发现。他有机会考察了鄂毕河乌戈尔人的民间音乐(汉迪人和曼西人)——他们与匈牙利人有最近的语言关系——但发现他们的音乐却完全不同,鄂毕河乌戈尔人并不与匈牙利人共有这一古老的音乐结构。

对中国文献做进一步研究后,杜教授注意到,突厥族和蒙古族血统的人民和许多讲阿尔泰语的人都认为自己是匈奴的后裔。根据公元前2世纪司马迁记录的一首匈奴民歌以及这些被记录曲调至今还在中国北部流行的事实,还根据最近在甘肃玉门发现的许多古乐器的音程,杜教授推断匈奴的音乐传统必定也显示出五声音阶和下行五度结构。

所有这些表明,这个特殊的音乐结构可以追溯到一个古老的传统,而且表明音乐传统的变化比其他文化特点如语言的变化缓慢得多。杜教授说,对于这一结论,我们可以找到许多例子,如在美国的黑人今天讲英语和印欧语,然而从非洲移民三四百年之后,他们的音乐仍显示出强劲的非洲特征,这是一眼就看得出来的。

杜教授论证说。根据这一点我们能够对6—7世纪之前的匈牙利历史进行重新检验。这个重要的时期在1—5世纪。匈牙利人似乎是从贝加尔湖向西迁移到伏尔加河下游的好几个突厥群体之一。由于匈奴帝国正在瓦解,这个迁移活动发生在1—3世纪。

杜教授1989年涉足奥地利，并在1990年到匈牙利、德国和瑞士，在许多研讨会上发表了有关他的发现的演讲。在每一处他的工作都受到了热烈的关注。他是45年来第一个跟随巴托克足迹的人，巴托克第一个指明了中国与匈牙利民间音乐的相似之处。

在第一次国际芬兰-乌戈尔语会议上，音乐学研究方面一些其他意想不到的结果真相大白，此次会议于1990年8月27日至9月2日在德布勒森举行。布达佩斯的Gyorgy Szomjas Schiffert教授是许多发言者之一，他是一个致力于芬兰民间音乐研究的音乐学家。

他调查了7000首芬兰民歌并发现大约119首有五声音阶和下行五度结构。119首中有许多没有明显地保留这种结构，而是有显著变化。尽管他没能解释芬兰人是怎样和什么时候接受了这些民歌，但他推断，民歌中（很少数目不到1.7%）与匈牙利和中国少数民族民歌共有的这种结构，是从亚洲腹地音乐传统借进芬兰音乐的元素。他还清楚地说明，这种结构并不构成芬兰民间音乐的古老层面。尽管两位音乐学家各自独立地工作，但他们的结论点在同一个方向。让我们来总结他们之间的异同点。

① 匈牙利人和其他芬兰-乌戈尔民族（即芬兰人和鄂毕乌戈尔人）没有一种共同的古老音乐传统。匈牙利人的葬礼挽歌显示出与维吾尔挽歌的相似性，而据称鄂毕-乌戈尔人的相似性是非常值得怀疑的。

② 匈牙利民间音乐最古老的结构迄今被发现与安那托利亚土耳其民歌和现今生活在中国北部的多个少数民族的音乐遥相符合。

③ 这个音乐遗产能追溯到匈奴的音乐传统，许多学者认为匈奴就是被中国史官记载的早在公元前3世纪（如果没有更早）生活在贝加尔湖周围的突厥民族。请记住，音乐传统似乎比其他社会交际工具如语言更稳定。

根据以上所述，我们可以说，如果匈牙利人和芬兰-乌戈尔人不共有一种音乐传统，那么就可以合乎逻辑地设想他们也不共有一个共同的古老文化。因此，问题就出来了：匈牙利人来自哪里？在1—5世纪，他们究竟同哪些民族共有文化？杜教授的研究设想大约1世纪匈牙利人生活在贝加尔湖附近，处于突厥民族的包围之中。然而，我们怎么去解释匈牙利人讲一种所谓的芬兰-乌戈尔语言？这个问题反过来又推出了匈牙利语在芬兰-乌戈尔语言中之地位的新观点。

Collinder说，匈牙利语"……在乌拉尔语的比较研究中提供的资料相对而言可信程度稍逊"。这就意味着匈牙利人与原始乌拉尔人不太融合。另一方面，芬兰-乌戈尔语和阿尔泰语共有许多语法形式，当我们努力弄清匈牙利种族

的起源时,它们当然要考虑进去。这些语法形式在形容词、副词、所有格和其他的后缀结构里显示出相似性。这表明要更加仔细更加系统地观察芬兰-乌戈尔语和阿尔泰语,特别要着重考察匈牙利语作为一种芬兰-乌戈尔语的地位。诚如 Gotz 所言,匈牙利语言学家有责任注意并使用最新的历史语言学方法探讨这些课题。这一方法的成果可以举出下列数端:a. 印欧语系的原始语言并不像一度被认为的那样古老。b. 印欧语并非从一个单个共同的原始语言发展而来,而是复杂的地区性接触的结果。c. 古语言学的进程(从音韵学操作重建一种假设的原始语言)现在被认为在方法论上是行不通的。然而,匈牙利的芬兰-乌戈尔语言学依然在采用陈旧而又忽视别的芬兰-乌戈尔语言学研究成果的方法,如像芬兰人,他们很久以前就密切关注最新的国际研究方法并相应地更新和更改了以前关于芬兰-乌戈尔语言亲和关系的观点。今天,芬兰的语言学家只承认在讲芬兰-乌戈尔语的人当中有语言的亲属关系,而不承认有文化或种族方面的亲属。

因此,匈牙利和中国的音乐学家的研究似乎不仅倡导新的研究领域,并在音乐学的领域里提出新的问题,而且引发了匈牙利历史整个领域的探讨,由于他们的研究工作发起了争鸣,提出了新的资料并指出了新的、也许更加有成果的研究方向,因此他们的工作是十分需要而且有价值的。我相信,今天人们也已普遍接受的观点是:人民的历史靠单一的学科为基础是很难写成的。

音乐学作为一种学科既不能,也不奢望能对匈牙利人的早期历史给予最终的答案或解决。但语言学科恐怕也同样无能为力。我相信 Szomjas-Schiffert 教授和杜教授的工作是如谚语中引玉的砖。他们的研究是好的客观方法的一个例子,在那里资料自会说明问题,而不会被迫去迎合某种"先导"理论。他们的工作构成了一个挑战,使得匈牙利的芬兰-乌戈尔学不仅要对匈牙利而且要对匈牙利语言起源的研究方法重新加以检验,他们的工作可以看作是匈中两国音乐家携手合作的起点,也是与其他领域的研究家合作的起点,在大家的不懈的努力下,关于匈牙利人起源的研究必将柳暗花明。

译者附言:本文经《北美中国音乐》杂志社(*Chinese Music Society of North America*)授权,译自该刊 1992 年 6 月 15 卷第 2 期第 33 页。在此特别感谢我的老师徐康荣先生的精心指导。

文化人类学的基本观点对欧洲现代音乐教育文化发展的重要贡献

主讲人匡 惠 曹 锋记录整理

编者按 为了更广泛地了解国外音乐教育现状,加强音乐教育的信息交流,促进我国音乐教育改革的深入发展,今年5月,中国音乐学院音乐教育系、研究部特邀请现任教于德国柏林大学的音乐教育哲学博士匡惠教授(原中国艺术研究硕士研究生)举行了为期三天的专题讲座,现将讲座内容纪要刊登如下,以供国内同行参考。(录音记录已经匡惠教授审阅)

一、18世纪以来,欧洲音乐教育文化的历史变迁

(一) 18世纪中国的历史文化背景

18世纪中叶,中国处于乾隆年间,自明清以来中国已进入封建社会的衰落时期。18世纪下半叶,当英国西欧工业革命、蒸汽机的发明及由此产生的一系列欧洲工业革命进入大工业革命时期时,中国爆发了白教起义,不久便以失败而告终。此后,中国大地又爆发了一系列的反封建的人民起义,然而这一系列的起义,都被清政府镇压下去,最后都以失败而告终。清政府为巩固其文化统治,继续提倡"八股文""尊孔",一方面组织文人对古典文献进行修整和篡改,另一方面又对一批文人加以迫害,搞"文字狱"。在音乐方面,崇尚复古的保守思想,试图继续扶持早已僵化不堪的雅乐和宫廷音乐,并继续蔑视民间音乐。尽管如此,到清末时,我国民族音乐的五大类已基本形成。历史地看,18世纪中叶,我国劳动人民仍然在清政府的压迫下过着水深火热的生活,教育对穷人来说是没有机会的,即使有,也是统治者为了达到巩固他们统治的目的而对百姓进行的愚民教育。

(二) 18世纪中叶前欧洲音乐教育文化简介

18世纪中叶,欧洲经历了人文主义、宗教改革和启蒙运动,这时期的音乐生活发生了很大变化。中世纪是欧洲文化史上,也是欧洲音乐文化史上最黑暗的

时期。中世纪的宗教音乐文化的力量是高于国家的,教会是凌驾于国家的政体之上的。宗教的音乐文化,包括音乐艺术都是为宗教服务的。中世纪的宗教是维护封建统治阶级的利益的,这一切都反映到了宗教音乐生活中。音乐的实质是非自主的,换句话说,音乐是为宗教、为上帝服务的。中世纪欧洲是崇尚神学、尊崇上帝的时代,人是不受重视的。而后来产生的一系列人文主义运动,它的基本原则是提倡人道、反对神道,并将人与神、科学与神学之间对立起来,反对神学对人们精神生活的一切桎梏,这是当时人文主义运动的目的。

18世纪中叶,欧洲音乐生活告别了中世纪音乐观,走向音乐创作、音乐教育等音乐文化生活的新发展阶段。按音乐文化史的划分,这个阶段从1750年开始,称为新时期。新时期的文化方针完全不同于中世纪的文化精神,追求的是音乐的"世俗化"。"世俗化"的概念一方面是指教会与国家的根本分离,教会所有的财产与国有的财产正式分离。另一方面,国家从教会文化、教会体制中全部的连带关系中解脱出来,国家作为独立的政体而存在。狭义上的音乐"世俗化"指大众的文化,但不是平民的文化,是属于正在上升时期的公民阶层。新时期的世俗化是18世纪以来文化斗争口号式的概念,并且作为反对教会的一种形式,这种概念的产生与宗教文化的衰弱、教会教皇地位的降低是联系在一起的。当时有的神职人员对世俗化提出"世俗化不是标志着欧洲宗教文化的历史性衰亡"。回到音乐思想上,过去的音乐观认为音乐是上帝创造的,必须为上帝服务。随着世俗化文化思想的产生,人们则要求人间的、为人服务的公民的音乐,而且这种呼声成为时代对音乐教育的要求和挑战。

神职人员有何音乐观呢?在宗教文献中写道:"不是哲学,而是祈祷般的歌唱实践,是向人们实施教化最适合的方式。"主教奥古斯丁也写道:"兄弟,不仅要重视唱歌,假如你要歌唱上帝,就要全心全意地,以灵魂和肉体去歌唱,以声音歌唱生活,以行动歌唱。"这种以音乐性的形式赞美上帝的神学哲学思维产生了很久的影响,即使在1750年决裂后,也可在欧洲和德国的音乐教育思想中发现,当然也包括马丁·路德领导的宗教改革,他认为:"音乐是仅次于神学的最重要的活动。"而巴赫认为:"全部音乐乃至固定低音的终止部,也必须是无一例外地为尊崇上帝及不断为培养这一感情而服务,假如不是这样,那么就不是音乐,而只不过是魔鬼般的叫嚷和乏味的乱弹奏。"这样,宗教文化伴随着欧洲历史发展至今,对欧洲及世界上的重大政治事件、国民的精神生活、行为规范、思维方式产生并将继续产生影响。

(三) 18世纪中叶后欧洲音乐教育文化简介

18世纪以后,德国处于战乱时期,欧洲进入启蒙时期。1790年发生的法国

大革命对德国社会产生了震动和影响,促使德国内部争取自由和民主的思想意识不断增长和成熟。19世纪初,由于普法作战中德国战败,更促使德国对其教育的过失进行了反思。1808年,哲学家费希特在他发表的《致德国民族的演说》中,强调指出为了整个社会的更新必须发展统一的国民教育的重要性。哲学家、教育家苏文在1806年提出:"要将人类从道德和政治的弊端中解放出来,就必须进行两种艺术特定的改革,一种艺术是政治学;一种艺术是教育学,或对国家艺术、教育艺术的改革。政治学和教育学所拥有的共同题目之一是关于人及为人的教育,教育艺术旨在将人们不断追求自我完善和发展的思想建设进行生动的展示。国家艺术则致力于把人同一个完美的、有组织的社会理性表达谐和和统一起来,这两种艺术的关系是相互帮助、相互影响的。其中借助于教育艺术去培养直接参与国家集体生活这宏大的艺术作品的成员和参与者。"从19世纪初开始,把国家教育作为艺术来看,为培养完美艺术的人与这些人的完美性,包括人追求完美本身的愿望是联系在一起的。但在这个时候,与启蒙运动时期最早提出的"教育是为了社会的需要"的口号时不尽相同的是:教育受到了许多思想家和教育家的支持。

19世纪初,瑞士的彼兹塔罗奇对德国当时的音乐教育文化的发展产生了影响。在普鲁士教育改革过程中,当时的音乐领导人策尔特进行了一系列音乐教育改革,并且引导了许多关于音乐教育方面的讨论,如关于声乐艺术教育、音乐与宗教仪式、音乐与生活以及建立学校合唱队等的讨论。这些对当时的音乐生活和音乐教育起了不少作用。18世纪中叶以来欧洲的文化教育已经进入了新时期,但它仍难与宗教进行彻底的决裂。席勒曾写信给策尔特说道:"今天,为艺术改革献身的时候来到了,人们知道迄今为止的宗教文化不再可能像以往那样受到重视,而且人们还为自己的宗教文化感到羞愧。所以,我们假如借助艺术而给予宗教以帮助,也许人们将为之感到高兴。"策尔特也提出:"假如国家方面想为纯正的音乐做些什么的话,那么,我认为首先应当将音乐一如既往地同我们尊贵的宗教文化相结合。"他并不十分赞同完全借助于国民的世俗的戏剧。他认为:"一种艺术没有风格将是令人深思的,特别是当艺术处于社会生活的过渡阶段,开始使艺术变得平凡,后来又是借助艺术去磨化民族的特点,最终艺术将毁灭自由性的创造。"后来,他建议:"我们首先要利用学生唱歌的优点建立合唱团,在普通学校开设唱歌课,在教堂设立唱诗班,必须让小学生从小就学,假如少年儿童想升学,他就必须能够唱歌,并通过考试才行。"

显然,人们对这些改革看法不一,对公民文化的艺术价值也是抱有怀疑态度的。到底有没有公民文化?有一种倾向:即不可避免地转向到我们的传统文

化中寻找根基。传统音乐文化在欧洲那就是宗教文化。总之,19世纪以来,音乐教育文化改革在德国没有产生根本性影响,宗教文化仍然同国民音乐教育文化交织在一起。直到1920年前后进行了一系列专业的和普通的各种课程的设置和整体设计的改革,才使许多旧有的问题开始得以纠正。

二、文化人类学对现代欧洲音乐教育的科学理论建设的支持与补充

(一) 20世纪以来德国音乐教育界对其音乐教育学科理论的批判性的反思和科学性的探讨

19世纪末20世纪初,人们对政治文化等进行了反思,而且重新研读了一些历史著作和文献。如尼采谈到了历史对于生活的益处和缺陷问题,他指出:"历史是具有现实性的,对我们前人所写的历史我们应当清楚哪些是值得继承和发扬的,哪些是在前人的基础上值得改善的,我们应当尊敬和有意识地保持我们自己所拥有的优良的传统和意识,同时也不至于陷入盲目的好古,不加分析和批评地固守传统和历史的倾向。"今天我们所说的一切不久将对后人意味着历史。历史的篇章是由无数的今天、我们的所作所为写的,也正是因为历史是一个发展的概念,所以,它要求社会和文化人士在不断创造新历史的今天,不应当忘记过去的历史中值得改进的地方。尼采在19世纪下半叶对德国教育进行了批判,批评了那些肤浅的只追求知识量的做法和当时德国教育文化中存在的种种缺陷。他说:"教育是一项包含各种内容的多方位的综合性的文化事业和人类发展的建筑工程,教育不等于知识量和信息的堆积。"他要求建立一种生龙活虎的全面的教育文化生活。

因此,艺术教育在德国20世纪20年代展开了一些讨论。在30年代时,德国的"艺术教育"仍采用的是古希腊教育原则即倡导音乐、舞蹈、诗歌集于一体的音乐教育。从30年代后,艺术教育这个概念混淆不清,包罗万象。最早,艺术教育包括艺术教育运动、青年运动、语言教学更新、舞蹈形体练习等。后来,艺术教育作为专业名词,也是无所不包的。30年代后,恩斯特提出了:"要进行音乐作为民族教育的重要手段的一体化设计。"50年代后,音乐教育学家格驰写了第一部德国战后有关开展国家艺术教育的书籍《艺术教育》(共三卷),试图希望把艺术重新引上正确的轨道来。他写道:一百年来,持续不断的革命的寒热震颤和教训,使我们的历史思想意识消失了,我们的民族几乎不理解两千年来历史的大树,而只把它看作今天生长明天干枯的野草,人们渐渐失去了对历史和文化的内在联系,人们忘却了它。从历史和文化的中心被甩出,就必须重新回到它那里去。我们应该开动全部的齿轮。我们在变幻的时代中,必须每时每刻提醒我们要念及历史文化,所以我们要为教育事业而献身,进行从容不

迫的教育。他所要求的历史文化的基本思想就是回到上帝那里去。我们反对不停止的改革思想,而导致不尊重艺术的种种现象,我们并非要赞扬艺术教育的自身价值,而是把它看作通往上帝的道路。由此,宗教文化的影响在这里仍没有消失。70年代起,人们极力尝试努力去建设一种科学的音乐教育哲学,其意义是要摆脱宗教神学的束缚,建立科学的文化。

(二) 文化人类学对当代欧洲和德国音乐教育科学的补充和贡献

在20世纪的一百年间,理论工作的研究是持续存在的。德国文化学者关于音乐教育科学理论的不间断的探索和研究,使得音乐教育学科成为一门以音乐的学问为中心的,并在姊妹学科理论的支持和联系中建立起来的具有综合性的专门学科。

关于四种有代表性的音乐教育思想理论:

1. 教育和理疗范例

这种音乐教育思想是从音乐的功能和效应出发(包括效应美学、行为活动),这一思想理论可以追溯到柏拉图的教育思想。简单地说,就是好的音乐可以把人教好,坏的音乐可以使人变坏。那么,20世纪80年代的科学工作者就借助这一思想原则,认为去借助于音乐的效果和作用,好的音乐也许可以治愈人们的疾病,但这一领域的研究有待于深入下去。

2. 人类学范例

以人类学为理论基础发展起来的有关音乐教育学科理论,这种思想的基本原则是借助于音乐去培养个性完美的人,并且认为,要开启人的多样性的才能,没有音乐是不行的,音乐教育必须在整个人生教育中获得应得的地位。

3. 文化思想范例

从文化理论的观点来看,音乐被看作是文化的现象,借助音乐和音乐教育不仅传播了作为文化的音乐,而且还通过人们对音乐文化的理解、维护和反思,而使得音乐得到继承和新的音乐文化的创生。

4. 美育的范例

这个模式认为,人们对世界的了解是通过各种实践和认识活动展开的,其中感性感受活动是十分重要的,而且在音乐教育活动中,我们必须参加体验,其基本要求是参与音乐,学会并掌握乐器。

在德国,音乐教育学借鉴了许多学科以外的东西,如行为学、人类学、文化学等。它把目光转向文化人类学是因为音乐科学工作者认识到了自己理论中的不足,如不进一步完善学科现论,不仅难以满足和适应在精神和物质文化方面高度发展的社会整体对国民音乐教育文化的期待和要求,而且还面临着成为

边缘学科的危险,面临着学科本身价值的降低。从 70 年代开始,人们急切地渴望建立一种具有承载力的、全方位的并且将音乐科学理论与音乐教学实践十分自然而有力地结合在一起的音乐教育科学。从这时开始,人们尝试从文化学理论、人类学理论中寻找理论依据。

人类学的基本观点首先在于将人的活动看作是与生俱来、不断增长且符合自然实践的活动。把人们感受音乐、思考音乐、表现音乐及参与音乐等种种活动作为人的基本活动方式来理解。

哲学人类学认为,人既是创造者也是被创造者,既是奉献者也是接受者和感受者,而且指出人对文化的依赖性。从人类学的角度来看,音乐文化中所包含的成分和功能,人被看作是自然和历史的产物。人与低级动物的区别在于人具有理性,人能够思考,而且人具有不断地明确表达事物的能力,同时也具有不断提出问题和解决问题的能力。音乐作为对自然界的补充,作为人类文化生活的一部分,因而应建立一种音乐教育的文化观念。

关于音乐教育哲学科学建设有许多不同看法。德国理论家豪斯艾格认为"音乐并不是一种结构性的想象活动的产物,音乐是感受的表达",苏潘则从音乐的实用价值出发,把人类学、民族学、生物学、音乐学的观点结合在一起,提出"音乐教育的重要任务之一是克服和纠正欧洲中心论"的思想观点,强调音乐教学应当是活动于全宇宙式的思维与特殊文化思维之间的充满强度的学科范畴。他认为"音乐人类学和其他学科可以给音乐教育学以多样性的连接点和补充点,在开展和推广音乐文化过程中,通过一种立体的、多角度的音乐学习实践活动可以获得一种较为全面的、深层次的世界文化的理解"。

总之,德国音乐学家施耐德把音乐教育科学与其他科学相结合的必要性和可能性做出了以下几点概括:

(1) 音乐教育学科(作为音乐学的分支)有赖于人类学,并应该以人类学作为它的基础原理学科,特别是应当依据人类学的基本观点:即把人类的整个活动看作是与人类产生、存在和发展有关的、自然的和必然的活动。音乐教育学借助这一基本观点,我们有理由将音乐的感受、思考音乐、表现音乐、创造音乐和参与音乐等多样性的音乐活动作为人类的基本活动方式之一来理解。

(2) 借助文化理论、哲学和人类科学等,可以在音乐学和音乐教育科学间架起一座坚实的桥梁。

(3) 20 世纪以来,大量的音乐教育方法学和教育理论上的争论是多样的。

(4) 音乐教育理论结构及音乐教育实践活动总是与教育观念相连,而且这些教育思想观念对学生人生观的建立是有一定影响的。所以,音乐教育科学也

体现了而且应该继续体现教育科学理论的成果和教育理想,同时还应当将社会学的学科原则纳入音乐教育结构的理论设计中来。

(5)由于音乐教育科学不仅以音乐科学为主干,而且它还从其他学科那里获得了大量养料。比如文化人类学常借助比较人类学的思想和观点,通过一系列的交叉活动,大大拓宽了世界音乐文化的领域,解决了过去文化意识中"欧洲中心论"的许多偏见问题,建立了客观地对待多样性的世界音乐文化的态度。

对歌转圈舞和歌 轮踊的比较研究[①]

——以藏族的锅庄和奄美大岛的八月舞为例

[日]山本宏子 薛罗军译

摘要 本文对在中国云南省藏族的锅庄和日本西者诸岛的奄美大岛的八月舞中的对歌(歌掛)的样式进行比较。对其中的"对歌(歌掛)"这一用语进行了讨论。

本文是想借对在中国云南省藏族的锅庄和日本西南诸岛的奄美大岛的八月舞中的对歌(歌掛)的样式进行比较。对其中的"对歌"(歌掛)这一用语进行讨论。轮舞是转着圈跳舞的意思,日语的"歌掛"(utagake)是男女相互对歌的意思。将"歌掛"翻译成"男女问答对唱"是否合适?对此我想和中国的研究者们共同探讨。

从表1中我们对这两种艺术形态可以一目了然。

请先看表1概观中的A部分,中国藏族文化圈是以圣都拉萨为中心扩延到甘肃省、四川省、云南省等地。在这些省份中有藏族自治州,锅庄也分布在这些地域中。今天只能向大家报告有藏族存在的各地都有锅庄,更详细的研究还有待进行。

请看,今天发表的调查对象,云南省迪庆藏族自治州、德钦县、奔子栏乡、no-ri。奔子栏乡有50个叫yue的小集落、nori就是其中之一。奔子栏是一个自古以来从云南往西藏运送藏族人生活中不可缺少的茶叶要道上的山谷中的农庄,人口有8000多。我在1999年早春、2000年夏天、2001年春节前往奔子栏调查

[①] 本文是根据2001年11月25日在日本琉球县立艺术大学召开的第4界中日音乐比较研究国际学术会议上的发言稿修改而成的。本文的研究是作者2000年度和2001年度作为研究协力者参加科学研究费辅助金(基盘研究B)《关于中国云南省、四川省藏族工艺和艺能的记录保存、文化传承的国际共同研究》(课题号12571102、研究代表广岛市立大学服部等著)的研究成果的一部分。在资料收集上得到了奔子栏村人们的协助,在此一并感谢。

和收集资料。

表 1

	主要特征 \ 艺能	A. 藏族的锅庄	B. 奄美的八月舞
概观	① 文化圈	西藏自治区 云南省、青海省、四川省的藏族自治州	西南诸岛的奄美大岛
概观	② 分布	西藏自治区 云南省、青海省、四川省的藏族自治州	西南诸岛的奄美大岛等
概观	③ 事例	云南省、迪庆藏族自治州、德钦县、奔子栏乡、nori	西南诸岛的奄美大岛北部
脉络	④ 主要行事	冬季的节日	夏季的节日
脉络	⑤ 和礼仪有无关系	有（民间信仰），和藏传佛教的礼仪没有关系	有（民间信仰）
脉络	⑥ 参加者	共同体的男女	共同体的男女
艺态Ⅰ类似	⑦ 圆圈的做法	男女各半 男性开头 女性开头	男女各半 男性开头 女性开头
艺态Ⅰ类似	⑧ 领唱者	开头的数人	开头的数人
艺态Ⅰ类似	⑨ 选歌词的方法	从现有歌词中选用	从现有的歌词中选用
艺态Ⅰ类似	⑩ 对歌（歌掛）的旋律	男女一样	男女一样
艺态Ⅱ相异	⑪ 乐器	无	大鼓
艺态Ⅱ相异	⑫ 对歌（歌掛）的持续方法	交替对唱 A 的主题 男男男…… 女女女…… B 的主题 女女女 男男男……	交替对唱 从 A 的主题开始发展 男女男女男女…… 从 B 的主题开始发展 女男女男女男……
艺态Ⅱ相异	⑬ 跳舞的形式	男女不同 交替着跳 跳动双脚 没有音乐伴奏	男女相同 一起跳 手脚摆动着跳

下面我们再来看看日本的事例。请看表1概观中的B部分。我把位于日本西南诸岛中的奄美大岛作为日本的事例来说明。西南诸岛是由冲绳诸岛和其北边的奄美诸岛等构成的。八月舞又是以奄美大岛为主的艺能,在地域上多少有些不一,今天我想以奄美大岛北部的事例来说明。

请看表1中的④主要行事、⑤和礼仪有无关系、⑥参加者,这里由于篇幅的原因我只能简单地介绍艺能的脉络。

奔子栏的锅庄是藏历年的正月在集落的广场上演出的艺能。锅庄的参加者是比村要小的共同体单位yue的所属者,只要是yue的所属者都可以参加。锅庄是敬山神的民间活动,和藏传佛教没有直接联系。不过在广场上也会有活佛来给人们祝福,仪式是由叫sonton的宗教者来主持的。关于sonton的礼仪和音乐将在别的论文再议,本文不做解释。

虽说奔子栏的锅庄和藏传佛教没有直接的关系,但在歌词中则有浓厚的宗教色彩。

例如:
吉祥的孔雀,
你来自遥远的佛教圣地。
在那慈祥的三尊佛下,
为您唱起吉祥的酒歌,
跳起祈求的锅庄。

再如:
这里是佛光照耀过的地方,
这里的人们勤劳勇敢。
在那普土度众生的五尊佛下,
让我们跳起吉祥的锅庄。

从以上歌词中我们可以看到佛教的影响还是很深的。

再看日本的事例奄美大岛的八月舞是在夏天举行的民间信仰活动。它的参加者是以比村要小的共同单位的所属者。八月舞是在广场上或谁家的庭园里举行的。

这样看来,虽说锅庄和八月舞是在不同的时节举行的,但是都是在人们一年中比较重要的节日里举行的。而且还是以生活在最小的共同体里围着圈举行的活动。举行这种活动也是让大家有个归属意思,让大家自我认识自己是这个共同体的一员。那么,两者各有什么样的艺能形式呢? 表1中的⑦是圆圈的做法、⑧是领唱者、⑨是选歌词的方法、⑩是对歌的旋律。

跳锅庄,人们以男女为界分别围成圈,在圈的开头部分是唱歌和跳舞比较好的人排列着,开头部分一般是老年人,这之后才是年轻人,在圈的最后则是少男少女了。

八月舞也是以男女为界分别围成圈,在圈的开头部分是唱歌和跳舞比较好的人排列着,这和锅庄是一样的。锅庄和八月舞都是男女互相对唱,这样的形式在前面也说了,日本叫作"歌掛"。锅庄和八月舞所唱的歌,男女基本上是同一旋律。唱歌唱得好的人都是能记住很多歌词的人,他们从那些歌词中找出跟现在相应的歌词来开始唱,其他的人就跟着唱,有时他们还会即兴编出一些好词,大家也会把这些词记住,这样,好的歌词又增加了。

从以上的艺能比较来看,锅庄和八月舞是两种对歌跳舞的十分相像的艺能。这从⑦圆圈的做法和⑧领唱者等来看,可以说是一目了然。日本的艺能的源流是从中国来的,受中国的影响之大也是可见的,从这两个事例来看更像是这样的了。但是,真是如此简单吗? 在这里我们再稍稍比较分析一下,请看表1中的⑪乐器,锅庄没有使用乐器,八月舞则使用太鼓和拍手。这样看来好像很明白了,两者是有区别的。但从音乐学的角度来深入考察一下就会知道,锅庄有很大声音的跺足音,这可以算是打击乐的一种了,跳锅庄的女性们身上佩带的银制的装饰品在她们跳动的时候,随着身体的摆动发出的声响也可以认为是跳舞的伴奏音乐了。再看看⑫对歌的持续方法、⑬跳舞的形式。八月舞的歌掛是男女交换着对唱。当男性唱了这样一个主题之后,女性会随唱同样主题的歌词,男女围绕这一主题持续对唱下去。锅庄的话,男性唱一句,女性跟着唱一句,女随男唱下去。锅庄和八月舞在歌掛的形式是一样的,但歌词的持续方法不一样了。

还有就是跳舞的动作,八月舞基本上男女的动作都是一样的,大家一起跳。与此相对,锅庄就不一样了,男女的动作各异,还会互换场所来跳。再还有更大的不同是舞步的不同。八月舞是 ABCD—ABCD—ABCD 几个短小的舞步不断地反复。锅庄的舞步则是先走、后跳、再跑等的基本舞步反复的舞蹈,不光如此,除了基本舞步以外还有单立足、跳起、自转等特别的舞步型,有较长的舞蹈形式。

下面是锅庄的舞步型的例子。

(1) 基本的舞步型

同样的动作左右数次

① 慢慢地把手和脚交替着抬起

② 交替着跳脚跑动

（2）特别的舞步型

足音、自转。2拍、3拍、4拍、5拍的形式组合

① 3拍的例子(☆=踏脚，★=踏出很大的声音，↑=抬脚)

拍	1	2	3
右脚	★	↑	☆
左脚	★	☆	

② 5拍的例子

a

拍	1	2	3	4	5
右脚	★		☆		
左脚	★		☆		☆

b

拍	1	2	3	4	5
右脚		★	★	★	↑
左脚	☆	★	★	★	

③ 3拍+5拍+2拍的组合

拍	1	2	3	1	2	3	4	5	1	2
右脚	★↑	☆	★	☆		☆		★	↑	
左脚	★	☆		★		☆		☆	★	☆

（3）舞步型的组合

```
身体方向    圆心— — — — — — —外— — — — — — —
型          A A A 5 A A A 5 5 5 A A A 5 A A A 5
身体动作              ← ◎   ↓   ↓   ↓   ↑

            — — — — — 圆心— — — — — — —
            A A A 5 5 5 8 8 8 2 3 4 2 3 4 2
            ↓   ↑   ◎ ←   →
```

注：A=基本舞步型、2=2拍型、3=3拍型、4=4拍型、5=5拍型、8=3+5拍型

←=向左、→=向右、↑=向前、↓=往后向下、◎=转动

作为(1)的基本舞步型，① 是慢慢地把手和脚步交替地抬起；② 双脚交替地跑跳。

作为(2)的特别舞步型，① 是3拍型的、② 是5拍型的a和b；③ 是以3拍+5拍+2拍为组合的。实际组合的舞步是(3)。

再就是，锅庄的特征是没有歌，只有脚步声和舞蹈，这一点是很少见的。

从上所叙看⑪乐器、⑫对歌的持续方法、⑬舞蹈的形式是锅庄和八月舞的相异之处。从艺能的结构上看两者也是有异的。看似相似的艺能，从不同的角度仔细地分析，就能看出其不同来。

今天用电脑来做研究的方法已经特别受重视了。数据库里也尝试储存了亚洲的艺能·音乐等"无形文化财（中国的动态文化财产）"的信息。在关键词里可以检索到不少"歌掛"或"轮舞"等术语。但是，那些关键词检索到几个艺能或是音乐不见得就是同一个东西，这也是我在这篇论文中想讲的。比如"歌掛"就不见得是定好了的，这只能是表示艺能的一种要素。不能只简单地看关键词解释的东西。今后不能只看表面的东西就来进行比较，还应该看看什么是相似的，什么是不相似的，更应该从音乐学的角度来详细地分析研究，在此之上才可能对两者的因果关系进行阐述。本人觉得中日两国的研究者应该从更深的层面上进行研究和交换信息。

音乐研究中音乐民族志的价值①

[美]安东尼·西格尔 穆 谦、徐天祥、刘艳花译

摘 要 音乐就像一个香蕉,可以从不同的角度进行研究,它与舞蹈、建筑、戏剧等形式共同生长在人类文化这棵大树上;留声机对于民族音乐学的形成和发展起到了关键性的作用,民族音乐学作为一个学科形成于1964年;音乐民族志的定义、阅读与写作、课题选择、田野工作、实地调查的建议、局内人与局外人等问题;各国家、地区研究民族音乐学有不同的方法,每一种方法都有其长处和不足,没有任何一种音乐研究的方法完美无缺,最好能够了解不同研究方法的长处及短处。

一、关于香蕉的比喻

(音乐应当从不同的角度进行研究)

我们以一个比喻开始,这是一个香蕉,把它想象成音乐,代表研究音乐的方法:

(1)我们这样切,得到这样一个横截面;如果靠边切,可以得到另外一个横截面。因此,同一个香蕉,采用不同的切法,其最终结果是不一样的。音乐就像一个香蕉,可以从不同的角度进行研究,揭示其本质特征,研究音乐有各种各样的方法,人们因此经常争论,"我们的研究方法才是对的,你们的是错的"。我们应当明白:每一种方法都有其独特的价值,我们不要争论哪种研究方法对,哪种研究方法错,而要看音乐的全貌是不是这样。在用不同的研究方法的时候,要知道它是怎么开始的,这样才能了解为何有这样的结果。

(2)这个比喻可以得到进一步发展。香蕉本身不知道自己是从哪里来,怎

① 2007年9月19—29日,中国音乐学院举办"民族音乐学高端论坛",邀请美国加利福尼亚大学洛杉矶分校的教授、国际传统音乐学会(ICTM)前会长安东尼·西格尔博士做了两场学术讲座:"音乐民族志在音乐研究中的价值""巴西苏雅人的音乐、宇宙和社会生活"。经西格尔教授同意,这里发表第一场讲座的中文译稿。该讲座由《中国日报》的穆谦先生担任现场口译;本文由中国音乐学院硕士研究生徐天祥和刘艳花根据录音整理。

么长出来的,我们只观察这一根香蕉,也说明不了什么。我们不知道它的种子、味道和生长历史。实际上,香蕉在生长过程中是共同的一串,这根香蕉与其他香蕉连在一起。艺术也如此,音乐与舞蹈、建筑、戏剧等形式共同生长在人类文化这棵大树上。如果我们研究音乐的时候,不了解人类文化,不知道与音乐共生的舞蹈、戏剧,这将很危险。我们应当先找到树(文化),再看看一整串香蕉(多种艺术),最后观察这个香蕉(音乐),这样才能得到音乐的全貌。

二、民族音乐学的历史

(播放巴西苏雅人仪式音乐的录像)

这是一个巴西苏雅人仪式音乐活动的片段。我想提醒大家注意:这是一个复杂的事件,涉及许多不同的问题。作为研究者,如果我们不懂他们的语言,不了解仪式的习惯(例如儿童是否应在那里),怎么能理解这种音乐呢?音乐不仅仅是一种声音,它同时涉及很多因素。

最早从事音乐系统性研究的音乐学家(埃利斯、斯通普夫等),主要通过记谱来记录音乐。例如,斯通普夫曾记录过印第安人的歌曲。但他完全不了解这种音乐,只是感觉印第安人的音乐非常复杂。他想了一个办法,邀请一个印第安歌手在他那里演唱,每天记谱两个小时。歌手反复唱一首歌,他就可以按照欧洲的记谱法把歌曲记录下来。这些经历使我对以前旅行者的记谱产生了怀疑。他们的记谱太过于清晰,根本没有提到记谱中的难点。

后来,由于录音设备的发明,对民族音乐学研究产生了很大帮助。但录音设备的作用同时也是非常有限的。

(播放蜡筒录音机采录的印第安人歌曲)

这种录音设备效果很差,很难听清楚录的是什么。录音设备发明的一个负面结果是,人们常常把声音与其他方面分离开来。录音机只能记录声音,而这些声音在实际表演中,是与舞蹈、服装、动作等很多因素紧密结合在一起的。爱迪生在19世纪只发明了留声机,如果他发明的是摄像机的话,今天的民族音乐学可能就非常不同了,音乐与舞蹈的研究就不会分离得那么厉害。民族音乐学就可以花更少的时间去记谱,做出更多理论建树。

爱迪生发明录音机以后,霍恩博斯特尔和亚伯拉罕开始进行记谱。他们在谈论记谱技巧时说,如果留声机没有被普遍使用,通过耳朵记谱也有其长处。他们还说,学习音乐最好的方法是以当地人满意的方式演奏或演唱。胡德在20世纪60年代提出,民族音乐学家应当具备双重乐感(bi-musicality),学会演奏不同民族的音乐。但实际上,霍恩博斯特尔1909年就提出应当按照当地人的音乐标准去演奏音乐。贾普·孔斯特曾说,如果没有留声机的话,民族音乐学就

不可能成为一门独立的科学。有了留声机,才可能以一种客观的方式录制不同种族和人群的音乐。我们再也不用依靠耳朵去记谱。另外,有了留声机,才有可能把对表演风格的研究融入音乐研究中去(表演风格对于民族音乐学的研究极为重要)。

比较音乐学者(柏林学派)最主要的工作,是系统搜集、分析非欧洲国家的音乐和乐器,对其进行描述。同时,研究民俗和民间音乐的学者也开始搜集欧洲的传统音乐。第二次世界大战对于民族音乐学的形成起到了重要影响,很多民族音乐学家从欧洲移民美国,"民族音乐学"这一词汇逐渐取代了"比较音乐学"(在美国及部分其他地区使用)。这个词汇的普遍使用大概是从孔斯特开始的。实际上,从最开始关于这个术语的准确性就有不同看法。我相信在中国对于是否应该使用"民族音乐学"这个概念,也有不同意见。查尔斯·西格尔曾组建过美国音乐学会,但他认为:"民族音乐学"这个词汇对于指明其与传统"音乐学"欧洲音乐研究的不同,是非常有用的。事实上,所有的音乐学都会成为民族音乐学。因为音乐研究必然会从对欧洲音乐的研究,扩大到对世界上所有音乐的研究。到那时,"民族音乐学"这个词语就不再需要了。

1954年,有4位美国民族音乐学家讨论成立一个协会,把对世界音乐研究有兴趣的人组织起来——这就是后来的SEM。我想,成立协会是一件很正常的事,如果这4个人能够成立一个组织,对世界民族音乐学的研究产生重大影响的话,今天这里的任何4个人也能做同样的事。如果你认为某协会没有以一种合理方式研究音乐的话,你也可以成立自己的研究组织。在民族音乐学发展的早期,有几个重要人物,其中阿兰·梅里亚姆(Alan Meniam)是最富于人类学色彩的民族音乐学者。

梅里亚姆的经典著作《音乐人类学》(The Anthropology of Music)已出版四十余年,但仍非常有用,我们可以在其中找到许多有价值的观点。第一次读到这本书的时候,我还是一名本科生。从那时起,我就决心成为一名民族音乐学家,对音乐进行研究。梅里亚姆的中心论点是:音乐不仅仅是声音,它还包括了与之相关的概念和行为。作者同时认为音乐与其他艺术有联系,提出了"联觉"的观念。

我认为:民族音乐学作为一个学科,形成于1964年。因为在这一年,梅里亚姆出版了他的《音乐人类学》,布鲁诺·内特尔(Bruno Nettl)也在同年出版了他的《民族音乐学的理论与方法》。在他们的倡导下,民族音乐学作为一门学科开始在大学里得到教授。另外一位对民族音乐学影响很大的人类学家是约翰·布莱金(John Blacking),他把自己的四次讲座汇集成了一本书《人具有怎

样的音乐性》(*How Musical Is Man*)。布莱金本人也是一个钢琴家,虽然其研究领域是非洲文达人的音乐,如果他知道中国音乐学院有这么好的钢琴的话,一定会很高兴。

这次来中国访问,听说你们正在翻译一系列民族音乐学的著作。其中,中国音乐学院师生翻译的《人具有怎样的音乐性》已经出版,《音乐人类学》也正在排印,这让我感到很高兴。你们不一定要追随这些著作中的观点,但大家应当知道这些主张,并对其做出自己的评价和反映。

三、音乐民族志

1. 音乐民族志的定义

民族音乐学就像一把伞,有很多的研究方法,民族志是众多音乐研究方法中的一种。"民族"涉及人,"志"的意思就是描述,"民族志"即关于人的描述。民族音乐学从人类学中吸收了面对面的研究方式,并将这些研究的结果总结为书面报告,成为民族志。因此,音乐民族志既是理论性的,也是描述性的。民族志既是一种科学报告,同时也是一种文学体裁,兼有小说、研究报告和理论著作的性质,我的代表作《苏雅人为何歌唱》就是一本民族志。

我认为:历史上,对民族志有影响的著作有但丁的《神曲》,后来在马林诺夫斯基等学者的努力下民族志逐渐形成现在的面貌。内特尔曾经说,尽管胡德和梅里亚姆的理论看起来差别很大,但所有民族音乐学家做的工作都很相似。他们都进行田野调查,都写音乐民族志。当前,学界有实验民族志的提法。实际上,每一部民族志都是一种试验。我们在从事田野调查的时候,每一次都会采用不同的方式。调查的具体情况不一样,有的音乐家接受你的调查,有的则不会。民族志的每一次写作,也都是一次实验。我们要将在田野工作中获得的很多别人不知道的事情,用某种逻辑记录并阐释出来,这是民族音乐学家最有创造性的工作之一。如果你们阅读过很多民族志的话,就会越来越了解民族志的实验性。民族志可以解决一些问题,但有些问题(例如音乐的生理问题)则无法涉及。因此,我们有必要了解所有不同的研究方法。

2. 音乐民族志的阅读

(1)民族志第一部分通常是致谢。作者可能感谢某位教授、某些音乐家,这部分内容虽然看起来枯燥乏味,但对于读者来说并非完全没有意义。如果发现其中没有提到最好的音乐家,我们就知道这本书在研究对象上可能有问题——没有选择最有代表性的音乐家。

(2)正文开始之前,有一个序言。序言会以简练的语言,介绍本书写作的主要内容。然后开始看第一页,从这里开始就是本书的主体部分,内容最长。

（3）正文第一章通常介绍研究地区的概况,当地的环境,等等。我们读这部分时需要注意:作者在哪里做的研究,田野工作持续了多长时间,是两个月还是两年。每本书正文章节不同,具体内容也不一样。

（4）民族志的后半部分是总结,对全书的研究做一个概括。我们可以把这部分内容和序言对照一下,看看序言中提到的问题究竟有没有在这里得到解决。

（5）到这里,正文就结束了。但书里还会有其他的部分,例如索引、注释等等,有的民族志还附有 CD,我们可以听到书里提到的音响。

（6）正文结束之后,就是书目,作者通常会在这里列出对形成其思想起关键作用的著作。这部分内容实际上也非常有用。我们可以看到作者所阅读的是何语言的参考文献。如果作者研究中国音乐,但参考书目中没有中文书目,这样我们就会怀疑其对中国音乐究竟了解多少。我们也可能发现,书目中提到的最新的书是 50 年代出版的,而他的这本书是写于 80 年代,出版于 90 年代。这样我们就会知道,他的书目是不全面的,书中所谈的音乐也一定会全面。

我对阅读民族志顺序的建议是这样的:致谢→前言→结论→正文章节。读完这些,如果感兴趣的话就读书中的章节。如果不感兴趣的话,就可以把这本书放到书架上去了。

3. 音乐民族志的写作

民族志的写作,必须以实际的田野调查为基础。在前往调查地区之前,必须掌握一些必需的技巧,例如音乐分析(对于你研究的音乐的分析技巧)。同时我们应该尽量早地学会使用设备,千万记住:不要等到了当地,才第一次使用这些设备,因为当地没有人能够帮助你。另外,学会一些与你所研究项目相关的表演技巧也很有用处。

在田野工作中,还有一些必需的技巧——学会在异地生存。如果你研究的人一直生活在船上,你就必须学会游泳。巴西苏雅人的捕猎方式,是从船上向水中的鱼射箭。因此我在去那里之前,就希望能够学会射箭。你必须牢记:田野调查中,最重要的不是成为一名死了的英雄,而是活着回来,去世的民族音乐学家写不出任何音乐民族志。

类似的问题还有很多:你应当考虑到自己的偏见、预先的想法、怎样被当地人接受、想出解决写这些问题的对策等。我们应该掌握尽量多的语言,阅读已有的文献,并且搜集已有的录音,在博物馆和档案馆的资料中寻找对我们有用的东西。同时,我们也可以请教那些已经研究过这种音乐的学者。这些学者有些时候并不欢迎我们,但至少我们应当尝试。

4. 课题选择

人类学的一大贡献是强调田野调查的重要性。学者必须亲自下去研究,而不是仅仅阅读他人写的报告。我是一个音乐家(喜欢唱歌,弹班卓琴和吉他),但我对于音乐的研究更偏向于人类学的方向。在人类学中,我最感兴趣的问题是:为何社会文化形成了现有的状态?因此,我决定以研究音乐而非演奏音乐为生,并且我决定研究人类学而非民俗学。我认为人类学的理论对于我来说更有吸引力。我受我的老师特纳和格尔兹的影响很大,同时也受到影响他们的人(韦伯等)的影响。

在民族音乐学中,田野调查以及关于田野研究的报告(民族志)成为大家所能接受的研究方式。民族音乐学家们选择某项研究课题的原因通常有三个:①非常喜欢某种特殊的音乐,看演出,学乐器,听录音,调查研究细节问题。②做一个非常大的课题,并从中选一个点进行研究(中国学者也在这么做)。③民族音乐学家先有一个理论,然后去找一个实例证明自己的理论。第一种人喜欢音乐的声音,第三种人更喜欢理论和思想,我属于第三种人。我之所以要对苏雅人进行调查,主要是想研究音乐的声音和表演的关系,以及与社会组织和宇宙观之间的内在联系。民族音乐学家通常认为:音乐与社会结构,与文化结构相联系。但这一联系究竟具体如何?大家都说不清。人们都相信如此,就是不知道究竟怎么回事。我去巴西的目的就是想证明,音乐的结构是怎样和人的思想,以及社会的结构相契合的。

5. 田野工作

音乐不仅仅是声音,录音机只能录下音乐的一部分而非全部。因此,如果要对音乐进行全面研究,必须到音乐发生的地方进行"面对面"的考察,即"田野调查"。

20世纪20年代以后,人类学特别提倡田野工作。在此之前,有很多"扶手椅"的学者,只看别人的田野报告,自己不下去采访。功能学派的代表人马林诺夫斯基最早强调要多做田野工作,这种办法特别好,它可以把理论和实践有机地结合起来,大多人对细节不感兴趣,实际上很多重要的贡献恰恰在于注意到细节,通过田野调查,把细节讲出来,使大家豁然开朗。民族音乐学之所以成为民族音乐学,就是因为有了这个办法。通过田野工作,民族音乐学家们发表了很多专著和文章,研究世界各地的音乐状况。一般来说,民俗学家们的研究也非常全面,但他们很少涉及音乐内容。

在田野工作中,我们经常发现当地人说的是一套,做的是另一套,这让人感到很困惑。无论怎样,民族音乐学家都记录下他们所说的、所做的,然后再讨

论。这也是我们为何认为田野调查重要的原因,我们必须面对面观察他们,而不是仅仅通过调查问卷。

6. 实际调查的建议

如果有可能的话,尽量在你所研究的地方住一年。这一点非常重要。人们可能会问:"我有我的家庭和工作,为何要在那里待这么长时间?"你所研究的地方,不同季节音乐活动可能差别很大。如果去的时间不对,可能看不到你想观察的音乐。另外,和当地人建立一种密切的工作关系也需要时间,你可能不能马上就建立起这种关系。马林诺夫斯基在一个太平洋的小岛上待了很长时间,他说长时间的调查非常有效果!他没有说明的是,自己当时是一个被放逐的政治犯,必须待在岛上很长时间。如果你不是一个被放逐的政治犯,不能在那里呆很长时间的话,你可以尝试在不同的时间反复去那里调查。就我个人的经验而言,离开田野以后重新再访,可能对你的工作会更有帮助。

民族音乐学家去一个地方调查的时候,经常有人陪伴,可能是政府官员、当地学者或音乐家。应当注意的是,你要了解陪伴者与当地人的关系,这一点可能会对你的研究工作产生很大影响。如果是一个税务人员陪你去,当他把你介绍给当地人的时候,大家可能一点也不喜欢你。不要感到惊奇,因为他们可能把你也当作了税务人员。这是一个比较明显的例子,有时候某些微妙的关系,不是你当时所能体会到的。

最开始遇到的要求与我们一起工作的人,可能并不是最佳人选,与他(她)不一定要保持最密切的关系,有时候最佳人选可能会稍后才出现。有时最愿意与外来者打交道的人,可能并不是这一社区最典型的人员。我的体会是,在研究过程中,尊重、幽默、真诚的兴趣以及判断力对于你会有很大帮助。美国人类学协会在他们的网站上发布了一个田野工作道德规范的声明,建议大家去看一下。

当我们到达研究的地方之后,必须选择一种被当地社区能接受的角色开展工作。对于民族音乐学家来说,最常见的角色是做一个学生,从当地音乐老师那里学习当地的音乐。作为回报,你可以帮助音乐老师制作CD,联系他们演出等。有时候,如果没有这么幸运的话,你得帮助他们干活,去地里收粮食,一起打鱼,成为他们的干儿子、干女儿或工人。有些比较幸运,可以在当地成为学校老师,或者成为一个健康方面的专家。在有些场合,研究者应当主动对当地人进行回报,开车带他们兜风,请他们吃饭、喝东西,付一些钱等。如果你自己不富裕,没有钱给他们的话,你就要尽量想一种方式,作为你所得到知识的回报。在不同的地方,解决方法不一样,需要你自己去发现。但有一点你得记住,你不

是救世主。在田野工作中,有一个难点:需要花费很长的时间,需要维持两三年工作的经费,需要离开你的本职工作,需要家人、朋友和孩子的耐心等,还需要愿意出版你著作的出版社。我在巴西讲学的时候,很多同事不能做长时间的田野工作,因为他们工作的学校不允许长时间离岗。但当地政府会给学者们很多的时间和经费让他们从事研究,所以我们必须在实际情况允许的条件下从事我们的调查。

7. 局内人与局外人

还有一个问题:在哪里进行田野调查最合适?在你自己最熟悉的地方,还是你不熟悉的地方?是作为一个局内人研究自己的家乡、城市、国家的音乐更好,还是作为一个局外人研究别人的家乡、城市、国家的音乐更好?

局内人的好处是你会讲当地的语言,和他们联系得更加紧密,他们会认为你是自己人,对你有更好的待遇。而从另外一个地方来的局外人,则要花很长时间学习当地的语言,他们可能和当地人没有任何联系(或很少联系),可能不认识当地的音乐家,得不到当地人的信任。他们的研究方法可能与他们所研究的人相去甚远。

但作为局内人也有不好的地方,虽然是认为自己是局内人,当地音乐家可能并不把你当作一个真正的局内人。局内人研究的难点是,你来自其他的地区或阶层,你可能在这个社区得不到信任,被认为不是他们的自己人,同时,你也可能把自己的偏见带到田野调查中。有时候,我们可能认为我们已经了解当地人所想的事情,但实际上我们并不了解。作为一个白人学者,我在做美国音乐(例如黑人音乐)调查的时候,有时也会遇到这些问题。美国有种族主义的历史,这种现状我们没有办法去改变。对于这些人群,中国的研究者可能会比较顺利接近他们,而我作为白人则可能不会被他们所接受。

局外人到达一个地方,对这里一无所知,所以也没有先入为主的观念,他们必须努力学习当地语言,因而可能会对当地演奏音乐的方式更加注意。这种情况也可能成为局外人的优势。当你对你的研究对象一无所知的时候,你就要努力建立一种新的关系。有时作为局内人是非常有利的,有时作为局外人是非常有利的。没有一个特别清晰、死板、确定的法则。在某些情况下,局内人可能变成局外人,局外人也有可能变成暂时的局内人。因为他们从另外一个地方来的,人们认为他们并不会停留太多时间。

对于第一次来中国的局外人和已经研究中国音乐很长时间的局内人来说,在研究中应当时刻对我们的决策有清楚的认识。局外人和局内人的研究都非常重要。希望在座的同学中有一部分研究中国音乐,同时也希望有人对其他国

家的音乐感兴趣。

四、各国家、各地区研究民族音乐学的不同方法

民族音乐学是对世界所有音乐表演形式的研究。这个学科在世界上已经远远超出了美国和欧洲音乐的范围。各国家、地区研究民族音乐学有不同的方法,每一种方法都有其长处和不足,没有任何一种音乐研究的方法完美无缺。我们最好能够了解不同研究方法的长处及短处,对研究中所要阐明的问题有清醒的认识,并且了解每种研究方法所没有涉及的问题。

一个社会的学者通常最关注的是他们自己的音乐,特别是上层阶级的音乐。欧洲音乐学主要关注欧洲的艺术音乐;在印度,音乐学主要关注南亚音乐,特别是与梵文有关的音乐;我猜想在中国,民族音乐学(ehthnomusicology)主要关注的是中国音乐。实际上,民族音乐学的视野相当开阔,它鼓励人们研究所有国家、所有人群和所有形式的音乐。民族音乐学发展最快的一个领域,是对流行音乐、MIDI音乐及电脑音乐的研究。这一学科在当前的世界范围内传播得很广,每个国家、地区的学者在了解欧美民族音乐学者的研究方法之后,通常都会选择自己的研究方式。

民族音乐学的多样性是不同历史条件、不同社会语境作用下的结果,影响民族音乐学的主要因素有:民族历史、殖民、殖民主义、全球化经济等。音乐在人们的生活以及观念中有特别重要的作用,这一点可以参考韦兹明发表在国际传统音乐理事会世界会议会刊上的一篇文章。设想一下:如果中国现在有很多从事民族音乐学的学者,也有很多经费的话,其民族音乐学会朝哪一个方向发展?

这一点需要在座的大家来决定。

谢谢大家!

民族音乐学之现状陈述[①]

[美] 蒂莫塞·赖斯　张澄宇译

你们要求我做一个有关民族音乐学现状的讲座,给我提供了一个有意思的机会。之所以说这是一个有趣的机会,是因为民族音乐学研究者们很少花费时间返回到过去对他们的工作进行思考和反省。他们只是简单地去做,而不会过多反思。所以我很感激你们能给我一个机会,在我们所工作的更大知识语境内更深地思考问题,而不是像从前那样只做不说。

为了讲述这个题目,我将演讲内容分为两个部分。在第一部分里,我将展示我在 2003 年发展的一个新模式,这个模式的目的是为了帮助民族音乐学家们了解"我们研究工作中的复杂的世界现状"。

休息以后,我将讲讲最近五年来美国民族音乐学研究的新趋势。

民族音乐学的现状包含着对我们所生活的这个世界的现状的一种反映。我在 2003 年的《民族音乐学》杂志上发表了关于这个问题的阐述。文章中,我以两个问题开头:我们和我们所研究的人们处于一种什么样的世界?我们将会对这个世界、我们自己、音乐演奏者和音乐生产有什么样的疑问?

提出这样的问题,是因为我们生活的这个世界看来已经改变了。我们曾经去乡村就最传统的形式研究音乐,现在,乡村音乐家们已在电子合成器上用音响系统演奏音乐;而政府雇佣的老师和教练们,则在教民间音乐家们如何动人地表演自己的传统音乐,以便吸引游客或去外国表演。

我们曾经去古老的城市研究古代宫廷的音乐。现在,最好的音乐家已经迁到法国巴黎。举一个最有名的例子,几乎布哈拉城的整个乌兹别克宫廷管弦乐队都移居到了美国纽约。这些"在田野中"的经验开始引导民族音乐学家们理解一个越来越复杂的世界。更多的人生活在极大的、相互影响的文化之中,而不再是孤立和受限制的文化中。

[①] 本文的中文翻译获赖斯教授授权。2007 年 9 月 22 日赖斯在中国音乐学院讲座的现场翻译由李光明博士担任。本译文根据赖斯教授讲座的 PPT 幻灯片及他提供的英文原文讲稿翻译。

人们自身、观念、形象和音乐越来越多地在广阔的范围中变动。我们看起来越来越像是生活在一个"无领土界线"的世界——借用人类学家阿荣·阿帕杜拉依(Arjun Appadurai)的术语。

为了帮助民族音乐学家们在这个越来越复杂的世界中理解音乐的制作,我提议使用"音乐经验的三维空间"这个概念。这样一个空间应该能帮助我们写出我称为"以主体意识为中心的音乐民族志"。我特别对个体和群体中的个体如何在这样复杂的世界中体验音乐感兴趣。

赖斯教授讲座现场

我设想很多个体的人已经不再生活在他们所生活过的地方,而是生活在一个音乐体验的三维空间里。这个虚构的、概念空间的三维即是时间、地点和隐喻。

我用"空间"这样一个抽象的数学概念的意义来界定一种分析的平台,而不是使用普通含义的用法——作为距离向各方面扩展。"地点"是在音乐经验的抽象空间中的一根轴的名称。人们在他们的生活过程中居住在不同的真实或想象的地点。

时间是另一根轴。对于人们的生存而言,长期以来时间被认为是一种基础,随着时间的延伸,他们的音乐经验随之扩展。在人们一生中,他

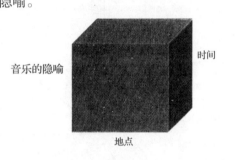

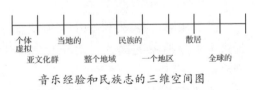
音乐经验和民族志的三维空间图

们都生活在不同的时间阶段。他们的音乐体验随着时间而改变。为了说明音乐的体验,我们需要一个三维模式。这个三维模式包括了我们称之为有关音乐本质内涵的隐喻。音乐的隐喻则将音乐带给其他人,并支配了他们的经验。

隐喻是指"A 是 B"这种形式的句子。这个句子把我们对 A 的理解连接到 B。举例来说,在美国一个平常的隐喻,如:"时间就是金钱。"金钱作为商品,我们会存储、会花掉、会赚到也会浪费。这个隐喻致使我们认为时间也是商品。我们对待时间也同对待金钱一样,可以存储、花掉、赚取、浪费等。

音乐隐喻则构建于这种形式之中,"音乐是 B"。这个隐喻把我们对音乐的

理解连到 B。

民族音乐家一般用四种隐喻：
- 音乐是社会行为；
- 音乐是可以解释或可读的象征系统或文本；
- 音乐是艺术；
- 音乐是商品。

关于音乐的隐喻，我有四点看法：

第一，音乐隐喻指导了民族音乐学家的研究；

第二，音乐隐喻指导了我们所研究的那些人的行为和态度；

第三，音乐隐喻在特定的社会并不是所有人都享有；

第四，音乐隐喻随着时间和地点环境（地点）的变更而改变。

下面，我给出一个更加形象的音乐体验和民族志的三维空间模式图。

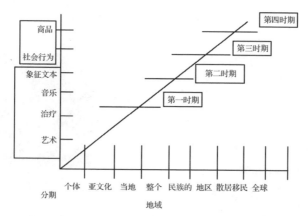

图下注解：我将要讲三个有关我在保加利亚传统音乐研究的故事，用来阐释这个十分抽象的模式。对于保加利亚人的例子，我用了九个地点和七个隐喻。

我的论点是：许多个人和小群体中的个体在他们生活的过程中，就像在这样一个想象的空间移动着。当他们在这个空间中有所移动，他们个体的音乐体验也随之改变。如果我们在头脑中保持一个这样的空间观念，我们的音乐民族志将会变得更加丰富。

为了阐释我的模式，我将要展示一些关于现代世界中的保加利亚音乐的录像资料。我将要用我的假想"音乐经验空间"来对每一个录像提供一个民族志的描述。

录像 1：瓦里梅左夫（Varimezov）家族的音乐活动。音乐作为一种社会行为和作为一种文本或象征。

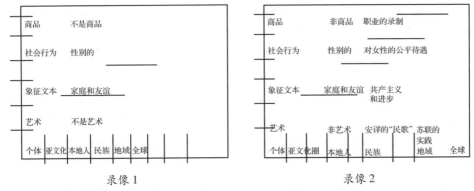

录像1　　　　　　　　　　　　　录像2

录像2：瓦里梅左夫家庭和帕扎尔支克（Pazardzhik）组合。音乐作为艺术，作为一种象征或文本，也是一种商品。

录像3：保加利亚流行民族音乐，音乐作为商品、艺术，也作为社会行为、艺术品和一种文本或象征。2000年一年里国家的、巴尔干半岛的和欧洲人音乐经验。

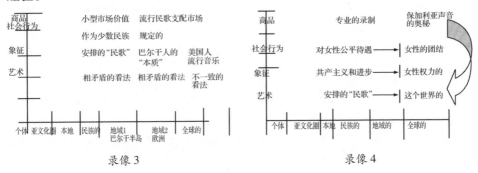

录像3　　　　　　　　　　　　　录像4

录像4：美国电视秀"赫娜，尚武的公主"。音乐作为商品、艺术、社会行为和一种象征或文本。民族的和全球的（美国人）经验。

我区分出了最近民族音乐学领域的九种趋势。"最近"这个范畴我是指自2000年以来的情况。民族音乐学的现状也包括了很多老的、传统的主题和问题，但在这里我不一一罗列。

这些趋势中的第一个是，越来越多的兴趣分散在全球化、跨民族主义、世界主义、移民散居、旅行者和认同体等的现象。而我的三维空间经验模式仅仅只是对这些主题探索的一种尝试方法。

这里我列出了一些关于这些主题的书单：

Veit Erlmann. 1999. *Music, Modernity, and the Global Imagination: South Africa and the West.*

（维特·埃尔曼，1999年，《音乐，现代性和全球想象：南非与西方》）。

Adelaide Reyes. 1999. *Songs of the Caged, Song of the Free: Music and the Vietnamese Refugee Experience.*

(阿德莱德·瑞埃,1999 年,《囚禁的歌,自由的歌:音乐与越南流亡者体验》。)

Turino Thomas. 2000. *Nationalist, Cosmopolitans, and Popular Music in Zimbabwe.*

(托马斯·托利诺,2000 年,《津巴布韦的民族主义、世界主义和流行音乐》。)

Romero Ra R. 2001. *Debating the Past: Music, Memory, and Identity in the Andes.*

(欧·罗门,2001 年,《争议过去:安第斯山脉的音乐、记忆和身份认同》。)

Simonett Helena. 2001. *Banda: Mexican Musical Life across Borders.*

(海伦娜·西蒙内特,2001 年,《班达:跨境墨西哥人的音乐生活》。)

Ramnarine Tina. 2003. *Ilmatar's Inspirations: Nationalism, Globalization, and the Changing Soundscapes of Finnish FolkMusic.*

(蒂娜·瑞曼那瑞,2003 年,《伊尔梅塔的灵感:芬兰民间音乐的音乐场景转换与民族主义、全球化》。)

Olsen Dale A. 2004. *The Chrysanthemum and the Song: Music, Memory, and Identity in the South American Japanese Diaspora.*

(戴尔·A.欧森,2004 年,《菊花与歌:美国南部日本散居移民的音乐、记忆和认同》。)

Cooley Timothy J. 2005. *Making Music in the Polish Tatras: Tourists, Ethnographers, and Mountain Musicians.*

(蒂莫西·J.库利,2005 年,《波兰塔特人的音乐制作:旅游者、民族志作者和山区音乐家们》。)

我在这里列出的书,仅仅在它们的题目中就包含和提示了我们最近关注的焦点。关于这些主题,我也可能用其他书再列出这样一个单子,只是那些书的题目中没有提到这些主题。我想在相当短的时间跨度中,这是有关这些主题极大数量的书了。

第二,我想要提到最近由民族音乐学家策划和撰写的第一部英语的百科全书(我是创编人之一)《世界音乐的佳尔兰德百科全书》(The Carland Encyclopedia),在 1998 年至 2002 年间出版,共十卷,涵盖了世界的九个主要区域,外加一卷概要。这成为民族音乐学田野工作成熟的很重要标志。

第三,世界音乐方面的大学课本最近如雨后春笋,出版商要求我们写出大量普及化的大学课本(我已经写了一本类似的关于保加利亚人音乐的短篇课本)。这个新的出版趋势是对民族音乐学兴趣增多的体现。这些兴趣的增长也出现在传统上只教欧洲艺术音乐的音乐系。

第四,民族音乐学家现在必须要关注知识产权和文化权利。由于两个原因,这已成为一个问题:新版权法于20世纪初在许多城市实行,而在各民族和全球市场范围内,非西方民间音乐的唱片有了商业生存能力。新的民族音乐学学生必须在他们正研究的合法的环境下受严格训练。

举一个例子,在美国,"反盗版法"的通过就是为了防止商业CD和电影DVD的非法盗版。这个法律条令意味着"现在,未得到有关演员们的同意,录制、传播或散布他们的现场表演将是违法行为"。

这项新法令告诉我们,我们中的人很多现在不能出版我们的田野录音。我那一辈的许多民族音乐学家们很少为学术目的的录制去征求他人的许可。我们做梦也没有想到我们的田野录音有可能具有商业价值。

现在我们中的很多人会越来越在各种商业项目,包括CD、电影和教材里面用到我们的录音。这项法律使谨慎的协商成为必要。必须训练新一代民族音乐学的学生们在一个全新的法律环境内进行工作。

第五,我们的学生对大型媒介流行音乐的研究数量在不断增多,在大众媒体研究流行音乐并不是一个新的趋势。其新之处在于我们的学生主要或仅仅对这种音乐感兴趣。

在最近的田野工作课堂上,我们加利福尼亚大学的学生对学习基本的音频录音技术没有兴趣。学生们指出这些他们感兴趣的音乐已经被商业化地录制了。他们不打算在田野工作中再去录制。这对我们那些老一辈的民族音乐学家是一种震撼。

大众传媒流行音乐文献中,关注技术本身的问题,还没有得到普遍的讨论。怎样操作这些技术使之产生文化和社会的影响?我只能在过去的十五年里找关于这一主题的书,有:

Manuel Peter. 1993. *Cassette Culture*:*Popular Music and Technology in NorthIndia*. Chicago:University of Chicago Press.

(彼得·曼纽尔,1993年,《盒带文化:印度北部的流行音乐和技术》,芝加哥:芝加哥大学出版。)

Meintjes Louise. 2003. *Sound of Africa*!:*Making Music Zulu in a South African Studio*. Durham,NC:Duke University Press.

(路易斯·门特斯,2003 年,《非洲之声:南非工作室中的祖鲁音乐制作》,达拉姆:杜克大学出版。)

第六,另一个非常新的主题是刚刚开始出现对有关暴力、战争和流行性疾病的音乐的关注。我们生活和创作音乐的这个世界,看来正在变成一个越来越暴力和困难的地方,或者可能它总是一个很难生活的地方。民族音乐学早期的工作几乎总是描述稳定和相当安宁的社会和社区里的音乐。这种稳定性很可能产生某种传统音乐生活。在这个过程中,我们忽视了世界上那些不是那么平和运行的地方和区域。我们忽视了那些地方音乐的命运。

这个代沟将要被博士学位论文慢慢填满。至少有两篇博士论文最近已经作为对非洲有关艾滋病流行的音乐回应做了研究。更多这方面的研究正在进行中。在明后年,这些文章的编辑集合将被卷入"这个真实的世界"这个项目。

其中一套被编辑的书将要研究 2001 年 9 月 11 日世界贸易中心大楼的袭击事件的音乐反映。许多例子来自美国和世界各地。另外一本书叫《冲突中的音乐》,它使这个主题更加广泛。我确信这些工作只是冰山一角,在未来的几年中,这些研究会变得更加引人注目。对于我们的田野来说,这样的研究将会成为很受欢迎也是非常重要的新事项。

第七,另一个主题是关注音乐"共鸣群体"(民族音乐学家马克·斯洛宾的用语),这些团体是由对某种特别类型的音乐的爱好者走到一起而形成的。共鸣群体并不是根据种族或者族群联合组成。他们是一群人,不考虑个人成员的种族,围绕一种已存在的音乐,聚集在一起。

在这个过程中,某种特别种类的音乐的音乐迷们,创造一种小型的、几乎是乡村形式的、多文化的、复杂的、城市的社团。现在,我们中的很多人都置身其间。有人或许会质疑这样的群体是否能对我们在大范围中所能感到的情感的疏远提供一种纠正的方法。

这方面的新工作是美国的前南斯拉夫移民的著作。她惊奇地发现美国人民的一大批社区着迷于一些舞蹈、歌唱和音乐演奏,这些东西来自她的家乡南斯拉夫和另外一些巴尔干半岛人的城市音乐。他们跟巴尔干半岛没有种族联系。但是,他们设法找到这种音乐,爱上它们,并学习这些音乐的表演。

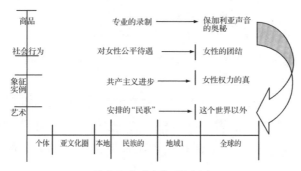

国家和全球（美国）经验

我敢肯定,在今后几年里,我们将要看到更多"共鸣群体"的研究,包括研究在感情疏远的现代世界里,他们用这些音乐创造出了一种小型社团的情感。

Lausevic Mirjana. 2006. *Balkan Fascination：Creating an Alternative Music Culture in America.* New York：Oxford University Press。

(米尔雅娜·劳塞维奇,2006年,巴尔干的魔力：在美国创造一个可供选择的音乐文化,纽约：牛津大学出版。)

第八,对一种音乐的报道兴趣也开始升温,我试着称他们为"中产阶级音乐"或"郊区音乐",或者说是一种绝对普通的、习以为常的音乐,以前除了参与者外,其他人没什么兴趣。在过去,民族音乐学家用典型的"突出文化"的方法来研究音乐,也就是说,用一些被认为是有趣的和有价值的性质来讨论音乐。

民族音乐学家们选择他们的研究对象,因为它们被假设为古代的或者有很深传统;或者因为它与社会的贵族阶级相关联,因此被假定有一定的艺术价值;或者因为它看来在某些趣味方面具有异国风情;或者因它是流行的,所以是大众价值的表达。由于这些考虑因素的引导,我们曾趋向于忽视老百姓日常喜欢的音乐中的某种形式,而它们现在正在得到研究。这方面的一个例子是国歌。他们现在研究它,因为国歌告诉了我们当前的政治进程。有一个例子是我的一个学生刚发表的文章:

Daughtry J. Martin. 2003. *Russia's New Anthem and the Negotiation of National Identity.* Ethnomusicology,47(1):42—67.

(小马丁·道特里：《俄国的新国歌和国家认同的谈判》,《民族音乐学》,2003；47(1)：42—67。)

其他的著作包括一项最近的有关美国《理发店四重唱》的研究。这是一种美国中产阶级男人集体的音乐类型。他们作为业余爱好来表演。他们并不宣扬他们的音乐是流行的,有古老的根基,有种族的含义,是少数民族的,有异国情调或者有艺术价值。

Averill Gage. 2003. *Four Parts, No Waiting: A Social History of American Barbershop Harmony*. New York: Oxford University Press.

(盖奇·阿维瑞尔,2003年,《四声部,没有停顿:美国理发店和声的社会史》,纽约:牛津大学出版。)

2005年,在最近为传统音乐在英国举办的国际委员会"世界大会"上,我们了解到了许多类似的研究,有如英国和爱尔兰的业余铜管乐队和风笛乐队的研究。另一个例子是一项关于生活在巴西圣保罗的市郊的工人的宗教游行圣歌的研究。

Reily Suzel. 2002. *Voices of the Magi: Enchanted Journeys in Southeast Brazil*. Chicago: University of Chicago Press.

(瑞利·苏泽尔,2002年,《麦基的声音:巴西东南部具有魔力的旅程》,芝加哥:芝加哥大学出版。)

中产阶级犹太教和基督教的宗教音乐实践在美国的研究数量也逐渐上升。

Jeffrey A. Summit. *The Lord's Song in a Strange Land: Music and Identity in Contemporary Jewish Worship*. New York: Oxford University Press, 2000.

(杰弗瑞·A.萨米特,《陌生土地上的上帝的歌:现代犹太教仪式中的音乐和认同》,纽约:牛津大学出版社,2000年。)

一个刚刚从UCLA毕业的学生完成了他的硕士论文,内容是有关香港手机铃声音调的文化意义。所有这类学生的研究正在开辟一个新的天地。他们完成了布鲁诺·奈特尔多年前的预言,若干年后,民族音乐学家研究的对象将是社会中所有的音乐。关于这些研究,我想要添上"即使是最普通、最平常、最熟悉的对象"都可以。

第九,如果疏忽考虑当前趋势中任何涉及网络和虚拟世界这一对象的话,我想可能就犯了一个错误。网络已经是如此众多的人每天生活之中如此重要的部分。看来网络应该作为人们音乐活动的一个研究点,网络已经引起了一些关注。但实际上,我并没有发现太多有关此类的文章。

十年前1995年,我在UCLA的一个学生发表了一篇文章,我想这是第一篇将音乐生活的田野研究延伸到网络的文章。她的博士论文名为《虚拟社会:作为一个文化系统的民间音乐讨论群体》。

十年后,2005年我的另一个学生在民族音乐学社会年会上宣读了一篇论文《"虚拟田野"的方法的含义》(*The Methodological Implications of "Virtual Fieldwork"*)

为了有关俄罗斯音乐各种工作计划,他实施了很多扩展性的访谈,并做了

网络调查对象的一些综述。我肯定互联网上的音乐研究将来有一天会发展为民族音乐学研究中充沛的主流。现在，我们拭目以待。

作为结语，在此列出我认为是2000年以来在民族音乐学界成为最新趋势的主题和实践：

① 全球化、跨国家主义、世界大同主义、旅游、身份认同。
② 第一部《世界音乐百科全书》出版。
③ 为世界音乐课程而出版的很多教材。
④ 新版权法律的要求。
⑤ 大众媒体流行音乐的显著研究。
⑥ 有关暴力、战争和流行疾病音乐的研究。
⑦ 音乐的共鸣群体之研究。
⑧ 中产阶级及熟悉的音乐的研究。
⑨ 互联网音乐生活研究。

从江户时代到明治时代的日本雅乐
——关于唐乐地位的讨论

[日] 塚原康子 周 耘译

引 言

当今传承的日本雅乐,根据其来源的不同与样式的差异可以分成三种。第一种是起源于日本本土文化的国风歌舞,即神乐、东游、久米舞等形式。第二种为公元5到8世纪之间从东亚各国传入日本的外来乐舞,即唐乐和高丽乐。第三种是日本平安时代出现的新型歌曲样式,即催马乐与朗咏。有着悠久传承历史的日本雅乐,自平安时代以来,历经各个时代的发展变革,因而也产生出反映不同时代音乐实态的乐器、乐谱与乐书。

日本雅乐中的唐乐,其主体是公元7世纪到8世纪之间传入日本的唐代宫廷宴飨音乐,及部分融入的林邑乐的成分,后经平安时代的改革,成为日本雅乐传承的基础,在日本雅乐中处于中心地位。在中国,唐代音乐已经消逝于漫漫时间长河。而在日本,唐乐却以宫廷和寺院神社为主要奏乐场所一直绵延流传。变化总是难免的,但却从来没有出现过大的中断。这与国风歌舞恰成鲜明对照。在公元15世纪,除了神乐以外的其他国风歌舞样式无一例外中断了传承,经过200多年一直到江户时代(1603—1867),东游、久米舞等国风歌舞样式才以古乐谱为据得以重新兴起。

关于外来的唐乐和源于本土的国风歌舞,在日本,随着时代的变迁被给予不同的评价,赋予不同的功能作用。本文将聚焦现代日本之发端的明治时代(1868—1912),围绕唐乐的地位与前代——江户时代的重大变化问题展开讨论。

一、江户时代的国际关系、学问潮流与唐乐

由于讨论的是明治时代雅乐的变化,首先有必要对江户时代唐乐的状况做一概览。

江户时代,出身武士门第的德川被朝廷任命为征夷大将军。德川氏在江户

(今东京)设立幕府,相继平定各藩镇,进入对全国各诸侯国进行有效统治的时代。江户幕府在1603年开府之初保持了兴盛的海外交流,但随着禁止基督教政策的逐渐强化,特别是1637年的岛原之乱以后,幕府实施了更加严厉的海禁政策,至1639年,举国进入闭关锁国的体制。在此期间,德川将军仅与朝鲜和琉球王国保持互换使节的关系,而朝鲜与琉球王国这一阶段都是中国册封体制的成员(不过,1609年以后琉球实际上被萨摩藩所支配)。此外,荷兰和中国则以长崎为窗口仅仅维持着通商关系。就是在江户时代这样的特定国际关系的背景下,明乐、琴乐、黄檗声明(梵呗)、清乐等新乐种也从中国大陆传到了日本。①

在江户时代,儒学作为支撑幕藩体制的学术思想勃兴,针对武士世家子弟的儒学基础教育盛行。为此,幕府与各地藩镇都举行祭祀孔子的仪式活动,所谓"释奠"。祭祀活动中使用的音乐,就是古代传入日本的唐乐。"释奠"原本是江户初期的幕府文官林氏的私家活动,但随着崇尚学问的五代将军德川纲吉1691年建起专门祭祀孔子的汤岛圣堂(孔庙),春秋两季的"释奠",便成为幕府的公共仪式活动,唐乐自从1664年被最初用于释奠,除了因孔庙火灾一度中断外,一直伴随着幕府的释奠仪式得以传承延用。此后,从18世纪末开始,由于各地藩镇争相效仿幕府的释奠活动并对仪式进行整理完备,不仅出现了在藩镇创设的藩校的教学科目中加入唐乐的现象,还出现了为祭祀祖先和释奠仪式而养有乐班的藩(诸侯)。

不仅是释奠仪式,18世纪中叶以来,诸侯中间还出现了喜好雅乐,特别是喜好唐代遗声之唐乐的人,他们与自己的家臣一起拜师职业乐人(从平安时代一直世袭传承的职业雅乐演奏家)学习演奏技巧,并且还热衷于乐器及乐书的收集与研究。这方面的知名者首推第八代将军德川吉宗的次子田安宗武以及在其幕府担任老中(江户幕府时直接隶属将军的最高级别的官吏——译者注)职务的松平定信(1758—1829)为首,还有德川治宝、井伊直亮、崛田正睦等人的活动也有影响,他们使用过的许多乐器、乐书选集一直流传至今。成为当今雅乐

① 明乐最初由17世纪下半叶以长崎为据点从事贸易活动后入籍日本的魏之琰传来,18世纪下半叶,其曾孙魏皓将明乐在京都普及开来。琴乐早在奈良时代、室町时代都曾传入日本,不过全都未能传承下来,后来经由东皋心越禅师得以再传。心越禅师携来的琴乐谱由其弟子编纂成《东皋琴谱》,但没有正式出版。心越传来的琴乐流行于武士、僧侣之间,贯穿整个江户时代,流光所及,直至明治时代。黄檗声明(梵呗)由京都万福寺的开山祖师隐元禅师传来,经18世纪中叶为止的历代中国高僧住持得以代代相传。在日本佛教各宗派众多的声明中,黄檗声明传入日本的时代最晚,也最具特色。清乐由19世纪上半叶到访长崎的金琴江、林德健等人传来,为江户时代的文人所珍视。此后,从明治时期的19世纪70年代起到中日甲午战争为止,从东京、大阪、长崎逐渐流行到全国,刊行的乐谱约有80种。

史研究的珍贵资料。不过,鉴于传入日本的唐乐实为唐代的宫廷宴飨音乐的事实,松平定信因而将唐乐定性为"俗乐",他在成书于18世纪末的著作《俗乐问答》中曾这样描述,在日本真正的"雅乐"应当是神乐、东游等种类的国风歌舞,所以雅乐是天皇的专属品而绝非常人可以教授传承之物①。

1799年,林氏家族的当家人林蘅(字述斋,1768—1841),出版了日本国内流传的《乐书要录》卷5、卷6、卷7,编号为《佚存丛书》第1帙第9册。《乐书要录》总共10卷,公元735年赴唐留学的古备真备将其与铜律管一起从唐朝带回日本。此书在中国很快散佚,仅在日本得以保存传承了这3卷。众所周知,《佚存丛书》(《乐书要录》)当时又逆向传回了中国(清代),此后,为了提供研究资料,中国不仅以这个版本为基础刊行了多种校订版的《乐书要录》,甚至还直接刊印了这个版本的影印本。

另一方面,对于天皇统治下的京都宫廷而言,江户时代正好成为复兴因15世纪的战乱而遭废弃的宫廷礼仪和雅乐的时代。很多宫廷仪式在幕府的支持下得以复兴,而为了演奏音乐,遂召聚京都、奈良、大阪三地居住的乐人建立起"三方乐所"。配合宫廷礼仪的复兴,各种仪式不可缺少的催马乐、东游、久米舞等废弃已久的雅乐种类,也以古乐谱为据得以再现。在京都的朝廷,除了乐人在宫廷仪式中担任演奏之外,天皇、高级朝臣也亲自或执琵琶,或持筝等弦乐器合奏《御乐始》《月次御乐》等宫廷仪式音乐,这样的形式正是平安时代以来的习俗的复活。江户时代最后的孝明天皇(1831—1866,1846—1866年在位)时期,欧美各国要求开国的压力日甚,尊皇攘夷运动蔓延开来。1863年当是危机极为深刻的年头,从这一年起,在举行作为神道仪式的神乐活动中,和琴被屡屡弹奏,以此祈祷国泰民安。

另外,由于幕府施行严厉禁止基督教的宗教政策,江户时代成为佛教受优遇被保护的时期。此时没有更多种类的佛教法会复原再兴,人们更加勤勉地投入日常修行,于是唐乐的运用也更加广泛兴盛。除了宫廷仪式活动中组合融入了许多佛教法会外,天皇的家族、德川将军家族的祭祖仪式也多袭用佛教样式,唐乐导入其间成为佛教仪式的重要点缀。

然而,唐乐在江户时代的种种状况随着明治新政府的诞生发生了极大改变。回归君主政体,对本土起源的神道理念的重视并据此建设新型国家一时成为主流意识。

① 在松平定信的《俗乐问答》里这样描述:"……'再见了,我国没有雅乐,雅乐应当放弃。'持这种想法者大有人在。神乐、东游才是我国的雅乐。所以,这些音乐为天子所专用,并不教授传承给普通人;(后略)"

二、近代日本的转换与明治时代的唐乐

通过1868年的明治维新,建立起以天皇为中心的明治新政府,在此之前一直保持的神佛一体化(日语称神佛习合)很快进入神佛分离的状态,更有甚者,排斥外来宗教佛教的所谓"废佛毁释"的运动也急速蔓延开来。到1872年为止,明治政府掌管宗教政策的神祇官(从1871年起降格为隶属神祇省,1872年被废止)一直贯彻施行以神道为中心的宗教政策,创设出新的祭祀形式,雅乐被积极地运用其间。因为祭祀仪式的需要,明治政府在1870年设立了雅乐局,成为专事掌管雅乐活动的部局。原居住在京都、奈良、大阪三地的乐人,一部分被迁移到东京,担负关东关西的祭祀活动与宫廷仪式中的奏乐。这就是此后"式部寮"及"宫内省式部职乐部"的前身,"宫内省式部职乐部"即现在的"宫内厅式部职乐部"。

雅乐局设立之初,对雅乐中起源于本土的神乐等种类的国风歌舞最为重视,而以往在上演节目中长期处于中心位置的唐乐,却与同样外来的高丽乐一起,遭遇被减少演出曲目数量的待遇,1870年编订的正式演出节目单就反映了这一情形。在举行由神祇官创立的天皇家族神道式的祖先祭祀仪典(新仪祭典)时,用神乐歌代替了以往神馔奏乐使用的唐乐,其目的在于从仪式空间结构上抹去佛教祭礼的印迹,强化以神道为基础的本土固有的特色。

但是,明治维新之后通过神祇官实施的极端政策并未能长期坚持。伴随着新仪祭典被编入宫廷仪式,皇居(皇宫)内新设的宫中三殿执掌仪礼,神祇官(神祇省)的功能作用被画上了句号,于是包括新仪祭典在内的宫廷仪式统统归属到式部寮,雅乐局也移交由式部寮管辖。1874年,神馔奏乐再度回复唐乐的形式,明治维新完成之初期出现的极端化动向渐渐冷静下来,人们开始重新拾回以往的认识,即:与更加具有异质性的西洋文化相比,不管是佛教还是"外来乐"都可以看作"自文化"。

针对欧美国家发出"日本音乐"的信息,当是唐乐地位转换的另一重要原因。具体而言,1878年当收到出席第三届(巴黎)世界博览会的邀请函之时,式部寮制作并送达巴黎的关于外来乐与国风歌舞的资料中,就包含雅乐的乐器、乐谱、解说词、图表等内容。在《日本雅乐概览》解说词的"乐因部"里,关于唐乐、高丽乐,使用了如下文字加以说明:

唐乐和高丽乐登陆我国,最早可以追溯到允恭天皇时期。当时新罗国王曾派遣80位音乐家前来,演奏歌舞音乐。推古天皇的时代,吴人伎乐师味摩之进入日本,传授伎乐舞。其后,历经文武天皇、元明天皇、圣武天皇、孝谦天皇之各朝代,都与唐朝交往密切,唐乐频频传入。外邦音乐流行于我国尤以天武天皇

前后最盛。既模仿制造新作,也加工改编原作,所有乐器亦都由我国自行制造。所以,传入我国后未发生变化的外来音乐并不存在。醍醐天皇以后,外来音乐的传入日渐稀少。今天,唐乐、高丽乐仍使用中古以来的习惯称谓,可实际上都已经是我国的音乐。(后略)

于是,虽然仍根据中古以来的习惯称作唐乐、高丽乐,但那大都是(日本)国内制作的"新乐"以及外国传入日本的音乐之改编作品,不存在登陆日本后未经改变原样传承的音乐,乐器也都是在日本制造的。言之凿凿,理由充分,从原来拘泥于本土起源而重视国风歌舞的时期来了个一百八十度的大转弯,认定"外来乐"的唐乐也好,高丽乐也好,"如今都是我国的音乐",实际上,回顾日本雅乐的历史,毫无疑问,正是外国传来的音乐作为中核,同时受到国风歌舞的影响,形成支撑雅乐传承的两大支柱。不过,与此同时,经过漫长的历史年代,适应各个时代的变革,将鲜活生动的雅乐传统保存至今,这样的行为堪称地地道道的"日本人的营生"。自那以后直至今日,这样的见解已经成为日本雅乐的标准说明,不管是(日本)国内还是在(日本)国外,日本雅乐是日本音乐代表性的存在已经成为共识。

<div style="text-align:right">(译自日本《音乐艺术》)</div>

音乐的属性

[美]提莫西·赖斯 张伯瑜译

编者按 2012年,在中国音乐学院举办"中国传统音乐节"期间,音乐节组委会邀请了美国民族音乐学家提莫西·赖斯(Timothy Rice)教授前来参会,并担任"太极音乐奖"的评委。其间,赖斯教授在中国音乐学院和中央音乐学院举办了系列学术讲座,本文便是根据其中的一次讲座文本而翻译的。该文主要分析了音乐所具有的各类功能,在英文中用了 resource 一词,即资源。资源可以是物质性的,成为可以利用的对象;资源也可以是精神性的,不仅可以利用,而且其自身可以自发地产生出某种能量,该文中所阐述的"音乐之资源"便属于后者。感谢在翻译中吾儿张矅给予的帮助。

民族音乐学是研究人类为什么会有音乐性,以及人类如何应用音乐的学科。这个定义将民族音乐学定位于社会科学、人文科学和生物科学之中,专注于在整体人类所具有的生物的、社会的、文化的和艺术的多样性中来理解人类的本质。音乐性(musical)在这个定义里并不是指音乐的才华和能力,而是指人类创造、表演、有意识地组织、诠释由其自身所造就的声音之意义。并在身体和感情上对此意义做出反应的能力。这个定义假设了所有的人类,不仅仅是所谓的音乐家,都具备某种程度的音乐能力。而这种音乐能力(创作和感知音乐的能力)界定我们的人类属性,提供了人类体验的标准。音乐思维和行为也许与人类言论的理解能力一样重要。至少,民族音乐学家可以断言,我们完整的人性是需要用音乐来体现的。

民族音乐学家相信,我们可以通过我们的音乐性来了解我们的人性,就是说,为了要弄清楚为什么我们的完整的人性是需要用音乐来体现的,我们必须要学习音乐的多样性。如果想要回答为什么人类是具有音乐性和人类具有怎样的音乐性这一基本的问题,仅仅研究世界音乐中的一小部分是无法被回答的,所有的音乐都必须完完全全地在它自身的地理和历史范围内进行研究。民族音乐学家不会依据想象来判断"好的音乐"或者"值得研究的音乐"或是"经

得住时间考验的音乐",并依此判断来对这些音乐进行研究。相反,他们去寻求,无论何时何地,人们为何热情地并专注地投入音乐的创作并聆听之,这时候,一些有重要的和有价值的研究便会开始了。

如果我们把民族音乐学界定为研究人类为什么和如何创作音乐的学科,那么音乐的属性,毫无疑问地成了民族音乐学家需要花费大量时间去思考的问题。

民族音乐学家因其具有基于田野工作的独特的音乐民族志的优势,使其已经在理解音乐的属性上做出了重要的贡献。可以说,民族音乐学中的那些最重要的理论,半个多世纪以来其发展一直伴随着各种质疑,直到最近,它的姊妹学科——历史音乐学仍在强调,音乐主要是一种自律的艺术形式,音乐的效果神秘而至高无上,很少或根本不具有社会的现实意义。

在《音乐人类学》一书中阿兰·梅里亚姆提出了一系列问题,同时通过借鉴人类学和其他社会科学,从女权主义和其他社会运动,并从各种哲学传统中,民族音乐学家已经了解了很多音乐的属性,在成千上万的个案研究中这些属性是作为人类的行为和文化的实践。在这个过程,他们创造了一个丰富的图景,这个图景展现了音乐的属性和音乐对于人类生活的重要意义。

民族音乐学理论关于音乐的属性问题,或明确,或隐含地采用了隐喻的形式,即"音乐是……"包括:音乐和音乐表演是① 资源;② 文化形式;③ 社会行为;④ 文本;⑤ 符号的系统;⑥ 艺术。这些隐喻,以及另外一些隐喻,可以同时共存,或者顺次地分别表现在具体实例中。它们是基于被广泛讨论的社会科学理论、人文科学理论和哲学理论,在以上这些理论的支撑下,音乐的隐喻阐释了在人类的生活中,音乐意义所具有的丰富内涵。

音乐作为技术或者资源

也许民族音乐学理论最早关于音乐本质的讨论主张去研究音乐在社会和文化中的作用,以及在个人心理层面中的功能。阿兰·梅里亚姆称之为"音乐的功能"。他列出了数不清的方式,传统社会将音乐用于生活的各个领域,这表明了音乐几乎与所有的文化活动和社会生活都有着密切的联系,从出生到死亡,从忙碌的工作到闲暇娱乐。然而,在一种人类学的传统中工作,即所谓的结构功能主义,梅里亚姆对抽象问题更感兴趣,也就是在社会中这些音乐的功能是怎样发挥作用的,或者用现代术语来说,个人和社会如何将音乐作为技术或者资源,帮助他们达到不同的心理诉求和社会目的。尽管结构功能主义已经不再指导民族音乐学家的思想了,这个"音乐是与人类心理和社会生活功能有关的,它是人类达到某些目的的资源"的概念,仍然深深影响着民族音乐学家对于

音乐本质及音乐在人类生活中的重要性的思考。最简单地说，音乐是心理或社会的资源，或者说，音乐是调节心理和社会的方法。音乐作为社会资源，显示出四种基本的功能：它是促进社会一体化的方式；它是改变普遍文化价值观的方式；它是一种交流的方式；它是一种社会群体向自己或其他群体进行展示的方式。

音乐作为社会资源

梅里亚姆在他最初的音乐功能列表中，提示了音乐表演有助于社会的有效性、持续性、稳定性和统一性。关于此功能的一个更现代的理解方式是把音乐的审美与音乐行为和文化的伦理看作一个事物的两个方面。当人们被传授音乐时，比方说学习制造好听的音乐，他们也被灌输和塑造一种成为好人（good people）的方式，使他们在其所处社会中所采用的行为方式非常得体。有时候，这个过程是在歌词中完成的。比如，一个非洲启蒙仪式也许包括了指导青年人遵守成人行为准则的歌曲。理查德·沃特曼（Richard Waterman，1914—1971）在关于澳洲 Yirkalla 原住民的研究中写道："一个原住民的一生都围绕着音乐事件。是这些音乐事件告诉他关于他所处的自然环境和人们运用此环境的方式，教育他应有的世界观，塑造他的价值观体系，并强化了他对原住民身份概念和自身角色的理解。"

有时候，这些对文化的教化也出现在音乐表演的结构中。比如说，如果狩猎的成功是依靠猎人间的集体协作的话——这种情况经常出现在森林部落，即所谓的中非俾格米人之中，他们之间相互协作的、紧密联系的、多声部的歌唱就会出现在狩猎之前、之中和之后，并以此来对他们的狩猎起到帮助作用。学校歌曲和爱国歌曲可以使个体感觉到与社会群体是联系在一起的，使得个人在竞赛和战争中支持该群体和他们的价值观。群体的表演，无论是大的合唱队、大的乐队，或者步调一致的舞蹈者们，都能起到建设社会的作用，为某一社会群体提供了一种在和谐的社会中检验自身行为的方法，同时，用在一种令人满足的、热情的和愉悦的综合方式中来体验着自己。

音乐还可以作为挑战有权利的社会制度的资源，因其社会制度在体制上有缺陷，由此而组建以前从没有过的社会，来激起一个社会群体在基本的文化态度和社会建构上的革命。例如，在保加利亚共产主义时期的后几年，罗马尼亚音乐家中那些极端的即兴艺术爱好者，通过演奏现代乐器来反对古板的音乐形式，这些音乐形式是由政府支持的民间合奏形式，使用传统乐器，这对于那些反对集权主义政府的人来说，对于那些在尊重穆斯林少数民族问题上反对政府所主张的极为严苛的政策的人来说成为一种有力的武器。

音乐还可以作为社交的资源，用于那些人们庆祝人生不同阶段或者季节轮回的音乐活动。在这些情况下，音乐促进了社会成员之间的交流，让所有人了解一个人在人生不同阶段的演化，或者相互交流对于一个季节的共同经历，如对于炎热和寒冷的感知，以及在这个典型季节里的劳动和社会行为。比如说，生活在亚马孙盆地的苏亚印第安人，每一个典礼的音乐表演，都会告诉苏亚人关于表演者和所表演的季节的一些信息。苏亚人的一年可以分为旱季和雨季，但是这些季节不是根据天气的变化而确立，而是根据所表演的仪式的变化和所演唱的歌曲的变化。这不仅仅是将要下雨的问题，而是通过演唱雨季的歌曲来告知某个人，或所有人，雨季已经开始了。

歌唱也沟通了同龄人之间的想法：儿童、青年、成人，还有老人。一个年轻男孩可能会歌唱成人的歌曲来传递自身成长的信号。一个老年人可能会唱不太有力的歌来标识自己进入了老龄。"一个老年妇女可能保持着某些年轻妇女的庄重举止。每一个仪式都是一种重申的机会，重申的不仅仅是单纯的我（一个男人或一个族群的成员），也是可相信的我，渴望的我。"

还有一种交流的方式，世界上几乎任何地方的人好像都相信歌唱比起平淡的演讲来说能更好地和上帝、祖先和灵魂交流。通常，在典礼的祈祷和礼拜的时刻都会伴随着特殊的歌曲或者器乐演奏，暗示着那种音乐具有使典礼奏效的特殊力量，在另外的场合中，音乐是用于联系超自然世界的途径，是超自然世界在自然世界的信号。非洲的和起源于非洲的灵魂附体的仪式提供了一些最为鲜明的例子。在海地的沃顿（vodoun）、巴西的坎东布雷（candomble），以及古巴的萨泰里阿（santeria）等宗教传统中，供奉众神的万神庙被不同的信奉者通过舞蹈、服装、打击乐节奏和歌曲等不同的形式来朝拜。这些传统中的音乐包括了打击乐的组合，这些组合由技艺高超的鼓手带领，演奏出相互交织的、具有复声性的节奏模式。当首席鼓手感觉到某个训练有素的崇拜者已进入狂喜状态，他就会演奏特殊的节奏型，来帮助神灵进入这个着迷者的思想和身体之中。

当一个社会群体被忽略，比如当他们被更加有权利的阶层压制时，音乐经常能够给这个受压抑的群体成员提供一种强烈的、发自内心的交流方式，使他们能够与其他群体谈及他们的感情、信仰和他们的存在。当然，其他群体成员也可以为他们做同样的事情。权利阶层可以用音乐来控制社会，来迫使少数人群和无权者实实在在地或象征性地被边缘化。音乐是一种常规的鉴定社会群体的方式，亚马孙社会的一部分、王室的血统、现代社会的政治党派，或者社会各不同阶段，诸如年轻人和成年人、男人和女人，富人和穷人，这些都包含其中。在此情况下，音乐具有人们向自身社群成员或群体外成员来展示社会阶层的符

号认证之功能。在流行音乐传统中,如朋克和死亡金属音乐,音乐家和粉丝保持着对于特殊审美观念的忠诚,其中包括服饰和音乐风格,这提供给他们一种身份认同的方法,展示其与其他人是不同的,阐明了谁是或谁不是那个次文化的所属成员。

音乐作为心理的资源

梅里亚姆提出了三种音乐有可能成为心理资源的方式:娱乐、审美享受和情感表达。毫无疑问,在所有娱乐方式中,包括说唱、舞蹈、戏剧、电影、电视和电子游戏等,音乐在其中扮演着重要的角色。在某些情况下,比如在舞蹈中,音乐能够制造出娱乐的气氛;再比如,讲故事经常会伴随着音乐,因为音乐可以加强故事的感染力。电影音乐提供了许多实例来展示已经定性化的音乐手段,用这样的手段可以去强化,甚至去创造浪漫的情调、恐怖的气氛、期待的心情和欢笑的场景。除了将音乐与其他的娱乐形式相关联之外,在许多文化中,音乐还可作为消遣手段,作为释放工作和日常生活压力的手段,以及作为社会关系的润滑剂。在当今社会中,音乐娱乐经常由音乐唱片来承担(无线电广播、电视、CD、mp3等),这些是由专业音乐家制作的,可以用耳机或在家里聆听。

审美享受,可以理解为是一种娱乐形式,这种娱乐形式好像只有当人们融入音乐表演的时候才可发生,通过一种特殊的形式,如一场音乐会或者一张唱片,把该形式作为一种凝视的对象。不同于从无聊的事物、工作、环境中的噪音等方面产生的娱乐性消遣,在音乐会上,所有的带有刺激性的因素都有意地被排除在外,以便能够专心致志地享受音乐体验。几乎在世界的任何地方,音乐表演均可作为一种控制情感表达和唤起情绪的重要资源。这种音乐情感表达中所具有的控制力与愤怒、悲哀、欢乐情绪的自然爆发形成了鲜明的对比。比如,我采访过的一个保加利亚的妇女,她回忆了过去的一件事。在她做新娘时,她觉得与她和丈夫一起生活的婆婆对她很不好,她说着、说着,快要哭了,这时候,有人劝道,"别哭,唱首歌吧!"还真灵,她从不能控制的、令人不好意思的哭泣,变成了可以控制的、体面的唱歌,歌唱不仅表达了个人的情感,也表达了集体的情感。歌唱经常会有宣泄情绪的功能,是宣泄不满和释放压力的途径。不论是个人问题,还是弱势群体的集体不满情绪,或是看上去不太恰当的情感表达,甚至是在日常口头交流上所具有的禁忌,都可通过音乐表达出来。

音乐作为连接心理和社会的资源

音乐作为连接个人与社会的资源是通过以下两个途径:肢体反应和文化中的力量。音乐是节奏化的,就是说,它存在于时间之中,通常有一个稳定的节拍和律动,它使得听到这些节拍和律动的人产生肢体反应,人们会伴随着拍子击

打手指,用脚打拍子,点头,走路,行军和舞蹈。这些普遍的反应提供了一种使一个群体能够联系在一起的方式,像一个社会整体一样来理解和体验着自己。某些情况下,是为了完成某些具体任务,比如作为统一高效和强大的力量去参加战争,或者为了高效率的集体工作。伴随着音乐的节奏而一起行动,人们把音乐作为从个体的心理反应变成了一种社会的资源,这种资源把集体关系密切的群体,以及整个社会变成了一个整体。

今天的民族音乐学家也同样理解个体也是制定和挑战社会规范的动力,而且他们在这一过程中也用音乐作为资源。在法国社会学家皮埃尔·布尔迪厄(Pierre Bourdieu,1930—2002)实用理论的影响下,他们已经明白了音乐作为非语义的实践,可以超出语义的范围,创造出具有性别化的个体以及一些由社会建构出的身份认同与主体性。例如一项关于尼日利亚以巴旦地区的约鲁巴(Yoruba)音乐家和乐队领队达友(Dayo)的研究展示了达友如何协调自己和两个群体之间的关系:一个是他的乐队为其演奏的上层社会,另一个是他建立的,同时也在利用着的下层社会群体"乐队男孩",作为一个半文盲音乐家,他的社会身份很低,是个贫困的音乐家,与他一起工作的也是一些社会地位低下的人,他必须培养这些人的忠诚以便能够使该乐队捆绑在一起。因为有钱的富人会以雇佣最好的音乐家来展示他们的优越感,达友作为一个成功的乐队领队,已经可以把自己的地位提升到成为这样的人,而且在金钱、声望和荣誉等方面近乎与他的雇主相同。达友的音乐实践使他可以构建一种自我认同,那种可以马上使他成为接近于那些听他演奏的有钱人的社会群体的认同,同时在社会层面他又不与乐队成员们离开太远,以便这些成员不离开他,去到其他地方去追寻更好的人生。他用音乐作为了自我建构的资源。

给出如此短的人类应用音乐的演奏作为到达某种目的的资源的清单,民族音乐学家有时候会试图去表明,音乐对于人的个体和人类的群体来说是与讲演和语言同样重要的。我们所研究的人群中许多人也支持我们的这种观点。如同梅里亚姆所说,有一次,在新墨西哥的普韦布洛印第安人告诉人类学家雷斯利·怀特(Leslie While,1900—1975)说:"我的朋友,在没有歌曲的情况下不能做任何事情"。

音乐作为一种文化形式和社会行为

关于音乐属性还有另外两种隐喻,一是文化形式,另一种是文化行为,这两种属性可能代表着其文化形式和文化行为,或是与其他文化形式或文化行为相一致。这个观点源于法国人类学家克劳德·李维·斯图尔斯(Claude Leive-Strauss,1908—2009)的结构主义理论,在此方面的早期研究之一是有关爪哇岛

加美兰音乐的时间组织形式。爪哇岛的加美兰乐队,西方之外的最大的乐队,包括了一系列定调的铜制乐器,涵盖了多个八度。从极低的音区直到在金属片上奏出的高音。加美兰音乐家创造出了复杂的多声部织体。中音区的金属片状乐器演奏偶数拍的旋律;较高音区的金属片状乐器和定音锣将旋律的节拍一分为二,或一分为四,对旋律进行装饰;低音锣提供伴奏,从某种程度上说,这种伴奏可以被理解为对旋律进行简化,其结果是一种复合性的节奏,在不同的速度下同时循环进行。爪哇加美兰音乐的多重时间循环与加美兰人关于时间的概念相印证,相一致,他们的时间概念也是多重循环的。这个概念依据了当地的不同天数的星期计算体系。这种音乐与文化的一致性导致了一种认识,即这些形式是"自然的",尽管它们是以文化来建构的。

20 世纪 60 年代,阿兰·洛马克斯(Alam Lomax)试图通过一项被标记为"歌唱测定"(canlometrics)的庞大的比较性研究项目来解释音乐可以作为社会行为的比喻,"歌唱测定"是他创造出来的一个术语,以表示歌曲是"文化的尺度",他试图在世界的范围内来证明歌唱表演的结构是与广泛的社会结构的展示相关联的。他声称"在任何一种文化或次文化环境内,歌唱是一个行为的标准形式",这些音乐的方式与文化中的社会组织是一致的。"某文化中受喜爱的歌曲风格反映着并强化着某种行为,而该行为无论对于歌曲风格的延传,还是对于该歌曲风格在社会建构中的中心性和控制力来说都是很重要的。"

他借用了一些人类学家和其他学科的方法,采用数据收集的方式,从世界上 400 多种文化中抽取样本,每种文化选用十首歌曲,然后他创建了一个评估表格,用来对每一首歌曲进行包含 36 种音乐风格变量的描述,这些变量包括旋律形态、音量、音质、装饰、协同程度、节奏和乐队及合唱的音乐组织形式、表演中的社会组织模式和文本的处理情况。运用分析数据,他提出了许多基于跨文化视角的、关于歌曲结构和社会结构关系的论断。举一个例子:"如果社会包含许多阶层,级进音程就会出现得很频繁,对此的解释可以是,在一个强调人的高低身份的情境中,相互间的界限就会被强化,所以,你来我往的反映就会非常小心,采用很小的步伐。"此项研究是在 20 世纪 60 年代后期,当时的民族音乐学家正朝向对某具体文化进行深入的研究,而不是这种广泛性的和比较性的研究,他们对于洛马克斯试图创建一个在音乐理解上的世界性的普适理论和将音乐与社会相联系的观点的反映是负面的。他们对其方法论提出质疑,用他们熟知的某些文化之中的例子来说明在同一文化之中音乐风格也存在很大的不同,以及用这样的例子来反对洛马克斯所主张的在同一文化中只有一种主导风格的总结,同时还找出了与洛马克斯的材料相反的例子来证明其数据统计的方法

不能令人信服。尽管如此,洛马克斯在结论中说道:"在表达和交流的过程,以及社会结构和文化形态之间的关系上,这是第一次将可以预言的和具有普遍意义的关系建立了起来。"

尽管今天的民族音乐学家也许不同意这些关系是可以预见的,但是民族音乐学家看上去似乎相信音乐是一种社会行为,音乐与其他社会行为在结构上的同质关系可以通过仔细的民族志研究显示出来。北印度古典音乐的表演结构也许与演奏者的等级化的社会制度是同质的,或被这种社会结构来解释的。在这个传统中,旋律的独奏者,演奏一种叫作西塔尔(sitar)或萨罗德(sarod)的长颈琉特琴,这些独奏者相对于塔布拉鼓的演奏者来说是来自较高的社会阶层。这种社会差别转化到音乐结构中,旋律的即兴演奏是主导,鼓手则处于伴奏地位;旋律独奏者掌握着音乐会,控制着任何的表演结构,并且比鼓手赚钱更多。

在秘鲁安第斯山居住的艾马拉印第安人,音乐家集体创作出新的作品,这是一种与它们集体性的文化气质相一致的实践。这个实例中,政治领导者和音乐领导者必须经常在一种相对平等的集体环境下一起演练,任何人均包含其中,并且回避着冲突,在音乐中,尽管某个人成为公认的"领导"和音乐的以及乐器的制作方面的专家,然而,为即将举行的宗教节日所演奏的乐曲也是音乐爱好者(音乐大师们)中的某些重要成员组成的小组集体创作的,由排箫合奏演奏。此曲的演奏程序是由某些人首先试着为作品创作出一个短小的动机,而作品最后成为 AA BB CC 的结构。

这些最初的集思广益的乐句常常会比较长。如果人们对一个材料不感兴趣,他们就忽视它,而不是直接地拒绝它,就像他们对待(城市)听证会上的不恰当的主张所采取的态度一样。在这个时间段,如果一个音乐家对他演奏的旋律或者主题没得到任何反映,他会放弃它们,然后创作其他的旋律片段或者保持沉默,然而当一个主张被发现可行,其他人会逐渐地注意它,停止他们自己正在创作中的旋律,然后慢慢地把他们演奏的乐器加入进来,直到每个人都能演奏此旋律。

在这种情形下的音乐作品,很明显,是一个社会行为形式,它表现出了与政治决定相同的方式。基于这个例子,将西方古典音乐也理解为一种社会行为是不难做到的,西方古典音乐的社会行为在整体文化环境下与个人主义、才能和英雄塑造的观念密不可分。

<h3 style="text-align:center">音乐作为文本</h3>

20 世纪 80 年代至 90 年代初是以上这种结构主义分析最繁盛的时期。尽管民族音乐学家继续将音乐视为社会行为和文化形式,他们对于同源性和相关

性的研究被后结构主义倾向所截断。后结构主义排斥在音乐、文化结构和社会结构之间的静态相关性,他们更喜欢通过音乐表演,研究社会文化意义中的动态音乐产物。换句话说,这是一个进步,从音乐"反应"文化的观点转向了音乐可以生产文化。在格尔兹(Cliflbrd Geerlz,1926—1996)的解释人类学和法国哲学家保罗·利科(Paul Ricoeur,1913—2005)的现象解释学影响之下,这一流派的民族音乐学家把音乐的意义和音乐表演作为文本来解释和解读。这种解释方式是尽可能多地把焦点放在特殊行为的文化动因、意义和系统寓意上来进行解释。

关于把音乐视为文本隐喻的最早和最清楚的例子是一项关于美国音乐学院中音乐生活的研究。研究者将学生独奏音乐会,一种典型的获得学分的方式,解释为一种展现美国个人主义的隐喻,一种仪式化的表演,用以证明学生的专业潜力,或者暴露他们没有表演天赋,还不具备专业音乐家的素质。这种把焦点放在个人才能和专业生涯潜能的评估上的思维方法是"文化系统"的一部分,其中在才能和潜能上的认知是如此的普遍,几乎具有了神圣的性质;这样,便使得独奏音乐会仪式化了,具有了信仰和价值表达方式的本质。"一场独奏音乐会是个人祭祀中的一种仪式……在这样的祭祀中,音乐会作为仪式的继续,其连续性的功效要求一些人,但不是全部人,能够获得成功。这样的仪式需要给予生活一种能够认可个体性的文化系统,个体主义的文化价值不是……空无的,而是通过仪式行为产生和重复变化来的",独奏音乐会是这种文化系统中许多这样仪式中的一个。因为这样的研究是处在所谓的我们自己的文化之中的。所以,很容易理解这样的解读方法。与演员们自身来解读自己的行为是不一样的。然而,没有对所要研究的文化系统的深刻理解这样的解释是不可能做到的,而且能够形成这样有信心的理解的关键是通过田野工作,在文化之中的长时间浸泡。

音乐作为符号体系

民族音乐学关于音乐意义的研究与历史音乐学和音乐理论领域的思想直到最近仍在争论。这些领域的学者们对音乐与语言之间的区别念念不忘,但是在语言中,讲英语的人对像"树"这样的单词的含义有着极大的认识上的一致性,而对于音乐的含义,即便是在很小的程度上也没有这样的认同,这样便导致他们得出结论:音乐没有含义,或者至少没有共享的含义值得去讨论。民族音乐学家知道,即使我们在音乐中永远找不到与"树"相同的概念,但是我们能够观察,人类经常像赋予另一些文化形式,如衣服、食物和肢体语言以某种含义那样来赋予音乐特点和音乐表演以意义,这些含义经常是从不同的历史和社会的

定位来赋予的,所以不同的群体、不同的个体或者不同的时间其意义也不同。

这些有关音乐含义的不同观点中所包含的问题被佩斯(C. S. Peirce)的"符号学"研究所阐明。佩斯区分了三种形式的符号:象征符号(symbols)、标识符号(indexes)和图像符号(icons),每一种依据不同的逻辑来运作。语言使用象征符号,这些符号,"是通过语言的定义来和它们的客体相关联"。象征符号"对于在某种程度上可预知的交流来说具有最大的潜力"。是音乐分析和音乐学解释的基础。然而,托马斯·图瑞诺(Thomas Turin)却认为符号使我们远离了直接的音乐体验。符号不是音乐含义的核心,它们无法解释人们为什么能发现音乐具有如此的含义和如此的动人。他指出,标识符号和图像符号作为不同类别的图形,它们在一种直接的或无中介的方式中对音乐体验进行解码。

一个标识符号是一个图形,指向一个客体,当与一首特殊的作品或实践相连时,或者与其他的事件同时发生时,它便在音乐中出现。一个显而易见的例子是一首国歌,具有爱国的内容,在政治场合演奏。很快这首国歌便成了共享的爱国主义的象征,每当它响起时,就会引起爱国的情感,比如运动会比赛前,甚至当它只是由器乐演奏,而无歌词时。这样的例子表明通过共享的集体和个人的体验而产生的共享性的音乐意义的可能性。正如个人的或个体的标识符号对于音乐体验是很重要的,"我们的歌曲"现象作为一个经典的案例,是一首被两个相爱的人分享的歌,一首"标识符号"的歌,即爱已不在,激情已冷却,此歌仍然能够产生很强烈的感情。

图像符号是一种图像,在某些方面与其所代表的事物有某些相似性。宗教的图像符号或宗教绘画,把一个三维空间的人用二维的平面来表现,可称之为宗教化的图像符号或绘画。常见的音乐图像符号包括用笛子来模仿鸟的歌唱,用上升曲调表现快乐或者进入快乐的世界,用下降曲调表现坠入地狱,如果用夸张的即兴来代表一种图像符号,表示个人的自由或个人战胜整个系统的胜利。如图瑞诺所强调的,对音乐图像符号的解释有时候依靠于听觉的体验;但是,有些时候,如当人们听到以前曾经听到过的熟悉的曲调时,如果把该曲调当作一种图像符号,它使听众感觉到自己是制造该音乐的社会群体中的一员,一种有助于个人认同感的想象行为,而且引发出对此认同感的强烈感情。当标识符号(indexes)直接与个人体验和现实"直接相连接时","图像符号(icons)便给我们打开了可能性与想象力的空间"。

图瑞诺得出的结论是,音乐"包含着直接情感和体验的图形"。音乐可以像语言那样解释出含义,但是,它终将是一种不同于语言图形的音乐图形体系。音乐除了具有创造性意义之外,对人类还有另外的一些重要意义。

当人们采用象征性的符号化思维来思考问题和采用象征性的符号化方式（如同在使用语言时的情况）来进行深刻的感情和体验的交流时，感情和真实的体验便消失了，我们无法被满足。这是因为我们转移到了更高层次的媒介，一种广义的交谈模式，离开了直接情感和体验的图形。"象征符号"……达不到情感和体验的世界，这就是为什么我们需要音乐之原因。

另一个使得音乐有如此丰富的潜在含义的因素是音乐作为一种符号，其在本质上所具有的复杂性。音乐作为符号具有很多元素，每一种元素可以作为一个图像符号或标识符号均带有不同的含义，这些含义之间或相互支持，或相互抵触。音乐的元素包括旋律、节拍、节奏、乐器音色、声部、速度，多个旋律或节奏相互交织，构成不同织体和和声，等等。一种现代保加利亚的后社会主义的音乐种类叫作"流行化民间音乐"（popfolk），它使用不同的音乐元素构建一种复杂的符号，用来标明对想象中的认同感的追求。合成器、架子鼓和电吉他产生了扩音化的音响背景，成为一种全球流行音乐的现代形式的图像符号。在音乐符号中，这个元素使得该音乐品种的保加利亚音乐爱好者将自己视为一种现代人，一种能与世界文化接轨的人，因为在世界文化中这种音乐无处不在。歌词是保加利亚语，有时会加入风笛等保加利亚传统乐器，强调了该音乐品种中的保加利亚元素，以便与保加利亚国民性的身份认同建立一种联系。该音乐的一些最好的音乐家和歌手都是诺玛人（Roma），所以这些音乐特别强调单簧管和萨克斯的独奏，用自由性的节拍和节奏符号化地体现出了诺玛的和土耳其的音乐风格与音乐类别，有助于创造出一种认同感，认可甚至庆祝保加利亚的奥斯曼帝国的历史，以及保加利亚与泛欧洲化世界的不同。该音乐品种中的这些交错的和具有冲突性的音乐标识符号（indexes）引起了非常不同的情感反应，有助于解释为什么音乐是音乐含义的和音乐情感的有力承担者。

音乐作为艺术

尽管民族音乐学家已经花费了大部分时间去研究一种隐喻，用来替换音乐是一种艺术这一概念，其结果是音乐作为艺术的内涵仍然是不可避免的。

然而，宣称音乐是一种艺术，提出了一个非常难以回答的问题，也就是，什么是艺术。简单地说，关于艺术的定义，存在着两个极端。

一种极端是西方的艺术观念。在艺术史的大部分历程中，此观念把艺术看作是一种制作技巧，它是与熟练地掌握一种工艺，如绘画、家具制作，或者音乐演奏是同义的；或者与一些实践活动，如战争的艺术或者医学的艺术也是同义的。

这个定义把其着眼点主要放在了艺术的工作者上。即使是从18世纪以

来，西方哲学的发展大大改变了这个陈旧的定义，它仍然是民族音乐学家所接受的理论，因为它强调了艺术的制作和人文的力量。这个定义回避了纯专业艺术和功能性艺术的区别，在一定程度上适合民族音乐学家的世界观。在此定义下的艺术存在于地球上的每种文化之中，很多不同文化的民族音乐学研究都被那些令人着迷的有关音乐技术和工艺的材料所填充，音乐技术与工艺用另外的词汇来表示便是音乐艺术。

另一个极端是把艺术的定义聚焦在艺术的能力和"艺术工作"上，用来表达情感（就像音乐常常具有的功能），表现和模仿与此工作不同的事物（如同绘画和雕塑常常显示出的特点），显示着形式上的元素，这些元素能够引起人们的兴趣并值得为了这些形式而去关注它们（梅里亚姆的"音乐听上去是它自己"），而且能够产生感性体验，这些体验能够通过审美来判断，即可以是美的（或丑的）、有意味的等。

这样的判断是基于来自艺术工作自身的真实质能，如优雅、平衡、复杂等类似的质能。前面关于隐喻的讨论已经阐述清楚，民族音乐学家在广泛且不同的音乐文化中找到了大量证据，这些证据作为一种资源可以用来表达情感，也可作为一种符号系统中的文本，用来展现音乐以外的含义。

然而，该定义的另外两个部分对它们来说问题更大。关于音乐是一种艺术，具有形式上的属性，这些属性值得为其形式而去关注它们，这一观点可能导致所有的研究趋于同化。在某些方面，为了艺术的第一个定义而去研究技术与技巧，这对于西方的民族音乐学家来说是自然的选择。如所有音乐家一样，他们花大量时间获得音乐制作的技术。当他们听说其他人创作音乐，他们想去了解音乐是怎样的，元素是怎样组合在一起的，以形成连贯的演奏，或者形成一部音乐"作品"。在民族音乐学中，这个关于音乐制作产品的好奇通过大量的音乐分析，或者一定的记谱，或者采用被研究的音乐文化中所使用的记谱法来记写，这种好奇心被满足了。

这种细节化的有关音乐作品和音乐演奏形态分析在20世纪80年代后渐渐地失去了兴趣，人们在另外的一些问题上更有兴趣，即把音乐放在文化和社会中来研究。然而，在近十年中，在作曲家和民族音乐学家麦克·谭泽（Michael Tenzer）的引导下，世界音乐的形态特性分析再显热度，他和他的同事在他们的工作中试图寻找"对音乐结构的刻画与分析是一种小心翼翼地进入到音乐之中的旅程，去体验每一次演奏、每一部作品、每一种声音，把这些作为独一无二的和结构化的世界，一种优美化了的事件"。

这样的研究目标使得民族音乐学的研究定位在了一种西方化的、具有普遍

性的艺术是什么的定义之中,这一定位与过去三十年的民族音乐学工作形成了反差。过去三十年的工作是把形态分析作为理解文化的方法,把某种音乐实例作为技术或工艺,一种文化资源,一种社会行为,或其他类似的事情。

仔细观察音乐作品的特点可以为人类在具体的音乐中是如何具有音乐性的问题提供一种答案,谭泽提出了一种希望,也许能够引导人们去发现控制人类音乐能力的普遍原则,以此来理解我们的普遍人文精神。

西方的关于艺术定义的最后的部分受惠于伊曼努尔·康德(Immanuel Kant,1724—1804)的论著《判断力批判》(1790),该书将艺术与美的、伟大的、优秀的和愉悦的美学评判相关联。在此影响下,在康德之后,艺术和美学成了同类词。这个将音乐视为艺术的观点给民族音乐学家制造了很多的麻烦。

首先,它把艺术限定在了一种有限的、西方化的观念之中,即总是把艺术与美相关,忽略了在非西方音乐实践中所存在的那种非艺术的、功能性的和实用性的艺术。民族音乐学的研究,综合运用音乐属性的多重隐喻,展示着即便是西方的音乐艺术,也可能包含着非美学的社会、文化和政治的功能,而且在许多文化中,尽管没有办法说成是在全部文化中,都有它们自己独特的对于好的音乐和美的音乐的评判标准。换句话说,美的确立原则具有文化的独特性,并非是普遍性的。

在音乐美学的价值评判上有着多种多样的方式,对其理解方式之一是托马斯·图瑞诺(Thomas Turino)的观点,即:"音乐不是单一的艺术形式,而是……行为上的不同类别,这些行为满足了人作为人的不同需要以及人作为人所应采用的方式。"也区分了四种不同的音乐艺术:参与性的、表演性的现场演出、高度真实性的和"录音棚艺术"的音像制品。每一种形式都需要根据它们自身的目标来评判,而不是从单一的或普遍性的观点来判断。

这样的区分忽略了艺术形态属性的美学评价,也忽略了艺术在情感效果上的美学评价,并且对于民族音乐学家来说产生了另外一个有关艺术定义的问题。比如,在书写对纳瓦霍人(Navajo,美国印第安部落)的音乐研究报告时,大卫·麦克阿莱斯特(David Mc Allester)记述了他曾问那些被调查的人们当他们听到一种歌唱时,他们是如何"感觉的"这一问题,麦克阿莱斯特阐述了他所问的有关"美学的和个人爱好"的问题时他是如何思考的。当调查者做如下的回答时,他感到惊讶,"我很好,我没什么病啊"。原来音乐是被用来治疗身体和心理疾病的,而不是作为审美的享受和专注的对象。他明白了他那些关于审美的问题冒犯了他的受访人,因为受防人觉得他在暗示他们得病了。在这种情况下的一种"优秀的"表演,虽有足够的影响力,但不是去创造审美的享受经历,而是

去治疗疾病。

另一种民族音乐学家所采用的将审美和艺术相联系的方式是解构西方的艺术教育机构,这种被批评家阿尔胡·丹杜(Arthur Danto)所称的"艺术世界"赋予了艺术和音乐实践一种艺术作品的身份,换句话说,就是用权威的音乐机构来定义艺术是什么。民族音乐学家墨守成规地在这些机构中教书,如大学中的音乐学院或学院中的音乐系,很多这样的机构保持了一种艺术世界的状态,构建着一个特别狭窄的音乐艺术观念。

把音乐的寓意作为一个有着心理和社会功能的过程或技术来理解;作为一个文化的实践和社会的行为,与其他的文化和社会行为相一致或相关联;作为一种文本,为得到其含义而去阅读;作为一种符号系统,能够唤起深层的情感和情绪,产生对社会新的理解;以及作为一种艺术,成了民族音乐学家们在研究音乐本质时所做出的贡献的一部分。

但是,沿着这样的线索,他们的研究对于音乐仅仅是为了音乐这样的观念提出了重要的改进方向,他们以强有力的声音强调:从古至今,音乐对于人性来说,以及在世界上使人作为人类而存在来说都是非常重要的。

参考文献

1983 年

[1] [匈]B.巴托克.金经言,摘译.王昭仁校.关于民间音乐及其整理——《匈牙利民歌》绪论[J].中国音乐,1983(03):25-29.

[2] [日]岸边成雄.陈应时,译.林晔校.唐俗乐二十八调[J].中国音乐,1983(04):29-34.

[3] [德]库克尔茨.金经言,译.音乐民族学[J].中国音乐,1983(04):78-79.

1984 年

[1] [日]拓植原一.黄炳琦,译.音乐的传播和变异——学习和记录亚洲传统音乐中一个值得注意的问题[J].中国音乐,1984(01):10-11.

[2] [德]费勒尔,[德]赖因哈德,[德]伯泽.金经言,译.欧洲以外的19世纪音乐概貌[J].中国音乐,1984(01):39-42.

[3] [美]B.内特尔.孙国荣,译.音乐的移植与体系的冲突[J].中国音乐,1984(02):85-88.

[4] [美]林达·福迪哀,王北成,译.城市民族音乐学[J].中国音乐,1984(03):82.

[5] [美]勃·奈特,杨友鸿,译.民族音乐现场调查提纲[J].中国音乐,1984(04):89-91.

1985 年

[日]濑户宏.王北成,译.非洲传统音乐的现状[J].中国音乐,1985(02):89.

1990 年

[1] [匈]鲍洛尼·彼得.许强,译."拜利,孩子,拜利"[J].中国音乐,1985

(02):90.

[2][日]拓植原一.王北成,译.世界的音乐[J].中国音乐,1985(03):29-31.

[3][匈]拜·伊·高堡.许强,译.嘎呀,呗哩,高[J].中国音乐,1985(03):36.

1986 年

[1][美]M.胡德.刘上,译.百归,校.民族音乐学[J].中国音乐,1986(01):38.

[2][苏]伊·捷姆佐夫斯基.李春阳,译.音乐人种志学[J].中国音乐,1986(03):86-87.

[3]巴·克拉德尔.程鹰,译.民族音乐学概说[J].中国音乐,1986(04):82-87.

1987 年

[法]罗·康德.张东晓,译.黑非洲的音乐语言[J].中国音乐,1987(04):51-53.

1988 年

[1][日]岸边成雄.王北成,译.参加东方音乐学会有感[J].中国音乐,1988(01):38-39.

[2]伊·苏皮契克.张华,译.音乐社会学与民族音乐学[J].中国音乐,1988(01):66-68.

[3][美]丹尼尔·金曼.金维,译.现代美国社会中的民间音乐[J].中国音乐,1988(02):65-66.

[4][日]内田琉璃子.名庸,译.日本音乐的寻源与泰国西北少数民族民歌[J].中国音乐,1988(02):67-69.

1989 年

[1][美]布鲁诺·奈特.赵仲明,译.原始音乐研究综述[J].中国音乐,1989(02):33-36.

[2][日]拓植元一.王北成,译.音乐考古学与民族音乐学[J].中国音乐,1989(03):15-16.

[3][日]小泉文夫.鲍芳,译.林晔,校.中国音乐——选自《民族音乐的世界》[J].中国音乐,1989(03):17-19.

1990 年

[1] [美]M.胡德.韩梅,译.从伽利略到爱因斯坦的音乐量的飞跃[J].中国音乐,1990(01):10-12.

[2] [日]小泉文夫,[日]岸边成雄.罗传开,译.旋律型[J].中国音乐,1990(01):73-75.

[3] [日]竹下英二.王北成,译.民族音乐的继承——奥利阿达在爱尔兰的音乐实践[J].中国音乐,1990(03):27-29.

1991 年

[1] [美]M.胡德.许译,译.双仁,校.爪哇音乐即兴演奏的概况[J].中国音乐,1991(01):6-9.

[2] [德]库克尔茨.金经言,译.从比较音乐学的角度看巴托克的民间音乐研究[J].中国音乐,1991(02):13-17.

[3] [美]霍尔瓦特·伊莎贝拉.巴特尔,译.中匈音乐学家有关匈牙利族源研究的新进展[J].中国音乐,1991(02):21-22.

[4] [美]布·涅特尔.杨红,译.何芳鸣,校.音乐的第四个时代[J].中国音乐,1991(02):45-46.

[5] [日]小泉文夫.杨和平,秦玉泉,译.亚洲音乐[J].中国音乐,1991(02):48.

[6] [日]小泉文夫.杨和平,秦玉泉,译.阿拉伯音乐[J].中国音乐,1991(02):49.

[7] [美]E.巴尔金.张霭珠,译.音乐作为生活的方式[J].中国音乐,1991(02):54-55.

[8] [日]海圭泽敏.龚林,译.对东方的关心[J].中国音乐,1991(03):25-28.

[9] [美]B.内特尔.赵志扬,译.管建华,校.西方音乐的价值与音乐民族学的特征[J].中国音乐,1991(03):29-32.

[10] [加纳]恩克蒂亚.管建华,译.音乐民族学研究的美学层面[J].中国音乐,1991(04):19-25.

1992 年

[1] [美]B.内特尔.管建华,译.20世纪世界音乐史的方方面面——疑问、问题和概念[J].中国音乐,1992(01):11-15.

[2] [日]岸边成雄,[日]泽田笃子.徐元勇,译.亚洲佛教音乐概说[J].中国音乐,1992(01):28-32.

[3] [日]山口修.罗传开,译.比较音乐学新解[J].中国音乐,1992(01):51.

[4] [日]田边尚雄.林镐根,译.蒙古音乐[J].中国音乐,1992(01):63.

[5] [加纳]恩克蒂亚.胡扬吉,李雨生,译.管建华,校.音乐民族学研究中客观和体验的统一性[J].中国音乐,1992(02):17-21.

[6] [美]B.内特尔.管建华,译.20世纪的世界音乐:西方的影响研究[J].中国音乐,1992(03):39-42.

1993 年

[1] [英]海伦·麦耶尔.杨红,译.民间音乐[J].中国音乐,1993(01):64-65.

[2] [法]吉勒贝尔·胡日.张东晓,译.民族音乐研究及其演奏——如何演奏并再现口传音乐.中国音乐,1993(04):66-67.

[3] [美]M.胡德.管建华,译.音乐学家与音乐民族学家的对话[J].中国音乐,1993(04):71-72.

[4] [美]安·西格.蒲实,译.民族音乐学与音乐法律[J].中国音乐,1993(04):75-76.

[5] [法]马尔塞勒.杜博,张东晓,译.民族音乐学调研基本原则在法国的体现[J].中国音乐,1993(03):30-32.

1994 年

[1] [美]鲍曼.刘安义,译.民间音乐的传播与口语传播[J].中国音乐,1994(02):57-61.

[2] [美]维特·尔曼.陈铭道,译.跨国音乐的政治学和美学[J].中国音乐,1994(03):36-39.

[3] [法]让·纳蒂艾.张东晓,译.民族音乐学概说[J].中国音乐,1994(04):23-26.

[4] [美]利比·加洛法罗.蒲实,译.跨国音乐业的特性和文化帝国主义[J].中国音乐,1994(04):36-39.

[5] [日]矢野辉雄.金秋,译.琉球对中国音乐的吸收[J].中国音乐,1994(04):58-60.

1995 年

[1] [美]詹姆斯·波特.王军,译.欧洲民间音乐比较研究绪论[J].中国音乐,

1995(01):29-33.

[2] [美]B. 内特尔. 管建华,译. 比较音乐的研究[J]. 中国音乐,1995(02):42-46.

[3] [美]J. M. 斯洛宾. 陈铭道,译. 全球音乐文化的"示相"[J]. 中国音乐,1995(02):47-51.

[4] [加纳]恩克蒂亚. 赵志扬,译. 社会和音乐的交结:文化分析的方法论[J]. 中国音乐,1995(02):56-59.

[5] [英]约翰·布莱金. 杨红,译. 音乐变迁之认识过程[J]. 中国音乐,1995(02):60-63.

[6] [德]沃尔夫刚·布尔德. 尹耀勤,赵志扬,编译. 中国和朝鲜的传统音乐[J]. 中国音乐,1995(02):64-66.

[7] [美]B. 内特尔. 朱卓建,译. 民族音乐学的若干界定、方向和问题[J]. 中国音乐,1995(03):54-57.

[8] [美]陶玛. 关新,译. 各音乐文化的纯洁性[J]. 中国音乐,1995(03):58-59.

[9] [新西兰]H. 李斯. 管建华,译. "富丽而珍奇":音乐的根基与变迁的传统[J]. 中国音乐,1995(04):34-36.

[10] [美]B. 内特尔. 管建华,译. 音乐民族学与世界音乐的教学[J]. 中国音乐,1995(04):37-38.

[11] 阿·丹尼诺. 杨红,译. 音乐的伦理与精神价值[J]. 中国音乐,1995(04):49-50.

[12] 伊丽莎白·托尔伯特,赵志扬. 意义和音乐认知的理论:一种音乐民族学的方法[J]. 中国音乐,1995(04):56-59.

[13] [阿拉伯]穆·巴西尔,关新. 发展中国家的音乐规划——伊拉克音乐身份的维护[J]. 中国音乐,1995(04):83.

1995 年增刊

[1] [美]J. M. 斯洛宾. 陈铭道,译. 全球音乐的超文化和亚文化问题. 中国音乐,1995 增刊.

[2] [美]J. 吉尔鲍特. 管建华,译. 通过"世界音乐"重新确立"本土性". 中国音乐,1995 增刊.

[3] [美]J. T. 提顿. 吴鹏飞,编译. 音乐、大众兴趣以及音乐民族学的实践. 中国音乐,1995 增刊.

[4] 常静,编译.在何种条件下可以谈论音乐的共性.中国音乐,1995增刊.

[5] [美]B.内特尔.管建华,译.论音乐共性的问题.中国音乐,1995增刊.

[6] 夏尔·布莱斯.吴文光,译.从分类学的角度看"音乐性的"共性行为.中国音乐,1995增刊.

[7] [美]A.洛马克斯.张东晓,译.歌曲的共性.中国音乐,1995增刊.

[8] [加纳]恩克蒂亚.赵志扬,编译.音乐民族学中的共性的观察.中国音乐,1995增刊.

[9] F.皮尔邦,S.阿罗姆.刘勇,编译.音乐民族学和emic/etic问题.中国音乐,1995增刊.

[10] 布雷安·G.勒夫曼.项阳,编译.音乐与语言的起源.中国音乐,1995增刊.

[11] [美]朱迪思·贝克.李方元,编译.20世纪后期的"美学"成果.中国音乐,1995增刊.

[12] [加]弗朗西斯·斯帕肖特.李方元,编译.美学展望.中国音乐,1995增刊.

[13] [美]B.内特尔.杨红,译.黑足印第安音乐文化和思想的历史与变迁.中国音乐,1995增刊.

[14] 管建华,编译.亚洲文化变迁的音乐民族学讨论.中国音乐,1995增刊.

[15] [英]K.霍华德.管建华,编译.采访音乐民族学家——布莱金.中国音乐,1995增刊.

[16] [美]B.内特尔.管建华,编译.音乐民族学简介.中国音乐,1995增刊.

1996年

[1] [美]特尔·艾林森(T.Ilingson).韩梅,译.印度文化对藏族音乐的影响[J].中国音乐,1996(02):24-25.

[2] [美]马克·斯洛宾.陈铭道,译.跨文化音乐问题[J].中国音乐,1996(02):67-70.

[3] [日]东川清一.陈海宇,译.中国的"均"和日本的音阶[J].中国音乐,1996(03):30-33.

[4] [美]M.胡德.费邓洪,译.亚洲音乐舆论的创造者[J].中国音乐,1996(03):34-38.

[5] [越南]TranVanKhe.管建华,译.亚洲传统音乐的表演者及其创造性[J].中国音乐,1996(04):61-63.

[6] [美]洛马克斯·豪斯.李方元,译.熟能生巧:现行应用音乐民族学的启示[J].中国音乐,1996(04):65-67.

[7] [津巴布韦]穆巴亚巴.桂勤,译.共享世界音乐:关于跨文化音乐教育的几点思考[J].中国音乐,1996(04):68-69.

[8] 哈·吐马.杨红,编译.阿拉伯音乐研究的现状和问题[J].中国音乐,1996(04):70-71.

[9] [奥]约·苏尔兹,郭少华,编译.欧洲的阿拉伯音乐状况[J].中国音乐,1996(04):71-72.

[10] [美]马克·斯洛宾.陈铭道,译.论各种文化的音乐之相互作用.中国音乐,1996增刊.

1997年

[1] [加]阿科苏·欧比·阿多.赵志扬,译.对加纳初级学校音乐教学策略的审视[J].中国音乐,1997(01):46-48.

[2] [美]B.内特尔,李方元,编译.音乐人类学家A.P.梅里亚姆——学者和领导者[J].中国音乐,1997(01):51-54.

2001年

[1] [匈]伊莎贝拉·霍瓦斯.许国红,译.中匈音乐学家的最新研究关于匈牙利人起源的新观点[J].中国音乐,2001(02):12-13.

[2] 匡惠,主讲人,曹锋,记录整理.文化人类学的基本观点对欧洲现代音乐教育文化发展的重要贡献[J].中国音乐,2001(04):49-52.

2006年

[日]山本宏子.薛罗军,译.对歌转圈舞和歌轮踊的比较研究——以藏族的锅庄和奄美大岛的八月舞为例[J].中国音乐,2006(04):176-177.

2008年

[1] [美]安东尼·西格尔,穆谦,徐天祥,刘艳花,译.音乐研究中音乐民族志的价值[J].中国音乐,2008(04):252-255.

[2] [美]蒂莫塞·赖斯.张澄宇,译.民族音乐学之现状陈述[J].中国音乐,2008(01):225-229.

2011 年

[日]塚原康子.周耘,译.从江户时代到明治时代的日本雅乐——关于唐乐地位的讨论[J].中国音乐,2011(02):89-91.

2014 年

[美]提莫西·赖斯.张伯瑜,译.音乐的属性[J].中国音乐,2014(01):14-20.

图书在版编目(CIP)数据

当代民族音乐学研究文集:全2册/樊祖荫,管建华,张天彤主编. —苏州:苏州大学出版社,2018.11
ISBN 978-7-5672-2396-7

Ⅰ.①当… Ⅱ.①樊… ②管… ③张… Ⅲ.①民族音乐研究—中国—文集 Ⅳ.①J607.2-53

中国版本图书馆 CIP 数据核字(2018)第 064819 号

当代民族音乐学研究文集

樊祖荫　管建华　张天彤　主编

责任编辑　孙腊梅　洪少华

苏州大学出版社出版发行
(地址:苏州市十梓街1号　邮编:215006)
苏州市深广印刷有限公司
(地址:苏州市高新区浒关工业园青花路6号2号楼　邮编:215151)

开本 700mm×1000mm　1/16　印张 48　字数 862 千
2018 年 11 月第 1 版　2018 年 11 月第 1 次印刷
ISBN 978-7-5672-2396-7　定价:180.00 元

苏州大学版图书若有印装错误,本社负责调换
苏州大学出版社营销部　电话:0512-65225020
苏州大学出版社网址 http://www.sudapress.com